CHILDREN **어린이와**
AND
THEIR **어린이 미술**
ART

어린이와 어린이 미술

지은이 | 앨 허위츠, 마이클 데이
옮긴이 | 서울교대미술교육연구회, 전성수, 박수자, 김정선
펴낸이 | 한병화
펴낸곳 | 도서출판 예경

초판 인쇄 | 2006년 2월 20일
초판 발행 | 2006년 2월 25일

출판등록 | 1980년 1월 30일 (제300-1980-3호.)
주소 | 서울시 종로구 평창동 296-2
전화 | (02) 396-3040~3
팩스 | (02) 396-3044
전자우편 | webmaster@yekyong.com
홈페이지 | http://www.yekyong.com
ISBN 89-7084-299-3 03600
책값은 뒤표지에 있습니다.

For more information contact Thomson Learning Asia,
5 Shenton Way #01-01 UIC Building Singapore 068808,
or find us on the Internet at
http://www.thomsonlearningasia.com

For permission to use material from this text or product, contact us by
. telephone: (65) 6410 1200
. fax: (65) 6410 1208
. web: http://www.thomsonrights.com

When ordering this edition, please use ISBN 981-265-842-4

Children and Their Art: Methods for the Elementary School 7th Edition

Al Hurwitz Maryland Institute, College of Art Michael Day Brigham Young University

This edition may be sold only in those countries to which it is consigned by Thomson Learning, a division of Thomson Asia Pte Ltd.

CHILDREN AND THEIR 어린이와
ART 어린이 미술

Al Hurwitz Michael Day | 앨 허위츠 · 마이클 데이 지음

서울교대미술교육연구회 전성수 · 박수자 · 김정선 옮김

Seventh Edition

예경 **THOMSON**

Australia • Canada • Mexico • Singapore • Spain United Kingdom • United States

전성수는 서울교대, 서울대대학원, 한국교원대대학원에서 미술교육을 전공하고 홍익대대학원에서 '미술교육학의 학문적 체계에 대한 탐색적 연구'로 박사학위를 받았다. '생각을 키우는 미술' 12권, '생각하는 만들기' 20권 등 80여 권의 저서와 50여 편의 학술논문이 있다. 현재 부천대학 교수이자 한국미술교육학회 부회장이다.

박수자는 서울교대, 단국대대학원(미술교육)을 졸업하고 30여 년 동안 초등교사로서 미술교육 실천과 개선을 위해 노력해 왔다. 제 4, 5, 6, 7차 미술 교육과정 심의위원이자 미술 교과서 집필위원이며, 대한민국 서예대전 심사위원이다. 서예와 관련된 저서를 집필 중이며 현재 서울 화양초등학교 교사, 서울교대 강사(서예)이다.

김정선은 서울교대, 서울대학원에서 미술교육을 전공하고 홍익대대학원에서 〈의사소통 중심의 시각문화교육을 통한 미술교육 개선 연구〉로 박사학위를 받았다. 《야! 미술이 보인다》《인간을 위한 미술교육》 등의 공동 저역서가 있고 20여 편의 학술논문이 있다. 제7차 미술 교육과정 심의위원, 미술 교과서 집필위원이었으며, 현재 한국교원대, 홍익대 강사이다.

머리말

새로운 세기, 새로운 천년의 시작에 즈음하여 《어린이와 어린이 미술Child-
ren and Their Art》 새 개정판이 나오게 된 것에 대해서, 우리는 수년에 걸
쳐 더할 나위 없는 지원을 아끼지 않은 출판사에 감사를 표한다. 7번이나
개정판을 내는 경우도 드물고 40여 년에 걸쳐 출판이 계속되는 경우도 거
의 없다. 《어린이와 어린이 미술》이 오늘에 이른 것은 주제와 작가들에
대해 지속적으로 신뢰해 준 출판사 덕분이다.

이 책이 처음 출판된 1958년 이래 세계는 많은 변화를 겪어 왔고,
우리는 각 개정판마다 최신 미술교육 이론과 그 실제를 소개하기 위해 모
든 노력을 다 기울여 왔다. 교육의 변화는 컴퓨터 시대를 맞이하면서 삶
의 다른 측면의 변화와 함께 가속화되었다. 《어린이와 어린이 미술》의 새
개정판에서는 기존 가치의 견고한 토대를 유지하면서 미술교육에서의 중
요한 변화를 반영하였다. 그 가치들에는 모든 어린이 교육에서의 미술의
기여와 교사의 중요한 역할, 창의적인 미술 표현을 포함하는 내용 중심의
미술, 학습환경을 지원하는 좋은 교수법의 중요성에 대한 강한 믿음이 포
함되어 있다.

여섯 번째 개정판 출간 이후 지난 6년간 미술교육에서 중요한 변화
가 일어났는데, 그 대부분은 진보로 여겨질 수 있다. 시각예술에 대한 국
가 기준National Standards for the Visual Arts이 미국의 대부분 주에서 어떠
한 형식으로든 채택되어 실천되고 있다. 거의 200여 명의 교사들이 전문
교수기준을 위한 국가위원회(NBPTS)에서 주는 미술 분야 국가위원회 자
격(NBC)을 갖추게 되었다. 미국미술교육협회(NAEA)는 예비 미술교사를
위한 기준을 발표해 왔다. 그 기준은 새로운 미술교사들이 유능하고 성공
적으로 교육하는 데 도움을 줄 것이다. 20년 만에 미국교육발전평가원
(NAEP)은 미술교육을 평가하여 보고하였다. 그 보고서는 미술교육의 장
점과 약점을 밝히고 있는데, 많은 학생들이 정규적인 미술교육을 받지 못
한다는 사실을 특별히 언급하고 있다.

미국교육통계청(NCES)과 미국미술교육협회에 의한 연구는 비록
미술이 미국의 공립 초등학교, 중학교, 중등학교에서 완전히 보편화되어
있지는 않지만 큰 발전이 이루어졌다고 보고하고 있다. 미술수업은 학교
체제 안에서 전에 없던 수준으로 제도화되었고 미술은 점차 균형잡힌 교
육과정에 필수적인 교과로 여겨지고 있다. 미술은 내재적 교육 가치를 가
지고 있으며 일반 교육과정에서 학습을 촉진하는 역할을 해왔음을 인정
받고 있다.

새 개정판에서의 변화

《어린이와 어린이 미술》의 일곱 번째 개정판의 가장 분명한 변화는 책
자체의 형식이다. 책 크기를 키우고 4도 인쇄와 2단 디자인으로 바꾸었
다. 이는 수많은 어린이의 미술 작품을 좀더 잘 볼 수 있도록 하기 위해서
였다. 새 개정판은 300점 이상의 일러스트레이션이 실렸으며 새로운 매
체를 보여 주는 예가 되는 작품들과 포스트모더니즘 미술을 더 잘 보여
주는 여성작가와 소수민족 작가들의 미술형식과 작품 등 새로운 이미지
60여 점이 더해졌다.

이 책을 읽은 독자들은 다음과 같은 변화들을 알게 될 것이다.

- 학습도구로서 미술 제작 매체인 컴퓨터를 활용하는 데 더 큰 관심을 기
울였다.
- 제2장에 미술에서의 포스트모던 시대와 그것이 미술교육에 의미하는 바
에 관한 내용을 첨가하였다.
- 각 장마다 인터넷 주소와 참고자료를 소개하고 적절히 부록으로 자료들
을 제시하였다.
- 새로운 미술 작품, 어린이 미술의 예를 보여 주는 작품, 학습 장면 사진
등을 첨가하였다.

러시아, 중국, 이스라엘, 일본, 프랑스, 네덜란드, 독일, 카타르, 오스트리아, 남아프리카 공화국, 한국, 대만, 케냐, 자메이카, 이집트 등 방문했던 나라들로부터 우리는 많은 것을 배웠다. 모든 문화에서 아이들이 자신의 자유의지에 따라 이미지를 창조하지만 문화적 지원, 학교제도, 그리고 수업을 통하여 그들의 잠재능력을 실질적으로 실현시킬 수 있다. 예술적 표현이나 미술에 대한 이해를 발전시키도록 어린이들에게 최상의 지원을 제공하려는 교사들을 돕는 것이 이 책의 중심적인 목적이다.

이상적인 미술 프로그램에 대한 완전한 답을 가지고 있는 나라도 없고 어린이들의 미적 발달을 위한 충분하거나 적절한 지원을 지속하고 있는 사회도 없다. 따라서 미술교육을 연구하기 위해서는 자국을 넘어 좀더 폭넓게 미술교육을 연구해야 한다는 사명을 미술교육자로서 재확인하게 되었다.

감사의 말

미술교사들과 학생들을 포함하여 수많은 사람들이 일곱 번째 개정판을 준비하는 데 우리에게 도움을 주었다. 이전 판에 대해 통찰력 있게 검토해 준 동료들 켄트 주립대학의 조 프라이Joe Fry, 서부 워싱턴 대학의 게이 그린Gaye Green, 앨러배머 주립대학의 크리스토퍼 그린먼Christopher Greenman, 북플로리다 대학의 마이클 스미스Michael Smith, 데이턴 대학의 메리 재너Mary Zahner 등에게 감사한다.

또한 조지프 저메인Joseph Germaine, 막스 클래거Max Klager, 마가릿 피노Margaret Peeno, 새런 세임Sharon Seim, 수전 머들Susan Mudle, 수전 하젤로스Susan Hazelroth, 케이 알렉산더Kay Alexander, 브리짓 터크필드Bridgette Tuckfield, 시에 리팡Xie Li-fang, 톰 앤더슨Tom Anderson 등에게 어린이 미술과 사진을 제공해준 점에 대하여 감사드린다. 그리고 전문 사진가인 발 브링커호프Val Brinkerhoff와 데이비드 호킨슨David Hawkinson에게도 자신들의 작품을 사용하도록 허가해준 점에 대하여 감사드린다.

버지 데이Virgie Day 박사는 제2장의 포스트모던 논의와 관련해서 중요한 도움을 주었고 또한 전체 원고의 편집을 도와 주었다. 그녀의 수

고 덕분에 책에 인터넷 주소와 참고문헌 같은 중요한 것들을 덧붙일 수 있었다.

사진과 관련해서는 밴 매너스Ben Manas, 타이핑에서는 헬렌 허위츠Helen Hurwitz, 시카고 미술대학의 케빈 태빈Kevin Tavin 등도 도움을 주었다. 또한 수집 작품을 사용하도록 허락해준 필라델피아 박물관, 월터스 미술관과 볼티모어 미술관에도 감사드린다.

저넷 하트Janet Hart, 히더 영Heather Young, 린 응구엔Linh Nguyen에게는 브리검영 대학의 시각 예술과 등에 메일을 보내고 전화를 거는 것과 관련해서 도움을 준 데 대해 고맙게 생각한다.

마지막으로 하코트 대학 출판사Harcourt College Publisher의 편집 제작진들, 특히 취득 작품 선정 편집자 존 스완슨John Swanson, 선임 개발 편집자 스테이시 심스Stacey Sims, 선임 프로젝트 편집자 로라 한나Laura J. Hanna에게 감사드린다. 선임 개발 매니저 세레나 시포Serena Sipho, 미술 디렉터 에이프릴 어뱅크스April Eubanks, 그림과 판권 편집자 셸리 웹스터Shirley Webster, 그리고 사진 연구자 수전 홀츠Susan Holtz에게도 감사를 전한다. 하코트 출판사의 모든 사람들의 노력이 합해져서 《어린이와 어린이 미술》 개정판이 나올 수 있었다.

저자 소개

앨 허위츠Al Hurwitz

허위츠는 메릴랜드 미술대학 미술교육과의 명예교수이다. 미술과 학과장으로 취임하기 전에 마이애미데이드 지역과 플로리다의 초등학교와 중등학교에서 가르쳤다. 매사추세츠의 뉴턴 시각 행위 미술과 학과장이었고, 하버드 대학 교육학과 대학원, 오하이오 주립대학, 사범대학, 컬럼비아 대학, 브렌데이즈 대학, 매사추세츠 미술대학 등에서 미술교육을 가르쳤다.

그는 미술교육에 관한 열두 권의 책에 집필자나 공동집필자, 편집자로 참여하였고, 국제미술교육협회(InSEA) 의장과 미국 지부(USSEA)의 의장을 역임하였다. 또한 펜실베이니아 주립대학의 뛰어난 졸업생 상, 에드먼드 지그펠트 상, 메릴랜드 미술대학의 뛰어난 졸업생 상, 허버트 리드Herbert Read 경과 마흐모드 엘 바시오니Mahmoud El Bassiouny 상, 미

국미술교육협회의 국가 미술교육자 상 등을 수상하였다. 펜실베이니아 주립대학에서 박사학위를 받았고 예일 드라마 스쿨에서 MFA(Master of Fine Arts)를 받았다.

허위츠 박사는 전문교수기준과 미술교사 국가자격을 위한 국가위원회의 심의위원으로 참여하였다. 코코런Corcoran 미술학교와 컬럼비아 대학교 사범대학의 미술교육 프로그램을 평가하였으며 허시호른, 휘트니, 로스앤젤레스 지방 미술관에서 워크숍을 개최하기도 하였다.

미술교육을 위한 허위츠 연구소가 메릴랜드 대학 미술학부에 만들어졌다.

마이클 데이Michael Day

데이는 브리검영 대학 시각예술학부의 전 학장이자 교수이다. 미네소타 대학교와 사우스캐롤라이나 대학에서 미술교육 프로그램을 이끌기 이전에 캘리포니아 미술학교의 중고등부 미술교사로 재직하였다. 다양한 책의 저자이자 연구자인 데이 교수는 NAEA에서 출판된 연구에 대해 수여하는 매뉴얼 바컨Manuel Barkan 상을 수상하였다. 게티 미술교육 센터의 국가교육과정 개발기관과 국가 전문개발 세미나를 이끌었다. 1993년에는 게티 미술교육 센터 최초의 객원 연구원으로 임명되었다.

데이 교수는 25개 주에 있는 미술대학 학부, 주립 교육학부 등에 자문역할을 하였고 국가 심사원단, 국가 학술 출판을 위한 편집 위원회, 미술 박물관 위원회 등에서 일하였다. 국제연구와 교류위원회의 후원으로 학술 교류를 위해 구소련을 방문하기도 하였으며, 1998년 게티 미술교육 센터와 중화인민공화국의 교육부가 공동 후원하는 5인의 대표단에 포함되어 베이징에 초대되기도 했다.

1997~1999년 NAEA 의장을 역임했고, 1997년 그의 책《미술교사를 위한 준비Preparing Teachers of Art》을 통해 미술교사가 준비해야 할 바에 대해 지속적인 관심을 보여 주었으며 2000년 개발되어 출판된《미술교사 준비를 위한 기준Standards for Art Teacher Preparation》도 그의 지휘 아래 완성되었다.

차례

I 미술교육의 기초와 목적

교육의 기능 중 하나는 다음 세대에게 그 문화의 가치와 이상, 삶의 양식들을 전수시켜 문화를 유지하는 일이다. 일반적으로 우리 문화의 중심은 예술이 아니기 때문에 미술을 통해 이러한 기능을 수행하기는 어려운 현실이다. 사회에는 다양한 미술 형태들이 있으므로 우리는 미술교육의 목표를 수립해야 한다. 하지만 일반적으로 사람들은 미적 특성들에 대해 잘 모른다. 우리는 미술가나 디자이너들에 대해서 부정적인 감정을 가진 많은 사람들과 함께 일을 해야 하므로, 일반 대중에게서 우리가 생각하는 미술교육의 가치를 모두 이끌어내기는 어렵다.[1]

_ 준 킹 맥피

육자들은 누구나 세 가지 기본적인 요소에 접하게 된다. 첫째, 학습자의 특성, 둘째, 가르치고 배워야 할 내용, 셋째, 교육이 이루어지는 사회의 가치가 그것이다. 이 세 가지 중 어느 하나도 무시할 수 없다.[2] 이러한 논의를 위하여, 유능한 교육자는 역동적인 '시각 예술의 본질', 실제 교육의 지침이 될 다양한 '학습자 개념', 그리고 그 교육 프로그램이 존재하는 '사회의 가치'를 고려해야 한다. 이 세 가지 요소를 둘러싸고 있는 교육 환경이 공립학교인지 또는 사립학교인지 홈 스쿨인지, 아니면 정식 미술교육을 목표로 하는 곳인지도 검토해야 한다.

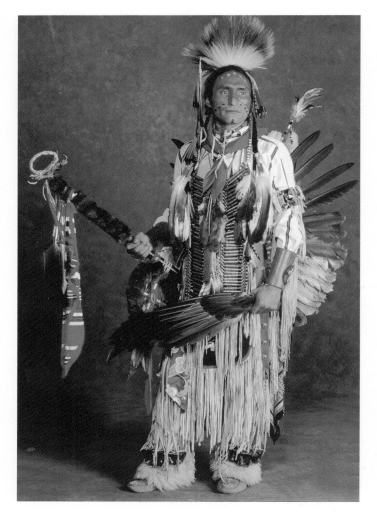

시각 예술의 본질

미술을 근본적으로 이해하기 위해서, 동굴 벽화 시대 이전까지 시간을 거슬러 올라가 볼 수 있다. 그 무렵 인류가 이룬 중요한 성취 중의 하나로 토기의 발명을 꼽을 수 있을 것이다. 물이나 곡물을 담을 수 있는 속이 빈 그릇을 만드는 것은 겉으로는 간단해 보이지만, 놀라운 기술의 하나임에 틀림없다. 결과적으로 그릇의 '형태'뿐만 아니라 두께에도 좀더 관심을 기울였다면 토기는 훨씬 만족스러운 것이 되었을 것이다. 토기의 기능을 개선하기 위해 그 형태를 완성해 가는 과정에서, 익명의 토기 제작자들은 교육받은 장인 수준의 솜씨를 발휘했다.

좀더 뒤에는, 토기나 단지를 만든 사람들이 그릇의 '기능', 즉 그 토기에 얼마나 많은 양을 담을 수 있는지 또는 얼마나 오랫동안 쓸 수 있는지 등과는 무관하게 그릇의 '외관'을 가지고 실험했음에 틀림없다. 장식은 그 물건을 사용하는 경험이 좀더 '즐거울' 수 있도록 할 뿐이다. 장식에 대해 생각하게 되면서 도공은 기교나 디자인을 위하여 무

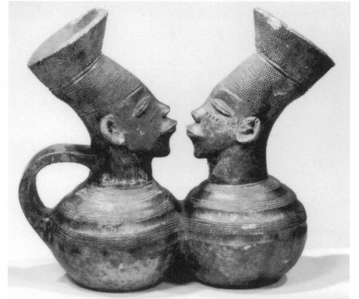

두 개가 한 쌍을 이루는 그릇 항아리, 망베투 양식, 아프리카, 1910년경 수집, 도자기, 미국 자연사박물관.
이 정교한 항아리는 새겨진 장식과 아름답게 통합된 하나의 손잡이, 사회적 또는 정치적인 지위를 나타내는 모자를 쓴 두 개의 머리가 특징적이다. 도자 점토는 가장 보편적인 미술 재료의 하나이다. 이 책에서는 다양한 시대, 문화, 장소의 도자기들이 소개된다.

제한으로 변화를 주게 되었다. 일단 그릇의 형태가 만들어지면, 소용돌이, 곡선, 직선 또는 이들을 혼합하여 여러 가지 양식으로 새기거나 색을 칠했다.

　　이들 초기의 도공들은 장식이 '의미'를 가질 수 있다는 것, 즉 기호가 생각을 대신할 수 있다는 사실을 발견하였다. 그들은 상징으로 두려움, 꿈, 환상 등을 표현할 수 있을 뿐만 아니라 자신들의 생각을 다른 사람들에게 전달할 수 있음을 알게 되었다.[3] 동굴 벽화는 이러한 기능을 반영하고 있다. 거기에 묘사된 동물의 형태는 인간이 경험에서 얻을 수 있는 것 이상의 것이다. 이들은 아마도 의식儀式을 표현한 것이다. 이러한 의식을 통해 사냥꾼들은 생존에 대한 염원을 기록할 수 있었다.[4] 이제 장식이 은유로서 좀더 심오한 의미를 갖는 이미지가 되었다. 부족의 모든 구성원이 그렇게 할 수 있었던 것은 아니다. 그런 능력을 가진 사람들을 오늘날 우리는 '미술가'라고 부른다.[5]

　　미술이 실용적인 기능을 넘어서 쓸모뿐만 아니라 외관에도 관심을 둠에 따라 '미적' 감흥이라는 개념이 발달하였다. 그림이나 순수 도예 작품이 일종의 투자 대상이나 역사적인 자료로 가치를 가질 수도 있다. 하지만 미술 작품의 중심적인 가치는 작곡이나 시와 같이 그 자체로서 독특한 즐거움이나 자극을 제공하는 힘에 있다. 다양한 문화의 미술에서 그것이 창작된 조건에 대한 지식이 부족하더라도 우리는 미적 '감응'을 느낄 수 있다. 유용하고 역사적이며 문화적인 정보가 많아질수록 미술 작품에서 느끼는 감흥은 강화될 수 있으며 작품을 좀더 이해할 수 있게 된다.

　　이 책에서 시각 예술을 논의하면서 우리는 다양한 미술 전통과 형식을 흥미진진하게 살펴볼 것이다. 그림, 회화, 조각, 판화 등을 포함하는 전통적인 '미술fine art'은 오랫동안 존재해왔다. 오늘날 미술은 사진, 비디오, 컴퓨터로 만들어진 이미지를 바탕으로 하는 현대 작가들의 거센 흐름을 포용하고 있다. 환경 예술, 행위 예술, 개념 미술, 그리고 설치라는 새로운 개념들이 시각 예술을 더욱 다양화하고 있다.

　　여기에는 또한 건축, 인테리어 디자인, 공예, 섬유 예술, 패션 디자인, 그 밖의 실용 분야 등과 같이 우리의 일상을 둘러싸고 있는 '응용 미술applied art'도 포함된다. 원주민이나 미술교육을 받지 않은 미술가들에 의한 '민속 미술folk arts'과 '토착 미술'은 예술에 의해서만 충족될 수 있는 문화 내 생동감 넘치는 창조적 자극과 사회적 기능에 따라 다양한 형태로 나타난다. 포스터나, 만화, 신체 장식, 낙서화graffiti 같은 '대중 미술popular art'이 '시각 예술'에 생동감과 역동성을 더해준다. 시각 예술에 관한 이러한 폭넓고 포괄적인 관점은 포스트모던한 것이며 이는 우리가 살고 있는 포스트모던 시대와 일치한다.

　　미술의 본질에 관심이 있는 교육자로서, 우리는 서구 유럽, 이집트, 아시아, 아프리카, 콜럼버스의 미대륙 발견 이전 멕시코와 미국 원주민, 폴리네시아 등 다른 많은 전통들을 포함하여 다양한 문화의 시각

튀어나온 원주, 멕시코 팔렌케 치아파스, 690년경, 도자기 높이 약 70cm.
지구상에서 사라진 과거의 수많은 문화는 유물들을 남겼다. 그중에는 이 장엄한 멕시코산 도자기 조각 같은 미술 작품들도 있다. 미술사학자와 고고학자들은 이와 같은 대상을 연구하여 종교, 사회, 정치 및 그 밖의 것들에 대해 알고 그것을 만든 사람이 소중히 여기던 가치들에 관하여 배우게 된다. 우리 사회의 현대 미술이 우리 사회와 문화의 가치를 반영하는 것처럼, 중요한 미술 작품은 과거 사회에 관한 많은 것을 표현하고 있다.

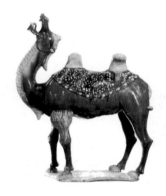

무덤 부장품, 낙타, 중국, 당 왕조(618~906), 유약 바른 도자기, 35×28×9cm, 오리건, 포틀랜드 미술 박물관. 선사 시대의 무덤 미술가들을 비롯해서 모든 문화, 시대, 장소의 예술가들은 동물 이미지를 만들어왔다. 이 표현적이고 아름다운 형태의 도자기 낙타는 유약을 바른 것으로 천년 이상 되었고 중국 미술에게 가장 우수한 동물상 가운데 하나이다.

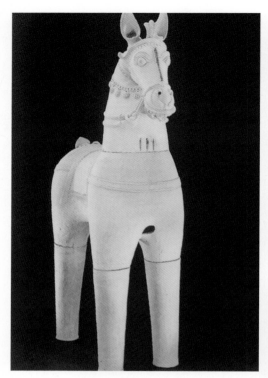

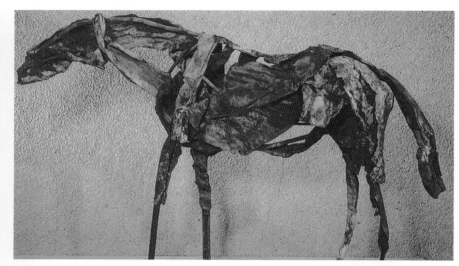

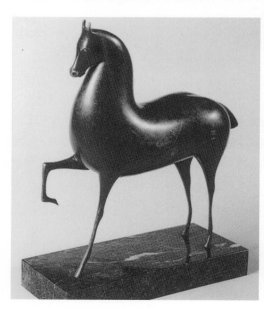

```
 1 │ 2
───┼───
 4 │ 3
```

문화를 연구하는 방법 중의 하나는
같은 주제가 서로 다른 문화에서
어떻게 다르게 다루어지는지를 살펴
보는 것이다. 차이점을 비교해 보자.

1 인도 프리어 미술관의 테라코타로
 된 말.
2 데보라 버터필드, 〈말〉, 1985, 녹슨
 철과 채색된 철.
3 요루바족의 점술용 그릇, 20세기,
 나이지리아 에티카~이그보미나
 지역, 나무, 피그먼트, 높이
 27.5cm.
4 엘리에 나델만, 〈말〉, 1966.

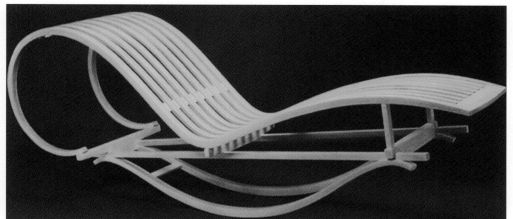

예술에 대해 공부할 수 있을 것이다. 또한 고대, 중세, 르네상스, 그리고 근대를 포함하여 선사 시대부터 현대까지 시각 예술을 살펴볼 만하다. 중국의 당 왕조, 고대 그리스, 아프리카 베냉Benin(서부 아프리카의 나라 이름 — 옮긴이), 이탈리아의 바로크, 초현실주의, 팝아트, 그리고 신표현주의와 같이 각 문화와 시대에 따라 다양한 스타일이 있고, 전 세계에 걸친 이들 미술은 미술의 본질에 대한 매혹적인 통찰을 제공해 준다.

시대의 흐름에 따라 미술이 점차 복잡하고 다양해지면서 과거로부터 오늘날에 이르기까지의 미술 작품을 보존하고 연구하며 해석하고 판단해야 할 필요가 있었고, 이에 따라 전문가들이 생겨났다. 미술계를 유지하고 감독하는 미술관, 전시실, 출판, 미술시장, 법률, 사적 기관과 공

공 기관 등 복잡한 체제가 만들어졌다. 이러한 체제 속에서 미술교육자, 미술관장, 미술상, 박물관 큐레이터, 보존 전문가, 미술품 복원 전문가 등 많은 미술 전문가들이 종사하고 있다.

미술은 기본적으로 네 개의 전문 분야로 나뉜다. 다양하게 결합되어 있는 이들 네 영역은 미술 전문가들이 특별한 역할을 수행하는 데 필요한 지식과 기술을 제시해 준다. 네 영역은 각각 미술가, 미술 비평가, 미술사가, 미학자들의 분야이다. 이들 네 영역은 정치학, 인류학, 사회학, 철학, 심리학 등의 다양한 영향을 반영한다.[6]

오랫동안 그래왔듯이, 오늘날에도 미술가들은 목적이나 특성, 영향력 면에서 아주 다양한 미술품들을 계속해서 창조하고 있다. 미술 비평가들은 전문 미술계와 일반적인 대중들을 위하여 작품에 대해 이해하고 기술하며 해석하고 판단함으로써 미술 작품에 반응한다. 미술사가들은 과거의 중요한 미술품들을 보존하고 연구하고 분류하고 해석하고 기록한다. 미학자들은 미술의 정의, 가치나 질(質)에 대한 문제, 창조와 미적 감흥의 문제 등 미술의 본질에 관한 기본적인 주제들을 탐색하기 위해서 철학적으로 연구하고 논의한다.[7]

이 책에서는 여러 장에 걸쳐서 미술의 각 영역들에 대해 좀더 자세하게 살펴 볼 것이다(제6~13장 참조).

학습자에 대한 개념

어린이의 마음은 교사가 각인시켜 주기를 기다리는 백지인가? 학습자는 수동적인 수용자인가, 활동적인 탐구자인가, 또는 이 둘 모두인가? 학습은 모든 감각을 사용할 때 가장 효과적으로 일어나는가? 훈련이나 반복은 필요한가? 다양한 학습 양식이 존재하는가? 하나의 과제나 문제는 어느 정도로 다른 학습으로 전이되는가? 학습은 자기 결정적인가 아니면 환경에 의한 영향의 결과인가? 다양한 학습이론과 함께 이러한 쟁점들에 대한 교사의 관점은 분명 실제 교육에 영향을 미칠 것이다. 학습에 대한 다양한 개념들은 교사가 개발하든지, 또는 심리학적 연구에 의해 의미를 갖게 되든지 간에 그것이 실제로 미치는 영향을 간과할 수 없다.

현대 미술과 마찬가지로 오늘날의 교육은 지난 3,40년의 산물이 아니다. 오늘날 모든 미학과 교수이론에 나타나는 대부분의 기본적인 생각들은 최근의 심리학자들뿐만 아니라 오래전에 살았던 철학자들이나 교

미술의 네 영역과 그 영역들간의
상호관계와 미술 전문가들과의 관계.

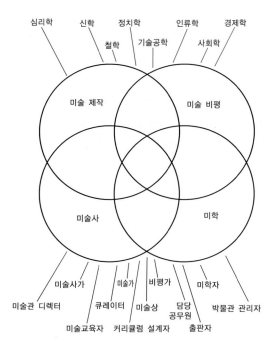

육자들의 사상에 따른 것이다.

현재의 미술교육은 미술과 일반 교육의 역사에 의해 형성된 분야이다. 미술교육에서 현재 실제 적용되는 것들의 발달을 뒷받침해주는 것 역시 학습과정에 관한 심리학자들의 연구이다.

초기의 철학과 심리학의 영향

18세기 철학자 루소의 생각이 초기 어린이 교육에 영향을 미쳤다. 루소에 의하면, 교수활동은 어린이의 호기심과 관련되어야 하며 교육은 어린이의 일상생활과 연관되어야 한다.[8] 어린이는 어린이답게 내버려 두라, 그리고 어린이 스스로 시작한 활동을 통하여 배우도록 하라.

학습자로서의 어린이 본성에 관한 루소의 생각은 페스탈로치, 헤르바르트, 프뢰벨 등과 같은 학자들에 의해 구체화되었다.[9] 이들은 학습자가 주변 환경에 적극적으로 참여하도록 할 것을 강조하여 기본적인 기하학 형태의 재료를 조작하는 것이나 수업 계획안 개발을 위한 체계적인 방법을 강조하였다. 오늘날의 미술교육에 관한 담론은 이들 선구자들과 세계 도처의 수많은 학자들에게까지 거슬러 올라갈 수 있다.

심리학 연구의 발달은 교육에 좀더 강한 영향을 미쳤다. 비록 여기서는 자세히 논의할 수 없지만 이 영향은 너무 중요해서 무시할 수 없다. 관심 있는 독자들은 여기에서 살펴보는 것보다 더 많은 연구를 해보기 바란다.

진보주의 교육의 아버지로 알려진 미국의 철학자 존 듀이 John Dewey는 20세기 초 교육에 큰 영향을 미쳤다. 당시 어린이의 책상은 똑바로 줄을 맞추어 교실 바닥에 고정되어 있었고 기계적인 반복 학습이 초등학교의 학습방법이었다. 듀이는 학습자와 환경의 관계, 학습자와 그들이 살고 있는 사회의 관계에 큰 관심을 가졌다.

듀이는 교육을 '경험의 계속적인 재구성'으로 여겼다.[10] 듀이에 따르면, 교육은 경험을 지도하고 통제하는 것과 관련되며, 의미 있는 경험은 학습자의 능동적인 참여와 조절을 수반한다. 또 지식은 고정된 것도, 정적인 사회의 익숙한 환경에서 얻어지는 것도 아니라고 주장한다. 듀이는 교육이 삶을 위한 준비가 아니라 삶 자체로 이해되어야 한다고 믿었다. 한 세기 전의 듀이의 많은 사상들이 오늘날 미술교육의 담론에서도

여전히 진실로 여겨지고 있다.[11]

듀이와 같은 시대의 심리학자 손다이크E. L. Thorndike는 '자극-반응이론stimulus-response theory'으로 잘 알려져 있다. 이에 따르면, 학습은 뇌 속에서 일어나는 자극에 대한 특정한 반응에 기인하는 일련의 결합 또는 경로들로 구성된다.[12] 자신의 연구에 따라 손다이크는 학습이란 광범위한 반복 훈련의 문제라고 생각했다. 실제 학교에 적용되면서, 이것은 학교 교과들을 세밀하게 나누어 학생들을 가르치고 훈련시키도록 하는 결과를 가져왔다.[13]

이 이론과 거의 상반되는 이론이 '게슈탈트' 심리학인데, 이 또한 미술교육에 강력한 영향을 미쳤다. 게슈탈트 심리학자들은 전체가 먼저이고 부분의 특성과 행동은 전체에서 유래한다고 주장한다. 학습자는 '통찰력'을 얻음으로써, 즉 학습 상황의 다양한 측면의 관계를 이해함으로써 지식을 획득한다.

루돌프 아른하임Rudolf Arnheim은 《미술과 시지각 Art and Visual Perception》을 비롯한 여러 저술에서, 미술교사들에게 게슈탈트 심리학의 관점을 가장 분명하고 완벽하게 설명하였다.[14] 미술 작품은 하나의 게슈탈트나 완벽한 기능적 단위로서 총체적으로 보아야 한다. 시각 예술 작품에서 각 부분은 다른 모든 부분에 동시에 영향을 미친다. 만일 어떤 부분이나 색의 밝기 같은 한 측면이 바뀌면 전체 작품이 변하게 된다. 미술과 게슈탈트 심리학에서 전체는 부분의 합 이상이다.

20세기에 학습에 영향을 미친 또 다른 관점은 B. F. 스키너 외에 여러 학자들이 연구한 행동주의 심리학이다.[15] 행동주의자들은 학습자를 외부 환경 자극에 의해 통제되는 비교적 수동적인 유기체로 간주한다. 환경의 자극을 적절히 조절함으로써 학습자의 행동은 의미 있는 범위까지 예측될 수 있다. 행동에 관한 이러한 연구는 객관적인 과학으로서 초기에 컴퓨터 활용 같은 프로그램화된 교육으로 발달하였다.

행동주의 심리학이 교육에 끼친 영향은 중요하였다. 초기에 컴퓨터의 도움을 받는 교육의 발달과 함께, 행동주의는 학교 교육과정의 모든 측면들에서 행동 목표를 진술하도록 한 것뿐만 아니라 실제 교육 평가, 측정, 시험 등의 기반이 되었다. 교육에서 '성적 책임 움직임'〔미국 교육에서 학교 자금, 교사의 급료가 학생의 성적에 따라 배분되는, 학교

가 납세자의 성적을 책임지도록 하는 것―옮긴이〕이 주기적으로 등장하는 것은 행동주의 개념에 따른 것이다. 미술교육에서 행동주의에 대한 비판은 행동주의 이론이 인간 경험의 독특하고 직관적이며 그리고 창의적인 발현을 온전히 설명하는 데 실패했음을 보여준다.[16]

그러나 삶과 학습의 이러한 개인적 측면은 에이브러햄 매슬로 Abraham Maslow와 칼 로저스Carl Rogers 같은 인간주의 심리학자들의 주요 관심사이다.[17] 인간주의 심리학자들은 학습자를 자유로운 선택을 할 수 있는 자로, 행동을 본질적으로 개인적이고 내적인 존재의 세계를 드러내 주는 것으로 본다. 개인은 느낌, 감성, 지각, 그 밖에 행동으로 나타낼 수 없는 많은 주관적인 세계에 독특하게 존재한다.

인간주의 심리학자들의 연구는 대부분 개별 주체를 치료하거나 이해하기 위한 임상연구의 형태를 취한다. 로저스에 따르면, 교육의 목표는 학습의 촉진이어야 하며 어떻게 배우고 적응하고 변화시킬지를 배운 사람만이 교육받은 사람이라고 할 수 있다. 인간 개성의 창의적이고 표현주의적인 면을 강조하는 미술교육자는 교육에 관한 인간주의적 관점에 공감하는 부분이 많다.

학습자에 관한 최근의 관점

1950년대 후반에 스위스의 심리학자인 장 피아제Jean Piaget와 바벨 인헬더Barbel Inhelder의 연구는 세계적으로 영향을 미쳤다.[18] 인지 발달 심리학 이론들은 교육에 강력한 영향을 미쳤다. 피아제와 인헬더는 어린이의 사고와 언어 발달, 세계·수·시간·공간에 대한 개념, 어린이의 지적 발달의 여러 측면 같은 주제를 연구하였다.

피아제는 어린이의 인지 발달에서 세 가지 주요 단계 내지는 시기로 감각기, 구체적 조작기, 형식적 조작기를 구분하였다. 피아제에 따르면, 어린이는 루소가 묘사한 것처럼 '꽃'도 아니고, 스키너Skinner가 논의한 것과 같은 '프로그램화된' 존재도 아니다. 오히려 어린이는 피아제가 말하는 세 단계를 거치며 단계적으로 발달한다. 지적인 면에서 어린이는 질적으로 어른과 다르다. 그리고 이 차이는 연령과 세 단계 내에서의 발달 과정에 따라 다양하다. 이는 교육자에게 학습자의 특성을 파악하는 것이 교육과정이나 학습 지도에 관한 의사결정에 필수적임을 의미

한다.[19]

최근의 인지 심리학 연구는 교육에 적용된 것처럼 지식과 다양한 수준의 사고 과정 사이의 상호작용을 강조한다. 레스닉Resnick과 클로퍼 Klopfer는 다음과 같이 지적한다.

> 생성력 있는 지식, 즉 새로운 상황을 해석하고 문제를 해결하며 생각하고 추리하며 학습하는 데 사용할 수 있는 지식을 갖기 위해서, 학생들은 자신이 들은 것에 대해 깊이 생각하여 의문을 제기하고, 다른 정보와 관련시켜 새로운 정보를 검증하여 새로운 지식 체계를 확립해야 한다.[20]

이러한 견해에 따르면, 융통성 있게 창의적으로 지식을 사용하기 위해서는 학습자가 어느 정도 '분량'의 지식을 확보해야 하며, 일단 생성력 있는 지식의 기초가 확립되면 학습이 좀더 쉬워진다. 이것은 교육자에게 어떻게 하면 학생들이 생성력 있는 지식의 기초를 발달시켜 좀더 쉽고 독자적으로 학습할 수 있게 할 것인지 하는 문제를 생각하게 한다.

이러한 '생각하는 교육과정thinking curriculum'이라는 견해는 미술교육에서 미술의 네 영역에서 얻어진 내용의 적용과 탐구 방법과 서로 잘 연관된다. 미술교사는 학생들에게 미술에 관하여 생각하고 판단하게 하며 미술에 관한 사상에 의문을 제기하고 능동적으로 문제 해결에 참여하도록 할 수 있다. 또 미술 작품을 창작하는 데 몰두하고 반응하며 탐색하도록 할 수 있다. 뿐만 아니라 미술교육과정은 몇 가지 방식으로 학생들을 참여시킬 수 있는 잠재력이 있다. 즉, 미술 작품의 미적 특성을 지각하는 능력을 세련되게 하고, 미술 작품 속에 구체화된, 종종 은유적이기도 한 의미들을 분석하고 해석하며, 미술 창작을 불러일으키는 사회적·정치적 맥락이나 그 밖에 다른 맥락들을 조사하고, 미술의 특성, 미술 감상, 미술 창작에 관하여 계속해서 제기되는 중요한 의문들에 관하여 깊이 생각하고 토론하게 할 수 있다.

현대의 교육자들은 학습자 이해를 위한 연구를 계속해 왔다. 학습자들이 왜, 어떻게 배워야 하는지는 학술 연구와 이론에서 두 가지 중요한 문제로서 관심을 끌었다. 1985년에 발표된 하워드 가드너Howard Gardner의 다중지능이론은 교육이론과 실제의 주제로서 발전하였다.[21] 최근에 동시에 폭발적으로 이루어진 뇌과학 연구의 결과는 학습을 이해하는 데 흥미로운 점을 시사해 준다.

다중지능이론

가드너의 이론은 인간의 성취에 관한 역사적 기록의 관찰·분석뿐만 아니라 뇌의 다양하고 서로 다른 능력에 관한 지식에 근거를 두고 있다. 지능을 단 하나의 지능지수(IQ)로 나타내는 대신에, 가드너는 지능을 여덟 가지로 구별하여 설명하였다. 인간은 이 여덟 가지 지적 능력을 어느 정도씩 모두 가졌으며, 하나 또는 그 이상의 지적 능력을 높은 수준으로 발전시키는 사람도 있다.

중요한 점은 여덟 가지 지적 능력 모두 가치가 있으며 포괄적인 교육 프로그램 안에서 발전될 수 있다는 사실이다. 가드너의 관점에서 보면, 학교는 전통적으로 언어 능력과 논리 수학적 능력만을 편향되게 강조하여 학생들의 다양한 잠재능력을 발달시키지 못한 채 방치한다는 것이다.

과거 10년 동안 많은 교육자들과 학교 체제가 모든 학생들이 배우고 발전할 수 있는 기회를 넓히기 위하여 다중지능이론(MI)을 적용시켜 왔다.[22] 가드너는 자신의 이론을 적용하도록 권장하면서도, MI가 교육의 문제점을 신속하게 해결해 주지는 않으리라고 경고한다. "교육의 좀더 큰 목적을 위하여 사려깊게 다중지능이론을 활용하는 교육자들은 다중지능이론이 훌륭한 학교를 만드는 데 도움을 줄 수 있음을 알게 될 것이다."[23]

지능에 관한 이러한 폭넓은 관점은 학교에서 예술이 학습에 중요한 기여를 한다는 것을 인정한다. 저명한 이론가인 엘리엇 아이스너Elliot Eisner는 지식, 특히 예술에서 비롯된 지식을 좀더 포괄적으로 이해할 것을 제안했다. "다중지능 또는 예술적 지능을 진지하게 다루면서 우리가 노력할 일은 학생들이 공부하는 주제를 제공해 주는 자원들을 넓히는 일이다. 다양한 자원들은 서로 다른 성향(서로 다른 지능)을 가진 젊은이들에게 그러한 자원이 없다면 사용할 수 없는 지식의 형식을 확보하도록 다양한 기회를 제공한다."[24]

가드너의 다중 지능

언어적 지능은 자신의 생각을 표현하고 다른 사람들을 이해하기 위해 모국어를 비롯하여 다른 언어들을 사용할 수 있는 능력이다. 시인들은 이 언어적 지능이 매우 특출한 사람이며, 그 밖에 작가, 웅변가, 연설가, 법관이나 언어를 중요 수단으로 삼아 장사를 하는 사람은 언어적 지능이 두드러진다.

논리—수학적 지능이 매우 발달한 사람은 인과율에 따르는 체계의 주요 원리나, 과학자나 논리학자들이 사용하는 방식을 잘 이해한다. 또는 수, 양, 연산을 잘 다루고 수학자들의 방식을 잘 이해한다.

공간 지능은 마음속에 내적인 공간세계를 재현하는 능력을 말한다. 항해사 또는 비행기 조종사가 광대한 공간을 항해하거나 체스선수 또는 조각가들이 제한된 공간을 재현하는 것처럼 말이다. 공간 지능은 미술이나 과학에 사용될 수 있다. 공간에 대한 감각이 뛰어나고 예술을 좋아하는 사람이라면 음악가나 작가보다는 화가, 조각가, 건축가가 되는 것이 더 좋다. 해부학이나 위상수학 같은 학문에서도 공간 지능이 중요하다.

신체 운동적 지능은 문제를 해결하거나 무언가를 만들거나 생산을 늘리기 위해서, 신체의 전부나 손, 손가락, 팔 등과 같은 신체의 일부를 사용하는 능력이다. 운동선수나 예술, 특히 무용이나 연극 같은 공연예술을 하는 사람들은 이 지능이 우수하다.

음악적 지능은 음악으로 생각하는 능력이다. 리듬 패턴을 듣고, 이해하고, 기억하고, 나아가 능숙하게 다룰 수 있다. 음악적 지능이 뛰어난 사람들이 그저 음악을 쉽게 기억하는 것은 아니다. 이들 마음속에서는 음악이 떠나질 않는다. 어디에나 음악이 존재하는 것이다. 어떤 사람들은 "그래, 음악은 중요해, 하지만 그건 재능이지, 지능이 아니야"라고 말할 수도 있다. 그렇다면 그것을 '재능'이라고 부르기로 하자. 그러나 그렇게 되면, 우리는 인간능력에 관한 모든 논의에서 '이해력'이라는 말을 빼야 한다. 알다시피, 모차르트는 상당히 영리했다.

대인관계 지능은 다른 사람을 이해하는 능력이다. 이것은 우리 모두에게 필요한 능력이지만 교사, 임상의, 판매원, 정치가 등의 경우에 특히 이 지능이 뛰어나다. 다른 사람들과 관계를 맺어야 하는 사람이라면 대인관계에 능숙해져야 한다.

자기이해 지능은 자기 자신을 이해하는 것과 관련되어 있다. 내가 누가인가, 내가 무엇을 할 수 있는가, 무엇을 하길 원하는가, 사물에 어떻게 반응하는가, 대상을 피하려고 하는가, 대상에 이끌리는가 등. 우리는 자신을 잘 이해하는 사람들에게 끌린다. 왜냐하면 그들은 다른 사람들에게 인색하지 않기 때문이다. 그들은 자신이 무엇을 할 수 있는지, 무엇을 할 수 없는지 알려고 한다. 그리고 어디에 자신의 도움이 필요한지 알고자 한다.

자연탐구 지능은 자연의 다른 피조물(구름, 바위 등)에 민감할 뿐만 아니라 살아 있는 사물들(식물, 동물)을 구별할 수 있는 인간능력이다. 이 능력은 인간의 발달과정에서 사냥 또는 채집 생활을 하거나 농경 생활을 했던 과거에는 분명 가치 있는 능력이었다. 그리고 지금도 식물학자나 요리사 같은 직업에서는 중요하다. 또한 대량소비사회에서 자연탐구 지능은 자동차, 신발, 화장 같은 것을 잘 고르는 데 쓰일 수도 있다. 과학 분야에서 가치 있는 어떤 패턴을 파악해내는 것도 자연탐구 지능과 관련이 있을 것이다.

뇌 연구

1970년에 인간의 좌뇌와 우뇌의 기능에 관한 연구는 교육자들 사이에 다양한 논의를 불러일으켰다. 이 연구에 따르면 좌뇌와 우뇌가 기능 면에서 다소간 특성화되어 있다. 왼쪽 뇌는 분석적, 합리적, 논리적, 직선적 사고를, 오른쪽 뇌는 감성적, 직관적, 종합적 사고를 담당한다. 이 연구는, 논리 수학적 학습과 언어 학습을 거의 절대적으로 강조하고 있는 전통적인 교육의 편협한 관점은 학교에서 발달시킬 수 있고 또한 발달시켜야만 하는 학생들의 중요한 능력들을 간과하고 있음을 보여 준다.[25] 이런 논의에서 다중지능과 예술적 지능에 관한 견해는 직관적이고 감성적이며 비언어적인 사고와 표현이 높이 평가되는 예술을 더욱 강조하는 입장을 지지하는 데 인용되었다.

뇌에 관한 연구는 초기의 뇌 반구 연구에서 훨씬 발전하였다. 1989년 미국 의회의 결의안에 따라 부시 대통령은 공식적으로 1990년대를 '두뇌의 시대Decade of the Brain'로 선포하였다. 이 선포와 더불어 인간의 뇌 작용에 관한 지식이 폭발적으로 쏟아져 나왔다. 뇌의 활동을 상세히 나타낼 수 있는 새로운 전자 기술 덕분에 "우리는 뇌에 관하여 지난 5년 만에 과거 100년 동안 알았던 것보다 더 많이 알게 되었다."[26]

뇌 생리학에 대한 지식과 기능이 전통적으로 철학·심리학·경제학적 쟁점들로 구성되던 교육에 어떻게 영향을 미칠 수 있을까? 철학과 심리학은 흔히 인간의 가치와 잠재력에 대한 문제를 폭넓게 다룬다. 그럼에도 철학과 심리학은 역사적으로 인간 생리학의 지식에 영향을 받았다. 신경과학은 교육과 별개의 전문화된 분야이지만, 학습 이해의 확장을 약속하는 새로운 뇌 연구는 최소한 모든 연령의 학습자를 위한 좀더 효과적이고 적절한 교육경험을 제안한다.

신경과학자들이 발견한 사실 중에 특별히 예술 교육자들과 관련된 부분도 있다. 특히 음악에 관한 연구는 수확이 풍성했다. 예를 들면, 프랜시스 라우셔Frances Rauscher의 연구는 음악과 공간 과제 수행music and spatial task performance을 연계시켰다.[27] 또 다른 연구들은 음악과 학습을 연결시키고, 전문 음악가들의 뇌 신경에서 일어나는 실제 변화도 기록하였다.[28] 뇌 연구를 통해 알려진 네 가지 점은 학습과 교수, 교육과정, 그리고 교육 일반에 시사하는 바가 있다.[29]

| 발견 1 | 두뇌는 경험의 결과로서 신경생리학적으로 변화한다. 두뇌가 활동하는 환경은 뇌의 능력에 큰 영향을 미친다.

부모와 보육자(또는 보육교사)와 교육자들에게, 뇌 세포의 전기 활동이 뇌의 물리적 구조를 바꾼다는 사실은 신경생리학의 가장 중요한 발견이다. 어린이의 삶에서 태어난 뒤 3년 동안은 아주 중요한 시기이다. 두뇌의 주요 능력은 태어나서 10년 안에 대부분 형성되고 강화된다. 따라서 실제 육아에서 아기를 포옹하는 시기, 걸음마와 말을 하는 시기, 자극이 되는 경험을 어린아이에게 제공하는 시기를 아는 것이 중요하다.

세 살 즈음에 무시당하거나 거절당한 경험이 있는 어린이는 치유가 불가능한 것은 아니지만 지우기 어려운 상처를 갖게 된다.[30] 윤택하고 잘 보살펴주는 환경이 어린이들에게 영향을 준다는 긍정적인 결론이 부모나 교사들에게 권장되고 있다. 교육은 학습자에게 중요한 영향을 미치며 그 결과 정신뿐만 아니라 두뇌 자체도 변화시킨다. 풍요로운 교육 환경은 어린이의 학습 능력에 긍정적인 영향을 미칠 수 있다.

| 발견 2 | IQ는 태어날 때 결정되는 것이 아니다.

태어날 때 아기의 두뇌는 약 1,000억 개 정도의 뉴런을 가지고 있으며, 사실상 모든 신경세포들이 만들어져 있다. 그러나 세포들 사이가 어떤 방식으로 연결되는지는 아직 밝혀지지 않았다. 이 점에 관하여 신경생리학자 카를라 샤츠Carla Shatz는 다음과 같이 말한다. "두뇌가 하는 일은 시각과 언어, 그 밖의 무언가에 필요한 것을 가장 잘 생각할 수 있는 회로를 구축하는 일이다." 태어난 이후 신경활동은 감각적인 경험을 많이 겪어 축적하게 되고 이 다듬어지지 않은 청사진을 받아들여서 점진적으로 세련되게 발달한다.[31]

| 발견 3 | 어떤 능력은 민감한 특정 시기 동안에 또는 '기회의 창 windows of opportunity'을 통해 좀더 쉽게 획득된다.

뇌 연구의 결과 중에는 매우 놀라운 것도 있다. 그것은 어린이의 운동적·인지적·정서적 발달에서 영·유아들의 능력에 대한 관점을 바꾸어 놓았다. 예를 들어, 신경생리학자에 따르면 유아의 두뇌는 모든 언어에

서 가능한 모든 소리를 지각할 수 있다. 10개월 즈음에 아기들은 자신들의 모국어 음성에 집중하게 되고 다른 외국어 음성을 걸러내는 것을 배운다.[32] 언어 발달을 위한 이런 창은 언어를 배워야 하는 기간 동안 유아들에게 폭넓게 개방되어 있다. 그 후 창은 완전히 닫히지는 않지만, 점차 닫히게 된다.

이런 '기회의 창'은 두뇌가 언어 습득이나 감정 조절 같은 신경망을 새롭게 만들거나 강화하기 위해 특정 유형의 정보 입력을 요구하는 결정적 시기critical periods를 나타낸다. "분명히 사람은 어떤 연령에서나 새로운 정보와 기술을 배울 수 있다. 그러나 어린이가 이러한 창이 열린 시기 '동안' 학습한 것은 그 창이 닫힌 후에 배우는 것에 강하게 영향을 미친다."[33]

빠르던 두뇌의 성장이 느려지는 시기는 10세 무렵이며, 이는 시냅스(신경세포의 연접부— 옮긴이)의 생성과 퇴화 사이의 균형이 갑작스럽게 변하기 때문이다. 그 후 몇 년에 걸쳐서 '그것을 사용하거나 잃어버리는' 시기 동안에 두뇌는 경험에 의해서 전이된 것들만 남기고 약한 시냅스들을 가차없이 파괴한다. 18세 전후 사춘기 전기가 끝나는 무렵에, 두뇌는 유연성 면에서는 감퇴하지만 능력 면에서는 향상된다. 그래서 능력은 성숙되고 강화되어 발휘할 준비를 갖추게 된다.[34]

| 발견 4 | 학습은 정서에 의해 강하게 영향을 받는다.

연구자들은 많은 교사들이 이미 알고 있는, 즉 정서가 경험과 강하게 연결될수록 그 경험에 대한 기억이 강렬하다는 것을 입증하였다. 화학적인 과정을 거쳐서 두뇌는 정서와 학습 사이의 연결을 구체화한다. 교사가 경험을 좀더 의미 있고 재미있게 하기 위하여 경험 학습에 정서적 측면을 제공할 때 두뇌는 그 정보를 더 중요한 것으로 간주하게 되고 기억력이 증대된다. 동시에 두려움이나 공포의 감정은 학습을 방해할 수 있다.

학습에서 정서의 역할은 교육자나 심리학자들에 의해 수년 동안 논의되었던 또 다른 개념이다.[35] 한때 이론가들은 교육 목표의 개발을 위하여 인지와 정서를 분리하려고 시도하였다.[36] 현재 뇌 연구는 학습 면에서 정서의 본질적 역할에 초점을 맞추고 있으며 '감성 지능emotional intelligence'의 개념이 심리학자와 교육자들의 논의 대상이 되었다.[37]

연구자 매리언 다이아몬드Marian Diamond는 질 높은 환경이 틀림없이 두뇌의 성장과 학습에 영향을 미친다는 사실을 강조한다. 그에 따르면 어린이를 위한 질 높은 환경은 다음과 같은 것들이다.

• 긍정적이며 정서적으로 지원할 수 있는 자원을 끊임없이 개발한다.
• 충분한 단백질, 비타민, 무기질, 열량이 포함된 영양가 있는 음식을 제공한다.
• 모든 감각을 자극한다. 그러나 반드시 한꺼번에는 아니다.
• 지나친 압박과 스트레스로부터 자유로운 분위기지만 즐겁게 긴장할 수 있는 정도가 되어야 한다.
• 어린이의 발달 과정에서 너무 쉽거나 너무 어렵지 않은 일련의 색다른 도전을 제시한다.
• 활동의 중요도에 따라 사회적 상호작용을 허용한다.
• 정신적, 물리적, 미적, 사회적, 정서적인 능력과 관심이 폭 넓게 발달하도록 촉진한다.
• 어린이에게 자신이 하고자 하는 것을 선택하고 또한 그것을 수정할 수 있는 기회를 준다.
• 학습의 흥미와 탐구를 촉진하는 재미있는 환경을 마련한다.
• 어린이가 수동적으로 관찰하기보다 적극적으로 참여하게 한다.[38]

어린이들을 위해 행복하고 건강한 학습환경을 만드는 이런 계획들은 앞에서 언급한 교육자와 심리학자가 거론했던 많은 아이디어를 뒷받침한다. 대부분의 교사들도 수년 동안 아이들과 함께 활동하면서 어린이들이 어떻게 학습하는지 관찰하면 유사한 결론에 도달하게 된다.

뇌 연구 결과는 또한 다중지능이론의 견해를 지지하며, 매우 어린 나이에 시작하는 모든 어린이 교육에서 미술의 중요성을 분명하게 강조한다. 교육자이며 뇌 연구의 전문가이자 교육자인 로버트 실베스터Robert Sylwester는 다음과 같이 말한다.

뇌 과학과 발달심리학으로부터 얻은 연구 결과는 미술이 (언어와 수학이 하는 역할과 함께) 뇌의 발달과 유지에 중요한 역할을 한다는 사실을 강하게 시사한다 그래서 학교가 어린이로 하여금 교육과정에서 미술에 접하지 못하게 하는 것은 심각한 문제이다.[39]

교육학자 팻 울프Pat Wolfe는 교육자들에게 자신들이 실행하는 교육들을 반성하고, 교수 학습에 관한 본질적인 대화에 참여하며, 스스로 교육의 타당성을 점검하기 위해 새로운 연구결과를 검토할 것을 권고한다. 그녀는 또한 다음과 같이 덧붙인다. "뇌 연구는 학교에서 실행할 수 있는 프로그램이 아니다. 신경과학은 어떤 특별한 전략이나 방법이 작용하는지 증명하지는 않는다. 그런 연구는 오히려 우리의 지식 토대를 쌓고, 뇌가 어떻게 학습하거나 학습하지 않는지, 그리고 왜 그런지 등에 대해 더욱 쉽게 이해하게 해준다."[40]

뇌 연구는 새롭고 흥미롭고 분명하게 타당한 시사점을 던져 준다. 그럼에도 과학자와 교육자들이 경고했듯이, 과학 실험실과 학교 교실 사이의 거리는 멀고도 험난하다. 교육자들은 항상 어린이들에게 무거운 책임감과 전문적인 권위, 성실성을 유지해야 한다. 이것은 교육자들이 항상 그래왔듯이 자신의 훈련, 경험, 전문적인 판단에 따라, 신경생리학에서 나온 비롯된 성과에 주의 깊고 비판적으로 접근해야 한다는 사실을 의미한다.

사회적 가치

교육자가 가진 미술의 본질에 대한 관심과 학습 방법에 대한 구상은 교육과정에서 사회의 가치에 따라 균형을 이룬다. 민주주의에서 사회의 가치는 세금을 내는 일반 대중이 교육에 대한 자신들의 생각을 대표하는 학교 위원회의 위원을 선출하거나 유권자들의 희망대로 학교 행정가, 교원, 직원을 고용하는 방식으로 실천된다. 미국에서 공립학교들은 더 큰 영역의 사회, 때로는 국가적 수준의 요구와 가치를 반영해 왔다. 우주 탐험, 시민권리 운동, 거리와 고속도로에서 운전자들의 안전을 위한 요구, 알코올과 약물 중독의 문제, 에이즈의 위협 등에 의해 야기되는 교육의 변화는 사회적 가치와 요구가 학교 교실에 어떻게 영향을 미치는지 보여준다.

미국에서 미술교육은 미술에서의 혁신이나 심리학의 진보에 의한 영향만큼이나 사회적 가치에 의해서도 적지 않은 영향을 받아왔다. 예를 들어 월터 스미스Walter Smith가 시작한 미술교육 프로그램은 국제적인 경쟁 상품을 디자인해야 하는 산업사회의 요구에 따라 동기가 부여되었다. 빅터 로웬펠드Victor Lowenfeld는 어린이 발달에 대한 특별한 견해를 바탕으로 창의성과 자기 표현을 강조하였다. 이 책에서는 작품 활동에 바탕을 둔 프로그램과, 미술가, 미술비평, 미술사가, 미학자의 탐구 방법을 강조한다.

미술 프로그램은 사회적 쟁점, 문제, 가치 등을 다루는 일반 학교 교육과정에서 특히 적절하고 효과적이다. 왜냐하면 전쟁과 폭력을 알린 파블로 피카소 Pablo Picasso의 작품 〈게르니카Guernica〉나 명상적인 인도 조각상 〈부처Buddha〉, 주디 시카고 Judy Chicago가 페미니스트 관점에서 표현한 〈저녁 파티The Dinner Party〉, 또는 나바호족의 결혼 바구니 wedding basket 등과 같이 미술의 역사에는 사회적 가치가 가장 생생하게 표현된 이미지로 가득 차 있기 때문이다. 특정한 문화 집단이나 민족의 미술은 그 집단이 가지고 있는 가치를 드러낸다. 특정 문화의 미술을 이해하기 위해서는 그들이 창작한 맥락 속에서 미술 작품의 목적, 기능, 의미를 이해해야 한다.

미술교육의 역사에는 민주주의에서 강조하는 중요한 가치들이 포함되어 있다. 미적 행위를 성공적으로 수행하는 데 필요한 자유는 민주주의 사회에서 살고 있는 개인의 특권인 사고와 행동의 자유와 분리할 수 없다. 미술교육자들은 민주적 실제상황에 알맞은 교수법을 선구적으로 개발해 왔다.[41] 그들이 그럴 수 있었던 것은 무엇보다도 개별적이고 비순응적인 표현을 발달시키는 분위기를 조성하지 않는 한 미술교육이 성공적일 수 없음을 이해한 까닭이었다. 그들은 미술교육이 개인적인 의사결정을 인정하며 따라서 다른 많은 교과들과는 구분된다는 사실을 강조한다.

우리는 개인으로서 대인관계를 맺고 사회적 또는 정치적 사건들과도 관련을 맺게 된다. 다양한 사회적 맥락에서 우리는 시민으로서 이웃들과 함께 살고 존중하는 것을 배운다. 훌륭한 시민은 종종 지역사회가 직면한 사회적이며 환경적인 다양한 쟁점에 영향을 미칠 수 있는 적절한 행동을 자유롭게 함으로써 모든 사람의 삶의 질을 증진시키는 데 기여한다.[42] 중요한 미술 작품들에서는 사회에 대한 폭 넓은 관심이 주제로 등

장한다. 미술교육이 개인적인 관심을 초월하여 우리의 관점이 사회적 가치로 확장될 때 이러한 미술 작품은 더욱 적절한 것이 된다.[43]

또한 미적 가치도 사회적 쟁점의 초점이 되어 왔다. 1920년대 초, 비평가들은 미국에서 일반적 수준의 미적 취향에 관해 진지한 관심을 표현하였다. 1934년 초에 듀이는 "왜 도시의 건축물들은 훌륭한 문화생활에 어울리지 않는가? 그것은 물질의 부족 때문도 아니고 기술적 능력의 부족 때문도 아니다……빈민가가 아닌 부유한 아파트도 여전히 미적으로 혐오감을 준다"고 말하였다.[44]

이런 비판은 교육에 대한 하나의 도전인데, 공립학교에서 교육받은 대중을 간접적으로 겨냥하고 있기 때문이다. 즉 미술교육 프로그램이 좋은 예술 작품을 알아보는 능력을 기르는 데 효과적이지 못하다는 것이다. 미술교육자들은 계속적으로 아이들의 비판적 사고와 미적 감수성을 발달시키는 방법에 대해 숙고하고 있다. 사회의 미적 문제는 사회적·환경적으로 필요한 중요한 문제이다. 강력한 영향력을 지닌 대중 매체, 도시의 모습과 교외 형태의 변모, 자연 자원들의 오염 등은 전 세계 현대인의 삶의 조건들이므로, 이에 대해 어린이들이 관심을 갖게 해야 한다. 미술교사가 어떻게 효과적으로 어린이를 시각적으로 민감하게 할 수 있는가는 여전히 중요한 문제이다. 한 가지는 분명하다. 우리의 삶을 인간화하고 고양시킬 수 있는 환경을 창조할 임무를 맡은 미래의 설계자나 기획자들은 바로 지금 학교에서 배우고 있는 학생들이라는 사실 말이다.

학교의 공적 자세

앞서 논의된 민주주의와 자유의 영향은 근본적인 것이며 미국이라는 나라가 세워진 이래 지금까지 영향을 미쳐 왔다. 지금까지 있어 왔던 미술에 대한 여러 가지 가치 부여와 태도가 모두 미술교육에 이롭게 작용했던 것은 아니다. 오랜 동안의 문화적 업적을 쌓아온 다른 나라들과 달리, 초기의 미국은 예술적·건축적 전통을 갖고 있지 못했다. 미적·예술적 관심은 종종 우선 순위에서 밀려났는데, 그것은 생존에 필요한 실제적인 일들에 좀더 많은 시간과 에너지를 쏟아야 할 필요가 있었기 때문이다. 민주주의가 번영하면서 전통적으로 예술을 후원해온 귀족 대신에 경제 지도자들과 정치인들이 성장했다. 대개 실용주의에 토대를 두고 있는 사업이나 정치의 관점에서 미술이 인정받으려면 미술의 유용성을 강조해야 했다. '현실적인 일'를 끝낸 후에만 미술이 관심의 대상이 되는, 즉 미술을 하나의 장식으로 여기는 태도가 미술이 아직까지 학교 교육과정에서 '읽기와 쓰기와 셈하기', 과학, 사회과학에 상응하는 위치에 이르지 못한 큰 이유이다. 그럼에도 미술교육은 이론적으로나 전문적인 실제 교육에서 진보를 거듭해 왔으며, 계몽된 교육자들은 미술교육을 균형잡힌 교과과정에서 주변적인 것 가운데 하나라기보다는 필수적인 것으로서 여기게 되었다.[45]

최근의 의미 있는 연구 결과는 학교 교육과정에서 미술이 정규교과가 되어 있음을 보여준다. 1989년에 작성된 연구 보고서에서 레온하드Leonhard는 학생들이 미술을 배우는 것이 "초등학교에서는 거의 보편적이며 미술 프로그램을 운영하는 초등학교의 80퍼센트 이상이 각 학년을 위한 교육과정을 가지고 있다"는 사실을 지적하였다. 1962년의 유사한 연구와 비교해 보면 "미술교육은 눈에 띄게 발달해 왔으며 그렇게 되는 데는 수준 높은 부모의 지원이 중요한 역할을 하였다."[46]

1995년 미국교육통계청(NCES)에 의한 연구에 따르면, 공립 초등학교의 85퍼센트, 중등학교의 89퍼센트에서 시각 예술 교육을 실시하고 있다고 보고하였다. 이 보고서는 대부분 공립 초등학교에는 미술수업을 위한 특별한 시설물을 갖춘 공간이 있다는 사실 또한 밝히고 있다.[47]

미술교육에 대한 이러한 긍정적 태도들은 지난 50여 년 동안 수많은 미술교사들이 헌신적으로 노력해온 결과라고 할 수 있다. 미술관, 극장, 콘서트 관람 횟수가 보여 주는 것과 같은 예술에 대한 태도의 긍정적인 변화는 학교의 미술교육에 대한 관심이 증가한 것과 직접적으로 관계가 있다.

미술 프로그램의 질은 입안자, 학교 관리자, 지역사회에 따라, 그리고 경제 수준에 따라, 각 주마다, 각 학구마다 다양하다. 미술교육자들은 부모와 학교, 지역사회 단체에 미술 프로그램을 위한 지원을 요청하기도 한다. 합리적으로 잘 짜여진 미술 프로그램의 개발은 미술교육을 정당화하기 위해 지속적으로 노력해온 결과가 가시적으로 드러난 것이다.[48]

미술교육의 변화

미술교육의 역사는 복잡한 실들을 서로 엮어서 만든 매력적인 태피스트리와 같다. 그중에 가장 중요한 세 가지 가닥은 앞서 논의했듯이 미술의 본질, 학습자의 개념, 사회의 가치이다. 그 외에 미술가와 저술가, 교사의 작품과 기술의 진보, 교육과정의 설계, 그리고 법률 제정 등의 요소들이 있다. 구상되어 가는 동안에는 태피스트리의 전체 패턴을 분명하게 파악하기 어렵다.[49] 다음의 간단한 논의에서 미술교육의 역사적 발달에서 다소 두드러진 몇 가지 점을 확인해 보고자 한다.

미국의 학교교육에서 미술교육의 시초는 산업의 요구 또는 19세기 중반 영국 사회의 목표와 관련되어 있다. 미국의 산업 지도자들은 영국인들이 유럽의 상업 경쟁에서 기호, 스타일, 아름다움 면에서 우위를 점하기 위해 어떻게 산업 디자인의 표준을 제시했는지 보았다. 영국에서는 1850년대에 디자인 학교가 활기를 띠어 산업에 필요한 숙련된 디자이너들을 배출하였다. 미국의 몇몇 재빠른 산업 지도자들은 이에 주목하고,

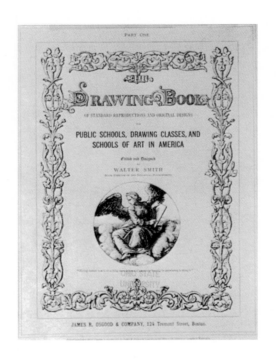

미국 학교의 미술교육을 위한 월터 스미스의 계획안 표지.

세계 무역시장에서 경쟁하기 위해서는 미술교육이 실제적으로 필요하다는 점을 회의적인 상인과 제조업자들에게 이해시키고자 했다. 영국의 예를 좇아, 미국인들은 영국 남부의 켄싱턴 학교를 졸업한 월터 스미스를 보스턴 공립학교의 회화 담당자와 매사추세츠 주의 미술교육 담당자로 채용하였다. 매사추세츠 입법부는 회화를 미국 공립학교의 필수 교과로 하는 법률을 처음으로 통과시켰고 그 후 불과 몇 달이 안 지나서 1871년부터 스미스는 기념할 만한 일을 시작하였다.

월터 스미스는 대단한 비전과 열정을 가지고 업무에 착수하였으며 상업 미술을 위한 교육과정을 단계적으로 개발하였다. 9년 후 그는 그 지역에서 최초로 매사추세츠 보통 미술학교를 설립하여 교육하였다(이것이 현재의 매사추세츠 미술대학이며, 이 미술대학은 주의 지원을 받는 유일한 미술학교이다). 매사추세츠에서는 모든 초등학교부터 고등학교까지 그의 미술교육과정을 적용하였다. 더욱이 스미스가 쓴 논문과 사범학교 출신 교사들로 인해 나라 방방곡곡에 스미스의 영향력이 전파되었다. 스미스의 출판물로는 《학교와 산업의 미술교육Art Education, Scholastic and Industrial》과 교육용 그림책 시리즈가 있다. 이 그림책 시리즈들은 형식 면에서 모두 매우 유사하다. 일반적으로 시리즈들의 목적은 '좀더 발전된 미술 훈련을 위한 기초 쌓기'이다. 이 책들의 목적은 다음과 같다.

1. 형태, 크기, 비례를 정확하게 지각하고, 거리와 각도를 정확하게 측정하기 위해 눈을 훈련할 것.
2. 자유롭고 빠르게 제작하기 위해 손을 훈련할 것.
3. 대상의 배열과 형태를 정확하게 기억하기 위하여 기억력을 훈련할 것.
4. 아름다운 형태들에 대하여 연구하고 묘사하며 기억함으로써 취향을 개발하고 세련되게 할 것.

이처럼 처음의 미술교육은 오늘날 우리가 경험하는 것과는 완전히 달랐다. 스미스식 교수법은 프리핸드, 모델, 기억, 기하학적이고 원근법적인 그림이라는 엄격한 단계들을 통해 교사들과 어린이들을 지도하는 것이다. 기계적인 학습, 베끼기, 반복이 이 단계적 교육과정의 일반적 특징이다.

내용을 제시하는 스미스식 방법은 교실 수업에 의존하며 칠판 사용을 중시하는데, 이는 교사가 칠판에 그린 것을 학생들이 모사하도록 하기 위해서이다. 학생들은 또한 판화와 그림도 모사한다. 스미스는 다음의 두 가지 점에서 모사의 정당성을 주장한다. 그림은 본질적으로 모사하기므로 모사하기가 그림을 배우는 유일하고 합리적인 방식이며, 학생은 많고 미술수업을 할 수 있는 주당 시간이 매우 제한되어 있기 때문에 그것이 가장 실제적인 교수 방법이라는 것이다.[50]

비록 오늘날의 미술교육과정에서는 이러한 방식이 거부되고 있지만 스미스의 업적은 당시로서는 시대를 앞서는 것이었다. 그의 미술교육과정은 미술교육에 새로운 바탕을 마련하고 예전에 볼 수 없었던 위상과 결코 간과할 수 없는 선례를 확립함으로써 미국의 미술교육에 확고한 토대를 마련하였다.[51]

치젝과 어린이의 예술적 표현

표현주의expressionism가 등장하고 어린이의 미술 작품에서 창의성을 강조하기 이전의 미술교육은 예술 전통과 거리가 멀었다. 우선 표현주의는 프란츠 치젝Franz Cizek이라는 뛰어난 교사의 업적으로 미술교육에 큰 영향을 미쳤다. 치젝은 오스트리아 사람으로서 미술 공부를 위해 1865년 빈에 왔고 1904년 빈 응용미술 학교의 실험 연구학과의 학과장을 맡게 된다. 오늘날 유명해진 어린이를 위한 미술수업은 바로 이 학과에서 개발되었다.

치젝은 이 수업에서 색 차트를 만든다거나 자연물을 세밀하게 그리는 과정 등을 없애버렸다. 대신 그는 어린이들이 자신들의 삶에서 일어나는 일에 대한 개인적인 반응을 시각적 형태로 표현하도록 지도하였다.[52] 그의 지도에 따라 제작된 작품으로 지금까지 남아 있는 것들에는 대부분 놀거나 무언가를 하고 있는 어린이들 자신이 표현되어 있고, 거기에는 자연스럽게 어린이들의 관심과 흥미가 나타나 있다. 치젝은 항상 자신의 목적은 어린이를 미술가로 길러내는 것이 아니라고 주장하였다. 그는 자신의 목적이 모든 어린이에게서 발견되고 '자연의 법칙'에 따라 꽃피울 수 있다고 여겨지는 창의력의 계발이라고 말했다.[53]

치젝의 수업에서 제작된 많은 작품들은 어린이가 자신에게 공감하

빈의 프란츠 치젝의 수업시간에 한 학생이 만든 리놀륨 목판화.

는 교사의 지도 아래에서만 드러낼 수 있는 매력적인 표현들을 보여 준다. 그것들 가운데는, 지금 보기에는 감정에 치우치거나 감정을 너무 직접적으로 드러내거나 매너리즘에 빠진 듯한 것들도 있다. 구성상 하늘에 별을 너무 많이 그렸다거나 어린애 같은 순수함이 드러나는 양식화된 얼굴 표현이 그러하다. 이러한 매너리즘은 오늘날 기준으로 보면 너무 구조화되어 있으며, 어린이의 예술적 발달이 치젝이 주장했던 '자연의 법칙'보다는 교사들에 의해서 더 많이 이루어졌음을 암시한다. 그럼에도 치젝은 미술교육에서 중요한 인물이며 그의 연구는 널리 칭송받을 만하다. 오늘날 우리는 어린이가 특정 조건 하에서 개인적이고 창의적이며, 또한 수용될 수 있는 양식으로 자신을 표현할 수 있다고 믿는다. 이러한 믿음은 그가 빈에서 처음 표명하면서 비롯되었다. 치젝의 생각은 월터 스미스의 생각과 완전히 대조적이다.

미술교사

미술교육의 역사를 직조하는 또 다른 실은 컬럼비아 대학의 아서 웨슬리 다우, 시카고 대학의 월터 사전트, 로드 아일랜드 디자인 학교의 로열 B. 파넘 등의 훌륭한 교사들이다.[54] 다우는 미술의 구조를 분석하는 데 집중하였고 그것을 가르칠 수 있는 체계적인 방법을 개발하는 데 열중하

였다. 그는 오늘날 우리가 알고 있는 조형요소와 원리를 개발하여 가르쳤다. 이러한 형식주의적인 견해에 따르면, 미술가들이 선, 명도, 색으로 작업하며 이들 요소를 구성하여 대칭, 반복, 통일, 전이, 종속관계를 창조하는데, 이들은 조화로운 관계를 위해 통제될 수 있다. 다우에 의해 개발된 개념과 용어는 근본적인 원리로 여겨지고 있으며, 오늘날의 많은 미술교육과정은 여전히 일련의 조형 요소와 원리들을 바탕으로 구성되고 있다.

사전트가 미술교육에 기여한 바는 어린이가 그리기를 배우는 과정에 초점을 맞춘 점이다. 그는 어린이의 그리기 능력에 영향을 미치는 세 가지 요소를 적절한 용어로 설명하였다. 첫째, 어린이가 무언가를 말하고 싶어하고 그림으로 표현하고자 하는 생각이나 이미지를 가지고 있어야 한다. 둘째, 어린이는 그림을 그릴 때 입체 모델이나 사진과 같은 자료를 활용하여 작업해야 한다. 마지막으로, 어린이는 종종 다른 것들은 잘 그리지 못해도 뭔가 한 가지는 잘 그리게 되는데, 따라서 그림에서 기능은 개별적인 것이다. 즉 집이나 보트를 잘 그리지만 말이나 소를 잘 그리지 못할 수도 있다.

이 세 가지 요소가 브렌트 윌슨Brent Wilson과 마요리 윌슨Marjorie Wilson의 연구와 같은 미술교육에 관한 논문에 영향을 미쳤다는 점에서 사전트는 찬사를 받을 만하다.

> 미술 전통을 익히게 되면서 미술에서 순수함을 상실하게 된다. 이러한 모방 과정은 너무나 오랫동안 은폐된 채 유지되었으며……이미 존재하는 이미지를 빌려와 작업하는 것은 6세 이전에 시작된다. 사람들은 각각의 대상들을 묘사할 때 제각각의 과정program에 따른다……근본적으로 동일한 그러한 과정을 반복함으로써 대상을 잘 그릴 수가 있는데, 그것이 그리고자 하는 형상을 상기하는 능력을 예리하게 만들어 주기 때문이다.[55]

치젝은 어린이의 창의적 미술 활동에 초점을 맞추었고, 듀이는 진보적 교육운동을 불러일으켰다. 이들을 따르는 미국의 미술교육자 마거릿 마티아스Margaret Mathias와 벨 보아스Belle Boas는 학습 지도, 저술, 전문적인 활동을 통하여 이 분야가 발전하는 데 영향을 미쳤다. 마티아

스는 미술을 통해 어린이의 표현력이 자연스럽게 성장한다고 했으며, 또한 '다른 미술을 이해하는' 미술 감상의 가치에 대해 확신했다. 이는 전문 미술가의 작품 감상에 관심을 기울였던 로열 파넘Royal B. Farnum 등의 연구를 발전시킨 것이다. 보아스는 다우의 초기 연구를 따른다. 다우는 조형 원리를 학습함으로써 어린이들이 삶에서 '좋은 취미'와 미적 판단 능력을 발달시키는 데 관심을 불러일으켰다.[56]

파넘은 1920년대의 '작품 연구 운동picture study movement'에 참가했던 많은 미술교육자들 중 한 사람이다. 인쇄술의 발달로 작품을 값싼 잉크로 재생할 수 있게 되자 당시의 많은 미술교육자들은 미술 감상 수업에서 작품을 활용할 수 있었다. 그렇게 학습을 위하여 선택된 작품들은 동시대의 것이 아니라 좁은 관점의 '미'를 제시하고 종교적 또는 도덕적 메시지를 전하는 것들이었다. 파넘은 1931년에 출판된 책인 《그림을 통한 교육: 실용적인 그림 연구과정Education through Pictures: The Practical Picture Study Course》에서 피카소, 콜비츠, 세잔, 반 고흐 또는 심지어 모네나 커샛의 그림조차 싣지 않았다.[57] 전체 80점 중에서 그 이전 시대에 종교적 주제를 그린 그림이 적어도 14점이었다.

미술 감상에서 초기의 이러한 시도를 비판하기 쉽겠지만 우리는 이러한 미술교육의 개척자적 성격을 이해해야 한다. 그럼에도 아이스너가 지적한 대로 "매우 최근까지 하나의 영역으로서 미술교육은 미술계의 동시대적 발전을 전혀 반영하지 않았다. 미술교육은 20세기 중반까지 학생들이 그들 시대 미적 선구자들의 작품을 경험하게 한다든지 그들의 취향을 발달시키는 데 앞장서기보다 기존의 미적 취향을 반영하는 것에 그쳤다."[58]

오와토너 프로젝트

미네소타의 오와토너 미술 프로젝트는 1930년대에 연방정부의 기금을 받아 이루어진 몇몇 지방 미술 프로젝트들 중에 가장 성공적인 사례이다. 오와토너 프로젝트의 목표는 지역사회 구성원들의 미적 관심에 바탕을 둔 미술활동이었다. 이 프로젝트는 '집안 장식, 학교와 공공 공원에 식물 심기, 상업지역에 창문을 시각적으로 재미있게 장식하기' 등을 장려하였다.[59] 이는 경험을 좀더 풍부하게 하기 위하여 일상생활에 미술의

원리를 적용하자는 생각이었다. 오와토너 프로젝트는 지역사회, 지역학교, 미네소타 대학 등 다양한 분야에서 참여한 성공적인 상호협동 프로그램이었다. 하지만 이는 불행하게도 제2차 세계대전의 발발로 인해 중단되게 되었는데, 다른 환경에서는 결코 그런 성과를 거둘 수 없었다. 정규 학교 프로그램에 미술이 있기는 하나, 오와토너 프로젝트는 미술실보다 지역사회를 중심으로 수업을 하였다. 이러한 점에서 치젝이 스미스의 직업적인 목적을 거부한 것과 마찬가지로 오와토너 프로젝트는 그의 어린이 중심의 접근법과는 큰 차이가 있었다.

바우하우스

1930년대 후반에 영향을 미친 또 다른 하나는 당시의 기술을 미술가의 작품에 통합한 독일 전문미술학교인 바우하우스이다. 이런 바우하우스의 영향으로 현대 미술의 재료와 사진, 감각적 인식을 포함한 시각적 탐구가 중등학교 미술 프로그램의 근거가 되었다. 미술에서 기술적 부분에 대한 흥미나 디자인 요소에 대한 관심, 새로운 재료들에 대한 도전 등이 모두 바우하우스의 접근과 일치한다. 바우하우스는 특히 중등학교에서 환경디자인과 산업디자인에 미적 관심을 통합시키려는 노력을 하였을 뿐 아니라 미술에 대한 다감각적인 접근법으로 관심을 더욱 자극하였다. 바우하우스에 영향을 받은 교사들은 디자인을 다우Dow나 서젠트Sargent 보다 더 포괄적이고 폭넓게 생각하였다. 미국으로 옮겨간 바우하우스 교사들과 그 학생들은 나치 독일이 미국에게 준 '선물'이었다.

창의성과 미술교육

창의성 발달에 대한 미술교육자들의 관심은 특히 1940년대와 1950년대에 이 분야에서 출판된 유명한 책들의 제목에 잘 나타난다. 빅토르 다미코Victor D'Amico의 《창의적인 미술지도Creative Teaching in Art》, 빅터 로웬펠드의 《창의적이고 정신적인 성장Creative and Mental Growth》, 매뉴얼 바컨Manuel Barkan의 《미술을 통한 창의성 계발 Through Art to Creativity》이라는 세 권의 책은 가장 영향력이 컸다.[60] 미술교육자의 오랜 관심사인 창의성은 심리학자들에게도 상당한 관심과 연구의 대상이 되었다. 1920년대의 진보주의 교육운동은 개성발달이론에 미술 창의성의 자유롭

고 표현적인 측면들을 관련시킴으로써 이러한 관심의 토대가 되었다.

1950년대 후반 이 운동이 쇠퇴하였을 때 미술심리학협회의 구성원들은 협회장인 J. P. 길퍼드Guilford의 제안에 따랐다. 즉, 미술과 과학 양쪽에서 창의적 행동을 분석하고 전문가들의 행동 특성을 확인함으로써 그러한 문제에 대해 더욱 엄밀한 연구 기술들을 적용했던 것이다.[61] 그래서 10년 동안 철학적인 신비 수준에서 형식적으로 존재해온 창의성이 과학적 탐구에 의해 새롭게 자리매김하게 되었다.

마찬가지로 당시 심리학자들의 연구 도구들, 즉 검사, 측정, 컴퓨터, 치료적 방법들은 예술적 창조 과정에 영향을 미쳤다. 창의적인 과정을 고려할 때 창의적인 문제 해결에 관련된 여러 유형의 사람들 가운데 심리학자들은 기존의 일반인의 경험과 시각 예술의 범위를 넘어섰다. 학교에서 창의성은 더 이상 미술실만의 개별적인 영역이 아니었다. 창의적 과정이 다른 교과의 교사들에게도 어떻게 도움이 되는지 알게 됨으로써 미술교사들 자신들의 직업을 새롭게 이해하게 하였다. 미술교사들은 오랫동안 적절한 조건에서 미술을 가르친다면 미술수업의 범위를 넘어서는 가치들을 지원할 수 있다고 생각하게 되었다.

로웬펠드의 연구는 1950년대 초부터 1980년대까지 미술교육 분야가 발전하는 데 독보적인 영향을 미쳤다. 로웬펠드는 펜실베이니아 주립대학 미술교육 박사과정의 학장이었다. 그의 교육을 받은 많은 졸업생들이 그 주변 지역에 다른 전문대학이나 대학교에서 자리를 잡았고 주나 학교 지구에서 특정 지위를 차지하게 되었다. 《창의적이고 정신적인 성장》은 미술교육에서 고전적 연구서로서 다양한 언어들로 번역되었으며 1960년 그의 죽음 이후에도 계속 출판되고 있다.

로웬펠드는 페스탈로치 시대부터 진보주의 교육의 시대에 이르기까지 계속 언급되어온 미술교육의 많은 관점들을 지지하였다. 그는 창의성 발달을 강조하며 거기에 미술활동을 통한 인성 통합 이론을 결합시켰다. 이것은 신체적, 사회적, 창의적, 그리고 정신적 영역으로서의 인성의 성장을 포함한다. 그는 아주 어린 시기부터 교육을 시작할 것과 어린이들이 폭넓은 미술 재료들로 탐색하고 창조하도록 격려할 것을 포함하여, 미술 제작 활동을 거의 절대적으로 강조하였다. 로웬펠드는 분명한 교수법보다는 협력적이고 동기를 부여하는 교사의 역할을 강조하였다.

그리고 교사는 어린이가 자연스럽게 창의력을 계발하도록 격려하고 어른의 개념과 관점을 강요하지 않도록 해야 한다고 조언하였다.

인지학적인 연구자들은 현재 창의성을 재검토하고 있다. 더불어 새로운 통찰이 뇌 연구와 사회학에서 나오고 있다. 창의성 이론들은 이런 세 가지 연구 영역으로부터 아이디어를 결합하는 형태로 나타나고 있다.

미술 내용에 대하여

로웬펠드와 그 외 학자들이 강력하게 주창한 미술교육에서 창의성의 근본원리와 인성 발달에 대한 관심은 1960년대까지 이 분야에서 지배적이었다. 당시 신세대 학자들과 교육자들은 처음으로 미술 연구가 그 자체로 연구할 만한 가치가 있다고 여기기 시작하였다. 학교에서 미술에 대한 정당화는 경쟁력 있는 산업 디자이너들의 육성, 지각의 발달, 일반 교육목표의 성취, 또는 문화적 교양과 같은 다양한 영역에 대한 관심에서 비롯되었다. 내용 중심의 학자들은 사회 속에서 미술이 어떤 기능을 수행하는지 그러한 기능을 이해하는 것이 왜 중요한지를 기본으로 하여 미술 학습을 정당화하였다.[62] 아이스너가 지적한 대로, 이러한 입장은 "미술만이 가능한 인간의 경험과 이해에 대한 기여를 강조하여 미술교과만의 고유함과 독자성을 주장하였다."[63]

오늘날의 많은 미술 프로그램들은 미술 제작 활동뿐만 아니라 미술을 이해하고 미술에 반응할 수 있도록 하는 미술 지식도 포함한다. 학생들은 가능한 한 미술관, 미술 작업실, 박물관에서 실제 미술 작품들을 접할 뿐만 아니라 필름, 슬라이드, 인쇄물을 통해서도 고대와 현대의 시각 예술을 접할 수 있다. 미술계와 미술의 개념들, 언어, 접근법에 대해 인식하는 것은 학생들이 다른 사람들의 미술을 이해하고 감상하는 데 도움이 될 뿐만 아니라 그들 자신의 미술 작품에 대한 민감성을 증진시키는 데도 도움이 된다.

준 킹 맥피June king McFee와 다른 학자들의 초기 연구에 이어서, 오늘날 미술교육자들은 학생들로 하여금 미술, 생태학, 지역사회와의 관계에 관하여 생각하도록 하는 교육철학을 주창하고 있다.[64] 그들은 학제간 접근, 활동 중심, 그리고 사회적 가치에 기반을 둔 교육과정을 강조하고 있다. 교수teaching는 지역사회와 환경 사이에 상호작용을 인식하도

록 하는 데 목적을 두고 있고, 환경 디자인, 생태학적 미술, 그리고 지역 사회에 참여하는 데 중점을 두고 있다. 우리가 알 수 있듯이 어떤 교육 프로그램에서도 강조되는 기본적인 세 가지인 내용 중심, 학생 중심, 사회 중심이 다양한 현대의 미술교육에서도 계속 주장되고 실천되고 있다.

오늘날의 미술교육에 대한 기본 신념

오늘날 미술교육은 이전의 미술교육들이 합성된 것이다. 우리가 논의해 온 것에서 많은 요소들을 쉽게 확인할 수 있다. 미국미술교육협회 (NAEA), 캐나다미술교육협회(CSEA), 영국미술디자인교육협회 (NSEAD), 국제기구인 국제미술교육협회(InSEA, 부록 B 참조) 등 영향력 있는 전문 협회의 발달과 이 분야의 새로운 연구논문들을 포함하여 인상적인 연구논문의 출간, 그리고 미술교육자들을 배출해온 전문대학이나 대학교에서의 기초를 잘 갖춘 교사 교육 프로그램의 출현 등이 미술교육자들을 일깨우고 있다. 전문적인 의사소통의 수준을 높인 이러한 요인들에 대해 대부분 미술교육자들이 동의하긴 하지만, 현대 사회에서 미술교육의 목표에 관해 아주 작은 부분이라도 모든 미술교육자들의 동의가 이루어진 부분은 없다.

미국에서 미술에 대한 국가 기준의 개발은 '목표 2000'에 의해서 1994년에 이루어졌다. 미국 의회가 미국 교육법을 통과시키고 클린턴 대통령이 이에 서명하였다. 이런 자율적인 기준은 주나 지방의 학구가 채택하거나 거부할 수 있는 일반적 지침을 제시한다. 미술과 음악, 연극, 무용 교육을 위한 국가적 기준을 도입하면서 미술의 가치에 관해 다음과 같이 언급하고 있다.[65]

- 미술은 내재적인 가치와 도구적인 가치를 가지고 있다. 즉 미술은 그 자체로 가치를 가지고 있어서 다양한 목적을 성취하는 데 사용될 수 있다.
- 미술은 문화를 창조하고 문명을 건설하는 데 가치있는 역할을 한다. 비록 각각의 미술 영역이 문화와 사회, 개인의 삶에 독특하게 기여할지라도 상호 관련성을 통해 미술 과목의 어떤 분야가 이룰 수 있는 것보다 더 많은 것을 이룰

수 있다.

- 미술은 앎의 방식이다. 미술을 배우면서 학생들의 세상을 이해하는 능력이 성장한다. 미술 작품을 창작함으로써 그들 스스로를 어떻게 표현하고 다른 사람과 어떻게 의사소통하는지를 배운다.
- 미술은 일상생활 속에서 가치와 중요성을 가지고 있다. 미술은 그것을 직업이나 취미로 삼든 여가활동으로 하든 개인적 성취감을 제공한다.
- 일생 동안 미술에 참여하는 것은 삶을 온전하게 하는 가치 있는 일이며 개발해야 하는 부분이다.
- 미술에 대한 기초 지식과 기능이 부족한 사람을 진정으로 교육받았다고 할 수 없다.
- 미술은 모든 학생을 위하여 일반교육 프로그램과 통합이 되어야 한다.

미술교육에 관한 이러한 견해 외에, 많은 미술교육자들은 모든 어린이들이 미술교육을 통하여 길러질 수 있는 타고난 능력, 즉 창의성뿐만 아니라 감상 능력을 가지고 있다는 믿음을 공유한다.

물론 이 책은 미술교육을 위한 주제를 다룬다. 이러한 주제의 인식은 교사들이 자신의 경험을 평가하는 데 도움이 될 것이다.

주

1. June King McFee, *Preparation for Art* (San Francisco: Wadsworth, 1961), p. 170.

2. Ralph Tyler, *Basic Principles of Curriculum and instruction* (Chicago: University of Chicago Press, 1950).

3. Ellen Dissanayake는 그녀의 책 *What Is Art For?* (Seattle: University of Washington Press, 1988)에서 인간 문화에서의 예술의 기원과 기능에 대해 깊이 있게 탐구했다. 그녀는 예술이 사회적으로 기념할 만하고 특별히 중요한 활동들에서 발달했으며, 따라서 인간 생존에 필수적인 것이었다고 생각한다.

4. Albert Elsen, *Purposes of Art,* 2d ed. (New York: Holt, Rinehart and Winston, 1968).

5. Edmund Feldman, *The Artist* (Englewood Cliffs, NJ: Prentice-Hall,Inc., 1982).

6. Gilbert Clark, Michael Day, and Dwaine Greer, "Discipline-based Art Education: Becoming Students of Art," in *Discipline-based Art Education: Origins, Meaning, and Development,* ed. Ralph Smith, (Urbana: University of Illinois Press, 1989).

7. 미술교육 커리큘럼을 위한 자료로서 이들 네 가지 근본문제 각각에 대한 논의를 보려면 Frederick Spratt, Eugene Kleinbauer, Howard Risatti, and Donald Crawford in *Discipline-based Art Education,* ed. Ralph Smith, 앞의 책을 참조.

8. Jean-Jacques Rousseau, *Emile,* trans. Barbara Foxley (London: J. M. Dent and Sons, 1977).

9. 페스탈로치의 소설 *Leonard and Gertrude* (1781)와 교육에 관한 그의 저작을 보라. *How Gertrude Teaches Her Children* (1801). 허버트Herbart는 *ABC of Sense Perception*에서 페스탈로치의 관점을 설명했다. 허버트의 *Text Book of Psychology* (1816) 와 *Outlines of Educational Doctrine* (1835)을 보라.

10. John Dewey, *Philosophy in Civilization* (New York: Minton, Balch and Co., 1931).

11. John Dewey, *Art As Experience* (New York: Capricorn Books, G. P. Putnam s Sons, 1934).

12. 손다이크Thorndike는 1913년 1914년에 세 권짜리 *Educational Psychology*를 출간했다. 1권은 *The Original Nature of Man*, 2권은 *The Psychology of Learning,* 3권은 *Work, Fatigue, and Individual Differences*이다.

13. E. L. Thorndike, *Educational Psychology: Briefer Course* (New York: Teacher s College, 1914), p.173.

14. Rudolf Arnheim, *Art and Visual Perception,* 4th ed. (Berkeley: University of California Press, 1964).

15. 스키너B. F. Skinner의 글이 포함된 *Walden Two* (New York: Macmillan, 1948); *Science and Human Behavior* (New York: Macmillan, 1953); *Beyond Freedom and Dignity* (New York: Knopf, 1971).

16. Frank Milhollan and Bill Forisha, *From Skinner to Rogers: Contrasting Approaches to Education* (Lincoln, NE: Professional Educators, 1972), p. 46.

17. Abraham H. Maslow, "Existential Psychology What's In It for Us?" in *Existential Psychology,* ed. Rollo May (New York: Random House, 1961); and Carl R. Rogers, *Freedom to Learn* (Columbus, OH: Merrill, 1969).

18. 가령, 다음을 보라. Barbel Inhelder and Jean Piaget, *The Growth of Logical Thinking from Childhood to Adolescence* (New York: Basic Books, 1958)와 *The Early Growth of Logic in the Child* (New York: Norton, 1964) 그리고 Jean Piaget, *Science of Education and the Psychology of the Child* (New York: Viking, 1971).

19. Kenneth Lansing, "The Research of Jean Piaget and Its Implications for Art Education in the Elementary School," *Studies in Art Education* 7, no. 2 (spring 1966).

20. Lauren B. Resnick and Leopold E. Klopfer, eds., *Toward the Thinking Curriculum : Current Cognitive Research* (Alexandria, VA: Yearbook of the Association for Supervision and Curriculum Development, 1989). 그리고 Robert Marzano et al., *Dimensions of Thinking: A Framework for Curriculum and Instruction* (Alexandria, VA: Association for Supervision and Curriculum Development, 1988)도 참조.

21. Howard Gardner, *Frames of mind: The Theory of Multiple Intelligences* (New York: Basic Books, 1983); and Howard Gardner, *Multiple Intelligence: The Theory in Practice* (New York: Basic Books,1993).

22. Carol Reid, and Brenda Romanoff, "Using Multiple Intelligence Theory to Identify Gifted Children," *Educational Leadership 55,* no. 1 (November 1997): 71-74; Andrew Latham, "Quantifying MI s Gains," *Educational Leadership 55,* no. 1 (November 1997): 84-85; and Linda Campbell, "Variations on a Theme: How Teachers Interpret MI Theory," *Educational Leadership 55,* no. 1 (November 1997): 14-19.

23. Howard Gardner, "Multiple Intelligences As a Partner in School Improvement," *Educational Leadership* 55, no. 1 (November 1997): 20-21.

24. Elliot Eisner, "Implications of Artistic Intelligences for Education," in

Artistic Intelligences: Implications for Education, ed. William J. Moody (New York: Teachers College Press, 1990), p. 37.

25. 가령, 다음을 참조하라. Madeline Hunter, "Right-Brained Kids in Lefe-Brained Schools," *Today's Education* (November-December 1976); Elliot Eisner, "The Impoverished Mind," *Educational Leadership 35,* no. 8 (May 1978); and Evelyn Virsheys, *Right Brain People in a Left Brain World* (Los Angeles: Guild of Tutors, 1978).

26. Pat Wolfe, and Ron Brandt, "What Do We Know from Brain Research?" *Educational Leadership 56,* no. 3 (November 1998): 8-13.

27. Frances Rauscher, et al., "Music Training Causes Long-Term Enhancement of Preschool Children's Spatial-Temporal Reasoning," *Neurological Research 19* (1997): 2-8.

28. Debra Viadero, "Research: Music on the Mind," *Education Week* (April 8, 1998): 25-27.

29. Wolfe and Brandt, "What Do We Know?"

30. Madeleine Nash, "Fertile Minds," *Time,* February 3, 1997, 48-56.

31. 앞의 책.

32. Shannon Brownlee, "Baby Talk: Learning Language Is an Astonishing Act of Brain Computation," *U.S. News & World Report,* June 15. 1998, 48-55.

33. David Sousa, "Is the Fuss about Brain Research Justified?" *Education Week* (December 16, 1998): 35, 52.

34. Renate Nummela Caine and Geoffrey Caine, *Teaching and the Human Brain* (Alexandria, VA: Association for Supervision and Curriculum Development, 1991).

35. George Geahigan, "The Arts in Education: A Historical Perspective," in *The Arts, Education, and Aesthetic Knowing: Ninety-first Yearbook of the National Society for the Study of Education,* eds. Bennett Reimer and Ralph Smith (Chicago: University of Chicago Press, 1992).

36. Benjamin Bloom, ed., *Taxonomy of Educational Objectives: Cognitive Domain* (New York: David McKay, 1956) and Affective Domain (1964); and Robert Mager, *Preparing Instructional Objectives* (Palo Alto: Fearon, 1962).

37. Daniel Goleman, *Emotional Intelligence: Why It Can Matter More Than IQ* (New York: Bantam, 1995).

38. Marian Diamond and Janet Hopson, *Magic Trees of the Mind: How to Nurture Your Child s Intelligence, Creativity, and Healthy Emotions from Birth through Adolescence* (New York: Dutton, 1998). 뇌 연구에 관해 학부모와 교사에게 도움이 될 만한 책이다. 과학적 연구에 관한 명쾌한 설명과, 학생에게 자극을 줄 수 있는 가정 및 학교 환경을 만드는 방법에 관한 믿을 만한 조언이 잘 버무려져 있다.

39. Robert Sylwester, "Art for the Brain s Sake," *Educational Leadership 56,* no. 3 (November 1998): 31-35.

40. Pat Wolfe, "Revisiting Effective Teaching," *Educational Leadership 56,* no. 3 (November 1998): 64.

41. Italo De Francesco, *Art Education: Its Means and Ends* (New York: Harper & Row, 1958).

42. June McFee, *Preparation for Art* (Belmont, CA: Wadsworth, 1961).

43. June McFee and Rogena Degge, *Art, Culture, and Environment* (Dobu-que, IA: Kendall-Hunt, 1980).

44. Dewey, *Art As Experience,* p. 344.

45. 장학과 교육과정 개발 협회, 대학입학자격시험, 국립예술기금, 기초교육협의회, 국립미술교육협회, 국립 학부모와 교사 협회 등 많은 전문 교육 단체가 미술을 일반교육의 필수 구성요소로 인정하였다.

46. Charles Leonhard, *The Status of Arts Education in American Public Schools* (Urbana, IL: Council for Research in Music Education, 1991), p. 204.

47. National Center for Education Statistics, *Arts Education in Public Elementary and Secondary Schools, Statistical Analysis Report,* (Washington, DC: Office of Educational Research and Improvement, U.S. Department of Education, October 1995), Statistical Analysis Report, NCES 95-082.

48. Illinois Art Education Association, *Excellence and Equity in Art Education: Toward Exemplary practices in the Schools of Illinois* (Champaign: University of Illinois Press, 1995).

49. Arthur Efland, *A History of Art Education* (New York: Teachers College Press, 1990).

50. Harry Green, "Walter Smith: The Forgotten Man," *Art Education 19,* no. 1 (January 1966).

51. Foster Wygant, *Art in American Schools in th Nineteenth Century* (Cincinnati: Interwood Press, 1983).

52. Peter Smith, "Franz Cizek: The Patriarch," *Art Education* (March 1985).

53. W. Viola, *Child Art and Franz Cizek* (New York: Reynal and Hitchcock, 52. Peter Smith, "Franz Cizek: The Patriarch," *Art Education* (March 1985).

53. W. Viola, *Child Art and Franz Cizek* (New York: Reynal and Hitchcock, 1936).

54. Stephen Dobbs, "The Paradox of Art Education in the Public Schools: A Brief History of Influences," *ERIC Publication ED 049 196* (1991).

55. Brent Wilson and Marjorie Wilson, "An Iconoclastic View of the Imagery Sources in the Drawing of Young People," *Art Education* (January 1977): 5,9.

56. Frederick M. Logan, *Growth of Art in American Schools* (New York: Harper and Brothers, 1955). Logan, "Update 75, Growth in American Art Education," Studies in Art Education 17, no. 1 (1975)도 참조.

57. Royal B. Farnum, *Education through Pictures* (Westport, CT: Art Extension Press, 1931).

58. Elliot Eisner and David Ecker, eds., *Reading in Art Education* (Waltham, MA: Blaisdell, 1966).

59. Dobbs, "The Paradox of Art Education," p. 24.

60. Victor D'Amico, *Creative Teaching in Art* (Scranton, PA: International Textbook, 1942); Viktor Lowenfeld, *Creative and Mental Growth* (New York: Macmillan, 1947); Manuel Barkan, *Through Art to Creativity* (Boston: Allyn & Bacon, 1960).

61. J. P. Guilford, "The Nature of Creative Thinking," *American Psychologist* (September 1950).

62. 예를 들어 다음을 보라. Ralph Smith, ed., *Aesthetics and Criticism in Art Education* (Chicago: Rand McNally, 1966), and Edmund Feldman, *Art As Image and Idea* (Englewood Cliffs, NJ: Prentice-Hall, 1967).

63. Elliot Eisner, *Educating Artistic Vision* (New York: Macmillan, 1972).

64. 예를 들어 다음을 보라. Louis Lankford, "Ecological Stewardship in Art Education," *Art Education 50,* no. 6 (1997): 47-53; Ronald Neperud, *Context, Content, and Community in Art Education* (New York: Teachers College Press, 1995); Theresa Marche, "Looking Outward, Looking In: Community in Art Education," *Art Education 51,* no. 3 (1998): 6-13.

65. Consortium of National Arts Education Associations, *National Standards for Art Education: What Every Young American Should Know and Be Able to Do in the Arts* (Reston, VA: Musical Educators National Conference, 1994).

독자들을 위한 활동

1. 미술 박물관을 방문하여 이 장에서 논의된 것처럼 재현을 목적으로 한 작품들을 찾아보자. '시각 미술의 본질'을 참조하라. 만약 박물관을 활용할 수 없다면 미술사 교과서나 박물관 웹 사이트를 활용하여 다음의 예를 찾아 보자.

 a. 특별한 기능을 수행하기 위해 창작된 작품

 b. 장식적인 요소를 강조한 작품이나 즐거운 경험을 제공하기 위하여 독특한 형태로 만들어진 작품

 c. 미술의 기원과 관련된 사상이나 가치를 표현하는 상징을 포함하는 장식을 가진 작품

 d. 감상자에게 미적 감흥을 불러일으키는 작품

2. 초등학교를 방문하여 미술수업과 미술학습활동을 관찰하자. 관찰 후 다음 물음에 대하여 답을 해보자.

 a. 지도하고 있는 미술 내용이 타당한가?

 b. 미술학습이 단계적인 교육과정의 부분인가?

 c. 어린이들이 창의적인 미술 제작에 참여할 기회가 있는가?

 d. 어린이의 미술 작품이 교실에 전시되었는가?

 e. 미술에서의 의미에 대한 분석과 해석을 포함하는 학습인가?

 f. 미술사에 관한 학습을 하고 있는가?

3. 초등학교 미술수업이 아동, 내용, 사회 가운데 어느 쪽에 중점을 두고 있는지 알 수 있는가? 또는 이러한 접근법들이 결합된 것인가?

4. 갤러리나 미술 박물관을 방문하여 미술 작품들을 이 장에서 논의한 대로 분류할 수 있는지 확인하자('시각 예술의 본질'을 참조). 박물관을 활용할 수 없다면, 미술사 교과서나 박물관 웹 사이트를 활용하여 다음의 예들을 찾아 보자.

 a. 회화, 조각, 판화 등 전통적인 순수 미술 작품들

 b. 가구, 인테리어, 직조, 항아리, 은제품, 퀼트 등 응용 미술 작품들

 c. 미국 남부와 북부, 아시아, 아프리카 출신 등 토착 예술가들의 작품들

 d. 정규교육을 받지 않거나 독학한 예술가들의 작품들

5. 미술교육의 역사적 시기와 교육 분야 발달의 유사성을 비교하여 보자. 이 장의 '미술교육의 변화'를 참조하라.

6. 부록 A에 있는 미술교육의 역사적 틀에 주목하여 그 틀에 포함될 만한 사건이나 사람을 들어 보자.

추천 도서

시각 예술의 본질

Dissanayake, Ellen. *What Is Art For?* Seattle: University of Washington Press, 1988. 이 책은 미술에 대한 인류학적 관점, 미술의 기원, 사회적 기능을 다루고 있다.

Russell, Stella Panedll. *Art in the World.* 4th ed. Chicago: Harcourt Brace College Publishers, 1997. 미술감상 능력을 높이고 싶어하는 초등학교 교사와 미술교육자들을 위한 우수한 자료이다. 유익하고 도판이 좋은 이 책은 미술 창작의 본질, 미술의 기능, 사진과 영상, 디자인, 공예, 소묘, 회화, 조각, 건축 등의 미술 창작에서 활용되는 매체와 기법 등을 다루면서 시각 예술에 대해 잘 소개하고 있다. 서구 미술과 비서구 미술의 주요 시기에 대한 간략한 논의가 포함되어 있다.

Stokstad, Marilyn, et al. *Art History.* Rev. ed. New York: Harry N. Abrams, 1999. 서구를 넘어 다른 지역과 문화의 예술에 이르기까지 세계 미술사에 대한 시각적 연구를 제공한다. 두 권으로 구성되어 있고 1,350장의 사진 중 반 이상이 컬러이며, 이들 중에는 이전에 출판된 적이 없는 사진들도 있다.

Tansey, Richard G., and Fred S. Kleiner. *Gardner s Art through the Ages.* 11th ed. 2 vols. Fort Worth: Harcourt College Publishers, 2001. 가장 일반적인 좋은 미술사 교재 중 하나로 미술가의 이름을 발음하는 방법이 소개되어 있으며 풍부한 해설이 담겨 있다.

Yenawine, Philip. *Key Art Terms for Biginners.* New York: Harry N. Abrams, 1995. 매력적인 참고 자료이나 초보자에게는 적당하지 않다.

학습자에 대한 개념

다중지능, 인지, 뇌 연구와 오늘날 교육에서 이들이 갖는 의미에 대한 좀더 심층적인 텍스트로 다음 교재들을 추천한다.

Armstrong, Thomas, *Multiple Intelligences in th Classroom.* Alexandria, VA: Association for Supervision and Curriculum Development, 1994.

Arnheim, Rudolf. *Throughts on Art Education.* Los Angeles: Getty Center for Education in the Arts, 1989.

Caine, Renate Nummela, and Geoffrey Caine, *Education on the Edge of Possibility.* Alexandria, VA: Association for Supervision and Curriculum Development, 1997. 뇌 연구를 교육이론에 적용했다.

Gardner, Howard. *Multiple Intelligences: The Theory in Practice.* New York: Basic Books, 1993. 가드너가 자신의 이론과 그 의미에 대해 설명한다.

Sylwester, R. *A Celebration of Neurons: An Educator s Guide to the Human Brain.* Alexandria, VA: Association for Supervision and Curriculum Development, 1995.

사회적 가치

문화와 사회, 지역에 대해 미술교육이 기여하는 바와 관계를 논의한 책들은 다음과 같다.

Kaagan, Stephen S. *Aesthetic Persuasion: Pressing the Cause of Arts Education on American Schools.* Los Angeles: Getty Center for Education in the Arts, 1990. 일반적인 문화적 편향에 반대하는 오늘날의 학교 수업에 좀더 포괄적인 미술교육 프로그램이 포함되어야 한다고 주장한다.

McFee, June King. *Cultural Diversity and the Structure and Practice of Art Education.* Reston, VA: National Art Education Association, 1998. 변화하는 사회적 편견, 문화, 미적 경향 등을 역사적으로 조명하고 사회적 관점에서 미술교육을 다룬다.

National School Boards Association. *More Than Pumpkins in October: Visual Literacy in the 21st Century.* Alexandria, VA: National School Boards Association, 1992. 미술교육 원리를 제시해 준다.

Neperud, Ronald W., ed. *Context, Content, and Community in Art Education: Beyond Postmodernism.* New York: Teachers College Press, 1995. 미술교육이 지역사회에 권한을 부여하고 사회의 다른 목적을 달성하는 수단으로서 적절함을 다양한 논문들에서 논의하고 있다.

Wolf, Dennie Palmer, and Mary Burger, "More Than Minor Disturbances: The Place of Arts in American Education." In Stephen Benedict, ed., *Public Money anc the Muse.* New York: W. W. Norton, 1991.

미술교육의 변화

Amburgy, Patricia M., et al., eds. *The History of Art Education: Proceeding from the Second Penn State Conference.* Reston, VA: National Art Education Association. 1992.

Clark, Gilbert A., Michael D. Day, and W. Duane Greer. "Discipline-based Art Education: Becoming Students of Art." In Ralph A. Smith, ed., *Discipline-based Art Education: Origins, Meaning, Development.* Urbana: University of Illinois Press, 1989. DBAE에 관한 본질적이고 믿을 만한 자료들.

Dobbs, Stephen M. *Learning in and through Art: A Guide to Discipline-based Art Education.* Los Angeles: Getty Education Institute for the Arts, 1998.

DBAE의 이론과 실제에 관한 검토.

Efland, Arthur. *A History of Art Education: Intellectual and Social Currents in Teaching the Visual Arts*. New York: Teachers College Press, 1990.

Geahigan, George. "The Arts in Education. A Historical Perspective." In Bennett Reimer and Ralph A. Smith, eds., *The Arts, Education, and Aesthetic Knowing*. Chicago: University of Chicago Press, 1992.

Soucy, Donald, and Mary Ann Stankiewicz, eds. *Framing the Past: Essays on Art Education*. Reston, VA: National Art Education Association, 1990.

오늘날 미술교육에 대한 기본 신념

미술교육자와 초등교사들을 위해 이 분야의 고전들을 추천한다.

Broudy, Harry S. *The Role of Imagery in Learning*. Los Angeles: Getty Center for Education in the Arts, 1987.

Dewey, John. *Art As Experience*. New York: Putnam, 1958. 위대한 교육 철학자의 고전으로 미술교육자에게 필수이다.

Eisner, Elliot W. *Educating Artistic Vision*. New York: Macmillan, 1972. Reprint-ed in 1998 by the National Art Education Association. 미술교육의 고전이다.

Gardner, Howard. *The Disciplined Mind: What All Students Should Understand*. New York: Simon and Schuster, 1999.

Smith, Ralph Alexander, and the National Art Education Association. *Excellence Ⅱ : The Continuing Quest in Art Education*. Reston, VA: National Art Education Association, 1995.

인터넷 자료

거의 모든 세계의 주요 박물관들은 소장된 미술 작품의 이미지뿐만 아니라 교육 자료를 제공하는 웹 사이트를 운영하고 있다. 이런 자료를 얻으려면 게티 예술교육 연구소의 웹 사이트인 ArtsEdNet에서 시작하는 것이 좋다. 카테고리 항목 중에서 'museum and image resources'를 선택하면 교사와 학생이 이용 가능한, 놀랄 만큼 깊이 있는 미술 자료들을 얻을 수 있다. 스미스소니언 연구소의 국립미국미술관의 사이트도 처음 시작하기에 좋다. 이들 사이트의 웹 주소는 다음과 같다.

ArtsEdNet: 〈http://www.artsednet.getty.edu/〉

국립미국미술관: 〈http://www.nmaa.si.edu/〉

미술에 대한 기초 지식과 기능이 부족한 사람은 진정으로 교육받았다고 할 수 없다.[1]

_ 미술교육에 대한 미국 국가 기준

미술은 '교양'이 아니라 필수

유명한 교육철학자 해리 브라우디Harry Broudy는 '일반 교육에서 미술의 역할은 무엇인가?'라는 물음을 제기하고 그에 관해 설득력 있게 논평한다.[2] 그는 만약 미술이 균형 있는 교육에 필수적인 것이라면, 초등과 중등의 정규 교육과정에 포함되어야 한다고 지적한다. 만약 미술이 '주교과'의 학교 수업을 마친 후에 해야 하는 '재미있거나' '교양적인' 것이라면, 브라우디가 말한 대로 교육과정에서 미술의 자리는 없다. 어린이에게 바람직한 경험은 수없이 많으며 아이들은 그중 일부밖에 경험할 수 없다.

독일.

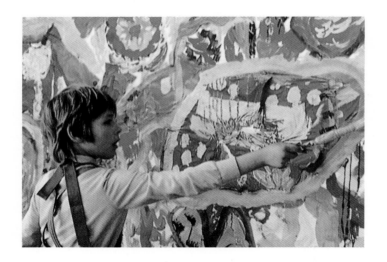

그러나 주나 지역 학교의 교육위원회가 모든 학생들을 위하여 균형 있는 교육의 질을 보장해야 한다면 이를 위해서라도 미술교육은 필요하다. 그래서 탁월한 교육과정에서는 미술이 기초 교과가 되고 있다.

미술교육의 역사를 살펴보면 미술이 학교 교과가 되어야 한다는 수많은 주장들이 있었다. 미술이 창의성을 증진시키며 인성을 발달시키고 학교 출석률을 높일 것이며 읽는 능력을 증진시키고 우뇌의 발달을 자극한다는 것이다. 각각의 주장들은 타당한 근거를 가지고 있으며 때로는 교육적 연구에 바탕을 두고 있다. 그러나 미술학습만이 이러한 장점을 갖고 있는 것은 아니다. 미술수업뿐만 아니라 교육과정의 다른 과목들에서도 이러한 장점들을 취할 수 있다.

미술교육의 합리적인 이론적 근거는 미술을 배우는 데서 유래하는

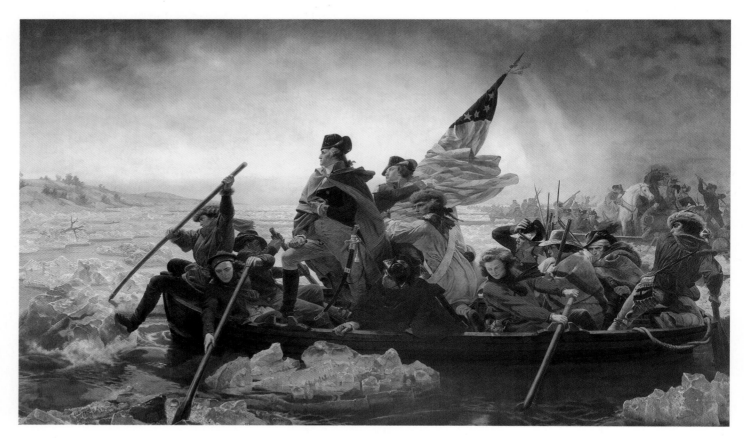

이마뉴얼 로이체의 〈워싱턴 델라웨어를 건너다〉(1851)와 같은 그림은 일상 경험과 지식에 기초한 담론을 이해하는 데 필요한 선지식으로서 문화적 참고물이 된다 (메트로폴리탄 미술관, 뉴욕).

본질적인 공헌에서 찾아야 한다. 미술은 과학, 국어, 수학처럼 세상을 이해할 수 있도록 교육하는 데 필수 교과이기 때문에 가르쳐야 한다. 미술은 과학과 마찬가지로 우리가 살고 있는 세상을 바라보고 해석하며 이해하는 데 필요한 기본적인 시각을 제공한다.[3] 어린이들이 충분한 미술교육을 받지 못한다면 균형잡히고 좋은 교육이라고 볼 수 없으며 교양있는 교육과는 거리가 멀다. 문화적 상징이 된 이마뉴얼 로이체 Emanuel Leutze의 작품 〈워싱턴 델러웨어를 건너다Washington Crossing the Delaware〉를 본 적이 없는 사람은 게리 라슨Gary Larson의 만화 〈워싱턴 거리를 건너다Washing-ton Crossing the Street〉의 유머를 알아차릴 수 없다.

뛰어난 작가와 학자들이 다음과 같이 진술한 것처럼, 미술이 필수 교과가 되어야 하는 근거는 유머를 이해하는 능력 이상의 것이다.

'이것은 나이다' 라고 자신을 드러냄으로써 미술가들은 사람들로 하여금 그들 자신이 누구인지를 깨닫도록 돕는다. 복합적인 정체성을 드러내는 수단으로서, 미술은 사치품이 아니라 최상의 필수품으로 고려되어야 한다.[4]

– 에두아르도 갈레아노, 우루과이 작가

열띤 논쟁을 거쳐 나온 새롭고 좀더 포괄적인 교육과정의 목적은 서구 문명을 이 다문화 국가에서 학습할 가치가 있는 것들 가운데 하나로서 인식하도록 하는 것이다. 그 결과 백인 학생은 또 다른 타자로서 자신을 바라볼 수 있게 된다.[5]

– 루시 리파드, 비평가

미술은 인류의 가장 본질적이고 보편적인 언어이다. 미술은 우리 아이들에게 문명의 산물 가운데 가장 심오한 장식이 아니라 의사소통에 필수적인 부분이다. 작품을 알고 이해할 수 있도록 해주어야 한다.[6]

– 어네스트 보이어, 교수의 진보를 위한 카네기 재단 전 의장

미술교육은 전 교육과정에서 필수적이고 통합적인 요소이다.[7]

– 넬슨 굿맨, 하버드 교육대학원

좋은 미술교육과정의 특성이나 결과는 어떤 것일까? 미술이 기본 교육과정에서 정규 교과가 될 때 어린이의 삶에 어떤 결과를 가져올 것인가? 바람직한 미술교육과정은 어떤 것인가? 주당 학교 수업시간은 얼마나 되어야 하는가? 미술은 다른 교과들과 어떻게 관련되는가? 누가 미술을 가르쳐야 하는가? 이러한 질문들은 지속적으로 변화하는 미술교육이라는 태피스트리를 구성하는 실가락들이다. 수년에 걸쳐서 실들의 색과 직조상태가 변화함으로써 태피스트리의 디자인은 시대에 따라 서서히 또는 급속하게 변한다.

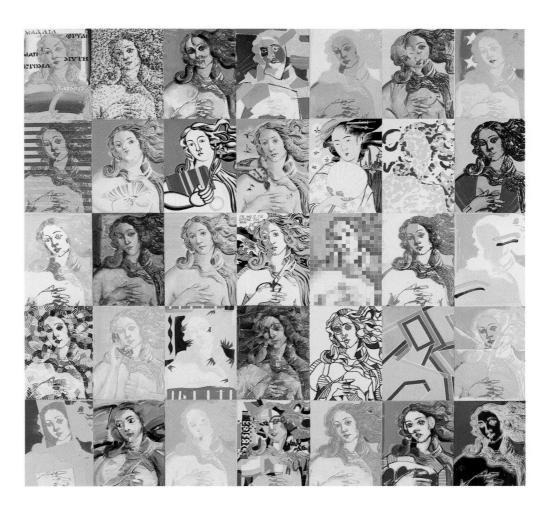

폴 조바노폴로스, 〈비너스 2〉, 1989. 작가는 보티첼리의 유명한 〈비너스의 탄생〉의 이미지를 전용하여 유명 예술가들의 방식으로 그려냈다. 이 작품에서 그 스타일을 알아볼 수 있는 미술가들은 몇이나 되는가?

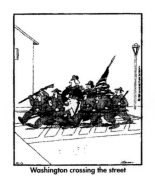

제1장에서 미술교육의 짧은 역사에서 살펴본 바와 같이 미술이 교육에 기여한다는 많은 견해들이 있었고 그것이 실제로 학교에서 나타나고 있다. 어떤 문제에 대한 유일무이한 답이란 가능하지도 바람직하지도 않다. 그보다는 미술교육 분야에서 일반적으로 받아들여지는 견해를 제시하되, 이와는 다른 아주 다양한 견해들이 있음을 밝혀두고자 한다.

균형잡힌 미술교육 과정

우선 미술교육자들은 음악 · 연극 · 무용 교육자들과 마찬가지로 정부 지침을 파악해야 한다. '예술교육에 대한 정부 지침'은 주나 지역 사회에서 자율적으로 채택하거나 적용할 수 있는 일반적인 방향을 제시한다. 이에 따르면 미술교육은 되는 대로 노력하는 식이 아니라 단계적이고 종합적으로 이루어져야 한다. 미술수업은 실습 위주로 이루어져 학생들이 지속적으로 실제 작업에 참여할 수 있도록 하고 효과적이고 창의적인 참여를 요구하는 학습이 되어야 한다.

미술 교실에는 어린이의 미술 작품들을 전시해 둔다. 어린이 작품은 미술의 기본인 개성 표현과, 어린이가 수업에서 배운 것을 드러내 보여 준다.

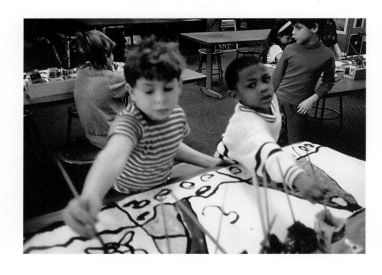

오늘날에는 학생들이 자기 작품을 제작할 뿐만 아니라 미술 작품(가능한 한 원작)에 대해 토론하고 감상하는 법을 배우기도 하고, 때로는 국어 수업과 연계하여 미술에 관한 글을 읽고 쓰기도 하며, 교실 토론, 문헌조사, 인터넷 등을 통하여 미술에 관한 문제를 탐구하기도 한다. 학생들은 이러한 학습활동에 열심히 흥미를 가지고 참여한다.

좋은 미술 교육의 결과

미술이 다른 수업에서 다루지 않는 영역을 다룸으로써 아이들의 전체 학습경험이 즐거워질 수 있다. 많은 어린이에게 미술이 아주 중요한 것이 되도록 할 수 있다면 좋은 미술 프로그램 때문에 출석률이 높아지는 아이들이 있을 수도 있다.

어린이는 수업 중에 자신의 작품이나 다른 작품에 대한 토론을 통해서 자신의 아이디어나 의견, 판단을 표현하는 기회를 가질 수도 있다. 미술수업에서 어린이는 이미 결정된 기준이나 반응에 동화되기보다는 자신의 독특한 작품을 제작할 때 칭찬을 받곤 한다. 미술수업에서 모든 학생은 '풍경화'의 개념에 근거해서 과제를 완성하지만 각 학생의 풍경화는 독특한 것이다.

초등학교 단계에서 질높은 미술 프로그램에 참여한 어린이들은 다음과 같은 경험을 갖게 될 것이다.

1. 관찰과 기억, 상상력을 바탕으로 소묘와 회화, 그리고 또 다른 미술 작품을 창조한다. 이들은 상징을 형성하고 고안하는 단계를 거치면서 발전하고, 미술 제작 능력이 상대적으로 정교한 수준으로 발달할 것이다. 어린이들은 미술을 아이디어, 느낌, 이상을 표현하는 수단으로서 이해하게 된다.

2. 브라우디가 '이미지 저장소'라고 말한 확장된 시각 예술 이미지 저장소에 접근할 수 있다. 어린이는 유치원부터 6세, 7세, 8세에 이르는 동안 순수 미술, 민속 미술, 응용 미술 작품들을 많이 보게 된다. 이런 '이미지의 저장소'는 상상력의 자원이다.

3. 역사와 많은 문화들을 통해 시각 예술에 대해 기초적으로 이해할 수 있을 것이다. 수많은 두드러진 작품들을 창조해낸 미술가나 문화뿐만 아니라 미술사를 통해 미술 용어와 개념에 정통하게 될 것이다. 그리고 특정 미술의 유형이

나 스타일에 대한 기호를 개발하게 될 것이다.

4. 미술 작품, 작품의 맥락, 목적, 그리고 문화적 가치를 통하여 세계의 다양한 문화에 관하여 배우게 된다. 자신의 문화적 유산과 미국, 캐나다, 그리고 다른 나라들의 수많은 독특한 문화 유산을 감상하게 된다.

5. 시각 예술이 미술가의 삶 속의 심리적 요인, 정치적 사건, 사회적 가치, 또는 기술상의 변화와 같은 맥락에서 어떻게 영향을 받는지 탐구할 것이다. 또한 미술이 어떻게 문화적 가치를 표현하고, 사회에 영향을 미치는지 배우게 된다.

6. 도서관, 인터넷, 다른 자원들을 사용해서 미술과 미술가들에 관한 정보를 얻을 수 있게 된다.

7. 미술 작품의 제작, 전시, 구매와 판매, 그리고 해석을 둘러싼 주제들을 포함하여 미술품의 특성에 대해 토의할 수 있게 된다.

이러한 미술 프로그램을 통해 어린이들은 미술에서 창의적인 능력을 연마하고, 미술에 관하여 깊이 사고하며, 미술과 미술가, 그리고 그 맥락에 관하여 반응하고 배운다. 어린이들은 또 세상에 의미와 중요성을 부여하여 조망할 수 있도록 해주는 시각 예술에 대한 미적 관점을 나름대로 개발하게 될 것이다. 어린이들은 문명인에게 필수적이며, 이 사회의 모든 어린이의 권리이기도 한, 원만하고 균형잡힌 일반 교육으로 나아가는 중요한 한걸음을 내딛게 될 것이다.

초등 교육과정의 통합된 미술

미술과 다른 교과를 통합하는 것은 새로운 생각이 아니다. 리언 로열 윈슬로Leon Loyal Winslow는 1938년 《통합된 학교 미술 프로그램 The Integrated School Art Program》을 썼다. 그때부터 통합이란 주제는 계속 정당화되어 규칙적이고 반복적으로 관심을 끌어 왔다. 미술사는 각 학년에서 공부하는 '역사적 주제'와 자연스럽게 관련된다. 대부분 역사책들에는 다양한 미술 작품이 실려 있는데 이것이 통합에 매개가 된다. '사회적 쟁점'들은 효과적인 미술 이미지들을 수단으로 해서 표현되는 경우가 많다. 다양한 문화와 시대의 미술가들은 사실상 모든 보편적인 사회적 쟁점과 인간의 가치를 다루어 왔고 교사들은 그들이 창조해낸 이미지들을 이용해왔다.

'국어 수업'은 미술교육 과정과 쉽게 통합되고 그에 의해 고양될 수 있다. 미술 비평가들은 미술에 관한 논의에서 시각적 개념과 용어를 사용한다. 어린이들은 미술에 관하여 이야기하고 쓰는 체계적인 방식을 배운다. 시각 예술 이미지들은 본질적으로 흥미롭고, 어린이를 매혹시킬 만한 소재와 주제를 다루며, 말하고 쓰도록 동기를 부여한다. 미술 비평은 어린이가 언어를 서술적으로 사용하는 것을 넘어서 미술의 형식을 분석하고 의미를 이해할 수 있도록 한다.

일반 교육에서 최근의 관심은 교육과정의 모든 교과가 아이들에게 어느 정도 수준의 사고를 불러일으킬 수 있느냐 하는 것이다. 대부분 수업에서 반복적인 암기, 확인, 상기 등을 포함한 낮은 수준의 사고를 다루는 시간이 너무 많은 반면, 복합적인 사고를 발달시킬 수 있도록 하는 시간이 너무 적다. 교육학자 중에는 미술교육 과정이 어린이의 사고력을 개발하는 가장 쉬우면서도 직접적인 방법 중의 하나라는 사실을 알고서 놀라는 사람도 있다. 예를 들어, 미술 비평은 시각 예술 작품에 담긴 의미를 해석하기 위하여 가정을 세우고 작품 그 자체의 시각적 증거에 기초한 다양한 해석에 대해 토론하고 논쟁하고 옹호한다.

어린이는 자신의 미술 작품에 적용한 각각의 개별 요소와 전체와의 관계에 관하여 일상적으로 판단한다. 어린이는 차가운 느낌의 색으로 구성된 그림에 빨강과 노랑을 쓰려고 할 때 그것을 세련되게 표현하고, 선택 사항에 대해 숙고하고, 의미하는 바를 해석하며, 의도된 표현에 적절한지 판단한다. 그러니까 어린이는 빨강과 파랑이 그림 전체의 특성에 적합한지 결정해야 하는 것이다. 교육과정의 다른 과목들 가운데 어린이로 하여금 이렇게 의사를 결정하고 문제해결에 참여하도록 하는 과목은 드물다.

어린이는 토론 과정에서 근거, 논리, 세심하게 정의된 용어로써 미술의 기본적인 문제를 다루게 된다. 각 시간마다 새로운 미술 작품과 미적 주제들이 소개된다. 예를 들어, 교사가 미국 원주민 미술가인 마리아 마르티네즈Maria Martinez가 만든 도자기에 대한 슬라이드를 보여주면서 '단순하게 찰흙으로 만든 도자기가 예술인가?'라는 질문을 제기할 수 있다. 어린이는 '만약 이 도자기가 예술이라면 모든 도자기가 예술이라는 의미인가?' 또는 '다른 것들은 그렇지 않은데 왜 이 도자기는 미술관에 있는가?'와 같은 기본적인 쟁점들에 관한 다양한 질문을 할 수 있

다. 이렇게 어려운 질문이나 피할 수 없는 다양한 문제들에 부딪히면, 교사는 교육적으로 생산적인 문제 해결 방법을 찾도록 도와 준다.

　　미술의 본질, 미술 작품의 평가, 또는 미술가가 되는 방법과 같은 주제를 가지고 교사와 학생들은 나이와 이해 능력에 적합한 수준에서 미적 토론을 하게 된다. 이러한 유형의 토론은 좀더 완전하고 도전적인 수준의 사고를 통해 일반교과와 관련됨으로써 큰 가치를 갖는다.

포스트모던 사상의 영향

교육상의 결정을 하는 것은 문화적 맥락에서 비롯되고 문화적 의미를 갖는 철학적 행위이다. 문화적 맥락과 교육적 결정이 의미하는 바를 이해하면 할수록 모든 학생들을 위한 좀더 효과적인 학습환경을 만들어줄 수 있다. 오늘날 교육자들 사이에서 논의되는 많은 쟁점들은 포스트모던이라고 알려진 문화적 시대 내지 움직임과 관련된다. 포스트모더니즘은 오늘날 모든 미술과 학문에 널리 퍼져 있다. 문화 비평가인 찰스 젠크스Charles Jencks에 따르면, 우리가 단순히 그것을 새로운 '이즘'으로 수용하거나 거부할 때 그 시대는 지나가 버린다. "그것은 어느 쪽으로 접근하든 어디에나 있고 중요한 것이다."[9] 젠크스는 우리가 포스트모더니즘에 대해 찬성하거나 비평하기에 앞서 이해해야 한다고 주장한다. 따라서 포스트모더니즘의 철학 사상을 이해하는 것은 미술교육에서 현재의 쟁점들과 경향들에 관하여 사고할 수 있는 맥락을 제공한다. 다음의 논의는 매우 간략하므로 이 주제를 좀더 깊게 다루고 있는 참고문헌을 참고하기 바란다.

　　미술과 미술교육에서 포스트모더니즘은 모던 시대의 사상에 대한 도전으로서 출현한 '새로운 패러다임'이다.[10] 그러므로 모던 시대(모더니즘이라고 알려진)와 비교하여 이해하는 것이 최선이다. 서구 유럽식 사고의 산물인 모더니즘은 약 1680년에서 1780년 사이에 발생한 계몽운동으로 알려진 철학적 운동에서 기인한다. 모던 시대는 일반적으로 포스트모던이라고 불리는 시대로 계승되기까지는 약 1950년까지 계속되었다.

모더니즘

모더니스트 철학의 많은 부분은 계몽주의 사상가들로부터 발전되었다. 계몽주의자들은 "예술과 과학이 자연의 힘을 통제할 수 있을 뿐만 아니라 세계와 그 자신을 이해하고 도덕적 진보와 공공 제도의 정의를 실현하며 심지어 인간의 행복까지 촉진할 것이라는 터무니없는 기대를 가졌다."[11] 모더니즘은 많은 신념을 포괄하는 방대하고 복합적인 현상이다. 그러나 이러한 신념들은 곧 '메타담론metanarrative'이나 역사적 과정에 영향을 미치는 것으로 믿어지는 거대 주제로 발전되었고, 중요한 사회 운동을 이끌기도 하였으며, 학문 이론을 형성했다. 서구에서는 다음과 같은 메타담론들이 형성되었다.

- 역사는 논리에 의해서 투영된다는 신념
- 보편적이고 시종일관한 토대로서의 진리에 대한 신념
- 정당하고 평등한 사회 질서를 위한 힘으로서의 이성에 대한 신념
- 도덕적 진보와 인간의 완전성에 대한 신념
- 지식의 진보에 관한 신념
- 세계적인 빈곤, 독재, 무지, 미신을 과학으로 제거할 수 있다는 신념
- 인간애를 고양하고 세련되게 하는 서구 미술의 힘에 대한 신념[12]

　　이러한 메타담론들을 연결하는 핵심은 지식과 기술, 인간의 자유, 도덕성, 교육, 예술 등의 '진보'에 관한 생각이다. 시간을 선형적이며 진보하는 것으로 해석하고, 역사는 선형적 사건의 연속으로서 결과적으로 완전한 상태에 이르게 된다는 것이다. 학문들, 예를 들어 미술사와 교육학에서도 변화를 통한 진보와 개선에 대한 신념이 불어넣어졌으며 변화는 일반적으로 진보와 동등하게 취급되었다.

　　모더니즘 사상들의 또 다른 연결고리는 '과학에 대한 영원한 신뢰'에서 찾을 수 있다. 과학의 체계적인 적용을 통하여 자연을 통제할 수 있다는 신념은 너무나 강력하게 모던 문화를 지배하게 된다.[13] 이러한 신념은 경험과학을 지식의 유일한 방법으로 끌어 올리면서 교육과 미술을 포함한 모든 학문 분야의 사상에 영향을 미쳤다.

　　이런 분류의 과학적 체계가 미술을 포함한 많은 분야의 학습에 적

용되었다. 미술사가들은 미술을 역사적 시기, 스타일, 그리고 형식적 특성들에 근거한 범주로 분류하는 방법론을 개발하였다. 미술, 음악, 문학에서 형식적 구조가 강조되면서 인간의 가치는 도외시되었다. 결과적으로 미술에서 형식과 형식적 요소들은 어떤 역사적, 문화적, 민속적 조건들도 초월하는 보편적인 위치에까지 오르게 되었다.[14]

　　모더니즘이 20세기까지 계속됨으로써, 모더니즘은 "도구적 이성에 의해서 통제되는 도시적이고 빠르게 변화하는 진보주의자들의 세계에서, 삶의 사회적 조건과 직접적으로 연관되는 문화운동으로 이해하는 것이 적절하다. 이것은 근대화(산업화와 진보적인 기술에 의존한 지속적인 경제 성장)에서 비롯된 것이다."[15] 미술의 역사와 사회에서의 역할에서 모더니즘의 이상이 예증된다.

모던 미술
근대 미술 이론들은 모더니즘 철학이 확립된 이후에 발전되었다. '예술의 모더니즘'은 대략 1880년에서 1970년까지의 미술 양식 및 이데올로기와 관련된다. 일부 미술에 대한 중심적인 가설이나 신념들은 모더니즘의 부분으로서 발전하였다.

- 미술 역사에서의 진보에 대한 신념과 미술이 지속적으로 새롭고 혁신적인 방향으로 끊임없이 변화한다는 신념
- 작품이 시대, 유파, 또는 양식의 표현에 우선하여 존재한다는 신념
- 미술이 사회적 규범을 이해하고 묘사하며 영향을 미치는 힘을 가지고 있다는 신념
- 미술 작품에는 내용과 의미가 존재한다는 신념
- 작품의 질이란 작품 자체에 내재하는 고유 특성이라는 신념
- 미술은 맥락이나 문화와 전혀 관계없이 접근할 수 있으며 모든 사람이 미술의 시각적 특성에 유사하게 반응한다는 신념[16]

미술의 진보
모던 미술은 모든 세대의 미술가들이 새로운 표현들을 발견하기 위해서 진보해 나간다고 보았다. 미술의 진보란 '전형적으로 역사보다 양식이

우선하는 과정으로서' 양식적인 혁명의 연속으로 여겨졌다.[17] 미술사가들은 진화된 양식 개념을 사용하여 특정 작품과 미술가들을 양식적으로 구분하고 과거의 미술에 질서를 부여하였다. 예를 들어, 우리는 미술에서 인상주의, 입체주의, 추상표현주의 하는 식으로 '추상'을 향해 진보해 왔다는 것이다.

　　미술에서의 이러한 역사적 진보에 관한 이론은 대학 과정과 교과서, 그리고 최종적으로 학교 수업을 통하여 확립되고 유지되었다. 미술관의 전시와 수집 활동이 미술의 역사와 진보를 예증해 주었다. 그래서 미술관을 모더니즘의 이론과 신념을 유지하고 강화하는 사회적 도구로 보는 사람도 있다.[18]

　　교육학과 미술교육학에서, 모더니즘이 말하는 진보란 하나의 교수 패러다임 · 양식 · 철학에서 또 다른 것으로 계속하여 이동하는 것이었다. 미술교육은 교육계와 미술계 양쪽의 광범위한 움직임과 경향에 영향을 받았다.[19] 제1장에서 모던 시대의 미술교육을 형성한 다양한 접근에 대해 설명하였다.

사회 진보에서 미술의 역할
미술이 사회 규범의 진화뿐만 아니라 그 영향을 파악하고 서술할 수 있다는 모더니즘의 주장은 철학자 존 듀이의 가르침에 반영되었다. 그는 미적 경험이 도덕성에 영향을 미친다고 믿었다.[20] 미술이 개인적으로나 문화적으로 정화시키는 힘을 가졌다는 신념은 1920년대 작품 연구Picture Study 운동 시기에 미국 전역의 교실에 널리 퍼졌다.

　　많은 미술관에서도 미술관의 역할과 교육 프로그램에 이러한 목표들을 반영하였다. 예를 들어, 1960년대 동안 미술관의 혜택을 받지 못하는 학생들에게 서구의 예술 명작을 관람하도록 미술관 견학 기회를 제공하기 위하여 정부가 기금을 지원하였다.[21] 그러나 단순히 미술 작품을 보여주는 것만으로 관람자들에게 도덕적 이익을 줄 수 있다는 생각은 지지를 받지 못했는데, 이는 포스트모더니즘과 일치하는 견해이다.

명작 목록
'정전canon'이란 여러 시대, 스타일, 화파 중에서 가장 우수한 대표작으

로서 감정가와 학자들에 의해서 선택된 작품들의 목록이다. 이것은 '새로운 작품을 판단할 수 있는 기준을 제공하는 것'으로[22] 미술계의 가치를 형성하고, 미술사의 방향에 영향을 미친 작품들이나 '명작들' 중에서 높이 평가된 것들의 목록이다. 새로운 세대의 미술가, 미술교육자, 미술사가들은 이러한 정전들의 형식 연구를 통해 그것을 내면화하였다. 정전은 서구 문명 관련 교육과정에서 그것을 접해본 교양 있는 사람들에게는 익숙한 것이다. 이렇게 선택된 명작들의 목록은 미술사 책, 박물관 전시, 시각 자료(슬라이드나 인쇄물 같은), 그리고 미술교육 과정 등에 소개됨으로써 더 널리 인정을 받게 되었다.

형식주의

모더니즘은 또한 개개인이 미술 작품을 해석하고 판단하는 데서 동의에 이를 수 있다고 주장한다. 이것은 미적 감각 능력이 인간에게 일반적이고, 미술에 대한 반응은 보편적이며, 그리고 미술의 시각적 관점이 유사한 방식으로 모든 인간들을 감동시키는 힘을 가지고 있음을 의미한다.[23] '모두 이해할 수 있다는 것의 핵심'은 보편적 언어가 필요하다는 것이며 이러한 요청이 디자인이나 '형식'의 요소 및 원리를 명료하게 만든다. 문제가 되는 것은 내용이 아닌 형식이며, 이를 '형식주의formal-ism'라고 이름붙일 수 있다. 미술에서 형식주의는 높은 수준의 교육 프로그램에 널리 퍼지게 되었고 20세기 전환기 미술교육 분야에서 떠올랐다. 디자인과 구성에 관한 지식이 문화나 장소, 시간의 차이에도 불구하고 미술을 미적으로 경험할 수 있게 하는 기초로 여겨졌다. 장래의 미술교사들은 매체와 절차로 조직된 실기 수업을 통해 미술 훈련을 받았다. 미술학교와 미술학과에서 디자인 요소와 원리가 주도면밀하게 학습되고 훈련되었다.[24] 형식주의적인 디자인 내용은 오늘날에도 초등학교 미술교육 과정에서 흔히 볼 수 있다.

미술 작품의 독자성

모든 사람들이 맥락이나 문화에 관계없이 똑같이 미술 작품에 접근할 수 있다는 생각은 모더니즘의 신념에서 비롯되었다. 그 신념이란 작품에서 미적 의미란 맥락에 의한 것이 아니라 작품 자체에 의해서 결정된다는 것이다. 이러한 모더니즘 이론은 미술 작품이 사회적, 문화적, 시대적 배경을 초월할 수 있다는 생각에 따른 것이다.

미술 작품이 맥락이나 문화로부터 독립적이라는 신념은 작품의 질은 그 작품에 내재하며 그에 대한 판단은 문화적, 사회적 조건의 변화에 영향받지 않는다는 생각을 뒷받침하는데, 이런 생각은 오래전부터 내려오는 것이다. 미술사가들과 미술 감정가들은 전통적으로 미술 작품의 시각적 우수성과 상대적 가치에 대해 객관적으로 판단할 수 있다고 주장해 왔다. 포스트모던 관점에서는, 이러한 모든 판단이 주관적이고 상대적이며 작품이 만들어진 사회적 맥락에 의해서 조건지어진다.

모던 미술과 원작에 대한 요구

모더니즘 이론은 좀더 일찍 형성되었지만, 모던 미술로서 알려진 실제 작품들은 대략 1880년경부터 1970년 사이에 만들어진 것이다. 미술에서 새롭고 실험적인 모더니즘적 가치는 인상주의, 야수주의, 초현실주의, 그리고 추상주의와 같은 수많은 미술 양식을 낳았다. 모던 미술은 낡은 것을 버리고 새로운 것을 추구하고자 하는 요구에 의해서 특성지어진다. 새로운 것은 지속적으로 극복되고 다른 새로운 것이 발견되면서 진부해진다. 다른 모든 분야에서도 혁신이 강조되었다. 양식상의 새로운 변화가 모더니즘 미술을 규정해 왔으며 마찬가지로 학교에서의 미술과 대학에서 학생들의 발전을 평가하는 기준이 되었다.

기존 체제에 대한 반항과 더불어 모던 미술의 또 하나의 태도는, 미술 원리로서의 자연주의를 거부하고 매체와 색, 형, 리듬, 선, 균형, 구성과 같은 작품의 특성에 우선적으로 관심을 두는 것이다. 매체와 조형 요소와 원리에 우선 관심을 갖는 태도가 수십 년 동안 미술교육을 지배하였다.

배럿Barrett은 "설령 모더니즘이 현재는 낡은 이론이고 다 지나버린 것이라 할지라도 그것은 한때 새로운 시대에 새로운 미술을 만들어낸 새롭고 매우 진보적인 것이었다"는 사실을 상기시킨다.[25] 모든 이론가들이 모더니즘이 끝났다고 믿는 것은 아니다. 심지어 포스트모더니즘을 단지 낡은 메타담론이 확산되는 대신 수정되고 거부되는, 사회적 해방이라는 모더니즘적 시각의 연속이라고 말하는 사람도 있다.

포스트모더니즘

일반적으로 우리가 살고 있는 시기를 포스트모더니즘으로 규정짓는다 하더라도 그 용어 자체를 정의하기는 어렵다. 포스트모더니즘은 통일된 철학적 운동이 아니라 오히려 다양한 철학적 태도와 이론들의 집합적 명칭이다. 비록 포스트모더니즘이 모더니즘 다음의 시기로 여겨지는 경우도 많긴 하지만, 학자들은 모던 시대가 실제로 끝났는지 아닌지에 대해서 합의를 하지 못하였다.[26]

포스트모던 이론가들은 포스트모더니즘이 모던 시대에 형성된 신념들의 붕괴를 의미한다고 주장한다. 20세기의 정치적 참화와 야만행위, 즉 제국주의, 민족 학살, 핵폭탄 위협으로 인하여 인간의 완전성에 대한 신념이 상실되었다. 보편적 정의와 평등에 대한 신념은 오늘날의 사회적 구조와 하류층의 영구적인 존속으로 인해 도전받고 있다. 결과와 관계없이 기술이 지배할 수 있다는 생각은 환경오염과 그로 인한 질병에 의해 흔들리고 있다.[27] 포스트모던 이론가들은 서구의 실재reality에 관한 전통적인 가설에 도전한다. 포스트모던적 사고는 주로 서구 중심의 메타담론을 파괴하고 "보편적 이성의 단선적인 진보를 믿는 유럽인의 역사적 관점 속에 숨겨진 자기 민족 중심주의"의 붕괴를 목표로 하고 있는 경우가 많다.[28]

미술과 미술교육에서 포스트모던 이론

포스트모던 이론이 미술과 미술교육에 특히 영향을 미친 점이 두 가지 있다. 첫 번째는 마르크스주의와 페미니즘, 다문화주의 등과 관련된 사회운동이다. 두 번째 영향은 구조주의, 후기 구조주의, 해체주의와 기호학을 포함한 언어학 이론에서 비롯되었다.

마르크스주의는 19세기 중엽 독일 철학자 카를 마르크스의 논문을 토대로 하여 발전하였다. 마르크스 이론은 사회적 지배자와 피지배자, 정치적 포함과 배제, 그리고 계급 탄압으로 특징지워진 사회 구조의 경제학과 관련된 쟁점에 역점을 두어 형성되었다.[29] 현대의 마르크스주의 이론은 경제학과 함께, 종교, 미학, 윤리, 법률, 그리고 다른 문화적 체제를 포함하는 다양한 분야를 고려한다. 마르크스주의 이론은 사회와 그 기관들이 특정 집단에 특권과 이익을 주는 방식에 의해 발전되었다고

주장한다. 그러므로 경제적, 정치적, 사회적 요인을 감추는 구조적 베일을 벗기는 데 강조점이 있다. '마르크스주의'란 용어는 종종 비판의 의미를 함축함으로써 '비판 이론, 이데올로기 비평 또는 사회 이론'과 같이, 마르크스주의 이론에서 발전한 탐구 양식을 일컫는 용어로 사용하는 학자들도 많다. 이 책에서는 간단히 '마르크스주의'라는 용어를 계속 사용할 것이다.

마르크스주의와 미술교육

오늘날 마르크스주의 이론은 사회에서 미술이 하는 역할과 사회가 미술에 미치는 영향에 대한 이해를 목표로 한다. 박물관과 학교 같은 기관들이 지식의 종류, 기능, 다른 계층의 사람들에게 활용될 수 있는 태도를 통제함으로써 권력과 부에 대한 관심을 영속시킨다고 생각한다. 이 이론은 상류층이 권력을 장악하고, 지적·경제적인 접근만을 포함하는 고급문화 영역을 통하여 그 권력을 유지한다고 주장한다. 마르크스주의자들은 미술관을 계급, 민족, 성 등의 체제를 유지하는 데 이용되는 도구로 생각한다. 그러한 지배는 권력과 통제를 자연적인 것이거나 피할 수 없는 것으로 만듦으로써 이루어진다.[30]

마르크스주의 이론에 바탕을 둔 교육과 미술의 포스트모더니즘 논의에서 널리 알려진 것은 다음과 같다.

- 사회에서 특정 집단은 다른 집단에 비하여 특권을 가지고 있고, 이러한 이점은 피지배층이 자신의 사회적 지위를 자연스럽고 필연적이거나 피할 수 없는 것으로 받아들일 때 가장 효과적으로 성취될 수 있다.
- 모든 사고는 사회적·역사적으로 근거하는 힘의 관계에 의해서 중개된다.
- 교육은 계급, 민족, 성차별의 체제를 강화하려는 경향이 있다.

미술계의 마르크스주의적 관점

포스트모던 비평은 모더니즘 시기 동안에 미술계에서 권력과 엘리트주의가 만들어지고 유지되었다고 주장한다. 모더니즘 미술이 가치는 미술계에 의해 좌우되었으며, 거기에 접근하는 이들만이 이해할 수 있었다. 지식과 관습이 특권을 가진 미술관 큐레이터, 미술사가, 미술계에서의 그

앤디 골즈워시, 〈바위 위의 노란 느릅나무잎, 얕은 물〉, 1991. 어린 학생들이 좋아하는 예술가 중에 한 사람인 앤디 골즈워디는 환경미술로 분류되는 독특하면서도 복합적인 작품을 만든다. 작가는 남성이 만든 물질이나 재료는 사용하지 않고 자신만의 표현을 위하여 자연 재료만 사용한다. 자연으로 나가서 나뭇잎, 모래, 나무, 돌, 물, 얼음, 눈, 나뭇가지와 그 밖에 그가 발견한 자연 재료로 시각적이고 지적으로 호소력 있는 작품을 창조하였다. 그의 작품은 자연으로 되돌아가지만 다른 사람들과 공유하기 위하여 때로는 사진으로 기록되기도 한다.

밖의 다른 전문가를 만들어 내었으며 그들이 자신들의 통제 능력과 권위를 영속화시키도록 한다. 권력 구조를 드러내는 데 목적을 둔 두 가지 포스트모던 운동은 페미니즘과 다원주의이다. 이들은 여성을 배제하고 유럽 이외의 문화를 과소평가하는 관점에 특권을 부여하는 사회, 문화, 관련 기관 속에 감춰진 권력 구조를 드러내고자 한다.

페미니즘과 미술이론

미술사, 미술 비평, 미술 기관들의 영향에 관한 담론이 페미니즘 비평의 주제이다. 페미니즘 학자들은 미술사에 대표적인 여성 미술가가 적은 사실에 의문을 제기하고 미술사 담론을 재정의하고자 하였다. 페미니즘 학자들은 전통적인 미술과 미술사에서 지배적인 남성 중심주의 요소를 노출시키는 많은 새로운 연구물과 책을 출판하였다.[31] 학자들과 미술가들은 남성과 구별되는 여성의 경험을 미술과 미술 담론의 주제로서 동등하게 인정하게 되었다. 미술에서 여성을 묘사하는 전통적인 남성 중심주의의 방식에 의문을 제기하고 비판하였다. 페미니즘 학자와 작가, 예술가들은 박물관과 미술관에서의 전시 기회, 기금 혜택, 학문 연구 등에서 성의 평등, 적어도 성의 균형을 조금이라도 개선하고자 노력하였다.[32]

미술교육에서 학자들은 이 분야에서 페미니즘의 문제를 제기하기만 한 것이 아니라 또한 미술 학습의 모든 면에서 여성들의 관점과 기여를 인정하고 통합시키는 건설적인 방식을 제시하기도 하였다. 로라 채프먼Laura Chapman은 다음과 같이 지적하였다. "성의 편향을 바로잡는 것은 '누구의' 작품이 역사적으로 중요하게 판단되었느냐는 데 한정되는 것이 아니다. 그것은 전통적인 학교교육의 구성과 학교와 박물관, 다른 사회 기관들에서 가치 있게 다루는 지식의 종류를 확장하는 것이다. 그것은 학생과 관습적인 학습 평가 방법과 상호작용하는 방식에 영향을 미친다."[33]

이 책에서는 페미니즘과 미술교육을 미술내용, 교수, 교실 운영을 다루는 장에서 좀더 자세하게 다룰 것이다.

다문화주의

미술사, 미술관, 미술교육과정에서 비서구 문화를 소개하는 전통적 방식은 유럽 중심으로 편향되어 있어서 다른 문화를 배제하는 듯이 보인다.

비서구 문화에 대한 서구의 시각은 좋게 말하면 불완전하고 나쁘게 말하면 종족주의이다. 문화 집단 즉, 미국 원주민, 아프리카 미국인, 라틴계, 아시아계 미국인들이 미술계와 교육에서 기여한 바가 왜곡되었던 것이다. 무엇이 표현되고 씌어지며, 무엇이 의사소통되는지, 누구의 목소리가 포함되고 누구의 목소리가 무시되는지 하는 등이 다문화주의 비평에서 중점적으로 다루는 쟁점들이다. 포스트모던 다문화주의 이론은 유럽 이외 지역 사람들의 문화와 역사에 대한 편향된 설명과 왜곡된 시각 표현들을 밝혀낸다. 학자들은 학교교육, 박물관 전시, 역사책 속에 있는 다양한 문화에 대한 표현들을 좀더 확실히하고자 한다. 미술계에서 백인 남성 미술가와 동등한 기회와 혜택을 누리지 못하고 서구의 미적 이상에 부합하지 않아 작품이 제외된 여성과 피부색이 다른 미술가를 찾아 시정하고자 한다.

다문화주의의 연구는 미술의 질에 관한 모더니즘의 개념에 도전한다. 리파드는 여성과 피부색이 다른 예술들을 제외하는 것은 "권력을

가진 사람들에 의해서만 인정받을 수 있다"는 생각이라고 지적하였다. 권력을 가진 사람들은 미적 판단과 전혀 무관한 인종차별을 주장한다.[34] 리파드가 주장한 것처럼, 작품의 질에 관한 생각은 서구 미술의 동일성을 유지하는 데 가장 효과적인 도구가 되었다.

미술교육 분야는 다양한 방식으로 다문화주의를 수용하였다. 톰 앤더슨Tom Anderson은 "학문에 기초한 미술교육(DBAE)이 개인적인 표현뿐만 아니라 미술에서의 역사적, 맥락적, 평가적, 핵심적인 '내용'을 다시 강조하는 포스트모더니즘 미술교육의 문을 열었다"고 지적하였다.[35] 미술사, 미술비평, 미학, 교육학 이론들은 페미니스트와 다문화의 관점들을 수용하기 위하여 확장되어 왔다. 내용에 근거한 미술교육과정과 교육자료들이 미술교육자를 지원하기 위해 만들어졌다. 미국미술교육협회 (NAEA)의 공식적 연구 의제에는 다문화적이고 페미니즘에 대한 쟁점들이 포함되어 있다.[36]

지역사회와 사회적 가치

다문화의 쟁점들에 대한 인식은 지역사회가 의미하는 것에 더 많은 관심을 갖게 한다. 오늘날 많은 미술교육자는 학생들이 미술, 생태학, 지역사회의 관계에 관하여 생각할 수 있도록 하는 교수 철학을 주장한다.[37] 미술 제작은 학제적이고, 활동이 중심이 되며, 사회적 가치에 바탕을 두고 있다. 미술 실기 수업은 미술 형식에 중점을 두기보다는 미술과 지역사회, 환경 사이의 상호 관련성에 초점을 두는 경우가 많다. 환경 디자인과 생태학적 미술의 개념으로 작업하는 것은 "학생들로 하여금 창조적 개인으로서 자신들의 환경을 보호하고 현재의 황폐화되어 가는 생태적 경향을 변화시키는 데 적극적인 목소리를 낼 수 있다는 사실을 이해할 수 있도록 할 것이다."[38]

사회적 책임감과 생태적 조화에 근거한 교육과정은 교수법뿐만 아니라 미술 학습 내용의 확장 또한 요구한다. 랭크포드Lankford는 교육과정에 다음과 같은 사항, 즉 a)생태적 관점의 미술 학습 b)생태적 인식과 반응으로 이끄는 미술 실기 활동 c)생태적 책무에 중점을 둔 학제적 학습을 제시하였다.[39] 미학은 지역 공공 미술의 적절성뿐만 아니라 앤디 골즈워시Andy Goldsworthy와 그 밖의 작가들이 제작하는 생태 미술을 다룰

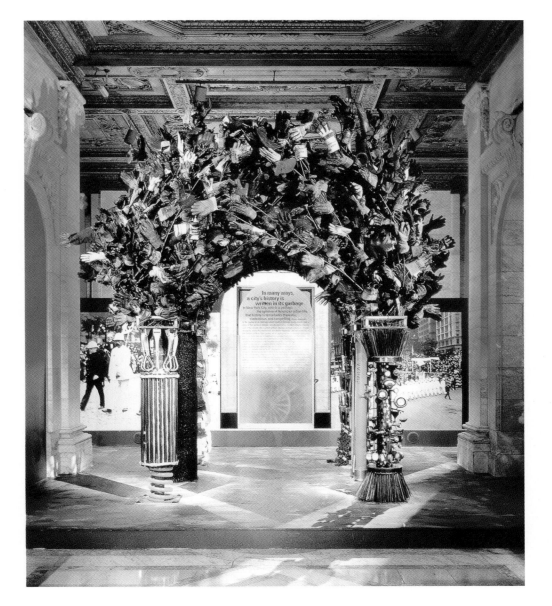

미엘 우켈레스, 새로운 서비스 경제에서 서비스 노동자들을 기념하기 위한 미술, 1988, 장갑ㆍ조명ㆍ잔디ㆍ가죽 끈ㆍ스프링ㆍ아스팔트 등을 포함하여 뉴욕 시의 기관으로부터 기부받은 재료들로 만든 강철 아치, 11×8ft.×8.5in.
이 설치물은 시각적 배열 이상의 강력한 사회적 메시지를 전달한다. 공동 작업을 비롯하여 비전통적인 재료들의 사용, 사회적 주제, 설치 방법 등 포스트모던적 요소들을 포함한다. 작품의 효과를 지속시키고 기록을 하기 위하여 일시적인 설치 작품은 사진으로 남긴다.

수 있다. 미술 비평 학습은 풍경, 생태학, 지역사회 사이의 관계와 같은 환경 디자인 문제에 초점을 맞출 수 있다. 미술 제작은 토지 이용, 환경 과학, 조경 디자인, 그리고 공공 미술에 대한 쟁점을 포함하는 프로젝트를 학생들이 집단으로 함께 작업하도록 하는 학제적이고 협동적인 접근법을 포함할 수 있다.

예를 들어, '아트 인 액션Art in Action' 비디오 시리즈는 사회적이고 생태적인 쟁점을 중점적으로 다루는 미술교육 과정을 포함하고 있다.[40] '코멘터리 아일랜드Commentary Islands'는 한 미술교사가 개발한 통합 미술교육 과정이다. 여기에는 학생들이 환경에 대한 3차원적 서술을 창조해 내는 작업이 포함된다. 그 조각은 섬처럼 물위에 뜨는 두꺼운 스티로폼을 바탕으로 만들어진다(그래서 '코멘터리 아일랜드'라는 이름을 붙였다). 학생들은 가까운 연못에 '그 섬들'을 띄우면서(섬들은 표류하거나 환경을 오염시키는 것을 막기 위해 나일론 끈으로 묶는다), 자신이 쓴 지구의 자연 환경 보존을 지지하는 글을 읽는다. 또한 환경보호에 관한 메시지를 전달하는 미술 작품을 제작한다.

미술의 인지구조

포스트모던 이론의 두 번째 줄기는 언어학 분야로부터 비롯된 것으로, 후기 구조주의, 기호학, 해체주의 등으로 알려진 최근의 탐구 방법들을 포함한다. 이들 각 학문에 대해 토의하고 정의하는 것은 이 책의 범위를 넘어서는 일이다. 좀더 충분한 자료를 위해서는 이 장 끝 부분에 실린 참고문헌을 참조하는 것이 좋겠다. 여기서는 기호학과 해체주의, 그리고 미술교육과의 관련성에 대해 간략히 설명하고자 한다.

기호학

기호학semiotics은 단어words와 반대되는 것으로, 이미지가 어떻게 의미를 만들어내는가를 연구한다. 모더니스트들은 의미가 개인에 의해서 만들어지고 그것이 그 개인에 의해서 이미 고정된 의미를 가진 단어를 사용하는 다른 사람에게 의사소통된다고 주장한다. 기호학 이론의 본질은 '대상'이나 미술 작품의 해석이 대상의 물질적 특성만으로 성취될 수 없다는 데 있다. 미술 작품은 사회적으로 구조화되고 그 구조에서 비롯된

의미를 가질 것이다. 이것은 미술 작품이 하나의 기호로서의 기능을 가지고 있다는 사실을 의미하며, 그 기호는 사회적 맥락 속에서 무언가를 대신한다. 기호나 이미지의 해석은 문화적, 사회적 맥락 안에서 이루어진다. "작품의 의미가 결코 붓질과 같은 표면상의 기술만 가지고 설명될 수 없는 작품도 있다. 의미는 시각적이고 언어적인 기호들과 해석자 사이의 상호작용 속에서 발생한다."[41]

기호학 이론은 우리가 미술 작품의 미적 위상과 가치를 생각하는 방식에 영향을 미쳤다. 기호학 이론은 미적 가치들이 본래부터 미술 작품의 질로서 내재한다는 생각을 거부한다. 미술 작품에 대한 가치 부여는 판단을 하는 사람이 처한 사회적, 문화적 맥락에 의해 영향을 받는다. 한 시기나 한 문화에서 미적으로 중요하거나 가치 있는 것으로 여겨졌던 것이 다른 문화나 시대에서도 마찬가지로 가치를 가질지는 보장되지 않는다. 보편적으로 인정된 명작의 규범은 거부되고 각 세대마다 정치적, 문화적 관심에 따라 미술에 부여하는 가치가 다를 것이라는 신념으로 대체되었다.

기호학 이론은 초등 미술수업의 미적 쟁점들과 관련되어 있다. 매릴린 스튜어트Marilyn Stewart는 "학교에서 미술을 가르쳐온 사람들은 우리 학생들이 왜 어떤 작품은 가치가 있고 다른 작품은 그렇지 않은지에 대하여 궁금해 한다는 사실을 알아야 한다"고 주장하였다.[42] 앤더슨은 모든 미술교사들은 미적 내용을 알아야 한다고 주장하였다. "미술의 정의, 의미, 가치를 결정하는 것과 미술에 접근하는 방법을 결정하는 것이 미적 쟁점의 핵심"이라는 것이다.[43]

해체주의

해체주의를 주장하는 사람들은 언어가 실체를 드러내 준다는 것을 거의 믿지 않는다. 그들에게 언어나 시각적 이미지로 표현되는 세상에서 의미는 독자적으로 존재하는 것이 아니다. 그러므로 사람들은 미술가들이 의도한 의미를 알 수 없으며, 특정한 시간이나 공간에서 형성된 상징에 대하여 정확하게 해석할 수 없고, 미술 작품이 특정 관람자에게 의미하는 바를 이해할 수도 없다. 의미는 독자나 관람자에 의해서 생산되며, 그러므로 오로지 각 개인을 위한 지적인 구성물로 존재한다.[44]

월터 드 마리아, 〈번개 들판〉,
1974~77, 스테인리스 스틸 막대,
뉴멕시코, 퀘마도 근처, 배치된
막대기의 높이는 20.5ft., 전체 규모
5290×3300ft(1 mile×1 kilometer).
어둡고 천둥치는 소나기 구름이
광활한 뉴멕시코를 가로지를 때,
번개의 역동적인 번쩍임을 수마일에
걸쳐 볼 수 있다. 어두운 구름이 번개
지역을 지나갈 때, 전기 번개는
설치된 수많은 스테인리스 스틸
막대기를 통하여 땅과 하늘 사이에
호를 이룬다. 자연의 드라마틱한 힘을
조직화한 이 전시물은 포스트모던
미술의 몇 가지 특성을 예증하고
있다. 즉 사고팔 수 없는 작품이자
설치물을 보여주는 것이다. 이것은
환경 작품으로 자연의 형식과 현상을
활용하였고, 멀리 떨어져 있는
지역이므로 생태적으로 무해하다.

아이디어와 개념, 대상들은 언어에 의해서 구성되므로 해체될 수 있는 텍스트로서 또는 정신적 구성물로 여겨진다. 해체주의는 숨겨진 가정을 찾거나 이해하기 위해서 시각적 또는 언어적인 텍스트나 개념을 파괴하거나 정신적으로 분석하는 일과 관련되어 있다. 해체주의는 일반적으로 파괴적인 목적에서 나오는 것이 아니며 언어와 의미의 관계를 주의 깊게 연구한다. 해체주의는 심층적인 수준에서의 해석과 재해석의 한 유형이다.

해체주의 이론에서 다음의 개념들이 미술교육과 관련된다.

• 보다 중요한 것은 관람자와 해석의 과정에 있다.
• 관람자는 미술 작품의 진정한 의미를 깨달은 전문가의 지식을 수동적으로 받아들이는 사람이라는 생각은 타당하지 않다.
• 해석과 의미 만들기는 창의적인 행위이다.
• 의미는 지적인 구성물로 존재하며 개별적이다.

해체주의와 미술교육

미술교육자는 미술을 가르치는 데서 의미가 중심이 되어야 하며, 그것이 피할 수 없는 사실이자 바람직한 방향이라는 데 동의한다. 의미 구성에 관한 포스트모던적 생각은 학생들로 하여금 미술 작품에 대해 다양한 해석이 가능하도록 한다. 미술 작품에는 확실한 의미가 있는가? 의미는 모든 관람자에 따라 변하는 것인가? 미술 작품에 어떻게 사회적 의미를 담을 수 있는가? 이렇듯 해체주의는 미술 비평 수업에서 수많은 질문을 제기할 수 있다.[45] 미술 비평은 미술 작품에 종속적인 활동 이상의 무언가로서 재고된다. 창의적인 과정의 결과로서 자신만의 언어적 '미술 작품'이 만들어지는 것이다.

하이퍼리얼리티: 포스트모던 조건

포스트모던 시대를 특징짓는 세 번째 요소는 하이퍼리얼리티hyperreality이다. '하이퍼리얼리티'는 영상, 사진, 비디오, CD-ROM, 전자 매체, 그리고 인터넷 등 재현의 형식이 점점 늘어나는 정보사회를 설명할 때 사용하는 용어이다. 이 시각 매체들은 우리의 정체성을 형성하는 문화적 서사의 구성에 심대한 영향을 준다.[46] 기술적으로 만들어진 이미지는 하이퍼미디어를 통한 경험과 실재 경험 사이의 구분을 없앤다. 가상 실재는 학습의 전통적 방식보다는 다양한 방식의 미디어를 사용하는 새로운 형식의 교육을 활성화한다.[47]

컴퓨터는 너무도 혁명적이어서 지식을 얻고 만들어내는 모든 방식에 결정적인 영향을 미칠 것이다. 미술에서 컴퓨터는 학제적 영향을 미치고 있는데, 이는 "그 가능성의 탐색의 시작일 뿐이다".[48] 또한 쌍방향의 멀티미디어, 관람자와의 상호작용, 그리고 공동 제작이 가능해지면서 미술 제작에 미치는 영향도 크고 깊다. 인터넷 하이퍼텍스트는 이미지와 텍스트, 다른 미디어에 다양하게 연결할 수 있게 한다.

미술 제작을 초월하여 관람자와 작품의 관계 변화는 교육자에게 다양한 기회를 제공한다. 미술교육에서 컴퓨터 기술은 하나의 오브제나 미술 작품과 관련해서 모든 영역의 의미가 공존할 수 있게 했다. 상호작용하는 하이퍼미디어는 선형적이거나 계급적 구조에 의존하지 않아서 특히 미술 제작과 미술 비평에 적절하다. 하이퍼미디어와 하이퍼링크를 포함하는 교육과정의 실례는 게티 미술교육 웹 사이트에서 찾아볼 수 있다. 제10장 '보다 새로운 매체'에서는 미술교육과 초등 수업과 관계 있는 하이퍼미디어를 소개할 것이다.

요약

포스트모더니즘의 다양성은 미술교육자들을 매혹시키기도 하고 혼란에 빠지게도 한다. 교육자들은 일반적으로 미술계가 다문화주의로 확장되고, 교육 자료에 담긴 편향성을 드러내며, 학생들의 해석에 좀더 가치를 두고, 학생들이 자신들이 만든 작품과 밀접해지도록 확장해 가는 것을 환영한다. 한편, 과거 미술의 의미를 형성하고 문화적 관점에 기여한 기존의 전통을 포기하는 것은 어려운 일이다. 우리는 포스트모더니즘에서 우리가 미술을 어떻게 이해해 왔는지 그 역사적 특징의 의미와 그에 대한 우리의 주장을 겸손히 평가해야 한다는 것을 배울 수 있다. 우리 대부분의 문제는 "모더니즘이나 포스트모더니즘을 받아들일 것인지 아닌지가 아니라 어떻게 그러한 접근들 사이에 올바른 균형을 이룰 것이며, 어떻게 거기에서 가장 가치 있는 것을 취할 것인가 하는 것이다. ……교수teaching는 언제나 우리 학생들이 미래의 의미를 만들어 갈 수 있도록 현재를 이해하는 데 최선을 다하도록 해왔다. 포스트모더니즘은 그 과제가 우리에게 얼마나 중요하고 어려운 것인지를 보여 준다."[49]

주

1. *National Standards for Arts Education: What Every Young American Should Know and Be Able to Do in the Arts* (Reston, VA: MENC, 1994).

2. Harry S. Broudy, "Arts Education Necessary or Just Nice?" *Phi Delta Kappan 60. no. 5* (January 1979): 347-350.

3. Harry S. Broudy, *The Role of Art in General Educaion* (Los Angeles: The Getty Center for Education in the Arts, videotape of Broudy lecture, 1987).

4. Rick Simonson and Scott Walker, eds., *The Graywolf Annual Five: Multi-Cultural Literacy* (Saint Paul, MN: Graywolf Press, 1988), p. 116.

5. Lucy Lippard, *Mixed Blessings: New Art in a Multicultural America* (New York: Pantheon Books, 19990), p. 23.

6. Ernest Boyer, *Toward Civilization: A Report on Arts Education* (National Endowment for the Arts, 1988), p. 14.

7. Nelson Goodman, "Aims and Claims," in *Art, Mind, and Education,* ed. Howard Gardner and D. N. Perkins (Urbana: University of Illinois Press, 1989). p. 1.

8. Lauren Resnick and Leopold E. Klopfer, "Toward the Thinking Curriculum: An Overview," in *Toward the Thinking Curriculum: Current Cognitive Research* (Reston, VA: Association for Supervision and Curriculum Development, 1989).

9. Charles Jencks, *What Is Post-Modernism?* 4th ed. (New York: Academy Editions, 1996).

10. James Hutchens and Marianne Suggs, eds., *Art Education: Content and Practice in a Postmodern Era* (Reston, VA: National Art Education Association, 1997).

11. Jurgen Harbermas, "Modernity versus Postmodernity," In *Postmodern Perspectives: Issues in Contemporary Art,* ed. Howard Risatti (Upper Saddle River, NJ: Prentice-Hall, 1998), pp. 53-64.

12. 가령, 다음을 보라. Terry Barrett, "Modernism and Postmodernism: An Overview with Art Examples," in Hutchens and Suggs, *Art Education,* 17-30; Arthur Efland, Kerry J. Freedman, and Patricia L., Stuhr, *Postmodern Art Education: An Approach to Curriculum* (Reston, VA: National Art Education Association, 1996); D. Hebdige, "A Report from the Western Front," in *Postmodernism,* ed. N. Wakefield (London: Pluto Press, 1986).

13. Daniel Bell, "Modernism, Postmodernism, and the Decline of Moral Order," in *Culture and Society: Contemporary Debates,* ed. Jeffrey C.

Alexander and Steven Seidman (New York: Cambridge University Press, 1990), pp. 319-329.

14. Howard Risatti, *Postmodern Perspectives: Issues in Contemporary Art* (Upper Saddle River, NJ: Prentice-hall, 1998).

15. Jencks, *What Is Post-Modernism?*, p. 8.

16. Terry Barrett, *Criticizing Art: Understanding the Contemporary* (Mountain View, CA: Mayfield, 1994).

17. Efland et al., *Postmodern Art Education.*

18. Donald Preziosi, *Rethinking ART History: Meditations on a Coy Science* (New Haven, CT: Yale University Press, 1989).

19. Efland et al., *Postmodern Art Education.*

20. Albert William Levi and Ralph A. Smith, *Art Education: A Critical Necessity, and Disciplines in Art Education: Contexts of Understanding* (Urbana: University of Illinois Press, 1991).

21. Barbara Newson and Adele Silver, eds., *The Art Museum As Educator* (Berkeley, CA: University of California Press, 1978).

22. Eric Fernie, *Art History and Its Methods: A Critical Anthology* (London: Phaidon Press, 1995).

23. Michael J. Parsons and H. Gene Blocker, *Aesthetics and Education: Disciplines in Art Education* (Urbana: University of Illinois Press, 1993).

24. Hutchens and Suggs, *Art Education.*

25. Barrett, *Criticizing Art.* p. 112.

26. Charles Jencks, "The Post-Avant-Garde," in *The Post-Modern Reader,* ed. Charles Jencks (London: Academy Editions, 1992).

27. Jean-Francios Lyotard, "The Postmodern Condition," in *Alexander and Seidman,* eds., Culture and Society, pp. 330-341.

28. Norman Wakefield, *Postmodernism* (London: Pluto Press, 1990).

29. Susan M. Pearce, ed., *Interpreting Objects and Collections, Leicester Readers in Museum Studies* (London: Routledge, 1994).

30. Carol Duncan, *Civilizing Rituals: Inside Public Art Museums* (New York: Routledge, 1995).

31. 예를 들어 다음을 보라. Norma Broude and Mary Garrard, eds., *The Power of Feminist Art* (New York: Harry N. Abrams, 1994); Carol Duncan, "The MoMA s Hot Mamas," in *The Aesthetics of Power: Essays in Critical Art History* (New York: Cambridge University Press, 1993), pp. 189-207; Guerrilla Girls, *Confessions of the Guerrilla Girls* (New York: HarperCollins, 1995).

32. Elizabeth A. Ament, "Using Feminist Perspectives in Art Education," *Art*

Education 51, no. 5 (1998): 56-61; and Heidi Hein, "Refining Feminist Theory: Lessons from Aesthetics," in *Aesthetics in Feminist Perspective,* ed, Heidi Hein and C. Korsmeyer (Bloomington: Indiana University Press, 1993), pp. 3-20.

33. Laura Chapman, *foreword to Gender Issues in Art Education: Content, Contexts, and Strategies,* ed. Georgia Collins and Renee Sandell (Reston, VA: National Art Education Association, 1996).

34. Lippard, *Mixed Blessings.*

35. Tom Anderson, "Toward a Postmodern Approach to Art Education," in Hutchens and Suggs, *Art Education,* pp. 62-73.

36. NAEA Commission on Research in Art Education, *Art Education: Creating a Visual Arts Research Agenda toward the 21st Century* (Reston, VA: National Art Education Association, 1994).

37. Louis E. Lankford, "Ecological Stewardship in Art Education," *Art Education* 50, no. 6 (1997): 47-53.

38. Cynthia L. Hollis, "On Developing an Art and Ecology Curriculum," *Art Education* 50, no. 6 (1997): 21-24.

39. Lankford, "Ecological Stewardship".

40. Getty Center for Education in the Arts, "Episode A: Student Social Commentary," *Art Education in Action,* No. 2 (Los Angeles: The J. Paul Getty Trust, 1995).

41. Norman Bryson, "Semiology and Visual Interpretation," in *Visual Theory: Painting and Interpretation,* ed. Norman Bryson and K. Moxey (New York: Harpercollins, 1991), p. 10.

42. Marilyn Galvin Stewart, "Aesthetics and the Art Curriculum," *Journal of Aesthetic Education* 28, no. 3 (1994): 77-88.

43. Anderson, "Toward a Postmodern Appoach."

44. Ellen Dissanayake, *Homo Aesthetics: Where Art Comes From and Why?* (New York: The Free Press, 1992).

45. Sydney Walker, "Postmodern Theory and Classroom Art Criticism: Why Bother?" in Hutchens and Suggs, *Art Education,* pp. 111-121.

46. "e-Life: How the Internet Is Changing America," *Newsweek,* September 20, 1999.

47. Joe L. Kincheloe and Peter L. McLaren, "Rethinking Critical Theory and Qualitative Research," in *Handbook of Quantitative Research,* ed. Norman K. Denzin and Yvonna S. Lincoln (Thousand Oaks, CA: Sage, 1994), pp. 138-157.

48. Margot Lovejoy, *Postmodern Currents: Art and Artists in the Age of Electronic Media* (Upper Saddle River, NJ: Prentice-Hall, 1997), p. 160.

49. Parsons and Blocker, *Aesthetics and Education,*. p. 65.

독자들을 위한 활동

1. 초등학교 교육과정에 미술을 포함시키는 것을 찬성하는 글을 써보자. 이 장을 위하여 제시된 읽기자료들과 웹 자료들에서 얻은 정보를 활용하자. 뒤에 제시된 웹 사이트가 안내해 줄 것이다.

2. 미술교육과정을 평가해 보자. 포스트모더니즘의 쟁점들이 미술사, 미술 비평, 미학과 미술 제작과 어떻게 통합되어 있는가? 교육과정에 다문화적 쟁점들이 포함되어 있는 증거들은 무엇인가? 여성 미술가들이 소개되고 있는가? 민속 미술과 대중 예술 같은 다양한 미술 형식을 인정하고 있는가?

3. Art Education: The Journal of National Art Education Association에는 각 쟁점마다 '수업 자료들' 이란 부분이 있다. 그 잡지 50호[no. 4 (1997. 7)]에 '서아프리카 미술에 관한 어린이들의 질문들' 이 실려 있다. 다문화 미술과 여성 미술의 특성에 대하여 이 잡지가 다루고 있는 몇 가지 쟁점들에서 '수업 자료' 를 검토하여 보자. 대학 도서관은 대개 이 잡지를 정기구독하고 있다.

4. 다문화 미술과 여성 미술에 관한 교육과정 자료들이 있는 월드 와이드 웹을 활용한다. 작품 목록을 만들고 그것이 있는 웹 사이트 주소와 이름을 적는다. 많은 사이트를 통하여 미술 이미지를 복사할 수 있을 것이다.

추천 도서

미술은 교양이 아니라 필수

다음의 책들은 어린이를 위한 미술교육의 필요성에 대하여 설득력 있게 설명하고 있다.

Broudy, Harry S. *Enlightened Cherishing: An Essay on Aesthetic Education.* Urbana: University of Illinois Press, 1972.

교육에서 미술의 유용성에 관한 철학적 에세이.

_____,"Cultural Literacy and General Education." In Ralph A. Smith, ed., *Cultural Literacy and Arts Education.* Chicago: University of Illinois Press, 1991, pp. 7-16.

Gee, E. Gordon, and Constance Bumgarner Gee. "Arts Education for a Lifetime of Wonder." *ArtsEdNet.* http://www.artsednet.getty.edu/ ArtsEdNet/Advocdacy/Life/wonder.html에서 볼 수 있다.

Getty Center for Education in the Arts. "Beyond the Three Rs: Sudent

Achievement through the Arts." *Educational Leadership* 53, no. 2 (1995): Insert.

Levi, Albert William, and Ralph A. Smith. "Art Education: A Critical Necessity." *Disciplines in Art Education: Contexts of Understanding.* Urbana: University of Illinois Press, 1991.

National Endowment for the Arts and Gary O. Larson. *American Canvas: An Arts Legacy for Our communities.* Washington, DC: National Endowment for th Arts, 1997. Online version available: http://arts.endow.gov/pub/Am-Can/

Harold Williams. *The Language of Civilization: The Vital Role of the Arts in Education.* Washington, DC: President s Committee on th Arts and Humanities, 1991.

미술교육의 쟁점와 문제: 포스트모더니즘

다음의 책들은 교육과 미술교육에 대한 포스트모던 이론의 적용에 대한 논의를 제공한다.

포스트모더니즘과 미술교육

Efland, Arthur, Kerry J. Freedman, and Patricia L. Stuhr, eds. *Postmodern Art Education: An Approach to Curriculum.* Reston, VA: National Art Education Association, 1996. 포스트모던 미술교육 과정의 사례와 함께 포스트모던 이론과 그에 따른 교육과정 문제들에 관한 논의를 다루고 있다.

Hutchens, James, and Marianne Suggs, eds. *Art Education: Content and Practice in a Postmdern Era.* Reston, VA: National Art Education Association, 1997. 이 책은 미술계에 미친 경제적, 정치적, 사회적, 문화적 영향을 강조한다. '조형 요소와 원리' 중심의 교육과정에 대한 재고를 요구하는 부분이 포함되어 있다.

Neperud, Ronald, ed. *Context, Content, and Community in Art Education: Beyond Postmocdernism.* New York: Teachers College Press, 1995.

Smith-Shank, "Semiotic Pedagogy and Art Education." Studies in *Art Education* 36, no. 4. (1995).

페미니스트 이론과 미술교육

American Association of University Women. "Gender Gaps: Where Schools Still Fail Our Children." http://www.aauw.org/2000/research.html에서 볼 수 있다.

Collins, Georgia, and Renee Sadell, eds. *Gender Isseus in Art Education: Content, Contexts, and Strategies.* Reston, VA: National Art Education Association, 1996. 페미니즘에 관련된 쟁점들과 젠더에 관한 이해를 높이기 위한 전략들을 통찰력 있게 제시한다.

Nochlin, Linda. *Women, Art, and Power and Other Essays.* New York: Harper & Row, 1988.

Sandell, Renee, and Peg Speirs. "Feminist Concerns and Gender Issues in Art Education." *Translations: From Theory to Practice* 8, no. 1 (1999). 이론가들뿐만 아니라 교사들에게도 유용하다.

다문화 이론과 미술교육

Chalmers, E. Graeme. *Celebrating Pluralism: Art, Education, and Cultural Diversity.* Occasional Paper 5. Santa Monica, CA: Getty Center for Education in the Arts, 1996. 공통의 인간 경험을 강조하는 다문화주의의 사례를 제시한다.

Delacruz, Elizabeth Manley. "Multiculturalism and Art Education: Myths, Misconceptions, Misdirections." *Art Education* 48, no. 3 (1995): 57-61

McFee, June King. *Cultural Diversity and the Structure and Practice of Art Education.* Reston, VA: National Art Education Association, 1998. 시민 권리와 여성 운동에 대해 생각해 보고 그것이 교육 개혁에 미친 영향을 살핀다.

Saunders, Robert J., ed. *Beyond the Traditional in Art: Facing a Pluralistic Society.* Reston, VA: National Art Education Association, 1998. 미술 비평과 미학에 관련된 다문화적 용어를 분류하고, 다문화적 미술규범을 위한 제안을 하고 있으며, 다문화 교육과정을 계획하는 전략과 조언을 제공한다.

Young, Bernard, ed. *Art, Cultural and Ethnicity. Reston,* VA: National Art Education Association, 1990. 다문화 사회의 문화 유산에 초점을 맞춰야 하는 필요성에 대해 논의하는 안내서로 장애아 지도와 관련된 논의도 포함되어 있다.

인터넷 자료

미술교육의 필요성

예술교육 연합, *Task Forces and Advocacy.*
 〈http://aep-arts.org/tfadvoca-cy.html〉
 1999. 9. 9.이 주제에 대한 자료와 다른 사이트 링크.

게티 예술교육 연구소, *ArtsEdNet.* "Winning Supprt for the Arts Education"
 〈http://www.artsednet.getty.edu/ArtsEdNet/Advocacy〉
 1999. 9. 9. 연설, 회의 기록, 논문, 다른 출판물, 다른 사이트 링크.

존 에프 케네디 행위 예술 센터, *ArtsEdge,* "Advocacy Web Resources."

〈http://w-ww.artsedge.kennedycenter.org/ir/advocacy.html〉 1999. 9. 9.
　　논문, 자료, 다른 사이트 링크.
미국미술교육협회, *Publications,* 〈http://www.naea-reston.org/〉 1999. 9.
　　출판물과 다른 사이트 링크.
국립예술재단. 〈http://arts.endow.gov〉 1999. 9. 예술 프로그램, 출판물, 이
　　주제에 대한 자료, 다른 사이트 링크.

다문화 미술과 여성 미술 이미지와 자료
게티 예술교육 연구소,
　　ArtsEdNet. 〈http://www.artsednet.getty.edu/〉
　　1999. 9. 교육과정, 자료, 이미지, 출판물, 다른 사이트 링크.
파울러 문화사 박물관,
　　UCLA. 〈http://www.arts.ucla.edu/museum/fowler〉 1999. 9.
로스앤젤레스 지역미술관. 〈http://www.lacma.org〉
라틴아메리카 미술관. 〈http://www.molaa.com/〉
국립 아프리카 미술관. 〈http://www.si.edu/nmafa/nmafa.htm〉
국립 미국 미술관. 〈http://www.nmaa.si.edu/〉
국립 미국 인디언 박물관. 〈http://www.si.edu/nmai/nav.htm〉
국립 여성 미술관. 〈http://www.nmwa.org〉
아서 M. 새클러 갤러리와 프리어 미술 갤러리. 스미스소니언 연구소, 국립 미국
　　아시아 미술관. 〈http://www.si.edu/Asia/〉

II 학습자로서의 어린이

어린이의 미술 발달
어린이는 어떻게 성장하고 배우는가

나는 혼란스런 경험으로부터 잠재적인 질서를 끌어내는 인간의 능력을 찬양한다. 이런 역동적인 노력은 태어날 때부터 시작되고 어린이에게 미술은 의미 있는 질서를 이해하고 창조하는 데 필요한 본질적인 도구이다.[1]

_ 루돌프 아른하임

오랫동안 어른들은 어린이들이 그린 드로잉이나 그림, 그 밖의 미술 대상들에 관심을 기울여 왔다. 심리학자와 교육자, 학부모 등 어른들은 여러 가지 이유에서 어린이의 미술을 연구해 왔다. 어린이 미술 작품에 대한 분석은 그들의 어린 마음과 정신능력을 알아보고, 무엇에 관심을 두고 있는지, 무엇을 알고 있는지, 어떻게 생각하는지를 파악하는 수단으로 생각되었다. 어린이 미술은 그들의 정서나 개성의 발달을 표현하는 것으로서 연구되었다. 어린이가 성장함에 따라 그리고 색칠하는 방식에서 보이는 명백한 변화를 정신발달 이론의 기초로서 삼은 학자들도 있다. 좀더 최근의 연구자들은 어린이가 미술이 무엇인지, 어떻게 미술가에 의해 만들어지는지, 그리고 어떻게 판단하고 가치를 부여하는지를 이해하는 방식을 연구하였다. 이 장에서는 미술에서의 어린이 발달의 정서적, 발달적, 인지적 측면들에 대해 논의하고 어린이들의 미술 작품과 성인 미술가 작품의 관계를 알아 보고자 한다.

일본.

보일 수 있는 그림 속에 어린이의 사고와 감정의 층들이 숨겨져 있을지 모른다. 이 시기의 어린이를 관찰한 연구자들은 어린이들이 그림을 그리거나 찰흙으로 만들기를 할 때 스스로에게 말을 하거나 노래를 부르면서 하나의 아이디어나 주제에서 다른 것으로 옮겨가는 유연성에 대해 언급하고 있다.[2]

어린이가 유치원이나 어린이집에 들어가는 나이가 되면 그들의 미술 작업의 결과는 좀더 쉽게 알아볼 수 있고 이해하기 쉬워진다. 특히 언어능력이 발달하면서 자신들의 이미지, 흥미나 의도를 설명할 수 있게 된다. 사람, 동물, 대상들을 재현한 상징을 창조하는 능력이 발달하면서 어린이가 미술로 의사소통할 수 있는 범위가 넓어지며 어린이의 미술을 보고 의미를 해석할 수 있는 가능성도 높아진다.

정식 학교 교육 경험에 앞서 삶의 일반적인 과정에서, 어린이는 자신에게 정서적으로 중요한 사건들과 관련되어 탐색하게 되는 경우가 많다. 어린이는 대개 부모, 형제, 애완동물, 또는 심지어 환상 속의 인물들과의 관계를 소묘, 회화, 찰흙놀이 등에서 묘사하고 탐색한다. 어린이들은 예술적 창조과정에서 이미지와 환상의 세계와 현실을 통합할 수 있다. 어떤 활동을 하고 있는 가족들을 그릴 때, 동물, 집, 자동차나 비행기를 그릴 때, 그리고 개인적 두려움이나 열망을 표현할 때처럼, 어린이는 실제 세상의 부분들이 어떻게 작용하고 있는지 자신이 이해한 것을 미술 작업에서 표현한다.

어린아이들은 어떤 제약도 받지 않고 자신의 정서를 표현하는 천진난만한 재능을 갖고 있기 때문에, 어른들은 어린이 미술 작업에 큰 관심을 가져 왔다. 어린 아이들은 자기 삶에서 행복하고 슬픈 모든 사건과 사람들을 그리려는 경향이 있다. 이것은 어린이가 본 세계를 드러내는 매우 자연스럽고 건강한 활동이다. 미술에 식견이 있는 교사들은 이것을 인정하고 어린이가 자연스럽게 관심을 가지면서 점차적으로 미술을 이해할 수 있도록 도와줌으로써 어린이를 지도한다.

몇몇 심리학자들과 교육자들 중에는 특별히 어린이의 사고와 느낌의 창으로서 어린이 미술에 관심을 갖는 사람들도 있다. 특히 정서적으로 혼란스럽거나 마음의 상처를 가진 어린이들이 표현한 소묘나 회화, 조각의 주제와, 어린이가 자신의 작품에 자신이나 다른 사람들을 재현하

아주 어린아이들, 심지어 2세 이전의 아이들도 무엇이든 사용할 수 있는 수단을 이용하여 어떤 흔적mark을 드러내는 과정을 즐긴다. 이 행위의 결과를 관찰할 수 있는 이런 율동적 움직임의 근육운동지각적 경험은 어린이들의 그리기와 색칠하기 활동을 강화한다. 나이가 들면서 인지적, 사회적, 정신적 기능이 발달함에 따라 어린이들은 미술 작품에 자신들의 생각과 느낌을 표현할 수 있게 된다. 어린이들이 개별적 상징체계를 개발함에 따라, 비록 그들이 의사소통하고자 하는 것의 대부분을 다른 사람은 이해할 수 없지만 미술은 어린이들이 많은 것을 표현할 수 있는 개인적 언어가 된다. 2~4세의 어린이들은 어른들이 인지하는 것과 같은 미술 대상을 만들어내는 데는 관심이 없다. 어린이들은 하나의 아이디어에 이어 차례로 두 번째, 세 번째 아이디어를 연상시키는 연속적인 이미지를 그리거나 색을 칠한다. 어른들에게는 낙서나 망쳐진 것으로

는 방식, 그리고 미술재료를 가지고 만들어낸 그림의 양식까지도 어린이의 정서에 대한 단서를 제공하는 경우가 많다. 이것은 미술치료사들이 특별히 관심을 갖는 영역이다.

이러한 예는 전쟁의 공포와 폭력을 목격한 후 북미로 이주해 와 미국이나 캐나다의 학교에 다니게 된 아이들, 곧 전쟁이 벌어지고 있는 국가에서 피난 나온 어린이들의 그림에서 찾을 수 있다. 마찬가지로 개인적으로 마음의 상처를 입은 아이들은 미술 결과물에 이러한 주제를 강조하여 표현하는 경우가 많다. 그리고 자아에 상처를 낸 사건을 안전하고 위험하지 않은 매체를 가지고 다루어 그 사건을 통제함으로써 스스로 해결책을 찾는다. 미술을 통하여 자신의 세상을 재현하고 처리하고 조절하여 삶의 어려운 상황을 다루는 어린이의 능력은 미술치료의 원천이다. 많은 미술교육자들은 어린이들을 위한 교육 프로그램에서 미술의 이러한 능력을 강조한다. 교육 프로그램에서 그 중요성이 강조됨에도 어린이 자신의 특성을 드러내는 미술에 대한 어린이의 관심을 무시하거나 떨어뜨리는 것은 교사로서 현명하지 못한 일이다.

미술 교사의 역할은 어린이 미술 작품을 분석함으로써 특정 어린이를 심리학적으로 해석하는 것이 아니다. 이 장에서는 어린이 그림의 일반적인 특성 몇 가지를 논의할 것이다. 이러한 지식은 교사에게 특정 어린이에 대한 기준을 크게 바꾸도록 도울 것이다. 미술 결과물은 교사가 다른 교사들이나 학교 상담자, 또는 학교 심리학자와 같은 학교 관계자와 공유할 수 있는 정보가 될 수 있다. 이런 정보는 학교가 개별 어린이를 위해 최선의 교육적 기회를 제공할 수 있도록 해준다. 다음 장은 특수 어린이와 관련된 문제를 다룬다.

그림 표현의 단계

어린이와 함께하는 교사들은 어린이가 특정 연령 수준에서 어떻게 행동하는지를 알게 된다. 교사들이 나누는 이야기나 교사 휴게실에서 오가는 학습 관련 이야기는 주로 어린이들이 자라고 학년이 올라감에 따라 나타나는 행동 특성이나 눈에 띄는 발달 특성들에 관한 것이다. 발달심리학

과 인지심리학에서는 어린이가 성숙하면서 나타나는 변화나 발달상의 변화에 관한 연구를 비중 있게 다루고 있다. 교육자는 어린이의 발달 특성에 맞는 좀더 적절한 학교 수업 환경을 마련하기 위해 연구와 끊임없는 노력을 하게 된다. 예를 들어, 초기의 교육현장에서는 다른 어린이들이 읽기나 다른 학습을 하고 있는 동안, 몇몇 어린이들에게 필요한 학습을 조직하는 것은 매우 어려운 일이었다. 책상은 열을 맞추어 바닥에 고정되어 있었고, 모든 학생들이 칠판에 있는 것을 베껴 쓰는 진부한 수업이 이루어졌기 때문이다. 중학교의 조직 체계는 초등학생에서부터 좀더 독립적인 고등학교 학생으로 발달해감에 따라 나타나는 어린이의 발달상의 차이를 인정함으로써 상당 부분 동기를 부여한다.

미술 작품을 제작하고 이해하는 어린이들의 능력은 그들 삶의 인지적, 정서적, 사회적, 그리고 신체적 차원의 변화와 함께 발달한다. 어린이가 이렇게 다양한 영역의 발달 단계를 통하여 발전한다는 생각이 발달심리학 분야와 더불어 로웬펠드, 피아제, 가드너 등의 저서의 핵심이었다.[3] 미술과 관련된 발달이론이나 단계이론은 '선천적인 발전untutored progression'을 가정한다. 이 선천적 발달은 우선 나이에 따른 어린이의 정신과 생활 경험 결과의 질적 차이에 의해서 설명될 수 있다.

비록 이러한 가정에 문제가 있다 하더라도, 어린이가 미술 교육을 받아야 한다는 입장을 받아들인다면, 어린이가 미술 작품을 만들고 생각하는 방식의 단계나 변화에 관한 연구를 통하여 얻는 기본 정보들이 아주 유용할 수 있을 것이다.[4] 미술에서의 발달단계에 대해 안다면, 교사는 어린이들이 미술 작업에서 시도하고 있는 것에 대한 통찰력을 가질 수 있는 것이며, 적절한 동기부여 방법과 수업 방법을 제공할 수 있을 것이다.

어린이는 일반적으로 특정 연령이나 단계에서 다양성을 가지면서도 그 성장과 발달 방향은 예측할 수 있다. 인원이 25명에서 30여 명인 일반 학급에서 각 아이들의 읽기 능력 수준이 아주 다양한 것처럼 미술에서도 마찬가지이다. 이것은 일반적으로 교사가 미술 프로그램을 준비하면서 예상을 하고 계획을 세울 수도 있지만 개별 어린이의 독특한 교육적 요구를 인식해야 한다는 사실을 의미한다.

여기서는 단계이론 중에서 간단히 어린이 표현 발달의 일반적인 세 단계, '조작기'(2~5세), '상징기'(6~9세), '사춘기 전기'(10~13세)

낙서(전도식적 탐구)를 하는 어린이는 자신이 사용할 선과 표시들의 레퍼토리를 개발한다. 제시된 예들처럼, 임의적이고 탐구적으로 보이는 것에서부터(위) 구성 감각이 발달된 것이나(아래 왼쪽) 색을 사용하여 전체 모양의 부분들간의 관계를 좀더 의식적으로 만들어낸 것까지(아래 오른쪽) 이 단계에서도 상당한 발전이 이루어진다.

에 대해 설명하고자 한다. 각 미술에서의 발달단계에 따른 중요한 차이는 각 단계에 대해 살펴보면서 다룰 것이다.

어린이 미술 작품의 특징은 수업을 받을 때와 기성 미술에 대해 좀더 배우게 될 때, 달라지기도 한다. 이러한 자연스러운 변화는 부정적이라기보다는 오히려 학교 교육과정 학습의 정상적인 결과로 볼 수 있다. 우리가 미술교육을 모든 어린이들을 위한 일반 교육의 필수적인 구성요소로서 받아들이는 것은 교육을 통해 어린이가 생각하고 행동하는

방식을 변화시킬 수 있다는 사실을 받아들이는 것이다. 어린이의 삶 속에서 일어나는 변화가 긍정적인 것이며, 어린이의 능력을 길러줄 수 있고, 삶을 고양시킨다는 사실에 대한 확신이 교사에게 도덕적·윤리적으로 요구된다.

첫 번째 단계는 어린이가 재료를 조작하는 단계로, 처음에는 임의적으로 보이는 탐색으로 시작된다. 이 단계의 후반기에는 조작이 점차 유기적으로 되면서 비로소 어린이가 자신이 표현한 것에 이름을 붙이게 된다. 다음 단계에서 어린이는 자신이 경험한 대상을 대신하는 고유한 상징물을 개발한다. 이 상징들은 결과적으로 그림에 표현된 환경과 관련되어 있다. 마지막으로 사춘기 전기가 되면, 어린이는 자신의 작품에 대하여 비판적이 되고 좀더 자의식적인 양식으로 표현하게 된다.

각 단계들에서 대부분 어린이의 작품에 나타나는 사실은 각 어린이 작품의 독특한 특성에서 결코 벗어나지 않는다는 점이다. 허용된 표현 단계의 틀 안에서 어린이의 개성이 좀더 분명하게 나타난다. '미술에서의 발달단계는 교사를 일깨우는 유용한 기준이 될 수 있으나 그것을 교육의 목표로 생각해서는 안 된다.'

조작기(2~5세, 유아기)

그리기는 어린이에게 자연스럽고 실제로 보편적인 행위이다. 영아기 이후 어린이들은 어떤 재료로라도 흔적을 남기고 낙서하고 선을 긋는다. 어린이들은 크레용, 연필, 또는 심지어 립스틱이나 목탄 조각 등 그릴 수 있는 어떤 종류의 도구라도 쥘 수 있게 되면 뭔가를 끄적이고 낙서를 한다. 어른 중에는 자녀들이 벽이나 마루 같은 곳에 낙서를 했을 때 그러지 못하게 하고 그런 시기가 지나면 안도하는 이들도 있다.

이런 부모를 포함해서 때로는 교사들조차 낙서가 어린아이들에게 매우 가치 있는 학습 활동이 될 수 있다는 것을 알지 못한다.[5] 이러한 낙서는 유아들이 개인적으로 만들어낸 가장 초기의 결과물 중의 하나로 이를 통해 유아들은 글자 그대로 "세상에 대한 흔적을 남긴다." 어린이들이 이런 신체적이고 시각적인 방법을 깨닫게 되면 자신들의 환경을 조절할 수 있게 된다. 2세 이전에 유아들은 옹알이, 울음, 꾸르륵하는 소리, 웃음 소리 같은 소리를 만들어내는 능력에 흥미를 갖는다. 이런 소리들은

나옴과 동시에 곧 없어진다. 그러나 그리는 행위는 증거를 남긴다. 어린이는 자신들의 낙서를 바꿀 수도 덧붙일 수도 있음을 인식하고서 그렇게 해 보고 자기가 한 것을 보게 된다. 이것은 유아기 어린아이에게 의미 있는 성취이며, 또한 엘리엇 아이스너가 설명한 것처럼, 즐거움의 원천이다.

> 어린아이들은 팔과 손목의 리듬 있는 움직임과 이전에 없었던 선이 나타나는 것을 보는 자극을 통해 그들 스스로 만족하고 스스로 정당화한다. 그것들은 본질적으로 즐거움의 원천이다.[6]

유아들의 전도식적preschematic 노력을 거쳐 3, 4세가 됨에 따라 어린이들의 그림 표현은 레퍼토리와 어휘가 다양해진다. 이 아이들은 주로 타고난 운동감각에 부응해서 선과 색, 질감을 조작하여 창조한다.

낙서는 어린이 각자가 독립적으로 개발하고 그들만의 방식으로 사용하는 그림의 시각 상징 체계의 전조이다. 어린이들이 낙서를 하게 되면서 처음 2, 3년 동안에는 매우 다양한 선, 표시, 점, 모양들을 만들어낸다. 이들은 나중에 그림 형식에서 시각적 상징을 창조하는 데 활용된다. 낙서 시기 동안에 다양한 그림 표현을 개발한 어린이는 상징적 그림을 만들어내기 위하여 이런 시각적 어휘들을 사용할 것이다. 상징적 그림은 어린이가 자라면서 점차 풍부해지고 정교해진다. 초기 낙서 과정에 별로 참여하지 않은 어린이들의 그림에 나타나는 어휘는 빈약하여 이 아이들로 하여금 그림을 계속해서 그리도록 하기 위해서는 상당한 격려가 필요하다.

대부분의 어린이들에게는 '조작기manipulative stage'로 일컬어지는 이런 미술적 표현의 최초 단계가 4, 5세까지 지속될 수 있다. '조작기'란 용어는 찰흙이나 블록 등을 포함하여 새로운 재료를 가지고 처음으로 탐색하고 조작하는 일반적인 단계를 의미한다. 조작기는 보통 어린이들이 유치원에 들어가기 전까지 지속된다.

시간이 지남에 따라 임의적으로 보이던 그림들이 점차 통제되는데, 낙서가 좀더 목적을 가지게 되고 리듬감도 나타나게 된다. 결과적으로 대부분 어린이들은 커다란 동그라미 모양으로 자신을 표시하려 하고, 다양한 선을 익혀서 선을 획 긋거나, 잔물결 모양으로 그리기도 하며, 정교해지거나 대담해진다. 어린이가 선을 움직여 시작 지점으로 되돌릴 수 있을 때가 되면 '만다라mandala'를 창조할 수 있을 만큼 조절 감각이 크게 발달하게

위의 만다라는 머리를, 아래의 만다라는 손을 표현하고 있다. 만다라는 어린이가 다양한 목적으로 사용하는 기본적인 그래픽적 어휘의 하나이다.

된다.

수많은 어린이 그림을 분석한 로더 켈로그Rhoda Kellogg에 따르면, 매우 다양한 원 양식이나 만다라는 낙서와 재현 사이의 마지막 단계에서 나타난다.[7] 만다라는 보통 서로 교차한 두 선에 의해 네 부분으로 나누어지는 원을 가리키는 용어로서 사용된다. 카를 융Carl Jung과 루돌프 아른하임은 만다라가 보편적이며 문화와 무관한 상징으로서 신체적 조건(즉, 신경조직의 기본적인 특성으로서)뿐만 아니라 심리적 요구에 따라 만들어진다고 본다.[8] 어린이들의 초기 그림에서 볼 수 있는 다른 표현

도식적 표현이 일단 확립이 되면,
많은 상황에서 그것을 사용할 것이다.
다른 아이디어가 포함되어도 어떤
부분은 그대로 유지된다. 이 두 가지
드로잉은 같은 어린이가 4세와 10세
때 그린 그림이다. 주제는 모두
'친구'이다. 마리아가 성장하고 지각
면에서 발달함에 따라, 도식은 모습,
팔, 얼굴이 분화되지 않은 초기의
표현에서 점차 발달하였다. 10세 때
마리아는 9, 10세의 친구들을 묘사할
때 적절한 비례를 적용하고 다양한
복장과 머리모양을 만들어냄으로써
자신의 능력을 보여 주었다.

들처럼 만다라 또한 세계 모든 어린이들에게서 동일하게 나타난다는 사실이 흥미롭다.

재료를 가지고 탐색하고 경험하면서 일반적인 어린이들은 이 조작기를 거쳐 발달한다. 그들은 도형들을 좀더 다양하게 개발하고 여러 가지 형태로 결합시켜 사용한다. 임의적인 조작 활동은 어린이들이 도형들의 패턴과 결합을 창조하고 반복함으로써 점차 조절된다. 수직선, 수평선, 대각선, 곡선, 물결선, 지그재그 선 등을 포함하여 어린이들은 표현에 모든 종류의 선들을 사용한다. 30분 이상 열심히 그림을 그리는 어린이도 있고, 짧은 시간 내에 12장 이상의 그림을 그려내는 어린이도 있을 것이다.

2~5세의 어린이들은 주변에 있는 미술 재료의 특성, 여러 가지의 질감, 색, 냄새, 맛, 무게 등을 익힌다. 어린이가 미술 재료에 흥미를 갖는 이유는 본능적인 시각적 · 촉각적 특성 때문이다. 어린이는 미술 재료를 솜씨있게 다룰 수 있고 재료의 특성을 변형시킬 수도 있다. 붓으로 선이나 모양, 다양한 질감을 그릴 수 있다. 색들이 서로 섞였을 때 변화한다는 사실과 이러한 변화를 만들 수 있다는 것이 어린이에게는 놀라운 일이다. 마찬가지로 어린이는 찰흙 덩어리를 코일처럼 만들거나 그것에 구멍을 뚫을 수 있으며, 작고 납작한 모양으로 만들거나 물체로 긁어서 재미있는 질감을 만들 수도 있다. 어린이들은 종이 상자나 나무 껍질 같은 다른 재료를 가지고도 똑같은 탐색 과정을 경험한다.

일반적으로 그림 그리기는 아주 어린 아이들에게 자연스럽다. 15개월이 되기 전에 크레용을 잡고 그것으로 낙서하는 아이도 있다. 어린이는 신체를 전체적으로 움직이며, 그 결과 행동의 리듬이 폭넓다. 아이가 그림을 그릴 때는 손끝에서부터 발가락 끝까지 온몸을 움직인다. 아이가 점차 자라서 소근육을 조절하게 되면, 미술에서 근육의 움직임은 손, 팔, 어깨에 한정된다. 취학 전의 어린이는 2차원의 조형 능력을 보여줄 뿐만 아니라 경우에 따라서 3차원에서 형태를 만드는 것을 배운다. 3세에 이른 이 시기의 어린이들 중에는 모래, 그리고 때로는 부모들로서는 염려스러운 일이지만 진흙을 가지고 실험을 하는 아이도 있다. 그들은 나무 껍질과 종이 상자를 결합하거나 블록을 사용하여 3차원 형태를 제작하기도 한다. 이 단계에서 어린이와 재료의 상호작용은 중요하다.

버턴Burton은 어린이들이 조작기에서 성취하는 세 가지 유형의 개

념 학습에 대해 설명하였다. 어린이들이 선, 형, 질감의 두드러진 특성을 파악할 수 있고, 또는 재료를 매우 다양한 방식으로 조작할 수 있음을 배우게 되면 '시각적 개념visual concept'이 형성된다. '상대적 개념relational concept'은 어린이들이 순서와 비교의 관계를 확립할 수 있고 이러한 관계를 제대로 적용할 수 있을 때 형성된다.

> 예를 들어, 어린이들은 그림을 그릴 때, 선이나 모양을 서로 가깝게 놓을지 멀리 떨어뜨려 놓을지, 또는 화면의 중앙이나 위 또는 아래 중 어디에 놓을지, 아니면 서로 겹쳐 놓을지 등 선과 모양의 위치를 주의깊게 결정한다.[9]

'표현적 개념expressive concept'은 어린이들이 미술 재료와 자신의 활동과의 관계, 그리고 이러한 활동으로 만들어진 시각적 결과물과 느낌의 관계를 인식할 때 형성된다. 어린이는 선을 '빠르게' 또는 '구불구불하게' 모양을 '뚱뚱하게' 또는 '뾰족하게' 묘사하기 시작한다. 어린이가 그 특성을 조절하고 선택할 수 있으며, 이것을 행복, 활발함, 피곤함 등을 표현하고자 하는 방식으로 조직할 수 있다는 사실은 미술에서 중요한 발달을 나타낸다. 이것은 어린이가 생각과 감정을 표현하고 의사소통할 수 있는 그림 언어를 개발하였음을 의미한다.

이 시기에 이르기까지 어린이는 특정 주제나 표현을 확립할 수도 있고 그렇지 않을 수도 있으며 자신의 작품에 제목을 붙이지 않을 수도 있다. 그림은 정서적이고 사회적임과 동시에, 또한 인지적(지적) 과정이기 때문에 어린이들은 종종 작품에 적절한 언어를 부여하기도 한다. 마침내 어린이들은 작품에서 눈을 들어 "이것은 나" 또는 "이것은 창문" 심지어 "저것은 아빠가 운전하는 차"라고 말할 것이다. 이런 조작 과정은 마침내 결과물에 제목을 붙일 수 있는 단계에 도달했음을 의미한다.

우리는 어린이의 발달과 삶 속에서 낙서에 이름 붙이는 것의 중요성을 강조하지 않을 수 없다. 단어와 이미지를 연결하는 이름 붙이기는 부모가 그림책을 읽어 줄 때의 그림 경험보다 먼저 일어나기도 한다. 많은 부모들은 자녀들이 첫발을 떼었을 때의 정확한 나이를 기록하고 큰 기대를 가지고 살펴본다. 또 아이가 단어를 처음으로 말하는 것은 기억할 만한 또 다른 사건이다. 그러나 이것은 어린이 스스로가 그림 상징을 창조한 것만큼 지적으로 중요하기 때문이 아니라, 이 행위가 모든 다른 옹알이에 훨씬 앞서 일어나고 인간 정신의 거대한 잠재성을 드러내기 때문이다.

우리는 어린이가 그림-언어의 등식을 어떻게 만들어내는지 정확하게 알지 못한다. 한편으로는 아이들이 조작하여 만들어낸 형태가 그들 주변에 있는 대상들의 형태를 상기시킨다고 보는 견해가 있다. 다른 한

영화 〈가면 쓴 조로〉를 보고 난 후 3세의 소년이 '가장한' 조로(그림 A)와 가면을 쓴 진짜 조로(그림 C)를 따로 그렸다. 그림 B에서 조로는 칼싸움 중에 그의 칼을 놓쳐 버렸다.

어린이의 구별 능력 정도를 보여준다. 왼쪽은 4세의 오스트레일리아 어린이의 드로잉으로, 낙서 시기 끝에 나타나는 올챙이 같은 모습으로 가족을 그렸다. 반면 오른쪽 그림은 10세 된 브라질 어린이의 그림인데 자신의 연령 수준보다 약 2년 가량 앞선, 사실주의 단계를 보여 주고 있다.

편으로는 새롭게 획득한 기능으로 마음껏 형상을 만들면서 표시나 모양으로 의미를 전할 수 있다는 사실을 처음으로 알게 된 어린이가 자신만의 상징을 창조하는 것이라는 관점도 있다. 아마도 어린이의 개성에 따라서 정도의 차이는 있겠지만 상징들은 양쪽 모두의 정신적 과정의 결과로서 나타날 것이다. 그 과정이 어떻든 간에 상징을 만드는 능력은 어린이의 교육 역사에서 이루어지는 거대한 진보인 것이다. 1학년 어린이는 명확하고 개인적이며 유연한 표현과 의사소통을 위한 자신만의 도구를 개발한다.

처음 제목을 붙이게 되는 낙서는 보통 곡선형이거나 일반적으로 둥근 모양이다. 어린이는 멋대로 선을 긋다가 나타나는 모양을 보고 의도대로 그 모양을 반복하는 것을 배운다. 상징을 만드는 것은 비교적 높은 수준의 정교함을 요구하는데, 대부분 조작의 결과물과 달리 상징은 경험한 사실이나 사건에 대한 정확한 진술이기 때문이다.

4, 5세쯤 유치원에 들어갈 무렵에는 집에서 미술 행위를 하거나 형태 만들기를 즐겼던 어린이들조차 퇴보하는 경향이 있다. 그 원인을 찾는 것은 그다지 어렵지 않다. 우선 어린이는 새로운 사회 환경에 적응하는 시기를 맞고 있다. 어린이들 중 대부분은 처음으로 부모나 가정의 보호로부터 벗어난다. 교사를 포함하여 처음 만나는 익숙하지 않은 사람들과 환경에 둘러싸이는 것이다. 또한 그들은 미술 발달에서 새로운 시기를 맞고 있

다. 낙서나 조작기로부터 상징 단계로 진전하고 있는 것이다. '상징기'에 그림들은 더 이상 종이 위에 아무렇게나 그려지는 것이 아니라 한층 정확하게 자리를 잡는다. 어린이는 새로운 환경에서 좀더 편안해질 때까지 자발적이며 직접적인 반응을 보이지 않는다. 어린이의 능력이 때로는 퇴보하기도 하는데, 이러한 퇴보는 모든 발달 수준에서 관찰된다. 결석과 질병, 일시적인 정서적 장애 등이 어린이의 미술 작품에 반영될 수 있다.

설령 정상적인 어린이가 조작기를 넘어 발달할지라도 '조작기를 온전히 지나는 사람은 없다.' 어른이라도 익숙하지 않은 재료나 새로운 도구를 써야 할 때는 본격적으로 작업을 시작하기 전에 우선 약간의 조작을 해보려고 한다. 예를 들어 보통 새로운 펜을 샀을 때 글씨를 쓰기 전에 펜을 가지고 낙서를 해본다. 새로운 종류의 물감을 산 미술가는 본격적으로 그림을 그리기 전에 물감을 가지고 여러 가지 가능성을 실험해 볼 것이다. 실제로 물감의 조작은 추상표현주의 화가 작품의 주요한 특징 중의 하나이다. 더욱이 색채를 강조하지 않는 것이 고전주의의 두드러진 특징이라면 색채를 강조하는 것은 모든 낭만주의 미술의 두드러진 특징이다. 표면을 조작하는 것은 조각에서도 같은 역할을 수행한다. 교사는 그러한 조작이 교육 시간과 재료를 낭비하는 것이 아님을 깨달아야 한다. 그것은 지극히 교육적인 과정이다. 어린이가 조작을 통해 얻은 아이디어와 재료들간의 상호작용은 어린이들이 좀더 쉽게 상징기로 들어설

어린이가 자신이 본 것보다 아는 것을 표현한다는 사실을 보여주는 예들이다. 8세 된 오스트레일리아의 어린이가 엑스선과 같은 관점으로 터널을 지나는 군인들을 그린 것(왼쪽)과 여덟 살 난 한국 어린이가 투시적 관점으로 그린 사자(오른쪽).

수 있도록 도와 준다.

　부모와 교사는 어린이들을 다음 발달단계로 무리하게 진입시키려고 할지 모른다. 하지만 어린이는 자신의 시간표에 따라 발달한다. 진보하려면 공을 들여야 한다는 사실을 기억해야 한다. 미술가들처럼 어린이들은 다음 단계로 나아가기 전에 그 단계의 가능성을 남김없이 활용하는 것을 좋아한다.

상징표현기(6~9세, 1~4학년)

어린이가 그려진 모양에 의미를 부여하며 이미지와 생각을 관계지을 때 모양은 하나의 상징이 된다. 처음에 이런 모양은 어린이가 선택한 무엇인가를 대신하는 데 사용된다. '엄마'를 나타내는 것이 어린이가 '집'이라고 그린 것과 비슷해 보일 수도 있다. 초기의 상징은 심리학자인 아른하임의 용어로 말하면 '미분화undifferentiated'되어 있으며 여러 대상을 대신하는 데 사용된다. 언어 상징 체계에서도 같은 경우를 볼 수 있는데, 애완동물을 '멍멍이'라고 한다는 것을 배운 어린이가 양이나 소, 또는 털이 있고 네발 달린 동물들을 가리키며 '멍멍이'라고 말하는 경우와 비슷하다. 어른들은 어린이의 말을 정정하고 적절한 용어를 말해 준다. 그러면 어린이는 어떤 종류의 동물에 대해서 '멍멍이', 또 다른 것에 대해서는 '양' 등과 같이 좀더 다양한 상징을 적용한다.

어린이의 그림도 유사한 발달 과정을 거친다. 최초의 원시적인 상징은 어린이가 재현하고자 선택한 무언가를 대신한다. 상징을 만드는 능력이 발달함에 따라 어린이는 좀더 세련된 상징을 만든다. 이것은 특히 어린이가 초기에 재현한 인물 표현에서 관찰할 수 있다. 어린이는 처음에는 원시적인 원모양으로 '엄마'를 나타낸다. 그후에 그 모양 안에 두 개의 작은 원과 하나의 선으로 눈과 입을 가진 '엄마'를 나타낸다. 원시적인 모양은 다리를 표시하는 두 개의 선, 팔을 나타내는 두 개의 선, 그리고 머리카락을 나타내는 꼬불꼬불한 선을 덧붙여 나가면서 점점 달라진다.

　바로 이 시점에서 어린이의 그림 재현에 대해 근본적인 오해가 일어날 수 있다. 대부분 어른들은 이 초기 인물 그림에서 '올챙이' 모양으로 일컬어지는, 팔과 다리가 있는 머리를 보게 된다. 이에 대해 "왜 아이들은 이런 방식으로 인물을 그리는가?"라는 의문을 제기할 수 있다. 이러한 단계의 어린이를 경험해 본 사람들은 어린이가 자신의 그림에서 드러내는 것보다 훨씬 더 다양하게 인간 해부 구조를 이해한다는 사실을 알고 있다. 아이들은 신체의 부분들을 알고 팔이 머리 옆에서 삐죽 나와 있지 않다는 사실, 어깨, 가슴, 위장에 대해서도 알고 있다. 그러면 왜 초기 그림에서는 사람을 상체 없이 팔과 다리만을 가진 머리로 재현하는 것일까? 아른하임의 설명은 아주 논리적이며 유용하다.

그림 뒤에 숨은 이야기는 작품 자체보다 훨씬 복잡할 수 있다. 다음은 어린이가 그림을 완성한 후에 아이의 아버지가 그림을 말로 옮긴 것이다. "이것은 괴물을 그린 거야. 그의 손은 번개 같은 건데 다른 사람을 괴물로 바꿀 때 쓰는 거야. 목은 용암으로 되어 있어 강력해. 괴물 머리 옆의 귀는 사람들을 죽일 때 나갔다가 다시 돌아와. 눈과 입의 모양은 화가 나서 그래. 머리카락은 전기가 흐르고 있어서 사람을 죽일 수 있기 때문에 위험해. 빨간 머리카락은 레이저로 뇌에 힘을 주고 뇌는 몸에 힘을 줘. 괴물은 아주 나빠. 그것은 우주에서 왔어."(이스라엘)

재현은 결코 대상의 복사물을 만들어내지 않고 주어진 매체 한계 안에서 그것의 구조적 등가물을 만들어낸다. ······어린아이는 종이 위의 시각 대상이 자연에 있는 다양한 사물을 표시할 수 있다는 사실을 자발적으로 발견하고 받아들인다.[10]

이것은 어린이가 만들어낸 원시적 상징, 즉 동그란 모양이 단순한 머리가 아니라 완전한 사람을 나타냄을 의미한다. 이것은 눈과 입을 가진 사람이고 머리를 가진 사람이다. 몸의 부분들이 잘못 배치된 사람의 머리만을 재현한 것이 아니다. 이러한 해석은 어린이가 그림을 그리고

색칠한 것과 그들을 둘러싸고 있는 세상, 특히 인간의 모습에 대하여 이해한 것 사이에 나타나는 분명한 모순을 없애 준다. 어린이의 상징이 세상의 복사물이 아니며 어린이가 사용하는 재료도 표현에 영향을 미친다는 사실을 인정해야 한다. 다시 말하자면 '이 단계의 어린이는 그들이 본 것이 아니라 그들이 아는 것을 그리는 것이다.'

초기 상징적 행동에서 상징을 만드는 단계로 성장하고 발달함에 따라, 어린이들의 재현은 점점 다양해진다. 어린이들은 인물 모습에서 발과 손, 손가락, 코, 이, 심지어 옷까지 좀더 자세하게 나타낸다. 어린이가 주제의 복사물이 아닌 등가물을 어떻게 창조하는지 흥미를 가지고 다시 주목해 보자. 머리카락을 몇 개의 선이나 활달한 낙서로 재현할 수 있다. 손가락은 손에서 '손가락다운' 특성을 가지고 삐죽 튀어나온 몇 개의 선들로 나타난다. 그러나 정확한 숫자는 별 상관이 없다.

결국 머리가 붙어 있고 팔과 다리가 적당한 위치에 있는 신체를 그리는 것이다. 이와 같이 좀더 실제 모습에 가까운 그림은 일반적으로 매체의 탐색 과정을 거쳐서 성취된다. 두 개의 긴 다리 사이의 공간은 신체가 되는 경우가 많다. 또 다른 커다란 원모양을 신체에 덧붙여 맨 위에 머리를 그리는 아이도 있다. 일단 사람 모습 재현에 모든 신체 부위들이 분명하게 나타나는 시점에 도달하면, 그 상징을 여러 가지 의미 있는 방식으로 사용할 수 있고 자세히 표현할 수 있다. 남자와 여자, 소년과 소녀, 옷을 입은 다른 직업을 가진 사람들을 그릴 수 있다. 대부분 어린이는 다른 대상들에 대한 상징도 개발한다. 동물, 새, 집, 건물, 자동차, 트럭, 여러 가지 탈것, 그리고 일반적으로 어린이가 관심을 가지고 있는 것들에 대한 상징을 개발한다.

찰리 골럼Chaire Golomb은 어린이가 그림에서 3차원을 재현하기 위해 사용하는 관습을 제시하였다. 예를 들어, 정면과 측면이 공존하는 시점이나 투시도법 같은 것은 "어린이가 문제를 해결하는 전략의 표현이며 또한 어린이가 3차원의 공간처럼 보이도록 창조하는 '기교'를 서툴게 표현한 것이다."[11] 찰흙으로 만든 어린이 작품에 대한 골럼의 세심한 연구는 2차원과 3차원에서의 활동을 비교할 때 유용하다.

환경과 상징의 관계

학생들이 하나의 구성 체제 안에서 사고와 관련하여 두 개나 그 이상의 상징을 만들어내는 것은 시각적으로 의사소통하는 능력이 발달하고 있음을 증명하는 것이며, 세상에 존재하는 대상물과 사건들의 관계를 알아가는 것이다. 이 시점에서 어린이는 상징과 생각, 경험과 환경 사이의 관계를 만족스럽게 표현하는 개인적 수단들을 찾아 직면한 문제를 해결한다. 그러한 관계를 찾고자 노력하면서 어린이들은 미술가들이 추구하는 주요 과제에 관여하게 된다. 이러한 발달은 교육 조건들이 갖추어졌을 때만 일어날 수 있다. 이 미묘한 발달단계 동안에, 불행히도 어른들이 어린이의 미술을 유치한 어른 작품으로 본다면 문제가 생길 수 있다. 이 시기에 어린이 작품은 경험이 없는 사람의 눈에는 어수선하고 무질서하며 종종 분명하지 않은 것으로 보이는 경우가 많다. 어린이 작품을 좀더 깔끔하고 분명하게 만들기 위해서, 어른들은 색칠할 때 대상의 윤곽선을 그리게 한다거나 어린이들에게 다른 작품을 주어 베끼거나 따라하도록 하는 등 부적절한 방법을 고안해내곤 한다. 이는 어린이의 관점을 무시하는 것이며 교육적 가치가 없다. 이 때문에, 어른들이 제시한 모델은 어린이들이 자신의 사고를 발달시키는 데 방해가 될 수 있다.

어린이는 단순한 방식으로 상징을 환경에 관련시키기 시작한다. 물감이나 찰흙, 또는 다른 적당한 재료로 두 개의 유사한 인물 상징을 만들어내고 거기에 '나와 엄마'라는 제목을 붙일 수 있다. 그리고 곧 자신의 사고 속에 관계를 가지고 있는 다양한 대상들의 상징을 만들어내기 시작한다. 그 시기의 어린이 작품에 붙여지는 제목들로는 다음과 같은 것들이 있다.

> 창문이 있는 우리 집
> 막대기를 물고 오는 우리 강아지
> 텔레비전을 보고 있는 나
> 컴퓨터를 배우고 있는 나
>
> 친구와 함께 학교 가기
> 마리아에게 공 던지기
> 요리하고 있는 엄마와 나

이야기꾼으로서의 어린이

어린이는 다른 시간에 일어난 일들을 하나의 구성 체제 안에 표현하는 경우가 많다. 어떤 의미에서, 어린이는 작문에서 주제를 다루듯이 그림으로 주제를 나타낼 수 있다. 예를 들어, '엄마와 시장 가기'라는 제목의 그림에는 엄마와 자신이 차를 타고 쇼핑센터에 가는 모습, 여러 가지 물건을 사는 모습, 마지막으로 집에서 포장을 풀고 있는 모습 등이 함께 그려질 수도 있다. 이것은 한 그림에 나타난 모든 사건들이 세 문단의 한 이야기를 이루는 것이다.

이 7세 난 소년의 그림은 6개의 눈을 가진 괴물을 그린 것으로, 두 가지 면에서 상상력을 보여 준다. 즉, 괴물의 머리 위에 있는 선과 형태에서 주제의 독특한 표현과 자신의 주제에 대한 예술가적 태도를 볼 수 있다.

둥그렇게 원을 그려 게임을 하고 난
후에, 1학년 어린이들에게 좋아하는
게임을 그리도록 한다. 원 안에
사람들을 어떻게 그리는지 주목하자.
또한 각각의 어린이들이 가장 의미
있게 경험한 부분에 대한 다양한
표현에 주목하자. 어떤 어린이에게는
그것이 패션 퍼레이드일 수 있고,
다른 어린이에게는 글자 그대로 토끼
잡기Rabbit Run 게임일 수 있다.
잘못된 행동으로 게임에서 빠지게 된
어린이는 뾰로통해져서 정글짐에
있는 자신을 보여 준다. 마찬가지로
게임에서 빠진 네 번째 어린이는 화가
덜 난 듯이 보인다. 다섯 번째
어린이는 운동장에 서 있는 사람들 한
사람 한 사람에 대해 관심을 갖고
있다. 물리적 제약이 기저선을
사라지게 하고 공간 이용을
확장시킨다.

러시아 어린이
(세르바코바 즈제냐(Sherbakovva Zgenja) 7세, 러시아 블라디보스토크)가 그린 〈여름날〉과 중국 어린이가 그린 집안 내부이다. 교사는 그림을 그리는 데서 초기의 도식이 가지고 있는 가능성을 인정해야 한다. 그림에서 7세의 러시아 어린이는 우리에게 집의 바깥쪽 벽 뒤를 자세히 보여 주고 있다. 또한 중국 어린이는 투시적 관점과 유사한 방법으로 집을 그리고 있다. 러시아 어린이의 그림은 템페라 물감을 사용한 것으로 중국 어린이의 그림보다 사실적이다. 중국 어린이는 이러한 상상의 장면을 표현하는 데 혼합 매체를 사용하였다.

표현은 어린이가 듣거나 읽은 이야기, 텔레비전이나 영화에서 본 사건들과 같은 다양한 경험에 기초한다. 브렌트 윌슨과 마요리 윌슨은 어린이 그림의 주제에 대해 연구한 결과 어린이가 표현하는 사고와 감정의 범위가 놀라울 정도로 폭이 넓다고 한다. 어린이가 이야기를 그리도록 하기 위하여, 윌슨 연구팀은 몇 개의 칸을 나눈 종이를 나누어 주고 다음과 같이 요구했다.

너는 이야기를 하기 위해 그림을 그려본 적이 있니? 영웅이나 다른 동물들이 할 수 있는 모험을 그려본 적이 있니? 이상한 나라의 이상한 동물에 대한 이야기를 그려본 적이 있니? 전쟁이나 기계 또는 식물이나 곤충의 이야기를 그려본 적이 있니? 스포츠나 방학, 휴일 축제에 관한 이야기를 그려본 적이 있니? 사람들에게 일어나는 매일 매일의 일들에 관한 이야기를 그려 본 적이 있니? 너희들 이야기 속에서 일어난 첫 번째 이야기, 다음에 일어난 이야기, 그리고 마지막에는 어떻게 끝이 났는지를 이 칸들을 이용하여 그려 보자.[12]

수많은 어린이들의 그림 이야기를 분석하여 윌슨 연구팀은 20가지의 주제를 찾아냈다.

어린이들은 그림을 통해 산을 오르는 공간의 모험으로 탐색을 계속하면서 힘, 용기, 인내의 시험을 묘사하고자 한다. 또한 전쟁, 스포츠 시합에서 개인, 집단간의 '경쟁'과 '갈등'을 표현한다. '생존'의 과정은 연속적인 주제로, 어린이가 그리는 행위는 분명하지 않지만 여기서 인물은 저항하려는 노력을 거의 하지 않는다. 작은 물고기는 큰 고기에

4세 – 동그란 귀, 눈, 코, 입을 가진 동그란 머리

4세 6개월 – 부분적으로 옆모습. 눈과 코가 중심에
위치해 있고 입이 바깥선에 붙어 있다. 비스듬한
사선이 나타나고 귀가 묘사되어 있다.

4세 11개월– '좀더 말 같은' 머리를 위한
탐색으로 원형의 머리가 타원으로
연장되었다. 눈 또한 타원이다.

5세 – 사선으로 머리와 목을 하나로 그렸다. 타원형
눈은 코선과 수직으로 8세까지 그대로이다.

6세 – 코가 부드러운 곡선으로 발전하였고
턱선의 윤곽이 드러나고 목까지 곡선으로
연결되었다. 이것은 하이디가 얼굴의 차이에
대해 처음으로 관심을 보인 것이다.

7세 – 턱의 곡선이 반원으로 과장되어 세
개의 주름으로 끝나고 있다. 얼굴의 줄과
검은 주둥이 부분의 표현으로 머리부분의
표현이 향상되었다.

8세 – 머리가 넓어졌고 턱 끝의 자국이 좀더 분명해졌다.
갈기를 자유롭게 그렸고 눈과 재갈을 장식하였다.

10세 – 처음으로 머리를 3/4 정도 비튼 모습으로 그렸다.
귀가 넓게 떨어져 있고 오른쪽 눈이 머리의 전방에서
사라졌으며 왼쪽 눈 위에는 뼈가 돌출한 부분이 나타나 있다.

11세 – 머리를 거의 정면으로 그려 양쪽 눈이 보이고
눈의 모양이 일시적으로 원형으로 돌아갔다. 콧구멍이
좁게 표시되고 고삐와 이마 갈기와 귀끝이 평범하게
처리되었다.

의해 먹히고, 사람은 큰 고기를 먹는다. 어린이는 사람, 동물, 식물(심지어 신발)을 연결하여 그 사이에 사랑이나 관심, 즉 '결합'을 나타낸다. '창작'의 과정은 집을 짓고, 꽃다발을 만들고, 또는 조각에서 형태를 만드는 것과 같은, 모든 종류의 구성과 제작을 통하여 나타난다. 때로 창작은 식물, 동물, 사람들뿐만 아니라 물건들을 '파괴'하는 것, 즉 먹히고 삼키고 죽는 것으로 나타나기도 한다. 이야기 그림의 상당수는 '죽음'을 다룬다. 어린이도 죽음에 대해 생각하지 않는 것이 아니다.[13]

또 다른 주제로는 성장, 실패, 성공, 자유, 그리고 일상의 리듬과, 학교에 가기, 소풍, 놀이터 가기 같은 삶의 단편이 있다. 비록 어린이가 처음에는 자기 작품의 제목에 해당하는 주제 외에는 아무것도 그리지 않을지 모르지만, 지도를 받게 되면 대상의 배경이나 주변 환경들을 그려 넣기 시작하고 심지어 이야기 그림을 만들어내기도 한다.

이러한 주제들은 시와 문학에서 음악과 시각 예술에 이르기까지 모든 예술에서 보편적으로 나타난다. 교사들은 어린이의 이러한 주제에 대한 선천적인 관심이나 생각을, 작품을 만들고 주제가 같은 기성 작가의 작품을 보고 다양한 문화의 미술가들을 자극하던 역사와 배경에 대하여 공부하는 것과 같은 통합적인 미술 학습으로 이끌 수 있다. 주제는 학교의 미술교육을 구성하는 데 편리한 매개가 된다. 이에 대해서는 교육과정을 다루는 제16장에서 살펴볼 것이다.

어린이의 공간 사용

어린이가 상징을 사용하는 폭이 넓어지고 표현이 복잡해짐에 따라 분명한 의미를 부여하기 위하여 적절한 표현 기법을 발견하는 일이 점차 어려워진다. 생각한 것을 분명하게 표현하고자 하는 강한 욕구는 여러 가지 호기심 어린 미술 관례를 창조하거나 받아들이게 한다. 기술적인 능력 부족을 극복하고 자신들의 표현 장치들을 개발하면서 어린이들이 보여 주는 기발함은 보기에도 흥미롭다.

어린이는 그림이나 다른 2차원 작품에서 피할 수 없이 공간의 문제에 직면하게 된다. 처음에는 대상과 상징은 서로 관련되지 않는다. 사람이나 대상이 놓인 지면이나 위아래가 없다. 어린이에게 종이(그림 공간)는 한 장소이고 모든 대상들이 함께 있다. 어린이는 자신의 작품에 사

용하는 '상징들의 크기 관계를 다양하게' 표현한다. 정서적으로나 지적으로 중요한 상징은 크게 그린다. 예를 들어, '엄마'를 집보다 크게 그릴 수 있고, 또는 자아중심적인 이 단계의 어린이의 특성상, 자신을 다른 것들에 비하여 훨씬 크게 그리는 경우가 많다. 어린이는 익숙한 미술 재료로 관계 속에서 이러한 생각을 적용시키는데, 이는 어린이들의 그림에서 특히 눈에 띄는 부분이다. 어린이는 그림을 그릴 때 가장 자신의 관심을 끄는 대상을 가장 크게 그릴 뿐만 아니라 그것을 좋아하는 색으로 칠한다. 색은 사실적인 대상에 알맞은 것이라기보다 '좀더 정서적인 끌림에 의해서 선택되는 경우가 많다.' 물론 어린이가 세상에 대한 관찰력이 높아지면서 색을 선택하는 데도 영향을 미쳐, 하늘은 파랗고 풀은 녹색이 된다. 이는 대략 7세 정도쯤에 나타나고, 어린이의 그림은 그들만의 순진함을 잃어간다.

비록 어린아이가 미술을 제작하는 기술적 능력이 부족할지라도, 대부분은 삶에 정서적이고 지적으로 반응하여 비교적 복잡한 수단들을 만들어내는 데 뛰어난 재능을 갖고 있다. 어린이는 자라고 배우면서 점차 자신이 창조한 이미지 사이의 관계를 인식하게 된다. 그들은 사물이

왼쪽의 그림들은 사람, 나무, 집을 재현한 상징들을 보여 주는데, 왼쪽에서 오른쪽으로 단순한 것에서 복잡한 것으로 발전하고 있다. 이 상징들은 유치원 어린이의 작품이다. 학교의 모습을 그린 오른쪽의 드로잉은 인물들의 상대적인 크기나 안과 밖의 관계를 표현하고, 서로 연관되어 있는 주제들, 가득 채워진 공간, 그리고 특별한 목적을 나타내는 연기 등 좀더 발달한 개념들을 보여 준다.

나 사람을 '서 있게' 또는 함께 서 있게 만들고 싶어하고 그렇게 할 수 있는 장소를 찾는다. 서 있게 하기 위하여 종이의 밑바닥을 선택하고, 사람, 집, 나무들이 이러한 최초의 '기저선base line'을 따라 나란히 서게 된다. 머지않아 다른 기저선들이 일반적으로 바닥 밑선과 수평을 이루면서 종이의 좀더 높은 위치에 그려진다. '여러 개의 기저선'을 그리고 대상을 제각각으로 나란히 세우는 경우도 있다.

이런 발달 수준에서 어린이는 기저선을 통해 3차원 세상에서의 사물들의 관계를 표현한다. 기저선을 개발하는 단계에서, 하늘을 표현하기 위하여 종이 위쪽에 선이나 색으로 줄을 긋는 것은 그렇게 이례적인 방법은 아니다. 하늘과 땅 사이는 공기이며 그것은 눈에 보이지 않기 때문에 반드시 표현할 필요가 없다. 보통 좁고 긴 색면으로 하늘을 표현하고 태양의 상징은 동그라미에 방사 형태로 선을 그려 나타낸다. 하늘에 별 같은 모양을 그려넣는 경우도 많다. 이 상징들은 수년 동안 지속되기도 하며, 섬세한 미술교육을 받은 결과, 또는 자연스럽게 어린이가 성숙해져서 표현이 좀더 완전하게 발달하면 하늘이 땅과 이어지는 색면으로 나타난다.

상징을 만드는 어린이가 다루어야 할 또 다른 공간 문제는 '중첩 overlap'이다. 어린이는 두 개의 사물이 똑같은 시간에 똑같은 공간을 차지할 수 없다는 사실을 알기 때문에, 일반적으로 그림에서 사물들을 중첩시키는 것을 피한다. 종이는 실제 세상과 달리 평평하고 따라서 중첩은 그림 속에서 자연스럽게 표현되지 않기 때문이다. 그럼에도 어린이는 종종 내부에 사람이 있는 집을 표현하거나 '투시적 관점'에서 엄마의 뱃속에 있는 아기를 나타내기도 한다. 이러한 관례적 표현은 닫혀진 대상의 내부를 어떻게 표현할 것인가 하는 어려운 문제를 해결하는 논리적인 방법이다. 이것은 관객에게 보이기 위하여 세트의 한 측면만 열려 있는 연극 무대와 비슷하다.

어린이가 자기중심적인 성향에서 벗어나 세상이 돌아가는 상황에 좀더 관심을 갖게 됨에 따라 작품의 주제는 더욱 복잡해진다. 어린이들은 사건의 여러 부분들을 포함시키는 방법 또는 포괄적인 관점의 재현 방법 등 여러 가지 재현상의 문제에 직면한다. 어린이는 자신의 그림에서 이러한 문제들을 해결하기 위해 '조감투시 bird's-eye view(위에서 내려다보는 시점)' '전개도식 시점foldover view' '다시점multiple view'을 활용

한다. 예를 들어, 상징표현기의 어린이는 축구 그림에서 운동선수들이 움직이고 있는 공간을 표시하는 경기장의 라인은 위에서 내려다보는 조감투시법으로 그릴 수 있다. 어린이들은 축구선수를 옆에서 본 모습으로 그리는데, 이것은 위에서 보고 그리는 것보다 그림의 목적에 효과적일 뿐 아니라 표현하기가 쉽다. 하나의 형상을 그릴 때도 어린이들은 사람이 앉아 있거나 움직이는 자세를 가장 잘 나타내기 위해 측면과 정면의 시점을 예사로 결합한다.[14]

하키 경기나 탁자 주변에 앉아 있는 사람을 그린 그림에서, 사람들이 누워 있는 것처럼 보이기도 하고 거꾸로 서 있는 것처럼 보이기도 한다. 이런 그림을 그리는 대부분의 어린이들은 사물이나 사람들을 동그랗게 배치하여 그림을 움직여 가며 그린다. 탁자를 그리고 그 위에 엄마나 아빠를 그리고 나서 종이를 조금씩 돌려가며 자신에게 똑바른 위치에 형제들을 그린다. 이런 과정은 탁자에 앉아 있는 사람들을 모두 그릴 때까지 계속된다. 도화지를 움직이는 대신에 자신이 그림 주변을 돌아다니며 그림을 그리기도 한다.

전개도식 표현은 많은 어린이의 그림에서 보이는 재미있는 현상이다. 그것은 재현의 또 다른 어려운 문제에 대한 논리적 해결책이다. 예를 들어, 어린이가 길거리와 양쪽의 보도, 빌딩들이 있는 장면을 그리고 싶어한다고 하자. 그 어린이는 조감투시로 가운데 거리와 보도를 그린다. 그 길의 한쪽 보도 위에 건물을 그리고 그 빌딩들 위에 하늘을 그린다. 그리고 나서 도화지를 돌려 다른 보도 위에 또 다른 쪽의 빌딩과 하늘을 그린다. 여기서 오른쪽의 빌딩들은 위로 향하고 다른 쪽은 아래로 향해 있다. 그래서 그림의 맨 위와 맨 아래가 하늘이다. 빌딩 아래 거리의 양쪽 측면을 접어서 수직으로 그 건물을 세워보면 이러한 논리가 옳음을 알 수 있다. 이제 이러한 장면에서 거리를 걷고 있는 실경처럼 사람은 좌우에 표현되고, 건물과 하늘도 적절한 위치를 찾게 된다.

기성 미술가들도 다양한 시간과 공간, 문화에서 공간의 재현과 관련된 이러한 문제를 다루어 왔다. 이집트 미술은 인물 표현의 관습에 따라 눈, 옆모습의 머리, 머리카락을 표현하는 특정한 방식이 정형화되어 있다. 중국 미술가들도 안개 속에 솟아 있는 산들, 대나무, 인간의 모습 등을 표현하는 관습적인 방식을 개발하였다. 르네상스 미술가들은 선 원

근법을 개발하였다. 그것은 미술가들이 3차원의 세상을 2차원의 평면에 재현하는 문제를 체계화한 하나의 방식이다. 모든 시대의 미술가들은 자신이 속한 문화의 예술 전통들을 배우고 사용했으며, 또는 거부하거나 문제에 대한 새로운 해결책을 개발하였다. 그리고 이것은 점차 또 다른 예술 전통이 되었다. 미술가들은 문화의 관습을 배우고 자신의 작품 속에 독특한 표현 방식으로 적용하였다. 전통을 학습하고 적용하며 그것을 혁신하는 이러한 과정은 어린이에게 유익하며, 특히 사춘기 전기에 접근하면서 비판적 인식이 좀더 날카로워질 때 더욱 유용하다.

도식과 틀에 박힌 표현

상징표현기의 어린이는 나름대로 그리는 방식을 개발하며 그것은 어린이가 그리고자 하는 것의 회화적 등가물이다. '도식'은 '실제 대상과 어느 정도 닮아 있는', 어린이가 그림이나 찰흙으로 개발한 형태를 말한다. 예를 들어, 사람의 팔은 나무의 가지와 다르게 그린다. 어린이는 같은 대상을 단순한 형태로 그리는 것을 여러 차례 반복한다.[15] 도식을 창조하기 위해 "어린이는 세상에 있는 대상의 등가물을 그림으로 만들어야 할 뿐만 아니라 그가 만들고 있는 다른 것과 구별되도록 각각 해결책을 생각해 내야 한다."[16] 이러한 의미에서 도식은 나중에 분화의 원리가 적용되는 형태이다.

어린이는 꽃이나 사람, 동물의 부분들을 자신의 의도에 맞게 그리는 것을 배운다. 자신만의 도식을 개발한 어린이는 자연스럽게 도식들을 이해하고 융통성 있게 사용할 수 있다. 예를 들어, 소녀 모습의 도식을 개발한 어린이는 다른 옷을 입고, 다른 머리모양에, 다른 자세를 취하고 있는 소녀를 그릴 수 있다. '소녀'의 기본 도식은 상당히 통일성을 유지하지만 여러 가지 적절한 변형들을 만들어낼 수 있는 것이다. 부분을 없애거나 중요한 부분을 과장함으로써 자신의 도식을 변형하는 경우도 있다. 또한 어린이는 그림을 완성하지 않은 채 남겨 두거나 어떤 부분에는 확실히 주의를 기울이지 않는 경우도 있다. 이러한 변형들을 보면서 어른들은 그것이 미술 작품으로서 완성된 결과물이라기보다는 그리거나 색칠하는 과정에 대해 갖게 된 관심의 표현이라고 생각한다. 골목대장과 함께 노는 모습을 그린 어린이는 완성된 작품보다 그 상황에 정서적으로 더 몰입한다.

어린이가 묘사한 것에서, 울타리가 완성되어 있지 않아도 별문제

가 되지 않는다. 달리고 있는 다리나 무언가를 던지고 있는 팔이 가장 중요하며, 그것이 정서적으로 의미있는 부분으로서 어린이의 세심한 관심을 끌게 된다. 어린이의 미술은 시각적 진술이라기보다는 경험을 좀더 시각화하는 것이다.

6, 7, 8세의 전형적인 상징표현기를 거쳐 발달하면서 미술 활동을 계속한 어린이는 이해능력이 발달함에 따라 좀더 정교해지고 섬세해진 도식들을 많이 만든다. 어떤 어린이는 거의 절대적으로 사람 모습만을 그리는가 하면 다른 사물에 관심을 갖는 어린이도 있다. 도식을 좀더 발달시키기 위해서는 시간과 노력이 필요하기 때문에, 대부분의 어린이(와 어른)는 도식기에 개발한 것에 따라 특히 더 잘 그리는 대상을 갖는다. 이것은 하나의 그림에 왜 다양한 수준의 묘사가 나타나는지를 설명해 준다.

초등학교 어린이들은 주변의 풍부한 시각적 환경에도 불구하고 자유롭게 무의식적으로 작업하면서 마치 자신이 개인적으로 발견한 것처럼 미술에 접근한다. 이 단계의 어린이에게 칠하기 그림책을 이용하는 것은 자신을 의심하게 하는 것이다. 왜냐하면 어른의 이미지와 어린이 자신의 이미지 사이의 큰 차이에 극적으로 직면하게 되기 때문이다. 나중에 광대를 그리려고 할 때 이전에 색칠했던 '어른스러운' 광대를 떠올릴지 모르며, 그것을 열심히 모방하는 것이 잘되지 않으면 자신의 표현에 만족하지 못할지도 모른다.

상투적인 미술 표현이란 어린이가 실제로 이해하지 못한 채 다른 자료에 의해 이미지를 되풀이하는 것을 말한다. 틀에 박힌 표현을 이해하지 못하기 때문에 어린이는 단지 그것을 반복할 뿐이어서 그것은 때로는 정확하지도 않고 부적절하기도 하다. 흔한 예로, 날아가는 새를 나타낸 고리 같은 V자 모양을 들 수 있다. 이것은 미술가들이 몸통, 꼬리, 머리, 발 등이 구별되지 않을 정도로 멀리 있는 새를 나타내기 위해서 개발한 것이다.

날아가는 새를 나타내는 틀에 박힌 표현을 선택하여 부적절하게 사용한 어린이에게는 고리 같은 V자 모양의 변형과 그에 대한 이해가 가능하지 않다. 고리 같은 V자 모양의 위쪽을 내려가게 그리는 것은 자신들이 사용하는 틀에 박힌 그림의 의미와 기원을 이해하지 못함을 보여준다. 본래 새는 분명히 아래쪽이 아니라 위쪽으로 날갯짓을 한다. 때때

로 어린이들은 'M' 자와 더 비슷하게 나타내기도 한다.

때로는 어린이들이 새떼를 상징적으로 나타내고 싶을 때도 있을 것이다. 이 경우에 어린이들이 머리와 부리, 몸통, 날개, 꼬리 등을 가진 새를 하나하나 그리려고 한다면 새떼의 인상을 나타낼 수 없을 것이다. 어린이는 단순화된 새의 이미지가 필요할 때도 있다.

상투적인 표현은 텔레비전, 광고, 신문에 있는 만화와 만화책을 통하여 알게 되는 경우가 많고 친구들을 통해 알게 되기도 한다. 어린이가 상투적인 표현을 사용하는 것은 다음과 같은 문제가 있다. 첫째, 어린이는 미술 발달의 주요한 목적을 위하여 상투적인 표현을 활용해서는 안 된다. 왜냐하면 상투적인 표현은 어린이 자신의 것이 아니기 때문이다. 둘째, 상투적인 표현을 모사하는 데 의존하는 것은 자신만의 도식을 개발하는 데 필요한 자신감을 빼앗는다.

성인들이 그린 이미지들이 어린이를 둘러싼 환경 속에 널리 퍼져 있다. 즉 잠재적인 상투화된 틀의 영향으로부터 어린이를 보호할 만한 확실한 방법은 없는 것이다. 만약 그렇다면 보호 방법을 강구해야 한다. 성인이 말하거나 행동하는 것과 상관없이 어린이는 웃는 표정이 그려진 단추, 만화 캐릭터, 그와 유사한 것들에 의해서 지속적으로 영향을 받을 것이다. 그러나 개인적 표현을 제한하거나 망치게 하는 경향이 있는 모사 방식은 해롭다. 교사는 모사를 하는 어린이로 하여금 스스로 노력해서 배울 수 있고 자신의 미술 작품에서 이러한 학습을 하는 것이 적합함을 알도록 도울 수 있다.

어린이가 성인들의 수준 낮은 미술 작품에 노출되는 것은 피할 수 없는 일이므로 어린이가 질 높은 미술 작품을 접할 수 있게 하기 위해서는 교사에게 상당한 감각이 필요하다. 슬라이드, 작품 사진, 영화, 그 외에 매우 다양한 미술 작품집 등을 활용할 수 있다. 문학, 음악, 또는 수학과 마찬가지로 어린이로 하여금 최고 수준의 미술을 알게 해야 한다. 어린이들이 다양한 그림을 선택할 수 있다는 것을 알게 되면 상투화된 틀에 덜 의존하게 될 것이다.

사춘기 전기(10~13세, 초등 5학년~중 2학년)
사춘기 전기는 대략 초등 4학년에서 중학교 1학년까지, 심지어 중학교 2 학년까지 포함된다. 아이들의 성숙도가 매우 다양하기 때문이다. 이 시기는 6, 7학년(중 1) 교실에서 매우 분명하게 나타날 수 있으며, 여자 아이는 일반적으로 남자 아이보다 신체적으로 좀더 성숙하다. 남자 아이들도 8, 9학년(중 2, 3학년)이 되면 사춘기에 도달하지만 이보다 한두 해 느린 아이들도 있다. 고학년 수준에서 교사는 학생들의 지적 범위를 지속적으로 확장시켜 주어야 한다.

이 시기에 일어나는 신체적, 정신적, 사회적 변화에 의해 사춘기 전기 아이들은 상징표현기의 아이들과 구분된다. 비록 여전히 호기심이 많고 창조적이라 할지라도 좀더 신중해지는 것을 배우게 된다. 아이들은 조심성 없이 작품을 만들기도 하고 교사가 제안하는 것을 시도하기도 한다. 아이들에게 모든 미술 경험은 실질적으로 새로운 것이고 낯선 분야의 작업이기 때문에 아이들은 즐거워한다. 그러나 사춘기 전기의 몇 년 동안 아이의 인식은 좀더 사회적으로 되고 또래 의견에 민감해진다.

어린이가 개념적으로 더욱 정교해지고 십대의 세계를 알게 되면서, 사춘기 전기의 어린이가 관심을 갖는 주제의 범위는 눈에 띄게 넓어진다. 사춘기 전기의 소년과 소녀들은 점차 대중 음악과 같은 성인 문화에 관심을 돌려 텔레비전, 영화, 뮤직 비디오 등에 흥미를 갖고 되고 옷 입는 방식과 언어도 변화를 겪는다. 사춘기 전기 바로 직전에는 소년과 소녀들이 따로 떨어져 있으려는 경향이 있고 서로 다른 관심과 활동을 추구한다. 사춘기가 시작되면서, 그리고 학교생활에서 소년과 소녀들은 이성간의 사회적 상호작용에 좀더 많이 참여하게 된다.

10세에서 13세까지는 미술교육 관점에서 매우 중요한 시기이다. 이 시기 대부분 아이들은 미술 활동에 의미있게 참여하는 것이 줄어든다. 그림을 그리도록 했을 때 대부분 성인들은 그들이 십대 이전에 만들었던 이미지를 표현하는 경우가 많다. 성인들이 그린 인물 모습은 사춘기 전기 이전의 어린이가 그린 것과 그리 다르지 않다. 이것은 사춘기 전기에서 그림을 포기하여 사실상 그 수준에서 발전이 멈춰 버렸기 때문이다. 대략 11세 무렵 비판 능력이 발달하면서 어린이는 자기 미술 작품의 특성을 정확하게 인식하게 된다. 만약 자신의 그림이 스스로에게 '유치하게' 보이면 자격지심을 갖고 작품에 불만을 갖게 되며, 작품 제작을 피하거나 전혀 하지 않으려는 경향을 보인다.

도시의 낙서와 같은 자발적인 그림은 사실상 이 단계에서 사라지게 된다. 만약 미술 활동이 지속된다면 자발적인 그림은 놀이터가 아니라 미술수업에서 이루어질 것이다. 이 시기에는 만화책, 카툰, 비디오, 또는 티셔츠 디자인 등과 같이 학생의 관심에 호소해야 한다. 9세나 10세 어린이들이 미술 작품 제작에 최선을 다한 자신들의 노력에 대해 만족하지 못하는 것은 재현 단계의 시작을 알리는 것이다. 이때는 어린이가 좀더 기교적이고 사실적인 표현능력을 갖추고 싶어하는 시기이다.

10세 이전에 미술 작품이 퇴보하는 문제를 해결하는 방법은 비교적 분명하다. 사춘기 전기는 어린이의 미술발달에서 결정적으로 중요한 시기이다. 이 시기에 이루어야 할 발달을 충분히 해야 하며, 그렇게 되면 어린이가 자기 비판적인 능력을 갖게 되었을 때 자신의 작품을 너무 부족하게 보지 않을 것이다. 만약 어린이가 성인이 되어서도 계속 예술 활동을 하고 싶어한다면, 어린이의 미술과 성인의 미술 사이에 다리를 제공하는 기성 미술의 기술적이고 표현적인 방법들을 익히면서 부지런히 작업을 해야 한다. 읽고 계산하는 능력과 마찬가지로 미술 작품 제작과 감상 측면에서도 지도를 받지 않으면 어린이들은 발전하지 않는다.

학생의 사춘기 전기 동안에 미술교사의 역할은 바뀐다. 학생들은 드로잉, 색과 조형의 원리, 회화·판화·조각에서의 기술적 숙련성, 그 외 미술 제작 방식과 관련된 능력에서 수업을 더 잘 받아들이게 된다. 어린이는 미술가들이 중첩·크기·위치 관계의 조절 방법, 그림에서 공간과 깊이를 표현하기 위하여 선을 어떻게 한 곳으로 집중시키는지 알고 싶어한다. 미술의 많은 기능적 측면을 지도받고자 하며 그들 자신과 친구들의 비판적 판단을 능가하는 작품을 능숙하게 만들고 싶어한다. 또한 과거의 미술가들이 창조한 것과 현대의 미술가들이 하고 있는 것, 그리고 그 이유에 대해 배우고자 한다.

교사는 그래픽 디자인이나 일러스트레이션과 같은 응용 미술을 포함한 시각 예술의 전 범위를 끌어들일 수 있다. 학생은 점차 미술의 사회적, 정치적, 개인적 영향에 관심을 가지고 작품 활동뿐만 아니라 토론에도 참여하면서 그러한 주제에 반응하게 된다. 학생과 교사에게 이 시기는 그들 앞에 펼쳐진 미술 세계로 인해 매우 풍요롭고 흥미로울 수 있다. 어린이의 시선은 10대와 어른을 향해 있고, 거기에는 주제가 될 만한 많은 미술 내용들이 있기 때문이다.

왜 어린이는 미술을 하는가

어린이가 끄적이고 그림 상징을 만드는 것은 사실상 보편적인 것으로 이러한 행동에는 근본적인 이유가 있다. 어린이는 분명히 이러한 활동에 만족하지만 자발적으로 그것을 하려고 하지는 않는다. 이 문제에 대해 연구자나 교육자들은 심사숙고해야 하는데, 왜냐하면 그들 자신의 초기 미술 경험을 기억해낼 수도 없고 어린아이와 충분하게 의사소통을 할 수도 없기 때문이다. 그럼에도 교사는 어린이를 오랫동안 주의깊게 관찰한 자료와 유용한 심리학적 이론을 토대로 하여 자신감을 가지고 심사숙고할 수 있을 것이다.[17]

어린이에게 미술은 학습과 표현을 위하여 자신의 모든 감각을 사용하는 하나의 수단이다. 미술 창작은 미술의 독특한 방식으로 물리 세계에 대한 어린이의 감수성을 고양시키며 정서적이고 상상력이 풍부한 정신 상태를 표현해 주는 수단이 된다.

어린이의 자아 개념과 개성의 발달에서 미술 활동의 결과는 매우 유익할 수 있다. 미술은 어린이가 타고난 창의적 능력을 발달시키고 그러한 과정에서 정서적, 사회적, 미적 자아를 통합시키는 수단을 제공한다. 어린이 미술은 개인적인 정체성, 독특함, 자아 존중감과 개인적 완성을 지원하고 보존하는 데도 효과적인 수단이 된다.

더불어 미술 활동이 인지적 발달에 기여한다고 주장하는 교육자들도 있다. 60여 년 전 존 듀이는 말하였다.

> 재능의 관련성에 관한 유효한 사고는 상징적, 언어적, 수학적 사고 만큼이나 엄정함이 요구된다. 사실, 언어는 기계적인 방식으로 쉽게 조작되기 때문에, 아마도 천재적인 예술 작품이 나오려면, 자신들이 '지적인' 존재라고 자랑스러워하는 사람들 사이에서 이루어지는 이른바 '사고' 라는 것보다 좀더 높은 차원의 지성이 요구될 것이다.[18]

어린이의 초기 표현 활동인 만들기나 낙서, 재료를 조작하는 것은

'프레지던시Presidency' (옛 인도의 3대 관구의 행정적 명칭)에 대한 신선한 전망. 《존 퀸시 애덤스의 일기(The Diary of John Quincy Adams)》에서 발췌. 1780년, 13세의 존 퀸시 애덤스는 아버지를 따라 프랑스로 갔다. 구경에 열심이면서도, 어린 애덤스는 자신의 여행을 그림으로 채웠다. 그 중의 2점이 여기에 소개하는 그림이다. 애덤스는 자신이 탄 배를 그렸고 특별히 돛대를 펴기 위한 정확한 방법에 관심을 가졌다. 관리들의 제복을 정확하게 관찰한 반면, 시간과 공간을 절약하기 위하여 배에 탄 사람들은 막대기 모양으로 그렸다.

본질적으로 중요하다. 어린이는 상징표현기가 되면서, 그러한 정신운동적이고 운동감각적인 보상을 통해 의미를 생각하고 전달하는 새로운 능력을 발달시키고 강화하게 된다. 어린이는 세상에 대한 상징으로 만든 이미지를 사용하는 능력으로 자신만이 알 수 있는 세상을 만들어 가고, 알고 있는 것을 다른 사람에게 전달한다.

어린이가 그리고 색칠하는 것을 지켜보면서, 집중하고 몰입하는 정도에 놀라는 경우가 있다. 어린이는 그리면서 끊임없이 말하며, 세심하게 관찰을 해야 어린이가 창조한 것을 이해할 수 있다. 예를 들어, 4세의 아들과의 이야기를 통하여, 엄마는 아들의 그림이 가족을 그린 것임을 알게 된다. 숱이 많은 검은 머리카락을 가진 오른쪽의 인물이 엄마이고, 키가 작은 인물은 아버지이며, 그 옆은 그림을 그린 어린이 자신이

다. 소년 옆의 작은 인물은 여동생이다(95쪽 위의 그림 참조). 엄마가 남동생은 어디 있느냐고 물었을 때, 어린이는 왼쪽에 재빠르게 끄적거리며 "여기, 덤불 뒤에 숨어 있어요"라고 말하였다. 이 그림에서 우리는 몇 가지를 알 수 있다.

1. 어린이는 인물 모습을 위한 상징을 개발하고 있으며 특정한 개인을 나타내기 위한 기본적인 차이를 만들 수 있다.
2. 그림 속에 인물을 재현할 수 있을 뿐만 아니라 가족 관계를 고려할 수 있다.
3. 어린이의 정서는 그림에서 중요하고 분명하다. 엄마는 아이의 삶 속에서 가장 중요하기 때문에 그림 속에서 두드러지게 나타난다. 어린이 자신의 모습도 크다. 그가 경쟁심을 느끼고 있는 남동생은 그림 바깥쪽에 아무렇게나 그려져 있다. 나중에 급하게 끄적거려서 그린 것이다.

어린이 미술의 매력적인 측면의 하나는 어린이의 정신과 정서를 드러내는 창문으로 사용될 수 있다는 점이다. 7세 된 소녀가 학교에서 그린 여러 장의 그림을 보자(95쪽 아래의 그림). 처음의 그림은 예쁜 곱슬머리의 좋아하는 학급 친구를 그린 것으로, 솜씨가 좋고 꼼꼼하다. 그림을 그린 어린이는 활동적인 소녀로, 머리카락은 숱이 많고, 헝클어져 있었다. 그녀의 학급 친구가 이를 지적하며 뭐라고 했다. 그러자 소녀는 엄마에게 퍼머를 해달라고 졸랐다. 마침내 퍼머를 하고 단정한 머리에 리본도 달았다. 그러나 학교에서 몇 시간 동안 뛰어논 다음, 그녀의 머리카락은 덥수룩해졌고 리본도 풀려 버렸다. 예쁜 친구는 여전히 단정하다.

이 미술 작품은 다음을 보여준다.

1. 이 어린이는 학교에서 친구간의 사회적 관계를 잘 인식하고 있고, 외모에 관심을 가지고 있다.
2. 이 어린이는 그림에서 느낌을 확인하고, 일련의 사건들을 구성할 수 있다.
3. 이 어린이는 직접적이고 효과적인 방식의 회화 이미지로 자신의 이야기를 할 수 있다.

이러한 그림에 대한 치료적인 가치를 결정하기는 불가능한 일이다. 그러나 그림을 그리도록 동기가 부여된 어린이는 자신의 작품을 통하여 경험을 구분하여 표현하였다.

유사한 방식으로, 어린이는 미술에서 다양한 삶의 관심, 기쁨과 일상을 다룬다. 불을 두려워하는 어린이는 불타는 빌딩에서 도망치고 있는 사람들을 그린다. 스포츠를 좋아하는 어린이는 팀 선수들을 만들고 움직이는 사람들을 그리며 좋아하는 팀이 이기는 것을 그린다. 좋아하는 이야기를 들은 어린이는 그 이야기를 설명하는 그림을 그린다. 할머니댁을 방문한 어린이는 그 경험을 그림으로 그린다. 어린이 미술에서 가

가족의 모습을 그린 4세의 이 소년은 인물을 구분해서 묘사할 수 있다.

능한 주제의 목록은 삶의 경험만큼이나 끝이 없다. 개념, 관계, 이해, 행동의 모델을 탐색함으로써 어린이는 미술을 통해 새로운 세상을 창조할 수 있다.

이러한 것을 성취하기에 그림이 가장 중요한 매체인 것 같지만 시각 예술뿐만 아니라 놀이와 노래를 통해서도 환상과 이야기를 창조할 수 있다. 어린이는 시각적으로 재현하면서 의미를 담은 구조를 만들기 위해 조형 요소를 결합하고 자신의 작품에서 특성과 적절성에 대해 판단을 하게 될 것이다. 그때 자신의 판단을 토대로 계속 진행을 해야 한다. 미술 활동은 그 과정의 목표조차 어린이의 판단에 기초하여 변할 수 있을 정도로 융통성이 있다. 모든 학생들을 유일한 정답에 이르게 하는 직선적인 사고와 수렴적인 학습을 강조하는 활동과는 매우 다르다.

이 일련의 초상화는 개인적 경험에 관한 이야기를 자연스럽게 들려 주며, 사회적 관계에 대한 소녀의 인식과 이야기를 만드는 수준을 보여 준다.

어린이가 사춘기 전기에 접어들면서, 미술에 대한 관심은 개인적인 경험에 집중되던 것에서 시각적 형식의 특성을 의식적으로 증진시키는 데로 이동한다. 어린이는 작품 구성이나 조형 요소 같은 시각적 특성이나 재료와 과정상의 기술적인 면에 관심을 갖게 된다. 미술 활동과 같이 처음부터 완성까지 개인적으로 조절할 수 있는 다른 활동은 거의 없다.

폭넓은 관점에서의 미술 행위는 미술 제작과 미술에 대한 반응 사이의 상호작용을 암시한다. 상상력은 창작 활동과 마찬가지로 미술 작품에 대한 학습에서도 강한 영향을 미칠 수 있다. 어린이가 그림에 호소력 있게 사용한 색은 피에르 보나르Pierre Bonnard의 정물, 헬렌 프랭컨탤러Helen Frankenthaler의 색면 회화, 또는 14세기 일본의 공예품에 나타날 수도 있다. 어린이들은 창작과정의 경우에서처럼 미술 작품 세계에 참여하는 과정에 몰입하고 만족할 수 있다.

미술에서 어린이의 개념적 발달

미술 작품을 제작하는 데 지적능력이 관련된다는 것은 분명하다. 어린이는 미술을 이해하고 지각하며 그것에 반응하는 능력뿐만 아니라 자신의 삶의 경험에 미술을 관련시키고 미술의 기본적인 의문을 깊이 생각하는 능력 면에서도 발전한다는 사실은 분명하다. 이러한 면에서의 미술 이해는 미술을 제작하는 것을 통해서만 발달되는 것은 아니다. 가드너는 미술에서 "지각과 반성적 사고, 비판적 판단의 능력을 제공하는 구별되는 발달영역이 있다"고 주장하였다.[19]

미술에 대한 어린이의 이해를 주제로 다룬 한 연구에서, 연구자는 다양한 연령 수준의 어린이들이 기본적인 미술 주제에 관해 매우 다른 관점을 가지고 있다는 사실을 발견하였다.[20] 연구자들은 4세에서 16세까지의 아이들을 인터뷰했는데, 미술 작품 사진을 보여주고 미술이 어디에서 왔는지, 어떻게 미술가가 되는지, 미술로 생각할 수 있는 것은 무엇인지, 어떻게 그 특성을 인식할 수 있는지, 누가 미술에 관해 판단할 수 있는지 등을 질문하였다.

연구자들은 미술에 대한 오해가 일반적이며 특히 어린아이들이 그

렇다는 것을 밝혀냈다. 예를 들어, 어린이들 중에는 동물도 미술을 창작할 수 있다거나 동물은 단지 붓을 잡을 수 없기 때문에 색칠을 할 수 없다고 믿기도 하였다. 미술 작품의 특성을 어떻게 판단할 수 있는가, 그리고 박물관이나 전시실에 전시하기 위한 작품을 어떻게 선택할 것인가에 관한 질문에서도 다양한 오해들이 나타났다. 심지어 십대들 중에도 미술의 창조, 반응, 그리고 판단을 둘러싼 기본적인 생각에서 이해의 한계가 있음이 드러났다

이 연구는 교사가 학생들이 미술에 관하여 어떻게 생각하고 이해하는지에 대해 더욱 연구해야 할 필요가 있음을 보여 준다. 예를 들어, 원작이 복제품과 왜 다른지를 깨닫지 못하는 어린이는 미술관에 직접 가는 것의 가치를 완전하게 알 수 없다. 미술 감상을 위해서는 경험을 풍요롭게 하는 이해가 필요하다.

학교 교육과정에서 모든 교과 교사들은 학생의 개념 수준을 신중히 고려해야 한다. 예를 들어, 아주 어린아이는 시간 개념에 한계를 가지고 있다. 10년 단위나 한 세기 단위의 개념을 지적으로 이해하지 못한다. 그러므로 렘브란트가 16세기 미술가라는 역사적 사실은 그의 소묘나 회화 작품을 학생들에게 보여주는 것과 관계가 없다. 교사가 학생들과 보고 배운 것에 대해 토론하면서 개념적으로 목표를 너무 높거나 낮게 설정하는 오류를 범할 수 있다. 학년이 올라가고 다른 단계로 발달하면서도 계속 논의될 수 있는 미술의 기본적인 문제는 단순한 사실적 용어를 넘어서 있다. 그러한 질문 중 하나가 '미술에서 질은 어떻게 결정되는가?' 이다. 이 문제는 "미술 비평가나 미술관 운영자들 같은 사람들이 미술에 대한 판단을 연구하고 여기에 노력을 기울인다"는 식으로, 1학년 어린이 수준에 맞는 단순한 말로 논의될 수 있다. 또는 중학교 2학년 학생들에게는 이 문제가 "질을 판단하는 것은 그 사람의 미적 수준이나 미술의 본질에 관한 신념에 달려 있다" 같은 말로 표현될 수 있다.

교사는 또한 특정 연령의 어린이가 할 수 있는 것을 평가할 때 목표를 너무 낮게 설정하지 않도록 주의해야 한다. 발달이 느리거나 특별한 학습자를 수용하면서, 동시에 학급에서 발달이 가장 빠른 학생들이 흥미 있게 참여할 수 있도록 지속적으로 자극해야 한다. 교육과정, 지도, 평가를 다룬 다음 장에서 이러한 주제들을 좀더 심도있게 논의할 것이다.

미술가와 어린이 미술

기성 미술가들 중에는 어린이 미술에서 아주 분명히 나타나는 신선함, 자발성, 솔직함을 얻으려고 노력하는 경우가 많다. 어린이가 보편적으로 사용하는 미술 관습들은 여러 문화와 시대의 미술 작품에서도 나타난다. 회화나 조소에서 중요한 인물을 강조하는 것은 초기 그리스도교 미술에서 일반적이었다. 중국 산수화에서 산과 나무를 배치하는 방법은 어린이가 그림에서 공간을 다루는 방식과 여러 측면에서 비슷하다. 입체주의 화가들은 의식적으로 대상을 여러 시점으로 묘사하여 평평한 공간과 왜곡된 이미지를 표현했는데, 이것은 어린이가 자연스러운 미술발달 단계에서 성취하는 전형적인 방법이다. 장 뒤뷔페Jean Dubuffet, 파울 클레 Paul Klee, 장 미셸 바스키아Jean Michel Basquiat와 같은 미술가들은 작품을 제작할 때 성인들의 작품에 나타나는 흔적을 없애고자 무지 애를 썼다. 가드너에 따르면, 기성 미술가들은 어린이의 "형태에 대한 전의식적preconscious 감각, 일어난 문제를 기꺼이 탐색하고 해결하려는 의지, 위험을 무릅쓰는 능력, 상징적인 영역에서 작용되어야 하는 정서적인 요구들"을 열심히 배우려고 한다.[21]

그렇다면 어린이의 미술을 기성 미술가의 작업과 똑같이 생각해야 할까, 다른 방식으로 생각해야 할까?

그랜드머 모제스Grandma Moses, 호레이스 피핀Horace Pippin, 앙리 루소 등과 같은 소박한 화가(이들은 때로 직관적인 미술가나 민속 미술가로서 언급되기도 한다)들의 작품은 어린이 같은 특성이 있어서 의도적이지 않은 어린이의 작품과 유사하다. 소박한 미술가들은 전문적인 훈련이 부족하고 성인의 관습과 기능이 아직 발달하지 못한 어린이의 경우와 유사하게 주류의 미술로부터 독립적이다. 그럼에도 어린이의 작품에서와 마찬가지로 미적으로 뛰어난 작품을 창조한 소박한 미술가들은 그 작품의 주제와 정서적으로 강하게 연관되어 있다.

서구 전통에서 어린이 작품 속에서 종종 발견되는 것과 같은 자연스러움을 성취하고자 노력해온 미술가도 있다. 파블로 피카소 등의 입체파 화가들이나, 앙리 마티스 등의 야수파 화가들은 그 시대의 표준적인 미술 기법의 전문가이며 그러한 것을 잘할 수 있었지만 표현적인 목표를 성취하기 위하여 자신들이 가진 기교를 무시하거나 거부하였다. 한편 파울 클레와 같은 화가들은 대상을 기술 사회에 물들지 않은 순수한 눈으로 보고자 애썼다. 그는 4~6세의 어린이의 상징과 형태에서 얻은 힘을 유머러스하고 미묘하고 신비하게 표현함으로써 주목할 만한 유명한 작품들을 남겼다.

그러나 어린이 미술과 전문적인 기성 미술가의 작품에는 중요한 차이가 존재한다. 어린아이는 아직 부분적인 색이나 색조, 명도, 채도 등을 혼합하고 조절하는 것, 외관상 비례에 맞는 대상을 만드는 것 등 관습을 발달시키지 못했기 때문에 하늘을 노랗게, 나무를 빨갛게 색칠한다. 기성 미술가들은 자신의 표현 목표를 위하여 아주 친숙하고 세부적인 색의 관습을 무시할 수 있다. 어린이와 달리 성인 미술가들은 재료와 기능 면에서 상당한 실력을 가지고 있다. 그들은 눈과 손을 정교하게 하는 훈련을 해왔다. 그리고 기성 미술가들은 미리 계획하고 상당한 시간에 걸쳐서 완성할 수 있는 능력을 가지고 있다. 기성 미술가는 다른 예술가들의 작품이 어떻게 만들어졌으며 문화와 전통에서 어떤 위치에 있는지 알고 있다.

미술의 이러한 기능적이며 표현적인 차원을 넘어서는 것은 기성 미술가의 발달된 개성이지만, 어린이는 경험이 부족하기 때문에 똑같이 적용할 수 없다. 삶의 사건, 위기, 책임감, 어려움이나 만족감은 미술의 재료이며 삶에 대한 감수성이 고도로 발달한 사람이 가장 의미 있는 미술을 창조할 수 있을 것이다.

이러한 차이 때문에 성인의 미술뿐만 아니라 어린이 미술에 찬사를 보낼 수 있는 것이다. 어린이 작품을 보며 기뻐할 수 있고 그들의 작품에서 미래에 성취할 중요한 씨앗을 발견할 수 있다. 어린이 미술의 가치는 관찰자의 관점에 따라 다양하다. 교육자는 미적 시각을 발달시킬 수 있는 통로로 여기고 심리학자는 행동을 이해하는 실마리로 보기도 한다. 또한 미술가는 어린이의 감각과 느낌으로 이루어진 내면 세계가 가장 직접적으로 드러난 것으로 본다. 그러나 교육자, 심리학자, 미술가 모두 어린이의 미적 발달이 일반교육에서 독특하면서도 본질적인 요소라는 데 동의한다.

주

1. Rudolf Arnheim, "A Look At a Century of Growth," in *Child Development in Art,* ed. Anna Kindler (Reston, VA: National Art Education Association, 1997), p. 12.

2. Claire Golomb, "Representational Concepts in Clay: The Development of Sculpture," in Kindler, *Child Development in Art,* pp. 131-142.

3. Viktor Lowenfeld and Lambert Brittain, *Creative and Mental Growth,* 8th ed. (New York: Macmillan, 1987); Jean Piajet, *The Origins of Intelligence in Children* (New York: Norton, 1963); and Howard Gardner, *Artful Scribbles: The Significance of Children s Drawings* (New York: Basic Books, 1980).

4. ' 타고난 재능' 이라고 할 때 '천부성' 문제에 관한 논의는 다음을 참조하라. Anna Kindler, ed., *Child Development in Art* (Reston, VA: National Art Education Association, 1997).

5. 낙서라는 말이 어린이가 그린 그림과 관련해서 심리학자와 미술 교육자들 사이에 받아들여지고 있으나 사실 이는 잘못된 표현이다. 아이들의 낙서는 경솔하거나 부주의한 것이 아니며 자신의 제한적인 어휘 내에서 무의미한 흔적을 남기는 것도 아니다. 아이들이 만든 그러한 흔적들은 좀더 정확하게 '전—상징기적 도식 탐구' 라고 말할 수 있다. 컬럼비아 대학 사범대학의 주디스 버턴은 '낙서' 를 진지하지도 질서를 추구하지도 않는 개인적인 행동, 그렇지만 상징화라는 진지한 과업이 시작될 수 있도록 가능한 한 빨리 넘어서야 하는 행동으로서 주목하였다. "혼란스러우며 이리저리 삐죽삐죽한 그림을 급속하게 그리는 전—상징기적 행동을 경솔하고 생각없으며 의미없는 것으로 잘못 생각할 때" 우리는 오류를 범하게 된다. "이보다 더 진실과 먼 것도 없다."(이는 필자의 견해와 상통한다.)

6. Elliot Eisner, "What Do Children Learn When They Paint?" *Art Education* 31, no. 3 (March 1978): 6.

7. Rhoda Kellogg, *Analyzing Children s Art* (Palo Alto, CA: National Press Books, 1969).

8. Carl Jung, *Psychology and Religion* (New Haven: Yale University Press, 1960); Rudolf Arnheim, *Art and Visual perception* (Berkely: University of California Press, 1967).

9. Judith Burton, "Beginnings of Artistic Language," *School Arts,* September 1980, p. 9.

10. Arnheim, *Art and Visual perception,* p. 162.

11. Golomb, "Representational Concepts in Clay," p. 141.

12. Brent Wilson and Marjorie Wilson, "Drawing Realities: The Themes of Children s Story Drawings," *School Arts,* May 1979, p. 16.

13. 앞의 책, p. 15.

14. Judith M. Burton, "Representing Experience from Imagination and Observation," *School Arts,* December 1980.

15. Betty Lark-Horovits, Hilda P. Lewis, and Mark Luca, *Understanding Children's Art for Better Teaching* (Columbus, OH: Charles E. Merrill, 1967), p. 7.

16. Gardner, *Artful Scribbles,* p. 67.

17. Claire Golomb, *The Child's Creation of Pictorial World* (Berkeley: University of California Press, 1992).

18. John Dewey, *Art As Experience* (New York: G. P. Putnam s Sons, 1938), p. 46.

19. Howard Gardner, "Toward More Effective Arts Education," *Art, Mind and Education* (Urbana: University of Illinois Press, 1989), p. 160.

20. Howard Gardner, Ellen Winner, and Mary Kircher, "Children's Conceptions of the Arts," *Journal of Aesthetic Education* (July 1985).

21. Gardner, *Artful Scribbles,* p. 269.

독자들을 위한 활동

1. 유치원과 초등학교 1학년에서 조작단계의 3가지 유형을 나타내는 그림을 수집한다.

2. 한 어린이의 '사람' '장난감' '동물'과 같은 상징 발달이 나타난 선묘나 그림을 수집한다.

3. 상징 표현 발달이 나타난 어린이들의 1학년 때부터 3학년 때까지의 그림을 수집한다.

4. 3학년에서 6학년까지 어린이들의 사춘기 전기의 주요한 발달이 나타나는 그림을 수집한다.

5. 유치원에서부터 6학년 말에 이르기까지 발달을 대표하는 그림을 수집한다.

6. 앞서 5가지 활동에 언급된 것과 동일한 시기에 같은 목적으로 찰흙이나 종이 같은 3차원 재료들로 만들어진 어린이 작품을 수집한다.

7. 어린이에게 원작이나 질 좋은 복사품을 보여 준다. 원본, 창조, 미술 작품의 표현적인 특성에 관한 개개 어린이의 다양한 질문들을 가지고 토론한다.

8. 대학생들이나 성인들에게 자신들이 선택한 포즈로 인물 모습을 그리도록 한다. 선묘의 발달 수준을 관찰하고 그 사람들에게 언제 어디에서 그렇게 그리도록 배웠는지를 물어 보자. 그들은 몇 살에 그림 그리기를 멈추었는가?

9. 어른과 10세 어린이에게 움직이는 사람의 모습을 그려 보도록 한다. 어른이

박사학위를 가졌다면 그 비교는 훨씬 더 흥미로울 것이다.

추천 도서

Arnheim, Rudolf. *Thoughts on Art Education*. Los Angeles: Getty Center for Education in the Arts, 1989. 교육에서 미술의 역할과 교수의 본질과 방법, 그 밖에 다른 주제들을 다룬다.

Bredenkamp, Sue, and Carol Copple, eds. *Developmentally Appropriate Practice in Early Childhood*. Washington, DC: National Association for the Education of Young Children, 1997.

Day, Michael. "Child Art, School Art, and the Real World Art," In *Art Education and Back to Basics*, ed. Stephen M. Dobbs. Reston, VA: National Education Association, 1979. 실제의 아동 미술과 학교 미술 교육을 비교하고 실제의 미술 세계와 어떻게 관련되는지를 분명히 명문화한 유용한 논의를 보여 준다.

Engel, Brenda. *Considering Children s Art: Why and How to Value Their Works*. Washington, DC: National Association for the Education of Young Children, 1995.

Fein, Sylvia, *Heidi's Horse*. Pleasant Hills, CA: Axelrod Press, 1984. 하이디라는 아이의 그림을 여러 해 동안 관찰한 보고서.

Gardner, Howard. *Artful Scribbles: The Significance of Children s Drawings*. New York: Basic Books, 1980. 이 장에서 언급한 모든 쟁점을 논의한 뛰어난 심리학자가 피카소의 〈게르니카〉에 대한 논의, 사례 연구, 개인적인 관점을 서술하고 있다.

_____ . *Creating Mind*. New york: Basic Books, 1993.

Gardner, Howard, and Getty Center for Education in the Art. *Art Education and Human Development*. Occasional Paper 3. Los Angeles: Getty Center for Education in the Arts, 1990.

Golomb, Claire. *The Child s Creation of a Pictorial World*. Berkely: University of California Press, 1992.

Johnson, Andra, ed. *Art Education: Elementary*. Reston, VA: National Art Education Association, 1992.

Kellogg, Rhoda. *Analyzing Children s Art*. Palo Alto, CA: National Press Books, 1969. 어린아이들의 미술에 대해 풍부한 그림과 함께 명확하게 서술하고 있다.

Kindler, Anna M., ed. *Child Development in Art*. Reston, VA: National Art Education Association, 1997. 어린이의 미술적·미적 발달에 관한 최근의 이론을 포괄적으로 살펴보고 있다.

Lark-Horovitz, Betty, Hilda P. Lewis, and Mark Luca. *Understanding Children's Art for Better Teaching*. Columbus, OH: Charles E. Merrill, 1967. Helpful from a historical point of view.

Lowenfeld, Viktor. *Creative and Mental Growth*. New York: Macmillan, 1952. 어린이 발달에서 미적 발달의 본질과 역할에 관한 고전적 연구.

Olson, David R and Nancy Torrance. *The Handbook of education and Human Development: New Models of Learning, Teaching, and Schooling*, Malden, MA: Blackwell, 1998. 아동기 초기의 교육에 관한 이론과 쟁점들을 비교해서 살피고 있다.

Parsons, Michael. *How We Understand Art: A Cognitive Developmental Account of Aesthetic Experience*. Cambridge: Cambridge University Press, 1987.

Thompson, Christine Marmé, ed. *The Visual Arts and Early Childhood Learning*. Reston, VA: National Art Education Association, 1995. 어린이 학습자들을 위한 다문화주의의 소개와 역사적·비평적 이해, 발달론적으로 적합한 실제 등을 포함하고 있다.

인터넷 자료

어린이들의 미술 발달한 관해 인터넷 학습을 제공해 주는 사이트로 다음을 추천한다. Asc-ERIC:Education Information with the Personal Touch. 〈http://eri-cir.syr.edu/〉

어린이들의 학습과 미술에 대한 테스크 포스. '어린아이들과 미술: 창의적인 관계 맺기, 미술교육 연합' 1998.〈http://aeparts.org/tfadvoc/taskforces/young-children.pdf http//aep-arts.org/〉

미술을 통한 조기 학습. 울프 트랩 교육연구소. 1999. 〈http://www.wolf-trap. org/institute/〉

게티 예술교육연구소. *ArtsEdNet*. 1999. 〈http://www.artsednet.getty.edu/〉. 검색 이용이 특징.

국립어린이교육연합. 1999. 〈http://www.naeyc.org/〉. 'Resources' 항목을 찾아 보라.

특수한 요구를 가진 아이들

| 모든 어린이들을 위한 미술 |

내 눈이 보았던 것이 사라졌다.
(그러나 나는 밀턴의 실낙원을 기억한다)
내 귀가 들었던 것이 사라졌다.
(그러나 베토벤이 와서 내 눈물을 닦아 주었다)
 내 입이 말했던 것이 사라졌다.
(그러나 나는 어렸을 때 신과 이야기한 적이 있다)
그는 내 영혼이 사라지도록 내버려 두지 않으셨다.
영혼을 가지고 있는 나는 여전히 전부를 가지고 있다.[1]

_ 헬렌 켈러

중산층이 거주하는 도시 외곽의 K-5 초등학교(전교생 570명)에, 1학년과 2학년 어린이들이 교실 밖 운동장에 모였다. 그들은 애국가를 부르면서 매일 아침 조회를 시작한다.

떠들썩하게, 음정이 좀 안 맞기는 해도 100여 명이 가장 좋아하는 노래를 힘차게 부른다. 그러나 컨트리 가수 리 그린우드 Lee Greenwood 의 〈신이여 미국을 축복하소서God Bless the U. S. A〉가 스피커에서 울려 퍼지기 시작하자 아이들은 완전히 입을 다물어 버린다. 곧이어 2학년 담임 선생님이 수화로 노래를 부르도록 한다.

어린이들은 처음 몇 소절은 박자를 맞춰 대강 부르다가 곧 처음 노래를 부를 때 그랬던 것처럼 열정적으로 부른다.

한쪽에 앉아 씩 웃고 있는 다운증후군 소년이나 그 옆의 뇌성마비 소녀를 포함하여 모든 학생들이 각자 방식으로 함께 노래한다. 무리 뒤 휠체어를 타고 컴퓨터 오디오 장치를 이용해 말을 하는 소년은 수화를 할 수는 없으나 팔을 들어올려 손짓을 하려고 애쓰면서 눈으로 친구들을 따라한다.[2]

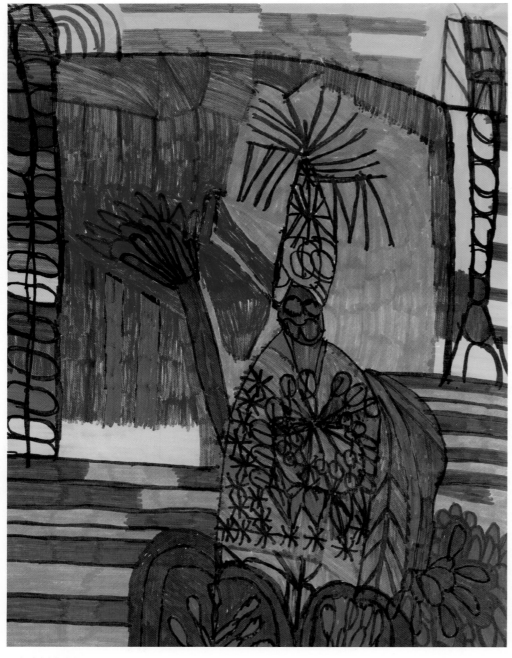

독일, 정신지체 어린이.

앞에 묘사된 장면은 일반 어린이와 특수 어린이를 함께 교육하는 초등학교에서 있었던 일이다. 이곳의 장애아들은 장애를 갖지 않은 친구들과 같은 교육과정의 정규 수업을 받는다. 장애 학생과 일반 학생이 함께 섞인 아침의 조회처럼 이어지는 수업에서도 이들은 함께한다. 그리고 교사 및 교장이 관찰한 바나 학생들의 반응에 따르면, "장애아들이 학습 면이나 사회적 성과 면에서 괄목할 만한 성장을 이루었을 뿐만 아니라 다른 학생들도 더욱 정감있고 관대해졌다."[3]

이는 미국에서 25년 동안 장애교육법Individuals with Disabilities Education Act(IDEA)을 시행한 결과이다. 교육에서 모든 어린이를 평등하게 대하는 것을 골자로 하는 이 연방법률의 목표는 복잡한 과제들을 학습 스타일과 능력에 따라 다양한 학생들에게 제공하자는 것이다. 대략 600만 명의 미국 학교 장애아들은 새로운 세기를 맞았다. 이는 모든 교사들이 차별교육이 철폐된 환경에서, 학급에 편입된 모든 학생들을 가르칠 준비가 되어 있어야 한다는 것을 의미한다. 전통적으로 미술교사들은 수업에서 특수아들을 매우 효과적으로 수용해 왔다.

특수교육에 관한 용어는 전문적인 논의에서 나타나는 새로운 범주나 개념, 감수성에 따라 변화되어 왔다. 우선 '불구자나 심신장애자, 무능력자'와 같은 포괄적인 의미를 갖는 용어와 '정신지체, 정서 불안 또는 정형외과적 손상' 등 특수한 조건과 관련된 용어들이 구분되어야 한다. 다음 쪽의 표는 현재 장애교육법에서 사용되는 용어와 정의를 제시한 것이다. '특수한 요구'란 용어는 이 장에서 논의하기 위하여 보류해왔는데, 그것은 모든 학습자들에게 제기되는 문제이기 때문이다.

많은 학생들과의 교실 경험을 통해, 교사는 학생들의 다양성을 인정하고 존중하게 된다. 영구적 장애가 있는가 하면, 심각한 정서 불안과 같은 일시적 장애도 있다. 다중지능 개념의 관점에서 볼 때, 장애가 있는 어린이가 다른 영역에서 우수할 수 있다고 교사들은 지적한다. 예를 들어 특수한 학습 장애를 가지고 있는 아이들이 신체적으로 또는 사회적으로 우수할 수도 있다.

일반 교육은 정규 학교교육의 혜택을 받을 수 있는 학생들을 폭넓게 수용하고자 한다. 따라서 심신장애가 있거나 불구인 학습자를 포함하는 어린이들을 위한 다양한 학습 유형이 필요하다. 정신지체아, 신체 및

장애 용어의 정의

자폐증 언어적, 비언어적 의사소통과 사회적 상호작용에 심각한 영향을 미치는 발달 장애를 의미하며 일반적으로 3세 이전에 나타난다.

청각-시각 장애 청력과 시력의 동시적인 장애를 의미한다. 이러한 복합장애는 의사소통이 매우 어렵고 농아나 맹아만을 위한 특별한 교육 프로그램에 수용될 수 없으므로 다른 발달상의, 교육상의 도움이 필요하다.

청각 장애 청력에 결함이 있음을 의미하는데 어린이가 보청기가 있건 없건 간에 청각을 통한 언어적 정보 처리에 장애가 있는 심각한 경우를 말한다.

정서 장애 다음과 같이 규정된다.

- a. 지적, 감각적 또는 건강상의 요인에 의해 설명될 수 없는 학습 결함
- b. 또래나 교사와 만족스러운 인간관계를 형성하거나 유지하는 능력에 결함이 있는 경우
- c. 정상적인 상황에서 부적절한 행동이나 감정을 나타내는 경우
- d. 일반적으로 불행감이나 우울함에 빠져 있는 경우
- e. 개인적인 문제나 학교문제와 관련하여 신체적인 증상이나 공포를 나타내는 경향

청각 장애 영구적이건 유동적이건 간에 적절한 행동을 하지 못하는 것과 함께 발달기간 동안에 드러나는 청각 면에서의 결함을 의미한다.

정신지체 일반적인 지적 기능에 심각하게 못 미치는 것을 의미하며 적절한 행동을 하지 못하는 것과 함께 발달기간 동안 드러난다.

다중 장애 동시적인 장애를 의미한다(가령, 정신지체와 시각 장애, 정신지체와 정형외과적 결함). 이러한 결함은 심각한 교육적 도움이 필요하므로 한 가지 장애를 위한 특별 교육 프로그램에 수용될 수 없다.

정형외과적 장애 심각한 정형외과적 결함을 의미하는데 선천적 비정상에 의해서 야기되는 결함, 질병에 의해서 야기되는 결함, 그 밖의 다른 원인에 의해서 야기되는 결함을 포함한다.

다른 건강 장애 환경의 자극에 지나치게 민감한 것을 포함하여 체력이나 활기, 민첩성 등이 제한된 경우를 의미하는데 결과적으로 교육 환경에 대한 민첩성이 제한된다.

특별한 학습 장애 이해나 언어 사용, 쓰기나 말하기 등에 포함되어 있는 기초적인 심리 작용의 하나 또는 그 이상의 결함을 의미한다. 그 자체로 듣고, 생각하고, 말하고, 읽고, 쓰고, 철자를 알고, 수학적 연산을 하는 데 결함을 보일 수 있다.

말이나 언어 장애 소리 지르기, 발음상의 결함이나 언어 결함이나 목소리 결함 등과 같은 의사소통의 이상을 의미한다.

외적 뇌 손상 외부의 물리적 힘에 의해 뇌에 손상을 입게 된 경우를 의미하며 결과적으로 전체적이거나 부분적인 기능 장애나 정신적인 결함, 또는 두 가지 모두를 초래하게 된다.

맹인을 포함한 시각 장애 시력 면에서의 장애를 의미하는데 어린이가 맞춤법 같은 교육을 수행하는 것도 어렵게 한다.

출처: "IDEA 1997 Final Regulations: Subpart A General," *Federal Register*, September 1998.
⟨http://www. ideapractices. org/ regs/ SubprtA. htm #sec300.7c⟩

* IDEA 각 정의는 "역경은 어린이의 교육 수행에 영향을 준다"는 말을 바탕으로 한다.

정서장애아, 또는 영어를 제2외국어(ESL)로 쓰는 어린이들은 특별히 필요한 학습을 위해 따로 분리되기보다는 오히려 일반 학급에서 모든 친구들과 함께해야 한다. 특수아를 일반 학급에 포함시킴으로써 교육 기회를 증진시키고 사회적 접촉 기회를 넓히는 사례가 많다. 이에 따라 교사들은 다양한 학습자들과 특수한 학습 요구에 응해야 하며 학급에 배정된 모든 어린이들을 교육시킬 준비를 해야 한다.

어린이들의 학습 스타일과 능력이 다양하고, 일반적인 초중등학교 교실에 대개 한 명 이상의 특수아가 포함되어 있으며, 각 어린이들을 한 개인으로서 존중해야 한다는 것을 고려할 때 유능한 교사가 된다는 것은 쉬운 일이 아니다. 학교에서는 전형적으로 특수아들을 지도할 수 있는 교육받은 전문가를 고용한다. 담임교사는 특수 학생을 도와 주는 이런 전문가의 지원을 받는다. 그러나 모든 교사는 특수한 학습자의 요구를 기본적으로 이해해야 하고 이러한 요구에 맞는 교수 프로그램을 개발해야 한다.[4]

일반 교육의 목표는 일반 학습자의 특수한 상태와 관계없이, 모든 학습자들을 위한 것이다. 예를 들어 읽기를 배우는 데 아주 느리거나 매우 어려워하는 학생이 있을지라도 모든 학생들이 읽을 수 있도록 노력해야 한다. 시각 장애아나 아직 영어를 하지 못하는 학습자들도 지도를 해야 한다. 읽기의 도달 목표는 변함이 없다. 쓰기와 수학, 사회, 미술의 일반 교육목표도 마찬가지이다. 제1장과 제2장에서 개괄한 미술교육의 목표와 학습활동은 거의 모든 학생들에게 타당하지만 그래도 특수아들의 수준과 능력에 따라서 개별적으로 채택되어야 한다.

특수교육에서 개선된 사항 중의 하나는 모든 유형의 특수아들을 능력이 허락하는 한 발달하도록 도와 주려는 태도이다. 이러한 태도의 예는 다운증후군의 어린이의 경우에서 찾아볼 수 있는데, 그들 대부분은 교육을 통해 이전에 가능하리라 믿었던 것보다 훨씬 더 개선되었다.[5] 장애인 올림픽이나 특수 미술(VSA 미술)과 같이 이러한 학생들을 위한 활동들은, 많은 사람들로 하여금 장애나 지체아들의 욕구나 능력, 그리고 그들이 다른 사람들에게 기여할 수 있는 것 등에 대해 민감하게 생각하도록 하였다.[6] 교사는 특수아들이 충분히 즐겁고 생산적인 삶을 살 수 있도록 돕는 데 선구적인 역할을 해야 한다.

미국 헌법은 교육 프로그램 개선 요구에 관심을 기울여 왔다. 연방법 766조는 '특수교육철폐'에 관한 법률로 특수한 요구를 가진 어린이를 일반 어린이와 분리하지 말고 함께 수업을 받도록 하고 있다. 그 목표는 개인주의를 기초로 장애를 겪는 모든 학생의 교육적 요구를 수용하는 것이며, 동시에 그러한 학생들이 일반적인 학교생활에 통합되어(특별교육철폐) 어린이 각자가 비장애아들과 가능한 한 많은 접촉을 할 수 있게 하는 것이다.

주에서 주관하는 축제나 교사연수 심포지엄, 전시회 등을 통해 특수아를 위한 미술교육의 중요성이 많은 사람들의 관심을 끌게 되었다. 여러 연구들이 특수교육에서 미술지도의 중요성을 강조한다. 연방 기금과 주 기금(캐나다에서는 지방 기금)은 공공 부문 내 특수교육이나 미술교육 분야에서 여러 가지 예술, 무용, 음악치료가 통합된 전문적인 기회를 제공해 왔다. 이러한 접근들이 받아들여짐에 따라 시각적, 조작적, 근육운동적 표현이 조화되어 어린이의 학습 방식이 언어적일 뿐만 아니라 시각적, 조작적, 청각적, 근육운동적이 되도록 돕는다.

도리스 구아이Doris Guay는 계획과 지도를 위한 창의적인 문제 해결에서 미술교사의 도전 의식이 필요함을 지적하고 있다.

> 미술수업이 점차 다양해짐에 따라, 우리는 과거에 적용했던 방법이나 재료를 답습할 수 없다. 교사는 개별 학생들의 학습을 최대한으로 이끌 수 있는 실제적인 지도방법을 배워야 한다. 여기에는 협동 작업에 의한 해결 방법, 과제 분석, 부분적 참여가 포함된다. 교사는 또한 개별화, 동기부여, 학생에 대한 권한 부여, 학습관리를 위한 효과적인 기술 등을 개발해야 한다. 미술에서 개인이 표현하고 반응하도록 표준화된 기회를 마련해 준다면 학생은 창의성과 재능을 발휘할 것이다.[7]

특수아를 위한 미술의 기여

대부분 학교의 미술 프로그램은 전통적으로 몇 가지 이유에서 특수 학습자들에게 특히 유익한 것으로 여겨져 왔다. 미술에서 어린이들은 자신의 시각, 청각, 후각, 촉각에 직접적으로 반응하면서 물감이나 찰흙과 같은

재료를 가지고 상호작용할 수 있다. 미술 재료는 학교 교육과정에서 독특하게 직접적인 조작이 가능하며 감각적이고 구체적이다. 감각이나 근육운동에 장애를 가진 학습자들을 위하여 미술 제작 활동의 기회를 줌으로써 모든 감각이 상호작용할 수 있다. 예를 들어, 완전히 시각 장애인 어린이도 찰흙으로 대상을 표현할 수 있다. 청각 장애아는 물감으로 색을 혼합하는 것을 시각으로 관찰할 수 있고, 즉시 그 과정을 시도하여 결과를 만들어낼 수 있으며, 근육운동이 어려운 어린이도 손가락이나 큰 붓으로 그림을 그릴 수 있다.

미술수업이 특수아를 지원하는 장이 될 수 있는 또 다른 이유는 개인적 표현이라는 미술 전통과 관련이 있다. 모든 학생들이 똑같이 자화상을 그리더라도 각 어린이의 작품은 서로 독특하다. 관습에 따라 자화상을 그리는 어린이도 있고 색다른 분위기나 관점을 표현하는 어린이도 있다. 감수성 있는 미술수업을 통해 주어진 과제 안에서 개별성을 향상시키는 기회가 쉽사리 제공될 수 있다.

이 책에서 설명한 포괄적인 미술교육 프로그램은 모든 학습자들에게 다양한 학습 스타일을 가능하게 할 뿐만 아니라 미술 활동의 범위가 매우 넓기 때문에 특히 특수아의 욕구를 받아들일 수 있다. 감각적이고 인지적이며 조작적인 미술 제작 활동뿐만 아니라 시각적 지각, 미술 작품에 대한 토론, 문화와 역사에 관한 조사, 미술의 본질적인 사상에 관한 탐구 등을 포함해야 균형잡힌 미술 프로그램이라 할 수 있다. 이러한 활동을 '모두' 똑같이 잘할 수 있는 학생들은 별로 없을 것이다. 그러나 여러 유형의 특수아들을 포함하여 모든 학생들이 다양한 활동에서 표현하고 즐거워하며 배울 수 있다는 사실을 발견할 것이다. 적절하고 다양한 미술 학습 활동은 특수아들의 미술 교육 프로그램에서 특히 중요하다.

치료로서의 미술

많은 특수아들이 미술 활동에서 치료 효과를 얻을 수 있다. 사실 거의 모든 사람이 미술 제작으로 치료효과를 볼 수 있다.[8] 과학 실험이나 요리 활동, 스포츠 행사에 참여하는 것처럼 완전히 몰입할 수 있는 어떤 교육적 활동이라도 마찬가지라고 말할 수 있다. 그러나 미술 활동은 훨씬 많은 치료적 가능성을 제공하는데, 그것은 창의적이고 표현적인 차원 때문

이다. 수전 랭거Susanne Langer에 따르면 미술은 "인간 감정의 객관화이다."[9] 음성 언어는 모든 인간이 공유하는 삶의 느낌을 표현하기에 부적절하다고 랭거는 말한다. 이러한 감정들은 미술을 통해서만 적절하게 표현될 수 있다는 것이다.

미술 치료사들은 감정을 자유롭게 표현하는 미술 활동에 의뢰인이나 환자를 참여시킬 수 있다. 소묘나 회화와 같은 예술적 표현 행위는 음성 언어의 표현과 달리 그 이상의 느낌을 소통시킬 수 있다. 일단 미술 대상을 창조하거나 하나의 작품을 만들어가는 감정을 객관화하면, 우리는 그 감정을 볼 수 있고 거기에 대해 토론할 수 있게 된다. 그래서 미술 활동은 두 가지 방식으로 치료사와 환자를 돕는다. 첫째, 미술 대상을 창조하는 것은 환자에게 표현을 통한 해방감을 느끼게 해준다. 둘째, 미술 대상을 중심으로 치료사와 환자가 함께 토론할 수 있다. 그것은 개인의 정서적인 삶을 드러내는 유용한 도구가 될 수 있기 때문이다. 전문 교육을 받는 미술 치료사들은 환자가 작품의 의미를 해석하고 그들의 정신적, 정서적 건강을 향상시키는 데 이를 활용하도록 돕는다.

미술교육의 치료적 측면들은 학교 교실에서 일반 학생들에게, 그리고 특히, 의사 소통 능력의 발달이 늦거나 의사 소통 수단이 적은 학생들에게 적용될 수 있다. 강렬한 감정과 그것을 표현하는 방식에 제한을 받는 어린이는 예술적 표현으로 도움을 얻을 수 있다. 다양한 원인으로 인해 정신적으로 지체된 어린이들, 영어 능력이 거의 없는 이민 온 학생들, 정신적 충격을 경험한 어린이들에게 예술적 표현은 필수적인 표현 수단을 제공해 왔다. 민감한 교사들은 이러한 어린이들의 미술 작품에서 어린이의 정신적·정서적 삶에 대한 통찰을 얻는다. "그러나 교사는 미술 치료를 전문적으로 교육받지 않았으므로 미술 치료사 역할을 하려고 해서는 안 된다." 어린이의 미술 활동을 통하여 교사가 얻어낸 통찰과 결과물은 심리학자나 치료사들과 같은 학교의 전문 담당자들과 공유되어야 한다. 학교에서 함께 일하는 상담가, 심리학자, 행정가, 부모, 그리고 교사들은 각각의 개별 학습자들을 위해 필요한 교육 기회들을 최대한 개발하고 제공해야 한다.

특수교육을 받는 예외적인 어린이들과 일반 학교 환경에서 생활할 수 있는 학습이 늦거나 지체된 어린이는 구분되어야 한다. 지체란 지

어린이들은 종종 자신들을 혼란스럽게 한 경험에 대한 인상을 이야기하거나 쓰기보다는 선이나 물감으로 그려서 표현하고 싶어한다. 크로아티아의 한 어린이가 그린 이 그림은 개인의 표현성에 관하여 치료적인 면이나 예술적 측면에서 많은 것을 이야기해 준다.

능검사에서 평균 점수보다 상당히 낮은 점수를 받는 어린이이며, 학과목에서 대부분의 동급생들보다 발달 속도가 현저히 느린 경우이다.[10] 독일 미술교육자 막스 클라거Max Klager의 연구가 입증한 대로, 민감한 교사는 학습지체아들의 예술적 결과물에 주목한다. 오랜 기간에 걸친 클라거의 연구를 통해, 정신지체아에 대한 적절한 지도가 이루어지면 학생들이 만든 작품의 시각적 특성뿐만 아니라 인성도 현저하게 발달한다는 사실이 증명되었다.[11]

현행 정책은 특수학생을 특수학교에서 일반학교로 옮기도록 하고 있다. 그 결과 모든 교사들이 이러한 학생들을 가르칠 준비를 해야 한다. 교사들은 재능 있는 어린이, 정서적으로 불안한 어린이, 신체적으로 장애를 가진 어린이, 그리고 정신지체 어린이들을 다루는 좀더 효과적인 방법을 찾기 위해 각 교과를 깊이 있게 탐색할 필요가 있다.

정신 지체아의 지도

미국정신지체협회American Association on Mental Retardation에 따르면, 개인은 세 가지 기준에 따라 정신지체로 판단된다. '지적 능력 수준(IQ)이 70~75 이하, 둘 또는 그 이상의 수용능력 영역에 중요한 한계가 존재하는 경우, 18세나 그 이하로 규정되는 어린시절에 나타나는 조건들'

이 그것이다.[12]

정신지체의 발현 비율은 뇌성마비보다 10배 정도 높으며 맹인보다 25배 많다. "정신지체는 종족, 민족, 교육, 사회, 경제 등의 경계를 초월한다. 이것은 가족에게도 일어날 수 있다. 미국의 열 가정 중 하나꼴로 직접적으로 정신지체가 나타나고 있다."[13]

정신지체가 나타나는 사람들의 범위는 상당히 다양하다. 최근 통계에 따르면,

> 약 87퍼센트는 영향력이 미약하여 새로운 정보나 기술을 학습하는 데 평균보다 약간 늦을 뿐이다. 어린이의 경우, 정신지체는 분명하게 드러나지 않고 학교에 들어갈 때까지 확인이 되지 않을 수도 있다. 어른이 될 경우, 많은 이들이 지역사회에서 독립적인 삶을 유지할 수 있고 더 이상 정신지체를 가졌다고는 여겨지지 않을 것이다.[14]

정신지체의 나머지 13퍼센트인 아이큐 50 이하의 사람들은 "정상적인 능력이 심각할 정도로 제한을 받는 경우이다. 그러나 초기에 기능 교육을 받거나 성인의 한 사람으로 살아갈 수 있도록 적절하게 지원하기만 한다면 지역사회에서 모두 만족스러운 삶을 영위할 수 있다."[15]

정신지체의 원인을 언급하자면, 실제로 대뇌나 신경장애를 겪고 있는 어린이가 있는가 하면, 개인적 관심, 즉 사랑, 접촉, 놀이가 부족하거나 일반적인 지각과 환경의 빈곤이 원인이 되는 경우도 있다.

대략 800명 중 한 명이 다운증후군(정상인의 염색체 수가 46개인데 비해 47개의 염색체를 가진다)에 의한 정신지체를 가지고 태어난다. 오늘날 사회에서 수많은 다운증후군 장애인은 일반적으로 아이큐 40에서 70 사이의 범위에 있는데, 주로 일반학교에 다니고, 집단 주거지에 살며 직업을 가지고 일하고 있다. 건강을 잘 관리하고 치료를 병행하면 다운증후군을 가진 성인 80퍼센트는 55세 이후까지도 삶을 영위할 수 있다(지난 10년간 50퍼센트의 사람만이 10세 이후까지 생존했다). 크리스 버크Chris Burke는 다운증후군을 가진 어린 소년으로 일주일에 한 번 텔레비전 프로그램에서 연기를 하고 있는데, 이것은 정신지체자에 대한 일반인의 수용과 이해에 큰 도움이 되고 있다.

도널드 울린Donald Uhlin과 제이디 린지Zaidee Lindsay는 미술 경험의 감각적 특성이 유년기의 자아정체감 발달에 긍정적인 요소라고 보았다.[16] 미술 경험, 특히 공예는 촉감적이고 감각적이며 정신적일 뿐만 아니라 신체적인 자극을 제공하는 학습 상황에 학생을 참여시킬 수 있다.

지체의 원인 규명은 미술교사나 담임교사가 심리학자, 의사, 정신의학자들에게 조언을 구하여 서로 협력함으로써 가장 잘 확인할 수 있다. 학구學區에는 개인 교육프로그램(IEP) 위원회가 있는데 그곳에서 "학생이 장애 어린이 요건에 해당되는지를 결정하고 이 장애 조건이 그 어린이의 수학修學능력에 불리한 영향을 미치는지를 판단한다."[17] 미술 전문가들은 개별 학생의 요구에 가장 적합한 교육 계획을 개발하기 위하여 이 위원회와 상호 교류를 하기도 한다.

일반학교에 등록한 지체 학습자들은 보통 어린이와 같이, 대상의 형태를 알아볼 수 있게 만들거나 그리기보다는 재료를 조작해 보는 것으로 미술을 시작한다. 이들은 제공된 재료와 상호작용을 하는 데 정상 어린이보다 느리고 처음에는 탐색이 완전하지 않을지도 모른다. 그러나 인내심과 용기를 가지고 기법을 반복하면 어린이가 새로운 매체에 좀더 익숙해짐을 느낄 수 있을 것이다. 어린이의 상징 형성은 그들의 발달 수준을 반영한다. 그리하여 실제 나이는 15세이지만 발달단계가 4세인 어린이는 4세 어린이에게 적절한 상징을 만들어낼 것으로 예상할 수 있다.

정상적인 5세 어린이가 3주에서 6개월 안에 상징표현기에 도달하는 반면 같은 5세라도 지체아는 1년이나 그 이상이 걸려도 이 단계에 이르지 못할 수 있다. 그러나 머지않아 장애를 갖지 않은 어린이와 유사하게 상징표현기에 들어갈 수 있으며, 일단 상징 단계에 도달하면 몇 가지 상징들이 빠르게 나타날 수 있다.

실제 나이 때문에 정신지체아는 종종 같은 정신 연령의 보통 어린이보다 신체적으로는 더 발달한 경우가 많다. 이러한 신체적 능력으로 인해 그림을 그리는 능력도 좀더 쉽게 발달할 것이고 많은 훈련을 하지 않고도 최근에 개발한 상징을 반복할 수 있을 것이다. 지체 어린이는 조작 기간을 통과하는 것만큼이나 상징 단계에서의 발달도 느리다. 그럼에도 모든 어린이처럼 지체 학습자도 때로 갑작스러운 발달로 교사를 놀라게 하는 경우가 있다.

앞에서 언급한 것처럼 때때로 피로, 질병, 일시적인 정서불안, 너무 오랜 시간 동안의 집중, 다양한 종류의 방해물, 학교 결석, 그릇된 교수 방법 등과 같은 요인들에 의해 상징기에서 조작기로 퇴보하는 일이 일어날 수 있다. 이러한 종류의 퇴행은 정신지체아에게는 더 자주 일어난다.

인지 장애를 가진 학습자는 점차 작업에 좀더 많은 시간을 할애하면서 상징이 좀더 자세해지고 때로 자신의 상징을 서로 관련짓는 것도 배우게 된다. 물론 발달 정도는 작품에 기울이는 관심에 따라 달라진다. 지체아의 집중 시간은 실제 나이와 정신 연령에 따라 길어지는 경향이 있다. 모든 어린이의 경우처럼 지체아들은 미술 재료를 가지고 탐색하고 의미없는 틀에 박힌 그림을 반복하기보다는 작품의 맥락에서 그들 자신의 이미지를 만들어 보도록 지도해야 한다.

어린이의 미술발달과 관련된 많은 관습와 개념, 오해 등에 대해 제3장에서 살펴보았다. 이러한 논의가 어린이의 실제 나이보다는 정신 연령과 관련되는 것은 지체아들에게도 마찬가지다. 그러나 11세의 정신지체 어린이의 정신 능력은 좀더 강렬한 삶의 경험과 다양한 관심에 따라서 다르며, 종종 어린이의 미술 작품에 나타나기도 한다.

특수아에게 접근하는 교사의 태도는 매우 중요하다. 인내는 신뢰를 낳는다. 어린이를 있는 그대로 받아들이고 자신만의 속도로 발달하도록 돕는다면 어린이는 자신감을 가지고 작업할 수 있다. 각각 어린이의 특정한 학습 스타일을 인식한다면 교사가 적절한 활동의 프로그램을 개발하는 데 도움이 될 것이다. 교사가 어린이로 하여금 감각적 어휘들을 확장하도록 도움으로써 추상적인 개념들을 이해하는 어린이의 능력이 향상될 수 있다.

지체아들은 미술 제작에 참여하는 것뿐만 아니라 광범위한 미술 프로그램의 시각적이고 언어적인 면으로부터 도움을 받을 수도 있다. 한 4학년 담임 교사는 선명하게 컬러 복사된 그림을 이용하여 묘사된 대상에 이름을 붙여 보게 하는 방법으로 어린이들에게 미술 비평을 가르쳤다. 교사는 어린이들에게 색, 선의 종류, 모양의 이름을 말하게 하고 대조와 균형 같은 시각적 개념을 소개했다. 학교에서 열리는 학부모의 밤에 다운증후군 딸을 둔 엄마가 교사에게 딸의 언어발달을 어떻게 그토록 잘 지도했는지를 물었다. "학교에서 돌아오면 수지는 그림책 펴기를 좋아해요. 그림들을 가리키며 자기가 본 것을 설명하지요. 그것을 격려해 주었더니 아이의 언어발달 능력이 상당히 좋아졌어요."[18]

앞서 지적한 대로, 하려고 하는 모든 어린이는 제3장에서 언급한 그림 표현의 일반적 단계인 조작기, 상징표현기, 사춘기 전기를 거친다. 정신 연령이 3세 정도인 6세 어린이는 재료를 다루는 수준을 넘어서지 못할 것이다. 그러나 똑같은 6세라도 4세나 그 이상의 정신 연령을 가진 어린이는 상징표현기로 접어든다. 정신 연령이 5세인 어린이는 자신을 둘러싼 환경 안에 상징들을 배치할 것이다.

일단 조작기를 넘어서면 지체아들은 자기 경험에서 표현하고자 하는 주제를 발견한다. 이들이 자기 작품에 붙인 여러 가지 제목들은 일반적인 학급 친구들의 제목과 거의 다르지 않다. 제목은 집이나 학교, 운동장, 동네에서 일어난 사건을 나타낸다. 다음은 그 대표적인 예이다.

내가 살고 있는 곳
농장에 간 우리 반
내가 본 큰 불
내가 좋아하는 음식
내가 좋아하는 영화

이와 같은 주제들은 상징표현기 후반이나 사춘기 전기에 어울린다. 그 제목들은 간결하고 대부분 환경 속에서 자신들을 확인하는 것이다. 학습자가 능력이 부족할수록 그들이 살아가는 세상 속에 자신을 관계지으려는 경향이 부족하다. 다시 말하자면, 환경과 자신을 동일화하는 능력은 직접적으로 지능에 따라 달라지는 것으로 보인다.[19]

주제

많은 정신지체아들이 선택한 주제는 삶 속에서 작고 사소한 사건들과 밀접하게 관련되어 있는 경우가 많다. 일반 어린이의 경우 그것을 간과하거나 또는 한두 번 정도 건드려 보면서 자신들의 관심을 발견하는 반면, 지체아들은 이러한 특징을 가진 그림에 지속적으로 관심을 갖는다. 앞서 제시한 목록들에 덧붙여 그런 주제들은 다음과 같다.

계단에 앉기
나뭇가지에 앉은 새
우리 학교 버스

종종 어린이들은 상상하며 느끼는 다양한 경험에 대한 자신의 인상을 그리고 싶어한다. 심지어는 실제 경험보다 이에 더 흥미를 가진다. 친숙한 이야기와 사건들을 극적으로 변형시키는 것은 어린이가 시각적으로 표현하도록 자극할 수 있다. 그러나 가능한 한 교사들은 어린이들의 신체적인 경험과 그들의 그림을 연결시켜 주어야 한다. 공을 굴리거나 튕기는 활동, 운동장의 기구를 사용하는 활동들이나 개인적 사건('넘어진 일' '머리가 부딪힌 일' 등)은 그림의 중요한 원천이 된다.

지도 방법

장애를 겪고 있는 학생들을 가르치기 위하여, 교사는 여러 가지 훌륭한 개인적 자질과 전문적 능력을 갖추어야 한다. 교사는 무엇보다도 어린이의 작품 발달이 느린 데 대해 인내심을 가져야 한다. 더욱이 교사는 어린이의 잠재능력을 최대한 발휘하도록 자극하고 동시에 그들이 자신들의 능력을 넘어서서 그림 작업을 하도록 서둘러서도 안 된다. 마지막으로 교사는 지체아를 특별한 한 개인으로 보고 모든 것을 다루어야 한다. 지체아들의 미술 작품에 관한 연구는 지체아들의 개성이 매우 다르다는 사실을 예증한다.

교실에서 교사가 미술수업을 할 때 특별한 관심을 필요로 하는 한두 명의 심한 지체아를 발견하였다 하더라도 이것이 문제가 되도록 해서는 안 된다. 어떤 교수법이든 미술에서 성공하려면 교사가 모든 학생들을 개별적으로 다루어야 하므로 지체아들에 대한 특별한 관심이 친구들의 눈에 그들이 특별하게 보이도록 해서는 안 된다. 학급의 모든 어린이는 능력이 부족하거나 보통이거나 재능이 있거나 간에 개별적으로 다루어져야 한다. 만약 교사가 맡은 학급 구성원이 모두 지체아라고 하더라도 마찬가지이다. 비록 집단의 모든 구성원들이 장애를 가지고 있을지라

위: 노아의 방주 이야기를 그리는 일러스트레이션 활동에 말과 행동 면에서 결함이 있는 소년이 참여하였다. 간호사가 소년이 전하는 소리를 그림으로 전개했다. 그림에 참여하고자 하는 소년의 바램이 너무 강하여 그의 손목에 붓을 매달아 수채 물감을 칠하게 하였다. 지극히 제한된 환경에서조차 창조의 의지를 방해할 수 없음을 보여 주는 예이다.

아래: 또 다른 노아 이야기를 그린 그림으로 헝가리의 12세 된 지체아가 그린 것이다. 신의 개념뿐 아니라 신의 뇌우의 희생자인 사람들에 대한 생각이 매우 독창적이다.

도 미술에 똑같은 방식으로 반응하는 어린이는 없다. 어디에서나 모든 어린이에게 개인적인 요구와 능력에 맞는 교육 프로그램이 제공되어야 한다.

단계별 교수법은 일반 어린이의 경우에는 도전 의식을 거의 나타내지 않으므로 별로 가치가 없는 반면에 지체아들에게는 의미있고 꼭 필요한 성취감을 준다. 수업의 구성에 관한 관심은 지체아들을 좀더 창의적으로 노력하도록 이끄는 경우가 많다. 대체로 공인된 교수 방법이 장애학생들에게 효과적이다. 인지적으로나 학습적으로 장애를 가진 학습자를 가르치는 것은 사람들이 생각하는 것만큼 교사의 재교육이 많이 필요

표 4-1 문제-해결 아이디어를 자극하기 위한 자기 질문법

	교수/ 학습 환경				
학생장애특성	~하는 데 장애를 겪는 학생을 어떻게 도울까?	학급 학생들을 어떻게 자극할까?	어떻게 환경을 만들까?	교육과정이나 수업을 어떻게 계획할까?	미술교사로서 나는 어떻게 할까?
인지적 학구적	독립적으로 창의적인 문제해결책을 찾게 하는가? 본보기를 모방하는 것이 아니라 활용하게 하는가? 효과적인 학습전략을 사용하는가? 성공을 경험하도록 하는가?	학생들과 함께 그룹으로 작업을 하는가? 다른 학생들에게 자극을 줄 만한 학생을 활용하는가? 과정을 시범보이는가? 학생들과 의사소통을 하는가? 차이를 존중하는가?	개념을 예시물로 보여 주는가, 또는 설명해 주는가? 일상생활 속 미술의 예를 보여 주는가? 지역사회로 확장시켜 적용하는가? 상호작용을 격려해 주는가?	다양한 감각을 활용하도록 하는가? 학생들이 다양한 매체로 창작활동을 하도록 하는가? 유동적이고 채택가능한 방법을 사용하는가? 대안을 제시하는가?	학생들을 긍정적으로 지원할 수 있는가? 학생들의 욕구를 부모와 교사에게 전할 수 있는가? 공공 미술 자원에 대해 학부모에게 알려줄 수 있는가? 학생의 능력과 요구되는 과업을 목록으로 만들 수 있는가?
행동적 관리적	자신의 행동을 검토하게 하는가? 친구의 행동모델의 본보기를 따르게 하는가? 개념이나 감정을 공유하게 하는가? 규칙을 이해하고 따르게 하는가?	적절한 행동의 본보기를 보이는가? 함께 작업하게 하는가? 부적절한 행동은 무시하는가? 학급 규칙을 따르게 하는가?	통합되도록 유도하는가? 정신을 흐트러뜨리지 않도록 하는가? 쉽게 접근할 수 있도록 구조화하는가? 비경쟁적으로 협동하게 하는가?	학생의 관심에 맞는 것인가? 발달과정에 맞고, 창의적인 것인가? 조정 가능한 부분이 있게 구성되어 있는가? 좌절감을 주지 않는 매체를 사용하는가?	학생과 행동 수정에 관하여 좀더 학습할 수 있는가? 작업이 완료될 때까지 좀더 많은 선택을 허용할 수 있는가? 비경쟁적이고 협동적인 환경을 만들 수 있는가?
동기적 의도적	창조활동을 할 때 개인적인 생각과 관심사를 활용하게 하는가? 미래의 가능성과 연결시키도록 하는가? 과업 행동에 관해 체계적 으로 점검하도록 하는가? 개인적인 목표를 설정하도록 하는가?	자신의 작업을 하도록 하는가? 적절히 아이디어를 공유하게 하는가? 질문을 받았을 때 학급 학생들에게 해명하고 설명하고 증명하는가?	학생의 미술작품을 가치 있게 여기는가? 교실의 벽을 넘어 고려하는가? 움직임이 생산적이도록 하는가? 최대한의 학습을 위해 수업을 개별화하는가?	고급 자료들을 활용하는가? 동기를 자극하는 게임이 포함되어 있는가? 비디오나 필름, 시각자료, 미술작품을 활용하는가?	개인적인 교수능력과 계획능력을 증진시킬 수 있는가? 긍정적인 평가체계를 만들 수 있는가? 피드백을 빠르게 할 수 있는가? 효과적인 학습을 위한 내용 구성이 가능한가?
신체적 협응	일상적인 일에 참여하도록 하는가? 자신에게 맞는 매체를 선택했는가? 부분적으로 참여하도록 도움이 필요할 때 친구에게 요청하는가?	도움을 제공하는가? 필요할 때 돕도록 하는가? 적극적으로 의사소통하는가?	양질의 도구를 제공하는가? 매체, 싱크, 벽장 등에 접근이 용이한가? 자유롭게 움직일 수 있는가?	다양한 매체를 허용하는가? 적절한 도구로 성취될 수 있는가? 큰 근육을 사용하는 경험을 포함하는가?	도구를 만들고 적절히 적용할 수 있는가? 학생의 기능과 교육과정의 요구사항을 목록으로 만들 수 있는가? 분류 체계를 개발할 수 있는가? 도달가능성을 분석할 수 있는가?
감각	개인의 환경을 구성하는가? 욕구를 표현하도록 하는가? 가능하다면 스스로 적응하도록 하는가?	필요할 때 도움을 제공하는가? 학생과 의사소통하는가?	시각, 청각을 최대로 활용하여 구조화했는가?	감각적 능력을 사용하게 하는가? 수업 후에 혼란 없이 완성될 수 있는 것인가?	의사소통을 권유할 수 있는가? 교수에서 학생의 감각적 능력을 활용할 수 있는가? 명확하게 설명하고 지원할 수 있는가? 촉각/시각 모델을 만들 수 있는가?

출처: Doris Guay, "Cross-site Analysis of Teaching Practices : Visual Art Education with Students Experiencing Disabilities," *Studies in Art Education* 34, no. 4(Summer 1993) : 61.

하지는 않다. 단지 연속적으로 구체적인 용어들을 사용하여 가르치는 것이 필요하다. 그러므로 미술과정을 시범보이는 것, 단순화하는 것, 천천히 언어 지도를 하는 것, 인내를 가지고 지도를 반복하는 것, 학습 경험을 다룰 수 있는 단계로 나누는 것 등이 중요하다

성공적인 미술교사에 관한 연구에서, 구아이는 장애아들을 성공적으로 이끄는 수많은 방법을 고찰하였다. 그녀는 다음과 같은 사실을 발견하였다.

> 교사는 단어를 적절하게 사용하고, 계속적으로 지원하며, 적당한 장치를 고안하여 학습 분위기를 조성하는 데 지속적으로 노력해야 한다. 교사는 일반적으로 자신의 학급을 강화와 격려로 감화시켜야 한다. 개별적인 친밀감으로 개개인을 과제에 집중시키면서 조용히 개인적으로 접근해야 한다. 그들은 결코 서두르지 않는다. 장애가 있건 없건 지원을 필요로 하는 학생을 발견했을 때 대부분 교사들은 일상적으로 옆에 앉은 친구에게 도움을 주도록 한다.[20]

교사는 학생의 의도에 대해 질문하고 이전에 가르친 기술적 개념들을 떠올리도록 돕는다. 그리고 예외 없이, 교사들은 유머와 웃음으로 학생들을 즐겁게 해준다. 표 4-1은 구아이가 개발한 것으로 교사들이 장애를 가진 학생들을 위한 학습 환경을 개선할 수 있도록 안내자 역할을 해줄 것이다.[21]

박물관 활용하기

장애 어린이를 미술관에 데려가는 것은 혁신적인 접근법으로, 지각적인 인식을 자극하고 좀더 큰 미술 세계를 감상하도록 하는 데 가치가 있다는 것이 증명되었다. 대부분의 미술관은 장애를 가진 고객을 환영하며 학년기 어린이를 위하여 특별히 개발된 학습 자료를 제공하는 미술관도 많다. 이러한 자료에는 미술관의 주요 수집 작품과 전시작품이 설명되어 있고 종종 작품 슬라이드나 컬러 작품사진이 들어 있기도 하다. 미술과 미술가들은 일반적으로 시대와 문화의 흐름 속에 존재한다. 어린이가 미술관에서 볼 것들을 수업에서 미리 확인하고 원작을 경험하면 감동을 느낄 것이다.

많은 교수와 학습 전략이 미술관이나 박물관 방문을 잘 활용할 수 있을 것이다. 가장 단순한 것에서 가장 복잡한 것에 이르기까지 이러한 방법과 게임들은 모든 학습 스타일과 능력에 효과적이다. 미술관 방문은 제12장에서 좀더 자세히 논의하고자 한다.

적절한 개별 활동

개별 학생들에게 미술용어를 사용하도록 자극하는 것은 장애 어린이를 위한 미술 프로그램 개발에서 중요한 사항이다. 구체적으로 사고하는 데 제한을 받을 정도의 인지 능력을 가진 어린이는 세상을 경험하는 데 시각적, 근육운동적, 조작적 활동이 좀더 필요하다. 그들의 감각적 경험이 확장됨에 따라 미술 제작 과정 중에 표현 능력과 자신감이 커질 것이다.

특별 학급이든 일반 학급에서든 대부분 미술 활동은 지체아도 충분히 수행할 수 있음이 증명되었다. 이러한 활동에는 드로잉이나 회화, 종이나 마분지를 이용하는 작업, 조소나 도예, 판화 등이 포함된다. 간단한 지각적 활동과 언어적 활동을 지체아들을 위해 채택할 수도 있고 미술가의 작품이나 삶에 관한 이야기를 들려 주어도 즐거워할 것이다.

기본 활동들

매체와 기법

인지 장애를 가지고 있는 학습자들도 그림을 그릴 때 왁스와 크레용, 템페라 물감, 일반적인 붓과 종이 등 다른 학생들에게 권장되는 기본적인 도구나 용구들을 사용할 수 있다. 또한 대부분 학생들이 종이를 2차원의 그림을 위한 매체로 사용할 때 성취감을 느끼거나, 자신들의 그림을 3차원으로 입체화하는 어린이도 있다. 대부분 어린이들은 종이 상자로 구조물 만들기를 즐거워하고 자유롭게 종이 조형물을 만들 수 있는 어린이도 많다. 많은 지체아들이 간단한 가면을 만드는 데 틀을 사용할 수 있으며 거의 모든 지체아들이 준비된 종이죽을 가지고 성공적인 작업을 할 수 있다.

나무나 다른 재료를 깎는 것은 지체아들에게 어려울 수 있다. 이 작업에 필요한 대부분의 연장은 너무 위험하며 기술도 그들 능력 이상으로 요구된다. 그러나 단순한 형태를 만드는 활동이나 공예의 경우는 추천할 만하다. 소조의 직접성은 학생들을 즐겁게 하고 공예도 그 표현의

음악이 나를 감싸네
나 홀로일 때.
새들이 날갯짓하네, 앞으로 뒤로
여기에서 저리로
지칠 때까지,
그리고 나면 그들은 집으로 돌아가네.

나무는 기운차고 강하게 서 있네
나뭇잎은 바람에 흩날리는데.
사람들은 이리로 저리로 오가고
온통 물결이 일러렁네
음악이 나를 감싸네
나 홀로일 때.

페리 헌킨스

부모님을 위한 소책자로 시, 판화,
그리고 타이포그래피와 결합된
그래픽 디자인의 한 예이다.
프랜시스 퍼킨스 스쿨.

잠재성으로 해서 매우 적절한 활동이 될 것이다. 야채 찍기는 반복적이기 때문에 지체아에게 유용한 기법인 반면 스텐실이나 리놀륨판 작업은 모든 어린이가 숙달하기에 너무 어려울 수도 있다.

지금 언급한 모든 기본적인 활동과 함께 교사는 교실에서 필요한 기법들을 지체아들의 능력에 맞도록 조정해야 한다. 단계별 접근은 작업 자체뿐만 아니라 도구나 매체의 선택에서도 필요하다. 사춘기 전기의 지체아들에게 너무 많은 색을 제공했을 때 색조, 명도, 심지어는 혼합하여 2차색을 만드는 것도 어렵게 느낄 수 있다. 분필과 목탄도 경우에 따라 어려울지 모른다. 교사는 학생을 지원할 때 최대한의 학습을 위하여 최소한의 도움을 제공해야 한다.

그릇 만들기나 상자 조형물 같은 3차원 작업을 할 때 교사는 시작부터 끝날 때까지 작업과정을 구분하여 분석하는 지혜가 있어야 한다.

그리고 나서 학생이 작업을 시작하기 전에 완성된 작품을 보여 주어 자신들이 어떤 작업 결과를 기대해야 하는지 알게 하는 것이 좋다. 그 후 시범이나 일반적인 지도를 할 때는 한 번에 한 가지 작업만을 해야 한다. 학생은 그 하나의 활동을 위해 도구를 선택해야 하고 그 작업이 끝나면 도구를 제자리에 놓는다. 이 과정은 모든 필요한 활동들이 숙달될 때까지 반복되어야 한다.

역사와 비평

지체아들도 능력수준에 맞으면 모든 유형의 미술 활동에 참여할 수 있다. 예를 들어, 미술 작품 엽서는 미술관이나 상업 출판사에서 쉽게 구할 수 있다. 어린이들은 이러한 이미지들을 주제(나무, 동물, 사람 등), 양식(빌딩 그림, 가구 그림 등), 색(색명, 가능하다면 따뜻한 색과 차가운 색 등), 분위기(행복, 싸움 등)와 같은 단순한 기준에 따라 분류할 수 있다. 색 카드는 수채물감이나 물감을 이용하여 만들 수 있는데, 어린이가 색의 기본 원리에 따라 그것을 분류하고 혼합하며 연결시켜볼 수 있다.

어린이는 사진이나 자화상으로 작가의 작품을 보거나 그들의 삶과 작품에 관한 이야기를 들으면서, 또는 미술에 관한 어린이용 책을 읽거나 살펴보면서 미술가에 관한 이야기를 즐길 수 있다. 대부분의 어린이처럼 정신지체아는 예술가의 그림을 보고 즐길 수 있으며, 이러한 예술 작품들이 어떻게 사용되는지를 배울 수 있다. 균형잡힌 미술 프로그램은 일반 어린이나 재능 있는 어린이뿐만 아니라 정신지체아를 위해서도 풍부한 학습 기회를 제공할 수 있다. 모든 어린이의 미술교육에 미술 작품 사진, 게임, 영화·비디오, 슬라이드, 책, 잡지, 오브제 등의 충분한 교육적 자료들이 제공되어야 한다.

집단 활동

정신지체아들이 학급이나 집단 미술 활동에 참여하기 어려운 경우가 있다. 지체아를 위한 특수 학급의 경우에도 그렇다. 지체아 개개인의 정신적 연령과 실제 연령의 상당한 차이로 인해 오히려 집단 활동에서 많은 사람들에게 어려움을 주기도 한다. 이것이 성공하려면, 정신지체 집단의 활동은 매우 세심하게 선택되고 감독되어야 한다.

추천할 만한 집단 활동은 가면극이다. 이는 어린이가 개인으로나 집단의 구성원으로서 모두 작업할 수 있다. 집단 공연을 성공하기 위해서는 가장 단순한 인형을 만들 필요가 있다. 막대 인형과 손가락 인형이 지체아를 위해 가장 적당하다. 마분지를 자르고 막대기를 덧붙인 대상이나 낡은 양말이나 종이 가방을 이용하여 손가락으로 조작하도록 만든 인형 같은 것은 놀이에 적당한 캐릭터의 역할을 할 수 있다. 커다란 마분지 상자는 단순한 단계에 적당하다. 대사와 행위는 어린이의 경험이나 좋아하는 이야기에서 이끌어낼 수 있다.

벽화 제작은 집단의 수준높은 협동과 조직을 요구하므로 지체아들에도 이 활동이 활용되어야 한다. 외견상 집단 활동은 일반적인 계획이 집단에 의해서 논의되고 결정되지만 각 어린이가 벽화의 각 부분을 독립적으로 작업하기 때문에 어린아이의 경우처럼 지체아에게도 유용한 활동이다. 지체아들 중에는 벽화의 전체 디자인 개념을 이해할 수 없는 어린이도 있지만 큰 규모의 작업은 즐거운 경험이 된다. 부분적으로 협동하는 이런 유형의 활동은 찰흙이나 빈 상자, 짝이 안 맞는 나무토막 같은 만들기 재료나 건물 쌓기 재료들을 사용해 이루어질 수도 있다. 주유소, 농장, 마을, 운동장 등은 지체아들을 발달시키는 데 흥미를 끌 수 있는 주제이다.

한두 명의 눈에 띄는 지체아가 학급에 있을 때 집단으로 이루어지는 도전적인 과제는 수행하기 어렵다. 지체아들이 참여해야 하고 학급 친구들과 보조도 맞추어야 하기 때문이다. 전체 학급이 인형극과 같은 집단 활동에 참여했을 때 모든 학생들이 역할을 맡는 것은 그다지 큰 문제가 되지 않는다. 인형극에는 무대를 조립하거나 커튼을 치는 일 등의 다양한 활동이 포함되기 때문에 지체아들도 조금만 지도한다면 참여할 수 있다. 예를 들어, 벽화 제작 같이 몇몇 주요한 과제만이 포함되는 어려운 활동에서는 지체아의 능력 부족이 상대적으로 눈에 띌 수 있다. 이들에게 붓을 빨거나 물감 얼룩을 지우는 등의 하찮은 일만을 시킬 수는 없다. 이들이 자기 존중감을 갖게 하려면 좀더 중요한 일을 하도록 해야 한다.

지체아가 미술 활동에서 얻을 수 있는 이점을 다음 일곱 가지로 요약할 수 있다.

1. 미술 활동에서 다른 친구들에 비해 그리 현저하게 떨어지지 않은 결과물을 만들기 때문에 자신의 노력이 비교당하는 고통을 겪지 않아도 된다. 어떤 경우라도 결과물의 질은 차후의 문제이다.
2. 미술을 통한 개념 형성의 과정은 정상아나 영재아와 마찬가지로 인지적 장애를 가진 어린이에게도 일어난다. 지체아들은 미술을 통해 언어 능력 장애 때문에 표현하지 못하는 생각을 나타낼 수 있다.
3. 미술 작품은 전문가에게 때때로 지체를 동반하는 정서적 장애에 대한 진단적 단서를 제공할 수 있다.
4. 미술 활동은 실패 경험이 있는 어린이에게 독특한 만족감과 안정감을 줌으로써 치료의 기능을 할 수 있다.
5. 미술 작업을 하는 것은 어린이의 정신적, 육체적 능력을 포함하여 활기찬 감각과 근육운동적 경험을 총체적으로 제공한다. 신체적, 정신적 활동이 통합된 다음에는 사고와 감정의 융화를 촉진한다. 이러한 측면에서 미술은 또한 어린이가 가진 모든 능력을 통합하는 기능을 한다.
6. 미술 활동은 지체아에게 사회적으로 유용한 의사결정을 하고 문제를 해결하는 능력을 경험하게 한다.
7. 미술실은 편안한 분위기를 제공할 수 있다. 그 속에서 일반 어린이와 특수한 요구를 가진 어린이를 통합시킬 수 있고 거기서 특별 교육 철폐 과정이 시작된다.

다른 종류의 장애

이 장은 미술과 정신지체에 초점을 맞추었지만 장애아가 특수 학급에서 일반 학급으로 옮겨지게 됨으로써 교사는 다른 종류의 장애에 직면할 수도 있다. 교사는 모든 장애에 대하여 곧바로 전문가가 될 수는 없으나 계속적으로 연구하고 특수교육자와 다른 전문가들과 함께 장애아를 돕기 위해 협력할 수 있다. 특수교육 관계자는 장애를 일종의 결핍이 아니라 차이로 보아달라고 촉구하며, 이 차이를 통하여 교사는 특별하고 독특한 양식의 경험을 위한 가능성을 발견할 수 있고, 다른 감각 양식을 고양시킬 수 있다.

시각 장애 어린이의 독특한 존재방식에 우리 자신을 개방함으로써 그들의 타자성otherness을 가치 있게 여기고 우리를 민감하게 하는 방식

빅터 로웬펠드는 16세의 장님 소녀를 대상으로 찰흙으로 초상화를 완성시키는 모습을 상세히 기록했다. 이 프로젝트는 일반적인 윤곽 (a)에서부터 완성된 머리 (i)에 이르기까지 전개과정을 보여 준다. 주로 예술 발달단계에 대한 그의 연구가 알려져 있었지만, 로웬펠드는 시각형과 촉각형에 관한 자신의 이론을 발전시키기 위하여 어린이와 성인을 대상으로 연구를 시작하였다. 미술의 표현주의적 양식과 인상주의적 양식과 관련되는 이러한 분류는 일반 어린이나 특별한 요구를 가진 어린이 모두에게 적용된다.

〈고통〉 선천적으로 장님인 16세 소녀의 조각

a. 일반적인 윤곽 b. 입을 파내어 만듦
c. 코를 덧붙임 d. 눈 주변을 구멍을 파냄
e. 눈은 만들어 넣음 f. 눈꺼풀을 덮음
g. 주름을 만듦 h. 귀를 붙임
i. 머리를 완성. 모든 특징들이 통일된 표면으로 통합됨. 전형적인 시각 유형.

의 소중함을 배운다. 어린이는 '향이 나는 찰흙'이나 '마커' '부드러운 종이' 등을 다루어 봄으로써 감각적 인식을 확장시킨다. 그것들은 우리를 소리에 집중하게 한다. '마커가 전체 공간을 울리는 삑삑거리는 소리'에 강렬한 기쁨을 느낀 빌리처럼……. 비록 펠트심의 마커가 앞을 볼 수 없는 소년에게 가장 적절한 도구는 아니더라도 빌리는 장애 어린이가 사용하는 매체를 제한해야 한다는 선입견을 가져서는 안 된다는 점을 우리에게 가르쳐 준다.

그들은 손을 민감하게 사용하여 모양과 형태, 질감에 접근하면서 아무 것도 볼 수 없는 사람들의 '자유롭게 떠 있는 촉각적 관심'에 관해 우리에게 가르쳐준다. ……그들은 시각적 미학과 다른 '촉각적 미학'에 의해 나무토막을 어디에 두어야 할지 아는 듯하다.[22]

시각 능력 장애를 지닌 어린이가 템페라 물감이 주는 강렬한 '색 충격'을 어떻게 경험하는지 설명한 교육자도 있다. "시청각 장애아인 테리는 흰 종이에 젖은 찰흙을 눌러서 만든 시각적 표시를 우연히 발견하고서 말 그대로 기뻐서 뛰어올랐다 ……미술 프로그램은 우리에게 즐거움을 추구하는 욕구와 재능에 대한 눈을 열어 준다. ……미술 경험에서 어린이는 감각과 운동의 강렬한 기쁨을 맛볼 수 있다."[23]

정신지체아는 다른 예술 형식뿐 아니라 미술 프로그램을 통해 행동이나 말, 언어 면에서 발달할 수 있다. 청각 장애 어린이는 창의적인 드라마를 통하여 말의 사용에 대한 공포를 발산할 수 있다. 음악은 어린이의 근육을 이완하도록 할 뿐 아니라 장애가 있는 어린이에게 리듬감을 개발하도록 도울 수 있고, 움직이는 활동은 시각 장애아가 개인적 공간 감각을 확장하고 자유롭게 하는 데 도움이 된다.

또 다른 연구에 의하면, 교육과정은 "학생들이 실제로 미술 대상을 만드는 과정에서 언어 개념을 접하도록 계획되어야 한다. 구체적 방법을 통하여 추상 언어 개념들이 삶 속으로 젖어들게 한다." 다중감각적인 접근은 추상개념을 더욱 잘 이해할 수 있도록 돕는다. "청각 장애아의 전체적인 학습 경험을 통합하려는 목적으로 만들어진 시각적 교육과정은 종종 미술 활동을 통하여 성취될 수 있다." 시각적, 촉각적, 언어적 방법을 사용한다면 '개념을 좀더 잘 획득'할 수 있다.[24]

어린이가 하지 못하는 것은 대개 지금까지 무시되어 왔던 영역의

능력과 관련된다. 일단 이것이 분명해지면 교사는 그 부모에게 알리고 기록해 두어야 한다. 예를 들어, 큰 규모의 작업에서 주저하는 학생이 작은 활동들은 잘 실행할 수도 있다. 한편, 미술 재료를 잘 조작하지 못하는 어린이가 미술에 감응하는 데는 뛰어날 수 있다.

미술교육 프로그램은 포괄적이고 다양해서 풍부한 시리즈로 이루어진 미술 제작 활동뿐만 아니라 미술에 대해 읽고 쓰는 활동, 미술을 보고 감응하는 활동, 미술과 미술가에 대해 공부하고 연구하는 활동 등 다양한 범위의 학습 활동을 포함한다는 사실을 명심할 필요가 있다. 블랜디Blandy는 "지체 어린이를 위한 미술교육의 유형은 한 가지 유형만은 아니며, 또 다른 형태의 미술교육이 있다. ……미술교육이 일어나는 환경은 유연하고 역동적이며 모든 참여자들의 요구에 부합되도록 융통성이 있어야 한다"고 상기시킨다.[25]

자폐 어린이는 극단적으로 수줍어하고 생각이 고정되어 있으며 습관이 고착되어 있고 말하기와 사회적 관계 양쪽 모두에 결함을 보일 수 있다. 또한 자폐 어린이들은 미술에 특별한 재능을 가지고 있는 경우가 있다. 모스크바에 있는 백화점 상점을 그린 이 그림은 12세의 스티븐 윌트셔가 그린 것이다. 제5장에서 말을 그린 나디아의 경우처럼 건축물에 사로잡혀 관찰하게 되면서 드로잉이 시작되었지만 기억을 떠올려 완성한 것이다.

주

1. Hellen Keller, "On Herself," *The Faith of Helen Keller,* ed. Jack Belck (Kansas City, MO: Hallmark Editions, 1967).

2. Joetta Sack, "More Schools Are Educating Students with Disabilities in Regular Classrooms. Are Teachers Ready?" *Education Week* 17, no. 28 (March 25, 1998): 32.

3. 앞의 책, 34.

4. G. Wallace and J. M. Kauffman, *Teaching Students with Learning and*

Behavior Problems, 3rd ed. (Columbus, OH: Merrill, 1986).

5. Cindy Yorks, "Moving Up," *USA Weekend,* November 24-26, 1989.

6. 더 많은 정보를 얻고 싶으면 VSA Arts의 다음 주소로 편지를 써보기 바란다. 1300 Connecticut Avenue NW, Suite 700, Washington, DC 20036, 또는 웹사이트 vsarts.org참조.

7. Doris M. Pfeuffer Guay, "Normalization in Art with Extra Challenged Students: A Problem Solving Framework," *Art Education,* Januaty 1993. p. 58.

8. Edith Kramer, "Art Therapy and Art Education: Overlapping Functions," *Art Education,* April 1980.

9. Susan Langer, *Mind: An Essay on Human Feeling,* vol. 1 (Baltimore: The

Johns Hopkins Press, 1967), p. 87.

10. 예를 들어 다음을 보라. Frances E. Anderson, *Art-Centered Education and Therapy for Children with Disabilities* (Springfield, IL: C. C. Thomas, 1994) pp. xv, 268; R. J. Morris and B. Blatt, *Special Education: Research and Trends* (New York: Pergamon, 1990).

11. Max Klager, *Jane C. Symbolisches Denken in Bildern und Sprache* (Munchen, Basel: Ernst Reinhardt Verlag, 1978).

12. American Association on Mental Retardation, *Mental Retardation: Definition, Classification, and Systems of Supports,* 9th ed. (Washington, DC: 1992).

13. Association of Retarded Citizens (The Arc), *Introduction to Mental Retardation.* Publication #101-2, 1998, p. 1 〈http://www.thearc.org/faq-s/mrqa.html〉

14. 앞의 사이트 참조.

15. 앞의 사이트 참조.

16. Donald Uhlin, *Art for Exceptional Children* (Dobuque, IA: Wm. C. Brown, 1972), Chapter 3, "The Mentally Deficient Personality in Art"; and Zaidee Lindsay, *Art and the Handicapped* Child (New York: Van Nostrand Reinhold, 1972), pp. 18-45.

17. Joye H. Thorne, "Mainstreaming Procedures: Eligibility and Placement," *NAEA Advisory* (Reston, VA: National Art Education Association, spring 1990).

18. 이 이야기는 당사자와의 개인적인 대화에서 나왔다.

19. 특수 학생에게 적합한 활동에 대한 이해에 좀더 도움을 받으려면 다음을 보라. Andra L. Nyman and Anne M. Jenkins, eds., *Issues and Approaches to Art for Students with Special Needs* (Reston, VA: National Art Education Association, 1999); Richard A. Villa and Jacqueline S. Thousand, eds., *Creating an Inclusive School* (Alexadria, VA: Association for Supervision and Curriculum Develpment, 1995).

20. Doris Guay, "Cross-Site Analysis of Teaching Practices: Visual Art Education with Students Experiencing Disabilities," *Studies in Art Education 34,* no, 4 (Summer 1993): 222-232.

21. 앞의 책, p. 61.

22. 당사자와의 개인적 대화임.

23. Judith Rubin, "Growing through Art with the Multiple Handicapped," *Viewpoints: Dialogue in Art Education,* 1976.

24. J. Craig Greene and T. S. Hasselbrings, "The Acquisition of Language Concepts by Hearing Impaired Children through Selected Aspects of Experimental Core Art Curriculum," *Studies in Art Education 22,* no. 2 (1981).

25. Dong Blandy, "Assuming Responsibility: Disability Rights and the Preparation of Art Educators," *Studies in Art Education* 35, no. 3 (spring 1994): 184.

독자들을 위한 활동

1. 다양한 장애를 가진 학생들이 참여한 미술 수업을 참관한다.
 a. 일반아들의 그림과 학습 지체아들의 그림을 비교한다.
 b. 일반아의 작업 습관과 특정 장애가 있는 아이의 작업 습관을 비교한다.
 c. 장애가 있는 학생을 수용하기 위하여 조정해야 하는 물리적 요인들이 무엇인지 관찰한다.
 d. 장애아를 수용하기 위하여 교육과정, 재료, 방법상의 조절이 필요한 문제는 무엇인지 관찰한다.

2. 과학기술은 장애아들에게 학습할 기회를 늘려 준다. 다음의 장애를 가진 학생들을 위한 미술 수업에서 어떤 기술적 지원들이 이루어져야 하는가? (a)자폐증 (b)청각 장애 (c)시각 장애 (d)ADD (e)근육장애. 웹 상의 최근 자료들을 살펴 보자.

3. 정신 지체아의 수업에 다음 활동들을 포함시켜 계획을 세워 보자: (a)템페라 물감으로 색칠하기 (b)말아 올리는 방법으로 찰흙 항아리 만들기 (c)간단한 직물짜기.

4. 시각 장애가 있는 학생들을 미술 박물관에 데려갈 계획을 세워 보자. 박물관은 이런 학생들을 출입하도록 하기 위해서 또한 미술 작품 경험을 촉진시키기 위하여 어떤 특별한 시설물을 갖추어야 하는가?

5. 웹상에서 담임교사와 미술교사가 활용할 수 있는 자료들을 찾아 보자. 여기에 있는 사이트들은 장애아와 예외적인 어린이의 교육을 전문으로 한다.

추천 도서

Anderson, Frances E. *Art-Centered Education and Therapy for Children with Disabilities. Springfield,* IL: C. C. Thomas, 1994.

Arnheim, Rudolf. "Perceptual Aspects of Art for the Blind." *Journal of Aesthetic Education* 24, no. 3 (1990).

Buck, G. H. "Creative Arts: Visual, Music, Dance, and Drama." *Strategies for Teaching Learners with Special Needs,* ed. E. A. Polloway and J. A. Patton. Upper Saddle River, NJ: Prentice-Hall, 1997, pp. 401-427.

Carrigan, Jeanne. "Attitudes about Persons with Disabilities: A Pilot
Program." *Art Education 47,* no. 6 (1994).

Cohen, Jane G., and Marilyn Wannamaker. *Expressive Arts for the Very
Disabled and Handicapped.* 2d ed. Springfield, IL: Charles C. Thomas,
1996.

Cohen, Libby G. *Children with Exceptional Needs in Regular Classrooms.*
Washington, DC: NEA Professional Library, 1992.

Golomb, Claire, and Jill Schmeling, "Drawing Development in Autistic and
Mentally Retarded Children." *Visual Arts Research* 22, no. 44 (1996): 5-18.

Guay, Doris M. "Art Educators Integrate: A Challenge for Teacher
Preparation." *Teacher Education and Special Eduacation* 17, no. 3 (1994).
——. "Students with Disabilities in the Art Classroom: How Prepared Are
We?" *Studies in Art Education* 36, no. 1 (1994): 44-56.

Henly, David. *Exceptional Children, Exceptional Art: Teaching Art to Special
Needs.* Worcester, MA: Davis Publications, 1992.

Loesl, Susan. *Insights: Art in Special Education-Educating the Handicapped
Through Art.* Reston, VA: National Art Education Association, 1993.

Nyman, Andra L., and Anne M. Jenkins, eds. *Issues and Approaches to Art for
Students with Special Needs.* Reston, VA: National Art Education
Association, 1999. Up-to-date and comprehensive treatment of art for spe-
cial learners.

Peter, Melanic. *Art for All: Developing Art in the Curriculum with Pupils with
Special Educational Needs.* London: David Fulton, 1996.

Villa, Richard A., and Jacqueline S. Thousand, eds. *Creating an Inclusive
School. Alexandria,* VA: Association for Supervision and Curriculum
Development, 1995.

VSA Arts (Very Secial Arts). *Start with the Arts.* Washington, DC: VSA Arts.
John F. Kennedy Center. 미술을 활용하여 장애아들을 포함한 어린아이들을
도와 주는 4, 5, 6세를 위한 지도 프로그램. 아동기 초기의 수업에서 주로
다루는 주제들을 탐색한다.

VSA Arts (Very Secial Arts). *Express Diversity!* Washington, DC: VSA Arts.
John F. Kennedy Center. 미술을 통한 장애 인식 훈련을 위한 수업 자료들.
다양한 수준에 적용할 수 있다.

Willard-Holt, Colleen. *Dual Exceptionalities.* ERIC Clearinghouse on
Disabilities and Gifted Education (ERIC EC), 1999.

Witten, Susan Washam. "Students with Special Needs: Creating an Equal
Opportunity Classroom." In *Middle School Art: Issues of Curriculum and
Instruction,* ed. Carole Henry. Reston, VA: National Art Education
Association, 1996.

인터넷 자료

특수아 심의회(CEC). 〈http://www.cec.sped.org/〉 (September 1999). CEC는
영재, 특수아, 재능아에 대한 개별적인 교육에 전념하는 거대한 전문가
조직이다. 그런 특수아나 장애아를 위한 사이트를 포함하여 다른 인터넷
사이트들을 링크해 놓고 있다.

ERIC 특수 · 영재교육 정보센터. "예술과 장애와 관련하여 선택된 인터넷 자료"
〈http://ericec.org〉 (1999. 9). 수많은 기사와 논문, 교육과정, 다른 자료에
대한 평가 제공. 특수 교육을 위한 자료와 교육과 예술 단체 링크.

특수아를 위한 인터넷 자료(IRSC). 〈http://www.irsc.org/〉 (1999. 9). IRSC 웹
사이트는 장애를 가진 아동의 필요와 관련한 정보를 공유하는 데 전념하고
있다. 교육 자료와 다른 사이트의 링크 포함.

국립 예술과 장애 센터. 〈http://nadc.ucla.edu/〉 (1999. 9). 장애자들을 돕기
위한 기술을 개발하고 학교 환경 개선과 관련된 정보를 제공한다.

국립실천개선센터(NCIP). 〈http://www2.edc.org/NCIP/〉 (1999. 9). 공학기술을
통하여 장애 학생들의 교육을 향상시키는 데 전념.

미국 교육부, 특수교육과 재활국(OSERS). "최종 법규 개선 IDEA 97."
개인장애교육법(IDEA), 1997. 〈http://www.ed.gov/office/ OSERS/
IDEA/regs.html〉 (1999. 8. 19). 이 사이트는 완전한 교재, 요약, 색인을
제공한다. 이 법은 다양한 장애에 대한 법적 정의를 포함하고 있다.

VSA Art(Very Special Arts). 〈http://www.vsarts.org/〉 (1999. 9). VSA
Art는 장애자들에게 창의적인 능력을 촉진하는 데 전념하는 국제적인
비영리단체이다. 프로그램과 자료, 작품 이미지, 회원 단체와의 링크 제공. VSA
Art 온라인 미술관은 초보 및 기존 장애 예술가의 미술을 보여 준다.

온라인 저널 논문과 기사*

"Assistive Technology and the Visual Arts." 국립예술장애센터. 1999. 3.
〈http://nadc.ucla.ed-u/ata.htm〉 도움이 되는 기술을 이용하는 프로그램 제시.

게티예술연구소 소식지. "Assistive Technology and the Arts: New Keys to
Creativity," 11권 (1993. 봄). 온라인: ArtsEdNet.
〈http://www.artsed-net.getty.edu/ArtsEdNet/Read/Newsletters/〉

Joan D. Lewis, "How the Internet Expands Educational Options." *Teching
Exceptional Children TEC Online,* 30권, 5호 (1998. 5/6월).
〈http://www.nscee.edu/un-iv/Coll-eges/Education/ERC〉

* 잡지의 온라인 판이 점차 보급되고 있다. 대학 도서관 웹 사이트를 이용해보자.

5 영재아

미술 재능의 특성

미국은 국가의 가장 귀한 자원인 많은 학생들의 재능과 소질, 강한 호기심을 낭비하고 있다. 폭 넓은 지적·예술적 노력에도 불구하고 어린이들은 자신의 역량을 최고로 발휘하도록 배려받지 못하고 있다. 이러한 문제는 특히 경제적인 어려움을 겪고 있거나 소수민족인 어린이들에게 더욱 심하다. 이들은 진보된 교육을 받을 기회를 거의 갖지 못하고 있으며 이들의 재능은 흔히 간과되고 있다.[1]

_ 팻 오코넬 로즈

모 든 아이들은 정신적, 신체적으로 강인하거나 연약한 측면을 갖고 있다. 신체적으로 조화로운 어린이가 있고, 수학에 탁월하거나, 읽기를 빨리 배우는 어린이도 있다. 또한 음악에 열중하거나 언어에 능통한 어린이 또는 다른 사람을 웃기는 능력을 가진 어린이도 있다. 미술 영역에서도, 아주 어리지만 잘 그릴 수 있는 어린이도 있고 특별히 미술 작품을 잘 이해하고 감상하는 어린이도 있다. 어린이들은 저마다 수많은 능력을 조화롭게 지니고 있으며 개인적으로 독특한 호기심도 가지고 있다.

과거 우리의 교육 체제는 영재아의 요구를 충족시키는 교육보다는 보통 정도의 능력을 가진 학생을 위한 일반교육을 제공하는 데 더욱 적합하였다.

중국(상하이), 5세.

영재아는 누구의 도움 없이도 잘 자랄 수 있다는 생각으로 이러한 아이들을 소홀히해서는 안 된다. 그렇게 소홀히한 결과로 영재아들이 실패와 비행, 나태, 일반적인 부적응을 보이는 것을 흔히 볼 수 있다. 교사가 영재아를 소홀히한다는 것은 이들에게 흥미 유발이나 자신의 창의적 에너지를 긍정적인 방향으로 전환시키고자 하는 의욕을 고취시키지 못함을 의미한다. 특수한 프로그램을 첨가하거나 수준에 따른 분류, 팀 교육, 그리고 전문가와 자원봉사자를 활용함으로써 학업 영재아들의 능력을 향상시킬 수 있다. 그러나 미술 영재아들은 쉽게 확인되지 않으며 잘 준비되어 있지도 않다.

이 장에서는 세 가지의 주요 문제를 다룬다. 미술 영재아를 판별하는 방법, 그들을 지원하는 데 필요한 교육 프로그램과 작업 유형, 그리고 영재아들이 지속적으로 발전하도록 장려하는 방법을 차례로 살펴볼 것이다.[2]

상하이 초등학교 6학년인 카이는 미국의 서부에 대한 흥미를 나타냈다.

영재아 판별

학업 영재아에 비해 미술 영재아를 판별하는 것이 훨씬 어렵다. 학업 영재아는 아이큐 수치와 관심 분야에 대한 아이들의 흥미와 활동, 성과에 대한 기록 등 표준화된 검사로 판별이 가능하다. 그러나 미술적 재능을 판별하기란 쉽지 않다. 일부 연구 결과에서 미술에 재능이 있는 아이들이 종종 높은 아이큐 점수를 받았다고 하지만 아이큐가 높은 아이들이 모두 미술적 재능을 가지고 있는 것은 아니다. 예외적이긴 하지만 아이큐는 높으면서도 일반적인 미술적 기능이나 감수성조차 결여된 어린이들이 있는 것도 사실이다

미술적 재능을 발견하는 데서 가장 큰 어려움은 미술 작품이나 감상 모두를 판단할 수 있는 신뢰할 만한 방법이 없다는 것이다. 어린이의 특별한 미술 능력에 대해 어떤 생각을 가졌든지 간에 특별한 능력은 객관적으로 수집된 자료보다는 항상 개인적인 평가에 바탕을 두고 있다. 대부분의 전문가들은 읽기와 철자법, 숫자 세기와 같은 기초 능력은 주관적인 판별이 그다지 중요하지 않으며 나아가 그 재능도 쉽게 확인할

시각적 재능이 뛰어난 어린이로 잘 알려진 영국 어린이 나디아는 수백 마리의 말을 그렸다. 이 말들은 나디아가 3세 5개월에 그린 것이다.

중국 상하이 출신의 이 소년은 미술에 뛰어난 재능을 보여 준다. 그는 미국 서부, 카우보이, 장화, 박차에 관심이 많다.

눈에 띄는 재능을 가진 어린이와 청소년은 같은 연령, 경험, 또는 환경을 가진 다른 아이들과 비교했을 때 잠재력을 현저하게 높은 수준으로 발휘하거나 보여 준다.

이러한 어린이와 청소년은 지적, 창의적, 미술적 영역에서 높은 수행 능력을 보여주거나 탁월한 지도력을 소유하고 있으며 특별한 학문 영역에서 뛰어나다. 그들은 대개 학교에서 제공되지 않는 교육서비스나 활동을 요구한다.

모든 문화 집단, 모든 경제적 계층의 어린이와 청소년이 노력을 하면 탁월한 재능을 싹틔울 수 있다.[4]

미국 교육부는 재능 있고 소질 있는 학생을 판별하기 위한 제도를 마련하도록 일선 학교에 다음과 같이 촉구하고 있다.

- 다양성 탐색 – 전 교과에 걸쳐 다양한 재능을 가진 학생들을 찾는다.
- 평가 수단의 다양화 – 학교는 다양한 평가 기준을 이용하여 다양한 재능 영역과 여러 연령의 학생들을 찾을 수 있다.
- 선입견 탈피 – 어떤 배경을 가진 학생들에게도 동등하게 적절한 기회를 부여한다.
- 유연성 – 서로 다르게 발전하고 성숙도에 따라 관심이 변하는 학생들을 수용할 수 있는 평가 절차를 사용한다.
- 잠재력 판별 – 학생들에게서 명확하게 나타나는 것뿐 아니라 쉽게 나타나지 않는 재능을 발견한다.
- 동기 부여 – 성취하는 데 중요한 역할을 하는 동기와 열정을 파악하도록 한다.

출처: Pat O' Connell Ross, *National Excellence: A Case for Developing America s Talent* (Washington, DC: U.S. Department of Education, Office of Educational Research and Improvement, October 1993), p. 3.

수 있다고 생각한다. 그러나 이러한 학문적 영역일지라도 그 표현적, 감상적 측면은 미술에서처럼 신뢰할 수 있는 측정도구를 사용하는 것이 쉬운 일이 아니다

아이들의 미적 재능을 확인할 때 대부분 교사들 주관적 방법에 의존하고 있기 때문에 어린이들의 미술적 장래에 대한 그들의 평가를 신뢰하는 데는 조건이 필요하다. 그럼에도 이 분야에 정통한 사람들의 미적 재능에 대한 견해가 놀랍도록 정확한 경우가 많다.

대부분의 연구자들은 어린이가 지적으로 성장하거나 특별한 재능을 드러내는 다양한 방식들이 있다는 사실에 동의한다. 연구자들은 일반적으로 어린이들을 능력에 따라 고정적으로 분류해서는 안 되며 어린이들의 잠재 가능성을 발전시키는 과정에 초점을 맞추어야 한다는 데 동의한다.[3]

미국의 교육부 출판물에는 '눈에 띄는 영재아'에 대한 공식적인 정의가 다음과 같이 내려져 있다. 이것은 연방정부의 재비츠 영재교육법

연구에 따르면, 높은 수준의 학생들을 위한 프로그램에서는 특히 다음과 같은 몇 개의 범주에 속하는 재능 있는 아이들이 무시되고 있다.

두 드로잉은 대만의 한 6학년 교실에서 볼 수 있는 일반적 수준의 것이다. 이 교실의 어린이들이 균일하게 높은 수준을 보였기 때문에 지도와 재능의 관계에 관하여 깊이 생각하게 된다. 이 교사는 다른 교사들에게 드로잉 워크숍을 열 정도로 특출난 사람으로서 대만에서 효과적이라고 생각되는 교수법을 개발한 것 같다. 이 드로잉들을 연구하면서 다음과 같은 두 가지 질문이 떠오른다. 드로잉에 대한 이러한 엄격한 접근에 대해 미국 어린이들은 어떻게 반응할까? 이러한 방식이 학생의 개인적 감성에 어떤 효과를 일으킬까?

타문화의 아이들, 소수 민족, 혜택받지 못한 아이들, 여자 아이들, 장애 어린이, 성적은 낮지만 잠재력이 큰 학생들, 그리고 예술적 재능을 가진 아이들 등.

어떤 학구에서는 교사 추천, 시험 점수, 대표적인 작품, 그리고 면접 등이 포함된 영재 판별 프로그램gifted program을 통해 재능 있는 어린이들을 판정하는 절차를 개발한 반면, 또 다른 학구에서는 부모와 교사의 판단에 의존한 채 검사나 관찰, 평가, 포트폴리오, 또는 다른 요구 조건도 활용하지 않는다. 그런데 종종 영재아를 판별하는 시스템이 일정 유형의 아이들만 선발하고 특정 소수 민족이나 사회경제 집단의 아이들은 탈락시키는 편향성을 가지고 있다는 비판을 받는다. 영재 판별 프로그램을 위한 자료들이 한정되어 있고 자녀가 영재로 인정받기를 부모가 열망하는 경우, 경쟁적인 분위기와 잠재된 악감정으로 이끌릴 수 있다. 이러한 여러 가지 이유 때문에, 재능과 소질을 개발하는 특별 프로그램의 혜택을 받을 어린이를 판별할 수 있는 최적의 시스템은 대개 지역사회의 요구와 재원에 부응하여 지역적 수준에 따라 발전된다.

영재아의 특성

미술 영재아에 대해 특별한 관심을 가지고 연구하는 전문가들이 있다. 특별한 미술 재능을 특징지으려는 최초의 시도는 심리학자였던 노먼 마

9세인 이 러시아 이민자 어린이의 드로잉에서 두드러진 특징은 능숙함이다. 이 작품은 일종의 캐리커처로 카툰과 달리 맥락에 의존하지 않은 채 유머스러움을 보여 준다. 이 어린이에게 그림은 목적 그 자체이기보다는 목적에 이르는 하나의 수단이다.

이어 Norman Meier에 의해 이루어졌다. 그는 어린이의 미술 재능의 수준과 종류를 평가하는 검사도구를 설계하는 문제에 관심을 가졌다. 마이어는 영재아들의 미술 능력이 탁월한 손재주, 에너지, 미적 지성, 지각 능력, 그리고 창의적 상상력 등으로부터 나온다고 주장하였다. 영재아와 보통 아이들에 대한 그의 연구는 다음과 같은 결론을 내리고 있다. 미술에 가장 뛰어난 소질을 가진 아이들은 가족 중에도 미술가들이 많은 까닭에 유전적 요인이 아이들의 미술 능력을 결정짓는 데 중요한 역할을 한다는 것이다.

영재아의 특성들은 연구자에 따라 다양하게 제시된다. 이 가운데 가장 일치하는 부분을 중심으로 영재아들에 대한 특성을 다음과 같이 대략적으로 정리할 수 있다. 미술 영재아는 관찰력이 예리하고 생생하게 기억하며, 상상력이 요구되고 손으로 다루는 활동에 정통하며, 새로운 경험에 열려 있기는 하지만 한정된 영역으로 깊게 파고드는 것을 더 좋아한다. 어린이들은 미술을 진지하게 생각하며 작업에서 개인적 만족을 크게 얻는다. 이들은 지구력이 있고 미술 작품을 만들고 배우는 데 많은 시간을 들인다. 사실 영재아들은 때때로 다른 영역의 공부는 무시한 채 미술 활동에 도가 지나치거나 강박적으로 빠져들기도 한다.

학교와 미술관에서 미술 영재아들에 대한 특별 프로그램이 늘어남에 따라 교사들은 재능 있는 아이들 못지않게 일반적인 아이들이나 심지어 미술에 재능이 없는 아이들까지도 창의적 행동의 많은 특성들을 가지고 있음을 알게 되었다. 미술에 대한 자발성이나 몰두하는 태도들은 주목할 만하며 관찰을 통하여 가장 잘 드러난다. 다음은 일반적·미술적 특성들을 미술적 재능과 관련된 행동의 범주로 분류한 것이다.[5]

일반적인 특성

조숙함 미술에 재능이 있는 아이들은 일반적으로 이른 나이에 시작한다. 대부분 학교에 들어가기 이전, 그리고 가끔 세 살 정도의 이른 나이에 시작한다. 전형적인 예는 야니의 원숭이 그림이다. 중국의 어린이인 야니는 여섯 살에 이 그림을 그렸다.

그림에 대한 집중력 재능이 있다는 첫 증거는 그리는 것을 통해서 나타나며 대부분 어린이는 다양한 형태를 표현하려고 하거나 그림이 싫증날 때까지 그린다. 그 이유는 단지 그림이 쉽기 때문만이 아니라 자세하게 표현하고자 하는 욕구를 충족시켜 주기 때문이다.

급속한 발달 모든 아이들은 시각 발달 단계를 통하여 발전한다. 영재아들은 발달을 가속화하여 단계를 건너뛰기도 하며 가끔 1년 과정을 몇 달이나 몇 주로 단축시키기도 한다.

장시간의 집중 지각적인 면에서 영재아들은 다른 아이들보다 미술적 문제에 깊이 파고든다. 왜냐하면 영재아들은 미술에서 더 큰 기쁨을 얻고 그 속에 있는 더 많은 가능성을 보기 때문이다.

자발성 영재아들은 자기 동기가 강하며 자기의 작업에 대한 추진력이 있다.

창의성과 모순되는 행동의 가능성 미술 영재아들의 행동이 일반적인 창의성의 특성과 반드시 일치하는 것은 아니다. 그 반대의 경우도 많다. 오랜 시간의 훈련으로 얻은 성공은 확실치 않은 여정으로 인해 쉽게 포기되지 않는다. 스스로를 어리석게 만들거나 우스꽝스럽게 보이거나 또는 친구들 앞에서 망신을 당하는 것을 싫어하는 아이들은 새로운 문제에 직면했을 때 극도로 행동을 주의하는 경향을 보인다.

탈출구로서의 미술 영재아들은 부담감에서 벗어나기 위해 미술을 이용할 수 있으며 일정한 시간보다 훨씬 더 오랫동안 그림에 몰두하기도 한다. 가끔 미술 작품 속에 일종의 환상을 표현하기도 한다. 재능이 없더라도 미술은 현실세계를 탈출하는 도구로 유용하며 조숙함만으로 충족되어야 할 다른 요구사항이 면제될 수는 없다.

영재아의 특징

다음의 특징들은 일반적이지는 않지만 공통적인 것들이다.

- 논리적 사고력, 일반화 능력, 문제 해결력이 탁월하다.
- 끊임없는 지적 호기심을 보인다.
- 흥미를 갖는 범위가 넓다. 깊이 생각해볼 수 있는 하나 이상의 흥미거리를 개발한다.
- 작문 능력이 탁월하며 어휘력이 풍부하다.
- 독서에 탐닉한다.

- 빨리 배우고 배운 것을 잊지 않는다.
- 수학적 또는 과학적 개념을 쉽게 이해한다.
- 미술에서 창의력이나 상상적 표현이 돋보인다.
- 오랜 기간 동안 흥미 있는 주제나 활동에 지속적으로 집중한다.
- 스스로 높은 기준을 설정한다.
- 사고에서 자주성, 독창성, 유연성을 보인다.
- 관찰력이 예리하며, 새로운 아이디어에 민감하게 반응한다.
- 사회적 균형감이나 성숙한 방법으로 어른들과 의사소통하는 능력을 보인다.
- 지적 도전을 즐기며 기민하고 민감한 유머감각을 보인다.

반면, 이러한 특성으로 인해 영재아들은 다음과 같이 정규 수업에 잘 적응하지 못할 수도 있다.

- 틀에 박힌 과제에 지루해한다.
- 흥미 있는 주제나 활동을 다른 것으로 바꿀 때 반항한다.
- 실패를 참지 못하는 완벽주의자로서, 자기 자신과 다른 사람들에게 지나치게 비판적이다.
- 다른 사람들과 소리내어 다투거나 교사와 논쟁한다.
- 때때로 어른들이 부당하다고 생각하는 농담이나 말장난을 한다.
- 어른들이 보았을 때 과장된 행동이라고 여길 만큼 지나치게 감성적으로 민감하고, 감정이입이 쉬워서, 잘못되어가거나 불공평해 보일 때는 울거나 화를 낸다.
- 세부적인 것들을 무시하고 귀찮은 일은 피해 버린다.
- 권위를 거부하고, 따르지 않으며, 굽히지 않는다.
- 협동학습 상황에서 지배력을 발휘하거나 아니면 물러나 버린다.
- 빛이나 소음과 같은 환경적인 자극에 아주 민감하다.

출처: Based on Steven M. Nordby, "A Glossary of Gifted Education" 〈svennord/ed/GiftedGlossary.htm〉 (1998), P. 3

작품의 특성

있을 법한 이야기, 삶에 대한 진실 대부분 어린이들은 초등학교 고학년이 되어야 주위의 사람들이나 다른 주제를 묘사하지만 영재아들은 어린 나이에 그런 솜씨와 경향을 보인다.

시각적 능숙함 무엇보다도 가장 중요한 것은 이러한 특성이 훈련받은 미술가의 특성과 아주 비슷하다는 것이다. 시각적으로 거침없이 표현하는 아이들은 묘사하는 시간보다 생각하는 데 더 많은 시간을 들일 수도 있다. 정물화를 그릴 때, 영재아들은 다른 어린이들이 미처 보지 못한 세부적인 것들을 표현할 것이다. 삽화가 필요한 이야기가 주어졌을 때도 단순히 하나의 이야기가 아니라 좀더 많은 것들을 표현한다. 영재아들은 마치 사람들이 이야기하는 것과 마찬가지로 자연스럽게 그림을 그린다. 왜냐하면 그림 그리는 활동을 통해서 아이들은 세상과 계속해서 이야기를 나누기 때문이다.

복잡성과 정교함 대부분 어린이들은 자기 그림에 필요에 따라 '도식'들을 만들어 넣곤 한다. 영재아들은 이런 도식을 더욱 정교하게 만드는 이야기나 상상에 도움을 주는 것으로서, 의상, 신체 부분, 도식과 관계된 물건 등의 세부를 첨가함으로써 즐거움을 느낀다. 전체는 기억에 의해 부분과 연결되며 이미지의 레퍼토리가 늘어남에 따라 전체와 부분은 시험을 거치며 바뀐다.

미술 재료에 대한 민감성 미술 활동에서 집중력은 영재성의 특성 중의 하나이므로, 영재아는 작업을 통하여 특별히 관심 있는 매체를 충분히 습득할 것이다. 대개 초등학교 4학년 정도의 어린이들은 박스나 튜브에 있는 물감을 그대로 사용하는 것에 만족하지만 영재아들은 한정된 색상에 금방 싫증을 내며, 그래서 자신이 원하는 효과를 얻기 위해 색을 섞기도 한다. 영재아들은 특별한 재료로 무엇을 할 수 있는지에 대해 본능적으로 민감하지만 실제로 해봄으로써 완전히 습득하려고 더 의식적으로 노력하기도 한다. 이러한 노력은 고학년(10~12세)일수록 더 효과적이다.

임의적인 즉흥성 영재아들은 종종 낙서를 한다. 그들은 즉흥적으로 선, 형태, 패턴을 그린다. 마치 여백이나 선 사이의 공간을 의식하고 있는 듯하다. 그리고 선이 주는 효과에 열중한다. 이러한 관심은 사람 얼굴

과 같은 주제로 옮겨 간다. 어린이들은 마치 만화가처럼 얼굴 표정에서 약간의 변화가 주는 효과를 실험한다. 선의 방향만 바꾸어도 다양한 변화를 만들어낼 수 있음을 알게 되는 것이다.

하워드 가드너Howard Gardner와 같은 일부 심리학자들은 지능에 대한 교육자들의 시각이 좁다고 생각한다. 왜냐하면 지능을 중심으로 아이들을 바라보다 보면 다른 정신적 잠재성의 중요성을 무시하는 경향이 있기 때문이다. 가드너의 다중지능 이론은 지금까지 지능에 대해 전통적으로 생각되어온 '논리적' '수학적' '언어적' 특성 등을 비롯하여 '음악적' '개인적' 능력들도 포함하고 있다.[6] '공간적' 지능은 미술적 능력과 관련되어 있다. 교사들이 미적 논의에 참여하거나 어린이들에게 미술에 대해 글을 쓰고 이야기를 하도록 할 때 어린이들은 미술의 주제를 확장시킬 뿐 아니라 다른 양식의 지능 또한 훈련하게 된다. 미술적 또는 공간적 지능은 가드너가 언급한 다른 지능들의 범주로 분류되거나 나뉘어질 수 있다. 예를 들어, 미술관 관장을 공간적 지능이 풍부한 미술가에게 맡길 수 있겠지만 거기에는 수학적, 언어적, 개인적 기능과 관련된 능력도 요구될 것이다. 이러한 능력 없이는 고객을 위해 견적을 내거나 원고를 쓰거나 또는 팀을 짜는 것과 같은 일이 불가능하기 때문이다. 어떤 종류의 지능이 발생학적이거나 유전적인 것이라고 하더라도 향상시키고자 하는 욕구가 아주 강하다면 모든 종류의 지능은 강화될 수 있다.

두 학생에 대한 사례 연구

미술적으로 재능 있는 사람들의 내력에서 재능의 특성에 관한 분명한 징후를 찾아볼 수 있지만, 그들의 초기 작품에서는 실제적인 증거를 밝혀내기 어려운 경우가 있다. 아이들의 작품은 늘 잘 보관되지 않기 일쑤고, 일반적으로 부모와 교사 모두 아이들의 초기 행동을 확실하게 기억하기 어렵기 때문이다.

이런 예는 중상류 가정 출신인 같은 연령의 두 소녀 수전과 메리의 사례에서 볼 수 있다. 이 소녀들은 아주 어릴 적에 미술에 재능을 보였다. 그들의 작품에 관한 연구를 보면, 두 소녀 모두 1세가 되기 전에 그림을 시작했고, 두 번째 생일이 되기 전에 조작기를 뛰어넘었던 것으로 보인다. 15개월 즈음에 수전은 크레용으로 그린 그림에 제목을 붙이

고 있었다. 메리는 16개월에 같은 행동을 보였다. 이때 메리는 단어를 분명하게 말하기 시작했으나, 수전은 말을 배우는 데는 조금 느렸고 대신 일관되게 '자동차'를 일컬어 '붕붕'이라 하고 '오리'를 '꽥꽥'이라고 했다. 수전은 상징을 이용하여 그림에서 그런 사물들을 묘사하고는 이런 단어를 사용하여 이름을 붙였다. 25개월이 되었을 때, 수전은 접착 테이프와 색종이를 가지고 흥미로운 몽타주를 만들었다. 27개월쯤에 두 소녀는 다양한 상징을 아주 많이 그릴 수 있었고, 같은 구도 속에서 그 상징들이 어떤 관련을 갖도록 하였다.

두 어린이 모두 정상적이고 활발하게 지냈으며 날씨가 따뜻해지면 밖에 나가서 노느라고 미술 작업을 제쳐두었다. 그러나 부모들이 주의를 기울여 모아두었던 그들의 작품을 연구해 보면 미술 활동이 활발하지 않은 것이 그들의 지속적인 성장을 방해한 것으로 보이지는 않는다. 두 아이 모두 3세가 될 때까지 그림 속에서 사물들을 겹쳐 그리고 있었으며, 메리는 4세가 되자 디자인의 표현요소로서 재질감을 알게 되었음이 관찰되었다. 그리고 6세가 될 때까지 그들은 다양한 기법들, 즉 색채 혼합, 질감 효과, 그리고 뛰어난 구성 등을 익히고 있었다. 7세 전에 메리의 작품 속에는 선원근법이 조금 보였다. 두 소녀 모두 분명히 진보적이고 좋은 평가를 받는 미술 교육을 실시하는 초등학교를 다녔다는 데 주목할 필요가 있다.

수전이 10세, 메리가 10세 8개월이 되었을 때 그들의 작품에서 질적으로 어린이다운 특성이 대부분 사라졌다. 이들은 사물을 사진처럼 상당히 사실적으로 묘사하면서 사실기를 보냈다. 수전의 작품은 주제를 반복하면서 점점 타성에 젖어갔고 메리의 작품은 여러 미술가의 작품을 떠올리게 했다. 그녀는 계속해서 드가의 영향을 받았고 나중에는 마티스의 영향을 받으면서 사춘기Aubrey Beardsley period를 보냈다. 두 소녀가 12세가 되었을 때 서로 만나 친구가 되었다. 그들은 고등학교에서 같은 미술반에 있었으며 인상주의 작품에 영향을 받은 것이 분명해 보이는 작품들을 제작하였다.

운좋게도 이들이 다닌 중등학교의 미술 교육은 초등학교 때만큼이나 상당히 효과적이었다. 얼마 후 이들 작품의 개성은 더욱 두드러졌다. 결국 두 소녀 모두 미술적 재능이 있는 어린이들을 위한 특별반에 들어

갔고, 거기에서 4년을 보냈으며, 개성이 두드러진 그림과 조소 작품들을 계속해서 만들어냈다. 두 소녀 모두 미술대학에 진학했으며 대학 선생님에 따르면, 뛰어난 미술 실력을 보여 주었다고 한다.

메리와 수전이 재능이 있었음은 의심할 여지가 없었다. 두 소녀 모두에게 공통적으로 확인할 수 있는 특성은 무엇일까? 첫째, 이들은 자라는 동안 내내 미술에 열중하였다. 미술에 대한 관심이 간간히 멀어지는 때가 있었지만 미술 작품을 제작하는 것을 중단하지 않았다. 둘째, 두 소녀 모두 부모들이 미술에 관심을 가지고 즐기는 가정에서 자랐다. 환경이나 유전적 기질 모두가 미술 재능을 갖는 데 도움이 되었다. 음악과 미술에 관심과 재능이 있는 부모를 가진 아이들은 그렇지 못한 부모의 자녀들이 가지지 못한 '천성'과 '교육' 모두에서 두 배의 이점을 갖는다.[7]

셋째, 어린이다운 표현이 나타나는 시기 전반에 걸쳐 메리와 수전의 발달은 일반적인 어린이들보다 더 풍부하고 더 빨랐다. 두 소녀 모두 분명 미술 도구와 재료를 다루는 데 보통 수준을 넘어섰지만 작품을 하는 데 가장 중요한 것이 기능이라고는 생각하지 않았다. 다시 말해서, 어떤 시기에는 두 소녀의 작품이 분명 기법에 의해 좌우되었고 그들이 선망하던 다른 작가의 작품이 영향을 미치기도 하였다. 그러나 다행히도 미술의 과정에 대한 이들의 통찰력과 개인적인 성실성, 지적 활발성, 그리고 비전이, 미술 표현에 만족스런 수단을 찾는 재능 있는 어린이의 마음을 끌 수 있는 이러한 강한 영향들을 극복하는 힘이 되었다.

미술가들의 경력 연구

다른 사례 연구의 형태로 성인 미술가들의 어린 시절에 대한 기억을 추측하는 방법이 있다. 미술가들에게 미술을 최초로 경험했을 때의 이야기를 요구했을 때, 그들은 놀라운 회상 능력을 보여 주었다. 그들이 설명한 대부분은 미술에 대한 전통적인 관점과는 별 관련이 없어 보였다.

최고의 그래픽 디자이너인 밀턴 글레이저Milton Glaser는 5세 때 일어났던 사건을 정확하게 기억하고 있었다.

나는 내가 미술가가 되길 원했던 순간을 뚜렷하게 기억하고 있다. 그것은 다섯 살 때 일어난 일이었는데, 아마도 열 살이나 열다섯 살 정도

나보다 나이가 많았던 사촌 형이 갈색 종이가방을 들고 집으로 들어오면서 "너, 비둘기 보고 싶니?" 하고 물었다. 나는 사촌 형의 가방 속에 비둘기가 있다고 생각했고 "물론"이라고 대답했다. 그는 자신의 호주머니에서 연필을 꺼내더니 가방 한쪽 면에다 비둘기를 그렸다. 두 가지 일이 벌어졌다. 하나는 비둘기를 그리는 누군가를 보면서 갖게 된 기대였고, 두 번째는 나의 초보적인 그림과는 반대로 실제 사물과 닮게 그림을 그리는 누군가를 처음으로 관찰하였다는 것이다. 나는 사실 할 말을 잃었다. 그것은 기적과 같은 일이었고, 삶을 창조하는 것이었으며, 나는 결코 그 경험을 잊지 못하였다.[8]

유명한 미술가 주디 시카고는 아주 어렸던 3세 때부터 기억하고 있었다. 대부분 그렇듯이 그것은 부모의 공감과 후원으로 시작되는데, 그녀의 경우는 어머니에 의해서였다.

세 살 때 그림을 그리기 시작했는데, 무용가가 되기를 원하셨던 어머니는 내게 많은 격려를 해주셨다. ……내 어린 시절, 어머니는 창조적

만화가들은 '진지한' 예술가보다 좀더 위트 있고 창의적이고 인내심을 가지고 있는지도 모른다. 이 그림을 그린 10세 소년은 6세 이후부터 만화에 관심을 가져 왔다. 그의 그림은 사람, 장소, 사건에 대한 예리한 관찰을 보여 준다.

인 삶에 대한 다채로운 이야기들을 들려 주셨고, 특히 내가 아파서 침대에 누워 있을 때 어머니의 이야기들은 미술에 대한 흥미를 키우는 데 도움이 되었다. 나는 어렸을 때부터 미술가가 되고 싶었기 때문이다. 아버지는 나의 미술을 향한 충동에 절대 관심이 없었기 때문에, 나는 미술 작품을 어머니께 보여 드렸고, 아버지께는 지적 성취물을 보여 드렸다.[9]

다음의 인용에서 보여지듯이, 루이스 네벨슨Louise Nevelson은 자신이 미술가가 되고 싶어하는 것을 알았을 뿐만 아니라 특정 분야의 미술가, 즉 조각가가 되고 싶었다.

> 나는 나 스스로 이 길을 위해 태어났다고 주장한다. 내가 기억하는 한 아주 어렸을 때부터 나는 미술가가 되려고 하였다. 나는 미술가처럼 '느꼈다.' 좋은 목소리를 가지고 있는 사람은 가수가 되고 싶어할 것이다. 따라서 나는 그러한 축복을 받았으며 한번도 의문을 갖거나 의심해본 적이 없다. ……도서관 사서가 내게 장차 무엇이 될 거냐고 물었을 때 물론 나는 "미술가가 될 거예요"라고 말하였다. 그리고 덧붙여 "아니, 나는 조각가가 되고 싶어요. 내게는 색이 필요하지 않아요"라고 하였다. 나는 너무 두려워서 울면서 집으로 뛰어왔다. 내가 내 삶에서 전에는 전혀 생각해본 적이 없었던 것을 어떻게 알고 있었을까?[10]

사람들은 미술적 재능에 미치는 중요한 영향들에 대해 일반화하려 한다. 그래서 인용된 자료만 보고 부모, 이야기하기storytelling, 미술가적 행위의 모델들을 경험하는 것 등이 재능 있는 아이들의 창조적인 발전에 기여한다고 결론지을지 모른다.

많은 미술가들은 저마다 다른 추억들을 가지고 있었지만, 미술에 대해 무지하긴 해도 자녀의 관심에 공감하는 부모, 모방에 대한 충동, 그리고 사실주의에 관한 호감 등은 공통적이다. 미술관에 처음 갔던 경험은 아주 긍정적으로 작용했으며, 마치 많은 작가나 배우들과 함께했던 것처럼 그들의 어린 시절은 풍요로웠고, 특히 환상과 공상, 이야기를 사랑하고 좋아하였다. 페이스 링골드는 자신의 비디오 〈페이스 링골드: 마지막 퀼트 이야기Faith Ringgold: The Last Story Quilt〉에서 자신의 어린 시

절을 회상하면서 이런 점을 특히 분명히 표현했다.[11]

재능아의 판별

교사가 어떤 아이가 비범한 미술적 재능을 가지고 있다고 생각하게 되었다면 미술가와 미술교사를 포함한 다른 사람들의 의견을 구하는 것이 현명하다. 그렇게 전문적인 사람들의 의견은 상대적으로 장기간에 걸쳐 탐구된 것이기 때문에 더욱 그러하다. 갑작스럽게 나타난 재능이 주목할 만하지만 일시적인 기능의 발전일 뿐인 것으로 드러날 수도 있다. 다시 말해, 초기에 미술적 재능처럼 보이는 것이 아이의 에너지와 힘이 흐르는 곳으로 관심이 달라지면서 사라질 수도 있다.

재능의 특별한 측면에 대한 정보를 얻고 싶은 교사들은 특정한 솜

오른쪽 그림: 6세의 윌이 그린 이 드로잉은 비례를 나타내고 옆모습을 표현하고 다양한 도형들을 사용하여 주제를 표현한 뛰어난 솜씨를 보여 준다. 이러한 공간 인식은 그림의 주제를 위해 종종 간과되는 경우가 있다.

씨가 드러나는 과제를 생각해낼 수 있다. 미술 영역에서 학습되는 특성들에는 관찰력, 색채 감수성, 그림과 창조력을 융화시키는 능력, 감성적 표현, 기억, 공간의 이동, 그리고 매체에 대한 민감성 등이 포함될 수 있을 것이다.

교사들은 또한 미술품을 보는 어린이들, 특히 전시실이나 박물관에서 원작을 본 어린이들이나 미술과 미술가들에 관한 책을 읽는 어린이들에게 관심을 기울일 수도 있다. 뿐만 아니라 미술 작품을 논의하고, 의미에 관하여 재미있는 해석을 내리며, 다른 작품과 관련시키는 등 미술 작품을 보거나 미술에 관하여 이야기할 때 지식이 풍부하고 익숙해 보이는 듯한 어린이에게 관심을 기울일 수도 있다.

재능에 대한 평가는 어린이의 학교 생활 내내 계속된다. 재능의 판별과 가장 직접적으로 관련된 사람들은 미술학교에 입학하는 사람들이다. 전통적으로 지원자의 포트폴리오(소묘, 색, 디자인 등에서 보이는 어린이의 능력이 반영된 것)에 의존하지만 많은 미술학교들은 입학 허가를 위하여 문제해결력이나 창의적인 사고의 증거, 개인 면담을 통해 측정되는 개인적 특성과 같은 다양한 기준들을 적용해 왔다. 다른 말로 하면, 오늘날에는 융통성과 창의적인 마음을 가진 유연한 어린이가 수채화 솜씨가 좋은 지원자보다 더 유리하다는 것이다.

시간과 전문가들의 의견에 근거하여 재능을 확인하는 체제는 합리적인 효율성을 가지고 있다. 심화된 미술수업에 학생들을 선발할 때는 일반적으로 확실한 미술 제작 능력과 관심, 그리고 일반 학교에서의 성취에 기초하여 친구들과 교사의 추천에 의해서 이루어진다. 학생들은 자기 평가와 발달 정도에 대한 미술교사의 관찰 결과에 따라 심화 학급으로 이동하거나 거기서 제외될 수 있다.

어린이에게 제공되는 몇몇 특별한 미술수업에서 입학 허가의 주요 기준은 특별한 재능보다는 미술에 대한 관심이다. 특별학급의 많은 사례에서 실기 기능이 발달한다는 사실이 증명되는데, 일단 어린이가 자신의 열정을 공유하는 친구들과 함께 작업을 한다는 이점 때문이다. 미술에 대한 열정을 가진 어린이를 위해 특별히 만들어진 수업은 일반 학교에서 허용되는 활동의 양으로는 만족할 수 없다. 다시 말하자면, 뛰어난 수준의 미술 작품을 만드는 능력이 없더라도 미술을 좋아할 수 있다는 것이다.

이 두 그림은 5세, 7세인 두 형제가 함께 그린 그림의 일부이다. 완성된 작품은 12개의 상황과 부분으로 된 이야기를 보여 준다. 관습적인 회화 기법보다는 수준높은 순수한 아이디어들을 보여 준다. 전체 그림은 약 46×61센티미터의 마분지에 그린 것으로 수많은 인물, 빌딩, 상상의 동물 등이 그려져 있다.

미술 영재아를 위한 특별한 조치

미술에 재능이 있는 아이들을 판별하고 나면 이들을 위해 어떻게 적절한 교육적 지원을 할 것인가가 문제이다. 학생에게 심화된 작업을 제시하고, 특별한 재료를 주며, 해야 할 다른 의무에서 벗어나 미술 작업을 하

도록 시간을 허락하는 등 담임교사나 미술교사는 '풍부한' 프로그램을 제공할 수 있다. 이때 담임교사가 이러한 아이를 지도할 수 있는 능력을 갖추고 있지 못하거나, 미술시간이 아닌 시간에 미술 활동을 하도록 하는 것이 학급의 다른 학생들에게 좋지 않은 반응을 불러일으킬 수 있다. 교사들은 또한 창의적인 행동거지를 보이며 잘 따라오지 않는 학생들에게 보이는 다른 학생들의 부정적인 태도 또한 염두에 두어야 할 것이다.

영재아를 돕는 또 다른 조치는 이들만을 위한 '특별 학급'을 설치하는 것이다. 그런 학급은 학교 정규 시간, 방과후 또는 토요일 아침 등에 운영될 수 있다. 많은 교육자들은 특별 학급 운영이 영재아의 요구를 충족시켜 주는 최상의 해결책이라고 믿는다. 예술 분야에서 능력을 갖춘 사람들을 교사로 고용할 수도 있다. 일반 교육에 공감하는 교사라면 미술 영재아를 지원할 수 있을 것이며 전문가들이 더 많은 지원할 수도 있다. 특별 학급의 각각의 개인차에 따라 지원이 이루어져야 한다는 점은 두말할 것도 없다.

어떤 특별한 조치라 하더라도 예술적 재능을 가진 어린이를 위한 것이라면 어린이의 미래 발전에 가장 중요한 두 가지 사항을 고려해야 한다. 우선 어린이의 예술적 발전을 어른의 경우와 같이 보아 지나치게 서둘러서는 안 된다는 점이다. 초등학교의 영재아도 역시 어린아이일 뿐이다. 이러한 사실을 존중하면서 예술적 성장이 이루어지도록 해야 한다. 두 번째로 모든 영재아가 재능에 맞는 작업을 하도록 충분한 도전거리를 제공해야 한다. 이러한 조건이 갖추어지지 않는 한, 영재아는 작업에 흥미를 잃을 것이고 상당한 에너지와 능력이 가치 없이 낭비되고 말 것이다.

어떤 환경 속에서 재능을 꽃피울 수 있을까? 우선 부모는 미술에 대한 관심을 격려해 주는 것이 최선이며 적어도 그것을 좌절시켜서는 안 된다. 아이의 관심사에 공감하는 가정 환경은 최상의 자극이 된다. 미술 재료, 미술 책, 작업할 수 있는 장소를 마련해 주는 가정, 사랑과 지성을 갖춘 부모가 아이가 만드는 작품을 칭찬하고 더 좋은 작품을 만들도록 격려한다면 영재아들의 재능을 향상시키는 데 실질적으로 도움이 될 것이다. 또한 영재아가 다니는 초등학교나 중학교에서는 충분히 자극이 되고 도전할 만한 미술 프로그램을 제공하여야 한다. 마지막으로 예술적인

발전에서 영재아에게 재능을 키울 수 있는 특별한 기회를 제공해야 하며, 일반 학생들과 다른 영재아의 특정 능력을 키우는 데 민감하게 지원할 수 있는 교사를 만나도록 해주어야 한다. 영재아를 판별하고 지도 계획을 세울 때 교사와 행정가들은 다음 몇 가지를 스스로 점검해야 한다.

- 어린이가 지도받을 만한 특별한 재능을 가지고 있다는 사실을 부모에게 알렸는가?
- 박물관의 특별 교실과 같이, 지역사회로부터 얻을 수 있는 자원들이 있는지 조사해보았는가?
- 영재아를 다룰 때 지나치게 염려하거나 필요 이상의 관심을 주고 있지는 않은가?
- 교실 활동을 통해 나온 미술 작품을 전시하고 토론함으로써 그 활동에 감상이나 비평적인 차원을 포함시키고 있는가?
- 어린이와 공감대를 형성하고 있는가? 그들은 교사(또는 행정자)의 의견을 존중하고 있는가?
- 자기 평가로 그들의 능력을 향상시키고 있는가?
- 영재아들이 때때로 보이는 부정적인 태도를 어떻게 다루고 해석해야 하는지를 알고 있는가?
- 교사(또는 행정가)는 영재아에게 적합한 모델인가? 교사(또는 행정가)의 행동에는 미술에 대한 애정이 어떻게 반영하고 있는가?

'재능'이란 말은 능력의 네 가지 차원 모두를 포함하는 일반적인 용어이다. 미술에 적성을 가진 사람, 미술에 흥미는 있으나 재능이 적은 사람, 학급 친구들보다 뛰어난 의견과 솜씨를 가진 사람, 기술, 지성, 상상력, 추진력 등을 고루 갖춘 사람 등. 특히 고학년에서는 교사가 이런 학생들을 신뢰하는 것이 중요하다.

미술 활동 제안

영재아에게 전적으로 재료 위주의 프로그램을 제공하는 것은 현명하지

못하다. 영재아는 특별 수업에서 재료뿐만 아니라 아이디어로 도전해볼 수 있다. 더욱이 학생들은 한 영역에서 깊이 있게 작업하는 기회를 가져야 한다. 아이디어로써 미술 활동에 대한 개념적인 접근을 시작하여, 그 다음으로 문제를 해결하기 위하여 어떤 재료를 사용할지 정한다. 이는 이렇게 말할 수 있다. "인간의 특성 중 하나는 기능과 유용성뿐만 아니라 즐거움과 미적 목적을 위하여 자신의 환경을 꾸미는 것이다. 자신의 환경을 창조하고자 할 때 목적, 규모, 재료 등을 고려해 보자." 이런 식으로 문제를 진술하는 것은 어린이의 선택 범위를 넓히고 어린이가 자신의 의사를 결정할 수 있도록 돕는다. "탁자 위에 두꺼운 종이, 핀, 나이프, 자 등이 있다. 이 재료들은 별장의 축소 모형을 만드는 데 사용할 것들이란다."

특별 수업 교사나 방과 후 미술교사는 더 좋은 프로그램을 계획하기 위하여 특별 수업 전에 미리 미술 활동의 세부 목표를 세워야 한다. 그래서 조각에 흥미가 있지만 찰흙으로만 작업을 해본 어린이가 큰 규모의 석고나 나무 조각을 시도해볼 수 있도록 해야 한다. 리놀륨 판화만 해본 어린이는 목판을 시도해볼 수 있어야 하고 이 두 가지를 모두 해본 어린이는 다색 실크스크린이나 다른 어린이의 능력 밖의 문제를 시도해볼 수 있다. 이러한 활동은 어린이가 경험하는 폭을 확장하고 일반 학교의 제한적인 프로그램을 보완할 수 있다.

매우 뛰어난 영재아는 대개 자신만의 주제가 있는데, 그것은 종종 과거에 성공했던 것을 계속해서 반영한다. 교사나 친구들이 그가 그린 사실적인 풍의 그림에 대한 교사나 친구들의 칭찬에 좋아하지 말아야 하는 이유가 있을까? 새로운 경험을 접하게 되었을 때 이들 어린이가 능력이 떨어지는 친구들과 마찬가지로 능숙하지 않을 수도 있다. 어렵지만, 교사의 필수적인 임무는 새로운 재료나 과정, 아이디어에 도전하게 하기 위해서 학생들이 지금까지 칭찬을 받아 왔던 결과를 기꺼이 중단하도록 하는 것이다.

영재아는 훌륭한 작가의 작품과 삶에 특별히 관심이 많다. 나무나 찰흙으로 조소 작품을 만드는 데 관심이 많은 어린이에게, 예술가들은 이 과정을 어떻게 접근했는지를 보여 주는 책이나 슬라이드, 비디오 등을 접하게 하는 것은 좋은 방법이다. 가장 유망한 아이디어를 선택하고 그리고

뛰어난 화가 윈슬로 호머가 11살 때 그린 그림이다. 와이어스 가족 그림들을 표현한 아래쪽의 네 개의 습작을 주목하라. 윈슬로 호머, 〈V자형의 딱정벌레〉(Jean Gould, *Winslow Homer: A Porait*, by Jean Gould Dodd Mead and Company(1962)).

나서 그 아이디어를 드러낼 수 있는 재료들을 모으는 등 한 예술가가 조각 작품을 만들기 위해 예비 스케치를 어떻게 했는지를 어린이들은 배울 수 있다. 또 최종 조각 작품에 쓰이는 것과 동일한 재료로 작게 만든 것을 가지고 스케치를 하는 미술가도 있음을 배울 것이다. 소년소녀 영재아들

은 남성과 마찬가지로 여성도 조각 작품을 만들었다는 사실을 배울 것이다. 그들은 다른 시대와 다른 나라의 조각 유산과 함께 현존하는 국내 미술가들의 조각 작품에도 친숙해져야 한다. 또한 조각은 미술가가 표현하고자 하는 목표에 따라 재현적이거나 또는 추상적 · 비구상적이 될 수 있음을 배워야 한다. 영재아는 미술가들이 의미와 느낌을 표현하는 조각품을 만들었다는 사실을 이해하게 해주는 경험을 해야 하고 미술에서 의미를 읽을 수 있어야 한다.

일반적인 활동

영재아는 미술 활동을 선택하는 데 수많은 특징을 드러낸다. 종이 구조물 같은 공예품보다는 만화 그리기, 초상화, 조소와 같은 기본적 유형의 미술 작품에 일찍 관심을 가지며 거기서 더욱 큰 도전을 하고 깊이 만족하는 데 더 매력을 느낀다. 그들은 때로 신기한 공예품에 관심을 기울이는 반면 좀더 전통적인 미술 형식에 새롭게 관심을 돌리기도 한다. 어쩌면 그것이 이들의 특별한 조숙함을 과시할 수 있는 기회를 주기 때문일 것이다.

일반적으로 영재아는 집단 활동에 참여하기보다는 혼자서 활동하기를 더 좋아한다. 영재아가 집단의 한 사람으로서 사회적인 성향을 가지고 있다 하더라도, 이들은 미술이 개인적인 숙고와 노력을 지속적으로 요구하는 과목임을 아는 듯하다. 그리고 인형극이나 벽화 만들기, 그 밖의 협동적인 노력이 필요한 작품에 참여하는 것을 완전히 부정하는 것은 아니지만 대부분 자신의 미술 주제에 개별적으로 몰두할 때 가장 행복해한다.

유화 그리기

유화 물감으로 그리는 것은 영재아에게 특히 적합한 활동의 좋은 예이다. 이것은 학생에게 '실제 예술가' 처럼 느낄 수 있게 해주는 효과적인 수단이다. 유화 물감은 색이 풍부하고 민감하며 대부분의 수채화보다는 훨씬 더 융통성이 있다. 천천히 마르는 특성을 가진 유화는 일정 시간에 걸쳐 이루어지는 미술 프로젝트에 적당하다. 영재아들은 사춘기 이전 무렵 유화를 그려 보는 기회를 갖는 것이 좋다. 그러나 영재아라 할지라도

다른 유형의 그림을 다양하게 그려 보고 나서야 비로소 유화 물감을 효과적으로 사용할 수 있을 것이다(솔벤트를 포함해서 건강에 유해할 우려가 있는 것에 대해서는 부록 D 참조).

다른 그림 매체

사춘기 이전의 영재아는 일반 미술 프로그램에서 잘 쓰지 않는 몇 가지 다른 매체에 도전해볼 수 있다. 예를 들어, 좀 비싼 물감을 먹과 같이 쓰거나 이전에 언급했던 혼합 매체 기법을 사용할 수 있다. 펠트펜과 가는 붓으로 작업을 해볼 수도 있다. 검정색이나 갈색의 목탄 파스텔과 콩테 크레용 역시 빠르게 스케치하거나 그림을 좀더 정교하게 그리는 등 광범위하게 쓰인다. 이러한 선 중심의 소묘에서 출발하여 세리그래피seri-graphy나 석판화 같은 더욱 심화된 시각예술 과정으로 이끌 수 있다.

사춘기 이전의 영재아 중에는 다양한 종류의 수채 물감 사용에 능숙한 어린이도 있다. 많은 화가들의 의견에 의하면, 투명 수채 물감은 가장 미묘하고 어려운 재료 중의 하나이다. 정확하고 빠르게 사용해야 하고, 물감의 '건조'나 물기의 특성에 익숙해야 하며, 이런 것들이 최종 작품에 나타나야 한다. 양질의 수채 물감, 붓, 그리고 특히 종이는 비교적 비싼 편이다. 튜브에 들어 있는 안료는 고체 형태의 안료보다 더 쓰기 편리하다. 영재아가 수채 물감으로 진지하게 그림을 그리기 시작할 때 학교 미술 프로그램에서는 일반적인 것보다 좀더 좋은 질의 재료를 제공해야 한다. 아크릴 물감은 빠르게 마를 뿐만 아니라 유화 물감처럼 짙은 색을 표현할 수 있다.

현대의 교육 환경에서는 점차 첨단 기술을 사용하게 됨에 따라 컴퓨터의 창의적인 가능성을 무시해서는 안 될 것이다. 오늘날 학교의 많은 어린이들은 유치원에서부터 컴퓨터를 사용하기 시작한다. 컴퓨터 소프트웨어로 그래픽, 페인팅, 애니메이션 프로그램을 사용할 수 있게 되면서 초등학교 어린이가 컴퓨터로 미술 작품을 제작한다는 것은 특별한 일이 아니게 되었다. 재능 있고 소질 있는 어린이는 웹상에서 탐색도구로서, 또는 미술 작품을 창조하는 매체로 컴퓨터를 사용함으로써 여러 가지 유익한 점을 얻을 수 있다.

매체와 관계없이 더욱 도전할 만한 미술 프로그램과 좀더 특별한

요구에 부합되는 교수 활동, 그리고 가급적이면 친구와 함께할 수 있는 추가적인 창작 시간 등이 중요하다. 교사는 어린이의 재능을 더욱 이끌어내고 높은 수준의 작품을 설정하며 이러한 것을 더 직접적으로 실행해야 하므로 본래보다 훨씬 교수의 강도를 높여야 한다.

재능 있는 많은 다른 어린이들과 달리 러시아의 7세 어린이인 마나는 사실적인 묘사보다는 낙서에 더 관심을 가졌다. 이 소녀의 기발한 생각과 즉흥성은 대부분 또래의 친구들과는 다른 노력을 하게 했다.

영재아 지도

물론 어린 영재아도 일반적인 재료를 사용해야 하고 앞 장에서 소개한 일반 미술 프로그램과 관련된 기본활동을 수행해야 한다. 일정 시간이 지나서야 영재아를 확인할 수 있기 때문에 재능이 드러날 때까지 이들은 일반 미술 프로그램에 참여해야 한다. 보통 이상의 재능을 소유한 사실이 분명해지면 교사는 이들이 최상의 성취를 할 수 있도록 도와야 한다. 미술적 발달은 어린이가 미술 제작에 몰두할 때 일어난다. 결과물의 양이 많다거나 이전에 만들었던 형태를 반복하는 것은 진보가 아니다. 기능의 발달이나 더욱 사려깊은 통찰력, 매체에 익숙해질 수 있는 결과물 등은 어린이의 재능을 발달시키는 데 도움이 된다.

학습자가 요구에 반응할 때의 지도 원칙을 이 책에서 강조하였다. 앞 장에서 적어도 미술의 도움을 받기 위해서는, 일부 지체아들은 단계별 교수법에 따라야 한다는 사실을 알게 되었다. 영재아들은 그 반대가 필요하다. 이들에 대해서는 '지원 교수under-teaching'라는 방법이 필요함을 알게 될 것이다. 영재아가 좀더 나은 재능을 발휘하도록 연구하여 모든 시도가 이루어져야 한다. 영재아가 스스로 어떤 사실이나 기법을 배울 때마다 그렇게 하도록 격려해야 한다. 일반적으로 어린이가 자신의 문제와 그 해결책을 자신의 방식으로 탐색할 때까지 교사는 도움을 주는 것을 유보해야 한다. 이러한 유형의 교육적 도움을 받아서 영재아는 잘 성장하고 미술 작품의 수준도 발전할 것이다.

영재아가 미술 재료를 잘 사용할 수 있도록 동기부여가 되었을지라도 교사는 어린이들이 선택한 매체로 제작된 좋은 미술 작품, 실제 작품이 없으면 좋은 복제품이라도 접하게 해주어야 한다. 교사는 미술 전시실이나 박물관을 통해 영재아들의 공부에 도움이 되는 작품들을 보여주도록 해야 한다. 소질이 있는 어린이는 작품을 창조하는 열정을 미술 감상이나 비평에까지 넓혀 간다. '어린이들은 작품 자체와 제작 중에 야기된 문제를 토의를 통해 해결해야 한다.'

교사는 가정 형편이 좋지 않은 영재아들도 좋은 작품을 보고 미술에 관한 좋은 책을 읽을 수 있도록 특별한 노력을 기울여야 한다. 좋은 환경을 가진 영재아는 일반적으로 미술에 관한 지식을 늘릴 기회가 있지만 그렇지 못한 영재아는 그런 기회를 거의 누릴 수 없기 때문이다. 사실 그들의 재능은 특별히 중요한 것이다. 이런 경우 그들의 가정 환경이 제공하지 못하는 지적 자료와 영감을 제공하는 것이 교사의 임무이다.

미술교사는 미술에서 영재아 교육을 인정해야 한다. 학습 면이나 미술 면, 또는 그 두 가지면 모두에 재능을 가졌건 간에, 영재아들은 수업이나 활동뿐만 아니라 아이디어 면에서도 풍부하다. 또한 이미지나 대상을 창조하는 것과 마찬가지로 미술 작품을 보고 반응하는 것도 중요하다고 경험자들은 강조한다. 분명한 것은 영리한 학생은 미술수업에 빠르고 적절하게 반응한다는 사실이다. 한편, 미술적 재능을 가진 어린이가 미학이나 미술사에 존재하는 개념의 세계를 탐색하고 숙고함으로써 그들의 이미지 만들기 능력을 사용하도록 장려해야 한다.[12]

주

1. Pat O'Connell Ross, *National Excellence: A Case for Developing America s Talent* (Washington DC: U.S Department of Education, Office of Educational Research and Improvement, October 1993).

2. 많은 교육 저작들에서 '영재'는 높은 지능을 가진 아이를 가리키며 '재능'은 어떤 분야에서의 특별한 재능을 말한다. 이러한 의미의 차이는 일반적인 것이 아니며 이 책에서는 이러한 의미의 차이를 받아들이지 않는다. 이 장에서 이 둘은 서로 바꿔 쓸 수 있는 말로 사용되었다.

3. Ross, *National Excellence*, Part 3, p. 1.

4. 앞의 책, p. 3.

5. Al Hurwitz, *The Gifted and Talented in Art: A Guide to Program Planning* (Worcester, MA: Davis Publications, 1983).

6. Howard Gardner, *Multiple Intelligences: The Theory in Practice* (New York: Basic Books, 1993).

7. 두 소녀는 교육수준이 높고 특히 예술에 관심이 많은 부모를 두었으며, 부모들은 두 소녀의 미술활동 기록들을 남겨 두었다. 이들은 작품 뒷면에 그 작품에 대한 논평을 써서 이들을 체계적으로 정리해 보관하였다. 두 어린이는 마침내 영재아들을 위한 미술수업을 받게 되었는데, 이때 부모들은 그 기록들을 제출했다. 이 두 소녀의 아이큐는 120(메리)과 130(수전)이었다.

8. Milton Glaser, *School Arts Magazine,* May 1993, p. 60.

9. Judy Chicago, *Through the Flower: My Struggle as a Woman Artist*(New York: Doubleday, 1993), pp. 3-4.

10. Louise Nevelson, *Dawns and Dusks* (New York: Scribner, 1976), pp. 1, 14.

11. *Faith Ringgold: The Last Story Quilt,* prod. Linda Freeman, 28 min., L & S Video, 1992, videocassette.

12. Karen Lee Carroll, *Towards a Fuller Conception of Giftedness: Art in Gifted Education and the Gifted in Art Education* (Ph.D. diss., Teachers College, Columbia University, 1987).

독자들을 위한 활동

1. 어떤 어린이를 예술적으로 재능이 있다고 할 수 있는지 연구해 보자. 뛰어난 개인적 특성과 작업 습관, 그리고 경쟁상대에 대한 태도 등에 대하여 기록한다.

2. 예술적 재능이 있는 어린이들의 그림을 수집한다. 주제, 디자인, 기법 면에서 작품을 분석한다. 같은 연령의 재능 있는 어린이 그룹과 보통 어린이의 작품을 모아서 비교한다.

3. 예술적으로 재능이 있는 아동들의 가정 환경을 연구한다. 가정 환경의 문화적, 경제적 수준은 어떠한가?

4. 미술가들과 접촉하여 학창 시절에 그린 그림을 가지고 있다면 빌려 달라고 한다. 어렸을 때 미술에 대한 관심을 자세히 설명해 달라고 한다.

5. 적어도 둘 이상의 재능이 있는 어린이를 위한 프로그램의 입학조건을 비교한다(박물관, 미술학교 등).

6. 재능의 수준을 어떻게 설명할 수 있을까? 예를 들어 가장 높은 수준의 재능에 대립되는 것으로서의 영리함 같은 것 말이다.

7. 대학생들 중 K-12 교육기간 동안 재능아를 위한 프로그램에 참여해본 경험이 있는 학생들이 상당수이다. 이런 경험이 있는 친구나 동료들을 인터뷰한다. 그들이 참여한 프로그램을 설명하거나 평가하도록 한다.

추천 도서

Callahan, Carolyn M., and Jay A. McIntire. *Identifying Outstanding Talent in American Indian and Alaska Native Students*. Washington, DC: U.S. Dept. of Education, Office of Educational Research and Improvement, Javits Gifted and Talented Education Program, 1994.

Clark, Gibert A., and Enid Zimmerman. "Issues and Practices Related to Identification of Gifted Students in th Visual Arts." *Translations: From Theory to Practice* 2, no. 2. Reston, VA: National Art Education Association, 1992.

_____. "Nurturing the Arts in Programs for Gifted and Talented Students." *Phi Delta Kappan 79,* no. 10 (1998).

_____. *Resources for Educating Artistically Talented Students*. Syracuse, NY: Syracuse University Press, 1987.

Gardner, Howard. *Creating Minds*. New York: Basic Books, 1993.

_____. "Multiple Intelligences: Implications for Art and Creativity." *In Artistic Intelligences: Implications for Education,* ed. William J. Moody. New York: Teachers College, 1990, pages 11-27.

_____. *Multiple Intelligences: The Theory in Practice*. New York: Basic Books, 1993.

Golomb, Claire. *The Development of Artistically Gifted Children: Selected Case*

Studies. Hillsdale, NJ: L. Erlbaum, 1995.

Hurwitz, Al. *The Gifted and Talented in Art*. Worchester, MA: Davis
Publications, 1983.

Porath, Marion. "A Developmental Model of Artistic Giftedness in Middle
Childhood." *Journal for the Education of the Gifted* 20, no. 3 (1997):
201-223.

Salome, Richard A. "Research Pertaining to the Gifted in Art." *Translations:
From Theory to Practice* 2, no. 1. Reston, VA: National Art Education
Association, 1992.

Zimmerman, Enid. "Factors Influencing the Art Education of Artistically
Talented Girls." *Journal of Secondary Gifted Education* 6, no. 2 (1995):
103-112.

인터넷 자료

진보 네트워크 서비스 회사. "ThinkQuest Library: Art". *ThinkQuest*.
〈http://ww-w.thinkquest.org/〉 *ThinkQuest*는 학습과 협력 도구로서
컴퓨터와 공학의 적극적인 활용을 바탕으로 하는 프로그램이다. 이 사이트는
학생 주도 프로젝트에 기초한 학습의 실제적 모형을 제시하며 수많은 포괄적인
미술 프로젝트가 포함되어 있다.

특수아 심의회. 〈http://www.cec.sped.org/〉 거대한 전문가 단체인
영재아심의회(CEC)는 장애나 영재 등 특수한 학생들을 교육하는 데 전념하고
있다. CEC 웹 사이트는 지시 자료를 포함하여 영재 교육에 대한 다양한 자료를
제공한다.

아동자료 온라인 회사. "Education: Gifted and Talented Students" 〈http://
www.kidsource.com/kidsource/pages/ed.gifted.html〉 관계 서적 목록
해설과 그 밖의 교육 자료.

영재아를 위한 국립협회. 〈http://www.rmplc.co.uk/orgs/nagc/〉 영재아와
재능아, 가족, 교육자를 위한 영국의 웹 사이트. 자료를 제공하고 국제
영재 · 재능 기관의 사이트를 링크해 놓고 있다.

국립 영재 · 재능 연구센터. *Centen for Gifted Education and Talent
Develop-ment*. 〈http://www.gifted.uc-onn.edu/〉 미국 교육부의 지원을 받는
국립 영재 · 재능 연구센터의 임무는 유치원에서 중학교 수준까지 많은
잠재력을 가진 학생들의 교육을 위해 개인과 단체에게 정보를 제공하고 연구를
계획하고 수행하는 것이다. 인터넷과 다른 이용 가능한 다양한 매체를 통하여
수준 높은 자료를 제공한다.

노스웨스턴 대학교. Online Publication and Resources. *Center for Talent
Development*. 〈http://ctdnet.acn-s.nwu.edu/〉 영재 교육 관련서적에 대한
뛰어난 안내, 다른 사이트 링크를 제공하는 온라인 정보.

미국 교육부와 교육연구개선국. *Jacob. Javits Gifted and Talented Students
Education Program*. 〈http://www.ed.gov/prog_info/Javits/〉 미국
어린이들의 재능 발달을 지원하기 위해 1994년 제이콥 K. 재비츠의 영재와 재능
학생교육법이 미국 의회에서 통과되었다. 이 웹 사이트는 영재와 재능교육을
위한 기금의 위임 법률을 제정하고 그것을 지원하기 위해 만들어진 프로그램을
설명하고 있다.

미국 교육부와 국립교육도서관. *ERIC Clearinghouse on Disabilities and Gifted
Education*(ERIC EG), 1997. 〈http://ericec.org/〉 논문, 교육과정, 초록, 사실
기록, 관련 서적 목록을 찾을 수 있으며 특색 있는 서적과 잡지 기사, 그 밖의
다른 인터넷 자료들의 전체 텍스트를 제공하는 도서관 등의 검색 데이터 베이스
제공. 영재 교육과 관련된 그룹 토론과 다른 전문가들의 정보 링크.

우리는 선으로 그리는 학습을 통해 선사 시대부터 이루어진 오래되고 훌륭한 전통을 접할 수 있다. 그림은 창의적인 사람이 자신의 주변 세계에 대한 태도를 시각적으로 표현하는 자연스러운 방식이다.[1]

_ 웨인 엔스타이스와 멜로디 피터스

그림 그리기는 아마도 어린이들이 참여하는 모든 미술 활동 중에 가장 보편적인 것이다. 이런 평면 미술 활동을 통하여 어린이는 매체를 탐색하고 상징을 창조하며 이야기 주제를 개발하여 시각적 문제 해결에 참여한다. 현대 미술교육에서 강조하는 것은 어린이의 발달수준에 맞는 교사의 지도 및 지원과 더불어 민감하고 창의적인 경험의 표현이다.

어린이들의 소묘와 회화는 그들의 경험과 반응에 대하여 무언가를 말해 주며 또한 그들의 관찰력을 높여 준다. 선묘 능력은 쓰기 능력 발달의 전조이다. 그림과 글씨 쓰기는 선으로 표현하는 서예 학습이 성행하는 중국이나 일본에서는 특별히 유효한 관계를 맺고 있다. 소묘와 회화 활동을 잘 가르치면 보편적으로 즐길 수 있는 활동이 되며, 모든 표현 발달 단계의 어린이에게 매우 유연하고 실질적인 표현 수단이 된다.

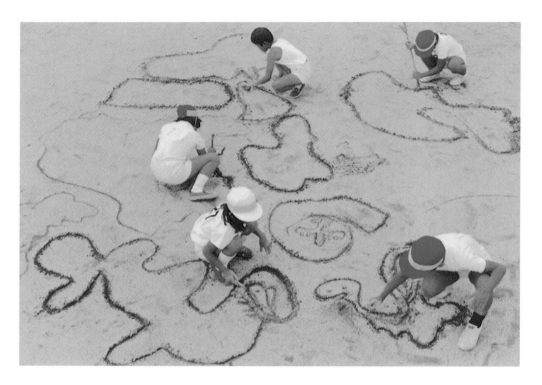

일본.

인식하게 되고 좀더 비판적이 된다. 이에 따라 통찰력 있고 세심한 지도를 통해 어린이를 도울 수 있다. 이 장에는 교사가 학생들의 미적 성장을 도와줄 수 있는 방법에 대해 많은 제안을 할 것이다. 이 장을 읽기 전에 제3장 '어린이 미술발달'의 내용을 살펴 보자.

조작기(2~5세)

매체와 기법

조작기의 어린이(1~2학년)를 위하여 매체를 선택할 때 교사는 어린이의 작업 방식과, 빠르면서도 자발적으로 작업하려는 자연스러운 경향을 명심해야 한다. 부드러운 분필이나 목탄은 먼지가 나고 지저분해지며 너무 쉽게 부러지는 경향이 있으므로 처음 시작하는 어린이보다는 상징 단계에 들어가는 2학년 정도에게 적당하다.[2]

그리기를 막 시작하는 어린 아이에게는 다른 매체보다는 펠트펜과 유성 크레용이 적당하다. 크레용은 부러지지 않을 정도로 딱딱하고 세게 누르지 않아도 종이에 색이 부드럽게 잘 칠해진다. 펠트펜은 색이 생생하고 다루기가 쉬워 특별히 인기가 있다. 다양한 크기와 색과 가격의 펠트펜을 활용하여 모든 연령의 어린이들에게 활력을 줄 수 있다. 어린아이에게 종종 가는 펜과 부드러운 연필로 그리게 하는 등 넓은 관점에서는 그림 도구를 제한하지 않는 것이 바람직하다.

크레파스는 부드럽고 색이 풍부한 파스텔, 즉 색분필의 특성과 가루가 덜 나오는 크레용의 특성을 결합한 것이다. 크레용보다 비싸긴 하지만 색의 효과 때문에 모든 연령에서 손쉽게 사용할 수 있는 미술 재료이다. 어린이들이 사용하는 미술 재료는 항상 안전하고 독성이 없어야 한다.

소묘에 적당한 종이는 매우 다양한데, 종이의 크기와 모양은 어린이가 흥미롭게 선택할 수 있게 한다. 보통 가로 30센티미터 세로 20센티미터 정도의 흰색 그림 종이가 표준이다. 마닐라지는 값이 싸고 크레용에 적당한 '결'을 가지고 있다. 마닐라지보다 싼 신문용지도 괜찮지만 촉감이 너무 부드러워 쉽게 찢어진다.

이 장에서는 그림을 위한 도구와 재료를 설명하고 다양한 발달 단계에 따른 사용방법도 살펴볼 것이다. 공간 관계, 인물, 풍경, 자화상, 정물 등의 구성을 만들어내고, 매체를 혼합하여 사용하며, 회화적 구성을 발달시키는 것 등과 같은, 소묘와 회화 지도에 관련된 문제를 다룬다. 또 미술의 역사적, 비평적, 문화적 차원에 대해서도 논의할 것이다.

취학 전 어린이가 그림을 그리고 색칠하도록 지도하는 주된 목적은 우선 그림을 그리는 재료에 익숙해지게 하는 것이다. 두 번째는 어린이 자신의 생각을 더욱 쉽게 개발하게 하는 것이다. 미술 발달에 관한 장에서 이미 언급했던 것처럼 어린이는 여러 가지 이유로 그림을 그리고 색칠하며 그렇게 함에 따라 자라고 성숙하면서 변해 간다. 재료를 조작하는 것에서 상징을 창조하는 데 이르기까지 미적 특성에 대한 관심과 미술 작품에 의미를 나타내기 위해, 어린이들은 역동적으로 미술을 제작하고 반응한다. 아주 어린아이는 미술 활동에 참여하도록 외적인 동기부여를 거의 할 수 없지만 점차 나이가 들어감에 따라 자신의 능력을 더욱

상징표현기(1~4학년)

매체와 기법

조작기의 어린이들은 분필을 거의 사용하지 않지만 상징 형성기에는 새로운 기능이 요구되면서 부드러운 분필과 '먼지 나지 않는' 분필이라고 할 수 있는 파스텔을 사용할 수 있게 된다. 파스텔은 색상 면에서 다소 다양하지는 못하지만 어린이의 옷을 덜 더럽힌다. 딱딱한 막대형의 압축 목탄이 쉽게 부러지는 '버드나무 가지' 목탄보다 좋다. 분필과 목탄은 가로 30센티미터 세로 20센티미터 정도 크기의 마닐라지나 신문용지에 편리하게 사용할 수 있다.

지도

1학년부터 계속해서 어린이의 관심에 따라 상상적인 주제와 이야기 그림 뿐만 아니라 어린이가 삶의 경험에서 얻은 주제를 그림에 표현하게 된다. 학생들은 콜라주와 그림을 결합하거나 관찰하여 그리고 싶어한다.

교사는 이따금 어린이가 중요한 사실이나 묘사하는 대상의 특징을 상기하도록 돕는다. 예를 들어, 교사는 어린이가 '남자'나 '여자'에 대한 상징을 개발하도록 하고, 뛰고 점프하고 등산하고 이 닦고 신발 신고 머리 빗고 손을 씻는 등의 활동에 관심을 기울이게 한다. 어린이가 이러한 활동을 직접해 보면 상징의 고유한 개념을 더 완전하게 표현할 수 있다. 어린이의 작품에 나타난 상징 표현과 어린이가 환경 속에서 관찰할 수 있는 실제 모습과의 관련에 대해 교사가 적절히 지혜로운 의문을 제기하는 경우 효과적일 수도 있다. 이 교수 방법은 '사실주의' 작품을 만들도록 하기 위해서가 아니라 오히려 어린이를 자신의 경험에 집중하게 하여 그것과 관련된 어린이의 표현이 더욱 완전해지도록 하기 위해서이다.

사춘기 전기(4~6학년)

사춘기 전기의 어린이는 평면 표현 활동에서 구체적인 능력을 개발하기 쉽다.[3] 이 시기는 4, 5학년 정도가 되는데, 미술 매체에 대하여 상당한

경험을 하여 미술 매체를 사용하는 다양한 기술을 익혔을 것이다. 이제 어린이는 아이디어를 표현하기 위하여 붓이나 크레용을 원하는 대로 사용할 수 있게 된다.

공간 다루기

저학년 어린이들은 자신들의 공간 표현 방법을 받아들이지만 가운데 학년 무렵에는 자신들의 노력에 불만을 갖게 된다. 이러한 어린이에게는 기본적인 원근법 문제를 지도할 수 있다. 원근법의 다음 다섯 가지 요소는 아주 일찍 사용할 수 있는 것으로 어린이는 성장하고 발달하면서 이를 통해 능력을 기를 수 있다.

1. '중첩'은 공간에서 하나의 대상을 또 다른 대상 앞에 나타내는 것이다. 집단

《외계인 가족》이라는 제목의 이 상상화는 8세 소년이 두꺼운 마분지에 펜과 크레용으로 그린 것이다. 어린이의 문화에서 선택된 주제는 고정관념에 이끌릴 필요가 없다. 외계 어린이와 그 부모를 그린 이 그림에서 보여지듯 우주공간의 외계인이라는 주제는 상상력에 자유로운 힘을 부여한다.

미술 작품이 있는 엽서나 사진 일부를 도화지 가운데에 두고 그 그림을 단서로 작품을 확장하여 전체 도화지를 채워 보자. 그렇게 함으로써 학생들은 원근법에 대하여 좀더 잘 이해할 수 있다. 이 그림은 6학년 학생이 빈센트 반 고흐의 〈밤의 카페〉(1888)를 확장하여 그린 것이다.

적인 대상을 포함하여 무언가를 그려 보자. 어린이는 과일들이나 중첩되는 다른 대상에서부터 시작할 수 있다.

2. 대상의 '크기를 축소하는 것' 은 보는 관찰자로부터 더 멀리 있는 것처럼 보이게 한다. 같은 주제, 쉽게 1번에서 언급한 대상을 그려 보자. 앞에 있는 대상은 크게, 뒤에 겹쳐진 대상은 작게 그린다.

3. 화면에서 사물의 '위치' 는 거리를 암시한다. 운동장 또는 마룻바닥, 탁자 등에 있는 사물에서, 가장 가까운 것을 화면의 아랫부분에 배치한다. 사물이 위로 올라감에 따라 거리가 멀어지는 것처럼 보인다. 크기를 축소하는 것과 함께 이 방법은 매우 효과적이다.

4. 빌딩 정면에 서 있다면 양 옆면은 보이지 않을 것이다. 오른쪽이나 왼쪽으로 이동하면 빌딩의 옆면이 보이고 '옆면' 의 위쪽 모서리는 '비스듬히 내려오는 것처럼 보인다.' 이는 크기를 축소하는 표현이다. 학생에게 집이나 이웃, 학교에서 이러한 개념을 시험해 보게 한다. 이 네 가지 원리가 극명하게 나타나는 것은 사진이다. 사진 자료는 건축 잡지나 가정 잡지에서 얻을 수 있다. 또 방의 창문에서 건물을 내다볼 수 있다면 창문 위에 직접 그려볼 수도 있다.

5. 비록 '세밀한 부분은 거리에 따라 희미해지지만' 먼 거리까지 포함시키지 않으면 이를 볼 수 없을 것이다. 뒤뜰과 같이 가까운 사물의 모서리와 색은 수평선상에 나타나는 산이나 멀리 보이는 도시보다 가깝다. 공간감각을 기르기 위해 학생에게 거리에 따라 세부 사항이 흐려지는 마천루처럼 중첩된 도시의 형태들을 그리게 한다.

이러한 요점을 넘어서는 지도방법은 3차원을 2차원 평면상에 설명하기 위하여 '수평선, 소실점, 보조선' 을 사용하는 선 원근법의 방법들을 형식적으로 적용해야 한다. 좀더 높은 수준의 지도와 탐색을 준비하는 학생은 원근법을 적용한 미술가의 작품뿐만 아니라 주변 환경을 관찰해야 한다.

관찰을 통해 그리는 기능 발달시키기

많은 미술교육자들은 여러 가지 활동을 세 가지 범주, 즉 '상상적인 자기표현, 관찰, 감상'으로 구별한다. 어린이 발달 면에서 보면 자기표현은 초등학교 저학년과 좀더 밀접하게 관련되고 관찰은 좀더 상급학년 어린이의 능력과 관련된다. 대상을 그리려는 고학년 어린이는 직접적인 지각에서 강한 욕구를 만족시킨다.[4]

좋은 그림은 그 재현이 사실적인지 아닌지 여부에 관계없이 예술가가 느꼈던 감동의 경험을 개성적이고 미적으로 일관성 있는 구성 속에 선택하고 해석함으로써 나온다. 단순히 그림 표면의 공간을 채우기 위하여 낙서나 정형화된 도식으로 그린 것은 그리 좋은 그림은 아니다.

나이에 관계없이 어린이에게 사진같이 정확하게 그리도록 하는 것은 별로 좋지 않다. 그러나 사실적으로 그리게 하는 것과 어린이의 시각을 예민하게 하기 위하여 특정 그림 기법을 사용하는 것과는 구분을 해야 한다.

자연을 모델로 이용하는 교사는 자신이 학생들에게 사진적 사실주의를 따르도록 강제하고 있다고는 생각하지 않는다. 우선 이러한 유의 전문적인 기법은 초등학교 수준에서 도달하기 불가능하다. 둘째로 그러한 수준에 도달할 수 있다 하더라도 그러한 것은 목표가 되지 못한다.

교사들이 반드시 해야 하는 질문은 그림 활동을 통하여 어린이가 무엇을 배울 수 있는가 하는 것이다. 그림 활동은 다음의 목표를 충족시킬 수 있다.

1. 세밀한 관찰을 통하여 새롭게 보기
2. 상상력 활용하기
3. 집중하는 능력 개발하기
4. 기억을 훈련하여 그림의 기초로서 회상 능력 사용하기
5. 어린이가 어느 정도 성공할 수 있는 즐거운 미술 활동 제공하기
6. 많은 문화로부터 뛰어난 전문 예술가들의 작품을 연구할 기회 제공하기
7. 어린이를 틀에 박힌 그림에서 벗어나 자신만의 개인적인 표현으로 이끌기
8. 어린이에게 다른 미술 활동이나 과학과 언어 같은 다른 교과에 필요한 능력 제공하기

관찰의 자원

좋은 그림은 그리는 사람이 그릴 대상에 대하여 가지고 있는 경험에 적지 않게 좌우된다. 그러한 경험은 눈뿐만 아니라 관념적으로 모든 감각을 포함하여 미술가의 전체적인 반응에 달려 있다.

5, 6학년에서 종종 좋은 그림은 경험에 대한 개인적인 인상이 요구되는 전통적인 주제를 통해 개발될 수 있다. 경험을 바탕으로 해서, 어

세 가지의 일본 미술책에서 선택된 이 그림들은, 관찰을 통한 그림에서 윤곽선 접근법의 발달단계를 보여 준다.
학생들이 천천히 작업하면서, 연필이나 크레용으로 효과를 주며 가능한 한 그리고 있는 그림은 보지 않고 대상만을 보고 중간에 지우지 않도록 했다.

자화상은 학생들에게 특별히 매력이 있는 주제이다. 교사는 반드시 거울을 준비시켜야 한다. 이 그림은 10세 된 중국 어린이의 작품이다.

해야 할 것이다. 하나 또는 그 이상의 인공 조명을 사용할 수 있고, 이 빛을 통해 세부가 분명하게 드러나야 하며 특히 선과 명암 등의 요소들이 흥미롭게 보이도록 조절해야 한다. 모델은 너무 오랜 동안 자세를 취하도록 해서는 안 된다(보통 10분 정도가 한 단위이다). 물론 교사는 학생이 포즈를 잊어 버릴 경우 그것을 기억하고 있어야 한다. 모델의 발 위치를 분필로 표시해 두면 모델이 휴식 후에 자세를 다시 취할 때 도움이 된다.

인물화나 자화상을 그릴 때 상급학년 학생에게는 각 부분의 대략적인 크기와 신체 부분들 사이의 적절한 관계에 관한 연구가 도움이 될 것이다. 신체적으로 성숙한 학생은 뚜렷한 방식으로 특정한 해부학적 세부를 사실적으로 그림으로써 인체에 대한 관심을 보여 준다. 교사는 기능적으로 독립적인 신체의 각 부분, 즉 머리, 상체, 골반 등의 특성을 지적해 주어야 한다.

인간 모습은 그 자체가 해석적이다. 일단 모습을 자세히 살펴보게 한 후 기쁨, 강함, 죽음, 격렬함과 같은 분위기의 특성이나 환상에 의한 모습을 해석해 보도록 한다. 이러한 주제는 상상뿐만 아니라 관찰을 통해서도 이끌어낼 수 있으므로, 학생들은 이러한 분위기가 드러나도록 배치를 할 수 있다.[5]

정물화 작업에서 학생은 준비한 여러 가지 대상들을 배열해 보고 각 대상에 완전히 친숙해질 수 있는 기회를 가져야 한다. 대상들을 만져 보면서 딱딱하고 부드러운 정도와 촉감의 차이를 표현할 수 있게 될 것이다. 미술 작품에서 눈에만 의존하는 것은 어린이들의 경험을 불필요하게 제한하게 된다.

정물 재료를 선택할 때는 교사가 어린이의 선호에 따라 프로그램을 계획하여 유리, 털, 금속, 옷감, 나무와 같은 다양한 표면의 촉감을 비교함으로써 대상의 다양성을 탐색하게 한다. 대상의 모양을 비교하는 것 또한 필요하다. 어린이들이 정물 배치에 다양성을 줄 수 있는 요소로서 선과 공간, 명암, 질감, 색과 같은 다른 요소들이 고려되어야 한다. 그러나 대상이 모아지면 이들은 하나의 통일된 구성물이 되어야 한다.

일단 정물의 대상이 선택되고 배치되면, 교사는 학생들이 참고할 수 있는 시각적 기준을 설정해야 한다. 어린이가 흥미를 갖는 대상이나

린이는 인간의 얼굴과 모습, 풍경, 정물 등을 표현할 수 있다. 교사가 선택한 주제, 재료, 시각적 준거의 틀, 그리고 동기부여의 자극이 무엇이냐에 따라서 그림이 활기차고 즐거운 활동이 되거나 진부하고 제한된 활동이 될 수 있다.

사실상 어린이는 스스로 관찰하는 소재를 배치해야 한다. 예를 들어, 어린이는 생생한 그림을 위해서 모델이 취하는 포즈를 통제해야 한다. 물론 교사는 조명을 감독하고 포즈를 취하는 데 적당한 시간을 제한

가면, 인형, 장난감과 같은 단순한 모양의 사물을 활용할 수도 있다.

1. 다양한 대상들 사이에 크기 관계를 찾는다.
2. 대상의 윤곽에 집중한다(윤곽선 그리기).
3. 그림자를 나타내기 위해 크레용을 사용한다.
4. 형태의 순조로운 흐름을 만들기 위하여 물체를 중첩시키면서 잉크병, 와인병, 망치와 같은 하나의 사물의 형태를 반복적으로 배치한다.
5. 형태를 그릴 때 모양에만 집중한다. 각각 다른 색의 종이 위에 그리고 그것을 잘라서 백지에 중첩시켜 붙인다.
6. 대상을 종이의 크기와 모양에 관련시킨다. 학생은 직사각형의 평면(가로 30 센티미터 세로 20센티미터), 정사각형, 심지어 원형에도 작업을 할 수 있음을 알게 될 것이다. 어린이들은 종이 크기에 따라 작은 물체를 실제 크기로 여러 번 그릴 수 있고 큰 물체를 줄여 그릴 수도 있다.

일반적으로, 교실에서 마무리될 야외 드로잉이나 예비 습작을 위해 선택되는 풍경 속에는 구성의 기초가 될 수 있는 많은 대상들이 있다. 앞에 많은 대상들이 있으므로, 학생들은 재미있는 구성을 위한 대상들을 선택할 것이다. 어린이를 교실 밖으로 내보내 친구들이 확인할 수 있는 환경을 스케치하도록 할 수 있다. 어린이들의 집 주변을 그리는 숙제를 내줄 수도 있다.

이러한 활동의 작업을 오랜 기간 동안 할 필요는 없다. 그러나 좀 더 완성된 작품을 만들고 싶어하는 학생들이 있다면 할 수 있도록 격려해야 한다.

관찰을 위한 기초로서의 윤곽선 그림

많은 교육자들이 풍경이나 인물, 정물, 모두에 적용되는 윤곽선 드로잉이 지각의 확실한 기초가 된다고 생각한다. '윤곽선을 통한 접근'은 어린이의 시각적 관심을 형태의 테두리에 집중시키고 세부와 구조를 주목하게 한다. 시각적으로 진부한 표현에서 벗어나도록 하기 위해 어린이의 삶 속에 있었으나 자세히 탐색해본 적이 없는 대상에 대해 새롭게 관심을 갖게 한다.' 다음 수업은 한 교사가 윤곽선 드로잉을 어떻게 소개하는

지를 보여 준다.

교사: 포즈를 취해줄 누군가가 필요한데……마이클 네가 하면 어떨까? (마이클은 꼭 끼는 바지를 입고 있었고 키가 컸기 때문에 선택되었다. 그는 수업의 목적에 잘 맞을 것이었다. 교사는 책상 위에 의자를 올려놓고 그를 앉게 해서 올려다보는 시점이 되도록 했다.) 자, 잘 들어봐. 우선 손가락을 가지고 마이클 몸의 테두리를 따라 허공에 마이클의 모습을 그릴 수 없는 사람이 있니? ……그럼, 해보자. (교사는 오른쪽 눈을 감고 천천히 허공에서 대상의 외곽 테두리를 따라간다. 학급 아이들도 적어도 이 단계에서는 상당한 성취감을 느끼며 따라한다.) 잘했어요. 괜찮지?

폴: 하지만 이것은 그림이 아니에요.

교사: 잠깐만 기다려 보렴. 이제 내가 천장에서부터 매달려 있는 판유리와 흰색 물감을 가졌다고 생각해 보자. 유리 위에 마이클 몸의 선을 따라 그릴 수 있겠니? (아이들은 잠깐 동안 생각한다.) 어쨌든 허공에 선을 그린 다음에 하는 거니까.

앨리스: 유리가 없잖아요.

교사: 그래. 그러나 유리를 가지고 있다고 상상해봐. 유리가 있다고 상상하면 할 수 있을 거야, 그렇지 않니? (모두 할 수 있다고 동의한다.) 좋아. 그러면 유리를 통하여 선을 따라가면 선이 '보일 거야.' 유리 대신에 만약 종이 위에 그린다면 어떤 문제가 일어날까?

앤디: 마이클과 종이를 동시에 볼 수 없어요.

교사: 앤디, 맞았어. 동시에 볼 수가 없다. 그래서 우리는 종이를 보면 안돼. ……어떻게 마이클과 종이를 동시에 볼 수 있겠니? (학급 어린이들은 이를 인정한다. 교사는 칠판으로 간다.) 자, 나는 칠판을 보지 않으려고 해. 왜냐하면 나의 관심은 그림을 근사하게 그리는 것이 아니라 눈을 훈련하는 것이기 때문이지. 난 테두리를 따라가는 데 집중하려고 해. '집중'이란 단어의 의미를 알겠니? 누가 알까?

앨리스: 무언가에 관하여 매우 열심히 생각하는 거예요.

교사: 맞았어. 난 마이클의 외곽 테두리에 관하여 열심히 생각하려고 해. 우리는 이것을 '윤곽선 그림'이라고 하자. (그것을 칠판에 쓴다.) 윤곽은

관찰을 바탕으로 한 그림에 흥미를 갖게 하는 한 가지 방법은 색깔, 패턴, 다양한 형태 면에서 풍부한 정물을 그리도록 하는 것이다. 디자인의 문제는 주제 선택을 통하여 해결할 수 있다.

모양의 테두리를 말해. 자연에서는 원칙적으로 저절로 '선'이 보이지는 않아. ……우리가 주로 보는 것은 대비되는 어두운 모양인데, 이 둘이 만나는 곳에 선이 있지. 누가 이 방에서 선을 찾아볼까? (어린이들은 벽과 천정이 만나는 곳, 책들이 서로 만나는 곳, 식물의 어두운 그림자가 밝은 하늘과 만나는 곳 등을 지적하였다.) 잘했어. 잘 이해했구나. 그러면 테두리, 즉 윤곽선에서 시작해 보자. 내 팔로 또 다른 시범을 보여 줄게. (교사는 칠판에 팔을 댄다.) '기억'을 해서 팔을 그리라고 한다면, 너희들은 팔처럼 보이는 무언가를 생각해내겠지(도식적인 팔 몇 개를 그린다. 소시지 모양, 막대기 모양, 손가락과 손과 팔뚝으로 나뉜 모양 등을 보면서 어린이들은 즐거워한다.) 자, 이것을 자세히 살펴보고 내 팔의 테두리에 집중하면 어떤 일이 일어나는지 보자. (교사는 오른손으로 위쪽 윤곽과 아래쪽을 따라간다. 칠판에서 교사의 팔을 치우자 학생들은 칠판 위에 선으로 그려진 팔의 형태를 보면서 즐거워한다.)

버논: 손가락을 따라 저렇게 그려본 적이 있는데.

교사: 그래, 너희가 그리고 싶은 모든 대상의 주변을 따라 가는 건 어려운 일이지만 어떻게 볼 것인지를 가르쳐 주려고 해.

버논: 하지만 선생님은 칠판 위에 그렸잖아요.

교사: 내가 너희들에게 뭘 보여 주려고 했을까?

앨리스: '눈'이 하고자 한 것이 무엇인지를 보여 주려고 했어요.

교사: 맞았어. 난 너희들에게 느낌 '없이' 눈이 한 것을 보여 주었어. 눈이 내 팔의 어떤 것을 보여 주지? (학급 어린이들은 주름, 셔츠소매와 손목시계와 손의 구분에 주목했다.) 명암, 즉 곧 빛과 그림자 없이는 그 많은 주름과 구불구불한 곡선들을 알아볼 수 없을 거다. 일단 윤곽을 그리고 그 윤곽선 안을 채우는 거야. 자, 마이클을 그려 보도록 하자. (그림을 그리면서 설명한다.) 자, 나는 마이클의 머리에서 시작해서 발가락까지 그려 내려간다. 귀를 지나 목으로 내려가고 옷깃에 이른다. 자, 이제 어깨를 따라 움직여서 윤곽선은 팔로 내려간다. (교사는 이런 방식으로 윤곽선이 모델의 발에 이를 때까지 계속해서 그린다. 그리고 나서 이러한 과정을 다시 시작해서 반대편 윤곽선을 그린다.)

교사는 윤곽을 그릴 때 어린이가 직면할 수 있는 문제에 대해 주의깊게 연구한 후 대화의 논점을 정했다. 일부 분석적 그리기에서는 눈과 손을 통합해야 하므로 어린이들이 혼란스러워한다. 윤곽선 그리기는 형태의 한 측면, 즉 대상의 테두리만을 강조하기 때문에 각 부분의 관계가 이어질 것이라고 기대할 수 없다. 이 문제는 윤곽선 그리기의 두 번째 단계에서 다루어질 것이다. 여기서 서술한 방법은 "난 못 그리겠어요"라는 반응을 보이는 학생들, 특히 사춘기 이전 학생들을 위하여 추천할 만하다. 모든 학생들은 그리고자 하는 자신의 욕망에 충실하다. 윤곽선 그리기는 시작 단계에서 효과적인 방법이다.

매체 혼합 방법의 개발

초등학교 고학년이 되면, 어린이들은 매체를 혼합하여 사용할 수 있으며, 이에 따라 매우 성공적인 결과를 얻을 수 있다. 예를 들어, '배수성 resi-st' 기법을 사용하는 것은 사춘기 전기에는 실제적인 효과를 얻을 수 있을 뿐만 아니라 작업에 대한 흥미를 지속시킬 수도 있다.

배수성을 활용하는 기법은 왁스가 묽은 액체 상태의 물감과 혼합되지 않는 점을 이용한 것이다. 광택이 없고 반질거리지 않는 적당한 두께의 종이나 판지가 필요하며 크레용이나 유성 파스텔에 수채 물감, 오래된 템페라 물감, 또는 칼라 잉크 등을 사용할 수 있다. 칼라 잉크는 특히 재미있는 효과를 낼 수 있다. 먼저 왁스 크레용으로 그림을 그린 후 한 가지 이상의 색으로 엷게 칠한다. 작품을 특색있게 하려면 좀더 두껍게 칠하거나 먹을 사용해 본다. 잉크를 펜이나 붓, 경우에 따라서는 둘 다 사용할 수도 있다.

스크래치보드를 사용해서 학생들은 어둡게 색칠된 표면을 긁어내어 표면 아래의 부분들을 드러낸다. 스크래치보드는 살 수도 있고 학생이 만들 수도 있다. 두꺼운(80파운드) 흰 종이를 준비하여 그 표면을 밝은 색의 왁스 크레용으로 두껍게 덮어 칠한다. 왁스 위에 템페라 물감이나 먹을 두껍게 충분히 칠한 후 말린다. 그리고 나서 펜이나 핀, 가위 등여러 가지 용구를 사용하여 그림을 그린다. 검정과 흰색, 그리고 질감을 세심하게 표현하면 매우 역동적인 효과를 낼 수 있다.

앞에서 설명한 기법을 기본으로 해서 여러 가지로 활용할 수 있다. 예를 들어, 흰색 왁스 크레용은 물감과 함께 배수성 그림에 사용할

수 있다. 배수성을 이용한 또 다른 기법은 고무 시멘트로 그림을 '그리는 것'이다. 그리고 그 표면에 템페라나 수채 물감을 칠하여 말린다. 다음 날, 고무 시멘트를 긁어내면 채색된 바탕에 울퉁불퉁한 흰색 부분이 드러난다.

　　어두운 색의 잉크나 템페라로 색깔 있는 천의 콜라주에다 선을 긋기도 하고, 먹과 함께 두꺼운 템페라 물감을 덮은 다음 수도꼭지에 대고 잉크를 씻어냄으로써 풍부한 효과를 얻을 수 있다. 매체 혼합은 어렵지만 혼합된 재료를 사용함으로써 디자인 문제를 해결할 수도 있다. 이러한 기법을 단순히 어린이의 놀이로 생각해서는 안 된다. 유명한 화가들 중에도 중요한 그림에 이러한 기법을 사용한 사용한 사람들이 많다. 매체를 혼합하는 또 다른 방법들로는 다음과 같은 것들이 있다.

- 먹과 수채 물감. 우선 잉크로 그리고 나서 색을 칠하거나 아니면 그 반대 과정으로 할 수 있다.
- 크레용으로 그린 그림에 수채 물감으로 엷게 칠한다. 이것은 '네거티브 공간'이나 배경에 대한 인식을 높여 주는 방식이다.
- 크레용이나 색분필 위에 검은색 템페라 물감이나 먹을 사용한다. 이때 검은색 물감이 크레용이나 색분필이 그려지지 않은 부분에 자리를 잡는다. 색칠된 표면에 남겨놓을 양을 조절하면서 물감을 닦아낼 수 있다.
- 사진이나 작품 사진에 잉크, 마커, 수채 물감이나 다른 매체를 결합한다.
- 다양한 재료로 만든 콜라주를 컬러 복사하는 방법. 3차원 재료를 2차원으로 전환할 수 있고 색이 매우 만족스럽다.

회화적 구성의 발달

어린이가 표현의 목적을 깨닫게 되면 이따금 그림의 구성에 대한 지도가 필요하다. 이것은 어린이가 디자인의 의미와 느낌을 이해하는 데 도움이 필요하다는 뜻으로, 넓게는 어린이들이 일반적으로 그림을 그리는 것과도 연관되어 있다(제11장 참조). 어린이가 조형 요소를 활용하여 만든 결과물에 대해 칭찬받고 분명히 발전한 부분에 대해서는 학급에서 토론될

수 있어야 한다. 특정 조형 요소를 강조한 전문 작품은 초기 상징기의 어린이들도 관심을 가질 수 있다. 피카소, 앤드루 와이어스Andrew Wyeth, 헬렌 프랭컨탤러, 페이스 링골드Faith Rnggold 등의 작품을 어린이의 표현 행위와 연관지으면 아이들은 충분한 기쁨과 함께 상당한 도움을 받을 수 있다. 미술 실기 경험과 비평적 능력이 상호작용하도록 어린이들이 자신의 수준에서 실지로 디자인을 해보도록 교사는 슬라이드나 원작을 사용할 수 있다. 특히 문학 작품을 알거나 좋아할 때는 일러스트레이터의 미술 작품을 참고하거나 학습하는 것이 유용하다.

형식과 아이디어

어린이에게 직접 질문을 던지는 것은 그림을 만족스럽게 완성하는 데 필요한 시각 정보를 얻도록 하는 좋은 방법이다. 이런 방법을 사용할 때 교사는 '아이디어'와 '그림 형식'을 연결짓도록 노력해야 한다. 이것은 어린이가 '기억 게임'을 할 수 있을 정도가 되었을 때 이용할 수 있는 방법이다. 교사는 칠판에 간단히 큰 직사각형을 그리고 어린이에게 그 중앙

2학년 어린이가 그린 이 그림은 복잡한 공간 관계를 다루고 있다. 운동장 길, 운동장을 둘러싼 담장, 운동장 시설물들을 묘사하는 데 몇 가지 관례적 표현들을 사용하고 있다. 크기의 축소와 중첩을 포함하여 원근법을 사용하여 사람을 작품 속에 배치하고 있다. 무엇보다도 이 어린이는 그림의 전체 구성을 인식하고 그 결과에 매우 만족했다.

이 미술 작품들은 어린이의 심리 상태를 바탕한 것이다. (1) 11세의 소년 줄루는 자신이 사는 마을을 폐허로 만든 화재를 회상한다. (2) 후에 아우슈비츠에서 죽은 도리스 즈데카우에로바는 자기 주변에 검은 칠을 하고 그 주변을 배회하는 괴물 같은 용을 그려 불안한 상태를 표현하였다.

에 무언가, 예를 들어 거북이 같은 것을 그리도록 한다. 그리고 첫 번째 직사각형 옆에 다른 직사각형을 그리고 그 안에 같은 주제를 그리게 한다. 그러고 나서 거북이에 관련된 질문을 한다. 어린이는 두 번째 직사각형에 거북이의 세부사항을 덧붙이면서 그 질문에 대답한다. 모양, 생각, 형태가 더해지면서 그림이 좀더 풍부하게 된다. 그리고 거북이의 '주변' 공간은 얻어진 정보의 결과로 가득 찬다. 그림을 끝내고 비교해 보면 처음 것은 전혀 의미없어 보일 것이다. 주제와 관련하여 다음과 같은 질문들을 할 수 있다.

Q. 거북이가 살고 있는 곳은 어디지?

A. 물 주변이요.

Q. 그게 물인지 우리가 어떻게 알 수 있을까?

A. 물에는 물결이 있고 물고기가 있어요.

Q. 그곳이 물가인지 어떻게 알지?

A. 풀, 바위, 나무가 있어요.

Q. 거북이는 무엇을 먹을까? 통조림, 파인애플, 땅콩, 버터 중 무얼 먹을까?

A. 거북이는 벌레와 곤충을 먹어요.

A. 거북이도 통조림에서 음식을 꺼내 먹어요.

Q. 정말일까? 거북이에서 재미있는 무늬가 있는 부분은 어디지?

A. 거북이 등이요.

형식과 아이디어를 모으고 배열하게 함으로써 화면을 구성하도록 한다. 각각에 따라 또 다른 시각적 정보들이 덧붙여져 '기억'과의 연관에 의해 그림은 생명을 얻는다. 교사는 3학년 정도의 어린이와 이 간단한 게임을 함께할 수 있고 이를 통해 그림을 그리는 방식을 가르쳐줄 수 있다.

교사의 또 다른 중요한 과제 중 하나는 디자인 요소의 용어를 발달시키는 것이다. 어린이가 중요한 의미가 있는 디자인 용어를 사용하도록 도와야 하는 것이다. 물론 미술 학습은 언어가 우선이 아니라 시각적, 인지적, 촉각적 경험을 통해 이루어져야 한다는 사실을 충분히 고려해야 할 것이다. 교사는 결과적으로 어린이들이 용어를 바르게 이해하고 정확하게 사용하도록 해야 한다. 교사는 선의 특성에 대해 처음에는 '바람이 부는 것' 같다고 말하고 나중에는 '리듬'이란 단어를 사용한다. 또한 어린이가 구성한 화면에서 리듬감 있는 선의 흐름에 대하여 칭찬한다. 이렇게 우연하면서도 자연스러운 방식으로 어린 아이의 미술 용어 사용 능력을 발달시킬 수 있다.

언어 발달에 지속적인 관심을 기울인다면, 학생들은 미술 용어를 적절히 구사하는 능력을 발달시킬 수 있으며, 그래서 화면 구성과 미술 감상에서 좀더 형식적인 프로그램에 참여할 수 있게 된다. 어린이들은 사춘기 이전에 미술 작업을 하면서 미술 용어를 활용하도록 배우는 것이 필요하다. 이 시기의 어린이들은 더욱 지적인 방식으로 디자인에 접근하

고자 하며 준비도 되어 있다. 기본적인 미술 용어의 바탕이 없으면 발달 단계에서 필요한 여러 가지 유형의 미술 활동에 참여하는 데 어려움을 겪게 될 것이다. 좀더 고학년의 어린이는 '대조contrast' '음영'shading' '원근법perspective' '비례proportion' 같은 용어들을 사용할 수 있으며 작품 속에서도 확인할 수 있다.

기억과 그림

연극 배우들은 동선을, 음악가들은 악보를, 그리고 오케스트라의 지휘자는 악기들의 복잡한 배치를 기억해야 한다. 작가는 자신의 개인적 역사를 기억에 의존하고, 무용가는 안무법을 기억해 춤을 추며, 미술가는 자신이 접했던 이미지와 형태들로 시각적 백과사전을 개발한다. 우리들 대부분은 일상적으로 기억을 사용하지만 예술가들은 피아니스트가 음계를 연습하는 것처럼 기억을 의식적으로 훈련한다. 어린이가 나중에 기억한 것을 그리도록, 또 기억이 자아감각에 제공할 수 있는 통찰력을 얻을 수 있도록 기억력의 힘을 인식하게 하는 것이 중요하다.[6] '발달' 과정은 만약 존재의 이전 상태와의 연속성의 의미를 기억한다면 좀더 만족스럽게 이루어질 것이다.

만약 관념적으로 작업을 하게 하면, 어린이는 의식적이든 선천적이든 시각적 판단에 의존한다. '병원 가기'와 같이 삶 속의 주제를 다룰 때 어린이들은 형태에 대한 기억뿐만 아니라 그에 관해 자신이 알고 있는 것도 함께 다룬다. 유치원 어린이는 그림 상징에 만족하지만 나이를 먹으면서 기억을 떠올려 자신이 알고 있는 형태와 연결시키는 능력이 없으면 좌절하는 경우가 종종 있다. 트랙터의 형태를 기억해서 그것을 그릴 수는 있지만 그것을 묘사할 수 있는 적당한 선과 모양을 찾는 것은 쉬운 일이 아니다.

어린이의 기억력 발달을 돕는 열 가지의 방법을 들면 다음과 같다.

1. 학급 학생을 둘씩 짝지어 2분 동안 상대방에 대해 자세히 살피게 한다. 그러고 나서 서로 뒤돌아서서 옷, 머리, 얼굴 표정 등을 바꾼다. 다시 돌아서서 상대방의 변화를 찾도록 한다.
2. 소풍 가기 전에 모양, 무늬, 색 등 관심을 가지고 찾을 것을 논의한다. 어린이의 지각을 예민하게 하기 위해서 떠나기 전에 돌아와 소풍에서 본 것을 그릴 것이라고 미리 예고한다.
3. 외국에 있는 학생들에게 보내기 위해 이웃들을 그리는 수업을 한다. 그 그림을 받는 어린이가 영어를 읽지 못하므로 보편적인 언어인 미술로 이야기를 전해야 한다는 것을 상기시킨다.
4. 대조되는 모양의 정물을 준비하여 관찰시킨 다음 그리기 전에 먼저 어린이로 하여금 할 수 있는 한 자세하게 설명하게 한다. 정물을 치운 후 어린이에게 그 기억을 떠올려 그리게 한다. 이 그림을 실물과 비교한다. 무엇을 표현하지 않았는가?
5. 어린이에게 학교에 대한 최초의 기억을 가능한 한 자세하게 그리게 한다. 얼마나 오래전의 것을 기억할 수 있는가? 무엇을 자세하게 기억하고 있는가?
6. 밖에 있는 나무나 집을 연구하게 한다. 그 대상이 가지고 있는 특별한 특성을 토론한다. 교실로 돌아와 그것을 기억해서 그리도록 한다.
7. 어린이들에게 눈을 감게 하고 학급에서 친숙한 장면을 설명한다. 빌딩이나 거리 같은 큰 것은 정확하게 하지만 세부 사항은 신경쓰지 않도록 한다. 어린이에게 설명한 대로 마음속으로 그림을 그리도록 하고 다시 그것을 직접 선으로 그리거나 색칠하게 한다.
8. 회화를 슬라이드로 보여 준다. 너무 복잡하지 않고 구성이 강한 작품이 적당하다. 한 그림을 3분 정도 보고 난 다음 불을 켠 후 그것을 그린다. 디자인이 복잡한 그림의 경우 이를 몇 번 되풀이한다.
9. 어린이에게 커다란 새의 등을 타고 학교 위를 나는 것을 상상하게 한다. 아주 많은 길과 모퉁이, 상점과 같은 것들이 공중에서 내려다보일 것이다. 어린이들에게 내려다보는 관점에서 그림을 그리게 한다.
10. 얼마나 의식적으로 하나의 과정을 기억할 수 있는지를 알아 보기 위하여 현관을 그리도록 한다. 종이의 양쪽 면에 출입구에 이르는 길과 주변의 것들까지 그리게 한다. 그러고 나서 어린이에게 똑같은 주제를 관찰하여 그리거나 기억을 떠올려 그리게 함으로써 의식적으로 관찰을 하게 한다.

이야기로 작업하기 – 이야기 꾸미기

윌슨, 허위츠, 그리고 또 다른 윌슨의 연구는 또 다른 접근법의 좋은 예이다.[7] 이들은 어린이들에 의해 만들어지는 이야기 그림과 그림 이야기 꾸미기, 새롭고 흥미있는 세계의 창조를 강조한다. 이들은 어린이가 다른 어린이와 어른, 매체의 그래픽 모델을 바탕으로 그림을 그리는 방식과, 어린이가 그림으로 이야기를 하는 방식에 초점을 맞추었다. 이야기는 사람과 움직임, 그리고 사건을 묘사하도록 어린이에게 동기를 부여한다.

아래에 있는 다섯 칸의 이야기 그림은 윌슨이 수집한 것으로, 흥미있는 매체에서 끌어낸 이미지와 이야기가 미치는 영향을 보여 주는 예이다. 칸 안에 그림을 그려 이야기를 해보자는 요구에, 6학년 어린이는 패스트푸드점 텔레비전 광고를 바탕으로 한 간단한 삽화를 표현하였다. 이야기는 아주 단순하게 처음에는 배가 고팠다가 결국 햄버거를 먹게 된다는 전형적인 광고 주제를 다룬다. 이야기 속의 인물은 '빅 맥의 공격'으로 어려움을 겪는다. 햄버거를 얻으려고 급한 마음에 레스토랑의 벽을 뚫어 버리고 결국 원하던 햄버거를 한입 먹는다. 어린 소년은 텔레비전에서 클로즈업 기법을 배웠는데, 두 번째 칸에서 맛좋게 잘 포장한 샌드위치를 목격하는 장면이 그것이다. 그리고 다음 칸은 롱숏으로 움직임을 끌어당기고 멀어지게 하는 줌 기능도 사용하고 있다.

연구자는 어린이의 그리기 능력의 개발을 촉진하기 위하여 몇 가지 방법을 개발하였다. 이러한 기술은 그림의 어휘와 문법 같은 것으로 어린이들이 만족스럽고 의미있게 그림을 그리도록 도와 준다. 다음은 몇 가지 사례이다.

1. 어린이에게 한 가지 대상을 가능한 한 다양하게 변형해서 그려 보도록 한다. 그 예로는 다양한 유형의 사람, 신발, 자동차, 나무, 곤충 등이 될 수 있을 것이다.

2. 무용가, 곡예사, 운동선수나 유명 배우같이 움직임이 많은 사람을 떠올리게 한다. 긴 종이에 그 움직임의 진행을 차례로 나타낸다.

3. 어린이에게 극단적인 형태를 생각하도록 하고, 사람을 매우 크게 또는 매우 날씬하게 그려 보도록 하거나 아주 나쁘거나 무시무시하게 그리게 한다.

4. 변형의 개념을 사용해서 어린이에게 자동차와 같이 하나의 대상에서 시작하여, 그것이 점차 코끼리와 같은 다른 대상으로 단계별로 변화시켜 보도록 한다.

5. 어린이에게 얼굴을 그려 보게 하고 나서, 같은 얼굴을 여러 가지 표정, 즉 슬픈 표정, 행복한 표정, 신나는 표정, 화나는 표정 등으로 그려 보게 한다.

6. 팀으로 작업하면서 팀원 중에서 경찰 미술가를 한 명 정한다. 언어로 묘사한 것을 얼마나 잘 그려낼 수 있을까?

어린이는 이야기를 듣는 것만큼 말하는 것을 좋아한다. 이야기 그림은 시각적인 면과 개념적인 면에서 숙달되도록 한다. 하나의 그림이 그 자체로 끝나기보다는 전체 시나리오를 위한 하나의 시작이 된다. 하나의 이미지나 사건이 계속되는 이미지나 사건을 위한 단계가 된다.

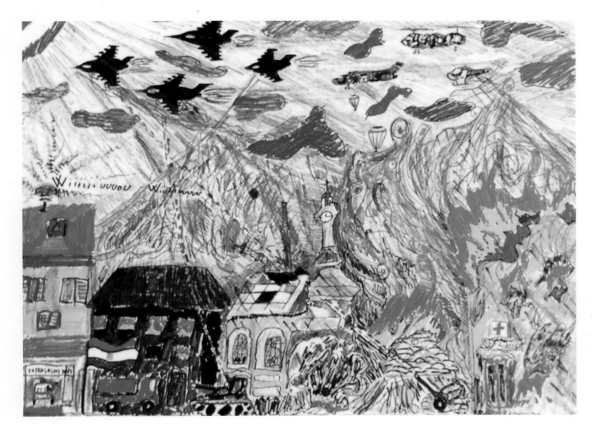

〈나는 평화를 꿈꾼다〉에서 '전쟁' (13쪽).
유고슬라비아의 어린이가 그린 전쟁의
이미지이다. P.T.A(부모-교사 협의회)
회의에서 하버드 심리학자인 로버트
콜스는 그의 책 《어둠 속의 어린이Chil-
dren of Darkness》에서 그토록 많은
그림을 사용하고 있는 이유에 대해
질문을 받았을 때, 어린이들이 종종
쓰기나 말하기에서 다루지 않는 것을
그림에서 표현한다는 사실을
상기시켰다. 사라예보에 사는 한 소년이
그린 이 그림은 전쟁의 비참한 결과를
전해줄 뿐 아니라 그에 대한 정서적인
반응을 감동적으로 보여 준다.

주

1. Wayne Enstice and Melody Peters, *Drawing: Space, Form, Expression* (Englewood Cliffs, NJ: Prentice-Hall, 1990), p. 1.

2. 교사는 미술 재료를 이용하는 과정에서 학생들에게 안전한 재료를 선택하도록 하고 적절하고 충분한 예방 조치와 더불어 안전하게 다루는 방법을 분명히 지도해야 한다. 다음을 보라. Charles Qualley, *Safety in the Artroom* (Worcest-er, MA: Davis Publi-cation, 1986).

3. 드로잉 책으로는 다음을 참조하라. *Discovering Drawing* (Worcester MA: Davis Publications, 1990; Bert Dodson, *Keys to Drawing* (Cincinnati: North Light Publishers, 1985); Nathan Goldstein, *The Art of Responsive Drawing,* 4th ed. (Englewood Cliffs, NJ: Prentice-Hall, 1992).

4. Karl Larsen, *See & Draw: Drawing from Observation* (Worcester, MA: Davis Publications, 1992).

5. 고전적인 드로잉과 관련해서는 다음을 참조하라. Daniel Mendelowitz and Duane Wakeham, *A Guide to Drawing,* 5th ed. (Fort Worth, TX: Harcourt Brace Jovanovich, 1993).

6. Bill Martin, *The Joy of Drawing* (New York): Watson-Guptill, 1993).

7. Brent Wilson, Al Hurwits, and Marjorie Wilson, *Teaching Drawing from Art* (Worcester, MA: Davis Publications,1987). 제 13장을 보라.

독자들을 위한 활동

교사는 수업에서 사용할 도구, 매체, 기법 등에 완전히 익숙해져야 한다. 이와 관련해서 다음의 활동들이 교사들에게 도움을 줄 것이다. 이 경우에 미술 과정에 관한 지식이 미술을 제작하는 것보다 더 중요하기 때문에 교사는 기술적 능력이 부족하다고 위축될 필요는 없다. 여기서 설명하는 것은 미술 매체를 다루는 경험이다.

1. 흥미롭게 생각하는 대상들을 선택하여 정물 배치를 해본다. 크레용으로 그 배치를 스케치한다. 빛을 비추고 밝은 색으로 가장 밝게 보이는 곳에 하이라이트를 주고 어두운 색 크레용으로 어둡게 보이는 부분에 그림자를 그려 넣는다.
2. 진한 연필로 다음의 주제들을 아주 자세하게, 사진처럼 정확한 방식으로 그려 보도록 한다. (수평선 아래 선은 수평선 높이로 올라오고 위쪽의 선들은 내려오면서 모든 선들은 수평선에서 만난다는 사실을 기억하라.)
 a. 자신이 중심에 서 있는 보도나 통로 그리기.
 b. 내려다보는 시점에서 탁자 위의 컵과 받침접시 그리기.
 c. 올려다보는 시점에서 굴뚝, 사일로(곡식 마초 등을 저장하는 탑 모양의 건축물–옮긴이)나 가스 저장 탱크 그리기.
 d. 다양한 크기의 상자들을 탁자나 마루에 쌓아 놓고 그리기(처음에 회색이나 흰색 같은 통일된 한 가지 색으로 상자를 칠하면 그리기가 쉬움).
3. 집 한 채나 여러 채 또는 다른 대상들을 선 원근법에 따라서 크레용이나 진한 연필로 스케치한다. 다른 그림에서는 양감과 공간의 패턴을 변화시키기 위하여 앞서 그린 것들을 재배치해 보자. 선들 사이의 공간에 자유롭게 선을 그어보자. 이러한 자유가 어떻게 그림을 좀더 다양하게 만드는지 주목하자.
4. 친구에게 포즈를 취하도록 하고 적어도 약30×46센티미터 정도의 마닐라지나 갱지에 콘투어contour 드로잉을 해보자. 콩테 크레용이나 진한 연필로 각 스케치마다 3분에서 5분이 넘지 않게 빨리 그린다. 잘못된 선을 지우지 말고 새 선을 덧씌워 그리자. 이런 방법으로 서 있는 모습, 앉아 있는 모습, 기대어 있는 모습 등 여러 장의 드로잉을 해보자.
 이제 뼈나 근육이 두드러지게 드러나는 부분을 생각하며 좀더 세밀하게 그려 보자. 선묘 재료로 힘있게 누르면 음영을 표시할 수 있고 그 반대는 밝은 부분을 나타낼 수 있다. 약간씩 서로 독립적으로 움직이는 상반신, 머리, 골반 부분을 생각해 보고 신체 비례를 고려하자.
 마지막으로 잉크와 부드러운 붓으로 드로잉을 해보자. 두려워하지 말고 빨리 작업하도록 한다. '관찰 자료들' 부분에 드로잉을 위해 127쪽에 제시된 시각자료들을 활용해 보도록 하자.
5. 거울을 앞에 두고 자신의 얼굴을 연구해서 자화상을 그려 보자. 눈에 띄는 특성에 주목하자(특별히 머리 끝과 턱 끝 사이의 가운데쯤에 위치하는 눈). 목탄이나 크레용, 분필로 실물 크기로 빨리 그려 보자. 자신의 특성에 좀더 익숙해졌을 때 잉크나 물감 같은 다른 매체로 시도해 보자. 자화상을 실제 크기보다 훨씬 크게 시도해 보자.
6. 역사에서 가장 뛰어난 화가는 누구인가? 도서관이나 개방식 서점에 가서 많은 미술가들이 그린 그림 중에서 최고의 것을 찾아 보자. 동굴벽화와 바위그림에서부터 시작하여 현대 미술가들의 드로잉뿐만 아니라 모든 문화와 시대의 그림을 모은다. 모든 연령대의 수업에서 사용할 수 있는 훌륭한 작품들을 복사기를 사용하여 수집한다. 수집한 것 중에 훌륭한 여성 미술가가 어느 정도 포함되어 있는가?
7. 다양한 연령의 어린이가 그린 그림을 수집한다. 각 어린이에게 '네가 할 수 있는 만큼 사람을 잘 그려 보자'라고 한다. '네가 그리고자 하는 것을 최선을 다해 그려 보자'라는 말도 덧붙일 수 있을 것이다. 어린이의 이름과 나이(몇 년 몇 개월)를 그림 뒤에 정확하게 표시한다. 그 수집물을 교실로 가져와 토론한다. 연령 순서에 따라 어린이의 그림을 나열할 수 있을까? 같은 연령의 어린이들간의 개인적 차이를 알 수 있는가? 그림의 어떤 측면에서 미술 수업의 결과를 찾아볼 수 있는가? 어린이들은 '자신들이 최선을 다해 그린 것'의 아이디어를 어디에서 얻는가?

추천 도서

Brommer, Gerald F. *Exploring Drawing*. Worcester, MA: Davis Publications, 1987.

Brookes, Mona. *Drawing with Children: A Creative Method for Adult Beginners, Too*. New York: G. P. Putnam's, 1996.

Cole, Alison, Tony Rann, and Ann Kay. *Eyewitness Art: Perspective*. New York: DK Publishing, 1993.

Cox, Maureen V. *Children's Drawings of the Human Figure. Essays in Developmental Psychology*. Hove; Hillsdale, NJ: L. Erlbaum, 1993.

_____. *Drawings of People by the Under-5s*. London: Bristol, PA: Falmer Press, 1997.

Edwards, Betty. *The New Drawing on the Right Side of the Brain*. New York: J. P. Teacher, 1999.

Finley, Carol, *Art of the Far North: Inuit Sculpture, Drawing, and Printmaking*. Lerner Publications, 1998.

Gardner, Howard. *Artful Scribbles: The Significance of Children s Drawings*. New York: Basic Books, 1980.

Goldman, Paul. *Looking at Prints, Drawings and Watercolors: A Guide to Technical Terms*. Los Angeles: J. Paul Getty Musemn, 1989.

Golomb, Claire. *The Child s Creation of a Pictorial World*. Berkeley: University of California Press, 1992.

Mendelowitz, Daniel, and Duane Wakeham. *A Guide to Drawing*. 5th ed. Fort Worth, TX: Harcourt Brace, 1993.

Shardin, Richard L. *Design and Drawing: An Applied Appoach*. Worcester, MA: Davis Publications, 1992.

Wilson, Mark. *Drawing with Computers*. New York: Perigee Books, 1985.

인터넷 자료

수집과 전시

MoMA: 현대미술관, 뉴욕. "The Collection: Drawings." 〈http://www.moma.org/d-ocs/coll-ection/drawings/index.htm〉 현대미술관은 여러 지역의 20세기의 회화 작품을 가장 광범위하게 수집하였고 수채 물감, 구아슈, 콜라주, 혼합 매체 작업뿐만 아니라 연필, 잉크, 목탄 등 역사적 범위의 드로잉을 포함하고 있다. 큐레이터가 소장된 작품에 대해 해설을 해두었다.

국립미국미술관. "Drawings." Collections and Exhibitions. 〈http://nmaa-ryder.si.ed-u/collections/index.html〉 주제와 매체, 미술가 카테고리로 소장품 검색. 광범위한 온라인 데이터베이스.

수업 계획과 교육과정 자료들

AskERIC 시각 예술 수업계획안. 〈http://ericir.syr.edu/〉 Educational Resourc-es Information Center는 수업에 대한 풍부한 검색 데이터베이스를 제공한다. 메인 홈페이지 'search' 클릭하여 'Search the AskERIC World Wide Web site' 을 선택하고 'Search the AskERIC Lesson Plans only' 버튼을 클릭한다. 검색 페이지에서 'painting' 'sculpture' 'drawing' 이나 교육과정의 이런 영역과 관련된 다른 검색 키워드를 입력한다.

캘리포니아 예술교육협회. "Fritz Scholder, Human in Nature #11, 1990." *Discipline-Based Art Education Lesson*. 〈http://www.sacco.k12.ca.us/ccae/Lesson/scholder/scholderesson.html〉 이 교육과정 단위는 미술 제작(드로잉), 미술사, 미술 비평, 미학을 포함한다. 이 사이트는 수많은 DBAE 교육과정 단원들을 포괄하는 것이 특징이다.

데이비스 출판사. Adventure in Art: Lesson Supplement.(1-6학년) 〈http://www.davis-art.com/webresr.htm/〉 교육과정 보충을 목적으로 하는 이 사이트는 WWW 링크로 새로운 단원을 제공한다. 각 단원에는 풍부한 자료들이 있는 웹사이트들이 링크되어 있다. 이 사이트는 "Artists' Bibliographies" 와 "Web Tips for Teachers" 와 같은 다양한 교수자료를 가지고 있다.

Delahunt, Michael R. Drawings. *ArtLex*. 〈http://www.artlex.com/ArtL-ex/d/drawing.html〉 미술 제작, 비평, 미술사, 미학과 교육 등에서 미술가와 학생, 교육자들을 위한 시각 예술 사전. 용어의 정의, 수많은 일러스트레이션, 발음 기호, 많은 인용문, 다른 웹 자료 링크.

케네디 센터. "Making Connections Between Art and Music." *ArtsEdge Curri-culum Studio*. 〈http://artsedge.〈kennedy-center.org/cs/curric/artm-usic. html〉 학생들을 비평과 미술 제작 활동에 참여하도록 설계된 학제적 수업 단원 드로잉이 특징.

국립미술 디자인교육협회(UK). *Arteducation.co.uk: Your personal Art Teaching Assistant*. 〈http://arteducation.co.uk〉 미술 수업, 미술 프로젝트, 미술 지도에 대한 아이디어에 대한 600페이지가 넘는 자료. 초등, 중등, K-12 교사와 영국의 유명한 미술교육자들이 집필했다.

워커 미술센터, 와이즈먼 미술관, 미니애폴리스 연구소. "Drawing"; "Perspective what's Your Point of View?" *ArtsNet Minnesota*. 〈http://www.artsnetmn.org/actmedia.html〉 *ArtsNetMinnesota*는 미술가와 그들의 작품, 교실과 박물관 자료, 다학문 교실 교육과정에 대한 정보가 특징이다.

7 물감으로 그리기
실기 경험의 핵심 Ⅱ

나는 어떠한 단어를 쓰지 않고도 색과 형태로 사물에 대해 이야기할 수 있음을 발견하였다[1]

_ 조지아 오키프

소묘drawing와 마찬가지로 회화painting는 어린이들이 참여하는 측면이나 미술사적 측면 모두에서 실기 경험의 핵심에 있다.[2] 미술 작품에는 수많은 양식이 있지만, 이 두 가지 그리기 활동은 선사시대부터 행해져 왔다. 소묘의 선들과 회화의 색들은 사실상 표면을 지니고 있는 모든 자연물과 인공물에서 볼 수 있다. 나무껍질에 새겨진 자국과 동굴 벽에 그려진 그림에서부터 그림이 그려진 도자기, 채색된 집, 그리고 최근에 보이는 많은 도시 벽면 낙서들에 이르기까지.

색은 모든 사람에게 흥미로운 것이지만 어린이들에게 특히 매혹적이고 관심을 끄는 것이다. 물감으로 그리기를 통해 색을 솜씨있게 다루고 탐색하고 조절하는 기회를 갖게 됨으로써 아이들은 미술 표현을 학습하고 발전시킬 수 있다. 제 6장의 소묘에 관한 내용을 읽으면서 유치원에서 초등학교 6학년이 될 때까지 아이들의 전반적인 발달 단계에 대해 좀더 많이 알게 되었을 것이다. 이 장은 어린 화가들을 위해 좀더 진보된 학습 경험에 따라 조직되어 있지만 발달 단계에 대한 논의를 반복하지는 않을 것이다.

전반적으로 이 장은 물감으로 그리기를 통한 어린이들의 조기 탐색과 발견, 그리고 그리기 기술과 관례적 표현convention의 개발, 역사적이거나 다른 문화에서 제작된 작품에 대한 연구를 살펴볼 것이다. 그리고 개념과 주제, 의사 소통과 관련지어 회화를 생각할 때 좀더 나이를 먹은 어린이들의 미술가로서의 능력에 대해서도 검토할 것이다.

일반적으로 아이들은 자신의 경험에 대해 뭔가 말하고 싶은 것을 가지고 작품을 만든다. 물론 효과적으로 가르쳤을 때 그림을 그리는 활동은 모든 미술 발달 단계의 아이들에게 대개 즐거움을 주며 아주 유연하고 실제적인 방법들을 제공한다.

유치원 아이들 가운데 일부는 이미 미술에 대한 다양한 경험을 가지고 있다. 부모나 다른 어른들, 또는 형제들과 함께 좋은 그림책들을 많이 본 아이들도 있으며, 이미 물감과 붓으로 작업을 해봤거나 색을 구별하고 혼색을 할 수 있는 아이들도 있을 수 있다. 소수의 아이들은 가족 중의 누군가가 미술가일 수도 있고 미술관에 가보았을 수도 있다. 또 어떤 아이들은 이러한 배경 없이 유치원에 왔을 것이다. 거의 모든 어린이들이 이전 경험과 혜택의 유무와 상관없이, 순수한 색과 그림 표면에 물감과 붓을 사용하는 것을 기쁘게 받아들일 것이다.

특정 그림을 다른 것에 비해 좋아한다면, 그것의 색과 주제의 매력에 깊이 빠져 있음을 뜻한다. 어린이는 종종 앙리 마티스Henri Mattisse의 밝은 색과 에이프릴 고닉April Gornik의 꿈 같은 풍경에 더 잘 반응한다.

물감으로 그리기의 재료와 기법

초보자에게 가장 적합한 물감은 보통 '템페라tempera'라고 부르는 불투명 물감이다. 이것은 몇 가지 형태로 판매되고 있는데, 가장 싼 것은 가루로 된 것으로, 처음 접하는 학생은 교사나 자원봉사자가 함께 물감을 섞어주어야 한다. 가루로 된 템페라는 액체로 된 템페라에 비해 한 가지 장점이 있다. 그것은 나타낼 수 있는 질감이 다양하다는 점이다. 가루로 된 물감은 섞는 물의 양에 따라 거칠게 또는 부드럽게 표현할 수 있는 반면, 액체 물감은 부드럽게 표현되는 경향이 있다. 교육용 아크릴 물감 또

한 쓸만하다.

어린이가 움직이며 자연스럽게 한 작업은 크레용보다 물감으로 표현한 것이 눈에 더 잘 띈다. 어린아이가 붓질을 크게 하고 움직임을 자유롭게 하는 데는 큰 종이(45×60센티미터)가 적당하다. 교사는 다양한 종류와 크기의 종이와 붓을 사용하게 하여, 어린이가 물감을 다양한 방식으로 조절할 수 있도록 한다. 보거스Bogus지나 크래프트Kraft지와 같이 두꺼운 종이뿐만 아니라 신문용지와 마닐라지도 적당하다. 포스터용 색지와 갈색 벽지도 사용할 수 있다.

물감 붓은 보통 평평하거나 둥근데, 털의 강도는 매우 거친 것에서부터 매우 부드러운 것까지 다양하다. 학교에서 재료를 구입할 때 가격은 항상 고려해야 하는 요인이 되지만, 경험 많은 어른들도 작업하기 어려운 재료로는 표현을 잘할 수 없다. 아주 질이 나쁜 붓은 값이 싸다 하더라도 장기적으로 볼 때 싼 것이 아니다. 값싼 붓은 그리는 과정에서 털이 망가지기 쉽고 붓을 철저히 빠는 것도 견디기 어려울 것이다. 사용하기 더 좋고 자주 붓을 교체하지 않으려면 질이 좋지 않은 붓을 구입하지 않는 것이 좋다. 다양한 붓을 구입하되, 특히 어린아이에게는 큰 붓(25센티미터 정도의 손잡이에 1.3센티미터 정도의 평평한 붓)이 필요하다. 사용 후 물에 씻은 붓은 털이 구부러지지 않도록 위로 향하게 하여 병에 꽂아둔다.

아주 어린 아이는 대개 재료를 가지고 탐색하는 데 호기심을 보이며 눈에 띄는 크레용, 물감, 종이는 무엇이든지 사용하려고 한다. 그러나 관심이 지속되는 시간은 짧아서 한 가지 작업에 대한 관심은 5분 이상 지속되지 못하고 또다시 새로운 작업을 찾는다. 어린이가 미술 재료를 가지고 탐색하면 할수록 관심 지속 시간이 늘어나며 그중에는 오랫동안 지속되는 어린이도 있을 것이다.

물감을 처음 사용할 때는 한 가지 색만 주는 것이 현명하다. 어린이가 물감을 익숙하게 다루면 두 가지 색, 그 다음에는 세 가지, 네 가지 색을 준다. 원색인 빨강, 노랑, 파랑과 검정과 흰색을 주어 아주 어린 연령에서도 혼색의 기초를 발견하도록 할 수 있다. 처음에는 색이 우연히 섞이어 빨강과 노랑이 주황으로 바뀌는 것이 매우 재미있을 것이다. 그리하여 색을 혼합하는 작업에 고무되어 탐색을 하게 될 것이다.

이 정열적인 그림을 그린 어린이는 자연에서 관찰되는 식물과 나무의 형태에 상상의 색과 양식을 사용하는 등, 여러 가지 접근법을 결합하고 있다.

물감을 플라스틱 그릇이나 커피 깡통, 우유곽, 주스 깡통 같은 작은 용기에 나누어 준다. 이러한 용기들은 예기지 못한 사고를 막기 위해서 철사로 된 바구니나 종이나 나무로 된 상자에 고정시켜 둔다. 아주 어린 아이들은 처음에 색을 바꿀 때 용구를 빨아야 한다는 것을 모르기 때문에 색깔별로 붓을 따로 사용하도록 한다. 교사는 붓을 깨끗이 씻는 방법과 혼색 방법, 색을 밝게 하는 방법 등을 간단히 시범보일 수 있다.

교수

어린이가 물감을 처음 경험할 때부터 교사는 색 용어 사용을 넓혀 가도록 한다. 사용하는 색의 이름을 말함으로써 이는 자연스럽게 지도할 수 있다. "어린이들은 미술 작업에서 색채 용어를 확인하고 그것을 사용하며 이야기함으로써 가장 효과적으로 색채에 관해 배운다."

많은 어린이는 주로 선으로 그림을 그려본 경험을 가지고 입학하기 때문에 도식 단계나 상징 단계에서 처음 물감을 경험을 해본 어린이는 쉽게 붓으로 그리는 그림에 익숙하다. 초기 단계의 그림은 보통 서로 다른 색들을 배치하는 좀더 정교한 작업이 아니라 선으로 이미지를 표현하는 수준이다. 어린이들은 화가처럼 시작할지라도 종종 형태를 더욱 분명하게 나타내기 위해서 검은 선으로 윤곽을 둘러서 작품을 완성할지도 모른다. 교사는 어린이가 사용하는 어떤 전략이라도 받아들여야 하지만, 어린이의 작업 습관과 재료를 다루는 방법을 잘 관찰하여 평가 시간에 어린이로 하여금 자기 작품에 대해 스스로 이야기하도록 한다.

어린이가 크레용, 물감, 붓에 익숙해지면, 교사는 그들을 자극하고 기법을 향상시킬 수 있는 몇 가지 간단한 방법을 시도해볼 수 있다. 때로 배경 음악을 이용하면 선과 색의 영역에서 어린이의 리듬감을 증진시킬 수 있다. 한 어린이가 점묘법이나 건필 효과 같은 것을 발견하면, 교사는 여기에 학급 전체가 관심을 집중하도록 할 수 있다. 또한 교사는

이스라엘.

일반적인 방법으로 어린이 개개인의 성실함이나 노력의 또 다른 면을 폭넓게 칭찬해 주는 것이 좋다.

회화를 지도할 때 어린이에게 적용할 수 있는 방법 중 하나는 교사가 아주 자세하게 설명해 주는 장면이나 경험을 상상하도록 하는 것이다. 예를 들어, '보트를 타고 있다. 물결에 리듬감 있게 흔들리고 물보라를 느끼며, 소금기 있는 공기의 냄새를 맡고, 밝은 태양이 내리쬐어 물 위에 반사되고 있단다' 하는 식으로 말이다(아이들은 여기에서 아이디어를 얻는다). 그러고서 어린이에게 이 상상의 경험을 그림으로 그리게 한다.

또 다른 방법은 어린이에게 학교 운동장을 걷는 것과 같은 실제 경험을 하게 하는 것이다. 거리를 두고 나무의 생김새에 주목하여 다양한 형태의 나무를 주의깊게 관찰하게 한다. 많은 줄기들이 어떻게 보이는지, 가지는 줄기보다 얼마나 작은지, 잎 형태가 얼마나 다양한지를 살펴볼 수 있다. 또한 어린이가 나무에 가까이 다가가서, 나무껍질의 질감을 느끼고, 팔로 나무둥치를 안아 보고, 나뭇잎도 주워 살펴 보고, 산들바람에 나무가 어떻게 반응하는지 등에 주목한다. 자료와 동기부여로서 이러한 유형의 감각적인 경험과 함께, 어린이는 일반적으로 좀더 흥미롭고 세밀하며 표현적인 그림을 그릴 수 있다.

교사는 아이들이 그림의 주제에 관하여 이야기를 하도록 독려해야 한다. 그렇게 함으로써 학생들이 가지고 있는 개념을 분명하게 하여 더 나은 단계로 발달할 수 있다. 아이디어와 언어, 이미지간의 관계는 초기 단계에서는 매우 긴밀한 것이며 또 그렇게 고무되어야 한다. 조작기에서 일어나는 학습은 무엇이나 어린이에게 달려 있다. "이 연령에서 교사의 주요 임무는 어린이가 그들 자신의 개념을 실행하고 발달시킬 수 있도록 돕는 것이다." 즐거운 작업 환경과 쉽게 다룰 수 있는 적절한 재료들은 이 표현 단계에서 프로그램을 성공적으로 수행하는 데 필수적인 요소이다. 교사는 재료와 용구를 준비하고 나누어 주는 데 신중해야 하고 선택한 작업과 작업이 끝난 후의 청소까지 적절한 절차를 계획해야 한다.

그림 그리기에 투명 수채 물감을 사용하는 것도 가능하지만 교사는 그것이 템페라보다 다루기가 어렵다는 것을 알고 적절히 진행해야 한다. 어린이가 수채 물감을 잘 사용하게 하기 위해서는 좀더 많은 지도와 좀더 구조적인 통제가 필요하다. 어떤 교사들은 수채 물감은 좀더 높은

학년에서 사용하게 하는 것이 좋다고 생각한다.

어린이가 그림에서 자신만의 상징을 관련시킬 때 상징을 만들어내는 능력의 부족에서 어려움이 생긴다. 교사와 3학년 어린이 사이의 다음과 같은 대화는 그러한 문제와 관련되어 있다.

교사: 마크, 다 완성된 것처럼 보이는구나. 네 생각은 어떠니?

마크: 마음에 들지 않아요.

교사: 무슨 문제가 있니?

마크: 잘 모르겠어요.

교사: 예술가들도 하던 것을 멈추고 자신의 작품을 보는데, 너한테 그 시간이 필요한 것 같구나. 네가 자세히 보지 않은 것을 찾아 보렴. (그림을 이젤에 고정시킨다.) 자, 자세히 보자.

마크: 너무 밝아서 잘 보이지 않는 것 같아요.

교사: 너 저 천막을 말하는 거니?

마크: 그게 눈에 잘 띄지 않아요.

교사: 그걸 잘 나타내는 방법이 필요하겠네. 자, 텐트를 잘 보이게 하려면 어떻게 하면 좋을까?

마크: 거기에 줄무늬를 그려겠어요.

교사: 그래 해보렴. 어떻게 되는지 보자. 마음에 안 든다면 그 위에 또 그릴 수 있단다.

텐트 크기를 키우거나 테두리 선을 그려 넣는 등 다른 해결책이 있을 것이다. 이 대화의 요점은 교사가 하나의 정답을 주기보다는 어린이 스스로 해결책을 발견하도록 하였다는 점이다.

학생이 성장하면서 경험이 많아짐에 따라 다양한 붓을 사용하게 할 수 있다. 낙타 털이나 담비 털로 만들어진 4호부터 10호까지 부드럽고 끝이 뾰족한 붓이나 너비가 3밀리미터에서 2.5센티미터까지 모든 크기의 길고 평평한 붓, 짧고 평평한 붓, 둥근 붓도 사용하게 할 수 있다. 고학년 어린이는 색의 농담을 사용할 수 있기 때문에, 때때로 그림의 색조를 좀더 효과적으로 만들도록 중간 톤의 종이를 사용하게 하는 것도 좋은 방법이다.

다음에 이어지는 논의는 몇 가지 중요한 기법에 초점을 맞추었다. 사춘기 이전의 어린이는 색을 사용하고, 공간을 이해하며, 관찰을 통해 회화 기법을 익히고, 매체 혼합에서 숙달되는 것을 포함하여, 기법을 개발하는 것이 필요하기 때문이다.

색감 발달시키기

어린이는 사춘기 전기의 초반에 전경과 배경의 관계에 관심을 갖는다. 이러한 관심을 가진 어린이는 명암의 효과와 함께 색과 관련된 문제들에 열중한다. 색채 혼합에 대해 배움으로써 어린이는 색을 선택하는 폭이 넓어지고 그림으로써 색을 폭넓게 사용할 수 있다. 어린이는 소량의 보색을 섞어서 색의 명도를 낮추는 방법과 흰색을 섞어서 색을 밝게 하는 방법 또한 배운다.[3]

일단 학생에게 색을 혼합하도록 하려면, 안료의 분배를 위해 교실의 물리적인 배치를 세심하게 계획해야 한다. 카페테리아처럼 어린이가 템페라 용기에서 스스로 물감을 선택하게 할 수 있다. 숟가락이나 나무 주걱을 사용하여 원하는 양의 물감을 팔레트나 머핀 깡통에 덜어 담는다. 어린이가 물감을 낭비할 수도 있기 때문에 교사는 그림에 필요한 적당한 양만 덜어가고 너무 많은 양을 섞지 말도록 주의를 주어야 한다. 녹색을 만들기 위해서 노랑에 파랑을 섞는 것이나 분홍색을 만들기 위해 흰색에 빨강을 섞는 것처럼 연한 색에 진한 색을 섞음으로써 물감을 아낄 수 있다는 것도 알려 준다.

다양한 방법으로 원색의 색상을 바꿀 수 있다. 기본 템페라 물감에 검정을 섞으면 어두워지고 반대로 흰색을 섞으면 밝아진다. 수채 물감을 사용한다면 검정을 섞어서 어둡게 만들고 안료에 물을 섞어서 밝은 빛깔을 만들어낸다. 밝은 부분은 미리 주의깊게 계획해야 하지만 어떤 부분은 물을 좀더 많이 섞어 묽게 하거나 물기 있는 천으로 두들겨서 밝게 만들 수도 있다. 어둡고 밝은 색을 혼합하고 다양한 명도를 표현하는 것은 어린이의 색 사용 능력을 폭넓게 한다. 또한 사춘기 이전의 어린이는 기본 색과 그것의 보색을 혼합하여 별 어려움없이 색을 바꿀 수 있다.

빨강에 약간의 녹색을 섞으면 빨강의 특성이 바뀐다. 녹색을 더할수록 빨강은 점점 더 변하여 마침내 갈색을 띤 회색이 된다. 이러한 방법으로 만들어진 회색은 흰색과 검정을 섞어 만든 회색과는 다르게 색감이 풍부하다. 구성에서 이런 회색을 사용하면 밝은 색 부분을 좀더 역동적으로 강조하여 표현할 수 있다.

초등학교 고학년 어린이는 색이 색상환을 따라 어떻게 작용하는지를 분석적으로 볼 수 있을 뿐만 아니라 그림을 그릴 때 자신들이 배운 것을 적용할 수 있다. 이것은 사춘기 이전 단계의 어린이는 아직 도달하지 못한 부분으로, 이들은 직관적으로 작업을 하려는 경향이 있기 때문이다. 1학년 어린이의 작품은 재미있고 '회화적인' 특성이 많다. 그러나 고학년은 좀더 표현에 신중해지고 자발성이 줄어들면서 한층 강하고 특별한 동기부여를 필요로 한다. 교사에 의해서 제기된 문제들과 관련된 색채 활동은 어린이가 색을 좀더 개인적이고 표현적으로 사용하도록 할 뿐만 아니라, 색의 상호작용에 관하여 더 많이 배울 수 있게 해준다. 다음은 색감을 발달시키기 위한 몇 가지 제안이다.

6세 된 두 어린이의 그림 중 하나는 미국 어린이의 것이고 하나는 프랑스 어린이의 것이다. 일반적으로 초기 단계에서는 이처럼 그림 공간을 완전히 채우지 않는다. 이 나이의 어린이에게 미술은 대개 그래픽 과정이고 드로잉 과정이다. 그림은 우선 브러시 드로잉(붓그림)으로 나타나고, 그리고 나서 색으로 공간을 채운다. 이 어린이를 지도한 교사는 색의 대비나 색과 움직이는 선, 종이의 전체 공간을 채우는 형태 등 특정한 '회화적인' 접근법에 관심을 갖도록 의도하였다.

미국의 미술가 존 미첼의 이 커다란 추상 표현주의 작품에서는 즉흥적인 붓놀림과 질감적 특성이 분명히 나타난다.
존 미첼, 〈스코틀랜드 섬들을 위한 장〉, 1973. 높이 각각 약 280cm, 넓이는 A와 C는 약 180cm, B는 약166cm. 스미스소니언 박술관, 허숀 박물관 및 조각공원.

1. 주변 환경에서 볼 수 있는 색에 대해 민감해지도록 하는 질문

 • 이 방에서 몇 가지 색을 볼 수 있는가?

 • 빨간색 옷을 입은 사람들은 일어나 보자.

 • 창 밖으로 보이는 색의 이름을 말해 보자. 그것들을 밝은 순서대로 또는 탁한 순서대로 말해 보자.

2. 색의 탐색과 관련된 질문

 • 우선 빨강, 노랑, 파랑의 삼원색을 가지고 그림을 그려 보자. 마음대로 그 색들을 섞어 보자. 두 번째 그림은 삼원색과 검정, 흰색으로 그려 보자.

 • 원색을 섞어 만든 갈색과 물감통에 담긴 갈색을 비교해 보자. 어느 것이 더 마음에 드는가?

 • 주황색을 만들어서 물감통에 있는 주황색과 비교해 보자. 어느것이 더 마음에 드는가?

3. 안료의 특성과 관련된 질문

 • 물감을 젖은 종이에 사용하면 어떤 일이 생기는가?

 • 물감을 검은 종이에 사용하면 어떤 일이 생기는가?

 • 그림과 콜라주를 혼합하면 어떤가? 색과 질감이 어떻게 구분되어 보이는지 살펴 보자. 물감으로 칠한 부분과 콜라주로 나타낸 부분을 어떻게 구분할 수 있는가?

4. 색의 정서적 힘과 관련된 질문

 • 태풍, 소풍, 축제에 관하여 그림을 그리려고 할 때 적당한 색들을 골라 보자.

 • 특별한 아이디어와 관련된 색채 그룹이나 몇 가지 색의 '가족들'을 준

조지아 오키프, 〈동양 양귀비〉, 1928,
캔버스에 유화 물감.
클로즈업한 꽃에 한정된 색을 밝게
사용했다. 오키프는 꽃잎의 선명한 색으로
캔버스를 가득 채움으로써 관람자로 하여금
꽃에 가까이 다가서게 한다. 이와 같이
세부를 확대하는 것은 몇 가지 맥락에
적용할 수 있다. 클로즈업 형식은 현대의
영화에서 광범위하게 사용된다.

비해서 표현하고자 하는 것과 얼마나 가까운 색을 얻을 수 있는지 살펴
보자. 예를 들어, 불타는 집을 표현하기 위해서는 빨강, 검정, 주황을,
가을 풍경을 위해서는 노랑, 빨강, 갈색, 주황 등을 선택할 것이다.

5. 색은 다른 색과의 관계에 따라서 달라진다. 과제로 빨간색이라고 생각하는 것
들을 모두 가져오도록 한다. 크기는 손바닥보다 크지 않은 정도의 것을 선택
하도록 한다. 골라온 것들을 이용하여 서로 관련이 되도록 만들면서 가져 온
것들을 생각대로 모두 붙여 보자. 날마다 또는 미술수업을 할 때마다 다른 색
을 가져오도록 한다. 파란색을 가져 오도록 할 때는 피카소의 청색시대의 작
품 사진을 보여 주고, 가장 가깝다고 생각되는 색을 찾아 보도록 한다. 수업
을 정리하는 활동은 추상회화와 콜라주의 가능성을 재미있게 소개하는 것이
적당하다.

6. 색을 좀더 역동적으로 혼합하기 위해서, 병에 물을 반쯤 채우고 잉크나 템페

라 물감을 떨어뜨린다. 교사가 어떤 색깔의 물이 담긴 병을 다른 색깔의 물이
담긴 병에 부울 때 화학자처럼 몰두하는 미술교사의 이미지는 아이들에게 쉽
게 잊혀지지 않을 것이다.

7. 각 학생들에게 작품을 복사한 것의 작은 부분(가로, 세로 5센티미터)을 나누
어 주고 가로, 세로 10센티미터 정도의 크기로 최대한 똑같이 그리게 한다.
야수주의, 표현주의, 청기사파의 작품들을 활용한다. 다 함께 모았을 때 그
효과는 놀라울 것이다.

8. 어린이에게 자신이 그린 윤곽선 그림 중 하나를 골라 이름을 알고 있는 색들
로 칠하게 한다.

색과 미술사

색을 연구하는 또 다른 방법은 일종의 준거의 틀로서 또는 조직화하는

미리엄 샤피로, 〈에덴의 정원〉, 1990, 캔버스의 아크릴 물감, 약 241cm 정사각형.
기원에 관한 이 그림에서는 전통적인 그리스도 이야기와, 다른 기원설화와 연관있는 미국 원주민의 상징과 양식이 혼합되어 있다. 샤피로의 이
작품을 톨슨의 〈파라다이스〉란 조각과 비교해 보자. (160쪽 참조)

요소로서 미술 작품을 활용하는 것이다.[4] 미국 원주민의 방패에 그려진
것이나 르네상스 시대의 성모의 모습에 빨강과 파랑을 사용하는 경우처
럼 색을 '상징적'으로 사용하는 경우가 있다. 파란 하늘이나 녹색의 잎
처럼 대상의 실제 색에 근거하는 것은 색을 '사실적'으로 사용하는 것
이다. 미니멀리즘 작품이나 하드에지hard-edge 작품처럼 색을 '평평하

게' 칠하는 경우가 있고, 연극 무대 디자인에서처럼 특별한 '분위기'를
위해 직접적으로 색을 사용하기도 한다. 색은 표현주의의 경우에서처
럼 대담하고 밝고 회화적일 수도 있고, 인상주의에서처럼 빛과 관련될
수도 있으며, 초기 입체주의에서처럼 제한적이고 억제될 수도 있다. 그
러한 차이에 대한 토의와 함께 예를 통해 설명할 때 어린이는 그들에게
제시된 새로운 예시 작품 속에서 다양한 작가, 미술 운동, 문화의 작품
을 확인할 수 있게 된다.

　　3학년 정도의 어린이는 기본 색 용어들을 쉽게 숙달할 수 있다.
특히 그런 용어를 강화하는 데 약간의 상상력을 이용하면 좋다. 다음의
활동은 어린이가 의상 디자인의 역사라는 재미있는 맥락 안에서 색을 혼
합해보는 활동이다.

1. 어린이에게 유럽, 아시아, 미국 원주민, 요즘 미국인 등 역사 속에서 의상을
　 선택하도록 한다. 그 의상은 모자, 망토, 목도리 등과 같은 따로따로 별개의
　 것이어야 한다.
2. 의상이나 의상 그림을 보면서 그 대상의 윤곽을 그린다.
3. 윤곽으로 그려진 각 영역에 숫자를 쓴다.
4. 원색, 보색, 유사색, 따뜻한 색, 차가운 색 등 이제까지 공부했던 색 용어에
　 따라 칠판 위에 번호를 매긴다.
5. 어린이의 과제는 칠판 위에 목록화된 색 개념에 따라서 각 숫자의 영역을 채
　 우는 것이다. 물감을 사용하면 어린이들은 차가운 색에 따뜻한 색의 경우처럼
　 서로 다른 것을 섞을 수 있다.

　　이러한 과제는 활동 그 자체로 목적이 되거나 연습이 될 수 있다.
미술가들이 개발한 방법으로 지도할 때 수업을 미술 감상 영역으로 이끌
수 있다. 교사는 색의 정서적 힘과 관련하여 엘 그레코의 〈톨레도 풍경〉,
오키프의 〈붉은 양귀비〉, 비어든의 〈잡동사니 퀼트〉, 피카소의 청색시대
작품을 참고할 수 있다.

원근법

공간에서 양감과 형태

종종 고학년의 어린이는 공간을 나타내는 문제에서 좌절을 하는데 이때 교사의 도움이 필요하다. 공간을 지도하는 방법 역시, 지적인 접근이 개인적인 표현에 반드시 적용되지는 않는다는 점에서 색에 대한 민감성을 기르는 과정과 비슷하다. 중첩이나 크기의 축소, 수직선의 밀도, 원경의 색이 희미해지거나 뿌옇게 되는 것, 선의 집중 등에 의해서 원근감을 표현할 수 있다는 사실에 어린이들이 관심을 기울이도록 해야 한다. 그러나 어린이에게 다양한 원근법이 사용된 작품을 보여 주지 않으면 이러한 지식의 가치는 반감될 것이다. 사실 효과적인 회화적 표현은 선 원근법에 의지하지 않는다. 중국의 전통적인 화가뿐만 아니라 반 고흐나, 브라크, 커샛, 호크니 같은 작가의 작품은 화가가 특별한 예술적 목적을 가지고서 원근법의 원리를 왜곡하고 수정하고 변경하는 방식의 본보기를 보여준다. 교사는 미술가들이 공간을 표현할 때 사용한 다양한 방식들이 나타나 있는 미술 작품 사진, 도록, 잡지, 그 밖의 다른 것들을 준비해야 한다. 미술사에서 그러한 예들은 다음과 같다.

1. 서구 미술에서 일반적인 깊이 있는 공간 표현을 무시하는 중국이나 페르시아의 정물 배치
2. 소실점과 점점 줄어드는 수직선 및 수평선에 의한 선 원근법을 사용한 르네상스 시대의 공간 표현
3. 다시점multiple view과 다각적인 면, '고유의' 또는 사실적인 색을 무시하는 점 등이 특징인 르네상스 양식의 공간에 대한 입체주의의 왜곡
4. 풍경에서 공기원근법, 선원근법, 특이한 시점을 이용하는 사진 기법
5. 도시 장면에 원근법을 적용하는 리처드 에스티스Richard Estes, 파편화된 폴라로이드 사진 콜라주 기법을 사용하여 입체주의의 아이디어를 탐구하는 데이비드 호크니David Hockney 등과 같은 현대 사실주의 계열의 작가들에 의해서 새롭게 탐구되는 공간 관계

비구상 회화에서는 색을 탐색함으로써 공간을 연구할 수 있다. 비구상 회화는 그림 속에 예술가들이 사용한 색을 지각하는 데 방해가 되는 구체적 대상이 없기 때문이다. 어린이는 이에 대해 색이 앞으로 나와 보이는 듯하거나 뒤로 물러나는 것 같다, 서로 '싸우는 것' 같다거나 서로 조화를 이루는 것 같다는 식으로 서술할 수 있다. 추상화가 한스 호프만은 '밀고 당기는' 과정으로서 색의 긴장을 설명하였다.

색과 소묘에 관해 가르칠 때와 마찬가지로 원근법을 가르칠 때 교사는 어린이가 선원근법을 사용하지 않고도 작품을 성공적으로 만들 수 있음을 명심해야 한다. 선원근법은 르네상스 시대에 3차원의 사물이나 건물을 그리기 위해서 개발된 하나의 체계이다. 많은 지침들이 미술전공 학생들에게 전통적인 기존의 도식을 제시하고 있다. 어린이가 그러한 지침을 사용하면서 실제 세상에서 보는 것과 그린 것 사이의 관계를 이해하기는 어렵다.

설명을 풍부하게 하는 슬라이드, 도록, 미술 서적, 비디오, 영상과 같은 시각 자료들을 통해 적절한 지도를 받은 어린이는 눈에 띄는 발달을 이룰 수 있다. 적절한 지도를 받고 연습을 한 어린이는 색 이론을 숙달할 수 있어서, 그림을 그리는 과정에서 색상, 농도, 명도 등을 활용할 수 있다. 대상을 물감으로 그리는 것을 배워 왔기 때문에 명암을 배합하여 짜임새있게 그릴 수 있게 된다. 예를 들어, 어린이는 풍경을 그릴 때 전경, 중경, 원경을 포함할 수 있다. 어린이는 멀리 있는 대상은 멀어 보이고 가까이 있는 대상은 앞으로 나와 보이도록 색의 명도와 농도를 조절할 수 있다. 뒷부분을 먼저 그리고 나서 대상들이 차아 보이도록 그 위에 불투명하게 색을 칠한다. 어린이는 추상과 비구상 회화를 직접 시도해 보아야 하며 작품의 분위기, 정물, 풍경, 인물 모습 등을 직접 그려 보아야 한다. 또한 상상적인(환상적인) 그림을 시도해 보아야 한다. 이렇게 어린이들은 자신의 아이디어를 창의적으로 표현하는 데 이용할 수 있는 회화 기법의 레퍼토리를 개발하게 된다.

유치원에서 시작된 수년 동안의 미술수업에서 회화에 관한 이러한 학습 과정을 통해, 초등학교 고학년 어린이들은 미술가들의 다양한 작품에 대해 공부하고 즐거워한다. 미켈란젤로, 렘브란트, 젠틸레스키, 반 고흐 등과 같은 서양미술사에 등장하는 중요 이름들에 익숙해진다. 일본, 중국, 미국 원주민, 멕시코, 아프리카 등을 포함한 다른 문화의 그림을 조사하기도 한다. 또한 와이어스, 비어든, 닐, 피시, 바틀릿, 존스,

이 그림은 허수아비의 외로움을 그린
것일까, 아니면 그것을 그린
오스트레일리아의 10세 어린이의
마음 상태를 그린 것일까?

데 쿠닝, 숄더, 프랭컨탤러와 많은 현대 미국 미술가의 작품과 이름에 친숙해진다.

이러한 경험과 성취의 수준에서, 학생들은 미술 작품을 감상할 때 미적 향수를 불러일으키는 일생의 기호가 될 만한 것을 개발하게 된다. 학생들은 자신의 미술 제작에서 또 다른 수준의 성취를 준비해야 한다. 5, 6학년 또는 그 이상의 학생들은 개념, 쟁점, 아이디어의 의사소통자로서 기성 미술가들과 경쟁할 준비가 되어 있다.

1. 어린이는 신문이나 TV를 통하여, 가장 적절하게는 학교 교육과정의 다른 학습들과의 연계를 통하여 그 시대의 정치적, 사회적 쟁점를 학습할 수 있다. 어린이들은 케테 콜비츠Käthe Kollwitz의 전쟁과 고통에 관한 표현, 레온 골럽Leon Golub의 가난과 잔인성에 관한 그림, 흑인 사회에서 성장하면서 겪은 경험들과 관련된 페이스 링골드의 퀼트나 회화 작품과 같은 것들을 이러한 쟁점들과의 관계 속에서 볼 수 있다. 학생은 환경오염, 홍수에서의 생존, 혁명과 같이 강한 감정이나 신념에 의한 사회적 쟁점을 자신들의 작품에 표현할 수 있다.

2. 수많은 일반적인 주제가 문화와 세기를 넘어 전 미술사에 걸쳐 다루어져 왔다. 미술에서 보편적인 주제 중의 하나는 '어머니와 아들'로 이것은 그리스도교 미술의 성모자상에서 볼 수 있지만, 사실 모든 문화에서 이러한 주제를 표현하는 미술 형식이 개발되어 왔음을 알 수 있다. 직업과 일을 다루는 주제도 있고, 일상 생활의 장면을 다루는 장르, 결혼식이나 추수, 전쟁, 싸움, 탄생, 죽음 등의 특별한 사건을 다루기도 한다. 이런 주제들은 학생의 창의적인 표현을 위한 양분이 된다.

3. 많은 어린이들은 환상이나 상상의 세계에 관심을 갖는다. 이는 미술의 많은 기본적인 자원 중 하나이다. 환상적인 회화를 위하여 영감을 얻을 수 있는 자료로서 히에로니무스 보스Hiëronymus Bosch나 피테르 브뢰헬Pieter Bruegel, 살바도르 달리Salvador Dali, 프리다 칼로Frida Kahlo 등의 전통적인 미술가들을 연구하고 적용할 수 있다. 현대의 판타지 미술가들은 공상과학 소설책의 삽화를 그리며, 영화 포스터를 만들고, 판타지 회화를 제작하며, 가장 최근에는 〈토이 스토리〉나 〈타잔〉 영화에서 볼 수 있는 것처럼 컴퓨터 애니메이션 작업을 하기도 한다. 상상력의 영역은 여전히 미술 세계를 구성하는 강력한 요소이다.

4. 학생들은 회화의 양식에 대해 아는 것을 즐거워하고 역사적 영향력에 대해 아는 것에서 성취감을 느낀다. 인상주의, 입체주의, 사실주의, 초현실주의, 추상표현주의, 팝아트 등을 탐구하면서 그들만의 작품 양식을 탐색할 수 있다. 이 연령 단계에서 교사의 적절한 지도로, 미술 양식으로부터 아이디어를 끌어내는 것이 매우 교육적일 수 있다. 학생들이 자기가 본 것을 분석하고 회화 재료와 기법을 탐색하며 자신의 작품에 특별한 양식을 적용해 보게 해야 한다. 이러한 과정은 학생들에게 회화에서 다룰 수 있는 기능과 개념들을 확장시켜줄 것이며 다양한 미술 양식을 감상하는 능력을 개발하는 데 도움이 될 수 있다.

5. 많은 미술가들은 내적 사고 과정과 분위기에서 많은 영감을 얻으면서 자기 반성의 태도로 작업을 한다. 오랜 역사를 가진 자화상은 미술가들이 주제와 아이디어를 위해서 자기 자신에게 관심을 돌렸음을 보여 주는 하나의 예이다. 이는 학생들 그림의 주제로서, 그들 자신의 심리적인 상태와 분위기, 선호도, 영감 등을 살피도록 이끈다. 경우에 따라 이것은 외부의 시각 세계에 전혀 의존하지 않고 개인적인 자원과 그리는 과정 자체에 직접 반응하면서 작품을 창조하는 추상표현주의에 관한 연구로 이끌 수도 있다. 회화의 다른

많은 전통과 자원은 미술사나 다양한 문화로부터 비롯될 수 있으며, 이 모든 것은 교사의 적절한 지도로 어린이의 관심과 발달을 촉진시키기 위하여 미술 시간에 활용될 수 있다. 어린이가 그림에 관해서 좀더 배우고 다른 작품으로부터 어떻게 영감과 지식을 얻느냐에 따라, 아이가 가진 화가와 감상자로서의 잠재력은 계속 커질 것이다.

주

1. Georgia O Keeffe, *Beyond Creating* (J. Paul Getty Trust, Los Angeles, 1985).
2. Lucy Micklethwait, *A Child s Book of Art: Discover Great Paintings* (New York: DK Publishing, 1999).
3. Alison Cole, *Eyewitness Art: Color* (New York: DK Publishing, 1993).
4. Muriel Silberstein-Storfer, with Mablen Jones, *Doing Art Together* (New York: Metropolitan Museum of Art, 1997).

독자들을 위한 활동

1. 큰 작품을 위하여 큰 붓을 사용하여 템페라 물감으로 검은 도화지 위에 재미있는 색배열을 해보자. 다음의 방식으로 다양한 질감적 효과를 개발해 보자.
 a. 마른 붓 사용하기: 붓에 물감을 묻히고 거친 종이 위에 물감이 거의 없어질 때까지 문지른다. 그리고 나면 마른 붓 부분에는 새로운 색이 나타날 것이다.
 b. 점묘법: 거의 마른 붓을 똑바로 잡고 종이 위에 붓을 수직으로 두드린다. 가볍게 찍어서 점묘 패턴이 나타나도록 한다.
 c. 붓으로 그리기: 담비털 붓으로 물감을 묻혀 물결무늬나 십자형, 작은 원, 그 밖의 다른 모양으로 색칠할 부분에 패턴을 그린다. 주변에서 발견할 수 있는 것보다 더 거칠게 보이는 질감을 표현한다.
 d. 가루 물감 사용하기: 가루로 된 물감에 약간의 물을 섞어서 칠하면 거친 화면 효과를 얻을 수 있다. (가루로 된 템페라 물감이 없다면 액체 템페라에 톱밥이나 모래를 섞어서 사용한다.)
 e. 스펀지 사용하기: 스펀지 표면에 물감을 묻히거나 물감에 담근 다음 스펀지로 문질러 표현한다.
 f. 롤러 사용하기: 롤러에 물감을 묻혀 자른 종이 위에 민다. 롤러의 모서리를 사용하거나 롤러를 줄로 감은 후에 밀어 본다든지 다양한 실험을 해보자. 각자 옆에 작은 물감 용기를 두고 그 위에 롤러를 밀어 다양한 탐색을 해보자.
2. 다음과 같은 형식적인 훈련은 기법을 발달시키는 데 도움이 될 것이다.
 a. 가로 6센티미터 세로 6센티미터의 12개의 사각형을 세로로 그린다. 맨 위 사각형에 기본 색조를 칠한다. 맨 아래에는 흰색을 칠한다. 기준색부터 흰색까지 색의 음영을 만든다. 기준색에 흰색을 늘려가며 칸 사이의 변화가 고르게 나타나야 한다.
 b. 다른 색을 이용해서 a의 활동을 반복한다. 연습을 위해서는 템페라 물감이나 투명 수채 물감을 사용하라. 흰색 대신에 물의 양을 늘려 본다.
 c. 반복해서, 이번에는 처음 선택한 색에 보색을 더해 보자. 그 음영은 흰색보다는 오히려 회색이 될 것이다.
 d. 기본 색상에 점차 검정색을 더하면서 검정색이 될 때까지 12단계로 만들어 보자.
 e. 약 9센티미터 정도에 사각형을 6개 정도 만들어서 콩테 크레용이나, 목탄, 진한 연필로 음영을 만들어 보자. 그래서 매우 밝은 회색에서 매우 어두운 회색까지의 변화를 주어 보자.
 f. 9센티미터 정도의 사각형 4개에 질감을 표현해 보자. 각 사각형에 그 다음 것보다 '거칠게' 표현해 보자. 십자형, 물결선, 원, 점, X형의 선을 사용할 수 있을 것이다. 먹과 쓰기용 펜은 이런 연습에 유용한 도구이다.
 g. 크레용의 옆면을 사용하여 나무, 보도블록, 거친 벽을 '문지르기'로 표현해 보자.
3. 미술 잡지나 컬러 복사, 미술 엽서, 다른 컬러 미술 복사물 등을 이용하라. 그림 수집을 시작하여 가르치고자 하는 색의 개념을 확장하라. 예를 들어 다양한 문화와 시대, 장소의 많은 미술가들이 자신들의 작품에서 강력한 원색의 힘을 확인해 왔다. 유명한 예술가의 작품을 보면서 어린이는 초등학교에서 배우고 있는 미술 개념과 기법의 다양성을 이해할 수 있다.
4. 대상 연령 수준을 지도하는 데 도움이 되도록 그림 복사물을 수집하여 이용하라. 어린이들은 자기 작품을 만들 때만이 아니라 눈으로 보면서도 배운다. 가르치고자 하는 시각적 개념을 풍부한 미술 지도 자료들을 사용하여 시각적으로 가르쳐 보자.

추천 도서

Borzello, Frances. *Seeing Ourselves: Women's Self-Portraits*. New York: Abrams, 1998.

Brody, J. J., and School of American Research. *Pueblo Indian Painting: Tradition and Modernism in New Mexico, 1990-1930*. Seattle: School of Amerecan Research Press and University of Washington Press, 1997.

Brommer, Gerald F., *Understanding Transparent Watercolor*. Worcester, MA: Davis Publishing, 1993.

Brommer, Gerald F. and Nancy K. Kline. *Exploring Painting: A Guide for Teachers*. Worcester, MA: Davis Publications, 1995.

Brown, Maurice, and Diana Korzenik. *Art Making and Education*. Urbana:

University of Illinois Press, 1993.

Carr, Dawson W., and Mark Leonard. *Looking at Paintings*. Malibu, CA: J. Paul
Getty Museum, 1992.

Chaet, Bernard. *An Artist s Notebook*. New York: Holt, Rinehart and Winston,
1979.

Cikanove, Karla. *Teaching Children to Paint*. Craftsman House, 1994.

Fineberg, Jonathan. *The Innocent Eye: Children s Art and the Modern Artists*.
Princeton, NJ: Princeton University Press, 1997.

Frohardt, Darcie Clark. *Teaching Art with Books Kids Love: Teaching Art
Appreciation, Elements of Art, and Principles of Design with Award-Winning
Children s Books*. Fulcrum Publishers, 1999.

Gentle, Keith. *Teaching Painting in the Primary School*. London; New York:
Cassell, 1993.

Richardson, Joy, and Charlotte Voake. *Looking at Pictures: An Introduction to
Art for Young People*. New York: Harry N. Abrams, 1997.

Smith, Nancy R., et al. *Experience and Art: Teaching Children to Paint*. 2d ed.
New York: Teachers College Press, 1993.

Topal, Cathy Weisman. *Children and Painting*. Worcester, MA: Davis
Publishing, 1992.

Welton, Jude. *Eyewitness Art: Looking at Paintings*. New York: DK Publishing,
1994.

Wilson, Brent. "Studio-Based Scholarship: Making Art to Know Art." In
*Collected Papers: Pennsylvania s Symposium on the Role of Studio in Art
Education*, edited by Joseph B. DeAngelis. Harrisburg: Pennsylvania
Department of Education, 1989.

Yenawine, Philip. *Key Art Terms for Beginners*. New York: Harry N. Abrams,
1995.

인터넷 자료

수집과 전시

허드 박물관. *Native Cultures and Art*. Exhibits. ⟨http://www.heard. org/⟩
"Contemporary Fine Art"은 박물관 소장품 중에서 미국 원주민
순수미술운동의 주도적인 미술가들의 작품을 특별히 전시하고 있는 것이
특징이다. "Imaging the World throug Native Painting"에는 유명한 라틴계
미국인 예술가들의 작품이 실려 있다. 이 웹 사이트는 미국 인디언 및 라틴계
미술과 문화를 제공하고 있다.

오키프 박물관. "Georgia O' keeffe:The Poetry of Things". *Exhibitions*. 1999.
⟨http://www.okeeffemu-seum.org/exhibitions.html⟩ 이 박물관 사이트는
동시대의 주요 미국 미술가 중에서 오키프의 작품을 전문으로 다룬다.

니콜러스 피오치Nicholas Pioch. 유명 그림 전시. *Web Museum, Paris*. 1996-1999.
⟨http://www.iem.ac.ru/wm/paint/⟩ *Web Museum, Paris*은 이미지와 정보,
외부 웹 사이트에 대한 광범위한 온라인 데이터베이스이다. 이 사이트는 세계
미술과 미술사 정보에 대한 대량의 데이터베이스를 제공한다.

할렘 스튜디오 박물관. Permanent Collection: Nineteenth- and
Twentieth-Century African-American Art. SMH on the Web. 1999.
⟨http://www. studiomuseuminharlem.org/⟩ 19세기와 20세기 아프리카계
미국 미술, 20세기 카리브와 아프리카 미술, 전통 아프리카 미술과 공예품.

수업 계획과 교육과정 자료들

데이비스 출판사. *Adventure in Art: Lesson Supplements*(Grades 1-6). 1998.
⟨http://www.davis-art.com/webresr.htm⟩ "Styles of Painting : A View Out
the Window"는 인상주의와 표현주의, 특히 마티스와 보나르의 작품을
관찰하여, 미술가들이 얼마나 다양한 양식으로 작업하는지 논의하고 있다.
"Styles of Art : Painting a Still Life"는 사실주의, 입체파, 팝아트에 초점을
맞추고 있다. "Expre-ssing Ideas in Art : Landscape"는 오키프의 작품을
탐색하고 있다. 다른 관련 웹 사이트로 링크하여 단원을 비교한다.

게티 미술교육 사이트. "Telling Stories in Art". *ArtEdNet, Resources*. 1999.
⟨http://www.artsednet.getty.edu/ArtsEdNet/Resources/Stories/html⟩ 이
자료는 이야기하는 방법에 중점을 두고 색, 빛, 몸짓, 구성과 같은 요소의
효율적인 활용 방법이나 시각적으로 줄거리를 말할 수 있는 방법에 대한
학생들의 인식을 높여 준다. 초등학교 학생들에게 적합하다.

워커 미술센터, 와이즈먼 미술관과 미니애폴리스 연구소. "Painting."
ArtsNet-Minnesota. 1999. ⟨http://www.artsnetmn.org/actmedia.html⟩
미술가와 그들의 작품, 교실과 박물관 자료, 학제간 교육과정에 관한 정보가
특징.

3차원의 미술 창작품은 특별한 의미가 있다. 인간은 3차원의 세상을 체험한다.
남자, 여자, 어린이들은 자신의 몸을 중심으로 기준을 만들어 간다.
우리 모두는 3차원 세상에 사는 3차원적 존재이다.'

_ 웨인 힉비

앞의 제6장과 제7장에서 다룬 선으로 그리기와 물감으로 그리기는 주로 종이, 캔버스, 판지 등과 같은 2차원 평면에서 이루어지는 활동이다. 3차원인 조각과 도예는 이와 겹쳐지는 측면도 있다. 예를 들면, 찰흙을 불에 구워 만든 조각을 도조ceramic sculpture라고 한다. 도예는 찰흙을 구워 만든 도자기 종류를 말하며 조각과 겹치는 부분이 있다. 예를 들어, 순수 조각과 같은 특성을 지닌 항아리 도자기도 있고, 의도적으로 기능을 생각하지 않고 만든 도자기도 있으며, 때로는 조각의 구성 요소가 사용된 도자기도 있다. 도자기는 고대 미술에서 가장 보편적인 양식으로 매우 오래전부터 세계 전역에서 만들어졌다. 이 장에서는 먼저, 조각, 그리고 조각의 매체와 방법, 어린이와 청소년들에게 조각을 가르치기 위한 방법을 살펴 보고자 한다. 도예에 관한 논의에서는 도자기 만들기에 대해 특히 관심있게 살펴보고 도예 제작에 필요한 역사적, 비평적 학습을 위한 참고문헌을 제시하였다.

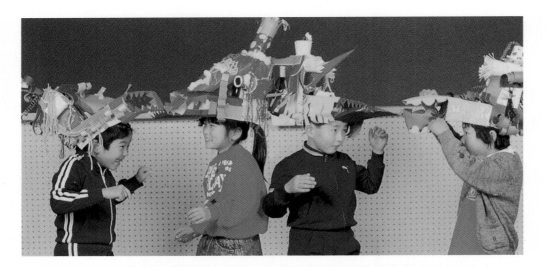

위: 일본.
아래: 약 3천 년 전 이란에서 만든 부조로 장식된 아름답고 아주 오래된 금동잔이다. 영양의 머리와 뿔은 환조이지만 한쪽 면에서만 볼 수 있다. 이 잔은 실용을 목적으로 만들어졌지만 장식적이며 조각 작품으로서도 훌륭한 순수 미술의 경지에 이른다. (뉴욕, 메트로폴리탄 미술관)

조각: 형태와 구조의 기초적 양식

거의 6천 년 전 이집트보다 더 오래전인 선사 시대 무렵에 이미 조각이 만들어졌다. 조각은 미술 형식 중에서 역동적인 것으로 오늘날까지 가장 주목을 받으며 이어져 왔다. 조각은 환조와 부조로 분류되는데, 환조는 사람이나 주변 동물의 형상처럼 여러 각도에서 볼 수 있는 유형이며, 부조는 벽에 붙여진 그림처럼 뒤가 보이지 않고 앞에서만 볼 수 있다.

조각은 의미있는 모든 예술품과 같이 조각가의 사상, 가치관, 관습, 그리고 조각가가 속해 있는 사회와 문화를 반영한다. 즉 고대 이집트 미술품은 강력한 통치자의 주문에 따라 만들어지거나 그 문화적 신앙의 영향을 받아 종교적인 목적으로 만들어지기도 하였다. 이와 대조적으로 현대 미술은 예술가의 개성에 영향을 받는다. 그러나 오늘날 조각가들이 만든 개성 넘치는 작품도 그들이 살고 있는 사회를 반영한다.[2] 이러한 관계는 나이지리아 요루바족의 나무 조각상이나 인도인의 신성한 황소 브론즈 조각, 움직이는 조각인 알렉산더 콜더Alexander Calder의 모빌에서도 볼 수 있다. 모빌은 관람자가 정지한 상태에서 스스로 움직이는 것인데, 말하자면 또 다른 범주의 조각이다.

조소의 전형적인 기법에는 소조, 조각, 그리고 구성 조각이 있다. 소조는 찰흙과 같은 재료로 형태를 세우고 살을 붙여서 형을 만드는 것이다. 예를 들어, 찰흙으로 두상을 만들 때는 기본 형태에 찰흙으로 살을 붙이고 코, 머리카락, 귀, 등의 모양을 다듬어간다. 그러므로 '소조 modeling'는 더해 가는 플러스 기법이다. 반면에, '조각carving'은 전형적으로 빼나가는 마이너스 기법으로, 나무나 석고 같은 재료로 원하는 형태가 나타날 때까지 잘라내고 새긴다. 또 '구성 조각constructing'은 결합하는 기법으로, 재료를 자르거나 형태를 찾아내어 어울리는 재료끼리 조합한다. 구성 조각에 사용할 수 있는 재료로는 용접할 수 있는 금속, 못을 박거나 아교로 붙일 수 있는 목재를 비롯하여 얇은 플라스틱과 유리, 버려진 나무와 폐품에 이르기까지 아주 다양하다. 일반적으로 구성 조각도 더해가는 기법이다.

오늘날의 미술에서는 혼합 재료, 예술과 기술의 상호관계를 고려

하여 더욱 폭넓게 조각을 정의하고 있다. '형태가 있는 캔버스'란 그림을 그린 조각 또는 공간으로 옮겨간 그림으로 볼 수 있다. '아상블라주 assemblage'라는 기법에서 미술가들은 주변에서 '발견된 오브제'로 특별한 맥락을 만들어낸다.[3] 에스코바 마리솔Escobar Marisol은 조각된 기하학적 형태와 별나면서도 전통적인 소묘를 서로 조합하였다. 장 팅겔리Jean Tinguely는 복잡한 자동 장치로 작품을 움직이게 만들었다. 또 종합적인 조각의 구성 요소로서 소리와 빛을 실험하는 예술가도 있다. 어린이들은 오늘날의 다양한 조각 개념들을 전적으로 받아들이므로 형태 만들기forming, 모양 만들기shaping, 구성하기constructing 등의 활동 계획을 세울 때 전통적인 것과 현대적인 것을 모두 고려해야 한다.

　　전통적으로 깎아내는 조각과 살붙임하는 소조는 예술가가 땅과 숲에서 나온 천연의 재료들을 직접적으로 조작하는 활동이다. 소조 기법은 어떤 다른 도구 없이 맨손으로 작업하는 데 비해, 조각 기법에서는 나무나 다른 재료로 제작하는 데 필요한 칼 등의 도구를 다룰 줄 알아야 한다. 그래야 원재료의 원초적인 특성을 작품에 나타낼 수 있을 것이다. 즉 나무는 나무로, 찰흙은 찰흙으로, 각각의 재료는 표현된 미술 형식에 영향을 끼친다.

　　모든 발달 단계의 어린이들은 찰흙 소조 작업은 무난히 할 수 있지만 나무나 석고를 새기는 것은 청소년기에 이르러서야 가능하다. 어린이들이 다룰 수 있는 능력 이상의 기술이나 위험한 도구를 사용해야 하므로 학년 단계에 알맞은 '매체'와 '기법'을 적절하게 고르는 것이 중요하다. 교사는 특정 학년 단계에서 재료를 선택하기 전에 재료에 관해 여러 가지를 검토해야 한다. 어린이의 연령에 따라 손의 통제력이 다양한 것이 사실이지만, 매체와 관련된 기술은 모든 수준에서 어린이들의 능력에 맞아야 하기 때문이다. 예를 들어, 초등학생들이라도 찰흙으로 동물을 만들 때 '동물 모양이 나오게' 만들게 하고 '결합된 각 부분이 떨어지지 않도록' 지도해야 한다. 또 찰흙을 빚어서 일정한 두께로 그릇을 만들고 그 표면에 '발견된 오브제'들의 문양을 찍을 수도 있다. 이러한 아이디어를 다음과 같이 어린이들에게 설명할 수 있다.

- "다양한 방법으로 조각을 표현할 수 있다. 예술가처럼 여러분에게 가장 편한

거의 4500년 전의 이 석상에서 큰 것은 이집트 왕, 작은 것은 이집트의 신으로, 정치적인 권위와 종교적 믿음을 한 작품에 나란히 세워 놓았다. 어린이들이 이러한 문화적인 배경과 미술품의 목적에 대해 배운다면 이를 더 쉽게 이해하고 감상할 수 있다. (뉴욕, 메트로폴리탄 미술관)

방법을 골라라."
- "소조나 조각 표현에는 악기를 연주하거나 구기 종목에서 공을 다루는 것처럼 연습이 많이 필요한 부분도 있다. 처음에는 어렵겠지만 연습하면 쉽게 만들 수 있을 것이다."
- "평면에 나타낸 부조에도 빛을 표현하여 표면의 도안을 흥미있게 나타낼 수 있다."
- "어떤 동물을 이 찰흙 덩어리 속에 숨겨 놓았는데, 너희들이 그것을 찾아낼 수 있을까? 그리고 그것은 무엇일까?"

조각에는 보편적인 매력이 있다. 모든 연령의 사람들이 흥미있게
참여하여 공간에서 형태를 만들어내고 재료와 아이디어를 융합시킬 수
있다. 사실 이 장에서 논의할 아이디어는 초등학생뿐만 아니라 중고등학
생 또는 대학생에 이르기까지 유용하며, 처음으로 종이죽 가면을 만드는
아이들과 버려진 전봇대로 토템 형상 조각을 하는 데 참여하는 십대 학
생 등에게 실용적으로 도움이 될 것이다.

조각을 지도할 때 종이, 박스, 나무토막 같은 단순한 재료에서부
터 나무 조각처럼 더 복잡하고 다루기 어려운 재료와 기술을 이용할 수
있다. 찰흙으로 그릇 만들기는 모든 연령의 어린이들에게 지도할 수 있
다. 다음에는 다양한 조각 매체의 기법과 주로 어린이에게 적용할 수 있
는 방법을 다룬다. 각각의 기법에 대해 자세히 설명하지는 않지만 교사
들이 스스로 학습 목표, 주제, 어린이들이 지향하는 목표에 맞게 발전시
킬 수 있으리라 기대한다. 더 많은 수업과 단원의 개발에 관한 것은 제
17장의 교육과정 계획에서 살펴볼 것이다.

종이 조각

종이는 가장 손쉽게 구할 수 있고 적은 비용으로 다양하게 사용할 수 있
는 미술 재료이고, 소묘, 회화, 판화, 콜라주 표현에서 바탕으로 사용되
며, 또 그 자체가 미술 매체이기도 하다. 종이는 다양한 방식으로 자를
수 도 있고 튼튼하고 정교하게 조각할 수도 있다. 또한 접기, 펴기, 꼬
기, 찢기, 둥글게 말기, 얇게 자르기, 주름 잡기, 긁기 등의 방법으로 표
현할 수도 있다. 미술에서는 종이가 점점 더 다양하게 사용되고 있다. 척
클로즈Chuck Close와 샘 길리엄Sam Gilliam과 같은 유명한 미술가들은 수
제 종이로 작품을 제작하였다.[4]

종이가 미술 표현의 매체로 다양하게 사용되므로 미술 프로그램에
서 종이 작업과 관련해서 정해진 규칙은 없다. 종이는 조각에 사용되기
도 하며 또 다양한 매체와 혼합하여 부분적으로 사용되기도 한다. 교사
는 어린이들이 종이를 시험하고, 종이만이 가지는 특별한 강도나 장력
그리고 탄성을 느끼며, 쉽게 찢을 수 있지만 잡아당길 때는 힘이 들어간

다는 것을 이해하도록 지도해야 한다. 종이는 딱딱한 판지에서 부드러운 화선지에 이르기까지 다양하며, 상자나 캔, 컵, 우유곽 등 모양도 여러 가지이므로 어린이들이 탐색하기에 이상적인 매체이다. 복잡한 종이 프로젝트는 청소년들까지 흥미있어 한다. 기성 미술가들도 종이를 매체로 사용한다는 사실은 학교 미술 프로그램에서의 종이 사용이 타당함을 보여 준다.

종이상자 조각
매체와 기법
어린 아이들에게 가장 단순한 조각 형태는 아마 종이나 종이 상자로 만드는 것이다. 재료는 작은 상자, 마스킹 테이프, 접착 테이프, 고체풀, 템페라 물감, 그리고 적당한 크기의 붓만 있으면 된다. 종이 상자는 모양이나 크기가 다양한데, 특히 모서리의 길이가 2~3센티미터 정도에서 약 30센티미터에 이르는 크기가 좋으며 가능하다면 길이나 지름이 다른 원통형 판지 상자나 빈 실패를 활용할 수도 있다.

이는 블록을 쌓아올리는 것과 매우 비슷하게 시작된다.[5] 유아들은 종이 상자를 쌓거나 그것이 무너지는 것을 보면서 새롭게 받아들이며 배울 수 있다. 어린이들은 마스킹 테이프로 종이 상자를 단단하게 붙여서 반영구적인 구조물을 만들 수 있다. 또 상자를 풀칠하여 붙이고 거기다 테이프를 붙여 조각작품을 더 단단하게 만들 수도 있다.

어린 아이들은 상자를 붙여 임의로 형태를 만들어 세우는 데 즐겁게 참여하며, 그 다음에는 재미있게 색칠을 할 수도 있다. 아이들은 마음속에 확실한 계획이나 주제 없이 종이 상자를 세우고는 그 구조물에 이름을 붙인다. 다섯 살짜리 피터는 "이건 다리야"라고 친구들에게 말한다. 어린이들은 어렴풋이 자신이 생각한 것과 구조를 비슷하게 만들고서 설명한다. "이건 우리 아빠 공장이야"라고 말하는 호세는 상자 위에 굴뚝 비슷한 것을 붙여놓았다. 메리는 밝게 칠한 구조물을 "이건 성 같아"라고 설명하였다. 이는 소묘 발달 단계에서 더 일찍 이루어지는 명명단계naming stage와 유사하다.

아이들은 곧 작업 전에 계획을 세울 줄 알게 된다. 보트를 만들기 위해 계획하기도 하고 집을 만들어 빨갛게 색칠한 뒤 주변에 정원을 만드는 어린이도 있다. 또 현실에서는 떠올릴 수 없는 창조적인 형태를 즐기기도 한다. 이와 같이 어린이들의 작품은 조작과 상징적인 표현에서 일반적인 단계로 발달해 가는 경향이 있다. 구조물이 완성되면, 그 다음 단계에서 어린이들이 선택해야 할 것에 대해 의논한다. 한 가지 색으로 색칠하고 형태에 통일감을 줄 것인지 색으로 꾸밀 것인지 또는 종이나 판지를 사용하여 형태를 덧붙이거나 질감을 조절할 것인지 등에 대해 의논할 수 있다.

지도
1학년 아이들은 자유롭게 풀을 사용하거나 색칠하도록 격려하는 것 외에 별도의 지도가 필요없다. 어린이는 교사나 친구들과 자신이 만든 상징에 대해 충분히 이야기할 기회가 있어야 한다. 그럼으로써 작업이 좀더 명확해지고 완벽해질 수 있다. 교사는 이 단계에서 어린 아이가 종이를 자르고 색칠하는 데 중요한 부분을 자세하게 나타내도록 지도해야 한다.

좀더 학년이 올라가면 종이 상자로 놀랄 만한 조각 형태를 만든다. 이들 조각들은 매우 커서 심지어 어린이 자신들보다 더 크지만 가벼워서 쉽게 옮길 수 있다. 교사는 동기 유발을 위해 조각 사진이나 슬라이드를 보여줄 수 있다. 현대의 비구상 조각이나 추상 조각은 어린이들로 하여금 관심을 갖게 하며 동시에 실제의 현대 미술을 보여 준다. 고대 이집트의 기념비적인 조각이나 아프리카 조각의 추상 형태 등 다른 문화의 조각도 배울 수 있다. 다음은 북미 인디언의 토템기둥을 바탕으로 종이 조각을 제작하는 방법이다.

교사는 먼저, 토템기둥에 대해 이해할 수 있도록 어디에서 볼 수 있고, 얼마나 크며, 무엇으로, 어떤 목적으로 만들어졌는지 등을 질문한다. 토템기둥의 사진을 보여 주며 연구하고 토의하게 한다. 어린이들이 관련 프로젝트를 이해할 만큼 토템기둥에 대한 충분한 지식을 갖게 되면, 종이와 판지로 토템기둥을 만들게 한다. 어린이들은 집단의 연령이나 교사가 요구하는 세부묘사의 수준에 따라 태평양 북서부의 한 종족을 연구하고, 알게 된 내용을 토대로 제작을 계획한다. 어린이들은 실제 토템처럼 형상에 상징적인 의미를 부여하거나 아래에서 위에 이르기까지 각 형상에 규칙을 부여할 수 있다. 이런 교육과정에서 단원의 중심 목표

에드가 톨슨, 〈낙원〉, 1968, 연필로 하얀 느릅나무에 새기고 채색, 32×25cm. 워싱턴 D.C. 스미스소니언 협회 미국예술박물관. 이 에덴 동산에는 아담과 이브, 새, 동물, 뱀 그리고 사과나무가 있다. 도시든 시골이든 훈련받지 않은 토착 미술가들은 열정적으로 창작활동을 했다. 미국예술박물관은 매혹적이며 통찰력 있는 소박한 예술들의 작품들을 전시하고 있다.

5학년 어린이들은 자르고 금을 새기고 접어서 입체 효과를 낼 수 있다. 오른쪽은 종이를 입체로 발전시키는 방법이다.
a. 접거나 구부리기 d. 잡아늘이기
b. 오려서 말기 e. 금 새기기
c. 주름잡기 f. 비틀어 구부리기

중 하나는 다문화에 대한 이해와 감상이다. 이러한 프로젝트는 3~4명의 어린이들이 그룹을 이루어 작업하도록 하는 것이 지도하기에 좋다.

학생들은 사각형이나 원 모양이나 특이한 모양의 용기 등을 모아서 먼저 그것들을 쌓아 기둥과 같은 형태를 만든다. 다루기 쉬운 판지를 잘라서 필요에 따라 원통이나 삼각형, 그 밖의 모양으로 만든다. 각 부분들을 모아 기둥의 형태를 만들어 함께 붙인다. 이 단계에서 얼굴 모양을 만들기 위해서 칼이나 가위로 구멍이나 금을 어떻게 낼 것인지, 종이로 날개, 팔, 투구를 어떤 모양으로 만들어 기둥에 붙일 것인지 등을 결정해야 한다.

기본 기둥이 완성되면 색종이를 잘라서 붙이거나 물감으로 색칠하여 표면을 장식한다. 전체 구조물과 장식은 전통적인 원주민의 주제에 따라 만들 수도 있고, 또 토템의 개념을 현대적으로 각색하여 표현할 수도 있다. 이렇게 하여 크기나 시각적인 면에서 매우 인상적인 작품을 만들 수 있다. 이러한 유형의 프로젝트를 통해서 어린이들은 미술 매체, 디자인, 기법뿐만 아니라 다른 문화의 미술도 배우게 된다.

교사는 항상 어떤 민족이나 문화의 미술도 경시하지 않도록 주의해야 한다. 대부분 세계 미술은 그것을 만들어낸 문화 속에서 종교적 또는 초자연적인 믿음에 바탕을 두고 있다. 미술 활동의 목적은 이처럼 개념적이거나 창조적인 학습뿐만 아니라 문화를 이해하고 존중하는 태도를 길러주는 것이다. 다문화 미술교육을 위해서는 시각 미술에 대한 풍부한 교수 자료를 선택하여 활용한다.

스태빌과 다른 독립된 조각 형태

초등학교 고학년 어린이들은 스태빌stabile(추상 조각 중의 하나로 모빌과 비슷하게 움직일 수 있는 부분은 있으나 바닥에 견고하게 붙어 있다—옮긴이)과 다른 독립된 형태의 종이 조각에 흥미를 갖는다. 이러한 조각에는 보통 가위, 칼, 구성 종이, 판지를 중심으로 색종이, 테이프, 풀, 빨대, 이쑤시개, 색 핀 등과 같은 잡다한 준비물이 필요하다.

매체와 기법

종이로 독립된 형태를 만들 때는 작품이 잘 서 있을 수 있도록 하는 것이

중요하다. 어린이들이 처음으로 연구하여 만드는 것은 대체로 텐트 같은 모양이다. 그리고 어린이들은 점점 덧붙여갈 세부 표현을 충분히 지탱하도록 원통 또는 원뿔 모양을 만들어낼 것이다. 예를 들어, 어린이들은 인물을 만들 때 머리, 목, 다리를 원통으로 만들 수 있다. 팔은 평평한 종이를 잘라서 양쪽을 풀칠하여 원통형으로 붙이고 다른 종이로 원뿔형 모자를 만들 수도 있다. 그리고 인물이나 의상을 자세하게 묘사하기 위해 색을 칠하거나 다른 종이를 덧붙이기도 한다.

학년이 올라가면 종이를 말아서 사물을 만들 줄 알게 된다. 헌 신문지를 말아 풀칠하거나 테이프로 붙이고 때로는 철사로 묶기도 한다. 이런 작업을 하려면 사전 계획을 세울 줄 알아야 한다. 만들고자 하는 작품의 특징과 크기를 고려하여 계획을 세우고 전체적인 모양이 결정되면 중심 구조를 쉽게 만들 수 있다. 인물을 표현할 때 팔, 다리, 머리, 그리고 몸통 부분 등을 신문지로 말아서 만들 수도 있다. 주요 구성 요소인 몸통은 몇 군데 붙여 만들고 다른 부분을 몸통에 붙인다. 만약 작품의 한 부분이 너무 길어져서 흐느적거리면 철사, 판지 띠, 나무로 보강할 수 있다.

중심 구조가 완성되면 2~3센티미터 너비의 신문지 띠로 감아서 튼튼하게 한 다음 작품 전체에 풀을 골고루 묻혀 마치 이집트의 미라처럼 보이게 한다. 이것이 젖어 있을 때 다른 재료로 만든 눈, 귀, 코 등을 덧붙여 세부를 표현할 수 있다. 밀가루 풀은 어린이들이 알레르기 반응을 일으키거나 물을 섞으면 쉽게 썩어 저장하기 어렵고 곤충이나 해충을 끌기 때문에 가능한 한 권장하지 않는다. 일반적으로 벽지용 풀을 사용하는 것이 좋다.

지도

교사는 가끔 독립된 종이 조각과 종이를 말아서 조각하는 기법의 시범을 보여 주어야 한다. "학생들에게 미술 프로젝트를 소개하기 전에 교사는 항상 사전 실험을 해야 한다." 이는 시범을 보일 때 문제점과 필요한 것이 무엇인지 예측하는 데 가장 좋은 방법이다. 프로젝트를 진행면서 교사는 학생 개개인을 관찰하여 지도하고 조언할 수 있어야 한다. 종이 기법 면에서 비실용적이며 즉흥적인 시도들도 작품을 성공적으로 이끌 수 있다.

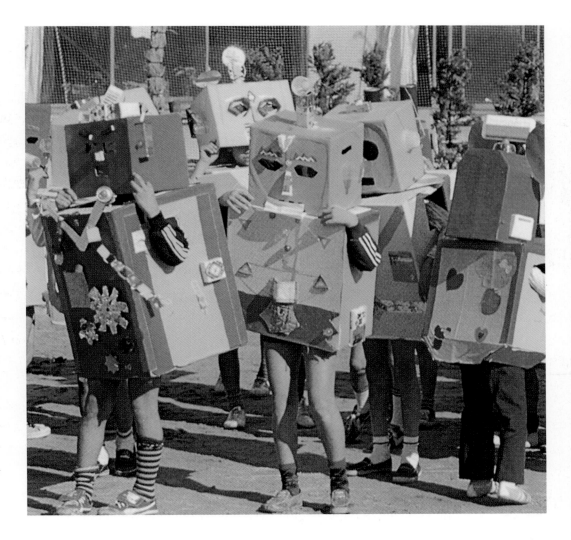

교사는 학생들의 경험을 바탕으로 합리적인 사전 세부계획이 세워져야 한다는 점을 강조한다. 인물의 기본형을 정확하게 잘라내기 위해 스케치를 하도록 한다. 비례를 나타내거나 강조할 것이 정해지면, 교사와 학생은 개개인의 구조물을 만들기 전에 미리 매체 사용의 모든 단계를 잘 이해해야 한다.

이 상자 조각은 11세 어린이들이 학교 연극에 출연할 때 쓸 로봇으로 만든 것이다. 풀칠하고 연결해 채색하거나 콜라주하는 단순한 과정은 조각, 무대 소도구나 의상을 만드는 데 활용할 수 있다. 일본, 6학년.

종이는 다목적으로 쓰이며 비용도 적게 들기 때문에 커다란 형태의 파피에마셰를 만들 수 있다. 또, 파피에마셰는 풍선에서부터 찰흙으로 만들어진 것에 이르기까지 어떤 표면을 꾸미거나 거기에 눌러 붙일 수 있다. 또한 부드러운 펄프로 짜낼 수 있으며 찰흙과 비슷하게 형을 만들 수도 있다. 마르면 색칠도 하고 바닥을 들어올릴 수도 있다. 이 재료로 시도한 가장 거창한 프로젝트는 몬트리올에서 어린이 천 명 이상이 참여할 수 있는 연회를 주제로 만든 것인데, 음식, 식탁용 식기류, 꽃, 그리고 사람들로 이루어져 있다. 국제미술교육회의에 기증. 캐런 캐롤 사진. (부록 INSEA 참조)

종이죽

파피에마셰Papier-mâché 또는 종이죽은 수백 년 동안 소조의 매체로 사용되었다. 고대 중국의 군인들은 종이죽으로 갑옷을 만들었다고 한다. 종이죽은 강해서 미술수업에서 여러 가지로 쓸모가 있다. 종이죽을 찰흙과 같은 매체로 쓰려면 잘게 찢은 신문지를 사용한다. 표면이 반질거리는 잡지는 종이질이 잘 풀어지지 않기 때문에 사용하기 어렵다. 찢은 종이를 하룻밤 정도 물 속에 재워둔다. 물과 종이를 잘 섞기 위해 믹서기를 사용할 수도 있지만 반드시 그럴 필요는 없다. 대신에 체에 받쳐 물을 거르고 종이를 으깨거나 목면 천에 싸서 짠다. 네 장의 신문지를 찢어서 4큰술 정도의 풀을 혼합하여 펄프가 찰흙처럼 될 때까지 저어 준다. 매끄럽게 하기 위해 린시드기름 한 숟가락을 넣고 방부제 역할을 하는 클로브 오일 또는 윈터그린 오일을 몇 방울 떨어뜨린다. 이 혼합물을 비닐에 싸서 냉장고에 보관한다. 또, 가루로 된 종이죽을 구입하여 물만 섞어서 사용할 수도 있다.

종이죽을 둥글게 뭉쳐서 모양을 만들 수 있게 되면 야채나 과일 같은 물체를 만들 수 있다. 1주일 정도 지나서 마르면 간단한 도구로 작업을 할 수 있다. 사포로 문지르고 구멍을 뚫을 수도 있으며 새기거나 색칠할 수도 있다. 아크릴 물감으로 채색하면 색이 화려하고 표면을 보호할 수도 있어 특별히 효과적이다. 아크릴 물감 이외의 물감으로 색칠하면 가능한 한 래커나 니스를 칠해야 한다.

종이죽은 또한 찰흙으로 형이 만들어진 풍선에서부터 가면에 이르기까지 그것을 주조하는 데 쓸 수도 있다. 가면을 만들 때는 적어도 종이 네 겹을 사용하는데, 컬러와 흑백 신문지를 번갈아 사용한다. 먼저 붙인 층이 완전하게 붙었는지 확인한 다음에 덧붙인다.

석고 조각

조각의 매체인 석고는 청소년기 이전의 대부분 어린이가 사용하기에 적당한 재료이다. 어린이들이 자르는 도구를 안전하게 사용할 수 있게 되면 석고를 잘 다룰 수 있다. 석고는 부조나 환조 모두 표현할 수 있다.

조지 시걸, 〈가시오, 멈추시오〉, 1976, 석고, 시멘트, 금속, 나무에 채색, 전등, 264×82×182cm, 휘트니미술관.
© The George and Helen Segal Foundation/ Licensed by VAGA, New York, N. Y.
현대 미국 조각가 조지 시걸은 옷을 입은 모델에 직접 젖은 석고 거즈를 발라 이 인물상을 만들었다. 그리고 석고가 마르면 분해하여 벗겨낸 다음 완성된 인물상을 재구성한다. 또한 인도 같은 모양의 받침대 위에 실제 신호등을 세웠다. 신호등에 이 작품의 제목이 씌어 있다. 시걸은 작품의 제목 그대로, 인간의 가장 일상적인 경험, 즉 건널목에 멈춰서 있는 상황을 관람자들이 미술관에서 찬찬히 볼 수 있는 기회를 제공하고 있다.

매체와 기법

석고는 주로 부대로 구입한다. 한줌의 석고를 체로 쳐서 물통에 물의 양만큼 넣는다. 물통 바닥의 석고에 손을 넣어 손가락을 움직여 크림 상태가 될 때까지 섞는다. 이때 피부를 보호하기 위해 고무 장갑을 끼고 작업한다. 석고는 너무 빨리 굳기 때문에 그 속도를 늦추려면 석고 두 컵에 소금 1티스푼을 넣는다.

석고와 물을 섞은 후에는 재빨리 틀에 부어 굳힌다. 틀로는 우유 곽 같은 작은 종이 용기를 사용하는 것이 적당하며, 경우에 따라 두꺼운 판지를 붙여서 원하는 모양으로 만들 수도 있다. 의도하는 작업의 유형에 따라 용기를 선택한다. 예를 들어, 부조 표현에 적당한 판을 만들려면 구두 상자 정도의 높이와 너비가 적당하며, 환조를 새길 수 있는 틀로는 큰 치약 상자가 적당하다. 석고는 매우 빨리 마르고 마르면서 약간 수축 되므로 판지를 쉽게 벗겨낼 수 있다.

석고는 다른 재료와도 결합할 수 있지만 그 밀도에 따라 선택해야 한다. 석고에 질석이나 톱밥, 찰흙 그리고 모래 등을 다양한 비율로 섞을 수 있다. 각각 다른 비율에 따른 경도나 질감 등의 특성을 기록하여 혼합 물의 샘플을 준비하는 것이 좋다. 물감을 넣어 색을 내고 싶어하는 학생 들도 있다. 이렇게 개개인의 취향에 따라 조각을 만든다. 제품으로 만들 어진 조각용 혼합물을 이용하게 할 수도 있다.

어린이들에게 석고는 나무보다 기법 면에서 다소 쉽다. 작은 칼, 목공 도구, 리놀륨 커터, 등 거의 모든 조각 용구를 사용해 석고를 새길 수 있다. 심지어 오래 사용한 치과용 도구도 사용할 수 있다. 석고를 새 기는 작업은 특별한 설비 없이 낡은 화판 위에서도 할 수 있다. 새기기가 끝나면, 고운 사포로 가볍게 문질러 부드러운 표면을 만들 수 있다.

석고를 이용해서 외과용 붕대나 긴 헝겊 조각을 석고에 담갔다가 보강재나 다른 뼈대를 감싸는 데 쓰기도 한다. 의료 주형(깁스)에 사용하 는 석고 붕대는 이 방법을 사용한 예이다. 조각가 조지 시걸George Se-gal은 완벽하게 재현한 주변환경 속에 놓인 석고 인체 주형으로 미술에 새로운 방향을 제시하였다.

석고는 신발 상자 같은 종이 상자의 안쪽 바닥에서 형이 만들어진 찰흙 부조를 주조하는 데 쓸 수도 있다. 찰흙이 마르면 거기에 바로 석 고를 붓는데 종이 상자의 벽면들이 석고가 흘러내리는 것을 막아줄 것이 다. 석고가 완전히 마르면 종이 상자를 벗겨낸다.

모든 미술 매체 중에서 석고는 가장 다양한 용도로 활용할 수 있 으면서도 비용이 적게 드는 재료이다. 석고 작업으로 교실 바닥을 더럽 히지 않으려면 상당한 주의가 필요하며 다른 활동보다 더 많은 준비와 뒷정리가 필요하므로 실외에서 작업하는 것이 좋다. 가급적이면 젖은 천 이나 걸레로 먼지가 일지 않도록 한다. 석고 조각을 밟으면 가루가 바닥 에 퍼지고 움직임에 따라 공기에 뒤섞여서 호흡기에 나쁜 영향을 주게 된다. 석고 작업 후에 어수선하게 교실에 하얀색 발자국이 남기도 한다. 석고와 나무 같은 재료를 사용해야 하는 것도 모든 학교에 미술실이 따 로 있어야 하는 이유가운데 하나이다.

지도

교사들은 석고를 혼합하고 굳히는 과정의 계획을 주의깊게 세우는 것이 중요하다. 조각 작업보다는 석고 준비에 교사의 도움이 더 필요하다. 교 사는 학생들이 석고로 주형하기 전에 표현할 주제와 기법을 확인하게 한 다. 저부조는 평평한 판을 준비해야 하는 반면에 환조는 석고 덩어리를 준비해야 한다. 일단 석고의 틀을 만들기만 하면 어린이들은 재료의 모 양에 알맞게 작업을 할 수 있다. 석고 새기기 작업은 일반적으로 목공의 경우와 동일하게 지도한다.

도예, 흙과 불의 예술

도예의 영역은 다양한 문화의 고대 도자기와 현대 상업제품, 공업제품, 공방 도자기 등을 포함하여 매우 폭이 넓다. 도예 산업은 평범한 컵이나 접시에서부터 순수 도자기, 공간 매체로 사용되는 산업용 절연체와 타일 에 이르기까지 다양한 품목을 생산해 우리 일상 생활에 광범위하게 영향 을 미친다. 어쨌든 도자 산업에는 우리가 여기서 관심을 갖고 다루고 있 는 미술적인 표현이 포함된다. 오늘날 도예가는 찰흙으로 조각 작업을 공방의 도공은 수공과 물레로 다양한 실용적인 물품을 만들어낸다.

도자기 흙을 채취하여 형태를 만들고 장식하며 굽는 방법은 매우 오래되고 기본적인 일로서 가업으로 대물림하는 경우가 많다. 유명한 푸 에블로 인디언 도예가 마거릿 구티에레즈는 자신이 도예 기술을 어떻게 배웠는지에 대해 다음과 같이 말하였다.

우리의 고조 할아버지인 타 케이 산Ta-Key-Sane은 아주 옛날에 이런 도기류를 만들었거나 시작하신 분이다. 증조 할아버지가 돌아가셨을

이 우아하게 장식된 도자기는 뉴멕시코의 아코마와 산 일데폰소 푸에블로의 미국 원주민 미술가가 손으로 만든 것이다. 국립여성미술박물관의 소장품인 이 항아리는 유명한 도공 마리아 마르티네즈의 작품이다. 그녀는 가족과 함께 조상들이 만들었던 고대의 도자기를 연구하여 성형과 굽기 과정을 재연하였다.

때 할아버지는 당시 할머니가 도기를 만들고 할아버지가 디자인하던 것 외의 것들을 물려받았다. 이 무렵 산과 들로 여행다닐 수 있을 정도로 자랐던 아버지 반Van은 식량을 얻기 위해 할아버지와 사냥을 하면서 여러 가지 색의 찰흙이나 유약 재료인 꽃이나 뿌리를 채취하곤 하였다. 당시 아버지는 열 살 정도였는데 도기 디자인을 돕거나 도기를 만들 수도 있었다.[6]

마거릿과 그의 동생 루서는 아버지에게 이런 양식의 도자기 비법을 배워 그들의 전통으로 발달시키고 다음 세대로 계승하였다. 푸에블로 도공들의 작업은 상대적으로 순수한 문화적 표현과 정교하게 만들어진 아름다운 예술로서 높게 평가받게 되어 많은 미술관과 미술 수집가들이 수집하고 전시하게 되었다.

어린이들이 도조 작품이나 실용적인 물건을 만드는 것을 통해 현대 도예나 과거와 현재의 다른 문화에 나타나는 도예에 관해서 배울 수 있어야 한다.

찰흙으로 빚어 만들기

찰흙으로 빚어 만들기는 모든 발달 단계의 어린이들이 참여할 수 있는 활동이다. 찰흙은 값이 싸고 다루기 쉬워서 오랫동안 학교에서 만들기의 표준 매체로 사용되고 있다.

매체와 기법

찰흙은 구입할 수도 있고 호숫가나 만, 또는 작은 냇가 등 특정 지역에서는 직접 땅에서 채취할 수도 있다. 찰흙은 붉거나 푸르거나 흰색 계통의 색조를 띠며 손에 끈적끈적 달라붙고 미끌거린다. 이런 흙으로 작업을 해보면 소조에 적합한지 아닌지 곧 드러난다. 천연 찰흙은 일반적으로 정제해야만 소조의 매체로 사용할 수 있다. 천연 찰흙이 마른 상태라면 가루로 만들어 체에 쳐서 덩어리나 자갈, 이물질을 제거해야 한다. 젖은 상태라면 '판' 위에 놓고 반죽하여 밀어서 표면에 드러나는 이물질을 제거한다. 석고로 반죽하기에 적당한 작은 구멍이 있는 판을 만들 수 있다. 만약 진흙이 너무 젖어 있으면 석고가 수분을 빨아들이므로 석고판 위에 올려놓고 30분마다 뒤집으면 비교적 빨리 말릴 수 있다.

정제된 마른 찰흙은 젖은 것보다 값이 싸며 25~45킬로그램 단위로 포장되어 있다. 찰흙 반죽은 찰흙 양의 2분의 1의 정도 물을 부어 주걱으로 섞는다. 따뜻한 물과 마른 찰흙의 비율이 5 대 11 정도이면 충분하다. 물에 식초 1티스푼을 넣으면 알칼리성 내용물이 중성화되어 더 쉽게 섞을 수 있다. 찰흙을 하룻밤 재운 다음 여분의 물을 부으면 된다. 가소성이 있는 상태의 찰흙은 11~45킬로그램 단위로 포장되어 있고, 젖은 찰흙은 포함된 물기의 무게 때문에 운반비가 더 들어서 마른 찰흙보다 비싸다. 어린이들이 작업하기 좋은 찰흙 양은 보통 450그램 정도로, 어른 주먹 크기만한 공을 만들 수 있다.

성공적으로 빚어 만들려면 곱고 축축한 찰흙을 구멍이 많은 석고판 위에서 거의 고무와 같은 탄력을 갖도록 주물러 반죽한다. 소조를 위

유약을 칠한 말과 말탄 사람의 도자 조각은 높이가 거의 61센티미터에 이른다. 어린이들이 코일링으로 만들었는데, 아랫부분이 단단해지면 코일을 덧붙여 무게를 더해 갔다. 5학년 어린이들이 만든 이 조각품은 지방 미술관에 전시된 중국의 고대 미술을 연구한 결과이다. 그 미술관은 이 작품을 비롯하여 초등학생들의 도예 조각을 전시하였다.

한 준비 작업으로서 찰흙을 길게 말아서 비틀거나 구부려도 잘 갈라지지 않고 손바닥에도 들러붙지 않도록 만들어야 한다. '웨징 테이블wedging table'이라는 설비는 찰흙 작업에 매우 유용하다. 이것은 약 1.3센티미터 정도 두께의 판지 두 장으로 구성되어 있는데, 각각의 오른쪽 모서리를 나사로 고정시킨 후 받침대로 단단하게 조립한다. 각 널빤지는 적어도 46-61센티미터 정도 되어야 하고 위쪽 판지의 맨 위쪽 중심에서 아래쪽 판지의 바깥 중심까지를 가늘고 강한 철사로 연결시켜야 한다. '웨징 테이블'은 찰흙의 습기를 일정하게 해주고 기공을 없애 준다. 찰흙 덩어리

는 철사로 자르며 잘려진 조각은 웨징 테이블 표면 위로 힘껏 내리치다가 손바닥으로 치댄다. 만약 이런 작업을 하기 어려우면 서서 찰흙을 '주물러 반죽한다.' 이렇게 적당한 탄력을 갖게 될 때까지 접혀진 부분에 공기가 들어가지 않게 하면서 반죽할 수 있다. 철사로 자른 찰흙 단면에 작은 구멍이 보이지 않을 때까지 이 작업을 계속해야 한다. 빚어 만들 찰흙은 미리 꽤 많은 양을 준비하여 잠시 동안 밀폐된 깡통이나 질그릇 용기에 보관한다. 이렇게 보관하면 작업하기에 좀더 좋은 상태가 된다. 그 다음에 개인용 찰흙을 철사로 자른다. 또 사용한 찰흙을 이틀 정도 물에 담

갔다가 석고판 위에서 작업하기 쉬운 상태로 말리면 재활용할 수 있다.

어린이가 찰흙이나 다른 소조 재료로 작업할 때는 찰흙 표면을 신문지, 판지, 비닐, 또는 기름걸레 등으로 싸서 보호한다. 어린이들은 보호 커버를 씌운 찰흙이 작업하기에 편리하다는 것을 터득하게 될 것이다. 어린이는 작업하는 동안 널빤지를 돌려서 여러 각도로 덩어리를 관찰할 수 있다. 찰흙으로 작업을 하거나 찰흙을 반죽할 때 석고판을 이용할 수 있다.

찰흙이나 다른 재료를 이용하는 소조는 주로 손 작업으로, 거의 도구를 사용하지 않는다. 그러나 경험이 많은 어린이들은 도구를 사용하여 작품에 세부 묘사도 할 수 있다. 도구는 얼음 과자 막대기 같은 것이나 부러진 자로 만들 수 있는데, 사포로 문지르거나 칼이나 줄로 쉽게 모양을 만든다. 뾰족하거나 둥근 도구는 목공용 못으로 만든다. 젖은 스펀지나 천은 손가락에 물을 묻히기 좋고 활동이 끝난 다음 뒷정리에 이용한다. 그러나 작품을 스펀지로 매끈하게 다듬지 않게 한다. 찰흙의 표면은 어린이들이 크레용 또는 붓으로 나타내는 질감처럼 어린이들의 개성을 표현할 수 있는 부분이다. 따라서 표면의 느낌은 어린이들이 종합적으로 반응할 수 있는 부분으로 남겨두어야 한다.

회화에서 어린이 발달 단계는 찰흙 작품에도 그대로 반영된다. 아주 어리고 경험이 없는 어린이들은 짧은 시간 동안의 조작 활동에도 만족하며 만들어진 찰흙 조형물도 특별히 어떤 사물과 비슷하지 않다. 그런 의미에서 이 단계에 만들어진 대상은 탐색의 기록, 즉 입체에서의 낙서기일 뿐이다. 그 다음 단계의 어린이들은 만든 형태에 이름을 붙인다. 그 후에 소품이나 그림에 관련된 상징이 3차원의 형태로 나타난다. 마침내 청소년 전기의 어린이들은 좀더 자세하게 세부를 묘사하고 사실적인 비례 표현을 목표로 하여 자신들의 상징을 세련되게 만든다. 작품을 굽고 유약을 발라 완성시켜 보고 싶어하는 상급 학년에 비해 어릴수록 작품의 내구성에 대한 관심은 적다.

소조에는 기술이 필요없다. 어린이들은 넘치는 활력과 열정, 꾸밈 없는 솜씨로 자연스러운 형태를 만들어 가기 시작한다. 어린이들이 사용할 찰흙의 무게는 유치원생과 1학년은 700그램 정도, 학년이 높아지면 900~1,000그램 정도가 적당하다. 어린이들은 만족스러운 결과를 얻을

물건을 다루는 인물을 통해 쉽사리 생동감을 표현할 수 있다. 일본, 4학년.

때까지 짓이기고 찌르며 꼬집어도 보고 두들긴다. 그러나 어린아이들은 찰흙 덩어리에서 자신이 만들고 싶은 주제를 끄집어내기보다는 각각의 부분을 만들어 조합하는 방법을 선호한다. 교사는 시범을 보일 때는 각 부분을 덧붙이는 분석적인 방법과 전체에서 형을 만들어내는 종합적인 방법을 모두 알려주고 선택하게 한다.

찰흙 작품은 견고하게 완성해야 한다. 어린이들은 매체에 대해 자신감이 생기면 앞으로 몸체에서 돌출하는 부분을 시도한다. 이러한 돌기는 잘 떨어지므로, 어린이들은 중심 덩어리에서 너무 길게 빼지 않아야 한다는 것을 알게 된다. 어린이들은 작은 찰흙 알갱이로 눈이나 단추를 만들어 덧붙이는데 몸통에 붙이는 접착 부분을 평평하게 해야 한다. 또 찰흙이 마르면 줄어드는 것을 알아야 한다. 만약 마른 찰흙에

서 있는 인물상은 병이나 신문지를 말아서 버틸 수 있게 한다. 유약을 칠하지 않은 여기에 보이는 예는 세부 표현과 채색으로 부가적인 효과를 나타내었다. 일본.

젖은 찰흙을 붙이면 젖은 찰흙이 마르면서 부피가 줄어들어 더 잘 떨어지므로 덧붙이는 두 찰흙의 습기가 비슷해야 한다. 찰흙을 덧붙일 때 축축한 찰흙이나 '흙물' 을 묻혀서 고정시킬 수 있다. 흙물은 물과 찰흙을 걸쭉한 크림 상태로 섞어서 만든다. 또 붙이고자 하는 찰흙의 두 표면을 빗살이나 뜨개바늘, 뾰족한 막대기 같은 것으로 '긁어서' 거칠게 한 뒤 흙물을 손가락으로 찍어 발라 문지른 다음 눌러 붙인다.

만약 작업 시간이 길면 찰흙이 마르게 되므로 작업 중에도 물기를 유지하기 위해 젖은 천을 덮고 그 위에 비닐로 싼다. 가능하다면, 다음 작업까지 뚜껑 있는 깡통에 넣어 보관하는 것도 좋은 방법이다. 작업이 끝난 작품은 건조시키기 위해 선반에 놓아두는데 시간마다 붓으로 물을 칠해 적셔 준다. 이렇게 함으로써 작품의 중심 부분이 마르기 전에 돌출 부분이 갈라지거나 떨어지지 않게 할 수 있다.

지도

교사는 찰흙 준비와 작업할 교실의 물리적인 여건 준비에 관심을 기울여야 하며 아이들은 주제를 정해야 한다.

특히 아주 어린 아이들에게는 교사가 찰흙을 준비해 주어야 한다.

학년이 올라가면 매체 준비에 대한 단계적인 지도와 세심한 감독이 필요하다. 성공적인 작품 제작을 위해 찰흙을 바르게 준비한다. 교실과 비품은 찰흙 가루와 먼지에 대해 충분히 대비한다. 교사는 어린이 각자에게 작업할 마루 주변에 신문지를 깔게 한다. 작업하는 책상은 신문지, 기름 천, 고무판이나 비닐 등으로 씌운다. 가까이에 깨끗한 물수건을 준비하여 작업 중이나 작업이 끝난 다음에 어린이들이 손쉽게 사용할 수 있게 한다. 책상 깔개도 조심스럽게 치우도록 지도하여 찰흙 먼지가 책상이나 바닥에 떨어지지 않게 한다.

교사는 찰흙 작품을 보관할 적당한 선반을 준비한다. 작품 보관을 조심스럽게 감독하여 보관 과정에서 작품이 망가지지 않도록 주의한다.

찰흙 소조의 주제는 다소 제한적이다. 항상 한 사람이나 사물, 기껏해야 두 사람이나 사물 등을 긴밀하게 조합하는 정도이다. 두툼하고 단단한 물체나 모양만을 쉽게 표현할 수 있을 뿐이다. 그러므로 기린, 거미, 홍학들처럼 가는 형태를 가진 동물들보다 사람이나 단단한 덩어리로 만들 수 있는 올빼미, 다람쥐, 돼지 등과 같은 동물들이 주제로 더 적합하다. 학생들이 작업하기 전에 찰흙의 특성에 적합한 주제를 의논하고 선택하도록 한다.

포즈를 취한 형상을 만드는 것은 고학년에게 적당하다. 인체의 포즈와 일반적인 비율을 알아 보는 것은 부조나 환조에서 모두 흥미로운 미술 경험이 된다. 기본적으로 서 있는 형상을 큰 어려움 없이 만들 수 있으나 앉아 있는 모습이나 기어가는 모습, 그 밖의 다른 활동을 하고 있는 모습을 만들 때는 포즈를 취한 모델이 필요한 경우도 있다.

찰흙 소조는 다른 미술 학습을 강화시킬 수 있다. 만약 5, 6학년생이 인물을 스케치할 수 있다면 마찬가지로 그것을 만들어 세울 수도 있는데, 이는 고도의 관찰 능력과 개성적인 표현을 요구하는 활동이다. 또 어린이들이 콜라주로 질감을 탐색하는 경우 나무껍질이나 끈, 올이 굵은 삼베 같은 것으로 찰흙 표면을 찍어서 더욱 폭넓게 질감을 표현하는 방법을 배울 수 있다. 이러한 활동으로 석고를 주조할 수도 있으며 이를 조합하여 근사한 벽장식을 만들 수도 있다.

찰흙 지도의 학년 계획

다음 활동은 나이 수준에 따른 지도 단계의 예시이다.

저학년

• 손바닥으로 평평한 찰흙판을 만들어 보자.

• 찰흙을 굴려서 굵고 가는 코일이나 크고 작은 공을 여러 개 만들어 보자. 공은 얼마나 동그랗게 만들었는가? 사각형도 만들어 보자.

• 찰흙 덩어리로 새를 만들고 그 깃털의 질감을 특별히 나타내어 보자.

• 손가락으로 작은 공 모양의 찰흙 덩어리를 빚어서 그릇을 만들어 보자. 그릇의 두께를 일정하게 만들어 보자.

중학년

• 두 덩어리의 찰흙을 연결해 보자.

• 영화나 슬라이드, 책을 통해 찰흙 작업 과정과 완성된 작품을 감상한다(드가의 발레리나, 제이콥 엡스타인Jacob Epstein의 초상, 메리 프랭크Mary Frank의 인물과 동물 등).

• 동물의 어미와 새끼를 만들어 보자.

• 선사 시대 동물을 만들고 나뭇잎이나 솔방울 같은 자연물로 찍어서 질감을 나타내어 보자.

• 찰흙으로 특별한 감정 상태를 나타내는 표정을 한 인물을 만들어 보자.

• 찰흙으로 어떤 행동을 하는 인물을 만들어 보자.

• 찰흙으로 환상적인 찰흙 세계나 상상의 환경을 만들어 보자.

• 솜씨있게 만들어진 찰흙 작품은 교사의 감독 아래 구워 보자.

고학년

• 코일링 방법으로 커다란 찰흙 항아리를 만들어 보자.

• 찰흙으로 그릇을 만들어 보자. 새겨서 질감을 나타내거나 찰흙 조각을 덧붙여 무늬를 장식해 보자.

• 찰흙으로 그림을 삼차원으로 나타내어 보자

• 협동 작품으로 도자판 벽걸이를 만들어 보자.

• 등이나 어깨에 단단한 뼈대를 사용하여 두상을 만들어 보자.

• 영국의 헨리 무어Henry Moore와 바바라 헵워스Barbara Hepworth의 방식으로 여러 가지 뼈를 모아 연결하고 개조해서 추상적인 형태로 만들어 보자.

도자기 만들기

앞에서 언급했듯이 중국, 그리스, 남아메리카, 그리고 세계의 여러 곳의 박물관이나 개인 수집가들이 고대에 만들어진 도자기들을 보존하고 있다. 고고학자들은 고대 문화 유물에서 당시 사람들에 대해 많은 것을 알아낸다. 이러한 고대 유물은 디자인이나 구조면에서 오늘날 생산되는 최상의 작품들에 비해 질적으로 뒤떨어지지 않는다.

매체와 기법

손으로 그릇을 만드는 가장 기본적인 기법은 주물러 빚기와 말기이다. 이 방법은 정교함에 따라 수준이 다양하며 혁신적인 도공은 두 가지 방법을 함께 사용하기도 한다. 상징기의 어린이들은 찰흙 덩어리로 속이 우묵한 그릇을 만들 수 있다. 청소년기 이전의 어린이들은 '말아서 만들기'나 '판모양'으로 그릇을 만들 수 있다. 빚어서 단순한 그릇을 만드는 것은 모든 연령의 어린이들이 할 수 있는 좋은 방법이다. 먼저 찰흙을 둥글게 만들고 그 가운데 엄지를 집어 넣어 빚는다. 한쪽 손바닥에 올려놓고 천천히 굴려 공 모양을 만들고 그것을 엄지와 다른 나머지 손가락으로 부드럽게 눌러서 벽을 넓혀 그릇을 크게 만들어간다. 그릇의 두께가 적당해지면 바닥을 책상 위에 두드려서 평평하게 만든다. 그릇의 두께가 충분해지면 표면에 선으로 새기거나 단단한 물체로 찍어서 꾸민다.

어린이들이 그릇을 만들 때 몇 가지 기본적인 개념과 용어를 이해하고 적용할 수 있다. 찰흙이 마르면서 줄어들기 때문에 사발, 컵 등 만들고 싶은 그릇보다 25퍼센트 정도 크게 만들어야 한다. 찰흙 덩어리를 연결할 때 찰흙 두 덩어리의 물기가 비슷해야 쉽게 갈라지거나 깨어지지 않는다. 찰흙의 '가소성leather hard'이 없어질 때까지 말리는데, 그렇게 되면 단단한 가죽 같은 상태가 된다. 이렇게 단단한 가죽 같은 상태의 찰흙은 작업하기에 매우 쉽다. 즉 단단하면서도 잘 깨지지 않고 강하면서도 쉽게 새기거나 긁을 수 있어 작업하기 편리하다. 찰흙 작품이 '완전히 마르면' 깨어지기 쉬우므로 쓸데없이 만지지 않도록 한다. 이 단계에서 깨지면 원래대로 보수하기 어렵다.

a

b

c

d

e

찰흙을 말아서 도기를 만드는 법
a. 바닥을 잘라낸다.
b. 찰흙을 만다.
c. 말아 만든 찰흙을 붙인다.
d. 말아 만든 찰흙을 문지른다.
e. 가장자리를 다듬는다. 평평한 부분에 죽데기를 댈 수도 있다.

판으로 도기 만드는 법
a. 찰흙을 준비한다.
b. 바닥 버팀용으로 말아 만든 찰흙을 놓는다.
c. 옆면이나 다른 수직 형태를 붙인다.
d. 스펀지나 사포로 옆면을 다듬는다.

찰흙에 물기가 있을 때는 수분이 증발하면서 찰흙을 차갑게 하므로, 완전히 마른 그릇이나 찰흙 조각은 물기가 있을 때보다 감촉이 덜 차갑게 느껴진다. 작품을 구울 때는 완전히 마른 것만 가마에 넣는다. 작품이 너무 두껍거나 찰흙 속의 공기가 남아 있고 완전히 마르지 않은 것은 굽는 과정에서 깨어지기 쉽다. 작품을 천천히 구우면 균열이나 파손을 최소화할 수 있고, 이를 천천히 식힘으로써 일정하지 않은 두께로 인해 깨어지는 것을 막아준다.

굽지 않은 그릇을 '그린 웨어greenware'라고 하는데, 색깔 때문이 아니라 미완성이어서 붙여진 이름이다. 그린 웨어를 굽는 과정을 '초벌구이'라고 하며 구워지면 '비스크 웨어bisqueware'로 분류한다. 비스크 웨어는 경질이므로 물을 담아도 용해되지 않는다. 그리고 이런 상태에서는 유약을 바르거나 다른 표면 장식을 할 수 있다. 유약을 발라서 굽는 과정을 '재벌구이'라고 한다.

찰흙을 말아서 항아리를 만들 때는 작은 판자 위나 석고판에서 작업하는 것이 편리하다. 공 모양의 찰흙을 석고판 위에서 1.5센티미터 두께 정도로 평평하게 편다. 이때 칼로 원하는 크기로 잘라내는데 보통 지름이 약 8~13센티미터 정도가 적당하다. 약 1.5센티미터 정도의 굵기로 찰흙을 만다. 이렇게 만 것을 바닥의 가장자리에 잘 붙여야 하는데, 흙물

을 묻혀서 확실하게 붙이고 손가락으로 바닥과 밀착시킨다. 두 번째 찰흙을 만 것도 같은 방법으로 쌓아올린다. 말아 쌓아올린 찰흙 무게 때문에 그릇이 내려앉지 않게 하기 위해서 하루에 4~5줄을 넘지 않도록 쌓는다. 하루 정도 말려 찰흙의 가소성이 없어지면 그 다음의 4~5줄을 덧붙인다. 맨 위의 것에 비닐을 덮어서 물기를 유지하여 찰흙을 덧붙이기 쉽게 한다. 원하는 높이와 모양의 그릇이나 항아리가 될 때까지 이 과정을 반복한다.

찰흙을 만 것을 쌓는 위치에 따라 그릇의 모양이 달라진다. 위로 갈수록 찰흙을 약간씩 바깥으로 벗어나게 쌓으면 입이 큰 그릇이 되고, 안쪽으로 약간씩 모아지게 쌓으면 입이 좁은 그릇이 된다. 완벽하게 대칭을 이루는 그릇은 기대할 수도 없고 바람직하지도 않지만, 그릇의 형태가 적당하게 대칭이 되도록 하기 위해서는 쌓아올린 가장자리를 여러 방향에서 관찰해야 한다. '틀template'이나 윤곽을 판지로 잘라서 그릇 옆에 갖다대기도 하는데, 이러한 성형 기법이 찰흙을 말아서 항아리를 만드는 과정에서 오히려 기계적이며 이질적이라는 이유에서 꺼리는 교사도 있다.

그릇의 형태가 완성되면 학생들은 손가락으로 안팎을 매끈하게 하거나 외부의 말아서 쌓아올린 찰흙의 질감은 그대로 두고 형태를 유지하기 위해 그릇의 안쪽만을 매끈하게 할 수도 있다. 손가락에 흙물을 묻히면 쉽게 표면을 매끈하게 할 수 있다. 그릇의 입은 평평하게 하거나 얇게 할 수 있으며 철사나 칼로 자르기도 한다. 널빤지에서 철사로 그릇을 떼어내고 그 가장자리를 손가락으로 부드럽게 다듬는다.

마무리 과정

매체와 기법

찰흙 그릇을 장식하는 데는 몇 가지 기법, 즉 유약 바르기, 새기기, 여러 가지 물체로 찍기, '흙물' 칠하기, 흙물을 바른 다음 새기는 '스그라피토 sgraffito' 기법 등이 사용된다.

유약 작업은 기술이나 경험이 필요하다. 먼저 소지토에서 공기를

제거하기 위해 매우 세심하게 반죽한다. 그리고 일단 완성된 형태는 완전히 말린다. 예비구이 또는 초벌구이를 하기 위해서 작품을 가마나 오븐에 쌓아 올린다. 초벌구이가 끝나면 유약을 바른다. 유약에는 적어도 다섯 가지 종류가 있다. 준비된 유약에 납이 포함되지 않았는지 항상 확인한다. 유약을 바른 기물이 서로 닿지 않게 가마에 쌓고 두 과정의 소성을 거친 다음 식혀서 완성한다. 유약 바르기는 작품을 근사하게 할 수 있는 방법이지만 과정이 복잡하여 단순히 책을 읽고 배우기 어렵다.

새기기는 여러 가지 물체로 찰흙에 자국을 내는 작업이다. 찰흙이 어느 정도 단단해져야 새길 수 있다. 손톱, 뜨개바늘, 열쇠, 빗 조각 등 다양한 물체들을 다소 젖은 상태의 찰흙에 반복적으로 눌러서 재미있는 무늬를 만든다.

'화장토engobe' 또는 색 화장토는 유약 바르기 전의 안료이다. 제품화된 화장토는 학교 물품 공급처에서 구할 수 있다. 거의 말라서 가소성이 없어진 찰흙에 화장토를 황모붓으로 칠한다. 색칠한 찰흙이 마르면 앞에서 설명한 것처럼 굽는다. 초벌구이한 화장토 위에 투명한 유약을 칠한 다음 재벌구이를 한다.

'스그라피토'는 화장토로 칠하기와 새기는 작업을 합친 것이다. 화장토는 마른 그릇 위에 부분적으로 칠하는데, 완전하게 칠하여 칠한 자국이 나타나지 않게 하기 위해 두 차례는 칠해야 한다. 처음에는 한 방향으로 일정하게 붓질하고 또 다른 방향으로 일정하게 붓질한다. 칠한 화장토가 거의 마르면 굽기 전에 찰흙에 뾰족한 막대 같은 것으로 새긴다.

교사들은 아크릴 물감이나 템페라 물감 같은 것으로 표면 장식의 방법을 실험하기도 한다. 템페라의 경우 물감을 말려서 무광택으로 남겨둘 수도 있고 도장으로 니스나 래커를 칠하기도 한다. 중합체 물감들은 템페라와 달라서 기물을 다룰 때 벗겨지지 않는다. 구두 광택제는 표면의 톤을 만족스럽게 하기 때문에 물감을 칠한 부분에 사용할 수도 있고 색의 범위도 매우 다양하다. 모든 찰흙 작품은 유약을 칠하기 전에 초벌구이를 해야 한다. 그렇지만 찰흙을 구워야 완성되는 것은 아니다. 성형 과정이 표면의 마무리보다 더 중요하다. 이스라엘에서는 색깔 있는 소상용 점토가 모형 재료로 널리 사용된다.

지도

교사는 초등학교 어린이들이 만든 찰흙 작품의 교육적인 면과 예술적인 면 사이에서 고민에 빠지게 될 것이다. 찰흙 작업에서 최선의 마감은 유약 바르기이다. 공들인 작품이라 할지라도, 찰흙에 색을 칠하고 니스나 락카로 광택을 낸다 하더라도, 이런 마감 작업은 시시하게 보이기도 한다. 하지만 찰흙에 색칠을 하는 것은 쉽지만 굽기는 대부분 교사의 도움 없이는 하지 못한다.

교사는 찰흙의 마감 작업에서 발생하는 이러한 문제를 해결하기 위해 몇 가지 방법을 시도할 수 있다. 현재로서는 학생들 작품에 유약을 바르고 굽는 것이 불가능하다고 생각하여 대신에 찍거나 새기는 디자인에 중점을 두는 교사들도 있다. 장식한 작품은 본래의 형태를 유지한다. 때로 어떤 교사들은 어린이 각자가 화장토, 스그라피토, 또는 설명해준 다른 방법으로 작업을 끝낸 다음 작품에 유약을 바르게 하기도 한다. 임시방편으로 작품에 니스나 래커를 칠해 보여 주면서 설명하는 교사도 있다. 또 유약 바르는 과정을 진행하면서 어린이들의 능력 범위 내에서 가능한 한 모든 단계에 어린이들을 참여시키는 교사들도 있다. 그래서 어린아이들이 처음에는 그냥 그릇에 화장토로 색칠만 하지만 점차 가마에 구워내게 될 수도 있다. 여러 가지 대안 중 전적으로 만족스러운 것은 없지만 어린이 능력 범위 내에서 전 단계에 참여하게 하는 지도법이 어린이들로 하여금 도자 공예에 대한 최선의 경험과 통찰력을 얻을 수 있게 할 것이다.

조각과 도예의 새로운 형태 출현

미술교사는 초등학교 교육 프로그램의 조각과 공예 활동의 전문적인 작업을 서로 연관짓는 것이 쉽지 않을 수도 있다. 화학적 합성물이나 전기, 대기의 통제 등 다양한 방법을 이용해 작업하는 현대 미술가들의 재료와 방법을 그대로 따라하기는 어렵다. 일반적으로 교사의 개인적인 관심에 따라 지나치게 극단적으로 접근하지 않도록 유의해야 한다. 전위예술에 대한 교사의 무분별한 접근은 5학년 학생들에게 전통적인 형식에 고집스

프랭크 게리, 〈서 있는 유리 물고기〉 1986, 나무, 유리, 강철, 실리콘, 플렉시글래스, 고무, 670×430×260cm, 미니애폴리스, 워커 아트센터, 앤 피어스 로저스가 손자인 앤과 윌 로저스를 기념하여 기증, 1986. 거의 4.6미터 높이의 도약하는 이 거대한 물고기는 먼저 나무 틀 위에 유리로 만들었으며 받침대로 물웅덩이를 설치하였다. 이것은 작품에 다양한 재료를 사용하는 현대 미술가들의 특징을 보여 주는 작품으로서 대규모 조각 정원의 한 부분이다.

럽게 집착하게 하는 것만큼이나 의미가 없을 것이다. 한편, 학생들이 자신이 만들 수 없는 조각 형태도 감상하는 즐거움을 느낄 수 있도록 지도한다.

다른 미술 형식처럼 조각과 도예는 경험의 폭과 깊이를 고려하면서 어린이들의 의욕이나 능력 범위 안에서 다루어야 한다. 회화의 경우처럼 관찰에 적당한 시기와 상상력을 활용해야 하는 시기, 순간적인 아이디어가 발휘되는 시기, 단계적인 접근법이 적당한 시기가 있다. 어린이들은 미술가들이 오랫동안 해왔던 것처럼 형태를 깎아 만들고 구조물을 조립하기 위해 빛과 운동을 결합할 수도 있다. 또 그릇처럼 기능성이 있는 형태를 골라 인간적인 표현을 하기도 한다. 도자기류는 아이디어가 형태만큼 중요해지면 조각에 가까워진다. 특히 조각은 넓은 의미로 공간에서 창조된 부피와 양을 가진 모든 것들을 포함하기 때문에 상자, 폐품, 종이죽, 찰흙, 석고 등 다양한 재료로 만들어질 수 있다. 초등학교 고학년 어린이들은 다양한 접근법을 통해 작업의 기쁨을 경험해야 할 것이다.

교사는 활동내용 전반을 성실히 계획하였다 하더라도 예기치 못한 요소들에 대해 여지를 남겨 두어야 한다. 예를 들면, 뜻밖의 재료, 미술관 방문, 잡지의 기사, 위대한 예술가들과의 만남 등이 학생과 교사의 관심을 사로잡게 될 수도 있을 것이다.

4학년 수업에서 열대우림의 환경을 만들기로 하였다. 벽화로 벽을 덮고, 천장에다 포도나무 넝쿨처럼 만든 종이를 매달고, 종이죽이나 종이로 속을 채운 동물이나 새를 벽과 천장에 붙였다. 이것은 어린이들의 생각이나 주제 범위 안에서 모든 미술 형식과 매체를 활용할 수 있게 한다. 이러한 설치 작업이 사고 중심이라면 '설치미술'에 더 가깝고, 개념이나 아이디어보다 특정 장소가 강조되면 '환경미술'이 된다. 이는 매체와 의도가 겹치게 되므로 작업의 영역 구분이 어려움을 보여 준다. 3차원 형태로 '열대우림' 공간을 공동으로 표현하는 것은 초보적인 소묘에 초점을 맞추었던 초기 미술교육에서는 존재하지 않았던 활동이다. 조각 분야에서 최첨단인 이러한 것이 학교에서 만들어진다면 환경미술과 설치미술로 분류될 수 있을 것이다.

퀜틴 모슬리, 〈갠리니스〉,1998, 네온과 아르곤 관으로 나무 위에 아크릴, 114×86×15cm, 메릴랜드 연구소, 미술대학, 데커 & 마이어호프 갤러리. 모슬리의 작품은 전통적인 회화, 조각, 이콘, 그리고 현대 과학기술을 독특하게 결합하였다. 초자연적이고 신비한 존재를 발산시킴으로써 미술에서 일반적으로 인정되고 있는 몇 가지 형식 범주에 도전한다.

주

1. Wayne Higby, "Viewing the Launching Pad: The Arts, Clay, and Education," in "The Case for Clay in Art Education," Gerry Williams, ed., *Studio Potter* 16, no. 2 (1988)에 실린 심포지엄 보고서.

2. C. Rubinstein, *American Women Sculptors: A History of Women Working in Three Dimensions* (Boston: G. K. Hall, 1990).

3. Cathy Weisman, Topal and Lella Gandini, *Beautiful Stuff!: Learning with Found Materials* (Worcester, MA: Davis Publishing, 1999).

4. Nicholas Roukes, *Sculpture in Pater* (Worcester, MA: Davis Piblishing, 1993).

5. 예를 들어, 입방체를 바탕으로 하는 일련의 연작을 만든 현대 조각가 스테펀 스미스의 작품들을 보라. Stephen Polcari, *Abstract Expressionism and the Modern Experience* (Cambridge: Cambridge University Press, 1991).

6. Maxwell Museum of Anthropology, *Seven Families in Pueblo Pottery* (Albuquerque: University of New Mexico Press, 1974), p. 43.

독자들을 위한 활동

1. 학교 주변에서 조각이나 도예에 적합한 재료들을 조사해 보자. 진흙이나 나무 또는 철사들을 찾았는가? 이 장의 소주제 '매체와 기술' 의 제안을 따라 재료를 시험해 보라.

2. 조소 작품을 만들기 위해 나무 조각을 모아서 붙여 보자. 작품의 표면을 눈이 곱거나 중간 정도의 사포로 문지른다. 조소 작품에 광택제를 바르고 부드러운 천으로 빛이 날 때까지 윤을 낸다. 보통의 딱딱한 바닥용 광택제면 적당할 것이다.

3. 196쪽의 샌디 스코글런드의 설치 작품을 보고, 195쪽의 크리스토의 작품과 미술 출판물에 나오는 설치미술 연구에도 주목해 보자. 몇몇의 동료들과 그룹을 지어 작업을 하여 이러한 작품 중 하나와 연관된 설치미술 작품을 만들어 보자. 우선 설치미술품을 놓을 적당한 공간을 찾아 보고 주제를 정하자. 원하는 재료목록을 만들고 그 재료를 모아 보자. 그리고 협동으로 설치미술 작품을 만들어 보자. 초대장과 간단한 다과로 설치 작품을 위한 '오프닝' 을 생각해 보자. 설치 작품을 철거하는 시기와 방법 그리고 재료를 처분하거나 분류할 방법을 계획한다.

4. 오트밀 상자를 충분히 둘러쌀 정도의 크기로 찰흙판을 늘인다. 씨앗 꼬투리, 동전, 나무 끝과 같이 뾰족한 것으로 찰흙에 도안을 줄지어 찍는다. 크고 작은 형태, 깊고 좁은 자국에 균형을 유지하도록 한다. 오트밀 상자 주변을 찰흙판으로 둘러싸고 가장자리를 손가락으로 집어서 연결하여 붙인다. 찰흙 바닥에 붙이고 작품을 굽는다. 그러면 독특한 용기가 만들어질 것이다.

5. 지역의 책방이나 도서관을 방문하여 도예 관련 책에서 다양한 나라와 문화의 도예 작품을 살펴 본다. 예를 들어, 미국 원주민, 아프리카, 중국, 콜럼버스 이전의 시대 등. 교사와 학생을 위한 교수 활동에 제시할 도자 예술의 예를 찾아 보자. 복사나 컬러 복사, 슬라이드를 만드는 것으로 수업 자료 파일 만들기를 시작한다. 여러 시대, 지역, 문화에서 제작된 조각과 같은 절차를 따른다.

6. 다음의 각 기본적인 형태를 바탕으로 인물이나 동물의 독립적인 형상을 만든다. (a) 단 한 번 접어 만든 텐트 (b) 원통형 (c) 말아서 풀을 붙여 만든 원뿔(형을 만들기 위해서는 자를 수도 있다). 머리와 다리는 종이를 잘라 만들어서 제자리에 붙인다. 기본 형태에 종이 조각을 잘라 풀로 붙여서 얼굴 생김새나 의상의 섬세한 부분을 나타낸다.

7. 말려진 신문지로 사물을 만들자. 몸통을 만들기 위해 신문지를 단단한 원통형으로 만다. 그리고 서너 군데 끈으로 묶는다. 팔과 다리를 만들기 위해 신문지로 더 가는 원통형을 만들어 역시 끈으로 묶는다. 팔과 다리를 몸에 묶는다. 그리고, 목과 머리는 별도로 모양을 만들어 몸에 붙이거나 원통형 몸통의 연장 부분으로 아래로 구부린다. 2~3센티미터 너비로 따로 자른 신문지나 종이를 풀에 담구었다가 만들어진 형상의 둘레에 감싸 붙인다. 작품이 마르면 색종이나 털 조각 등으로 세밀하게 덧붙인다. 색을 칠하고 래커나 니스를 발라 완성한다.

추천 도서

Golomb, Claire, and Maureen McCormick. "Sculpture: The Development of Three-Dimensional Representation in Clay." *Visual Arts Research* 21, no. 1 (1995): 35-50.

Gregory, Ian. *Sculptural Ceramics*. New York: Overlook Press, 1999.

Hedgecoe, John. *A Monumental Vision: The Sculpture of Henry Moore*. New York: Collins & Brown, 1998.

Heller, Jules. *Papermaking*. New York: Watson-Guptill, 1978. 현대 미술가들의 색이 아름다운 종이 작품 삽화가 실려 있다.

Kong, Ellen. *The Great Clay Adventure: Creative Handbuilding Projects for Young Artists*. Worcester, MA: Davis Publlishing, 1999.

Kraus, *William, and Toni Sikes. The Guild: A Sourcebook of American Craft*

Artists. New York: Kraus Sikes, 1987. 이 책에는 현대 조각과 도예, 공예품의 컬러 사진이 수백 장 수록되어 있다.

Shilo-Cohen, Nurit, *Stork Stork, How Is Our Land?* Israel Museum, 1993.

Simpson, Michael W. *Making Native America Pottery*. Happy Camp, CA: Naturegraph Publishers, 1991.

Topal, Cathy Weisman. *Children, Clay and Sculpture*. Worcester, MA: Davis Publishing, 1998.

Verhelst, Wilbert. *Sculpture: Tools, Naterials, and Techniques*. 2d ed. Englewood Cliffs, NJ: Prectice-Hall, 1988. 어린이들의 수업에서 사용할 수 있는 전문적인 미술가의 조각 제작 방법을 처음부터 끝까지 안내한다.

Watson-Jones, R. *Contemporary American Women Sculptors*. Phoeniz, AZ: Oryx Press, 1986.

Williams, Arthur. *Sculpture: Technique, Form, Content*. Worcester, MA: Davis Publishing, 1995.

인터넷 자료

조각 컬렉션

스미스소니언 협회 허숀 박물관 및 조각공원. 〈http://www.si.edu/hirshhorn/〉 연구 안내, 슬라이드, 그리고 다른 지도 자료.

게티 미술 교육 웹 사이트. 〈http://www.sculpture.org/〉 현재의 작품과 교육 자료가 될 온라인상의 갤러리와 현대 조각가 및 역사적인 조각가들의 정보를 모아 놓았다.

미네아폴리스 조각 센터, 워커 미술 센터
〈http://www.walker-art.org/resourc-es/〉

지도 자료와 교육과정

ArtsEdNet: 게티 미술 교육 웹 사이트. "Trajan's Rome: The Man, the City, the Empire: Analyzing Roman Statements of Power through Monumental Sculpture. *Lesson Plans and Curriculum Ideas*. 1988.
〈http://www.artsed-net.getty.edu/ArtsEd Net/Resources/Trajan/〉 역사적인 배경과 두 개선문의 비교를 포함하는 교과간 중학교 교육과정 단원이다.

ArtsEdNet: 게티 미술 교육 웹 사이트. "Weaving Granite: The Sculpture of Jesús Moroles" "Common Threads: An Integrated Unit Comparing *Granite Weaving* and *Navajo Blanket*." *Lesson Plans and Curriculum Ideas. Online Exhibitions*. 1996. 〈http://www.artsednet. getty.edu/ArtsEdNet/Resources /Moroles/〉 "Weaving Granite"는 모를레스의 온라인 조각 전시로, 그와 그의 작품에 관한 읽을거리가 덧붙여져 있다. "Commen Threads"는 최근에 미국 국립미술관에 전시된 모를레스의 작품 〈화강암 직물(Granite Weaving)〉과 로스앤젤리스의 남서부미술관에서 전시된 나바호족의 직물에 초점을 맞춘 데이터베이스.

ArtsEdNet: 게티 미술 교육 웹 사이트. "Sandy Skoglund: Teaching Contem-porany Art." *Lesson Plans and Curriculum Ideas*. 1996.
〈http://www.artsed-net.getty.edu/ ArtsEdNet/Resources/Scoglund/〉 스코글런드의 조각에 초점을 맞춘 교수 내용이 실려 있다.

유물 보존. "SOS/4KIDS." *Save Outdoor Sculpture*. 1999.
〈http://www.he-ritagepreservation.org/PROGRAMS//S4KHOME〉 조각을 감상하는 방법과 그것의 가치를 평가하는 방법을 어린이들에게 가르쳐 주는 프로그램.

마이클 카를로스 박물관. "Odyssey Online." 1999. 9.
〈http://www.cc.emory.edu/CARLOS/ODYSSEY/〉 근동, 이집트, 그리스, 로마, 사하라 사막 이남의 아프리카 미술과 조각을 보여 준다. 미술관의 미술품을 따라가면 초등학생을 위한 퍼즐, 게임, 학습지, 그리고 다른 교육적인 자료가 있다. 조각이 특징적이다.

스미스소니언 협회 "Smithsonian Resources." *Smithsonian Education*. 1999년 3월. 〈http://www.educate.si.edu/resources/〉 수업 안내, 포스터, 목록 자료, 학습 안내, 슬라이드와 카세트, 또 다른 자료들.

출판물과 기사들

Ceramics Monthly. 〈http://www.ceramicsmonthly.org/〉 정보를 제공하는 기사와 사진들.

Sculpture Magaxine Online. 〈http://www.sculpture.org/dpcuments/main.htm〉

Chaiklin, Amy. "Why Paper?" *Web Special Archives*. International Sculpture Society. June 1999. 〈http://www.scculpture.org/documents/webspec/〉

Paul, Chrestiane. "Fluid Borders: The Aesthetic Evolution of Digital Sculpture" *ISC Newsletter (Online)*. International Sculpture Society. September 1999.
〈http://www.sculpture.org/documents/main.htm〉.

순수 판화는 판화가의 '성향'에 따라 충실하면서 끈기있게 또는 격렬하고 충동적으로 만들어진다. 복합적인 인간 경험에서 나온 순간적인 아이디어에서부터 종이에 남겨지는 최종 시각 이미지를 만들어내기까지, 판화는 그 자체가 하나의 매체로서 사용된다. 판화가는 특별한 필요에 따라 판화만이 만들어낼 수 있는 것으로서, 종이 위에 소중하게 자신의 육필을 남긴다. 우리는 판화가의 '육필'에서 그의 꿈, 희망, 염원, 놀이, 사랑, 두려움을 읽는다.[1]

_ 헬러

소묘나 회화, 조각, 도예는 아주 오래된 미술 형식으로 그 기원은 역사적 기록보다 더 이전으로 거슬러 올라간다. 판화도 이와 같이 일찍이 발생했는데 인류의 조상들은 손바닥에 묻혀 안료를 동굴 벽에 찍어 나타내었다. 그러나 우리가 알고 있듯이 오늘날의 판화 기술에서 볼 수 있는 기술적 혁신은 2000년이 채 걸리지 않았다. 이 혁신이란 인쇄에 필요한 종이의 발명이다. 이 종이는 훨씬 더 이전의 고대 이집트인이 사용하던 파피루스와는 다르며, 서기 105년 후한의 환관 채륜蔡倫이 발명하였는데, 그의 임무는 궁중에서 쓰고 남은 비단 조각을 긁어모아 재활용하는 것이었다.

채륜은 비단 조각을 재활용하는 너무나 단순하면서도 창의적인 체계를 우연히 발견하였는데, 그의 아이디어는 오늘날 종이 제조의 핵심이 되고 있다. 이 가늘고 긴 조각을 물에 담갔다가 손으로 두들겨 펄프로 만든 다음 대나무 발에 고르게 펴서 물기를 뺀다. 남은 펄프는 햇볕에 말려 굳히는데, 이것이 '종이'이다.[2]

중국에서는 또한 판화의 가장 오래된 형태인 목판화가 발명되었다. 15세기경 유럽에 인쇄 기술이 처음으로 등장하기 수백 년 전에 이미 중국에는 그림과 문장이 새겨진 목판이 존재하였다. 종이에 인쇄된 가장 오래된 것에는 서기 686년이라는 연도와 글씨, 그림이 있는데 투르케스탄 동부 천불동에서 발견되었다. 유럽에서는 12세기가 되어서야 비로소 종이가 만들어지고 종이에 찍는 판화가 나타난다. 14세기 무렵 제지 공장이 유럽 전역에 세워졌는데, 제지 공장이 1657년 최초로 영국에서 가동되고 이어서 미국에서는 1690년에 이르러 가동되었다.

판화의 출현은 미술가들이나 미술품 감상자에게 대단한 혁신이었다. 예술가들이 '작품을 복수'로 만들어냄으로써 수집가들은 싼 가격으로 구입할 수 있게 되었다. 보통 소묘, 회화, 조각처럼 단 한 점의 작품을 제작하는 경우에 비해, 판화가는 신중하게 준비한 목판이나 그 외의 다른 판재로 수십 개, 심지어는 수백 개의 서명된 원작을 만들 수 있다. 그리고 저렴한 인쇄비 덕분에 더 많은 사람들이 원작을 수집하고 감상할 수 있었다.

판화술은 20세기 동안 크게 발전하여 현대 판화에 사용된 과정이나 기법들을 감정하는 데 때로는 전문적인 판화 수집가들조차도 어려움을 느낀다. 그러나 전통적인 네 가지 판화 기법이 여전히 사용되며, 판화가는 각 기법을 서로 조합하여 더욱 다양하게 표현하기도 한다.

볼록판화 기법relief process : 목판화, 리놀륨 판, 스탬프, 지우개 등으로 표현할 부분을 튀어나오게 하여 잉크를 묻히고 나머지 부분은 파내어서 잉크가 묻지 않게 한다.

평판기법surface process : 석판화. 유성 크레용이나 잉크로 돌 또는 금속 표면에 이미지를 직접 그린다. 테레빈유와 물로 처리하면 그려진 그림에만 유성 잉크가 묻어서 판화를 찍을 수 있다.

오목판화 기법intaglio process : 에칭, 애쿼틴트, 동판, 드라이포인트 등이 오목판화 기법에 해당한다. 다양하게 변형된 이 기법은 기본적으로 도구나 산酸을 사용하며, 주로 금속 표면을 긁거나 새겨 나타낸다. 파인 부분에 잉크가 고여 찍힌다.

스텐실 기법stencil process : 실크 스크린, 사진 실크 스크린, 종이 스텐실

위: 체코슬로바키아

아래: 렘브란트 반 레인, 〈토비아스 가족으로부터 떠나는 천사〉, 1641. 이 에칭은 정교한 음영, 드라마틱한 명암의 대비, 촘촘한 선을 사용하여 역동적인 움직임을 깨끗하게 표현하는 방법을 보여 준다. 렘브란트는 일생 동안 소묘와 판화, 회화에서 성서의 주제를 다루었다. 그는 판면이 자기가 원하는 대로 되지 않으면 에칭판을 깎아내거나 파기해 버렸다. (브리검 영 대학, 미술 박물관 제공)

등은 순수 실크 스크린으로, 종이 등의 재료 표면을 뚫어서 그 부분으로 잉크가 묻히게 하는 방법이다. 감광성 스텐실 재료를 사용하면 판화에 사진 영상을 합성할 수도 있다.[3]

많은 학교에서 정식 사진복사기, 컬러복사기, 팩스 등을 포함해서 더 새로워진 전자공학의 기술 체계를 이용한다. 전문 미술가들은 컴퓨터로 제어되는 프린터로 작품을 제작하는 경우가 많은데, 이 프린터는 아주 작고 정교한 컬러 잉크젯 시스템을 이용한다. 전통적인 소묘, 수채화, 판화 등을 컴퓨터에 스캔하여 프린터로 원하는 대로 재생산할 수 있다. 더욱이 컴퓨터상의 그래픽 작품은 프린터로 인쇄할 수 있다. 컴퓨터 기술로 만들어진 인쇄된 판은 전통적인 방식에서 그런 것처럼 판수와 한도와 관련해서 윤리적, 법적 문제가 따른다.

이 장에서는 어린이의 능력과 활용할 수 있는 학교 자원의 범위 내에서 다양한 판화 기법을 다룬다. 교사는 교실에서 이루어지는 모든 판화 수업에서 좋은 판화 작품을 참고자료로 보여 주면서 전문 판화가들이 사용하는 기법들과 연관시킬 수 있다.[4] 교사는 일상 생활에서 사용되는 판화 또한 지도해야 한다. 이와 같은 기법들은 상업적인 출판물, 일러스트레이션, 광고, 그리고 그래픽 이미지가 찍힌 티셔츠 등에서 볼 수 있다.

취학 이전의 어린이부터 십대에 이르기까지 판화는 매혹적이며 해볼 만한 작업이다. 소묘, 회화, 종이 작업, 조각과 도자기 등이 대부분 직접적인 활동이라면 판화는 한 재료를 가지고 다른 재료에 어떤 효과를 만들어내는 간접적인 방법이다. 다시 말해서 판화의 최종적인 이미지가 나타나게 하려면 학생들은 매개 재료를 사용하여 일련의 전과정을 성공적으로 수행해야 한다.[5]

이러한 과정을 강조하여 어린이들의 흥미를 끌어냄으로써 청소년기 이전의 어린이들이 자신의 작품에 대해 자신감을 잃지 않게 해야 한다. 나무를 파내고 롤러로 잉크를 묻혀서 이미지를 전사하는 것을 재미있어하기만 하면 형태의 정확성 따위는 문제가 되지 않는다. 왜냐하면 특히 판화에서는 그 과정이 완성된 작품에 큰 영향을 미치므로 주제를 기법에 맞추어 적당하게 수정할 수도 있다. 그래서 어린이들은 세부 묘사나 명암 표현은 판화보다 소묘에서 더 적합하며 판화는 단순화와 대비

로 강한 효과를 나타낼 수 있다.

이 장에서는 앞서 언급한 판화 제작 과정과 관련해서 어린이가 해볼 수 있는 활동을 제시한다. 주름잡힌 판지, 콜로그래프collograph(여러 가지 재료를 붙인 판에 잉크를 묻혀 종이에 찍어내면 동시에 부조의 무늬가 나타난다. 콜라주에서 나온 명칭으로 콜래그래피collagraph, 콜로타입collotype과는 다르다—옮긴이), 콜라주, 찰흙과 같이 전통적이지 않은 재료를 이용하는 실험적 판화도 다룰 것이다. 현대 판화도 회화만큼이나 전통적인 문제의 해결책을 찾는 것이 중요하다. 모든 공립학교 미술 교육에서는 기본적인 예술 형식에서의 실험을 일정 정도 제공해야 한다.

문지르기

어느 수준에서나 판화는 기존 사물의 표면 베끼기, 즉 문지르기에서 시작된다. 이 방법은 눈에 잘 띄지 않는 특이한 표면에 관심을 갖게 하는

스즈키 하루노부, 〈거울을 든 여인〉, 1770년경. 이 아름다운 판화는 종이에 색잉크로 찍은 목판화이다. 단조로운 색이 있는 부분과 섬세한 선들은 목판 새기기 과정에서 가능하다는 것을 주목하자. 이를 메리 커샛의 1891년작인 〈목욕〉과 비교해 보자. 미국 인상주의 화가인 커샛은 이 판화의 기법과 양식에 영향을 받았다. 커샛의 판화 기법이 하루노부의 〈거울은 든 여인〉과 비슷하다는 점에 주목하자. 구성은 어떻게 비슷한가? 커샛이 사용한 선, 단조로운 색, 그리고 일본 판화와 관련된 패턴에 주목하자. 그러나 〈목욕〉은 목판이 아니라 음각 기법(드라이포인트, 에칭, 애쿼틴트)으로 만들어졌다. 에드가 드가, 툴루즈 로트레크 등의 미술가들은 일본의 영향을 받았다. (국립 여성미술 박물관, 월리스와 빌헬미나 할러데이 기증)

이 모노프린트를 제작한 9세 어린이는 '정원에 있는 나'라고 제목을 붙였다. 이 어린이는 모노프린트 기법의 전형적인 풍부한 질감을 얻기 위해 다양한 붓과 색을 사용하였다. 43×61cm.

모노타이프

판화 기법은 거의 대부분 소묘나 회화와 유사하여 어린이의 그림 그리는 능력을 그대로 옮겨 사용할 수 있는데, 이것을 '모노프린팅monoprint-ing'이라고 한다. 모노프린팅은 다른 종류의 판화처럼 잘 알려져 있지 않지만 대부분의 교사가 알고 있는 것보다 더 화려한 역사적 배경을 갖고 있다. 조반니 카스틸리오네Giovanni Castiglion가 처음으로 모노프린팅을 이용했고 렘브란트는 동판 만들기에 이 기법을 사용하였다. 또 1890년대 중반 무렵 드가는 이 기법의 선구자였다. 최근 판화가들 사이에 모노프린팅에 대한 관심이 커져 표면의 색을 닦아내는 방법을 쓰는 판화가도 있고, 반대로 판에 색을 더해가는 방법을 쓰는 판화가도 있다.[6]

매체와 기법

손을 베이지 않도록 가장자리를 테이프로 처리한 유리판을 준비한다. 유리판 대신에 리놀륨 판이나 매소나이트masonite(압착한 목질 섬유판의 상품명—옮긴이) 나무판을 준비할 수도 있다. 나무판은 15×20센티미터 정도 크기의 나무 널빤지에 아교를 붙여서 만든다. 저학년에서는 수채 물감이나 템페라로 테이블 위에서 직접 핑거페인팅을 할 수 있는데, 이는 젖은 천이나 스펀지로 쉽게 닦아낼 수 있다. 원하는 효과에 따라 롤러, 붓, 뻣뻣한 판지, 손가락 등도 사용할 수 있다. 다양한 색상의 수용성 잉크와 물감, 그리고 신문용지와 그 밖에도 적당히 흡습성이 좋은 종이를 사용할 수 있다.

맨 먼저 유리판 위에 물감을 짠 다음 롤러로 표면에 고르게 펴서 바른다. 기호에 따라 한 가지 이상의 색을 사용할 수도 있다. 예를 들어, 두 가지 색을 사용하려면 유리판 위에 물감을 짜서 롤러로 섞는다. 또 고르게 펴기 전에 팔레트 나이프로 색을 가볍게 섞기도 하는데, 각각의 방법은 나름대로 독특한 효과를 낸다.

그림은 잉크로 직접 강하게 자국을 낼 수 있는 모든 도구로 표현할 수 있다. 연필에 붙어 있는 지우개, 판지 조각, 그리고 넓은 펜촉도 쓸만하다. 잉크로 직접 그린 그림은 세부를 섬세하게 나타내지 못하므로 선이 굵게 나타난다. 이 경우 표면에 남은 잉크만이 최종적으로 판화에

데 효과적이다. 비석, 동전, 보도의 갈라진 부분, 맨홀 뚜껑, 또는 창살의 접합 부분 등에 종이를 덮고 크레용을 눕혀 문질러 무늬가 드러나게 한다. 이미지를 색으로 변화시킬 수도 있고 새로운 패턴을 만들기 위해 종이를 계속 움직일 수도 있다. 어린이들은 문지르기를 통해 질감에 대해 더욱 민감해질 뿐 아니라 주변 환경의 '표면'에 동화된다.

문지르기를 할 종이는 얇으면서도 잘 찢어지지 않아야 하며 대비를 강하게 나타나기 위해서는 흰색이 적당하다. (보통의 복사지는 작은 물체에 적당하다.) 어린이들이 크레용을 사용할 때 혼색도 지도한다. 이 활동에는 커다란 원색의 크레용을 사용하는 것이 좋다. 그러나 예산이 충분할 경우 화선지와 크레파스를 사용하면 더 멋진 결과를 얻을 수 있다. 학생들은 맨홀 뚜껑처럼 양각된 것을 문지를 때 형태의 패턴을 재배열하거나 반복하거나 종이의 위치를 바꿈으로써 즉석에서 이미지를 만들수 있다.

찍히게 된다.

다음은 잉크를 묻힌 판 위에 판화 종이를 살며시 놓고 손가락 끝으로 누른다. 깨끗한 롤러로 종이 위를 골고루 문질러서 잉크를 묻힌 다음 천천히 떼어낸다. 때로 한 판에서 두세 번 찍어낼 수 있다. 여러 가지 질감의 종이를 사용하면 재미있는 효과가 나타난다. 신문용지는 비용이 적게 들면서도 흡습성이 좋아 권장할 만하며 색 티슈, 구성 종이나 포스터 종이, 심지어 광택 있는 잡지 종이도 시도해볼 만하다.

모노프린팅의 또 다른 방법도 있다. 먼저 유리판에 일반적인 방법으로 잉크를 바른다. 그리고 잉크를 묻힌 유리판 위에 종이를 천천히 덮은 다음 연필로 종이 위에서 그림을 그리는데 이때 종이 위에서 손이 끌리지 않도록 팔을 들고 그린다. 작품에는 배경 위에 진한 선으로 잉크 자국이 찍힌다. 어린이들은 잉크를 판 옆으로 비어져나가게 하기 쉬우므로 귀퉁이에 선을 표시해 두고 그 선을 보면서 종이를 들어 올린다.

모노프린트에 나타난 그림은 부드럽고 풍부하며 선이 다소 흐릿하나 매력적인 느낌을 준다. 그래서 상급 학년에서 특히 윤곽선 그리기의 보조 과정으로 적당하다.

또 다른 모노프린팅에는 '종이로 막는' 방법도 있다. 종이를 여러 가지 모양으로 자르거나 찢어서 잉크가 묻은 판 위에 원하는 대로 배치한다. 배열된 판 위에 깨끗한 종이를 올려놓고 롤러로 문질러서 찍어낸다. 이 종이들이 잉크를 차단시키므로, 완성된 판화에서 그 아랫부분은 음각의 문양, 즉 종이의 색이 그대로 나타나게 된다.

지도

모노프린팅을 할 경우 교사에게는 네 가지 과제가 있다. 첫째, 판화 작업이 수월하도록 도구와 재료를 준비하며 둘째, 모든 어린이들이 잉크를 묻히지 않게 주의시킨다. 셋째, 시범을 보여 주고 어린이를 자극하고 꾸준히 격려한다. 네째, 젖은 판화를 매달거나 마를 때까지 보관할 수 있는 공간을 확보해야 한다.

판화 작업은 길다란 테이블에 신문지나 기름 천을 덮어 놓고 작업한다. 테이블 위에는 유리판, 롤러, 잉크를 준비하는데, 각자 도구를 준비하는 것은 비실용적이므로 세트화하여 공동으로 사용하는 것이 좋다.

판화 작업을 하지 않는 어린이들에게는 다른 활동을 시킬 수 있다. 완성된 작품은 테이블의 여유 공간에 조심스럽게 놓아 둔다. 모든 작업이 끝나면, 교사는 어린이들에게 가장 재미있는 판화를 고르게 한다. 젖어 있을 때는 걸어 놓은 줄에 집게로 매달아 두고 마른 뒤에는 전화번호부나 연감과 같은 두꺼운 책에 끼워 눌러 둔다. 가능하면 마르는 동안 새 판화를 붙일 벽을 정리해 둔다.

어린이들의 손에 잉크가 많이 묻어 더러워질 수 있으므로, 교사는 어린이들에게 자주 손을 씻게 하거나 적어도 젖은 수건을 준비하여 닦을 수 있게 한다. 만약 교실에 싱크대가 없다면 물 양동이, 비누, 수건 또는 젖은 수건을 준비한다.

교사는 모노프린팅의 모든 방법을 효과적으로 설명해야 한다. 모노프린팅이 아무리 단순할지라도 교사가 작업에 대한 사전 경험이 없으면 엉망이 될 수 있다.

학생들은 모노프린팅에 흥미를 느끼고 자극을 받아서 일단 그 방법을 알게 되면 그것으로 할 수 있는 것은 모두 해보려고 할 것이다. 모노프린팅은 어린이들이 자발적으로 작업하게 할 뿐만 아니라 일반적인 판화 기법을 꽤 정확하게 알게 하므로 매우 가치있는 활동이다. 특히 모든 판화 작업은 소그룹으로 하는 것이 좋다. 어린이들이 처음으로 시도할 때 특히 그래야 한다.

감자와 나무토막 찍기

모든 어린이가 감자 찍기를 할 수 있으며 1학년 어린이들은 나무막대로 찍을 수 있다.

매체와 기법

찍기에 사용할 감자는 단단한 것으로 고른다. 감자는 아이들이 쉽게 잡을 수 있는 정도의 것을 가지고 한 면을 평평하게 자른다. 감자의 평평한 면에 어린이는 수채 물감, 템페라 물감, 또는 컬러 잉크를 묻여서 신문지 위에 찍는다. 유치원 어린이는 처음에는 멋대로 찍다가 점차 패턴을 만

11세의 이 어린이는 커다란 리놀륨 판 위에 그림을 새겼다. 기본 공간, 형, 선을 미리 계획해야 함에도 이 판화는 아름답고 표현이 풍부하다. (판을 누르는 손과 더불어 칼을 잡는 손의 위치에 주의한다. 날카로운 용구를 이용할 때마다 안전 지도가 매우 중요하다.)

들고, 또 리듬감 있게 단위 모양의 질서를 만들어 간다. 스펀지 조각도 이러한 판화에 사용할 수 있다.

다음 단계는 자른 감자의 단면에 모양을 새겨 넣는 것이다. 반으로 자른 감자의 평평한 면을 디자인한 대로 파낸다. 만약 다른 모양으로 디자인하고 싶다면 표면을 다시 고르게 다듬는다. 디자인이 끝난 다음 템페라 물감을 묻혀서 종이 위에 찍는다.

감자 이외에 다양한 나무토막으로 재미있는 모양을 나타낼 수 있다. 예를 들어, 나무를 한 시간 정도 동안 물에 담가 놓으면 나뭇결이 부풀어 무늬가 된다. 이 나무토막에 물감을 묻혀 찍는다. 이 경우 디자인은 나무토막에 새겨진 것보다 뜻밖의 모양과 색상 배치방법에 달려 있다. 이 두 가지 기법은 서로 결합할 수 있다.

감자나 나무토막 대신에 다루기 쉬운 재료는 커다란 네모 지우개이다. 표면이 부드러워 핀으로도 충분히 파낼 수 있고 더욱이 가장자리는 단단해서 수십 장을 찍을 수 있다. 6면 모두를 활용하여 다양하게 나타낼 수 있다. 학급에서 프로젝트가 끝나고 나면, 교사는 판재로 사용한 지우개를 모두 판에 붙여서 롤러에 잉크를 묻혀 종이에 찍어내어 교실 벽면에 걸어둘 수 있는 멋진 작품을 만들 수 있다.

지도

감자나 나무토막을 이용한 판화 기법은 그 자체가 흥미있기 때문에 동기

부여에 그다지 문제가 없다. 중요한 과제는 모든 어린이가 이 과정의 수많은 가능성을 탐구하도록 이끌어 가는 것이다. 어린이에게 여러 가지 과일이나 또 찍기에 적합한 다른 물체들을 찾아 활용하게 한다. 교사는 이런 유형의 판화를 위해 바탕 종이를 준비해야 하는데, 여기에 넓은 붓으로 연하게 색을 칠해 쓸 수도 있다(뒤에 나오는 혼합 매체 기법 참조).

아이들은 네모 지우개 찍기에도 똑같이 흥미로워한다. 학생들은 지우개의 6면 모두를 각각의 판면으로 사용하여 서로 다른 디자인을 표현할 수 있다. 색은 역시 여러 가지 방법으로 조합해야 한다. 바탕 역시 엷은 수채 물감으로 색칠할 수 있다.

문제는 거의 없지만 만일 있다면 주제가 문제될 수 있다. 이런 작업으로는 비구상적이거나 아주 추상적인 패턴만을 표현할 수 있어서, 그림을 그리기보다 반복적인 무늬를 표현하는 것이 적당하다. 단위 무늬를 규칙없이 찍었다면 그 사이에 빈 공간인 배경을 분필이나 크레용으로 색칠할 수 있다.

스티로폼, 리놀륨판, 목판 인쇄

스티로폼 찍기는 표현 방법이 비교적 복잡한 리놀륨판과 목판의 도입 단계로 적당하다. 스티로폼은 값이 싸면서도 부드러우며 음식 포장 용기의 면을 다듬어서 사용할 수도 있다. 부드러운 표면 위에 연필로 눌러 선을 나타낸다. 깊게 새겨 선을 남긴 다음 롤러로 잉크를 묻히고, 종이를 덮어 찍는다. 이와 같은 스티로폼 찍기를 통해 어린이들은 더 어려운 기술 과정을 이해하게 된다.[7]

매체와 기법

리놀륨판이나 나무판은 새겨서 잉크를 칠하고 적당히 흡습성 있는 종이에 찍으면 판화가 된다. 표면에 양각된 부분이 이미지를 좌우하는데, 상급 학년의 어린이는 이러한 작업이 가능하다. 안전 지도를 반드시 실시하며 반복적으로 지도한다.

굵은 삼베를 댄 두꺼운 바닥용 리놀륨판이 새기기에 적당하며 가

구나 철물 가게 또는 마루 시공 회사에서도 살 수 있다. 리놀륨판은 큰 사이즈로 제조되므로 자투리 조각은 가끔 싸게 구입할 수도 있다. 커다란 리놀륨판에 칼로 금을 내어 꺾어서 작은 조각으로 자를 수 있다.[8] 나무판이 붙은 리놀륨판도 있지만 매우 비싸다.

　　리놀륨용 조각칼 세트와 짧은 집게가 필요하다. 이들 세트에는 납작칼, V자 모양의 세모칼, U자 모양의 둥근칼이 다양한 크기로 구성되어 있다. 세모칼은 매우 섬세한 선과 재미있는 질감 효과도 나타낼 수 있지만 더 효과적으로 사용할 수 있는 도구는 납작칼과 둥근칼이다. 항상 조각칼이 무디어지지 않도록 날을 세워야 하므로 칼갈이용 기름숫돌을 준비한다.

　　판화용 종이로는 흡습성 있는 종이가 적당하다. 값이 싼 신문용지에서부터 비싸지만 효과가 좋은 한지가 있다. 일반적으로 종이가 신문용지보다 얇으면 판에 잘 달라붙는다. 너무 두꺼운 종이나 구성 종이는 탄력이 적어 새겨진 세부 묘사가 잘 나타나지 않는다. 목면, 리넨, 실크와 같은 다양한 직물들은 질감이 너무 거칠지만 않다면 판화를 찍기에 실용적이다. 직물에 찍을 때는 수성 잉크도 사용할 수 있지만 유성 또는 프린터 잉크가 더 내구성이 높다. 그 외의 다른 재료로는 문지르개, 롤러, 팔레트용 유리판 등이 필요하다.

　　리놀륨판을 새길 때 그림의 중요한 부분의 예비적인 윤곽은 세모칼을 많이 사용한다. 평행하거나 서로 교차하는 사선을 새기거나 다양한 질감을 표현할 때는 세모칼로 '파내서' 나타낸다.

　　전시용 판화 대지를 만들기 위해서 적당한 색과 크기의 종이를 반으로 접은 다음 판화가 보이도록 접은 종이의 한쪽 면에 '창구멍'을 잘라낸다. 판화는 창구멍 안쪽에 고무 접합제나 테이프로 붙인다. 판화 종이가 티슈처럼 반투명이라면 대지의 종이색과 어울려 재미있는 효과를 얻을 수 있다. '창구멍' 방식은 뒤판을 대지 않고 사용할 수 있으며 액자용 대지처럼 두꺼운 흰색 또는 검정색의 종이로 만들 수 있다.

　　직물에 찍을 때는 직물을 부직포나 신문지 위에 펴놓는다. 목판은 종이에 찍을 때처럼 같은 방법으로 잉크를 묻히며 판화의 내구성을 생각하여 유성용 잉크를 사용한다. 잉크의 묽기는 테레빈유로 조절한다. 그리고 손으로 문질러 찍을 수 있지만 더 큰 압력이 필요하므로 문지르개

를 사용하는 것도 효과적이다. 판재에 잉크를 묻힐 때는 처음에는 중심에서부터 점차 각각의 귀퉁이로 가며 빈틈없이 묻혀야 한다. 찍을 때마다 판재에 다시 골고루 잉크를 묻여야 한다.

지도

리놀륨 판화 지도에서 중요한 것은 안전 지도, 새기기 기법의 과정, 주제 표현 등이다. 그 과정은 나무막대 찍기와 비슷하게 한다.

　　리놀륨 판화와 목판화는 주제 선택에 대한 지도가 다소 부적절하게 이루어지곤 한다. 독창적이고 직접적인 과정에서 주제 개발이 중요하

충분한 시간을 들이고 장시간 집중하지 않으면 양질의 작품을 얻을 수가 없다. 10-11세 어린이는 계속되는 방법으로 판화의 전과정을 배우면, 큰 규모(30×40cm 또는 30×14cm)로 수준높은 디자인을 계획할 수 있다. 어린이들에게 먼저 그림을 그리고 나서 그것을 판에 전사하고 다양한 바탕(콜라주, 포토몽타주, 색 티슈 페이퍼)에 찍게 한다. 이 전체를 여섯 개 과정의 수업으로 계획한다.

4학년 어린이들이 만든 리놀륨 판화이다. 수성 잉크로 못쓰는 목면 천을 이용해 찍을 수 있다(그렇게 해서 창문 커튼으로 쓸 수 있다). 또, 내구성 있고 물에 씻기는 유성 잉크도 사용할 수 있다. 이는 반 전원이 노력하여 순수 미술(각 개인들의 작품)과 응용 미술(커튼) 사이의 관계를 정립하는 실제적인 목표를 이루게 하는 효과적인 방법이다. 어린이들의 판화는 모두 모였을 때 그 패턴과 반복이 전체 디자인을 더 낫게 보이게 할 수 있으므로 모두 사용한다.

어린이는 예비 스케치를 하라는 교사의 지시를 따를 수 있을 것이다. 그렇게 함으로써 어린이들은 매체의 한계를 이해할 수 있으며 스스로 작업하는 데 유익한 계획의 범위를 깨닫게 될 것이다.

판화에서 스케치는 판에 먹지로 전사하거나 부드러운 연필로 그린 일정한 톤의 스케치를 덮어서 베낄 수 있다. 스케치할 때는 소묘나 회화보다 판화의 특성에 대하여 생각하도록 지도해야 한다. 사용할 매체가 세부 묘사 또는 중간 톤의 부분이 표현되지 않으므로 밑그림용 스케치와 디자인은 연필이나 크레용보다 단색 템페라 또는 잉크로 그리게 한다.

작업을 시작하기 전에 어린이들에게 판화의 전과정을 보여 주는 것이 유익하다. 그런 다음에도 수시로 기법의 시범을 보여 주며 설명해야 하지만 그것을 최소화하여 어린이들이 스스로 작업 방법을 개발할 수 있도록 해야 한다. 특히 리놀륨판은 다른 재료와 다르게, 다양한 접근이 가능한 매체이다.

리놀륨판의 탐구 가능성은 무한하다. 다양한 유형의 새기기, 여러 가지 종이의 선택, 하나의 판에 2~3색의 사용, 직물 위에 단위 모양의 배열 방법, 그리고 6학년 학생들은 둘 또는 그 이상의 판을 써서 하나의 패턴을 만드는 작업을 해볼 만하다.

판화를 찍어낼 면을 준비하는 것은 그 자체가 하나의 미술 프로젝트이다. 다음과 같은 판화 종이들이 판화를 어떻게 변화시킬 수 있는지 생각해 보자.

잡지에서 오려내어 만든 콜라주
전화번호부의 한쪽
템페라 물감을 혼합하여 칠한 젖은 종이
마블링을 한 종이
템페라 또는 핑거페인팅으로 만든 모노프린트
수제 종이
여러 가지 색의 티슈 페이퍼(얇으면서도 강하고, 색이 다양하며, 유연한 반투명의 종이로 콜라주 제작을 위한 재료-옮긴이)를 사용한 콜라주
일요일자 신문의 만화면

다고 강조하는 교사조차도 기술적인 면에 치중하여 리놀륨이나 목판 작업에서 다른 디자인을 베끼게 하기도 한다. 이러한 교수법은 긴 안목으로 보면 미술의 다른 유형에 적용할 때와 마찬가지로 판화에도 효과적이지 못하다. 모든 미술 형식은 디자인과 기술이 서로 밀접하게 관련되어 발달해야 한다. 먼저 어린이는 재료로 직접 작업해야 하는데, 그리는 것보다 새기는 방법을 탐구하도록 한다. 새기는 방법에 익숙해짐에 따라

이러한 판화 종이는 예상하지 못한 효과를 나타낼 수 있으며, 또는 어린이가 직접 판화로 찍을 무늬를 계획할 수도 있다.

어린이들이 즐길 수 있는 리놀륨판이나 목판으로 작업한 예술가에는 안토니오 프라스코니Antonio Frasconi, 파블로 피카소, 안토니오 포사다Antonio Posada와 몇몇 독일 표현주의 작가들이 있다. 또 감상할 수 있는 판화 자료로는 멕시코 민속 미술과 중세 일본의 목판 등이 있다.[9]

감소 기법

리놀륨 판화의 또 다른 표현 방법에는 '감소' 또는 '마이너스' 찍기 방법이 있다. 이 방법을 이용하려면 먼저 단색으로 찍혀진 '한 개의 판'을 준비한다. 판의 또 다른 부분을 새겨 '파내어' 그 위에 다시 두 번째 색을 칠하여 먼저 파내고 찍은 위치에 맞춰서 찍어낸다. 이렇게 3, 4번 되풀이하면 표면이 매우 풍부해져 다색 판화의 효과가 난다. 물론 이 과정에서 원판은 손상되지만 또 다른 판화 형식을 창조할 수 있다.

한 장 이상을 찍을 경우 학생들은 시리즈로 계획된 판의 수와 시리즈 내에서의 판의 순서를 표시해야 한다. 판수는 그 시리즈의 범위 내에서 이루어진다. 예를 들어, 20/10은 20장을 찍은 것 중에서 열번째 찍은 것이다. 판수를 적어 넣음으로써 학생들은 예술가 같은 기분을 느끼게 될 것이다.

콜로그래프, 판지

콜로그래프는 두꺼운 종이나 판지를 잘라 만든 모양을 바탕 종이에 붙인 다음 표면 전체에 잉크를 묻혀 찍는다. 콜로그래피는 튀어 나온 표면의 가장자리 부분에는 롤러가 미치지 않아서 밝게 나타난다.

콜라주 판화는 끈, 철망 조각, 올이 굵은 삼베, 또는 질감이 거친 판지 조각 등의 물체를 딱딱한 표면에 배열한다. 그 위에 신문용지를 놓고 롤러로 잉크를 묻힌다. 이 방법으로 수십 장의 판화를 찍어낼 수 있다.

혼합 매체

멋진 작품을 위해 두 가지 기술을 결합할 수 있으며 동시에 실험적인 방법을 지도할 수 있다. 핑커페인팅 또는 템페라로 표현하는 모노프린트는

1960년대 미술교육자로 잘 알려진 나탈리 콜은 LA의 에스파냐어 사용 지역에서 학생들의 두드러진 판화와 그림으로 유명했다. 콜은 학생들이 자신의 신체 움직임을 사용하여 큰 규모의 작품을 제작하도록 하였다.

분필, 수채 물감, 또는 종이 콜라주 같은 다른 매체와 결합할 수 있다. 리놀륨판은 신문지 콜라주나 색 티슈에 찍을 수 있으며 실을 이용한 판화는 이들 모든 재료를 함께 활용할 수 있다.

유리판 밑에 그림을 놓고 유리판 위에서 풀로 천천히 그림을 따라 그린다. 하나의 그림으로 여러 장을 찍어내고 각각의 이미지를 차례로 단색으로 찍어낸다.

또 리놀륨판 새기기는 찰흙과 결합시킬 수도 있다. 리놀륨판은 단단하기 때문에 찰흙판에 리놀륨 판면을 부드럽게 찍어낼 수 있다. (이때 리놀륨 표면이나 패인 자국에 찰흙이 들러붙지 않도록 오일을 바른다.) 리놀륨판에서 떼어낸 찰흙판은 유약을 바르거나 구울 수 있고 장식 타일처럼 재벌구이해서 붙인다.

냉장고 포장용 상자 크기의 큰 골판지 상자를 구해 큰 규모로 작업할 수 있다. 이것의 세 면에 찍어낼 수 있다. (1)편편한 바깥 표면 (2)양쪽 표면 사이의 주름진 홈이 있는 부분 (3)반대쪽 부분 종이가 완전하게 드러나도록 벗겨내어 판화를 찍을 수 있는 판지 부분.

똑같은 판으로 찍은 것으로, 흑백 리놀륨 판화와 수채 물감을 엷게 칠한 판화가 비교된다. 6학년.

스텐실

어린이들은 스텐실에서 디자인 단위를 반복하여 찍을 수 있다. 꽤 높은 수준의 기술을 가지고 자세하게 사전 계획을 세울 줄 알아야 이 작업을 할 수 있다. 그래서 좀더 경험이 많은 청소년기 이전의 어린이들이 이를 시도하는 것이 좋다. 스텐실은 종이를 잘라내어 모양을 만든다. 구멍이 난 종이를 다른 종이 위에 놓고 물감을 찍는다. 잘려나간 구멍(네거티브 영역)으로만 물감의 색이 찍혀 나타나므로 계획한 디자인을 표현할 수 있게 된다. 잘려나온 조각은 스텐실 과정에서 '마스크'로 사용할 수 있다.

매체와 기법

스텐실에는 오크택 파일 폴더oaktag file folder뿐만 아니라 방수가 잘되는 종이나 스텐실 전용 종이를 사용한다. 채색할 때는 강모인 돼지털 붓을 사용할 수 있지만 값이 다소 싼 스텐실용 붓을 사용할 수도 있다. 종이

5학년 어린이들은 '정글의 생활'을 표현한 이 스텐실 벽화에 스프레이 물감을 사용하였다. 모양을 잘라내어 바탕에 핀으로 꽂아서 스프레이하였다. 그리고 형태들을 여기저기 옮겨가며 두세 차례 스프레이하였다.(교사는 스프레이할 때 항상 통풍 상태를 확인해야 한다.)

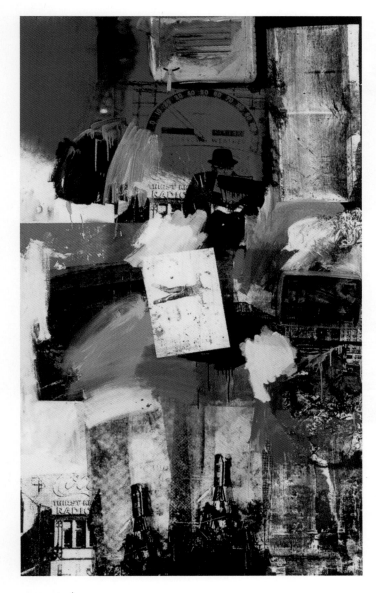

로버트 라우센버그, 〈무제〉, 1963, 오일, 실크스크린 잉크, 캔버스에 금속과 플라스틱,
208×122×15cm, 뉴욕, 솔로몬 R. 구겐하임 미술관.
라우센버그는 실크스크린의 사진 이미지와 자신의 붓 작업, 소묘를 통합하여 작품을 제작하였다.
또한 콜라주 기법과 표현적인 색을 사용한 흔적을 발견할 수 있다. 이 판화/그림을 렘브란트의
작품과 비교하면 어떤가? 시대와 지역에 따라 작품이 지니는 위치의 차이를 알아볼 수 있을까?
현대 미술가들이 렘브란트의 방법으로 작업을 계속할 수 있는가? 미술가들의 작품과 그들이
살았던 시대나 사회는 어떤 관계에 있을까?

A. 〈어탁〉. 타이완에 사는 7세
어린이가 화선지에 찍은 전통적인
물고기 탁본. 어탁은 자신이 가장
큰 물고기를 잡았음을 보여 주는
증거로서 어부들이 자신을
과시하기 위해 만드는 것이었다.
B. 콜로그래프는 종이나 판지를
찢거나 오려서 만들 수 있다.
C. 종이에다 젖은 판지의 가장자리를
눌러서 만든 추상 작품의
실례이다. 둥근 형태는 단추나
포커칩에서부터 도려낸 판지에
이르기까지 다양한 납작한 물건을
가지고 만들수 있다.

```
A | C
-----
B |
```

스텐실에는 템페라나 수채 물감이 적당하고 직물 스텐실은 보통 유화 물
감을 사용한다. 그러나 스텐실 전용 물감이 사용하기 편리하고 효과도
좋다. 거의 어떤 표면에도 가능한데, 거칠지만 않으면 스텐실된 패턴을
찍을 수 있다. 직물의 경우 어린이들에게는 짜임이 고른 목면이 가장 적
합하며 소묘나 회화에 사용하는 종이는 모두 가능하다.

　　스텐실의 종이는 유리판이나 딱딱한 하드보드 위에 올려놓고 잘라
낸다. 칼을 대고 떼어내는 부분을 정확하게 맞추어 깔끔하게 잘라야 한
다. 이때 오려낸 모양이 유지되도록 종이의 좁은 이음새, 즉 '연결 부분'

처음으로 청룡열차를 탄 한 일본 학생이 그 기억에 자극을 받아 두려움, 흥분 등의 느낌을 이 리놀륨 판화로 표현하였다.

을 남겨야 한다. 그러므로 단순한 디자인이 좋다.

종이 스텐실은 핀으로 종이를 그림판에 꽂아 놓고서 작업한다. 한편, 직물 스텐실은 신문지처럼 흡습성이 좋은 종이 위에 직물을 반듯하게 펴고 핀으로 고정하여 작업한다. 직물 밑에 깔 받침종이는 물감의 양이 많아 물감이 번져 작품을 망치지 않도록 물감을 흡수하는 역할을 한다.

스텐실에 사용하는 물감은 번지지 않을 정도로 진해야 하지만 너무 진하면 두껍고 답답한 느낌을 주므로 주의한다. 종이에 사용할 템페라 물감은 머핀 깡통에 담아 둔다. 물감을 묻힌 붓은 여분 종이에 가볍게 두들겨 물감 양이 너무 지나치지 않도록 조절한다. 물감이 많이 묻은 붓은 팔레트 위에 가볍게 두드려가며 양을 조절한다.

스텐실의 구멍에 물감을 조심스럽게 칠한다. 만약 붓을 너무 거칠게 사용하면 스텐실이 망가질 수 있다. 구멍 전체에 물감을 가볍게 두드리듯이 펴 바른다. 구멍의 가장자리에서 안쪽으로 향하여 두드리며 붓을 두드리는 횟수에 따라 농담의 효과를 나타낼 수 있다.

지도

작업을 순조롭게 하려면 용구를 깨끗이 정리해 둔다. 특히 붓을 꼼꼼하게 씻어야 한다. 템페라 물감이나 수용성 잉크를 사용했을 때는 찬물에 씻어도 충분하지만 유성 물감을 사용했을 때는 테레빈유로 녹여내야 한다. 테레빈유로 씻은 붓은 다시 비누를 묻혀 찬물에 씻는다. 붓은 상자에

이 6학년 학생들은 판화 작업을 시작하기 전에 친구들의 작품을 연구했다. 브라질의 7학년 학생이 광대를 표현한 이 판화는 이 아이가 리놀륨의 특성을 인식하고 있음을 보여준다. 2학년 어린이가 집을 표현한 스티로폼 판화는 그림처럼 접근하였다. 스티로폼은 한계가 있는 판화 매체임에도 선이라는 한 가지 요소로써 판화를 효과적으로 표현했다.

넣어 반듯하게 세워 보관한다. 사용한 팔레트를 깨끗하게 닦아서 정리하도록 지도한다. 공판cupboard을 다시 사용하고 싶을 경우에는 사용한 물감의 종류에 따라 물이나 테레빈유로 조심스럽게 닦아서 매달아 둔다.

끝으로 교사는 실험을 통해 스텐실의 다양한 표현 기회를 갖도록 지도한다. 여러 가지 색을 각각 칠하거나 혼색하여 칠하기도 한다. 스텐실은 두 번째 색을 사용할 때 살짝 움직이면 멋진 효과를 낼 수도 있다. 또 두 개 이상의 공판을 같은 표면에 사용할 수도 있다.

주

1. Jules Heller, *Print Making Today* (New York: Holt, Rinehart and Winston, 1958), p. x iv.

2. Randy Rosen, *Prints: The Facts and Fun of Collecting* (New York: Dutton, 1978), p. 185.

3. 앞의 책.

4. Jack Cowart, et al., *Proof Positive: Forty Years of Contemporary American Printmaking at ULAE, 1957-1997* (Washington, DC: Corcoran Gallery of Art, 1997).

5. Bernard Toale, *Basic Printmaking Technique* (Worcester, MA: Davis Publishing, 1992).

6. 존 모저Joann Moser의 책(비디오에 포함)을 참고하라. *Singular Impressions: The Monotype in America*. Smithsonian Institution Press, 1997.

7. 4학년 학생들의 판화 수업에서 훌륭하게 시연하기 위해서는 다음을 참조하라. *Art Education in Action Video Series: Making Art, Episode B: Integrating Art History and Art Criticism,* prod. the Getty Education Institute for the Arts, 1995.

8. 초보자들은 작품의 크기는 5×6인치면 적당하고, 더 자라면 10×12인치 크기도 사용할 수 있으며, 6학년이 되면 더 크게도 할 수 있다. 1518년에 뒤러는 10×11피트에 이르는 목판화를 만들었다.

9. Antony Griffiths, *Prints and Printmaking: An Introduction to the History and Techniques* (Berkeley; Los Angeles: University of California Press, 1996), p. 160.

독자들을 위한 활동

1. 유리판에 한 가지 색의 물감으로 직접 그림을 그려 모노타이프 윤곽선 그림을 만들어 보자. 옮겨지는 물감에 의해 선이 만들어지므로 이 소묘는 반전된다.

2. 잉크를 묻힌 유리판 위에 종이를 놓고 선으로 모노타이프를 만들어 보자. 선을 그리는 압력에 따라 유리판의 물감이 종이 위에 찍혀 나오게 된다.

3. 잉크를 묻힌 표면에 실이나 삼베, 판지를 잘라서 늘어 놓고 종이를 덮어 찍어내는 모노타이프의 비구상 작품을 제작한다.

4. 다양한 야채를 적당하게 잘라서 종이 위에 찍힌 다양한 질감의 효과를 실험해 본다. 이런 효과 이 외에도 감자나 당근에 새긴 문양을 규칙적으로 찍어

디자인을 만든다.

5. 서로 다른 디자인(a와 b)으로 지우개 둘을 준비하여 다음과 같은 단위로 찍는다.

a, b, a, b, a

a, b, a, b, a

a, b, a, b, a

a, b, a, b, a 등

a. 검은 종이 위에 다음과 같이 찍는다.

a, b, b, a

b, a, a, b

a, b, b, a

b, a, a, b 등

b. a와 b을 위아래로 바꾸어 찍는다.

c. a와 b를 겹쳐서 찍는다.

d. a와 b 사이의 간격을 변화시켜 찍는다.

a a a

b b

a a a

e. 서로 다른 배합을 만들어낸다. 결국 3~4개의 주제나 단위를 사용해서 모든 경우에서 무늬는 정확하게 반복되어야 한다.

6. 무늬에 관한 역사적인 자료로서 이슬람의 모자이크(타일 무늬)의 예를 든다.

7. 서로 다른 유형의 질감을 얻기 위해, 비구상 작품을 만드는 데 리놀륨판으로 실험한다. 작품 제작 과정에서 몇 장은 문지르기를 한다. 최종적으로 종이 위에 찍는다.

8. 사방 5센티미터 리놀륨판을 잘라서 나무토막에 붙인다. 이 리놀륨판에 비구상적인 그림을 새긴다. 위의 5번의 활동에서 언급한 방법으로 무늬를 반복적으로 종이 위에 찍는다.

9. 나무판을 이용해 곡물 낟알로 판화를 만든다. 밝은 색을 칠하고 낟알을 올려 놓거나 패턴을 만들기 위해 나무판을 돌린다. 낟알의 패턴이 어떤 것을 떠올리게 하면 그러한 패턴을 강화하기 위해 나무판의 일부를 잘라낸다.

10. 콜로그래피를 만든다. 판지에서 형태를 잘라내어 바탕에 붙이고 잉크를 묻혀서 찍어낸다. 판지가 두꺼울수록 판화에서 형의 가장자리에 나타나는 밝은 부분이 더 넓어진다.

11. 동네 가게에서 스티로폼 접시를 구한다. 볼펜이나 무딘 연필로 접시에 그림을 그린다. 롤러로 그림이 그려진 부분에 잉크를 묻히고 접시 크기에 맞는 종이에 찍어낸다.

12. 음각, 석판화, 사진, 실크스크린과 같은 다른 그래픽 기법의 차이점을 어떻게

설명할지를 정한다.

13. 콜로그래피, 모노타이프 또는 콜라주를 컬러 복사한다. 두 가지를 비교하면 어떠한가? 만약 그 작품이 마음에 들면 컬러 복사본에 번호를 매겨서 한정판으로 찍어낼 수 있을까?

14. 몇몇 학교 미술 공급처 목록이나 익스플로러를 통해 초등학교 판화 제작을 위해 사용할 수 있는 재료와 도구를 탐색한다. 하나의 수업 계획으로서 흥미로운 재료를 주문하여 시험해 보고 초등학생들이 쓰기에 가장 적합한 재료를 결정한다. 재료들이 학생들이 가진 기술에 적합한가? 결과는 만족스러운가? 가격은 미술 프로그램에 타당하고 알맞은가? 가장 좋은 재료 견본과 주문한 근거를 기록으로 남긴다.

추천 도서

Field, Richard S., Ruth Fine, and Mount Holyoke College Art Museum. *A Graphic Muse: Prints by Contemporary American Women*. New York: Hudson Hills Press in association with the Mount Holyoke College Art Museum, 1987.

Gascoigne, Bamber. *How to Identify Prints: A Complete Guide to Manual and Mechanical Process from Woodcut to Ink Jet*. New York: Thames and Hudson, 1955.

Goldman, Paul. *Looking at Prints, Drawings and Watercolors: A Guide to Technical Term*. Los Angeles: Paul Getty Museum, 1989.

Martin, Judy. *The Encyclopedia of Printmaking Tehniques*. Philadelphia: Running Press, 1993.

Printmaking Workshop. *Strategies of Narration: Mel Edwards, Faith Ringgold, Juan Sánchez. Michelle Stuart, Kay Walkingstick*. New York: Printmaking Workshop, 1994.

Ross, John, et al. *The Complete Printmaker: Techniques, Traditions, Innovations*. Rev. and expanded ed. New York; London: Free Press; Collier Macmillan Publishers, 1990.

Tallman, Susan, *The Contemporary Print from Pre-pop to Postmodern*. New York: Thames and Hudson, 1996.

Toale, Bernard, *Basic Printmaking Techniques*. Worcester MA: Davis Publishing, 1992.

인터넷 자료

컬렉션과 전시회

샌프란시스코 미술관. *Art Imagebase*. 〈http://www.thinker.org/〉 "Art Imagebase"는 판화, 회화, 소묘, 조각, 그리고 장식 미술의 목록이다. 데이터베이스는 미술가, 제목, 나라, 시대, 주제별로 찾을 수 있게 색인되어 있다.

미국 국립미술관. "Selections from John James Audubon's *The Birds of America (1827-1838)*"; "Mary Cassatt Selected Color Prints"; "M. C. Escher Life and Work." *The Collection*. 1999. 〈http://www.nga.gov/collection/gallery/〉 슬라이드, 영화, 비디오 카세트와 비디오 디스크를 사용할 수 있다.

수업 계획과 교육과정

The @rt Roon. 1999. 〈http://www.arts.ufl.edu/〉 @rt room의 목적은 세계 미술을 탐구하는 실질적인 학습 환경을 제공하는 것이다. 8세 이상의 어린이들에게 맞춰져 있으며, 또한 교사들에게 유용한 정보와 자료, 수업, 활동을 제공한다. 판화 제작 단원도 포함되어 있다.

게티 미술 교육 센터 "Printmaking with a Japanese Influence: Integrating Art History and Art Criticism"; "Art Education in Action: Making Art, Video Footnotes." *Art Education in Action Video Series*. 1995. ArtsEdNet: 게티 미술 교육 웹 사이트. 지도 계획과 교육과정에 관한 아이디어. 〈http://www.artsednet.getty.edu/ArtsEdNet/Resources〉 판화의 교육과정에 관한 완벽한 데이터베이스.

Kinderart.com. "Printmaking." 1999. 〈http://www.bconnex.net/~jar-ea/printmaking/〉 수업 계획과 다른 교육적인 자료가 링크되어 있는 사이트이다.

국립 미술과 디자인 교육 협회 (UK). *Arteducation.co.uk: Your Personal Art Teaching Assistant*. 1999. 〈http://arteducation.co.uk〉 미술을 지도하는 데 필요한 미술 수업, 미술 프로젝트, 아이디어에 관한 600페이지 이상의 자료이다. 영국의 초등과 중등, K-12의 뛰어난 미술 교사들이 만들었다.

워커 미술 센터, 와이즈먼 미술관, 미네아폴리스 연구소. "Graphic Arts." Activity: Art Media. *ArtsNetMinnesota*. 〈http://www.artsnetmn.org/actmedia.html〉 미술가들과 그들의 작품, 학급과 미술관의 자료, 각 전문 분야의 교실 교육과정에 관한 정보가 특징적이다.

미술은 과학기술 없이 불가능하다. 그럼에도 미술에 과학기술이 강력하게 반영되는 것은 아니다. 하지만 과학기술이 미술가들의 예술적 표현에 영향을 미치는 것은 분명하다.[1]

_ 미하이 나딘

15 세기 무렵 유화 물감이 발명되면서 회화는 끊임없이 변화하였다. 그 이전의 미술가들은 빠르게 마르는 석고, 즉 프레스코 위에 그림을 그리고 물이나 계란 노른자를 템페라 물감에 섞어서 사용하였다. 미술가들은 천천히 마르는 새로운 유화 물감으로 시간적으로 여유있고 세심하게 혼색할 수 있게 되었고 더욱 신중하게 이미지를 개발할 수 있었다. 그리고 유화 물감의 채색으로 그림의 수명도 길어졌다.

다른 기술적인 발전으로 미술가들은 새로운 시도를 할 수 있었고 성과도 이루었다. 우리는 제 9장의 판화 미술에서 기술의 발전에 따라 석판화가 발명되고 종이가 제조된 데 대해 살펴보았는데, 지난 세기 동안 놀랄 만한 속도로 기술이 발전하였다. 오늘날 미술가들은 100년 전에는 결코 생각하지도 못한 미술 매체를 다루며 과거에는 받아들이지도 이해할 수도 없었던 새롭고 특이한 방법으로 재료를 활용한다. 이 장에서는 최근 미술 활동에 나타난 여러 가지 아이디어와 매체를 살펴 보고 초등학교 어린이들이 소묘와 회화의 전통을 넘어서서 미술을 배울 수 있는 방법을 제시할 것이다.

미국.

새로운 아이디어, 새로운 매체

19세기에 이르러 사진이 발명되자 그때까지 전해 오던 시각 예술에 커다란 충격을 주었다. 먼저 카메라가 매우 정확하고 빠르기 때문에, 미술가들은 사실적인 재현 활동 중심의 회화에서 벗어나 카메라로는 표현할 수 없는 아이디어를 개발해야 했다. 인상주의 화가들은 색채를 강조하는 양식을 개발하여 세부 묘사보다 인상적인 분위기를 형상화하였다. 입체주의는 더욱 추상화되는 방향으로 나아갔는데, 그들에게 실제하는 가시적인 세계는 단지 출발점일 뿐으로, 예술에서의 실재 개념을 다루었다. 야수파 화가들은 공간 개념과 사실적인 색을 거부하고 카메라로 표현할 수 없는 방법으로 색을 사용하였다.

소묘, 회화, 판화와 조각에 사진 이미지를 참고 자료로 사용하는 미술가도 있었고, 또 사진 영상을 거부하고 카메라를 보조적으로 사용하는 미술가도 나타났다. 사진은 점차 기술적 과정을 초월하여 미술 영역에 진입하게 되었다. 사진 작가는 영상을 왜곡하고 마음대로 색을 바꾸었으며 이중 삼중의 이미지로 찍는 법을 발견하는 등 화가와 마찬가지의 방법으로 표현하였다. 최근에는 미술가들이 흔히 매체를 조합하면서 사

진과 회화, 판화를 구분하는 경계가 모호해졌다. 예를 들면, 앤디 워홀 Andy Warhol은 미술품 수집가 에델 스컬 Ethel Scull의 초상화를 회화나 소묘, 조각으로 표현하는 대신에 그녀를 즉석 카메라 앞에 앉히고 포즈를 취하게 하여 여러 장의 사진을 찍었다. 워홀은 스컬의 다양한 인상과 분위기를 볼 수 있는 포토세리그래프 Photoserigraph를 만들기 위해 사진을 선택하여, 그녀의 한 가지 모습에서 더 많은 것을 초상화에 담아 내었다.

사진에서 점차 영화, 비디오, 컴퓨터로 이미지를 만드는 기술까지 발달하였다. 이러한 모든 기술이 미술 매체가 되었고 사진과 함께 새로운 양식이 존재하게 되었다. 이런 발명에서 영화 산업이 시작되었고 미술관에서는 순수 예술 작품으로 인정된 수많은 영화들을 수집하고 상영하였다. 할리우드에 있는 스튜디오뿐 아니라 세계 각국에서 점점 성장해 가고 있는 독립 영화사들이 앞다투어 영화를 만든다. 비디오카세트 리코더 (VCR)가 전세계 수많은 가정에서 일상적으로 사용됨에 따라 비디오카세트의 거대한 시장을 이루었다. 오늘날 사람들은 비디오 캠코더를 이용해서 이전 세대에 일상적이던 가족 영화 home movies 같은 것을 만든다.

또 컴퓨터 영상이 아직은 일상적이지 않지만 급속도로 개발되고 있다. 심지어 개인용 컴퓨터 사용자들은 컴퓨터에서 '소묘용' 또는 '회화용' 프로그램을 구입할 수도 있다. 신세대 미술가들은 컴퓨터를 미술 매체로서 활용하고 있다. 오늘날 대부분의 대학 미술학부에서 컴퓨터로 표현적인 미술 이미지를 창조할 수 있도록 학생들에게 컴퓨터 과정을 교육하고 있다. 컴퓨터 미술은 상업 예술 분야에서 잘 활용되고 있다. TV 광고에 나오는 많은 이미지들이 컴퓨터로 만들어졌다. 선풍적인 인기를 끌었던 영화 〈트론〉과 수많은 만화 영화처럼 컴퓨터로 이미지를 만드는 경우가 점점 늘어나고 있다. 놀랄 만한 컴퓨터 영상 기술은 〈쥬라기 공원〉 〈타이타닉〉처럼 폭발적인 인기를 누렸던 상업 영화에 크게 공헌하였다. 컴퓨터 영역에서 기술이 급속하게 발전하고 미술 이미지를 만드는 도구로서 컴퓨터는 점점 중요한 위치를 차지하게 되었다.

사실 모든 혁신적인 미술가는 이전에는 수 없었던 이미지를 창조하기 위해 새로운 매체를 이용함으로써 미술 영역에 충격을 주었다. 스테인리스 스틸로 주형한 조각을 부드러운 코르텐 corten 스틸로 용접하고 가볍고 넓은 조각의 알루미늄을 조립해서 고장력 전신 케이블로 매단 것

이 그러한 예이다. 미술가들은 유색 레이저 광선으로 대규모 야간 라이트 쇼를 만들어내기도 했다. 또한 어떤 예술가는 라스베이거스를 가보고는 색과 크기가 다른 네온관으로 조각을 만들었다. 키네틱kinetic 조각은 물, 바람, 전기, 가솔린 동력, 자석 등의 에너지로 움직이는 조각을 포함하여 모든 영역에서 발달하였다.

끊임없이 발전하는 미술가들의 새로운 아이디어는 새로운 과학기술의 발달만큼이나 중요하다. 20세기 후반에 개념미술, 환경미술, 행위예술이 시작되었다. 이러한 많은 새로운 아이디어는 미술에서 받아들일 수 있는 재료의 범위를 넓히게 되었다. 크리스토Christo와 장 클로드Jeanne Claude는 캘리포니아에서 길이가 약 40킬로미터 되는 〈달리는 울타리〉를 만들었는데, 이는 높이가 약 5.5미터인 하얀 나일론 천을 약 160여 킬로미터가 넘는 강철 케이블과 기둥에 매단 것이었다.[2] 이 울타리는 2주일 동안 설치되었는데, 예정대로 장비는 철거되고 설치물은 그 땅의 목장주에게 주었다. 〈달리는 울타리〉는 개념미술의 예이며, 주 관할, 국경, 그리고 개인 소유로 나누어진 땅을 단일화하는 울타리의 아이디어가 프로젝트의 중심이었다. 이 작품의 범위와 작품을 성공하게 만든 중요한 요인이 환경이라는 점 때문에 환경미술이라고 한다. 그리고 이러한 프로젝트를 기록한 영화는 행위예술로 분류된다. 이 울타리가 철거된 후에도 영화는 오랫동안 남게 된다. 최근 미술가들이 수백 개의 거대한 우산을 일본과 캘리포니아에 동시에 설치하는 국제적인 작품을 완성하였다. 이것은 물리적, 문화적, 경제적으로 환태평양 무역 파트너인 미국과 일본의 상호관계와 두 나라의 아름다운 장소를 위해 시각적인 설치물을 만든 것이다. 일본에는 1,340개의 파랑 우산을, 캘리포니아에는 1,760개의 노랑 우산을 설치하였는데, 우산의 크기는 높이가 약 6미터, 지름이 약

위: 1991년 크리스토와 장 클로드의 우산 프로젝트는 캘리포니아와 일본 두 나라의 경관을 개념적, 미적으로 결합하여 작품을 통합하였다. 일시적이며 소유할 수도 없고 사거나 팔 수도 없는 크리스토의 작품은 어떤 가치가 있을까?

아래: 크리스토와 장 클로드, 〈우산〉, 일본과 미국, 1984~1991년. 1,340개의 파랑 우산을 일본에, 1,760개의 노랑 우산을 캘리포니아에 설치, 높이 6m, 지름 8.5m. 계획한 대로 철거하기 전 18일 동안 전시. © 1991 Christo. 크리스토와 장 클로드는 어떤 후원자도 없이 자신들의 작품으로 돈을 모아서 이 프로젝트의 비용을 조달하였다.

샌디 스코글런드, 〈빛을 발하는 고양이〉, 1980, 시바크롬, 사진, 76×102cm, 미술가 본인 소장. © 1980 by Sandy Skoglund. 환경과 설치는 현대 미술의 중요한 부분이다. 설치는 일시적이며 사진으로 기록된다. 이 작품은 초현실주의적 아이디어와 어떻게 연관될까? 이 미술가는 조각가인가, 세트 디자이너인가, 사진 작가인가, 아니면 이들을 종합한 어떤 것일까? 이것을 보는 사람은 어떤 분위기를 느낄 수 있는가? 책에서 이에 대한 비평가의 논평을 읽어 보자.

다. 이 〈나선형 방파제〉는 수년에 걸쳐 그 자리에서 다양한 유형의 해양 생물, 화학적인 반응을 일으키는 호수와의 상호작용, 물의 깊이, 기온의 변화에 따라 그 주변의 물색이 변하였다. 나중에 호수의 수면이 올라옴에 따라 이 나선형은 완전히 사라졌다.[4] 이와 같이 미술가들이 일시적이며 임시적인 작품을 만드는 동기 중의 하나는 미술시장을 거부하고자 하는 것인데, 미술시장이 그들의 창조적 표현을 타락시킨다고 믿기 때문이다. 또한 많은 경우 일단 팔리거나 시장 상품화된 작품은 작가가 통제하지 못한다는 사실에 대한 비판이기도 하다.

샌디 스코글런드Sandy Skoglund는 실내 환경에 작품을 제작하였다. 그녀는 방안을 비일상적으로 연출했다.[5] 그녀의 작품 가운데는 방 전체, 즉 벽, 천장, 마루를 단조로운 회색으로 색칠한 것이 있다. 작은 탁자, 의자 두 개, 냉장고, 그리고 방안의 다른 것들도 모두 같은 회색으로 칠하였다. 그 방안에서 조각이 아닌 실제의 모델인 나이든 부부가 포즈를 취하였는데, 남편은 의자에 앉아 있고 부인은 열려진 냉장고 문 앞에 있다. 둘 다 똑같은 단조로운 회색의 옷을 입고 있지만 그들의 피부색조가 대조적으로 두드러진다. 또한 방안에는 조각 작품인 많은 연두색 고양이가 있는데 각각 다른 포즈를 취하고 있다. 비평가는 스코글런드의 〈빛을 발하는 고양이(Radioactive Cats)〉라는 이 환경미술 작품에 대해 다음과 같이 적고 있다.

이 해학적이고 끔찍한 장면에는 음산하고 밋밋한 실내에 나이든 부부와 돌연변이 녹색 고양이들로 가득 차 있으며, 그들의 음산한 색은 중성적인 환경에 반향을 일으킨다. 이들 게걸스러운 동물들은 먹이를 찾아 화면 전체에 몰려들고 있다. 이러한 공상 과학 소설은 '사실'을 기록하는 사진적인 방식으로 제시됨으로써 그럼직한 것이 되었다. 스코글런드는 스스로 석고로 고양이를 조각하고, 배경으로 좁은 방에 있는 모든 것을 얼룩덜룩한 회색으로 색칠하여 준비하였다. 그녀는 독립적인 설치물로서 이 극적 장면을 제시하는 동시에 이를 찍은 사진과 사진 찍은 물건의 일부를 관중들에게 보여 주었다.[6]

미술가는 자신의 작품 환경에 살아 있는 모델에게 포즈를 취하게 하여 완성된 미술 작품으로 사진을 찍었다. 실제 설치물은 살아 있는 모

8.5미터였다. 이 작품은 1991년에 18일 동안 전시된 뒤 계획대로 철거되었다.

미술 매체로서 가장 기본적이고 원시적 환경인 땅, 그 자체를 이용한 미술가들도 있다. 월터 드 마리아Walter De Maria는 〈번개 들판〉이라는 환경 작품을 제작하기 위해 뉴멕시코에서 평평한 반건조 상태의 웅덩이를 선정하였다. 드 마리아는 특별히 번개를 유인하려고 뇌우가 잦은 지역에 지름 5센티미터짜리 스테인리스 스틸 기둥을 400여 개 설치하였다. 이 기둥은 69미터 간격으로 줄지어 설치되었는데, 거의 2.6제곱킬로미터를 뒤덮었다. 드 마리아는 자연의 힘과 이러한 자연이 이루는 시각적 장관을 찬미하는 방법으로 이런 번개지대를 계획한 것이다.[3]

또 다른 미술가 로버트 스미스슨Robert Smithson은 유타주에 있는 그레이트솔트 호수까지 뻗은 나선형의 방파제를 바위와 흙으로 만들었

델 없이 미술관과 화랑에 전시되었다.[7]

어린이들은 일상 생활에서 이러한 미술 형식들이 많음을 알게 된다. 영화, 비디오, 컴퓨터로 만들어진 TV 광고 이미지 그리고 많은 뮤직 비디오들을 일상적으로 본다. 이렇게 다양한 방법으로 어린이들은 부모나 교사들보다 더 많은 '매체에 대한 소양을 가지고 있다.' 이 장에서는 어린이들이 새로운 매체와 아이디어를 바탕으로 미술 활동에 참여할 수 있는 방법을 제시한다. 또 현대 미술가들이 무엇을 만들고 창조하며 이들 미술가들이 왜 미술 세계를 변화시키려는지 배울 필요가 있다. 균형 잡힌 미술 프로그램의 목표 중의 하나는 어린이들이 과거와 그들이 살고 있는 시대의 미술 특성과 중요성, 그리고 해석을 구별할 수 있는 능력을 기르는 것이다.

교실의 새로운 매체

전형적인 학교 미술 프로그램에서 다소 사용하기 어려운 미술 매체도 있지만, 교사가 관심을 가지고 지도하면 어린이들이 교실에서 성취할 수 있는 활동들도 있다. 몇 가지 예를 들어 보자.

신디 셔먼Cindy Sherman은 스스로 다양한 의상을 입고 연출하는 예술가인데, 가발과 안경을 쓰고 화장을 하여 완전히 다른 사람으로 변장한다. 그리고 그녀는 실내외의 배경을 만들고 다른 사람으로서의 자신의 사진을 찍는다. 이들 초상화 중에는 유머스러운 것도 있고 비극적인 것, 놀라운 것, 아름다운 것, 곤혹스러운 것, 양면성을 띤 것들도 있다.

셔먼은 1980년대에 색채 작업을 시작하여 규모를 확대하고 역광으로 비추어 자신의 여성적 섬세함을 돋보이게 하는 작업을 하였다. 그녀의 사진이 의상을 차려입은 멜로드라마에서 현대 여성의 이미지에 대한 연구로 발전하면서, 작가는 미술과 상업성의 경계를 탐색하였다. 의상 디자이너들이 곧 셔먼에게 상황 연출을 하는 데 자신의 제품을 써달라고 부탁하기 시작했다. 그녀는 프랑스의 《보그》에서 광고 사진인 〈무제〉를 포함하는 일련의 사진들을 찍기 시작했지만 '귀엽고 재미있는

신디 셔먼, 〈무제 영화 스틸 #5〉, 1978, 사진.
생존하는 가장 영향력 있는 미술가인 신디 셔먼은 현대 여성상을 보여 주는 이런 시리즈로 잘 알려져 있다. 셔먼은 상징적인 배경에서 스스로 의상을 차려입고 포즈를 취하여 각 '역할'을 상상하며 자신의 사진을 찍었다. 그렇게 해서 다양한 미술 형식들을 결합시켰다.

사진들'에 대한 광고주의 기대와 셔먼 자신의 창조적인 관심 사이에는 애초에 괴리가 있었다. 그녀는 "나는 사실 의상이 아니라 유행 양식을 조롱하고자 그것을 시작했다"고 말했다.[8]

자화상 전시실 만들기

신디 셔먼은 대부분의 어린이들처럼 어린 시절의 꽤 많은 시간을 텔레비전 보기, 그림 그리기, '차려입기dress-up' 등의 놀이를 하며 보냈다. 카

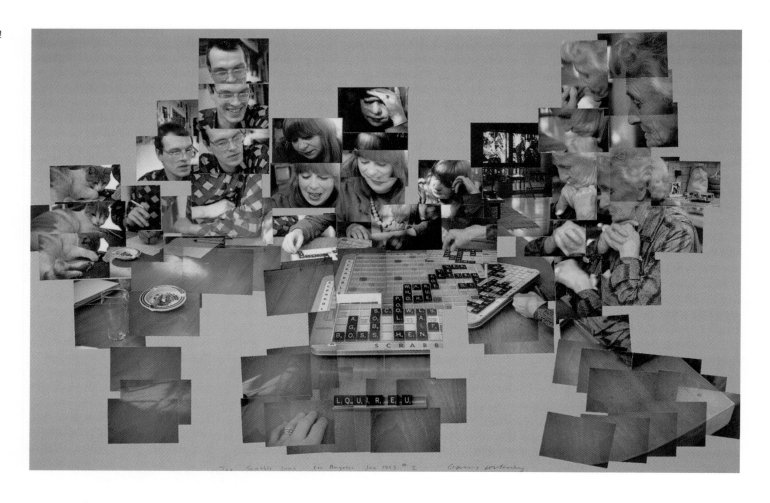

데이비드 호크니, 〈긁기 놀이, 1983년
1월 1일 #10〉, 1983, 사진 콜라주,
76×147cm.
이 미술가는 폴라로이드 카메라로
다양한 장면의 영상을 만들어
입체파인 피카소나 브라크의
콜라주와 비슷한 방법으로 사진을
조합하였다.

메라를 사용할 수 있게 됨에 따라 교실에서 어린이들은 필요한 옷들을
구하고 배경을 고르고 사진을 찍어서 재현하고 싶은 인물을 연출할 수
있다. 어린이가 제작한 초상화는 전시한다. 어린이들의 작품이 만들어지
면 교사는 그것을 모아 전시실을 꾸미고 해마다 작품을 첨가하게 될 것
이다.

어린이들은 신문이나 잡지에서 본 흥미있는 얼굴의 사진을 수집한
다. 그리고 그 얼굴이 주는 분위기나 느낌을 토의한다. 그 사진이 예술
사진인지 보통 스냅 사진인지를 물어 본다. 학생들이 생각하는 예술 사
진과 스냅 사진의 차이점은 무엇인가?

현대 미술에 대한 반응

미술 역사에는 당대에서 거의 알려져 있지 않던 새로운 아이디어와 스타
일과 매체를 개발한 많은 미술가들이 있다. 이런 미술가들이 공헌한 바
는 때로 십수 년 심지어 수세기가 지나서야 인정되기도 하였다. 예를 들
면, 인상파 화가들이 19세기 후반에는 받아들여지지 않았지만 오늘날은
높이 평가되고 있다. 오늘날에는 향상된 교육, 통신, 미술 출판, 미술 복
제품 등으로 인하여 미술가들이 공로를 인정받는 데 그다지 오랜 시간이
걸리지 않는다. 학생들에게 몇몇 현대 화가들이 사용한 새로운 미술 매
체에 대하여 조사하게 한다. 즉 바바라 크루거Barbara Kruger, 샌디 스코

글런드, 크리스토와 장 클로드, 백남준 등의 작가들을 조사하게 한다. 학생들은 그들의 특별한 작업을 분석하고 그 의미를 해석하며, 30년, 50년, 100년 내에 인정될 것으로 보이는 미술가들의 공헌과 그 이유를 생각한다. 이런 활동은 소규모 학습과 그룹 토의로 진행하며 수업 전체의 토의 내용을 녹음기로 기록하며 수업한다. 조사 내용과 토론의 깊이, 선택을 뒷받침하는 타당한 이유에 대한 분별력, 발표의 질 등에 초점을 맞추어 수업을 평가할 수 있다.

미술과 자연

스코틀랜드 미술가 앤디 골즈워시Andy Goldsworthy는 오로지 자연 환경으로부터 얻은 자연 재료인 돌, 나무, 진흙, 모래, 나뭇잎, 꽃, 깃털, 얼음, 눈 등으로 작업했다. 그는 도구나 접착제 등 어떤 인위적인 재료도 사용하지 않았다. 그의 모든 작품은 일시적이며 계절이나 날씨에 따라 변화하고 붕괴되어 자연으로 되돌아갔다. 작품 사진만이 그 작품 존재에 대한 유일한 기록이었다. 골즈워시는 작품의 의미에 대해 거의 말하지 않았다. "나는 자연이 어떻게 변화하는지 깨닫게 되었으며 그 변화를 이해하는 것이 핵심이다. 나는 내 작품에서 재료, 계절과 날씨의 변화에 민감해지고 싶다"고 하였다.[9]

골즈워시의 접근법은 자연과 환경에 흥미를 가진 어린이들에게 훌륭하게 적용될 수 있다. 그는 어린이들에게 다음과 같은 활동을 조언하고 있다.

- 계절의 변화에 따라 볼 수 있는 서로 다른 색의 잎사귀를 찾는다. 같은 종류의 나무에서 색의 변화에 따라 밝은 노랑, 노랑, 연두, 녹색, 진한 녹색과 같이 잎사귀를 배열한다. 한쪽 길을 깨끗이 치우고 거기다가 점진적으로 색의 변화가 나타나도록 차례로 잎사귀를 늘어 놓는다. 어느 정도의 간격으로 선을 곡선이나 지그재그 식으로 만든다.
- 모래가 있는 곳을 찾는다. 나무막대나 돌멩이와 같이 자연의 도구로 모래에 일련의 곡선을 긋고 어떤지 본다. 그 모양이 유지되기에 모래가 너무 말라 있지는 않은가? 모래를 적시기 위해 물을 사용할 수 있을까? 자연의 도구로 마음껏 그리기를 반복하여 형이나 패턴을 만들어 보자.

- 골즈워시의 작품 〈간조 때, 돌 위에 놓인 노란 느릅나무 잎사귀들〉을 영감 삼아 나뭇잎, 돌, 물을 위치지운다. 잎사귀를 색깔에 따라 선택하고 배열하면서 제자리에 붙어 있도록 물을 묻혀 가며 하나 또는 그 이상의 돌을 잎사귀로 덮는다. 그리고 변화를 시도한다. 즉, 몇 개의 작은 돌을 각각 다른 색의 잎으로 덮어 보기도 하고, 또 큰 돌 하나에 여러 색을 덮어 보기도 하며, 또 하나의 큰 돌은 한 가지 색으로 덮어 보는 등, 하고 싶은 대로 변화를 주어 본다.
- 냇가 바닥이나 자갈 구덩이처럼 작고 매끄러운 돌멩이가 많은 곳을 찾는다. 돌멩이를 많이 골라 크기와 색에 따라 분류한다. 그리고 돌멩이의 색과 크기의 변화에 따라 일련의 동심원을 만든다. 생각한 디자인으로 완성되면 끝낸다.
- 반드시 카메라를 준비하여 이러한 과정과 완성된 작품을 찍는다. 미술 작품은 그 장소에 남고 사진은 기록으로 남아 자연에서 보았던 아름다움을 기억하게 해줄 것이다. 골즈워시의 작품과 마찬가지로 여러분의 미술 작품은 자연과 함께하는 공동작품이다.

미술 매체로서 폴라로이드 사진

유명한 미술가 데이비드 호크니는 미술 제작 도구로 폴라로이드 카메라를 탐구하였다. 그는 하나의 화면에 같은 주제를 다양한 시각으로 나타낸 피카소나 브라크와 같은 입체파들 화가에게 관심을 가지고 왜곡해 표현하거나 (워홀이 에델 스컬의 초상화에 사용한 아이디어와 유사하게) 단 하나의 시점으로 가능한 이상의 정보를 드러내었다. 호크니는 이런 아이디어를 가지고 폴라로이드 카메라를 이용하여 비범한 결과를 보여 주었다.

폴라로이드 카메라는 매우 보편화되었지만 학교에 비치되어 있지 않으면 부모나 학교 친구들에게 빌릴 수 있다. 아이들에게 자신의 학급이나 주변 공원 또는 흥미있는 건물 등에서 좋아하는 장면을 선택하게 한다. 카메라의 준비 상황에 따라 그룹으로 작업하거나 한 대의 카메라로 돌아가며 선택한 주제를 각각 다른 시점으로 찍는다. 모든 사진이 완성되면 가장 재미있는 것이나 어린이의 느낌이 주제에 가장 잘 표현된 것들을 고른다. 그리고 그 사진들을 모아서 게시판에 배열하여 붙인다. 어린이들은 그룹 작업으로 몇 개의 폴라로이드 작품을 만든다.

폴라로이드 콜라주 작품을 전시할 때 호크니의 일생이나 작품에 관한 정보를 그의 작품에 곁들일 수 있으며, 게다가 작품을 입체파의 아

이디어에 관련시킬 수도 있다. 작품 전시에는 사진으로 포착하여 전달하려는 것에 관한 학생들의 진술을 포함시킬 수도 있다.

비슷한 제작 방법으로 어린이들이 인물을 사진으로 찍어서 워홀의 접근법으로 초상을 조합할 수도 있다. 어린이들은 인물 소묘나 회화를 덧붙임으로써 또 다른 차원의 통찰력과 흥미로운 점을 성취할 수 있다.

모든 것으로부터의 미술

작품을 제작할 재료를 결정하는 것은 미술가들의 사고방식이다. 이러한 사고방식에 따라 최근에는 미술 작품 제작에 어떤 재료도 사용할 수 있게 되었다.

어린이들은 낡은 장난감, 접시, 플라스틱 제품, 심지어 작은 전자제품 또는 램프같이 더 이상 쓰지 않는 주변의 폐품을 모은다. 또 지역의 물류 창고나 중고 가게에 들러 품목을 보충하고 흥미있는 품목은 사거나 기부를 받는다. 나뭇조각은 나무 가게, 지방의 목재소, 또는 목공일을 하는 학부모에게서 구한다. 이렇게 수집된 품목 중에는 가끔 운이 좋으면 작품이 될 만한 TV 세트도 있을 수 있다.

수집한 재료로 어린이들이 함께 조각 작업을 한다. 그들은 재미있다, 놀랍다, 흥분된다 아름답다 등과 같이 자신이 표현하고 싶어하는 분위기에 대해 논의하고 그러고서 적당한 재료들을 골라 결합하여 그것들이 흥미로운 효과를 내는지 본다. 어린이들은 적당한 때에 자신이 선택한 분위기를 표현하는 데 가장 적합한 색이 무엇인지를 결정해야 한다. 각각의 아이템들은 서로 결합하기 전에 색을 칠한다.

서로 떨어지지 않도록 조합하는 것이 중요한 문제이다. 그래서 어린이들은 망치나 못, 질 좋은 접착제, 나사못과 드라이버, 꺾쇠 등 자신들이 고안할 수 있는 여러 가지 방법을 생각한다. 조각을 부분별로 작

업할 것인지 미리 결정한다. 조각을 조립하고 떨어지지 않게 고정하면 최종적으로 어떤 색이 가장 적합할지를 결정한다. 작업이 완성되면 학

백남준, 〈과학 기술〉, 1991, 비디오 모니터 25대, 레이저 비디오디스크 3, 캐비닛 속에 독특한 음반 3장(옆면), 워싱턴, 스미스소니언 협회, 미국국립미술관.
백남준은 비디오 아트의 아버지로서 40년 동안 이 새로운 분야를 개척하였다. 그의 과학 기술과 시각 예술의 통합은 포스트모던 시대의 주된 취지를 보여 주는 좋은 예가 된다. 백남준 작품의 수십 개, 심지어 수백 개가 되는 비디오 모니터는 컴퓨터로 프로그램된 비디오의 연속 장면들을 보여 준다. 때로는 독립적인 장면을 비추고 때로는 연속적인 장면들을, 그리고 또 때로는 일제히 같은 장면들을 비춘다. 이 작품은 역동적인 시리즈 작품으로 비디오 자체가 살아 있는 것처럼 보인다.

생들은 현대 조각을 경험하게 된다. 만약 전기로 작품을 작동시키면 어린이들은 그것을 켜서 눈으로 보고 움직임과 소리에 감탄할 것이다.

팩스 이용하기

데이비드 호크니는 캘리포니아에서 미니애폴리스에 있는 워커 아트센터 Walker Art Center에 팩스로 벽화 전체를 보냈다. 그 벽화 이미지는 컴퓨터로 만들었으며 출력한 각 페이지는 전체의 한 부분이다. 호크니는 전체 이미지를 여러 장에 나누어 프린트하여 그 각 장을 팩스로 전국 곳곳에 전송하였다. 나뉘어진 프린트는 아트센터의 커다란 벽에서 합쳐졌다. 어린이들에게 팩스가 무엇인지 그리고 팩스기가 어떻게 작동하는지 설명한다. 종이 위의 낱말이나 이미지는 소리처럼 전화를 통해 전송되고 다른 팩스기가 받아서 원래 이미지의 형태로 또 다른 페이지에 재현된다.

학생들에게 그룹으로 그래픽 미술 형태를 만들 것이며, 작품은 다른 지역에 사는 미지의 친구에게 보낼 것이라고 설명한다. 학생들이 만든 미술 이미지를 받아줄 사람을 찾는다. 이 메시지는 다른 나라의 자매도시나 그 지역의 다른 학교와 주고받을 수 있으며 또 정치인, 교육감(미술 프로그램을 장려하는 한 방법), 시의회, 사회 명사에게 보낼 수도 있다. 이제 학생들은 전송하기 위해 질 높은 작품을 만들어야겠다고 다짐하고 깊이 생각하며 즐겁게 작업할 것이다.

기본적인 평가는 프로젝트의 성공 여부에 집중된다. 학생들이 적절하고 질 높은 그래픽 미술 메시지를 만들었는가? 그 메시지를 성공적으로 전송하고 받았는가? 학생들의 작품에 응답하는 통지를 받았는가? 이것은 어떤 점에서 긍정적인 경험이었는가? 학생들은 오늘날 생활 속에서 의사소통을 위해 기술과 미술이 이용된다는 사실을 더 잘 알게 되었는가?

미술 학습을 위한 복사 기술

대부분의 학교에는 복사기가 있으며 컬러 복사기를 사용하는 학교도 있다. 이러한 복사기를 자주 사용하더라도 경비가 그다지 많이 들지 않는다. 예를 들면, 고흐의 작품 〈별이 빛나는 밤〉을 토의하고 분석한 다음 교사는 모든 학생에게 그림을 복사해 주고 학생들에게 다음과 같은 과제

학생들은 같은 주제의 복사본들에 직접 작업을 하면서 변화를 준다. (프랑스)

를 준다. "그 나무의 윤곽을 빨간색 크레용으로 그려라" 또는 "검정색 크레용으로 하늘, 나무, 전경前景의 소용돌이 선을 나타내어라" "화가가 가장 관심을 끌고 싶어하는 중심 부분에 파랑색 크레용으로 X표시를 해라." 교사는 어린이들이 특별한 미술 작품을 연구하고 이해함에 따라 나타내는 반응을 위해 이러한 아이디어를 채택할 수 있다.

미술가들은 찍어내는 기술 이외의 또 다른 용도로 컬러 복사기를 사용하기 시작하였다. 복사기로 확대나 축소, 왜곡, 색을 강조하여 바꾸는 것 외에도 다른 흥미있는 작업을 할 수 있으므로 미술가들에게 즉각적인 결과와 더불어 더 많은 다양한 아이디어를 제공한다. 미술가들은 최종 이미지를 창조하거나 원하는 판은 무엇이든지 복사기로 복사할 수 있다. 컬러 슬라이드도 역시 컬러 복사기로 복사할 수 있는데, 컬러 슬라이드를 복사하여 크레용, 물감, 또는 잉크로 변화를 주어 그 결과를 인쇄할 수 있다.

어린이들은 일반 복사기로 원판을 손상시키지 않고 다양한 방법으로 여러 장 복사하여 자신의 소묘를 색칠하거나 그림을 그려넣을 수 있다. 그 소묘는 호크니가 폴라로이드 사진으로 했던 것처럼 확대·축소가 가능하며, 어린이들이 단 하나의 이미지로 여러 장의 콜라주를 만들기 위해 몇 개의 판형으로 자르거나 함께 붙일 수도 있다. 어린이들이 복사기를 사용해 봄으로써 현대 과학기술이 미술가들에게 허용한 융통성에 대해 배울 수 있다. 또 복사기 없이는 할 수 없는 방법을 통해 어린이들은 자신의 아이디어를 솜씨있게 다루는 법을 배울 수 있다.

교수를 위한 매체

매체를 위한 하드웨어는 정보를 보여 주는 단순한 기계 장치 이상이다. 즉, 하드웨어는 전달하는 내용의 모양과 구조에 연결되어 다양한 양식을 나타낸다. 그러면 회화와 같은 교수용 매체들이 학생들에게 주제에 대한 지각력을 확장시킬 수 있는 다양한 방법을 생각해 보자.

• 특정한 미술가에 관한 '영화' 나 '비디오' 로 개인적인 성장 과정이나 변화 모

습을 보여 준다.

• '슬라이드 비교법' 으로 미술 작품에서 보이는 미술 대상의 내용과 양식상의 유사점이나 차이점에 대하여 그룹 토의한다.

• 작은 '복사물' 세트는 학생들 수준에서 일련의 회화들을 연구할 수 있게 해준다.

- '영사 슬라이드'는 하나의 아이디어에 초점을 맞춰 모아진 슬라이드들을 싼값에 쓸 수 있게 해준다. 논평을 하려면 기록이나 메모가 곁들여져야 하는데 학생들은 자신에게 인상이 강한 것부터 작업한다.
- 공영 네트워크의 '생방송 TV 수업'은 전문 미술가가 나와 학생들에게 한 번의 시범을 보여 준다.
- '포터블 비디오'는 참고용 또는 전문 미술가들의 실제 공연에 직접 참가할 수 없는 학급을 위해 미술가를 방문하여 좀더 참고할 사항을 기록하거나 녹화하여 재방송할 수 있다.
- 지방에 사는 미술 비평가와 인터뷰한 '녹음 테이프'는 나중에 사용할 수 있도록 참고 자료로 보관한다.
- 컬러 모니터와 CD가 장착된 '컴퓨터'는 어떤 미술가나 양식 또는 작품을 컬러 이미지로 재생할 수 있으며 스크린에 나타낼 수 있다. CD 한 장에는 수천 장의 미술 이미지를 저장할 수 있다.
- 인터넷으로 활용할 수 있는 미술 정보는 무제한이다. 박물관 사이트, 미술가들의 작품 전시, 비평가들과 사학자들의 평론 그리고 컬러 이미지를 다운로드할 수 있으며 사이트의 범위는 전 세계적이다.

만화 영화를 제작할 때, 학생들은 평면의 형태를 사진 찍는다. 그 형태들이 투명하면 오버헤드 프로젝터를 사용하여 크게 영사할 수 있다.

교사는 시간이나 지식, 장비를 고려하는 문제 때문에 모든 유형의 교수법을 다룰 수는 없지만 자신의 수업 스타일, 학생들의 학습 범위, 주제의 범위를 상당히 넓혀갈 수 있다. 모든 유형의 매체는 이용함에 따라 제한의 폭이 줄어든다.

환경의 영향

오늘날 어린이들은 매체 활동에 적극적으로 참여하고 싶어하며 또한 그럴 준비가 되어 있다. 어린이들은 TV나 영화, 비디오, 컴퓨터 게임에 일찍부터 노출되어 있기 때문에 시각적 감각이 이미 매체 활동에 적응되어 있다. 어린이들은 사건 뉴스의 생생한 보도를 보며 전혀 의심하지 않으며 예를 들어, 아침은 세계의 이쪽에서 먹고 점심은 또 다른 세계의 다른 곳에서 먹을 수 있다.

교실 밖에서 일어나고 있는 사건에 대하여 매우 민감하게 반응하는 미술교사는 더 새로운 매체를 미술 프로그램에 통합시키는 것을 심각하게 고려하며, 새로운 매체를 이용한 창조와 전통적 매체를 이용한 창조 사이에 목표나 철학적인 면에서 근원적인 모순이 없음을 알게 된다. 색채와 소묘 두 종류의 재료는 모두 디자인 영역에 흥미를 가지고 도전하게 한다. 어린이들의 편에서 독창적인 해결책으로 유도하기도 하고 높은 수준의 창조적인 독창력을 요구하기도 한다. 더욱 새로운 매체에는 색, 공간, 양감, 선, 질감, 음영과 같은 요소에 시간, 움직임, 빛과 같은 관련된 구성 요소들을 점차적으로 결합시킨다. 한 미술교사에 의하면,

> 컴퓨터는 창조적인 표현의 가능성을 확장시킬 수 있는 잠재력이 있다. 컴퓨터는 아이디어나 이미지의 장을 마련한다……위험 감수, 실험, 탐험, 놀이 등 모두는 미술 과정에서 필수적이며 컴퓨터로 가능하다.[10]

교사가 근시안적이라면 빛에 소리를 결합시킨다든지, 움직임에 이미지를 연결시키는 재미를 이용한 동기부여에 실패할 것이며, 또한 음악, 무용, 집단 암송처럼 다른 예술 영역을 결합하는 방법도 이용하지 못할 것이다.

이 장에서는 한 시간의 수업시간에 수행할 수 있는 단순한 프로젝

백남준, 〈비디오 깃발 z(Video Flag z)〉, 1986, 텔레비전 세트, 비디오 디스크 플레이어, 비디오디스크, 플렉시글래스 모듈의 캐비닛, 140×338×46cm, 로스앤젤레스 지역미술관.
이 작품에서 미술가는 벽에 설치한 멀티 모니터 VCR과 성조기 형태로 프로그램된 84대의 텔레비전 화면을 조합하였다. 스크린의 영상들은 끊임없이 움직이며 성조기의 다양한 변형을 제시한다. 관람자는 통합된 작품이 전체적으로 전시된 것을 볼 수 있으며 개별적으로 각각의 스크린에 집중할 수도 있다.

트부터 몇 시간이 걸리는 더욱 복합적으로 운영해야 할 프로젝트에 이르기까지 다양한 활동을 설명하였다. 대부분의 경우 프로젝트의 소요 시간은 교사가 주제를 얼마나 깊이 탐구하고자 하는가에 달려 있다.

대부분의 학교는 슬라이드와 오버헤드 프로젝터가 있고, 또 드라마 프로그램을 운영하는 학교에서는 투명한 컬러 필터지가 갖추어져 있기 마련이다. 이를 슬라이드와 결합하여 사용하면 매우 효과적이다. 예를 들어, 물건들을 덮어 놓는 하얀 천에 사용하면 더욱 효과적이다. 이러한 형태의 멀티미디어 형식은 약 30년이나 되었지만 이는 지금도 여전히 학생들에게 비교적 짧은 시간 안에 빛과 색을 폭넓게 다룰 수 있게 한다.

카메라의 경험
자신의 것이든 친구나 가족에게 빌린 것이든 카메라를 활용할 수 있다면

관찰 또는 개인 기록용 도구로 사용할 수 있다. 조각이나 회화, 사진과 같이 강하게 대비되는 둘 이상의 매체로 하나의 주제를 다루는 것은 어린이들이 사용하는 미술 매체의 가능성과 제한점이 조화를 이루게 하는 효과적인 방법이다. 초보 사진작가를 위한 다음의 과제는 소묘나 글짓기에서 시도해볼 만하다.

• '생활 연재 만화'를 만든다. 실존 인물의 사진 시리즈로 줄거리를 만든다.
• 자전적인 사진을 찍는다. 자신이 좋아하는 것, 가족, 사는 곳 그리고 자기 자신을 찍어서 스스로에 대해 이야기한다.
• 이웃에 대해 상세하게 기록한다. 놀거나 일하는 사람들, 다른 연령의 사람들, 사람들이 주거하고 일하며 시간을 보내는 건물의 사진을 찍는다.
• 한 장 또는 시리즈로 된 사진을 보고 단어나 느낌을 말해 본다. 행복, 슬픔,

춥다, 덥다, 단단하다, 부드럽다 등.
- 작은 벌레나 거인의 시각처럼 인간과는 다른 시각으로 세상의 사진을 찍어 본다.
- 자신의 사진에 노래, 시, 또는 짧은 이야기를 넣어 설명한다.
- 패턴을 찾아 본다. 말뚝 담장, 철길, 벽돌과 같은 주변 환경에서 반복된 디자인을 발견한다.

스토리보드

스토리보드storyboard는 교과를 초월한 활동으로, 다양한 단계로 엮은 이야기에 이미지를 연결하여 그림을 그리는 것이다. 이를 통해 어린이들은 영화 제작자, 만화가, 상업 작가가 종이에 표현하는 방법을 더 잘 이해할 수 있게 된다.

스토리보드는 이야기나 주어진 문제를 연속적인 그림으로 표현한 것이다. 학생들은 그림으로 그리거나 뉴스나 잡지의 사진에서 골라 붙일 수 있을 것이다.

스토리보드는 영화, 비디오를 위한 계획으로, 그리고 그 자체로도 활용할 수 있다. 이를 숙제로 내줄 수도 있다. 예를 들어, 초등학교 고학년 어린이는 1분짜리 TV 광고를 연구하여 스토리보드의 프레임들을 줄여서 만들 수 있다. 화면의 시간 조절을 기록하고 가까운 거리에서 찍는 근거리 촬영, 멀리서 찍는 원거리 촬영, 클로즈업 등을 구별하게 된다. 스토리보드를 만들 때 학생들은 자신들의 사진을 폭넓게 활용하기 위해 영화나 비디오에 대한 기본 용어를 적용할 수 있다. 스토리보드는 정보 매체의 영역과 전통적인 사진 제작 형식의 중간 분야이다.

최우수 어린이용 도서로 선정된 데이비드 위스너David Wiesner의 《화요일Tuesday》이라는 책은 모든 연령의 어린이들에게 적용할 수 있는 시각적 이야기를 보여 주는 뛰어난 예이다." 이 즐거운 이야기는 스토리보드의 기술에 대한 모든 것을 보여 준다.

비디오

학교에서 휴대용 VCR과 캠코더의 인기가 있다. 하지만 미술 프로그램에서 VCR이 여전히 널리 호응을 얻고 있다. 오늘날 그것은 한 세대 전의 카메라와 비슷한 위치에 있다. 비디오 기록의 창의적인 기능을 냉정하게

살펴 보면, 정말로 비디오는 혁명적인 도구임을 인정해야 한다. 이는 어떤 의미로는 어린이들이 수년간 여가 시간에 이용해 오던 바로 그 기계를 조작할 수 있게 되었음을 의미한다. 입장이 갑자기 역전되어서, 시청자였던 어린이들이 제작자가 되기도 하고 감독이나 배우도 되는 것이다. 카메라, TV 모니터, 그리고 컴퓨터를 갖춘 소규모 TV 스튜디오는 그들에게 새로운 영역이었다. 이전에는 수동적이던 관찰자가 이제는 카메라를 다룰 수 있게 되고, 이미지를 창조하며, 그것을 즉시 모니터 상에 피드백할 수 있다. 어린이들의 활동을 학교로 제한할 필요도 없다. 다시 말하면, 운동장, 주변의 이웃 등 캠코더를 가지고 다닐 수 있는 곳이면 어디든 다룰 수 있는 영역으로 확장해 나갈 수 있다.

사진과 비디오 카메라의 기술은 강습회에서 배울 수 있다. 그러나 특별히 훈련을 받은 미술교사가 VCR과 관련된 일련의 활동을 만들어 가는 방법은 별 가치가 없다. 여름에 있었던 한 워크숍에서 어린이들은 다음과 같이 그룹으로 번갈아가며 작업하였다.

- 어린이 자신에 관한 광고를 디자인하고 표현하였다. 전과정을 녹화할 뿐만 아

비디오 제작과 관련된 배우, 카메라 기사, 감독, 스튜디오 방청객 등 수많은 역할이 뚜렷하게 구분된다. 반면 작가와 음향 기사는 잘 드러나지 않는다. 학생들은 제작 과정 동안 역할을 바꿀 수 있다.

니라 전체를 계획하고 광고문안을 써서 '메시지'를 전달한다.

- 일련의 즉석 그림에서 발전한 단막극에 사용할 배경을 디자인하고 모은다. 무대 세트는 커다란 판지로 세우고 버려진 가구도 사용한다.
- 카메라 앞에서 소형 세트를 시험해봄으로써 빛의 효과와 다양한 규모의 변화에 대해 연구한다.
- 모니터에 나오는 상업용 프로그램을 비평한다.
- 학교나 가정에서 비롯된 다양한 사회 상황에 대해 역할극을 한다.
- 감자 찍기, 스텐실, 콜로그래피와 같은 단순한 과정을 시범해 보이는 TV 미술 교사 역할을 한다.
- 카메라 기사, 감독, 연기자, 디자이너, 제작자를 번갈아 맡아 보고, 장비의 기본적인 작동법과 명칭을 배운다.[12]

학교 미술 프로그램에서 비디오의 사용은 보편화되었다. 호기심 많은 교사들은 앞에서 제시한 활동을 검토해봄으로써 어린이들의 시각적 인식 능력을 넓히는 수단으로 VCR과 캠코더가 제공하는 많은 가능성에 대해 깊이 생각할 것이다.

최근에는 디지털 비디오 카메라로 매우 높은 수준의 비디오를 제작할 수 있다. 단편 비디오를 촬영하고 그 장면을 소프트웨어로 편집하여 컴퓨터로 볼 수 있다. 고품질의 카메라와 소프트웨어 프로그램은 다양한 유형의 편집, 특수 효과, 제목, 그리고 소리 기능까지 가능하다. 디지털 비디오 카메라와 개인용 컴퓨터는 학교뿐 아니라 미국의 전 가정에 점점 일반화되고 있다.

새로운 과학기술을 사용할 수 있지만 문제는 그것을 학급으로 가져오거나 학생들에게 그 장비를 이해시키는 것이다. 복사기를 사용하여 흑백이든 컬러든 간에 이미지를 새롭게 할 수 있다. 교사가 쉽게 접근할 수 없을지라도 항상 새로운 과학기술을 사용할 수 있다는 점을 명심해야 한다. 오늘날 레오나르도 다 빈치가 살아 있었더라면 그는 독특한 상상력을 발휘하는 데 어떤 방법이라도 사용했을 것이며, 또 열정적인 호기심으로 과학기술의 발달 진보에 따라 자신에게 쓸모있는 모든 표현 방법을 기꺼이 받아들였을 것이다.

미술실에서의 컴퓨터 기술

컴퓨터, 비디오, VCR, CD-ROM을 사용함으로써 성취할 수 있는 미술의 교수와 학습 범위는 실로 놀랄 만하다. 사실상 교사로서 하려고 생각하는 것은 모두 지금 이미 할 수 있게 되었으며 컴퓨터의 기능은 여전히 매우 급속하게 발전하고 있다. 단순한 것에서 더욱 복잡한 것으로 나아가면서 이제 학생들은 다음과 같은 것들을 할 수 있다.

- 학교 컴퓨터와 손쉽게 이용할 수 있는 그래픽 소프트웨어를 사용하여 미술시간에 흑백 또는 컬러로 작품을 만들 수 있다.
- 학생들은 자신의 미술 이미지를 색채와 형태, 작품의 구성 방법을 다양하게 바꾸어볼 수 있다. 이미지를 고치다가 망치는 경우를 대비해서 원본은 저장해 둔다.
- 학생들의 컴퓨터로 그린 소묘나 회화를 흑백이나 컬러로 프린트한다.
- 이미지를 비디오 카메라에서 컴퓨터 화면으로 전송해서 그래픽 소프트웨어로 다양하게 변경하고 변형할 수 있다.
- 컴퓨터 화면의 미술 이미지를 TV 모니터로 전송하고 비디오 테이프에 저장한다.
- 일반 필름 대신에 작은 디스켓을 넣어 디지털 카메라로 사진을 찍는다. 이 사진을 VCR 디스크에 저장하면 TV 모니터로 볼 수 있고 원하는 이미지를 스캔하여 컴퓨터에서 예술적으로 수정할 수도 있고 미술 작품 구성에도 사용할 수 있다.
- 어린이 자신의 소묘나 회화, 사진을 포함한 어떤 이미지를 컴퓨터 화면에 띄워 수정하거나 자신의 미술 작품에 통합시킨다.
- 비디오디스크에 저장된 미술관의 전제 컬렉션의 컬러 이미지에 접근해 보고 컬렉션 브라우즈에서 미술가, 양식, 제목이나 핵심어로 작품 이미지를 불러내 본다.

교사들 대부분이 이런 가능성에 대해 매우 흥분하지만 언급된 것 중에 가장 단순한 방법을 적용하는 것 이외에 다른 방법을 시도해 보는 교사는 매우 드물다. 왜 교사들이 컴퓨터 기술 영역에 관심을 갖지 않으며 언제쯤 그런 가능성이 미술 이미지의 범위를 특징짓는 포괄적인 미술 프로그램에 완벽하게 적용될 수 있을까? 또 역사적·비평적인 요구 모두

가 컴퓨터로 가능한 미술 제작의 창조성을 높이 평가할까? 가장 큰 이유로 융통성 없는 학교 예산 때문에 필요한 컴퓨터 하드웨어와 소프트웨어를 구입하기 어렵다는 것과, 컴퓨터를 미술수업을 위한 도구로서 연구하지 않는 교사들의 태만을 들 수 있다. 또한 컴퓨터를 미술 창조에 유용한 매체로 생각하지 않는 사람들도 있다.

그러나 이유가 무엇이든 간에 그 타당성은 점점 희박해지고 있다. 오늘날에는 컴퓨터 기술 발전의 속도만큼 빠르게, 고가품목이었던 컴퓨터가 구입하기 쉬운 가격대를 형성하게 되었고, 컴퓨터와 함께, CD-ROM, VCR, 디지털 카메라, 그리고 그 외 다른 품목들도 학교나, 학생과 교사의 가정에서 더욱 일반화되었기 때문이다. 최근 몇 년 사이에 컴퓨터와 레이저 프린터 가격이 급격하게 떨어짐에 따라 사용자수가 크게 증가하였다. CD-ROM은 1991년과 1993년 사이에 그 수가 배 이상으로 증가했고 이제는 컴퓨터의 기본 사양에 포함되었다. 곧 전화, 휴대전화, 위성 통신, 텔레팩스, 라디오, TV, VCR, 컴퓨터와 같은 중요한 장치들의 상호 연결은 교수 학습을 위한 더 새로운 매체의 가능성을 높여줄 것이다. 그리고 전자 공학의 네트워크 체계는 수많은 학습 프로그램이나 미술수업의 학습 기회를 열어줄 것이다. 미술 프로그램뿐만 아니라 모든 학교 시스템은 이 무한한 잠재력을 지혜롭고 분별있게 활용한다면 큰 도움을 얻게 될 것이다.

그러나 모든 기술적 혁신과 함께 교사들이 분명하게 방향을 설정하고 목적에 맞게 잘 구성된 미술교육 과정에서 이러한 도구들을 선택하고 조직할 때만 그 효과를 발휘할 것이다. 교사들은 교육적으로 필요한 내용과 단순히 즐기기 위한 내용을 구별하는 것이 중요하다.

컴퓨터 기술 발달에 관심있는 교사들은 학교 지역, 성인교육 프로그램, 대학 수업을 통해서 컴퓨터로 진행하는 수업에 접근하고 있다. 더욱이 컴퓨터 기술과 특별한 소프트웨어 프로그램에 대한 능력을 신장시키기 위해 정기적인 워크숍과 2~5일 동안 집중적으로 세미나를 개최하는 컴퓨터 동아리들도 있다. 하드웨어와 소프트웨어에 대한 정보를 구하고자 한다면, 초등학교, 중학교, 고등학교 교육에서의 컴퓨터 응용을 다룬 많은 출판 자료들이 있다. 이러한 출판물은 발달된 전자공학의 모든 기술을 교육적으로 적용할 수 있도록 설명해 준다. 그리고 미술 과목을

초등이나 중등 수준의 학교에서는 어린이들이 컴퓨터에 접근하기 더욱 쉬워진다. 체육관이나 도서관을 사용하는 것과 비슷하게 시간표에 따라 컴퓨터실을 사용하는 학교도 있다. 미술 제작이나 디자인 작업에 컴퓨터의 기본적인 그래픽 프로그램을 사용할 수 있으며 컬러 프린트 사용도 점차 보편화되고 있다.

포함하여 전교과 영역에서 컴퓨터 사용을 장려하기 위해 모든 학교와 교사들이 사용할 수 있는 문서화된 도구를 개발한 주도 있다.

주

1. Mihai Nadin, "Emergent Aesthetics−Aesthetic Issues in Computer Arts," *Leonardo,* Supplemental Issue, 1989, p. 47.

2. 〈달리는 울타리〉 〈우산〉과 이를 제작한 미술가에 대해 더 알고 싶으면 다음의 책을 참조하라. Jacob Baal-Teshuva, *Christo and Jeanne-Claude* (New York: Christo, 1995).

3. 〈번개 들판〉과 드 마리아에 대해 더 알고 싶으면 다음의 책을 참조하라. John Beardsley, *Earthworks and Beyond*, 3rd ed. (New York: Abbeville Press, 1998).

4. 〈나선형 방파제〉와 스미스슨에 대해 더 알고 싶으면 다음의 책을 참조하라. Beardsley, *Earthworks and Beyond.*

5. 〈빛을 발하는 고양이〉의 이미지와 샌디 스코글런드에 관한 정보에 대해서는 다음을 참조하라. Randy Rosen, Catherine Brawwer et al., *Making Their Mark: Women Artists Move into the Mainstream, 1970-1985* (New York: Abbeville Press, 1989), p. 86.

6. 앞의 책, p. 84.

7. 〈빛을 발하는 고양이〉에 대해 더 알고 싶으면 다음을 참조하라. *ArtsEdNet: The Getty Art Education Web Site,* "Sandy Skoglund: Teaching Contemporary Art," 〈http://www.artsednet.getty.edu/ArtsEdNet/Images/Skoglund/〉

8. Rosen, Brawer, et al., *Making Their Mark,* p. 138.

9. Beardsley, *Earthworks and Beyond,* p. 206.

10 . Deborah Greh, *Computers in the Artroom: A Handbook for Teachers* (Worcester, MA: Davis Publications, 1990), p. 10.

11. David Wiesner, *Thesday* (New York: Clarion Books, 1991).

12. Newton Creative Arts Summer Program, Newton, MA.는 5∼6학년을 위한 특별한 워크숍을 제공하였다.

독자들을 위한 활동

이 장에서는 빛, 동작, 성질과 관계된 기구를 사용하는 여러 활동들을 설명한다. 여기 몇 가지 활동들을 보자.

1. 2개의 영화를 동시에 상영한다. 그리고 한 편에서는 소리를 제거하고, 다른 한 편에서는 영상을 제거해 보자. 그리고 한 영화의 영상과 다른 트랙의 소리를 연관 시켜 보자.

2. 친구들과 인쇄물 만들기, 진흙 이기기, 색깔 합성하기, 그림이나 미술과 그 외의 다른 것들에 대한 연구 자료 형식 분석하기와 같은 주제로 간단한 교육용 비디오를 만들어 보자. 비디오의 각 부분을 명확하게 하자. 그리고 그것을 의도했던 시기의 학생들을 통해 확인해 보자.

3. 이어지는 그림을 연속적으로 보여 주어 움직이는 듯한 환영을 만들어 보자. 색인 카드들의 한쪽 면을 이용해서 연속적인 '도해용 카드'를 만들어 보자. 카드에서 상의 위치를 조금씩 바꾸어 가며 공이 카드 밖으로 넘어가 버리는 환영을 만들어볼 수도 있고, 배가 바다에 가라앉는 모습, 지킬 박사가 하이드로 변하는 모습도 만들 수 있다.

4. 간단한 컴퓨터 애니메이션 프로그램을 이용하여 3번에서 언급한 도해용 카드를 시도해 보자.

5. 포토샵이나 그와 비슷한 컴퓨터 프로그램으로 초등학교 교육 과정에 나오는 주제인 색, 디자인, 미술사, 그 밖의 것들을 가르칠 수 있는 보조 학습 자료를 만들어 보자.

6. 음악과 매체의 상관관계를 이해하기 위해 시도해 보자. 음악을 고르고 음악에서 어떤 방법으로든 암시되는 이미지를 유리 슬라이드에 나타내 보자. 선, 색, 양감과 같은 특정한 요소들에 모두 음악의 분위기를 반영한다. 슬라이드들은 분위기와 음악 속도 사이의 변화 관계에 따라 분류될 수 있다. 동시 상영되는 슬라이드 작품은 두 개의 영사기를 사용해서 영사기의 초점을 조절하여 하나의 이미지가 다른 이미지 속으로 서서히 사라지도록 이미지를 만들어낼 수 있다.

7. 미술 재료들, 즉 여러 가지 색의 마커, 색연필, 물감, 잉크와 같은 것을 결합하여 콜라주나 포스터를 만들어 컬러로 사진 복사할 수 있다. 얼마나 다양한 사진 복사 매체가 있는지 주목하자.

8. 두 학생을 모슬린 천이나 면직 옷감 조각으로 감고 유명한 그림이나 건물을 그 위에 투영시켜 보아라. 이렇게 해서 친숙한 이미지가 어떻게 변형되는지를 살펴 보자.

9. 교내 연극부나 인근의 초등학교에 요청하여 곧 폐기될 유색의 투명 조명용 젤을 구해 보자. 이 젤을 가늘고 긴 조각이나 기하학적인 무늬로 잘라 보자. 이것을 오버헤드 프로젝터로 영사하면 영화 스크린으로부터 온 벽의 공간이 색으로 가득 찰 것이다. 서로 다른 색들을 겹쳐 보기도 한다. 검은 실루엣을 만들려고 하면 불투명한 종이를 투명한 유색 형태와 관련있는 형으로 잘라낸다.

추천 도서

현대 미술가와 그들의 작품에 관한 최신의 해설을 보려면 *Contemporanea, ARTnews, and Art in America* 같은 정기간행물을 보라. 온라인 판을

인터넷에서 볼 수 있다.

Beardsley, John. *Earthworks and Beyond*. 3rd ed. New York: Abbeville Press, 1998.

Druin, Alison, ed. *The Design of Children s Technology*. New York: Academic Press/Morgan Kaufmann. 1998.

Erhlich, Linda. "Animation for Children." *Art Education* 48, no. 2 (1995): 24-27.

Freedman, Kerry. "Visual Art/Virtual Art: Teaching Technology for Meaning." *Art Education* 50, no. 4 (1997): 6-12.

Leigh Green, Gaye, "Installation Art: A Bit of the Spoiled Brat or Provocative Pedagogy." *Art Education* 49, no. 2 (1996): 16-19.

Gregory, Diane C., ed. *New Technologies and Art Education: Implications for Theory, Research, and Practice*. Reston, VA: National Art Education Association, 1997.

Knapp, Stephen. *Digital Design: The New Computer Graphics*. Rockport MA: Rockport Publishing, 1998.

Lovejoy, Margot. *Postmodern Currents: Art and Artists in the Age of Electronic Media*. Upper Saddle River, NJ: Prentice-Hall, 1997.

Matthews, Jonathan C., and ERIC Clearinghouse for Social Studies/Social Science Education. *Computers and Art Education*. Bloomington: Clearinghouse for Social Studies/Socal Science Education, Indiana University, 1997.

O'Brien, Michael, and Norman Sibley. *The Photographic Eye: Learning to See with a Camera*. Worcester, MA: Davis Publishing 1991.

Stroh, Charles. "Basic Color Theory and Color in Computers." *Art Education* 50, no. 4 (1997): 17-22.

Wagstaff, Sean. *Animation on the Web*. Berkeley, CA: Peachpit Press, 1999.

인터넷 자료

소장품과 전시

디지털 아트

구겐하임 미술관. "Virtual Projects." *Guggenheim Virtual Museum*. 1998. ⟨http://www.guggenheim.org/virtual/index_fst.html⟩ 구겐하임 미술관의 이가상 미술관은 웹상에서 디지털 미술 작품을 의뢰하고 주문하며 전시한다.

컴퓨터 아트 미술관. *Images for a New Millennium*. 1999. ⟨http://www.donar-cher.com/moca/index.html⟩ 컴퓨터 아트 미술관은 기술적 · 미술적으로 중요한 미술가들의 작품이 특색이다.

워커 아트 센터. "The Shock of the View: Artists, Audiences, Museums in the Di-gital Age." *Gallery 9: New Media Initiates*.1998. ⟨http://www.walkerart. org/sa-lons/shockoftheview/sv_front.html⟩ 미술과 기술에 관한 일련의 온라인 전시와 대화가 특징적이다.

혼합 매체와 사진

게티 미술 교육 연구소, ArtsEdNet. "Kids Framing Kids: More Than Just a Pretty Picture." 1997. *ArtsEdNet. Lesson Plans and Curriculum Ideas*. ⟨ http://www.artsednet.getty.edu/ArtsEdNet/Exhibitions/Kids/⟩ 이 전시회에 전시된 사진들을 제작하고 또 사진 속 주제로 등장하고 있는 아이들은 셸리 초등학교 어린이들이다. 수업 방법론과 다른 자료들이 실려 있다.

ArtsEdNet : 게티 미술 교육 웹 사이트. "Sandy Skoglund: Teaching Contemporary Art." *Online Exhibition. Image Galleries and Exhibitions*. 1996.⟨http://www.artsednet.getty.edu/ArtsEdNet/Images/Skoglund/⟩ 국제적인 설치미술가이며 사진작가로 알려진, 현재 생존하는 샌디 스코글런드의 미술품. 온라인 상의 전시와 더불어 교육과정 자료, 미술가와 미술교육자의 토론, 수업계획과 활동에 관한 내용이 실려 있다.

교육과정 자료와 수업 계획

사진

이스트먼 코닥사. "K-12 Resources: Lesson Plans." *Enhancing Learning through Imaging*. 1999. ⟨http://www.kodak.com/US/en/digital/edu/⟩ 수업 계획이 포함되어 있다. 사진용어 해설, 초보적인 사진의 구성, 빛의 언어, 아마추어 사진사의 암실 계획, 디지털 사진 등.

애리조나 대학교. "Teaching from the Collection: Educator s Guides." *Center for Creative Photography*. ⟨http://dizzy.library.arizona.edu/branches/ccp/⟩ 이곳은 미술관으로 미술의 형식으로서 사진을 집중적으로 연구한다. 이 사이트는 초등학교 교육과정에 사진을 통합시키는 교육과 이미지로 교사들을 안내한다.

캘리포니아 대학교 리버사이드 캠퍼스. "Kids Lessons." *California Museum of Photography*. 1999. ⟨http://cmp1.ucr.edu/exhibitions/educatin/vidkid-\s/lessons.html⟩ 이곳은 비디오와 텔레비전을 소개하고 움직이는 그림을 만들어내는 '초보적인' 방법에 초점을 맞추고 있다.

디지털 아트와 애니메이션

일루전 작품, L.L.C. 1997. 〈http://www.illusionworks.com/〉 이 사이트에는 상호
　　작용하는 실험 교수, 과학적인 해석, 학교 프로젝트, 일루전 미술 작품,
　　상호작용하는 퍼즐, 3D 그래픽, 권장 도서목록, 참고문헌, 여러 링크들이
　　포함되어 있다.

Advanced Network and Services. *ThinkQuest*. 1999.
　　〈http://www.thinkque-st.org/thinkquestjr.html〉 흥미에 바탕을 둔 교육
　　프로그램인 *Thinkquest*는 미술교사나 학생들을 위한 가장 훌륭한 인터넷
　　사이트 중의 하나이다. *Thinkquest*는 학생이나 교사들이 만드는 인터넷
　　프로젝트를 후원하며 이 사이트에 그것들을 소개한다. 그 가운데는 디지털
　　아트와 컴퓨터 그래픽이 있다. 이 미술 프로젝트는 혁신적이고 교육적이며
　　인터넷의 기술적 가능성을 보여 주는 모델이다.

워너 브러더스 사. "Animation 101." 1998. 〈http://wbanimation.warnerbros.
　　com/cmp/ani_04if.html〉 애니메이션에 관심 있는 학생들을 위한 대화식
　　사이트.

출판물

〈http://www.ed.gov/Technology/〉 미국 과학기술 교육성U.S. Department of
　　Education Office of Technology의 이 사이트는 최신 정보와 교실에서 필요한
　　과학기술에 관한, 교사를 위한 자료를 제공한다. 온라인 출판물과 다른 교육
　　과학기술 사이트를 링크해 놓은 것이 특색이다.

North Central Regional Education Laboratory. *Technology Connections for
　　Sc-hool Improvement Planners Handbook.*
　　1999.〈http://www.ncrel.org/tpl-an/tplanB.html〉 교육자들을 위해 유익한
　　도구로서, 기술 자료들을 계획하고 습득할 수 있다.

디자인

미술 언어와 적용

오늘날 조각에서 정확하게 형식적인 것은 무엇일까? 이 물음에 대한 대답 중 하나는 분리된 물질적 실체로서 확인하고 논리적으로 검증될 수 있는 조각의 재료적, 시각적, 촉각적 특성이다. 형식적인 특성은 고전적인 본래의 의미를 부여하는 형, 균형, 비례, 구조, 질감, 색, 맥락으로 대상의 비문자적인 의미를 찾는 데 관심을 기울이는 시각적인 실체의 측면들이다.[1]

_ 잭 버넘

오늘날에는 '구성composition'이라는 말 대신에 '디자인'이라는 용어가 사용되고 있는데, 지금은 더욱 제한된 의미로 쓰인다. 나무둥치와 가지라는 나무 구조를 비유하여 전체와 부분의 관계를 설명할 수 있지만 나무는 미학적이거나 기능적 의미로 계획되거나 '디자인된' 것은 아니다. 디자인은 미술과 분리된 별개의 영역이 아니라 예술 형식에 절대적으로 필요한 부분이다. 창조적인 사람들이 전달하고자 하는 메시지는 자연히 어떤 작품의 형식적인 조직화로 나타난다. 1학년 어린이들이 만든 찰흙 조각 작품, 중국의 석기 병, 커샛의 회화, 베토벤의 교향곡 또는 아서 밀러의 연극 등은 디자인과 구조, 종속적인 요소가 결합하여 전체로 통합된 것이다.

미국.

그러므로 디자인은 모든 예술 형식에 나타나고 직관적으로 성취되거나 의식적으로 다루어진다. 미술교육의 기능 중 하나는 디자인에 대한 어린이들의 인식을 발달시키는 것이다. 이 장에서는 시각적 표현 형식에 적용되는 디자인을 다룰 것이다. 그리고 디자인을 구성하는 부분이나 요소 분석과 예술가들이 이러한 요소를 일관성 있게 사용하는 방법에 대한 개요를 포함한다. 교사가 디자인에 대한 지식이 없으면 어린이 자신의 미술 작품과 다른 사람의 작품을 이해하도록 가르치고 도와 주기 어렵다. 이 장에서는 실제의 학급에서 적용할 수 있는 제안과 함께 전문적인 배경 지식을 제시한다.

디자인의 요소

디자인은 일관성 있게 부분을 전체로 조직하는 일이다. 시각 디자인은 특별한 '목적'을 위하여 '재료'와 '형식'을 조직화하는 것이다. 뛰어난 디자이너들의 디자인은 그 구조를 파괴하지 않고는 아무것도 바꿀 수 없다는 느낌을 준다. 모든 디자인 요소는 전체적으로 완벽하고 조화롭게 사용되어야 한다.

디자인은 모든 인간에게 공통된 행위이다. 옛날 사람들도 마을을 건설하는 데 그 환경에 질서와 일관성을 부여하였다. 주부들은 거실에 가구를 가지런하게 배치하고, 법률가는 법원에서 질서를 유지시키며, 정원사는 정원을 아름답게 가꾼다. 인간의 질서에 대한 욕구는 보편적이므로 형태, 구성 또는 디자인이 요구되는 예술적 행위는 우리 모두에게 매우 중요하다.

실용적인 목적으로 가능한 한 심미적인 즐거움을 얻기 위해 시각적인 조직화의 요소와 원리를 사용하는 디자이너와 순수한 미적 목적을 위해 비기능적인 방법으로 같은 요소를 사용하는 미술가 사이에는 차이점이 있을 수 있다.

디자인 요소를 정의하기 위해 그것을 분리시키는 것은 전적으로 동의를 얻지는 못할 것이다. 그럼에도 거의 모든 사람들은 디자인의 요소에 '선' '형' '색' '질감' '공간'이 포함된다는 점에 대해서 동의한다. 3차원 디자인에서 '양감mass'은 2차원에서 '형shape'과 비슷하다. '형태form'라는 용어는 미술과 디자인에서 두 가지 중요한 의미가 있다.

1. 미술 작업에서 중요한 구조 또는 '구성composition'
2. 사물의 모양이나 윤곽

사실상 이러한 미술 요소는 모든 시각 예술을 구성하는 벽돌이라고 할 수 있으며 미술가들은 이들을 가지고서 작업을 한다. 그 요소들을 개별적으로 논의함으로써 교사들은 어린이들의 작품에 나타나는 디자인에 대한 통찰력을 기를 뿐만 아니라 이 영역의 미술교육 용어도 발달시킬 수 있다. 형식과 관련된 용어들은 형식적인 분석과정을 바탕으로 학

애슈너 피트설락, 〈겨울 캠프 장면〉, 1969, 노스웨스트 테리토리스 케이프 도싯. ⓒ Pitseolak Ashoona, 1969. 이누이트족 미술가들은 석판으로 만든 섬세한 판화로 얼어붙은 북극지방의 생활 장면을 묘사하였다.

생이나 미술가들의 작품을 논의할 때 필요한 언어들을 제공한다.

논의되는 각 요소는 자연과 미술에서 볼 수 있다. 교사는 어린이들에게 디자인의 요소와 원리를 인식시킬 수 있는 교수 자료를 모으고, 이들 자료에서 비롯된 미술 활동으로 학생들의 이해력을 강화시키는 것이 임무이다.

프랭크 스텔러Frank Stella와 주디 패프Judy Pfaff 같은 현대 미술가들은 대칭, 균형, 고전적인 비례와 같은 정적인 효과를 느낄 수 있는 것과 대비되는 작품 제작상의 우연성과 자발성을 추구하여 '닫힌' 이미지를 의도적으로 피하였다. 디자인 개념의 이러한 변화에도 불구하고, 디자인 요소는 모든 양식에 존재하며 초등학교 교수 목적을 위하여 어린이의 작품과 전문가의 작품를 언급하면서 디자인 용어를 사용할 수 있다. 디자인 용어는 어린이들이 작품에 대해 논의할 수 있도록 하는 기초로서, 어린이들은 용어의 의미를 인식하고 이해함으로써 작품에 대해 논의

알타미라 동굴 벽화나 북부 오스트레일리아의 나무껍질 그림과 같은 인류 초기의 미술 자료에 대한 언급 없이 미술교육 프로그램을 생각하기는 어렵다. 이러한 형상은 미술적 연상에 따라 그림문자를 사용하여 인간들의 최초의 관심사를 기록한 것이다. 비록 이 상징적인 형상의 창조에 '생존'이라는 문제가 한 역할을 하고 있으나 예술가와 관람자는 확실히 그 과정에서 기쁨을 느낀다. 오스트레일리아 토착민의 나무껍질 그림은 특히 균제, 선, 반복 그리고 리듬 같은 미술 용어들을 분명하게 보여 주는 예이다. (로널드 버넷과 E. S. 필립스, 《오스트레일리아 토착민의 유산에서》)

케테 콜비츠, 〈독일의 어린이는 굶주리고 있다〉, 1924. © Bildarchiv Preussischer Kulturbesitz, Berlin. 콜비츠가 석판화에 사용한 굵고 강조된 선은 주제의 비극적 내용을 강조한다.

할 수 있다.

'디자인'에는 또 다른 주목할 만한 의미가 있다. 이것이 동사로 사용되면, 직물, 전기제품, 자동차 또는 인테리어 등과 같이 실용적이거나 장식적인 물건들에 대한 계획을 의미한다. 그러므로 우리는 디자인 요소와 원리를 효과적으로 사용하여 포장 용기 만들기나 그림 그리기를 할 수도 있다. 디자인 '원리'는 순수 미술에서나 상업 디자인의 형식적 구조에서 일반화한 것을 말한다.[2] 요소들이 상호작용할 때 '원리'를 구성한다. 어린 아이들에게 원리뿐 아니라 그 요소인 선, 형, 색, 질감, 그리고 공간의 의미를 전달하는 것은 매우 중요하므로, 이 장에서는 두 측면을 모두 다룰 것이다. 교사들은 디자인 요소와 관련된 활동을 계획할 때 원리와 요소를 연결시켜 주는 관계를 중시해야 한다. 궁극적으로 디자인 교육의 목적은 어린이나 전문적 예술가의 작품 모두에서 이러한 상호작용의 중요성을 깨닫게 하는 것이다. 교사와 학생은 몇 가지 공통적인 용어를 공유하며 디자인의 전문 용어가 초등미술 프로그램의 전과정과 관련되는 논의의 출발점이 된다.

선

우리 대부분은 처음에 선을 그으면서 미술 세계에 입문하게 된다. '선'은 점의 움직임에 따라 생기는 경로이며 아마 가장 융통성 있고 쉽게 드러나는 디자인 요소이다. 화가 나서 그은 낙서일지라도, 그 선에는 느낌이 분명하게 드러난다. 평온하고 고요하거나 즐거울 때 그은 서로 다른 특성을 나타낸다. 미술가들은 자신의 감정을 선으로 쉽게 표현한다. 일반적으로, 전쟁을 혐오하는 미술가는 그 야만성을 전달하기 위해 날카롭고 모가 나고 거친 선을 사용할 것이다. 또 아름다운 여름 경치가 주는 즐거움은 부드럽게 물결치며 흐르는 듯한 선으로 표현할 것이다.

선은 강하고 직접적으로 사용된다. 독일 미술가 케테 콜비츠는 자신의 표현 목적을 위한 기본적인 수단으로 선을 사용하였다. 즉 강하고 힘이 넘치는 선은 그녀가 사회에 대해 느낀 분노와 그 희생자에 대한 동정심을 나타낸다. 이누이트족 판화가들이 그렸던 민감한 선들은 사물의 형상이나 동물들의 특징을 잘 나타내어 시선을 끈다. 두 작품에서 선의 특성은 매우 중요하다. 미술가들은 그림의 한 부분에서 다른 부분으로 이동하는 대비적인 톤으로써 긴장을 조성하는 방식으로 선을 암시적으로

사용하기도 한다.

선은 미술 작품에서 '신경조직'으로 불린다. 연필, 펜, 크레용 등의 재료가 다루기 손쉽기 때문이기도 하지만 대부분 사람들이 미술에서 처음 경험하는 것이 선이다. 선에 대한 학습은 특별히 초등학교 어린이들에게 효과적이다. 어린이들은 항상 연필이나 크레용, 펠트펜 등과 같은 다양한 도구를 이용하여 여러 가지 방법으로 선을 그리는 경험을 하기 때문이다. 어린이들은 선의 특징을 구분하기 위해 '마구 그린' 선, '재미있는' 선, '휘갈겨 그린' 선으로, 자신들만의 언어로 선의 성질을 표현한다. 이러한 것들은 미술 용어를 정립해 가는 기초가 된다. 선에 대한 학습을 소묘나 회화로만 제한할 필요는 없다. 건축과 조각뿐만 아니라 주변 환경에서 보도 블록의 틈이나 하늘로 뻗은 나뭇가지 등에서도 선을 관찰하고 향수할 수 있기 때문이다.

형과 양감

'형'이라는 용어는 일반적으로 사물의 윤곽을 말한다. 형은 선으로 그릴 수 있고 색칠할 수 있으며 종이나 다른 2차원적인 재료로 오려낼 수도 있다.

형은 기하학적인 것과 자연적인 것으로 분류된다. 기하학적인 형은 정사각형, 직사각형, 원, 삼각형 등을 말하며, 반면 자연적이며 유기적인 형은 바위, 나무, 구름, 동물, 식물과 같은 자연을 바탕으로 한다. 또한 기하학적인 형은 벌집, 조개, 세포의 구조와 같이 자연에서도 발견할 수 있다. 예를 들면, 바바라 헵워스나 헨리 무어 같은 미술가들은 자연의 형을 특별히 참고하지 않으면서도 자연적인 형태를 암시하는 생물 형태의 형을 사용한다. 피라미드의 실루엣인 삼각형이 성모자 상의 구도에도 존재한다.

앞에서 언급했듯이 '양감'은 3차원에서 형에 상응하며 시스티나 성당에 있는 미켈란젤로의 그림처럼 양감의 환영을 주는 미술품에서 찾아볼 수 있다. 정육면체, 피라미드, 구체는 기하학적인 사각형, 삼각형, 원의 삼차원적 등가물이다. 양감은 미술 작품에서 사물의 크기나 부피에 관련되며 '공간'은 양감을 둘러싼 주변 영역을 가리킨다. 양감의 미학적 효과는 건축과 조각에서 쉽게 이해할 수 있다. 빌딩의 거대한 양감과 교회 첨탑의 뾰족한 양감은 서로 다른 방식으로 우리를 감동시킨다. 조각에서도 조각가는 창조한 덩어리의 무게와 형, 균형으로 우리에게 감동을 준다.

색

미술가들과 과학자들은 오랫동안 복잡한 '색'을 잘 사용하기 위한 이론적 기초를 만들기 위해 노력해 왔다. 펠드먼Feldman은 다음과 같이 기록하고 있다.

> 색 이론은 미술 작품을 검토하는 과정에서 흔히 제기되지 않는 의문에 대해서 순이론적인 답을 제시한다. 미학적 또는 심리학적 인식이라기보다 생리학적 인식에 관련된 것처럼 보이는 색 체계도 있고, 또 염료와 색소, 유색 사물을 분류하고 묘사하기 위해 산업적 요구에 따라 발달해온 색 체계도 있다. 어쨌든 미술가들은 과학적 이론보다 직관적으로 색, 정확히 말하자면 색소로 작업한다.[3]

교사는 색의 특성에 관해 다양한 방법으로 어린이들에게 지도할 수 있다. 1학년 학생들에게는 직관적인 방법으로 접근하고 중학년과 고학년에서는 점차 색채 용어를 소개하고 그것을 적용하도록 지도한다.

색은 강력한 요소이며 모든 요소들의 상호 의존성을 강조한다. 여기에서는 그 요소들을 개별적으로 언급하겠지만 실제로는 쉽게 분리할 수 없다. 검정 크레용으로 종이 위에 표시하는 순간 이미 선과 형은 만들어지고 물감을 칠하면 색이 나타난다. 형이 그려지면 곧 주위에 있는 공간과 상호작용하게 된다. 단지 편의상 우리는 각각의 요소들을 분리하여 다루어 왔다.

색은 두 가지 수준의 기능이 있다. 인지적 수준에서 색은 가을철에 나뭇잎의 색이 변할 때처럼 순수하게 서술적인 용어와 깃발이나 교통신호등 같은 상징적 용어로서 정보를 전달한다. 감정 또는 정서적인 수준에서 색은 심리학적 연상을 불러일으켜 분위기와 느낌을 자아낸다. 산업 디자인의 기술 자문이나 연극 디자이너들이 알고 있듯이 색은 심리적으로나 감정적으로 우리에게 영향을 끼치고, 색소의 상호작용이라는 용어뿐만 아니라 빛의 파장이라는 용어로도 논의할 수 있다. 사실 색의 영향력은 폭넓어서 색의 이론에 사용되는 용어를 음악에서 음색이라든가, 문

장에서 '자줏빛 산문체' 처럼 폭넓고 다양한 맥락에서 은유적으로 사용할 수 있다.

색은 일찍이 르네상스 화가에서부터 나바호족 직조공에 이르기까지 한 문화 내에서 또는 다른 문화에 걸쳐 상징적으로 사용되어 왔다. 색은 질감과 더불어 녹색 잎사귀와 파란 하늘처럼 실재에 근거하여 사용되기도 하고, 저넷 피시Janet Fish의 정물화나 에이프릴 고닉April Gornik의 풍경화와 같이 표현주의적으로 사용되기도 한다.

색채 언어

과학자들은 색채를 망막상의 자극을 통한 신경조직에 대한 물리력의 결과로 정의하지만 화가들에게 색채는 더욱 복잡하다. 색채는 모든 다른 디자인 요소들과 밀접하게 관련되는 매우 중요한 요소이다. 색채에 대한

감수성을 가진 미술가들은 그것으로 개인의 스타일과 특정 작품의 의미를 전달할 수 있다. 궁극적으로 이러한 감수성은 미술 작품을 대하는 감상자들에게 다양한 반응을 일으키게 한다.

화가들이 사용하는 색채 용어 역시 과학자들과는 다른데, 과학자들이 우선적으로 참조하는 것은 색소보다 빛이다. 미술에서 일관된 용어는 미술 작품을 볼 때나 제작할 때 색을 사용하고 논의하는 수단으로 받아들여져왔다. 다음의 정의는 회화, 디자인, 그리고 미술의 감상 지도를 위한 몇 가지 지침을 제시한다.

'색상'은 '스펙트럼의 다양한 색상'이라는 관용구처럼 색의 또 다른 말이다. 과학적으로 색상은 사물에서 반사된 빛의 파장에 의해 결정된다. 파장이 변함에 따라 색상이라고 부르는 명백한 특성을 구분할 수 있다. 그러므로 색상은 모든 사람이 정확히 똑같은 방식으로 보거나 받아들이지는 않더라도 빛의 파장과 동일한 것이다.

사실 컴퓨터는 색채의 개념을 넓혀 주었다. 컴퓨터는 미세한 색의 변화를 만들어낼 수 있어서 그래픽 미술가가 선택할 수 있는 색의 수는 거의 무한정이다.[4]

색소로 작업하는 화가에게 1차색은 빨강, 노랑, 파랑이다. 대부분 어린이들은 기본 색뿐만 아니라 기본 색을 섞어서 사용할 줄 알기 때문에, 보라, 녹색, 주황과 같은 2차색을 의식하고 작업할 수 있다. 3차색은 1차색과 2차색을 섞어서 만드는데, 색을 더 잘 조절할 수 있어야 하므로 어린이들이 만들기가 더 어렵다(왼쪽 색상환 참고). 3차색을 사용하면 단순히 흰색과 검정을 섞어서 만드는 것보다 색상을 훨씬 더 풍부하게 만들 수 있다.

'명도'는 색상의 밝고 어두운 정도를 가리킨다. 색이 밝을수록 명도가 높고 반대로 어두울수록 명도가 낮다. 그러므로 흰색을 더하면 명도는 높아지고 검정을 섞으면 명도는 낮아진다. 흰색을 많이 섞으면 '연한 색조'가 되고 검정을 더하면 '어두운 색조'가 된다. 또한 '광택제'를 바르거나 투명색을 엷게 덧칠하여 색상을 변화시킬 수 있다. 르네상스 시대 동안에는 색을 변화시키는 이와 같은 방법이 권장되었다.

이탈리아어로 '키아로스쿠로chiaroscuro'라고 하는 명암법은 소묘와 회화에서 사용되는 기법으로, 자연계의 빛과 그림자의 효과를 만드는

것이다. 밝고 어두운 음영을 조절하여 사물을 3차원적으로 보이게 한다. 렘브란트는 피사체 안에서 빛이 빛나는 것처럼 보이도록 표현했다. 모네는 그림 속 건초더미에 듬뿍 쏟아지는 빛을 표현했으며 현대 추상화가 헬렌 프랭컨탤러는 극적이며 감정적인 효과를 위해 색을 덧칠하였다. 어린이들은 반대색의 선명하고 생생한 상호작용을 좋아한다.

건축가와 조각가는 회화에서 물감을 섞고 소묘에서 연필이나 크레용으로 명암을 나타내는 것과는 다르게 빛과 어둠으로 구성을 조절한다. 빌딩에 빛을 받는 건물의 앞면과 대비되는 그림자를 만들기 위해 깊은 벽감을 디자인하기도 하고, 조각가는 가장 적절한 명암을 만들어내기 위해 '우묵한 부분'과 '볼록한 부분'을 조절하는 데 매우 고심한다. 예를 들어, 초상 조각가는 사람 눈의 가장 어두운 중심 부분을 표현하기 위해 어두운 음영을 드리우도록 우묵하게 들어가게 만들었다.

'채도'는 다른 색과 혼합되지 않은, 색의 순수한 정도를 말한다. 채도가 가장 높은 것은 다른 어떤 색도 섞이지 않은 경우이다. 주황에 빨강을 섞는 것처럼 다른 색을 섞어 더 강렬하게 만들 수도 있지만 지나치게 많이 섞으면 원래의 색이 다른 것과 구별되는 특성을 잃게 된다.

'보색'은 원색과 2차색에 관련된 용어이며, 색상환에서 빨강과 녹색, 파랑과 주황, 노랑과 보라처럼 서로 마주보는 색이다. 보색은 두 색의 특성이 어느 것도 같지 않다는 점에서 서로 대립된다. 그러나 보색은 삼원색을 모두 포함한다. 예를 들어, 빨강은 노랑과 파랑으로 만든 녹색과 보색이다. 갈색과 검정은 삼원색을 일정 비율로 섞어서 얻는다. 두 보색의 색을 섞으면 삼원색을 섞는 것과 같은 효과가 나타난다. 예술가들은 보색이 서로를 중화시키는 점을 매우 유용하게 이용하여 흰색과 검정을 섞어 만든 회색보다 더 흥미롭고 다양한 회색을 만들 수 있다.

'유사색'은 색상환에서 이웃하는 색으로, 어린이들에게는 색 가족으로 설명할 수 있다. 유사색은 빨강 엄마와 파랑 아빠 사이에 태어난 아이가 보라인 가족에 비유할 수 있다. 유사색들은 항상 잘 어울리지만 보색은 잘 어울리지 않을 수도 있다.

'따뜻한 색'과 '차가운 색'이란 특정한 색의 심리적 특징을 가리킨다. 빨강, 노랑, 주황을 따뜻한 색이라 하고, 일반적으로 색이 화면에서 앞으로 튀어나와 보이는 '진출색'이다. 파랑과 녹색은 시원하며 '후

퇴색'으로 구별된다.

그러나 색이 뒤로 들어가 보이거나 앞으로 튀어나와 보이는 것은 주변 색상과 관계된다. 빨강에 파랑을 약간 섞으면 빨강 그 자체보다 더 시원해 보이며, 강렬한 주황 옆에 놓으면 그 뒤로 물러나보일 것이다. 반면에 녹색은 노랑을 섞으면 일반적으로 따뜻해 보이며, 주홍 옆에 놓았을 때는 더 시원해 보인다. 색의 후퇴와 진출에 대한 탐색은 하드에지와 컬러필드color-field(1940년대 후반부터 1950년대에 걸쳐 일어난 미국 회화의 경향으로 정연한 색깔의 '화면'에 집착하여 색깔 사이에 수평적이고 수직적인 분할에서 극히 협소한 표면을 명료하게 함으로써 색면을 연속시키는 데 중점을 두었다—옮긴이) 화가들에게 특별한 관심거리였다.

'색상환'은 색의 관계에 대한 전문 용어를 이해하는 데 길잡이로서 매우 유익하다. 교사는 학생들이 색상환에 나타나는 관계의 도식에 얽매이지 않도록 해야 한다. 색상환은 학생들이 사용할 수 있는 색의 선택 범위를 넓혀줄 수 있다.

색을 사용하지 않는 미술 형식에는 흑백 영화, 대부분의 조각 형태, 많은 에칭 기법들, 흑백 매체를 사용한 소묘 등이 있다. 색은 복합적인 요소로 상호의존적이고 강력하며 감각적인 매력으로 감동을 준다. 어린이들이 디자인의 다른 요소보다 색의 매력에 더 관심이 많다.

질감

'질감'은 표면의 거칠고 부드러운 정도를 나타낸다. 모든 표면에는 질감이 있다. 바닷가의 조약돌, 나뭇잎의 잎맥, 노인의 주름살, 벽돌, 유리판 등은 모두 다양한 종류나 다양한 정도의 질감을 나타낸다. 우리는 질감에서 감각적인 쾌락을 얻는다. 트위드 재킷이나 털코트 표면을 손으로 가볍게 쓸어내리고 싶어하고 부드러운 돌을 살며시 쥐어 보거나 아기의 머리카락을 어루만지고 싶어한다. 질감은 촉감을 통하거나 시각적으로도 즐길 수 있다. 건축가들은 실용적 관심뿐 아니라 시각적 대비, 다양성, 통일감을 위해서 표면의 질감을 계획한다.

질감은 사람들에게 미적이며 감각적인 매력을 주는데, 이 두 가지를 완전히 나누어 생각하기는 어렵다. 미술가들이 사용하는 질감은 실재하는 것일 수도 있고 만들어낸 것일 수도 있다. 수채화 종이는 질감의 특성을 잘

형태의 미묘한 차이에 따라 자갈이나 돌을 분류하는 것처럼 특별한 시각적 특성에 따른 분류를 해봄으로써 민감성을 키울 수 있다.

어린이들은 소묘나 회화, 조각, 콜라주를 하면서 표면의 특성을 즐긴다. 교사는 어린이들이 작품에 질감을 이용하는 표현 가능성을 탐색하도록 도와 준다. 일본의 찻잔, 이집트의 기념 조각, 아메리카 원주민이 짠 광주리, 오늘날의 자동차, 한스 호프만의 그림에 나타나는 표면의 질감과 윌리엄 하넷William Harnett이 다양한 표면의 물체를 사실적인 환영으로 보여 주는 그림 등을 제시하여, 각 대상의 표면과 질감이 어떻게 다루어졌는지를 논의함으로써 어린이들이 지각적, 촉각적 감수성을 개발할 수 있도록 한다. 시각 장애 학생들에게 질감은 미적 인식의 주요한 수단이므로, 어린이들이 미술품을 '만질 수 있도록 진열한' 특별한 코너가 있는 미술관도 몇 군데 있다.

공간

미술에는 실제적인 공간과 그림 속에 나타나는 회화적인 공간의 두 가지 유형의 공간이 있다. '실제적인 공간'은 소묘나 회화 또는 평평한 표면에 찍은 판화와 같은 2차원 평면이나 조각, 건축, 도자기와 같은 3차원의 입체이다. 미술가들은 선과 형을 조직하는 것처럼 공간을 조직하는 것도 민감하게 연구한다. 선이나 형은 종이나 캔버스 위에 위치하면서 주변 공간을 드라마틱하게 만든다. 구성물에 두 번째 선이나 형이 더해지면 또 다른 공간적 관계가 만들어진다. 두 개의 형태는 가까이 또는 멀리, 위와 아래, 나란히 또는 한쪽으로 몰아서 배치될 수 있다. 구성은 새로운 선이나 형이 더해지면서 더욱 타당하게 발전할 수 있다.

조각은 3차원의 입체이며 주변과 연관되어 실제 공간에 존재한다. 조각가는 이런 관계를 이해하고 조각의 형태로써 공간을 뚫고 들어가 공간 속에서 모빌이나 키네틱 조각처럼 형태의 움직임을 불러일으키고자 의도한다.

그림에 나타난 '회화적인 공간'은 종이나 캔버스 또는 다른 재료의 평평한 표면으로, '그림을 그리는 면'이다. 미술가들은 이런 표면에 3차원 공간의 환영을 창조한다. 예를 들면 풍경화에서 '근경'은 감상자의 입장에서 가까이 있고 '중경'은 좀더 멀리 떨어져 있으며 '원경'은 하늘이나 멀리 있는 언덕처럼 대부분 그림에서 뒤에 있다. 이러한 환영을 만

고려하여 선택해야 한다. 템페라나 유화를 그리기 전에 제소gesso 가루로 표면에 효과를 내는 화가들도 있다. 물감 그 자체만으로 질감의 효과를 낼 수도 있다. 물감을 두껍게 칠하여 거칠게 칠하거나 실크처럼 부드럽게 할 수도 있다.

소묘나 회화에서 미술가들은 질감을 재현할 뿐만 아니라 표면을 거칠게 또는 두껍게 표현하여 질감을 활용하기도 한다. 리처드 에스티스Richard Estes가 그린 도시 풍경은 포토리얼리즘의 표현으로 유명한데, 작품 속에 콘크리트 빌딩, 반사되는 표면의 유리창, 아스팔트 포장 도로, 빛나는 자동차, 벽돌로 된 건물 정면, 그리고 나무 잎사귀나 풀에 나타나는 자연적인 질감을 그대로 나타내었다. 조각가들은 자신의 작품에 사용하는 재료의 고유한 질감을 직접적으로 다룬다. 데보라 버터필드Deborah Butterfield는 석고와 브론즈에서 막대기, 진흙, 철사 등에 이르는 다양한 재료로 〈말 시리즈〉를 만들었다. 데보라의 조각의 질감과 표현된 작품의 분위기를 결정하는 것은 선택한 재료였다.

들어내기 위해 미술가들은 배경에 사물을 중첩시키고 멀리 있는 것은 전경에 있는 비슷한 크기의 사물보다 더 작게 그린다.

선원근법은 르네상스 시대의 미술가들이 개발한 체계로, 관람자로부터 거리가 멀어질수록 사물의 크기가 줄어들어 보이는 시각적 현상과 비슷하다. 이 체계는 수평선과 하나 또는 둘 이상의 소실점을 이용하는데, 자연스럽게 배우기는 어려워서 학습과 연습이 필요하다. 그림에 나타나는 공간은 선원근법에 한정되지 않으며 완전히 추상적이고 비구상적인 그림에서도 진출 또는 후퇴하는 형과 색으로 공간을 만들 수도 있다.

그러나 선 또는 형이 화면에 자리잡게 되면 곧바로 형상과 배경의 관계가 만들어진다. 표시나 형은 '형상'이며 그 주변은 '배경'이다. 3차원의 미술품에서는 작품이 형상이고 뒤나 주변의 공간이 배경이 된다. 회화의 공간에 위치하는 어떤 형상도 바탕을 형성한다. 모든 형과 양감은 공간이라는 요소로 둘러싸여 있다. 건축에서 공간 이용의 예는 현대적인 주택이 발달하면서 안뜰이 건물과 분리된 것을 들 수 있다. 건축가는 한 건물과 다른 건물 사이 공간의 크기를 신중하게 계획한다. 만약 공간을 좁게 계획하면 모든 건물이 뒤죽박죽으로 보일 수 있고 너무 넓게 계획하면 짜임새가 없어 보일 수 있다.

평면에 작업하는 미술가들도 형 사이의 공간을 잘 조절해야 한다. 어린이들은 하얀 바탕에 어두운 색의 종이 조각을 붙여서 디자인해 봄으로써 이러한 특성을 적절히 인식하도록 배울 수 있다.

'긴장'은 요소나 원리로 쉽게 범주화할 수 없는 디자인의 개념이다. 세잔은 테이블 가장자리에 있는 사과를 그렸는데, 아이들은 그가 표현한 긴장감을 쉽게 느낄 수 있다. 하지만 서로 대립하는 힘들 사이의 팽팽한 긴장감을 전달하려 할 때 아직 훈련을 받지 못한 미숙한 학생들이 이해하기는 너무 어렵다. 특히 추상 작품일 경우는 더욱 이해하기 힘들 것이다.

어린이들은 그림에서 모든 요소가 어떻게 작용하는지를 이해해야 하며, 미술가들이 형과 공간의 문제를 어떤 방법으로 다루었는지 보여주는 것도 어린이들의 주의를 끌게 하는 한 가지 방법이 될 수 있다.

'교통 모형'으로 이름붙여진 이 그림을 그린 어린이는 긍정적 형태와 부정적 형태의 관계를 민감하게 설명했다. 남아프리카. 11세.

디자인의 원리

만족스러운 디자인을 위해서 어떤 공식을 적용하는 것이 손쉬울 수 있지만, 만약 디자인이 규칙이나 규제에 얽매이게 된다면 미술은 존재하지 않을 것이다. 모든 훌륭한 디자인은 다른 훌륭한 디자인과 구별되며, 모든 미술가들은 각각 독특한 방식으로 미술의 요소와 원리를 활용한다.

서구 이외 지역의 미술가들은 여기에서 설명한 요소와 원리를 이해하지는 못하지만 그들 역시 디자인 개념을 사용한다. 토착민 예술가들이 나무껍질이나 바위 그림을 그릴 때는 선이 지배적인 요소였고, 도곤족(아프리카 서부 말리 공화국의 한 종족—옮긴이)의 조각가가 행군하

상상력이 풍부한 이 사진예술 작품은 현대 건축 작품을 보여 준다. 바바라 캐스튼의 1986년 작품인 시바크롬 사진 〈건축 현장 10〉은 로스앤젤레스에 있는 흥미롭고 풍부한 색상으로 연출된 아라타 이소자키의 현대미술관을 보여 준다. 이 미술관 건물이 오늘날의 건축 예술에 어울리게 현대적으로 보이는가.

는 대열의 형상을 새긴 곡물 창고의 문 디자인에는 반복 요소가 현저하게 나타난다.

이제부터 앞에서 언급한 디자인의 요소들이 작용하는 원리, 즉 '통일감' '리듬' '비례' '균형' 등에 대해 논의할 것이다.

통일

통합된 디자인의 본질에 대해 이미 언급하였다. 디자인을 질서와 일관성이라는 용어로 설명하며 안정감과 비슷한 것으로 간주하였다. 연극이나 희곡, 문학 또는 그래픽 등 어느 영역이든 질서와 일관성은 성공적인 예술 형식의 가장 확실한 특성이다. 각각의 요소들이 너무나 잘 배열되어 단일성 또는 전체성에 바람직하게 작용하는 것이다. 소묘에서 선이 잔물결을 만들며 어떤 부분을 가로질러 다른 곳으로 이동하고 형과 공간이 시각적인 음악처럼 박자와 운율을 만든다. 색과 질감, 명암 모두 시각적 패턴을 통합하는 역할을 하며 이러한 단일성 또는 전체성을 통일이라고 한다.

주로 감정적인 과정을 지나치게 단순화하거나 지적으로 설명하지 않고도 시각 디자인에서 통일이 어떻게 이루어지는가 어느 정도 분석할 수 있다. 미술 작품에서 통일에 이바지하는 디자인의 세 가지 측면은 리듬, 균형, 관심의 초점이다.

리듬

모든 훌륭한 디자인에서 보이는 조절된 움직임을 리듬이라고 한다. 리듬은 선, 빛과 음영의 부분, 색 부분, 형과 공간의 반복, 표면의 질감 등 디자인의 모든 요소에 의해 만들어진다. 예를 들어, 특정한 미술 작품에서 선을 한 방향으로 물결지게 그리다가 다른 방향으로 큰 물결을 그릴 수도 있다.

이러한 움직임은 어떤 장애물에 의해 순간적으로 정지하고 그 앞에 밝게 색칠된 형태가 빛과 그림자로 형성된 좁다란 길을 따라 쏜살같이 어디론가 사라진다. 예술가들은 작품 속에서 우리의 시선을 움직이게 만들고 리듬을 이용하여 그 움직이는 속도를 조절한다.

미술 작품에서 리듬은 적어도 두 가지 유형으로 나타난다. 첫째

는 흐르는 특성으로, 보통 선이나 형태의 연장에 의해 이루어진다. 그 예가 엘 그레코의 작품에 잘 나타난다. 두 번째는 박자의 특성이다. 작품의 한 부분에서 사용된 요소를 다시 다른 곳에서 반복하며, 원래의 테마나 모티프를 정확하게 복사하거나 그것을 흉내내는 것이다. 전통적인 회화에서는 원래의 모티프를 그대로 반복하는 것보다 연상시키는 것을 찾는 것이 더 쉽다. 브리짓 릴리Bridget Riley의 작품에서 파상의 길다란 그림은 시각적인 리듬과 박자를 보여 주는 예이다. 직조, 톨 그릇tole ware(바니시 또는 에나멜 칠을 한 금속제 식기, 쟁반, 요리용 기구 등 —옮긴이)과 같은 수공품에 나타나는 반복은 순수하게 장식적인 목적에 따른 것이다.

비례

구성에서 크기의 관계가 '비례'이다. 비례는 미술가들이 추구하는 이상적인 관계이기도 하다. 작은 방에 있는 지나치게 큰 소파나 아주 넓은 벽에 걸려 있는 작은 액자와 같이 어떤 형상의 한 부분이나 다른 사물이 다른 부분에 비해 너무 크거나 너무 작아 '비례를 벗어난' 사물은 어색하고 불안하다. 그래서 고대 그리스인들은 사원이나 건물을 지으면서 정교한 비례 체계를 개발하였다.

> 고전적인 그리스 사원의 비례는……a:b = b:(a + b)와 같이 수학적으로 나타낼 수 있는 공식으로 엄격하게 규정되어 있다. 그래서 a가 사원의 가로, b가 세로일 때 두 면의 관계는 명백해진다. 비슷한 규칙으로 사원의 높이나 기둥 사이의 거리 등과 같은 그 밖의 것을 결정한다. 오늘날 그리스 사원을 보고 그 공식을 깨닫지 못할지라도 어쨌든 그 비례가 '최선'이며 전체적으로 만족스러움을 느낄 수 있다. 사원의 평면도를 결정하는 동일한 직사각형을 그리스의 항아리와 조각의 외곽 형태에서도 찾아볼 수 있다.[5]

자신의 표현 목적을 위해 비례 체계를 고집하는 미술가도 있고, 비례를 왜곡하거나 다른 방법으로 조절하여 아이디어와 느낌을 전달하는 미술가들도 있다. 어린이들에게 비례는 주로 적절한 크기 관계의 문제이다.

균형

디자인에서 '균형'은 비례와 밀접하게 관련되어 있다. 우리 시선이 어떤 구성에서 다양한 상상적인 축에 균일하게 이끌린다면 그 디자인은 균형이 잡혀 있다고 할 수 있다.

특히 후기 인상파 활동에 동조한 많은 작가들은 시소를 예로 들어 물리학적 용어로 균형을 설명하려고 하였다. 불행히도 이것은 그다지 정확하지 않은 개념인데, 물리학적 균형과 미학적인 균형은 서로 관련되어 있지만 동의어는 아니기 때문이다. 미학적 균형은 시선을 끄는 것이나 시각적 관심을 고려해야 하는데, 그것은 단순히 중력으로 끌어당기는 것이 아니기 때문이다. 미학적 균형은 시소의 비유에서처럼 한 측면만이 아니라 그림의 위아래 모든 부분에서 나타난다. 더욱이 형의 크기는 미적 균형에 영향을 끼치긴 하지만 요소들의 강한 대비에 의해서 상쇄되어 무게를 극복할 수 있다. 예를 들면, 하이라이트 옆의 짙은 그림자가 그런 것처럼 작고 밝은 색점들은 회색 바탕에서 시각적 무게를 갖는다.

많은 미술 책에서는 여전히 '형식적' 균형과 '비형식적' 균형을 언급하고 있다. 형상이 중심에 명확하게 위치해 있고 그 중심의 양쪽에 놓인 요소들이 균형을 이루는 구성, 즉 하이다족(알래스카 인디언의 한 종족—옮긴이)의 토템기둥의 전경과 같은 배치를 '형식적' 또는 '대칭적' 균형이라고 한다. 이와 다른 모든 배치는 '비형식적' 또는 '비대칭적' 균형이라고 한다.

균형이나 균형잡히지 않은 것에 대한 매력은 역시 미술의 유행에 따라 규정된다. 미술 역사는 힌두, 아스텍, 일본 등 대부분의 문명이 대칭적인 디자인 단계를 거쳤음을 보여 준다. 전성기 르네상스 때도 대칭이 존중되었으며, 이점 원근법 제안을 거부했던 매너리스트들도 이를 추종하였다. 그런데 1920년대 다다이스트들과 1950년대의 추상표현주의자들은 관습적인 시각 질서를 모두 타파하였다. 그러나 1960년대 하드에지 화가들과 팝아티스트들은 관람자들에게 대칭의 단순성과 직접성으로 충격을 주면서 대칭을 부활시켰다. 신표현주의 미술가들은 더 동적이고 비형식적인 구성을 선택하였다.

디자인 과정의 더 넓은 의미

통일성 있는 디자인을 만들 수는 있지만 그것은 재미도 특징도 없다. 예를 들면, 서양 장기판은 율동적인 박자와 균형은 있지만 단조로우며 긴장감이나 관심의 집중이 부족하기 때문에 디자인으로서 만족스럽지 못하다. 마찬가지로 울타리의 말뚝, 똑같은 모양의 전봇대들, 철도의 선로 등은 시계의 똑딱거림만큼이나 재미없다. 그렇지만 돌담은 그 단위 모양이 매우 다양하여 흥미있는 디자인이다. 그리고 사람들은 형이 비슷한 벽돌 담장에서 일정하지 않은 색상이나 톤, 그리고 오래되고 낡은 벽돌에서 발견할 수 있는 질감을 더 좋아한다.

우리가 알고 있듯이 비록 지각적 과정은 확실함이나 완벽성을 추구하기는 하지만 교육받은 시각은 미술에서 적어도 우리의 시선을 끌만한 복잡성을 요구한다. 그러므로 모든 요소가 통일성의 범위 내에서 바람직한 다양성을 만들기 위해 사용된다.

사실 통일성 안의 다양성은 곧 삶의 표현이다. 철학자들은 디자인이나 형태가 우리의 가장 심오하고 가장 감동적인 경험의 표현이라고 생각했다. 미술가들이 만들어내는 디자인은 삼라만상과의 관계를 표현한 것이다. 《경험으로서의 예술Art As Experience》에서 존 듀이는 계절의 변화와 달의 주기와 같은 강력한 자연의 리듬뿐만 아니라 디자인을 만들어낼 수 있는 인간의 기본 경험으로서 맥박, 식욕, 그리고 탄생과 죽음을 포함하여 인체의 움직임과 발달 단계 모두를 언급하였다.[6]

허버트 리드Herbert Read는 플라톤의 학설에 대해 다음과 같이 논평하였다.

> 일반적인 미학 원리는 플라톤의 철학에서 나왔다. 즉 미학적 원리는 인간이 만든 아름답다고 생각되는 물건뿐 아니라 살아 있는 모든 식물과 자연, 우주 그 자체에도 미친다. 조화는 널리 적용되고 우주 속에 존재하는 매우 일관성 있는 원리이기 때문에 교육의 기초가 되어야 한다.[7]

듀이, 플라톤, 리드는 디자인 충동을 충족시키고자 하는 욕구는 개인의 미술 작품뿐만 아니라 그 개인의 삶 자체와 좀더 통합된 관계에 있음을 반영하는 것으로서 중요하며 그것은 참으로 삶에 대한 은유로 볼 수 있다고 주장한다.

미술가의 태도와 창조적인 과정

미술가들은 작품을 창조할 때 무엇을 생각하고 느낄까? 미술가들은 자신의 작품에서 '딱 좋은' 순간을 어떻게 알까? 이 주제에 대한 견해는 다양하다. 미술가들은 디자인 행위가 지능의 산물이라고 느끼기도 하며, 또 감정적인 모험이라고도 생각한다. 그러나 형태심리학자들은 인간 유기체는 통합적으로 움직인다고 보았다. 즉 인간이 미적 표현에 몰두할 때 그들 자신의 감성(충동)과 지성(사상)이 함께 작용한다는 것이다.

다른 예술에서도 창조적인 인간은 특별한 성향을 갖는 것이 사실이다. 건축가와 산업디자이너들은 디자인에 지적으로 접근하는 경향이 있고 반면에 화가와 시인들은 일반적으로 풍부한 상상력과 직관력으로 접근하는 경향이 있다. 그럼에도 지적이며 직관적인 두 가지 경향을 가진 예술가들은 분명히 감성과 지성이 교차하는 것처럼 보이는데, "나는 이것을 해야 한다고 느낀다"라는 말을 하고는 "나는 이것이 옳다고 생각한다"고 말하거나 그 반대로 말하기도 한다. 따라서 감성은 예술적 진술에 활기를 주고 지성은 그것을 완화시킨다. 예술 활동에서 정확하게 언제 지성이 지배적이며, 또 정확히 언제 감성이 지성을 대신하는지는 알기 어렵다. 더욱이 창작하는 사람들은 자신들의 접근법을 분석하기 어려워하거나 분석하려고 하지 않는다.

건물, 항아리, 가구와 같이 기능성을 목적으로 하는 것을 디자인할 때, 디자이너들은 먼저 실용적인 요구를 고려해야 한다. 이러한 경우, 사용되는 재료와 목적에 따라 디자인이 좌우된다. 물론 효율성은 항상 미학적인 특성과 동일시될 수 없다. 비행기에 요구되는 것과 같은 극단적인 기능성은 예술가의 행위에 필요한 인간적인 선택을 제한하기 때문이다.

그래서 순수 미술가들이 누릴 수 있는 자율성은 '순수' 미술가와 산업 또는 상업 디자이너 사이의 중요한 차이점 중 하나이다. 누군가 작품을 주문하지 않는 한, 순수 미술가들은 모든 것을 그들 스스로 결정한다. 즉 그들은 팀의 구성원도 아니고 관리자들의 어떤 통제도 받지 않으며 시간 제한도 없고 타인에 의해 부과되는 경비에도 구애되지 않는다. 자유의 축복은 말할 필요도 없이 그들에게 다른 짐을 안겨 주지만, 미술

가가 독특하고 진정한 혁신적인 작품을 제작하는 것은 이러한 자유의 상태에서이다.

미술 영역의 구분이 허물어짐에 따라 회화뿐 아니라 가구에도 위에서 설명한 특성을 적용할 수 있다. 또한 특성에 관련된 요인들도 표현의 범주를 잠식한다. 예를 들면 많은 사람들이 진부한 정물화에 싫증을 내고 잘 디자인된 포스터, 즉 그래픽 디자인을 선호한다.

디자인에 대한 태도 변화

미술은 쉽게 규정되거나 조정되지 않으며 원리와 관련된 것들이 주의깊게 진술되어야 한다. 만약 학습자가 미술에서 새롭고 심오한 것을 찾으려 하지 않고 경험에 근거한 원리에만 의존한다면 아이디어는 진부해질 것이다. 설사 우리가 미술에 관해 보편적인 신념을 갖고 있더라도 그것을 계속 수정하고 탐구해야 한다. 간단히 말해서, 미술에 관한 일반적인 진리는 실용주의적 관점에서 고려되어야 한다. 일단 새로운 경험을 즐기고 디자인에 대한 새로운 통찰력을 얻게 되면 우리가 받아들인 원리들이 시대에 뒤떨어진 것처럼 보일 수 있다.

재료를 정직하게 사용하는 태도가 이를 반영한다. 만약 예술가들이 재료의 원래 모습과, 회화와 조각의 정의를 그대로 받아들인 작업을 존중해야 한다는 생각을 고집한다면, 조각에 채색을 한 조지 슈거맨 George Sugarman이나, 조각 작품에 소묘와 회화를 포함시킨 에스코바 마리솔에 대해 어떻게 설명할 수 있겠는가? 우리는 '규범' 때문에 그들의 작품을 거부해야 하는가, 아니면 그러한 결합에 직면하여 놀랍고 즐거운 요소들을 열린 마음으로 받아들여야 하는가. 분명 오늘날의 어린이들은 자기가 살고 있는 시대의 예술을 알아야 한다. 어린이들이 미켈란젤로의 프레스코와 베더 사르Betye Saar의 다매체를 사용한 아상블라주를 모두 받아들이지 못할 이유가 없다. (미켈란젤로가 인체 비례를 왜곡함으로써 인간의 본래 형상을 바꾸어 놓았다는 베더 사르와 같은 현대 작가들의 견해를 명심해야 한다.)

각 학습자는 개인적인 경험에서 나온 통찰을 반영하는 원리에 대한 개인적 진술에 이르게 된다.

디자인의 활용

이 장에서 논의하는 디자인 용어는 미술에 관해 더 효과적으로 이야기를 할 수 있다. '집을 디자인한다'와 같이 '디자인'을 동사로 사용할 때 이는 실용적인 목적으로 원리와 요소를 사용함을 의미한다. (일반적으로 화가는 '그림을 디자인한다'고 말하지는 않는다.) 가장 넓은 의미에서 디자인은 기능을 목적으로 미술 요소를 조직화하는 것을 뜻한다. '생활' 또는 '응용' 미술에서 디자인은 실용적인 면을 나타낸다. 이것은 다음의 도표를 보면 더 이해하기 쉬울 것이다. 동심원의 체계는 디자인 기능에 비유되고 중심은 개인, 맨 가장자리는 사회에 비유된다.

1. 개인적인 용도: 옷, 보석, 문신, 유니폼
2. 개인이 사용하는 물건들: 전기제품, 자동차, 도구들
3. 실내 인테리어: 가구, 천으로 된 소품, 벽지,
4. 주거: 아파트, 가옥, 예배당
5. 이웃들: 도시 건설에서 주택 개발에 이르기까지
6. 새로운 읍이나 시: 컬럼비아, 메릴랜드, 브라질리아까지

조경과 같은 환경 디자인은 그 자체의 변수를 가지며 원 4, 5와 6으로 확장된다.

이 책에서 미술은 개인적인 표현이라는 관점에서 다루어지는데, 즉 여기서 미술이란 단지 즐거움 또는 지적 자극을 제공할 수 있는 방식이다. 그렇지만 대다수 사람들에게 미술이란 다른 사람의 요구를 충족시키기 위해 존재한다는 사실을 명심해야 한다. 인간은 본능적으로 디자이너이다. 이쑤시개와 같이 단순한 물건도 여러 가지 다른 형태로 많은 변화를 겪어왔으며 20세기 초의 것과 오늘날 우리가 사용하는 것에는 많은 차이가 난다.

건물, 의류, 가구, 보석 등이 실용적인 욕구를 충족시킬 뿐 아니라 그것의 높은 미적 가치가 소중하게 여겨질 때, 하나의 기능이 또 다른 기능과 흥미롭게 혼합된다. 그래서 그동안 기부받았던 수십 개의 회화나 조각보다도 조지 나카시마George Nakashima가 만든 테이블을 소장하고 싶어하는 미술관도 있다. 순수 미술과 응용 미술을 분리하는 전통이 무너지고 있는 것이다.

디자인이 적용되는 범위는 여기에서 다 언급하기에는 너무나 넓다. 응용 미술과 관련된 다음 직업 목록을 보면 이 분야의 범위를 부분적으로 알 수 있다. [8]

건축	영화와 텔레비전
인테리어와 디스플레이 디자인	연극과 무대 디자인
그래픽 디자인	편집 디자인과 일러스트레이션
산업 디자인	사진
의상 디자인	공예 디자인

디자인의 각 분야에는 수많은 부분과 다른 직업이 포함되어 있음을 명심하자. 예를 들면, 그래픽 디자인은 다음과 같은 것들과 관련이 있다.

광고 디자이너	레이아웃 아티스트
미술 총감독	문자 디자이너, 서예가, 인쇄 활자 디자이너
그래픽 디자이너	야외 광고 디자이너
컴퓨터 그래픽 디자이너	레코드 재킷 디자이너

다음에서 그래픽 디자인, 엔터테인먼트 디자인, 그리고 건축 디자인 분야에 대해 간단하게 언급하며, 건축 디자인은 수업에 적용할 수 있도록 제시할 것이다.

그래픽 디자인: 전달과 설득을 위한 미술

일상용품을 다른 상품으로 바꾸도록 소비자를 설득하는 광고 도구로는 전단에서 포스터, 그리고 신문에서 공고 게시판에 이르기까지 다양한 인쇄 매체가 있다. 그래픽 디자이너는 시민 의식을 높이기 위해 교통 안전, 위험 표지와 같은 공적인 상징을 만들어내기도 한다. [9] 그래픽 디자이너는 두 가지 목표, 즉 빠른 전달과 말과 이미지의 적절한 연관을 가장 우선한다. 그러므로 그래픽에서 타이포그래피는 매우 중요하다. 앞에서 언급한 직업 중에서 미술교사의 업무와 가장 밀접하게 관련된 것은 포스터

〈텔레비전 프로에 빠진 뚱뚱한 남자〉, 얼 켈러니, 1989. 종이 위에 수채 물감과 유화 물감.
유머와 예술은 오랜 동반 관계를 가지고 있다. 이것은 궁극적으로 '먹으면서 TV만 보는'(셔츠의 점을 주목하라) 형상이다. 남자의 머리를 받치고 있는 길다란 막대를 막 치우려고 하는 여자는 누구일까? 막대를 치우고 나면 무슨 일이 일어날까? 미술은 묘한 형상을 통해 심각한 문제를 전달하는 데 어떻게 이용될 수 있을까? 미술에서 유머가 사용된 다른 예를 찾을 수 있을까?

디자이너이다. 교사는 미술 프로그램이 학부형회, 사회 운동, 국가적 캠페인, 학교 행사 등을 위해 포스터를 제작하는 서비스를 수행하는 것이 되지 않도록 주의해야 한다. 그래픽 디자이너가 포스터를 대량으로 복사할 수 있다면 대중 시장에 공급할 수도 있을 것이다. 사회가 발달할수록 그래픽 디자이너에 대한 수요가 많아질 것이다.

일반적으로 어른뿐만 아니라 어린이들까지 그래픽 디자인을 많이 접하고 있으며, 응용 미술의 보급 정도를 고려할 때 디자인의 기본이 포괄적으로 학교 미술 프로그램 속에 포함되어야 함을 알 수 있을 것이다. 학생들이 그래픽 디자인의 이면에 숨겨진 원리, 실제, 동기 등에 친숙해지면 그러한 영향에 의해 조작되기보다는 스스로 선택할 수 있게 될 것이다.

엔터테인먼트 매체에서의 디자인

미술가나 디자이너는 전자 공학 매체에서 자신들만의 고유한 영역을 갖고 있다. 우리 삶에서 텔레비전은 그래픽 디자인만큼 영향력이 있다. 영화나 비디오, 그리고 무대 디자인에 종사하는 미술가들은 대개 다른 예술가나 기술자와 공동으로 작업한다. 극장 공연에는 무대장치, 조명, 분장이나 메이크업 디자이너들과 작가, 감독, 음악가, 배우들이 함께 작업한다. 텔레비전의 30초 광고 방송에서 광고 디자이너는 시각 그래픽, 만화, 음악, 각본과 댄스 등을 포함시킨다.

공동 제작의 또 다른 예를 보여 주는 뮤직 비디오 분야에서 순수 미술과 실용 미술의 경계가 얼마나 모호한가를 알 수 있다. 많은 뮤직 비디오들 또한 예술 작품으로서 오페라 특유의 공동 제작 형식의 현대판이라고 할 수 있다.

디자인 영역을 포함한 응용 미술은 흔히 순수 미술과 다르다고 여겨지고 있다. 예를 들면 러시아에서는 연극이나 영화, 북 디자이너들의 작품을 제외하고는 국가적인 수준의 미술 전시는 이루어지지 않는다. 하지만 미국의 상황은 이와 다르다. 일러스트레이터와 그래픽 디자이너는 자신들의 인정·포상 제도를 갖고 있으며, 다양한 분야에서 가장 훌륭한 작품을 연감으로 출판하기도 한다. 엔터테인먼트와 광고산업의 디자인 분야는 각각 독특한 문화적 역사를 가지고 있고, 그러한 작품들은 사회적, 철학적 맥락으로 검토되어 균형잡힌 미술 프로그램에서 합당한 위치를 차지하고 있다. 교사는 미술 프로그램에서 응용 미술을 소묘나 회화, 조각과는 다른 영역으로 받아들이고 그러한 적절한 이해를 바탕으로 그 시각적 자료들에 접근할 필요가 있다.

디자인을 이용한 예로서의 건축

건축은 책과 슬라이드에서 디자인이라는 관점을 가장 잘 보여줄 수 있는 것일 뿐만 아니라 모든 사회와 시대에서 연구될 수 있는 인간의 성취물이다.

교육과정에 포함되는 건축을 정의해 보자. 건축은 예술이며 인간의 필요에 따른 공간을 둘러싸고 있는 과학이다. 건축은 실용적이면서도 미학적 면도 있고 상징적으로 중요성을 갖기도 한다. 건축 용어를 폭넓게 이해하도록 건축과 관련된 개념들을 살피고서야 학생들의 활동, 역사적인 사례, 그러한 활동을 소개할 때 강조할 점을 제시할 수 있을 것이다.

다음은 건축의 기본 개념의 예들이다.

기능과 형태

건축 디자인은 사용자의 요구에 따라 시작된다. 건축가들은 건축이 기둥이나 창문 등을 몇 개로 할 것인가가 아니라 "누가 사용할 것인가?" "어떤 기능의 건물인가?" "경비 절감을 하려면 어떻게 해야 하나?" 같은 물음에서 출발한다. 공구실에서부터 미술관에 이르기까지 모든 건물이 이러한 수준에서 시작된다. 결국 기능에 의해 형태가 결정되는 것이다.

환경

건축가들은 건물이 세워질 지역의 기후와 그 지방 특유의 재료와 같은 자연적, 인공적 환경을 이용한다. 그래서 플로리다에 사는 건축가들은 태평양 북서부 지방에서 가장 적합한 재료인 나무보다는 콘크리트 벽돌, 산호색 치장 벽토를 더 선호한다.

공학

건축가들은 건물의 공학적, 구조적 요구를 잘 알아야 한다. 중세 건축가들은 자신들이 지은 대성당이 완공된 지 수십 년 지나면 붕괴되자, 플라잉 버팀벽flying buttresses이라는 공법을 고안해 점점 높아지는 건축을 지탱했다. 이와 비슷하게, 지진이 잦은 지역의 건축가들은 다른 지역의 건축가들보다 안전 공학에 대해 더 많은 연구를 할 것이다.

공간

건축가들은 각 공간이 개인에게 미치는 영향에 대해 민감해야 하므로 심리학자의 역할도 해야 한다. 생활 공간을 분리시키거나 통합시키는 문제, 구조물을 둘러싸고 있는 주변 공간의 활용 등의 문제를 다룰 때 건축가들은 공간의 효과를 심사숙고하여 결정해야 한다.

디자인의 요소들

건축가들은 의식적으로 기본적인 디자인 용어를 사용할 것이다. 회화는 선, 질감, 반복, 리듬, 빛, 색, 대칭, 형, 부피를 여러 가지 목적으로 사용된다. 건축가들은 건물을 디자인하면서 항상 실용성과 관련지어서 이러한 요소들의 사용 방법을 찾아낸다.

그룹 계획

미술 센터와 같이 주어진 과제가 복잡한 것이면, 건축가들은 화가와 달리 그룹으로 브레인스토밍하며 각각 특정 분야의 전문가들과 함께 계획을 의논한다. 예를 들어, 프랭크 게리Frank Gehry는 기술 스태프들과 함께 건축 아이디어를 3D 컴퓨터로 작업한다. 그는 자신이 디자인한 건물을 지을 기술자들과 함께 디자인 과정을 의논한다. 물론, 그는 프로젝트의 위치 선정, 예산, 작업기간에 관한 고객의 희망과 요구를 점검한다.

프랭크 게리, 빌바오, 구겐하임 미술관. 미술 비평가 로버트 휴스는 게리의 빌바오 미술관이 1997년에 완성되었음에도 '21세기 최초의 가장 큰 건물'이라고 하였다. 이 건물의 독창적인 구조는 컴퓨터 애니메이션과 3차원 컴퓨터 영상을 이용해 만들었다. 건축가이자 조각가인 그는 거대한 조각으로서의 매력을 갖는 건물을 제작할 수 있었다. 제프 쿤스의 거대한 조각인 강아지는 거주자나 방문자를 친근하게 환영하면서, 빌바오 시를 향한 채 미술관 앞에 앉아 있다. 이 거대한 강아지는 크고 화려한 생화들로 덮여 있다.

제3부 :: 미술의 내용

직업

건축가는 처음에는 건축 설계사와 함께 일을 시작하여, 점차 모형 제작자나 조경 건축가와 같은 전문가와도 작업을 하게 된다. 또한 전기나 난방, 배관에 대해서는 전문 엔지니어의 도움이 필요하다. 넓은 범주의 건축에는 다음과 같은 응용 디자인 영역이 포함된다.

도시 계획가 / 환경 디자이너, 조경 건축가

해양 건축가, 운동장 디자이너

테마파크 디자이너, 홈 디자이너

건축 문제를 통한 어린이 지도

다음에 제시된 활동에서는 어린이들에게 건축 분야와 관련된 개념이나 관례, 문제점을 소개할 것이다.

재료 연구: 구조

학생들은 매체의 가능성을 탐구하기 위해 찰흙나 종이로 구조물을 만들면서 재료를 시험할 수 있다. 예를 들면, 종이는 찢을 때 강도가 약하고 잡아당길 때 장력이 크다. 과제: 25×30센티미터 크기의 60파운드(27킬로그램) 종이 한 장으로 약 5파운드(2킬로그램) 무게를 버틸 수 있는 두 테이블을 잇는 다리를 어떻게 만들 수 있을까?

도식적 그림을 통한 브레인스토밍: 그룹 계획

학급을 그룹으로 나누고 각 그룹마다 커다란 종이 한 장을 나누어 준다. 각 그룹에 학교 공항, 상점 등의 건축물 디자인을 과제로 제시하고, 동그라미, 사각형, 화살표 등과 같은 기호들로 표시된 작업 공정도에 사람들의 요구사항들을 반영하고 바꾸어 놓기도 하면서 시각적 브레인스토밍에 참여함으로써 건축가의 역할을 경험하게 한다. 그리고 나서 교사는 칠판 위에 학생들의 착상을 써놓는다.

축적 모형(직업)

이웃에 학교나 건축 관련 매장이나 건축 회사가 있다면 사용 후 버리는 건축물 모형을 구한다. 이를 가지고 사포로 만든 지붕과 도로, 염색된 스

실내 디자인에 가까운 것을 보여 주는 이 '세트'를 보고 학생들은 다섯 개의 공간이 있다고 생각한다. 벽을 접어 세워서 그러한 환경을 강화시킬 수 있다. 일본, 4학년.

펀지 조각으로 만든 나무와 덤불, 발사나무(열대 아메리카산의 가볍고 단단한 나무—옮긴이)로 만든 벽 등에 사용된 다양한 재료와 축적의 개념을 소개할 수 있다.

과제(역사)

다른 나라나 다른 시대의 역사적 건물 모습을 복사하여 시대별로 붙이게 한다. 또는 학생들에게 작은 드로잉들을 찾아 오게 해서 세계지도에서 그 건축물이 만들어진 곳과 화살표로 연결하게 한다

시가 만들기(브레인스토밍)

박스를 하나씩 준비하여 집을 만들게 한다. 기본적인 육면체를 변화시키거나 다른 것을 덧붙여서 만든다. 만든 집을 모아 마을을 만들어 보자.

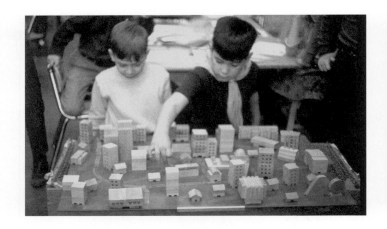

```
    2 | 1
   ---+---
    3 |
```

(1) 블록으로 작업하고 있는 학생들은 요소들간의 기본적인 관계를
수립하기 위해 사적 공간을 주택지구와 상업지구로 나눈다.
(2) 색칠한 상자를 건물로 사용하였다. 이는 앞의 (1)보다 미술에 더
가까워졌다.
(3) 지역사회 모형. 상급학년의 경우 축적은 미술보다는 수학문제에 가깝게
다루어진다. 이 작품은 학급 어린이들이 살고 있는 지역사회를 참고했다.
케이 알렉산더 사진 ⓒ Ken Burris, She IBrne, Vermont.

기억을 통한 재건축

상상 속에 새가 되어 집에서 학교까지 날아가 보자. 땅은 어떻게 보이는
가? 얼마나 많은 길을 기억할 수 있는가?

형태 분석(비평 기술 개발하기)

초점을 흐리게 한 건축 슬라이드를 보여 주고 학생들에게 크레용의 좁은
부분으로 눕혀서 형태의 외형에 생긴 어두운 부분을 따라 그리게 한다.
초점을 두 배 이상으로 확대하여 크레용을 사용하여 그리게 한다.
　　이러한 모든 건축 활동에 대해, 이 장 끝에 소개한 인터넷 웹에서
자료를 찾아 보자. 학생들은 웹 자료뿐만 아니라 다른 사이트에서 학습
을 풍부하게 할 수 있는 다양한 영상과 정보를 얻을 수 있다.

이 장난감 건축물은 장난감 집짓기 나무토막이 처음 소개된 이후 그 디자인이 얼마나 많이 발전했는지를 보여 준다. 쌓기 블록이나 다른 블록 세트는 형태를 즉석에서 만들어볼 수 있게 해주고 건축사에 대한 인식을 갖게 해준다.

주

1. Jack Burnham, *Beyond Modern Sculpture* (New York: George Braziller).

2. Steven Heller, and Anne Fink, *Less Is More: The New Simplicity in Graphic Design* (Cincinnati: North Light Books, 1999).

3. Edmund B. Feldman, *Art As Image and Idea* (Englewood Cliffs, NJ: Prentice-Hall, 1967), Chapter 9.

4. Chales Stroh, "Basic Color Theory and Color in Computers," *Art Education* 50, no. 4 (July 1997): 17-22.

5. Marjorie Elliott Bevlin, *Design through Discovery* (New York: Holt Rinehart and Winston, 1977), p. 130.

6. John Dewey, *Art As Experience* (New York: Capricorn,1937). 이 책의 제1장을 보라.

7. Herbert Read, *Education through Art*, rev. ed. (New York: Pantheon, 1958), p. 64.

8. The Consortium for Design and Construction Careers and FutureScan (월드 웹 와이드 자료 참조). 미술과 디자인의 다양한 직업에 관련된 부가적인 정보를 제공하는 인터넷 자료도 있다.

9. Kevin Gatta, *Foundations of Graphic Design* (Worcester, MA: Davis Publications, 1991).

독자들을 위한 활동

선을 강조하는 활동

1. 검정 분필과 신문 용지와 같은 비싸지 않은 종이(약 45×60센티미터)를 선택한다. 자극적인 음악을 틀어 놓고 선을 그리기 시작한다. 사물을 묘사하기보다는 비구상 배열을 발전시킨다. 특별한 효과를 만들어내지 않고 자유롭게 선을 그린다. 작업을 계속하면서 선의 다양성을 생각한다. 단숨에 내리꽂거나 미끄러지며 파문을 일으키다가 멈춘다. 또다시 반복하면서 이번에는 구성의 조화를 생각한다. 완전하게 다른 분위기의 음악을 들으며 또 다른 선을 그린다.

2. 피카소, 렘브란트, 바바라 헵워스 같이 잘 알려진 미술가들의 회화와 조각을 공부한다. 작품들 중에서 선을 분석한다. 이러한 분석은 사물 자체를 그대로 베끼는 것이 아니라 구성상 나타나는 주된 선의 흐름을 강조해야 한다. 매체로는 펜과 잉크, 부드러운 미술용 연필, 크레용이 적당하다.

3. 팝콘, 구겨진 종이 조각, 그리고 너트나 볼트와 같은 작은 물체를 준비한다. 적어도 90-120센티미터 크기의 벽화 종이에 붓으로 자세히 확대하게 한다. 선과 선 사이의 공간, 사물의 형상과 배경인 바탕이 어떻게 연관되는지를 생각한다.

형, 양감, 공간을 강조하는 활동

1. 일반적으로 다양한 톤의 중성색 종이를 사각형으로 자른다. 이들 형을 하얀 판지 위에 움직여 가면서 형과 공간의 배치가 만족스러워지면 그 자리에 풀칠하여 붙인다. 비슷한 형들을 집어서 우연한 패턴이 되도록 판지 위에서 떨어뜨린다. 마음에 드는 배치가 될 때까지 이 과정을 계속한다. '자연에 있는 것을 이용한' 디자인을 계획된 디자인과 비교한다. 어느 것이 왜 더 좋은가? 우연에서 놀라운 효과를 얻을 수 있을까?

2. 이쑤시개나 가늘고 긴 발사나무 조각, 접착제로 내부 공간을 흥미로운 비구상의 3차원 구조물을 만든다.

3. 판지와 나무 조각을 사용하여 2번에서와 같은 유형의 구조물을 만들어 보자. 평평한 판지로 내부 공간의 연관성에 초점을 맞춰 만든다. 이것을 견고하게 하기 위해 한 공간에서 다른 공간으로 확장시켜 보자. 이러한 양감과 공간감이 나타나는 조각적이고 건축적인 접근법에 관심이 생긴다면, 발사나무 끈으로 평평한 판지를 서로 연결시켜 보자. 끈을 사용하거나 잘라진 색종이나 셀로판지를 넣어서, 공간을 서로 더욱 분명하게 분리시켜 보자.

4. 2.3킬로그램 이상의 찰흙 덩어리로 블록 모양을 만들어 보자. 간단한 도구로 찰흙의 단면을 파내어 보자. 그리고 명암이 어떻게 조절되는지 살펴 보자. '볼록한' 부분과 '오목한' 부분의 양감을 생각해 보자. 찰흙 표면에서 얇고 깊은 정도의 상관 관계로 양감에 대해 이해할 수 있으며, 광원의 움직임에 따라 작품의 특징이 변함을 알 수 있을 것이다. 이것은 조각뿐 아니라 건축과 연관지어 생각할 수도 있다. 이 문제가 다음 범주인 명암과 어떻게 중복되는지 살펴 보자.

5. 선과 공간을 연구하기 위해 '획기적인exploding' 계획을 시도해 보자. 검은 종이 한 장을 여러 조각으로 잘라 흰 배경 위에 놓아 보자. 가늘고 흰 선에서부터 흰색이 지배적인 구획에 이르기까지 이러한 모든 것을 만들려면 그 조각들을 어떻게 잘라야 하는지 살펴보자. 종이를 이등분하는 곡선을 가지고도 이를 살펴 보자.

명암을 강조한 활동

1. 주변에 흔한 용기들(포장 상자, 깡통, 담배갑)을 흰색의 단일 톤으로 칠해 보자. 이들을 앞의 탁자 위에 모아 두고 회색 종이에 검은 분필로 그려 보자. 그리고 흰 분필로 빛이 드는 면을 그려 보자. 종이의 색깔은 완전히 중간 톤인 것으로 두고 흰색과 검은색은 확실한 명암 대비를 위해 남겨 둔다. 한 장면은 분필의 평평한 부분으로 나타내 보고, 또 다른 장면은 분필의 끝으로 나타내 보자. 주의해서 여러 획과 선들을 한 덩어리로 만들어 톤을 만들어 보자.

2. 빛이 강하게 쏟아지는 곳에 양감과 공간의 문제를 보여 주는 세 점의 조각품을 놓아 보자. 조각품 자체에 어두운 부분과 가장 밝은 부분이 생기도록 조절하여 보자. 그림자가 한 작품과 다른 작품에 드리워져 만족스럽게 조화를 이루도록 하고 조각품 뒤의 그림자 패턴을 잘 살펴 보자.

3. 밝은 종이 위에 빌딩이 무리지어 있는 슬라이드 한 장을 투영시켜 보자. 빌딩들은 잊어 버리고 어둡고 밝은 패턴을 가지고 이미지를 가득 채워 보도록 하자. 그렇게 해서 스케치를 밖으로 가지고 나가서 보면, 패턴과 양감, 그리고 명암에 집중하는 이러한 활동이 여러분이 실제 빌딩을 보는 데 도움이 된다는 것을 알게 될 것이다.

질감을 강조한 활동

1. 여러 가지 종류와 배열의 무늬가 인쇄된 종이를 오려 보자. 오려낸 조각들을 판지나 종이 위에 붙이면 매우 재미있는 질감으로 배열된다.

2. 찰흙 조각을 펴서 다양한 모양 정사각형, 원형, 직사각형, 삼각형을 오려내 보자. 동전, 가위, 너트, 나무 조각 등 주위에서 찾은 물건들로 찰흙 위에 눌러서 표면에 질감이 드러나도록 만들어 보자. 스펀지, 올이 굵은 삼베, 빗, 줄 등과 같이 조금 더 부드러운 물체로 표면에 더 밀도 있는 무늬를 만들어 보자. 위에 나열된 것 이외의 다른 아이템을 찾아 보도록 하자.

3. 종이를 구겨서 그 위에 검은색 페인트를 한 각도에서만 뿌려 보자. 종이가 마르고 나면 이것을 평평하게 펴보자. 놀라운 차원의 질감의 표현에 주목해 보자.

4. 한 방향의 잔잔하고 부드러운 질감에서 매우 거친 질감까지 변화되는 콜라주를 만들어 보자. 눈을 감고 이것을 느껴보고 같은 반 친구들과 느낀 점을 비교하여 보자. 질감 표본의 크기와 위치를 조정하면 느낌이 매우 다양하다. 시각 장애가

있는 어린이들도 만져 보면서 이러한 활동을 할 수 있다.

색을 강조한 활동

1. 한 가지 색 옆에 다른 색을 놓았을 때 생기는 뚜렷한 색조의 변화에 주목하면서 큰 붓으로 자유롭게 색칠해 보자. 인접한 색이 서로에게 어떠한 영향을 주는가? 검정색 종이 각기 다른 크기의 창을 내어 여러분의 그림 위에서 움직이며 가능한 조합과 색 사이의 상호 작용에 주목하자.

2. 두꺼운 흰 도화지를 적신 다음 템페라 물감이나 수채 물감을 떨어뜨리면 매우 다양한 색조가 흐르며 섞인다. 이렇게 함으로써 새로운 색이 생겨나는 데 주목하자.

3. 반 학생들이 모여서 빨갛다고 생각하는 천 조각을 모아 보자. 빨간 천 조각, 물감, 그리고 옷 등을 차례차례로 붙이다 보면, 명도와 채도가 놀라운 정도로 다양한 단색의 콜라주가 만들어진다. 검은색과 흰색을 포함하여 다른 색도 시도해 보자. 각각의 경우에서 표면의 질감이 색의 효과에 어떻게 기여하는지 주목하자. 매주 특정한 '색'을 골라 보자.

4. 단색으로 6개의 정사각형을 오리고 각기 다른 색의 원 위에 붙인다. 원의 색이 위에 놓인 정사각형의 색을 어떻게 변화시키는지 주목하자. 색은 고정된 실재를 가지는가, 아니면 상대성을 갖는가?

재료 사용의 적절성과 기능을 강조한 활동

1. 오토바이, 의자, 요트, 주방기구와 같이 유사한 물체의 집합들이 그려진 그림을 모아 보자. 기능 면에서 한 종류를 다른 것들과 비교해 보자. 예를 들어 포르셰를 이와 같은 관점에서 캐딜락 또는 도요타와 어떻게 비교할 수 있을까? 제조업자가 스타일을 위해 기능을 희생시키는 것은 어떤 이유 때문일까? 왜 그러는 것일까? 어느 정도까지 그렇게 하는 것이 허용될 수 있을까? 디자인이 실패한 상품들에 주목하여 스크랩북을 만들어 보자.

2. 가죽과 비슷한 판지나, 직조된 옷감과 비슷한 플라스틱처럼 어떤 소재가 다른 것과 닮게 가공된 물체들을 찾아 보자. 제조업자들이 이런 방법을 쓰는 이유는 무엇일까? 이에 대한 디자이너와 비평가들의 의견은 어떠한가?

다른 활동

1. '유추 강조하기' : 실물과 비슷한 사물의 사진을 놓고 맨 처음으로 비슷하다고 여겨지는 사물을 그려 보자. 예를 들어, 울타리는 치아를, 소화전은 로봇을, 바위는 빵 덩이를 상기하게 할 수 있다.

2. '명암의 밝고 어두운 부분 강조하기' : 가위, 식탁용 식기류, 잉크병 등이 겹쳐진 것처럼 평범한 물체들이 모여 있는 것을 그려 보자. 그 형태들이 겹쳐지는 부분이 어디인지 앞뒤로 색깔을 맞추어 이동시키다 보면, 물체가 조각난 상태로 흩어져 있다가 관찰자가 이전의 형태로 복구시켜줄 것이다.

3. '단일한 형태 안에서 다양성 강조하기' : 모듈을 만들 수 있는 어떤 기하학적 모양을 골라 보자. 좋아하는 매체를 이용하여 선택한 모양을 바탕으로 그 모양의 크기나 색깔을 조절하여 다양하고 새롭게 배열해 보자.

4. 논의된 디자인 범주를 보여줄 수 있는 가능한 한 많은 이미지를 매체로부터 모아 보자. 어떤 것을 구하기가 가장 어려운가? 산업 디자인? 일러스트레이션? 무대 디자인?

5. 영화의 엔딩 크레딧을 본 후 미술과 연관되어 있다고 생각하는 직업의 목록을 만들어 보자.

6. 연속 홈 코미디(상업 미술을 포함한)를 보자. 그리고 미술과 관계된 모든 직업을 나열해 보자. 만약 이들이 없다면 어떤 일들이 일어날지 상상해 보자.

7. 어린이들과 관계 있는 몇 가지 시각 예술 디자인을 나열해 보자.

추천 도서

Carpernter, William, and Dan Hoffamn. *Learning by Building: Design and Construction in Architectural Education.* New York: Van Nostrand Reinhold, 1997.

Conway, Hazel, and Rowan Roenisch. *Understanding Architecture: An Introduction to Architecture and Architectural History.* New York: Routledge, 1994.

Dyson, Anthony. *Looking, Making, and Learning: Thinking about Art and Design in the Primary School.* London: Beekman Publishers, 1989.

Frohardt, Darcie Clark. *Teaching Art with Books Kids Love: Teaching Art Appreciation, Elements of Art, and Principles of Design Award-Winning Children s Books.* Golden, CO: Fulcrum Publishers, 1999.

Glenn, Patricia Brown, and Joe Stites, illus. *Discover America s Favorite Architects.* New York: John Wiley and Sons, 1996.

Johnson, Mia. "The Elements and Principles of Design: Written in Finger Jello?" *Art Education* 48, no. 1 (1995): 57-61.

Klaustermeier, Del. *Art Projects by Design: A Guide for the Classroom.* Englewood, CO: Teacher Ideas Press, 1997.

Marschalek, Douglas. "A Guide to Curriculum Development in Design Education." *Art Education* 48, no. 1 (1995): 14-20.

Miller, Anistatia R., and Jared M. Brown. *Graphic Design Speak: A Visual Dictio-nary for Designers and Clients.* Cincinnati, OH: North Light Books, 1999.

Prince Claus Fund. *The Art of African Fashion.* The Hague; New Trenton, NJ:

Prince Claus Fund; Africa World Press, 1998.

Riggs, Jennifer. *Architecture and Construction: Building Pyramids, Log Cabins, Castles, Igloos, Bridges and Skyscrapers. Scholastic Voyages of Discovery.* New York: Scholastic, 1995.

Thorne-Thomsen, Kathleen. *Frank Lloyd Wright for Kids: His Life and Ideas.* Chicago: Chicago Review Press, 1994.

Ulrich, Karl T., and Steven D. Eppinger. *Product Design and Developement.* New York: McGraw-Hill, 1995.

Wong, Wucius. *Principles of Form and Design.* New York: Van Nostrand Reinhold, 1993.

____. *Principles of Color and Design.* 2d ed. New York: Van Nostrand Reinhold, 1997.

인터넷 자료

디자인

Think Quest, *Inc. Understanding Color and How It Affects Your World.* 1999. 〈http://library.advanced.org/50065/color/index.html〉 이 사이트에는 색의 특성, 이론, 의미, 효과와 우리 삶에서의 역할에 대해 살펴볼 수 있다. 그리고 미술, 과학, 심리학과 색의 사회학을 연관짓는 교과과정간 접근법을 제공해 준다.

ArtsEdge: J. F. 케네디 센터. "Design Arts." *Curriculum Studio.* 〈http://art-sedge.kennedy-center.org/cs/desarts.html〉 교실 자료와 디자인 수업.

건축

ArtsEdNet: 게티 미술교육 웹 사이트. "Cultural Heritage Sites: Teaching About Architecture Art." *Lesson Plans & Curriculum Ideas. ArtsEdNet:Resources.* 〈http://www.artsednet.getty.edu/ArtsEdNet/Resourc-es/Maps/Sites/〉 건축적이고 예술적이며 문화적인 맥락에서 학생들의 수업을 위한 혁신적인 도구인 문화 유산 사이트들: Pueblo Bonito in Chaco Canyon, New Mexico; the Sydney Opera House in Australia; Katsura Villa in Kyoto, Japan; the Great Mosque in Djenné, Mali, Africa; and Trajan s Forum in Rome, Italy.

디자인과 건축의 경력 및 미래 탐색을 위한 컨소시엄. *I Want to Be an Architect.* 1999. 〈http://www.futurescan.com:80/architect/〉 이 웹 사이트는 젊은이들에게 건축과 건축관련 분야의 과학과 예술에 관한 정보를 제공한다. 건축가들과의 인터뷰와 다양한 프로젝트에 관한 토론이 특색이다. 관련 링크도 포함되어 있다.

Artifice. Inc. *The Great Building Collection.* 1997-1999. 〈http://www.great-buildings.com//gbc.html〉 유명한 디자이너와 모든 종류의 건물을 위한 3D 모델로 거대한 빌딩 건축, 사진 영상, 건축 그림에 덧붙여 설명과 도서목록, 관련 웹. 정보가 포함되어 있다.

게티 미술교육 웹 사이트. "Space and Places : An Introduction to Architecture." *Discipline Based Art Education: A Curriculum Sampler, 1991.* 온라인 판 ArtsEdNet : 게티 미술교육 센터. 〈http://www.artsednet.getty.edu/ArtsEd Net/Resources/Sampler/〉 이 교육과정 단위는 환경적, 감정적, 문화적, 개인적인 효과를 포함해서 건축 디자인에 영향을 주는 많은 요인들을 검토한다.

필라델피아 건축 재단. *Architecture in Education.* 1996-1999. 〈http://www.whyy.org/aie/〉 AIE의 목표는 학생들에게 사람들이 살 건물과 공동체를 만드는 데 필요한 이해를 돕는 것이다. 이 웹 사이트는 주로 교육자를 위해 계획되었으며, 어린이들의 건축 수업에 관련된 프로젝트와 활동이 특색이다. 내용에는 공동체 지도, 미국 원주민 마을의 디자인, 10년 뒤의 공동체 디자인, 세계의 건축, 문화와 공동체 등으로 구성되어 있다.

SiliconGraphics. *CitySpace.* 1999. 〈://www.cityspace.org/〉 *CitySpace*는 어린이, 교육자, 매체 예술가들이 인터넷 상에서 협동하여 지은 가상의 도시 환경이다. 이 혁신적인 사이트는 문제를 해결하는 데 창의적이며 과학 기술을 이용하여 상호작용을 증진시키고 있다.

CUBE: 건축 환경 이해를 위한 센터. *Architectural Activities.* 〈http://www.cubekc.org/architivities.html〉 이 사이트는 교육자들에게 건축 디자인, 보존 상태, 계획 등에 대한 정보를 제공한다. 교사들은 이를 모든 학년의 교육과정에 적용할 수 있다. 교육과정 단원 중에는 "Box City" "Frank Lloyd Wright" "Women in Architecture"가 있다.

미술 비평

교실에서 박물관까지

미술이 유행이나 개성 또는 기록적인 경매 가격이라는 말 대신에 가치나 특성이라는 용어로 논의되는 것을 들으면 기쁘고 안심이 된다. 미술을 분석해 보면 인류의 열정과 기쁨이 충만한 인간 행위이다. 미술은 그 자체로 아름답고 가치있는 것일 뿐만 아니라 대단히 다양한 표현 양식이자, 인간이 가장 멋지고 효과적으로 의사소통하고 공유하는 방법이다.[1]

_ 테오도르 볼프

지금까지 미술 형식을 창조할 때의 여러 가지 문제에 대해 다루었다. 이제, 미술 교육의 다른 측면에 관심을 갖고자 한다. 학생들이 비평을 통해 미술감상 능력을 개발하는 것이다. 이 장의 목적은 아이들의 미학적 반응이 '한 번' 보고 넘어 가는 것이 아니라 지속되도록 하는 데 있다.

가나 전시 등에 관련한 정보를 독자에게 제공하고 훌륭한 비평가들의 분별 있는 안목으로 미술에 대한 독자들의 이해를 돕는 것이다. 비평 단계를 이해하려면 전시회나 작품에 대한 평론가들의 미술 평론을 읽는 것이 좋다.

다음에 발췌한 비평을 살펴 보면, 비평 내용에 대해 더 분명하게 알 수 있다. 아래에서 논의하고 있는 그림은 빈센트 반 고흐의 〈별이 빛나는 밤〉이다. 아래의 핵심 구절은 논의의 네 가지 관점, 곧 서술적, 분석적, 해석적, 역사적 관점을 구별하기 위해 이 비평에서 뽑은 것이다. 비평가가 이 그림을 선택한 데는 이미 작품의 질에 대한 '판단'이 함축되어 있다. 역사적 비평 관점은 화가 반 고흐 자신의 서술에서 찾아볼 수 있다.

> 역사적: "나는 자연을 탐닉한다. 가끔 과장하여 주제를 변화시키지만 그림 전체를 내가 만들어내지는 않는다. 오히려 나는 그림이 이미 자연 속에 있음을 발견한다. 결국 자연에서 원하는 것을 찾아내는 것이 문제이다."[2]

고흐 작품을 논의하는 또 다른 세 가지 양식의 비평적 접근법이 있다.

> 서술적: "반 고흐의 그림 〈별이 빛나는 밤〉을 보라. 마을, 나무들, 달, 별을 금방 찾을 수 있지만 분명히 그것이 핵심은 아니다."
>
> 분석적: "우리는 붓 터치의 특징과 그것이 작품 전체에 미치는 영향을 지적할 수 있다. 각각의 선은 한정된 규모나 크기를 유지하지만 '거칠며' 다양하다……이들 패턴은 그 자체가 역동적이며 끊임없이 반복된다."
>
> 해석적: "……일단, 여러분은 표현된 모든 요소를 우주적 통합체로 묶어내는, 웅장하고 거의 최면적이라고 할 수 있는 리듬감에 감명을 받게 된다……반 고흐는 그림 그리는 행위를 꾸밈없이 보여 주며, 우리는 반 고흐의 신체적 활동에서 암시되는 것을 통해 부분적으로 그의 감정을 공유한다."[3]

우리는 미술에 대한 기초 지식을 활용하고 제목이나 시대, 장소와 같은 작품의 주변 정보뿐만 아니라 그 자체의 주제나 매체, 색과 같은 물질적인 세부 사항까지 다룬다. 디자인 개념과 기법과 스타일을 아는 교사는 학생에게 그림을 '읽게' 할 수 있다. 미술 작품에서 이러한 요인에 대한 인식은 자연스럽고 훈련되지 않은 지각에서 시작되지만 이를 더욱

미술 감상과 비평의 특성

'미술 감상'이 비록 1920년대 초반에 전개된 작품 연구picture-study 운동과 관련된 미술 용어이며 다소 진부할지 모르지만 여전히 유용하게 쓰인다. '감상한다'는 말은 '평가하는 것' 또는 사람들이 지속적으로 연구하여 친밀해짐으로써 대상의 가치를 의식하는 것을 뜻한다. 감상은 대상, 미술가, 사용된 재료, 역사적 또는 양식적 배경, 비평적 감각 개발과 관련된 지식을 얻는 것이다. 미술가뿐 아니라 비평가들도 미술 연구의 모델이 될 수 있다는 사실을 인정한다면 비평가가 어떻게 작업하는지에 대해 생각해봐야 할 것이다. 저널 비평가는 일반대중을 위해 글을 쓰고 따라서 가능한 한 어려운 글쓰기는 피한다. 미술 전문 신문이나 잡지에서 일하는 비평가는 미술사와 미학에 대한 학식이 높고, 비평 자체가 하나의 미술 형식이 되는 방식으로 언어를 사용한다. 그러나 모든 비평가들의 목적은 같다. 즉 예술

활성화하기 위해서는 학습이 필요하다.[4]

감상은 자발적이며 직관적 반응에서 시작되지만 그것으로 끝나지 않는다. 더 심층적으로 감응하게 하는 한 가지 방법은 주의깊게 보는 것 looking과 단순히 보는 것seeing의 차이를 이해하는 것이다. 그러기 위해서 앞에 인용한 리뷰의 전문적 미술 비평에서 사용하는 순서를 활용한다. 비평의 목표는 감상 방법을 더 확장해 학생들로 하여금 미술 작품에 충분히 반응하여 자기 자신의 견해를 갖게 하는 것이다.

그러나 지식이 미술 작품에서 기쁨을 얻는 데 필수 조건은 아니다. 만약 그렇다면 사람들은 아프리카나 아시아 미술 또는 그 밖에 자신이 잘 알지 못하는 다른 미술품을 수집하지 않을 것이다. 하지만 그것들은 여전히 사람들의 주의를 잡아끈다. 우리는 고딕 양식 대성당의 숭고함이나 대성당의 외벽에 플라잉 버팀벽이 고안됨에 따라 생긴 유리창의 스테인드글라스를 통해 들어오는 빛의 아름다움에 우선 마음이 끌리기는 하지만, 이 버팀벽이 만들어지기 전 교회가 붕괴되어 많은 사람들이 생명을 잃기도 하였다는 역사적 지식이 감상을 강화시킬 뿐 아니라 처음의 직관적인 반응을 더해 준다. 역사적인 정보나 다른 형식의 지식은 확고하게 반응에 영향을 미치는데, 이에 대해서는 제13장에서 더 자세하게 다룰 것이다.

감상에서 더욱 범위를 넓힌 비평은 작품의 배후보다는 작품 그 자체에서 알 수 있는 것에 더욱 가까이 접근한다. 옛날 사람들은 '그림이 사람을 판단한다'고 보았는데, 아마도 이것이 '사람이 그림을 판단한다'는 말보다 더 진실에 가까울 것이다. 한 개인이 얼마나 감수성이 있고 지적이며 사회적이냐에 따라 감상 능력이 결정되는 것이다. 이러한 능력은 선천적 소질에 따라 확립되는 것처럼 보이지만, 다른 사람보다 더 빨리 그러한 능력을 얻는 사람도 있는 것을 볼 때 미술 감상이 역시 교육의 결과일 수 있음을 알 수 있다.

한 독일의 문학 비평가는 이를 다음과 같이 요약한다.

비평의 범주는 저널리즘에서부터 학문에까지 이르고 드물게는 영광의 순간에, 비평이 곧 그 자신이 독자적으로 문학이 되기도 한다. 무엇보다도 비평의 과제는 '중재'이다. 비평가는 작가(예술가)와 독자(관람자) 사이에 존재하며 미술과 사회를 중재한다. 이러한 관점에서 비평가의 역할은 교육적이다. 비평가는 자주 교사와 같은 능력이 있어야 한다고 여겨진다. 비평가들은 누구를 가르치고 싶어할까? ……비평가는 독자를 가르치고 싶어하며 독자들에게 무엇이 좋고 왜 그런지를 지적한다. 이는 또한 비평가는 무엇이 나쁘고 왜 그런지도 지적해야 함을 의미한다.[5]

포스트모더니즘 비평의 전망

하워드 리서티Howard Risatti는 그의 책 《포스트모더니즘의 전망: 현대 미술의 이슈들Postmodern Perspectives: Issues in Contemporary Art》에서 포스트모던 비평은 복수 접근법이 일반적임을 강조하였다.[6] 가장 두드러진 접근법으로는 전통적인 형식주의적 비평, 페미니즘 비평, 이데올로기적 관점이나 또는 마르크스주의적 관점, 그리고 지크문트 프로이트의 정신분석학 등이 있다. 또한 작품의 배경, 즉 언제, 어디서, 어떻게 작품이 창작되었는지, 원래의 문화 안에서 그 작품이 어떤 역할을 했는지, 다른 작품이나 미술 운동과의 관계는 어떤지, 그리고 그 작품이 출현하게 된 사회적 가치는 어떠했는지 등을 강조하기도 한다. 이러한 배경에 대한 연구에는 미술 창작에서 빛을 발휘한 미술가들의 삶에 영향을 끼친 세부적인 내용도 포함된다.

미술 비평에서 이들 네 가지 중요한 접근법과 더불어 경제적, 종교적, 기술적, 그리고 다른 관점을 포함하여 여러 가지 방법이 가능한데, 이들 각각은 문제의 작품을 확실하게 이해하게 해준다. 포스트모더니즘의 접근법은 우연히 접한 미술 작품에 대해 자신만이 갖는 독특한 경험에서 우러나오는 개인적인 견해도 인정한다. 포스트모더니즘 비평은 제2차 세계대전 후 미국에서 가장 영향력 있는 미술 운동이던 추상표현주의를 자리잡게 한 클레멘트 그린버그Clement Greenberg, 해럴드 로젠버그Harold Rosenberg와 같은 모더니스트 비평가들보다 더 민주적이었고 덜 권위적이었다. 그들의 비평은 제2차 세계대전 후 미국에서 가장 영향력 있는 미술 운동이었으며 추상표현주의를 이루게 하였다.

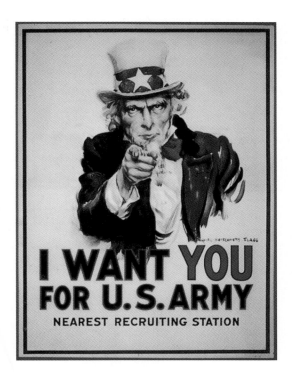

제임스 M. 플래그, "나는 당신이 필요합니다" 징집 포스터. 이 고전적인 징집 포스터는 미국사에서 확고한 위치를 차지하고 있다. 어린이들은 이 포스터가 역사적 사건을 바탕으로 한 것이고, 양차 세계대전 동안 쓰였으며, 이것이 일종의 미국의 아이콘이 되었는데, 어떻게 이것이 아이콘이 되었는지를 배울 수 있다. 어린이들은 이 이미지의 감정적인 특징과 그것이 어떤 생각을 전달하는지 해석할 수 있으며, 이러한 이미지를 미술로 보아야 할지 어떨지를 토론할 수 있다. 균형잡힌 미술 프로그램의 평가에서는 어린이들의 미술 제작 과정과 미술사, 미술 비평, 미학에서의 개념과 기능에 대한 학습을 고려한다.(스미스소니언 협회, 국립미국역사박물관)

비평 능력 발전을 위한 지도 방법

1학년 어린이들의 미술 작품은 신선하고 정직하며 직접적인 특징을 드러내며 초등학생 대부분은 상상력이 풍부하고 직관력이 있다. 이러한 점들을 서로 결합하여 비평적 감상 활동에 긍정적인 학습 풍토를 조성한다. 초등학교 고학년 어린이들은 언어 능력이 풍부해짐에 따라 실기 활동에서 자의식을 보상받을 수도 있고, 언어능력이 뛰어난 어린이는 실기가 아닌 활동에서 능력을 발휘할 수 있는 기회를 얻을 수 있다.

언어 기술 프로그램에서 개발한 방법을 이용해 어린이에게 시각적 형태로 표현하는 것뿐만 아니라 말로써 표현해 보도록 할 수 있다. 어린이들은 1학년부터 한 주에 한 시간 동안 미술 활동을 하지만 읽고 쓰기는 기본적으로 매일 두 시간씩 한다. '비평 활동은 언어와 미술이 만나는 장이며, 학생들은 글자에 익숙하기 때문에 쉽게 언어를 적용하여 미술 작품을 이해한다.'

실제 미술 감상 수업에서 미술 작품과 관련해서 부적절한 질문들이 제시되곤 한다. 즉, "이 소녀는 예쁘지 않죠?" 또는 "그녀가 행복하다고 생각하나요?" "그녀는 왜 구두를 신고 있지 않죠?" "비가 올까요?"처럼 질문이 미술적으로 작품과 거리가 멀어지고 감정적이거나 문학적일 때는 비판적 이해가 불가능하다.

이러한 질문들은 어린이들을 작품의 내적 본질에서 멀어지게 하고 적절하지 못한 방향으로 빗나가게 한다. 아마도 가장 좋은 방법은 미술 토론에서 단계적인 접근법을 사용하는 것으로, 이는 어린이로 하여금, 일반적으로 할당된 시간보다 더 오랜 동안 미술 작품에 붙들어 두는 데 효과적이다. 결국, 감상하는 시간이 문제가 된다.

표 12-1 비평 능력과 미술사를 통한 감상 개발 방법의 과거와 현재 비교

과 거	현 재
대부분 미술 작품에 즉각적으로 반응한다.	미술 대상을 시험할 때까지 판단을 유보한다.
교수 방법이 주로 언어적이며 교사 중심이다.	교수 방법은 언어화, 배경적, 지각적 조사, 작업 활동, 또는 이들을 결합하는 방법에 바탕을 둔다.
주로 복제품에 의존한다.	다양한 교수 매체를 사용한다. 슬라이드, 책, 복사물, 비디오, 영화, 그리고 가장 중요한 미술품 원작, 미술관이나 갤러리 방문, 지방의 미술가들 초빙.
회화의 '이야기하기' 특성 때문에 주로 회화 중심으로 이루어졌다.	회화, 조각의 순수 미술에서부터 산업 디자인, 건축, 수공예 등의 응용 미술에 이르기까지 시각적인 형태의 모든 영역과 인쇄 매체, TV, 광고, 영화, 잡지 편집도 포함한다.
문학적이며 감정적인 연상을 토의의 기초로 삼는다. 형식적인 특성과 사회적인 문제를 제외한 미와 도덕과 같은 요소들에 집중한다.	토론의 기초는 미술 작품의 형식적 특성이다. 미학적 경험의 한 부분으로 미와 감각적으로 만족감을 주는 다른 특성을 구별한다. 또한 심리적, 정치적 동기에서 표현된 거슬리고 충격적인 이미지도 구별한다.
여성 미술가, 아프리카나 에스파냐계, 아시아와 같은 소수 민족의 공헌도를 무시한다	과거를 참고로 활용한다. 모든 시대의 예술적인 노력에 대하여 경의를 표한다. 서유럽의 자료만 사용하지 않으며 남녀 성비의 균형을 맞추려고 노력한다.
미술가들의 삶에서 수많은 일화를 주로 다룬다.	예술가들의 삶은 극소화하고 사회적인 맥락으로 작품에 집중한다.
주로 '위대한 작품'에만 집중하고 특별한 공헌을 한 '소수'의 작품을 제외한다.	미술의 대상을 더 넓게 받아들여, 순수 미술뿐만 아니라 공예, 일러스트레이션, 매체, 또는 산업 미술, 만화책 등을 포함한다. '위대한 작품'만을 다루려고 하지는 않는다.

미술실기 활동 참여

비평 기술은 또한 미술 활동과 밀접한 관련 속에서 개발될 수 있다. 그러기 위해 교사는 감상 주제로서 소묘와 회화뿐만 아니라 조각, 도자기, 건축과 같은 입체 작품들도 기회가 닿는 대로 소개하도록 한다. 기본적으로 이러한 실기실이나 활동 중심 수업에서 감상과 표현을 분리해서는 안 된다. 어떤 매체를 가지고 작업할 때 그러한 표현 행위에 영향을 주는 문제나 욕구, 목적 등을 의식하게 된다.

TV를 통한 미술 수업에서 창조적인 과정과 비평적인 과정의 상호 작용에 대해 매뉴얼 바컨과 로라 채프먼Laura Champman은 다음과 같이 논평하였다.

> 가장 감각적인 미술품 제작 활동은 미술 작품을 관찰하거나 그에 관한 반성적 사고가 뒷받침되지 않는다면 풍부하게 이루어지지 못할 것이다. 관찰과 반성적 사고만으로는 느낌의 미묘한 차이를 만들어낼 수도 없을 뿐 아니라 직접 미술 작품 제작에 참여함으로써 얻어지는 수행 능력을 개발할 수 없다. 미술 제작 학습과 미술을 인식하고 관심을 기울여 이해하는 학습의 상호 관계를 통해 미술 교수 계획을 이끌어야 한다.[7]

비평 활동에 대한 단계적 접근

다음은 미술 비평에 관련된 분석 형식이다. 형식적인 구조를 깨닫기 위해서 어린이들은 미술 작품의 구성 요소와 친숙해져야 하고, 교사는 어린이들의 지각력, 언어력, 창조력에 민감해져야 한다. 이것은 학생들이 실기 활동이나 역사적·비평적 활동에 참여하여 미술 작품을 논의하면서 적절한 정보를 얻는 과정을 포함하며 작품을 검토하고 논의할 때까지 판단과 해석을 유보한다는 것을 의미한다.

비평 활동의 목적 중 하나는 미술 용어를 사용하고 발전시키는 것이다. 어린이들에게 '회화적painterly'이라는 용어를 가르쳐 주지 않는다면 극사실주의와 반 고흐의 작품을 '회화적' 질감이라는 말로 비교할 수 없을 것이다.

4학년 정도라도 표면의 미묘한 차이에 특별히 주의를 기울이거나 스스로 발견하도록 유도하면 그러한 구분은 가능하다. 교사는 어린이들에게 학습시키고자 하는 미술 용어의 관련 사례를 선택해야 한다.

서술

서술 단계는 보통 일반적으로 우리들 대부분이 알고 있는 면에 초점을 맞추지만, 이것은 뜨거운 논쟁을 불러올 수도 있다. 왜냐하면 누군가는 빨갛다고 하는 것을 사람에 따라 주황으로 볼 수도 있고 직사각형을 사다리꼴로 볼 수도 있기 때문이다. 이런 서술 단계를 통해서 용어를 더욱 정확하게 할 수 있다.

중학년부터 교사는 '객관적' 서술과 '개인적' 또는 '정서적' 서술을 구분해야 한다. 객관적 서술은 '집이 있고 걷고 있는 두 사람, 공간의 반 이상을 차지하고 있는 하늘' 등과 같이 누구도 부인할 수 없는 것들이며, '개인적' 또는 '정서적' 서술은 누군가 "부주의하게 그려진 것"이라고 한 것을 "대충 그려진 것"이라고 한다든가, 빨간색이 사람에 따라 좀 더 오렌지색으로 보인다든가 하는 것들이다. 과학자는 들라크루아가 그린 말馬을 다리가 넷인 사지동물로 서술하겠지만 비평가나 시인들은 '고귀한 결실을 맺는 생명체noble bearing'라든가 '바람처럼 움직이는' 동물로 볼 것이다. 정서적 서술에는 대개 형용사를 많이 사용한다. 이는 특성상 상상력이 풍부해야 하고 그러도록 권장되어야 하지만, 학생들은 두

비평은 제11장 디자인의 연장선상에 있다. 미술 작품을 논할 때 미술 용어가 적용되어야 하는 것이다. 이 사진은 '질감'이라는 용어를 중심점으로 다룬 전시장의 입구를 보여 준다. 각각의 고무 장갑은 깃털이나 물과 같은 부드러운 것부터 모래나 자갈 같은 단단한 것에 이르기까지 다양한 질감의 내용을 담고 있다. 말 그대로 관람자들은 같은 개념의 다양한 변화와 악수를 나눈다.(이스라엘 박물관의 루스 유스 윙)

가지 접근법의 차이를 깨달아야 한다.

서술 단계는 개인화하거나 이야기처럼 다룰 때 더 흥미로워진다. 보이는 것에 대해 순전히 객관적이며 거리를 두는 방식으로 감상을 쓰면 기계적이고 인간적인 관련이 결여될 수 있다. "방으로 들어갔을 때, 나는 ……을 보고 놀랐다"와 같은 문장으로 시작하여 사람들의 관찰이 개인적으로 서술되는 과정에서 다른 어떤 일이 일어날 수 있다.[8]

형식적 분석

형식적 분석에서도 지각적인 활동에 기초를 두지만, 어린이 미술 작품의 구조나 구성에 관한 논의가 필요한 더 진보된 서술 단계이다. 대칭과 비대칭을 구별하고, 미술가가 사용한 매체를 식별하며, 색과 선의 특성에 민감한 어린이들은 미술 작품의 형식이나 요소들이 어떻게 결합하여 형식을 만들고 있는지 논의할 수 있다. 교사는 이 단계에서 어린이들이 제11장에서 논의된 디자인 용어를 사용할 수 있는지의 여부를 가늠할 수 있다.

일단 학생들이 요소와 원리를 확인한다면, 미술(또는 디자인) 요소가 상호작용하는 방법에 대해 탐구할 수 있다. 학생은 붉은색 원을 지적할

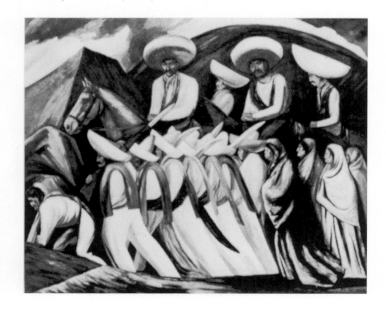

호세 클레멘테 오로스코, 〈사파타주의자들〉, 1931. 이 작품에 보이는 현저한 명암의 대비는 회화의 목적을 토론하는 시발점이 될 수 있다. 이 작품과 관련해서 학생들은 '대비, 반복, 대각선, 양식화, 선택적 사실주의, 리듬' 등과 같은 용어를 배울 수 있다. (뉴욕, 현대미술관)

수는 있지만 나머지 구성 요소와의 관계 속에서 그 원의 역할을 인식하지는 못한다.

서술적, 형식적 분석 단계는 토론에서 비평 활동에 필요한 더욱 강렬하고 지속적인 시각적 집중력을 유발할 수 있다. 또한 이는 이어서 해석으로 발달시키기 위한 단계가 된다. 서술과 분석에서 충분치 못한 판단을 받아들여서는 안 되며, 대신에 거리감을 두고 편견 없이 작품을 다룰 수 있을 때까지 학생들이 특정한 견해를 유보하도록 해야 한다. '거리'를 둔다는 것은 우리의 감정이나 판단을 일시적으로 유보한다는 것을 의미한다.

해석

해석 단계에서는 학생들의 상상력을 더 풍부하게 이끌며, 작품 속에 구체화된 작품의 의미나 미술가의 의도에 대하여 깊이 생각하도록 지도한다. 이렇게 하기 위해서 어린이들이 분별할 수 있는 구조와 미술가들이 제시하는 방향을 관련지을 수 있어야 한다. 예를 들면, 학급 어린이들이 호세 클레멘테 오로스코Jose Clemente Orozco의 작품 〈사파타주의자들〉에서 날카로운 명암의 대비와 강한 방향성을 지닌 힘을 사용하였다는 점에 동의한다면 '그 목적은 무엇인가?'라고 질문할 수 있다. 만일 화가가 인상주의 화가처럼 더 미묘한 색을 쓰고 붓 터치를 부드럽게 했더라면 그 의미가 더 분명해졌을까? 이 점에서 학급 어린이들은 화가가 특별한 목적을 위해 구성 요소를 사용하였음을 파악할 수 있다. 즉 〈사파타주의자들〉에 사용된 구성 요소는 멕시코 혁명에 대한 화가 오로스코의 입장을 강조한다. 르누아르가 사용한 감각적이고 유쾌한 색은 어머니와 구혼에 관련된 화가의 느낌과 어떻게 관련되어 있을까? 빌렘 데 쿠닝Willem De Kooning이 그린, 완성되지 않은 형과 유쾌하지 않은 색들은 여성의 특정 유형에 관한 그의 입장과 어떻게 연결되는가? 이러한 질문이 해석 단계의 토의를 특징지으며, 이것은 옳고 그름에 관계없이 시대와 장소에 따라 다르다.

판단과 지식에 근거한 선호

일반적으로 비평 과정은 판단으로 끝난다. 즉 작품의 성패를 결정하고

다른 미술 작품과 비교하여 순위를 정하는 활동을 말한다. 이런 의미에서 판단은 초등학생에게 더 전문적인 비평이나 감정가의 영역이기 때문에 논의하지 않을 것이다. 어린이의 판단은 좋고 나쁨과 동일한 의미이다. 그래픽 미술의 규범에서 알브레히트 뒤러Albrecht Dürer의 에칭 작품이 갖는 위치에 대하여 어린이들이 잘 알지 못할지라도, 교사는 그러한 의견을 공개적인 토의에 붙이고, 이전의 비평 단계와 관련시켜 어린이가 개인적으로 뒤러의 작품을 수용하든지 거부하든지 자신의 의견에 대해 옹호할 수 있도록 한다.

미술 작품에 반응하는 데서 선호와 판단의 차이를 인식하는 것이 유용하다. 개인적으로 어떤 미술 작품을 좋아하고 싫어하는 것은 개성이므로, 이런 선호는 권위나 설득으로 바뀌어지지 않는다. '좋다/싫다' '형편없다'나 '근사하다' 등의 반응은 감정적인 것으로 토의의 특성상, 더 이상의 토론이 필요하지 않다. 하지만 판단은 토론과 설득에 따라 달라진다. 예를 들면, 사람들은 영양학적 증거를 토대로 아스파라거스가 좋은 음식이라고 확신하지만 여전히 싫어하는 사람도 있다.

누군가가 '저건 대단한 그림이야' 또는 '저건 형편없는 라쿠raku(16세기 일본에서 시작된 도자기 굽는 방법으로 그 종족의 이름을 따서 명명하였다 — 옮긴이) 항아리이다'라고 말할 때 어떤 사람이 '왜 그렇지?'라고 묻거나 그 판단에 대한 타당한 이유를 요구하는 것은 있을 수 있는 일이다. 만약 그 타당성이 부족하거나 논쟁의 여지가 있으면 공개적으로 토론할 수 있는 장을 마련한다. 비평 활동 목적 중의 하나는 어린이들의 마음이 닫혀진 상태에서 열려진 상태로, 순간적인 선호에서 유보된 판단 상태로 옮아가게 하는 것이다.

'나는 이 그림이 수준이 높지 않다는 것을 알지만 좋아한다'라고 말하는 것은 확실히 타당하다. 반대로 '이 조각이 뛰어난 줄은 알지만 그리 좋아하지 않는다'라는 표현도 마찬가지이다. 대부분의 경우 우리는 우리가 이해하고 많은 시간을 함께한 미술 작품을 더 좋아하는 경향이 있다. 또 낮은 평가를 받은 작품보다 높은 평가를 받은 작품을 선호한다. 미술 감상의 또 다른 목적은 선호와 판단이 고정적이지 않으며 바뀔 수 있다는 사실을 인정하게 하는 것이다. 위대한 비평가들조차도 개인적으로 좋아하고 싫어하는 것이 있다. 그러나 우리는 미술에 대해 더 배워서 우리가 인정하는 미

클로드 모네, 〈포플러〉, 1891, 필라델피아 미술관, 체스터 데일 제공.

이집트 프레스코, 12왕조, 뉴욕, 메트로폴리탄 미술관.

술 작품이 늘어남에 따라 우리의 기호가 변하고 확장되는 것을 알게 된다.

지식에 근거한 선호 단계가 형식적 비평의 최고 단계이자 가장 노력이 필요한 단계이다. 이 단계에서는 학생들로 하여금 작품의 가치에 대해 자신의 견해를 표현하도록 하는데, 이전 단계에서 알게 된 것이 그러한 견

라파엘로, 〈성모자〉, 1508.
뉴욕 스칼라/ 아트 리소스.
케테 콜비츠, 〈살인 행위〉, 1921.
© Bildarchiv Preussischer
Kulturbesitz, Berlin.

빌렘 데 쿠닝, 〈마릴린 먼로〉, 1954,
노이버거 미술관. 뉴욕 주립 대학
구입.

바실리 칸딘스키, 〈즉흥 28〉, 1912,
캔버스에 유화, 112×162cm, 뉴욕,
솔로몬 R. 구겐하임 미술관, 1937.
©The Solomon R. Guggenheim
Foundation, New York.

해의 기초를 이룬다. '이 미술 작품에 감동 받았니?' '그것에 대해 어떻게
느끼니?' '그것을 갖거나 네 방에 걸어 두고 싶니?' '그것에 아무런 흥미도
못 느끼니?' '그게 싫으니?' '왜?'와 같은 질문을 해볼 수 있다. 대부분 감
상자는 본능적으로 선호 단계에서 시작한다. 여기에서 밝힌 것처럼 비평
과정은 '그 문제를 지속적으로 사고하고 집중할 때까지 선호를 유보하게
한다'.

어린이들은 비평을 시각적·언어적 게임으로 여기며, 그 토론이
너무 길지 않다면(최대치가 30분 정도) 열심히 참여할 것이다. 강한 색

채, 흥미있는 주제, 명쾌한 구성의 작품을 가지고 하면 가장 긍정적인 반
응을 보일 것이다.

본질적으로 네 가지 단계는 네 가지 기본적인 질문과 관련되어
있다.

1. "무엇이 보이나?"(서술)

2. "사물을 어떻게 구성하였나?"(형식적 분석)

3. "미술가는 무엇을 말하려는 것인가?"(해석)

4. "작품을 어떻게 생각하며 왜 그렇게 생각하는가?"(지식에 근거한 선호)

입문기에는 비평 단계를 순서대로 적용하지만, 학생들이 그 과정에
익숙해지면 '어느 단계에서도 비평활동을 시작할 수 있다.' 실습 활동이나
역사적 정보의 역할은 교사의 지식과 시간 조절 감각에 달려 있다.

방금 설명한 비평적 접근은 미술을 깊이 이해하는 데 유일한 방법
은 아니다. 톰 앤더슨Tom Anderson은 반응, 지각적 분석, 개인적 해석,
맥락적 탐색 그리고 결심과 평가를 포함하는 종합 등의 범주를 포함하는
모델을 개발하였다. 앤더슨은 또한 미술 비평에 비교문화적인 접근법을
언급하였다. 학생들이 어떤 비평적 반응 모델로 쓸 수 있음을 유념하는
것이 중요하다. 비평 모델 단계가 하나의 단계에서 그 다음 단계로 그대
로 이어져야 할 필요는 없다. 미술에 관한 일반적인 논의에서 비평가들
과 학생들은 서로 비슷하게 자신들의 관심과 논의의 역동성에 따라 하나
의 논제와 단계에서 다른 논제와 단계로 왕왕 옮겨 가곤 한다. 어떤 접근
법이든 간에 특별한 미술 작품은 학습에서 최초의 동기부여 역할을 하므
로 주의깊게 선택해야 한다.

6학년과 함께하는 역사학자의 비평적 접근

유명한 역사학자 제임스 애커먼James Ackerman 박사는 수업에서 비평
서술을 사용하는 교수법을 어떻게 시행했는지 다음과 같이 보여 준다.[9]
그는 보는 것뿐만 아니라 보여지는 것도 토의하는 것이 학급 어린이들의
기본 과제이며 관심을 가지고 보는 행위가 아이들에게 자연스럽게 다가
온다는 점을 지적하였다. 왜냐하면 어린이들은 TV, 영화, 대량 인쇄 매

체에 지속적으로 노출되는 시각 중심의 사회에 살고 있기 때문이다. 그는 그림을 토론하기 위해 필요한 네 가지 용어를 칠판에 적었다.

서술: 미술가들이 재료를 사용한 방법

형태: 미술 작품에서 구성 요소의 구조와 상호작용

의미: 의도, 즉 미술 작품의 궁극적인 의미. 어린이들이 이 개념을 이해하기에는 약간 어렵기 때문에 애커먼 박사는 여기에서 '주제'라는 용어를 선택함.

느낌: 작품에서 비롯된 정서적인 힘

애커먼 박사는 학급 어린이들의 토의를 유발하기 위해 비교 연구법을 사용하였다. 그는 포플러를 그린 인상주의 유화 한 점과 물고기와 오리가 있는 연못 주위에 나무가 서 있는 이집트의 프레스코 벽화를 스크린으로 나란히 보여 주었다. 다음은 토의 내용에서 발췌한 것이다.

애커먼 박사: 누가 이 두 그림에 사용된 회화 기법을 설명해 볼까요?

학생: 나무는 수채화……

학생: 유화 물감인 것 같아요.

애커먼 박사: 그래, 그것은 유화예요. 또 다른 그림은 어떻게 그렸을까요 ……?(웅성거림은 있지만 아무도 나서지 않는다)

학생: 수채 물감……어쩌면……템페라인가?

애커먼 박사: 왜 그렇게 생각하지요?

학생: 평평하고 밝아요. 유화 물감과 같은 음영이 없어요.

애커먼 박사: 잘했어요. 평평하다는 말은 잘 썼어요. 이 경우에 그 효과를 프레스코 기법이라고 하는데, 프레스코가 뭔지 아는 사람 없어요? (침묵)자, 그럼……이건 이집트인들이 벽에다 그림을 그렸던 방법이에요. 이집트인들은 템페라 물감을 물과 석회를 섞어서 금방 바른 회반죽 위에 그림을 그렸어요. 다시, 학생이 말한 '평평함flatness'으로 돌아가서 생각해 봅시다. 만약 여러분들이 회반죽 벽에 그림을 그린 적이 있다면, 회반죽 벽이 물감을 잘 빨아들이고 빨리 마른다는 것을 알고 있을 거예요. 그래서 음영이나 둥그스름한 형태는 잘 표현할 수

없으므로 화가들은 평평한 부분을 색으로 선명하게 표현했어요. 이 미술가는 형태를 더 선명하게 하기 위해 어떻게 했을까?

학생: 가장자리를 선으로 그었어요.

애커먼 박사: 그래, 좋아요. 그림에서 학생이 말한 것을 지적해 볼래요? (학생이 연못의 윤곽을 지적한다.) 자, 주제를 잘 살펴 봅시다. 이 그림들 중 실물과 더 닮은 것은 어느 것이요? 손들어 봅시다. 포플러가 더 '실물'과 비슷하다고 생각하는 사람은 몇 사람이나 될까? (학급 전체가 여기에 손을 든다.) 왜 그럴까요?

학생: 그건 사진처럼 정확하지는 않지만 포플러와 비슷해요.

애커먼 박사: 여러분들은 어느 것이 더 좋아요? (어린이들은 인상주의 화가 쪽이라고 한다.) 화가가 주제를 어떤 방법으로 보았는지 알아 봅시다……누가 말해 볼까?

학생: 포플러가 실물과 비슷해요.

학생: 오리가 실물과 비슷해요.

학생: 그렇지만 그건 프레스코에 있는 거야.

애커먼 박사: 이집트인의 그림에는 두 가지 시점이 있다고 말하려는 거지. 누가 스크린으로 가서 한 시점을 지적해 볼까요? (한 학생이 자원하여 연못을 위에서 내려다보는 시점을 지적한다.) 어디에 서서 연못을 보고 있을까요?

학생: 연못 위에서요.

애커먼 박사: 오리들은 어떤가요?

학생: 바로 앞에서 보고 있어요.

애커먼 박사: 좋아요. 이제 우리는 이집트 미술가가 다른 미술가보다 주제와 공간을 더욱 자유롭게 사용한 방법에 대해 이야기했어요. 그러나 인상주의 화가들은 한 그림에서 시점을 다르게 하는 대신에 어떻게 나타내었을까요?

학생: 더……더 자세하고……더 사실적……

애커먼 박사: '진실'한 것이 존재하는 방법에는 여러 가지가 있다는 데 동의하지요. 즉, 이집트 그림은 우리가 아는 대로 사물을 나타내고 인상주의 화가는 좀더 우리 눈에 보이는 대로 표현합니다.

발견학습 방법의 적용

교사는 계속되는 수업에서, 애커먼 박사의 아이디어에 따라 어린이들이 스스로 비평의 기초를 발견하도록 유도한다. 어린이들에게 네 가지 작품의 복제품을 보여 주고 작품들간의 차이점을 지적하게 하였다. 그림은 라파엘로의 〈성모자〉 콜비츠의 〈살인 행위〉, 데 쿠닝의 〈마릴린 먼로〉, 그리고 칸딘스키의 〈즉흥 28〉이었다. 어린이들은 처음부터 네 가지 그림에 쉽게 알아볼 수 있는 차이점이 있다는 데 동의하였다. 차이점을 지적함에 따라 교사는 칠판에 표를 그리고 재료, 주제, 의미, 형식, 스타일 등의 각 항목을 써넣는다. 어린이들이 충분히 관찰하여 더 이상 지적할 것이 없을 즈음 교사는 학생들이 실제로 한 것이 비평 체계나 토의 영역을 이룬다는 것을 지적하면서 각각의 칸 앞에 영역의 항목을 적는다(표 12-2 참조). 이러한 개념의 정리는 어린이들에게 미술 작품 토의 방법이 다양함을 보여 준다. 교사는 토의 '전'에 답을 제시하기보다 단 하나의 개념

적인 문제를 중심으로 질문을 던져서 반응을 유도하도록 한다. 그 방법은 미술가들의 작품에 따라 다르다(표 12-3 참조). 어린이들은 이러한 문제를 다루기 위해서 정리, 비교, 분류, 일반화와 같은 개념 정리 과정에 참여해야 한다.[10]

이렇게 발견적 토의가 진행되는 동안, 교사는 학급 어린이들이 사용하는 다듬어지지 않은 용어에서 빠진 중요한 특성을 덧붙이면서 미술 용어로 정정해 준다. 이러한 토의는 다음 수업의 기초 작업이 된다. '재료' 수업에서는 예술가를 탐방해서 유화와 수채화의 차이를 알아 본다. '의미' 분류는 학급 어린이들이 스타일을 비교하는 수업을 할 수 있는 준비 작업이 된다. 스타일 비교 수업에서는 주제가 같으면서 스타일이 다른 다양한 그림을 준비하여 보여 준다. 미술 감상을 위한 다른 활동들도 알아 보자.

표 12-2 발견 토의에 따르는 결과: 어린이들의 진술 예

목표: 미술 감상에서 다음에 올 단계를 만들기 위한 기초로서 역할을 할 내용 영역을 창조한다.

재료 (무엇으로 표현하는가)	주제 (무엇을 그리는가)	의미 (왜 그리는가)	형식 (어떻게 그림을 구성하는가)	스타일 (서로 다르게 보이게 하는 것은 무엇인가)
"콜비츠는 크레용을 사용하였는데 단순한 소묘는 아니다." (교사는 소묘와 석판화의 차이를 설명한다.) "라파엘로의 그림은 틀림없이 유화이다." "데 쿠닝은 템페라 또는 그림물감으로 그렸을 것이다." "칸딘스키 그림은 묽게 그려졌다. 그러므로 수채화일 것이다."(교사는 유화도 테레빈유로 물감을 충분히 묽게 하면 수채화 같은 투명감을 표현할 수 있음을 설명한다.)	"콜비츠는 슬픈 어머니와 굶주린 아이를 그렸다." "라파엘로는 행복한 어머니와 아이를 그렸다." "데 쿠닝은 〈마릴린 먼로〉를 그렸다지만 우리가 그녀를 알아보기에는 어렵다." "다른 것에서 알 수 있는 것처럼 칸딘스키의 작품에서 형체를 알 수는 없다." (교사는 '비구상'과 '추상'에 대해서 정의를 내린다.)	"콜비츠 그림 속의 어머니는 아이에게 어떻게 먹여 기를지를 걱정하고 있다." "라파엘로의 그림은 종교적이다." "칸딘스키와 데 쿠닝의 그림은 무엇을 그렸는지 알 수 없다." "칸딘스키의 그림에는 의미가 없다. 화면 전체에 선, 형, 색만이 되풀이된다."	"라파엘로는 삼각형 구도로 그렸고, 데 쿠닝은 울퉁불퉁한 형태를 적당히 얼버무려 색칠하였다." (교사는 이것을 적당히 얼버무렸다고 하지 않고 형태보다 색채를 강조하였음을 설명한다.) "라파엘로의 그림은 조용하고, 칸딘스키의 그림은 시끄럽다." (교사는 그림을 '시끄럽다' 또는 '조용하다'고 느끼게 하는 것은 무엇인지 질문한다.) "칸딘스키의 그림은 우리를 위, 건너편, 주변 등의 여러 '방향'을 보게 한다."	"라파엘로의 그림은 너무나 사실적이어서 우리가 그 안으로 걸어 들어가는 것처럼 보인다." "콜비츠의 그림도 사실적이지만 방법이 다르다."(교사는 '선택적 사실주의'에 대해 정의를 내린다.) 라파엘로의 그림은 "부드럽다" "사진과 같다" "조심스럽게 완성되었다". 데 쿠닝의 그림은 "적당히 얼버무렸다" "아주 빨리 완성하였다" "너무 거칠다" "지저분하다". 칸딘스키의 그림은 "거칠다" "공간을 3년 어린이 그림처럼 표현하였다".

언어로 하는 활동

먼저 수업·학기당·연간 학습해야 할 미술 용어의 목록을 정하는데 미술 작품에서 그 용어에 해당하는 분명한 것을 찾지 못하는 한 용어 사용을 피한다. 미술 작품에서 용어의 개념을 분명하게 설명할 수 있다면, 모든 연령의 학생들은 성취할 수 있다. 일단, 학생들이 한 가지 용어를 배우면 토의 중인 작품에서 좋은 예가 나올 때마다 바로 사용하게 해야 한다.

　　새로운 비평 용어, 학습 평가 방법을 제시한다. 다음 용어는 복잡성에 따라 세 단계로 제시한다. 용어의 범주가 중복될 수 있으며, 형식적인 특징, 주제, 매체, 심지어 감정적 상태나 느낌의 특성까지도 포함할 수 있다.

수준 Ⅰ: 초등학교 저학년

초상화	형	대비	스케치
정물화	색	회화	조각
풍경화	선	미술	윤곽
만화			

수준 Ⅱ: 초등학교 중학년

추상화	수채화	아상블라주	구성
사실주의	파스텔	콜라주	농담
비구상	판화	윤곽	질감
소조	반복		

수준 Ⅲ: 초등학교 고학년과 중학교

스타일	흥분	기교적	상징
비례	균형	표현적	주제
원근법	지배	강조	장르
크로스해칭	주제	농담법	판타지
패턴	형식적	변화	형태보다 색채 강조

교사는 좀더 복잡한 것이 단계적인 학습을 통해 축적되도록 개인용 용어 목록을 작성할 수 있다. 1단계에서 한 용어를 배우고 나서 다음 단계에서 1단계의 용어에 덧붙인다. 또한 이때 핵심 용어들을 다양하게 변화시켜 사용할 수 있도록 개방적이어야 한다. 예를 들면, 7학년의 그룹에게 잭슨 폴록Jackson Pollock의 작품을 복제품으로 보여 주고 그 속에 나타나는 선을 지적하게 하였다. 어린이들의 첫 반응은 선이 없다고 하였다. 학급 어린이들에게 선을 찾아낼 때까지 주의깊게 보도록 격려했고, 몇 분이 지나자 아이들은 폴록이 물감을 떨어뜨리고 붓질하고 그림을 그리는 등의 방법으로 만들어낸 선들을 찾아내었다. 폴록의 방식은 회화에 대한 그의 일반적인 접근법과 관련되어 있으며, 그것은 차례로 추상표현주의 작품의 운동감을 이해하는 열쇠로서 알려져 있다. '선'이라는 하나의 용어가 오늘날 주요한 미술 스타일을 여는, 또는 미술을 또 다른 방식으로 다룰 수 있는 계기를 제공해준 것이다. 말하자면, '단순한 용어'가 '넓은 개념'으로 발전한 것이다.

단어 연결

한쪽 면을 화살촉처럼 자른 판지 조각에 용어 목록에 있는 단어를 모두 적는다. 어린이들에게 용어 카드를 주고 크게 확대한 복제품에서 해당하는 부분과 연결해 놓도록 한다. (그것을 찍찍이나 압정으로 붙인다.) 또는 칠판의 가장자리에 복제품을 놓고 학생들에게 칠판 위에 새로운 용어를 쓰게 하며 색분필을 사용하여 영역을 구별한다(형식적인 요소는 빨강, 디자인의 원리는 파랑, 표현적인 특성은 하양 등).

느낌에 관련된 단어를 시각화하기

카드 위에 다음 단어들을 쓰고 무작위로 어린이들에게 나누어 준다. 예를 들어, 화난다, 신경질적이다, 조용하다, 즐겁다 등. 어린이들은 이 낱말의 의미를 전달하기 위해 소묘나 회화, 조각 작품을 제작한다. 완성된 작품을 진열하고 주어진 단어를 느낄 수 있는지 어린이들에게 질문한다. 단어들은 다양해야 하지만 단순해야 한다.

　　다음과 같은 질문을 한다. '조용하다'는 단어는 '화난다'라는 단어가 보여 주지 못하는 어떤 것을 우리에게 보여 주는가? 과제는 단어의

분위기가 어떻게 미술에 영향을 끼치는지를 이해하는 것이다. (교사는 준비한 작품의 복제품에서 단어들을 고를 수 있다.)

꿈을 불러일으키는 미술 작품

상상력을 풍부하게 하기 위해, 어린이들에게 배열해 놓은 그림들에서 한 점을 고르게 하고 "지난밤 나는 아주 이상한 꿈을 꾸었다"라는 문장으로 시작하는 글을 쓰게 한다.

표 12-3 **미술 용어를 이용한 질문 예**		
용어	**회화**	**질문**
깊이	〈최후의 만찬〉 (레오나르도 다 빈치)	벽화에서 깊이를 느끼게 해주는 것은 무엇인가? A. 방의 구조에서 선의 방향 B. 강하고 밝은 색들 C. A와 B 모두
물감의 특성(기법)	〈파라솔을 쓴 여자〉 (오귀스트 르누아르)	그림에 나타낸 사물의 가장자리는 A. 흐릿하고 희미하다 B. 뚜렷하고 정확하다 C. A와 B 모두
선의 특성	〈살인 행위〉 (케테 콜비츠)	이 판화의 선을 다음과 같이 서술할 수 있다. A. 섬세하고 부드럽다 B. 강하고 굵다 C. A와 B 모두
의미	〈살인 행위〉 (케테 콜비츠)	이 판화에서 무슨 일이 일어나고 있는지 가장 잘 설명한 것은 어느 것인가? A. 어머니는 아이와 함께 쉬고 있다 B. 어머니는 아이 앞에서 불행을 드러내고 있다 C. 어머니는 아이와 함께 놀고 있다
스타일	〈사파타주의자들〉 (호세 오로스코)	이런 그림 스타일(미술가의 독창적인 방법)을 무엇이라고 하는가? A. 사실주의(실물처럼 그렸다) B. 선택적인 사실주의(부분적으로 사실적이다) C. 추상(형태를 알아볼 수 없다)
구도	〈포플러〉 (클로드 모네)	나무가 이 그림을 좌우한다. 모네가 표현하려고 했던 것은 무엇인가? A. 나무의 질감을 강조하였다 B. 나무를 크게 그림의 중앙에 배치하였다 C. 강력한 수직형으로 주의를 집중시켰다

다른 방법은 학급 어린이들에게 같은 그림을 보여 주고 답을 하게 하는 것이다. 학생들은 각각 개인적인 반응을 보일 것이다. 학급에서는 '꿈'을 불러일으키는 데 복제품을 이용하지만, 미술관이나 화랑에 있는 원작이 더 효과적이다. 글자를 모르는 어린 아이일 경우에는 글 대신 말로 할 수 있다.[11]

연구를 위한 제안

이번 주의 미술가

미술 수업은 전체 시간 내내 집중하도록 할 필요는 없다. 학습에 효과적인 시간은 5-10분이다. 미술 시간마다 '이 시간의 미술가' 소개로 수업을 시작할 수 있으며, 교사는 그 미술가와 작품에 관한 흥미있는 정보를 제시하기도 하고 서술적, 분석적, 해석적 본질에 관한 몇 가지 질문을 던지며 그림을 보여 준다.

주제의 표현

교사는 특정 방식으로 서로 연결된 작품을 전시함으로써 시각적, 언어적으로 비평 기능을 가르칠 수 있다. 예를 들면, 이집트인, 아프리카인, 아스텍의 두상 작품의 사진 3장을 게시판에 붙인다. 그 사진을 며칠 동안 게시한 다음, 교사는 '이런 두상의 조각을 보고 배운 것은 무엇인가?' 하는 질문을 한다. 그리고 조각의 개념이나 인물 묘사에 관한 아이디어, 스타일 면에서의 차이점과 유사점, 그리고 해석 등을 포함하여 토의한다.

미술실기 활동으로 연결

앞에서 언급했듯이 가능한 한 미술 감상 수업은 실제 미술 프로젝트와 관련지어 이루어져야 한다. 학생들은 자신의 미술 작품에 시각적, 기법적인 문제가 생길 때는 그와 비슷한 문제를 겪었던 예술가들에게서 더 잘 배울 수 있다.

예를 들면, 콜라주 작업에서 그림이나 잡지의 사진을 이용하는 어린이들에게 조르주 브라크Georges Braque나 로메어 비어든Romare

Brearden, 그리고 페이스 링골드의 이야기 퀼트를 보여줄 수 있다.

교사는 환상에 대한 어린이들의 분명한 흥미를 알아차리고, 달리, 마그리트, 클레 또는 칼로 등과 같이 환상을 주로 다루는 미술가의 작품 사진을 보여 준다. 미술가가 시도했던 방법을 따라해 봄으로써 어린이들이 공감할 수 있다. 교사의 목표가 어린이들에게 인상파 화가들이 왜 '빛의 화가'라고 불리는지 이해하도록 하는 것인 경우를 또 다른 예로 들어볼 수 있다. 즉, 인상파 화가들이 왜, 어떻게 그렇게 햇빛을 작품에 담았는지, 그리고 그들이 사용한 색을 왜 '견고하다'고 하기보다 '불안정하다'고 하는지를 알게 될 것이다. 교사는 화창한 날 크레파스로 풍경화를 그리기 위해, 어린이들을 실외로 데리고 나가서 햇빛이 비치는 곳에서 볼 수 있는 색을 이해하게 한다. 그리고 교실에 들어와서 실외 작업이 교실에서 하는 것과 어떻게 다른지를 이야기한다. 그런 다음 다시 인상주의 화가들의 작품을 고찰하고 토의하며 서로 발견한 것에 대해 의견을 나눈다.

학생들이 미술가 역할을 해볼 수 있는 곳은 바로 작업실이다. 베껴 그리기는 창조적이지는 못하지만 학생들에게 미술가의 기능과 표현적인 내용을 공감하게 할 수 있다. 조르주 쇠라의 소묘를 베껴 그려 보게 하는 것은 잠시동안이나마 쇠라가 될 수 있게 한다.

전체 그룹 작업의 어려운 점

활동과 평가의 도구
그러나 비평 단계에 따른 감상 수업은 또 다른 문제가 있다. 대화의 역할은 이미 언급하였다. 비평에서 미술에 대한 언어 표현이 중심이 되기는 하지만 비언어적 활동도 고려해야 한다. 어린이들은 개개인 성향이나 미술에 대해 이야기하는 능력이 다양하기 때문에 학급 토의에서도 말을 잘하고 외향적 성향의 어린이들이 독점하게 된다.

더욱이 학습 구성원 개개인의 의견을 들어 줄 시간이 충분하지 못하기 때문에, 몇 가지 언어적, 비언어적 도구(과제지)를 사용하여 수업에 참여시킨다. 이러한 과제지는 미술 감상 영역에서 어린이들에게 기대하기에 타당한 내용과 연관되어야 하며, 각 도구들은 다음 네 가지 목적 중 하나를 이루어야 한다.

1. 어린이들은 미술 용어에 대한 지식을 가지고 미술 작품을 논의할 수 있으며, 특정 미술 작품에서 이들 요소들로서 디자인, 의미, 매체를 확인할 수 있다.
2. 미술 작품에 대한 학생들의 선호나 수용 범위를 넓힌다.
3. 미술 작품에서 시각적 요소에 대한 학생들의 지각력을 세련되고 예리하게 한다.
4. 학생들이 관찰한 것을 바탕으로 세운 가설을 깊이 사색하고, 상상하며, 구상하는 능력을 개발한다.

진술의 조합
교사가 첫 번째 목적을 위한 작업에 학급 전체 구성원에게 슬라이드나 복제품들을 보여 주면서 어린이들로 하여금 선다형 질문에 대답하게 한다. 이 질문들은 교사가 가치있다고 생각하는 미술 용어와 개념에 바탕을 둔다. 주어진 질문 중에는 테스트 후 토의를 더 확장시켜나가기 위해 의도적으로 정답이 없는 것을 포함시킨다. 그래서 어린이들에게 처음으로 앤드루 와이어스Andrew Wyeth의 그림을 보여줄 때, 교사는 다음과 같이 구도의 효과와 사물의 배치를 강조한다.

> 이 그림은 〈크리스티나의 세계〉입니다. 화가가 지평선을 낮게 하기보다는 높게 사용하였음을 알 수 있습니다(선을 지적한다). 자, 이것을 자세히 연구해 봅시다. 화가가 집을 우연히 그런 위치에 그렸다고 생각한다면 A라고 쓰고, 소녀와 집 사이에 공간을 더 넓게 하기 위해서라고 생각하면 B라고 쓰세요. 또 카메라로 찍었기 때문에 그렇게 보인다고 생각하면 C라고 쓰고. 자, A라고 쓴 사람……B……, C……? 답이 하나 이상이라고 생각하는 사람 손들어 볼까요? 폴, 너는 전혀 손을 들지 않았는데, 아직 결정하지 못했니? 메리, 너는 B라고 했는데, 그렇게 생각하는 까닭을 폴에게 설명할 수 있을까?

형식적인 분석
디자인의 구성 요소를 정의하는 데 학급 전체 어린이들을 참여시킬 수 있는 또 다른 방법도 있다. 어린이 각자에게 같은 그림의 복제품이나 사

앤드루 와이어스, 〈크리스티나의
세계〉, 1948, 제소를 칠한 판넬에
템퍼라화, 82×121cm,
뉴욕, 현대미술관.
교사는 어린이들이 해석을 하도록
질문을 던진다. 크리스티나는 집과
무슨 관련이 있을까? 그것은
크리스티나에게 어떤 특별한 것을
의미하는가? 배경에서 그녀의 위치나
연약한 모습은 이러한 질문과 관계가
있을까?

진, 트레이싱페이퍼를 한 장씩 나누어 준다. 복제품 위에 트레이싱페이
퍼를 놓고, 균형, 관심의 초점, 움직임의 방향 그리고 '숨겨진' 구조와
같은 구성적 장치를 찾아서 표시하게 한다. 주제나 구성의 형식에 숨겨
진 것을 찾는 이 방법은 오버헤드 프로젝터로 보여 준다면 좀더 효과적
이다.

　　　이 방법을 변형시킨 방법도 있다. 벽면이나 칠판 위에 미술 작품
슬라이드를 비춘다. 교사는 비춰진 이미지 위에 주요 선을 직접 분필로
그려 나간다. 어린이는 중국 산수화에서 삼각형의 산이나 조지아 오키프
의 꽃그림에서 두드러진 곡선 등 자신들의 '눈에 보이지 않았던' 선을 찾
아 덧붙여 그린다. (마지막 결과를 더 생생하게 하기 위해 색분필을 사용
한다.) 불이 켜지면 학급 어린이들은 원작에서 추상된 그 작품의 '뼈대'
내지는 하부구조를 보게 될 것이다.

　　　어린이들이 주제를 표시하고 나면 '기회를 놓치고' 다음 차례를
기다리기 위해 제자리로 되돌아와야 한다. 최종 결과물에서 숨겨진 추상
의 구조와 처음 보았던 사실적인 형태 사이의 관계를 볼 수 있을 것이다.

지도 전후의 선호도 평가도구

어린이들의 미술 작품 선호도의 변화 정도와 그 특징을 평가하기 위해,
교사는 연간 수업 과정에서 사용했던 모든 슬라이드와 복제품을 바탕으
로 간단한 평가도구를 사용할 수 있다. 앞에 제시된 미술 작품에 대한 어
린이들의 반응을 한 마디로 표현하도록 하는 간단한 질문 방법 말이다.
어린이들 말투를 그대로 써보면 아이들의 반응은 다음과 같다.

1. 나는 이 그림을 좋아하고 내 방에 이 그림을 걸고 싶어요.
2. 이 그림은 나에게 아무런 감동을 주지 않아요.
3. 나는 이 그림을 좋아하지 않아요.
4. 나는 이 그림이 지겨워요. 사실은 나는 이 그림이 정말로 싫어요.

　　　대부분 어린이들이 처음에는 친숙한, 즉 주제를 사실적으로 표현
한 방법에 끌리게 된다. 교사는 학생들이 폭넓은 안목을 가지도록 지속
적으로 다양한 범위의 문화와 더불어 구상적인 것에서 비구상적인 영역
에 이르는 작품을 접하게 한다. 이러한 활동의 목적은 어떤 특정한 양식
에 중심을 두는 것이 아니다. 어린이들이 어디서부터 시작하든 그때부터
의 선호도 변화에 주목하는 것이다. 수업 과정을 시작하고 끝마칠 때 선
호도 테스트를 실시하면, 교사는 학급 전체나 학생 개개인이 어떻게 변
화하였는지 알 수 있을 것이다.

분류와 연결

어린이들의 비평 능력을 발달시키는 또 다른 방법은 학급 전원이 사용했
던 그림 복제품으로 작업하는 것이다. 복제품들은 미술관에서 제작된 것
으로 비싸지 않고 다루기 쉬운 크기의 것을 수집한다. 어린이들은 여섯
장 정도의 복제품은 손쉽게 다룰 수 있다. 그 이상은 압도당하기 쉽고 경
우에 따라서는 2, 3점만을 감상할 수도 있다. 감상할 그림의 수에 상관없
이 어린이들에게 그림을 음미하게 하고 어떤 판단을 내리게 해야 한다. 어
린이들이 자신의 속도로 학습을 진행하고 감상하기에 가장 편한 거리를
발견하도록 지도한다. 마루나 테이블 위에 그림을 펴놓는 것은 한눈에 훑
어 보기 좋으며 동시에 볼 수 있어서 쉽게 비교할 수 있다. 학생들은 각각

의 수집품을 다룰 때 특정 주제, 아이디어, 용어에 초점을 맞추어 계획된 질문을 해야 한다.

그림 벽

미술 복제품을 수집하다 보면 그것이 얼마나 다양하게 사용되고 있는지 놀라게 된다. 이런 복제품은 인기있는 잡지, 달력, 포스터는 물론 미술관이나 카드 가게에서도 볼 수 있다. 수집한 복제품의 수가 많아지면 큰 봉투에 넣어두거나 교실 벽의 알맞은 위치에 붙여 두는데, 친구나 학생들에게 기증을 받을 수도 있다. 이렇게 꾸민 그림벽은 각각의 이미지가 분위기 용어, 스타일 용어, 형식적 분석 용어 등을 반영하며 주제, 예술가, 역사적인 시기를 알게 해주기 때문에 교육적으로 여러 가지 도움을 줄 것이다. 이 그림벽은 크기나 틀에 제약없이 융통성 있게 꾸민다. 즉 벽의 구획은 바뀔 수 있으며 선택에 의한 차이는 사고를 유연하게 한다. 그래서 풍경화만을 선택하는 어린이도 있고, 조각이나 비구상 작품, 루이스 네벨슨Louise Nevelson의 작품을 선택하는 어린이도 있다. 이 그림벽은 철자법 알아맞추기 시합이나 다른 게임의 형식으로 제시하는 방법으로 작품과 양식에 대해 평가할 수 있다.

신체적인 확인

미술 감상의 또 다른 접근 방법은 학생들이 자신들의 몸으로 작품의 특성을 흉내내어 작품에 동화되는 것이다. 학생들은 초상화에 그려진 얼굴 표정이나 심지어 추상 작품의 구조적 형상을 몸으로 포즈를 취해볼 수 있다. 즉 '스텔라나 프랭컨탤러와 같은 방법으로 몸을 움직일 수 있을까?' 이때 교사는 다음과 같이 질문할 수 있다. "네 마음속에 무슨 일이 일어났니?" "어떤 변화가 있니?" 예를 들면, 교사는 슬라이드나 복제품으로 로댕의 작품〈칼레의 시민들〉을 보여 주고 아이들에게 조각의 형상과 같은 자세를 취하게 한다.

　　이러한 활동은 로댕의 작품에 대해 공감하고 해석할 수 있게 하며, 조각가와 그 조각에 담겨진 일화를 더 많이 배울 수 있도록 학생들의 감수성을 불러일으킬 것이다. 추상 회화의 재미있는 구성을 보여줄 수도 있다. 학생들은 작품 내 힘의 방향을 반영하여 자신들의 몸으로 포즈를

취해 보는 것인데, 말 그대로 작품에 자신을 투사하는 것이다.

감상력 개발을 위한 지도 교구

모든 미술 감상 프로그램에서 필요한 수업 교구로는 평면이나 입체의 실제 미술 작품뿐만 아니라 인쇄물, 비디오 테이프, 영화, 시나리오, 그리고 다양한 미술 주제를 다룬 슬라이드 등이 있다. 어린이의 주의를 끌 수 있는 것이라면 도자기, 직물, 소묘, 회화 등 어떤 미술 영역이든 간에, 가능한 한 다양한 관점에서 설명할 수 있도록 참고하고, 연구하기에 적당한 작품을 준비할 필요가 있다. 즉 현대적인 작품, 역사적인 작품, 국내외 작품, 특히 학생들의 민족적 배경과 관련있는 미술품을 준비한다.

　　이미지의 선택은 중요하다. 교사는 교수 목적에 적당한 미술품뿐 아니라 나이에 맞는 감수성이나 어린이들의 자연스러운 선호도도 반영해야 한다. 교사는 학년초에 시각 자료 선택 문제로 당황하지 않도록 다음 사항을 유의해야 한다.

교사는 교실 한구석에 예술가, 양식, 주제, 미술 용어를 비교하고 정의하는 참고자료로서 그림벽을 마련할 수 있다. 여기에는 미술관의 엽서, 잡지, 상업적인 복제품을 모아 정리할 수 있다. 이것은 서로 다른 문화나 연대순으로 맥락을 연구하고 관련지어 비교하거나 창조하는 데 융통성 있게 사용된다.

로메어 비어든, 〈세레나데〉, 1969. 콜라주와 채색, 위스콘신, 매디슨 미술 센터 컬렉션.

데일 치울리, 〈바다의 형태〉, 1981. 세공 유리, 23×51cm, 로스앤젤레스 지역미술관.

에드가 드가, 형태 만들기는 1879~1881년, 주형은 1922년경, 104×48×51cm, 〈14세 소녀 무용수〉(작은 석고 조상), 워싱턴, 국립미술관 폴 멜런 컬렉션. © 2000 Board of Trustees, National Gallery of Arts, Washington, D.C.

초퀘족의 〈음와나 표 가면〉, 1910년경, 나무, 라피아잎 섬유, 구슬, 높이 27cm, 미니애폴리스 미술 재단, 퍼트넘 도너 맥밀런 기금.

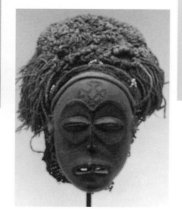

메리 커샛, 〈잠자리에서 아침식사〉, 1897, 캔버스에 유화, 캘리포니아, 산 마리노, 헌팅턴 도서관 · 미술관 · 식물원.

어린이들은 엽서 형식의 미술 작품군이나 벽에 게시된 복제품을 보고 질문에 답할 수 있다. 어린이들은 작품 제목을 읽고 주의깊게 살펴본 후 다음과 같은 질문에 답한다.

1. 3차원 작품은 어느 것인가?
 (초퀘족 가면, 치울리의 유리 조각, 드가의 황동 조각)

2. 이 여덟 가지 미술품에 사용된 재료의 다른 점에 대해 목록을 만들어 보자. (유화 물감, 콜라주, 나무, 라피아잎(마다가스카르의 식물—옮긴이), 구슬, 청동 주조, 갈색 유리) 사용해본 적이 있는 재료는 어느 것인가?

3. 인간의 얼굴이나 형상의 특징을 나타내는 미술품은 어느 것인가? (치울리와 페레이라를 제외한 모든 작품) 이들 중 어느 것이 가장 사실적인가? 그리고 어느 것이 가장 추상적인가?

4. 이러한 미술품은 어느 지역에서 제작되었는가?
 (자이르/앙골라, 멕시코, 프랑스, 미국)

5. 직선과 직각의 특징을 나타내는 작품은 어느 것인가? (페레이라, 스미스, 비어든) 곡선의 특징을 나타내는 것은 어느 것인가? (특히 초퀘족 가면과 치울리의 유리)

6. 가장 감정적이거나 표현적이라고 생각하는 것은 어느 작품인가? 왜 그렇게 생각하는지 설명해 보자.

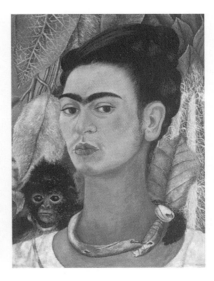

존 퀵투시 스미스, 〈오세이지 오렌지〉, 1985, 캔버스에 유화, 122×183cm, 플로리다 마이애미, 베르니체 슈타인바움 갤러리.

이렌 라이스 페레이라, 〈하얀 선들〉, 1942, 뉴욕, 현대미술관, 에드가 카우프만 기증.

프리다 칼로, 〈원숭이와 자화상〉, 1938, 캔버스에 유화, 41×30cm, 뉴욕 주 버팔로, 올브라이트 녹스 미술관.

1. 학생들은 형식보다도 주제에 더 가치를 두며 추상이나 비구상 작품보다 사실적 표현 내용을 좋아한다.

2. 일반적으로 어린이들은 산만하거나 애매모호한 것보다 구성적인 관계가 분명하게 진술된 것이나 뚜렷한 형태를 선호한다.

3. 사실적 표현 내용 다음으로는 색에 대해 특히 강한 매력을 느낀다. 이러한 매력은 어린이들에게 정서적으로 강한 연상을 불러일으킨다.

4. 학년이 올라가면 각 부분들이 상호작용하여 전체를 조화롭게 구성하는 디자인을 인식할 수 있게 된다. 이러한 인식은 비교적 세련된 감상 수준에서 나타난다.

영화, 비디오, 영사 슬라이드, 슬라이드

도서관에서는 해마다 학생들을 위한 훌륭한 비디오의 소장량이 늘어나고 있다. 이들 대부분은 어린이들이 비디오를 통해 미술 제작에 자극을 받고 다양한 기법을 배울 수 있도록 한다. 특별히 미술에 관련된 영화로 만들지 않았지만 교실에서 미술의 제작과 감상에서 큰 효과를 줄 수 있는 과학 영화도 있다.

교사는 영화나 비디오를 사용할 때 좋은 영화의 구성 요소가 얼마나 효과가 있는지 이해해야 한다. 학급에서 사용하기 전에 영화를 미리 보고서 어린이들이 보았을 때 얼마나 효과가 있을지 생각해야 한다. 더 어린 아이에게 보여줄수 있는 영화나 비디오는 어떤 기준으로 선택해야 할까?

1. 영화나 비디오는 뛰어난 화질과 미적인 수준이 높아야 한다. 어린 아이들은 극장이나 TV에서 잘 만들어진 영화를 본다. 어린이 영화 전문 감독이 만든 수준높은 것으로 기준을 삼아야 한다.

2. 비디오는 용어, 이해력, 성숙도가 어린이들에게 적합해야 한다.

3. 비디오는 교육과정과 밀접하게 관련되어야 한다. 영화나 비디오, 그 자체가 아무리 뛰어날지라도 교육과정에서 벗어나는 것은 교육용 도구로서 가치가 없다.

4. 영화나 비디오의 '제작 방법'이 다양하면 어린이들을 자극할 뿐만 아니라 독창성을 발휘할 여지를 줄 수 있다. 영화를 사용함으로써 어린이들이 작품을 제작하도록 자극하고, 디자인에 주의를 기울이도록 하며, 기법에 대해 기본적으로 몇 가지 힌트를 얻도록 한다. 그러나 영화의 내용은 그런 정도에서 끝내고 그 다음은 어린이들이 독자적으로 해결하려는 의욕을 갖게 한다.

단 학생들은 하나의 관점에 집중해서 한 번에 한 가지 문제를 다룬다. 여기에 보여 주는 조각 작품에서는 색, 선, 질감보다는 형태 사이에 존재하는 공간적인 관계가 고려되었다. 또한 초현실적인 회화를 찰흙으로 연구해볼 수도 있다. 이 조각은 미술가 마타Matta의 회화를 기초로 하고 있다.

5. 교사는 그 수업에 알맞은 용어의 수준을 알기 때문에 소리를 낮추고 화면만 보면서 직접 설명해줄 수도 있다.

영화로 미리 친근해짐에 따라, 교사는 미술 시간에 주제를 도입하는 도움 자료로 영화를 적절히 활용할 수 있다. 교사의 설명은 영화를 보여주기 전에 필요할 때도 있고 영화를 본 다음에 설명해야 할 때도 있다. 특별한 미술 수업을 위한 적절한 영화를 구하기 어렵기 때문에, 영화뿐만 아니라 프로젝터나 스크린까지도 1주일 전쯤 미리 계획해야 한다. 가능한 한 미리 계획할수록 미술 활동 유형에 적합하게 사용할 수 있다.

슬라이드 필름이나 비디오도 공간을 거의 차지하지 않고, 다양하고 유용하게 강의 내용과 함께 사용할 수 있으며, 시간을 탄력적으로 조절할 수 있다는 이점이 있다. 그러나 이미지가 순서대로 고정된다는 점에서는 융통성이 적다. 슬라이드는 큰 미술관에서 만든 최상품에서부터 가격이 천차만별이다. 가격이 싼 슬라이드는 색상이 좋지 않으므로 피해야 하지만, 소묘, 건축, 조각과 같이 색상이 정교하지 않아도 되는 주제라면 비싸지 않은 것도 괜찮다. 또한 슬라이드는 교사의 필요에 따라 나름대로 재배열할 수 있으며, 서로 비교하기 위해서 둘 또는 그 이상의 영사기를 사용할 수 있다.

미술관과 갤러리의 활용

학습할 때, 복제품으로도 많은 미술품을 꽤 잘 알게 되겠지만 원작을 대신할 수는 없다. 원작을 처음 보았을 때 느낄 수 있는 압도감을 복제품으로 학습할 때 얼마나 느낄 수 있을까? 복제품으로는 색상이나 붓 터치, 질감, 작품의 규모 같은 것이 결코 정확하게 전달될 수 없다. 그래서 복제품과 별도로 때로는 어린이들에게 원작을 볼 기회를 갖게 해주는 것이 바람직하다. 원작은 주로 미술관이나 화랑, 지방의 미술가, 그리고 수집가들이 소유하고 있다.[12] 그런데 미술교육기관이 가까이 있는 학교조차 그 기관을 잘 활용하지 않는다. 미술관에 가는 데 시간이 많이 걸리겠지만, 어린이들이 경험할 것을 적절히 잘 준비하면, 시간이나 노력을 낭비하였다는 생각은 들지 않을 것이다.

그러나 학습 전에 미술관이나 화랑을 방문하려면, 교사는 사전 답사하여 건물이나 소장품뿐 아니라 어린이들이 사용할 화장실의 위치, 특히 어린아이들과 관련된 기관의 특별한 규칙 등을 살펴 두어야 한다. 또 답사할 때 어린이 방문을 위한 프로그램이나 관람 시간 등에 관련된 사무적인 문제를 담당자와 조절해야 한다.

미술관에서의 활동

미술관은 사전적인 의미로 영구적인 중요성이나 가치를 지닌 사물을 수집, 보호, 연구, 전시하는 기관이다. 또한 미술관 직원들은 사람들이 소홀했던 미술가에 관한 도록을 제작하고, 학문적인 연구와 고고학적 발굴 후원에 이르기까지 참여한다. 미술관은 부자들이 미술품을 수집하는 데서 비롯되었다. 오늘날 전국에 산재해 있는 수많은 박물관들은 미술품을 넘어서 농업, 거리의 자동차, 전기 등과 관련된 것들까지 수집하고 있다. 미술관은 미술교사가 학교에서는 불가능한 방법으로 학생들로 하여금 미적 경험을 하게 할 수 있는 장소이다.

미술관은 인위적인 환경이며, 미술품이 그 본래의 기능이나 작품의 맥락에서 벗어난 상태로 전시되어 있음을 기억해야 한다. 앙드레 말로는 "로마네스크의 그리스도 수난상은 그 당시에는 조각 작품으로 여기지 않았으며, 치마부에Cimabue의 〈성모 마리아〉도 마찬가지이다. 심지어 피디아

스Phidias의 〈원반 던지기〉도 처음에는 조각이 아니었다"고 서술하였다.[13] 학생들이 감탄하는 아프리카 가면은 누군가가 어떤 상황에서 실제로 사용되었으며, 특정한 초상은 어떤 왕궁에 걸려 있던 것이거나 작품을 구매했거나 자신의 부를 과시하고 싶었던 상인이 걸어 놓으려고 부탁한 그림이라는 점을 생각할 수 있다. 작품들은 가능한 한 원래의 상황 속에서 진열되어야 한다.

미술관에 익숙한 학생들은 삶을 준비하는 데 유용할 것이다. 미래에는 오늘날보다 더 많은 사람들이 여행을 할 것이며, 이것은 미래의 여행자들이 지금 세대의 여행자들보다 새로운 곳의 예술과 건축, 그 이상의 더 많은 것을 경험할 수 있음을 의미한다. 학생들이 화랑이나 미술관들을 일일이 성실하게 찾아다닐 수는 없다. 대신에 효과적인 미술 프로그램을 통해 그러한 경험을 얻을 수 있을 것이다.

다음에 교사와 학생들에게 최선의 미술관 방문이 될 수 있도록 몇 가지를 제안한다.

지침

- 미술관을 방문하기 위해 준비하자. 교육과정에 맞추어 방문 시기를 조정하여 특별한 활동에 대해 기대를 갖게 한다. 슬라이드나 복제품으로 잘 알 수 없거나 잘 나타나지 않는 작품의 크기나, 자세한 부분에 특별히 주의를 기울여 관람하게 한다.

- 수업에서 미술관을 참관하고 싶다면 미리 허락을 얻어야 한다. 미술관 직원들이 교사들의 방문을 당연히 환영할 것이라고 기대하지 말아야 한다. 예고없이 그룹 단위로 방문하는 것을 허용하지 않는 미술관도 있다. 만일 미술 작품들을 이용하도록 허락되지 않으면 안내 서비스를 요청해서 특정 문제에 도움을 받도록 한다. 예를 들어, 특정 작품과 관련지어 '우화'나 '상징', '은유'와 같은 용어에 대한 설명을 들을 수 있다. 직원들의 일반적인 의무 외의 서비스를 요구할 때는 그에 대한 이유를 설명해야 한다.

- 관람할 수 있는 시간을 생각한다. 관람하는 데 어린이들과 다른 관람자들 사이에 시간적 간격을 두도록 요구하는 화랑도 있다. 가장 짧은 시간, 가장 긴 시간, 평균 시간은 얼마인가? 가장 좋은 관람 시간을 어떻게 배정받을까?

- 미술관을 선택할 때 왜 잘 알려지지 않은 곳으로는 가지 않을까? 잘 알려지지

이 교사는 미술관을 방문한 학생들이 적응하고 정보를 얻도록 하는 시간을 갖고 있다. 선택된 미술품과 미술 개념을 연관시킨다면 학생들은 더 많은 것을 배울 수 있을 것이다. 그리고 어린이들은 미술관을 방문하기 전에 교실에서 공부한 그림의 원작을 보는 것에 대해서 언제나 흥분한다.

않은 미술관은 사람들도 많지 않고, 미술관 직원들로부터 따뜻하게 환영받을 수 있으며, 군중을 피해 더 좋은 날짜와 시간을 선택할 수 있다.

- 미술관을 둘러보면서 교육과정에 관련된 자료의 내용을 알아 보게 한다. 도곤 족의 가면들, 아시리아의 원통 도장, 콜럼버스 이전 시대의 마을 모습, 어린이들과 청소년들이 관심을 가질 만하고, 가치있는 수많은 자료를 관람할 수 있다.

- '미술관의 미술품'에 집중하도록 지도하며 휴식 시간도 염두에 둔다. 어린이들이 지치고 배고프면 감상은 거의 이루어지지 않는다.

윌리엄 크리스튼베리, 〈앨러배머 벽〉, 1985, 나무 위에 금속과 템페라 물감, 30×128cm, 워싱턴, 스미스소니언 협회 미국 국립미술관.
이 미술가는 낡은 번호판, 포도주 상표, 녹슨 파상형 강철판 등 일반적으로 다른 사람들이 쓰지 않는 재료를 사용하여 두드러진 시각 형태를
창조하였다. 그는 이렇게 말한다. "나는 사물이 어떻게 변하는지, 어떻게 흔적을 남기는지에 매혹되었다. 예를 들어, 그것은 한때 갓 만들어져
물건을 팔기 위한 상품 광고로 쓰였다. 이들은 그것이 가진 요소들과 시간의 경과로 해서 놀라운 성질과 미적 특성을 갖게 된다."

- 관람 방식에 주의를 기울인다. 단체 관람은 유리한 점이 있는데, 혼자보다 두 사람이 함께 보는 것이 더 많은 것을 볼 수 있으므로 둘씩 짝지어 관람하는 것이 좋다. 또 가까이 있는 다른 사람의 반응에 따라 반응하기도 한다. 그리고 학생들이 자신에게 맞는 속도에 따라 자신의 공간을 확보하게 한다. (예를 들면, 사람들이 미술품을 관람할 때 얼마나 가까이 또는 멀리 거리를 두어야 하는가?)
- 도록은 방문하기 전보다 방문한 '다음'에 더욱 유익하다. 방문한 다음에는 도록의 내용을 알게 되기 때문이다.
- 안내자가 있는 관람은 나름대로 가치가 있지만 특히 어린아이들에게는 문제가 있을 수도 있다. 어린 아이들은 집중력이 약하므로 건성건성 보기 쉽다. 지금 현재 보는 것보다 그 다음 전시실에 더 많이 신경을 쓰기 때문이다.
- 어떤 작품은 아주 가까이 다가가서 자세하게 본다. 이러한 경우, 돋보기를 이용하면 편리할 것이다.

지도과제 제시하기

- 미술 작품을 미학적으로 매력있는 것으로 생각하게 한다. 모든 미술 작품은 개개인에게 '말할 수도 없고 말을 하지도 않으므로', 어린이들이 눈앞에 있는 작품을 끌리는 대로 관람하게 한다. 어린이들은 전시실 가운데에 서서 천천히 내용을 살피며, 작품이 관람자 자신에게 '얘기하게' 하면서, 그렇게 말을 거는 작품에 반응하면서 천천히 내용을 살펴 본다.
- 어린이들의 주의력을 집중시키기 위한 방법으로, 여러 작품에 묘사된 한 가지 항목, 즉 손, 배경, 초상화, 빛의 조절 등에 집중하여 보게 한다. 한 작품을 여러 차례 보게 함으로써 학습 정보를 충분히 얻을 수 있다. 예를 들면 플랑드르 미술의 태피스트리는 복사할 수 있고, 중요하며, 비교할 수 있는 매우 다양한 유형의 옷감들이 있다. 그렇게 조사 기록하는 것이 수준이 낮은 학습일지라도, 학생들은 그러면서 스스로 작품의 다른 부분에도 주목하게 될 것이다.
- 각자 스케치북을 준비한다. 그리고 학습 시간에 다루었던 한 작품을 바탕으로 한두 가지 연습을 한다. 만약 행위미술을 가르치려면 자유롭고 느슨하며, 행위적인 양식을 복합적으로 구성하게 한다. 조각일 때는 세 가지의 다른 시점에서 그리게 한다.
- 미술관 관람이 끝나면, 학생들이 엽서를 하나 정도 골라 살 수 있도록 용돈을 준비하게 한다. 어린이들은 살 엽서를 선택하기 전에 생각할 것이다. 그리고 그 엽서를 잠자리에 들기 전에 자세하게 관찰하고 아침에 눈을 떴을 때 다시 한번 보게 한다. 일주일이 지난 다음 각자의 기억 속에 남아 있는 것을 그리게 한다.
- 화재가 났다고 가정해 보자. 각자 어떤 작품을 꼭 구하고 싶은가? 왜? 또 만약 누군가가 고의로 미술품을 때려부수고 방화하려고 한다면 그때 어떤 작품을 구하고 싶은지 상상해 보자. 어떤 것을, 왜, 구하고 싶을까?

- 학습지나 앞에서 다룬 시각적 '보물 찾기' 질문지를 준비하여 학생들에게 복사해 나누어 주고 독자적으로 활동하게 한다.
- 이야기 요소가 담긴 그림을 골라 학생들에게 질문한다. '이 장면의 앞이나 뒤에는 어떤 일이 일어났을까?'.
- 눈이 안 보이는 이들에게 하듯 작품에 대해 설명하게 한다. 학급의 다른 학생들은 모두 뒤로 돌아서게 하거나 눈을 감게 한다. 시각적 경험을 언어로 표현할 때 어떤 일이 벌어질까? 적어도 세 번 정도 이렇게 하면, 아이들은 정확하게 묘사하는 방법을 알아차리게 된다.
- 전등이 꺼지고 관람자들이 떠난 한밤중에 초상화들은 서로 어떤 이야기를 나눌지 상상해 보자.
- 초상화의 주인공을 인터뷰한다.
- 미술관 방문 수업을 하기 전에 미리 미술관을 방문하여 특정 작품에 관련된 신화나 역사적인 일상 이야기를 공부한다. 그리고 미술관 방문 수업을 할 때 실제 작품 앞에서 이야기한다. 역사적인 정보도 이런 사전 방문 때 함께 조사한다.
- 마루 한가운데 크기가 15×30센티미터 정도 종이에 낱말을 써놓고 단어를 연상하게 한다. 학생들은 두세 장을 집어서 그 단어에 가장 적합하다고 생각하는 작품 앞에 놓는다. 사용할 낱말은 '사실적, 추상적, 비구상적, 따뜻하다, 차갑다, 동적이다. 조용하다' 등이다. 수업 시간에 이미 학습한 용어를 기본으로 한다.
- 미술관의 가장 귀중한 작품의 가치를 감정해 보자. 학생들에게 왜 그 가격으로 평가했는지 질문한다. 이 가격으로 미술품이 아닌 것 중에서 살 수 있는 것에는 어떤 것이 있을까? 포르셰 자동차는 8만 5천 달러인데, 1989년 사들인 재스퍼 존스의 작품은 1천 700만 달러였다. 미술 경제에 관련된 사회적, 정치적 문제로는 어떤 것이 있을까?
- 풍경화나 실내화 같은 복제품을 통해 떠올릴 수 있는 여정에 관해 묘사하게 한다(어디로 들어가서 어디로 나올 것인가). 학생들이 보고, 듣고, 냄새 맡으며, 느낀 것에 대해 질문하여 감각에 중심을 둔다.

미술관 자료

많은 현대 미술관은 우수한 프로그램과 재료를 제공하며 학교 미술 프로그램을 지원한다. 그 예는 다음과 같다.

- 보스턴 미술관The Museum of Fine Arts은 방문하고 싶어하는 장애 학생들을 특별히 배려한 곳이다. 《미술 이야기: 장애 어린이들을 가르치는 교사를 위한 자료Stories in Art: A Resource for Teachers of Young People with Disabilities》라는 출판물은 학급에서나 박물관에 방문할 때나 교사에게 많은 도움을 준다.[14]

미술관 보물 찾기

인상주의 화가들
전시실 7과 8

찾아보세요
이 미술관 7과 8에 있는 인상주의 미술가들의 그림에서 다음을 찾아보시오. 아래의 내용을 찾으면 그 그림의 제목과 화가의 이름을 쓰시오.

1. 검은 실크 모자 _____
2. 노랑 꽃 _____
3. 등대 _____
4. 신문 _____
5. 녹색 파라솔 _____
6. 별이 가득한 하늘 _____
7. 솜털 같은 푸른 깃털 모자 _____
8. 빗자루 _____
9. 수련 _____
10 벽에 걸린 만돌린 _____

화랑이나 미술관에서 학생들로 하여금 독자적으로 미술 작품을 관찰하게 할 때 '보물 찾기' 방법이나 학습지를 활용할 수 있다.

- 스미스소니언 교육국The Smithsonian Office of Education은 《미술관과 수업: 가족 방문을 위한 안내Museums and Learning: A Guide for Family Visits》라는 책을 제공하고 있다. 이것은 워싱턴의 스미스소니언 박물관을 방문하려는 가족이나 교사들에게 도움이 된다. 또 정기 간행물인 《동물원에 간 미술: 사물의 힘으로 가르치기Art to Zoo: Teaching with the Power of Objects》는 '풍경화: 대지를 사랑하는 미술가' 라는 주제가 특징적이다.[15]
- 로스앤젤레스에 있는 폴 게티 미술관J. Paul Getty Museum은 학생들과 교사들을 환영한다. 이 미술관의 교육 자료부에서는 인쇄 자료와 임의추출 방식의 CD-ROM의 오디오 가이드, 미술관 오리엔테이션 영화를 만들어낸다. 여기에는 학생들이 방문하기 전에 교실에서 선수 학습을 할 수 있는 비디오 등이 포함되어 있다.
- 펜실베이니아에 있는 브랜디와인 리버 미술관Brandywine River Museum은 수집 미술품 가운데 와이어스 일가의 작품을 위한 여러 가지 제안과 활동을 제공한다. 이 미술관의 책자인 《가족 안내: 미술관 활동 책Family Guide: A Museum Activity Book》은 방문자들의 경험의 질을 높여 주기 위한 여러 가지 제안과 활동을 제공한다.[16]
- 덴버 미술관Denver Art Museum은 방문자들에게 친절하며 학교와 교사를 위한 프로그램을 제공한다. 흥미로운 프로그램 중 하나는 '8-12살을 위한 슬립오버Sleepover'가 있다. 어린이들에게 "재미있는 작품을 찾아 미술관을 돌아다니게 한다. 이러한 자유분방한 슬립오버에 빠져 잃어 버린 미술의 신비를 풀어 보게 하자."[17]
- 시카고 미술원Art Institute of Chicago에서 3년 주기로 개최하는 전시는 매년 미술관을 방문하는 20만 어린이들을 위해 특별하게 꾸며진다. 이곳에서 출판한 《형상 말하기: 미술 이야기Telling Images: Stories in Art》는 전시품에 관한 이야기와 그 전시품들이 어떻게 만들어졌는지를 알려 준다.[18]
- 로스앤젤레스 현대미술관Museum of Contemporary Art은 교육과정에 기초하여 초등학생과 중학교 학생들, 그리고 교사들에게 '현대 미술의 시작Contem-porary Art Start'을 소개한다.[19] 전국 곳곳의 많은 미술관들처럼 MOCA의 많은 자료는 두 가지 언어로 출판되고 있다.

이들 예에서 소개한 것은 전국 여러 도시나 마을에 있는 전형적인 미술관들이다. 매년 수많은 어린이, 젊은이, 교사, 학부모들이 학습을 하거나 즐기려고 미술관을 방문한다.[20]

주

1. Theodore Wolff, "Encounter with Committed Teachers Renews Faith in the Value of Art," *The Christian Science Monitor*, September 8, 1989.

2. John Rewald, *Post-Impressionism from van Gogh to Gauguin* (New York: Museum of Modern Art, 1956), p. 218.

3. Leonard Freedman, ed., *Looking at Modern Painting* (New York: W. W. Norton, 1961), p. 17.

4. 미술 비평에 관한 더 뛰어난 책으로 다음을 참조하라. Theodore Wolff, *The Many Masks of Modern Art* (Boston: The Christian Science Monitor, 1989).

5. Marcel Reoch-Ranicki, 루프트한자의 *Germany magazine*에 실린 인터뷰, vol. 33 (February 1988), p. 26.

6. Haward Risatti, *Postmodern Perspectives: Issues in Contemporary Art* (Englewood Cliffs, NJ: Prentice-Hall, 1998).

7. Manuel Barkan and Laura Chapman, *Guidelines for Art Instruction through Television for Elementary Schools* (Bloomington, IN: National Center for School and College Television, 1967), p. 7.

8. 자신의 생각을 자유로이 표현할 수 있는 학생들은 평가 목적을 위한 개인적 반응을 이끌어내는 데뿐 아니라 교수전략에도 도움이 된다.

9. 제임스 애커먼 박사는 하버드 대학 순수미술과 교수를 역임했다. 그의 대화는 길어서 여기저기 부분적으로 발췌했다. 이 대화는 많은 미술 전문가들이(이 경우에는 미술 역사가이겠는데) 미술 비평 기술을 이용하고 있음을 강조하고 있다.

10. 제1장에서 언급했으며, 교육자들은 어린이들을 더 높은 수준으로 사고하도록 하는 방법을 모색하고 있다. 그래서 미술품에 대한 비평과 철학적인 토의가 필요한 것이다. 다음을 참고하라. David Perkins, *The Intelligent Eye: Learning to Think by Looking at Art* (Los Angeles: J. Paul Getty Trust, 1994).

11. 이를 위해 시카고 미술원 교육부서의 도움을 받았다.

12. 영화나 비디오 및 다른 미술 교수자료를 생산하는 회사의 주소는 이 책 뒷부분의 부록 B를 참고하라.

13. André, Malraux, *The Voices of Silence* (Princeton, NJ: Princeton University Press, 1978), p. 13.

14. Division of Education and Public Programs, *Stories in Art: A Resource for Teachers of Young People with Disabilities* (Boston: Museum of Fine Arts, 1999).

15. Wilma Prudhum Greene, *Museums and Learning: A Guide for Family Visits* (Washington, DC: Smithsonian Institution, 1998); "Landscape Painting: Artists Who Love the Land," in *Art to Zoo: Teaching with the Power of Objects* (Washington, DC: Smithsonian Institution, March/April 1996).

16. Brandywine River Museum, *Family Guide: A Museum Activity Book* (Chadds Ford, PA: Brandywine Conservancy, 1996).

17. Family and Kids Programs, Denver Art Museum, 100 West 14th Ave. Parkway, Denver CO 80204.

18. Jean Sousa, *Telling Images: Stories in Art* (Chicago: The Art Institute of Chicago, 1997).

19. The Museum of Contemporary Art in Los Angeles, *Contemporary ArtStart, a Curriculum-based Education Program* (Los Angeles: MOCA, 1999).

20. Mary Ann Stankiewicz, ed., Special Theme Issue: Art Museum/School Collaborations, *Art Education* 51, no. 2 (March 1998).

독자들을 위한 활동

1. 신문에서 미술 비평의 예를 오려서 밑부분에 최소 8센티미터 정도 여유를 두고 종이에 풀로 붙여 보자. 비평가가 주제를 다루는 다양한 방법, 즉 역사, 서술, 분석, 해석, 판단, 형식 등을 그 아랫부분에 적어 보자.

2. 다음과 같은 항목으로 5학년 어린이들이 감상할 수 있도록 도와 주기 위한 지도 과정을 계획해 보자.
 a. 잘 알려진 화가가 그린 벽화　　　b. 프라이팬 디자인
 c. 거실 커튼 디자인　　　　　　　　d. 잘 알려진 미술가의 나무 조각 작품

3. 20장 정도의 복제 작품 사진을 모아 시각적으로 정리하는 게임을 통해 하위 카테고리로 그것을 나누어 보자. 그런 게임을 위한 지시 사항은 다음과 같다.
 a. 복제품을 비구상과 사실적인 것으로 나눈다.
 b. 비구상 작품을 다시 선을 강조한 것과 양감을 강조한 것으로 나눈다.
 c. 사실적인 작품을 다시 자연을 감각적으로 표현한 것과 미적 감각으로 표현한 것으로 나눈다.

4. 에밀 졸라는 〈목로주점〉에서 1875년에 파리에 사는 노동자 집단이 루브르 박물관을 처음 방문한 것을 묘사하였다. 미술 비평가 린다 노클린Linda Nochlin은 이를 언급하면서 자신의 논평과 함께 졸라의 몇 군데 글을 인용하였다. (이탤릭체는 졸라의 글) "이들 작은 무리, 즉 미술가나 정기적으로 미술관에 들르는 사람들은 *구경거리를 즐기며 기성복을 입은 가난한 사람들은 열을 따라가면서, 거대한 미술 궁전의 끝없는 진열실을 따라 충실하게 지나갈 뿐이다. 그들은 아시리아 관에서는 다소 깜짝 놀라며 조상들이 추하다고 생각했다. 오늘날 솜씨좋은 석공은 저것보다 더 잘 만들 텐데……프랑스 관에 들어서자 그들은 존경하는 마음으로 아주 조용히 걸었다. 아폴로 관에서, 그들은 마치*

거울처럼 반질거리는 바닥의 광택에 몹시 놀랐다, 살롱 카페에서 이들은 다소 예의없이 벌거벗은 여인 앞에서 킥킥거리며 웃었으며, 특히 안티오페의 넓적다리에 깊은 감명을 받았다…… '사람들이 부산하게 떠들어대며, 휘황찬란한 색상의 물건들 때문에 머리가 아프기 시작하였다……그들은 자신들의 무지함에 어리둥절하기 전에 초기 이탈리아인의 엄격함, 베네치아인의 당당함, 네덜란드인의 산뜻하고 명랑한 삶 등 수세기의 미술를 지나쳤다. 그러나 무엇보다도 그들의 흥미를 끈 것은 사람들이 오가는 한복판에 이젤을 설치해 놓고 태연하게 그림을 모사하고 있는 화가들이었다……점점 일행은 흥미를 잃기 시작했다……결혼식 피로연은 피곤했고, 참석자들은 징을 박은 구두를 질질 끌면서 잘 울리는 쪽마루 위를 발꿈치로 뚜벅뚜벅 소리를 내면서 걸었다……다행스럽게도 그들의 안내자는 참석자들을 루벤스의 그림 〈케르메세(Kermesse)〉로 안내하였는데, 그 앞에서 부인들은 소리를 지르며 얼굴을 붉혔고 남자들은 음란한 부분을 가리키며……드디어 완전히 관람 일정을 마쳤으나 길을 잃어 겁에 질려, 그들은 문을 지키는 수위를 찾았다. 루브르의 뒤뜰로 나와서……그들은 다시 숨을 쉴 수 있었다……피로연 파티는 모든 것을 보고 나왔다는 감동을 주어서 좋았다." 고려할 문제: 이 글을 학교 교육과정에 적용해볼 수 있을까? 만약 그렇다고 생각한다면 어떤 방법이 있을까? 만일 졸라가 묘사한 관람자들과 오늘날의 관람자들의 반응과 행동에 어떤 공통점이 있는지 알아 보고자 한다면 두 그룹을 어떻게 비교할 수 있을까?

5. 시각장애자에게 어떻게 추상 작품을 설명할 수 있을까? 예를 들어 바넷 뉴먼Barnett Newman의 미니멀주의적인 줄무늬 작품과 조앤 미첼Joan Mitchell의 특유한 화려한 색채 작품처럼 대조적인 스타일의 추상화로 시도해 보자.

추천 도서

Anderson, Tom. "Defining and Structuring Art Criticism for Education." *Studies in Art Education* 34, no. 4 (1993):199-208.

Anderson, Tom. "Toward a Cross-Cultural Approach to Art Criticism." *Studies in Art Education* 36, no. 4 (1995): 198-209.

Archer, Michael. *Art since 1960*. London: Thames and Hudson, 1997.

Atkins, Robert. *Art Speak*. New York: Abbeville Press, 1997.

Barrett, Terry. *Criticizing Art: Understanding the Contemporary*. Mountain View, CA: Mayfield, 1994.

Broude, Norma, and Mary Garrard, eds. *The Power of Feminist Art*. New York: Harry N. Abrams, 1994.

Danto, Arthur Coleman. *After the End of Art: Contemporary Art and the Pale of History*. The A. W. Mellon Lectures in the Fine Arts, 1995. Princeton, NJ: Princeton University Press, 1997.

De Oliveira, Nicolas, Nicola Oxley, and Michael Petry. *Installation Art*. London: Thames and Hudson, 1994.

Feldman, Edmund. *Practical Art Criticism*. Englewood Cliffs, NJ: Prentice-Hall, 1993.

Gablik, Suzi. *The Reenchantment of Art*. New York: Thames and Hudson, 1991.

Getty Center for Education in the Arts. Viewer s Guide by Michael D. Day. *School Museum Collaboration: Episode A: "A Focus on Original Art"; Episode B: "Interacting with a Contemporary Artist."* Video. Santa Monica, CA: Getty Center for Education in the Arts, 1995.

Guerrilla Girls. *Confessions of the Guerrilla Girls*. New York: HarperCollins, 1995.

Hurwitz, Al, and Stanley Madeja. *The Joyous Vision: A Source Book for Elementary Art Appreciation*. Englewood Cliffs, NJ: Prentice-Hall, 1997. Concentrates on methods of teaching art criticism and examples of unites of instruction.

Lippard, Lucy. *Mixed Blessings: New Art in Multicultural America*. New York: Pantheon Books, 1990.

Nochlin, Linda. *Women, Art, and Power and Other Essays*. New York: Harper & Row, 1988.

Risatti, Howard. *Postmodern Perspectives: Issues in Contemporary Art*. Englewood Cliffs, NJ: Prentice-Hall, 1998.

Wolff, Theodore F. *The Many Masks of Modern Art*. Boston: The Christian Science Monitor, 1989.

인터넷 자료

미술 비평가들과 미술 비평

《뉴욕 타임스》. *Arts (Daily Arts and Arts and Leisure)*. 〈http://www.nytime-s.com/yr/mo/day/artleisure/〉 최근 전시회와 미술에 관한 미술 비평, 대규모 기록이 보관되어 있다.

캘리포니아 대학, 버클리. 버클리 미술관 태평양 지역 필름 기록보관소. *MATRIX*. 1999. 〈http://www.bampfa.berkeley.edu/exhibits/matrix/mat-rix.html〉 *MATRIX*는 버클리 미술관 태평양 지역 필름 기록보관소에서 진행하는 전시회 프로그램으로 가장 현대적이고 혁신적이며 영감이 넘치는 작품들이 전시된다. 컴퓨터상의 온라인 전시에는 큐레이터의 평론이 붙어 있다. 최근 20년의 미술과

평론이 망라되어 있다.

교수자료와 교육과정

Erickson, Mary. "Critics and Collectors: African American Art." *Worlds of Art*.
1999. 〈http:// www. art sednet. getty. edu/ ArtsEdNet/ Resources/ Worlds/
index. html〉. 미술 교육자인 메리 에릭슨이 고안한 '미술 세계Worlds of Art'는
인터넷을 이용해 교실에 미술을 들여 온다는 혁신적이며 학제적인 접근을 하고
있다. 이 교육과정은 다문화적이고 포괄적이다. 학생들은 미술 비평가에 대해
배우고 "Critics and Collectors: African American Art"에 자신의 미술 비평을
쓴다.

Marmillion, Valsin A., et al. *Art Education in Action*. Santa Monica, CA: The
Getty Center for Education in the Arts, 1995. 5 videocassettes. 비디오에
마이클 D. 데이의 각주가 붙어 있다. 각각의 비디오는 현장의 교사들이 가르치고
개발한 DBAE 교육과정이 특징적이다. 비디오 시리즈는 전형적인 교수의 모델이
될 뿐 아니라 종합적인 교육과정의 모델이 된다. 각주에는 수업 내용과 교수
방법론이 상세히 설명되어 있다.

온라인 판으로는 다음을 이용할 수 있다. *ArtsEdNet: The Getty Art Education Web
Site*. 1999. 〈http://www.artsednet.getty.edu/〉미술 비평과 관련해서는
"Lesson Plans and Curriculum Ideas"에 나오는 다음을 보라.
"Integrating Art History and Art Criticism."
〈http://www.artsednet.getty.edu/ArtsEd
Net/Resourc-es/Aeia/historyvf.html〉
"Integrating Contemporary Art: Mona Lisa: What's Behind Her Smile?"
〈http://www.artsednet.getty.edu/ArtsEdNet/Resources/Aeia/interp-lp.html〉

노스텍사스 시각 예술 교육 연구소 *Curriculum Resources: Art Criticism*.
1995-1999. 〈http://www.art.unt.edu/ntieva/artcurr/crit/ind-ex1.htm〉현장의
교사들과 미술 교육자들을 위한 종합적인 교육과정 자료. 미술 비평 단원은 미술
비평 활동, 교실에서 복제품을 사용한 교육, 인터넷 자료를 사용한 교육, 박물관
활동을 포함한다.

Pacific-Bell, Knowledge Network Explorer. *Eyes on Art: A Learning to Look
Curriculum*. 1998. 〈http://www.kn.pacbell.com/wired/art2/〉종합적이고
상호 작용적인 이 수업은 DBAE 틀에 따라 잘 기록되어 있다.

출판물

뉴욕 주립대학, 스토니브룩. *Critical Review*. 1998. 〈http://www.creview.com/〉
*Critical Review*는 미국에서 열리고 있는 미술 전시회에 관해 쓴 전자 잡지이다.
빌 비올라Bill Viola, 프랭크 스텔러, 신디 셔먼 같은 미술가의 전시회에 관한
비평과 평론이 있다. *Critical Review*는 잘 씌어진 최근의 비평을 소개하고

중요한 담론의 의미있는 맥락을 제공하고자 한다. 독자는 게시판에 자신의
생각을 쓸 수 있으며, 이전의 리뷰도 있다. 이 전자 정기 간행물은 기존의
비평가뿐 아니라 신인 비평가들의 관점도 포괄한다. *Critical Review*는 Art
*Criticism: A Journal of Contemporary Writing*을 운영한다. *Critical Review*의
홈페이지에서 이 잡지에 대한 정보를 얻을 수 있다.

Dobbs, Stephen Mark. *Learning in and through Art: A Guide to
Discipline-Based Art Education*. Los Angeles, CA: The Getty Education
Institute for the Arts, 1997. "Reading Room and Publications." ArtsEdNet:
The Getty Art Education Web Site. 1999.
〈http://www.artsednet.getty.edu/〉을 이용할 수 있다. 미술 비평을 보려면
*Learning in and through Art*의 "The Disciplines of Art"에서 "Art Criticism"을
선택한다.

미술사

여러 시대와 장소의 미술

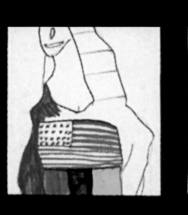

미술사의 핵심적인 역할은 시각적으로 읽기 쉽게 만드는 것이다.[1]

_ 도널드 프레지오시

서 양에서 미술사를 처음으로 시도한 사람은 피렌체의 건축가이자 화가인 조르조 바사리이다. 그는 자신이 정통 했던 같은 시대의 이탈리아 미술가들인 라파엘로, 안드레아 델 사르토, 레오나르도 다 빈치, 미켈란젤로 등 을 다룬 책을 썼다. 바사리는 어떻게 자신이 《예술가의 삶Lives of the Artists》이란 책을 쓰게 되었는지에 대해 이야기한 다. 그는 파르네세 추기경의 후원으로 로마의 교회를 위한 작품 제작을 의뢰받았다. 저녁에 그는 종종 추기경과 만나 함께 저녁을 먹으면서 예술과 문학에 대해 다른 사람들과 대화를 나누었다. 그러는 동안 바사리는 모든 예술가와 그 들의 굉장한 소장품에 많은 관심을 갖게 되고, 몇 년 동안 자신의 공책에 위대한 미술 작품에 대해 스케치하고 예술 가들에 대해 기록하는 프로젝트에 착수하게 되었다.

바사리는 다음과 같이 쓰고 있다.

여기서 나는 비록 내 능력을 넘어서는 일임을 잘 알지만 내가 할 수 있는 최선을 다하기로 이미 약속하였다. 그래서 나는 예술가들에 대한 기억을 간직하고자 하는 애정 때문에 과거 어린 시절 이래로 이 주제에 대해 계속 수집해온 메모와 기록, 그리고 내가 중요하다 고 여겨서 모아온 모든 정보를 통하여 살펴보기 시작하였다.[2]

최고의 복원 전문가가 1508–1512년 동안 로마 바티칸의 시스티나 성당 천장에 미켈란젤로가 그린 거대한 프레스코 벽화의 일부인 〈리비아 무녀〉의 인물들을 복원하고 있다. 수백년 동안의 먼지와 촛불 그을음, 공기 오염물이 제거되어 우리가 원래 보던 이미지보다 색이 되살아나 전체 벽화는 훨씬 밝고 생생해졌다. 복원 전문가는 어떤 식으로든 걸작이 훼손되지 않도록 모든 과학적이고 예술적인 지식과 기능을 적용하였다.
사진 © Nippon Telerision Network

바사리의 책을 기점으로, 수천 명의 전문 미술사학자들이 참여하여 중요하고 복잡한 것을 다양하게 연구하는 전통이 시작되었다. 그리고 미술사학자 대부분은 바사리의 미술에 대한 사랑과 훌륭한 미술가에 대한 추모의 정을 나누었다.

이 장의 처음 부분에 인용한 것에서 볼 수 있듯이 현대 미술사의 영역은 바사리가 비교적 단순하게 시작했던 범위를 크게 넘어섰다. 오늘날의 미술사가들은 16세기에는 알지 못했던 물리과학의 기술적인 도구와 사회과학의 연구방법을 활용한다.

바사리는 1240년에 태어난 치마부에로부터 1564년에 죽은 미켈란젤로까지 이탈리아의 화가, 조각가, 건축가의 삶을 서술하고 있다. 오늘날 미술사가들은 지난 세기 동안 나타난 판화, 도예, 가구 디자인을 포함한 장식 예술, 사진, 영화, 비디오 등을 포함하여 문화의 다원성과 미술양식의 범위 등 세계 모든 대륙의 미술과 미술가들을 연구하고 있다.

미술사의 내용: 세계 미술에 대한 개관

미술사의 목적, 특히 미술교육에서 미술사를 다루는 이유는 미술 작품에 대한 우리의 이해와 감상, 그 작품의 의미와 중요성을 밝히는 통찰력과 정보를 제공하기 위한 것이다. 종종 이것은 미술 작품에서 사람과 문화, 그런 문화에서 미술의 목적에 대해 배우는 것을 의미한다. 미술사가들은 바사리 시대뿐만 아니라 그 이전의 역사와 수천년 전의 수메르와 이집트 문화 등에서 창조된 세계의 미술도 연구하였다. 미술사가들은 역사 기간과 양식에 따라 미술을 범주화하고, 우리가 보고 있는 미술에서 중요성과 의미를 파악하기 위한 개념적 실마리를 제공하는 데 공헌하고 있다. 우리는 미술사가 수많은 방법으로 조직화되고 서로 다른 통찰력과 강조점을 제시하고 있음을 볼 수 있다. 예를 들어, 미술사가들은 기간(중세, 바로크 시대), 표현 양식(낭만주의, 입체파), 문화(이집트, 인디언), 종교(그리스도교, 이슬람교), 장소 혹은 국가(베냉 공화국 미술, 안데스 미술), 주제(인물, 자연), 목적(권력의 이미지, 상상 미술), 그리고 그 밖의 다양한 범주에 따라 미술을 연구하고 기록하였다. 최근에는 미술사 영역이 사회적, 경제적, 정치적, 문화적 이슈를 강조하는 접근법을 포함해서 점점 더 넓혀졌다. 또한 미술사가들은 후기 마르크스주의, 페미니즘, 정신분석적 방법과 원근법 등을 활용하는 새로운 통찰력을 제시하였다. 교육자들은 이런 다양한 접근법을 적용함으로써 이점을 얻을 수 있지만, 교육적 목적에 따라 다르게 활용해야 한다.

'다음에 살펴 보는 세계 미술에 대한 개관은 아주 간결하여, 미술에서 공부해야 할 방대하고 많은 양의 내용 중에 하나의 제안일 뿐이다.' 이

것은 일반적인 미술 프로그램을 위해 아이들의 적절하고 체계적인 학습에 도움되는 내용만 포함되므로 '불가피하게 불완전하고 간결하다.' 교육과 정을 조직하는 사람에게는 선사 시대에서 현대에 이르기까지 세계 미술의 양이 너무 방대하다. 연구에서 강조, 주제, 문화, 양식, 기간, 작품, 미술 가와 관련해서 한 가지 사항에 대해 내린 모든 결정이, 일률적으로 타당성 있으며 다른 많은 경쟁력 입장들을 배제함을 의미한다면 연구는 매우 어렵 게 된다. 다른 문화나 시대의 미술 내용은 지역의 자원, 인구, 교육적 목적 에 따라 그 범위와 균형이 다양해져야 한다. 북아메리카의 학교에서 서구 전통적으로 유럽 미술을 강조해 왔으나 많은 지역에서 다양한 문화의 미술 에 대한 더욱 균형잡힌 연구가 발전하였다. 다양한 문화의 예술적 기여를 인정하는 것은 다른 문화권의 인구 증가와 함께 민주주의에 어울리는 것으 로 여겨진다. 일부 교사들은 미술사가 학생들이 몸담고 있는 지역사회의 건물 및 유물과 함께 시작되어야 한다고 믿는다.

미술가들은 대개 미술사를 역사적인 시기에 따라, 즉 고대 시대, 고전 시대, 중세 시대, 르네상스와 바로크, 근대와 현대의 미술 등으로 구성하여 개관하였다. 예술과 예술이 문화와 갖는 관계의 복잡성으로 인 해, 다른 경우와 마찬가지로 이러한 구성체계에는 일정한 한계가 있다. 예를 들어, 중국 미술은 이러한 연대순의 시대 대부분에 걸쳐 있는 반면 에 비잔틴 미술은 좀더 짧은 역사 시기 동안 존재하였다. 학교에서 사회 과 교육과정의 소재로 미술사 내용을 가르치고 싶어하는 교사도 있다. 미술품을 참고한다면 학생들의 미술 학습을 확장시키고 다른 교과와 미 술을 통합시킬 수 있다.

고대 미술

선사 시대 미술

최초의 미술은 선사 시대 인류에 대해 알려 주는 중요한 자료이다. 약 5 만 년 정도로 아주 오래되었으면서도 동굴 벽화와 다른 유물들 가운데는 놀랄 만큼 정교하고 문화적 가치뿐 아니라 미적 가치도 충분한 것들이 있다. 구석기 미술은 유럽과 북미 대륙의 많은 부분이 얼음덩이로 덮여 있던 빙하시대 이전의 미술이다. 동물과 인간이 그려진 동굴벽화는 프랑 스와 에스파냐에 남아 있으며, 잘 알려진 〈빌렌도르프의 비너스(Venus of Willendorf)〉와 같은 여성 인물이 새겨진 작은 돌 조각도 발견되었다. 영국에 있는 거대한 돌 조각 스톤헨지는 기원전 1800년에서 기원전 1400년 동안인 신석기 시대에 만들어진 것이다.

이집트 미술

우리가 고려하는 이집트 문화와 미술은 대부분 아주 고대의 것을 의미한 다. 이집트 미술에 대한 논의는 5000년을 거슬러 올라가서 여러 세기에

네페르티티 왕비의 채색 석회암 조각상은 전형화되고 단순화된 조각 형태를 보여 준다. (베를린, 이집트 박물관) 뉴욕 스칼라/ 아트 라소스.

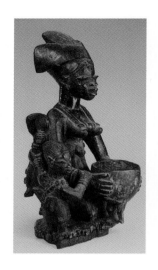

나이지리아 오요 지역의 요루바족
인물상, 20세기 초중반, 나무, 인디고
물감, 높이 39.5cm, 워싱턴,
스미스소니언 협회, 국립 아프리카
미술관, 엘리엇 엘리소폰 사진 기록
보관소의 85-1-11을 미술관에서
구입함, 프랭코 쿠리 사진.

걸친다. 초기의 벽화는 기원전 3500년 전의 것이고, 최후의 왕조가 거의 기원전 1000년까지 지속되어, 2500년간 이집트 미술 양식을 명확하게 인식할 수 있다. 세계의 모든 곳에서 일어나는 놀랄 만한 사건이나 한 세대 안에 삶에 의미 있는 영향을 주는 과학적 진보나 국가 전체의 정부 조직이 과감히 바뀌는 정치적 사건 등이 모두 텔레비전을 통해 거의 순식간에 전달되는 현대 사회의 속도를 생각해볼 때, 이집트 문화의 연속성을 이해하기는 매우 어려운 일이다. 이런 연속성과 미처 50년이 되지 않은 팝 아트, 약 150년 전에 시작된 표현주의 양식과 같은 최근의 변화를 비교해 보면, 어떤 관점을 갖게 된다. 이집트인의 삶은 매우 천천히 변화하였으며, 몇 십 년에 걸쳐 대공사를 계획했던 이집트 왕에게 시간은 아주 풍부한 필수품이었다.

이집트의 잘 알려진 유물인 기자의 웅대한 피라미드, 스핑크스, 실물 크기의 훌륭한 왕족 조각상, 람세스 조각, 네페르티티의 아름다운 두상, 투탕카멘이 쓰고 있는 놀라운 금관 등, 이 모든 것을 종교적 신념과 문화의 정치적인 실천이라는 관점에서 이해하고 고려해야 한다. 사실 모든 이집트 미술은 자연적인 죽음 다음에 오는 내세에 대한 믿음과 관계되는 종교적인 것이었다. 특히 파라오와 그의 가족이나 수행원들에게는 그랬다. 피라미드는 실제 무덤이고 유물과 조각상과 그림은 사후 세계와 관계된 종교적인 목적을 가지고 있다. 파라오는 왕이자 신으로 여겨졌기 때문에, 예술의 정치적인 면과 종교적인 면은 서로 밀접한 관련을 맺고 있었다.

근동의 미술

티그리스 강과 유프라테스 강 사이의 계곡에 위치한 메소포타미아 지역은 이집트와 거의 비슷한 시기에 문학과 예술 문명이 발달하였다. 수메르인의 초기 예술(기원전 2800-기원전 1720)은 인상깊은 건축과 조각을 포함하여 대부분 종교적 신념이 동기가 된 것이다.[3] 수메르인은 커다란 평지 위에 산처럼 솟은 높은 계단이 있는 신전인 '지구라트' 꼭대기 위에 인상적인 사원을 지었다. 작은 지구라트 중 일부는 아마도 이집트 피라미드보다 더 오래되었을 것이다.

아시리아인(기원전 1760-기원전 612)은 종교적 주권자와 위대한

예술의 창조자로서 수메르인을 계승하였다. 그들은 벽돌로 쌓은 정교한 도시를 포함해 건축, 조각(특히 우아한 부조 조각), 프레스코화 등 고급스런 예술품들을 남겼다. 그들은 페르시아에 의해 종교적 지배를 받기 전(기원전 539-기원전 465) 비교적 짧은 기간 동안 바빌로니아인의 지배를 받았다. 페르시아인들은 보이는 형상만 숭배했기 때문에 종교 건축은 거의 발달되지 못하였다. 그러나 그들은 거대하고 인상적인 궁전을 지었다. 예를 들어, 다리우스 왕 접견실의 나무 천장은 120미터 높이의 36개 기둥으로 받쳐져 있었다.[4]

아프리카 미술

많은 과학자들은 가장 오래된 인간 유적지가 남아 있는 아프리카를 인류의 삶이 시작된 곳이라고 믿는다. 아프리카 대륙은 서로 다른 1천 여 가지의 언어를 사용하며 미국 대륙보다 세 배 정도 크다. 특색 있는 많은 미술 양식이 아프리카에서 발전되었으며, 그런 전통은 천 년 정도 지속되었다.[5]

중국 미술처럼 아프리카 미술은 그 천 년 동안에 고대, 중세 등의 연대기적 유형이 서로 교차한다. 예를 들어, 서부 아프리카의 요루바 왕조와 베냉 왕조는 12세기를 거슬러 올라가며, 그들은 건축물과 조각상, 개인적인 장식, 풍습, 종교적인 것 등 인상적인 작품들을 만들어냈다. 베냉 왕조의 청동과 구리합금, 철, 상아 등으로 만든 조각상들은 여러 대륙 사람들에 의해 창조된 많은 양식 중에서 아프리카 미술 양식의 좋은 예이다.

가장 전통적인 사회인 아프리카의 미술은 아프리카인들의 일상 생활에서 절대적인 역할을 한다.

> 아프리카 미술에서 도자기는 물을 긷기 위한 것이고, 직물이나 가죽품, 장신구는 착용하기 위한 것이며, 조각상은 의식이나 종교적인 행사를 위한 것이다. 아프리카의 미술품들은 이러한 원래의 맥락에서 떨어져 나와 어쩔 수 없이 의미를 상실하고 시각적 충격을 드러낸다. 예를 들어, 아프리카 가면은 머리에서 발까지 덮을 수 있는 완전한 의상의 한 부분으로 착용하는 것이었다. 마스크를 쓴 사람들은 음악과 춤, 노래, 이야기 등이 포함된 공연에 참여하였다.[6]

아프리카 미술의 대부분 역사는 기록으로 남아 있지 않아 알려져

있지 않다. 아프리카 미술사는 예로부터 말로 전해 오는 전통, 유럽과 아라비아의 문서, 언어, 고고학적 발견 등을 통해 연구되어 재정립될수 있었다. 아프리카 미술은 20세기에 이르기까지 유럽 미술가들에게 영향을 끼쳤고, 오늘날 미국 미술에도 그 요소가 강하게 남아 있으며, 아프리카 대륙에서 계속되고 있다.

아시아의 미술

기원전 3000년경 인도의 인더스 강을 따라 문명이 발달하였다. 다른 세계 미술과 마찬가지로 인도 미술은 거의 대부분 종교적 동기에서 제작되었다. 불교는 기원전 6세기에 나타났으며, 건축과 조각 대부분이 불교가 숭배되면서 만들어졌다. 수세기에 걸쳐 많은 불교 신자들은 부처가 신성하다고 믿어 왔다. 그들은 동굴 사원을 세우고 불상을 조각해 놓고서 그 안에서 부처의 가르침을 수도하였다.

> 그의 부드러운 미소와 후광은 성인임을 보여 준다. 긴 귀는 왕자로서 무거운 귀걸이를 했던 해탈 이전 그의 존재의 상징적 반영이며, 그가 우주의 비밀을 얼마나 주의 깊게 듣는지를 보여 준다…… 그 모양은 청명하고 관능적인 쾌락이나 다른 애착과는 거리가 멀다.[7]

불교가 동남 아시아, 티베트 북쪽, 중국, 일본에 전파됨에 따라 화가와 조각가들은 인도인이었던 부처의 개념을 지역적 이미지에 따라 스스로 변형하여 적용하였다.

불교는 세계적인 종교로 중요한 비중을 차지하고 있지만 오늘날 인도에서는 대부분 힌두교를 믿고 있다. 힌두교 미술과 건축은 "삶의 리듬을 나타내는 인간과 동물, 꽃의 모티프가 서로 얽힌" 부조 조각으로 완전하게 뒤덮인 웅장한 형태의 건축으로 발전하였다.[8]

중국 미술은 건축, 도기, 자기, 청동 조각, 옥 공예품, 회화, 판화 등의 훌륭한 전통으로 발전하면서 거의 4000년 동안 독특성을 유지하였다.[9] 중국 미술이 매우 오래전에 시작되었지만 중국 미술에 대한 연구는 중세 때부터 시작되어 오늘에 이른다. 미술사가들은 몇몇 왕조와 그 치세를 거치면서 중국 미술이 발전해온 과정과 중심적인 내용을 연구하여 예를 들어, 은나라(기원전 1766–기원전 1045), 주나라(기원전 1044–기

일본 미술가 스즈키 키츠는 화면 밑부분의 어두운 회색과 그 위 금색의 배경에 대비되는 녹색 갈대를 우아하고 세밀한 선으로 그렸다. 학들도 마찬가지로 우아한 곡선미와 강렬하게 대비되는 검은색과 흰색의 깃털, 머리부분의 강세를 준 밝은 빨강이 조화를 이룬다. 미술가는 각각의 학들을 서로 겹치게 하지 않으면서 자연스럽게 배치하였다.

원후 256), 당나라(618–907), 송나라(960–1274), 명나라(1368–1644, 청나라(1645–1912)로 구분한다.

일본 미술 또한 선사 시대로부터 오늘날에까지 이른다. 일본 미술 역시 중국 미술의 발전에 따라 유사하게 구분할 수 있으며 기록할 만한 가치가 있는 걸작이 많다. 예를 들어, 일본인들은 풍경화와 식물과 자연 재료를 활용한 조경과 정원에서 탁월하였으며, 도자기와 목판화에서 괄목할 만한 작품을 보여 준다. 그 절정은 카마쿠라 시대(1185–1333) 운케이의 훌륭한 인물 조각품과 에도 시대(1615–1867) 가쓰시카 호쿠사이의 아름다운 채색 목판화라고 할 수 있다.[10]

서구의 고전 시대

현대의 북아메리카에서 가장 잘 알려지고 크게 영향을 미친 미술 전통은 그리스 미술(기원전 800-기원전 100)에서 시작된 서구 유럽미술이다. 유럽 미술의 걸작과 유물들은 이렇게 간단하게 다루기에는 너무 많다. 북아메리카 사람들은 특히 파르테논 신전으로 알려진 그리스 사원과 더불어 그리스 건축과 조각 등에 대해 잘 알고 있다. 고대의 〈원반 던지는 사람〉 〈밀로의 비너스〉 〈사모트라케의 승리의 여신 니케〉, 파르테논 신전 벽의 조각인 〈말을 탄 사람들〉, 그리고 지금은 로마인들이 그리스 방식으로 만든 작품이라고 여겨지는 〈라오콘 군상〉 등이 가장 잘 알려진 조각품들이다. 그리스에서는 물이나 포도주, 기름 등의 상태를 유지할 수 있는 특수 목적을 가진 독특하고 높은 수준의 붉은 도기가 발달했고, 여기에는 검은 바탕에 붉은 형태나 자연적인 붉은 바탕에 검은 형태의 그림을 그렸다. 대부분 그리스 미술은 이상화된 인간 형상으로 신과 여신, 신화 속의 인물과 사건, 운동 선수, 지도자 등을 표현하였다. 어떤 작가는 다음과 같이 쓰고 있다.

> 고대 그리스의 그것보다 더 문명과 미술에 영향을 미치고 지속된 문화는 없었다……번창하고, 소멸되고, 역사의 페이지 속에서 흔적조차 남아 있지 않은 여러 다른 문화와 다르게, 그리스의 문화는 탄생 이후 3000년이 넘도록 되풀이하여 각 시대에 영향을 미쳤다. 15세기부터, 1789년 프랑스 혁명이 일어나기 전까지 '르네상스'라고 부르는 그리스 미술과 문화 부흥 운동이 있었다. 그리고 '신고전주의' 시대의 미술가들은 고대 그리스의 양식과 주제로 되돌아가려 하였다. 미국의 선조들은 그리스 건축 양식으로 수도를 건설했으며 미국에 있는 거의 모든 작은 도시의 은행, 우체국, 도서관 등이 그리스 복고 양식으로 건설되었다.[11]

로마는 기원전 30년경 그리스와 대부분의 서구 세계를 정복했고 거의 서기 500년까지 로마제국으로 유지하였다. 로마 미술은 그리스 전통을 이어받았지만 종교적이기보다는 정치적이고 군사적인 문화 측면과 더 많이 연관되어 있다. 콜로세움, 판테온, 콘스탄티누스의 아치, 그리고 아름다운 비례와 웅대한 규모의 많은 로마 건축을 만들었다. 로마의 인물 조각상은 그리스 인물처럼 이상적이라기보다는 놀라울 정도로 사실적이다. 실존 인물을 바탕으로 한 로마의 조각상은 그 시대 많은 지도자들의 모습을 정확하게 보여 준다.

> 비록 로마의 미술이 대부분 그리스의 형식에서 파생되었지만 실존 인물 조각상은 전적으로 이탈리아 전통에서 비롯되었다. 이런 조각에서 우리는 로마가 예술에 기여한 바, 즉 사실주의의 증거를 찾아볼 수 있다.[12]

중세 시대

그리스도교 미술

그리스도교 미술은 4세기에 시작되어 수세기 동안 유럽을 지배하였다.

바커스 신의 여사제가 그린 것으로 추정되는 〈붉은 인물과 소용돌이 무늬가 있는 항아리〉, 기원전 455-450년경, 미니애폴리스 예술연구소.
이 절묘한 그리스 항아리는 기능적이고 장식적일 뿐 아니라 고도로 발달된 회화 양식을 보여 준다. 항아리의 모양과 크기와 장식 스타일, 그림의 내용이 모두 문화적 중요성을 갖는다. 이 작품은 비평가나 미학자들이 공예와 미술을 구별하고자 할 때 발생하는 논쟁의 실제적인 예를 제공한다.

초기 비잔틴 미술은 콘스탄티노플(비잔티움 혹은 현재의 이스탄불)로부터 온 동방 문화와 로마 문화의 영향이 혼합되었다. 비잔틴 시대(400-1453) 유물 중에 하나는 이탈리아 라벤나에 있는 산 비탈레 성당이다. 이 드넓고 아주 빛나는 교회는 대부분의 유럽 대성당과는 달리 팔각형의 형태이며 벽과 천장에 장식된 아름다운 모자이크로 유명하였다.

로마네스크 양식의 건축은 "1000년 안에 세상의 종말이 실제로 다가오리라는 중세의 예언이 예고되었을 때 아주 갑자기" 중요한 양식으로 등장하게 되었다.[13] 그리스도교인들은 프랑스, 독일, 에스파냐, 이탈리아 등 전유럽에 걸쳐 교회를 지어 신에 대한 감사를 표현하고자 하였다. 로마네스크 양식은 교회 중앙의 본당과 측면에 복도를 지음으로써 로마 양식의 건축을 부활시켰다. 폭 넓은 천장을 지지할 수 있는 튼튼한 벽이 필요했기 때문에 창의 수가 최소한으로 줄어 교회가 매우 어두웠다. 고딕 양식의 대성당은 더 높은 벽과 아치로 세워졌다. 높은 벽을 지탱하기 위한 외부의 버팀벽은 큰 스테인드글라스 유리창을 가능하게 했고, 이런 미술 형태의 세련된 발전을 가능하게 하였다. 파리에 있는 노트르담 대성당과 샤르트르 대성당은 고딕 양식 건축의 절정을 보여 주는 중요한 두 가지 예이다.

이슬람 미술

7세기 초기부터 마호메트를 믿는 사람들의 미술은 유럽, 아프리카, 아시아의 경계지역에서 태동하였다. 회교도들은 이슬람 세계의 전지역에 기도하는 장소로 회교 사원을 지었다. 회교 사원의 첨탑을 향하여 신자들은 매일 다섯 번씩 기도를 하도록 되어 있었다. 회교도 전통에서는 인간 형상과 조각 표현을 금지했기 때문에 다른 문화와 종교에서처럼 발전하지 못하였다. 반면 기하학적이고 자연적인 형태를 모티프로 사용한 비구상적인 장식이 두드러지게 발달하였다. 이슬람 건축의 가장 잘 알려진 예는 인도 아그라에 있는 '타지마할'이다.

아시아는 나름대로 미적 관점을 발전시켰고, 중동의 미술 창작의 형태와 관습은 일반적인 서구 미술과는 그 의미가 매우 다르다. 중동과 아프리카 미술은 19세기 말과 20세기에 유럽 미술가들에게 아주 큰 영향을 미쳤다.

오세아니아의 미술

오세아니아에는 오스트레일리아, 뉴질랜드, 뉴기니, 그리고 태평양의 많은 섬나라가 포함된다. 섬 민족들간에 전쟁이 자주 일어났기 때문에, 많은 민족들이 나무, 돌, 조개껍질 등으로 독특한 전쟁 도구를 만들었다. 가면과 의상, 춤을 출 때 사용하는 신체 장식을 포함하는 대다수 장식품들은 종교의식과 관계되어 있다. 뉴질랜드의 마오리족은 전면 장식과 곡선으로 꾸민 독특한 형태의 인물 조각상을 만들었다. 복잡한 조각상과 장식을 오두막, 카누, 관, 지팡이, 얼굴 문신 등에서 볼 수 있다.

폴리네시아의 이스터 섬에 있는 화산암으로 만들어진 유명한 조각은 수수께끼로 남아 있다. 이 거대하고 다산을 기원하는 조각상은 원래 의식을 행하는 돌제단 위에 세워진 것으로 19세기 선교사들에 의해 부활절 주일날 발견되었다. 600개가 넘는 거대한 두상과 반신상들은 지금까지도 잘 보존되어 있고, 그것들 중에 일부는 높이가 18미터에 달하기도 한다. 이 조각상을 만들었던 사람들은 아무런 기록도 남겨 놓지 않았다. 고고학자들은 그것이 신으로부터 비롯되었다고 생각한 추장들의 종교적이고 정치적인 힘을 상징하는 것이었으리라고 추측하고 있다.

콜럼버스 발견 이전의 아메리카 미술

멕시코와 중미, 서부 미국의 원주민들은 옥수수와 호박, 콩, 목화, 담배와 같은 농작물들을 경작하는 데 필요한 지식을 서로 공유하였다. 그들은 농업에서 관개 시스템을 이용했으며 무기, 금속 세공품, 깃털을 이용한 물품, 바구니 세공품, 직물 공예 등을 발전시켰다. 일부는 천문학에 능숙하였으며, 달력과 수학, 야금술, 상형 문자, 놀라우리만치 정교한 건축술, 그림과 조각 등이 발달하였다. 당시 어떤 사람들은 외과 수술을 행하였다는 증거도 있다. 마야와 잉카, 아스텍 문명은 광대한 도시와 장엄한 사원을 포함하여 훌륭한 미술품들을 많이 남겨 놓은 세 가지 중요한 문명이다. 대부분 초기 문명들과 마찬가지로 콜럼버스 발견 이전 미술의 주요 추진력은 종교였다.

결과적으로 에스파냐 정복자들에 의해 멸망하는 원인이 되었던 금과 은을 풍부하게 활용한 것 또한 미 대륙 발견 이전 유물의 뚜렷한 특징이다. 다음은 1200년경에 만들어진 치무Chimu(기원후 1100년경부터 오늘날 페루의 북부 해안을 중심으로 성립되었으며 후에 잉카 문명으로 꽃

타지마할은 1623-1643년 인도 아그라에 샤 자한이 지은 것이다. 세계에서 가장 잘 알려진 건물 중 하나인 타지마할은 죽은 왕비에 대한 샤의 사랑을 기억하고 상징하기 위해 지어졌다. 건축이 미술의 다른 양식과 마찬가지로 얼마나 은유적이고 표현적일 뿐 아니라 개인적이고 문화적으로 함축적일 수 있는지를 보여 주는 예이다.
© Trevor Wood/ Tony Stone
World wide.

피웠다—옮긴이) 문명의 금빛으로 빛나는 태피스트리 튜닉(색색의 실로 수놓은 소매가 짧고 무릎까지 내려오는 옷—옮긴이)에 관한 언급이다.

> 우리 눈에는 태피스트리 디자인 자체만으로 황홀한 황갈색 톤의 태피스트리 튜닉에 금을 더하는 것이 필요없는 것처럼 보일지도 모르지만, 아마도 그 금은 다른 직물 디자인과는 다른 특별함을 더해 준다. 그 대표적인 것이 가로수 나무 위에서 아래쪽에 가방을 들고 있는 사람을 향해 과일을 따서 던지고 있는 원숭이들을 나타낸 것이다……이 직물은 페루 북쪽 해변에서 전해진 직물의 특징들인 가을의 황금빛 색상의 알파카를 씨실로 하고 날실을 면으로 하여 세로로 길게 짠 태피스트리이다.[14]

매우 정교하고 완성도 높은 이 문명은 그들의 사상과 문화에 대한 흥미진진한 증거품들을 남겨 둔 채 멕시코와 중미, 남미의 정글 속에서 사라져 버렸다.[15] 이러한 초기 문명의 미술과 과학에 대해 더 많이 알고자 하는 희망에서 지금도 많은 곳에서 발굴 작업이 이루어지고 있다.

북미 대륙의 원주민들은 유목민들이었고 영구적인 도시를 건설하지 않았다는 것을 제외하고는, 그들의 미술은 중미, 남미의 미술과 여러 면에서 유사하다. 사람들이 가장 오랫동안 그리고 지속적으로 살아온 곳 가운데 하나인 애리조나에 사는 호피족은 예외적인 경우이다. 그들은 유럽인들이 이 대륙에 오기 훨씬 전부터 거주하고 있었다. '고대 문명인'인 아나사지족이 높고 가파른 장벽 안에 지은 작은 공동체가 있었음을 보여 주는 거주지 잔해들이 애리조나, 콜로라도, 뉴멕시코, 켈리 계곡, 그리고 다른 여러 곳에 남아 있다. 유럽의 선사 시대 동굴 벽화들과 여러 면에서 유사한, 아주 오래된 아메리카 토착 문명에서 그려지고 새겨진 암석 조각들이 지금도 애리조나와 콜로라도, 유타의 고립된 협곡들에서 많이 발견되고 있다.

아프리카 종족들에 대한 언급에서 거론된 여러 측면들이 아메리카 원주민들의 미술과 문화에도 그대로 적용된다. 아메리카는 매우 큰 대륙이며, 다양한 종족들이 아주 다른 기후와 정치, 사회적인 환경에서 살았다. 남서쪽의 나바호족과 호피족은 무덥고 건조하고 모든 면에서 열악한 기후 속에서 살았으며, 다코타스와 네브래스카의 수족과 플레인족은 물소를 쫓아서 거주지를 옮기며 말을 타고 방랑생활을 하였다. 북서 해안의 틀링기트족은 습기 차고 축축한 해안가에서 살았으며 대부분 바다와 배를 만드는 기술에 의존해서 살았다. 그리고 알래스카와 캐나다, 북미 여러 주의 알공킨족과 크리족, 오지브웨이족은 나바호족과는 정반대로 매우 추운 북쪽에서 살았다. 150여 개 이상의 주요 북미 인디언 종족들 간의 다른 환경과 언어, 생활방식으로 인해 미술 형태 역시 아주 다양했다.

예를 들면, 북서쪽 해안의 미국 원주민들은 아름답게 디자인한 목재 생활용품을 일상 생활에 사용하였으며, 종족의 혈통과 특징을 드러내는 중요한 문화적 상징으로서 토템기둥을 만들었다. 나바호족은 정교하게 디자인하여 짠 순모 담요와 은과 터키석으로 장식된 보석류로 주목받고 있다. 푸에블로족의 도자기는 높이 평가되어 미술관, 박물관에서 수집되어 전시되고 있으며, 수족은 두드려서 부드럽게 하여 장식한 가죽으로 만든 결혼 의상을 비롯한 아름다운 의복을 지었다. 이런 많은 유물들은 각각의 문화에서 지켜온 정신적 가치와 신념을 표현하는 상징과 디자인을 통합시켰으며, 그들 대부분은 인간과 자연의 조화, 땅과 하늘, 태양의 중요성을 인정하고 있다. 불행하게도 미국 원주민들의 많은 최고의 미술품들이 세월 속에서 사라졌으며, 대부분의 공예 형태는 종족에게 계승되지 못하였다. 그러나 다행히도 특히 남서쪽 여러 지방의 호피족과 나바호족의 직물 담요, 도자기, 은으로 된 장신구 등과 같은 전통 미술과 공예품들의 명맥이 여전히 유지되고 있다.[16] 워싱턴에 있는 미국 인디언 국립 박물관인 스미스소니언 박물관은 미국 원주민들의 유산을 보존하고 전시하며, 또한 교육 프로그램을 통하여 미국 원주민 문화를 더욱 가까이 알리고 있다. 박물관은 정기 간행물인 《원주민Native People》을 발행하여 "미국 원주민들의 생활 방식과 미술품들에 대해 자세히 묘사하고 공개하고" 있다.[17] 퀘벡의 헐에 있는 캐나다 문명 박물관은 캐나다에서 이와 비슷한 일을 하고 있다.

르네상스와 바로크

르네상스는 1400년경 유럽에서 시작되었으며 200여 년 동안 지속되었다. 이 시기는 그리스와 로마의 사상에 다시 귀를 기울이고, 미술, 철학, 고전 학문에 대한 관심이 두드러지게 높아졌다. 이탈리아에서 시작된 르네상스 정신은 네덜란드와 플랑드르에서 주목할 만한 성과를 보였고 점차 유럽 전역으로 전파되었다. 미켈란젤로(《시스티나 성당의 천장화》

〈피에타〉 〈다비드〉), 레오나르도 다 빈치(〈최후의 만찬〉 〈모나리자〉), 보티첼리(〈비너스의 탄생〉), 얀 반 에이크(〈아르놀피니 부부의 초상〉), 라파엘로, 앙귀솔라, 브뢰헬, 뒤러, 알트도르퍼 등의 수많은 작품들을 포함하여, 많은 위대한 미술가들이 르네상스기의 인물들이며 수많은 걸작들이 이 시기에 나왔다. 르네상스 시대의 수많은 미술 작품들은 그리스도교의 이념과 믿음을 나타내는 상징을 자주 사용하였다. 예를 들어, 반 에이크의 〈아르놀피니 부부의 초상〉은 난해한 상징적 의미를 지닌 사물로 둘러싸인 방안의 이탈리아 비단 상인과 수줍어하는 그의 플랑드르 신부를 그린 작품이다. 부부가 신발을 벗고 서 있는 것은 그들이 성스러운 땅(결혼이라는 성스러운 제도)에 서 있음을 상징한다. 개는 충성을 상징하고 최초의 부부인 아담과 이브의 작은 모습이 의자 위에 조각되어 있으며, 샹들리에에 타고 있는 하나의 촛불은 그리스도의 은총을 상징한다. 또한 모든 것을 볼 수 있는 신의 눈을 상징하는 볼록한 거울이 장면 전체를 비추고 있다.

> 그 거울의 틀에 붙어 있는 작은 메달들에는 그리스도의 십자가 수난의 장면들이 세밀하게 묘사되어 있으며, 반 에이크는 볼록 거울에 비춰진 사람들을 위한 한결같은 구원의 약속을 표현하였다. 이 인물들 가운데는 주인공인 아르놀피니와 그의 아내뿐만 아니라, 문으로 방안을 들여다보고 있는 두 사람도 포함되어 있다. 이 둘 중에 한 명은 작가 자신일 것이다. 거울 위쪽에 화려하게 씌어진 글, '에이크 여기에 서다Johanues de Eyck fuit hic'에 그가 이 자리에 참석하고 있음을 나타내고 있기 때문이다.[18]

르네상스에 이어 17-18세기에는 구성 면에서 역동적인 움직임과 과장된 감정, 명암의 대비가 특징을 이루는 바로크 시대가 왔다. 젠틸레스키(〈홀로페르네스의 머리를 가진 유딧과 하녀〉), 카라바조(〈골리앗의 머리를 가진 다윗〉), 렘브란트(〈야경〉)와 같은 미술가들은 르네상스 시대에 일찍이 개발되었던 원근법과 마찬가지로 극적인 효과를 내기 위한 빛과 명암법을 확장시켰다. 나중에 프랑스 미술가들은 곡선적이고 복잡한 장식을 많이 사용하는 정통 로코코 양식을 만들어냈다. 바로크와 마찬가지로 로코코는 회화, 조각, 건축, 실내 장식에서, 그리고 가구, 태피스트리, 도자기, 은공예 등의 공예품에서 두각을 나타냈다.

얀 반 에이크, 〈아르놀피니 부부의 초상〉, 1434. 이 독특한 초상화는 부부의 결혼에 대한 증명서이자 일종의 결혼식 계약서로 이탈리아 상인이 주문한 것이다. 이것은 미술사가들 사이에 그리스도교의 상징을 보여 주는 작품의 예로서 자주 논의된다.
(런던, 영국국립미술관)

모던과 포스트모던 미술

로코코 미술은 건축에서 직선과 고전적인 장식을 강조하는 '신고전주의' 운동과 샤르팡티에의 〈여인의 초상(Portrait of Mlle. Charlotte du Val d'Ognes)〉에서처럼 정교한 선의 회화인 균형잡힌 형식주의, 그리고 다비드의 〈소크라테스의 죽음〉과 앵그르의 〈오이디푸스와 스핑크스〉와 같은 고전적인 주제의 회화 등에 대중성 면에서 그 자리를 내주었다. 신고전주의는 프랑스 아카데미에서 입지를 확고히 하였고 19세기 후반의 인상파 화가들은 이 양식에 대항했다.

로자 보뇌르, 〈마시장〉, 1853,
241×499cm, 캔버스에 유채, 뉴욕
메트로폴리탄 미술관, 코르넬리우스
반데르빌트의 기증, 1887.
프랑스 화가 보뇌르는 강한 대비,
선적인 움직임, 극적인 효과를 내는
말과 마부의 역동적인 포즈 등을
활용하여 19세기의 흥미로운 장면을
표현하고 있다.

유럽에서 19세기는 개인적인 격렬한 감정적인 표현 양식을 내세운 주관적인 관점의 낭만주의를 시작으로 다양한 미술 양식이 등장한 시대였다. 프랑스에서는 들라크루아(〈민중을 이끄는 자유의 여신〉)와 제리코(〈메두사호의 뗏목〉)가 낭만주의 운동의 모범이 되었다. 보뇌르의 불후의 작품 〈마시장〉은 동물 그림을 높은 수준으로 끌어올렸다. 영국의 주요 풍경화 화가인 컨스터블(〈건초 마차〉)과 터너(〈불타는 국회 의사당〉)는 자연과 그 속에 사는 사람들, 회화적이고 이국적인 풍경 등으로 낭만주의의 매력을 표현하였다. 터너의 거대한 작품들은 추상 표현주의의 비구상 표현의 전조였다. 다음은 터너에 관한 책에서 발췌한 것인데, 미술사의 연구와 기록이 미술가의 표현에 관하여 우리를 어떻게 일깨워주는지 보여 준다.

그 노인은 이상한 것을 요구하였다. 하위치를 빠져나와 증기선인 아리엘호를 타자마자, 강한 태풍이 일기 시작하여 그에 대한 준비가 진행되고 있었다. 터너는 고집불통이었다. 다른 사람들은 아래쪽으로 내려가고 싶었을 것이다. 그는 갑판 위의 돛대에 자신을 묶어 달라고 하였다. 난쟁이처럼 작은 사람이었는데 시간이 지남에 따라 난폭해졌다. 그러나 그의 날카로운 회색빛 두 눈은 계속 재촉하였다. 승무원들은 그런 엉뚱한 요구를 영국인다운 너그러움으로 받아들였다. 영국의 대표적인 화가 터너는 네 시간 동안이나 위험한 돛대에 묶여서 폭풍우의 공격을 직접 체험하면서 자세히 관찰하였다.[19]

이 화가가 경험한 이 폭풍우의 격렬함과 힘이, 〈그늘과 어두움: 대홍수의 밤〉과 〈비, 안개, 속력〉과 같은 자연의 위력을 그린 작품들에 생생한 자료를 제공한 것은 확실하다.

19세기 후반에 프랑스 혁명과 미국 혁명은 사실주의와 사회적 저항의 결과를 가져왔다. 미술가들은 사회적인 주제, 노동자들의 인권, 그리고 사회 제도와 관습의 부당함 등을 묘사하였다. 밀레(〈이삭 줍는 사람들〉)와 도미에(〈삼등 열차〉), 모리조(〈식당에서〉), 쿠르베(〈오르낭의 장례

식〉) 등은 완전한 사실주의에 입각하여 보통 사람을 그렸는데, 이것은 주제 표현과 물감의 표현에서 다비드와 앵그르의 신고전주의 양식과는 완전히 다른 것이었다.

근대의 많은 혁신과 운동은 미술의 전통, 또는 많은 경우에 아카데미의 신조를 수용하는 것에 대항하는 데서 시작되었다. 마네, 모리조, 르누아르, 그 외의 많은 프랑스 화가들은 아카데미 미술가들의 제한된 미적 관점을 거부하고 그림에서 새로운 의도와 이미지를 발견하려 하였다.[20] 신랄한 비평을 받으며 '인상파'로 불리게 되는 이러한 미술가들은 정밀함에서 그림을 훨씬 능가하는 새로운 과학적 지식의 산물로 기록 장치인 카메라의 발명에 대응하였다. 그들은 카메라가 만들기 힘든 분위기와 시각적인 인상을 강조하는 이미지 창출에 힘을 기울였다.

주제 문제에서 전통적인 위계구조를 포기하고, 빛과 색에 대한 현대적인 관점에 흥미를 갖게 되었다. 평면적인 톤과 명확한 경계 대신에, 반짝이며 발산되는 빛에 대한 감각을 전하기 위해서 짧은 붓 터치로 색을 표현하는 스트로크 기법과 불명확한 윤곽선이 사용되었다. 미술가들은 작업실을 실외로 옮겼으며, 모네 같은 화가들은 이른 아침과 정오, 황혼 등의 빛에 초점을 맞춰 대성당, 다리, 건초더미를 그리면서 특정 주제를 다각도로 연구하였다.

20세기 직전의 미술계에는 후기 인상파로 알려진 화가들이 있었는데, 이는 이전 인상파 운동과 밀접하게 관련되어 있기 때문에 붙여진 이름이다. 모두 대단한 개인주의자들이었던 빈센트 반 고흐, 폴 세잔, 수잔 발라동, 폴 고갱은 미술에 대한 독특한 시각으로 후세의 화가들에게 영향을 미쳤다. 생생하고 감수성이 강하고 긴장감 넘치는 반 고흐의 작품들은 표현주의 화가들에게 영향을 주었고, 고갱의 넓고 평면적인 톤은 마티스의 작품 속에 반영되었음을 알 수 있으며, 발라동의 이상화되지 않은 여성 누드화는 현대 인물화에 반영되었다. 그리고 세잔의 평면에 의한 형태 구축은 아마 20세기 표현 양식 중에 가장 혁명적이라고 할 수 있는 입체파의 문을 열어주었다. 세잔은 회화의 전통에 의해 주어지는 형태로 자신의 시각을 제한하는 것을 거부하고 외관상으로 보여지는 대상의 양상 저변에 있는 구조를 탐색하였다. 그는 관람자들에게 다각적인 시선으로 자신의 회화적 주제들을 연구하도록 하였고 대상 그

파블로 피카소, 〈아비뇽의 아가씨들〉, 1907, 뉴욕, 현대미술관, 릴리 블리스의 유품.

자체만큼이나 의미있는 대상 사이의 공간을 만들어내었다. 세잔은 인상파의 모호한 부드러움을 거부하고, 그의 그림에 명확하게 표현된 평면적 색상을 적용시켜서, 자신의 그림을 문자 그대로 더 넓은 분야로 나아가도록 이끈 작은 하나의 통로를 확보하였다.

야수파의 화가는 마티스와 앙드레 드랭이 대표적이라 할 수 있다. 마티스는 고흐와 고갱에 의하여 시작된 새로운 색상 사용법을 확장시킨 프랑스 화가 집단의 대표적인 존재였으며, 이런 화법 때문에 이 집단은 조롱어린 '야수fauves' 또는 '야생의 짐승wild beasts'이라는 이름을 얻게 되었다. 20세기로 접어들면서, 후기 인상파의 급진적인 변화를 받아들이기 시작한 미술 관람자들은 야수파가 사용하는 자유롭게 흘러가는 듯한 아라베스크 무늬, 완전히 장식적인 선들, 특유의 색(자연 대상의 특정 색깔)을 완전히 무시하고 비위에 거슬리는 원색에 저항할 수 없었다. 그들은 1906년 "우리는 사실주의자들이 우리를 가둬놓은 틀을 깨부숴야 한다"는 드랭의 말에 따라 그림을 그리려고 노력하였다.[21] 야수

파는 자신들만의 리얼리티를 만들었고, 그림을 관람자의 지각 세계와 전혀 무관한, 오로지 자발적인 표현 수단으로 여겼다.

파블로 피카소가 지금은 '입체파'로 알려져 있는 〈아비뇽의 아가씨들〉을 그려 세잔의 생각을 한층 더 표출시킨 것은 1907년이었다.[22] 〈아비뇽의 아가씨들〉은 단순하지만 대담한 형태와 전통적인 아프리카와 이베리아 미술의 날카로운 다각적 표면 등을 세잔의 동시적 원근법과 결합시켰다. 브라크가 피카소의 생각을 따라 이를 발전시키 입체파의 형태는 사진 같은 사실주의와는 점점 더 멀어졌다. 1911년까지 입체파의 구성은 시점이 겹쳐지고 서로 스며들면서 더욱 복잡해져 완전히 추상적인 영역으로 변화되었으며, 야수파와 표현주의 풍부한 색상과는 대조적인 최소한의 색상으로 공간과 형태를 다루었다. 역사가 워너 해프트먼Werner Haftmann은 입체파가 질서에 대해 좀더 지적으로 많은 관심을 가지게 되어 색상과 빛에는 관심이 없음을 다음과 같이 언급하였다.

입체파는 대상의 모든 면을 동시에 포함하고 있으며, 눈으로 보는 것보다 훨씬 더 완벽하다. 리듬감 있게 움직이는 외관을 전하려는 정보나 신호 등을 통해 상상력으로 대상 전체를 재구성할 수 있다……입체파는 시각적 용어로 표현하기 위해 20세기의 전반적인 회화적 노력이 추구한 목표였던 리얼리티에 대한 새로운 현대적 개념과 일치한다.[23]

입체파에서 현대 미술의 많은 핵심적인 개념들을 찾아볼 수 있다. 르네상스 원근법의 조작과 거부, 비구상에 의한 추상, 회화적 평면의 통합 강조, 콜라주에 의한 기성품 요소의 도입, 그리고 다양한 리얼리티의 개념들에 대한 실험 등과 같은 것 말이다.

초현실주의의 선구자들은 클레, 조르조 데 키리코, 마르크 샤갈과 같은 미술가들로, 이들 모두는 환상과 꿈, 그리고 다른 여러 마음 상태를 다루었다. 여기에 다다이즘 운동이 영향을 미쳤는데 그들의 반예술 연극anti-art theatrics과 데먼스트레이션demonstrations은 미술의 가장 기본적인 가정을 바꿔놓았다.[24] 시인인 앙드레 브르통이 처음으로 그의 간행물

이 두 십대 아이들의 그림은 모두 표현주의적이다. 이들 작품은 독일 표현주의 화가들이 공유한 태도와 시각적 특성에 대한 논의로 진행되었다. (메릴랜드 미술대학 연구소 러스 애커먼의 청소년 미술 연구)

에서 '초현실주의자'라는 용어를 사용하였고, 그리하여 미술사에서 미술 운동이 문학과 일반적인 상황과 긴밀한 관계를 가지며 전개되었다. 초현실주의 화가인 달리, 미로, 마그리트는 꿈과 정신분석학, 의식적 경험과 잠재의식적 경험과의 관계 등과 관련된 프로이트의 생각에 대한 브르통의 관심사를 미술 주제로서 공유하였다. 이들은 미술에 대한 이성적이고 합리적인 접근에서 벗어나고자 노력하였다. 프리다 칼로의 그림에 감탄하고 장려한 브르통은 다음과 같이 쓰고 있다. "이성의 통제로부터 자유로운 사고의 명령, 미적이거나 도덕적 선입관으로부터의 독립을 강조하는 초현실주의는 지금까지 무시되었던 어떤 연상 형태의 초월적인 리얼리티와 꿈의 무한한 힘, 초월적인 사고의 역할에 대한 믿음에 그 기초를 둔다."[25] 초현실주의의 영향은 특히 동시대의 뮤직비디오에서 두드러진다.

　　표현주의는 일반적으로 말해서 대상의 외관보다는 정서, 감각, 생각을 강조한다. 표현주의 미술가들은 사진과 같은 사실주의에 대하여, 거의 한결같이 심하게 왜곡된 형태로 자신들의 시각으로 표현하고자 하였다. 표현주의는 색상의 강조, 극단적인 형태의 단순화, 그리고 표현 의도에 따른 재현적 관례의 왜곡 등의 특징을 보인다. 표현주의의 주제는 케테 콜비츠와 같은 미술가들이 사회적이고 감정적이며 정치적인 문제들에 초점을 맞췄던 것처럼 형태와 표현 양식에 프랑스의 기존 관점과는 전혀 달랐다. 두 차례의 세계대전을 겪은 콜비츠는 전쟁의 공포와 혁명, 여성과 어린이의 고통, 정치 부패 등의 주제를 그림과 판화에서 힘있게 표현하였다. 표현주의는 사실주의와 마찬가지로 세계적으로 1940년대 추상 표현주의와 1970년대 후반의 신표현주의의 출현에서 증명되듯이 보편적인 호소력을 갖고 있다.

　　20세기 초, 유럽 미술에서 가장 혁신적인 발전 중에 하나는 처음에 '비구상 미술'이라 불렸던 미술의 등장이다. 독일과 프랑스에서 살았던 러시아인 칸딘스키가 비구상 미술의 아버지로 여겨진다.[26] 이를 지금은 '추상'이라고 부르고 있으며, 본래보다 훨씬 더 폭넓은 표현 양식을 포함하고 있다. 현재 추상 미술은 전쟁 중에 파리에 있던 아방가르드의 중심지가 제2차 세계대전 이후 뉴욕으로 옮겨지면서 미국에서 발달한 많은 미술 양식을 말한다.

미국 미술

미국의 소설가 마크 트웨인은 "아니, 이런! 나는 아칸소에서 만들어진 오리지널 강철, 황동, 구리이다"라며 서부 지역으로부터 밀려드는 미국의 난폭하고 공격적인 성향에 대해 언급하였다. 19세기 미국을 바라보는 트웨인의 관점은 미국인들이 유럽을 바라보는 관점과 완전히 반대였다. 미국인들은 유럽을 부와 교양을 갖춘 엘리트와 사회의 밑바닥에서 희망이 없는 사람들이 서로 삐걱거리는 군주제 사회로 여겼다.

　　미국의 미술가들은 신화와 역사, 종교에 대한 주제를 표현하려는 유럽의 전통을 거부하고 자연을 기록하였다. 그들은 시각적으로 정확하게 관찰하여 그린 풍경화로 미국의 명백한 운명에 대한 낭만적인 관점을 만들어냈다. 초기 초상화가들은 노동자와 농부 같은 순박한 인물들을 그

프랭크 로이드 라이트, 〈낙수장〉, 코프먼 하우스, 1936-1939. 펜실베이니아의 비어런에 이 건물을 디자인하기 위해 자연적인 폭포 위에 캔틸레버 구조물을 활용하여 건물의 일부를 배치했다. 이 건축은 구조와 환경을 결합시킨 라이트의 접근법을 보여 주는 한 예이다. 시카고역사학회.

프레더릭 레밍턴, 〈남부의 평야에서〉, 1907. 같은 해에 그려진 이런 미국 서부의 작품과 피카소의 대표적인 입체파 작품인 〈아비뇽의 아가씨들〉을 비교해 보자. 이 두 그림의 주제와 양식에서의 극단적인 차이는 미국에서 처음으로 유럽의 현대 미술이 전시되었던 1913년 뉴욕의 아모리 쇼가 왜 그렇게 논란을 일으켰는지 설명해 준다. 레밍턴은 미국의 '거친 서부'를 기록한 뛰어난 미술가 중 한 사람이다. (메트로폴리탄 미술관, 다수 기증자, 1911)

렸고, 숙련되지 않은 무명의 미술가들은 여관의 간판을 그리거나 신혼 가구에서 흔들의자까지 집안의 잡다한 물건들을 장식하였다. 소수의 원주민 출신 여성들은 퀼트로 그들 자신의 예술적, 문화적 표현 형태를 발전시켰다.

미국에서 식민지와 서부 개척 시기까지 미술과 건축은 거의 대부분 유럽 양식을 반영하였다. 정부와 공공 건물, 그리고 부호들의 저택은 일련의 복고 건축 양식에 따라 지어졌다. 20세기 전환기에 이르러, 미국 건축가 루이스 설리번Louis Sullivan은 "형태는 기능에 따라야 한다"는 견해를 표명하였으며, 이것이 미국 초고층 빌딩 디자인의 기초가 되었다. 설리번의 제자 프랭크 로이드 라이트Frank Lloyd Wright는 미국 고유의 건축 양식과 철학을 발전시켰다. 라이트는 세계적인 주목을 받으며 자연과 조화된 형태의 건축 양식으로 전국에 걸쳐서 여러 건물들을 건축하였는데, 언급할 만한 것으로 시카고에 있는 로비 하우스와 펜실베이니아 비어런의 폭포 위에 지어진 '낙수장Fallingwater'이라고 불리는 코프먼 하우스가 있다.

초창기 미국의 회화와 조각은 훌륭한 수준이었지만 국제적인 수준의 아방가르드 발전에는 거의 기여하지 못하였다. 앨버트 바이어스태트Albert Bierstadt와 같은 미술가들은 로키 산맥, 요세미티 계곡, 거대한 미국 서부 등 서부로 이주하고 싶어지게 할 정도로 장엄한 풍경화를 그렸다. 찰스 러셀Charles Russell과 프레더릭 레밍턴Frederic Remington은 카우보이와 미국 원주민, 기병대, 개척자의 생활을 담은 '황량한 서부'를 개척하는 모습을 연대순으로 기록하였다. 조지 캐틀린George Catlin은 미국 원주민의 생활과 문화에 초점을 맞추어 많은 실제의 인물 초상화를 그렸다. 초창기 미국 미술가에는 호머Homer, 에이킨스Eakins, 처치Church, 그리고 그 밖의 뛰어난 이들이 있다.

19세기에 제임스 맥닐 휘슬러James McNeil Whistler와 메리 커샛Marry Gassatt 같은 미술가들은 더 나은 미술교육과 세련된 유럽 문화를 즐기기 위해 유럽으로 향하였다. 20세기의 첫 10년간 '애시캔파Ash Can School'로 잘 알려진 예술가 단체는 유럽의 전통을 포기하고 미국 도시 이면의 모습들, 즉 주택 생활, 뒤뜰, 골목길, 싸우는 모습, 아이들의 놀이 등을 기록였다. 애시캔파 미술가들은 주변의 직접적인 환경에 관심을 가지

고, 그 후 몇 십 년 동안 도시가 아닌 시골의 작은 마을 모습을 그렸다.

1913년 뉴욕에서 열린 아방가르드 유럽예술박람회인 아모리 쇼는 미국 미술사에서 주목할 만한 사건이었다. 이 전시회에서 입체파와 야수파, 그리고 20세기의 새롭고 진보된 미술 양식이 미국에서 처음으로 선보였다. 비록 많은 전통적인 미국 미술가들과 비평가들이 근대 미술의 추상적인 형태를 공공연하게 비웃었지만, 그 전시회는 크게 인기를 끌어 수많은 군중들이 모여 들었고 유럽 미술을 알리는 데 크게 성공하였다. 아모리 쇼의 충격을 측정하기는 어렵지만, 그것이 미국 미술의 전환점이라는 것을 그 누구도 의심하지는 않는다.

현대 미술

미국 미술을 변화시키고 뉴욕을 세계 미술의 중심지로 갑자기 두각을 나타내게 하는 데 가장 의미있는 사건은 제2차 세계대전이다. 이 전쟁으로 한스 호프만Hans Hofmann, 빌렘 데 쿠닝, 조지프 앨버스Joseph Albers, 발터 그로피우스Walter Gropius 등을 포함하여 많은 영향력 있는 유럽 미술가들이 미국으로 이주하였다. 파리는 전쟁 이전까지는 미술가들의 중심지였지만 파괴되어 황폐해지면서 대부분 미술가들이 다른 나라로 이주하였다. 전쟁 후 미국은 세계에서 가장 강력한 나라로 떠오르고, 뉴욕은 과거에 파리, 로마, 피렌체가 미술가들에게 미쳤던 것과 같은 영향력을 가지게 되었다. 1940년대부터 1960년대까지 미국의 미술 양식은 프랑스가 반세기 동안 벌여 놓은 간격을 따라잡았다.

잭슨 폴록과 데 쿠닝, 존 미첼Joan Mitchell, 그리고 다른 미술가들은 미국 최초의 독특한 예술 양식인 추상표현주의를 창조해냈다. 이 양식은 역사상 가장 두드러지고 중요한 미술 운동 중의 하나가 되었다. 추상주의로 향하던 초기의 미술가들을 따라, 추상표현주의자들, 또는 '액션 페인팅 화가들action painters'은 음악의 추상적인 순수성에 접근하는 시각 예술을 발전시켰다. 이런 미술은 비구상으로, 실제 세계에 존재하는 대상을 재현하지 않는다. 그것은 '표현presentational'이지 '재현'이 아니다. 회화의 내용이 되는 자원은 미술가의 감수성에 있다는 것이다.

추상표현주의 이후에 팝아트 양식이 등장하여 국제적으로 영향을 끼쳤다. 이 시기의 젊은 작가들은 앤디 워홀과 재스퍼 존스, 로이 리히텐슈타인Roy Lichtenstein이다. 추상표현주의의 전성기 때 미술교육을 받은 이 작가들은 엄격한 규정에 대항하여 가장 창의적인 양식을 보였다. 새로운 미술가 세대들은 자기 내부 감정보다 현대 도시의 삶, 대중매체, 상업 이미지들이 미술의 진정한 주제가 될 수 있다고 주장하였다. 그들은 현대의 삶에서 진부하고 세속적인 측면을 표현하였다. "이것이 여러분의 세계! 여러분이 본 것이 좋지 않더라도 미술가들을 비난하지 마라"고 대담하게 말하면서 수프 깡통과 비누 상자를 찬양하는 팝 아트 미술가들은 이러한 미술 양식을 쉽게 받아들이지 않을 관람자들에게 도전하는 하는 듯했다.

또한 영국과 미국에서 발전한 옵아트op art는 추상표현주의의 자발적이며 부분적으로 색채의 주관적인 사용에 대한 반응이다. 리처드 애뉴즈키에위츠Richard Anuszkiewicz와 브리짓 릴리Bridget Riley와 같은 옵아트 미술가들은 비구성을 유지하면서도 고도로 발달한 과학기술 사회의 기하학적인 정밀한 특성도 받아들였다.[27] 그들은 인간의 시각에 대한 지식을 활용하여 관람자들로 하여금 자동적으로 반응하게 하는 이미지를 만들어 냈다. 예를 들어, 인간의 눈은 크고 작은 모양에 동시에 초점을 맞출 수 없다. 이들 미술가들은 그림에 극도로 대비되는 선들을 큰 것부터 아주 작은 것까지 연속시켜 누구도 단번에 전체를 완전히 볼 수 없는 미술 작품을 창조하였다. 옵아트의 차갑고 개성 없이 정확한 형태는 추상표현주의의 '표현적인 붓 터치'에 대한 반응이었고, 동시에 과학과 기술에 몰두하는 사회에 대한 표현이기도 하였다.

사실주의는 예술의 가장 오래되고 중요한 표현 양식 중의 하나이다. 이미지를 사실적으로 나타내려는 관심의 가장 최근의 표현인 '포토리얼리즘 photo-realism'은 사진을 적절히 이용한다. 척 클로즈와 저넷 피시Janet Fish, 리처드 에스티스Richard Estes 등과 같은 미술가들은 작품 제작을 위해 사진술을 이용할 뿐 아니라 이미지 자체도 사진을 통하여 만들어 나간다.

부분적으로 어두움의 깊이를 주는 원인이 되는 잘라내기, 특이한 각도, 부드러운 초점과 같은 일반적인 사진 기술은 회화 작품에 의도적으로 활용되었다. 이는 사실주의로의 회귀로 보는 것이 정확하며, 카메라가 자연적인 눈보다 더 많은 것을 드러내는 이 포토리얼리즘은 미술에서 전적으로 추상을 거부하는 또 하나의 사건이다.

'신표현주의'는 일찍이 1920년대의 독일 표현주의와 1950년대의

추상표현주의 등 기본적인 표현주의적 접근의 또 다른 발현으로 볼 수 있다. 이는 미국에서 창시자가 아주 우연하게 실행하였지만, 아마도 유럽의 아방가르드 미술 초기 정신의 회복을 의미한다. 신표현주의는 대략적인 완성, 과격하고 비판적인 주제, 허무주의적 관점으로 상징된다. 이것은 최근에 안젤름 키퍼Anselm Kieffer, 게오르크 바젤리츠Georg Baselitz, 프란체스코 클레멘테Francesco Clemente, 수전 로센버그Susan Rothenberg와 같은 미술가들에 의해 영향력 있는 세계 미술운동으로 파급되었다.

미술에서 최근의 포스트모던 시대는 지배적인 미술운동으로서의 추상표현주의를 거부하면서 시작되었고 형식주의와 비구상에 대한 거부로 나타났다.[28] 포스트모던의 경향은 여성주의, 마르크시즘, 시민의 권리, 성차별, 정신분석, 생태학, 에이즈 등 최근 10년간의 두드러진 주제와 관련된 사회적이고 정치적인 이슈를 강조한다.[29] 현대 미술가들은 광범위한 전통뿐만 아니라 고도로 발달한 공학적 미디어와 레이저, 컴퓨터, 팩스밀리, 영화, 비디오 등을 작업에 이용한다. 환경미술을 포함하여 행위예술, 개념미술, 특정 장소에 설치하는 설치미술, 발견된 오브제와 수집된 오브제 등의 오브제 미술, 임시 미술, 그리고 바바라 크루거Barbara Kruger와 제니 홀저Jenny Holzer, 에드거 히프 오브 버즈Edgar Heap of Birds 등의 작품에서처럼 미술에서 문자나 낱말을 두드러지게 사용하는 등 미술 양식은 점차 늘어나고 있다.

오늘날 세계 미술은 양질의 미술 복제품을 쉽게 활용할 수 있고 통신의 발달로 서로 영향을 미치며 뒤섞여 있다. 미술에 대해 고심하여 연구하고, 범주화하고, 분석하고, 해석하고, 서술하는 미술사가들은 세계 문화 예술에 관한 신뢰할 만한 많은 정보들을 활용해야 한다.

미술사의 변화 추세

미술사는 우리가 살펴보았듯이, 서구 사상에 그 뿌리를 두고 있으며 바사리 시대 이후 범위와 강조점이 계속 변화하였다. 다른 견해를 가진 새로운 학자들이 그 분야를 비평하고 새로운 요구와 개선 방안을 제시하면서 학문은 변화를 계속하고 있다. 미술사 분야는 '여성 미술가의 공헌에 대한 인정' 등과 같은 최근의 문제제기에 부응해 가고 있다. 사람들이 중요한 여성 미술가에 대해 잘 모른다거나 그런 사람이 있는지도 모른다는 것은 대부분의 미술사 교재가 남자들이라는 사실을 반영한다. 다행히도 이러한 사정들은 학자들의 연구와 《역사 속의 여성 미술가, 선구적인 정신: 서양 역사에서 두드러진 여성 미술가의 삶과 시대Women Artists in History, Pioneering Spirits: The Lives and Times of Remarkable Women Artists in Western History》와 같은 책과 스톡스터드Stokstad의 《미술사Art History》, 탠시Tansey와 클라이너Kleiner의 《가드너의 각 시대의 미술 Gardner's Art through the Ages》 등과 같은 좀더 포괄적인 미술사를 통해 바로잡혀 갔다.[30]

여성들은 이제 회화와 조각 등에서 주류가 되고 있다. 퀼트와 같이 여성에 의해 주로 발전된 표현 형태들의 전통 미술과 현대 미술에 대

저넷 피시, 〈카라〉, 1983, 캔버스에 유채, 휴스턴, 파인 아트 미술관. 미술관 수집가들이 제공한 기금으로 구입함.
사실주의 양식은 여러 세기 동안 시각 예술의 중심적 위상을 유지해 왔다. 20세기 미술사에서 대부분 표현주의, 입체파, 추상표현주의 양식 등 추상이 강화되는 방향으로 운동이 전개되었지만, 최근 수십 년 동안 시각적 형태로 대상을 재현하는 미술이 강한 생명력을 유지해 왔다. 피시와 여러 미술가들은 사진을 이용해 세밀한 작품을 제작하였다.

한 공헌이 인정을 받고 있다. 《미술소식ARTnews》과 《미국 미술Art in America》 같은 미술 잡지는 정기적으로 여성 미술가들의 미술에 대해 토론하고 평가하고 제시하고 있다.[31] 우리는 박물관이나 전시장에서 여성들의 미술 전시회를 자주 보고 있으며, 그리 오래되지는 않았지만 이들은 공평하게 전시되고 있다. 《미술소식》에서 주요 미술관의 관장직에 여성들이 진출하는 데 대해 다음과 같이 보도하고 있다. "10년 전만 해도 미국의 일곱 개 박물관 관장 중에 여성은 한 명에 불과하였다. 지금은 세 명 중 한 명이 여성이다."[32] 이 기사는 예일대학 미술전시관, 로스앤젤레스 시립미술관, 필라델피아 미술관, 미국 국립미술관 등과 주요 미술관의 관장이 여성들이라고 밝히고 있다.

불행히도, 이러한 과정은 바라고 기대하는 만큼 빠르게 진행되지는 않는다. 예를 들어, 1933년 《미국 미술》의 기사에 "미술계에서 중요한 위치에 있는 사람" 50명을 싣고 있는데,[33] 이들 50명의 박물관 관장, 디렉터, 미술 중개상, 수집가 중 여성은 단 여섯 명(12%)뿐이었다. 1999년 《미술소식》에는 "20세기에 가장 영향력 있는 25명의 미술가"를 선정했다.[34] 그중에 루이스 부르주아Louise Bourgeois와 신디 셔먼, 단 둘(8%)만이 여자였다.

미술사가들과 미술 전문가들의 관심이 높아지고 있는 또 다른 부분은 비서구의 미술에 대한 인식이다. 미술사라는 학문의 기원과 유럽의 많은 학자들이 이 분야에 남긴 유산으로 인해, 미술사가들은 주로 서구의 전통에 초점을 두어 왔다. 공립 학교의 교육자들은 미술 프로그램에서 서구적 강조에 대해 특히 관심을 가지는데, 이는 많은 학교의 어린이들이 비서구권의 문화적 유산을 가졌기 때문이다. 서구 문화와 사상을 존중하는 모든 교육자와 사회 지도자의 관심은 학생들이 서구의 문화를 중요하고 탁월하며 우월한 문화로 인식하고 다른 것은 주의를 기울이거나 인정할 가치가 없다고 생각하지 않을까 하는 것이다. 학교 미술 프로그램에서 사용되는 거의 모든 작품들은 유럽 전통에 따른 남성들의 작품으로, 이런 잘못이 계속되어 왔다.

다양한 인종적 뿌리를 가진 미국인들이 현대 미술에 의미있는 기여를 해왔으며 그 대표적인 사람들로 헨리 오사와 태너Henry Ossawa Tanner와 로메어 비어든, 마리아 마르티네즈Ma-ria Martinez, 프리다 칼로, 디에고 리베라Diego Rivera, 이사무 노구치Isamu Noguchi, 백남준, 마야 잉 린Maya Ying Lin 등이 있다.

미술 저술가인 루시 리파드는 《혼합의 축복: 다문화 미국에서의 새로운 미술Mixed Bless-ings: New Art in a Multicultural America》이란 영향력 있는 책에서 제이콥 로렌스, 페이스 링골드, 하워데나 핀델, 장 미셸 바스키아, 프레드 윌슨, 마이솔 에스코바, 루이스 히메네스, 안나 멘티에타, 에스테르 에르난데스, 후아네 퀵투씨 스미스, 제임스 루나, 록산네 스웬트젤, 로버트 하오조스, 제임스 조, 케이 워킹 스틱, 프리츠 숄더, 마르고 마치다, 메이 선 등과 같은 많은 미술가들을 다루고 있다.[35]

또한 미술사가들은 미술에서 '형식주의적인 전통을 지나치게 강조'하는 것을 바로잡아 가고 있다. 모든 미술 연구들은 최근 몇 년 동안 정신분석학과 정치학, 생태학, 인류학과 같은 영역에 의해 좀더 폭넓은 시각을 응용하는 방향으로 변화해 왔다. 미술비평가와 미술사가들의 저술은 정신분석학, 페미니즘, 마르크시즘, 문화 인류학 등의 시각을 적용하고 있다. 많은 미술 작품에 대한 형식적 분석에서 미술 주변의 심리적·사회적 쟁점들은 분명 부수적인 것이다. 이러한 시각에서는 형식주의적인 양식으로 미술을 판단하여 추상표현주의, 옵아트와 같은 것은 높이 평가하면서 사회적 내용이나 신표현주의 같은 범위와 미술은 무시할 수 있다. 학교의 미술교육에서 과도한 형식주의적 강조는 조형 요소와 원리에 대한 피상적인 지도로 교육과정이 실패한 결과로 볼 수 있으며, 미술 작품의 사회적 의미가 무시되고 대상의 기능이 무시될 때 그 미적 특성을 과도하게 살피게 된다.

미술사와 미술교육에서 또 다른 쟁점은 공예, 장식 미술, 민속 미술과 특히 응용 미술과 그것을 상업적으로 활용하는 것을 배제하고 '순

하워데나 핀델, 〈자화상: 물/조상들, 중간 여행/가족의 영혼들〉, 1988. 아크릴, 템페라, 캐틀 마터, 오일 스틱, 종이, 폴리머 사진 인화, 1989. 17. 하트퍼드, 워즈워스 아테네움 엘러 골럽 섬녀와 메리 캐틀린 섬녀 컬렉션 기금.
수십 년 동안 미술가들은 사회적 주제와 문화적 배경을 표현 주제로 받아들였다. 핀델의 이 복합 매체 작품에는 꿰배어 넣은 미술가의 신체 실루엣과 비어 있는 흰색의 노예선 형태, 여자 노예에 대한 착취와 이 미술가의 아프리카 조상의 이미지들이 포함되어 있다.

마리솔 에스코바, 〈여자와 개〉, 1964,
나무, 석고, 종합 폴리머, 박제된 개
머리와 여러 가지 잡동사니들,
173.5×185.4×78.7cm, 휘트니
미술관 미국 미술 컬렉션. ⓒ Marisol
Escobar/ Licensed by AGA, New
York, N. Y.
1950년대와 60년대 미술가들은
다양한 재료를 결합하고 조각과 회화
사이의 전통적인 구분에 도전하였다.
마리솔의 작품은 조각의 표면에
그리고 칠한 것, 그녀 자신의 손과
얼굴을 석고로 뜬 것, 기성품들의
결합을 보여 준다.

미술 이미지의 구성

시각적인 연대표와 세계 지도는 미술사에 유용한 참고 자료가 된다. 비록 어린아이들이 수세기나 수십년 같은 시대의 길이를 이해할 만큼 충분히 시간 개념이 형성되지 못하였다 하더라도, 머지않아 연대표에서 '지금'으로부터의 거리를 통해 상대적인 차이의 의미를 이해할 수 있게 된다. 마찬가지로 많은 초등학생들은 세계 지리와 문화를 접하면서 거리를 개념화하는 것이 어렵기는 하지만 세계 지도나 지구본을 통해 다른 위치에 있음을 볼 수 있고, 그들이 성숙해지고 사회 공부를 더 많이 해감에 따라 더 많은 것을 이해하게 될 것이다.

이집트 조각이나 아프리카의 가면, 렘브란트의 그림 등 문화적으로 구별되는 미술 작품을 학생들에게 그림 엽서나 큰 작품 사진으로 보여주고 각 미술 작품들이 세계 지도와 연대표의 어디에 속하는지 확인하도록 해보자. 작품 사진을 게시판에 전시하고 여러 시대와 미술 양식에 따라 세계 지도상의 위치와 연대표 상의 지점을 서로 연결해 보자. 이런 과정을 반복하여 여러 시대와 미술 양식을 가르쳐 보자. 마침내 어린이들은 각기 다른 문화의 위치와 미술 양식의 차이를 연결시킬 수 있을 것이다.

미술 양식에 대해 어린이들을 좀더 이해시키기 위해 '소묘와 회화, 조각, 도자기' 등의 용어를 카드 종이에 쓰고 게시판 위에 각 영역을 구분하여 그 맨 위에 붙여 보자. 잡지나 그림 엽서 등에서 수집한 작품 사진을 활용하여 어린이들에게 양식에 따라 미술 작품을 분류하도록 해보자. 어린이들은 자신의 작품도 포함하여 미술 작품들을 각 영역에 정확하게 배치할 수 있을 것이다. 이러한 분류 활동은 각 연령 집단이 성취할 수 있는 복잡함의 수준에 따라 계속할 수 있다. 예를 들어, 조각은 재료(나무, 청동, 철 등)에 따라 나눌 수 있고 풍경화는 미술가(고흐, 비르슈타트, 뮌터 등)에 의해 나눌 수 있다. 다양한 영역의 미술 작품으로 만든 엽서들은 거의 모든 미술관에서 얻을 수 있고 많은 박물관에 주문할 수 있다. 박물관들 중에는 다양하고 알맞은 가격에 그림 엽서를 묶어 책으로 발간하는 곳도 있다. 미술 이미지의 엽서들은 미술교사가 가장 다양하게 활용할 수 있는 자료 중 하나이다. 작은 미술 이미지의 작품 사진들은 미술 잡지에서 오려내서 아주 저렴하게 모을 수 있다. 잡지 가격은 5달러인 데 비해 지도하기에 좋은 다양한 색과 종류의 질 좋은 미술 작품 사진 수백 장이 실려 있다.

수 미술을 지나치게 강조'하는 것이다. 미술과 공예를 구분하는 매우 오래된 논쟁은 응용 미술에 거의 의미를 두지 않는 엘리트적인 관점이며, 미술에 대한 인식부족으로 해서 일상의 경험에서 미술을 인정하지 않는 것은 현명하지 못한 태도이다.

미술사 교육

어린이들은 교사가 자신들의 능력과 흥미에 적합한 수준으로 제시하는 미술 이미지와 미술사의 내용에 관심을 기울인다. 대학의 미술사 교육자들이 활용하는 전통적인 교육방법인 슬라이드를 보여 주거나 강의는 대부분의 초등학생에게 적합하지 않다. 슬라이드를 보여 주고 자료를 제공하는 것은 간단히 사용할 수 있는 방법이지만 10분에서 15분 이상 효과가 지속되지 않는다. 어린이들은 미술과 관련된 활동 과제에 참여할 때 좀더 주의깊게 이해하게 되고 많은 것을 배우게 된다.

또 다른 방법은 매달 여러 미술가(커샛)와 문화(아프리카 가면), 표현 양식(고딕 건축), 또는 다른 주제로 이 전시를 하는 것이다. 좋은 품질의 작품 사진과 가능하다면 미술가들의 작품을 사용하여 제목, 개념, 이름, 날짜 등의 적합한 정보를 연령 수준에 따라, 어린이들의 흥미에 따라, 미술 교육과정에 따라 구성할 수 있다. 이러한 방법으로 교사는 지도하고자 하는 목표에 따라 어린이들에게 제시하고 싶은 정보를 제공하게 된다. 실제 작품의 제시와 미술가들이나 역사적 맥락 등에 대한 질문과 토론으로 학생들을 참여하게 할 수 있다. 많은 어린이들이 많은 정보를 받아들이게 하고 좀더 많은 질문을 할 수 있게 기록해 두도록 한다. 학생들은 많은 어른들이 부러워할 지식과 이해의 수준으로 토론을 할 수 있게 될 것이다.

미술사의 통합

미술의 목적 정의하기

어린이들을 서너 개 그룹으로 나누어 함께 책상에 모여 앉게 한다. 네 개나 다섯 개의 미술 작품 사진이나 조형물의 사진을 모두가 볼 수 있도록 교실 앞에 전시하고 각 그룹에는 작은 작품 사진을 준다. 각 그룹에게 언제 그것이 만들어졌는지, 그 조형물의 목적에 대해 잘 생각해 보도록 한다. 그런 조형물 중에는 물을 담아 두는 그리스의 도자기, 왕관과 홀 등 왕권의 표상들을 모두 갖추고 있는 왕의 그림, 나바호족의 은과 터키 옥 목걸이, 대성당 등이 포함된다. 과제의 어려움과 복잡함의 정도는 학년 수준의 능력에 맞춰 주어야 한다. 이러한 활동은 자연스럽게 교사가 바라는 많은 역사적 내용뿐만 아니라 미술 비평과 미학에 대해서도 생각하게 한다. 다양한 미술의 목적에 대해 생각해 보는 것은 단순하지만 미학의 중요한 기본 개념이다.

문제 연구하기

캐나다 하이다족의 토템기둥과 같은 소재에 대하여 논문, 책, 그림, 영화와 같은 다양한 자료들을 수집한다. 선택한 다양한 소재에 관한 자료로 폴더를 구성하고 매년 한두 가지 파일을 첨가할 수 있을 것이다. 학급 학생들을 4, 5개의 그룹으로 나눈다. (고학년이나 중학년은 이러한 활동

June 18, 1990 THE NEW YORKER Price $1.75

을 가장 좋아한다.) 각 그룹마다 하나의 파일을 나누어 주고, 필요하면 시청각 장비도 제공하며, 다음과 같은 질문이 있는 학습지를 준다. 토템기둥을 만든 사람은 누구인가? 그들은 어디에 살았는가? 토템을 만드는 데 어떤 자료와 도구들이 사용됐고 왜 그랬는가? 언제 시작되었는가? 언제 끝났는가? 왜 그들은 토템기둥을 만들었는가? 그 토템기둥이 사람들에게 의미하는 것은 무엇인가? 미술 시간에 토템기둥을 어떻게 만들 수 있을까?

적절한 수업 시간이나 과제가 끝난 후 각 그룹의 어린이들은 주제에 대한 간략한 보고서를 제출해야 한다. 보고서가 제출되면(아마 종이에 붙여 전시될 것이다) 어린이들에게 실기 활동을 하고 싶은 보고서

에 투표를 하게 한다. 만일 토템기둥을 선택하면, 이것을 만드는 방법과 필요한 재료, 재료 수집 방법, 토템기둥을 만드는 것을 배우는 방법 등에 대해 토론을 확대한다. 그리고 각 그룹들은 그들 자신의 토템기둥을 설계해 만들어 색을 칠하고 자신들의 창작품의 의미와 상징을 설명하여 전시한다. 이런 활동은 그것이 완성되기까지 많은 시간이 필요한 심도있는 프로젝트이다.

실기 활동을 통한 이해

어린이들은 관련된 실기 활동에 참여하면서 점점 미술사 소재에 관심을 가지게 된다. 만일 어린이들이 움직이는 형태에 관한 아이디어로 작업을 하게 되면, 미래파가 달성하고자 했던 개념을 알기 위해 기꺼이 관심을 기울일 것이다. 표현적인 목적에 따른 왜곡이라는 관점을 공부하고자 하

는 어린이는 기꺼이 모딜리아니에 관한 책을 읽거나 그의 작품을 보려할 것이다. 자기 그림의 구성에 대하여 고민하는 어린이들은 대부분 5분 정도 슬라이드를 통해 구성의 걸작품들을 기꺼이 보게 된다. 이러한 모든 상황에서 미술사적인 내용은 교사에 의해 의도적으로 강조될 수도 있고 개별 학생과의 토론과 대화의 과정에서 자연스럽게 드러날 수도 있으며 나중에 모든 학급 구성원들이 공유하게 된다.

미술사의 기능과 탐구 방법

미술사학자 하인리히 뵐플린Heinrich Wölfflin은 한 젊은 미술가와 더불어 그의 친구에 관한 이야기를 다음과 같이 쓰고 있다.

토머스 모런, 〈옐로스톤의 그랜드 캐니언〉, 240×420cm, 1893–1901, 워싱턴. 스미스소니언 협회 미국국립미술관, 인테리어 박물관에서 임대, N. Y. 아트 리소스. 모런은 와이오밍과 몬타나를 여행하는 동안 서부의 거대한 규모와 색채의 다양함에 압도되었다. 옐로스톤 공원을 그린 이런 기념비적인 작품으로 모런은 미국의 중요한 풍경화가 중 한 사람으로 손꼽히게 되었다. 현대 풍경화가 칸(378쪽 작품 참조)의 작품과 이 풍경화를 비교해 보자.

네 명 모두는 풍경을 그리면서 아슬아슬하게 자연에서 벗어나지 않기로 했다. 비록 주제는 모두 동일했지만, 모두 그들의 눈으로 보았던 것을 아주 충실하게 재창조하였다. 그 결과는 네 화가의 개성만큼 서로 완전히 달랐다. 그래서 해설자는 대상에 대한 객관적인 시각이란 것이 존재하는 것이 아니라 형태나 색은 항상 성향에 따라 다르게 이해된다는 결론을 내렸다.[36]

미술사가에게 이러한 관찰은 놀라운 일이 아니다.

뵐플린의 말의 핵심은 미술가들 사이에 대상을 보는 객관적 시각은 존재하지 않는다는 것이다. 최근 몇 년 동안 역사가들과 미술사가들은 이와 같은 사실을 깨닫고 있다. 미술사가들은 오늘날 우리에게 특정 미술 작품과 미술가, 양식, 시대에 대한 다양한 관점을 제공할 수 있는 탐구 방법을 나름대로 가지고 있다. 우리는 이러한 다양한 시각으로 풍부해진다.

현대 미술사학자 유진 클라인보어Eugene Kleinbauer는 '내재적인intrinsic' 것과 '외재적인extrinsic' 것이라는 두 가지 주요 미술사 탐구 양식에 대해 논의하였다.[37] 내재적인 방법을 활용하는 미술사가는 미술 작품 그 자체에 초점을 맞춰 재료와 기법을 확인하고 그 출처와 속성, 날짜와 유래, 표현 양식, 양식적 영향, 도해법, 주제, 기능 등을 연구한다. 미술사가는 이러한 연구를 수행하기 위해 미술 작품과 그것이 갖는 맥락에 관하여 많이 공부해야 하며 잘 식별하려면 감식가의 안목을 개발해야 한다. 전문가들은 수많은 과학적인 기계들을 동원하여 중요한 사실들은 미술사 연구에 큰 도움을 준다.

외재적인 탐구 방법은 미술 전기, 후원, 그 기간의 역사를 포함하여 미술 작품의 창작과 관련된 상황과 영향에 대해 주로 연구한다. 또한 미술사가들은 작품의 종교적, 사회적, 철학적, 문화적, 지적인 결정 요소들에 대해 좀더 깊이 연구하기 위하여 심리학과 정신분석 그 밖의 여러 찾아낸 적용한다. 외재적인 방법을 알면 알수록 역사와 비평에 대한 포스트모던의 관점에 더 친숙하게 될 것이다(제2장 참조).

미술사가가 직면하게 되는 질문과 문제로 다음과 같은 예가 있다. 렘브란트의 그림이 판매되기 위해 명망 있는 뉴욕 경매장에 나왔다. 한 미술관에서 렘브란트의 그림을 구입하려고 찾고 있었고, 이런 기회는 아주

마르셀 뒤샹, 〈계단에서 내려오는 누드〉, 2번, 147×89cm, 1912, 캔버스에 유채, 필라델피아 미술관, 루이스와 애런스버그 컬렉션. © 2000 Artists Rights Society(ARS), New York/ ADAGP, Paris/ Estate of Marcel Duchamp.

엘리엇 엘리소폰, 〈마르셀 뒤샹〉, 1952. 《라이프》지, 1980. 타임픽스. 〈계단을 내려오는 누드〉가 그려진 후 40년 뒤에 사진작가 엘리소폰은 계단을 내려오는 미술가 뒤샹의 복합 이미지를 포착했다.

드물었으며, 그 작품은 미술관장이 사고 싶어했던 바로 그것이다. 그러나 문제는 그림이 진품인가 하는 것이다. 어떤 권위자는 그 작품이 렘브란트가 직접 그린 것이 아니라 렘브란트의 제자가 대가의 작업실에서 그의 지시를 받아 그렸다고 주장한다. 박물관에서는 이 그림을 구입해야 할까? 어떻게 그 그림의 출처가 확실한지 그리고 그림의 속성이 렘브란트 것인지 확신할 수 있을까? 만일 이 논쟁이 분명히 해결되지 못한다면 구매를 위한 주문 가격에 어떤 영향을 미칠까?

미술사가들의 모든 기능과 방법들은 이런 물음에 적절히 응하고 분명하게 대답하기 위한 정보를 식별하는 데 쓰인다. 예를 들어, 학자들은 작품의 출처나 역사와 소유자의 내력을 조사하여 작품이 분명하게 사라지고서 50년 동안의 시간차가 있었음을 알아낸다. 최근에 그것이 재발견된 상황은

그것이 위조일지도 모른다는 사실을 시사한다. 특히 렘브란트와 독일 회화의 전문가인 미술사학자는 작품의 세부를 정밀하게 분석하여 렘브란트의 작품과 미묘하게 차이가 나는 붓 터치와 회화적 기법에 주목한다. 그리고 물감을 과학적으로 분석하여 렘브란트가 죽은 지 100여 년이 지난 후에 사용된 유화 물감의 요소를 찾아낸다. 이 그림을 조사하는 전문가들은 이것이 렘브란트가 그린 것인지 또는 그의 작업장에서 나온 것인지, 아니면 후일에 모사된 것인지, 속일 의도로 만들어진 위조품인지 판별할 수 있다. 미술사가들이 사용하는 이와 같은 방법들은 미술 시장과 연관되어 있을 뿐만 아니라 미술에 대한 우리의 이해와 미술 작품의 의미와 중요성을 알게 하는 데도 활용된다.

지도를 위한 기초로서의 미술사 탐구 방법

교사들은 미술사가들의 탐구 방법을 토대로 교실의 미술 활동을 구성할 수 있다. 다음이 그 예이다.

기억 훈련에서, 고학년 학생들에게 1분 동안 〈모나 리자〉를 관찰하고 나서 기억을 떠올려 다 빈치 작품을 그리도록 하였다.

표현 양식 재인식

작품 사진 엽서나 잡지의 사진을 활용하여 열 개의 작품을 게시판에 전시하거나 책상 위에 늘어 놓는다. 각 작품 사진 옆에 번호를 매긴다. 어린이들에게 여섯 개의 작품은 같은 작가의 것이고 네 개는 다른 작가의 것임을 알려 준다. 예를 들어, 여섯 개는 고흐의 풍경화이고, 나머지는 고갱, 모네 등의 것이다.

활동을 좀더 쉽게 하기 위해서 일본 풍경화, 입체파의 풍경화, 그랜드머 모제스Grandma Moses의 풍경화와 같이 아주 다른 네 개의 작품을 선택할 수도 있다. 아이들에게 같은 미술가가 그린 것과 그렇지 않은 것을 구분하게 한다. 아이들은 여섯 개의 작품을 그린 미술가를 알아내고 이름을 말할 수 있을까? 나머지 네 개의 작품을 그린 미술가를 확인할 수 있을까? 그것을 어떻게 알아낼까? 고학년 어린이들은 연필과 종이를 사용하여 대답할 수 있다. 모든 연령의 어린이들이 그 결과를 논의하고 그들의 대답에 대한 근거를 들면서 즐길 수 있을 것이다.

미술사에서 주제 찾기

책, 슬라이드, 그림 엽서 등의 미술 작품 사진을 이용하여, 미술 속의 동물이나 일하는 사람 등과 같은 주제에 따라 미술 작품들을 구분하게 한다. 아이들에게 작품 사진을 주제에 따라 그룹별로 모아 확인하도록 한다. 예를 들어, 동물을 주제로 한 작품에는 꼭대기에 닭이 있는 로버트 라우셴버그Robert Rauschenberg의 조각 작품, 마리노 마리니Marino Marini의 말 청동 조각, 옥으로 새긴 중국의 용, 일본의 새끼고양이 목판화, 보뇌르의 말 그림과 같은 아이템들을 포함시킬 수 있다. 이런 주제의 미술 작품은 무수하다. 다른 주제로는 어머니와 아이, 꽃, 자화상 등이 있다. 어린이들의 나이 수준에 따라 다음과 같은 질문을 할 수 있다.

1. 각 미술 작품의 과정과 재료를 설명해 보자.
2. 각 미술 작품의 기원과 미술가를 설명해 보자.
3. 그 작품이 어디에서 만들어졌으며 지금 어디 있는지 설명해 보자.
4. 지금 그 작품은 누가 소유하고 있는지 설명해 보자.
5. 그 작품이 만들어진 목적에 대해서 토론해 보자.

6. 미술 작품의 의미나 표현적인 특성을 해석해 보자.

7. 만들어진 시기에 따라 미술 작품을 비교해 보자.

이런 정보들은 대부분 그림 엽서의 뒷면이나 작품 사진과 함께 있는 설명자료 등에서 얻을 수 있다. 만일 어린이들이 미술 사전이나 도서관 자료를 읽고 활용할 수 있다면, 그런 쪽으로 활동이 진행될 수 있다.

어떤 작품이 먼저일까?

가능하다면 한 스크린에 선택한 여섯 작품을 모두 투영하여 미술 작품을 늘어 놓고, 어린이들에게 어떤 미술 작품이 가장 먼저 만들어졌을까, 어떤 작품이 그 다음일까 등을 조사하도록 한다. 미술 작품의 선택을 통해 이런 활동의 난이도를 조절할 수 있다. 아이들은 렘브란트의 초상화가 앤디 워홀의 마릴린 먼로나 앨리스 닐Alice Neel의 초상화보다 먼저라는 것을 알 수 있게 된다. 이러한 활동은 미술사가가 연대를 매기는 과정과 연관된다.

고고학적 퍼즐

미술사가들은 이집트나 미국 원주민 문화와 같은 매우 오래된 문화의 미술품에 대해 좀더 잘 연구하기 위해 고고학적 기법을 활용한다. 때로 발굴을 통하여 미술적 가치가 있는 조형물을 찾고 부서진 것의 조각들을 서로 맞추기도 한다. 이러한 활동을 체험하기 위하여 서너 개의 푸에블로 인디안 항아리 그림을 구하고, 가위나 칼로 그림을 조각으로 나누어 그릇이나 상자 안에 모아 놓는다. 몇 명의 아이들이 함께 이 조각들을 서로 맞추고 항아리의 그림들을 복원하도록 할 수 있다. 아이들에게 어떻게 그 조각들을 색, 패턴, 크기, 질감 등에 따라 서로 맞추었는지 물어본다. 어린이들이 퍼즐을 다 맞추고 난 뒤에 항아리에 관한 정보를 제공해준다. 이런 활동은 매우 오래된 문화 예술을 연구하는 미술사가들의 작업과 관련이 있다.

미술사 읽기

모든 미술사가들에게 읽는 것은 사실상 매우 중요하다. 아이들을 위해 씌

우리의 정서는 미술사로부터 우리 내부의 자아와 이미지 사이의 비판적으로 연결한다. 왼쪽의 분필 드로잉은 영국 학교 학생들이 뭉크의 〈절규〉를 보고 토론하고 그린 것이다. 제시된 다른 작품은 카타란 어린이들이 일반적으로 얼굴을 묘사하는 방법에서 전반적으로 벗어나게 표현해 흥미롭다.

이 역사적인 고양이들의 행렬은 어린이들이 좋아하는 대상을 미술적 양식으로 바꾼 것이다. (루스 유스 윙, 이스라엘 박물관)

어진 좋은 미술사 책들이 늘어나고 있다. 학교 도서관에서는 미술에 관련된 책을 더 구매하도록 해야 한다. 다양한 종류의 미술 잡지나 초등학교 학생들에게 적합한 다른 것들도 많다. 교사들은 어린아이들에게 적합한 것을 제공하기 위해 먼저 미술 잡지들을 읽어야 하고, 지역의 학교 조직과 지역사회의 기준에 따라 적합하지 않은 아이템들을 점검해야 한다. 어린 아이들을 위한 미술 관련 책을 고르는 것은 이 장의 끝에서 다루기로 한다.

고학년들은 도서관에서 미술사와 관련된 주제들을 찾을 수 있고, 이러한 주제로 글을 쓸 수 있다. 미술사가들이 연구하는 것과 비슷하게

이런 전통적인 접근을 통하여 많은 것을 배울 수 있다. 또한 고학년 어린이들은 직접 연구에 참여할 수 있다. 신문, 잡지, 텔레비전 뉴스 프로그램에서 주요 미술 사건들을 보도한다. 예를 들어, 1999년 뉴욕시립 현대미술관에서 추상표현주의 화가 잭슨 폴록의 회고전이 열려 주요 작품들이 전시되었다. 몇 달 후에 애틀랜타에 있는 하이 미술관High Museum과 뉴욕에 있는 구겐하임 미술관에서 미국의 인기 삽화가 노먼 록웰Norman Rockwell의 작품으로 대규모 회고전이 열렸다. 이 두 개의 서로 다른 전시회는 대중매체를 통해 널리 알려졌다.

깊이 있는 경험

하나의 미술 작품이나 미술가와 함께 긴 시간을 보내는 것은 어린이들에게 깊이있는 연구를 통해 작품의 본질을 접하게 하는 기회가 된다. 따라서 교사는 스스로 연구를 통하여 권위자가 되어야 할 필요가 있으며 앞에서 살펴본 비평 단계에 그 시대와 미술가, 일반적인 문화 환경에 대한 정보가 첨가될 수 있다. 어떤 아이디어는 질문을 통해 제기될 수 있지만, 상징이나 자서전적인 참고 자료의 의미 같은 것은 토론 사회자가 제공해야 한다.[38] 하나의 작품을 깊이있게 접근하고 나면 한 명의 미술가, 하나의 미술 양식, 하나의 미술 운동, 하나의 주제 등 하나의 단위로 존재하는 기초적인 것에 적용할 수 있다.

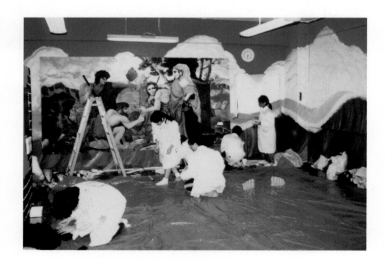

르네상스 작품에 대한 공동 연구에서 6학년 학생들은 작품의 경계를 벽까지 넓혀 제작하였다. 마루도 그림과 연관되어 그 일부로 이용되었다.

초등학교에서 '조르주 쇠라 주간' 을 만들어 그 기간에 모든 학년들이 쇠라의 삶과 작품에 대해서 공부한 경우가 있다. 쇠라와 그의 작품이 전시된 게시판이 학교 주변에 걸리고, 어린이들은 점묘법에 대해서 배우며 그 기법을 이용한 그림을 그렸다. 한 교사는 쇠라에 대한 가사말을 써서 인기곡에 맞춰 노래를 불렀다. 이 활동의 절정은 당시 지역 극장에서 상연중이던 〈조르주와 공원에서 보낸 일요일〉이란 연극을 단체로 본 것이다. 그때 모든 학생들이 즐겁게 쇠라의 노래를 불렀다.

미술사 연극으로 만들기

어린이들은 연극 활동을 통하여 좀더 역사적 미술 개념에 연관될 수 있다. 미술가나 미술 사건을 그려내기 위해 의상과 복장, 장면, 세트 등을 위한 후원자를 모을 수 있다. 예를 들어, 아이들은 미술가를 골라 그에 맞는 의상을 갖춰입고 미술가가 어린 시절에 어떤 모습이었을지 생각해 볼 수 있다. 여기에 '20개의 질문' 방법을 활용할 수 있다. 그러려면 미술가를 표현하는 학생들이 이런 자료들에 스스로 익숙해져야 할 것이다.

여기서 다음과 같은 극적인 활동을 생각할 수 있다.

- 반 고흐의 편지를 그의 미술 작품 슬라이드를 배경으로 낭독하는 것은 모임이나 학무모 회의, 부모들의 밤 등에서 흥미로운 일이 될 수 있을 것이다.
- 1573년 파올로 베로네세는 그의 작품 〈시몬 집에서의 만찬〉으로 인해 이단으로 재판을 받게 된다. 그 고발장은 지금 보면 완전히 터무니없는 것이다. 거기에는 그림 속의 어떤 사람이 이를 쑤시고 있기 때문이라거나, 어릿광대, 앵무새, 심지어 독일인을 묘사한 것을 지적한 내용이 있다. 베로네세 재판 기록에서 한 단락을 발췌해 제시해 주면 고학년 어린이들은 흥미를 느낄 것이고, 거기서 많은 배역들을 만들어낼 수 있을 것이다.[39]
- 미래파의 과장된 다음의 선언문은 이 예술 운동에 대해 공부하고 싶은 흥미를 불러일으킬 수 있을 것이다. 다음의 문장들을 두 그룹에게 나눠 주고 서로 강약을 주어서 읽게 한다.

 오라, 훌륭한 방화자들이여, 까맣게 타버린 그들의 손가락들이여! ……도서관의 책장들에 불을 놓자! 운하를 넘쳐 박물관의 지하로 범람하라! 도끼와

망치를 들라! 고색창연한 도시의 기반을 부숴 버리자! 우리 중에 가장 나이
가 많은 사람이 서른이다. 따라서 우리는 우리의 임무를 이룩하는 데 적어
도 십 년이라는 시간이 있다. 우리가 사십이 되었을 때 다른 이로 하여금
더 젊고, 더 씩씩한 이들로 하여금 우리를 쓸모없는 원고처럼 쓰레기통에
처넣도록 하자……그리고 부정, 힘, 건강, 그들의 눈 안에서 찬란히 타오를
것이니……왜냐하면 예술은 폭력이고 잔인함이고 부정 외에 아무것도 아니
니.[40]

조반니 벨리니, 〈베드로와 바울로,
기증자들과 함께 있는 성모〉,
1510(볼티모어, 월터스 미술관)와
안토니 반 데이크의 〈리날도와
아르미다〉, 1629, 캔버스에 유채,
235.3cm×228.7cm, 볼티모어
미술관, 제이콥 엡스타인 컬렉션,
BMA 1951.103.
이들은 양식의 변화를 분명하게 보여
주기 위해 활용할 수 있는 미술
작품들이다. 이런 경우에 신뢰할
만한 역사가는 뵐플린이다. 비교를
확장하기 위해 조토나 바로크의 다른
미술가의 작품 같은 그 이전의
작품을 세 번째 예로 첨가할 수 있다.

6학년 어린이들과 그 선생님들은 엄마와 아기나 어린이들이 여러
가지 따뜻하고 사랑스러운 포즈를 취하고 있는 메리 커샛의 그림을 보여
주는 비디오 테이프를 만들었다. 이들은 베티 미들러가 부른 〈내 아기
Baby of Mine〉를 녹음하여 그림들과 함께 흐르도록 하였다. 그 결과 즐겁
고 감동적인 비디오가 되었다. 저작권 문제는 지역의 관청에 의뢰하여 분
명하게 해두었는데, 교육적인 목적이었기 때문에 아무런 문제가 없었다.
만약 학습을 위한 작품들을 만들기 위하여 시각적, 음악적 예술 작품을
사용할 때 허가가 필요하다면 저작권 관련 관례와 절차를 점검해야 한다.

미술사와 비평의 다리가 되는 역사적 이론 활용하기

미술 비평에서 형식적인 분석은 각 미술 요소들과 원리들이 어떻게 적용
되어 있는지에 초점을 맞춘다. 작품의 구도에 어떤 기하학적 도형이 활
용되었는지를 살펴보는 것도 그러한 예의 하나이다. 즉 루벤스는 S자,

원, '마름모꼴', 달걀 모양을 사용했고 르네상스 화가들은 대개 삼각형
구도를 사용하였다.

높은 단계의 분석에서는 두 개나 그 이상의 역사적 시대 사이의 표
현 양식의 차이를 비교한다. 예를 들어, 스위스의 미술사학자인 뵐플린은
르네상스와 바로크와 같은 미술의 주요 표현 양식을 비교하는 지침을 확
립하고자 했다.[41] 그는 '직관적인 형태intuitive form'에 대해 연구했는데,
이것은 표현 양식의 변화가 그 자체의 내부 법칙에 따라, 미술과 별도로
존재하는 사회적, 역사적힘과 무관하게 일어난다는 것이다. 우리가 그러
한 차이를 인식한다면, 다른 시대의 미술품에도 그것을 적용할 수 있게 된
다. 표현 양식의 변화를 통하여 미술가들은 형식적인 요소의 사용에서 새
로운 발전을 예기할 수 있고, 뒤따르는 미술가들이 그 양식을 버리거나 또
다른 양식을 확립할 때까지 계속 활용하게 되기 때문에, 이것은 중요하다.

르네상스와 바로크 회화 작품들의 비교를 위한 뵐플린의 지침이
조각과 건축에 그대로 적용될 수 있지만 그것은 회화 작품에서 가장 쉽

게 인식된다. 여기에 서술된 네 개의 개념 변화는 반 데이크와 벨리니의 작품에서 확인할 수 있는 것이다.

선적인 그림과 회화적인 그림

선적인 형태의 윤곽은 테두리가 유연하고 불규칙한 바로크 작품보다 르네상스 시대의 작품이 더 명확하다. 이런 구분은 절대적인 것이 아니어서 이는 또한 같은 시기에 동일한 나라의 다른 지역에서 나타나기도 한다. 보티첼리의 〈봄〉은 윤곽선을 강조하는 북부 이탈리아의 그림의 예이지만, 남부에서 작업한 티치아노는 부드러운 윤곽선을 선호하였다. 그는 훨씬 나중에 등장하는 루벤스와 같은 바로크 화가들의 작품을 미리 예고하고 있다.

닫힌 구성과 열린 구성

르네상스의 형태는 '닫혀' 있다. 즉 캔버스의 테두리 안에 신중하게 균형이 잡혀 있다. 반면에 바로크 시대의 화가들은 캔버스의 한계를 넘어 무한한 공간으로 주제를 확장한다.

색

르네상스 화가들은 색을 대상의 본질에 종속시켰는데 옷의 색이 특히 그러하였다. 바로크 화가들은 색의 대상의 부분을 묘사하기 위해서뿐만 아니라 그림 전체에 발산시켰다. 르네상스 화가들이 색을 제한적으로 사용한 이유 중 하나는 성모의 의상에는 언제나 파란색을 사용한 것처럼 색상의 상징적인 본질이라는 관습을 수용했기 때문이다.

빛

바로크 화가들은 르네상스 양식에서는 균일하게 퍼져 있는 빛을 색의 경우와 마찬가지로 분위기와 극적 효과를 만들기 위한 기회로 사용하였다.
반 데이크와 벨리니의 그림들에 이런 개념이 구체화되어 있다. 뵐플린의 구분을 활용하여 교사는 그 차이의 핵심 요점을 확하고 자신의 서술을 바탕으로 학생들로 하여금 확인하게끔 할 양식의 예를 보여 준다. 다른 방법은 벽의 작품 사진을 설명하고 뵐플린의 구분에 따라 학생들에게 그것을 분류해 보도록 하는 것이다. 반 다이크와 벨리니를 비교할 때 생각해볼 수 있는 주요 단어나 구절은 다음과 같다.

흐릿한 형태	역동적 형태
분산되는 빛	활동적인 빛
부드러운 테두리	분명한 테두리
대칭적	단조로운 명암
역동적인 색	분산되는 색

뵐플린의 구분은 관람자에게 집중력과 좀더 높은 지각 발달 수준을 요구한다. 초등학교 고학년 어린이들이 윤곽선의 처리, 빛의 효과, 화가의 특성, 구성의 대칭과 같은 차이를 인식할 수 있다 하더라도, 공간의 깊이와 평면의 차이와 같은 요소를 알아내는 것은 훨씬 어려운 일이다. 어린이들이 이러한 차이를 인식하도록 도와 주기 위해서는 "바로크 작품을 초기 르네상스 작품과 같이 보이게 하려면 어떻게 해야 하는가? 또 그 반대는 어떤가?"라는 질문을 던져야 한다.

주

1. Donald Preziosi, ed., *The Art of Art History: A Critical Anthology* (New York: Oxford University Press, 1998), p. 18.

2. Giorgio Vasari, *Lives of the Artists* trans. George Bull (1555; New York: Penguin, 1981), p. 13.

3. 미술사 연대는 출간된 자료들에 따라 서로 다르다. 이러한 차이는 때로 학자들이 각 시기들의 시작과 끝의 기준이 되는 역사적 사건을 달리 보기 때문에 발생한다. 미술사와 관련된 시기 구분은 Rita Gilbert and William McCarter, *Living with Art*, 2d ed. (New York: Alfred A. Knopf, 1989)의 아주 명쾌한 구분을 포함해서 몇 가지 자료들을 참조하였다.

4. H. W. Janson, *History of Art* (New York: Harry N. Abrams, 1963), p. 65. See also the 4th ed., 1991.

5. 아프리카 미술을 포함해서 세계 미술에 대한 일반적인 개관은 다음을 참조하라. Stella Pandell Russell, *Art in the World*, 3rd ed. (Chicago: Holt, Rinehart and Winston, 1989).

6. National Museum of African Art, *The Art of West African Kingdoms* (Washington, DC: Smithsonian Institution Press, 1987), p. 5.

7. Russell, *Art in the World*, p. 221.

8. 앞의 책.

9. Mary Tregear, *Chinese Art* (New York: Oxford University Press, 1980).

10. Joan Stanley Baker, *Japanese Art* (London: Thames and Hudson, 1984).

11. Lois Fichner-Rathus, *Understanding Art*, 2d ed. (Englewood Cliffs, NJ: Prentice-Hall, 1989), p. 260.

12. 앞의 책, p. 281.

13. Russell, *Art in the World*, p. 266.

14. Henry La Farge, ed., *Museums of the Andes* (New York: Newsweek, 1981), p. 147.

15. 예를 들어 Walter Alva and Christopher Donnan, *Royal Tombs of Sipan* (Los Angeles: University of California, 1993)은 거의 2천 년을 거슬러 올라가는 고대 페루의 모체 문명에 대한 많은 정보를 드러내 보여 주는 유적에 대한 설명이 훌륭한 삽화와 함께 실려 있다.

16. 미국 원주민 공예품에 관한 상세한 자료로는 다음과 같은 것들이 있다. Sandra Corrie Newman, *Indian Basket Weaving* (Flagstaff, AZ: Northland Press, 1974); Louise Lincoln, ed., *Southwest Indian Silver from the Doneghy Collection* (Austin, TX: University of Texas Press, 1982). 북아메리카의 남서부와 다른 지역들에 있는 미술관들은 이들 귀중한 미술품들을 보존하고 기록하는 역할을 활발히 맡아 하고 있다.

17. *Native Peoples*는 스미스소니언 국립 아메리카 인디언 박물관과 애리조나 피닉스의 메디아 컨셉트 그룹이 이끄는 협회들과 박물관들이 협력하여 출판하였다.

18. Horst de la Croix and Richard Tansey, *Gardner's Art through the Ages,* 7th ed. (New York: Harcourt Brace Jovanovich, 1980), p. 592. 11th ed., 2001도 참조할 것.

19. Diana Hirsh, *The World of Turner* (New York: Time-Life Books, 1969), p. 7.

20. Robert Herbert, *Impressionism: Art, Leisure, and Parisian Society* (New York: Yale, 1988) 참조.

21. Werner Haftmann, *Painting in the Twentieth Century* (New York: Praeger, 1965), p. 36에서 인용.

22. Robert Rosenblum, *Cubism and Twentieth Century Art* (New York: Harry N. Abrams, 1960).

23. Haftmann, *Painting in the Twentieth Century*, p. 80.

24. Hans Richter, *Dada, Art, and Anti-Art* (New York: McGraw-Hill, 1965).

25. Herbert Read, *A Concise History of Modern Painting* (New York: Praeger, 1959), p. 132.

26. 그의 사상에 대한 설명은 다음을 보라. Vasily Kandinsky, *Concerning the Spiritual in Art and Painting in Particular* (New York: Wittenborn, 1964).

27. 미술가, 미술 양식, 미술 용어에 관한 최근의 뛰어나면서도 포괄적인 자료인 다음을 참고하라. Harold Osborne, ed., *The Oxford Companion to Twentieth-Century Art* (New York: Oxford University Press, 1988).

28. Suzi Gablik, *Has Modernism Failed?* (New York: Thames and Hudson, 1984). Gablik's The Reenchantment of Art (New York: Thames and Hudson, 1991)도 참조.

29. Howard Risatti, *Postmodern perspectives: Issues in Contemporary Art* (Englewood Cliffs, NJ: Prentice-Hall, revised 1999).

30. Wendy Slatkin, *Women Artists in History: From Antiquity to the Twentieth Century,* 2d ed. (Englewood Cliffs, NJ: Prentice-Hall, 1990); Abby Remer, *Pioneering Spirits: The Lives and Times of Remarkable Women Artists in Western History* (Worcester, MA: Davis Publications, 1997); Marilyn Stokstad, Bradford R. Collins, and Stephen Addiss, *Art History*, rev. ed. (New York: Harry N. Abrams, 1999); Richard G. Tansey and Fred S. Kleiner, *Gardner's Art through the Ages*, 10th ed., 2 vols. (New York: Harcourt Brace College Publishers, 1996).

31. 예를 들어 《아트뉴스》는 '여성과 미술: 어쩌면……우리는 오랜 길을 걸어 왔다' 라는 제목으로 뛰어난 여성 미술가들과 작가들을 특집 기사로 다룬다.

32. Ann Landi, "Museum-Quality Women," *ARTnews* 96, no. 5 (May 1997): 146-149.

33. "Fifty of the Art World s Most Powerful People," *Art in America* 81, no. 9 (September 1993).

34. Robin Cembalest, "The Century s 25 Most Influential Artists," *ARTnews* 96, no. 5 (May 1999): 127-152.

35. Lucy Lippard, *Mixed Blessings: New Art in a Multicultural America* (New York: Pantheon Books, 1990).

36. Heinrich Wfflin, *Principles of Art History*, 7th ed., trans. M. D. Hottinger (Germany, 1915; New York: Dover, 1950), p. 1.

37. Eugene Kleinbauer, "Art History in Discipline-Based Art Education," in *Discipline-Based Art Education*, ed. Ralph Smith (Urbana: University of Illinois Press, 1989).

38. 이에 대한 깊이 있는 접근을 보여 주는 다음 두 가지를 참조하라. Al Hurwitz and Stanley S. Madeja, *The Joyous Vision* (New York: Prentice-Hall, 1977)의 제2장, 에른스트 골드스타인의 시리즈 권장 도서 목록을 보라. 그리고 좀더 심화된 자료로는 *Art in Context* series, ed. John Fleming and Hugh Honour (New York: Viking Press, 1972)을 참조하라.

39. Elizabeth Gilmore Holt, *Literary Sources of Art History* (Princeton: Princeton University Press, 1947). Margaret Battin et al., *Puzzles about Art: An Aesthetics Casebook* (New York: St. Martin s, 1989)도 참조.

40. Jane Rye, *Futurism* (New York: Studio Vista Dutom Pictureback, 1972), p. 9.

41. Wölfflin, *Principles of Art History*.

독자들을 위한 활동

1. 이 장에서 미술사에 대한 간략한 소개를 검토해 보자. 많은 중요한 미술가와 표현 양식, 시대를 언급하지 말고 그 핵심만 요약해 보자. 다음과 같은 각 명칭과 용어는 대략 미술사에서 어느 어디에 속하는가?

에게해 미술	프랭컨탤러
미국 표현주의	고야
애시캔파	헬레니즘 미술
브루넬리스키	허드슨 강파
카롤링거 미술	매너리즘
엘 그레코	만테냐
에트루리아 미술	마린
닐 발라동	
로댕	벨라스케스
루벤스	비제 르브룅

2. 간략한 미술사에 포함되어야 한다고 생각하는 다른 중요한 미술가와 표현 양식, 시대의 목록을 만들어 보자. 만일 교사가 학생이 일정 수의 미술 작품을 알지 못하면 그 과목을 통과시키지 않기로 결정하였다면 스스로의 기준을 만들어야 할 것이다. 초등학교 고학년 어린이들을 위한 중요한 미술 작품 20개의 목록을 만들어 보자.

3. 반 에이크의 〈아르놀피니 부부의 초상〉의 작품과 그에 대한 논의가 실린 몇 개의 미술사 저서들을 검토해 보고 그 해석을 서로 비교해 보자. 해석들이 모두 동일한가, 아니면 서로 다른가? 자신이 믿고 있는 해석이 가장 권위 있는 것인가? 미술사가들은 그런 해석을 어떻게 납득시키고 있는가?

4. 일본의 풍경화, 푸에블로 도자기, 로댕의 조각, 입체파의 회화 등 미술사에서 어떤 미술 양식이나 장르를 선택해 보자. 어린이 지도 단원을 개발할 목적으로 선택한 소재를 분석해 보자. 소재와 미술가, 주요 미술 작품, 문화적 영향에 대해 어린이들에게 무엇을 알게 하고 싶은가? 미술 작품의 형식적인 특성을 분석해 보자. 주요 양식적 특성, 매체는 무엇이며 창작 과정은 어떠한가? 어린이들에게 배우게 하고 싶은 주요 요소, 미술가, 작품, 사상은 무엇인지 생각해 보자. 이런 미술 형태를 어린이들이 경험하고 알도록 도울 수 있는 교실의 학습 활동으로 무엇이 있는지 생각해 보자. 몇 가지 책이나 백과사전이 동일한 미술가나 운동에 대해 다루고 있는 방법을 비교해 보자.

5. 몇 가지 미술사 책을 검토해 보자. 각 책의 목차들을 참조하여 저자가 역사적 내용을 구성하기 위해 사용하는 범주를 비교해 보자. 그러한 범주들은 어떻게 다른가? 동일한 것은 무엇인가? 모든 책들이 같은 시대와 표현 양식, 미술가들을 다루고 있는가? 몇 가지 책이나 백과사전이 동일한 미술가와 운동을 다루고 있는 방법을 비교해 보자.

6. 인도 건축이나 일본 도자기와 같은 비서구 미술에서 소재를 선택해 보자. 도서관을 이용하여 그 소재에 대해 다루고 있는 많은 책들을 살펴 보자. 이런 소재에 대한 내용의 범위와 깊이에 익숙해지도록 책들을 읽어 보자.

7. 하나의 그림에 전문가가 되어 보자. 피카소의 〈게르니카〉에 대해 씌어진 책만도 최소한 세 권이다.

8. 두 군데 미술관을 방문해 보자. 가능하다면 미술 작품 설명서에 있는 정보의 유형을 비교해 보자. 설명서에 미술관과 대중 사이의 의사 소통 정도와 본질과 관련하여 미술관의 철학이 드러나는가?

9. 가까운 곳에 미술관이 있다면 그곳의 서점을 방문해서 어린이들이 흥미를 가질 만한 미술 서적들의 목록을 만들어 보자.

10. 미술관에 방문하거나 일반 미술사 책들을 읽으면서 등장하는 여성 미술가를 기록해 보자. 전시나 책에서 여성 미술가의 비율은 어느 정도인가? 그들에게 두드러진 특징은 무엇인가? 이 비율은 전체 미술가의 수와 관련하여 어느 정도인가? 이런 조사 데이터에서 끌어낼 수 있는 시사점과 결론은 무엇인가?

관학 미술의 시뮬레이션

관학 미술을 다루는 가장 좋은 방법은 세 가지 표현 양식의 예를 모아서 학생들에게 공통적으로 가지고 있는 요소를 기록하게 하는 것이다.

11. 다음과 같은 전통적인 필수요건을 포함하여 현대의 아이콘을 만들어 보자.

 a. 대상 인물은 정면 얼굴이어야 한다.

 b. 대상 인물은 존경을 받을 만한 사람이어야 한다.

 c. 배경은 금으로 그려져야 한다.

 d. 대상 인물은 적절한 복장을 하고 있어야 한다.

12. '관학 미술' : 19세기 프랑스 미술 아카데미의 학생들처럼 연기하도록 해보자. 이 실험 프로젝트를 통해 다음과 같은 풍경화를 그려 보게 하자.

 a. 그리스 로마 신화에 나오는 목신, 사티로스, 나무 요정, 목자 등을 포함하여

 b. 멀리 있는 많은 건물들

 c. 인물 크기의 다섯 배 크기의 많은 나무들

 d. 근경, 중경, 원경

 e. 중경에서의 한 줄기 빛

추천 도서

Addiss, Stephen, and Mary Erickson. *Art History and Education.* Introduction by Ralph A. Smith. *Disciplines in Art Education: Contexts of Understanding.* Urbana: University of Illinois Press, 1993.

Arnason, H. H., and Marla Prathe. *History of Modern Art.* 4th ed. New York: Harry N. Abrams, 1998.

Brommer, Gerald F. *Discovering Art History.* 3rd ed. Worcester, MA: Davis Publications, 1997.

Cartoon, Caricature, Animation. Special issue of Art History 18, no. 1 (March 1995). Oxford, UK; Cambridge: Blackwell Publishers, 1995.

Congdon, Kristin G. "Art History, Traditional Art, and Artistic Practices." In *Gender Issues in Art Education: Content, Contexts, and Strategies,* ed. Georgia Collins and Renee Sandell. Reston, VA: National Art Education Association, 1996, pp. 11-19.

Erickson, Mary. "Second and Sixth Grade Students Art Historical Interpretation Abilities: A One-Year Study." *Studies in Art Education* 37, no. 1 (1995): 19-28.

Fineberg, Jonathan. *The Innocent Eye: Children s Art and the Modern Artist.* Princeton, NJ: Princeton University Press, 1997.

Fitzpatrick, Virginia L. *Art History: A Contextual Inquiry Course.* Reston, VA: National Art Education Association, 1992.

Getty Center for Education in the Arts, Valsin A. Marmillion, Michael D. Day, et al. "Art History and Art Criticism." *Art Education in Action.* Santa Monica, CA: The Getty Center for Education in the Arts. 5 video cassettes. 1995. Video footnotes by Michael D. Day.

Nochlin, Linda. *Representing Women: Interplay, Arts, History, Theory.* London: Thames and Hudson, 1999.

Paul, Stella. *Twentieth-Century Art at the Metropolitan Museum of Art: A Resource for Educators.* New York: Metropolitan Museum of Art, 1999.

Pointon, Marcia R. *History of Art: A students Handbook.* 4th ed. London; New York: Routledge, 1997.

Preziosi, Donald, ed. *The Art of Art History: A Critical Anthology.* New York: Oxford University Press, 1998.

Russell, Stella Pandell. *Art in the World.* 4th ed. New York: Harcourt Brace Jovanovich College Publishers, 1993.

어린이와 청소년을 위한 미술사

Acton, Mary. *Learning to Look at Paintings.* New York: Routledge, 1997.

Arnold, Caroline, and Richard Hewett. *Stories in Stone: Rock Art Pictures by Early Americans.* New York: Clarion Books, 1996.

Delafosse, Claude, Callimard Jeunesse, and Tony Ross. *Portraits.* A First Discovery Art Book. New York: Scholastic, 1995.

Delafosse, Claude, Callimard Jeunesse, and Tony Ross. *Landscapes.* A First Discovery Art Book. New York: Scholastic, 1996.

Delafosse, Claude, Tony Ross, and Callimard Jeunesse. *Paintings.* A First Discovery Art Book. New York: Scholastic, 1995.

Gallimard Jeunesse, and Jeannie Hutchins. *Paint and Painting: The Colors, the Techniques, the Surfaces; A History of Artists Tools.* Scholastic Voyages of Discovery. Visual Arts; 2. New York: Scholastic, 1993.

Greenberg, Jan, and Sandra Jordan. *The American Eye: Eleven Artists of the Twentieth Century.* New York: Delacorte Press, 1995.

Greenberg, Jan, and Sandra Jordan. *The Sculptor s Eye: Looking at Contemporary American Art.* New York: Delacorte Press, 1993.

Lawrence, Jacob, and Augusta Baker Collection. *The Great Migration: An American Story*. New York; Washington, DC: Museum of Modern Art; Phillips Collection; Harper-Collins, 1993.

Raboff, Ernest Lloyd. *Marc Chagall*. Art for Children. New York: Lippincott, 1988.

Raboff, Ernest Lloyd. *Michelangelo Buonarroti*. Art for Children. New York: Lippincott, 1988.

Raboff, Ernest Lloyd, and Adeline Peter. *Vincent van Gogh*. Art for Children. New York: Lippincott, 1988.

Sills, Leslie. *Inspirations: Stories about Women Artists: Georgia O Keeffe, Frida Kahlo, Alice Neel, Faith Ringgold*. Niles, Il: A. Whitman, 1989.

Turner, Robyn. *Faith Ringgold*. Portraits of Women Artists for Children. Boston: Little, Brown, 1993.

인터넷 자료

미술관 웹 사이트 하이퍼 링크

다음의 인터넷 사이트들은 미술 교육자에게 흥미로운 미술관과 미술사의 가치있는 자료를 정기적으로 업데이트하는 웹 링크를 제공한다. 이 박물관 사이트에는 많은 이미지 데이터베이스와 더불어 유사한 소장품이 있는 다른 뛰어난 박물관이 링크되어 있다.

ArtsEdNet, 게티 미술교육 웹 사이트. 박물관과 이미지 자료 링크.
⟨http://www.art-sednet.getty.edu/ArtsEdNet/Links/art.html⟩
시카고 미술 연구소. ⟨http://www.artic.edu/⟩
뉴욕, 메트로폴리탄 미술관. ⟨http://www.metmuseum.org/⟩
미니애폴리스 미술 연구소. ⟨http://www.artsMIA.org/⟩
루브르 박물관. ⟨http://www.mistral.culture.fr/louvre/louvre.htm⟩
로스앤젤레스 현대미술관. ⟨http://www.moca.org/⟩
필라델피아 미술관. ⟨http://www.philamuseum.org/⟩

다양한 문화의 전시회와 소장품

샌프란시스코 아시아 미술관, 샌프란시스코 순수미술관. 1999.
⟨http://www.asian-art.org/⟩ 이 웹 사이트는 아시아 미술과 문화를 소개하고 있다. 이미지와 논문, 교수자료를 포함하고 있다.

멕시코 예술과 역사: 멕시코 문화의 진정한 포럼. 1996-1999.
⟨http://www.arts-history.mx/direc2.html⟩ 이 사이트는 멕시코 예술에 대한 전반적인 자료를 제공하고 있다. 현대 미술, 멕시코 걸작들, 사진, 박물관학,

매월의 특징적인 미술가, 도서, 영화, 미디어를 포함하고 있다.

스미스소니언 협회, 국립 아프리카 미술관. 1999.
⟨http://www.si.edu/nm-afa/nmafa.htm⟩ 국립 아프리카 미술관(NMAfA)은 전시회와 수집, 연구, 공적 프로그램 등을 통해 아프리카의 다양한 문화에 대한 이해와 흥미를 높이고 지원한다. 웹 사이트는 교사에 대한 자료를 포함하고 있다.

스미스소니언 협회, 미국 국립 인디언 박물관. 1999.
⟨http://www.si.edu/nm-ai/nav.htm⟩ 스미스소니언의 미국 국립 인디언 박물관 웹 사이트에서는 아메리카 원주민들의 역사와 예술을 보여 주는 전시와 소장품에 접할 수 있다.

미술사 교육과정과 교수자료

미술교사 연합. *Art History*. 1999. ⟨http://www.inficad.com/~arted⟩ 담임교사를 위한 미술과 박물관 교육 자료 제공.

모네 홈페이지. 1996. "Claude Monet : French Impressionist." ⟨http://www.columbia.edu/~jns16/monet_html/monet.html⟩ 이 사이트는 모네의 모든 것, 즉 일대기, 기법과 방법에 대한 논의, 작품 분석, 관련 서적 목록, 포플러와 수련 연작을 포함하여 모네의 유명 작품의 사진 등을 제공한다.

교육 웹 모험. "A. Pintura, Art Detective." Art and Art History. *Eduweb Our Adven-tures.*. 1997. ⟨http://www.eduweb.com/pintura/⟩ 미술사 지도의 창의적 방법. A. Pintura는 방문자들이 "그랜파의 작품의 경우"를 해결할 수 있도록 돕는다. 이 작품이 라파엘로의 것인가, 반 고흐의 것인가, 티치아노의 것인가? 연표, 해설, 교수자료가 포함되어 있다.

게티 박물관과 게티예술교육연구소.
"Looking at Art of Ancient Greece and Rome: An Online Exhibition." *ArtsEdNet*. 수업 계획과 교육과정에 관한 아이디어. 1998.
⟨http://www.artsednet.getty.edu/ArtsEdNet/Resource/Beauty/ index.html⟩ 게티 박물관의 고대 소장품으로 구성된 이 온라인 전시는 미술 작품의 세부와 회전 이미지가 포함되어 있는 것이 특징이다. 그리스와 로마의 신과 여신과 관련된 미술 작품과 배경 자료들에 대한 정보를 얻을 수 있다. 학생과 교사의 질문과 교실활동에 대한 논의를 포함하고 있다.

UCLA에 있는 국립 학교역사 센터와 게티예술교육연구소. "Trajan's Rome : The Man, the City, the Empire : A Middle School Curriculum Unit." *ArtsEdNet*. 수업 계획과 교육과정에 관한 아이디어. 1998.
⟨http://www.artsednet.getty.edu/ ArtsEdNet/Re-sources/Trajan/⟩ 학제적인 역사와 미술 단원에서는 트라야누스 황제 치하 로마 제국의 삶을 조사하는 자료로서 로마의 예술 작품과 초기의 텍스트들을 이용한다. 조사표, 도표, 지도, 그리고 교사들을 위한 배경 자료들이 포함되어 있다.

미술사 웹 자료

데이비스 출판사. "Artisis Biographies". *Web Resources*. 1998.
〈http://www.d-avisart.com/ABframe.htm〉 (1999년 11월). 초등학교 교사를
위해 쓰여진 간략한 참고자료. 영어와 에스파냐어로 제시.

Delahunt, Michael R., "Art History." *ArtLex*. 1996-1999.
〈http://www.art-lex.com/〉 미술 제작, 비평, 미술사, 미학, 미술교육에서
미술가, 학생, 교육자들을 위한 시각예술사전. 용어의 정의, 수많은
일러스트레이션, 발음 기록, 많은 인용문, 다른 미술사 웹 자료와 링크.

자크-에두아르 베르주 재단, *World Art Treasures*. 1994-1999.
〈http://sgwww.epfl.ch/BERGER/index.html〉 이 사이트의 주요 목적은 월드
와이드 웹을 활용하여 미술사에 달리 접근하는 것이다. 이 사이트는 다차원과
다수준의 미술에 대한 연구를 풍부하게 하는 링크를 제공한다.

하코트 브레이스 대학 출판사. *Art History Resources on the Web*. 〈http://www.
harbrace.com/art/gardner/〉 이 사이트는 《가드너의 각 시대의 미술》을
활용하여 설계되었다. 하코트 브레이스 사이트는 이 책의 각 장을 증보한
내용으로 구성되어 있다. 다른 이미지와 정보 자료와 풍부하게 링크되어 있다.

Pioch, Nicolas. "Famous Paintings Exhibition." *Web Museum, Paris*. 1996-1999.
〈http://www.iem.ac.ru/wm/paint/〉 파리 웹 박물관은 이미지와 정보의 폭넓은
온라인 데이터베이스이다. 내부 정보와 외부 웹 사이트 링크 인터넷 사이트는
세계 미술과 미술사 정보에 대한 대량의 데이터베이스를 제공한다.

Women Artists in History. 1999. 〈http://www.webcom.se/art/index.hmtl〉
15세기부터 현재까지 주요 여성 미술가들의 작품을 소개하는 온라인
미술관이다. 간략한 작가 소개와 작품 이미지를 포함하고 있다. 특징 있는
미술가의 목록이 있고, 역사와 미술사에서 두드러진 여성에 관한 다른
사이트들이 링크되어 있다.

미학

미술실에서의 철학

미술 작품을 진정으로 파악하기 위해서는 이론의 맥락에서 인식하고 생각해야 한다. 그것들은 철학적 상상에 의해 만들어지기 때문에 감각뿐만 아니라 정신에 의해서 이해되어야 한다.[1]

_ 로널드 무어

미 학은 반복적으로 제기되는 다음과 같은 질문들에 답하려는 철학자들에 의해 구체화된 학문이다. 미술 작품이란 무엇인가? 다른 사물과 무엇이 다른가? 미술이 추구하는 목적은 무엇인가? 미술은 평가될 수 있는가? 그렇다면 어떻게 평가할 것인가? 미술가들은 사회에서 어떤 책임이 있는가? '자연'은 미술이 될 수 있는가? 무엇이 미적 경험을 하게 하는가? 대량 생산품이 미술 작품일 수 있는가? 박물관, 전시관, 미술 잡지와 같은 제도적인 환경에서는 미술을 어떻게 정의하는가? 정서와 미적 경험 사이에는 무슨 관계가 있는가? 왜 일부 미술 작품은 불후의 명작으로 분류되는가? 이러한 질문들은 특이한 것이 아니다. 미술관에서 관람하는 동안 심지어 어린이들도 이렇게 물을지 모른다. "미술관에 무엇을 전시할지 누가 결정하나요?" "이 미술관 안에 있는 모든 것이 미술 작품인가요?" "왜 저 의자가 예술이지요? 이건 학교나 집에 있는 의자보다 더 나은 것인가요? 왜 그렇지요?" 이러한 질문들은 자극적인 환경에서 살고 있는 어린이들에게 피할 수 없는 것이며, 어린이들은 자신들이 이해할 수 있는 수준에서 선생님들이 사려깊은 대답을 해주기를 바란다.

미학을 효과적으로 소개한 글은 러시아의 소설가 톨스토이의 글에서 찾을 수 있다. 그 책의 제목은 많은 사람들이 제시하는 가장 기본적인 질문인 《예술은 무엇인가?What Is Art?》이다.[2] 톨스토이는 예술의 본질에 대해 다음과 같이 자신의 입장을 언급하고 있다.

발코니 하우스, 콜로라도, 메사
베르데 국립공원, 발 브링커호프
사진.
아나사지 부족의 이런 유적지는
13세기 '이전의 것' 이다. 이 둥근
키바와 2층의 유적은 콜로라도의
남서쪽 산 대협곡의 구석진 곳
꼭대기에 있다. 협곡의 아래
바닥으로부터 1500미터 위에 있지만
유적의 뒤쪽 벽 중의 하나에는
신성한 샘물의 근원지가 있다. 이
귀중한 수원지는 오늘날까지 계속
유지되고 있다. 이것을 프랭크
로이드 라이트의 〈폭포수〉와 프랭크
게리의 〈빌바오 박물관〉 등과 건물
재료, 유기적 디자인, 환경에 대한
구조적 연관성 등의 면에서 비교해
보자.

예술을 창조하는 예술가들은 지금처럼 소수 계층, 부유층이나 그에 가까운 계층 출신의 선택받은 매우 진귀한 사람들이 아니라, 능력있고 예술 활동을 할 의지가 있는 재능을 가진 모든 사람이 예술가가 될 것이다.

그러므로 모든 사람들이 예술 활동에 접근할 수 있다. 그리고 전체로부터 개개인에 이르기까지 접근이 가능하다. 왜냐하면, 우선 미래의 예술은 우리 시대의 예술처럼 그 가치를 손상시키는 복잡한 기능과 엄청난 시간과 노력을 요구하지는 않을 것이기 때문이다. 뿐만 아니라 그 반대로 기계적이 아니라 기호에 맞는 교육에 의해 얻어지는 분명하고 단순, 간결한 조건을 요구할 것이기 때문이다. 둘째 모든 사람들이 예술 활동에 접근하는 것이 가능해질 것이다. 왜냐하면 몇몇 사람에게만 개방되는 현재의 전문 교육기관 대신 국립학교에서는 모든 사람들이 음악과 미술(노래와 그림)을 읽기와 똑같이 배우게 될 것이기 때문이다. 그래서 음악과 미술의 기초적 지식을 배우고, 감성 능력을 기르며, 예술을 필요로 하는 모든 사람들이 예술 안에서

그 스스로를 완전하게 할 수 있을 것이다.[3]

톨스토이가 예술의 본질에 관한 글에서 미술교육에 대해 논의하는 것이 중요하다고 여긴 점이 흥미롭다. 그는 미술교육을 학교 교육과정의 중심에 두었다. 그는 계속해서 다음과 같이 말한다.

그래서 미래의 예술은 현재 예술로 간주되고 있는 것과는 내용과 형식 면에서 완전히 다를 것이다. 미래의 예술에서 주제는 조화로 사람들을 하나로 묶을 수 있는 또는 실제로 묶고 있는 감정일 것이다. 미래 예술의 다른 형식은 모든 사람들이 접근할 수 있는 그러한 것이다. 그러므로 미래의 이상적인 완벽함은 소수에게만 허용되는 배타적인 감정이 아니라 그 반대로 보편적인 예술일 것이다. 지금과 같은 형태의 혼잡함, 애매함, 복잡함이 지속되는 게 아니라 그 반대로 표현은 간결함, 명료함, 단순함을 유지할 것이다. 그리고 예술이 이와 같을 때 더 이상 지금처럼 사람들에게 예술에 최선의 노력을 다할 것을 요구하면서, 그들을 유쾌하게 하거나 타락하게 하지는 않을 것이다. 오히려 이는 지적이고 이성적인 영역에서 감정의 영역까지 그리스도교인의 종교 의식을 변화시키는 도구로, 사람들은 종교적 인식이 보여 주는 완벽함과 조화를 실제의 삶 그 자체에 가져올 것이다.[4]

미학의 원자료를 직접 다루는 데 대해 겁을 먹은 독자라면 철학자들이 단순하고 명료한 사례들을 제시할 수 있다는 사실에 분명 안심할 것이다. 오늘날 톨스토이의 관점이 구식으로 여겨질지라도, 그는 여전히 깊이 생각할 만한 질문을 제기한다. 앞의 간단한 언급 하나에도 한 해의 토론 의제가 되기에 충분할 정도의 이슈들이 들어 있다. 예를 들어, 톨스토이는 예술이 모든 사람이 '접할 수' 있어야 한다는 것인가, 아니면 이해 가능해야 한다는 것인가? 만약 모두에게 '이해 가능해야' 한다는 뜻이라면 이는 감상자가 자발적인 반응 이외에는 감상을 위해 어떤 정보도 찾아볼 필요가 없음을 의미하는 걸까? 만일 이것이 사실이라면 미술관이나 전시장에서 미술의 기초 지식을 얻으려고 하는 것은 무엇을 의미하는가? 만일 광고와 일러스트, 그리고 다른 종류의 그래픽 디자인에 사용된 팝아트 형식들이 피카소나 다른 훌륭한 미술가들의 미술품보다 더 잘 이해된다면 팝아트가 최고라는 의미인가? 무엇이 진지한 미술을 상업적인 것이 되게 하는가? 그리 높이 평가받지 못하는 진지한 미술가는 사회적 역할에 충실한가? 미술가는

자신이 살고 있는 지역 사회에 대한 의무를 갖는 걸까? 멕시코의 벽화가들은 분명 그렇다고 믿는다. 하지만 또 다른 사람들은 미술가의 유일한 의무는 그들 자신에 대한 의무라고 믿는다.

미학은 오랫동안 유지된 가설의 저변을 파고드는 질문 중심의 학문으로 설명할 수 있다. 미학은 우리에게 주장을 보류하고 답을 위한 탐색을 계속하게 한다. 문제를 해결하는 과정이 결론에 도달하는 것만큼 가치있는 것이다. 이런 면에서 미학의 질문하기는 증거를 발견할 때까지 미술 작품에 대한 판단을 보류할 것을 요구하는 비평 과정과 유사하다. 일반적으로 '대답이 모두 나와 있을 때도 철학자들은 질문을 계속한다.'

연구 주제로서 미학aesthetic은 명사이다.[5] '미적 교육aesthetic education' 처럼 형용사로 사용될 때는 다른 것의 자격을 부여하거나 설명하는 데 사용된다. 그러므로 '미적 반응aesthetic response' 은 미술에 대해 사람들이 반응하는 특징을 말하고, '미적 교육' 은 종합적인 예술 교육과정으로 간주된다. 미학이 논쟁과 질문을 통해 문제의 핵심을 밝히는 방법이라고 할 때, 이를 '미적 탐구aesthetic inquiry' 라고 한다.[6] 미적 탐구는 '소크라테스적인 방법' 으로 알려진 체계적이고 논리적인 구조를 따르거나 자유분방한 토론의 특성에 좀더 가까울 수도 있다.[7]

이 장에서 몇 가지 전통적이지만 지속되어온 쟁점들인, 미술과 아름다움, 미술과 자연, 미술과 지식 사이의 관계 등을 중심으로 살펴볼 것이다. 이러한 각각의 광범위한 쟁점들은 수많은 특정 질문들, 때로는 실천적인 질문들과 관련되어 있다.

다음으로, 우리가 미술과 관련하여 그 가치와 질을 판단하기 위한 근거로 활용할 수 있는 미술이론이나 '미학적 입장' 에 대한 이론들을 살펴볼 것이다. '모방주의' '표현주의' '형식주의' 로 알려진 이런 입장들은 미술을 평가하고 다른 사람들은 미술을 어떻게 평가하는지를 이해하는 데 통찰력을 제공해 준다.

또한 미술과 사회, 미술과 돈, 미술과 검열, 미술의 위조, 그리고 다른 사회적, 정치적 측면 등과 관련되어 있는 질문들과 쟁점들에 대해 논의할 것이다. 이런 논의를 통해 우리는 미학적 질문이 전문적인 훈련이 필요하기도 하지만 일상에서 일어나는 것이며 긴요하면서도 논쟁거리가 됨을 거듭 확인할 것이다. 이러한 질문들은 거의 대부분 이성적 사고와 미학이라는 학문을 파악하기 위한 대화법을 필요로 하는 어려운 것이다.

끝으로 우리는 학생과 교사에게 흥미를 줄 수 있는 방법으로 미학을 미술 교수활동에 통합할 것을 제안할 것이다. 미술에 관한 몇 가지 사례와 '퍼즐' 이 제시된 자료와 교사를 위한 구체적인 활용 교수 방법에 따라 제공되고 논의된다.

미학과 미술에 관한 이론

이 책이 이론적으로 씌어진 명상록이나 미학에만 국한된 교재가 아니기 때문에 여기서는 교실에 적용할 수 있는 미술에 관한 이론들만 검토할 것이다. 그런 아이디어 중에는 사람들이 이미 고전주의 시대부터 관심을 가져온 것도 있고 바로 지난 세기에 제기된 것도 있다. 우리는 '아름답다는 말의 의미는 무엇인가?' 라는 깊이 있는 질문에 대한 검토부터 시작할 것이다.

미술과 아름다움

18세기 중반에 독립적인 학문 영역으로 미학이 처음 등장했을 때, 많은 철학자들이 이미 미의 의미에 대해 깊이 생각하고 있었다. 오늘날 미학자와 미술가들 사이에 미술이 미라는 개념과 동일하다고 보는 이는 거의 없다.

고대 그리스에서 미술의 주요 목적은 육체의 아름다움을 강조해 인간의 이상적인 모습을 표현하는 데 있었다. 반면에 비잔틴의 이상은 인간보다는 오히려 신을 표현하는 데 있었다. 원시 종족들의 이상은 강렬한 이미지를 통해 두려움을 통제하는 것이었으며, 동양의 이상은 추상적 형이상적인 관념의 표현이었다. 이러한 이상 개념들에서 모든 미술 표현에 적용되는 아름다움을 끌어내는 것은 어려운 일이다.

대다수 서양의 화가들이 표현의 기초를 미에 두었음에도 이는 다양한 접근들 가운데 하나일 뿐이다. 예를 들어, 고야는 전쟁의 공포 속 미의 결핍에서 영감을 얻었다. 오노레 도미에는 정치 혁명에서 표현의 소재를 발견하였고, 앙리 드 툴루즈 로트레크는 육체와 영혼의 타락에서 찾았다.

사실 미술은 이상적 미라는 아주 협소한 부분뿐만 아니라 삶의 모든 부분을 포용한다.

미술에 대한 충분한 지식이 없는 사람들에게 미란 대부분 주제뿐 아니라 완성 작품과 동일시되었다. 그래서 19세기 미술 아카데미에서 고귀함과 미덕은 난이도가 높은 기교와 연관이 있었다. 훗날 특히 빅토리아 여왕 시대에는 고양된 감정이 '사실적인' 묘사와 연관되었다.

그리스와 로마, 르네상스는 서양 문명에 막대한 영향을 끼쳐서, 이상적인 미에 대한 개념이 오늘날에도 전문 미술학교의 미술교육에 중요한 영향력을 행사하는 미술 전문가들의 기본적인 관심사가 되고 있다. 하지만 일부 교사들이 그래왔던 것처럼 어린이들에게 이러한 제한된 개념을 강조하는 것은 전통적으로 미술 표현이 포함해 왔던 풍부하고 다양한 주제를 탐색할 기회를 박탈하는 것이다.

미는 미학 토론의 출발점이라 할 만하다. 미의 이상이 즐거움을 자극하는 데 있다는 의미 때문만으로도 말이다. 다른 관심이 미의 문제를 대체해 왔다는 사실이, 그리고 미의 문제가 변화를 겪어 왔다는 사실이, 미(보통 관람자에게 즐거움을 불러일으키고 자극하는 힘과 함께 독특성을 갖는 것으로 정의되는)의 이상에 대한 우리의 관심을 무효화하지는 않는다. 아름다움에 의해 발생하는 쾌의 본질과 관련하여 두 가지 전통적인 관점이

존재해왔다.

상대주의자의 입장은 미의 개념이, 하나의 문화를 배경으로 하는 개인이 공유하는 가치나 기질 등 감상자 내면에 존재하는 중요한 요인들로 인하여 사람마다 다양하다는 것이다. 이것은 왜 식견 있는 비평가가 여전히 자신의 시대에 의해 조건화되는지, 기존 양식에서 진보된 미술 형태의 가치를 제대로 감상할 수 없는지를 설명해줄 수도 있다. 아름다움에 관한 상대주의자의 시각은 어떤 사람의 특정 작품에 대한 기호가 일생 동안 다양하게 변할 수 있음을 존중하고 그 사람에 대한 문화의 영향력을 고려한다. 아름다움은 그 대상이 아닌 보는 이의 마음에 존재한다.

그렇다면 작품의 아름다움의 조건을 판단하는 데 아무런 기준이 없는 걸까? 전혀 그렇지 않다고 객관주의자들은 말한다. 이들의 뿌리는 고대 그리스인의 사상에 있다. 르네상스 시대의 학자 레온 바티스타 알베르티 Leon Battista Alberti와 같은 저자들은 리듬과 색상, 색조, 균형 등의 조형 원리를 조화와 통일감의 기준으로 사용하면서 미를 규범이나 완전성의 모범으로 파악하였다. 그들이 말하는 아름다움은 미술 작품 '안에' 있는 것이며 보는 이가 그것을 지각할 수 있는 것이다. 우리 시대에는 작품의 형식 그 자체보다는 형식이 전하는 '아이디어', 즉 '내용'에 좀더 주목하고 있다. 어린이들은 뚜렷한 예시작품을 보지 않는 한, 아름다움의 객관적인 기준이 의미하는 것을 극히 제한적으로 이해할 것이다. 예를 들어 6, 7세 어린이들은 균형, 선, 대조를 배울 수 있지만, 좀더 복합적인 속성을 가진 리듬, 긴장, 조화 등은 훨씬 어렵게 느끼게 된다. 또한 어린이들은 개인적인 연상에 기초하여 아주 빠르게 판단하며, 아름답게 그려진 죽은 물고기가 포함되어 있는 정물화보다는 간략하게 그려진 아이스크림을 더 아름답다고 생각하기 쉽다.

학급 토론 후에 교사가 사전적 정의를 읽어줄 때, 어린이들은 그러한 정의가 얼마나 제한적인지 쉽사리 알게 될 것이다. '웹스터의 대학생용 사전'에서 발췌한 다음의 글을 검토해 보자. "아름다움: 감각에 즐거움을 주거나 마음과 영혼을 몹시 기쁘게 하는 특성."[8] 이러한 정의는 인상주의 화가들에게는 잘 부합하지만 우리의 미적 감각을 즐겁게 하는 우아함과 매력을 의식적으로 회피하는 고야의 에칭 판화 시리즈 〈전쟁의 참화〉에 적용했을 때는 그렇지 못하다. 만일 우리가 미의 핵심적인 조건

으로 '즐겁게 하는 것'를 받아들인다면, 반 고흐가 그린 농부의 구두에서 느껴지는 인간적인 고백이나 아주 감각적인 르누아르의 초상화에도 감동을 받을 수가 있는데, 이 작품들은 전통적인 객관주의자의 감각에서는 아름다움과 거리가 멀지만 또 다른 관점에서는 매우 즐거운 것이다.[9]

하지만 미의 개념은 이를 주제로 한 1999년의 주요 전시회에서 보여진 것처럼 미술에서 영원한 것이다. 《미술소식》은 "아름다움이 의제로서 복귀하였다. 허슈호른 박물관과 조각공원에서 '아름다움에 관하여'라는 전시회를 열어 창립 25주년 기념을 축하하고 있다"라고 쓰고 있

다.[10]

이 전시회는 현대 미술가들의 광범위한 작품들과 아름다움과 미술에 대해 최고의 비평가들이 쓴 29편의 글이 실린 카탈로그가 특징이었다.

아름다움에 대한 논쟁 가르치기

다음의 글은 6학년 학생들의 반에서 미술교사가 가르친 아름다움에 관한 학습 단원의 수업안이다. 이 수업에서는 토론하는 동안 참고 자료로 작품 슬라이드를 보여 준다. 다음은 비평 과정에서 '해석'에 해당하는 부분을 발췌한 것이다. 도메니코 기를란다요Domenico Ghirlandajo의 〈노인과 어린 소년의 초상화〉는 아름다움에 대한 상대적인 관점을 보여 주는 작품으로 선택되었다.

교사: 이 그림은 콜럼버스가 아메리카를 '발견했던' 시대에 그렸어요. 잠시 동안 이것을 살펴 보세요. 여러분이 이것에 관해 어떻게 생각하는지를 말하기 전에 무슨 일이 일어났는지 얘기해볼 수 있도록 살펴 보세요. 여러분이 보지 못하는 누군가에게 이 주제를 설명해야 한다고 가정해 보세요. 여러분은 무슨 얘기를 해야 할까요?

마크: 이건 아버지나 할아버지를 바라보는 소년을 그린 그림이에요.

교사: 맞아요! 여러분은 제목을 읽었기 때문에 이것이 이탈리아 사람과 그의 손자라는 것을 알고 있어요. 내가 생각하기에 화가는 이 남자가 소년을 어떻게 생각하는지를 분명하게 표현했어요. 여러분은 어떻게 생각하나요?

사라: 제가 생각하기엔 그는 소년을 사랑해요. 그는 소년을 무릎에 앉히고 바라보고 있어요.

교사: 그러면 소년은 그의 할아버지에 관해 어떻게 느낄까요?

사라: 소년 역시 할아버지를 사랑해요. 그는 할아버지를 마주 바라보며 어깨에 자기 팔을 올려 놓고 있어요.

교사: 여러분 모두 이 말에 동의하나요? (동의하는 웅성거림) 우리는 그림에 대한 설명을 시작했고 지금은 두 사람 사이의 관계에 대해 얘기하고 있어요. 우리는 또한 그들의 옷과 그들 뒤의 배경에 대해 얘기할 수 있어요. 또는 의사는 남자의 코에 대해 의학적으로 관심을 가질 거예요.

마리스티드 마욜, 〈여자 인물상〉. 왼편의 마욜의 조각에 관하여 다음의 질문에 대답해 보자.

• 도움을 필요로 하는 집 없는 사람들이 있는데, 미술에 돈을 지출하는 것에 어떻게 생각하는가?

• 조각가들은 마욜의 작품에 어떤 영향을 주었는가? 그가 현대 조각가들에게 남긴 유산은 무엇인가?

• 그의 작품은 여성을 예우하는가, 찬양하는가, 비하하는가? 다른 사회 집단에서는 이런 질문에 대해 어떤 다른 반응을 보일까?

• 오늘날 미술은 이전 시대의 미술과 관련성이 있는가?

• 이것은 이상적인 인물상인가? 시대와 문화에 따라 그런 이상은 변해 왔는가?

• 정적인 인물상이 운동감을 전달할 수 있는가?

• 미술은 미학적, 문화적, 재정적, 사회적 가치 중에서 어떤 유형의 가치를 소유하는가?

• 미술에서 누드상은 어떤 문제와 이슈를 제기하는가? 이런 이슈에 대해 지역사회는 어떤 반응을 보이는가?

• 이 조각상을 아프리카나 아시아의 청동 조각상과 어떻게 비교할 수 있는가?

• 이 조각 작품은 정치적, 사회적, 윤리적 경계를 어떤 방법으로 넘어서고 있는가?

• 마욜의 이런 재현적인 미술과 추상이나 비구상 작품 중 어느 것이 뛰어난가?

• 이 조각 작품을 설치하기에 적절하거나 적절하지 않은 환경은 어떤 것인가?

이런 질문을 다시 검토해 보고, 사업가, 미술 비평가, 6세 아동, 수공업자, 정치인, 역사가, 미술교사 등 여러 관점의 사람들과 사회의 다양한 구성원들의 반응을 조사해 보자.

도메니코 기를란다요, 〈노인과 어린 소년의 초상화〉, 1480. 이 작품의 주제는 미학적 거리를 유지하기 어려울 정도로 강렬하다. 남자가 소년의 할아버지라는 것을 알고 나면 이 작품은 더욱 슬픔에 차 보인다. (파리, 루브르) 뉴욕 스칼라, 아트 리소스.

어린이들은 미술에 대해 신념들을 가지고 종종 미술에 대한 철학적 의문들을 제기한다. 우리는 언어를 습득하면서 개념을 갖게 된다. 어린이들이 '미술'이란 용어를 쓰는 것을 배우면서, 그 용어가 자신들의 언어 사회에서 어떻게 사용되는지를 알게 된다. 어린이들은 자신들이 미술에 대한 신념을 가지고 있다는 사실을 깨닫지 못할지도 모르지만, 그들의 비평이나 질문 속에는 미술에 대한 그들만의 생각이 관련되어 있다. 예를 들어, 한 어린이가 자신의 작품이 다른 아이의 것과 많이 비슷해서 좋지 않다고 걱정하는 것은 미술 작품은 독창적이고 독특한 것이 좋은 것이라는 신념을 갖고 있기 때문이다. 이러한 신념의 기원은 분명하게 확인되지 않을 수도 있다. 그것은 특정한 언어 사회에 속하면서 간접적으로 배우게 되는 일종의 가설이다. 대부분의 미술교사는 학생들이 왜 이러한 미술 작품 또는 이러한 종류의 미술이 좋다고 하는지 궁금해하는 상황을 경험한다. 그들은 "왜 그것이 미술이지?"라고 묻고 "나도 이렇게는 할 수 있겠다!"며 자기 의견을 표시한다. 학생들이 이런 쟁점을 제기할 때, 그들은 미술이 무엇인지, 또한 무엇이 좋은 미술인지에 관한 어떤 전형적인 신념에 동의하는 것이다. 이러한 신념들을 면밀히 살피고 함축된 의미를 명백히할 때 더욱 의미있게 될 것이다.

Marilyn G. Stewart, Thinking through Aesthetics (Worcester, MA: Davis Publications, 1997), p. 9를 참조할 것.

하지만 그것이 사실상 이 작품이 의미하는 바는 아니에요. 실제로는 무엇에 관한 이야기일까요? (침묵) 보세요, 여러분은 이미 그것을 말했어요, 새러.

새러: 사랑입니다.

교사: 그래요, 이것은 사랑에 관한 것이에요. 소년과 노인 사이의, 가족 사이의 사랑. 또 다른 종류의 사랑은 없을까요?

폴 : 내 강아지는 나를 사랑해요.

교사: 맞아요. 동물들이 있어요. 그 외에는?

슈 : 엄마는 걷는 것을 사랑해요.

교사: 우리는 사람뿐만 아니라 사물도 사랑할 수 있어요. 내가 생각하기에 거기에는 '좋아한다'는 말이 더 잘 어울려요. 가장 중요한 사람에게 '사랑한다'라는 말을 쓰기 때문에 사랑이란 말은 강한 말이지요. 여러분은 이 그림의 아주 중요한 것을 아직 얘기하지 않았어요. (침묵) 나는 여러분이 그것을 파악하고 있음을 알고 있어요. 그것에 관해 말하기가 불편한가요?

로리: 남자의 코예요.

교사: 코가 어떤가요?

로리: 거칠어요.

교사: 다른 말로 그걸 묘사해 볼까요?

폴 : 못생겼어요. 만화처럼 보여요. 그것은 혹과 여드름 같아요.

교사: 물론 오늘날에는 저 남자와 같은 코를 가진 사람은 의사에게 치료를 받을 수 있어요. 성형외과에 가서 고치겠지요. 여러분들은 저런 코를 가진 사람을 사랑할 수 있는지 말해 보세요. (앞뒤 사람과 이야기를 나누는 웅성거림)

로리: 그걸 못 보겠어요……

교사: 누군가가 여러분의 목숨을 구해 줬다고 생각해 보세요. 여러분에게 매우 관대하고 여러분을 몹시 사랑한다고 생각해 보세요. 지금 여러분이 사랑하고 있는 누군가라고 한다면 훨씬 달라지지 않을까요?

마크: 만일 제 엄마나 아빠였다면, 달랐을 거예요. 하지만 나는 저런 사람과 결혼하지 않을 거예요.

교사: 코가 못생겼겠지만, 그렇다고 부모가 추한 사람은 아니에요. 여러분은 그 차이를 알 수 있나요? 이것을 반대로 생각해보세요. 외모는 잘 생겼지만 내면은 추한 사람을 생각할 수 있나요?

슈 : '다이너스티'에 나오는 알렉시스가 그런 사람이에요.

로리: 조앤 콜린스가 그래요.

교사: 그래요. 여러분은 아름다움의 두 가지 종류에 대해 동의할 수 있나요? 우리가 보는 아름다움, 그리고……자…… 여러분은 알고 있어요.

마크: 내면의 것. 정말로 좋아하는 것.

교사: 오래된 속담이 있어요. '반짝인다고 해서 모두 금은 아니다.' 또 '보이는 그대로'라는 다른 속담도 있지요. 사실인가요, 아닌가요? 존 콜린스에 관해서는 여러분이 맞아요. 그녀는 주인공을 연기하는 거예요. 그녀가 배우라는 점을 기억하세요. 그것은 그녀의 진짜 모습이 아니에요. 맞아요. 그녀는 눈부시죠. 하지만 여러분은 바보가 아니에요. 이 토론이 미술과 어떤 관계가 있을까요? 미술가는 왜 이 그림을 그렸을까요?

앨리슨: 아마 남자가 그에게 그림을 그려 달라고 돈을 주었을 거예요. 그래서 그는 돈을 위해 그랬을 거예요.

교사: 그래요, 그건 우리가 앞에서 토론한 것처럼, 그럴 법해요. 화가가 남자의 코를 보았을 때 여러분이 생각하기에, 그는 어떤 생각을 했을까요?

그는 추한 그림을 그려달라는 요청을 받았을까요?

주안: 그렇지는 않았을 거예요. 하지만 그림이 추해 보이지는 않기 때문에 그것은 문제가 되지 않아요.

앨리슨: 제가 생각하기엔 화가는 코를 좋아하지 않았는지도 몰라요. 하지만 그는 남자와 소년이 서로를 얼마나 사랑하는지를 알 수 있었어요. 그래서 화가는 저 작품을 그렸어요.

교사: 그러면 이 모든 것이 미술과 아름다움에 대해 우리에게 무엇을 말해 줄까요?

학급 학생들은 이 점에 대해 미술과 아름다움을 토론하였고, 교사의 지도를 통해 다른 문화의 미술 작품을 살펴보며, 작품에 표현된 서로 다른 아름다움의 개념에 대해 비교하였다.

이 토론은 대략 수업시간 10분 동안 이어진 것이다. 이때 기를란다요의 이름을 칠판에 적고 그것을 어떻게 발음하는지 가르쳐 주었다. 교사는 또한 이 작품이 나무 패널에 유화로 그려졌다고 설명하고, 한 질문에서 약 백만 달러의 가치가 있다고 대답해 주었다. 또한 그림이 파세테이 경이 '그런 코를 가진 남자'를 주제로 주문하여 그려진 것임을 언급하였는데, 그 후 학생들은 그 인물을 그렇게 불렀다.

미술과 자연: 차이점, 유사점, 오류

미술 언어는 조형물뿐만 아니라 자연에도 적용될 수 있다. 실제로 어린이들에게 선과 질감, 색 등에 민감해지도록 하는 최선의 방법은 미술과 자연 세계를 대응시키는 데서 시작하는 것이다.

- '선'은 그림뿐만 아니라 하늘을 배경으로 보이는 벗겨진 나무줄기에도 존재한다.
- '다양한 녹색'을 인상주의 그림의 초목지대 배경에서뿐만 아니라 봄의 무성한 잎에서도 지각할 수 있다.
- '대조'는 조지아 오키프의 그림뿐만 아니라 흰 빌딩과 대비되는 잎이 무성한 조경 사이에도 존재한다.
- 다양한 '리듬'을 산들이 겹치는 곳에서, 방금 쟁기로 간 논의 흔적에서 찾아볼 수 있다.

에드워드 호퍼, 〈등대와 건물〉, 메인 주 케이프 엘리자베스, 포틀랜드 헤드, 1972. 수채화 작품과 그림의 주제를 찍은 사진을 비교해 보자. 미술가가 어떻게 자연을 변화시키는지 알 수 있다. (존 T. 스폴딩 유증, 보스턴 미술관의 허락을 받아 게재함)

화가가 주제를 강화하려고 특정 조형 요소를 사용하였다면, 어린이들이 그 관련성을 파악하기가 가장 쉽다. 하지만 동일한 요소들이 순수한 추상 작품에도 존재한다. 우리가 미술과 자연 모두에서 조형의 존재로부터 감동을 받고 즐거움을 얻는다면, 왜 둘 사이를 미학적으로 구분하는 것인가? 진짜 등대가 에드워드 호퍼Edward Hopper의 등대만큼 의미있는 것이 아닌가? 만일 호퍼가 등대란 주제에 아무것도 덧붙이지 않았다면, 대답은 예이다. 하지만 호퍼가 자신의 개성적인 시각을 작품에 발휘함으로써 자연 현상을 넘어섰기 때문에, 화가의 눈과 화가의 관심의 대상(등대) 사이의 차

이가 너무 커서 서로를 비교하는 것은 오렌지를 판단하는 기준을 사과에 적용하는 것처럼 너무 위험하다. 조이스 킬머Joyce Kilmer의 유명한 시 〈나무들〉의 다음 연을 읽고 미학적 오류를 발견할 수 있는지 알아 보자.

> 나는 결코 내가 알지 못할 것이라고 생각하네.
> 나무처럼 사랑스러운 시……
> 시는 나 같은 바보에 의해 만들어지네.
> 하지만 신만이 나무를 창조할 수 있네.[11]

미술과 지식: 얼마나 많이 알 필요가 있을까?

산드로 보티첼리의 〈봄〉에 대해 공부해 보자. 이것의 구조를 서술하고 분석할 시간이 없다면 이에 대한 우리의 본능적 반응에 대해 생각해 보자. 대부분의 사람들은 긍정적인 반응을 보일 것이다. 이것은 서구 유럽 미술의 이미지 중 가장 많이 복제되고 그래서 가장 인기있는 것 가운데 하나이다. 어떤 작가는 다음과 같이 말하고 있다.

> 이 작품의 완전한 의미는 보티첼리가 우리 눈앞에 펼쳐 놓는 거의 초자연적
> 인 장면에서 보이는 멀고 동경어린 듯한 우아함만큼이나 알기 어렵다. 이것
> 은 의미의 층, 즉 춤추는 형상의 투명한 베일처럼 어렴풋이 빛나는 층을 가
> 진 그림이다.[12]

환기를 시키는 듯한 이런 서술에서 작가는 이미 지식과 감상의 상대적 중요성에 대해 분명한 입장을 취하고 있다. 우리는 "동경하는 듯한 우아함"과 어렴풋한 "투명한 베일"에 대한 감각을 갖기 위해서는 지식이 필요없지만, 만일 그림의 층이 가진 의미를 조사하고자 한다면 본능의 영역과는 관련이 아주 없거나 거의 없는 약간의 역사적 사실이 필요할 것이다. 여기서 몇 가지를 검토해 보자.

• 보티첼리는 초기 르네상스 미술 표현 양식이라기보다는 후기 표현 양식을 대표한다. 이 그림은 캔버스가 아닌 나무에 그려졌고 서명이나 제목이 없다.

• 40종류 이상의 서로 다른 식물들을 그림에서 식별해낼 수 있고 그 모두가 거기에 있는 데는 이유가 있다.

• 배경에는 신성한 작은 숲이 있고 그것은 천국과 지옥의 경계선으로서 단테의

《신곡》으로 널리 알려져 있다.

- 그림에서 각각의 형상은 그 자신의 정체성을 가진다. 활을 가진 큐피드, 비너스가 가진 사랑의 힘을 나타내는 나무 숲, 날개 달린 발을 가진 메르쿠리우스 등은 그들을 연상시키는 부속물이나 대상을 통해 표현되고 있다. 주요 인물들의 의미에 대해서는 의견이 분분해서 어떤 사람은 자비, 아름다움, 사랑을 나타낸다고 말하고 또 어떤 사람들은 화려함, 젊음, 행복을 의미한다고 본다.

- 또한 일부 역사들은 〈봄〉이 음악적 비유를 가지고 있다고 말한다. 인간사에서 화음의 개념은 음정 사용의 수학적 기초와 좀더 큰 단위의 조화로운 관계로 가는 작은 비율 속에 구체화된다. "형상들이 옥타브 음계처럼 그림을 가로질러 한 줄로 서 있다. 메르쿠리우스와 제피로스는 으뜸음조들이다. 조화를 이루는 것들은 같은 쪽으로 향하는 반면, 두 번째와 일곱 번째는 불협화음으로 다른 쪽을 향하고 있다."[13]

사실들에 관한 이러한 간략한 목록을 만든 이들은 〈봄〉을 포함하여 다섯 점의 그림들을 연구하면서 피렌체에서 1년을 보냈다. 작품의 층을 해석하는 데 대한 이러한 헌신이 미술사가를 미학자와 구분짓는다. 역사가가 작품에 제기하는 미학적 질문은 '우리는 미술 작품을 완전하게 감상하기 위해서 얼마나 많이 알아야 하는가? 작품에 대한 자신의 관계

가 그 작품에 영향을 미치는 방식으로 〈봄〉을 읽음으로써 지식을 얻었는가, 만일 그렇다면 어떻게 그렇게 했는가?'이다. 〈봄〉을 보기 위해 해마다 우피치 미술관에 오는 수많은 방문객들 중에 대다수는 작품과 화가에 대한 정보를 찾기도 하고, 또 어떤 사람들은 그들이 그림에서 얻는 것 이상의 어떤 것이 필요하지 않다고 느끼는 경우도 있다.

〈봄〉에 대해 설명된 것처럼 우리는 미술 작품에 몇 가지 수준으로 도달할 수 있다. 첫 번째 수준은 열린 눈과 마음을 가진 사람이면 누구나 접근할 수 있다. 하지만 성공적인 감상의 수준이나 층에 도달하기 위해서, 우리는 미술사학자나 일반적인 역사가, 또는 학문의 시각에서 작품을 조명할 수 있는 사람들의 통찰력을 필요로 한다. 어떤 미술 작품들은 풀리기를 기다리는 수수께끼와 같다.

미학과 매체

미술가에 의해 선택된 매체는 작품의 성공뿐만 아니라 재료의 가치 면에서도 중요한 요소이다. 일반적으로 유화 작품이 같은 주제의 수채화보다 더 큰 명성을 얻는 이유는 무엇인가? 그리고 어떤 환경이 이런 불일치를 평등하게 해줄 수 있는가? 판화만큼 미학적인 논쟁을 불러일으킨 매체는 없다. 한 판화 공방 관리자는 다음과 같은 질문을 제기한다.

> 컴퓨터 판화는 원본인가? 에칭과 석판화, 목판화, 스크린 판화 등은 동일한 것인가? 일부 사람들은 아니라고 말한다. '손으로 제작한' 판화와 달리 기계적으로 복제한 것은 입체적 특성이 결여되어 있다는 것이다. 그러면 그것은 기계적인가? 지나치게 세밀한 분해로 인해 질감을 구별할 수 없기 때문에 그것이 덜 기계적인 것으로 만들어지는가? 독창성의 행위는 단순히 선택이자 부적절한 이미지를 만들어내는 수단일 뿐인가?[14]

세 가지 미학적 입장:
모방주의, 표현주의, 형식주의

모방주의: 모방으로서의 미술 또는 보여지는 것의 재현
미술은 우리가 보는 것과 일치해야만 하는가? 플라톤은 화가가 물질 세계를 그려내는 데 얼마나 기술적이냐 하는 문제는 중요하지 않다고 주장하였다. 그들은 진실한 리얼리티, 즉 대상의 본질을 결코 표현해낼 수 없다. 그러므로 화가는 흉내내는 자 또는 모방하는 사람이었다. 이 때문에 시인과 음악가는 본질적으로 열등한 존재였다. 서양 미술 초기에 사람들은 자신들이 알고 있는 세계를 시각적으로 똑같이 표현하는 능력에 감탄하였다. 모방이나 삶의 표현이라는 미술의 개념은 관련된 운동과 이론들이 발견되고 연구되면서 더욱 복잡해진다. 그중 하나가 귀스타브 쿠르베 Gustave Courbet의 사실주의인데, 쿠르베는 "나에게 천사를 보여 달라. 그러면 나는 그것을 여러분에게 그려줄 것이다"라고 말한 적이 있다. 사실주의의 이념은 '사회적 사실주의' 형식을 발생시켰다. 그것은 노동 계급과 같은 특정 사회 의식의 주체 문제를 다룬다. 자연주의naturalism는 문학과 겹친다. 그리고 '트롱프뢰유trompe l'oeil' 그림은 작은 부분까지 매우 세밀하게 그려서 눈을 속일 수 있었다. 자연을 모방하는 기교는 르네상스 시대에 개발되어 디자이너와 화가들이 사용하였던 원근법의 '환영적인illusionistic' 표현 방법에서 현대 극사실주의자들의 사진과 같은 정확함에 대한 확신에 이르기까지 광범위하다. '모방으로서의 미술'의 다양함 뒤에는 미술이 감상자의 개인적 경험과 미술가의 작품 사이에 어떤 일치를 이룰 수 있을 때 가장 의미가 있다는 가정이 깔려 있다. 모든 미학 이론들에서 필연적으로 제기되는 질문들이 있다. "저기에 있는 모든 것이 미술입니까? 그렇지 않다면 대안은 무엇입니까? 우리의 직접 경험을 넘어서면 무엇이 있습니까?"

모방이나 미메시스 이론에 대한 주요 대안은 표현주의자의 관점이다.

표현으로서의 미술: 감정과 정서의 강조
표현이 미술의 주요 기능으로 간주될 수 있다는 생각은 어떤 것에 대해 '느낀' 것과 '아는' 것을 구별하게 한다. 톨스토이는 미술 표현의 힘이 보는 이에게 그 의미를 성공적으로 전달할 수 있을 때 가장 높은 수준에 도달한 것이라고 믿었다. 미술에서 정서의 힘은 독일에서 시작된 표현주의 운동이 20세기 초 수십 년 동안 계속되면서 생긴 주요 이념 중의 하나이다. 이 용어는 작품에서 감정과 정서를 최우선으로 하는 운동과 미

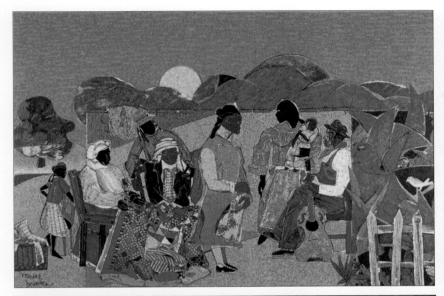

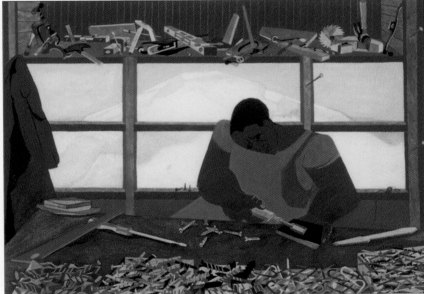

로메이 비어든, 〈퀼트하는 시간〉, 1986, 디트로이트 예술 연구소, 디트로이트 에디슨사 기금으로 설립자 협회 구매.
© Romare Bearden Foundation, New York, N, Y. Photograph © 1990 The Detroit Institute of Arts.

제이콥 로렌스, 〈건물짓는 사람 #1〉, 1972, 종이에 수채화 물감, 과슈, 그래피티, 57×78cm, 엘리자 맥밀런 재단, 세인트 루이스 미술관.

헨리 오사와 태너, 〈밴조 배우기〉, 1893, 캔버스에 유채, 91×122cm. (버지니아 햄프턴 대학교 박물관)
태너, 비어든, 로렌스는 아프리카계 미국인 사회의 일상 경험을 효과적이고도 감각적으로 그려낸 작품으로 받아들여지고 있다. 건물짓기, 작업하기, 창작하기, 음악 연주하기, 가족, 그리고 세대간의 관계라는 주제가 이러한 작품에서 관찰된다. 이러한 각 작품에 어떤 매체가 사용되었는가? 동일한 주제를 다룬 다른 미술가의 미술 작품을 이러한 작품과 비교해 보자. 아프리카계 미국인 미술가의 다른 작품을 이 책에서 찾아 보자. 이러한 작품들에 가장 적합한 미적 태도는 어떤 것일까?

술가에 적용되었다. 또한 이는 자발성에 따른 제작방식에 색을 두껍게 칠하고, 우연성을 활용하며, 심지어 반 고흐와 존 미첼Joan Mitchell의 경우에서처럼 물감을 칠하는 붓과 도구에 이르기까지 미술가들이 사용하는 형식적 '수단'과 결합되어 등장한 용어이다. 그리고 그 핵심적 요소는 감정의 전달로 그것이 효과적으로 가능하리라는 전제가 뒷받침되며, 감상자는 미술가의 그런 감정을 느껴야 한다. 톨스토이의 묘사에 따르면 "예술은 인간 활동이며⋯⋯인간이 의식적으로⋯⋯그가 겪었던 감정들을 다른 사람에게 전달하는⋯⋯그래서 다른 사람들이 그들에 의해 영향을 받아 또한 그것을 경험하는 것이다"[15]라고 설명한다. 이에 대해서는 '감정이입'과 관련되며, 이것은 나중에 논의할 것이다.

물론 나열된 형식적 측면을 강조하지 않고도 깊은 감정과 정서적 신념을 전달하는 것이 가능하다. 실제로 로자 보뇌르Rosa Bonheur와 같은 낭만적 사실주의자들은 특별한 회화 기교뿐만 아니라 주제를 통하여 감정을 표현한다. 피카소의 〈게르니카〉는 추상이 어떻게 최소한의 색을

미술 작품이 만들어진 맥락은 그것의 의미와 관람자의 미적 반응을 변화시킬 수 있다. 같은 시대의 금속 작품인 이 두 가지 예는 그것이 만들어진 사회적 조건이 아주 대조적임을 보여 준다. 노예 족쇄를 은 다기들과 같은 관점에서 볼 수는 없는 것이다. ('박물관 발굴하기' 전시회에서, 메릴랜드 역사협회, 미술가이자 큐레이터인 프래드 윌슨)

사용하여 표현될 수 있는지, 또한 표면의 처리가 어떻게 우리의 감정을 자극할 수 있는지를 보여 주는 예이다. 판단의 기준을 어디에 두건 간에 감상자에게 감정을 불러일으키고 전하는 것은 미술의 표현적 기능의 보편적 조건임이 분명하다. 미술에서 최근 세계에 퍼진 신표현주의 운동은 다시 이런 미학적 입장과의 관련성을 보여 주고 있다.

형식주의: 구조의 중요성

형식주의자의 미학은 미술 작품의 가치가 풍경화나 초상화에서처럼 현실이나 주제와 관련되어 있는 것이 아니고, 작품의 색, 공간, 리듬, 조화 등의 활용에 있다고 주장한다. 형식주의자들은 어떤 작품이 보는 이에게 작품 그 자체로서 가치있는 것보다 오히려 그나 그녀의 인생에서 무언가를 떠올리도록 하는 것은 작품을 제한하는 것이라고 말한다. 예를 들어, 자연에 대한 사랑은 우리가 중국의 산수화, 스테인드글라스의 티파니 장면, 이누이트족의 조각상을 감상하는 데 부분적으로만 도움을 줄 뿐이다. 우리는 주관적 문제뿐만 아니라 미술의 감각적이고 형식적인 특징에 반응할 수 있어야만 한다. 형식주의 이론을 발전시킨 비평가들은 이해할 수 있는 방법으로 주제를 표현한 그림은 기본적으로 색과 형태의 배열이라고 볼 수 있으며 이러한 바탕에서 판단되어야 한다고 생각하였다.

형식주의 미술가나 비평가는 작품에서 조화와 내면적 일관성을 찾는다. 그려야 할 대상이 주전자이든 의자이든 간에 모든 부분들은 다른 부분과 조화를 이루며 관련되어야 한다. 몇 가지 원리들을 언급해 보면 균형, 강조, 변화 등이다. 이런 관점에서 미술 작품은 미술가의 지적인 결정들을 표현해야 한다. 작품이 어떤 부분에서 결여되어 있을 때, 전문가인 감상자나 비평가는 완성된 작품의 표현에서 일관성이 결여된 것을 분명하게 알 수 있으므로 그 약점을 지적할 수 있다. 형식주의적 관점에서는 대개 장인 정신, 예술적 기능, 기교의 개념이 포함된다. 형식주의자들이 이렇게 구성을 살펴보는 반면에 표현주의자는 미술가가 전달하고자 하는 감정이나 정서에 관심을 갖는다.

미학이라는 학문은 우리가 알고 있듯이 서양 문명에서 발명된 것이고, 여기에서 논의된 미학적 입장은 기본적으로 서양 미술을 바탕으로 발전시킨 것이다. 이런 입장들이 어떤 문화나 자연 현상에서의 미술을

스튜어트 데이비스,
〈스윙 풍경〉, 1938, 캔버스에 유채,
218×437cm. ⓒ Indiana
University Art Museum, photogra
by Michael Caranagh and kerin
Montague. ⓒ Estate of Stuart
Davis/ Licensed by VAGA,
New York, N. Y.
독창적인 미술가인 데이비스는 그의
독특한 미국적인 시각과 입체파
개념을 결합하였다. 데이비스의
작품은 프랑스 입체파와 폴록,
데 쿠닝, 미첼의 비구상 작품 사이의
변화를 보여 준다. 대부분의
데이비스 작품들은 스윙, 재즈,
부기우기와 같은 음악 형태와
관련되어 있다.

바라보는 데 매우 유용하다 하더라도, 다른 많은 문화들 안에서도 똑같이 중심적인 방법이 될 수는 없다. 앤더슨Anderson은 서양 전통과는 다른 남서부 아프리카 산족, 에스키모나 북극의 이누이트족, 바다 건너 오스트레일리아 사람들, 뉴기니 세피크 강 지역 사람들, 미국 남서부의 나바호족, 서아프리카의 요루바족, 콜럼버스 이전의 아스텍족, 초기의 인도인들, 일본인들을 포함한 아홉 개 문화에서 미술에 대한 철학을 비교하였다.[16] 앤더슨의 연구는 세계의 다양한 사람들의 시각예술에 대한 관점, 목적, 기능이 다양함을 보여 주는 사례를 제공하고 있다.

의도적인 오류

예술적 의도를 가진 오류는 비평가, 철학가, 미술가 사이에서 야기된 미묘한 차이로 인해 관심을 끈다. 모든 사람들은 어떤 미술가가 작품을 시작할 때 마음속에 어떤 의도를 가진다는 점에 동의하는 듯 보이지만, 이 제한적으로 합의된 지점에서부터 의견이 갈라진다. 의도를 지지하는 비평가는 만일 미술가의 목적이 고려되지 않는다면 우리가 잘못된 것들을 찾게 되거나 미술가가 전달할 수 있는 것 이상을 기대할지 모른다고 말한다. 어떤 사람은 우리가 본 것만을 다루어야 한다고 주장한다. 왜냐하면 미술가가 우리가 논의하는 문제를 다루지 않은 것일 수도 있고, 설령 다루었다 하더라도 미술가 자신의 작품에 관하여 항상 명확하게 표현할 수 있는 것은 아니기 때문이다. 오류는 우리가 미술가의 작품을 감상하기 전에 반드시 미술가의 의도를 알아야 한다는 신념에 있다. 예들 들어, 문화적 차이가 어떤 미술 양식을 완전하게 이해할 수 있는 방법이라 하더라도, 우리는 하이다족 가면이나 토템기둥을 미술가의 원래 의도를 모르고서도 감상하고 즐길 수 있다. 의도를 강조하는 사람들이 잭슨 폴록과 같은 미술가들이 분명한 의도를 배제하고 우연에 의존한다고 주장하면, 그 반대쪽 사람들은 폴록이 미리 계획하지 '않기로' 결정하는 그 자체가 바로 의도를 가지는 것이라고 주장한다.

양쪽 모두 대부분의 경우에서 미술가의 의도가 나중에 공식화될

애너 하이엇 헌팅턴,
〈싸우는 종마들〉, 1950, 알루미늄,
450×360×190cm,
사우스캐롤라이나, 머럴스 인렛,
브룩그린 정원.
이 책에서 다른 말의 이미지와 이
조각상을 비교해 보자. 이 작품이
전달하고자 하는 가장 강렬한 감정은
무엇인가? 말을 타고 있는 인물의
역할은 무엇인가? 왜 인물은
누드인가? 만일 인물이 옷을
입었다면 작품의 의미가 어떻게
변했을까?

며, 작품 자체로 말을 해야 하기 때문이다. 또 다른 미술가들은 그들이
나 다른 미술가들의 작품에 대해 쓰거나 말하는 것에 명확한 입장을 보
이지 않는다. 그들은 자신의 작품을 설명해야 하는 것에 부담을 느끼지
않는다. 모든 미술가는 어쨌든 어떤 한도 내에서 그들이 살고 있는 사회
의 관습과 영향으로부터 벗어나는 것이 불가능한 문화에 종속된 사람들
이다. 오직 미술가만이 작품에 진정한 의미를 부여할 수 있다는 생각은
이러한 이유로 인해, 또한 많은 미술가들이 이미 죽었으므로 우리의 질
문에 대답을 해줄 수 없기 때문에 기본적으로 비현실적이다.

미술비평가들은 미술 작품을 설명하고 해석하며 평가해야 할 가장
큰 책임을 가지고 있는 전문가들이다. 이것은 미술가들이 자신의 작품과
창작 동기, 그들에게 미친 영향, 또는 개인적인 인생에 관해 쓰거나 말하
는 것이 가치가 없다는 의미가 아니다. 미술사가들은 옛날 미술가들에
대한 그러한 자료를 찾는 데 많은 시간과 노력을 들이고, 훌륭한 비평가
들은 당대 미술가들의 작품을 총체적으로 본다. 의도를 중시하는 사람과
그렇지 않은 사람들의 차이는 주로 작품에 대한 미술가들의 해석을 우선
적으로 중요하게 여기느냐 아니냐에 따른 것이다.

미술과 서구 사회

미술과 물질적 가치

모든 시각 예술, 특히 서양의 시각 예술은 주로 경제적인 가치라는 사회
적인 테두리 안에서 존재한다. 역사적으로 미술가들은 정치가, 교회지도
자, 부자, 사업가들의 재정적 지원을 받아 왔다. 우리가 알고 있는 유명
한 작품 중에는 이런 식으로 권력자들의 완전한 지원을 받거나 혹은 위
탁을 받아서 만들어진 작품들이 많다. 미술가가 개인적으로 부유하거나
가족들의 지원을 받지 않는 한, 오늘날의 많은 미술가들은 자기의 작품
을 팔아서 생활하고 그 돈으로 미술 활동을 하는 일종의 사업가이다. 상
업적인 미술가, 디자이너, 건축가 등은 자신이 창작한 작품들에 대한 대
가를 돈으로 받는다. 또 많은 미술가들은 남을 가르치면서 스스로 미술
활동비를 벌기도 하는데 이것은 수세기 이전에도 마찬가지였다. 이렇게

때까지 언제나 경이와 발견의 요소가 있음을 인정해야 한다. 미술가는
사람들이 자신의 작품 속에서 보는 것이 자신이 의도한 것과 별 연관이
없다고 종종 이야기한다. 영국의 극작가인 톰 스토파드Tom Stoppard는
그것을 외국여행에 비유하였다. 세관원은 여러분의 가방에 무엇이 들었
는지 기록할 것을 부탁할 것이고, 여러분은 옷이나 세면도구, 책 같은 것
을 목록에 적을 것이다. 그러나 세관원은 조사를 하면서 "그것 참, 난 그
런 옷 같은 건 안 봅니다. 나는 마약이나 박제 동물, 보석류를 봅니다"라
고 말할 것이다. 시적이고 개인적이며 상상력이 풍부한 스타일의 비평일
수록 원래 미술가의 목적에 거의 주의를 기울이지 않는다. 아이들은 비
평가 역할놀이를 하면서 미술가의 의도를 끌어내는 해석과 영감 있는 상
상력이나 순수한 문학적인 반응으로서의 해석, 이 두 가지 접근 방법을
인식하게 될 것이다.

미술가들 중에는 작품의 의미를 설명해 달라는 부탁을 받거나 설
명을 해야 하는 상황에 처하는 것을 싫어하는 사람들이 있다. 만일 그들
이 작품의 의미를 말로 설명할 수 있다면 미술 작품을 만들 이유가 없으

미술과 그 미술에 대한 물질적 가치의 관계는 미술가들이 작품에 대한 대가로 받는 돈의 액수를 정하는 것을 포함하여 다양하고 복잡해졌다.

미술 작품이 고가로 거래되는 일이 아주 흔해지고 있다. 1987년 오스트레일리아의 수집가는 반 고흐의 〈아이리스〉를 5천 3백만 9000달러에 샀다. 고흐는 생전에 단 한 작품만을 그것도 아주 헐값에 팔 수 있었을 뿐이었다. 바로 이런 생각이 떠오른다. "어떻게 미술 작품 하나가 그렇게 엄청난 값이 나갈 수가 있을까?" 몇 년 전 오스트레일리아 정부가 잭슨 폴록의 〈푸른 깃대(Blue Poles)〉를 사들이면서 그 비용으로 국민의 세금 100만 달러를 지불했을 때 이와 동일한 의문이 강하게 제기되었다. 개인적인 차원이라면 머리를 흔드는 정도의 반응을 보이고 말겠지만 공공 기금이 관련되어 있을 때는 일이 시끄러워진다. 물론 어떤 경우든 정확하게 대조해볼 만한 것이 없는 독특하고 유일한 현상으로서의 미술 작품의 가치를 고려하지 않은 채 달러의 가치만을 문제삼을 수는 없다. 또 이런 물음도 떠오르게 된다. "미술 작품의 가격은 어떻게 책정되는 것일까?" "누가 기준을 정하는 거지? 그 기준은 또 무엇일까? 그런 정보를 어디에서 얻는 것일까?" 학생들에게 이렇게 물어 보자. "여러분이라면 5천 3백만 달러로 여러분 고장의 미술을 지원하기 위해 어떤 일을 할 수 있나요?" 그 돈으로 미술관이나 그 지역의 미술센터를 지을 수 있을 거라는 학생도 있고, 좀더 저렴한 반 고흐의 작품 대여섯 점을 사는 것이 낫다고 대답하는 학생도 있을 것이다. 뭐라고 답을 하건 간에, 나중을 위해서라도 학생들에게 미술 작품에 대한 철학을 가르칠 필요는 있다.

미학: 정치와 실제의 삶

'헤드라인 미학'(미학 문제를 제기하는 최근의 뉴스 기사들)에 의해 제기되는 미학에 관한 물음들은 미 또는 미술가들의 사회적 책임감과 같이 대부분 전통적인 관심에서 비롯된다. 우리는 이런 것들을 '실용 미학'이라 부를 수 있다. 왜냐하면 이 미학은 공공 세금의 지출과 같은 개인적인 수준에서 우리와 연관되어 있기 때문이다. 헤드라인 미학의 주요 자료원인 신문 잡지는 다른 어떤 교과서보다도 더 호소력 있는 미학 양상을 보여 준다. 다음은 미국의 대중이 미학적 애매함을 접하게 될 때 일어나는 논쟁의 전형적인 예들이다.

베티 자르, 〈제미머 아주머니의 해방운동〉, 1972, 혼합 매체, 353×240×83cm, 캘리포니아 대학교 미술관(버클리), 아프리카계 미국인 미술품 구입 위원회에 의해 선정되어 NEA 재단 원조로 구입함. 이 작품은 만연한 인종적 고정관념에 도전하고 사회적 이슈를 중심적으로 다루는 오늘날 미술의 모습을 보여 준다. 자르는 고정관념을 '해방' 시키거나 드러내고자 하는 이미지를 적절히 통제한다. 미술 작품에서 형태와 내용 중에서 더 중요한 것은 무엇인가? 미술은 아름다워야 하는가? 진실을 말해야 하는가?

- 리처드 새러Richard Serra는 〈기울어진 호〉라는 작품을 업무에 방해된다는 이유로 원래 설치하기로 계획했던 장소에서 다른 곳으로 옮긴 행정기관을 고발하였다.
- 메릴랜드의 애버딘에 있는 벽화가 나뉘어졌다가 재조립되었는데 작가 윌리엄 스미스William Smith는, 그렇게 함으로 해서 그 작품의 예술적 완전성이 위협당하고 경제적 가치도 떨어졌다고 매리엇 회사에 배상을 요구하였다.
- 조각가 데이비드 스미스David Smith는 자신의 작품이 수집가에 의해 물감이 벗겨지자 그게 자기 것이 아니라고 부인하였다. 그가 죽은 후에도 그의 부인

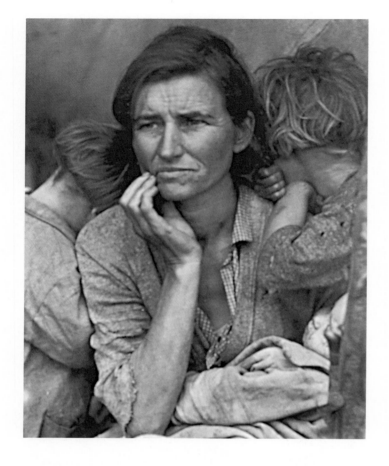

도로시아 랑게, 〈캘리포니아 니포노의 이주 노동자 어머니〉, © Dorothea Lange Collection The Oakland Museum of California City of Oakland, gift of Paul S. Taylor.
사진작가 랑게는 공황기에 캘리포니아 지방을 돌며 이러한 어머니와 아이들을 발견하고 이주 노동자 숙소를 사진에 담았다. 농작물들이 얼어 일이 없는 상황이었다. 지난 50년 동안 가장 기억할 만한 사진 중 하나인 이 사진은 극도의 빈곤에 대한 고뇌, 가족에 대한 관심, 극한적인 인내심을 표현하고 있다. 이 사진을 미술 작품이라 할 수 있는가? 랑게의 가족에 대한 사진을 모아 널리 알려진 이 작품과 비교해 보자. 이 이미지가 이렇게 지속적으로 유효한 이유는 무엇인가?

을 정당화하기 위해 유언 집행자들은 아직도 법정 소송 중이다.
· 피츠버그의 어떤 남자는 알렉산더 콜더의 모빌 작품의 색깔을 검정에서 녹색과 금색으로 바꿨는데 그 이유는 그게 국가를 상징하는 색깔이기 때문이었다.
· 장관 협의회는 누드 작품이 선정적이라는 이유로 교사들의 작품 전시회에서 철거할 것을 미술 장학관에게 요구하였다.
· 미국의 주요 미술가 집단들은 《뉴욕 타임스》에 현재 구겐하임 미술관을 디자인한 건축가 프랭크 로이드 라이트의 디자인에 대해 불평하는 기사를 쓰고 있다.

미술과 검열: 미학의 문제들
고학년 학생들은 《스미스소니언》 잡지에 실린 아래의 글에 대해 별 어려

움 없이 자기 생각을 말할 수 있을 것이다.

요즘 점점 논쟁거리가 되고 있는 미술계의 이야기가 있는데, 미국 워싱턴의 코코런 미술관에서는 고故 로버트 매플레소르프Robert Mapplethorpe의 포토그래픽 작품을 전시하기로 한 것을 취소하였다. 취소 이유는 그의 작품들이 사도마조히즘, 동성애, 어린이의 변형 이미지, 자신의 성적 행동 묘사 등으로 공적인 허용 한도를 넘어섰다고 판단했기 때문이며, 이것은 두 가지 상반되는 반응을 불러일으켰다. 그 하나는 그의 작품이 코코런 미술관보다 공적으로나 공식적으로 압력을 덜 받는 '예술을 위한 워싱턴 프로젝트 Washington Project for the Arts'에 직접 초대되어 작은 전시장에서 전시가 이루어진 것이다. 다른 하나는 상원의원 제시 헬름스에 의해 다음과 같은 내용이 담긴 미 상원 법령이 도입된 것이다. "인종, 종교, 성, 장애, 나이, 국적을 가진 개인이나 단체, 계층을 폄하하는 특성을 가진 작품"뿐 아니라 모욕적인 재료를 사용한 작품도 연방 정부의 기금의 지원을 금지하는 것이다.[17]

미술을 교육하는 사람들에게나 공공장소에서의 전시회를 계획하는 일을 하는 사람들에게는 이런 검열 문제가 어제오늘의 일이 아니다.
이런 검열이 미술가의 자유를 논의하는 데서 논쟁거리가 될 수 있다고 보는가? 검열은 오늘날뿐 아니라 고대 플라톤 때도 있었다. 플라톤은 예술적 자유와 사회적 윤리 사이의 갈등으로 인하여 시와 미술 등을 검열해야 한다고 주장하였다. 매플레소르프의 경우에서 다음과 같은 전형적인 문제가 제기된다.

· 상원의원 헬름스가 제안한 기준들이 얼마나 정당한가? 그렇다면 코코런 미술관의 담당자는 문제가 된 사진들을 치워야 되는가? 그러는 것이 '명예로운' 타협인가?
· 미술에 공적 기금을 사용하는 것이 하나의 이슈가 될 수 있는가? 미술을 평가할 만한 자격이 없는 사람이 미술을 판단해도 되는가? 미술을 진흥해야 할 책임이 있고, 그 기금들을 제대로 집행해야 하는 정치인들이 지원하는 미술가들의 작품이 질과 중요성을 판단하는 선택권을 가졌는가? 정치인들이 미술 작품에 대하여 비평할 수 있는가? 그런 결정을 하기 위해서는 전문가들에게 위임해야 하는가?
· 정치가나 다른 사람들이 미술의 중요성과 그 질을 판단할 때 어떤 문제가 제

기되는가? 이런 것들은 미국 헌법에서 보장하고 있는 언론의 자유와 부합하는가? 역사적으로 이런 경우에 타당한 판례가 있는가? 이런 판례들이 있다면 우리는 그 판례를 통해 무엇을 배울 수 있는가?

• 만일 공적인 자금을 지원받아 제작된 미술 작품이 저속하거나 상스럽거나 대부분의 사람들의 품위를 손상시킬 정도의 작품이라고 해도 담당자는 전시할 의무가 있는가? 사회적 윤리와 품위의 기준은 예술적 특성의 기준과 별개의 것인가? 만일 별개의 것이라면 어떤 기준으로 해서 매플레소르프 사건이 발생하게 되었는가? 명망 있는 미술 전문가들이 그 사진의 뛰어난 예술성을 인정하였다면 그 사진들은 전시되어도 되는가? 아니면 그 사진들이 정치인들을 포함해서 많은 사람들에게 혐오감을 준다는 사실만으로 철거되어야 하는가?

• 학생들을 위한 질문들: 여러분들이 미술위원회가 앙드레 드랭Andr Derain 같은 반유대주의를 옹호하는 미술가의 판화 전시회를 열 계획임을 알게 된 유대인 모임의 일원이라고 가정해 보자. 그렇다면 여러분은 그 전시회를 취소시키겠는가? 만일에 전시회가 열리게 된다면 드랭의 견해로 인해 여러분들이 미술 관람을 할 때의 즐거움이 줄어들 것인가?

삶의 다른 많은 문제들처럼 미학적 논쟁에 관한 많은 질문들 또한 답을 제시하기가 쉽지 않다. 오히려 하나하나의 문제들은 각각 또 다른 수많은 물음들을 제기하게 된다. 그럼에도 이런 문제들은 어떤 방법으로든지 해결되어야 할 것들이다.

우리가 학생들에게 가르쳐줄 수 있는 것들도 이런 것들이다. 왜냐하면 매우 '복잡한' 실생활의 문제들을 주의깊게 논리적으로 생각하고, 각각 서로 다른 장점을 가진 다양한 관점을 평가하도록 배움으로써, 이러한 가르침은 학생들에게 가치있는 경험이 되기 때문이다.

검열로 인한 논쟁들의 예

• 나치 치하에 있던 만화가들은 유대인들을 뚱뚱한 욕심쟁이나 악마들로 묘사하였다. 제1차 세계대전 연합국의 미술가들은 당시 포스터에서 독일인들을 이와 유사하게 노골적으로 묘사하였다. 이들은 미술이 선전용으로 쓰인 예로, 전쟁 중에는 이것이 애국적이고 받아들일 만한 것으로 여겨지게 된다. 그렇다면 전쟁이 끝나고 평화가 찾아오면 이렇게 인종차별을 하거나 다른 잔인한 방

법으로 사람을 멸시했던 사람들의 특권이 중단되는 것인가? 미술의 자유라는 것에도 경계가 있는 것인가? 그리고 결국 실제로 법적 논쟁들이 발생하게 되는데 미술의 자유는 국경일에 함께 퍼레이드를 펼치고자 하는 미국 내의 나치 그룹이나 KKK단이 제시한 반박논리와 어떤 관계가 있는가?

• 워싱턴 기념관의 표면을 잘 살펴보면 윗부분 4분의 1 정도의 돌들의 색깔이 변해 있는 것을 볼 수 있을 것이다. 이것은 어떤 사람들이 그 디자인에 불만을 품고 수백 개의 석판들을 떼어다 근처에 있는 포토맥 강에 던져 버렸기 때문이다. 그 기념관은 그런 대소동이 가라앉은 40년 정도 지난 후에야 완성할 수 있었다. 그러나 그 후에 돌의 원래 색깔과 맞추는 것은 불가능했다.

• 캘리포니아 샌디에이고의 시의회 의원들은 공공장소인 공원에 비행기 잔해를 소재로 한 조각의 제작에 대한 지원기금을 부결시켰다. 그 비행기는 이스라엘의 비행기 잔해였으며 전쟁 중에 사용된 것이었다. 미국인들은 찬반양론으로 갈라져 논쟁하였다.

• 미시건의 그랜드래피즈에서는 충치를 예방하려고 음료수에 불소를 넣은 것을 기념하기 위해 기념 조각을 세우기로 계획하였다. 그 조각물은 약 270킬로그램의 무게와 6미터 높이의 어금니 모양이었다. 그런데 그 지역 치과의사들이 반대하고 나섰다. 왜 그랬을까?

이런 사례들은 일상생활에서 미학적 판단의 중요성을 여실히 보여 주는 것들이다. 이를 위해 플라톤의 《공화국Republic》이나 플라톤의 이데아에 대한 주석서와 같은 중요한 자료들을 살펴 보는 것이 도움이 되겠지만 훌륭한 논쟁을 하는 데 필수적인 것은 아니다. 검열은 미학의 문제를 도입하는 데 특히 효과적인 소재이며, 그 이유는 어떤 점에서 우리 모두가 이성과 감성의 갈등을 느끼기 때문이다. 아이어델 젠킨스Iredell Jenkins는 다음과 같이 언급하고 있다.

> 예술적인 사회라면 그 자체의 범주 안에서 구별과 선택을 실행하는 책임을 마땅히 수용할 수 있어야 한다. 그렇지 못할 경우 외부의 검열이 강제로 이루어질 수밖에 없는데, 그것은 억압과 전문적 감찰의 양극단으로 나아가게 될 것이다.[18]

젠킨스의 제안은 외부로부터의 검열보다 내부에서의 스스로의 검

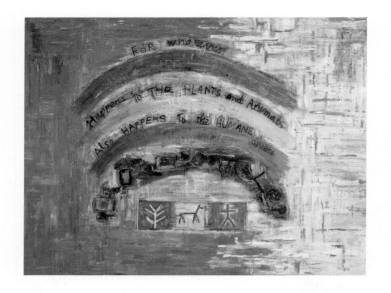

존 퀵투시 스미스, 〈무지개〉, 1989.
캔버스에 유채와 혼합 매체,
168×213cm, 마이애미, 플로리다,
베르니체 슈타인바움 미술관 제공.
스미스의 다양한 색채의 무지개
그림은 수많은 포스트모던 요소들을
결합한 것이다. 이 작품은 미술가의
원주민 미국인이라는 태생과도
연관되는 현대의 생태학적 주제와
관련되어 있다. 그녀는 작품에
상형문자뿐만 아니라 단어를
사용하고 그림의 평면성 강조와
회화적 특성과 질감을 포함하는 현대
회화의 관습을 잘 알고 있음이
분명하다. 아이디어와 이미지,
스타일의 결합은 많은 전형적인
포스트모던 작품들에서 볼 수 있다.

열이 더 낫다는 걸 의미하는가?

이렇게 미학은 하나의 질문이 다른 질문을 제기함으로써 대답하는 방식을 가지고 있다. 학생들이 이런 점을 이해할 수 있게 되면 철학적인 사고의 특징의 하나인 '모호함의 관용tolerance of ambiguity'을 실천하는 것이 된다.

미술관에서의 미학적 논쟁
다음에 보여 주는 실생활의 미학과 관련된 예들은 미술 작품의 본질에 초점을 맞추고 있다. 이 예의 사건을 '사라진 코에 대한 의문'으로 표현하자.

상황
전통적인 미술 작품을 수집하는 박물관 안으로 들어가 보자. 그 안에서 여러분은 코가 없는 흉상을 보게 될 것이다. 코는 툭 튀어나와 쉽게 떨어져 나갈 수 있으리라는 건 누구나 이해할 수 있다. 게다가 오랜 세월 동안 파편 더미나 먼지에 묻혀 있던 고고학적 파편이라고 생각한다면 더욱 그러하다.

문제
만일 여러분이 큐레이터가 되었는데 오래된 조각품을 하나 기증을 받았다고 가정해 보자. 그러나 기증하는 데는 하나의 조건이 있다. 기증한 사람이 그 작품에 코를 달아 달라고 하는 것이다. 그래야 이 작품이 제작되던 시기인 그리스도교 초기의 로마 시민의 모습을 관람자들이 볼 수 있을 거라면서. 대부분의 직원들은 기증받은 조건에 크게 기뻐한다. 그리고 누구도 미술 작품에 참견할 권리가 없다며 이를 단호하게 거부하는 사람도 있다. 반면에 "왜 쓸데없는 반대를 하지요? 받은 선물에 대해 트집잡지 마세요. 우리 미술관은 이 작품이 필요해요"라고 말하는 사람도 있다. 학급의 학생들은 어떻게 생각할까?

이것은 의견이 서로 상반되기 좋은 상황이며, 그 자체가 공식적인 논쟁이 된다. 또한 이런 일은 두 변호인이 자신들의 사례를 주장하고, 학생들을 배심원으로 구성하여 법정처럼 가상체험을 할 수도 있을 것이다. 그것을 기증받은 큐레이터는 미학적 범죄에 대한 재판에서 피고가 될 수도 있다. '사라진 코에 대한 의문'을 불러일으킨 이런 사건이 실제로 발생한 적도 있다.

반달족은 망치를 휘둘러 미켈란젤로의 〈피에타〉를 훼손하여 성모 마리아의 코를 깨버리고 팔을 부러뜨리고 면사포와 눈을 조각내 버리고 말았다. 몇 가지 복원 방법이 있는데, 학생들은 박물관의 담당자로서 한 가지를 선택해야 한다.

1. 조각상에서 떨어진 작은 조각들을 깨끗하게 치우고 손상된 다른 부분은 더 이상 손대지 않는다.
2. 사진이나 그림들을 참고해서 〈피에타〉를 파괴 이전과 같이 만든다. 파괴된 코, 팔, 눈, 면사포를 원래 모습대로 고친다. 원래의 대리석보다 색이 약간 밝은 플라스틱 재료를 사용하여 일부가 수선되었다는 사실을 바로 명확하게 알 수 있게 한다.
3. 회반죽으로 틀을 떠서 원작과 색이나 질감에서 구분할 수 없도록 아주 세심하게 원작에 쓰인 대리석과 똑같이 대리석을 다듬어 원작의 형태대로 코와 팔을 고친다. 시각적 분석으로는 복원 여부를 알 수 없을 것이다.
4. 3번처럼 하되 복원된 부분이 엑스레이로 찍었을 때 구분이 되도록 예광 물감을 칠한다.[19]

'의심스러운 피카소의 작품 사건': 위조의 미학

선택의 문제를 깊이 파고들다 보면 진품과 위조의 관계와 같은 또 다른 난처한 문제들의 드러나기 시작한다.

문제

여러분이 최근에 유산을 받게 되었다. 안전하게 지키고 돈을 불리기 위한 방법으로 미술 작품에 투자하기로 결정하였다. 여러분은 미술상들의 권고에 전적으로 의존하기보다는 스스로 공부해보기로 결심하였다. 공부 끝에 여러분은 제1차 세계대전과 제2차 세계대전 중간 시기의 유럽 회화 작품들에 한정하여 수집하기로 하였다. 여러분은 그에 관한 책과 잡지를 읽고 카탈로그를 모으고 경매에도 참여하여 미술을 아는 사람들과 대화도 하였다. 그러던 어느 날 어떤 사람이 피카소의 작품을 급히 처분한다는 소식을 들었다. 여러분은 피카소의 그림을 살 계획은 없었지만 그 소유자의 집을 방문하였고 그 그림이 마음에 들었다. 그래서 그 그림을 샀다. 2년 후 그 그림은 위조일지 모른다는 사실이 명백해졌다. 여러분은 어떻게 할 것인가?

1. 가능하면 빨리 다른 수집가에게 팔아 버린다.
2. 아직 그 그림을 좋아하므로 계속 소장한다.
3. 최고의 위조품의 본보기로 판매한다.

질문에 대한 해결책으로 각각의 장단점은 무엇인가? 피카소가 아닌 다른 사람이 그린 그림이라면 그 작품을 보는 즐거움이 줄어들 것인가? 여러분이라면 상대적으로 유명하지 않은 미술가가 그렸다면 그 작품을 구입하겠는가? 진품으로서의 본질적인 가치와 금전적인 가치와는 어떤 관계가 있는가?

마야 잉 링, 〈베트남 퇴역군인 기념비〉, 1982, 폭이 102센티미터이고 높이가 46센티미터에서부터 323센티미터까지인,
윤이 나고 내용이 새겨진 150개의 검은 화강암판. (워싱턴 D.C.) 마이클 데이 사진.
이 기념비는 현대의 미니멀리즘 조각이라는 배경에서 나왔다. 검은 대리석으로 된 '벽' 의 추상성은 전사자들을 사실적으로 표현한 조각으로 이루어진 전통적인 기념비와는 대조적이었다. 그래서 1982년 제막되었을 때 이 작품은 논쟁을 불러일으켰다. 그리고서 이후 두 개의 전통적인 조각상이 덧붙여졌는데, 하나는 군인, 다른 하나는 부상자들을 돌보는 여성 군 의료진을 표현한 것이었다. 이 '벽' 은 결과적으로 독특하고 효과적인 기념비라는 위상을 얻게 되었다. 베트남 퇴역군인 기념비를 방문하는 이들은 반사되어 비치는 벽면 앞에 서서, 그 대리석에 새겨져 있는 전사한 군인들의 수많은 이름들을 들여다보는 자신의 모습을 보게 된다.

사기당한 나치

네덜란드 미술가 한스 반 미게렌Hans van Meegeren은 모든 시대를 통틀어 최고의 위조 전문가였다. 그는 단순한 모사 이상의 작품을 만들었다. 그는 실제로 제2차 세계대전 시기에 헤르만 괴링에게 얀 베르메르Jan Vermeer와 같은 거장의 작품 〈그리스도와 간음한 여인〉을 팔기도 했던 사람이다. 전쟁이 끝나자 미게렌의 작품은 네덜란드 당국에 의해 발각되었고 그는 법정에 서게 되었다. 만일에 네덜란드 당국이 미게렌의 판매 행위를 전쟁 중에 적에게 협력한 것으로 본다면 그를 무기징역에 처할 것이다. 하지만 미게렌이 그 작품을 본인이 그렸을 뿐만 아니라 적을 웃음거리로 만들고 바보로 만들기 위해 그랬다면 그는 4년만 형을 살면 될 것이다. 그가 나치를 속인 것이라면 우리는 그에게 호감을 느껴야 하는가, 거장의 명성을 더럽힌 것에 대해 모욕감을 느껴야 하는가?

지도 방법: 탐구와 구조화된 토론

탐구의 형태는 미학을 포함하여 각 미술 학문에서 중요한 문제이다. 어떤 논의가 격의 없는 의견 공유를 넘어설 때, 질문하는 과정을 통하여 가장 좋은 대답을 찾는 '탐구' 라고 부르는 것에 접근한 것이다. 우리가 미술을 해석하고 오래 유지되어온 가설의 표면 저변을 파고들어가 그 의미를 파악하기 위해 작품을 연구할 때, 우리는 탐구를 실천하는 것이다. 만일 학생들이 추상작품이 '속임수' 라거나 '이런 것은 유치원 때 했어요' 라고 말한다면, 탐구를 할 차례이다. 사회과 교사는 학생들이 국가나 인종에 관한 일반론에 동의하지 않을 때 그러한 경우 그에 대해 합리적으로 검토해 보도록 독려해야 한다는 것을 알고 있다. 만일 일반적으로 탐구가 철학의 중심이라면, 탐구의 중심은 해도에 없는 바다를 모험하는 것처럼 의견을 보류하는 능력에 있다. 탐구 과정의 중요성은 미술에서 강의는 의미를 발견하는 방법 가운데 가장 비효율적인 것이라는 점을 전제로 한다.

탐구가 구조화되어서 어떤 정해진 논리를 따라가게 되면, 그것은 구조화된 대화의 형태인 '변증법적인' 접근이 된다. 플라톤의 《공화국》은 실제로 교사와 학생간의 그러한 일련의 대화이다. 그 이후 철학자들

은 이러한 대화를 통해 자신의 생각을 정리하였다.

하나의 예로 칸트는 '모든 사람은 미술가이다' 또는 '미술은 사회에 실용적인 쓸모가 없다'와 같은 거짓 진술을 만들고 학생들로 하여금 그 논리적 약점을 살피도록 하는 것이 탐구를 시작하는 가장 좋은 방법이라고 생각하였다. 독일의 철학자 헤겔은 어떤 전제premise나 정thesis이 있으면 반드시 곧이어 반antithesis이나 반론counterar-gument이 나온다고 믿었다. 그러나 정과 반이라는 이전 두 단계의 한계를 거부하고 이 두 가지에서 합리적인 것을 취하는 합synthesis으로 결론을 내려야 한다. 이것이 헤겔의 '삼단논법'이다. 질서정연한 구조화된 접근을 따르든 좀더 자유로운 입장을 따르든, 논의를 위한 동일한 지침이 양쪽 모두에 적용된다. 다음 제안들의 순서는 중요성의 정도와 무관하다.

1. 가르치고자 하는 핵심적인 내용과 관련있는 질문 몇 가지를 중심으로 단원을 계획한다. 3학년 아이들에게 '미술은 사람이 만들어낸 것으로 자연의 창조물이 아니다'라는 개념을 강조하고 싶다면, 도시를 찍은 사진과 에드워드 호퍼의 그림을 함께 보여 주며 '어떤 것이 사진이고 어떤 것이 그림인가? 그 차이는 무엇인가?'에 대해 물어 본다. 이 핵심적인 질문을 견지하며, 개념적 초점을 유지하고, 부수적인 논쟁으로 벗어나지 않도록 해야 한다. (상상력이 풍부한 초등학교 학생들을 대상으로 할 때 이것은 항상 쉬운 일이 아니다.) 비형식적인 브레인스토밍과 자유연상이 적절히 사용할 수 있겠지만 탐구 과정을 혼란하게 해서는 안 된다.

2. '예'와 '아니오'식의 질문은 피한다. 이런 질문들은 가치를 제한하고 더 이상 열린 토론을 할 수 없게 하기 때문이다.

3. 교재나 사전에서 반복되는 기계적인 정의는 정확한 답은 하나일 뿐이라는 인상을 줄 수 있으므로 이해를 방해할 수 있다. 기계적으로 암기한 답은 학생들 입장에서 노력할 여지가 거의 없기 때문에 쉽게 잊어 버릴 수밖에 없다.

4. 답이 복잡한 경우에는 시간이 걸리게 마련이고 답이 명백한 것은 그렇지 않다. 명백한 대답은 하나의 목적에 이바지한다. 하지만 수줍음이 많고 토론에 참여하기 주저하는 아이들도 참여하게 할 수 있다. 누구든 "모르겠어요"라고 말하기 좋아하는 사람은 없다.

5. "자연의 형태를 단순화하는 바바라 헵워스의 능력이 정말 놀랍지 않아요?"와

마야 잉 린, 〈시민 권리 기념비〉, 1990, 높이 2.7미터, 길이 12미터인 곡선에다 윤이 나는 검은 화강암 벽, 50센티미터의 기초 위에 높이 120센티미터, 지름 345센티미터의 검은 화강암 둥근 탁자, 물(앨라배마 주, 몽고메리, 서든 포버티 로 센터). AP/와이드 월드.

엷은 판에서 벽을 타고 흘러 둥근 탁자 위 우물에 고이는 물은 벽에 새겨진 "정의가 강물처럼 흐르고 의로움이 하수처럼 흐를 때까지"라는 마틴 루터 킹의 인용구를 떠올리게 한다. 미국의 시민 권리를 위한 투쟁에서 목숨을 잃은 사람들과 아이들의 이름이 둥근 탁자에 새겨져 있고 물이 얕게 흐른다. 린의 두 기념비는 미술이 언어의 힘을 능가하는 방법으로 사회적 이상과 가치, 신념 등을 얼마나 잘 전달할 수 있는지 보여 준다.

같은 교사 자신의 견해가 담긴 질문은 하지 않는다.

6. 학생들의 토론이 너무 일방적으로 가지 않도록 반론을 제시하는 아이들도 격려하며 계속 논쟁하도록 교사가 악역을 맡는다.

7. 학생들이 자기 질문에 스스로 도취되지 않도록 한다. 탐구와 관련된 질문은 길면 길수록 초점을 잃게 된다. 질문을 어떻게 하느냐에 따라 듣고 싶은 대답의 유형을 결정하기도 하므로 단순 명료하게 질문한다.

8. 교사가 결론을 분명하게 정리해야 할 때는 잠깐 기다린다. 정리한 것이 헤겔의 세 번째 '합'의 단계처럼 다음의 단계로 자연스럽게 이어지게 한다.

9. 한 학생이 대답한 것을 다른 학생에게 연결한다. ('수전의 말에 동의하나요,

아닌가요? 왜 그렇지요?')

10. 똑똑한 아이만 토론하게 하지 말고 전체 어린이가 참가할 수 있도록 한다. 무엇보다도 뒤에 앉아 있는 아이들을 소홀히 하지 않아야 하며 앉아서 듣고 만 있는 경우도 결코 과소평가해서는 안 된다. 창문, 친구, 교사 등 모두 학생들의 주의력에 영향을 미칠 수 있다.

11. 대답이 충분히 끝날 때까지 중간에 끊지 말고 다 들어 준다.

12. 탐구의 일부로서 '짝끼리 공유' 하는 방법을 시도한다. 학급을 몇 개의 모둠으로 나누고 참여자들이 대답에 관해 2~3분 정도 생각할 수 있도록 시간을 준다. 그리고 그 그룹을 대표하는 어린이를 정해서 발표하면 학급 전체가 대답을 공유할 수 있다.

13. 진실이 반드시 의견의 일치 속에 있는 것은 아니지만, 가끔 조사를 해서 어떠한 것에 의견이 일치되는지를 알아 본다. ("브루스 의견에 동의하는 사람 몇 명이지? 너는 소수의 의견에 속하는구나. 조지, 넌 브루스 의견에 동의하지 않니? 그럼 그림을 가져 와서 네가 참고한 것을 확인해 볼까?")

14. 탐구는 지침없이 진행할 수 없기 때문에 시작하기 전에 몇 개의 규칙을 정하여 학생들에게 알려 준다. 이것은 일반적인 것('나와 다른 의견에 대해 열린 태도를 갖도록 노력하기')에서부터 특정한 것('진술을 뒷받침하는 주장의 결함을 지적하는 증거를 가능한 한 분명하게 대기')까지 다양할 것이다.

15. 미학에 관한 토론은 보는 것보다는 말하는 것으로 진행될 수 있지만, 토론을 위하여 선택된 아이디어는 가능한 한 미술 작품과 관련되어야 한다. 피에트 몬드리안Piet Mondrian과 오스카 코코슈카Oskar Kokoschka의 작품을 서로 비교해 보지 않은 채 형식주의나 표현주의 철학에 대해 토론을 하게 되면 얼마나 많은 것을 놓치게 되는지 알 수 있을 것이다.

16. 미학적 탐구 프로그램의 일반적인 목적은 학생들이 서로 의견이 불일치와 불확실한 문제를 다루는 능력과, 문제를 그들 자신과 다르게 바라보는 방법을 평가하는 능력을 기르는 것이다.

어린이들, 특히 초등학생들의 경우 미술에 대하여 이야기하고자 하는 욕구를 절대 과소평가하면 안 된다. 사실 아이가 어릴수록 더 열심히 토론하는 것을 좋아한다. 역사적인 사건이나 수수께끼를 문제로 제시하는 것은 토론을 자극하는 좋은 방법이다.

주

1. Ronald Moore, ed., *Aesthetics for Young People* (Reston, VA: National Art Education Association, 1995), p. 8.

2. Leo Tolstoy, *What Is Art?* (Philadelphia: Henry Altemus, 1898), p. 281.

3. 앞의 책.

4. 앞의 책.

5. 국립 예술교육 협회 총회(1986년 뉴올리언스)에서 발표된 Jon Sharer, "Children s Inquiry into Aesthetics."

6. Robert Russell, "The Aesthetician as a Model in Learning about Art," *Studies in Art Education* 27, no. 4 (1986).

7. Margaret P. Battin, "Cases for Kids: Using Puzzles to Teach Aesthetics to Children," in *Aesthetics for Young People*, ed. Moore.

8. Merriam-Webster's *Collegiate Dictionary*, 10th ed. (Springfield, MA.: Merriam-Webster, 1993).

9. 미학 논의에 대한 뛰어난 자료로는 Margaret Battin, John Fisher, Ronald Moore, and Anita Silvers, *Puzzles about Art: An Aesthetics Casebook* (New York: St. Martin s Press, 1989)를 참조.

10. William Feaver, "Reawakening Beauty," *ARTnews 98*, no. 9 (October 1999): 216.

11. Louis Untermeyer, ed., *Modern American Poetry, Modern British Poetry: A Critical Approach* (New York: Harcourt Brace, 1936), p. 391.

12. Richard Foster and Pamela Tudor-Craig, *The Secret Life of Paintings* (New York: St. Martin s Press, 1986), p. 41.

13. 앞의 책.

14. Dennis O Neil, *Lasting Impressions*, catalog, Susque-hanna Art Museum, 1993, p. 32.

15. Tolstoy, *What Is Art?* p. 281.

16. Richard L. Anderson, *Calliope s Sisters: A Comparative Study of Philosophies of Art* (Englewood Cliffs, NJ: Prentice-Hall, 1990).

17. *Smithsonian*, (October 1989): 2.

18. Iredell Jenkins, "Aesthetic Education and Moral Refinement," *The Journal of Aesthetic Education 2*, no. 3 (July 1968): 35.

19. Battin et al., *Puzzles about Art*, pp. vi-viii.

독자들을 위한 활동

1. 교사와 간호사, 변호사, 여종업원, 트럭 운전자, 은행원 등과 같은 광범위한 직업을 선택해서 여섯 사람에게 "'미학'이란 말이 의미하는 것이 무엇인가요?" 하는 질문을 해보자.

2. 검은색 동그라미 그림이 캘커타의 블랙홀이나 검은색 물감 찌꺼기로, 미술가의 분위기에 따라 해석될 수 있다. 와이어스의 〈크리스티나의 세계〉에서 그녀의 집과 관련된 주제에 대한 설명에서 그 복합적 의미를 적용해 보자. 그 해석이 와이어스만큼 타당한 것인가?

3. 워홀이 브릴 상자를 그렇게 한 것처럼 평범한 물체를 선택하여 그 자체를 넘어서는 의미를 부여해 보자. 선택한 물체의 무엇을 바꾸어 놓을 수 있는가? 그 환경과 조명을 고려해 보자. 글이 씌어진 재료를 어떻게 사용할 수 있을까?

4. 피카소의 〈게르니카〉와 같은 잘 알려진 미술 작품을 골라 역사가와 미술사가, 지난 세기의 미술비평가, 폭격의 생존자 등의 관점으로 그에 대한 반응을 써보자.

5. 《미술의 원리Principles of Art》에서 콜링우드R. G. Collingwood는 "공예가는 자신이 만들기 전에 만들고자 하는 것을 알고 있다"고 말하면서 순수 미술(또는 감상 미술)과 공예를 구분하였다. 이는 도예가나 보석공예가는 가공하지 않은 재료와 관련되며 창작 과정에 한계가 있음을 시사하는 것이다.

 이런 생각을 살펴 보기 위해 마음속에 매우 분명하게 밝은 부분, 높이, 두께, 모양 등을 미리 생각하고 흙으로 도자기를 만들어 보자. 그리고 그것에 의미를 부여하고 자유롭게 형태를 덧붙이고 표면을 장식한다. 그러면서 공예와 미술을 모두 경험하게 된다.

6. 이 장에서 미술가의 의도에 대한 논의를 검토해 보자. 친구나 동료들과 다음의 사례에 대해 토론해 보자. 빈센트 반 고흐의 〈별이 빛나는 밤〉은 폭넓게 감상되고 있으며 미술 분야 전문가도 높이 평가하고 있다. 최근의 미술 시장에서는 이 그림을 걸작으로 생각하고 그 가치를 수백만 달러로 평가한다. 어떤 미술사가가 최근에 고흐가 〈별이 빛나는 밤〉이라고 제목이 붙은 작품에 대해 불만스러워하며 동생 테오에게 써보낸 편지를 찾아 공개하였다고 생각해 보자. 그는 그 편지에서 자신이 '의도했던' 것이 제대로 표현되지 않고 실패한 것으로 생각했다고 하자. 미술가의 의도와 자기 그림에 대한 그의 부정적인 평가가 이 작품에 대한 우리의 반응과 평가에 영향을 미치는가?

7. '미술에 대한 큰 의문들'이라는 제목의 전시를 게시판에 준비해 보자. '이 항아리(또는 의자, 차, 건물, 아프리카 가면 등)가 미술인가?'와 같이 학급 토론이나 실기 활동을 통해 질문이 제기되었을 때 사례가 되는 작품을 가지고 토론을 해보자. 게시판의 각 작품 밑에 '그렇다' '아니다' '그럴지도 모른다'로 표시해 보자. 학생들은 시베리아에 사는 나나이족이 만든 그림으로 수놓은 물고기 가죽 신발이 실린 자연사 박물관에서 구한 그림 엽서, 아프리카 부족의 보석과 몸의 문신을 보여 주는 《내셔널 지오그래픽 National Geographic》의 사진들, 오늘날의 아름답게 디자인된 토스터기를 찍은 사진 등과 같은 것들을 가져 오게 한다. 가능한 많은 정보가 모이면 그림들을 각각의 범주들로 이동시킨다. 아름다운 모양의 나무 형상의 경우 자연물을 미술로 생각할 수 없다고 결정하고서 '그렇다'의 범주에서 '아니다'의 범주로 옮기게 될 것이다. 하지만 누군가가 마르셀 뒤샹Marcel Duchamp의 '레디메이드'를 알게 된 다음에는 이에 대해 다시 생각하게 될 것이다.

8. 이 장의 첫 부분에 제시된 예술에 대한 톨스토이의 정의를 살펴 보자. 그가 말하는 '예술'과 '예술이 아닌 것'의 목록을 만들어 보자. 그런 다음 데 쿠닝, 렘브란트, 키퍼, 클레멘트, 커샛, 로댕, 네벨슨 등과 같은 미술가의 미술 작품에 적용해 보고, 톨스토이의 정의에 적합하다고 생각되는 작품을 골라 보자.

9. 원래 아프리카에서 만든 공항에서 파는 값싼 복제 조각품을 구해 보자. 진품을 소장하고 있는 박물관이나 수집가에게 산 것을 가져 보자. 두 가지를 비교하여 진품인 것과 서투른 위조품을 구별하는 요소들(재료의 특성, 표면, 연대나 새로움의 증거 등)을 찾아 보자. 어떤 위조품은 진품에 사용된 것과 동일한 재료로 만들어진다. 진품이나 모조품과 같은 범주로 구분하기 어려운 작품의 예들을 모아 보자.

10. 대상을 눈에 보이는 그대로 그려야 한다거나, 또는 미술가가 보이는 것 너머에 존재하는 것을 파악하기 위해 불유쾌한 주제를 사용하였다고 가정해 보자. 대중들이 어떤 작품을 불쾌하게 여기기 때문에 미술관에 대한 재정적 지원을 중단하는 것을 중심으로 논쟁을 벌여 보자.

추천 도서

Anderson, Tom, and Sally McRorie. "A Role for Aesthetics in Centering the K-12 Art Curriculum." *Art Education* 50, no. 3 (1997): 6-14.

Eaton, Marsha M. *Basic Issues in Aesthetics*. Belmont, CA: Wadsworth, 1988.

Getty Center for Education in *Arts. Art Education in Action. Aesthetics:* Episode A: "The Aesthetic Experience"; Episode B: "Teaching across the Curriculum." Viewer s Guide by Michael D. Day. Santa Monica, CA: Getty Center for Education in the Arts, 1995.

Henry, Carole. "Philosophical Inquiry: A Practical Approach to Aesthetics." *Art Education* 46, no. 3 (1993): 20-24.

Lankford, Louis. *Aesthetics: Issues and Inquiry*. Reston, VA: National Art
 Education Association, 1992.

McRorie, Sally. "On Teaching Learning Aesthetics: Gender and Related Issues."
 Gender Issues in Art Education: Content, Contexts, and Strategies. Ed.
 Georgia Collins and Renee Sandell. Reston, VA: National Art Education
 Association, 1996, pp. 30-38.

Moore, Ronald, ed. *Aesthetics for Young People*. Reston, VA: National Art
 Education Association, 1995.

Parsons, Michael J., and H. Gene Blocker, *Aesthetics and Education,
 Disciplines in Art Education*. Urbana: University of Illinois Press, 1993.

Smith, Ralph A., and Alan Simpson, eds. *Aesthetics and Arts Education*.
 Urbana: University of Illinois Press, 1993.

Stewart, Marilyn G. *Thinking through Aesthetics*. Worcester, MA: Davis
 Publications, 1997.

인터넷 자료

미학 연구 자료

미국미학회. "Aesthetics Teaching Resource." *Aesthetics Online*. 1999.
〈http://www.aestheticson-line.org/teaching/index.html〉. 이 사이트는 다른
미학, 철학, 예술 관련 자료와 링크를 포함하여 미학에 관한 정보를 제공한다.

미학과 다문화 이슈

찰머스F. G. Chalmers와 게티 예술교육연구소. "Aesthetiecs." *Celebrating
Pluralism: Art, Education, and Cultural Diversity: Multicultural Approaches
to Art Learning*. 1996. 〈http://www.artsednet.getty.edu/ArtsEdNet/Resource
/Chalmers/aesthetics.html〉 찰머스는 미술과 교육에서 문화적 다양성의 적용과
미학의 문화적 맥락을 소개하고 있다.

크리스턴 스위탤러Kristin Switala, 디지털 담론과 문화 센터, 버지니아 테크 대학교.
페미니스트 이론 웹 사이트: *Feminist Aesthetics*. 1999.
〈http://www.cddc.vt.edu/femin-ism/aes.html〉 이 웹 페이지는 풍부한 전기와
페미니스트 학자, 미술가, 관련된 온라인 자료와 관련된 웹 사이트들을 링크해
놓고 있다.

교육과정과 교수자료

ArtsEdNet, 게티 미술교육 웹 사이트. *Philosophers Forum: Asking Big Questions
about Art*. 1998. 〈http://www.artsednet.getty.edu/ArtsEdNet/Resources/
Philos/index.html〉 혁신적인 *ArtsEdNet* 프로그램에서 두 철학자인 이턴 박사와
무어 박사는 K-12 미술교육의 전문가인 스튜어트 박사의 논평과 함께 미적 탐구
모델을 제시하고 있다. 그들의 토론은 교실 환경에 대한 미학 탐구의 적용을 직접
보여 주고 있다.

ArtsEdNet, 게티 미술교육 웹 사이트. *Art Education in Act: Aesthetics*. 1995.
〈http://www.artsednet.getty.edu/ArtsEdNet/Resources/Aeia/aesthet-ics.htm
l〉 이것은 Art Education in Action(관련 도서 참고) 비디오 시리즈의 온라인
버전으로 수업 계획안과 비디오 해설을 포함하고 있다. 미술 이미지 또한
제공된다.

샐리 맥로리Sally McRorie와 예술교육 게티 센터. "Questioning the Work of Sandy
Skoglund: Aesthetics." 1996. 〈http://www.artsednet.getty.edu/ArtsEdNet/
Resource/Skoglund/mcrorie.html〉 미술 제작, 미술 비평, 미술사 등의 수업을
위해 특정하게 공식화한 질문으로 담임교사에게 미학에 대한 정의를 제공한다.
미학자가 하는 탐구 과정을 직접 보여 준다. 이 자료는 미술가 스코글런드의
온라인 작품 전시와 관련되어 있다.

줄리 반 캠프Julie C. Van Camp와 롱 비치의 캘리포니아 주립대학교. *Freedom of
Expression at the National Endowment for the Arts: Governmental De-termi-
nations of Aesthetic Value*, 1997-1999.
〈http://www.csu-lb.edu/~jvancamp/freedom4.html〉 이 웹 사이트는 미학,
법률, 교육과 관련된 학문간 교육 프로젝트의 일환으로 만들어진 것이다. 정부의
예술 기금에 대한 대표적 논쟁을 담고 있으며, 표현의 자유, 외설, 미적 판단의
논쟁에 관심을 가지는 교사에게 유용한 깊이있는 정보를 제시한다.

Ⅳ

지도의 실제

미술 지도방법

교실에서의 실제

가르친다는 것은 지적이고 윤리적인 활동이다. 이것이 잘되려면 사람들에 대한 사려깊고 상냥한 관심(폭넓은 각성과 탐구와 비평)이 필요하다.'

_ 윌리엄 에어스

우 리는 미술을 가르치는 것에 대해 어떻게 생각하고 있는가? 한 10세 어린이가 이웃에 사는 한 도예가가 도자기를 내던지는 것을 매료된 눈으로 바라보고 거의 신들린 듯이 흙을 다루는 손동작을 보며 자신이 물레를 돌리는 모습을 상상한다. 5학년인 소녀는 다양한 고대 의식에 관한 교사의 설명을 듣거나 마야 사원에 관한 슬라이드를 보는 데 관심이 있다. 반면에 2학년 아이는 교사에 의해 선택되어 미술 시간에 필요한 여러 재료들을 나누어 주는 것을 돕는 자신을 자랑스러워한다. 이런 상태의 어린이들을 두고 어떤 사람은 '방법론'으로 알려진 것을 정의하는 방식으로, 또는 좀더 건조한 '교수법'이라는 용어로 학습 방법에 관한 결정을 해왔다. 모든 어린이는 독특한 개인들이고 학교에서 학생들의 다양한 범위의 학습 방식이나 능력에 직면하게 된다는 사실을 제2부에서 언급하였다. 제3부에서는 영역간에 균형잡히고 미술에 대한 이해를 돕는 미술 프로그램의 지도 내용을 광범위하게 논의하였다. 학습자와 교과의 폭과 깊이가 결정되면 미술교사는 다양한 교수방법을 개발하고 적용할 필요가 있다.

미국.

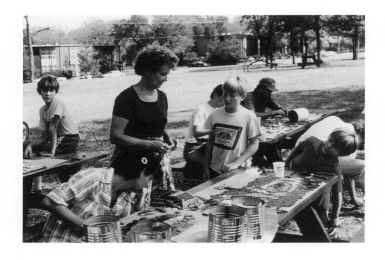

실제로 이전 장에서 설명한 미술 프로그램의 유형들은 다양한 교수방법을 필요로 한다. 예를 들어, 미술교사는 조형 활동을 위한 기법을 시범보이고, 미술 작품에 관한 책이나 슬라이드를 보여 주며, 미술 작품에 관한 토론을 이끈다. 이 장에서는 초등학교와 중학교 교실에서 미술을 가르치기 위한 실제 활동과 쟁점들에 관하여 논의할 것이고, 다양한 교수 상황에 적합한 교육방법의 범위에 대해 살펴볼 것이다.

방법론

방법론은 '어떻게' 가르칠 것인가를 엄격하게 미리 짜놓은, 일련의 단계별 지침들이 아니다. 교사들은 수많은 방법들을 사용할 수 있고 사용해야 한다는 것은 분명하다. 교육과정이 교육내용을 다루는 것이라면, 방법론은 교육과정의 목표를 실현하도록 학생들을 움직이게 하는 가장 효과적인 수단 자체와 관련된 것이다. 하나의 프로그램을 잘 계획하고 자료도 풍부하게 준비할 수 있지만, 교사가 어린이를 생산적인 방식으로 움직이게 하는 과정을 잘 알지 못한다면, 교사와 학생이 계획한 만큼 그 미술 프로그램이 잘 활용될 수 없을 것이다.

　　방법론은 동기부여의 원리와 기법을 이해하고 그것을 학습, 관찰,

반영할 수 있도록 조절하는 것이다. 어린이와 과제의 유동적 특성에 따라 학습방법은 결정할 때 절충적인 접근이 가능하다. 일반적인 수업의 세 가지 방법은 다음과 같다.

1. '지시법'은 기능이나 기법, 과정 등을 전달하는 데 효과적이다.
2. '소크라테스' 방법 또는 문답법은 개인이나 집단에 적용되며, 해답을 찾는 학생들을 '지도하는' 데 적합하다. 이 방법은 교사에게 특별한 기술을 요구하고 시간도 많이 걸린다. 그러나 특히 미학이나 사상, 이론, 해석, 분석을 다루는 수업 영역에 적합하다.
3. '발견'법을 통해 교사는 개방적이고 추론적이며 문제해결식의 수업 여건을 마련한다.

　　같은 수업이 아니라면 교사는 교수 내용에 따라 같은 단원에서 몇 가지 유형을 동시에 사용할 수 있다. 위의 세 가지 일반적인 접근법은 서로 다른 문제점들을 제시함으로써 설명, 동기부여, 학생-교사간 관계의 다양한 유형의 방법들을 제시한다. 교사는 각각의 접근법을 적절한 때에 활용해야 한다. 새로운 매체를 소개하는 데는 지시법이나 발견법을 활용할 수 있고, 미술 작품의 의미에 대한 토론에서는 소크라테스의 문답법을 활용할 수 있으며, 안전에 대한 주의를 환기시키는 데는 지시법이 적절하다. 접근 방법들은 융통성이 있어야 하고, 특정 어린이, 재료, 아이디어 등에 적합한 다양한 전략에 의한 교수법이 적용되어야 한다.

　　지금까지 논의된 것들은 일반적인 접근방법이다. 또 다른 수준의 방법론에서는 교수의 구체적 측면들을 다루게 된다. 교사들이 그림을 잘 그릴 수 있는 방식을 제시할 때('큰 부분을 먼저 그리세요. 그러고 나서 작은 부분을 그리고 그 부분에 맞는 붓을 선택하도록 하세요' 또는 '색을 혼합하기 전에 공간을 칠하는 데 필요한 물감의 양을 생각하세요'), 그들은 가장 초보적인 수준의 방법론을 쓰고 있는 것이다. 두 교사가 문자 디자인을 가르치는 가장 효과적인 방법을 논의하거나 낭비나 사고를 최소화하는 방식으로 새로운 용구를 소개하려고 한다면, 이것은 둘 다 직접적이고 실제적인 수준의 지시적 방법론이다. 넓은 의미에서, 교수 방법에 관한 논의에서 다음과 같은 의문이 제기될 수 있다. 교사는 학생

들이 미술 작품의 상징을 더 잘 이해하게 하기 위해 어떻게 도울 것인가? 교사는 학생들의 눈을 뜨게 하고 주변 환경의 미적 측면에 대한 인식을 고양시키기 위해 무엇을 말하고 실천할 것인가? 교수 방법은 동기부여와 훈련의 문제와 어떤 관련이 있는가? 이러한 질문을 자세하게 다루기에 앞서 교수 방법에 관한 일반적인 배경에 관심을 기울여야 한다.

미술 수업의 배경

미술은 어떤 다른 교과들과 마찬가지로 본질적으로 매우 재미있고 매력적인 과목이라는 사실과 별개로, 수업이 엉터리로 이루어질 수 있다. 학생들이 그 과목을 싫어하게 만들고 그 이후의 삶에서 그 과목을 접하고 싶어하지 않는다면 교사는 실패한 것이다. 교사는 교과 내용을 강조하는 데 너무 관심을 가진 나머지 그 과목에 대한 학생들의 태도와 감정을 무시해서는 결코 안 된다. 일반적으로 교사가 충분히 준비되어 있고, 마음속에 학습 목표를 분명하게 가지고 있으며, 그 목표를 학생들이 이해할 수 있게 설명한다면, 학생들은 미술 수업에 긍정적으로 반응할 것이다.

　교사가 미술을 잘 가르치면, 어린이들은 학습에 열중하게 되고, 그런 경우 미술이 전체 학교 분위기에 영향을 미치게 되어, 그러한 좋은 영향이 다른 부분의 학습에도 도움을 주게 될 것이다. 어린이들은 사고가 활발해지고 자신과 자신의 학교 생활에 좀더 큰 흥미와 자부심을 갖게 된다. 학교 강당, 교실, 교장실 등은 재미없는 공간에서 시각적으로 흥미로운 공간으로 변하게 되고, 어린이들은 작품 전시회를 보여 주기 위해서 부모들을 자랑스럽게 학교로 데려오게 될 것이다. 교장 선생님은 학생뿐만 아니라 교사들과의 사이에 또한 지역사회와 학교 사이에 좀더 높은 수준의 협력 관계를 유지하게 될 것이다. 무엇보다도 '성공적인 교사는 학생들로 하여금 미술을 중요하게 여기게 하며' 또한 왜 미술에 시간과 돈을 들일 필요가 있는지, 왜 미술이 일반교육에서 정당한 위상을 가져야 하는지 학부모들이 이해할 수 있도록 돕는 것도 중요하다.

누가 미술을 가르쳐야 하는가?

미국미술교육협회(NAEA)는 "미술 수업은 미술 교사 자격이 있는 이들에 의해 이루어져야 한다"라고 주장하였다.[2] 초등학교 수준에서 전문가

이런 집단 수업의 방법에서
(1) 전교생들이 방과후 활동을 하기 위해 운동장에 모였다.
(2) 각 어린이들이 화분을 놓고 선으로 그리고 있다. 그러고서 이들 작품은 각 교실에서 비평 활동을 거쳐 수채화나 혼합 매체를 이용하여 좀더 완전한 작품으로 만들어졌다. (일본)

에 의해서 미술교육이 이루어져야 한다고 주장하는 사람들은 대부분의 담임교사들이 기본적인 미술교육을 받지 못했으므로 미술을 가르칠 자격이 미흡하다고 주장한다. 미술교사들이 미술 수업을 진행하려면 특별한 준비가 필요하다. NAEA는 담임교사들이 이미 무거운 교육적 책임을 지고 있으므로, 또 다른 교과에 관련될 필요가 없다고 지적한다.

　어떤 주에서는 초등학교 수준에서 미술이나 다른 교과의 전문가를 고용하는 것을 반대한다. 이 논쟁의 양측은 미술 전문가들이 일반적으로 담임인 일반교사들보다 미술을 더 잘 가르칠 수 있다는 데는 동의하는 것

으로 보이지만, 일부는 다른 요소들이 고려되어야 한다고 지적한다. 전문가에 의한 교육을 반대하는 이유 중에는 경제적인 문제도 있고 철학적인 이유도 있다. 어떤 교육자들은 미술이 교육과정의 다른 부분과 통합되어야 하고, 미술이 기본 교육과정의 한 부분이기 때문에 담임교사에 의한 수업이 최선이라고 주장한다. 그들은 미술 전담교사들이 여러 학교들을 옮겨다니는 미술 프로그램의 경우 수백 명의 학생들을 접하게 되어, 학생들의 이름을 외우거나 개별적으로 학생들과 의미있는 관계를 맺는 것이 불가능하다는 점을 지적한다. 어떤 경우에는 미술교사가 짐수레로 교실에 어떤 재료를 가져올 수 있느냐에 따라 미술 프로그램이 제한을 받기도 한다.

　　다른 지역보다 자치권이 강한 지역의 학교에서는 누가 초등학생에게 미술을 가르쳐야 하는가 하는 문제를 지역사회의 결정에 따르고 있다. 또 다른 지역의 경우 일부 초등학교에서는 미술 전문가를 고용하고 일부는 그렇게 하지 않는다. 미술 수업을 미술교사와 담임교사가 협동하여 진행하는 지역도 있다. 통계에 의하면 미국 공립 초등학교의 85퍼센트가 시각 예술 교육을 실시하고 있다고 한다. 교실의 43퍼센트는 미술 전문가가 미술을 가르치고 28퍼센트는 담임교사가 가르친다. 나머지 29퍼센트는 미술 전문가와 담임교사가 함께 미술을 가르치고 있다. 미국에서 초등 미술 전문가의 고용 상황은 지역에 따라 아주 다양하다. 서부에서는 학교의 53퍼센트가 담임교사에 의해 미술 수업이 이루어진다고 보고되고 있는 반면에, 북부에서는 7퍼센트의 학교를 제외하고 대부분 시각 예술 전문가를 교사로 두고 있다.[3]

　　누구에게 미술 수업의 책임이 있든지 간에, 모든 교과에서 유능한 교사는 다음과 같은 능력이 필요하다.

1. 교육과정의 내용을 잘 파악하고 특정한 교수 학습 상황에 적합한 교육자료, 과제, 활동 등을 확인하고 창출하는 능력
2. 학습에 도움을 주는 분위기를 조성하는 능력
3. 개인적으로나 집단적으로 학습 요구에 대한 진단을 할 수 있도록 학생 활동의 선택된 측면들을 정확하게 관찰하고 기록하는 능력
4. 동료, 학부모, 지역사회 사람들과 효율적이고 조화롭게 협력하는 능력

5. 지위 수준에 적합한 행정적 업무를 수행하는 능력
6. 교육과정의 목표와 학생의 지적·사회적 배경과 조화를 이루는 방법론을 선택하는 능력

　　대부분 국가는 초등학교 수준에서 전문적인 교육을 받은 미술 전문가가 없다. (이스라엘, 캐나다, 미국은 몇 안 되는 예이다.) 대부분 국가에서는 담임교사가 미술을 가르치는 것으로 추정된다. (영국, 한국, 오스트레일리아, 뉴질랜드는 미술 전문가가 아닌 교사에 의해서 수행되는 매우 활발한 미술 프로그램을 갖고 있다.) 일본은 모든 담임교사 양성 과정에서 미술교육 강좌를 최소 두 개 이상 듣게 하고 있다.

　　어린이에게 국어, 수학, 사회 과목을 가르치기를 좋아하고 충분한 능력과 감각을 가지고 있는 교사라면 미술 프로그램을 지도할 수 있는 능력이 있다. 다른 교과와 마찬가지로 미술은 교사에게 디자인에 관한 지식이나 미술 작품에 대한 전문적인 지식, 물감이나 찰흙 같은 재료를 다루는 능력 등과 같은 특별한 지식과 기능을 필요로 한다. 유능한 교사는 잘 짜여진 미술 교육과정의 지원을 받아 미술교육에 관련된 지식을 얻고 기능을 터득할 수 있을 것이다. 미술을 가르칠 때의 문제, 즉 학급의 운영과 통제, 교과, 수업 준비, 학생 지원, 프로그램의 결과에 대한 평가 등은 폭넓게 말해서, 일반적인 학교 프로그램의 문제들과 유사하다.

　　교실에서 미술 활동을 하기 위해 교사들이 예술가나 비평가, 역사가가 되어야 하는 것은 아니다. 만일 기본 재료들을 다룰 수 있고, 바람직한 미술 교육과정의 도움을 받을 수 있다면, 담임교사도 미술 전문가와 똑같은 수준은 아니더라도 어린이들에게 훌륭한 미술 프로그램을 제공할 수 있다. 기본적으로 미술교육을 제공하는 교사의 유형에는 세 가지가 있다.

1. 제재를 부여하고 자유로운 프로그램을 수행함으로써 미술을 하는 아이들을 격려하는 준비에 한계가 있는 담임교사
2. 교사 연수를 받거나 스스로 연구하는 데 많은 시간을 할애하며, 미술 제작을 넘어서 미술을 이해하는 활동을 시작할 수 있는 담임교사
3. 미술뿐만 아니라 교육학의 양성교육을 받아 어린이 미술 활동을 향상시킬 수 있는 지식을 갖춘 전문 미술교사

이 책의 목적은 이 세 가지 유형의 교사들 모두에게 도움을 주는 것이다.

설령 모든 초등학교에 갑자기 미술 전담교사가 배치된다 하더라도, 각각의 어린이들이 미술 전문가들의 지도에 따라 목표에 도달할 수 있도록 주당 시간을 확보하는 문제가 여전히 남는다. 이상적인 상황은 담임교사가 교육을 받은 미술교사들을 돕고 프로그램의 성공을 위해 함께 책임을 다하는 것이다.

미술 수업의 실제

교수 방법에 관한 다음의 논의는 실제로 실천되고 증명된 활동을 바탕으로 한 것이다. 교수법에 대한 강의를 들었던 사람이라면 누구나 제시된 개념에 익숙할 것이다. 현대의 미술 프로그램은 적극적인 지도와 지속적이면서도 융통성 있는 방법론이 필요하다는 강한 신념에 근거하고 있다.

훌륭한 교사는 어린이의 자연스러운 흥미와 능력이 다하는 지점에서 시작한다. 1930년대 초반의 진보주의 교육철학의 시대에 교사는 어린이의 모든 행동을 최상의 잠재력에 대한 증거로 받아들이려는 경향이 있었다. 이제는 지도나 동기부여, 또는 특별한 자료 없이 어린이 스스로 하는 행동의 대부분은 단순히 반복적인 것으로 어린이가 가진 본래 능력의 표시가 아니라는 사실이 밝혀졌다. 그렇다면 그들의 발달 수준은 그대로 머무르기보다는 앞으로 나아가야 할 일시적인 정체 상태로 여겨져야 할 것이다. 똑같은 배치의 무지개나 만화 캐릭터, 또 다른 도식적 표현들을 보는 데 싫증이 난 교사라도 어린이들이 능력을 개발할 수 있도록 가르쳐야 한다. 훌륭한 교사는 그 어떤 것이든 그 다음 단계에 도움이 된다는 것, 즉 도식적 표현들도 발전할 가능성이 있다는 것을 알고 있다. 심지어 간접적인 이미지들도 독창적인 사고를 위한 출발점이 될 수 있다.

환경 조성

방법론은 학생들이 미술실에 들어오기 전부터 시작된다. 담임교사의 역할은 교실을 준비하는 데서부터 시작된다. 교사들은 상품 제조업자들이 제공하는 '상업적인 제품을 피하고' 대신에 미술 작품 사진이나 꽃이나 나무, 식물과 같은 자연물을 배치하는 것이 좋다. 미술실이 있는 미술교사는 시각적으로 짜임새 있고 풍부하게, 또한 합리적이고 깨끗하게 정돈된 환경을 조성할 수 있다. 처음에 학생들이 들어섰을 때, 미술실에서 그들을 기다리고 있는 잠재된 흥분에 대한 암시를 받을 수 있어야 한다. 제대로 가르치는 교사는 문 앞에 서서 학생들을 맞이하며, 질서가 잡힐 때까지 수업을 시작하지 않고 상냥한 표정을 짓는다. 교사가 스스로에게 던져 보아야 하는 질문은 아주 간단하다. 즉 내가 만약 학생이라면, 이 교실 안의 환경이 나의 생각과 태도에 도움이 될 것인가? 어린이들은 이 공간을 어떻게 느끼고 있는가?

미술의 자원

어린이들은 자신들의 경험에 의해 미술에 반응하고 미술을 표현하도록 동기화될 수 있다. 어린이들은 하루하루 집이나 놀이터, 학교, 동네의 생활 속에서 많은 경험을 한다. 이전의 경험에서 얻어진 통찰력을 각각의 새로운 경험에 적용시킨다. 새로운 경험이 어린이의 관심을 불러일으키고 이전의 경험을 충분히 상기하게 하였다면 학습이 일어난 것이다. 또 어린이가 새로운 경험에 관심을 갖지 않는다면, 아마도 그 경험으로부터 얻은 것이 없을 것이다. 그러나 어린이가 즐거워하는 경험은 대부분 어린이의 지적 활동을 불러일으키고 감정을 자극하므로 대개 미술표현을 위한 적절한 주제로 삼을 수 있게 된다.

교사는 어린이의 기억과 상상력, 삶의 경험을 존중하면서 실기 활동뿐만 아니라 미술사와 비평에 대한 인식을 위한 환경을 조성해야 한다. 예를 들면, 일곱 살의 어린이가 자신의 가족을 그리고 싶어할 때, 커샛이나 피카소, 비어든의 가족화나 조각 작품은 어린이의 특별한 관심을 끌 수 있을 것이다. 미술의 주제가 일상생활과 가족, 사랑, 갈등, 환상, 공포와 같은 인간의 보편적인 경험에 근거한다는 것은 다양한 문화의 미술에서 분명히 나타난다. 미술은 종종 우리가 인간으로서 공유하는 경험과 직접 관련된 것들이다. 이것은 적어도 어린이에게는 틀림없는 사실이다.

그래서 동기부여의 주요 자원은 바로 어린이의 내적 · 외적인 삶이다. 학생을 감각의 세계와 환상, 상상, 꿈의 세계와 긴밀하게 작용하면

서 사고하고 느끼는 유기체로 본다면 교사는 동기부여의 가능성에 대해 좀더 큰 통찰력을 갖게 될 것이다. 어린이의 '전체적인' 성향은 동기부여를 위한 자원을 제공하기 때문에, 교사는 실제의 경험을 넘어서 꿈의 세계와 공포, 욕망, 공상 등과 같은 내적 비전을 불러일으킬 수 있는 것을 찾아낼 수 있다. '미술 프로그램의 매우 실질적인 기능은 세상에서 관찰하고 직접 경험한 것에 대해서뿐만 아니라 느끼고 상상한 것에 대해서도 시각적 구체화를 제공하는 것이다.'

동기부여

일반적으로 교사는 외적 동기부여와 내적 동기부여를 구별해야 한다. 외적 동기부여는 경쟁과 점수와 같은 외부의 강제가 힘으로 구성되어 어린이 동기부여에 영향을 미치는 것이다. 내적 동기부여는 잘해내고자 하는 욕구처럼 어린이 스스로 가치가 있다고 여기는 내적 기준과 목표에 관련된 것이다. 교사는 외적 동기부여에 의한 단기적인 결과를 얻으려 하지 말고 장기적으로 어린이 발달에 훨씬 더 유익한 내적 동기에 집중해야 한다.

무엇으로 동기부여를 할지 결정해야 하는 교사는 다음과 같은 문제를 고려해야 한다. 어린이들로 하여금 교사가 제공한 재료를 가지고

매체가 동기를 부여하는 예를 들어 보면, 처음 찍어내는 판화를 접하는 것은 판화의 다른 단계에서는 맛볼 수 없는 특별한 흥분을 준다. 판화를 완성할 때, 학생들은 판의 크기, 종이, 즉 대지나 받침종이(흰색으로 할 것인지 색이 있는 종이로 할 것인지, 콜라주로 할 것인지 몽타주로 할 것인지)와 잉크의 색을 선택해야 한다. 이러한 각 단계에서 교사는 어린이들이 독자적으로 문제를 해결할 수 있도록 이끌어야 한다.

자신들의 경험을 표현하도록 하는 가장 효과적인 방법은 무엇인가? 이 시점에서 교사는 학급 어린이들의 주의를 끌 수 있는 기법으로 주제를 재료에 연결시키는 다양한 상황을 고려해야 한다. 사용한 적이 없는 흥미로운 재료에 초점을 맞출 수도 있고, 새로운 영상 자료를 수업에 도입할 수도 있으며, 교실 밖에서 가져온 재료를 사용하여 게시판을 꾸밀 수도 있다. 교사는 학생들을 활발한 토론에 참여시키거나, 동물이나 특이한 정물을 교실에 가져올 수도 있다. 또 현장 견학을 계획하거나 전문 강사를 초청하고, 특별한 기능을 시범보이거나 어린이들이 미술 용어를 활용할 수 있도록 미술 작품을 이용할 수도 있다. 이런 몇 가지 예에서, 같은 시간에 몇 가지 아이디어들을 결합할 수도 있다.

기초적인 동기부여를 제공하기 위해서 토론을 계획할 때, 일반적으로 명랑한 외향적인 아이들 외에도 더 많은 어린이들이 참여할 수 있도록 해야 한다. 교사는 학급 구성원들이 중점 사항에 이를 때까지 대부분의 토의를 '그들' 스스로 진행하도록 배려해야 한다.[4] 교사는 미술 작품 사진을 보여줄 때 아이들을 가까이 함께 앉도록 자리를 배치하거나 학급을 작은 그룹으로 나누어 서로의 상호작용을 높이는 것이 현명한 방법임을 알게 될 것이다. 이러한 종류의 수업에서 교사의 인격, 일에 대한 열정, 비범한 아이디어의 수용, 의사 소통을 위한 능력 등 모든 것이 중요한 역할을 한다. 학급의 활기가 떨어지고 작품 제작의 수준을 높여야 할 때, 간단한 연출로 동기부여가 강화될 수 있다. 창의성과 상상력을 발휘해야 한다.

보통 어린이들은 자신들의 경험과 미술 활동을 연결시키지 않는다는 사실을 기억하는 것이 중요하다. 교사가 어린이에게 기억에 남는 경험에 대해 그림을 그리게 하거나 무엇이든 좋아하는 것을 그리게 하면, 그 결과는 대부분 실망스러운 것이다. 그러한 상황에서 어린이들은 어디에서부터 시작해야 할지 모르는 것이다. 선생님을 올려다보며 애처로운 표정으로 '우리가 하고 싶은 것을 해야만 하나요?' 하고 묻는 유명한 만화는 이런 점을 잘 보여 준다. 이는 어린이가 표현할 능력이 없어서가 아니라 오히려 완전히 자유롭게 표현하는 활동을 해본 경험이 없기 때문이다.

교수법의 범위

교육의 목표, 교육과정, 평가를 함께 언급하지 않으면서 교수법에 대해 논의하기는 어렵다. 왜냐하면 그것들은 모두 서로 관련되어 있고 각각의 것들은 서로 영향을 미치기 때문이다. 미술 교육과정에 대하여 우리가 제안했던 광범위한 미술의 내용은 다양한 교수법이 필요함을 시사한다. 추가적 평가가 아니라면 평가는 교육과정이 전개되는 과정에서 이루어져야 한다. 교사들은 교실에서 수업을 진행할 때, 교육과정의 목표와 수업을 위한 내용, 학습 분위기 조성을 위한 활동, 교사가 학생의 발달과 프로그램의 성공에 대해 평가하는 데 도움이 되는 평가 과정 등에 대하여 인식하고 있어야 한다. 이런 점을 기억하면서, 이제 구체적인 교수법에 대해 논의할 것이며, 경우에 따라 서로 밀접한 관련이 있는 다른 주제에 관하여 언급할 것이다. 그와 더불어 교육과정 조직과 평가에 관한 장에서는 이번 논의에서 다룬 아이디어들을 참고할 것이다.

수업이라는 예술

수업은 하나의 예술 형태로 간주할 수 있다. 학교에서 교수와 학습을 개선하는 방향으로 많은 발전이 이루어져 왔지만, 수업은 분명 일정한 반응이나 응답이 확실하게 예측되는 구체적인 행위를 다루는 과학이 아니다. 훌륭한 교사의 수업에 대해 "그녀는 교실에서 예술가야." "그는 그 상황을 아름답게 다루었어." "얼마나 창의적인 교사인가!" 하는 찬사가 쏟아지는 것은 드문 일이 아니다. 훌륭한 교사에게는 언제나 이런 찬사가 따른다. 배우나 시인, 무용가, 음악가, 미술가 등의 예술가와 마찬가지로, 교사들은 일련의 의미있는 행동을 개발하고 이를 그들의 경험과 목적에 따른 알맞은 상황에 적용한다. 예술이나 교육에서 초보자가 전문적인 숙련자와 구별되는 차이점 중의 하나는 레퍼토리가 제한적이라는 점이다. 이번 논의에서 우리는 많은 훌륭한 교사들이 자신들의 교육목적과 학생들의 요구에 맞추어 융통성 있고 유연하게 사용할 수 있는 교수법들을 살펴볼 것이다.

다음은 훌륭한 교사들이 사용하는 다양한 접근 방법들이다.

시범	학생 보고서
과제	게임
시청각 자료 소개	현장 견학/ 초청 강연
강의	극화
개별 작업	시각적 전시
협동 작업	토론

이러한 방법 중 대부분은 미술사, 비평, 미학 또는 어떤 여러 가지 양식의 미술 실기를 지도하는 활동과 관련하여 이전 장에서 언급한 바 있다. 위에 제시된 항목들은 효율성의 순서로 나열된 것이 아니며 모든 방법들이 다 나열된 것도 아니다. 훌륭한 미술교사들은 종종 한 시간에 여러 가지 방법을 함께 사용한다.

시범

어린이들이 붓, 템페라 물감, 물통, 종이수건을 준비하고 낡은 셔츠를 입고서 그림을 그리려고 할 때, 교사는 붓에 물감을 묻히는 방법, 화면에 색을 칠하는 방법, 물에 붓을 씻는 방법, 종이 타월에 붓을 닦는 방법, 또 다른 색을 묻히는 방법 등을 시범으로 보여 준다. 어린이는 시범을 보는 것을 좋아하고 교사가 칠판을 사용하는 것을 보면서 특히 즐거워한다. 사실 종이나 칠판에 그어지는 선을 무시하기는 거의 어렵다. 그림을 그리며 설명하는 능력은 학생들이 비교적 짧은 시간 안에 교사를 신뢰하도록 해준다.

교사는 미술실 밖에서 학생들에게 그들이 공부하려는 미술사 주제에 관한 정보를 찾기 위해서 도서관에서 참고 자료를 사용하는 방법을 보여줄 수 있다. 교사는 학생에게 백과사전, 미술용어 사전, 미술이나 미술가에 관한 서적들을 어떻게 활용하는지 보여줄 수 있다.

과제

수년간의 미술교육을 받는 동안 미술에 관한 어려운 문제들에 대한 많은 토론을 경험한 6학년 학생들은 스스로 글을 쓸 수 있게 된다. 교사는 학생들에게 어려운 미술적 상황에 관하여 설명하고, 그 문제에 대한 학생

들의 반응을 쓰고 그런 결정을 하게 된 이유를 설명하도록 하는 과제를 내준다. 다음이 그런 상황을 보여주는 예이다.

> 17세기 거장의 유명한 작품이 수년간 대형 박물관에 전시되어 수천 명의 미술애호가들이 그 그림을 감상해 왔다. 그 그림은 사진으로 촬영되고 아름다운 그림으로 복제 인쇄되어 박물관 가게에서 판매된다. 수천 명의 사람들이 이 작품 사진을 집에 걸어 두었다. 정기적인 청소를 하던 중 관리자는 엑스레이를 통해 화가가 자신의 다른 작품 위에 그 명화를 덧그린 것임을 밝혀냈다. 가난한 화가는 새 캔버스를 살 수 없을 때 그렇게 하였다. 전문가들은 새로 발견된 그림도 익숙해진 명화만큼 훌륭한 것임에 동의하였다. 박물관장은 어떻게 해야 할까?
> a. 전에 볼 수 없었던 그림을 찾아내기 위하여 유명한 작품을 벗겨낼 권리가 있을까? 이렇게 하면 이전의 명화는 파괴될 것이지만 그 거장의 또 다른 명작을 세상에 보여줄 수 있을 것이다.
> b. 명화를 현재와 같이 보존하고 그 속에 숨어 있는 그림을 그대로 두어 볼 수 없게 할 것인가?

과제를 하면서 어린이들에게 잡지나 신문의 기사를 오려 오도록 할 수도 있다. 오려진 기사는 게시판에 붙이거나 미술계에 어떤 일이 일어나고 있는지 토론하는 데 활용할 수도 있다. 앞의 미학에 대한 장에서 다른 방법들을 더 살펴보았다.

시청각 교육

어린이들은 교육용 영화, 비디오를 보거나 긴 슬라이드 강의를 듣는 것을 지겨워하는 경우가 많다. 교사가 어린이의 수업 수용 능력이나 주의력에 맞게 적절히 조절하여 시청각 교육이 지루하지 않도록 해야 한다. 예를 들어, 그 전체를 보여 주기보다는 교사가 비디오를 미리 보고 그 미술 수업과 관련된 개념이나 기법 또는 이해에 초점을 맞춘 부분만 선택하는 것이 필요하다. 미술 실기 활동과 연결되는 짧은 시청각 교육은 대부분 효과적이다.

어린이들이 콜라주 작품을 만드는 동안 교사는 초현실주의 작품들에 관한 슬라이드를 보여줄 수 있다. 그런 뒤에 불을 켜서 어린이들이 자신의 작업을 다시 시작할 수 있도록 한다. 이는 5분 이상 걸리지 않는다.

또는 고딕 성당에 있는 스테인드글라스 창문에 관한 비디오 테이프를 10분 정도 시청할 수 있다. 비디오 상영 후에 교사는 그 주제에 관한 질문들이 있는 학습지를 나누어 준다. 동기부여를 강화하기 위해 시범과 강의를 결합할 수 있다.

강의

도자기 수업을 시작하기 전에, 교사는 어린이들에게 찰흙과 유약, 찰흙을 다루는 도구들을 가지고 작업할 때 알아 두어야 할 위험사항이나 안전상의 주의사항을 포함하여 찰흙 다루기에 관한 짧은 강의를 할 수 있다. 미술실의 가마에 대해 설명하고, 가마 안의 높은 온도에 대해 설명하면서 교사는 소성하는 과정을 미리 안내해 주어야 한다. 강의하면서 시범을 함께 보여줄 수도 있다.

또 다른 강의에서, 교사는 아프리카 가면에 관한 슬라이드를 보여주면서 어린이들에게 아프리카 사회에서 가면의 용도에 관하여 이야기해 줄 수 있다. 수업이 좀더 수준높은 교육과 연관되는 경우가 많지만, 교사가 시간과 내용을 잘 조절하고 강의와 관련된 시청각 보조 자료를 활용하면, 이 방법은 모든 연령 집단에게 효과적일 수 있다.

강의법은 학생들의 토론이나 참여를 포함하여 제한적으로 활용한다. 그러나 짧은 이야기는 복습이나 특별한 사항을 강조하는 데 효과적이다. 교사는 곧 학급 어린이들이 주의를 집중하는 시간과 그것이 어린이들의 주의력을 조절하는 교사들의 능력과 어떤 관련이 있는지에 민감해지게 될 것이다.

개별 작업: 미술실 활동

다른 과목에서 그렇듯이, 대부분의 미술 학습 활동은 학생에 의한 개별 작업 활동을 포함한다. 어린이들은 그들 자신의 미술 표현에 몰두할 때, 또는 개별적인 읽기나 쓰기 과제를 할 때, 교실에서 남는 시간 동안 학습 센터를 이용할 때, 개별적으로 활동한다. 훌륭한 교사는 단체 활동과 함께 많은 개별 작업을 하게 하여 어린이들이 교실 안에서 다양한 활동을 할 수 있도록 한다. 그러나 어린이들은 각자 다른 친구들의 작품을 감상할 기회와 더불어 개인적인 미술 표현을 할 기회가 필요하므로 항상 개

별 활동 시간이 주어져야 한다.

　　제11장에서 살펴본 미술 비평 활동에 참여한 후에, 각각의 학생들에게 교실 앞에 전시된 그림에 관한 몇 가지 질문이 적힌 학습지를 주거나 그 작품에 대한 어린이의 개인적인 반응에 대해 이야기하도록 할 수 있다. 그때 각각의 학생들은 학습지를 완성하여 교사에게 주고, 교사는 그것을 읽은 후에 서술된 것 중에 몇 가지 가치있는 내용에 대해 서로 공유하게 할 수도 있다.

　　미술관을 방문해서 어린이들은 미술관 가이드가 안내하는 견학에 참여할 수 있다. 학생이 견학을 마치고 질문을 한 후에, 미술교사는 학생들에게 자신들이 좋아하는 작품을 10분 동안에 고르게 할 수 있다. 어린이들에게 작품에 대한 설명문들에서 정보를 얻어 그 작품에 대한 간단한 설명을 적고, 왜 그 작품을 선택했는지 말할 수 있도록 준비하게 한다. 미술관이 넓은 경우에는 한두 개의 전시실로 제한해서 과제를 내줄 수 있다.

협동 작업

어린이들을 그룹으로 구성해서 학교 근처에 있는 벽에 그림을 그리거나 디자인하는 벽화 작업을 하도록 할 수 있다. 어린이들과 교사는 그림을 그릴 벽을 확인하고, 벽에 그림을 그리기 위해 관청과 주인에게 허락을 받아야 할 것이다. 각각의 그룹들은 한 가지씩 과제를 맡는다. 한 그룹은 도서관에서 벽화, 특히 지역사회의 환경 면에서 최근 벽화의 흐름에 대하여 조사하는 일을 맡는다. 교사는 멕시코의 벽화가 디에고 리베라와 호세 클레멘테 오로스코나 미국 내에 있는 라틴계 미술가의 벽화 제작 전통에 관심을 갖도록 지도할 수 있다. 또 다른 그룹은 배경을 계획하는 일을 맡고, 다른 그룹은 건물, 다른 그룹은 탈 것(자동차, 버스, 트럭 등), 그리고 또 다른 그룹은 인물들을 그리고 칠하는 일을 맡게 한다.

　　어린이들을 서너 개의 그룹으로 나누어 미술관에서 특정 미술 작품들을 조사하도록 할 수 있다. 과제는 교실에서 배웠던 방법으로 작품에 대해 토론하고 학교에 돌아가서 나머지 학생들에게 그 작품에 관하여 설명하는 것이다. 교사는 각 그룹이 발표하는 동안 그 작품에 관한 슬라이드를 보여줄 수도 있다(제16장 참조).

보고서

보고서를 쓰게 해서 학습을 촉진하는 방법은 다른 방법들과 관련하여 언급했다. 교수 방법들은 개별적으로 사용되기도 하지만 대부분 통합적이다. 이는 미술사와 미술 실기에 대한 내용을 통합하거나 다른 미술 학문들의 결합에서도 마찬가지이다.

　　건축에 관하여 어떤 단원을 준비할 때, 교사는 어린이들에게 그들이 살고 있는 건물에 대해 알아 보도록 할 수 있다. 어린이들은 각자 자신의 집이 단층인지 또는 이층이나 더 높은 층인지를 알게 된다. 각 어린이들에게 다음 수업 시간에 이에 대한 정보를 발표할 기회를 준다.

　　5학년이나 6학년 학급에서는 제시한 목록에서 미술가의 이름을 선택하고, 도서관에서 일정 기간 동안 조사하며, 그 미술가에 관한 두 문단 정도의 보고서를 쓰게 하는 도서관 조사 과제를 내줄 수 있다. 이 과제는 국어 수업과 연계될 수 있다.

　　만약 저녁이나 주말에 미술에 관한 TV 프로그램이 방영될 예정이라면, 학생들에게 그 프로그램에 대한 보고서나 그것에 관한 감상을 써 내도록 할 수 있다. 학생 개인이 미술가에 대한 자서전을 쓰게 하는 과제

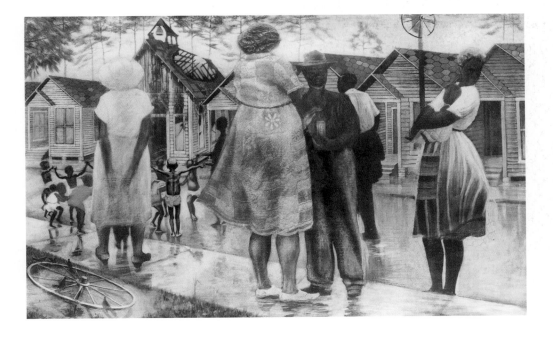

〈숏건, 제3구역 #1〉, 비거스, 1988, 캔버스에 유채, 76×122cm, 워싱턴, 스미스소니언 협회, 국립 미국미술 박물관. 뉴욕 아트 리소스.
이 그림은 미술가가 살았던 타버린 교회 옆의 '숏건' 하우스들이 열지어 서 있는 휴스턴 마을을 묘사한 것이다. 재난에 대응하기 위해 거주자들이 거리로 모인다. 유리병 속의 촛불을 들고 모자를 쓴 남자는 타버린 교회의 희망의 빛을 상징한다. 교회가 복구되어 공동체의 영감의 원천으로서 기능을 계속하기를 염원한다. 아이들은 이 공동체를 이끌 다음 세대이다. 아이들이 원을 그리는 것은 이 공동체가 '원' 처럼 이어지는 것으로 볼 수 있다.

를 내줄 수도 있다(제13장 참조).

게임

만약 4학년 학생들이 1차색과 2차색을 배웠다면, 학생들을 네 그룹으로 나누어 교실의 네 곳에 자리잡게 한다. 각 그룹에는 박물관에서 가져온 미술 작품 엽서를 준다. 자신들의 학습지에 각각의 색의 범주에 맞는 미술 작품을 제일 먼저 가려낸 그룹에게는 예를 들어, 점심을 먹게 해주는 등의 상을 준다.

　　　퀴즈쇼나 잘 알려진 다른 게임에 기초한 학습 게임을 만들 수도 있다. 미술게임은 상업적으로 활용할 수 있고 많은 게임들은 사회적 상호작용의 고유한 재미뿐만 아니라 가치있는 학습을 가능하게 한다.[5] 미술관은 때로 전시실 방문객들에게 게임과 같은 활동을 제공하기도 한다. 이러한 활동 중 상당수가 교실 수업에 활용될 수 있다(이 책 끝의 부록 참조).

현장 견학

대부분 교사들이 현장 견학의 가치를 확신하고 있지만, 대부분 지역 교육청의 재정 지원은 한정적이다. 그러나 가능한 대로 학생들이 학교로부터 벗어나 세상에 관하여 배우는 기회를 가질 수 있도록 해야 한다. 미술 프로그램에서는 미술관이나 박물관 견학이 특히 유익하다. 왜냐하면 어린이가 질 높은 미술 작품의 원본을 경험할 수 있고 학교에서 본 슬라이드와 작품 사진이 실제로 무엇을 묘사한 것인지 더 잘 이해하는 데 필요한 사고의 틀을 형성할 수 있기 때문이다.

　　　교사들은 자신의 경험을 통하거나 다른 교사들과 경험을 공유함으로써 현장 견학을 하는 동안 학생들을 관리하는 데 필요한 여러 가지 것들을 배울 수 있다. 박물관 견학에 관한 책을 활용할 수도 있다.[6] 다음은 현장 견학과 관련된 교수 방법에 대한 몇 가지 간단한 제안들이다. 다른 제안들은 제12장 박물관 활용에 관한 부분에 서술되어 있다.

1. 시간이 가능하다면, 현장 견학을 계획하는 준비 단계에서 미리 박물관이나 미술관을 방문하여 주차나 목적에 필요한 공간 부족의 문제 등 가능성 있는 문제점들을 파악해 둔다. 교육담당자를 만나 담당하고 있는 학년에 맞게 가이드의 안내를 받을 수 있는지 알아 둔다. 학교 단체 학생들에게 제공되는 서비스에 관하여 알아 둔다. '학급에 맞는 현장 견학을 계획한다.'

2. 모든 어린이들에게 보여 주고 싶은 몇 개의 작품을 선택한다. 박물관은 교사들이 아이들에게 어떤 강조점을 제시하지 않으면 볼거리가 너무 많은 장소이다. 학교로 돌아와서 감상한 작품들에 관하여 토의할 수 있다.

3. 가능하다면 선택한 작품들의 슬라이드를 구한다. 현장 견학 전에 어린이들에게 몇몇 작품의 슬라이드들을 보여줄 수 있다. 이것은 기대감을 불러일으키고 '유명 작품'을 소개한다.

4. 버스가 멈추는 곳, 학생들이 들어가는 곳, 학생들이 옷을 벗어놓는 곳, 화장실이 위치해 있는 곳 등을 알아 둔다. 단체 학생들이 박물관 방문 전후에 만날 곳을 정한다. 거기에 모든 어린이들이 몇 시인지 알 수 있는 시계가 있는지 확인한다.

5. 지도를 준비하여(몇몇 박물관은 지도를 제공한다) 현장 견학을 떠나기 전에 교실에서 어린이들에게 보여 준다. 모든 것이 어디 있는지를 보여 주는 지도를 활용하여 시간 계획은 어떤지, 무리와 따로 떨어지는 경우와 같은 문제(물론 이런 일어나서는 결코 안 되지만 사전 교육이 없으면 때로 이런 일이 발생한다)가 일어났을 때 어떻게 해야 하는지 등에 대해 현장 견학에 들어가기 전에 학생들에게 주의를 준다.

6. 어린이들은 낯선 환경과 상황 때문에 그들의 신경에 예민해지거나 편안하지 않을 때 훨씬 '산만'해지기 쉽다. 위와 같은 모든 정보를 제공함으로써 어린이들을 좀더 안정시켜 경험을 즐기면서 배울 수 있도록 한다.

7. 박물관 견학 다음에는 교실에서의 토론과 경험의 공유가 뒤따라야 한다. 학습한 것들을 확인하고, 현장 견학을 통해 배운 것들을 구체화하도록 하며, 학부모에게 현장 견학을 잘 다녀왔음을 알려 준다.

8. 수업에 도움을 받을 수 있는 학부모의 목록으로 만든다.

　　　현장 견학은 가까운 지역에서 비용을 거의 들이지 않고 할 수도 있다. 미술교사는 학생들과 함께 근처 건물들을 걸어 돌면서 그 건물이 다른 건물이나 주변 환경과 어떻게 관련되어 있는지, 어떤 재료들로 만들어졌는지, 몇 년이나 되어 보이는지, 어떤 목적으로 세워졌는지 등과 같은

건축에 관한 학습과 관련하여 몇 가지 기본 특징을 알아보는 수업을 계획할 수도 있다.

초청 강연

미술가를 학교로 초청하는 것은 일반적인 활동이다. 어린이가 미술의 세계에 대해서 좀더 배우도록 하는 것이 미술 프로그램의 목적인 만큼 이는 충분히 타당한 일이다. 어린이들은 작업하는 전문 미술가를 보고, 그 미술가와 이야기하고, 질문을 하고, 작품 창작 활동에 쓰이는 재료나 방법을 관찰할 수 있는 기회를 갖는다. 미술사가, 미술비평가, 건축가(대개 불러오기가 어렵지만)와 같은 다른 미술 전문가를 교실에 초청하는 것도 교육적으로 좋다. 그런 요청을 하면 대부분 학부모나 지역사회 인사는 기쁘게 도와줄 것이다.

예를 들어, 1학년 담임교사는 학생들에게 유화 물감이 어떤 것인지 알게 하고, 물감과 린시드유, 테레핀유의 냄새를 맡게 하며, 미술가의 팔레트와 이젤을 보여 주고 싶을 것이다. 그러면 학생들에게 누구든 그림 그리는 사람을 알고 있는지 물어 본다. 한 여자아이가 자기 엄마 친구가 화가라고 말한다. 교사는 엄마를 만나 미술가 이름을 알아내고 학교를 방문하여 커다란 캔버스에 그림을 그리는 것을 어린이들에게 보여 주도록 부탁한다. 설령 그 미술가가 전문가가 아니라고 하더라도 화가의 도구와 재료는 권위가 있으며, 어린이들은 미술가의 방문을 통해 많은 것을 배우고 그것을 충분히 즐길 것이다.

극화

이 교수 방법은 학생들의 경험을 좀더 생생하게 만들어 주며, 학생들은 오랫동안 그 기억을 떠올리곤 한다. 어떤 교사들은 연극적인 재능이 있어서 그것을 학생들에게 효과적으로 사용할 수 있겠지만, 그렇다고 이런 극화가 교사가 직접 배우가 되어 교실 수업에서 직접 연기해야 한다는 의미는 아니다. 교사는 그보다 어린이들이 미술 교육과정과 관련하여 교육적으로 의미 있는 상황을 실연하거나 드라마로 만들도록 도와 주어야 한다.

예를 들어, 교사가 학급에서 자원자에게 두 달에 한 번 정도 그들이 좋아하는 미술가들의 분장을 하고서 그 학생이 마치 미술가 자신인 듯 그의 생애에 대해 얘기하도록 할 수 있다. 몬드리안을 선택한 남자 어린이는 교사나 가정의 도움을 받아 원색과 검은색의 수평선과 수직선을 이용한 옷을 만든다. 잭슨 폴록을 선택한 다른 학생은 낡은 옷에 다양한 색의 템페라 물감을 뿌려서 옷을 만든다. 오키프를 선택한 여자아이는 미술가의 사진에 보이는 것과 같은 흑백의 옷을 입고 하얀 소의 머리뼈를 찾는 흉내를 낸다. 또 다른 여자아이는 휘슬러를 선택하여 〈휘슬러의 어머니 Whistler's Mother〉로 알려진 작품(작가는 〈회색과 검정의 배열 Arrangement in Gray and Black〉로 제목을 붙인)처럼 입고 포즈를 취한다. 매달 초에 학생들에게 극화된 미술가의 이름을 맞춰 보도록 한다. 극화를 준비한 어린이들은 미술가의 삶과 작품에 대해 공부했기 때문에 급우들의 질문에 대답할 수 있다. 다른 미술가에 비해 추측하기 어려운 미술가들도 몇몇 있다. 대개 학생들은 극화한 것에 대해 설명을 들은 후에 미술가에 관하여 학습하는 데 더 흥미를 갖게 된다.

6학년 담임교사들은 학생들로 하여금 뉴스에 나온 실제 미술논쟁에 근거를 둔 미학적 토론을 하게 할 수 있다. 논쟁의 주제는 예를 들어, 주립 교도소 주변에 세워진 조각상의 경우에서 공공 자금을 이런 예술작품에 사용할 것인가 아니면 다른 필요한 곳에 사용할 것인가, 조각상의 위치가 적합한가 조각상 자체에 대한 의견 등과 관련해서 수많은 논쟁이 가능하다. 교사는 여러 그룹의 학생들에게 미술가, 동네 사람들, 간수, 감옥 죄수, 주의 법률관 등의 관점에서 설명하도록 과제를 낸다.[7] 학생들이 열정적으로 그들의 역할에 몰두하여 교실에서 비디오 테이프로 찍은 연극을 바로 교실에서 상영한다. 그 주제를 분명하게 언급함으로써 학생들은 몇 가지 타당하지만 서로 상충되는 관점들에 대해 직접 생각해 보는 기회를 갖게 된다. 학생들은 비디오 모니터를 통해 자신의 활동을 지켜보는 것을 즐거워한다.

시각적 전시

미술교사들이 가진 이점 중의 하나는 미술이 시각적인 교과라는 점이다. 많은 어린이들이 시각적으로 배우고, 미술교사는 학생의 미술 작품에서 자신들의 지도 효과의 시각적 증거를 확인할 수 있다. 학급에서 특별히

어떤 시간을 갖지 않고서도 단순히 시각적 전시라는 방법을 통해서 다양한 교육을 할 수 있고 학습을 유도할 수 있다.

어떤 교사는 학생들의 미술 작품을 전시할 때 항상 설명자료를 붙이게 한다. 색채나 구성, 입체파와 같은 미술 양식에 관하여 가르칠 때, 학생들이 배운 개념과 기법, 교수에 관한 자료를 예가 되는 작품과 함께 전시한다. 다른 교사와 학부모, 행정가, 학생들은 그 교실을 지나다니면서, 이 교사가 교실에서 어떤 미술내용을 가르치고 배우고 있는지 알게 된다.

다른 반의 어린이들은 교사의 새로운 퍼즐 전시를 기대하게 된다.

교사는 몇 주에 한 번씩 전시물을 새롭게 한다. 목표는 전시물에서 묘사되고 있는 미술가나 미술 작품, 문화를 알아맞혀 보도록 하는 것이다. 처음 아이템은 그림이나 조각, 도자기, 가면 등의 부분 사진이 될 수도 있고, 무엇이든 주제가 될 수 있다. 다음은 미술가의 사진이 나올 수도 있고, 단어나 날짜, 나라이름 등의 순으로 계속될 수 있다. 정답을 맞춘 학생에게는 특별 공로 점수나 다른 보상을 해준다.

토론

대부분 사람들은 교사가 책상과 칠판 사이의 공간에서만 학급을 통제하는 것으로 생각하지만, 교사들은 또한 일대일로 개별지도를 하거나 4, 5개의 능력별로 혼합된 그룹이 공동 목표를 위해 함께 작업하는 협동 학습 상황에서 그룹 사이를 옮겨다니게 된다. 그룹들은 벽화나 투시화dio-ramas를 협동으로 작업할 수 있고, 또는 분석이나 해석과 같은 비평의 단계에서 야기되는 문제들에 초점을 맞출 수 있다. 다섯 개의 그룹이 각각 동일한 작품 사진을 가지고 작업을 하고, 같은 문제를 다루도록 할 때 다양한 아이디어들이 떠오르기 쉽다. 어떤 필자의 말처럼

> 협동 학습에는 모든 학급 구성원들이 참여한다. 학급 토론이 아무리 기술적으로 진행되어도 흥미없어하고 부끄러워하면 어찌할 수 없다. 시간이 제한되어 있으므로 학급 인원 30명에게 일일이 개별적으로 접근하기 어려울 수 있다. 학생은 협동 학습을 통해 학급의 일원이 아닌 팀의 일원으로서 훨씬 더 쉽게 관점을 명확히 할 수 있다. 슬래빈Slavin의 관점에 의하면 "전통적인 교실에서 어떤 일이 일어나고 있는지 이해하지 못하는 학생들은 자신의 자리를 지키고 있을 뿐 교사가 자기 이름을 부르지 않기만을 바란다. 협동 팀에서는 숨을 곳이 없다." 그룹 미술 활동은 학생들의 학습 방식을 풍요롭게 하는 비평적 사회 차원인 협동 학습과 연결된다.[8]

같은 이미지를 공유하는 네댓 명으로 이루어진 그룹은 다음과 같은 과제에 깊이 파고들 수 있다.

- 하나의 그림을 민감하게 살펴 보는 것
- 미술 작품에서 미술가의 의도를 찾아 보는 것

웹 사이트 이용자들을 위한 지침

인터넷은 교수에 풍부한 자료를 제공한다. 그렇다고 이것이 모든 상황에 다 적확하게 적용될 수 있는 건 아니다. 기능을 가르치는, 더 저렴하고 더 쉬운 방법이 있다면 컴퓨터와 인터넷은 불필요한 장식이다.

인터넷을 통해서는 사람과 장소와 대상과 직접 상호작용할 수 없다.

학생 지도: (1)정보를 효과적으로 검색하는 방법 (2)그 정보의 질을 평가하는 방법. 교사와 학생은 웹의 자료들을 비판적으로 읽어야 한다.

어린이들은 웹을 활용할 때 지도를 받아야 한다. 인터넷에서 모든 사람과 장소에 관한 자료를 찾을 수 있는 것은 아니다. 어떤 사람들은 신뢰할 수 없고 어떤 내용은 부적절하기 때문이다.

한 웹 사이트를 조사해서 다음과 같은 질문을 한다.

- 운영자는 누구인가?
- 얼마나 자주 업데이트되는가?
- 그 사이트는 안정적인가?
- 거기에 있는 정보 가운데 잘못된 것이 있는가?

또한 어린이들이 사람들과 장소들과의 상호작용에서 생겨나는 사회적 기능을 개발하는 대신 컴퓨터에 깊이 빠지는 것을 통제하도록 한다.

출처: Joan Lewis, How the Internet Expands Educational Options(TEC, 1998)에 기초함.

• 같은 주제를 다룬 둘 이상의 작품을 비교해 보는 것

긴장감을 주는 요소로 해서 어린이들은 다양한 형태의 논쟁을 즐긴다. 미술 실기 활동보다는 개념을 다룰 때, 그룹 활동을 통해 미학적 논쟁과 관련된 특정 관점을 방어하고 발전시킬 수 있다. 예를 들어, 어떤 탁자에 둘러앉은 학생들이 미술가의 완전한 자유를 주장하는 한편, 다른 그룹은 그에 반대하는 역할을 맡아서 지역사회와 집단의 공적인 관습이나 가치를 존중할 필요가 있는지, 예술적 표현의 자유가 언론의 자유와 관련이 있는지, 결정이 내려지기 전에 예술을 정의할 필요가 있는지 등 예술적 자유를 포함한 많은 문제들에 대해서 논쟁을 벌인다. 협동 학습이나 작은 그룹 학습은 어린이들이 교사로부터뿐만 아니라 서로한테서 배울 수 있도록 한다. 이러한 활동의 전제는 혼자 생각하기보다 여럿이 함께 생각할 때 더 나은 결과를 가져올 수 있고, 듣기와 참여를 통해 일어나는 상호작용이 교육적 가치뿐만 아니라 사회적 가치를 갖는다는 것이다.

공학을 이용한 교수 방법

'정보의 초고속망', 즉 컴퓨터 기술과 인터넷 상의 월드 와이드 웹(WWW)은 교육을 획기적이고 영구적으로 변화시켰다. 새 천년이 시작되는 시점에서 인터넷 사용자가 2억 명을 넘고 있다.

21세기의 어린이들은 학업 수행을 위해, 미래의 직업을 위해, 그리고 민주 사회에 교양 있는 시민이 되기 위해 컴퓨터를 사용할 필요가 있다. 그러나 이런 새로운 필수지식으로서의 요구를 넘어, 컴퓨터는 학교 교육과정뿐만 아니라 미술 수업을 위해서도 흥미롭고 자극적인 도구가 될 수 있다. 미술교육자 필 던Phil Dunn에 따르면 "공학을 활용할 수 있는 미술교사들은 끊임없이 변화하는 세계 시장의 형세 속에서 학교 개혁을 시도하는 역할을 할 수 있는 비할 데 없이 중요한 위치에 있다."[9]

컴퓨터로 모든 연령의 학생들이 시각적 이미지를 창조할 수 있고, 미술 작품을 내려받을 수 있으며, 이러한 미술 작품들에 관한 정보에 접근할 수 있고, 비평적 분석이나 토론에 참여할 수 있으며, 다양한 문화의 미학을 비교하고 대조해볼 수 있다. 웹을 통해 학생들은 루브르나 전 세계의 여러 유명한 박물관을 방문할 수 있고, 색상이 완벽하게 재연된 소장품들을 선택하여 볼 수 있다. 학생들은 현재 활동하는 많은 작가들의 웹 사이트에 접근할 수 있으며, 그들의 생각을 읽고 최근 작품들을 접할 수 있다.

웹 이용은 학생들이 비판적 사고와 문제 해결 능력을 발전시키는 것을 돕고, 자신에게 맞는 속도로 이러한 활동들을 할 수 있게 해준다. 컴퓨터는 상호작용하는 학습 프로그램, 상업적으로 만들어진 프로그램, 미술관에 의해서 만들어진 프로그램, 웹 상에서 활용할 수 있는 프로그램 등을 제공한다. 기본적인 컴퓨터 그래픽 프로그램을 가지고서 아주 어린아이들도 컴퓨터 상에서 자신의 작품을 만들어 컬러로 인쇄할 수 있다(제10장 참조).

그러나 새롭고 진귀한 다른 도구와 마찬가지로 교사와 학생들은 단순한 오락보다는 실제 학습이 중심 활동이어야 한다는 사실에 주의할 필요가 있다.

수업의 구조화

미술 프로그램 중 대부분 시간은 어린이들이 미술 작품을 만드는 데 소요된다. 교사는 도구와 재료를 효과적으로 사용하기 위해 구조화함으로써 제작 활동을 위하여 활용할 수 있는 시간을 늘릴 수 있다. 교사는 붓, 물통, 찰흙 도구 등과 같은 미술 용구들을 구조화하고 보관하는 방안을 고안해야 한다. 서랍과 사물함에 이름표를 붙이고 사물들이 어디에 있는지를 모든 사람들이 알 수 있도록 색깔로 표시해 놓는다. 어린이들에게 미술 용구와 재료를 나누어 주고 씻어내고 학생의 그림과 다른 사람의 작품을 모으며 조심스럽게 보관하는 방법을 가르치는 것이 필요하다. 어린이는 돕는 것을 즐기며 이러한 일을 아주 효과적으로 수행할 수 있다.(미술 수업을 위하여 교실을 조직하는 것은 제18장에서 살펴볼 것이다.)

미술 재료와 용구의 선택

매체란 어린이들이 미술 활동에서 사용할 수 있는 재료를 말한다. 수업

에서 매체의 적절한 사용은 어린이가 매체를 어떻게 사용할 것인가에 관한 교사의 지식에 좌우된다.

학생의 다양한 신체적 발달 단계에 따라 서로 다른 유형의 매체들이 활용된다. 예를 들어, 부드러운 분필을 사용하는 것이 어려운 어린이는 그 대신에 유성 크레용과 같은 좀더 단단한 재료를 사용할 수 있다. 그러나 너무 단단한 재료는 색을 쉽게 칠하기 어려우므로 표현에 방해가 될 수 있다. 아직 작은 근육을 능숙하게 사용하지 못하는 아주 어린아이의 경우는 그림을 그리거나 여러 가지 큰 물체들을 모으는 데 큰 도화지가 필요할 수도 있다. 그러나 모든 연령의 어린이들은 세부를 사실적으로 표현하고자 하는 욕구를 보이므로, 경우에 따라 작은 크기의 작품에 연필을 사용하도록 허용하는 것이 좋다. 이때 연필심은 부드러워야 하고 종이는 너무 크지 않은 것이 바람직하다. 어린이들이 성숙함에 따라 근육을 잘 조절할 수 있게 되면서 더 작은 도화지나 대상을 가지고 작업할 수 있다. 그러나 근육발달 수준에 상관없이 큰 규모로 작업하고 싶어하는 어린이들도 있다.

어린이는 특정 매체를 눈에 띄게 선호하기도 한다. 어떤 어린이는 마분지보다 찰흙을 사용하는 데 더 만족할지 모른다. 또 다른 어린이는 템페라 물감보다 수채 물감을 더 좋아할 것이다. 이런 어린이들에게 자신이 선택한 매체를 사용하는 기회가 적절히 주워지지 않으면, 물론 꼭 그런 것은 아니지만, 그로 인해 열성이 식을 수도 있다.

어린이는 용구에 대해서도 더 좋아하는 것이 있다. 특정 크기와 유형의 붓이 어떤 어린이에게는 적당할지 모르지만 다른 어린이에게는 그렇지 않을 수 있고 어떤 어린이는 끝이 가는 펜에 관심을 가질 수도 있다. 교사는 연필과 크레용 같은 작은 재료로는 30×20센티미터 이상의 큰 종이에 그림을 그리기 어렵고 자세한 세부 묘사나 작은 크기의 종이에는 큰 붓이 적합하지 않다는 점에 유의하면서 용구와 종이 크기의 관계에 대해 민감하게 생각해야 한다.

다양한 재료와 용구를 제공하기 위하여 노력하는 교사는 미술 현장에서 쓰이는 것을 활용한다. 거의 모든 미술가들은 활용할 수 있는 많은 재료와 용구들 중에서 더 좋아하는 것이 있지만, 그렇다고 선호하는 재료 이상의 탐색이나 새로운 재료에 대한 시험을 하지 않는 것은 아니다. 만약 예산이 제한되어 있다면, 교사는 재료의 다양성보다는 내용의 확장에 힘써야 한다. 예를 들어, 드로잉에 대해 다양하게 접근하며 한 학기 동안의 수업을 진행할 수도 있다. 제한된 재료들은 때로는 장점으로 작용하기도 하는데, 그것이 교사로 하여금 넓게보다는 깊게 생각하도록 하기 때문이다.

교사가 사용하는 언어

수업에서 가장 중요한 요인들 중의 하나는 학생과 교사의 대화, 또는 간단히 말하면 '교사의 언어'이다. 어린이들의 작품 전시에 참석해 보면, 너무 똑같은 데 놀라거나 다른 교사들에게 배운 어린이들의 작품들 사이에 공통적 특성이 거의 없는 것에 놀라게 된다. 이러한 집단간의 차이는 재료나 주제(어떤 교사는 다른 재료보다 찰흙을 좋아하는 반면, 다른 교사는 관찰하여 그리는 것을 더 강조할 수 있다)뿐만 아니라 각각의 교사들이 사용하는 언어의 유형이 다른 데서 발생한다. 비록 교사가 옷 입는 방식, 태도, 성격(아주 어린 아이들도 이를 놓치지 않는다) 등을 통해 어린이들과 의사 소통을 하지만 각 교사가 사용하는 언어야말로 학생들의 작업과 관련하여 가장 직접적인 영향을 미친다.

토론의 질과 수준은 교사가 각 수업 시간에 사용하는 미술 용어에 의해 결정된다. 모든 새로운 경험에는 실기 활동과 비평적 경험 모두에서 비롯된 새로운 용어들도 포함된다. 제11장에서 논의된 디자인 용어는 이 두 가지 경험의 영역에 의해 강화될 수 있다.

교실 관찰에 근거한, 다음의 대화는 직접 교수와 간접 교수를 적절히 연결하려는 교사의 전형적인 모습을 보여 준다.

작품에 관한 이야기의 여섯 단계

1단계: 템페라 화법으로 그려진 꽃에 관한 문제

교사: 네 그림이 좋구나. 전체적으로 형상들이 다양한 방법으로 움직이고 있어. 이것에 관해서 말해 보렴. 이것은 꽃이니?

학생: 벌레. 그래요. 벌레예요.

교사: 이름이 뭐니?

학생: 메뚜기요.

교사: 메뚜기는 길고 날씬하지, 그렇지? 다른 모양의 벌레는 어때? 한 가지 생각해볼 수 있을까?

학생: 나는 뱀을 그릴 수 있어요.

교사: 뱀은 벌레가 아니지만 뱀도 좋아.

2단계: '나의 애완동물', 펠트펜으로 그리기

교사: 훌륭한 토끼구나, 그런데 이상하게 작아 보이네.

학생: 여자 토끼예요.

교사: 그래, 혼자서 좀 외롭게 보이는구나. 이걸 무리로 만들려면 뭘 더 그릴 수 있을까? 그러니까 그림을 좀더 크게 만들기 위해서 말야.

학생: 토끼집이 있어요.

교사: 토끼집 좋지. 그것을 어디에 둘까?

학생: 밖에, 현관에 둬요.

교사: 자, 그게 밖에 있다면, 다른 것들을 그려야 하지 않을까? 다른 것을 그려넣어서 네가 무슨 말을 해줄 수 있는지 보자꾸나.

3단계: 찰흙 동물

학생: 강아지처럼 보이지 않네, 모두 울퉁불퉁해.

교사: 내 생각에는 네가 어떤 종류의 강아지를 만들 것인지 결정해야 할 것 같은데.

학생: 독일 셰퍼드예요. 나는 셰퍼드가 좋아요. 우리 삼촌이 한 마리 키우고 있어요.

교사: 자, 셰퍼드와 비글이 서로 다른 점이 무엇일까?

학생: 귀가 쫑긋해요.

교사: 좋았어, 그러면 거기부터 시작해 보자. 귀를 더 길게 그려 세우고, 선생님은 네가 몸통의 선들도 부드럽게 했으면 싶구나.

4단계: 상자 조각

교사: 척, 무슨 문제가 있니? 표정이 어두워 보이는구나.

학생: 이게 마음에 안 들어요. 제대로 되지 않아요.

교사: 뭐가 잘못된 것 같니?

학생: 잘 모르겠어요. 뒤죽박죽이에요. 어울리는 게 없어요. 나는 멋진 트럭을 만들려고 했는데.

교사: 자, 내 생각에는 네가 부분들을 잘 붙이지 않은 것 같구나(테이프로 붙이는 과정을 보여 주면서). 무슨 뜻인지 알겠니?

학생: 아니오, 잘 모르겠어요. 여전히 트럭 같아 보이지 않아요.

교사: 잘 보렴. 먼저 생각을 해보자. 너에게 과자 상자와 약 상자가 있고, 둘 모두 글자와 색깔이 다르구나. 이 두 상자를 잘 붙인 다음에 색을 칠하는 것이 어떻겠니? 내 생각에는 그러면 더 좋아질 것 같구나.

5단계: 리놀륨 판화

학생: 이게 잘 안 돼요.

교사: 무엇이 안 되니?

학생: 이 도구요.

교사: 어디 보자. 아니, 칼날은 이상이 없어. 자, 일어서서 칼에 체중을 싣고. 저런, 왼손은 칼날이 나가는 방향에서 치워야지. 그러지 않으면 오늘밤 네 어머니가 내게 전화하게 될 거다. 알았니?

학생: 알았어요.

교사: 네 스케치를 보지 못했구나. 계속하기 전에 내게 보여줄 수 있을까?

6단계: 풍경화 그리기

교사: 아주 좋아, 존. 정말 좋구나.

학생: 색이 모두 똑같아 보여요.

교사: 그게 무슨 뜻이니?

학생: 저기엔 더 많은 색깔들이 있는데……

교사: 저 나무에 더 많은 녹색이 있다는 거구나.

학생: 예, 맞아요.

교사: 보자, 너는 똑같은 녹색만 썼구나. 색을 어떻게 혼합하는지 알고 있지?

학생: 그러면 더 엉망이 될 것 같아서요.

교사: 팔레트를 준비해 놓았구나. 색을 섞어 보도록 하자. 노랑을 넣고, 검정을 약간 섞어 볼까?

학생: 검정을요?

교사: 왜 안 되니? 해봐. 그게 널 곤란하게 하지는 않을 거야. 언제든지 그 위에 덧칠하면 되거든.

이런 대화에서 교사는 어떤 단어를 선택할지, 아이들에게 어떤 도움이 필요한지, 어떤 어조로 얘기할지 신경써야 한다. 언어의 역할은 복잡하고 미술교육에서 중요한 부분을 차지한다. 언어를 좀더 효과적으로 사용하는 법을 배우는 최선의 방법은 언어를 효과적으로 사용하는 교사의 미술 수업이나 일반 수업을 실제로 관찰하는 것이다.

이런 수업은 교사가 논의되는 미술가의 작품에 대한 토론에 참여함으로써 나아질 것이다.

의심스러운 미술 수업 방법들

지금까지 논의해온 것과 같은 좋은 미술교육 프로그램이 없어서 교사들이 고안해낸 여러 가지 활동 중에는 겉으로 보기에는 미술 수업 같을지 모르지만 교육적인 의미는 거의 또는 전혀 없는 경우가 있다. 여기서 이를 다루는 것은, 어떤 지역에는 그것이 널리 퍼져 있어서 불량 식품처럼 영역을 넓혀 나가 그보다 훨씬 더 좋은 것을 밀어내고 있으며 그것은 해롭다고 믿기 때문이다.

기계적인 제작

해마다 봄이 다가오면, 성실한 2학년 담임인 L 교사는 노랑과 초록의 색상지를 가지고 수업을 한다. 그녀는 잎은 초록이고 꽃은 노랑색인 수선화 무늬를 디자인하게 해왔다. 우선 꽃잎을 자르는 방법을 시범 보인 후 잎사귀 만드는 방법을 보여 준다. L 교사는 "아이들은 수선화 만드는 것을 좋아해요. 이건 가장 효과적인 미술 수업이에요"라고 말한다.

어린이들이 수선화 만들기를 좋아한다는 말은 옳지만, 그녀가 제시하는 과제가 효과적인 미술 수업이라는 말은 잘못되었다. 이는 미술 활동이 아니다. '시간 보내기용 활동'일 뿐이다. 꽃을 만드는 과정에서 L 교사말고는 아무도 계획을 세우지 않는다. 어린이들의 기능이 향상되었는지는 모르지만 그들의 감정이나 생각은 없는 것이다. 어린이들은 기계적인 교육에 따른 것에 불과하다.

정돈된 미술

W 교사는 깔끔한 사람이다. 그의 모습은 말쑥하고 교실은 질서정연하다. "나는 물건들이 정돈되어 보이는 것이 좋다"라고 말하는 W 교사는 정돈을 너무 심하게 강조한 나머지, 그의 학생들은 실습하기를 두려워한다. 처음에 아이디어와 매체를 가지고 실험해 보던 학생들은 매체와 W 교사 모두에 대한 두려움에 직면하게 된다. 이제 어린이들은 완전히 익숙한 재료를 가지고 진부한 표현만을 반복하게 된다.

지저분한 것을 좋아하고 지저분함을 조장하는 사람은 없겠지만, 어린이들은 교실에서 아이디어와 매체를 가지고 자유롭게 실험할 수 있어야 한다. 주제와 재료들을 가지고 조직화하는 기술이 부족한 어린이들은 미술 작품을 만들면서 때로 지저분해질 수밖에 없다. 실제 미술 활동을 하면서 정돈은 어린이들이 그 활동과 관련된 기법을 완전히 숙달한 다음에야 가능한 일이다. 항상 극단적인 정돈됨을 요구하는 것은 어린이들이 창의적인 작품을 만드는 것을 방해한다.

형식적인 미술

3학년 담당인 Z 교사는 수학을 잘한다. 그녀는 어린이들로 하여금 삼각형, 사각형, 동그라미 등으로 사물을 구성해 나타내게 하는 수업을 좋아한다. 그녀는 이러한 활동에서 얻어지는 정확성을 좋아한다. "어린이들은 기본 형태를 다루는 방법을 배우고 있다"고 그녀는 설명한다. 그리하여 집은 옆으로 긴 직사각형과 삼각형, 닭은 두 개의 원, 어린 소녀는 삼각형과 사각형을 이용해서 그리도록 어린이들을 가르친다.

Z 교사는 어린이의 개인적 표현을 방해하는 유형의 교사이다. 더욱이 그녀가 주장하는 디자인은 사물을 묘사하는 적절한 방법이 아니다. Z교사가 제시하는 기하학적 모양으로 집이나 닭, 소녀를 성공적으로 표현할 수는 없다. 그것들은 어린이들의 개인적 경험과 세부에 대한 관찰에 의해서만 적절하게 묘사될 수 있다. Z 교사의 이런 방법은 그녀에게는 편리하지만 학생들에게는 거의 아무런 도움을 주지 못한다.

우리는 분명한 교육 목표와 잘 설계된 내용을 가진 미술 프로그램에서는 이러한 의심스러운 방법이 거의 사용되지 않음을 알 수 있다. 이것은 휴일이나 계절에 관련하여 미술 활동을 하게 해서는 안 된다는 말이

아니다. 다른 장에서 살펴본 대로, 휴일과 계절은 어린이들의 상상을 자극하는 상황에서 제시되어야만 미술 수업에 바람직한 주제가 될 수 있다.

수업 활동: 첫 학기 계획하기

모든 교사들은 학생들과의 최초의 만남을 위하여 계획을 세워야 한다. 여기에 실려 있는 녹음된 대화들은 첫 만남에 대한 두 가지 접근법을 보여 준다. 첫 번째 대화는 미학의 기본적인 문제(초등학교 3학년 학생들한테서 나온 미술에 대한 기본적 정의)를 다루고자 하는 교사의 시도를 보여 준다. 두 번째는 첫 수업 계획이 중학년의 어린이들에게는 어떻게 나타나는지를 보여 준다.

첫 번째 대화

교사: 너희들 중에 내가 누구인지 아는 사람 있니? (잠시 조용)

토미: 미술 선생님이요?

교사: 맞았어, 나는 미술 선생님이야. 자, 미술가가 무엇을 하는 사람인지 누가 말해 볼까?

사라: 그림을 그려요.

교사: 좋아. 어떤 종류의 미술가들이 있을까? (좀더 오랫동안 조용)

플로렌스: 선생님은 우리들한테 그림을 그리도록 할 거예요?

교사: 분명 그렇지. 우리는 그림을 그리게 될 거야. 하지만 다른 종류의 미술가들이 하는 것도 하게 될 거다. 다른 미술가들이 하는 것 가운데 우리가 할 수 있는 것을 생각할 수 있을까?(잠시 조용) 자, 엄마랑 물건을 사러 갔을 때를 생각해봐, 쇼핑 센터에 있는 미술가들의 작품을 생각해 보렴.

토미: (갑자기) 알았어요! 간판 그리는 사람이요.

교사: (열정적으로) 그래, 맞아. 간판을 그리는 사람도 미술가지. 또 다른 건 없을까?

토미: (열성을 보이면서) 만약에 선생님이 정육점을 가지고 있는데, '좋은' 미술가를 만나면 그가 창문에 멋진 돼지를 그려줄 거예요.

이상의 대화는 도시 학교 3학년 학생들과의 첫 만남에서 이루어진 토론의 한 부분이다. 교사의 토론의 목적은 1)어린이들이 가지고 있는 미술의 개념을 파악하는 것 2)여유로운 마음으로 의견을 교환할 때만 이루어질 수 있는 친밀감을 형성하는 것 3)그해 동안 하려고 계획해 놓은 프로그램들을 위해서 어린이들을 준비시키는 것이다. 그 토론의 결과에 따라, 교사는 계획했던 몇 가지 프로그램을 완전히 취소할 수도 있다. 왜냐하면 그것들이 아이들에게 적절하지 않음을 알게 되었기 때문이다. 숙련되고 경험이 많은 교사는 어린이들간 개인차의 범위에 민감할 것이고, 어린이들이 모두 미술가를 규정하는 것이 무엇인지에 관한 생각을 가지고 있음을 이해하게 될 것이다. 누구에게는 미술이 사회 학습의 한 부분으로 보이고, 또 다른 누구에게는 미술이 학교의 교육 서비스를 의미한다. 어떤 어린이는 그 주 중에 기분이 가장 좋은 상태인 반면에, 다른 어린이는 실수에 대해 계속 주의를 받아 아주 기분이 좋지 않은 시기일 수도 있다.

두 번째 대화

미술가와 학생들이 만나는 수업을 계획하는 과정을 살펴 보자. 학생들은 중산층의 5학년 어린이들이다. 학생들의 발언에 대한 분석 내용은 여백에 적혀 있다.

H 교사: 안녕. 내 이름은 H이다. 나는 여러분의 미술 장학사이자 미술교사이고, 올해 여러분이 정규 미술교사인 G선생님과 하게 될 일들에 대해 이야기하고 싶구나.

수전: 선생님이 우리에게 미술을 가르치실 것이 아닌가요?

H 교사: 내가 아니란다. 하지만 때로 들러서 G선생님이 어떤 일을 하고 계신지 보고 싶구나. 어쩌면 나중에는 내가 몇 시간 정도 가르치게 될지도 모르겠고.

마크: 오늘은 뭘 하죠?

H 교사: 아까 말한 것처럼 이번 시간에는 너희들이 올해 하고 싶은 활동에 대해 이야기를 나누고 싶어.

수전: S 선생님이 돌아오시나요?

H 교사: 잘 모르겠구나. S 선생님이 누구시지? (큰 웅성거림) 한 번에 한 명
씩만, 손을 들어 주겠니? 데어드르? (학생들이 이름표를 달고 있음)

데어드르: S 선생님은 책에 삽화를 그리세요. 우리에게 그림 그리는 방법을
보여 주셨어요.

학생들: 맞아요. 멋진 분이셨어요.

H 교사: (칠판쪽으로 가면서) 자, 첫 번째 요청이로구나. 너희는 실제 미술가
를 만나고 싶어하는구나. (그것을 칠판에 적는다.) 자, 다른 것은?

마르샤: 미국 너구리, 미국 너구리요.

H 교사: 미국 너구리라고?

학생들: 네, G 선생님이 교실로 가져 오셨어요. 저희가 돌보았어요. 그게 책
꽂이를 기어 올라갔어요.

H 교사: 좋아, 어디 보자. 어떻게 정리할까. 살아 있는 대상 그리기는 어떨
까? 그러면 다른 동물뿐 아니라 5학년 학생도 그릴 수 있으니 말이야.
(웃음) 아주 좋아. 자연을 그리는 건 아주 훌륭한 아이디어라고 생각해.
여기에 아기 코끼리를 데려올 수 있으면 훨씬 더 좋을 텐데 말이야. (웃
음. 마찬가지로 교실로 데려올 수 없는 동물들이 제시되었다.) 자, 계속
해 보자, 바바라?

바바라: 미술관으로 갔던 현장 견학이 좋았어요.

H 교사: 그래, 어떤 것을 봤지?

바바라: 렘브란트요.

폴: 아니에요. (다른 학생들도 논쟁을 벌이기 시작한다.)

H 교사: 전시회 제목이 정확하게 뭐였는지 기억나는 사람 있니?

폴: '렘브란트의 시대' 였어요.

H 교사: 좋아. '현장 견학' 을 집어넣도록 하자. '그리기' 보다는 '미술가 방
문' 밑에 적도록 하겠다. 또 다른 건?

수잔: 채색화도 그릴 건가요?

H 교사: 물론이지, 그림을 안 그리는 미술 수업이 있겠니?

데이비드: 그림 그리는 거 싫어요.

H 교사: 왜 싫지?

데이비드: 모르겠어요. 저는 보석 만들기가 좋아요.

H 교사: 자, 모든 것을 좋아할 수는 없겠지? 너는 내가 글자 쓰기에 대해 그

런 것처럼 그림 그리기를 싫어하는 게 틀림없구나. '공예' 를 적어 넣도
록 하자. 거기에는 다른 재료도 사용할 수가 있을 텐데. 다른 재료를 아
는 사람?

폴리: 찰흙이요.

폴: 찰흙은 조각이잖아.

폴리: 그릇도 찰흙으로 만드는 걸, 또……

폴: 찰흙 하면 조각이지.

H 교사: 사실, 찰흙은 양쪽 모두 가능하단다. 우리가 실제 사용하는 건 일반
적으로 '공예' 라고 하고, 우리가 그림을 감상하듯이 감상하는 건 '미술'
이라고 하지. 어떤 경우든 너희들이 말한 '조각' 을 넣을 수 있단다. 다
른 공예를 말해 볼래?

엠마: 염색이요. 우리도 한 번 해봤어요.

폴: 직조요. 그것도 공예예요.

수전: 그걸 모두 할 건가요?

H 교사: 그럴 수는 없겠지. 하지만 어쨌든 다 적어 놓고 뭘 했었는지 확인해
보자. 자, 내가 하나하나 말해 볼까? 영화는 어떠니? 나는 영화를 한 편
만들어보고 싶은데.

학생들: 영화요? 어떻게요?

폴: 나는 우리 아빠 카메라로 촬영을 해봤어. 8밀리 말이야.

H 교사: 자, 나는 다른 종류의, 우리 모두 함께 할 수 있는 걸 알고 있단다.
우리는 원 필름 위에 직접 디자인을 새긴 다음 한데 모아서 음악을 넣을
거야. 어떨 것 같니?

유념해야 할 중요한 사항은 두 번째 대화에서 교사가 일 년 동안
할 활동의 내용을 대강은 미리 알고 있어야 한다는 점이다. 학생들과의
대화에서 그는,

1. 전체적인 구상을 알려 주려 하지 않고, 1년간 이어질 수업에 대해 단편적으
로 조금씩 알려줄 수도 있었다. 이러한 접근법은 즉흥적인 방법이다.

2. 학급의 학생들에게 '계획되고' 통제된 1년간의 활동에 대해 설명할 수도 있
었다.

그러는 대신 교사는 세 번째 접근 방법을 선택했는데, 그것은 다음과 같다.

3. 학급 학생들을 계획에 참여시킨다. 그렇게 하면서 교사 자신의 아이디어 중 상당수가 학생들에게 나온 것처럼 보이게 된다. 학생들의 참여를 장려함으로써 교사는 일반적으로는 잘 받아들여지지 않는 새로운 아이디어를 받아들이는 분위기를 조성할 수 있다.

교사 분석하기: 수업의 다섯 단계

미술교육은 많은 신참 교사들이 생각하는 것보다 훨씬 더 복잡한 일이다. 다음 목록은 교사의 수업에서 나타나는 중요한 요소들로, 교사들이 자신의 교육 스타일을 '점검'할 수 있는 평가 도구이다. 이러한 형식이 잘잘못을 가리고자 하는 것이 아님을 기억해야 한다. 단지 목록에 어떤 사항들이 포함되는지를 판단하기 위한 질문일 뿐이다. 어떤 항목에 대한 설명이든 원한다면 만들어낼 수 있다. 수업은 준비, 발표, 실제 수업, 평가, 수업 양식의 다섯 가지 부분으로 나뉜다. 분명 어떤 수업도 목록의 모든 항목을 충족시킬 수는 없다. 또한 이 목록은 수업에서 발생할 수 있는 다양한 가능성들을 지적해 준다.

수업과 교실 운영을 위한 준비

1. 전시 구역
 a. 학생 작품을 전시함
 b. 실기 활동과 재료의 관계를 설명함
 c. 미술 및 학교, 공동체의 최근 사건과 재료의 관계를 설명함
 d. 학생 작품의 배치에 나타나는 디자인적 인식을 보여줌

2. 준비물과 재료
 a. 교실이 질서정연하고 기능적으로 조직됨
 b. 교실이 질서정연하나 (학생의 자유로운 활동을) 억제하도록 조직됨
 c. 교실이 무질서하나 기능적으로 조직됨
 d. 교실이 무질서하고 비기능적임으로 조직됨
 e. 체계적으로 배치되어 있음

3. 교수 자료(지원금, 미술 도서, 미술 잡지, 문서 자료, 최신 미술, 비디오, 기타 시청각 자료들)
 a. 학교에서 제공함
 b. 학교에서 제공하지 않음
 c. 교사의 참고 파일에서 나옴
 d. 교사가 제공하지 않음

4. 관측 불가능한 자료
 a. 참고를 위해 포트폴리오에 보관(학생 작품)
 b. 학생들이 사용할 수 있도록 만듦(참고 자료)

단원의 제시

1. 목표를 분명하게 진술
2. 토론을 통해 목표를 설명
3. 주제나 목표와 관련된 토론
4. 집단 내 수준과 관련된 토론
5. 학생과 교사간의 상호작용
 a. 교사가 학생의 말에 반대함 b. 교사가 논쟁을 조장함
6. 다수의 해결법이 나오도록 맞춰진 시범
7. 하나의 해결법에만 맞는 시범
8. 유연한 수업
 a. 시범의 관찰을 위한 의자의 재배치
 b. 어린이들은 자유롭게 교사에게 재료를 더 달라고 요청
 c. 동시에 여러 프로젝트 실행
 d. 어린이들은 프로젝트와 프로젝트 사이를 자유롭게 이동

교실에서의 활동

1. 교사
 a. 학생들이 질문할 때 경청한다.
 b. 열린 질문을 한다.
 c. 닫힌 질문을 한다.

d. 일반적인 단어로 학생의 작품을 칭찬한다.

e. 문제점과 관련하여 구체적인 언어로 작품을 칭찬한다.

f. 여러 형태의 언어적 강화를 활용한다.

g. 상담을 요청하는 학생에게 상담을 해줄 수 있다.

h. 학생들에게 충분히 이야기한다.

i. 설명을 목표뿐 아니라 학생들의 사고의 틀에도 관련을 짓는다.

j. 낙담한 학생들에게 동기부여를 한다.

k.오래도록 집중하지 못하는 학생들에게 재동기부여를 한다.

l. 융통성 있게 과제의 변형을 허락한다.

m. 미술 용어를 사용한다.

n. 학술적 문제를 다루는 데 유능하다.

2. 학생

a. 작업에 참여하는 데 자발적이다.

b. 청소를 하는 데 자발적이다.

c. 미술 용어를 사용한다.

평가 기간(최종 집단 평가)

1. 평가는 수업 목표와 관련되어 있다.

2. 학생들은 참여하도록 격려받는다.

3. 학생들은 집단으로 참여한다.

4. 한 작품만 평가한다.

5. 여러 작품을 평가한다.

6. 평가 도구의 수준을 활용한다.

7. 최종 평가가 주어지지 않는다.

8. 학생들은 공개적 평가에 당황하거나 겁먹지 않는다.

9. 학생들은 일반적으로 평가 과정에 부정적이다.

교수 양식(개성)

1. 교사는 수업에 관해 긍정적 태도를 갖는다.

2. 교사는 학생들의 연령에 맞는 친밀감을 보여 준다.

3. 교사는 유머 감각을 보여 준다.

4. 교사는 완급 조절의 감각을 가지고 수업의 흐름을 조절한다.

5. 교사는 다음과 같은 사항에 혁신적이다.

 a. b.

 c. d.

6. 교사는 언어를 어떻게 사용해야 하는지 알고 있다(생생한 묘사, 상상을 불러일으키는 언어, 명확한 표현).

만일 교사가 자신의 수행에 대한 객관적인 분석을 해보고자 한다면 장학사에게 관찰기간 동안 위 방법을 사용하도록 요청할 수 있다. 이는 교사가 방심한 점을 잡아줄 수 있을 뿐 아니라 장학사로부터 미술 프로그램을 지도와 관련된 사항을 교육받을 수 있도록 한다.

주

1. William Ayers, ed. *To Become a Teacher: Making a Difference in Children s Lives* (New York: Teachers College Press, 1995), p. 60.

2. NAEA의 팸플릿 *Quality Art Education* (Reston, VA: National Art Education Association, 1984).

3. National Center for Education Statistics, *Arts Education in Public Elementary and Secondary Schools* (Washington, DC: U.S. Department of Education, 1995).

4. Michael Day, Elliot Eisner, Robert Stake, Brent Wilson, and Marjorie Wilson, *Art History, Art Criticism, and Art Production*, vol. 2 (Los Angeles: Rand Corporation, 1984)에 실린 미술 프로그램의 일곱 가지 사례를 보라.

5. 다음을 참고하라. Mary Erickson, Eldon Katter, and Marilyn Stewart, *Token Response Game* (Tucson, AZ: Crizmac Publications, 1994).

6. 다음을 참고하라. Jean Sousa, *Telling Stories in Art Images* (Chicago: The Art Institute of Chicago, 1997).

7. *Art Education in Action, Aesthetics*, Episode B: "Teaching across the Curriculum," Evelyn Sonnichsen, art teacher, videotape (Los Angeles: Getty Center for Education in the Arts, 1995).

8. Al Hurwitz, *Collaboration in Art Education* (Reston, VA: National Art Education Association, 1993), p. 12.

9. Phillip Dunn, "More Power: Integrated Interactive Technology and Art Education," *Art Education* 49, no. 6 (November 1996): 6-11.

독자들을 위한 활동

1. 미술을 싫어하는 어린이를 경험한 경우에 대해 말해 보자. 어떻게 싫어하게 되는지 설명하고 어린이의 태도를 바꾸기 위해 사용할 수 있는 방법을 제시해보자.

2. 개인적으로 알고 있는 유능한 미술교사라고 생각되는 사람의 특징에 대해 설명해 보자.

3. 전문 교사가 하는 미술 수업을 다음 사항에 대해 특별히 기록하면서 관찰해 보자. (a) 활용된 동기부여 방법 (b) 주제가 제시된 방법 (c) 목표가 설정되는 방법 (d) 문제의 제기와 문제의 해결책을 찾는 방법. 이 장 끝 부분의 분석 도구에 다른 항목들을 첨가해 보자.

4. 자연의 가을 색깔에 기초하여 색에 대한 감수성을 향상시키는 수업에서 학생들에게 동기를 부여하는 방법을 서술해 보자.

5. 자신의 개성을 정확하게 파악하여 그것에 기초한 교수 '스타일'을 계획해 보자. 그런 자신의 스타일을 시범이나 평가, 소재의 선택 등 특정한 교수 상황에 적용해 보자. 어떤 점에서 자신의 스타일이 한계로 작용하는가?

6. 다음 상황을 개선하기 위한 단계를 서술해 보자. (a) 너무 지저분하고 재료의 낭비가 심한 3학년 학급의 어린이 (b) 미술 수업을 하는 동안에 항상 베껴 그리기에 집착하고 새로운 것을 그릴 수 없다고 생각하는 5학년 학생들 (c) 미술은 '계집애'나 하는 것으로 생각하는 6학년 남자 어린이들 (d) 학부모나 언니로부터 대상을 그리는 공식을 배운 어린이들

7. 미술교사의 행동을 관찰하고 교사가 사용하는 방법을 기록해 보자. 이 장에서 언급된 많은 방법이 어느 정도 관찰되는가? 효과적으로 가르치는가? 매우 폭넓은 교수 방법을 사용하여 수업을 개선하는 방법을 관찰해 보자.

8. 이 장에서 교수 방법의 목록을 다시 살펴 보자. 생각나거나 관찰한 다른 방법을 첨가해 보자.

9. 이 장의 교수 방법 중 두 가지를 선택해 보자. 이 두 방법을 활용하는 수업을 만들어서 교실 상황에서 학생들에게 적용해 보자. 하나나 둘 이상의 방법으로 이런 과정을 반복하여 가르치는 과정에서 발생하는 상황에 적합한 자신의 교수 방법 레퍼토리를 개발해 보자.

10. 주제를 선택하여 서로 다른 세 학년을 가르쳐 보자. 모든 수준에서 성공적인 수업을 하기 위해 어떤 결정들을 해야 하는가?

추천 도서

Ackerman, David B., and David N. Perkins. "Integrating Thinking and Learning Skills across the Curriculum." *Interdisciplinary Curriculum: Design and Implementation*, ed. Heidi Hayes Jacobs. Alexandria, VA: Association for Supervision and Curriculum Development, 1989, 77-95.

Baker, Gwendolyn C. *Planning and Organizing for Multicultural Instruction*. 2d ed. Menlo Park, CA: Addison-Wesley, 1994.

Barron, Ann E., and Karen S. Ivers. *The Internet and Instruction: Activities and Ideas*. Englewood, CO: Libraries Unlimited, 1996.

Delacruz, Elizabeth Manley. *Design for Inquiry: Instructional Theory, Research, and Practice in Art Education*. Reston, VA: National Art Education Association, 1997.

Dobbs, Stephen M. *Learning in and through Art: A Guide to Discipline-Based Art Education*. Los Angeles: Getty Education Institute for the Arts, 1998.

Gregory, Diane C., ed. *New Technologies and Art Education: Implications for Theory, Research, and Practice*. Reston, VA: National Art Education Association, 1997.

Henry, Carole, and National Art Education Association. *Middle School Art: Issues of Curriculum and Instruction*. Reston, VA: National Art Education Association, 1996.

Nyman, Andra L., ed. *Instructional Methods for the Artroom: Reprints from NAEA Advisories*. Reston, VA: National Art Education Association, 1996.

Simpson, Judith W., Jean M. Delaney, and Karen Lee Carroll. *Creating Meaning Through Art: Teacher As Choice Maker*. Prentice-Hall, 1997.

Stankiewitcz, Mary Ann, and National Art Education Association, eds. "Literacy, Media, and Meaning." *Art Education* 50, no. 4 (July 1997). Special Issue.

Susi, Frank Daniel. *Student Behavior in Art Classrooms: The Dynamics of Discipline. Teacher Resource Series*. Reston, VA: National Art Education Association, 1995.

Thompson, Christine Marm, ed. The *Visual Arts and Early Childhood Learning*. Reston, VA: National Art Education Association, 1995.

Wongse-Sanit, Naree. "Inquiry-Based Teaching Using the World Wide Web." *Art Education* 50, no. 2 (1997): 19-24.

인터넷 자료

미술교사를 위한 전문가 자료

미국미술교육협회. *NAEA Website*. 1999. 〈http://www.naeareston.org/〉
NAEA는 교수와 학습을 지원하기 위해 디자인된 풍부한 자료와 훈련, 도구 등을 제공한다. NAEA는 각 주에 회원 조직이 있고, 이러한 지역 조직이 링크되어 있다. NAEA 프로그램에 대한 정보는 세미나, 워크숍, 연수 기회, 출판, 교실을 위한 자료, 교육과 미술 정책과 관련된 뉴스, 미술교사의 역할과 문제와 관련된 자료 등을 포함하고 있다.

미국학부모교사협회. *Children First: The Website of the National PTA*. 1999.
〈http://www.pta.org/〉 이 사이트는 교실 현장에 영향을 주는 다양한 이슈에 대해 교사에게 풍부한 도움 자료를 주는 곳이다.

메타 사이트

ArtsEdNet: 게티 미술교육 웹 사이트. *Web Links: Education Links*. 1999.
〈http://www.art-sednet.getty.edu/ArtsEdNet/Links/ed.html〉

이 웹 사이트는 교육자가 이용할 수 있는 풍부한 자료가 있고, 미술교사에게 유용한 다른 웹 사이트들이 링크되어 있다. 이 사이트는 정기적으로 업데이트한다.

인터넷 교육 그룹사. *Inet-Edu*. 1998. 〈http://www.inet-edu.com/index.html〉
Inet-Edu.는 인터넷 교육 그룹에서 제공하는 교육 서비스 사이트이다. 이곳은 미술 교수에 대한 뛰어난 인터넷 자료를 제공한다. 매우 가치있는 사이트이다.

교수 자료

Classroom Connect. *Classroom Connect's Connected Teacher* 1999. 〈http://www.connectedteacher.com/home.asp〉 *Connected Teacher*는 Classroom Connect의 지역사회 서비스이다. 이 사이트는 담임교사를 위한 풍부한 전문가 교육 자료를 제시한다. 미술교사를 위한 교육과정 자료와 수업 계획안을 싣고 있는 뛰어나고 폭넓은 웹 사이트들이 링크되어 있다.

베티 레이크Bettie Lake, *The Art Teacher Connection* 1997.
〈http://www.inficad.com/~arted〉 이 웹 사이트는 미술교육자들이 미술교사와 학생들을 위해 만들었다. 미술교육 자료, 이미지, 인터넷 미술 수업, 컴퓨터 기술과 시각 예술 교육과정을 통합하는 방법을 제공해 주고 있다. 이 사이트는 시각 예술을 포함하여 몇 가지 교육과정 영역에서 국가기준 요건을 충족시키는 다학문적, 학제적, 교차 교육과정 단원이 특징이다.

미국미술교육협회. *Electronic Media Interest Group*, 1998.
〈http://www.cedar-net.org/emig/nb.html〉 미국미술교육협회에 가입되어 있는 *Electronic Media Interest Group*(EMIG)의 목적은 미술교육에서 매체와 기술의 정보화와 책임있는 적용을 촉진하는 것이다. 이 사이트는 교수활동에 필요한 공학기술 자료를 개발하고 통합시키고자 하는 교사들을 지원하고 있다. "Tools and Constructon Materials for Electronic Media"에 여러 인터넷 자료가 링크되어 있다. "On-line Exhibits"와 다른 교육과정 자료가 포함되어 있다.

뉴욕 예술재단. *Art Wire: Online Communication in the Art. Spider school*.
1997-1999. 〈http://www.artwire.org/spiderschool/1997/content_toc.html〉 미술교육에 활용되는 웹상의 개별 연수와 워크숍의 온라인 자료. 링크를 통해 문화 자료의 데이터베이스를 제공한다.

16 사회적 차원

협동 미술 활동과 교육적 놀이

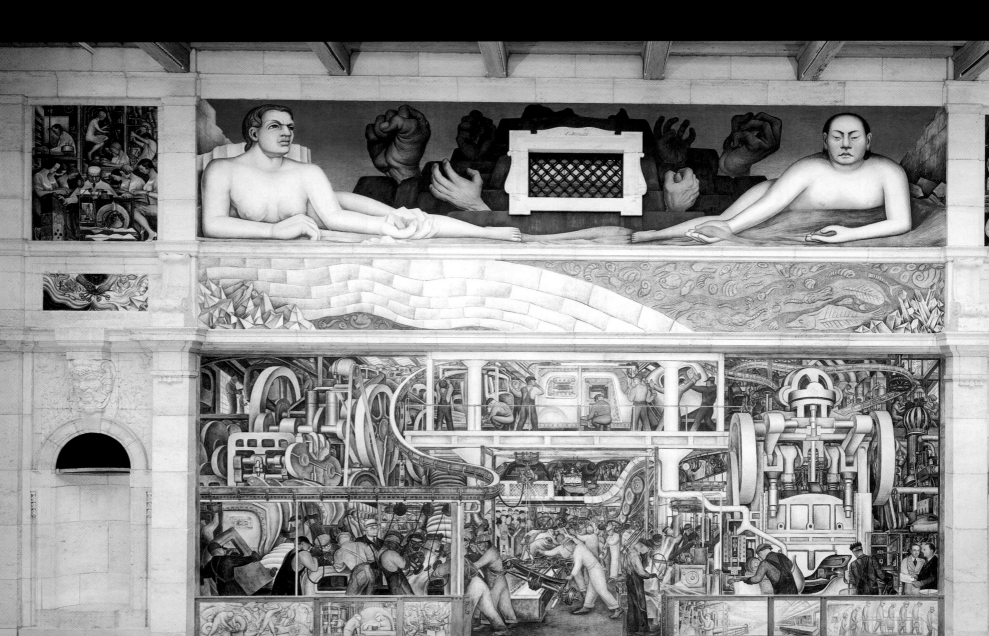

대부분의 사람들이 학생을 총명하고 책임감 있고 봉사 정신이 투철한 사람으로 만들고자 하는 노력에 공감한다. 그러나 사람들은 이러한 노력을 어린이의 사회적이고 정서적인 학습에 대해 사려깊고 지속적이며 체계적으로 접근함으로써 강화할 수 있다는 사실에 대해서는 거의 알지 못한다.

_ 모리스 엘리아스[1]

어른의 경우와 마찬가지로 학생들도 집단 내에서 상호작용을 한다. 어린이들은 교사에 의해서 정해진 학급에 속하게 되고 각자의 학년에 소속되며 특정 학교에 속하게 된다. 그리고 학급 내에서는 다양한 동기에 의해 또래집단이 형성된다. 독서 모임이 만들어지기도 하고, 취미에 따라 또래집단이 형성되기도 하며, 어린이들은 그들만의 우정을 바탕으로 그러한 조직을 발전시킨다. 비록 학습의 대부분이 개인적으로 성취되지만 집단 내에서의 학습과 상호작용 역시 매우 중요하고 유익하다. 어린이들은 집단 활동에 참여함으로써 사회적인 기능을 배우고, 참여하는 것을 즐기며, 그 집단의 열정을 공유하고, 자신들의 활동 주제나 화제에 대해 서로 협력하는 태도를 배운다.

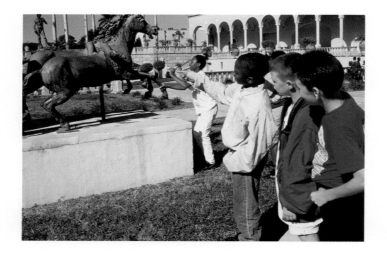

플로리다 새러소타에 있는 링글링
박물관의 학생들.

보이드 보드Boyd H. Bode는 《삶의 방식으로서의 민주주의Democracy as a Way of Life》라는 책에서 "민주주의를 추상적으로 가르치는 것은 통신으로 수영을 가르치는 것과 같다"고 말하였다.[2] 그는 민주주의 사회에서는 모든 사람들이 자신의 흥미와 재능에 따라 서로의 삶을 공유할 수 있는 장을 제공한다고 말한다. 민주주의적인 학교는 개인적 차이를 인정하고 공동체 삶의 원리에 의존하여 사람들이 자유롭고 평등하다는 원칙을 장려한다.

미술교육에서의 사회적 가치

오늘날 많은 미술교사들은 학생들로 하여금 미술과 환경, 사회의 관계를 생각하도록 해야 한다는 교육철학을 지지한다.[3] 그들은 학제적이고 활동 지향적이며 사회적 가치에 기초한 교육과정을 강조한다. 또한 그들의 교수 활동은 공동체와 환경의 상호 관련성에 대한 인식을 높이고 환경 디자인이나 생태학적 미술, 지역사회 참여 등의 개념에 초점을 맞추고 있다.[4] 지역사회와 생태학적 문제들은 "환경 보호에 적극적인 목소리를 가질 수 있고, 창의적인 학생들에게 최근의 잘못된 생태학적 흐름들을 개선시킬 수 있도록 한다."[5] 협동 학습과 협력 활동은 이러한 교육과정에서

중심적인 역할을 할 수 있다.

이 장에서는 어린이들이 미술에 대한 이해를 넓혀 나감에 따라 사회적 과정을 이해하도록 돕는 데, 미술교육이 어떤 역할을 할 수 있는가에 대해 논의하고자 한다. 어린이의 사회적인 통찰력을 길러 주기 위해 특별하게 설계된 몇몇 미술 활동에 대해 설명하고, 인형극이나 벽화 같은 전통적인 형식뿐만 아니라 최근에 나타난 미술의 개념에 대해 논의할 것이다. 또한 어린이가 다양한 교육적 놀이에 참여함으로써 미술을 배우는 실질적인 예를 살펴 보기로 한다.

협동 작업에서 교사의 역할

집단 미술 활동은 겉으로 보기에는 유동적이지만 그 본질은 일정한 상태를 유지하는 아메바에 비유할 수 있다. 개인들은 각각의 스타일이 있기 때문에

협동 학습

개인적 책임

학생 개인의 활동은 자주 평가되고 그 결과는 그 집단과 개인에게 주어진다. 교사는 각 개인에 대해 평가거나, 집단 안에서 개인 활동을 확인하거나, 질문에 답하게 하는 것으로 이를 달성할 수 있다.

집단 상호작용

학생들은 학습을 위해 서로를 도와 주고, 분담하고, 격려하면서 학습 능력이 향상된다. 학생들이 자신이 알고 있는 것을 반 친구들에게 설명하고 토론하며 가르친다.

사회적 기능

협력하는 능력은 지도력과 의사결정능력, 신뢰감 구축, 그리고 의사 소통 및 갈등 조정능력 등을 포함한다.

출처:Steve Smith, *Active Learning Center: Principles of Cooperative Learning*, December 1999. 〈http://www.excel.net/~ ssmith/cooplrn.html〉

집단 활동에 어려움이 있다. 하지만 여기에는 한 가지 공통점이 있다. 그것은 둘 또는 그 이상이 참여하여 어떻게 하든 한 사람의 노력을 넘어서는 하나의 대상이나 결과물을 함께 만드는 것이다.[6]

교사는 미술 프로그램에 집단 활동을 포함시키는 것이 바람직하다고 인식하지만 이러한 방법의 기술적 면에 대해 의문을 가질 수 있을 것이다. 집단 활동은 어떻게 할까? 그러한 활동을 어떻게 선택해야 하는가? 그 범위는 어디까지인가? 교사의 역할은 무엇인가?

킬패트릭W. H. Kilpatrick은 '목적을 가진 활동'이란 표현을 사용하면서 그 단계들을 설명하였다. 오랜 동안 검증된 이들 단계는 '목표 세우기' '계획하기' '실행하기' '판단하기'이다.[7] 킬패트릭의 단계는 한참 후에 창의성 연구의 창의적 과정에 대한 서술을 통해 입증되었다. 과학과 예술에서 창의성은 사고와 행동의 발달에 킬패트릭의 단계와 유사하게 영향을 미치는 것으로 밝혀졌다.

개인과 마찬가지로 집단 활동 역시 몇 가지 목적을 세워 시작해야 한다. 이러한 목적 의식은 프로젝트를 완수하는 데 필요한 추진력을 제공한다. 더욱이 '목표 세우기'에서 역할을 분담해야 하는 사람은 어린이들이다. 물론 교사가 제안할 수는 있다. 그러나 어린이들이 교사의 제안을 진심으로 받아들일 때만 효과가 있을 것이다. 또한 집단의 어린이들은 목적을 이루기 위한 '계획'과 '실행'을 조절해야 한다. 결국 어린이들은 스스로 활동 결과에 관련된 일반적이거나 특수한 문제에 대해 질문할 수 있어야 한다. 과연 그들이 계획한 대로 이루어졌는가? 활동 중에 무엇을 배웠는가? 무엇이 잘못되었는가? 이 활동이 다음에는 얼마나 좋아질 것인가? 다시 말하자면, 어린이들은 자신의 경험을 평가하는 데 참여해야 한다.

학교나 학급의 공동 생활이나 미술 시간에서 집단 노력은 항상 요구된다. 집단 프로젝트 활동을 추진하기 위해 '놀자' '인형극을 해보자' '현관에 걸 큰 그림을 그려 보자' 하는 식으로 교사가 제안할 필요는 거의 없다. 오히려 어린이가 스스로 집단 활동을 교사에게 제안하기도 한다.

이 경우에는 한 주에 단지 50분 정도 수업하는 미술교사보다 담임 교사의 역할이 중요하다. 어린이들은 어떤 활동이 전형적인 미술시간표에 부적당한 것인지, 어떤 활동이 시간을 허비하는 것이 아닌지 매우 빨리 알아차린다. 그러나 숙련된 미술교사라면 학생들이 미술 시간 내내 흥미를 느끼게 하여, 벽화를 그리거나 도시 모형을 만들거나 더 나아가 미술실의 한 부분을 새로운 미술 '환경'으로 변화시키게 할 수도 있을 것이다. 또한 방과후까지 작업을 계속하고 싶어하는 어린이들도 있을 것이고, 그 시간 동안 큰 프로젝트를 완수하여 미술실을 채울 수도 있을 것이다.

어린이들에게 집단 프로젝트를 진행하도록 격려하기 전에, 교사는 그것이 몇몇 소수 만의 관심을 끄는 정도의 도전은 아닌지, 또 그 프로젝트가 완수하기에 너무 벅찬 것은 아닌지 판단해야 한다. 어린이들은 미술에 대한 지나친 열의로 스스로 감당할 수 없는 어려운 일에도 몰두할 수 있기 때문이다. 한 예로 5학년 어린이들은 벽화에 대해 몰두하다 보면, 학교 체육관 공간 모두에 벽화를 그리려고 덤벼들 것이다. 어린이들은 흥미를 잃거나 완성하기까지 인내심이 부족할 수 있기 때문에, 미술의 집단 활동은 활동 기법뿐만 아니라 교사의 판단이 필요하다. 교사는 시행착오를 겪는 학생들을 도와 성공적으로 활동할 수 있게 해야 한다.

집단 활동 과정에서 교사는 더욱 원숙하고 통찰력 있게 재치와 동정심, 노련함을 발휘하여 상담자로서 의무를 다해야 한다. 미술에서 집

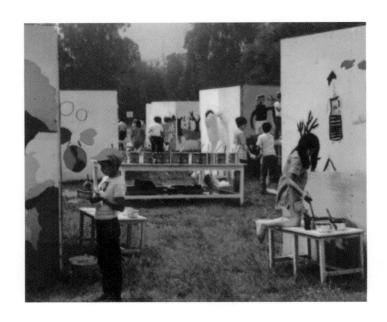

멕시코에서 공공 벽화는 인기있는 미술 활동이다. 주민 축제에서 공동 작업으로 벽화를 그리기도 한다.

단 작업이 필요하면 곧바로 어린이들이 리더를 선출하고 '목적 세우기, 계획하기, 실행하기, 그리고 판단하기'를 위해 필요한 조직을 구성하게 해야 한다. 교사는 어린이들이 실제로 적용할 수 있는 한에서 이들 단계를 다루고 있는지 파악해야 한다. 교사가 설령 제지를 할 수 있더라도 가능한 한 하지 않는 것이 좋다. 만약 어린이들의 결정이 잘못되었다 하더라도 그것이 결과를 아주 악화시키지 않는 한, 그 결정을 그대로 진행하도록 한다. 이는 시행착오를 통해 배우고 수정하는 것을 배우는 과정이기 때문이다.

집단 활동은 참여자 각자의 최대한 노력에 따라 성공이 좌우되기 때문에, '교사는 집단 내에서 모든 어린이들이 적절한 역할을 함으로써 프로젝트를 완수할 수 있도록 도와 주어야 한다. 훌륭한 프로젝트는 그 학급의 모든 친구들이 참여할 수 있게 한다.'

집단 활동의 간단한 형태

매체와 기법

초등학생들을 위한 집단 활동은 학생들의 흥미와 관련된 주제에 바탕을 두며, 어린이들이 다룰 수 있는 매체나 기법을 사용한다. 예를 들어, 유치원 학급에서 봄을 주제로 이야기하게 되면, 상징 표현기에 도달한 각 어린이들은 계절을 표현할 수 있는 항목을 선택할 것이다. 즉 어린이들은 꽃, 새, 나무, 또는 봄을 나타내는 다른 대상에 대한 상징들을 그리고 색칠할 것이다. 각 항목을 그리거나 색칠한 다음, 그 상징의 테두리를 따라 오려낸 그림을 게시판에 모아 전시한다.

여러 가지 다른 주제들이 비슷한 방법으로 다루어질 수 있다. 그런 주제들의 예는 다음과 같다.

1. '쇼핑' : 다양한 상점들을 사람들과 자동차와 함께 그린다. 이 주제는 또한 슈퍼마켓에서 상품을 진열한 모습을 그리게 할 수도 있다.
2. '내가 살고 있는 곳' : 집들이 거리나 이웃을 이루며 모여 있는 모습으로 표현한다.
3. '내 친구들' : 남자 아이, 여자 아이들이 모여 있는 형태로 그린다.
4. '정원의 봄' : 벌레, 나비, 꽃, 그리고 나무들이 모여 있는 모습으로 그린다.
5. '위와 아래' : 하늘의 모양(구름과 새), 나무와 꽃, 땅 속에 있는 것들의 상징적 표현, 즉 땅 속에 있는 동물의 집과 뿌리 구조 등을 그린다.
6. '모두가 좋아하는 이야기'.

입체 작품은 저학년 집단 활동에 적합하다. 예를 들어, 어린이들은 헛간, 소 등의 '농장'이나 광대, 코끼리 등의 '서커스' 장면을 책상 위에 종이 구조물과 찰흙 형태로 표현할 수 있다.

단순하고 가장 효과적인 집단 활동 프로젝트 중의 하나는 '분필놀이'이다. 이는 도로의 빈터나 주차장에서 이루어질 수 있다. 자유롭게 그릴 수도 있고, 서로 인접한 각 영역을 부분으로 나누어 격자 모양으로 구분한 다음 그리게 할 수도 있다.

교수 활동

교사는 개별적으로 그림을 그리든 입체 작품을 만들든, 여러 가지 방법을 통해서 필요한 동기부여와 교수 활동을 함으로써 집단 활동을 시작한다. 교사는 어린이들이 교실에 전시 공간을 마련하여 게시판에 전시한다. 처음에는 배열이 잘못될 수도 있지만, 간략한 토론을 통해서 각 개인의 그림을 적절하게 배치할 수 있을 것이다. 가장 크거나 밝은 작품을 게시판의 가운데에 배치할 수도 있고, 동일한 상징을 그린 몇몇 어린이들의 비슷한 그림들끼리 모으거나 조화롭게 배열할 수도 있을 것이다. '벽화'를 적절한 모양으로 오릴 때 저학년들도 전체의 공간 구성과 관련하여 주제를 생각하기 시작한다. 이러한 경우에, 문제를 훨씬 쉽게 해결하기 위해 벽에다 하기에 앞서 먼저 교실 바닥에서 초기 설계를 해보는 것이 낫다.

물론 완성된 구성은 그랜드머 모제스나 다른 이른바 원주민 예술가를 떠올리게 하는 흥미로운 많은 작은 부분들로 이루어지게 될 것이다. 이때 교사가 학생들의 작품을 수정하거나 그 구성을 바꾸려고 해서는 안 된다. 교사가 지평선이나 울타리나 길에 원근법을 시도해서는 안 된다. 그 이유는 첫째, 어린이들이 집단 활동을 발전시키는 데 반드시 스

스로의 노력이 필요하기 때문이고, 둘째, 성인, 그것도 경험이 없는 사람의 작품과 아이들의 작품이 함께 같은 게시판에 뒤섞인다면 오히려 혼란만 초래할 것이다. 따라서 교사는 어린이들을 자신을 대리하는 예술가로 이용해서는 안 된다.

프로젝트의 특성에 따라 '집단'은 3명에서 학급 전체에 이르기까지 다양한 범위로 구성할 수 있다. 축소 모형을 잘 만들 때는 작은 집단이, 모래놀이 통에서 작업을 할 때는 중간 정도의 집단이, 쇼핑센터나 공동주택 같은 건물의 모형을 제작할 때는 규모가 큰 집단이 적당하다. 또, 지도를 장식하거나 창살로 장식된 창문과 돌로 된 벽을 완벽하게 재현한 중세풍의 환경으로 반 전체를 변화시킬 수 있는 벽화 프로젝트도 할 수 있다.

막대 인형극의 설명 그림(A와 B), 종이봉투로 만든 인형(C), 오래된 스타킹으로 만든 인형(D).

인형극

미국과 캐나다에서는 인형극이 일반적으로 예술로 받아들여지지 않지만 다른 문화권에서는 매우 높은 가치를 인정받고 있다. 모스크바의 국립인형극장은 어린이들보다 오히려 성인들을 대상으로 하고 있다. 에스파냐와 이탈리아에도 공립 공원에 성인 인형극장이 없는 곳이 없다. 인도네시아, 일본 등의 아시아 문화권에서는 인형극을 하는 사람들이, 수세기 동안 그래왔듯이, 복잡한 수행 과정과 역할 연기를 배우기 위해 어렸을 적부터 이 직업에 입문한다. 이러한 연극은 창조와 신화, 귀족과 전사들에 의한 선악 대립이 전쟁이 주된 내용이다. 이러한 인형극은 하나의 예술로서 고유의 역사를 가지고 있으며, 유럽 사회와 개발도상국들에서 독특하게 교육적·사회적 기능을 수행하고 있다. 손 인형에서 꼭두각시 인형에 이르는 인형극은 균형잡힌 미술 프로그램에서 합당한 위치를 가지며, 가장 효율적인 집단 활동이다.

인형극은 대부분 다른 미술 활동보다 훨씬 복잡해서 교육과정 중에서도 어려운 것으로 여겨지기도 한다. 그래서 계획과 시간이 많이 들지 않고 재료도 적게 드는 다른 미술 경험으로 인해 소중히 여겨지기도 한다. 그러나 아이들이 정보를 모으고, 시나리오를 준비하며, 무대와 극장을 설계하고 꾸며 훌륭하게 연출된 인형극은 언어 예술과 역사 세계로 안내해 준다. 인형극 작업은 학생들이 다양한 학습 스타일에 적응할 수 있는 자연스러운 좋은 기회이다.

인형극을 성공적으로 공연하기 위해 집단 전체가 결정을 내려야만 하고, 각 구성원들은 개성을 유지하면서도 그 모험이 성공할 수 있도록 모든 협력을 아끼지 말아야 할 것이다. 인형극은 매우 간단한 것에서부터 복잡한 것까지 기법이 복잡하고 다양하다. 따라서 어린이들은 자신들의 능력에 따라서 적절한 기법을 선택한다. 다양한 수준의 초등학교 학생들이 선택할 수 있는 인형극으로는 손가락 인형극과 그림자 인형극이 있다.

손가락 인형극
매체와 기법
한 손으로 직접 조작하는 유형의 막대 인형은 다양한 방법으로 만들 수 있다. 초보자의 경우 두꺼운 종이에 그림을 그려 나머지 부분을 오려낸

인형의 머리는 두꺼운 종이로 손가락에 덮어씌워 붙인다. 손가락을 움직여 다양하게 인형극을 공연할 수 있다.

다. 오려낸 그림을 막대에 붙인다. 오려낸 그림 대신에 종이나 흡수성 있는 솜을 채워 넣은 봉투를 사용하거나 색칠하여 꾸민 종이를 잘라 막대기에 붙여 사용할 수도 있다.

종이 봉투는 머리를 움직이는 인형에도 사용될 수 있다. 종이 봉투 중간 윗부분에 집게손가락이 들어갈 공간을 남기고 종이 봉투 중간에 실을 감는다. 얼굴은 봉투의 윗부분에 그려넣는다. 인형을 움직이기 위해 손은 손목까지 집어 넣어 집게손가락을 종이 봉투의 맨 안쪽, 머리 부분까지 접어 넣는다.

낡은 스타킹은 적절하게 장식된 단추로 눈을 만들고, 종이나 천 조각으로 머리와 귀, 다른 이목구비를 만들어 붙이면, 머리와 팔을 자연스럽게 만들 수 있는 효율적인 인형 재료이다. 뱀이나 용과 같은 동물을 이런 방법으로 만들 수 있다. 양말의 발끝이나 천을 잘라내어 입 모양을 만들고 안쪽에서 목까지 박아서 형태를 만들면 매우 익살스러운 인형이 된다. 위와 아래턱 부분에는 흡수성 있는 솜과 같은 재료로 채운다. 턱의 밑부분에 엄지손가락을 넣고 윗부분에 나머지 손가락들을 넣어 조작한다. 여기에 양말과 반대되는 색으로 안감을 대거나 밝은 옷감으로 치아나 혀를 붙이면 더 그럴듯하게 만들 수 있다.

손가락 인형은 폭 넓은 재료로 만들 수 있다. 머리를 만들 수 있는 종이죽을 포함하여 재료 중의 일부는 앞 장에서 이미 언급하였다. 또한 성형재료인 플라스틱 우드를 사용할 수도 있다. 쓰고 남은 여러 가지 헝겊으로 인형의 몸통을 만들 수 있다. 손가락 인형을 더욱 발전시켜 머리와 팔도 움직이게 할 수 있다. 엄지와 새끼손가락을 사용하여 팔을 움직이게 할 수 있고, 집게손가락으로는 살붙임하여 만든 인형의 머리를 움직일 수 있다.

머리를 만들 때는 우선 판지를 잘라, 집게손가락이 느슨하게 들어갈 정도의 지름으로 원통을 만들어 붙인다. 원통을 약간 줄어들게 하는 경향이 있는 조형 재료는 얼굴의 생김새를 포함하여 머리, 목을 만들고 나서 판지 둘레에 직접 작업한다. 인형의 목은 원통이나 '손가락 싸개' 보다 더 아래까지 덮이도록 만들며, 끈으로 졸라매어 의상의 형태를 유지하려면 원래의 지름보다 약간 크게 해야 한다. 소조 재료가 다 마르면 사포로 표면을 매끈하게 하여 포스터 물감으로 꾸민다. 눈과 입술, 치아

에 눈을 끄는 반짝이를 붙일 수 있고 니스나 래커, 더 좋은 것으로는 투명 매니큐어를 칠할 수도 있다. 캐릭터 인형의 경우는 같은 맥락에서 두드러진 특징을 부각시켜 주의를 끌 수 있다. 인형의 눈을 크게 하고 눈에 잘 띄게 반짝이도록 코팅을 하면 더 그럴듯해진다. 흡수성 있는 솜이나 털실, 자른 종이, 또는 부드러운 털 등을 붙여 머리카락, 눈썹, 턱수염 등을 쉽게 만들 수 있다.

어린이들의 손과 팔에 헝겊을 덮어 인형의 몸을 만든다. 어린이 손의 크기에 따라 헝겊의 외부 둘레가 결정된다. 손을 책상 위에 평평하게 놓고 엄지와 집게손가락, 새끼손가락을 펴야 한다. 인형의 팔 길이는 대략 엄지손가락 끝과 새끼손가락 끝 사이에 거리에 따라 좌우될 것이다. 그리고 목선은 집게손가락의 중간 정도에 위치하게 한다. 옷을 만들려면 종이 하나를 접어 목부분을 위해 접은 곳 가운데를 잘라낸다. 목 부분을 위해 접은 곳의 중앙을 자른다. 그리고 손가락을 넣기 위한 구멍을 남기고 옆을 꿰맨다. 인형 손은 손가락 끝을 넣은 구멍에 붙게 될 것이다. 만일 인형의 복장에 변화를 주고 싶으면 목 부분에 헝겊을 끈으로 묶어 사용할 수 있을 것이다. 만일 인형의 옷을 한 가지 디자인하는 것으로 계획하였다면 헝겊을 묶거나 풀로 붙인다.

인형의 옷을 실감나게 하기 위해 반짝이는 천으로 만들 수 있으며, 남성용 구식 넥타이를 여기에 활용할 수 있다. 우선 넥타이의 안감을 제거하고 나머지는 접기 전에 다리미로 다린다. 그리고 의상을 만들기 위해 바느질을 한다. 물론 단추와 다른 장식은 필요에 따라 붙일 수 있다.

인형을 만들고 나면 어린이들은 인형들을 무대에 세우고 싶어할 것이다. 최근의 손가락 인형 공연에서는 세트 밑에서 인형을 움직인다. 그러려면 공연이 진행되는 동안 공연자가 서 있거나 몸을 구부려, 아래쪽에 있을 수 있도록 무대가 그만큼 높여져야 한다. 무대는 간단하게 커다란 골판지 상자로 마주보는 면을 잘라 만들 수 있고, 무대를 위한 구멍은 이에 기초해서 자른다. 골판지 상자의 뚫린 부분이 관람자를 향하도록 탁자 위에 놓는다. 공연하는 사람은 서 있거나 탁자 밑에 구부려 상자나 탁자 다리 주변의 막 안으로 몸을 숨긴다. 교사는 텔레비전에 나오는 인기있는 인형을 이용할 수 있지만 상업적으로 만들어져 나온 것을 이용하는 것은 피한다. 어린이들이 그것과 자신이 애써 만든 것을 비교하기 때문이다.

무대 설치는 간단해야 한다. 대부분의 경우에 어린이들은 거대한 배경을 그리고 싶어하겠지만 이는 풍부한 장식적인 감각과 그것을 실행할 '힘'이 있어야 가능하다. 의상과 배경은 시각적으로 서로 대비되도록 해야 한다. 무대는 층이 없기 때문에 배경을 붙잡고 있어야 하거나 고정시키거나 틀 위에 걸어 두어야 한다. 창문과 문과 같은 중요한 것들은 고정되어야 한다. 각 장면을 위해 서로 다른 배경이 준비되어야 한다. 마찬가지로 무대에 필요한 물건들은 평면에서 설계되어야 한다. 조명은 인상 깊은 효과를 내고 공연의 대상들을 잘 드러나게 한다. 때로 이는 슬라이드처럼 투영된 것과 같은 효과를 낸다.

손가락 인형을 조작하는 것은 어렵지 않다. 어린이들은 스스로 연습해서 기술을 익힐 수 있다. 그러나 하나 이상의 인형이 등장할 때는 '말하는' 인형은 계속적인 움직임을 보여야 하며, 이것을 관람자들이 정확히 알 수 있어야 한다. 다른 인형들은 가만히 있어야 한다.

어린이들은 텔레비전과 비디오을 보면서 성장하였다. 머펫Muppet(손가락 인형의 일종―옮긴이)과 로저스Rogers의 '이웃들'은 어린이들의 문화에서 중요한 부분이다. 인형극 활동은 어린이들로 하여금 수동적인 소비자가 아니라 생산자와 창작자가 되게 한다.

인도네시아 자바의 그림자 인형극은 스크린 뒤에서 불빛에 의해 비춰지는데, 공연이 아니더라도 장식이 풍부하고 세밀한 인형 자체도 볼 만하다. 이것은 가죽에 금박을 입히고, 색칠을 해서 구멍을 뚫어 만들었다. 이마에서 시작된 연속적인 선이 옆얼굴 전체로 이어져 자바 사람들의 서예처럼 유연한 우아함을 보여 준다.

그림자 인형극

그림자 인형을 만들기는 쉬울지 모르지만 조작하는 데는 몇 가지 기술이 필요하다. 그러려면 공연자와 관람자 사이에 실크나 나일론 스크린을 놓는다. 그리고 스크린에 조명을 비춘다. 가는 조정 막대에 두꺼운 판지를 붙여 만든 인형을 빛을 비추는 가운데 스크린에 가까이 갖다댄다. 그러면 스크린에 그림자가 생긴다. 관람자에게는 인형이 그림자 윤곽으로서만 보이므로 그 형태에 색칠이나 장식을 할 필요가 없다. 인형을 조종하는 기술은 손가락 인형의 기술과 비슷하므로, 손가락 인형에 쓰이는 무대는 그림자 인형에도 사용될 수 있다.

상징표현기 초기에 있는 어린이들이라면 그림자 인형 만들기를 배울 수 있다. 어린이는 얇은 판지에 그려진 형태를 잘라 막대에 붙이기만 하면 된다. 어린이들은 상징을 표현할 수 있는 능력이 발달하고 자르는 도구를 다루는 기술이 능숙해지면 더욱 정교한 인형을 만들 수 있다. 윤곽선은 더욱 섬세해질 것이고 덥수룩한 머리, 두꺼운 눈썹, 위로 들려진 코와 같은 실루엣으로 나타낼 수 있을 것이다. 구멍을 뚫거나 인형 내부를 잘라내어 단추와 눈, 주름 장식이 달린 옷 등을 표현할 수 있다.

또한 그림자 인형에서 움직이는 부분을 만들 수 있다. 예를 들어, 용을 만들기 위해 많은 수의 작은 판지 조각을 종이 클립으로 연결할 수 있다. 두 개의 막대를 이 조립품에 붙인다. 어린이는 연습을 통해 매우 효과적인 방법으로 이를 움직일 수 있다. 탁자에서 집까지 무대에 필요한 것들은 모두 판지로 오려 막대에 붙여 그 실루엣으로 나타낸다.

많은 교사들은 프로젝트와 관련된 문제를 일반적인 토론을 하는 데서부터 시작한다. 〈세서미 스트리트〉의 비디오를 감상한 후에, 어린이들은 공연을 성공적으로 이끌기 위해 필요한 다양한 검토 사항의 목록을 점검한다. 대본을 고르거나 직접 쓰기, 인형 만들기, 무대 배경 만들기,

5학년 아동이 진짜 자바 인형을 조작하고 있다. 구조의 원리가 단순하기 때문에 아동은 이와 같은 식으로 서구식 인형을 만들 수 있다. 공연을 하려면 얇은 천과 두 개의 조명이 필요하다. 자바 인형극은 아시아 미술과 신화, 종교, 공연을 소개하는 기회를 제공할 수 있다.

디에고 리베라, 〈디트로이트 공장〉, 1932-1933, 벽화(남쪽 벽). 에드셀 포드 기증. 사진 © 1991 The Detroit Institute of Arts. 이것은 이 위대한 멕시코 미술가의 매우 커다란 프레스코 벽화로 20세기 전반의 디트로이트 자동차 공장을 그린 것이다. 벽화는 크기가 크기 때문에 복잡한 이야기를 전달하며 의미있는 주제를 표현하는 데 용이하다. 벽화는 보통 리베라의 그림에 등장하는 인물 같은, 많은 세부를 포함하고 있고 모두 자동차 공장과 관련되어 있다. 리베라의 벽화들은 정치, 경제, 산업, 기술, 그리고 관련된 주제에 대해 공부할 수 있는 중요한 작품이다.

무대 조명 준비하기, 인형 다루는 연습하기, 관중의 규모 결정하기 등 작업의 주요 항목들을 목록으로 정리한다.

다음으로 다양한 일을 추진할 수 있도록 위원회가 구성되어야 한다. 여기에는 일반적인 집단에 적절한 공연을 추천하는 선정위원회와 각 장면을 위한 배경, 적절한 무대 도구, 적당한 크기의 인형, 그리고 옷 등을 추천할 수 있는 기획위원회 등이 포함되어 있어야 한다.

제작 팀을 만들어야 한다는 것을 이해하고 프로젝트를 조정하는 의무를 지는 위원회의 의장을 선출하기도 한다. 또한 그 팀의 구성원이나 전체 어린이들은 수시로 자신들에게 진행 과정과 개선을 위한 제안에 대해 보고할 의장을 선출하기도 한다.

인형극은 대부분 연극 활동과 마찬가지로 관람자 앞에서 공연할 때 최고조에 달한다. 교사는 그 공연을 누가 관람할 것인지, 즉 학부모와 교사들인지, 옆 반 어린이들인지, 6학년 전체인지 등을 결정할 수 있도록 학급 전체 어린이들을 도와 주어야 한다. 관람자의 범위가 결정되면 홍보가 시작되어야 한다. 이와 관련해서 게시판에 붙일 포스터나 학교 신문의 기사, 학부모에게 보내는 유인물, 공연에 참여한 모든 사람들에 대해 최종적으로 기록되어 있는 인쇄된 프로그램 등을 준비해야 한다.

집단의 평가나 판단이 제작 과정의 하나로 자리잡는 것은 매우 중요한 일이다. 그리고 공연이 끝난 후에는 '다음번에는 어떻게 하면 더 잘할 수 있을까?' 라는 질문이 제기된다.

벽화

벽화와 미술사

벽화나 벽에 그리는 아주 큰 그림은 이집트, 그리스 등과 같은 고대 문화의 아주 오래된 미술 형태이다. 선사 시대의 동굴 그림을 벽화라고

주장하는 사람도 있다. 르네상스 시대에는 프레스코 기법의 벽화가 매우 유행하였고, 그 시기에 교회에 그려진 것으로 세계에서 가장 유명한 벽화 두 작품은 미켈란젤로가 시스티나 성당의 천장에 그린 그림과 레오나르도 다 빈치의 〈최후의 만찬〉이다. 마르크 샤갈Marc Chagall은 파리 오페라 하우스의 천장에 장엄한 벽화를 그렸고, 토머스 하트 벤턴Thomas Hart Benton과 같은 미국 화가는 대공황기 동안에 지원 프로그램의 일환으로 연방 정부를 위해 벽화를 그렸다. 디에고 리베라는 그 어떤 화가들보다도 벽화로 잘 알려져 있다. 이 훌륭한 멕시코 화가는 많은 벽화를 그렸는데 대부분은 미국과 멕시코의 정치와 사회에 관한 주제를 담고 있다. 라틴계 미국인 화가들은 로스앤젤레스와 같은 지역사회의 건물들 외부에 대중을 위한 강렬한 벽화를 그리며 지속적으로 활동을 해왔다.

비록 초등학교 학생들이 유화나 프레스코 물감을 사용하기 어렵다고 해도 이러한 매체에 대해 논의하면서 사용하는 용어에 좀더 익숙해질 수 있다. 또한 어린이들은 벽화 재료가 어떻게 기술적으로 진보해 왔는지에 대해서도 살펴볼 수 있다. 벽화를 그리는 사람들은 이제 금속, 구워진 에나멜 판, 세라믹, 콘크리트 등과 같은 재료도 사용한다. 예를 들어, 다비드 시케이로스David Siqueiros는 그의 벽화에 다른 산업 재료뿐만 아니라 자동차용 래커를 사용하였다. 기오르기 케페슈Gyorgy Kepes는 자

신의 벽화에 장식 유리를 사용하였다. 오늘날 벽화를 그리는 사람들은 화가이면서 또한 조각가와 같다. 어린이들이 이러한 작품들을 감상하고 나면, 그림을 그리는 것보다는 부조 벽화를 제작하는 활동에 참여하고 싶어할 것이다. 벽화 제작에 어린이들은 이러한 훌륭한 전통을 배우게 되고, 교사는 어린이들이 그러고 나면, 벽화에 더 흥미를 보이고 아이디어가 더 많아져 더 좋은 벽화를 만든다는 것을 알게 될 것이다.

오늘날의 벽화는 현상황에 대한 좌절감뿐만 아니라 도심, 빌딩군, 그리고 문화적 정체성 등 다문화적 표현에 중요한 매체이다. 벽화는 한 명의 예술가나 예술가 집단, 또는 예술가의 지시를 받아 작업하는 비전문가들이 디자인하여 그린다. 치카나chicana의 예술가인 주디 바카Ju-dy Baca는 〈로스앤젤레스의 대벽화〉를 제작하면서, 510미터의 긴 벽화를 그리기 위해 서로 적대적인 200명 이상의 라틴계 미국인과 아프리카계 미국인 갱 단원들을 이용하였다.[8] "벽화는 누구에게도 속하지 않는다. 그러므로 모두의 것이다"라는 예술가의 말처럼 이 인상적인 도시 프로젝트를 위한 투자에는 국가 예술 기금과 젊은 법조인 단체, 로스앤젤레스의 휴양과 공원 담당 부서 등이 참여했다.

벽화 제작

비록 '벽화'라는 용어가 엄밀한 의미에서 벽 위에 직접 그림을 그리는 것을 말하지만 대부분 학교에서는 모든 커다란 그림을 의미한다. 이 책에서는 그런 의미로 사용할 것이다. 벽화는 외부나 내부 벽에 그려지거나 만들어질 수 있고, 어린이들은 이러한 두 가지의 예들을 학교나 이웃에서 많이 볼 수 있다. 예를 들어 도시의 산업지구에 있는 학교는 지역사회에서 눈엣가시인 콘크리트 벽으로 둘러싸인 버려진 공장에 가깝다. 따라서 적절한 허가를 받은 미술 수업은 더러운 벽을 아름답게 하고 사회적 긍지를 갖게 할 수 있을 것이다.

매체와 기술

학교의 학생들이 학교 안에 벽화를 그린다면, 그것은 장식의 일환으로 생각해서 서로 조화되도록 한다. 색채 관계는 벽화가 그려지는 곳의 인테리어를 충분히 고려해야 하며 새로운 작업에도 반영되어야 한다. 더욱

이 문이나 창문을 여는 것 자체가 방안에서 하나의 디자인을 창조하는 것이기 때문에, 이런 요소들간의 건축학적 배열을 방해하지 않고 현존 설계를 유지하거나 개선할 수 있는 곳에 벽화를 그려야 한다. 교실의 건축상 한계로 인해 120×240센티미터 정도 이상의 벽화는 어려울 것이다. 구성 보드composition-board의 뒷판은 목공소나 건물자재 상가에서 구입할 수 있다. 이는 직접 그림을 그릴 수 있는 밝고 휴대 가능한 배경판 또는 벽화 종이의 배경으로 쓸 수 있다.

벽화를 성공적으로 제작하려면 전문적인 도움이 필요하지만 대부분의 어린이들은 자신의 능력으로 해결하려 하며 그런 경험에서 기쁨과 보상을 찾으려 한다. 초등학교 어린이들은 이 작업을 사전 설계하는 데 어려움을 겪을 것이며, 아마도 벽화를 수직면에 그림을 그리는 활동으로 알게 될 것이다.

벽화의 주제는 개인적인 그림을 그리는 경우와 유사하며, 사회과목과 같이 좀더 폭넓은 자료를 참고할 수 있다. 가장 성공적인 벽화는 어린이 스스로의 경험과 관심을 충분히 반영한 것이다. 미국의 서부 개척

주디스 베이커가 로스앤젤레스에 그린 아주 긴 벽화의 일부. 미술가는 이 벽화를 제작하는 데 서로 라이벌인 청소년 갱들의 도움을 받았다. 그 과정에서 참여한 청소년 갱들의 학교 공부를 지원하는 체계를 만들었다. 벽화는 로스앤젤레스 역사와 함께 시민들의 개인적·사회적 관심사에 대한 시각적 기록이다.

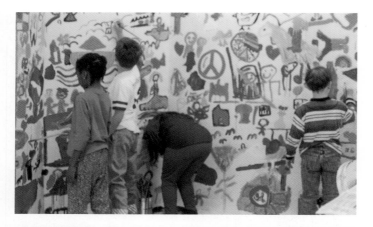

1. 자발적인 벽화는 문자 그대로 어떤 것이든 마음이 가는 대로 그리는 것이다. 일단 깃발, 무지개, 평화의 상징 등 인기있는 이미지에 주의해서 어린이들에게 그들 자신의 이미지를 만들도록 격려하는 것이 필요하다. 커다란 공간을 가득 채우기 위하여 공간을 서로 나누어 분담하는 것이 좋다.
2. 벽화의 크기를 어린이들 키에 맞추어 아이들이 건물 한쪽에 훨씬 조직화된 벽화를 그리고 있다.

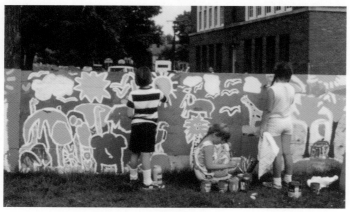

같은 주제는 아이들의 개인적인 배경은 아닐지라도, 민속 음악의 초기 개척자, 오래된 인쇄물, 포스터, 영화 등으로 동기가 부여되면, 주제로서 여전히 가치가 있다. 어떤 주제가 선택되면, 학생들은 거기에 대해 충분한 이해를 해야 한다. 가령 정물화 구성 같은 것은 벽화의 주제로 적당하지 않다.

제한된 의미에서의 그림과 다양한 의미의 벽화는 구분되어야 한다. 집이나 공장 또는 군중처럼 모습은 다르지만, 관련된 대상이 많은 주제는 집단 활동 주제로 적당하다. 매우 다양한 모습을 제공하는 주제의 한 예는 '서커스' 이다. 한 3학년 학생들의 벽화에는 서커스 공연자와 관객의 모습 모두 포함되어 있다. 이 초등학교 학생들이 성공적으로 개발

한 주제의 예는 다음과 같다.

어린이들의 경험으로부터	교육과정의 다른 영역으로부터
우리 학교 운동장	새 천년
슈퍼마켓으로 가는 길	비 내리는 숲
겨울철 실외 놀이	내가 좋아하는 책들
쇼핑	우리 동네(이웃)
계절의 변화	고대 그리스에 내가 간다면

그림 그리는 재료들은 대부분 벽화 제작에도 사용할 수 있다. 종이는 완성된 작품의 무게를 지탱할 수 있을 정도로 단단해야 한다. 그런 종이로는 큰 두루마리 형태의 단단한 갈색 포장종이가 적당하다. 대부분의 학교 물품 공급업소에서 구할 수 있는 회색 벽화용지가 사용하기에 적절하다. 종이를 주문한다면 가로 120센티미터 정도의 크기가 적당하다. 어린아이들에게 가장 효과적인 채색 도구는 템페라 물감이며, 이 물감으로 그림을 그리는 데는 폭이 고른 평붓이 적합하다. 넓은 부분을 칠할 때는 폭이 넓은 붓을 사용한다. 또 템페라 물감을 칠할 때는 너무 두껍게 칠하지 않아야 한다. 벽화를 보관하기 위해 말았을 때 색칠한 부분이 떨어져 나갈 수도 있기 때문이다. 분필도 사용할 수 있지만, 여러 명의 어린이들이 한꺼번에 작업하면 지저분해지고 얼룩이 생길 우려가 있다. 1학년 어린이들은 색지를 잘라 놓아서 효과적으로 사용할 수 있게 하고, 자른 종이들은 종이 콜라주와 결합할 수도 있다. 왁스 크레용은 넓은 부분을 칠하기에 너무 많은 노력이 필요하기 때문에 적합하지 않지만, 엷은 템페라 물감에 반발하는 크레용은 부분적으로 사용할 수 있다.

벽화를 계획하고 실행하는 방법은 집단의 성격에 따라 다양하다. 유치원 어린이는 급우들과 함께 동일한 긴 종이 위에 한 단계 한 단계 작업하는 것으로 시작할 수 있다. 초보자의 경우 교사가 제안하는 동일한 주제로 모두 색을 칠하면서 동일한 매체를 이용한다. 그러나 어린이들은 다른 학생들의 작품은 참고하지 않고 다양한 구성을 만들어내도록 한다.

3, 4학년이 되어야 어느 정도 서로 협력하며 벽화를 계획할 수 있게 된다. 이러한 능력이 발달되면 벽화를 그릴 공간에 분필로 쉽게 스케치를 할 수 있게 된다. 모든 참여자들이 만족할 수 있는 디자인을 이루어 내려면 진지하게 논의하고 다양한 선택과정을 거쳐야 한다.

5, 6학년이 되면, 학생들은 작업 전에 벽화를 축소하여 미리 그려볼 수 있게 된다. 벽화의 디자인에 어울리는 규모로 종이에 스케치를 준비할 수 있다. 이러한 스케치는 윤곽선과 색으로 이루어진다. 나중에 벽화 종이를 커다란 탁자 위에 놓거나 게시판에 고정해 두고서 마지막 스케치를 벽화 표면에 확대해 옮긴다. 일반적으로 바로 자유롭게 그리지만, 때로 교사는 모눈종이처럼 사각형으로 나누어 확대하는 방법을 사용하도록 하기도 한다. 스케치와 벽화의 표면에 서로 대응하는 모눈을 그리는 것이다. 학생들은 스케치에서 특정한 영역에 해당하는 부분을 벽화의 대응하는 영역에 옮겨 그린다. 전문 벽화가는 이런 절차를 일반적으로 활용하지만, 초등학교 어린이들에게는 제한하는 것이 좋으며, 주의하여 사용해야 할 것이다. 이런 기법을 편리하게 활용할 수 있으려면 숙련되어야 하기 때문이다.

'밑그림'이 완성되어 벽화 표면에 옮겨지면 색칠을 한다. 템페라 물감을 사용할 때는 상대적으로 한정된 수의 색으로 색조와 명암에 따라 미리 색을 혼합하여 만든다. 물감은 그것을 사용할 벽화의 각 부분들을 모두 칠할 수 있도록 충분한 양을 준비한다.

이러한 방법으로 시간과 물감이 확보되면, 스케치한 벽화에 보이는 통일성이 커다란 작품에서도 그대로 유지될 수 있다. 물론 색분필이나 종이 조각을 사용하면 학생들이 물감을 다 써버리지는 않을 것이다. 아크릴 물감은 방수이며, 굳은 다음에 종이를 말아도 떨어지지 않고, 물감이 마르지 않은 상태에서 모래나 종이, 그리고 다른 물체가 잘 들러붙기 때문에 벽화에 유용하다.

종이 조각을 활용하여 벽화를 제작하는 기법은 물감이나 분필을 사용하는 것보다 덜 형식적이다. 학생들은 가장 만족스러운 효과를 얻기 위해 색종이를 벽화 위에서 이러저리 움직이며 탐색할 수 있다. 따라서 색종이가 표면에 붙여지는 마지막 순간에도 수정이 가능하다. 색종이 구조물은 배경에 흥미를 더하기 때문에 벽화의 주요 부분으로 추천할 만하다.

벽화를 제작하면서 학생들은 벽화 특유의 디자인 문제를 해결해야 한다는 사실을 발견하게 된다. 벽화는 일반 그림보다 높이에 비해 길이가 훨씬 더 크기 때문에 중심 부분을 정하는 데 따른 기술적인 문제가 발생한다. 중심 부분이 제시되더라도 그리 효과적이지 못한데, 그 구성의 한 켠에 선 관람자들은 작품의 다른 부분을 무시할 필요가 있음을 알게 되기 때문이다. 한편으로 만일 구도에서 중심 부분이 전체적으로 퍼져 있으면, 관람자가 보기에 벽화가 산만하게 느껴질지 모른다. 일반적으로 구도는 분산되어 변화가 있어야 하고, 학생들은 자신이 정한 리듬감이 연결되도록 특별한 주의를 기울여야 하며, 벽화의 어떠한 부분도 무시되거나 과도하게 강조되어서는 안 된다. 거기다 어린이들은 벽화에서 균형을 잘 잡지 못하는 경향이 있다. 어린이들은 작품의 어느 한 부분에 편중시켜 주제에 너무 많은 관심을 기울인 나머지, 다른 부분을 무시하는 결과를 초래하는 경우가 자주 있다. 특정 부위에 대한 지나친 세부 묘사는 다른 부분을 간과하게 할 수 있다.

벽화 제작에서 디자인의 다양성이 결핍되는 경우는 거의 드물다. 실은 많은 사람들이 같은 화면에서 작업하므로 항상 문제는 너무나 다양하다는 데 있다.

교수 활동

인형극에서와 같이 어린이들이 벽화 제작에 흥미를 갖게 하는 것은 그다지 어려운 일이 아니다. 아이들의 흥미를 자극하려면 비디오나 슬라이드를 보여 주거나, 벽화를 보기 위해 공공 건물에 직접 가볼 수도 있다. 그 한 예로, 시스티나 성당 천장에 복원된 그림은 거대한 규모의 미켈란젤로의 대표작으로, 미술가가 각 형상들에 대해 복잡한 원근법을 적용해

릴리 앤 로젠버그는 사회 구성원들이 각자 역할을 분담하듯, 미술실에서의 작업을 나누어 하게 했다. 그는 도자 벽화를 만들기 위해 작업을 진행할 아이디어를 학생들이 낼 수 있도록 한다. 학생들과 조장들은 전체적인 구성을 한다. 그들은 타일이나 석판과 같은 평평한 형태로 전환시키고, 색을 칠하고 유약을 바르고 소성한다. 그 '바탕'이 되는 판은 합판을 철사로 고정시켜 준비하고, 찰흙으로 된 '벽'을 나누어 각자가 맡은 부분에 타일이나 모래, 조개 등으로 구성하거나 젖은 색채 시멘트에 눌러 붙인다.

바닥에서 볼 때 자연스럽게 보인다.[9] 복원 전후의 사진은 수세기에 걸쳐 먼지로 더럽혀졌지만, 청소와 복원으로 원래의 생생한 색의 주목할 만한 효과를 잘 보여 준다. 학생들은 광범위한 규모와 영역에서 미술가들이 이룬 성취, 전문자들의 작품에 대한 가치 평가, 컴퓨터와 각종 현대 장비에 대한 복원과 관리 등에서 아이디어를 얻을 수 있다. 어린이들은 또한 다른 어린이들이 만든 벽화를 통해 동기가 부여되기도 한다. 아마도 가장 효과적인 방법은 교실이나 현관, 식당, 강당과 같은 학교의 특정 장소에 벽화를 제작할 필요성과 이로움에 대해 급우들과 논의하는 것이다.

비록 인형극에서는 많은 작업으로 인해 학급 구성원 전원이 제작에 참여해야 하지만 벽화는 반드시 그런 것은 아니다. 학생들은 다양한 매체를 포함하여, 가장 적합한 주제, 작품을 설치할 적절한 위치 등 벽화 제작에 대해 함께 논의하지만 결국 소집단으로 나누어야 하고, 대개 그 소집단이 마지막 평가 때까지 계속 간다. 초등학교에서는 벽화의 크기에

벽화를 전문으로 하며 지역 사회를 순회하는 활동가는 모든 세대의 주민들에게 활력을 준다. 이 사진은 내슈빌의 패니 매이 디스 공원에 만들어진 큰 뱀의 일부분이다. 표면이 모자이크로 처리되었다.
(페드로 실바, 미술가)

맞추어서 소집단을 3명에서 10명 정도로 구성한다.

사춘기 이전에는 그들 스스로 벽화 제작을 구조화할 수 있어야 한다. 먼저 벽화에 관심이 있는 학생들이 나타낼 주제를 논의하기 위해 모인다. 학생들이 제안한 주요 주제를 칠판에 쓴 후에 각 학생들은 작품에 대한 관점을 선택한다. 동일한 관점에 관심을 보이는 학생들끼리 각각의 벽화 작업을 위해 모둠을 구성한다. 만일 한 가지 관점에 관심을 보이는 학생이 많을 경우에는 두 모둠으로 나누어서 동일한 주제를 각각 분담하여 작업한다. 나누어진 모둠들은 각각 팀장을 뽑는다.

이러한 과정에서 각 모둠들은 개별 벽화의 크기나 형태, 매체, 그리고 가능한 기법에 관해 논의한다. 그리고 협동하거나 개별적으로 스케치가 이루어진다. 모둠은 모두가 가장 좋아하는 스케치를 선택하거나 함께 그릴 그림을 준비하고, 여러 가지 스케치 중에서 가장 아이디어가 좋은 그림을 선택한다. 밑그림이 그려지면 일반적으로 팀장은 선택된 스케치가 적절하고 정확하게 표현되었는지를 살펴 본다. 그 다음에 색칠을 한다. 이런 과정은 각 모둠의 벽화가 완성될 때까지 계속된다. 마침내 모든 벽화를 제작한 어린이들은 작업 반성 시간을 가지며 '판단' 단계에서 이루어지는 일반적 사항들에 대해 논의한다.

이러한 과정이 진행되는 동안 교사는 상담자로서의 역할을 한다. 만일 학생들이 미리 개인적인 그림을 만들어 놓았다면, 교사가 참고작품을 보여줄 필요는 거의 없다. 교사의 역할은 대개 작업 공간과 적합한 재료들을 활용할 수 있게 하고, 도입에서 동기를 부여하며, 벽화에 필요한 몇 가지 기법을 제시하는 것이다. 그리고 만일 필요하다면 '모눈을 그려' 확대하는 방법을 설명하는 등 가장 중요한 부분들을 점검한다.

완전히 다른 접근법으로는 어린이들이 벽화를 자발적으로 발전시킬 수 있도록 허용하는 것이다. 이러한 접근에서 어린이들은 미리 준비된 색을 선택해서 색을 조화시킨다. 그리고 나서 바닥에 놓인 종이의 네 면 둘레에 모여 색칠하기 시작한다. 만일 너무 규모가 커서 집단이 수월하게 작업을 하기 어려우면 작은 단위로 나누어야 한다. 먼저, 어린이들은 무엇이든지 자기 마음에 드는 것을 골라 색칠하고 이어서 칠해진 것과 모양과 색을 관련시킨다. 모든 경험은 열려 있고, 어린이들이 가능한 한 즉각적으로 반응하도록 해야 한다.

활인화 프로젝트

중세 후기에서 르네상스에 이르기까지, 많은 화가들은 고객들을 위한 오락거리를 만들거나 디자인해 달라는 주문을 받았다. 레오나르도 다 빈치도 밀라노의 공작을 위해 그러한 프로젝트를 많이 계획했다. 그런 오락거리에는 '활인화tableaux vivant' 공연이 포함되었는데 여기에 참여하는 배우들은 전설이나 역사적 사건상의 의상을 입고 자세를 취하였다. 그러한 활인화는 독특한 단체 프로그램을 제공한다.

모둠에서 작업하는 학생들은 미술 작품을 선택하고, 그림 속의 배경을 만들고, 옷을 입고, 각 인물의 자세를 취하는 것을 통하여 미술 작품이 '되어' 보는 것이다. 학생들에게 매우 간단한 재료를 사용하도록 하고, 프로젝트의 강조점은 그들이 묘사하기 위해 선택한 작품의 시각적 관점을 이해하는 것이다.

이 프로젝트는 그 자체뿐 아니라, 집단의 구성원들이 미술가와 원작, 역사적 맥락에 대한 배경 지식을 발표하는 것을 포함한다. 실연할 때에 원작의 슬라이드를 제시하고, 관람자들은 그것을 활인화와 비교할 수 있다.

생태학적인 주제

사회적 가치에 기초한 주제로서 협동 미술 프로젝트의 한 예가 네브래스카의 새런 세임Sharon Seim이 가르쳤던 단원인 '비평의 섬Commentary Islands'이다.[10] 이 4주(12차시) 동안의 미술 단원을 통해, 학생들은 그들이 살고 있는 세상에 대해 언급하는 현대의 대지미술 미술가(이 책에 나오는 크리스토와 골즈워시, 스미스슨 참조)의 작품에 대해 공부한다. 그리고 학생들을 다섯 그룹으로 구성하고, 자신들이 작업할 섬에 표현하고자 하는 사회적 문제를 결정하는 데 전력을 기울인다.

섬의 크기와 모양을 제한하는 것은 각 팀이 받은 스티로폼 조각에 의해서뿐이다. 이 미술 작품은 이러한 배경에서 만들어져 학교 근처 연못에 섬처럼 띄워질 것이다. 학생들은 그 섬의 진수식 행사에 사용될 음악이나 극적인 반주와 함께 헌정사를 써서 준비한다. 그 연설문은 '열대 우림의 파괴' '세계는 어떻게 오염 문제를 해결할까?' '도시의 확장' '동물들의 위기' '세계 평화' 등과 같은 주제에 초점을 맞춘다.

섬은 실제와 같은 감동적인 의식으로 진수되어 연못 위에 햇살을 받으며 떠다닌다. 그런 후 각 작품에 낚시줄을 연결하여 교실로 다시 가져올 수 있다. 그것은 모둠에서 작업한 모든 학생들에게 바람직하며, 이렇게 협동으로 작업을 해낸 모든 급우들은 오랜 동안 이런 경험을 기억하게 될 것이다.

확대 사진

'확대 사진'은 벽화를 위한 또 하나의 간단한 방법이자 가장 관리가 쉬운 활동이다. 이는 어린이 개개인이 각자의 공간 또는 각자의 구역에서 작업을 하기 때문이다. 먼저 흥미로운 사진을 선택한다. 그런 사진의 주제로는 오래된 건물, 단체 초상화, 도시 조감도, 유명한 미술품 등이 적절하다. 다음으로, 원본 사진을 학생 수만큼 많은 정사각형으로 나눈다. 학급의 각 구성원은 비례 척도(3×3센티미터 크기의 정사각형은 30×30센티미터 크기의 정사각형과 같다 등)에 따라 사진에서 자신이 그릴 부분을 확대한다. 그리고 수업에서 선택한 기법이나 문제에 주의하면서 작은 부분을 벽화의 큰 공간에 옮겨 그린다. 이는 색채, 콜라주, 연필을 사용하는 기능을 활용하기 좋은 방법이다. 색채 연구에서, 어린이들은 단조로운 톤이나 혼합된 톤, 또는 색 조절 연습으로 순수하게 원색을 조화시켜 작업할 수 있다. 그 각 부분들이 모두 모아졌을 때 서로 맞지 않을 수도 있다. 그래서 관찰자가 지각적으로 재구성을 해야 한다. 이때 관찰자는 최종 이미지를 연구하는 데 더욱 활발하게 참여하게 된다.

확대된 그림을 제작할 때, 임의성은 좀더 통제된다. 이러한 상황에서 학생들은 어떤 놀라운 것이 그들을 기다리고 있음을 아는 상태에서 일정한 한계 내에서이기는 해도 순전히 자기 의사에 따라 작업을 한다. 예를 들어, 한 중학교 3학년 미술교사는 독특하고 기억할 만한 방법으로 워싱턴의 탄생일을 기념하고 싶어하였다. 그는 이마뉴얼 로이체Emanuel Leutze의 〈델라웨어를 횡단하는 워싱턴〉이란 작품 사진을 2.5센티미터 정도 크기의 정사각형들로 잘랐다. 학생 각자는 정사각형을 하나씩 받고 큰 종이 한 장을 동일한 비례로 잘랐다. 그런 다음 학급 학생들은 그 작은 조각들을 확대해서 큰 종이에 옮겼다. 템페라나 수채 물감, 분필 대신에 데이글로Day-Glo 물감이 사용되었기 때문에 혼색할 수가 없었다. 각

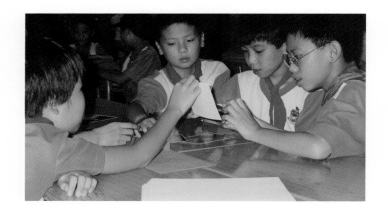

중국 어린이들이 엽서 크기의 작품 사진을 이용한 게임을 하고 있다. 이 게임은 전통적이고 현대적인 '풍경화법' 개념을 확장하고 변형한 것이다. 중국 학생들은 대개 교복을 입는다.

학생들은 로이체의 그림이나 다른 학생들의 선택과는 상관없이 자신들이 원하는 색을 사용하였다. 적당한 벽을 골라서 완성된 부분들을 순서에 따라 모아 제 위치에 붙이자 어두운 빛이 벽을 드리웠고 효과는 압도적이었다. 교사는 목표를 이룬 것이었다. "교사든 학생이든 결코 워싱턴의 생일을 잊지 못할 것이다."

미술 게임

집단 미술 활동은 개념적이고 시각적이고 언어적일 뿐만 아니라 창의적이다. 미술 게임은 어린이들로 하여금 미술 내용과 아이디어에 몰두하게 할 수 있는 매우 효과적인 방법이다. 게임 활동을 통해 문화적 역사적 내용, 철학적·미학적 개념과 기능을 즐겁게 가르칠 수 있다. 학생들은 개방적인 게임 형식으로 좋아하는 토론과 논쟁을 통해 미술의 문제와 쟁점을 제기할 수 있다. 소집단 또는 개인적으로 많은 게임이 이루어질 수 있다.

게임을 위한 미술 이미지

미술 게임에는 항상 미술 이미지, 즉 미술 작품 사진을 사용한다. 교사는 《미술소식》《미국 미술Art in America》《미국 미술가American Artist》《학교 미술과 미술교육School Arts & Art Education》 등과 같은 미술 잡지를 통해서 질 좋은 미술 작품 사진, 확대 사진을 얻을 수 있다. 각 미술 작품

에 대한 적절한 정보를 기록해 그림을 붙여 거기에 정보를 덧붙이는 것이 좋다. 회화 작품, 조각, 판화, 건축물, 산업 디자인, 그리고 다른 모든 미술의 양식을 수집할 수 있다. 또 미술관에서 판매하는 그림 엽서는 작고 다루기 쉬운 훌륭한 미술 이미지 자료이다. 소장 작품의 복제품 판매는 미술관의 수입원 가운데 하나이다. 이러한 그림 엽서의 대부분은 가격도 매우 합리적이며, 포트폴리오식으로 묶어서 낱장보다 싸게 파는 박물관도 있다. 몇몇 게임은 작품 사진을 판매하는 회사에서 직접 구입하여 더 큰 작품 사진으로 놀이를 할 수 있다(부록 C '미술 교수 학습 자료' 참조).

미술가들의 이름과 표현 양식

초등학교 미술교사는 미술가나 표현 양식, 문화의 이름을 활용함으로써 학생들이 미술사를 배우도록 조직하고 참여시킬 수 있다. 예를 들어, 학생들이 교실에 들어와 앉으면 교사는 의자 아래에 붙어 있는 카드를 보도록 한다. 각 어린이는 미술가의 이름과 인적 정보, 미술가의 작품이 나와 있는 카드를 찾는다. 교사는 카드를 준비하면서, 인상파 화가, 입체파 화가, 추상표현주의 화가 등 어떤 유형의 범주로든 만들 수 있다. 또는 미술 표현 양식, 즉 드로잉, 회화, 조각, 도자기, 건축물 등으로 범주를 지을 수도 있고, 다양한 문화 집단의 미술 작품들을 정리할 수도 있다.

교사는 다양한 방법으로 미술가 카드를 활용할 수 있다. "자, 여러분. 여러분의 카드를 보고 여러분이 어느 화가인지 확인하세요. 피카소는 어디에 있죠? 커샛은 어디에 있나요? 프랭컨탤러는요? 카드의 이름이 남자인지, 여자인지 잘 살펴 보세요. 원한다면 교환을 할 수도 있어요. 중요한 것은 여러분이 그림 표현 양식을 인식하는 거예요. 여러분, 입체파 화가는 이 책상에, 인상파 화가는 저 책상에, 야수파 화가는 여기에, 추상표현주의 화가는 문 옆의 책상에 앉아 보세요."

교사는 과제를 정리하거나 점검하기 위해 게임이나 실기 프로젝트를 위한 집단을 나눌 때, 수업이 끝나고 해산할 때, 혹은 다른 이유로 집단을 나누어야 할 이유가 있을 때, 이러한 범주를 활용할 수 있다. 그리고 카드의 다른 정보를 이용하여 언제든지 집단들을 재배치할 수 있다. "미술가 여러분, 모두 자신의 카드 그림을 한 번 더 주의깊게 보세요. 전

반적으로 따뜻한 색이 많으면 여기에 앉으세요. 그리고 차가운 색이 많으면 저쪽에⋯⋯" 등과 같은 방법으로, 그리고 색깔의 선택, 탄생하거나 죽은 날, 정물이나 인물, 풍경 등 회화의 주제와 같은 범주를 활용할 수도 있다.

어린이들의 참여를 격려하는 데도 이러한 미술가 카드를 활용할 수 있다. 교사는 모네의 수련 그림 중 하나를 전시하고 학생들에게 이야기한다. "여러분, 선생님이 보여 주고 있는 이 커다란 작품을 보아 주세요. 자, 여러분 중에 누가 이 그림을 그렸나요?" 한 소년이 손을 든다. "자신에 대해 좀 이야기해 보세요. 자신의 이름이 무엇이고, 어디에서 왔으며, 어떻게 이 그림을 그리게 되었나요?" 이러한 질문과 대답의 수준은 지도한 정도와 어떤 정보가 카드에 담겨 있느냐에 달려 있다.

미술 작품 수집가

'아트 러미Art Rummy' 같은 간단한 카드 게임들은 전통적인 작품 대신에 미술 이미지를 사용하여 변화를 줄 수 있다. 우편 엽서 크기의 미술 이미지를 사용하는 카드 게임을 고안한 교사도 있다. 이 게임에서 득점을 하는 방법은 게임하는 사람이 에밀리 카Emily Carr의 작품 4점, 초상화 4점, 조각품 4점 등과 같이, 네 가지의 어울리는 미술 작품을 모두 '수집'하여 모으는 것이다. 카드는 섞어서 나누고, 나머지는 그림이 안보이게 뒤집어 놓는다. 각 카드에는 수집해야 하는 다른 세 개의 미술가 이름과 제목이 적혀 있다. 그러고서 어린이들은 카드를 모으기 위해 서로에게 물어 본다. "소타추Sotatsu의 〈마추시마의 파도(Waves at Matsushima)〉를 가지고 있니?" 만일 질문받은 어린이가 카드를 가지고 있으면 질문한 어린이에게 그 카드를 준다. 그러고서 또 다시 기회를 얻는다. 질문해서 만일 그 카드가 없으면 그 어린이는 카드 한 장을 뽑는다. 그리고 다음 어린이가 질문한다. "메리 커샛의 〈편지〉를 가지고 있니?" 혹은 "르네 마그리트의 〈가짜 거울〉을 가지고 있니?" 게임이 진행되면서 어린이들은 미술 이미지와 표현 양식, 형식, 주제, 그리고 미술가의 이름에 점차 익숙해진다.

유사한 게임을 박물관이나 서점에서 구입하여 이용할 수 있다. 예를 들어, '아트 러미'는 메트로폴리탄 미술 박물관의 작품 32장으로 이루어져 있다. '쿼텟Quartet'은 런던의 테이트 미술관의 소장품으로 13명

화가들의 작품이 각각 4개씩 들어 있는 미술 이미지로 구성되어 있다. 그리고 '마스터피스Masterpiece'는 시카고 미술원의 소장품으로 미술 작품의 값을 매기고 판매하는 미술 게임이다.

다음 게임은 필자들에 의해 고안된 것으로 교실 현장에서 성공적으로 활용되고 있다. 초등학교 고학년 학생에게 적합한 것도 있지만, 모든 게임은 학생들 수준에 맞게 교사가 변경할 수 있다.

주제 알아맞추기

미술 이미지 엽서나 작은 작품 사진으로 아이디어나 어떤 주제에 따라 5, 6가지로 미술 작품을 배열한다. 아주 어린 아이들이 대상일 때는, 아기에 대한 다섯 가지 그림이나 말에 대한 다섯 가지 조각 작품과 같이 매우 간단한 것으로 한다. 좀더 나이가 든 어린이들에게는 여러 가지 문화, 여러 가지 미술 매체, 어떤 폭력의 방식(불행히도 역사와 미술에서 이는 매우 흔하다)을 표현한 것들에서 그러한 여섯 가지 작품과 같이 좀더 찾아내기 어려운 주제를 줄 수 있다.[11] 또한 주제는 작품이 무엇을 묘사하고, 미술가가 주변 세계의 무엇을 그려야 하는지에 대해 질문을 제기하게 한다. 주제의 수는 거의 무제한이다. 몇 가지 흥미로운 예로는 (다른 문화권의) 일하는 사람, 엄마와 아이, 권력자, 미술에서의 꽃, 두 사람 사이의 관계, 모자, 혹은 도시 풍경 등이 있다. 각 학년 수준의 교육과정에 나오는 바다나 서부개척과 같은 소재와 관련되는 주제도 있다.

수집품을 한 장소에 모아 놓고 학생들이 그중에서 주제에 따라 고르게 할 수도 있다. 학생들은 교사가 제안하거나 급우들이 확인 요청하는 주제로 미술 작품을 모을 수도 있다.

비교와 대조

이 게임은 어린 아이들에게 어떤 기준에 따라 유사해 보이는 두 미술 작품을 고르게 하는 것이다. 두 작품 사진을 3, 4명의 어린이들로 구성된 동아리에게 준다. 그리고 어린이들은 두 미술 작품의 유사점과 차이점을 토론하고, 만일 쓸 수 있다면 기록하게 한다. 비교 과정에서 어린이들이 카드 뒷면의 정보에서 유사점과 차이점을 결정하는 기준을 볼 수 있게 한다. 예를 들어, 미국 대통령 조지 워싱턴과 윌리엄 클린턴의 초상화 비

교에서 학생들은 같은 사무실에 있는 두 사람의 초상화처럼, 누가 어두운 옷을 입었고 밝은 옷을 입었는지, 누가 관람자를 보고 있는지, 그리고 누가 색이 바랜 갈색 배경에 그려져 있는지 등을 지적할 수 있다. 학생들은 엽서의 뒷면에서 대통령을 그린 서로 다른 시대의 두 남성 미국인 미술가에 대해 배우게 될 것이다. 어린이들은 두 작품이 함께 워싱턴의 미술관에 있고, 두 작품 모두 미국인이 소유하고 있으며, 둘 다 캔버스에 유화로 그려졌고, 둘 다 거의 같은 크기이지만, 하나는 틀이 세로로 길고 다른 하나는 가로로 길다는 것을 알게 된다.

더 나이가 든 어린이들은 두 대통령과 그들의 기록을 비교할 수 있다. 미술가의 스타일과 자세의 형식적 수준의 차이점을 비교함으로써 이 두 사람을 다른 시대와 관련지을 수 있다. 교사는 이 그림에서 아이들에게 정치뿐만 아니라 사회나 역사 과목을 미술과 관련시켜 보도록 할 수 있다.

교사가 준비할 수 있는 비교 항목은 건축, 응용 디자인, 미술 재료, 문화 등을 포함하여 제한이 없다. 그 예로, 아프리카 콩고의 엄마와 아이의 상아 조각과 라파엘로의 성모 마리아의 비교, 이집트의 아문 신 금동 상과 로마의 〈아폴로 벨베데레〉라는 대리석 조각상의 비교, 그리고 둘 다 1970년대에 만들어졌고 모두 국립미술관에 전시되어 있는 기하학적이고 추상적인 색상의 프랭컨탤러의 정사각형 작품과 샘 프랜시스Sam Francis의 물감을 뿌리고 떨어뜨려 만든 작품 비교 등이 있다.

공통점이 무엇인가?

이 게임은 아이들에게 명확하거나 또는 구분하기 어려운 공통점을 가진 일련의 미술 이미지를 주어 교사의 목표와 아이들의 능력에 의존한다. 예를 들어, 6, 7가지 미술 작품은 청동으로 만들어지거나, 모두 실용적인 미술 오브제이거나, 모두 수채화, 또는 모두 추상 미술일 수도 있다. 이런 활동은 어린이들에게 관찰을 넘어 조사 방법을 달리 생각하게 할 수 있다. 예를 들어, 연속적인 일곱 장의 카드는 그냥 보면 별다른 공통점이 없는 것처럼 보인다. 하나는 전통적인 초상화이고, 다른 것은 추상적인 나무 조각상, 또 다른 것은 꽃무늬 추상, 다른 하나는 바다를 그린 수채화 등이다. 학생들은 카드 뒷면의 정보를 통해 이 작품들의 작가가

여성 작가임을 알게 될 것이다. 또 다른 범주로는 같은 박물관에 있는 종교적 대상을 표현한 미술 작품들, 네덜란드 미술가 작품 등이 있다.

이것도 미술인가?

그림엽서의 이미지를 6, 7개씩 작은 묶음으로 배열한다. 교사는 이러한 이미지를 선택하여 '어떤 대상을 미술로 간주할 수 있을까? 왜 그런가?'라는 미술의 정의와 관련된 질문을 제기한다. 이러한 게임은 소집단의 어린이들이 질문에 대해 토론하고 무엇을 결정하고 왜 그렇게 했는지를 전체 학생들에게 발표할 수 있는 가장 좋은 방법이다. 예를 들어, 한 묶음은 평범한 의자 사진, 나무 그림, 나무 채색화, 동물 그림, 건물 그림, 그리고 조각 작품 사진 등으로 구성되어 있다. 이 묶음에서 미술에 관련된 가장 우선하는 질문은 다음과 같은 것이다. 자연물도 미술 작품인가, 아니면 인간에 의해 만들어진 것만이 미술인가? 만일 미술이 인간에 의해 만들어진 것이기만 하다면 어떤 것이 예술이고 어떤 것이 평범한 사물인가?

또 다른 묶음은 사람들이 의심쩍어할 법한 미술 이미지로 구성할 수 있다. 예를 들어, 교사는 렘브란트의 그림이나 그리스 조각품들과 같이 일반적으로 훌륭하게 여겨지는 작품들 사이에, 키스 해링Keith Haring의 낙서 그림, 만 레이Man Ray의 사진 작품, 스코글런드의 인테리어 환경 작품 중에 하나를 섞어 둔다. 이러한 게임에서 가능한 방법은 무한하며, 교사는 교육과정의 목적과 목표와 관련하여 지도할 수 있다.

지역과 시대

교사는 거대한 세계지도나 연대표를 벽이나 게시판에 지속적으로 전시해 놓는다. 게임 책상이나 상자 속에는 그림엽서 묶음이 든 봉투가 있다. 이 봉투는 튼튼할수록 좋다. 정보는 대부분 그림엽서 뒷면에 있으며, 작품의 연대나 제작 장소는 각 봉투 속의 카드에 인쇄되어 있다. 학생들은 각 미술 작품들을 지도의 대륙이나 섬 혹은 연대표의 적절한 곳에 갖다 놓는다. 사용되는 그림은 아프리카의 가면이나, 인디언 독수리 깃털 모자, 이집트 조각품, 고딕 성당 등이다.

어린이들이 정확하게 맞추면, 봉투 안의 카드를 볼 수 있다. 그림

엽서 이미지의 묶음들은 그 난이도에 따라 배열한다.

훌륭한 교사의 교육적 레퍼토리의 또 하나의 구성요소이다.

감정가

교사는 게임을 포함하여 게시판의 전시를 구조화할 수 있다. 예를 들어, 교사는 매우 어린 아이들이라면, 풍경화 3점과 정물화 1점을 전시하고, "어떤 그림이 풍속화가 아닌가요?"라고 묻는다. 어린이들의 나이가 많을수록 문제를 좀더 어렵게 제시한다. 감정가는 역사가나 비평가와 마찬가지로 예리한 감식안을 가진 사람이다.

초등학교 고학년이나 성인을 위한 감정가 게임에서 교사는 12장의 미술 작품 이미지를 게시판에 전시하고 가장자리에 번호를 붙인다. 에드워드 호퍼의 건물 그림 6장, 호퍼와 같은 시대의 찰스 쉴러Charles Sheeler의 건물 그림 3장, 나머지 3장은 다른 작가들, 즉 오키프, 우드, 데무스, 에스티스와 같은 작가의 건물 그림을 보여 준다. 교사는 호퍼의 작품과 유사하거나 매우 다른 작품을 선택하여 게임의 난이도를 조정할 수 있다. 이 게임을 통해 학생들에게 질문할 수 있는 내용은 다음과 같다.

1. 한 작가의 작품이라 생각되는 것의 번호 적기
2. 특정 작가의 이름 적기
3. 다른 작가들의 작품 번호 적기
4. 가능한 한 이러한 작가들의 이름을 많이 적기
5. 그림 제목 적기

학생들은 개인이나 동아리로 게임을 할 수 있다. 모든 정답에 대해 점수를 정확히 기록하고 개인이나 동아리의 우승자가 가려진다. 다음으로, 교사는 학생들에게 여섯 개의 작품 중에서 호퍼의 작품을 어떻게 알아냈는지, 다른 작품이 다른 미술가들의 것임을 어떻게 알았는지 그 독특한 스타일, 주제, 분위기 등을 설명하도록 한다.

미술 게임은 교사와 어린이들로 하여금 재미를 불러일으키며, 교수와 학습에서 다양성을 제공하고, 흥미를 자극하거나 동기유발을 시킬 수 있으며, 학습에 많은 영감을 줄 수 있다. 교사는 미적인 쟁점을 제기하고 역사와 비평을 가르치기 위해 게임을 활용할 수 있다. 미술 게임은

윌리엄 로빈슨 리, 〈소피 헌터 콜스턴의 초상〉, 1896, 캔버스에 유채, 184×104cm, 워싱턴, 스미스소니언 협회, 미국 국립미술관. 뉴욕, 아트 리소스.
페미니스트의 논쟁 중 하나는 미술 작품에서 여성들의 초상화에 관한 비평이다. 여성들은 연약하고 비굴하며 가정적이거나 또는 남성의 응시 대상으로 묘사되고 있다. 페미니스트 평론가들은 힘, 지성, 높은 지위, 권한을 가진 여성을 포함하여 더 변화된 균형있는 작품을 요구한다. 화가의 사촌인 콜스턴의 이 초상화를 어떻게 해석해야 하는가? 이 여성은 무엇을 좋아하겠는가? 그녀의 성격은 어떠할까? 그녀의 사회적 위치는 어떠한가?

주

1. Maurice J. Elias, et. al. *Promoting Social and Emotional Learning: Guidelines for Educators.* (Alexandria VA: Association for Supervision and Curriculum Development, 1997), p. 1.

2. Boyd H. Bode, *Democracy as a Way of Life* (New York: Macmillan, 1937), p. 75.

3. Louis E. Lankford, "Ecological Stewardship in Art Education", *Art Education* 50, no. 6 (1997): 47-53.

4. Ronald W. Neperud, "Art, Ecology, and Art Education: practices and Linkages," *Art Education* 50, no. 6 (1997): 14-20; Theresa Marche," Looking Outward, Looking In: community in Art Education," *Art Education* 51, no. 3 (1998): 6-13.

5. Cynthia L. Hollis, "On Developing an Art and Ecology Curriculum," *Art Education* 50, no. 6 (1997): 21-24.

6. Al Hurwitz, *Collaboration in Art Education* (Reston, VA: National Art Education Association, 1993), p. 3.

7. W. H. Kilpatrick, *Foundations of Method* (New York: Macmillan, 1925).

8. The Annenberg CPB Collection, *Judy Baca, videotape.* (South Burlington, VT: Annenberg, 1997).

9. 시스티나 성당의 천장 복구에 대한 기사는 뛰어난 그림 자료를 포함하고 있는 다음 자료 참고. David Jeffrey, "A Renaissance for Michelangelo," *National Geographic* 176, no. 6 (December 1989).

10. *Art Education in Action,* Episode A, "Highlighting Studio Production and Student Social Commentary," videotape (Los Angeles: Getty Center for Education in the Arts, 1995).

11. 예를 들어 이 세트에는 13세기 일본 작품인 〈불타는 산조 궁〉, 15세기의 페르시아 작품인 〈잔가와 아와카스트의 전쟁(Battle between Zanga and Awkhast)〉, 13세기 플랑드르 작품인 〈성 히폴리투스의 순교〉, 1700년에 제작된 티에폴로의 〈예수, 십자가에 박힘〉, 1937년에 제작된 멕시코 화가 시케이로스의 〈비명의 메아리(Echo of a Scream)〉, 그리고 1986년 현대 미국 화가 로버트 롱고가 신사복을 입고 분투하는 두 남자를 그린 제목 없는 그림 등이 포함되어 있다.

독자들을 위한 활동

1. 교실에서 집단 활동을 하게 하고 킬패트릭의 네 단계에 따라 분석해 보자.

2. 이 장에서 언급하지 않은 세 가지 집단 활동을 제시해 보자.

3. 세 가지 손가락 인형, 즉 간단한 막대 인형, 더욱 복잡한 종이 가방 인형, 마지막으로 턱이 움직이는 옷 입은 동물 인형을 만들어 보자.

4. 인형을 능숙하게 다룰 수 있도록 연습해 보자. 그러고서 어린 친구들 앞에서 짧은 공연을 하고 그들의 반응을 살펴 보자.

5. 주변의 전문 벽화를 공부해 보자. 그 지역, 디자인, 사용된 매체에 대해 기록해 보자.

6. 지역의 우체국이나, 극장 휴게실, 고등학교 정문의 인테리어를 위해 작은 규모의 벽화를 디자인해 보자. 각 공간에 맞는 주제를 선택해 보자.

7. 이 장에서 설명한 몇몇 미술 게임을 실제로 해보자. 박물관이나 서점에 나와 있는 미술 게임을 찾아 보자. 가지고 있는 미술 작품 사진들을 이용하여 게임을 해보자.

8. 미술 그림 엽서나 미술잡지에서 오려낸 것을 수집하고 그 그림을 이용한 미술게임을 만들어 보자. 미술의 개념과 기능, 역사를 가르치기 위해 유용한 게임을 만들어 보자.

9. 다음의 요소를 활용하여 유용한 게임을 만들어 보자.
 a. 박물관이나 미술관, 소장 작품들 등과 같은 목적지에 이르는 체스 판이나 말과 같은 물체 만들기
 b. 주사위를 던져서 순서 정하기
 c. 주사위 숫자와 관련된 색깔 카드에 의해 규칙대로 움직이기

10. 변형하고 배열하는 게임을 만들어 보자. 18~24개의 그림들을 색이나 선과 같은 뚜렷한 관련성을 가지도록 두 종류로 나누어 보자. 같은 선택 과정에 따라 각각 나누어진 두 부류에서 다시 두 유형으로 구분해 보자. ('색' 세트는 구상과 추상 부분으로 다시 나눌 수 있는 반면 다른 쪽 세트는 '활동적'과 '수동적'으로 나눌 수 있다.)

추천 도서

Alger, Sandra L. H. *Games for Teaching Art.* J. Weston Walch, 1995.

Baloche, Lynda A. *The Cooperative Classroom: Empowering Learning.* New York: Prentice-Hall, 1997.

Barthelmeh, Volker. *Street Murals: The Most Exciting Art of the Cities of America, Britain and Western Europe.* New York: Alfred A. Knopf, 1982.

Hurwitz, Al, *Collaboration in Art Education.* Reston, VA: National Art Education Association, 1993.

Hurwitz, Al. and Stanley Madeja. *The Joyous Vision: a Source Book for Elementary Art Appreciation.* 2d ed, Englewood Cliffs, NJ: Prentice-Hall, 1999.

Johnson, David W., and Roger T. Johnson. *Learning Together and Alone: Cooperative, Competitive, and Individualistic Learning.* 5th ed. New York: Allyn and Bacon, 1999.

Rochfort, Desmond. *Mexican Muralists.* London: Laurence King Publishers, 1993.

Slavin, Robert E. *Cooperative Learning:* Theory, Research, and Practice. Trans. 2d ed. New York: Allyn and Bacon, 1995.

인터넷 자료

교수활동 자료

베티 레이크Bettie Lake. "Integrating the web and the Visual Arts." *Art Teacher Connec-tion.* '미술교사연합'. 1999. ⟨http://www.inficad.com/~arted/pages/ themes.html⟩ 이 웹 페이지는 시각 예술을 포함하여 여러 교육과정 영역에서의 국가기준 요건을 충족하는 다분야, 학제적, 교차 교육과정 단원을 제공하고 있다.

게티 미술교육 연구소. ArtsEdNet: 게티 미술교육 웹 사이트. *Worlds of Art: Mexican American Murals: Making a Place in the World; African American Art: A Los Angeles Legacy; Navajo Art: A Way of Life.* 1998. ⟨http://www.art-sednetgetty.edu/ArtsEdNet/Resources/Murals/index.html⟩ 이 온라인 교육과정은 개인적으로 하거나 다른 사람들과 함께할 수 있는 네 단원으로 구성되어 있다. 핵심적인 미술 작품에 대한 배경지식과 이미지를 포함하고 있다. 박물관 소장품에 대한 교수자료가 풍부하며 링크가 되어 있다. 벽화 단원은 교실이나 학교 벽화를 제작하는 학생들을 돕는 미술 제작 활동에서 완결된다.

게티 미술교육 웹 사이트. "Art and Ecology: Interdiplinary Approaches to Curriculum". 1997. ArtsEdNet. ArtsEdNet 온라인 전시. ⟨http://www.art-sednet.getty.edu/ArtsEd-Net/Resources/Ecology/index.html⟩ 이 웹 사이트는 현대 생태학적 미술의 온라인 전시와 교사를 위한 일련의 자료를 제공한다. 논의와 활동은 현대 생태학적 미술에 대한 이해와 사회의 환경 이슈에 초점을 두고 있다. 교육과정은 다른 교과 영역으로부터 다양한 환경적, 사회적, 문화적 이슈를 학제적으로 구성한 것이다. 포괄적 DBAE이 자료를 제공한다.

애리조나 주립대학교의 히스패닉 연구소와 개리 켈러 카르데나스Gary Keller Cárdenas와 매리 에릭슨Mary Erickson. *Chicana and Chicano Space: A Thematic, Inquiry-Based Art Ecuca-tion Resource.* 1999. 애리조나 주립대학교. ⟨http://mati.eas.asu.edu:8421/ ChicanArte/⟩ 이 웹 사이트는 멕시코계 미국인과 그 미술과 문화에 대한 학제적적 접근을 제공한다. 이 사이트는 폭넓은 배경 정보와 함께 미술 작품의 이미지와 주제 수업 자료를 제공한다.

온라인 집단에 기초한 미술 활동

현대미술관. *Art Safari: An Adenture in Looking for Children and Adults.* ⟨http://artsafari.moma.org/⟩ *Art Safari*는 상호작용에 의한 웹 사이트 활동의 맥락에서 현대미술관의 회화와 조각 작품들을 보여 주고 있다. 이 사이트는 해석을 보고 공유하면서 미술 학습을 격려한다.

MOWA. "Kid's Wing." *Museum of Web Art.*' 1999. ⟨http://www.mowa.org/about.html⟩ *Museum of Web Art*는 새로운 전자 미술의 환경을 제공하는 데 기초가 되었다. 이 사이트는 전통 박물관을 본떠서 만들었다. "Kid's Wing"은 그룹과 개별 상호작용 경험을 제공하고, 게임과 미술 활동, 퍼즐, 아동 전자 미술 전시를 포함하고 있다.

미술교사를 위한 온라인 교실자료

CRIZMAC 미술과 문화교육자료 출판사. ⟨http://www.crizmac.com/⟩ CRIZMAC 미술과 문화교육자료 출판사는 미술교육과 감상에 전념하는 출판사이다. 미술과 담임교사를 위해 교육과정 자료를 제공하기 위해 작품들이 주의깊게 선택되었다. 이 사이트는 온라인 자료를 포함하고 있다.

데이비스 출판사. ⟨http://www.davis-art.com/Default.html⟩ 이 출판사는 K-12 미술 교재 프로그램과 미술 자료집, 시각 예술 자료를 출간했다. 초등 교실과 미술교사들에게 《학교 미술School Arts》 잡지와 미술 수업계획안을 제공하는 웹 사이트를 링크해 놓고 있다.

V

교육과정과 평가

17 교육과정

배경, 설계, 조직

교육과정의 설계에는 일정한 단계나 절차가 없다. 정해진 형식이 없기 때문에 대개 목표 진술로부터 시작하는 것이 모든 교육과정의 문제들을 해결하는 좋은 방법이다. 교육과정 설계의 문제점을 해결하는 방법은 주어진 학교 현장의 역동성과 여러 가지 학문적 연구와 실제 경험에서 나온 자료에 근거해 결정하는 것이다.[1]

_로널드 돌

'교육과정' 이란 용어는 어떤 맥락에서 누가 사용하느냐에 따라 교육 활동의 몇 가지 측면에 관련되어 사용된다. 교육과정은 학생들의 학습을 위해 계획된 구조화된 내용이라 하기도 하고, 학습을 위한 문서화된 계획이 아니라 교실이라는 실제적 교육이 일어나는 현장을 위한 것으로 여겨지기도 한다. 교육과정은 그것을 가르치는 교사가 아니라 학생들의 학습을 위한 것으로 보는 교육학자들도 있다. 또 교육과정을 학교 안팎에서 어린이들이 경험하는 총체적인 것으로 보는 학자들도 있다. 어린이를 위한 미술 교육과정 설계를 시작할 때는 항상 위와 같은 모든 내용이 가치있게 다루어진다. 이 장에서는 미술 학습을 촉진하기 위한 미술 활동과 미술 내용을 구조화하는 데 초점을 맞추었다.

우리가 제1장에서 논의했듯이 과정으로서 미술 교육과정을 설계하기 위해서는 미술의 본질, 어린이들과 그들의 학습 능력에 대한 적절한 개념, 사회적 가치에 관심을 기울여야 한다.[2] 여러 지역의 교육과정 입안자들은 각 지역의 지침에 기초한 가치에 영향을 받게 된다. 각 지역의 서로 다른 교육청에서는 지역적 가치, 요구, 자원 등을 고려하여 지침을 만들게 된다. 또, 각 지구별 학교는 학교별로 파악된 필요에 따라 자신들만의 지침을 적용할 것이다. 결국 모든 교사는 학생들의 관심이나 요구의 맥락에

학교 교실은 각 세대 어린이들에게 익숙한 곳이다. 초기 미국 미술가 윈슬로 호머는 그림처럼 19세기 뉴잉글랜드의 학교에서 공부하는 모습을 포함하여 어린 시절의 경험을 묘사하는 작품을 많이 그렸다.

서 적절하다고 생각되는 중요한 교육적 방침을 설정하게 될 것이다.

당연히 교수활동과 평가를 고려하지 않고 교육과정을 논하는 것은 어려운 일이다. 계획된 교육과정은 교사의 지도와 수업을 통해 수행되는 것을 의미한다. 미술 교육과정 입안자들은 어린이들의 능력과 연령 수준, 미술과 다른 과목 교육과정과의 관계, 학교에서 교사에게 부여한 권리와 의무는 물론이고, 교실의 실제 상황에 대해 파악하고 있어야 한다. 교육과정 개발자들 또한 문서화된 교육과정과 교실에서의 교수와 학습, 학생들의 과정에 대한 평가 사이의 관계를 고려해야 한다.

교육과정 결정에 영향을 주는 요소

어린이들의 특성과 요구

모든 수준의 교육과정 개발과 관련하여 자주 언급되는 사항은 어린이들의 '특성과 요구' 이다. 교육자로서 어린이들에게 민감해져야 하지만 우리는 어린이들의 요구를 어떻게 확인하며 어떤 요구에 대해 반응할 것인가? 이러한 특성과 요구가 미술 교육과정을 설계하는 데 어떤 영향을 줄

것인가? 여기에서 알아야 할 많은 것들은 제3, 4, 5장에서 살펴보았으며, 수많은 예들이 교사가 학생들에 대해 알고 있는 것에 따라 그들의 의도와 교실 활동에 적용하는 방법을 보여 주었다. 교육과정의 역할 중 하나는 어린이들의 일반적인 특성과 요구가 가진 의미와 관련 시기 등을 명쾌하게 설명해 주는 것이다. 다음의 목록은 유치원과 초등학교 1학년을 가까이서 관찰한 후에 교사위원회에서 개발한 것이다.[3]

특성

1. 어린이들은 유년 치아, 혀 짧은 소리 등이 없어지기 시작한다.
2. 오른손이나 왼손잡이가 구별된다. 이는 전문가의 조언 없이는 변하지 않는다.
3. 이전보다 골격의 성장 속도가 느려진다.
4. 마음의 성장이 빠르다. 어린이는 신체적으로 무리하게 해서는 안 된다.
5. 눈의 크기가 커진다. 읽고 쓰는 습관이 정착된다.
6. 긴장감이 엄지손가락 빨기, 손톱 물어뜯기, 화장실에서의 실수 등으로 나타난다.
7. 운동기능이 발달하기 시작하지만 협응 능력은 아직 서툴다.
8. 큰 근육이 작은 근육보다 더 많이 발달한다.
9. 어린이들은 리듬과 박자와 강세 등에 반응한다.
10. 이 시기의 일반적인 어린이들은 활기가 넘친다.
11. 어린이들은 결과물보다 활동에 흥미를 갖는다.
12. 자존심과 다른 사람을 돕고자 하는 마음이 발달한다.
13. 기어오르기, 뛰어오르기, 달리기 등의 활동을 좋아하지만 쉽게 지친다.

요구

1. 짧은 기간의 활동
2. 12시간의 수면
3. 성장에 꼭 필요한 활기차고 요란한 게임
4. 스스로 일을 할 수 있는 많은 기회
5. 게임, 연극, 인형극 등 집단 활동에의 많은 참여
6. 수줍어하는 어린이를 위해 일상적이며 중요한 일에 참여하는 기회

위에 열거된 특성과 요구는 미술교육에서 특별한 것이라기보다는

일반적인 것이지만, 앞 장에서 이 시기의 어린이들을 관찰한 것과 대부분 비슷하다. 예를 들어, 그림책 칠하기를 하거나 다른 어린이들이 만든 것을 모방하는 것보다는 미술 작업을 하면서 자신의 생각과 감정을 표현하도록 격려해야 한다. 표현 활동을 통하여 긴장을 완화할 기회를 주고 어린이들의 신체적인 협응 능력에 맞는 재료를 다룰 수 있도록 해야 한다. 이러한 목록을 검토해 보면 유치원이나 초등학교 1학년의 미술 활동을 지도하는 데 많은 도움이 된다. 또 더 나이든 어린이를 위해서도 비슷한 목록을 만들 수 있을 것이다.

학습자의 준비성

균형잡힌 미술 프로그램에서 주제의 내용은 학습자의 나이와 성격 유형, 경험 등에 따라 달라지게 된다. 교육과정 입안자는 단 두 명의 어린이도 서로 동일하지 않으며, 또한 학급이나 어린이들의 집단 역시 서로 다르다는 것을 인식해야 한다. 문서화된 교육과정에서는 교사가 개인과 학급의 차이에 따라 활동을 적용할 수 있도록 허용하는 융통성이 있어야 한다. 배우고 있는 학습자의 능력은 미술 프로그램에 분명히 영향을 미친다. 지능의 다양한 정도도 일반적인 미술의 학습뿐만 아니라 미술 제작 활동에 영향을 미친다. 다른 과목에서 부진한 학습자는 미술 활동에서도 부진한 경우가 많으므로, 미술 교육과정은 그런 차이를 반영하여 충분히 융통성이 있어야 한다.

교육과정 입안자는 성취가 빠른 학습자들도 고려해야 하며, 일반 학습 활동 범위에서 앞서나가는 학습자를 위한 심화 활동이 제공되어야 한다. 어린이들의 요구와 능력과 성향은 사용하는 재료와 해결해야 할 문제, 다루어지고 강조되는 개념의 다양성을 요구한다.

사회적 가치

지역사회의 가치와 더 큰 사회의 가치는 학교 체제 안에서 구현되고 교육과정 설계에 영향을 미친다. 제1장에서 주목한 대로 미국의 미술교육은 국제적으로 경쟁하기 위한 국력을 키우는 데 목적을 두고 시작되었다. 그때부터 국가적이고 국제적인 사건과 경향이 미국 교육에 반영되었다. 사회적 가치에 대한 최근의 다음과 같은 예들이 교육에 대한 논의에서 자주 언급되고 있다.

1. 세계적으로 정보와 자료를 서로 공유하는 인터넷의 확장
2. 학교에서 안전에 대한 관심
3. 보통 교육의 기초라 불리는 읽기, 쓰기, 수학, 과학에 대한 새로운 강조
4. 미국 교육목표가 너무 낮으며 교육을 통해 학생들의 사고력을 좀더 고등하게 발전시키지 못한다는 점에 대한 관심
5. 다른 문화의 기여와 그러한 문화들의 서구 사상에 대한 적절한 관계를 인정하고 유지하려는 흐름[4]

위와 같은 이슈들은 교육에 대한 연방정부의 지원, 주와 지방의 재정, 전문가 모임과 공공기관뿐만 아니라 대통령후보 선거에서 학교문제가 제기될 때도 영향을 미친다. 때때로 교육에서 충돌되는 복잡한 이슈들은 무시되고, 개혁자들은 충분한 재정적 지원으로 건전한 제안을 하는 대신에 단순한 슬로건이나 만사해결책을 제안하고 있다.

교육과정 입안자는 사회의 가치있는 이슈들과 교육 동향을 바라보는 날카로운 시각을 가져야 한다. 교육과정 입안자는 교육과정에 부여된 내용과 활동으로 교육적 발전에 의미있게 기여할 수 있다. 예를 들어, 미술 교육과정 입안자들은 어린이들에게 서구의 미술뿐 아니라 세계의 미술에 대한 이해와 지식을 제공해야 한다는 점을 매우 분명하게 인식하고 있어야 한다. 교육과정 입안자들은 또한 어린이들을 고도의 사고 수준으로 끌어올릴 수 있도록 미술 활동을 격려해야 한다.

미술 교육과정에서의 사고 능력

여러 심리학자와 교육학자가 더욱 복합적인 사고 수준에 대해 이야기할 때 의미하는 바는 상당한 변수가 있긴 하지만, 레스닉Resnick과 클로퍼Klopper는 우리가 미술 교육과정과 수업에 적용할 수 있도록 특성들을 정리하여 제시하고 있다.[5] 미술교육을 통해서 학생들은 다음과 같은 사고력을 키울 수 있다.

1. 사전에 일일이 열거할 수 없는 활동과 관련된 '비연산적' 사고

페이스 링골드, 〈타르 해변〉(다리 위의 여자 시리즈, 부분 I), 1988, 캔버스에 아크릴, 테두리에 찍기, 그리기, 퀼트로 만든 천, 190×174cm, 뉴욕, 구겐하임 박물관, 거스와 주디스 리버 부부의 기증, 1988, 88.3620. 데이비드 헤럴드 사진 © The Solomon R. Guggenheim Foundation, New York.
링골드는 작품의 기초로 퀼트를 사용하여 하층민들에게 실용적인 물건으로 만듦으로써 미술의 위상에 의문을 불러일으켰다. 링골드는 〈타르 해변〉의 주제에 관한 어린이 책을 쓰고 그림을 그렸다. 어린 시절 도시의 무더운 여름밤에 그녀의 가족들이 옥상에서 더위를 피하던 모습을 묘사한 것이다.

2. 전체 과정을 어떤 하나의 유리한 관점에서 바라보지 않는 '복합적인' 사고

3. 하나의 해결책보다는 각각 손실과 이점이 있는 '다양한 해결'을 가능하게 하는 사고

4. '미묘한 차이가 있는 판단'과 해석에 관련된 사고

5. 때로 서로 갈등하는 '다양한 기준'의 적용과 관련된 사고

6. 당장의 과제에 효과가 있는 것이 아닌 '불확실성'을 포함하는 사고

7. 사고 과정의 '자기 조절'과 관련하여 학생들이 문제를 풀고 노력을 기울임에 따라 자기 발전을 생각할 수 있는 사고

8. 명백한 무질서에서 구조를 찾아내는 '의미 파악'에 관련된 사고

9. 정밀함과 판단이 필요한 사람에게 효과가 있는 '노력이 필요한' 사고

　　어린이가 균형잡히고 포괄적인 미술 교육과정에 참여하는 활동의 범위를 생각할 때, 우리는 더욱 고도의 사고를 하게 하는 학교 교과로서의 미술을 인식할 수 있다. 예를 들어, 어린이들이 미술 비평에 단계적으로 접근할 때 그것은 서술, 분석, 해석, 그리고 지식에 근거한 선호와 관련되며, '미묘한 차이가 있는 판단'이 필요한 '다양한 잠재적 해결책'으로 '복합적' 정신 활동을 포함한다(제12장의 미술 비평 참조). 어린이가 배운 색과 구성, 균형, 변화 등을 풍경화에서 분위기를 표현하기 위해 적용할 때 '자기조절'이 요구되는 '다양한 기준'을 가지고 있는 '비연산적' 사고를 하게 된다. 어린이가 제14장의 미학 부분에서 설명한 퍼즐과 같은 미술의 기초적인 질문들에 대해 토론하고 대답할 만큼의 나이가 되면, 그들은 '노력이 필요한' 사고와 많은 '불확실성'과 관련된 몇 가지 유형의 사고를 하게 된다.

　　일반 교육에서 사고력 교육과정과 관련된 많은 토론에서는 주로 국어, 과학, 수학과 같은 과목에 초점을 맞추며, 미술 교육과정의 가능성에 대해서는 상대적으로 관심이 적다. 그러나 권위 있는 수전 랭거 Susanne Langer와 존 듀이와 같은 학자들이 미술을 제작하고 평가하는 데 필요한 인지적 요소를 인정한 것을 보면 이러한 사정은 불합리하다. 듀이에 의하면,

　　질적인 관계에 관해 효과적으로 생각하는 것은 상징적이고 언어적이며 수학적으로 생각하는 것과 마찬가지로 사고에 의존하는 활동이다. 말을 기계적

으로 쉽게 할 수 있게 될 때부터 천재적인 미술품의 창작에는 대개 '지적'이라고 스스로 자랑스러워하는 사람들 사이에서 일어나는 이른바 대부분의 사고가 하는 것보다 훨씬 고도의 지성이 요구된다.[6]

거의 60년 뒤에, 아이스너나 가드너와 같은 학자들은 미술의 인지적인 차원과 함께 세계에 대한 어린이와 어른의 이해를 증진시키 다중 지능의 존재를 강조했다.[7]

사회 환경

지역사회는 종종 학교 교육과정에 큰 영향력을 행사한다. 교육의 지방자치는 미국 제도의 큰 특징이다. 이런 원칙은 전세계에 걸친 가장 진보적인 교육적 가치 중 하나이며 가장 실천하기 어려운 것 중의 하나이다.

북미에 있는 수많은 지역의 학교들이 그 관할권 안에서 실행되는 교육과정을 확립할 수 있는 자율권이 있다는 것을 고려할 때, 지역 프로그램이 그런 다양성과 유사성을 가지고 그 지역의 조건과 자원, 요구에 효과적으로 응할 수 있는 큰 장점을 가지고 있음을 이해할 수 있다. 한편으로, 교육의 중심이 학교로 옮겨가야 한다는 진보적인 생각이 미국 내 많은 지역의 학교에 거의 일반화되었으며, 동시에 그것은 교실의 수준을 아주 서서히 변화시켜 왔다.

그럼에도 수많은 요인들로 해서 다양한 학교의 학생들이 비슷하지게 된다. 첫 번째 요인은 많은 지역의 학교들이 지역 교육과정에 획일성을 가져올 수 있는 대형출판사의 교과서들을 사용한다는 것이다. 다른 요인들로는 고등학교 졸업 요건이나 대학 입학시험이라는 체제가 학교 교육과정에 획일성을 가져온다는 점과 학력고사와 국가적 자격기준이 표준화되어 있다는 점이다. 이런 점들은 중등학교에 적용될 뿐만 아니라 초등학교에까지 영향을 미친다.

교육과정 입안자들은 지역의 사회문제와 가치들을 고려해야 한다. 예를 들어, 동쪽 로스앤젤레스에 있는 라틴계 지역사회에 제공하기 위해 지역 학교에서 개발한 미술 교육과정은 필라델피아 도시나 미네소타 북부, 캔자스에 사는 학생의 흥미와 요구에 적합한 미술 교육과정과는 판이하게 다르다. 교사와 행정가, 교육과정 입안자는 미술에서 성교육, 종교문제, 인종문제, 미술의 누드화 같이 지역에서 예민하게 받아들여질 수 있는 쟁점들은 인식해야 한다. 예를 들어, 미켈란젤로의 〈다비드〉 상과 보티첼리의 〈비너스〉가 모든 사회에서 환영을 받지는 않는다. 교육과정 입안자들은 사회의 더 많은 것들과 기준들을 인식해야 한다. 이 두 가지 미술 작품이 어떤 학교에서는 문화적 맥락에서 필수적인 것이며 서구 문화의 걸작으로 생각될 수 있다 하더라도, 다른 사회에서는 누드라는 이유로 받아들여지지 않을 수 있다. 지식 위주의 교육과정 입안자들은 미술교육 내용에서 특색 있는 미술 작품은 생략하고 비교적 문제성이 없는 것으로 하려는 경향이 있다. 그러나 수업에서는 가능한 한 더욱 가치 있는 것을 가르쳐야 하고, 그 지역의 인식 기준에 따라 누드 인물이나 다른 문제되는 이슈를 포함시키지 않더라도 훌륭한 교육과정을 개발할 수 있다.

미술 교육과정에서 무엇을 포함하고 발전시킬지 아는 것은 적어도 어떤 것을 피해야 할지 아는 것보다 훨씬 더 중요하다. 지역에 맞게 개발된 미술 교육과정은 건축물과 박물관, 미술관이나 미술 관련 산업과 업체들, 시각 예술에 관련된 많은 직업의 지역 전문가들과 같은 그 지역의 자원을 활용할 수 있다.

때로는 사회의 일반적인 성격이 미술 활동 프로그램에 사용되는 재료에 영향을 준다. 오리건의 미술 프로그램은 모래 주조sand casting를 많이 하고 있는 마이애미의 경우보다 나무 재료를 더 많이 사용한다고 조사되었다. 지역의 역사에 뚜렷한 관심을 가지고 있는 뉴올리언스와 같은 지역에서는 지역의 역사가 미술 프로그램의 몇 가지 활동에 영향을 준다. 또 어떤 지역에서는 아직도 특정 민족의 사람들이 스스로 자부심에 찬 미술품과 수공예품의 전통을 유지하고 있다.

미술관

미술관 관람은 최고의 미술 프로그램을 위한 핵심적인 구성요소이다. 양질의 미술 교육과정은 미술 작품을 만드는 것뿐 아니라 미술 작품을 감상하는 데서도 수준높은 능력을 개발할 필요가 있다. 그리고 어린이는 미술관이나 갤러리에서 미술의 원작을 보는 잊지 못할 최고의 경험을 하게 된다. 메트로폴리탄 미술관과 국립미술관의 광범위한 소장품들과 미

술사의 특정 시기에 초점을 맞춘 소규모의 현대식 지역 미술관 등, 활용할 수 있는 미술관 자원의 범위는 매우 넓다. 많은 미술관에는 학생들에게 초점을 맞춘 전문적인 교육을 받은 직원들이 있다. 요즘 박물관에서는 사전에 예약만 한다면 학교 차원의 관람을 환영한다. 많은 박물관에는 영상 필름이나 슬라이드, 비디오, 전단자료, 교육용 작품자료 등, 학교에 제공할 수 있는 교육자료들을 비치하고 있으며, 가끔은 어린이들의 미술 활동을 위해 이들을 제공하기도 한다. 많은 지역 미술관과 학교에서는 함께 어린이와 청소년을 위한 협동 프로그램을 개발하기도 하며, 때로는 박물관과 방문 일정계획을 서로 조정할 수도 있다.[8]

또 많은 박물관에서는 특정 개념과 주제를 교육하기 위해 소장한 작품들을 교육적으로 구성하고 전시한다. 대부분의 주요 전시회에는 전시회에 사용된 오디오 테이프와 전시회를 하기 전에 박물관에서 보여 주는 비디오 홍보자료 등 시청할 수 있는 교육 자료들이 있다. 부모와 어린이는 가끔 방과후나 주말에 제공되는 가족 단위 프로그램에 초대되기도 한다. 미국과 캐나다, 그 밖에 많은 좋은 미술관들이 이 책의 부록 C에 수록되어 있다.

아마 그 지역에서 최고의 자원은 그곳의 사람들일 것이다. 학생의 부모를 지원자로 섭외하기도 하고, 그러한 지원자에게 의뢰 편지를 쓰는 것에서부터 현장 견학, 교실에서의 시범, 학생들이 자신의 작품에 대해 설명하게 하는 등의 활동을 추진하는 교사도 있다. 또 전시 장소를 마련하기 위해 도서관이나 은행 같은 곳의 지역 시설을 살펴 보며, 학부모와 교사 모임과 밀접한 관계를 가지고 미술 프로그램을 위한 재정지원을 이끌어내는 교사도 있다. 미술 교육과정은 그 지역사회의 모습을 반영하며 동시에 지역 사회의 가치 있는 자원을 활용할 수 있다.

학교 환경

미술 프로그램은 학교 환경에 따라 가장 큰 영향을 받는다. 대부분의 지역 학교와 교육위원회, 학교운영위원회는 학교 정책 수립, 교육과정 설계, 교육재정 지출의 감독 등의 책임이 있다. 위원회는 학교 프로그램을 관리하고 위원회 정책을 운영할 행정가를 결정한다. 대부분 행정가는 교육청 사무실 직원을 선발하고 그 지역의 각 학교 교장을 선출한다. 이런 방식은 지역사회가 학교 교육과정에 실제적인 책임을 지는 것이다. 그러나 행정가는 결정을 내릴 때 교육전문가의 조언을 듣는다. 어쨌든 행정가는 대개 교육위원회를 만족시키기 위해 최선을 다한다. 그래서 실질적인 결정권은 그 지역사회에서 선출된 대표자들로 구성된 위원회에 있다. 행정가와 교장의 관계는 미술교육가에게도 중요한 영향을 미친다. 대부분의 교장들은 다양한 교육과정의 구성을 가치있게 생각하는 행정가로부터 임무를 부여받고 행정가를 만족시키기 위해 노력한다.

물론 이렇게 확립된 제도는 실제로 각 지역마다 다양하지만 어떤 면에서 의미가 있을 수도 있다. 첫째, 미술은 대부분 교육과정에서 상대적으로 큰 비중을 차지하지 않는다. 교육위원회에서 일반적으로 중요하게 생각지 않는다는 것이다. 둘째, 비록 교육위원회가 정규 교과로 미술을 공식적으로 확정한다 하더라도 행정가가 그것을 무시할 수도 있다. 이런 점에서 미술 교육과정이 잘 실천되지 않는다는 사실을 인식하지 못하는 위원회의 주의깊은 관심이 요구된다. 미국 학교운영위원회 연합회와 게티 미술교육 센터는 학교운영위원회 회원과 관심있는 학부모, 학교 미술에 도움을 주고 싶어하는 사람들에게 유용한 문서화된 지침서를 제공하고 있다.[9]

세째, 비록 행정가가 학교운영위원회에서 제안한 대로 미술을 채택하도록 지시하더라도, 교장이 미술교육을 정규 교육 시간으로 해야 한다는 데 확신하지 못한다면 모든 학교에서 이루어지기는 어려울 것이다. 완전한 실천은 행정가가 수학이나 국어나 사회 과목에 쏟는 관심과 동일하게 미술교육을 생각하고 평가할 때 가능한 일이다.

학교에서 미술의 위상은 시설뿐 아니라 미술교과를 가르치는 데 제공되는 교육자료의 영향을 받는다. 정규 학교교육에서 미술교과의 위상은 어느 정도인가? 그 학교에는 미술실이 있고 잘 정돈되어 있는가? 만일 미술이 일반적인 교실 환경에서 가르쳐진다면, 체계적인 미술 프로그램을 적용시키기 위한 장소로서 어떤 것들이 준비되어야 하는가? 개수대는 사용할 수 있는가? 학생 작품을 전시할 수 있는 공간은 쓸만한가? 미술을 지원할 수 있는 적절한 재정이 있는가? 미술자료를 어디에 보관하고 있는가? 슬라이드 환등기와 비디오플레이어는 미술 수업을 위해 미리 준비되어 있는가? 도서관에 적당한 관련 미술서적과 월간 전문지가 있는

제임스 햄프턴, 〈국민 새천년 국회의 세 번째 천국 옥좌〉, 1950-1964년경, 워싱턴, 스미스소니언 협회, 미국 국립미술관, 금박과 알루미늄 은박, 색 공예지, 나무 가구에 플라스틱 처리, 두꺼운 종이, 유리, 180개 조각, 315×810×435cm. 제임스 햄프턴은 여러 해 동안 워싱턴에 있는 미 연방 총무청에서 수위로 근무한 제2차 세계대전의 흑인 퇴역 군인이다. 그는 미술적 소명으로 해서 비밀스런 생활을 했다. 수년간 그는 은박과 금박을 입힌 제단, 헌금 테이블, 왕관, 성서대와 정부 물품, 폐기된 가구들을 수집했다. 그는 죽은 후 임대 차고에 가득 찬 이 경이로운 물건들을 남겼다. 누를 길 없는 창조력에 대한 증조물로 여겨지는 이 작품은 미국 국립미술관에 영구히 보관되었다.

가? 미술시간에 미술 작품 사진과 유용한 시각자료들이 있는가? 평가 절차와 시설을 명시한 문서화된 미술 교육과정이 있는가? 교사와 행정가가 교육과정에서 미술을 정규 교과로서 수용하고 생각하고 있는가? 미국미술교육협회는 미술 프로그램을 강력히 시행하고자 하는 관심있는 행정가들을 돕기 위해 유사한 질문과 실질적인 제안, 다양한 자료를 다루고 있는 훌륭한 지침서를 출간하였다.[10]

미술 교육과정은 누가 만드는가?

많은 학교들에서 폭넓게 적용될 수 있는 다양한 미술 프로그램을 계획하고 실행하는 데 몇 가지 전략이 필요하다. 앞의 한 장에서 '누가 미술을 가르칠 수 있는가?'는 주제를 중요하게 논의하였다. 그리고 그 주제는 '누가 미술 교육과정을 설계할 수 있는가?'로 범위가 확대되었다. 이는 일반 담임교사가 미술 프로그램을 계획하고 가르쳐야 한다는 입장과 미술 전담교사가 그것을 담당해야 한다는 입장, 기본적으로 이 두 가지를 두고 양자택일해야 하는 문제이다. 다양한 지역에서 또 하나의 중요한 문제는 그 지역의 미술 자문위원, 미술 장학사, 지역사회의 미술 자원 봉사자 등과 관련된 것이다.

미술 장학사

미술 장학사는 일반적으로 포괄적으로 행정적인 책임을 가진 미술 전문

가이다. 미술 장학사들은 행정적인 교육을 받은 자격을 갖춘 사람들이다. 조정자로 알려진 미술 장학사들의 역할로는 그 지역 미술 교육과정의 실행과 미술용품을 제공하는 업체의 관리, 미술 전문업체에 대한 재료의 주문, 미술교사를 위한 실제 연수 제공, 그 지역의 미술 교육과정을 재검토하고 정비하는 것 등이 있다. 미술 장학사는 중학교의 미술 교육과정보다 초등학교의 미술 교육과정에 더 많은 역할을 한다. 미술 교육과정 이슈들과 관련하여, 그리고 미술교사와 담임교사, 관심있는 지역사회 인사들에 대한 자문과 관련하여 지도력을 갖는다.

　　미술 장학사의 역할은 그 지역 학교의 미술교육을 위한 인사 정책, 즉 미술 전담교사가 가르치게 할 것인지, 담임교사가 가르치게 할 것인지 등에 따라 매우 다양하다. 미술 장학사는 미술을 일반교사가 가르칠 경우 비전문가도 실행할 수 있는 미술 교육과정을 검토해야 한다. 이때 명시된 교육과정은 더욱 필수적이다. 그리고 장학사에 의한 현장연수는 미술과 미술수업의 기초에 더욱 초점을 맞춘다. 장학사들은 선택된 학급에서 일반적인 기초를 가르치는 일반교사에게 필요성을 인식시키기 위해 미술 수업 시범을 보일 수 있다.

　　초등학교에서 미술 전담교사가 미술을 가르친다면, 미술 장학사의 역할은 미술 전문가를 지원하는 것으로 바뀐다. 이는 또한 미술 교육과정을 위한 요구를 상당히 변화시킨다. 만일 일반교사가 미술을 가르친다면, 미술 교육과정은 일반교사들의 필요와 수준에 머무를 것이다. 이에 비해 미술 전문가에 맞춰 개발된 미술 교육과정은 그들의 주관적인 식견을 고려하여 덜 지시적이고 융통성이 많을 것이다. 또한 전담교사는 미술에 대해 더 잘 알 것이므로 담임교사들에 대한 교육과정에는 권장되지 않는 더욱 심도있는 자료와 과정을 다룰 것이다.

초등 미술 전담교사

많은 지역의 학교에서는 인정된 미술 전담교사를 임용하여 초등 학급에서 미술을 가르치게 하고 있다. 특히 동부의 몇몇 주를 비롯한 일부 지역에서는 대부분의 미술교육이 미술 전담교사에 의해 이루어지고 있다. 이에 비해, 특히 서부의 몇몇 주를 비롯한 다른 지역에서는 미술 장학사의 지도 아래 종종 일반 담임교사가 미술교육을 담당하고 있다." 미국미술

교육협회는 모든 어린이가 교육 및 훈련에 의해 최고 수준의 미술교육을 제공할 수 있는 능력을 갖춘 공인 미술 교사로부터 미술교육을 받을 것을 권장하고 있다. 미술교사들은 교육과정에 관한 의사 결정에 참여하는 핵심 인물들이다. 그들은 일반적으로 교육과정의 설계 및 개발의 기초에 대한 배경 지식을 교육받았으며, 일선 교육 경험과 미술에 관한 지식, 다양한 연령 수준의 어린이들에 대해 익숙하므로 교육과정 개발에서 가장 중요한 참여자가 된다.

담임교사

초등 미술 전담교사를 구할 수 없으면 담임교사가 미술교육을 담당하게 된다. 대부분의 초등 담임교사들은 미술 전담교사 자격을 갖고 있지 않으며, 많은 이들은 미술에 대한 광범위한 지식을 갖고 있지 못하다. 이러한 상황에서는 수시로 행해지는 미술 장학사의 전문적인 지원과 함께 문서화된 올바른 교육과정에 의한 지도가 아주 중요하게 된다. 미술에 대한 배경 지식이 거의 없고, 아무런 문서화된 교육과정도 없으며, 인정된 미술 전담교사의 전문적 지원이 없다면, 담임교사는 어린이들에게 이 책에서 권장하는 유형의 미술 프로그램을 거의 제공하지 못하게 된다. 그렇지만 미술 교육과정과 교육 자료 및 자원, 전문적 지원을 받을 수 있다면 많은 담임교사들은 기본적인 미술 프로그램을 수행할 수 있게 된다.

　　담임교사들은 일반 교육과정과 학생들의 특성 및 요구에 대한 지식을 갖고 있으므로 미술 교육과정 설계에서 중요한 자문 역할을 할 수 있다. 그들은 입안자에게 자문을 제공하여 미술 교육과정을 일반 교육과정에서 학습될 다른 교과나 주제, 시간 배정과 관련짓는 데 도움을 줄 수 있다. 미술 전담교사가 미술을 가르친다면, 담임교사들은 미술 학습을 지원하고 보강하며 다른 교과와 관련시킬 수 있다.

지역의 자원봉사자

학부모 및 그 외에 관심있는 어른들이 자원봉사자로 학교에서 봉사하고 있는 지역이 많다. 이런 자원봉사자들 중에는 시각예술 분야에서 차원 높은 교육을 받은 사람들이 있으며 전문교사의 지도 아래 어린이들을 잘 가르치는 이들도 있다. 자원봉사자들은 해당 지역에서 시행 중인 미술

프로그램의 유형에 따라 서로 다른 역할을 수행한다. 예를 들어, 일부 지역의 학교에서는 원작과 슬라이드, 미술 작품사진을 이용한 간단한 비평 및 역사 자료를 개발하였다. 미술 자원봉사자들은 미술 인쇄물을 어린이들에게 보여 주고, 간략한 발표를 하며, 어린이들이 토론과 질문을 하게 할 수 있는 훈련을 받는다. 미술 교육과정을 풍부하게 하기 위한 수단으로서 자원봉사자들이 정규 학급이나 미술실에 참여하게 된다.

또 다른 경우에, 미술 자원봉사자들은 미술 전담교사를 도와 도구와 재료 관련 지원을 하며, 개별적으로 어린이들과 함께 작업하고, 대개의 경우 미술교사에게 필요한 보조 일손을 제공하고 있다. 자원봉사자들은 또한 미술관 등 체험 학습의 계획과 감독을 돕기도 한다. 그들은 미술 전문가들의 학급 방문을 계획할 수도 있다. 종종 미술관에서 일하는 미술 자원봉사자들이 있는데, 이들은 거기서는 안내자 역할을 할 수 있다. 그들은 미술관에서 미술 발표회나 전시회 방문자들을 안내하도록 교육받는다. 일부 대형 미술관에는 수백 명의 미술 안내자들이 있어서 정기적으로 봉사 근무를 하고 있다. 모든 경우에, 미술 자원봉사자들은 미술교육의 질적 수준 유지에 중요한 자원이며, 교육과정 설계에도 도움이 될 수 있다.

교육청 행정가(교육과정 담당자)

대부분의 교육청에서는 전교과에 걸친 교육과정 개발 및 지도를 담당하는 행정가를 두고 있다. 앞에서 언급했듯이 교육 위원회에서 교육과정 정책을 수립하며, 정책 추진을 위해 담당자를 고용한다. 담당자는 종종 교육과정 및 지도를 관할하는 부담당자를 두며 때로는 교육과정 감독자를 두기도 한다. 교육과정 감독자는 미술 조정관art coordinator이나 미술 장학사와 같은 직책이 있을 경우에는 그와 같은 해당 교과의 교육과정 전문가들과 협력한다.

많은 교육청에서는 정기적으로 교육과정을 평가하고 수정하며 시행한다. 이는 수학 등의 교육과정이 몇 년 주기로 재검토되며 정규적으로 프로그램이 변경되어 현직 교사에 대한 연수가 이루어짐을 의미한다. '미술을 정규적인 학교 교육과정의 일부로 여긴다면 미술도 이 주기적인 절차에 포함되어야 하며 현직 교사의 연수에서 중요하게 다루어져야 한

다.' 만약 미술 프로그램이 이러한 정기적인 검토 및 시행 과정에 포함되지 않는다면 미술을 학교 교육과정의 기본 교과로 볼 수 없을 것이다.

누가 미술 교육과정을 설계해야 하는가? 이에 대한 대답으로는 위에 언급된 모든 사람들이 참가해야 한다고 말할 수 있다. 미술 교육과정을 재검토하는 일이 최상위 교육청 행정가의 감독 업무에 포함되어야 함은 분명하며, 미술 조정관이나 미술교사와 같은 미술 전담교사들이 전문지식과 경험을 토대로 하여 주도적인 역할을 수행해야 한다. 교육과정 재검토 및 개선안을 마련하기 위한 위원회가 구성되는 경우도 종종 있다. 이 경우, 미술교사와 담임교사, 미술 자원봉사자, 대학의 전문가, 관심있는 지역 주민들이 교육과정 입안자에게 각자의 견해를 제시하여 이 위원회에 조언을 해줄 수 있다.

미술 교육과정 추진 전략

전국의 교육청에서는 미술 교육과정 및 교육 문제를 그렇게 복잡하지 않게 여기는지 수많은 어린이 미술교육 방법들을 개발해 왔다. 이러한 미술 교육과정 추진 전략들은 모두 교육과정 개발에 영향을 미친다. 다음에 이러한 추진 전략들 중 몇 가지를 살펴 보기로 한다.

미술실의 미술교사

대다수 초등학교 미술교사들에게 가장 이상적인 환경은 미술실을 따로 두고 정기적인 시간표에 따라 각 학년 학생들을 한 번에 한 학년씩 만나는 것이다.[12] 이렇게 되면 미술교사들은 학년간의 지도 단계나 교육과정 절차를 고려하여 각 어린이들을 매주마다 한 번씩 만날 수 있게 된다. 정기적인 시간표는 심도있는 활동이 이루어질 수 있다는 것을 의미하며, 미술실에서 수업한다는 것은 적절한 보관과 도구, 재료, 오디오 및 비디오 장비, 미술 인쇄물이나 슬라이드, 도자기 가마와 같은 것들이 준비될 수 있음을 의미한다. 이 추진 전략은 미술 전담교사용으로 작성된 균형잡힌 완전한 교육과정을 고려한 것이다. 만약 초등학교가 소규모라면 미술교사들은 두 학교에서 근무할 수 있다. 미술교사가 매주 25시간 미술을 지도하고 학급이 평균 25명으로 구성된다면, 미술교사는 625명의 학생들을 만나게 될 것이다.

순회 미술 전문가

많은 지역에서는 순회 미술교사를 고용하고 있다. 미술실에서 수업하지 않고 일반 학급에서 지도하게 되면, 특히 교실에 싱크대가 없을 경우 미술교사들의 수업 환경은 아주 열악하게 된다. 이러한 '손수레 미술수업'에서는 미술교사들이 필요한 미술 재료와 교수 자료를 손수레나 기타 운반 수단을 사용하여 갖고 다니면서 이 교실 저 교실 돌아다니게 된다. 여러 수업 시간에 걸쳐 작업해야 할 미술 프로젝트들은 교실에 보관될 것이다. 일정과 학생들을 접촉하는 횟수는 미술실을 어떻게 쓰느냐에 달려 있다. 이 방법은 자료가 완전히 구비된 미술실이 없고 교사가 각 교실마다 갖고 다닐 수 있는 자료의 양이 제한적이라는 점에서 교육과정의 중대한 한계가 노출된다.

불행하게도 몇몇 지역에서는 모든 학생들에 대해 미술교육을 행한다는 미명 아래 이러한 방법이 오용되고 있다. 때론 순회 미술교사들이 자동차로 둘 이상의 학교를 순회하게 되어 어린이들에게 제공되는 프로

미술가와 역사가, 비평가 등을 방문하는 수업은 어린이들과 의사소통이 잘 이루어진다면, 모든 미술 프로그램에 긍정적인 효과를 준다. 사진의 미술가 겸 교사는 지미 어빈이다.

그램의 한계를 심화시키고 있다. 어떤 경우에는 미술교육이 한 달에 두 번이나 그 이하로 행해지고 지도할 학생수가 지나치게 많아 교사와 학생의 관계가 의미있게 형성되지 못하게 되기도 한다. 미술 지도 시간이 기준선인 주당 한 번 이하로 떨어지게 되면 종합적이고 균형적인 프로그램 실행 가능성이 상당히 줄어들게 된다. 미술 수업 시간 사이의 간격으로 인해, 한 학기 이상을 요하는 미술 활동에 학생 참여는 아주 어려워진다. 이러한 모든 한계 사항으로 인해 합리적으로 시행될 수 있는 미술교육과정의 유형이 제한된다.

미술교사와 담임교사

각 초등학교에서 자체적으로 교육과정을 결정한다는 원칙하에 운영되는 일부 교육청에서는 둘 이상의 방법을 채택하기도 한다. 어떤 경우에는 초등학교 교장과 교직원들에게 두 분야의 교육과정 전문가를 학교에 초빙하도록 하는 선택권이 주어진다. 그들은 체육과 음악, 미술 전담교사 중에서 선택해야 하며, 잔여 과목에 대한 지도 책임은 담임교사가 진다. 교육청의 방침이 그러한 지역에서는 미술 전담교사가 미술을 가르치는 학교도 있고, 담임교사가 미술을 가르치는 학교도 존재하는 현상을 볼 수 있다. 각각의 추진 전략들간의 차이점을 고려할 때, 이러한 상황은 미술 교육과정 입안자를 상당히 힘들게 한다.

협동적 미술교육

미술 교육과정 추진에서 미술교사와 담임교사 모두의 전문성을 활용하는 또 다른 방법이 있다. 일부 교육청에서 미술 전담교사는 미술 지식 및 기법에 더 정통하고, 담임교사는 학생들에 대해 가장 잘 알며 미술을 다른 교과와 통합시킬 수 있다는 합리적인 가정하에 미술교사와 담임교사가 협력하도록 하고 있다. 미술 활동을 시작할 때 먼저 미술 전담교사가 교실에 가서 수업을 한다. 미술교사는 수업을 설명하는 데 필요한 미술 전문 지식을 가르친 다음에 학생들에게 명확하게 설명된 숙제를 부여하여 담임교사의 지도 아래 해결하도록 한다. 담임교사는 교실에 남아서 미술교사의 수업을 보조하는 동시에 학습 방향을 기록하고 학생들의 숙제 해결을 관찰한다.

그 다음주에는 미술교사가 시작한 수업을 이어받아 담임교사가 미술 수업 진행을 담당한다. 담임교사는 또한 그 자신의 미술에 대한 관심과 배경 지식에 따라서 시작된 것을 바꾸거나 더 깊이있게 만들 수도 있고, 기회가 된다면 그 미술 수업을 다른 교과에 통합시키고 연관시킬 수도 있다. 이러한 전략은 잘 추진되면 미술을 일반 교육과정에 통합시킬 수 있는 좋은 기회가 된다.

미술교육의 장학

이 방법에서는 담임교사가 미술 코디네이터인 자격을 갖춘 미술 전담교사의 지도와 지원 아래 미술 교육과정을 이행한다. 담임교사는 학급 학생들에게 정기적으로 미술을 가르치고 미술을 그 외의 교육과정에 통합시킨다. 이는 수업 준비 시간을 최소화시켜 주는 보조 자료와 함께 명확히 서술된 기본적 미술 교육과정이 교사에게 주어질 때 가장 좋은 효과가 나타난다. 교육청에서 미술 장학사나 미술 감독자를 임명하여 담임교사들을 지원할 경우 이 방법은 더욱 효과를 거둘 수 있다. 미술 장학사는 미술용품과 수업 보조 자료를 주문하고, 요청에 따라 시범 수업을 하며, 미술교사 연수를 시행하고, 미술 교육과정의 이행을 감독한다.

미술 장학사는 또한 신규 교사 지원서와 임시 교사들의 활동 사항을 검토하고, 수업 물품을 검사하고 주문하며, 교육청의 교육과정 위원회에서 활동할 수 있고, 일반적으로 미술 프로그램을 주도해 나간다.

이 밖에도 미술 장학사는 학교 위원회에 참가하여 미술 예산을 편성하고 설명하며, 학교운영위원회(PTA) 회의에서 발표를 하고, 미술교육계의 현재의 흐름과 현실을 설명하는 일을 한다. 미술 장학사는 각 교육청별로 그 직함이 다양하고 그에 따라 부여된 책임도 다양하다.

미술 프로그램 설계시 주요 결정 사항

실제로 미술 교육과정을 수립하기 전에 교육청별 교육과정 입안자들이 결정해야 할 중요한 사항들이 많다. 미술교육 철학과 조직 계획, 미술 학습의 균형, 미술교육 내용과 순서, 교육과정 개발에의 학생 참여, 교육과정 내의 다른 교과와 미술교육의 통합과 관련된 문제 등을 논의하고 결정해야 한다.

미술교육 철학

각 지역마다 간단할지라도 학교 및 학생을 위한 교육 목표가 제시된 문서를 대부분 가지고 있다. 각 주의 교육부서에는 일반적으로 이보다 폭넓은 교육의 가치 및 중요성을 기재한 이와 유사한 문서가 있다. 개별 교육과정은 각 주나 교육청의 교육철학 문서와 관련하여 그에 따라야 한다. 미술교육 분야에도 미술 학습이 어린이의 전 인생에 미칠 수 있는 영향을 구체적으로 언급한 유형의 문서가 있다. 제1장과 제2장에서 미술교육의 철학적 가치 및 근거에 대해 논의하였다.

철학적 주장은 각 지역의 미술 교육과정 개발에서 중요한 출발점이다. 그것은 아주 일반적 유형의 지침이 될 수 있으며, 곤란한 문제가 해결되지 않을 경우 문제 해결을 위한 논거가 될 수 있다. 일반 교육과정에서 미술교육의 역할은 그 논리적 근거를 교육청의 목표에 연관시켜서 설정할 수 있다. 이를 통해 미술교육의 가치에 관해 전적으로 확신하지 못하는 행정가나 위원회 구성원들을 도울 수 있다.

균형잡힌 미술 프로그램

이 책에서 기초로 삼은 미술교육의 논거는 미술을 인간 학습 및 성취의 중요 영역 중 하나로 보는 것이다. 이에 따라 균형이 잡힌 일반 교육이 되려면, 인간 경험에서 미적 영역의 일부인 미술을 기본적으로 이해해야 한다. 연방 입법인 '2000년 목표: 미국 교육법Goals 2000: Educate America Act'에 대해 NAEA 컨소시엄이 개발한 '미국 미술교육 기준National Standards for Arts Education'에서는 "우리를 포함한 어떤 문명에서든 미술은 '교육'이라는 용어의 의미 자체로부터 분리될 수 없다. 우리의 오랜 경험에 의하면 '미술에 대한 기본 지식과 기능이 결여된 사람은 누구나 진정으로 교육을 받았다고 주장할 수 없다'"고 명확히 밝히고 있다.[13] 이러한 견해는 미술 분야의 내용이 포함된 균형잡힌 교육과정을 권장한다. 많은 미술교육자와 미술 전담교사들뿐만 아니라 많은 일반 교육 지도자들 사이에서도 이 견해가 널리 받아들여지고 있다. '미국 시각예술

기준'에는 다음과 같은 포괄적인 여섯 가지 내용 기준이 있다.

1. 매체와 기법, 과정에 대한 이해 및 적용
2. 구조 및 기능에서 지식의 활용
3. 일련의 주제와 상징, 아이디어의 선택 및 평가
4. 역사 및 문화와 시각예술의 관계 이해
5. 자신의 작품과 타인 작품의 특징과 가치에 대한 분석 및 평가
6. 시각예술과 타교과 사이의 관계 형성 [14]

위의 미국 기준은 중등교육뿐만 아니라 초등교육도 염두에 둔 것이며 그 기본적인 개념은 유사하다. 균형잡힌 미술 교육과정은 역사적인 지식과, 미술 작품의 분석 및 평가, 미술 개념 및 용어, 몇 가지 매체로 미술 작품 제작하기 등을 중요하게 다룬다. 미술 교육과정 입안자들은 균형잡힌 미술 교육과정을 고려할 것인지, 그보다 좁은 범위의 미술 학습에 중점을 둘 것인지를 결정해야 한다.

범위와 절차

'범위scope'라는 용어는 포함되는 내용의 깊이나 양을 의미하며, '절차 sequence'는 학습자들이 배울 내용의 우선 순위에 관한 의사 결정을 말한다. 범위와 절차에 관해서는 다음과 같은 질문이 다루어진다. 어린이들에게 아프리카 미술에 관해 배우게 할 것인가? 만약 배운다면 몇 학년에서 배울 것인가? 균형잡힌 미술 교육과정은 수업 시간의 한도 내에서 어린이들이 미술을 가능한 한 넓고 깊게 배울 수 있도록 광범위하게 설계해야 한다. 어린이들이 초등학교 기간 중에 어느 시대의 미술을 배울 것인지, 어떤 미술 양식이나 매체를 배울 것인지, 어떤 문화를 배울 것인지, 어떤 용어나 개념을 학습할 것인지 등의 범위를 결정해야 한다.

연속성은 누적 학습의 핵심 요소 중 하나이다.[15] 과거에 학습한 것을 기초로 하여 순차적으로 학습이 이루어지면, 어린이들은 단순한 이해에서 정교한 지식으로 발전할 수 있게 된다. 교육과정 절차는 한 단위 수업 시간 내에서 또는 여러 수업 시간에 걸쳐서 개발될 수 있으며, 나아가서 전체 학기나 여러 학년에 걸쳐서 계획될 수 있다. 예를 들어, 어린이들이 색에 관해 배움에 따라 교육과정 활동은 원색을 확인하는 것에서부터 혼색된 2차 색, 3차 색으로, 그리고 표현 목적에 따라 색의 강도를 줄이기 위해 보색을 사용하는 것으로 발전할 수 있다. 활동의 절차는 학년에서 작성하여 어린이들에게 필요한 색을 사용하는데, 단순한 초보 단계로부터 각자의 미술 작품 제작에 필요한 더 복잡한 지식 및 응용으로 발전할 수 있다. 교육과정 개발자들은 내용의 범위 및 절차 문제를 다루게 되고, 이러한 개념들을 미술 교육과정에 어떻게 활용할 것인지를 결정할 필요가 있다.

울프 칸, 〈붉은 공간 안에서〉, 1938, 캔버스에 유채, 132×145cm. 미국은 1930년대 말과 1940년대 초의 유럽 전쟁을 피해 온 많은 이민자들을 받아들였다. 칸은 어릴 때 가족과 헤어져서 독일에서 영국으로, 그리고 다시 뉴욕으로 이주했다. 그의 뛰어난 풍경화들은 색채에 대한 추상의 민감성을 보여 준다. 칸의 모든 그림에서는 무엇보다도 색채가 핵심 역할을 한다.

교육과정 개발에의 학생 참여

연구에 의하면 학생들이 종종 교육과정 개발에 별 의견이 없는 것으로 나타나지만, 이는 여기서 중요한 문제가 아니다. 학생들은 미술 교육과정의 최종 수혜자이며, 어느 순간에든 이들이 참여할 경우 교육과정 작성자들은 최소한 올바로 만들고 있다는 확신을 가질 수 있다. 이는 1학년이나 2학년 학생들이 무엇을 가르쳐야 되고 그것을 어떻게 설계해야 하는지를 교육 전문가들에게 말해줄 수 있다는 의미는 아니다. 그보다는 여러 학년층의 학생들이 교육과정 개발의 여러 단계에서 자문 역할을 하여 도움이 될 수 있다는 것을 의미한다. 예를 들어, 어린이들에게 교육과정 절차대로 시험삼아 해보고 자신들의 느낌을 발표하게 한다. 어린이들에게 현재의 사건이나 유명인사, 음악, 그 외 다른 분야의 대중 문화에 대해 여론 조사를 할 수 있으며, 그 결과를 미술 수업의 출발점으로 삼을 수 있다. 어린이들은 추천된 미술 작품 사진을 보고, 특정 미술품에 반응할 수 있으며, 교육과정 작성자들이 설계하고 있는 활동에 대해 대충의 평가를 제시할 수 있다. 간단히 말하자면, 어린이들은 교육과정 설계 및 작성에서 현학적이고 가식적이며 지나치게 학문적일 수도 있는 입안자들에게 현실적인 검토를 하게 할 수 있다. 이 과정은 평가 형식으로도 도움이 될 수 있다.

미술 교육과정 출판물

균형잡힌 종합적 미술 프로그램으로 방향이 바뀌면서, 앞서 계획되어 작성된 미술 교육과정의 역할이 중요하게 되었다. 교육 자료 출판인들은 지역 교육과정 입안자들에게 몇 가지 선택할 수 있는 몇몇 시리즈 등 여러 종류의 뛰어난 미술 자료를 개발하였다. 교육청에서는 출판된 미술 교육과정을 '채택' 하여 지역 목표 및 자원에 맞게 '각색' 할 수 있다. 이렇게 하려면 여러 종류의 교육과정 서적을 평가하고, 학급에서 시험삼아 지도해 봐야 하며, 내용이나 활동을 분석하고, 민간 교육과정 교재가 주나 교육청의 미술 지침과 부합되는지 여부를 판단해야 한다. 여기에는 보통 교육 위원회에 추천된 교육과정을 검토하고, 시험하며, 선택하는 위원회가 있어야 한다. 그것이 채택되면, 교사들은 그 민간 교육과정을 해당 학교의 구체적인 목표에 맞추도록 도와줄 자료를 개발한다. 이것은 학습 절차, 지역에서 추가한 학습, 수업 보조 자료의 개발, 용어의 지정, 각 학년 수준에서 배울 미술품 목록을 제시하는 것 등을 의미한다. 다시 말하자면, 작성된 교육과정을 해당 지역의 필요에 따라 각색하는 것이다.

여러 교육청에서는 교사들이 스스로 노력하여 만든 것일 경우에 더욱 열정적으로 가르칠 가능성이 많다는 믿음에 근거하여, 미술 교육과정을 독자적으로 개발하고자 한다. 비용 문제는 중요하다. 상업용 미술 교육과정 자료가 너무 비싸다고 생각하여 독자적인 자료를 개발하기로 한 지역 지도자들은 미술 교육과정 개발이 오래 걸려서 시간 및 에너지를 소비하는 과업임을 알고 실망할 수도 있다. 그리고 교육과정이 마련되어 시행을 앞두고, 적합한 결과를 얻기 위해서는 항상 현직 연수 지원이 있어야 한다. 이러한 행정적, 재정적 지원은 오랫동안 지속되어야 한다.

미술과 다른 교과와의 관계

두 가지 중요한 선택 사항이 많은 미술 프로그램에 반영된다. 첫째는 다양한 예술 내에서의 통합이고, 둘째는 미술과 다른 학문 분야와의 통합이다. 이와 같이 여러 교과 사이의 관계를 의식적으로 찾으려는 것은 그 관습적 기능을 넘어서 어떠한 미술 토론에서든 교육적으로 바람직하다고 받아들여진다. 허버트 리드 경의 말을 빌려서 '미술의 풀뿌리'를 검토해 볼 경우, 시각 예술의 명료한 특질은 미술의 형식적 특성을 그 인접 분야의 특성과 비교할 때 더욱 확실하게 된다. 예를 들면, 선과 리듬, 패턴과 같은 디자인 특성은 음악과 드라마, 댄스에도 그에 해당하는 것이 있다. 이 때문에 디자인 요소들은 관련된 일부 미술 프로그램의 기초로 사용된다. 시각 예술은 모두 인지와 정서, 상상, 창조적 과정 형태와 재료의 조작에 대한 애정, 감정적인 희열, 숙고의 상당한 기쁨과 구조화된 경험의 창조를 수반한다.

미술이 이렇게 다른 활동과 통합될 수 있는 것은 바로 이러한 공유된 특성 때문이다. 미술을 일반 교육과정과 관련시킬 때 주요 관심 사항은 여러 학문 분야와의 통합에 있다. 그러나 이 방향을 검토하기 전에 먼저 앞에서 언급한 두 영역에 미술이 적용된 방식을 보여주

이집트인을 묘사한 이 얇은 부조 프레스코화는 회반죽 석판에 얼굴을 그려서 만들었다. 선들은 날카로운 도구로 새겨졌으며 얼굴은 템페라로 그렸다. 그런 다음에 사포로 약간 문질러서 오래된 느낌을 주었다. 물감이 두꺼울수록 색이 더 미묘해진다. 이 활동은 고대 이집트에 관한 수업 단원의 하나였다.

는 사례를 살펴 보자.

예술과의 관계

여러 예술들이 폭넓은 맥락 속에서 서로 연관을 갖는 상황에서 몇몇 원칙이나 개념이 선택된다. 왜냐하면 이는 예술 경험의 일부인 동시에 특정 예술 범주와는 별도로 존재하기 때문이다. 많은 예술가들이 경력을 쌓으면서 직면하는 '즉흥성'이라는 개념을 들어서 몇몇 예술 형식들 사이의 '연결자'로서 미술의 가능성을 탐색해 보자. 즉흥성이란 것은 전문 배우들의 훈련방식에서 나온 것으로 어떠한 연령대의 학생들에게도 잘 작용될 수 있다.

대개 즉흥성은 어떠한 사전 계획도 허용하지 않는다. 이는 당면한 상황에서 어떤 자극을 출발점으로 해서 순간적으로 만들어지는 자연적 행위이다. 즉흥성은 항상 참여자의 창의성을 요구하여 자발성과 거침없음, 상상력과 같은 특성들을 드러낸다. 즉흥적 상황에 참여하는 이들은 당면한 순간에 반응하여 아이디어를 꾸미고, 확장시키며, 전개시키는 자

신들의 능력을 신뢰하게 된다. 다음은 영역별로 제안된 몇 가지 즉흥 활동들이다.

시각 예술

• '즉흥적인 그림' : A 학생은 선을 그리고 B 학생은 다른 선으로 연결하고, C 이 뒤를 잇는다. 새로운 이미지를 가능한 한 이전의 이미지와 가깝게 연관시키면서 이전 이미지에서 출발하여 작업하는 것으로, 각 학생으로 하여금 상대방의 작업에 즉시 반응하게 만든다. 이들이 서로 결합되도록 각 학생들로 하여금 모두 동일한 색을 사용하게 하든지 또는 특정 색을 사용하게 한다. 성공 여부의 기준은 일체감을 얻는 데 있다. 여러 모둠으로 나누어서 학생들은 즉흥적으로 소설을 만들 수도 있고 일련의 이야기나 사건을 만들 수도 있다.

• '즉흥적인 음악' : 록 음악이나 모차르트의 〈아이네 클라이네 나히트무지크〉 또는 듀크 엘링턴의 재즈곡인 〈달콤한 천둥(Such Sweet Thunder)〉과 같이 아주 대조적인 둘 이상의 음악을 선택한다. 각 음악을 듣는 동안 학생들에게 크레용으로 종이 위에 내키는 대로 그리게 한다. 학생들은 특히 색상과 리듬으로써 표현하면서 음악이 암시하는 것에 완전히 반응하도록 한다. 음악이 끝나면 그림을 벽에 걸고 구조나 색상 선택 등에 나타나는 차이점이나 유사성을 이야기한다.

• '단어 이미지' : 교사가 강한 정서적 뉘앙스를 갖는 단어를 말해 주고 학생들은 그 단어가 암시하는 것을 즉흥적으로 그린다. 그 밖에도 학생들이 자신의 신체로 반응할 수도 있는데 '폭발 소리'나 '관악기를 조율하는 소리' '거품기 소리' 같은 의성어에 신체적, 회화적으로 반응한다.

• 가능하다면, 즉흥적 그림의 사례를 즉흥 연극과 모던 댄스, 재즈 음악, 추상표현주의 미술의 액션페인팅 등의 사례들과 비교하여 함께 이야기할 수 있다. 학생들은 미술 형식에서 표현 용어가 즉흥적인 작품을 위한 필요조건임을 알게 될 것이다.

움직임과 음악

• '조각 기계' : 학급을 네 모둠으로 나눈다. 각 모둠에서 리더를 선정하고 '활인 조각'을 만들기 위해 시각적 흥미뿐만 아니라 운동의 가능성을 고려하여 모둠을 계획한다. 모둠의 멤버들은 몸통이나 팔, 다리의 움직임을 보여 주는 고정

이 그림을 그린 6학년 여학생은 제목을 '훈련하기 위해 새로 온 용을 타는 사람'이라고 붙였다. 사람들의 얼굴은 유기적으로 연결된 손과 팔과 균형을 맞추어서 그려졌다. 구성은 전체 그림 공간을 가득 채우는 질감 묘사와 대비, 광범위하게 중첩된 부분, 다듬어진 형태의 거대한 용 등으로 복잡하다. 이 어린이의 용 그림 시리즈는 용에 관한 책에 강한 흥미를 느끼면서 시작되었다. 그림에는 친근하고 총명한 사회적인 용과 인간의 상상적인 관계에 관해 이 어린이가 지은 시와 이야기가 덧붙여졌다. 어린이의 생활에서 미술은 종종 상상과 표현을 위한 다른 매체와 자연스럽게 통합된다. (385쪽 참조.)

된 자세를 취한다. 예를 들어, 존 필립 수자의 행진곡 음악에 맞춰 걸으면서 조각이 되어 음악 비트에 박자를 맞추어 행동한다. 학생들의 몸의 각 부분들이 움직이는 동안 조각의 기본 형태로서 학생의 위치는 그대로 유지한다.

관련성과 절차

미술은 다양한 양식이 관련된 교육이 용이하지만 교사들은 경험과 경험을 연결시키는 자연적 방식과 인위적 방식을 구별하는 법을 배워야 한다. 활동 순서를 계획한다면 미술 전담교사 두 사람 이상이 함께 아이디어를 결합하여 미술 경험이 풍부하게 할 수 있다. 미술의 한 분야가 다른 분야에 동기를 제공하는 식으로 해서 활동의 순차적인 흐름을 만들 수 있다. '연습'으로 음악을 들으며 거기에 맞춰 신체를 자유롭게 움직일 수 있으며 그것은 다시 좀더 '정식으로 춤을 출 수 있는 장'을 마련해 준다. 리듬 없이는 어떤 춤도 출 수 없으므로, 리듬의 패턴을 탐색해 만들어내면 '소리내는 도구'를 만들 수 있다. 리듬 역시 지휘의 원리에 근거

해 '대규모 그림'으로 시각적으로 전환이 될 수 있다.(지휘봉 대신에 붓을 쥐고 있는 것을 상상해 보자.) 다음에 음악적 경험을 무의식적인 '그래픽' 기록으로 만들면, 음악이 아닌 학생 자신의 페이스에 따라 전개되는 더 생각 깊은 작품을 위한 기초를 제공할 수 있다.

예술들과 연관된 경험은 몇몇 공통점을 바탕으로 그룹 활동과 연계될 수 있다. 예를 들면, 관찰은 배우들이 다양한 종류의 사람들의 특성을 연구할 때 사용하는 기술의 하나이다.(어떤 사람들은 비틀비틀 걷고 아주 나이 많은 사람들은 머뭇거리거나 절뚝거리거나 불안정한, 독특한 보행 방식을 보인다.) 이처럼 배우들은 관찰을 통해 캐릭터 창조에 도움을 받는다. 예술가들은 자신의 관찰력을 기억 개발 및 형태 분석 수단으로 사용한다. 예민한 시각처럼 '기억'은 개발될 수 있어서, 많은 예술가들은 경험을 저장해 두었다가 떠올린다. 배우는 리어왕의 대사를 외워야 하며, 피아니스트는 콘서트 전에 악보를 기억해 두어야 하고, 무용수는 정해진 시간 내에 세세한 동작들을 떠올려야 하며, 미술가는 정신적인 이미지의 저장소를 개발해야 한다. '모든 배우들이 즉흥성'을 훈련해야 할 필요가 있으며, 아무런 사전 계획 없이 이미지를 개발해내는 화가나 클라리넷 주자의 연주에서 연주 모티프를 찾아내는 재즈 트롬본 주자 또한 즉흥적이다. 이들은 활동을 암시하는 예술의 공통된 특성을 보여 주는 세 가지 예이다.

중복되는 목표: 사회과의 예

미술교사들이 주장하는 미술 교과의 많은 목표들은 다른 교과 분야의 목표와 유사하다. 사회과 연구 모임에서 가르칠 목표를 일일이 열거한 것 가운데는 분명 미술과 유사한 것이 있다. 그들은 현행의 모든 사회과 프로그램에서 중요하다고 생각하는 다음 일곱 가지 사항을 열거하였다. 이러한 가설은 미술 프로그램의 가설과 비슷할지도 모르지만, 괄호 안의 논평에서 지적하듯이, 교사는 미술 프로그램의 독특한 특징을 알고 있어야 한다.[16]

1. 자연 및 문화 환경과 관련된 인간성은 초등학교 사회과 교육과정의 적절한 주제이다.(이것은 미술 활동을 위해서도 적절한 주제이다.)

2. 비교와 대비는 강력한 교육 수단이다. 자신들의 문화를 이해하려면 낯선 다른 문화를 살펴 보아야 한다. 인간과 동물이 어떤 공통점과 차이점이 있는지를 알려면 동물의 행동을 살펴 보자. (미술교사는 미술 작품에서 발견되는 비교와 대비를 활용하여 비평 및 평가 학습을 강화한다. 어린이들이 미술 작품에서 유사성과 차이점을 강하게 인지하도록 하기 위해서 정반대의 양식이나 기법이 강조된다.)

3. 인류학자나 고고학자와 같은 '인지 과정'이 중요하다. (미술에서의 '인지 과정'은 비평가나 역사가, 미술가의 기능뿐만 아니라 화가와 조각가, 건축가와 도예가가 다름을 인지하고 경험하여 안다는 것을 것을 의미한다.)

4. 심층 학습은 나중에 배울 학습의 기반 및 준거가 된다. (심층 학습이 포함된 미술 프로그램에서는 활동들 사이에 아무런 연계도 없이 매주 서로 다른 활동으로 넘어가는 대신 스케치나 색상 관계, 일본 도예와 같은 중요하다고 생각되는 몇 가지 개념을 선정하여 그에 많은 시간을 할당한다.)

5. 사물이 어떻게 관련되어 있는지와 그것을 어떻게 발견해 내는지를 알게 하는 것은 학습의 궁극적 목표이다. 단지 교재를 터득하는 것만이 목표는 아니다. (이를 아는 것은 미술 과정의 일부이기도 하다. 세심한 교사들은 어린이들에게 알아내는 방법과 성숙한 목표를 가르칠 때 일어날 수 있는 변화의 중요성을 알고 있다.)

6. 학생들은 참여자이다. 수동적으로 받기만 하기보다는 스스로 동기를 부여하는 탐구자가 될 수 있다. (이 책에 서술된 녹음 테이프의 대화는 미술 활동에서 교사와 학생 사이의 상호 관계의 중요성을 입증하고 있다.)

7. 학생들은 자료에서 자신만의 의미를 찾아내야 하며, 그 자료들 중 일부는 빌딩이건 그림이건 공예품이건 간에 원래의 미술 작품이나 작업실에서 창조적으로 경험한 '가공되지 않은 자료'이어야 한다.

이상의 일곱 가지 사항은 미술의 궁극적 목표가 다른 교과와 비슷해 보일지라도 미술교사들은 미술의 특성을 규정할 필요가 있음을 강조하기 위해 여기에 언급하였다.

상호관계의 문제

물론 미술교육은 교과들의 상호관계 및 교육과정에서 여러 교과들의 통

이 이사벨라 여왕과 페르디난드 왕의 초상에서 보이는 것처럼 역사적 자료를 사용해 그림을 그리게 할 때 어린이들의 상상력을 제한시킬 필요는 없다.
(조지아 클라크 카운티의 2학년생과 5학년생)

합에 의해 영향을 받는다. 학습 분야가 통합됨으로써 미술교육이 혜택을 받기도 하지만 어떤 경우에는 손해를 보기도 한다.

　　연극, 음악, 무용, 시각 예술 네 영역의 예술교육전문가협회는 학교 교육과정에서 각 예술 교과의 위상이 충분히 인정될 경우 정규적인 예술교육이 교과 통합을 확산시키지 못할 수도 있음을 우려한다. 연극, 음악, 무용, 시각 예술 등 네 가지 예술을 대표하는 네 협회에서는 다음과 같은 공동성명서를 발표하였다.

　　제대로 하면 예술교육은 다른 교과 교육을 촉진하고 풍부하게 할 수 있다. 예술은 교육과정에서 독자적인 위치를 확보해야 하며, 다른 교과 지도의 보

조로만 사용되기보다는 예술 자체를 위해서도 가르쳐야 한다. 예술을 비예술 분야의 교육을 위한 수단으로 사용한다고 해서, 각각의 예술을 독자적인 확고한 학문 교과로 가르쳐온 시간이나 열정을 줄여서는 안 된다.[17]

　　그렇다고 상호관계나 통합으로 진정한 미술적 체험이 저하되어서는 안 된다. 언어 계발을 다루는 두 시험 프로그램의 결과에 나타난 미술 작품은 정규 미술 프로그램만큼 독창적인 사고를 많이 반영하였다.[18] A그룹의 이탈리아계 어린이들은 모자이크나 프레스코 작업으로 여행 포스터를 만들었다. 그들은 베네치아를 연구했고 찰흙으로 섬의 도시를 만들었다. B그룹의 캄보디아와 베트남, 라오스계 어린이들은 자신들의 가족

사에 관해 스케치하고 그림을 그렸다. 두 경우 모두에서 미술 활동에서 꼬리표를 붙여 분류하고, 이름을 붙이며, 새로운 용어를 사용하면서 언어가 발전하였다. 이 두 프로그램은 이탈리아 및 아시아 문화를 주제로 함으로써 미술 활동이 억압되기는커녕 고무된다고 생각하는 미술교사들에 의해 실시되었다. 특정 미술 표현에 문화적인 호감을 가지고 있는 어린이들도 있겠지만, 모든 어린이들이 베네치아 미술과 동남아시아 미술을 학습하는 것이 유익할 수 있다.

언어와 미술

제12장에서 언급했듯이, 비평 경험은 미술과 작문을 자연스럽게 연결시킨다. 사고 과정은 아이디어를 구술하는 것뿐 아니라 쓰기를 통해서도 명확해진다. 미술에 언어를 결합시키는 방법은 인물을 특정 상황에 관련시키는 그리기의 기초로서 줄거리를 사용하면서 한 활동이 다른 활동을 강화하는 '시각적 이야기' 접근법이다.[19] 이것은 대부분 어린이들이 수

교사의 이야기를 들으면서 아이들은 고대 문화에 접한다. 이야기에 대한 애호는 모든 문화에 존재하며, 텔레비전과 영화, 연극은 모두 잘 꾸며진 이야기로 우리의 마음을 끈다.

많은 시간 동안 텔레비전 시청뿐 아니라 책에서 보고 들은 것을 통해 상상력이 발달한 상태에서 학교 생활을 시작하므로 자연스럽게 연결된다. 교사들은 어린이들의 미술 제작 활동 기초로서 신화나 시, 미술 작품, 동화, 그리고 다른 문학 자료들을 사용한다.[20]

일반적으로 이야기와 시는 어린이들에게 상징 만들기 또는 나중에 2, 3차원 묘사를 하는 표현 단계를 고무시킨다. 언어와 미술, 상상력을 관련시키는 아주 자연스런 방법 중 하나는 어린이들에게 자신이 그린 것을 글로 써보라고 하는 것이다. '특이한 역할을 수행하기 위해 고안된 기계' 같은 주제는 생각과 이미지 사이의 상호작용을 극적으로 불러일으킨다. 어린이들은 그리는 대신 말하고 쓸 수도 있으며 그 반대일 수도 있다. 그 둘을 결합시키면 언어 및 회화 양식 모두를 계발시킬 수 있다.

한 연구는 중학년에서 그림 설명하기가 정기적으로 이루어지면 읽기와 글쓰기에 높은 성과를 얻을 수 있음을 입증하였다.[21] 교사는 먼저 학생들에게 "얼마나 많은 종류의 사람들을 그릴 수 있는가?"와 "얼마나 많은 종류의 동작과 감정을 그릴 수 있는가?"와 같은 질문을 던지고 그 답을 그림으로 그려 보라고 말하였다. 학생들이 인물을 그리기 위한 플롯을 짜기 전에 이러한 활동이 이루어졌다. 이것이 이어지는 사건에 관한 글쓰기를 더 쉽게 만들었다. 글쓰기가 교육의 모든 수준에서 더 강조되므로, 어린이들, 특히 고학년 어린이들은 일단 비평 과정에 익숙하게 되면 서술과 해석 단계에 대해 쓰도록 장려하는 것이 필요하다(제12장 미술 비평 참조).

사회과 학습

어린이들의 사회 학습은 그들이 직접 접하는 환경에서부터 시작된다. 그들이 처음으로 깊이 생각하게 되는 지리와 역사, 정치는 가정과 가까운 데서 찾을 수 있다. 어린이들은 자연스레 주변에서 발생하는 일에 호기심을 가지므로 그들의 미술은 대개 이런 학습 영역에서 나온다. 다음은 미술사와 비평, 작품 활동, 미학과도 관련될 수 있는 과학 및 사회과 교육과정 단원의 주제들이다.

타인 존중하기

축하

환경 책임

가족 관계

자유

정의

영향력 있는 사람들의 초상

인권에 대한 민감함

영성

고통과 인간적인 체험

자연의 경이

노동

한 도시의 초등학교 교사가 남북전쟁을 전후로 하여 흑인들이 남부에서 북부로 이동한 것을 다루는 이주를 주제로 미술과 사회 학습을 통합하였다. 그는 '콜라주'와 '질감', '대비' 뿐만 아니라 '도시'와 '농촌', '이주' 같은 개념이나 단어들을 사용하여 비어든의 그림과 콜라주에 초점을 맞추었다. 그녀는 비어든이 작곡한 음악을 포함하여 그 시대를 묘사한 블루스와 재즈 음악을 연주하였다. 학생들은 그 미술가의 인생과 그 시대를 연구하면서, 이러한 개념들과 관련하여 비어든의 작품을 관람하고 분석, 토론하게 하였으며 역사와 문화, 미술에 관해 생생하게 배울 수 있게 했다.[22]

한 6학년 교사는 도시의 몇몇 미술관에서 전국적으로 순회하는 '카리브 예술제Caribbean Festival Arts' 전시회와 관련된 카니발 축제와 축제 음악, 댄스, 의상에 초점을 맞추고 '카리브인'이라는 주제로 미술 단원을 계획하였다. 그 이전에 섬유 디자인과 납결 염색법, 가면에 관해 미술 수업을 한 이 교사는 학생들에게 직접 만든 의상과 카리브 음식, 댄스, 금속 드럼 음악으로 카니발 축제를 바탕으로 한 지역 축제에 참여하게 하였다. 전교생과 학부모가 이 지역 축제에 초대되었다. 학생들은 낯선 유형의 미술을 접하고, 미술관에서 볼 수 있는 축제 의상과 댄스 비디오테이프를 보았으며, 그 축제의 다문화적 측면을 기록하였고, 미술을

문법 요소도 미술 소재가 될 수 있다. 이 경우 학생들은 여러 명사와 형용사, 동사, 전치사 중에서 무작위로 선택해서 '많은 카우보이들이 숲에서 파란 유령들을 뛰어넘는다'는 문장을 만들었다. 모든 단어들을 하나의 그림으로 통합시킨 것이다.

고장의 역사에 관한 단원의 일부로, 영국 캐번디시의 한 초등학교 학급에서는 마을 건물들의 건축 양식을 바탕으로 고장에 관한 사진 에세이를 만들었다. 이 학교에는 미술 전담교사가 없어서 이 프로젝트는 담임교사의 협조를 받아 순회 미술교사가 진행했다.

자연스러운 방식으로 통합하는 생생하고 기념비적인 순간을 즐겼다.

미술과 다문화적 이해

세계 각지에서 온 사람들로 구성된 민주 사회에서, 미국 교육은 많은 우수한 문화적 배경을 가진 사람들의 공헌을 존중하는 것이 중요하다. 예술은 모든 문화를 이해하고 그 가장 중요한 의미를 드러내는 가장 생생하고 민감한 수단을 제공한다. 특히 시각 예술은 과거 및 현재의 문화를

가장 깊이 통찰하게 해준다. 이러한 이유로 해서 다문화 교육 논의에서는 미술교육에 가장 초점이 맞춰진다.[23]

　　'다문화multicultural'라는 용어는 교육 논문에서 아주 광범위하게 쓰여서 교육 전문가에게조차 그 명확한 의미가 다가오지 않는다. 이는 과거 수십 년간 "다민족과 다인종, 문화 교차, 성 균형과 같은 용어뿐만 아니라 세계 종교나 또는 모든 나이와 사회경제 그룹을 칭하는 말로 사용되었다." 톰해브Tomhave는 다문화 교육에서 강조되어야 하는 여섯 가지 점을 그의 논문에서 비교적 명확히 제시하고 있다.[24] 그중 이 논의와 가장 관련 있는 것들은 다음과 같다.

　'문화 분리주의': 특정한 하위 문화의 대규모 주입은 문화 분리주의를 꾀하는 이들에게 경제력과 정치력을 제공할 것이다. 소수 민족의 학교는 특정 집단이 소중히 하고 후대에 물려줄 가치가 있다고 여기는 소수 민족의 관습과 전통, 언어를 전수하는 '민족 학교'이다.

　'사회 재건': 이 접근법은 소수 민족 및 인종적 관점뿐만 아니라 유럽 중심주의와 성 차별주의, 계급 차별주의와도 관계가 있다. 사회 재건에 이르는 사회적, 정치적 변화는 이 방법의 귀중한 결과이자 목표이다. 미술교육은 사회 변화 목표의 일부이거나 그에 종속된다.[25] 사회 변화에 대한 갈망은 포스트모더니즘의 특징 중 하나이다(제2장 참조).

　'문화적 이해': 현재의 민주 교육 체제에서 달성해야 하는 목표를 상실하지 않으면서 다양한 소수 민족 그룹의 관심을 수용하고, 인류에 대한 다양한 문화의 공헌을 수용하고 인정하며 존중할 수 있다. 다문화 이론을 다문화 실천으로 바꾸려는 많은 시도들이 이루어지고 있다.

　　특정 환경에서 각각의 방법이 타당하지만 일반 미술교육에서 가장 유용해 보이는 것은 다양한 문화적 공헌을 수용하고 존중하려는 문화적 이해 관점이다. 다른 방법들은 더 구체적으로 다루어야 하는 특정 상황에 있는 지역에서 유용할 수 있다.[26]

미술과 자연

존 제임스 오더번John James Audubon이나 다 빈치 같은 미술가들은 미술과 과학을 근접시킬 수 있었지만 과학적 그림과 미술적 표현은 그 목적이 다르다. 과학적 그림은 대상의 자연적 모습에서 이탈하는 것을 조금도 허용하지 않는 사실의 정확한 표현이다.

　　어린이들에게 자연 대상물은 감정을 불러일으키며 과학적 표현을 초월하는 의미를 갖는다. 학급의 과학 코너에 있는 화석이나 조개 껍데기, 암석과 같은 것들은 과학 학습뿐만 아니라 발명의 기초를 제공해줄 수 있다. 자연 세계의 연구는 미술가와 과학자 모두의 호기심을 충족시켜 준다(다 빈치의 노트 참조). 그래서 오키프와 같은 많은 미술가의 스튜디오는 암석과 뼈, 그 외의 자연물들의 견본으로 꽉 차 있다. 한 중학교 미술교사는 미술실을 다음과 같이 설명한다.

피터 민셜(디자이너), 〈날자, 날자, 달콤한 삶〉, 《나비Papillon》, 1982. 트리니대드 카니발(세인트루이스 미술관).
카리브 축제 예술은 댄스와 의상, 음악, 시각 예술을 문학 주제와 전설, 이야기와 통합시킨 아마도 가장 통합된 예술 형식일 것이다. 디자이너들은 세계 여러 문화들 가운데서 제한없이 선택하여 그 예술을 자기 것으로 만들고 전통 예술을 가장 현대적인 이미지 및 재료와 결합시킨다. 이 작품에서 댄서의 날개는 15세기 이탈리아 보티첼리의 유명한 비너스 모습을 한, 앤디 워홀이 만든 마릴린 먼로의 이미지가 특징적이다. '나비'라는 주제가 이 작품의 제목으로 쓰였다. © Noel P. Norton, Norton Studio with permission of Peter Minshall.

내 미술실은 스미스소니언 협회의 국립역사박물관을 연장해 놓은 것 같다. 어린이들이 그린 동물 그림과 함께, 나비와 바닷조개, 벌집, 암석, 공작 깃털이나 그 사진들이 계속해서 전시된다. 어린이들은 끊임없이 공룡은 물론이고 야생 동물이나 열대어, 아름답고 기이한 곤충들, 다양한 종류의 식물들에 관한 컬러 슬라이드와 필름, 포스터, 사진, 책들을 접하게 된다.[27]

초등학교 어린이 대부분은 당연히 과학적으로 정확히 그릴 능력이 없다. 그렇다고 해서 그들이 자연물을 접하거나 표현 목적으로 자연물을 이용할 수 없는 것은 아니다. 오히려 그 반대로 앞에서 언급했듯이, 꽃이나 새, 바닷조개, 물고기, 동물들은 뛰어난 효과를 얻으며 미술에 사용될 수 있다. 어린이들에게 과학적 형식에서 벗어나는 자유가 부여되면, 모든 자연물이 디자인의 기초로 사용될 수 있다. 이런 자유를 부여하더라도 어린이들의 과학 지식의 성장이 지연되지는 않는다.

5학년과 6학년의 미술-과학 연계 프로젝트는 다음과 같이 적용될 수 있다. 첫 단계는 '관찰 단계'로 학생들에게 현미경으로 본 세포 형태나 꽃, 암석에 박힌 화석, 뼈와 같은 대상이나 견본을 가능한 한 세심하게 그리게 한다. 두 번째 단계는 '디자인 단계'로 그렇게 그린 드로잉을 다음의 방식 중 하나로 사용한다.

• 색채 이론을 기초로 하여 명암이 없는 톤으로 그려진 밑그림 내부의 영역을 채운다.
• 원래 크기의 10배로 그려서 하드에지 양식의 그림으로 바꾼다.
• 원본 위에 투사지를 움직여 형태들이 겹치게 한다. 펜과 잉크, 색 구성, 여러 명도 단계의 단색으로 질감 있게 칠한다.
• 작은 리놀륨 판화에서 한 부분을 선택하여 반복적인 무늬를 만든다.

이러한 절차로, 학생들은 판화를 제작하면서 관찰에서 디자인 결정으로 옮겨가며, 미술가들이 어떻게 자연 형태를 응용 디자인의 기초로 사용하는지 이해하게 된다. 전 수업 과정은 4-5시간 걸리겠지만 그렇게 함으로써 학생들은 장시간에 걸쳐 하나의 문제와 '더불어 살게' 된다.

물론 어린이들에게 상징물을 제시할 때 그것이 좀더 보기좋게 보

점점 증가하는 교환 프로그램을 통해 다른 지역이나 나라의 어린이들로부터 배울 수도 있다. 시에라리온의 이러한 기차놀이의 예는 미술을 통해 제3세계를 이해하려는 학부모 육성 프로그램에 의해 조직된 전시회의 일부이다. (제3장의 원 게임과 비교)

이지 않게끔 최대한 주의를 기울여야 하는데, 그것은 자연에 대한 학습에 방해가 되기 때문이다. 예를 들어, 종이 눈송이 자르기는 그 형태를 세심히 연구하고 그 활동이 완전히 창조적이라야만 실행될 수 있다. 잘 알려진 지그재그 모양으로 구성된 대칭적인 상록수 그림은 어린이들이 실제

이 학교 교사는 과학과 미술에 사용될 수 있는 다양한 자료들을 제공하고 있다. 학생은 책상에서 이들 물건들을 집어서 살펴볼 수 있다.

나무를 관찰하기보다는 교사의 시범을 그대로 따른 결과이다.

음악

음악과 미술에는 몇 가지 유형의 상호관계가 적용되기 쉽다. 소묘나 회화 또는 입체 작품을 제작할 때 배경음악을 틀어놓을 경우 아이들에게 유용하다. 음악은 어린이들의 시각적 작품에 미묘하게 영향을 미치게 된다.

교사는 초등학교 모든 학년 어린이들의 수업에서 음악과 미술을 직접 연계시킬 수 있다. 뚜렷한 율동적인 박자와 선율의 음악은 추상적인 패턴을 그리는 기초로서 사용될 수 있다.

일정한 분위기를 자아내는 음악은 특히 5, 6학년생들에게서 흥미 있는 미술 작품을 유도해낼 수 있다. 곡을 들려 주기 전에, 선택한 음악의 분위기에 대해 토론한다. 음악을 들은 후에 학생들은 그 분위기를 그림으로 표현하기 위한 색상과 선, 기타 디자인 요소들의 가능한 조합에 대해 토론할 수 있다. 그런 다음에 그 음악을 틀어 놓고 부드러운 분필이나 그림 물감으로 작업을 시작한다.

문학적인 주제의 클래식 음악도 상징 만들기나 나중 단계의 표현에서 학생들이 주목할 만한 그림 작업을 하는 데 도움이 될 수 있다. 교사는 줄거리의 개요를 제시하고 음악의 일부를 들려 주며 이따금 이야기의 특정 사건을 묘사하는 악절에 주의를 기울이게 한다.

수많은 팝이나 록, 재즈도 동일한 효과를 기대할 수 있다. 미술 작품의 동기부여를 위해 폭넓은 클래식 음악이나 현대 음악을 사용할 수 있다. 그리고 음악의 음조와 박자를 시각적 경험으로 연계시키는 대중 미술 양식으로서 레코드 표지를 연구할 수 있다. 에스파냐나 아프리카, 서부 인디언, 스코틀랜드, 아메리카 원주민 등의 문화에 속하는 음악 작품은 특히 미술이나 문화에 대한 학습과 관련하여 이러한 유형의 경험에 다양성과 흥미를 유발할 수 있다. 적절한 음악을 선택하는 데 음악 교사들의 도움을 받을 수 있다.

수학

어린이가 선의 길이를 잴 수 있게 되면 미술 작품에 수학이 개입된다. 모형의 집과 인형 의상, 인형 무대를 만드는 것과 같은 활동이 이러한 상관관계를 말해 준다. 미술사를 연구해 보면, 수학, 특히 기하학을 사용한 풍부한 사례가 있다. 이집트의 피라미드나 태양의 지점至點을 표시한 선사 시대 아메리카 토착민의 암각화, 마야인의 미술과 달력, 건조물, 그리고 스톤헨지와 같은 위대한 세계 유물에는 수학적 바탕이 존재한다. 예를 들어, 고대 그리스인의 건축과 미술에는 황금 비율이 사용되었다. 기하학은 현대 미술가들이 작품에서 균형과 중심 부분을 설정하기 위해 캔버스에 선적 패턴을 사용하면서 적용되었다. 몬드리안과 에셔M. C. Escher, 추상 미술가 브리짓 릴리Bridget Riley와 빅토르 바자렐리Victor Vasarely의 기하학적 작품은 모두 엄격한 수학적 기초에 의해 주제를 창조적으로 변화시킨 사례들이다.

미술 수업 시간에, 어린이들에게 컴퍼스나 삼각자, T자와 같은 제도용구를 이용하여 기하학 디자인을 고안하게 함으로써 두 분야를 결합시키려는 교사들도 있다. 만약 이런 유형의 작업이 기계적이고 특별히 표현적이지 못하다면 이를 추천할 이유는 거의 없다. 그렇지만 어린이들이 설계용구로 정확하고 명확하게 디자인하는 것을 좋아하기 때문에, 교

사는 창조적이고 미적인 기준을 수립하여 디자인 활동을 가치있게 할 수 있다. 이런 도구들은 크레용과 연필의 소묘나 회화, 에칭을 포함하는 다양한 기법의 작업과 결합할 수 있다.

교육과정에 미술을 통합시키고자 할 때, 정규 미술교육에 할당된 시간이 줄어들지만 않는다면, 이러한 시도는 매우 성공적일 수 있다. 미술교육의 목표는 내재적인 가치 외에도 학생들과 전체 학교 프로그램에 매우 유익하다.

미술 교육과정의 구성과 작성

교육과정 개발 방법

모든 교육과정의 구체화는 지침의 수립에서 시작되어야 한다. 교육과정 입안자들은 미술이나 어린이, 건전한 교육적 관례에 대한 이해의 문제를 초래할지라도, 교육과정의 내용은 그들이 자신들의 모든 경험과 지식을 기초로 해서 미술 목표와 목적이라는 이름으로 달성하고자 하는 것을 규정할 때 성립되기 시작한다.

랠프 타일러Ralph Tyler는 교육과정 설계에 대한 간단하지만 고전적인 언급에서 일반적으로 합리적인 시작점으로 받아들여지는 네 가지 물음을 제시한다.[28]

1. 학교에서 달성하고자 하는 교육 목적은 무엇인가?
2. 이러한 목적을 달성하도록 제공될 수 있는 교육 경험은 무엇인가?
3. 이러한 교육 경험을 어떻게 효과적으로 조직할 수 있는가?
4. 이러한 목적이 달성되고 있는지를 어떻게 평가할 수 있는가?

타일러가 시사하는 '목적'은 또한 목표로도 볼 수 있으며, 그가 언급하는 '경험'은 또한 목표나 목적을 달성하기 위한 수단으로도 볼 수 있다. 교사 위원회에서는 신임 미술교사에게 준비한 지침서나 교육과정 문건을 주는 경우가 많다. 신임 교사는 제시된 모든 활동을 수행할 준비가 되어 있지 않을 수도 있으므로, 그러한 경우에는 그러한 교육과정을

수용하게 된다. 교사가 학교나 교육청의 미술 교육과정에 따라 지도를 할 경우에도, 각자가 적절한 노력을 기울여야 한다.

교육청에서는 어떤 교육과정 개발이든 간에, 기본적으로 다음 두 가지 중에서 선택해야 한다. 상업적인 교육과정을 구입하여 자체적인 필요에 따라 수정하거나 교사 자신들이나 전문가들이 자체적으로 교육과정을 개발하거나 해야 하는 것이다. 어느 쪽을 선택하든 간에, 교사들은 많은 교육과정에 대해 결정을 내릴 것이고, 각자의 개인적인 지도 스타일과 학급 상황에 따라 교육과정을 구체화할 것이다. 전문 교사들에게 교육과정을 이해하고 만드는 능력의 개발은 중요하다. 이는 무엇보다도 매 학기마다 하게 될 교육과정에 대한 많은 결정들을 좀더 올바르게 인식하기 위함이다.

교육과정 설계는 몇 가지 단계에 걸쳐 결정을 내려야 하는 복잡한 과업이다. 첫 단계에서는 교육자가 교육과정을 구성하기 시작해서 그 과제에 대한 접근법을 결정해야 한다. 클라인Klein은 이론과 실제에서 나타나는 네 가지 접근법을 명확하게 설명한다.[29]

'전통적 방법' : 교육과정 개발에서 과학적, 환원주의적, 선형적, 이성적 방법이 반영된다. 이 입장에서는 종종 학과라는 형태로 조직된 주제의 역할이 강조된다. 그 결과 우선 모든 학생들이 배워야 할 미리 예정된 논리적인 기술이나 지식체, 그리고 지적 능력 개발을 다룬다.

'자기 이해의 강조' : 학습에서 학생 개개인의 개발이나 사적 의미 창조에 가치를 둔다. 조직된 주제는 학생 각자가 자신에게 연관된다고 확신하는 경우에만 중요하다. 그러므로 학생의 개인적인 경험과 사적인 의미의 반영이 강조된다. 학습은 인간 행동의 특정 영역 내에 계층적으로 분리된 과업이 아니라 전체론적인 것으로 여겨진다.

'교사 역할의 강조' : 교사는 학생들의 학습에 매우 강력한 영향력을 갖는다. 교사는 매일 수많은 학급에 대한 의사결정을 하면서 교육과정에 관한 실제적 지식과 지혜를 계발한다. 교사들이 교육과정 개발자 역할을 할 때는 지원을 받을 수 있어야 한다.

'사회의 강조' : 교육과정의 목적은 더 좋은 사회를 구축하고, 인간 관계의 개선, 즉 지역 주민들의 적극적인 참여를 통해 사회 변화를 촉진하는 것이다. 교육과정 및 교육과 사회 규범, 가치, 기대의 상호작용을 강조한다. 학

교 형식으로 조직화된 내용 면은 그들이 학습 중인 문제나 이슈에 효과적일 수 있는 범위 내에서 중요하다.

아마 교육과정의 어떤 단일한 방법도 학생들이 성장하고 발달하며 21세기를 살아가기 위해 준비하는 데 학교가 도와 주리라고 기대하는 것을 모두 해주지는 못할 것이다.

교육과정 개발이 시작됨에 따라 내용에 관한 일반적인 결정을 해야 한다. 학생들에게 어떤 방식의 미술 작품 활동을 경험하게 할 것인가? 어떤 미술가, 문화, 미술 작품을 가르칠 것인가? 미술가의 성별 균형이 잡혀 있는가?[30] 미술의 어떤 문제나 이슈를 토론할 것인가? 미술에 대한 어떤 반응이나 창작술을 가르칠 것인가? 이 자료를 구성하기 위해 어떤 구조를 사용할 것인가? 이 모든 의사결정과 그 이상의 것들이 한 학년에 대한 과정 설계 과정에서 이루어질 것이다. 만약 교육과정 프로젝트에 몇 개 학년들이 동시에 포함되면, 각 학년 수준의 내용은 그 위나 아래 학년과 유기적으로 나누어지고 관련되어야 하기 때문에 과정이 훨씬 더 복잡해진다. 일반적으로, 개별 교사들은 학급 내의 의사 결정에 적절한 자유를 가질 수 있도록 연간 계획에서 아주 일반적인 방식으로 내용을 편성하는 것이 가장 좋다.

미술 교육과정의 구성 범주

몇몇 미술 교육과정 편성 방식들은 교육과정 입안자들의 주의를 끌 만하다. 많은 미술 교육과정 길잡이나 교육과정들은 디자인의 원리와 요소를 바탕으로 조직되고 있다. 또 다른 전통적인 편성계획에는 미술 작품 양식을 사용한다. 그러나 미술교육의 전형이 변함으로써 미술교육자들은 미술사와 비평, 미학에서 제시하는 범주들을 추가해서 고려해야 한다. 다음은 미술 교육과정 내용을 편성하는 데 고려해야 할 범주나 주제의 간략한 항목이다.

디자인 요소와 원리

지도 단위는 다음에 따라 구성될 수 있다.

선	조화
형	리듬
색	구성
질감	동세
공간	대비
통일성	패턴

미술 양식과 매체

지도 단위는 다음에 따라 구성될 수 있다.

소묘	사진
회화	그래픽 디자인
판화	새로운 매체
조각	설치 미술
건축	비디오/컴퓨터 미술
도예	환경 미술

서양 미술사의 시대 구분

지도 단위는 다음에 따라 구성될 수 있다.

선사 시대 미술	르네상스
고대 미술	바로크 미술
중세기 미술	현대 미술
중세 미술	포스트모던 미술

다양한 문화의 미술

지도 단위는 다음에 따라 구성될 수 있다.

중국 미술	아메리카 원주민 미술
아프리카 미술	현대 미국 미술
이탈리아, 에스파냐, 프랑스 미술	아프리카계 미국 흑인 미술

주제

지도 단위는 다음에 따라 구성될 수 있다.

미술과 생태학	남성 이미지

미술과 과학기술 여성 이미지

서부개척 미술과 숭배

신화 사회비평가로서의 미술가

미술 작품에서의 언어

미학적 주제

지도 단위는 다음에 따라 구성될 수 있다.

미술의 목적과 기능 미술가의 의도

미술에서의 미 미술 대 자연

미술이란 무엇인가? 창작 과정

기념비적 미술 작품

지도 단위는 다음에 따라 구성될 수 있다.

이집트 피라미드 피카소의 〈게르니카〉

미켈란젤로의 시스티나 성당 천장벽화 링골드의 〈타르 해변〉

타지마할 오키프의 〈검은 접시꽃〉

마리솔의 〈최후의 만찬〉 애덤스의 〈요세미티 계곡〉

다 빈치의 〈모나리자〉 노트르담 대성당

호쿠사이의 〈거대한 물결〉 라이트의 〈폭포〉

로댕의 〈생각하는 사람〉 마야 링의 베트남 재향군인회 기념비

반 고흐의 〈별이 빛나는 밤〉 게리의 빌바오 구겐하임 미술관

미술의 기능

지도 단위는 다음에 따라 구성될 수 있다.

정신적이고 종교적인 미술 장식적 미술

힘과 권위를 전하는 미술 이야기로서의 미술

사회 개혁 세력으로서의 미술 축하를 위한 미술

개인적 표현으로서의 미술 인간의 필요를 위한 디자인

미술 양식

지도 단위는 다음에 따라 구성될 수 있다.

이집트 인물상 추상표현주의

바로크 양식 팝아트

로코코 양식 아프리카의 베냉

인상주의 중국 명조 양식

입체파 식민지 시대의 미국

초현실주의 독일 표현주의

미술가

지도 단위는 두드러진 미술가를 중심으로, 특히 변혁기를 반영하거나 어린이들에게 흥미를 유발하는 개인적인 역사나 미적 내용이 담긴 작품을 중심으로 조직될 수 있다.

파블로 피카소 프리다 칼로

로메어 비어든 앨리스 닐

조지아 오키프 메리 커샛

프랭크 로이드 라이트 안젤름 키퍼

마야 링 렘브란트 판 라인

프레더릭 레밍턴 앨런 하우저

균형잡힌 미술 교육과정은 위에 열거된 어떤 방법을 기초로 하거나 상호작용하는 방식으로 편성될 수 있다. 예를 들어, 만약 디자인 요소를 선택하였다면, 선의 다른 사용을 예시하는 미술 작품으로 학습할 수 있다. 색에 정통한 것으로 알려진 특정 미술가를 학습할 수도 있다. 서양 미술에서의 색채 사용 역사를 조사하고, 자연 및 인공 색소의 개발에서의 기술적 진보에 주목할 수도 있다. 다른 문화에서 발견되는 색 상징주의를 현대 미국 사회에서 색상의 의미와 관련하여 학습할 수 있다. 학생들은 교육과 다른 미술가의 작품을 관찰한 결과로 자신들의 미술 작품에 선과 형태, 색상을 사용하는 능력을 개발할 수 있다.

이와 유사하게, 위에 열거된 범주는 미학이나 미술사, 미술 비평, 미술 작품 등의 미술 내용에도 참고가 될 수 있다. 편성 범주는 일반적으로 그 주제를 강조하게 된다.

노아와 방주 이야기에서 영감을 받은 미술 작가에 대한 연구에서, 여러 국가의 어린이들은 문화와 교육, 개인이라는 세 가지 요소의 주요한 영향을 반영하는 작품을 만들었다. 10세에서 12세에 이르는 이 어린이들에게 통역가를 통해서 같은 이야기를 들려 줬다.
1) 뉴질랜드 마오리족 소년은 전통적인 마오리 목각에서 디자인을 물결 및 하늘 패턴으로 통합시켰다. 학교의 미술 프로그램이 효과적임.
2) 이스라엘 네게브 지역의 베두인 어린이는 아라비아 서법에서 온 선적인 패턴을 사용해서 바다를 그렸다. 섬세하게 끊어진 선으로 표현된 비도 그의 학급에 전형적인 것이었다. 미술교사 없음.
6) 케냐 시골의 어린이는 자기 고장에서의 중요성으로 인해 방주로 가는 길을 강조했다. 동물은 꼼꼼히 그려졌지만 사람과 방주는 자유롭게 묘사되었다. 미술 지도 교사 없음.
3) 비와 물결, 목재의 일정한 패턴이 오스트레일리아 토착민 어린이의 이야기 묘사를 특징짓는다. 미술교사 참석.
수채화 4)와 7)은 한국 서울에 있는 두 학교의 두 그룹에서 나온 것이다. 이 두 그룹은 (대만과 홍콩, 일본 어린이와 마찬가지로) 미술 매체에 대한 민감성과 그리기 기술, 사람 모습을 활동적으로 표현하는 능력을 공유했다. 그렇지만 노아 이야기를 인간적 용어로 묘사하는 한국 어린이들의 경향은 독특하다. 한 그림에서 대홍수가 끝나자 동물들이 축하하며 춤을 추고 다른 그림에서는 노아와 가족들이 작업하느라 바쁘다.
5) 교사가 재능을 타고난 것으로 판단한 헝가리 시골 마을의 집시 소녀는 비둘기를 다른 새 안에 두고, 올리브 가지와 아라라트 산, 방주를 힘차고 일관된 디자인으로 결합시켰다. 특수 관심 센터에서 방과후 미술 프로그램 참여. 미술 교사의 효과적인 지도.

1	2		5	6
	3			7
	4			

연간 계획이나 과정의 설계

내용과 활동에 대해 폭넓은 개요를 제시하는 주요 목적은 미술교사에게 학기 전체나 학년을 전체적으로 파악하게 하려는 것이다. 여기에 교사가 더 강한 순차적 학습을 개발하고, 이전의 학습을 토대로 구성하며, 교육과정 전체를 통합함에 따라, 수업 시간을 더욱 훌륭하게 활용할 수 있을 것이다. 교사가 생각을 정리하는 한 가지 방법은 생각을 분류하는 회화 적 지침으로 행렬을 사용하는 것이다. 이는 어디서 중요한 문제들이 교차하는지를 간략하게 나타내 준다. 표 17-1은 6학년 연간 계획의 몇 단원을 행렬 형태로 정리하여 보여 주는 본보기이다.[31]

단원 계획

단원 계획의 개요는 연간 계획과 비슷하지만 더 세부적이다. 단원 계획은 단일 테마나 주제, 양식에 관해 구성된 일련의 수업이다. 단원 계획은 교사가 고려해야 할 미술 작품과 미술 자료, 특수 준비물을 포함한 단원의 정확한 개요를 제공해야 한다. 단원은 학습 활동의 순서를 강조하도록 구성되어야 한다. 단원의 전개 기간은 2, 3차례의 수업에서부터 6주 동안이나 이어지는 주제를 다루는 심도있는 수업에 이르기까지 다양하다. 다음은 초등학교 고학년을 위한 단원 개요의 예이다. 이 단원은 6시간 정도 소요될 것으로 보이는 4단위 수업으로 구성된다. 이것은 조각 단원이다.

수업 계획

여기서 논의한 계획 과정은 대개 교육청 미술 교육과정의 일부로, 다른 교사들과 공유할 수 있는 교육과정 수업과 단원에 가장 적합하다. 교사가 자신의 학급을 대상으로 단독으로 계획을 세울 때는 빠르고 간단하게 개발할 수 있다. 여기에 제시된 단원 계획은 연간 계획 행렬에서 하나의 세로 칸을 구성한다. 그렇게 해서 교육과정 단원들은 일련의 수업 계획으로 구성된다. 계속되는 수업 계획은 노련한 교사들이 준비하고 가르칠 수 있도록 충분한 정보를 제공하는 세부적인 계획의 일종이다. 또한 이 것은 교사들에게 시간을 절약하고 수업을 풍부하게 해줄 수 있는 미술가에 대한 배경 자료와 미술품, 역사적·문화적 사항들도 제공한다.

다음에 제시된 것은 완전한 수업 계획을 보여 주기 위해 각각이 채워진 이 범주들을 이용한 수업 계획의 예이다. 여기에 학생을 위한 선택된 주제에 관한 유인물과 더불어 교사를 위한 참고 자료들은 포함되지 않았다. 교사들이 수업을 하는 데는 슬라이드나 기타 미술 작품 사진들이 있어야 한다. 그러한 세부 계획과 미술 작품 사진, 참고 자료를 제공한다고 해서 교사의 자율권이 줄어들지는 않는다. 교사들은 일반적으로 어떤 아이디어나 자료를 사용할 것인지, 어떤 것을 무시할 것인지, 어떤 독자적인 추가 자료를 학생들에게 소개할 것인지를 선택한다. 완전한 수업 계획을 제공하면 교사들이 선택할 수 있는 사항이 증가하게 된다.

이 수업 계획은 앞서 제시된 단원 계획의 예에서 간단히 소개된

조각 단원 수업 중 하나이다. '지도'라는 표제 아래 교사를 위해 제공된 세부 정보에서는 교사들이 학생들과의 토론에서 갖는 상호작용의 유형과 수업의 의미가 제공된다. 이 자료를 읽고서 노련한 교사는 수업이 왜 이루어지며 어디로 가고 있는지를 이해할 것이며, 개념과 언어의 수준에서 의사 결정을 하고, 학생들의 사전 교육을 파악하며, 학생들의 능력과 관심을 감지하고, 허용 시간과 학급 규모, 교실 시설 등과 같은 많은 학급 변수들과 관련된 개별적 상황을 이해하면서, 수업의 본질적인 요소를 자기 고유의 언어로 바꿀 것이다. 교사는 항상 이 수준에서 가장 중요한 교육과정 의사결정을 한다. 좋은 교육과정의 목적은 교사의 직무를 덜어 주고 지도 내용을 풍부하게 하며 학습 분위기를 더 활발하게 만드는 것이다.

교육 목표

우선 견해가 서로 다르며 창조적이기 때문에 미술 학습에서 교사가 구체적 목표를 설정하는 것은 적절하지 않다고 믿는 미술교육자들도 있다. 목표를 정하면, 교사들이 학생들의 관심거리를 찾아내는 일에 관심을 기울이지 않을 수 있다고 하기도 한다. 또 모든 결과를 예견하고 구체화하는 것이 불가능하므로 학생들이 무엇을 배울 것인가하는 식보다는 학급 활동이나 경험이라는 용어로 목표를 규정하기를 바라는 사람들도 있다. 가장 세부적인 접근 방법은 행동주의 심리학과 관련이 있으며, 그것은 학습 활동의 바람직한 결과로 관찰이 가능한 행동에 초점을 맞추고 있다. 결과물에 기반을 둔 교육(OBE) 체제는 행동주의 사고와 긴밀하게 관련되어 있다.

현재의 교육 현장에서는 이러한 모든 접근법을 사용하고 있다. 간혹 전체 교육청이 교육 목표 서술에서 한 학습법을 채택하는데, 이는 흔히 학생발달 평가계획과 관련된다(평가에 관해서는 제19장 참조). 그보다 교사들에게 아무런 지침도 규정하지 않는 경우가 더 많은데, 이때 교사는 각자에 맞는 방법을 사용해서 목표를 서술하도록 한다. 뒤에서 성취 목표의 요소에 관해 간략하게 논의할 것이다. 학습 결과를 학생 행동의 관점에서 보게 되면 교사들은 지역의 요구 사항이나 개인적인 선호에 맞게 교사들의 접근법을 적용시키는 것이 어렵지 않게 될 것이다.

성취 목표는 예를 들어 '그 학생은……선택하고, 토론하며, 그리

표 17-1

	단원명: 찰흙 말아 쌓아 만들기	단원명: 인물과 사물 그리기	단원명: 그래픽 디자인 – 상상과 영향
미술 제작: 주제 및 과정	'매체와 재료' : 도자흙, 찰흙 용구와 도구, 유약 '과정과 기술' : 구조물을 말아 쌓고 자르기, 지지대 세우기, 장식하기, 굽기. 말아 쌓기 작업 방법을 글로 설명해 보자. 여러 문화들의 말아 쌓기 기법을 토론 해보자. 남서쪽 푸에블로 도공들의 작업 방법을 조사해 보자.	'매체와 재료' : 템페라, 수채 물감, 아크릴 물감, 유성 파스텔, 잉크, 마킹펜 '과정과 기술' : 이전 단원에서의 소묘 및 회화 기술을 활용하여, 여러 시점의 정물화, 정물을 복사한 것을 콜라주에 결합시키기, 포즈를 취한 인물과 감정을 나타낸 얼굴에 색칠하기	'매체와 재료' : 마킹펜, 레터링 문자, 컴퓨터 '과정과 기술' : 디자인 문제를 분석하고 해결책을 찾아 보자. 결합된 단어와 이미지로 효과적으로 의사 소통을 해보자. 포장 디자인을 만들어 보자. 포스터나 책표지를 만들어 보자. 문학 작품이나 사회적 이슈, 개인적 경험을 설명해 보자.
미술 비평: 주제 및 과정	여러 문화들로부터 말아 쌓기 도기 제조법을 공부해 보자. 전통적인 푸에블로 도공들이 사용하는 상징을 공부해 보자. 현대 도조 작품들의 의미를 해석해 보자. 건축 및 장식 기법에 따라 도자기의 질을 평가해 보자. 학생들의 도자기와 조각 작품들을 비평해 보자.	입체파의 정물화에서 채색 및 콜라주 기법을 분석해 보자. 사람의 초상화와 인물화를 해석해 보자. 얼굴 그림에서 감정과 분위기를 글로 설명해 보자. 학생들의 그림을 해석하고 토론해 보자. 학생들의 그림을 전시해 보자.	국제적인 상징들의 의미를 파악해 보자. 그래픽 디자인들의 질을 판단해 보자. 일반 음식물과 가정용 포장의 디자인을 조사해 보자. 소비자 결정에 영향을 미치는 그래픽 디자인에 대해 알아 보자. 삽화에 대한 비평과 해석을 써보자.
미술 문화: 주제 및 자원	푸에블로, 마야족, 아프리카인의 전통적인 도자기 작업에 관해 배워 보자. 현대의 푸에블로와 유럽 출신 미국인의 도기. 선택한 도기 조각가와 도공들의 삶과 작품들을 연구해 보자.	역사적인 독일, 플랑드르의 그림에 관해 배워 보자. 현대 에스파냐, 멕시코, 미국 원주민 그리고 유럽 출신 미국인의 그림 그림에 대한 전통적 주제로 정물화와 인물화를 연구해 보자. 특정 미술가들의 작품과 삶을 연구해 보자. 인물화의 포즈와 의상, 주제, 분위기, 배경에 대해 분석해 보자.	상업 미술 및 디자인 방면의 직업에 대해 알아 보자. 포장, 책표지, 포스터, 컴퓨터 그래픽의 현대 디자인 의사 소통을 위해 그래픽의 역사적 역할을 연구해 보자. 선택된 그래픽 예술가들의 작품과 삶을 연구해 보자.
미학: 주제와 질문	'연구 문제들' : 어떻게 학자들은 선사 시대 미술품의 특성과 의미를 해석할 수 있는가? 아름답게 디자인되고 장식된 항아리들은 예술로 간주되어야 하는가, 아니면 기술로 간주되어야 하는가? 현대의 미국 원주민 도공들은 고대 디자인들을 모방해도 되는가, 아니면 새로운 상징들을 고안해야 하는가?	그림에서 리얼리즘의 다양한 의미들을 토론하고 분석해 보자. '연구 문제들' : 미술이 자연을 반영해야 하는가? 추상 미술이 의미를 전달할 수 있는가? 미술가가 스타일을 바꾸고 그의 개성을 계속 유지할 수 있는가?	그래픽 미술가들의 기능을 인식하고 평가해보자. '연구 문제들' : 그래픽 디자인이나 일러스트레이션과 같은 응용 미술품과 미술품 사이의 관계는 무엇인가? 포스터 또는 책표지는 미술 작품이 될 수 있는가?
평가: 학생의 특정 활동 과정의 평가	말아 쌓기 작업 기술들 몸짓과 자유로운 태도에 주목한 찰흙 인물 기법 미국 남서부 원주민 도공에 관한 논술 학생 작품의 토론과 전시 도조 작품 전시에 대한 비평문 슬라이드 중에서 도자기 작품들을 구별해 내기	인상적인 얼굴에 대한 조사표 다단계의 그림/콜라주 과정 슬라이드와 관련 정보에 관한 퀴즈 정물화 그리기 인상적인 얼굴 그리기 포즈를 취한 인물 그리기 자기 그림의 표현 목적에 관한 논술 학생 작품의 전시와 토론, 평가	포장 디자인 일러스트레이션 포스터 또는 책표지 디자인 텔레비전에서 본 그래픽 디자인 작품에 관한 보고서 그래픽 디자인의 예를 설명하는 문구 디자인을 통한 효과적 의사 소통 디자인을 통해 표현된 문제해결 방법

고 쓸 수 있다'와 같이 관찰할 수 있는 학생 행동이나 성취에 관하여 평서문으로 쓴다. 흙 모으기와 같은 단일 행동의 경우에 목표는 구체적이며, 연구 논문 작성이나 동영상 비디오 만들기와 같은 연속적인 행동의 경우에는 목표의 폭이 더 넓다. '이 학급은 교사의 개입 없이 대청소 시간을 가진다' 처럼 그룹에 대해 목표를 설정할 수도 있다. 성취 목표를 개발하는 데서 프로그램 기획자들은 다음 요소들을 고려한다.

1. 하고자 하는 행동을 실행할 '개인이나 그룹의 구별'.
2. 고도로 발전한 작품을 통해 나타나는 '행동의 구별'. 뒤따를 수 있는 행동에 관해서 가능한 한 정확히 서술되어야 한다. 또는 이와 유사하게, 작품은 관찰할 수 있는 '대상'으로 정확하게 서술되어야 한다.
3. 실행에 영향을 미칠 '초기 상황의 식별'. 여기에는 특정 과제를 실행하는 동안에 그 프로젝트에 주어진 제한 사항들을 포함한다.

6학년

단원명/ 조각: 메시지가 있는 재료

개관

이 단원에서 학생들은 6명의 현대 일본 조각가와 두 명의 뛰어난 영국 조각가의 작품에 초점을 맞추는 데 이어 수많은 기념비적인 세계 조각 작품들을 소개한다. 학생들은 몇몇 조각 작품들을 분석하고 해석하며, 여러 조각 작품의 목적들에 대해 논의하고 2개의 조각 작품을 만든다. 하나는 자연 소재를 이용하고 또 하나는 비교적 부드러운 재료에 조각한다.

목적

1. 학생들은 역사 연구에 참여하고 발견한 것을 발표한다. 그들은 두 명의 영국 조각가 헵워스와 헨리 무어의 작품, 현대 일본 조각 작품에 관한 재료를 연구한다.
2. 학생들은 조각 작품에서 느낌과 의도를 이해하도록 배운다. 다양한 시대와 지역의 조각 작품을 슬라이드나 사진으로 본다.
3. 학생들은 미술의 다른 관점을 바탕으로 조각 작품 2점을 만든다.
4. 학생들은 문화와 시대의 범위에 따라 조각 작품의 기능과 목적의 차이점을 분석하고 토론한다.

제작을 위한 재료

1. 아이디어와 스케치를 하기 위한 스케치북과 공책
2. 모래와 돌, 진흙, 목면, 다양한 형태의 목재, 로프, 판지, 종이, 그리고 플라스틱 통에 담긴 그 외의 것들과 같은 자연 소재들을 모은다.
3. 모양을 만들 찰흙

자료

1. 전 세계 각지의 조각 작품 그림과 미술 서적
2. 일본과 영국의 조각가들에 의해 제작된 작품들의 슬라이드

평가 선택

1. 선정된 조각 작품들에 대한 반응을 글로 쓰기
2. 조각 작품 주제에 관한 간략한 보고서
3. 학생들의 공책과 스케치북에 담겨져 있는 진행 상황의 기록 등으로 학생 작품의 질에 대한 평가

단원 명 / _____

강조점 : 수업에서 강조된 미술에 관한 일반론
목적 : 학생들은 ……할 것이다

 a.

 b.

교재 : 시청각 보조 자료 및 그 외의 교수 자료

 •

 •

시간 : × 수업시간(s)
재료 준비 : 학생들이 수업에서 사용할 재료와 도구와 교사의 준비과제

 •

 •

개요 : 수업 주제에 관한 소개문
교수 : 하고자 하는 작업에 대한 이론적으로 해석된 교사를 위한 확실한 단계별 안내

 1.

 2.

평가 : 수업 목적과 직접적으로 관련된 평가 전략 방안

 a.

 b.

배경 : 교사용 참고 자료

맥락 속의 미술(미술사/문화)	미술 창작하기(미술 제작)
미술과 의미(미술 비평)	미술에 관해 묻기(미학)

4. '허용 가능한 최소 성취 수준 설정'. 이 단계는 핵심적이며 가장 많은 문제를 포함하고 있는 단계이다. 성공의 기준이 무엇인가? 그것이 평가에 어떻게 작용할 것인가?

5. 기대되는 성취나 행동 측정에 사용할 '평가 수단의 설정'. 체크리스트와 비공식 관찰 형태, 일화 기록 형태 등 어떤 평가 형태를 취할 것인가?

이러한 요건을 이해할 경우 한 가지 이점은, 정확히 우리가 무엇을 의도하는지, 그리고 학생들이 그것을 달성할 수 있는지, 달성한다면 언제 달성하는지를 어떻게 알 수 있는지에 뚜렷이 초점을 맞추어 교육과정을 작성할 때 더 명확해질 수 있다는 것이다.

교사들이 기존 모형의 도움 없이 스스로 전체 작업을 해야 한다면 분명히 프로그램 기획이 힘들고 시간이 많이 소비되는 일일 수 있다. 대부분의 교사들은 어떤 경우에도 전체 프로그램을 독자적으로 기획하려

단원1/ 현대 일본 조각가들

강조점 : 느낌을 표현하는 데서 소재의 고유한 특질을 강조하는 조각가들도 있다. 그들은 자연 소재에 대한 직접적인 반응이 미적으로 강렬하다고 믿는다.

목적 : 학생들은 다음의 활동을 하게 된다.

a. 현대 일본 조각가들의 미술 작품을 이해한다.

b. 조각가들이 사용한 재료와 요소 목록을 작성한다.

c. 일본 미술가들이 표현한 것으로 보이는 몇 가지 생각이나 가치들을 명확히 제시한다.

d. 학생들이 조각 작품 제작을 사용할 수 있는 재료 목록을 만든다.

자료 :

• 슬라이드-에비주카의 〈s-90LA와 관련된 효과〉

• 슬라이드-토쿠시게의 〈무제〉

• 슬라이드-토야의 〈산맥〉

• 슬라이드-쓰치야의 〈침묵〉

시간 :

1시간

재료와 준비 :

• 학생들은 종이와 연필을 준비하여 공책에 필기하고 재료 목록을 작성할 것이다.

개요 :

현재의 일본 조각가들은 서양 및 국제적인 미술 작품 기법과 지식들을 전통적인 일본의 문화적 가치와 결합하였다. 이러한 작가들의 작품에서 중심이 되는 것은 자연의 재료가 고유의 미적 가치와 민감한 관람자들이 경험할 수 있는 생기를 지닌다는 생각이다. 학생들은 이러한 미술가들의 조각 작품을 보고 토론하며 자기 고장에서 나오는 소재를 사용하여 스스로 조각 작품을 만들어 봄으로써 이러한 가치에 대해 탐구한다. 학생 작품의 규모는 지역적으로 가능한 공간이나 재료에 따른다.

교수활동 :

1. 현대 일본 조각가들의 작품 슬라이드를 보여 주고 그 작가들이 사용한 소재에 관해 토론한다. 대부분의 재료는 작품을 통해 분명히 나타나지만 어떤 것들은 배경

자료에서 언급한다. 수업 참여를 통해 학생들이 식별해낸 재료의 목록을 칠판에 적는다.

2. 재료 목록에 대해 토론하고, 그것 모두가 자연 재료 및 요소(물과 불)라는 것을 학생들이 알 수 있도록 한다. 금속은 불에 의해 처리된 광물이다.

3. 학생들에게 조각 작품의 제목과 대강의 크기를 얘기해 주면서 모든 슬라이드를 다시 보여 주겠다고 하고, 그 미술가들이 작품에서 전달하려는 메시지가 무엇인지에 관해 생각하게 한다. 학생들이 작가들의 자연 재료, 특히 나무에 대한 경외심, 인물 내지 대상 표현의 결여, 많은 작품들이 대형이라는 점을 알도록 해준다.

4. 학생들이 조각 작품의 표현 의미를 고찰한 후 그 일본 작가들의 이름을 칠판에 적고 배경 자료에서 선택된 문장들을 읽는다. 이때 그 작가들의 작품에 대한 중심적인 생각과 의도를 드러내 주는 문장들을 선택한다.

5. 학생들에게 작가들의 표현 의도를 명확히 말해 주고 이 생각이나 가치를 목록으로 작성하게 한다. 수업에서 토론할 수 있으며, 또는 학생들이 소집단으로 연구하고, 그 목록을 토론을 통해 공유하게 한다. 다음과 같은 생각들을 개발할 수 있다.

a. 인간이 자연과 관계하는 데는 아름다움이 있다.

b. 미술가들은 그들의 '내적인 존재'를 표현하기 위해 자연 재료로 작업한다.

c. 작가들의 작품은 자연 주제, 즉 성장과 변화, 창조와 파괴, 삶과 죽음에 관련된 것이다.

d. 미술가들은 재료의 본질적인 특질을 이해하고 그에 대해 민감해져야 한다.

e. 나무와 다른 자연 재료들은 그것만의 고유한 특성과 성질을 가지고 있다.

f. 미술가들은 재료에 그들의 의지를 강요하기보다는 표현을 남길 뿐이다.

6. 이런 생각을 토론한 다음, 학생들에게 앞으로 소그룹으로 나누어서 소재를 구성하고 일본 조각가들의 아이디어와 감수성에 기초한 조각 작품을 만들 것이라고 한다. 학생들에게 이 프로젝트에서 사용할 그 지역에서 구할 수 있는 소재의 목록을 만들게 한다. 재료를 모으게 하여 그것을 학교의 프로젝트 장소로 가지고 올 계획을 짠다. 주의: 어떤 소재들을 구할 수 있는가 하는 것은 각자의 지역 환경(도시, 시골, 사막, 산 등)에 달려 있다. 모래와 바위, 진흙 등과 같은 순수한 재료뿐만 아니라 발견된 재료도 사용할 수 있음을 명심한다.

평가 :

a. 일본의 조각 작품들을 다시 보여 주고 학생들에게 그 작품에 표현된 생각과 가치에 관련하여 글을 쓰게 한다. 작문을 모으고 학급에서 토론된 주요한 생각에 대한 이해도를 각각 평가한다.

b. 학생들이 일본 조각가들에 의해 사용된 재료를 식별하고 그 목록을 작성할 수 있는가?

c. 학생들에게 그들이 수집하고 자기 조각 작품에 사용할 재료에 관해 그룹 내에서 브레인스토밍하게 한다.

배경 :

현대 일본 조각가들(작가들의 말은 물론 일본 문화와 전통, 작가에 관한 문서 자료가 부가된다).

주이치 후지(1941–), 〈무제〉, 1985,
높이 300cm, 넓이 370cm, 직경
290cm.
이 예술가는 자신만의 방법으로 이
거대한 통나무를 구부려 여기에
명백한 잠재적인 에너지를 부여했다.
후지는 다른 일본 조각가들처럼 자연
소재의 고유한 특질을 존중한다.
나무를 베어서 사람이나 대상과 닮게
만들어 자신만의 비전을 나무에
부여하기보다는 나무의 자연적인
특성을 그대로 유지시킨다.
그런 작업이 어떻게 미술 활동에
기초를 제공할 것인가? 어떤 종류의
재료가 사용될 수 있는가? 현대 일본
예술가의 이 작품이 정원 디자인과
같은 일본 전통과 어떻게
연관되는가?

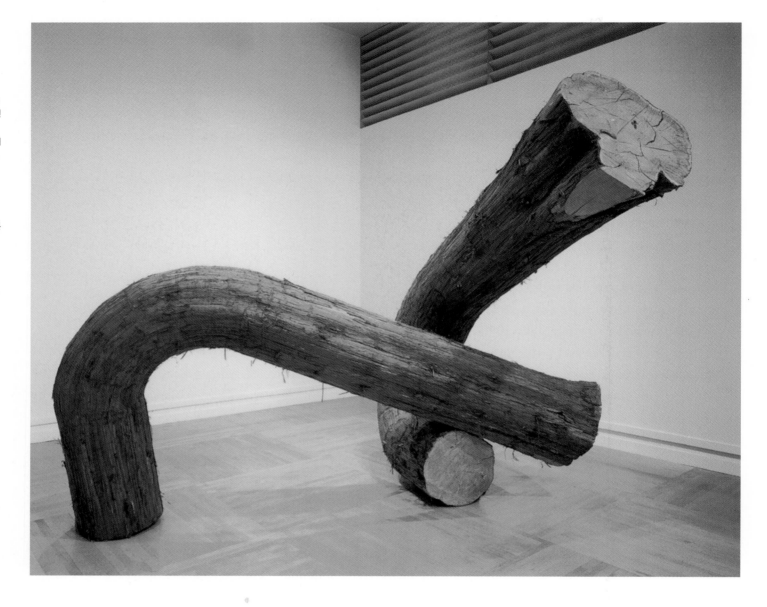

고 하지는 않을 것이다. 여기에 제시된 제안들은 독자가 갑자기 전체 미술 프로그램을 심도 있고 세부적으로 작성해야 하는 경우를 위해 간략히 소개한 것이다.

미술 지도를 체계적인 방식으로 해야 한다는 생각은 미술이 세심한

기획의 범위를 넘어서 있다고 느끼는 교사에게 다소 무리하게 보일 수 있다. 그렇지만 철학이나 학과를 불구하고 모든 교사는 자신이 지도한 결과에 맞닥뜨려야 하며, 미술 기획은 단지 교육자가 교육을 시작하기 전에 그 결과를 미리 생각해 보도록 요구하는 것일 뿐이다.

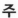

주

1. Ronald C. Doll, *Curriculum Improvement: Decision Making and Process,* 7th ed. (Boston: Allyn and Bacon, 1989), p. 26.

2. Ralph Tyler, *Basic Principles of Curriculum and Instruction* (Chicago: University of Chicago Press, 1950).

3. Doll, *Curriculum Improvement,* p. 45.

4. Lois Petrovich-Mwaniki, "Multicultural Concerns in Art Education," *Translations: From Theory to Practice* 7, no. 1 (spring 1997).

5. Lauren, Resnick, and Leopold E. Klopper, *Toward the Thinking Curriculum: Current Cognitive Research* (Alexandria, VA: Association for Supervision and Curriculum Development, 1989).

6. John Dewey, *Art As Experience* (New York: Capricorn, 1958), p. 46.

7. Elliot W. Eisner, *Cognition and Curriculum Reconsidered,* 2d ed. (New York: Teachers College Press, 1994); Howard Gardner, *The Disciplined Mind: What All Students Should Understand* (New York: Simon and Schuster, 1999).

8. Arlene L. Barry and Pat Villeneuve, "Veni, Vidi, Vice: Interdisciplinary Learning in the Art Museum," *Art Education* 51, no. 6 (1997): 17-24.

9. National School Boards Association, *More Than Pumpkins in October: Visual Literacy in the 21st Century* (Washington, DC: NSBA, December 1990).

10. *Elementary Art Programs: A Guide for Administrators* (Reston, VA: National Art Education Association, 1992).

11. National Center for Education Statistics, *Arts Education in Public Elementary and Secondary Schools* (Washington, DC: U.S. Department of Education, 1995).

12. *Art Education in Action,* Tape 3: "Making Art, Episode B: Integration Art History and Art Criticism," Evelyn Pender, art teacher, videotape (Los Angeles: Getty Center for Education in the Arts, 1995).

13. Music Educators National Conference (MENC), *National Standards for Arts Education: Dance, Music, Theatre, Visual Arts* (Reston, VA: MENC, 1994), pp. 5, 50-51.

14. 앞의 책.

15. Thomas M. Brewer, "Sequential Learning in Art," Art Education 48, no. 1 (1995): 65-72.

16. 이 목표 목록은 다음을 참조하였다. "Curriculum Study Group: Social Studies" (Newton, MA: Newton Public Schools).

17. Consortium of National Arts Education Associations, "Joint Statement on Integration of the Arts with Other Disciplines and with Each Other," *NAEA Advisory* (spring 1992).

18. "English as a Second Language" (Newton, MA: Newton Public Schools, n.d.).

19. Janet L. Olson, *Envisioning Writing: Toward an Integration of Drawing and Writing* (Portsmouth, NH: Heinemann, 1992).

20. Brent Wilson, Al Hurwitz, and Marjorie Wilson, *Teaching Drawing from Art* (Worcester, MA: Davis Publications, 1987).

21. Olson, *Envisioning Writing.*

22. *Art Education in Action,* Tape 4: "Art History and Art Criticism, Episode B: Art Informs History," Ethel Tracy, second-grade teacher, videotape (Los Angeles: Getty Center for Education in the Arts, 1995).

23. Minuette Floyd, "Multicultural Understanding through Culturally and Personally Relevant Art Curricula," Parts 1 and 2, *NAEA Advisory* (Reston, VA: National Art Education Association, spring 1999); Elizabeth Manley Delacruz, "Multiculturalism and Art Education: Myths, Misconceptions, Misdirections," *Art Education* 48, no. 3 (1995): 57-61.

24. Roger D. Tomhave, "Value Bases Underlying Conceptions of Multicultural Education: An Analysis of Selected Literature in Art Education," *Studies in Art Education* 34, no. 1 (fall 1992): 48-60.

25. Patricia L. Stuhr, "Multicultural Art Education and Social Reconstruction," *Studies in Art Education* 35, no. 3 (1994): 171-178.

26. Bernard Young, ed., *Art, Culture and Ethnicity* (Reston, VA: National Art Education Association, 1990).

27. Frank J. Chetelat, "Art and Science: An Interdisciplinary Approach," *Art Teacher* (fall 1979): p. 8.

28. Tyler, *Basic Principles of Curriculum and Instruction*의 제1장을 보라.

29. M. Frances Klein, "Approaches to Curriculum Theory and Practice," in *Teaching and Thinking about Curriculum,* ed. James T. Sears and J. Dan Marshall (New York: Teachers College Press, 1990), 3-14쪽을 보라.

30. Renee Sandell, "Feminist Concerns and Gender Issues in Art Education," *Translations: From Theory to Practice* 8, no. 1 (spring 1999).

31. 이 행렬의 개요와 그에 따른 단원과 수업 계획은 다음을 참조하였다. *SPECTRA Art Program,* K-8, Kay Alexander and Michael Day (Palo Alto, CA: Dale Seymour Publications, 1994).

독자들을 위한 활동

1. 다음 상황에서 개발된 미술 프로그램에서 해야 할 중요한 계획의 결정에 대해 어느 정도 상세히 설명해 보자. (a) 대도시에 새로 생긴 부유한 교외 지역의 6학년 학급 (b) 노스캐롤라이나의 고립된 한 지역에 있는 건설 노동자 자녀들을 위한 임시학교의 3학년 학급 (c) 뉴멕시코에 위치한 미국 원주민을 위한 종교 학교의 혼합 학급(1-4학년)

2. 교장이 현대적이고 창조적인 방법보다 시대에 뒤진 개념에 따르는 완고한 미술 프로그램을 제안할 때 어떻게 건설적으로 대처할 것인지를 설명해보자. 급우를 하나 골라서 그 주제에 관한 즉흥적인 역할놀이를 해보자.

3. 만일 미술 프로그램의 개선과 중앙 교육청에 아이디어를 제출하기 위해 도시 학교의 8인 임시 위원회 의장으로 선출되었고 8명의 위원회 위원들도 선발해야 한다면, 어떤 사람들을 선택할 것인지를 서술해 보자. 최초의 장시간 회의를 위해 작성해야 할 의사 일정을 설명해 보자.

4. 이전의 미술 프로그램에 대한 부정적인 인식 때문에 5학년 학생들이 미술 프로그램을 개발하는 것을 돕는 데 관심이 없는 것으로 보인다. 이 문제를 어떻게 해결할 것인지 설명해 보자.

5. 전임 교사가 연재 만화나 그림 엽서의 베껴 그리기를 제외하고는 2년 동안 4, 5, 6학년 학생들에게 아무것도 가르치지 않았다. 만일 그 후임을 맡았다면 미술 프로그램을 어떻게 개발해갈 것인가?

6. 미술을 가르치는 것이 '더 중요한 기본 과목'에 쓰여야 할 납세자의 세금을 낭비하는 것이라고 생각하는 학부모와 갖게 될 대화를 즉석에서 해보자. 이 대화를 전문가, 중하층 공장 노동자, 지방 소매 상인들과 같은 다양한 유형의 부모와 시도해 보자.

7. 자유롭게 주제를 선택하여 중학년 학생들을 위한 여섯 가지 미술 활동의 절차를 기획해 보자. 한 단위는 제한된 예산으로, 한 단위는 풍부한 예산을 전제로 해보자.

8. 그리기 경험을 '엄격한' 성취 목표와 '느슨한' 목표로 구분해 보자.

9. '미술 교육과정에서의 사고 능력'에 관한 부분을 살펴보고 열거된 사고 양식에 대해 어떠한 미술 활동이 제시되어야 하는지 결정해 보자.

10. 표 17-1의 네 번째 단원을 작성해 보자.

11. '현대 일본 조각가들'에 제시된 사례를 이용하여 수업을 선택해서 계획해 보자.

추천 도서

교육과정: 이론, 이슈, 동향

Barry, Arlene L., and Pat Villeneuve. "Veni, Vidi, Vice: Interdisciplinary Learning in the Art Museum." *Art Education* 51, no. 6 (1997): 17-24.

Briggs, Patricia, and Frederick R. Weisman Art Museum. *Cultural Diversity in the Visual Arts: A Collection Inventory and Curriculum Tool. Minneapolis: Frederick R. Weisman Art Museum,* University of Minnesota, 1995.

Dunn, Phillip C., and National Art Education Association. *Creating Curriculum in Art.* Reston, VA: National Art Education Association, 1995.

Efland, Arthur, Kerry J. Freedman, and Patricia L. Stuhr, eds. *Postmodern Art Education: An Approach to Curriculum.* Reston, VA: National Art Education Association, 1996.

Henry, Carole, and National Art Education Association. *Middle School Art: Issues of Curriculum and Instruction.* Reston, VA: National Art Education Association, 1996.

Johnson, Mia. "Orientations to Curriculum in Computer Art Education." *Art Education* 50, no. 3 (1997): 43-55.

McFee, June King. *Cultural Diversity and the Structure and Practice of Art Education.* Reston, VA: National Art Education Association, 1998.

Milbrandt, Melody K. "Postmodernism in Art Education: Content for Life." *Art Education* 51, no. 6 (1998): 47-53.

교육과정 모델 및 개발

Alexander, Kay, and Michael Day. *Discipline-Based Art Education: A Curriculum Sampler.* Los Angeles: Getty Center for Education in the Arts, 1991. 모델 커리큘럼은 미술교육에 종합적으로 접근하는 DBAE를 제시한다.

인터넷 자료

교육과정 개발 전문 지원

ASCD. 교육과정 감독과 개발 협회. 〈http://odie.ascd.org/〉 ASCD는 교육과정 작성 및 실행에 관한 전문적인 개발 및 지원을 제공한다. 수많은 교육 정보 서비스를 제공.

NAEA. 미국미술교육협회. 〈http://www.naea-reston.org/〉 미술교사와 행정가들을 위한 전문 자료 및 지원. 주 정부 단체와 민간 미술품 공급업자가

링크되어 있음.

미국 교육부. "Summary Seatement: Education Referm, Standards, and the Arts: What Students Should Knon and Be Able to Do in the Arts." *National Standards for Art Education*. 1999. 〈http://www.ed.gov/pubs/ArtsStand-ards.html〉

미술 교육과정 및 교육 자료를 위한 메타 사이트

게티 미술교육 웹 사이트. *ArtsEdNet*. 1999. 〈http://www.artsednet.getty.edu/〉 정상급 미술교육 및 일반 교육, 미술관 웹 사이트로의 링크 제공. 교육과정 자료 데이터베이스가 늘어나 검색 기능 제공.

국립 인간성 재단. *EDSITEment*. 1999. 〈http://www.edsitement.neh.gov/〉 이 웹 사이트는 정상급 자선 웹 사이트들과 수업 계획, 기타 교사들에게 유용한 자료들을 합해 놓았다. 온라인 수업 계획 데이터베이스와 다른 링크가 점점 증가하고 있음. 뛰어난 검색 기능을 제공.

미국 교육부: 국립교육도서관. *Gateway to Education Materials*. 1999. 〈http://www.thegateway.org/index.html〉 GEM은 연방, 주, 대학교, 비영리기관, 상업 웹 사이트들에 있는 교육 자료들을 한곳에 모아서 제공하려는 공동 노력의 결과이다. 대규모 데이터베이스는 주제와 키워드, 학년 수준별로 검색할 수 있다.

종합적 미술교육 교육과정 모델 및 온라인 수업, 교육과정 자료

Alexander, kay, and Michael Day. *Discipline-Based Art Ecucaion. A Curriculum Sampler*. 로스앤젤레스: 게티 미술교육 센터. 1991. 온라인 버전: 게티 미술교육 웹 사이트. *ArtsEdNet*. 1999. 〈http://www.artsednet.getty.edu/ArtsEd-Net/Resources/index.html〉 미술교육에 대한 DBAE 종합적 접근법을 설명하기 위해 교육과정 모델 제공. 보조 자료를 갖춘 완벽한 교육과정 단원. 교육과정 개발에 관한 소개.

게티 미술교육 센터. 마이클 데이의 관람자 가이드. *Art Education in action*. 캘리포니아 산타모니카: 게티 미술교육 센터, 1995. 온라인 버전: 게티 미술교육 웹 사이트. *ArtsEdNet*. 1999. 〈http://www.artsednet.getty.edu/ArtsEd/Re-sources/index.html〉 담임교사들에 의해 증명된 교육과정 모델. 온라인 버전에는 교육과정 단원 텍스트와 이용자 가이드가 포함됨.

노스텍사스 대학교. 노스텍사스 시각예술교육자 연구소. *Curriculum Resources*. 1995-1999. 〈http://www.art.unt.edu/ntieva/artcurr/index.html〉 미술교육을 위해 게티센터가 발전시킨 노스텍사스 시각예술교육 연구소는 미술 및 학급 교사용의 종합적 미술 교육과정 내용 자료들을 만든다. 이 자료에는 작품 활동뿐만 아니라 미술사와 문화, 비평적 내용까지 포함되며 여러 학년 수준과 다양한 지도 스타일에 적용될 수 있다. 귀중한 전문적 지도 자료가 특색.

Killam, Lauren H, *Virtual Curriculum: E-lementary Art Education*. 1997-1999. 〈http://www.dhc.net/-artgeek/index.html〉 이 사이트는 초등 어린이들을 지도하는 교사들과 미술교육자들을 위해 디자인되었다. 수업에는 개념과 목적, 어휘, 자료, 절차, 평가가 포함된다. 미술관과 기타 관련 자료 링크가 제공된다.

Roland, Craig, *The @rt room*. 〈http://www.@rts.ufl.edu/@rt/rt_room/@rtroom_home.html〉 미술교육자가 디자인한 이 사이트는 학교 미술실을 본떠 만들었다. 이곳은 어린이들과 교사 모두를 위한 장소이다. 어린이들에게는 만들고 발견하며 상상하고 발명하고 배우는 기회가 제공된다. 교사들에게는 교육과정 모델과 자료들이 제공된다. 그래픽이 뛰어나다.

미술교육 교육과정을 지원하는 상업 웹 사이트

크래욜라Crayola. *Art Education: Lesson Plans*. 〈http://education.crayola.com/lessons/〉 미술 제작용품에 관한 유용한 정보와 수업 계획을 제공.

퍼시픽 벨 지식 네트워크. *Eyes on Art*. 1966-1999. 〈http://www.kn.pacbell.com/wired/art/teach.guide.shtml〉 이 웹 사이트는 미술교육에 대한 인터넷 자료의 교육적 가치를 증명하기 위해 만들어졌다. 이 사이트의 교육과정은 학과에 기반을 두고 있으며 미술관과 기타 미술교육 자료 링크를 제공한다.

퍼시픽 벨. 지식 네트워크 탐험: *Blue Web'n*. 1995-1999. 〈http://www.kn.pac-bell.com/wired/bluewebn/about.html〉 *Blue Web'n*은 주제 분야와 독자, 유형에 따라 분류된 인터넷 학습 사이트들로 구성되고 매주 업데이트되는 검색 가능한 데이터베이스이다. 이 사이트는 디자인이 뛰어나며 미술교육과 기술에 대한 우수한 자료와 수업, 도구들의 링크가 특색이다. "Hot Lists"는 특히 유용하다. 이 사이트는 퍼시픽 벨Pacific Bell에 의해 공공 사업으로 개발되었다.

샌포드Sanford: 쓰기 사이트. *ArtEdventures*. 1998-1999. 〈http://www.san-fordartedventures.com/〉 이 사이트에서는 자료들과 수업 계획들이 제공되는데 이들 중 많은 것들이 미국 시각 미술 기준에 맞춘 것이다. 담임교사용 미술 제품 공급 회사인 샌포드 사가 만들었다.

미술실은……아이디어가 전시되고 호기심을 자극하며 반응을 유발하는 교사의 캔버스이다.[1]

_ 조지 세클리

미술

프로그램을 성공적으로 이끌기 위해서 교사는 때로 기존의 교실을 바꾸거나 설비를 추가하는 것을 계획해야 한다. 이 장에서는 미술 작품을 제작하는 학생들이 편리하게 사용할 수 있도록 일반 교실을 개선하는 방법을 다룰 것이다. 그리고 별도의 교실을 활용하며 미술실로 꾸밀 때의 유의점에 대해서도 언급한다. 먼저 여러 가지 유형의 교실에서 미술 활동에 필요한 물질적인 장비와 기능적인 설비에 관해 다룰 것이다. 이 장의 후반부에서는 학생들의 작품 전시에 대해 언급하기로 한다.

미술실을 재편성할 때는 상황에 따라 다른 문제들이 많이 발생한다. 그러므로 교실의 크기와 모양, 학급당 학생 수, 프로그램의 활동 유형 등에 맞추어 설비를 수정해야 한다. 그러므로 미술 활동에 적합한 설비를 갖추기 위해 끝까지 노력하여 해결해야 할 것이다.

미국.

교실의 물질적인 필요 조건

미술을 가르치는 교실에는 장비와 준비물을 보관하고, 수업에 필요한 최신의 준비물을 마련하고, 진행 중인 작업의 준비물을 진열하는 데 필요한 설비가 있어야 한다. 또 커다란 미술 인쇄물을 전시할 수 있을 뿐만 아니라 슬라이드, 오버헤드 프로젝터, 비디오 모니터도 사용할 수 있어야 한

다. 어린이들이 교사와의 토의와 이어지는 실습을 통해 비슷한 방법으로 무엇을, 어디에서 얻어야 할지, 어떻게 이동해야 할지 배운 후에는 작업하기에 적당한 장소가 있어야 한다. 소묘와 회화도 활동적이지만 새기기나 망치 두드리기는 더 활동적이다. 소묘나 회화에 사용하는 종이는 항상 글씨를 쓰는 경우보다 더 크기 때문에 일반 책상보다 커야 한다. 리놀륨 판화를 하려면, 재료를 놓고 새기기에 적합한 표면이 필요하다. 책상 표면에 그냥 사용하면 거칠어져서 소묘나 회화 등 다른 활동을 할 때 부적

절해진다. 그러므로 작업용과 소묘용의 두 가지가 필요하다. 또 작품을 말리거나 미완성 작품을 보관하고 작품을 진열할 수 있는 개인적인 공간도 필요하다. 이에 따라 다음 시설물을 준비해야 한다.

1. 조절할 수 있는 선반이 달린 벽장. 선반은 작은 것을 위해 20센티미터 정도, 큰 것을 위해 최소한 40-50센티미터 정도의 폭은 되어야 한다. 벽장의 바깥 치수는 사용 가능한 마루와 벽 공간에 따라 결정한다.
2. 테이블은 두 개 정도로, 적어도 가로 150센티미터, 세로 80센티미터 정도가 적당하다. 대부분 하나는 교사가 준비물을 진열하고, 다른 하나는 어린이들의 그룹 작업에 사용한다.
3. 싱크대 또는 물 양동이 받침. 싱크대는 빨리 씻을 수 있도록 수도꼭지가 최소한 2개 정도는 되어야 한다.
4. 건조 선반이나 선반의 배터리는 열기구 가까이 설치한다. 선반의 너비는 공간이 허용하는 한 적어도 약 30센티미터 정도는 되어야 한다. 선반은 창문 위에 있는 잘 사용하지 않는 공간에 설치할 수 있다.
5. 상자와 게시판 같은 전시용 설비.
6. 칠판을 위한 공간. 그러나 필요한 전시 공간과 위치를 침해해서는 안 된다.
7. 암막 장치, 프로젝터, 슬라이드나 비디오, 오버헤드 프로젝션을 비출 스크린.
8. 판화, 슬라이드 및 다른 미술 재료 보관 공간.
9. 압정을 사용할 수 있는 벽.

기본적인 준비물과 비품

모든 유형의 미술 활동은 특별한 도구와 비품, 때로는 특별하게 설비된 교실이 필요하지만 다음의 용구와 준비물 목록은 거의 모든 미술 프로그램에서 사용되는 기본적인 것이다. 가위, 압정, 마스킹 테이프, 종이 커터는 다른 과목에서도 사용하는 일반적인 비품이기 때문에 목록에 넣지 않았다. 공예 재료도 교사에 따라 매우 다양하므로 목록에 넣지 않았다. 특히 종이 커터는 위험하므로 사용법을 지도해야 한다.

1. '롤러' : 8-20센티미터 정도의 너비로 다양하게 준비한다. 부드러운 고무롤러가 좋다. 한 학급용의 세트로 학교 전체에서 사용할 수 있다.
2. '붓' : 넓은 부분을 칠할 납작 붓은 강모 붓으로 폭이 0.6-2.5센티미터 정도가 적당하다. 섬세한 부분을 칠할 뾰족하고 둥근 붓은 검은 담비 붓, 인조 귀 얄붓으로 6-7호 크기로 준비한다.
3. '분필' : 부드러운 것으로 10-12색과 검정, 흰색의 가루가 잘 나지 않는 것이 좋다.
4. '크레용' : 왁스로 된 부드러운 것. 10-12색과 흰색, 검정을 준비한다.
5. '유성 크레용' : 흔히 오일 파스텔이라고 한다.
6. '펜' : 끝이 부드러운 마커 펜을 준비한다.
7. '화판' : 약 45×60센티미터 정도 크기의 매끈한 베니어판. 적어도 'BC' 등급으로 한쪽 면은 매끈해야 한다. 메소나이트 구성판은 선택사양.
8. '지우개' : 미술용으로 준비한다.
9. '잉크' : 검정 소묘 잉크. 목판용으로 튜브에 든 수용성 판화 잉크를 준비한다.
10. '판화판' : 리놀륨은 전통적인 것이지만 어린이들에게는 너무 어렵다. 미술 재료 범위 안에서 여러 가지 다른 표면을 지닌 재료를 활용할 수 있다.
11. '템페라 물감' : 액체 또는 가루(흰색, 검정, 오렌지, 노랑, 파랑, 녹색, 빨강을 기본으로 하고, 고급으로 자홍색, 보라, 청록을 포함한다. 다른 색보다 흰색, 검정, 노랑은 양을 2배로 준비한다).
 템페라 물감은 전통적인 회화 활동에서 주재료였다. 요즘은 템페라 물감과 비교되는 것으로 아크릴 물감이 있는데, 그 특성을 잘 구별해야 한다. 아크릴 물감은 방수이므로 내부는 물론 외부 벽화에 이상적이다. 종이 위에 그린 벽화는 조각으로 떨어지지 않게 말 수 있어서 찰흙, 나무, 유리 등 어떤 표면에도 붙일 수 있다. 아크릴 물감은 두껍게 칠하면 거기에 물체를 끼워 넣을 수 있다. 물을 섞어서 수채 물감 대신 사용할 수도 있다. 부드러운 롤러에 묻혀서 리놀륨 판화에도 사용할 수 있다.
12. '수채 물감' : 2차 색을 선택하기에 더 바람직하다.
13. '물감 통' : 적어도 6칸으로 나누어진 머핀 통이나 이유식 병, 냉동 주스 캔도 사용할 수 있다.
14. '종이' : 너비가 90센티미터 정도의 색깔 있는 포장용 두루마리 종이, 무게가 40파운드와 크기 45×60센티미터에 흰색과 크림색과 회색의 마닐라

종이, 무게 크기가 30×45센티미터 정도되는 청록이나 다홍과 같은 중간색을 포함하여 빨강, 노랑, 파랑, 밝은 녹색, 진한 녹색, 검정, 회색 등 약 40가지 정도의 색구성지, 색 티슈, 45×60센티미터 크기의 신문용지를 준비한다.

15. '종이죽과 풀' : 찰흙 상태의 종이죽, 파피에마셰용 가루로 된 종이죽, 목공용 접착제(묽은 것은 색 티슈에도 잘 붙는다)를 준비한다.

16. '연필' : 소묘용, 검정색의 부드러운 것으로 준비한다.

17. '유리판' : 롤러에 잉크를 묻히기 위한 것으로, 유리 가장자리에 마스킹 테이프를 붙여 마감해 둔다.

18. '도자 찰흙' : 최소한 어린이 개인당 1.5킬로그램 정도 준비한다.

19. 슬라이드와 비디오 프로젝트를 사용할 수 있도록 준비한다.

20. 미술 판화, 엽서, 다른 작품사진 등의 수집.

21. 20가지 정도의 품목을 넣을 수 있는 서류철 캐비닛.

22. 미술 책이나 잡지는 미술실이나 도서관에서 사용할 수 있어야 한다.

23. '재활용 재료들' : 병, 두꺼운 하드보드지, 신문지, 나뭇조각, 코르크, 철사, 용기, 단추 등.

교실 설비

저학년 교실

어린이들을 위해 교사가 준비할 미술 재료는 학년이 높은 경우와는 아주 다르다. 학년이 높은 어린이들은 미술 재료를 스스로 선택할 수 있지만, 초등학교 교사들은 적어도 학기 초에 여러 가지 품목의 다양한 재료를 분류하거나 세트화하여 준비해야 한다. 예를 들어, 크레용 소묘를 위해서는 각자 6가지 색의 크레용과 마닐라 종이가 필요하다. 회화 표현에서는 앞치마나 부모님의 낡은 셔츠, 물감 칠한 표면을 보호하기 위한 신문지나 방수포, 붓 두 자루, 신문용지 한 장씩, 걸레, 액체로 된 물감 등이 필요하다.

교사는 재료 창고에서 재료를 골라 긴 테이블 위에 카페테리아처럼 늘어놓는다. 크레용은 종이접시에 담아서 종이 위에 놓는다. 회화 도구는 금속이나 플라스틱 용기, 목공용 판 위에 '칸이 나누어진 종이 상자' 에 나누어 담는다. 물감은 어린이들이 작업 공간에서 쏟을 염려가 있기 때문에 여기에 포함시키지 않는다. 물감은 다른 '위험한' 재료들과 더불어 수업 전에 미리 바닥이 넓은 용기(단지 또는 우유곽)에 담아둔다.

다음은 재료 및 용구를 분배하기 쉽게 보관하는 방법이다.

1. 붓과 연필은 붓끝이 위로 향하도록 유리병에 꽂아 둔다. 붓을 꽂을 수 있도록 나무판에 구멍을 뚫을 때는 각각의 구멍이 붓이 들어갈 만큼 커야 한다. 이 보관법은 붓을 정리하는 데 매우 편리하며 교사가 붓이 없어진 것을 쉽게 확인할 수 있다.

2. 크레용은 색을 구별하여 놓는다. 우유곽 같은 통에 같은 색끼리 담아둔다.

3. 젖은 찰흙을 공 모양으로 만들어서 습기가 유지되도록 커다란 뚜껑 있는 그릇이나 비닐 주머니에 넣어 둔다.

4. 종이는 적당한 크기로 잘라서 크기와 색에 따라 선반에 정리한다.

5. 종이 조각은 색을 분류하여 작은 상자에 정리한다.

6. 종이죽은 뚜껑 있는 유리 항아리에 보관한다. 교사가 사용하기 적당하도록 일회용 종이 접시나 판지 조각 위에 놓는다.

7. 사용하던 템페라 물감은 병의 가장자리나 뚜껑에 기름이나 바셀린을 발라 두면 물감이 마르지 않고 뚜껑도 쉽게 열 수 있다.

저학년 교실의 가구는 이동할 수 있는 것이 좋다. 마룻바닥은 미술 수업에서 훌륭한 작업 공간이기 때문이다. 두꺼운 리놀륨이나 리놀륨 타일이 깔린 마루라면, 작업하기 전에 방수천이나 비닐 포장지 같은 것을 깔아야 한다.

그림을 말리기 위해 빨래 줄을 연결하여 빨래집게로 그림을 집어 두는 교사들도 있다. 테이블은 입체 작품을 말리는 데 사용한다.

결국 모든 어린이들이 스스로 비품과 준비물을 마련하고 대처하는 법을 배우는 것이 바람직하므로 과제를 쉽게 수행할 수 있도록 교실을 정비해야 한다.[2] 저학년 미술 프로그램의 다른 측면에서도 카페테리아와 같은 체제가 유용하다. 어린이들은 스스로 결정한 계획에 따라 미술 재료를 마련하고 대처하는 능력을 배워야 한다. 교사는 어린이들과 함께

이런 능력을 학습해야 할 필요성을 이야기해야 한다. 그러나 저학년 어린이들은 보통 계획에 기꺼이 따르고 게임처럼 기계적인 절차에 따른다. 게임에는 일상의 예행 연습이나 반복 연습도 포함될 수 있다.

일반 교실

오늘날 많은 학교에서는 일반 교실 환경을 미술 활동에 알맞게 조정할 수 있도록 배려하여 계획한다. 그래서 일반 교실에서 미술 시간에 필요한 설비에 대한 설명은, 교사들이 미술 설비를 위해 합리적이고 자유롭게 예산을 쓸 수 있는 것을 전제로 한다.

대부분의 교실에 있는 책상은 학습 진행 방법에 따라 쉽게 배치할 수 있다. 이동할 수 있는 책상은 학생들이 친구들을 방해하지 않고 화판을 사용할 수 있기 때문에 소묘나 회화 수업에 대단히 편리하다. 책상을 모으면 작업 공간을 넓게 할 수 있어 그룹 활동을 하기 편리하다.

요즘은 미술 수업을 돕기 위해 전체 벽면에 붙박이장을 설치한 교실도 있다. 여기에는 포마이카 또는 적당하게 가공한 다른 재질로 만든 카운터를 벽마다 설치한다. 이러한 카운터 벽장은 미술 활동에서 매우 중요한 개인 편의시설이다. 커다란 싱크대는 따뜻한 물과 찬물을 사용할 수 있게 하고, 상판 아래쪽 벽장은 조절할 수 있는 선반과 여닫이문을 설치하여 모든 소모품을 수납한다. 위층에 있는 벽장은 카운터보다 약 30센티미터 정도 위에 설치한다. 위층 벽장에도 조절할 수 있는 선반과 문을 설치하며 이 문을 열고 닫을 때 머리가 부딪히지 않게 미닫이로 한다. 이 공간에는 부재료나 미완성 작품을 보관한다. 보통 전기 콘센트는 적당한 간격으로 상판에 여러 개 설치한다. 전체적인 조립 구조는 현대적인 부엌과 대체로 비슷하며 마루 공간을 거의 차지하지 않는다. 창문이 있는 벽에 추가로 작업 카운터를 만들면 그 아래쪽에 더 많은 벽장을 설치할 수 있다.

일반 교실에는 다소 큰 칠판이 필요하기 때문에 미술품을 진열할 공간이 부족해진다. 그렇더라도 교실 뒤쪽과 양 옆 벽면이나 칠판의 양쪽 벽에는 부분적으로 넓게 게시판을 단다. 그러나 이것으로도 작품을 전시하기에 넉넉하지 않으므로 새로 짓는 학교에서는 대부분 교사의 중앙 홀에 전시용 게시판이나 진열대를 설치하고 있다.

미술 프로그램을 포괄적으로 수행하기 위해 슬라이드, 오버헤드 프로젝션, 비디오, 컴퓨터와 같은 오디오와 시각 자료를 사용할 수 있도록 교실 구조를 계획해야 한다.

미술실

오늘날 교육 현실상, 새 학교에 미국미술교육협회가 권장하는 별도의 미술실을 설비할 수 있는 예산은 늘 부족하다. 만약 이 장의 아이디어를 모두 적용하지 못하더라도, 점진적으로 교사가 작업 환경을 개선해 나간다면, 아마 이들 중 일부는 사용할 수 있게 될 것이다.

디자인

미술실은 재료와 설비를 쉽게 운반할 수 있도록 본관 중앙 현관 가까이 두는 것이 좋다. 또 중학교에서는 가사실이나 기술실 가까이 설치하여 학생들이 쉽게 이동하고 특별한 비품을 사용할 수 있게 한다.

미국미술교육협회에서 개발한 표준 규격에 의하면, 오늘날 미술 프로그램은 미술 프로젝트나 재료의 규모가 커지고 다양한 목적을 실현해야 하기 때문에 미술실이 일반 교실보다 더 커야 한다고 되어 있다.

미국미술교육협회는 창고나 도자 가마가 있는 교실, 교사 연구실

일반 교실에서 미술 활동을 위한
전형적인 벽면 설비
a. 싱크대
b. 카운터(작업대)
c. 조절할 수 있는 선반
d. 미닫이 문
e. 여닫이 문

을 제외하고 학생 1인당 5.1제곱미터(1.5평), 교사 한 명당 28명의 학생을 권장하고 있다. 그래서 미술실은 보조 공간을 제외하고 143제곱미터(43평) 정도이다. NAEA에서는 또 37.1제곱미터(11평) 정도의 창고, 4.2제곱미터(1.2평) 정도의 도자 가마 교실, 11.1제곱미터(3.4평)정도의 교사 연구실을 권장하고 있다.[3]

미술실에서 가장 중요한 것은 조명인데, 가능한 한 북향의 자연광이 좋다. 조명은 중요한 전시 조명 이외에는 천장과 같은 높이로 설치하는 것이 바람직하다. 일광 차단 막이 없는 창문에는 암막 커튼을 설치해야 영상을 볼 수 있다. 인공적이든 자연적이든 광선에 관련된 모든 문제를 건축가나 조명 기술자와 상담해야 하는데, 불투명 창문, 채광창의 조명, 다양한 유형의 블라인드 등 여러 가지 훌륭한 재료와 설비를 사용할 수 있기 때문이다.

벽 주위 공간도 효과적으로 사용해야 한다. 창고는 좁은 벽면을 따라 교실과 직접 연결한다. 창고는 두 곳 정도 있는 것이 좋다. 하나는 소모품인 미술 재료 보관소, 다른 하나는 학생들의 미완성 작품을 보관한다. 이러한 창고에는 편리한 수만큼, 조절할 수 있는 선반을 설치해야 하며 그 선반이 높아지기 때문에 가벼운 접사다리도 준비한다. 창고 바깥벽이 곧 교실의 벽이므로 게시판을 달 수 있다. 창문 반대쪽의 긴 벽은

대부분 게시판을 설치하며, 마루에서 위로 75센티미터 정도부터 천장까지 사용할 수 있다. 그러나 칠판이 약 1.9제곱미터 정도 차지하므로, 그 나머지 공간에는 작업 카운터와 벽장을 설치한다.

싱크대는 가장 긴 벽면의 가운데 설치하여 적어도 세 방향에서 사용할 수 있게 한다(설계도 참고). 분리된 캐비닛은 학생들이 여러 방향에서 사용할 수 있는 곳이나 벽면에서 교실 중앙을 향해 카운터 오른쪽 모서리 끝에 배치한다. 싱크대는 깊고 커야 하며 산에 잘 부식되지 않으며, 더운물과 찬물을 사용할 수 있는 수도꼭지를 설치해야 한다. 또 청소 설비도 갖추고 연결된 모든 배관은 산에 부식하지 않는 것이어야 한다.

교실의 가장자리와 창고의 반대편 벽을 따라 설치된 벽장은 전시할 수 있도록 유리를 번갈아 끼운다. 벽장에는 조정할 수 있는 유리 선반과, 조명도 보이지 않게 하거나 간접적으로 설치한다.

작업 카운터는 창문 아래에 교실 전체의 길이만큼 설치한다. 작업대 아래는 벽장을 만들거나 공간을 남겨 두고 용구를 수납한다. 튀어 나온 오른쪽 모서리는 정교한 작업을 하기 위한 일련의 작은 작업대가 된다. 각각의 작은 작업대는 접을 수 있게 만들고 알맞은 높이의 동그란 의자를 준비한다. 그 옆에는 교사용 책상과 파일 정리 공간도 있어야 한다.

전기 기술자가 전기 소켓의 위치를 정하지만 교사는 사용하기 좋은 위치를 확인해야 한다. 일반적으로, 도자기와 에나멜링 가마의 소켓과 더불어 전자 시계가 달린 소켓도 있어야 한다. 학생들은 항상 작업 단계에서 시작 시간이나 뒷정리 등, 미술 작품 제작에 필요한 시간을 생각해야 한다.

가구

어떤 장비는 사용하기 편리하게 연결되도록 벽 주변에 배치한다. 이런 품목은 약 0.5제곱미터 이상의 큰 전기가마, 찰흙 저장통, 찰흙의 습도 유지를 위한 저장 상자, 스프레이 부스 등이다. 찰흙 작업 공간은 싱크대와 가깝게 배치한다. 서류철 캐비닛에는 도록, 학생 정보 폴더 등, 교사들에게 유용한 잡다한 품목 등을 보관하며 교사용 책상과 가까이 배치한다.

미술실 가구는 신중하게 고른다. 미술실에 적합한 책상에는 다양한 디자인이 있지만, 가장 적당한 것은 아래쪽에 학생들이 교과서를 넣

을 수 있는 선반이 있는 것이다. 상판을 움직일 수 있는 책상은 작업 면의 경사를 조절할 수 있으나 쉽게 망가지기 때문에 실용적이지 못하다. 의자는 등받이 의자, 동그란 의자, 벤치, 모두 다 좋다. 소묘나 회화를 위한 책상뿐 아니라 한두 개 벤치를 준비하는 것이 좋은데, 벤치는 바이스vise가 갖추어져 있고 의자 아래에 도구와 다른 비품을 보관할 수 있는 공간을 만들 수 있게 한다.

미술실 벽면의 색은 신중하게 선택해야 한다. 일반적으로 밝은 색은 피해야 하는데, 밝은 색이 '반향되어', 그림 그리는 어린이들을 혼란시킬 수 있기 때문이다. 벽이나 천장에는 엷은 회색이나 회색 빛이 도는 흰색 같은 연한 중성색을 권장한다. 천장의 색은 벽보다 더 밝은 것이 좋다. 마루는 중성색으로 작은 반점이 있는 것으로 한다. 칠판은 검정색이나 회녹색 또는 상아색으로 한다. 원목 또는 석회 처리된 나무로 마무리된 벽장과 문은 미적이면서도 실용적이다. 일반적으로 미술실 벽면의 색은 작업에 방해되지 않아야 하며 어린이 작품 전시를 위한 배경 역할도 해야 한다.

설명한 대로 미술실을 성공적으로 꾸미려면 문제점을 많이 연구하고 많은 전문가들과 상담해야 한다. 미술실을 계획할 때는 도면뿐 아니라 모형도 만들어야 한다. 특히 주의할 것은 가구와 비품이 교실의 어느 한쪽으로 몰리지 않도록 하고 모든 작업 유형에 필요한 다양한 물건들을 알맞게 배치해야 한다. 미술실은 확실히 경비가 많이 드는 구조이므로 좋든 나쁘든 한 번 설치하면 오랫동안 사용해야 한다. 여기에서 제안한 것은 다목적 미술실을 위한 포괄적인 계획의 예이다.

학습 환경 만들기

지금까지 비품, 설비, 창고에 대해 다루었지만 본질적으로 단순한 실용성 이상의 기능이 갖춰져야 한다. 미술실은 여러 가지 설비들이 갖추어져 있어야 할 뿐 아니라 미술 학습에 적합한 환경이 되어야 한다. 미술실은 다양한 자극거리가 있는 곳, 즉 감각적인 탐색을 하는 장소가 되어야 한다. 또한 교실의 바깥 세상과 어린이들을 연결할 수 있어야 한다.[4] 어린이들이 좋아하는 동물을 그릴 때, 동물의 생활에 관한 슬라이드나 그림, 사진을 접할 수 있게 한다. 어느 날 교사는 수업시간에 강아지, 새끼

고양이, 칠면조 같은 동물을 데려올 수도 있다. 교사가 아이들에게 자연의 복잡하고 숨겨진 형태를 가르치려 한다면 그때의 미술실은 과학실과 비슷해질 것이다. 미술실에는 값싼 현미경, 수족관, 유골, 테라리움, 암석물 등을 갖추어서, 미술경험과 관련된 시각적인 자극으로 어린이들의 관심을 끌 수 있어야 한다.

미술실의 한구석에는 연구할 수 있는 미술 책, 좋은 그림들이 실린 어린이용 도서, 읽기에 적당한 잡지, 파일 자료, 슬라이드와 비디오 등의 참고 자료를 갖춘다. 미술실의 또 다른 한구석에는 그리기에 흥미 있고 비일상적인 물건을 모아서 '발견 코너(우연히 뜻밖의 것을 발견할 수 있는 코너)'를 설치한다. 여기에 있는 물건들은 자극적인 것일수록 좋다. 교사들은 형, 색, 연상을 하기 위한 독특한 물건들을 다양하게 수집한다. 이러한 수집품은 관찰이 필요한 수업에서 자극제 구실을 한다.

미술실에서 학습 환경을 만드는 방법 중 하나는, 어린이들 스스로 미술실의 한 부분을 디자인하도록 기회를 주는 것이다. 밝은 색을 칠한 나무 상자와 유닛unit으로 구성된 벽판은 기성품보다는 훨씬 탄력적으로 사용할 수 있다. 만약 교사가 미술실을 어린이들이 보고 느끼며 형과 형태를 만드는 장소, 즉 시각적인 즐거움을 주는 실험실이라고 생각한다면, 미술실이나 일반 교실의 한 부분일지라도 어떤 모습이어야 할지 아이디어가 떠오를 것이다. 무엇보다도 미술실은 특별하다. 어린이들이 미술실에 들어가는 순간 행복한 기대를 할 수 있어야 한다. 미술실은 창조적인 일을 하는 공간으로 어린이들의 학교 생활에서 가장 근사한 장소가 되어야 한다.

왜 어린이들의 미술 작품을 전시하는가?

미술 프로그램은 학습 경험의 시각적·촉각적 결과물로 나타난다. 사실 미술 프로그램은 학교 교육과정에서 유일하게 오랜 동안 전시할 수 있는 실재의 시각적 결과물이 있다. 미술은 그 자체를 전시함으로써 창조적 과정을 최종적으로 의사 소통하는 역할도 한다.

작품을 전시하는 가장 중요한 이유는 매우 단순한데, 어린이들의 미술 행위를 한 결과물이 미적 특징을 관찰할 만한 가치가 있기 때문이다. 어린이 미술품은 너무나 매력적이어서 많은 사람들이 보고 즐길 수 있다. 모든 미술 형식의 제작품은 우연한 결과가 아니라 한 인간이 다른 인간에게 지성과 감성을 표출하는 것이다.

어린이들이 미술품을 전시하는 것은 효과적인 수업 방법이다. 제목이나 주제에 따라 작품을 분류하여 전시하는 것이 일반적인 방법이다. 학급당 25명 또는 그 이상의 학생이 한 가지 주제로 표현했을 때, 그 각각의 반응을 관찰하는 것은 모두에게 교육적으로 효과가 높다. 미술 수업이 적절하게 이루어졌다면, 하나의 경험에 대하여 똑같은 표현을 하는 어린이는 없을 것이다. 다양한 표현을 관람한 다음에, 어린이는 주제에 대해 총괄적으로 더 폭넓게 사고할 수 있게 된다.[5]

어린이들의 미술품 전시는 학교에 대한 바람직한 태도를 길러 주기도 한다. 어린이들은 전시회에서 자신들의 예술적인 노력을 보면서 단체에 대한 일체감을 느끼기도 한다. 어린이들은 전시에 참여함으로써 소속감을 갖게 되며 그로 인해 다음에 있을 전시의 참여도를 높이기도 한다.

전시된 어린이의 미술 작품은 장식적인 역할도 한다. 새 학기의 교실은 항상 썰렁하다. 마찬가지로, 대부분 학교의 큰 교실은 적당하게 장식하여 정돈될 때까지는 단조롭고 밋밋한 공간에 불과하다. 어린이들의 미술품은 이러한 학교 건물의 특성에 인간미를 부여한다. 심지어 오늘날 학교 건물을 가장 멋지게 꾸미는 방법은 어린이들의 작품을 적절하게 전시하는 것이다.

점차, 학교가 낮에는 수업하는 공공기관에서 밤에는 지역사회의 구성원들에게 센터 역할을 하고 있다. 학부모와 교사 단체, 야간 수업(과목들 가운데 미술이 있을 수도 있다), 그리고 지역사회의 다른 흥미로운 모임들도 이전보다 더 자주 학교에서 열리게 될 것이다. 이것은 일반 대중에게 세금으로 운영되는 학교를 보여줄 수 있는 기회를 제공하기 때문에 바람직하다. 나아가서 일반적으로 교육과 특히 미술교육에 대하여 공공의 관심을 불러일으키고 유지할 수 있는 기회를 제공한다.

미술 전시는 교실, 학교, 지역 사회의 세 가지 다른 수준으로 작용한다. 교실이나 미술실에 하는 전시는 수업과 밀접하게 관련되며 또한 환경을 아름답게 한다. 그러나 학교나 지역 사회에서 하는 전시는 관람

자에게 미술 프로그램의 본질과 목적에 유의하여 보여 준다. 진열된 작품에는 학생의 이름, 학교, 교사, 학년, 작품의 제목, 그리고 가장 중요한 주제나 목적, 작품과 관련 단원 등을 표시한다. 전시가 일반 대중을 교육할 수 있는 방법이 될 수 있기 때문이다.

전시 작품의 선정

아마도 미술 전시를 앞둔 교사들이 가장 먼저 하는 고민은 작품 선정 문제일 것이다. 작품 선정은 교육적이며 미적인 것으로 기준을 삼는다. 어린이들은 다른 친구들의 작품에도 관심을 나타내지만 자신의 작품에 대해 자부심을 가지고 자랑스러워한다. 곧 학급의 모든 어린이들은 학기 중에 전시할 수 있는 작품을 갖도록 해야 하는 것이다. 전시 공간이 교실 안으로 제한되어 있기 때문에 학생들 개개인의 작품이 자주 전시되는 것을 기대할 수는 없지만, 작품을 전시할 수 있는 기회가 다른 친구들과 똑같이 주어졌다고 생각한다면 이 사실을 받아들일 것이다. 그렇기 때문에, 어린이들은 교실의 벽에 붙이는 모든 전시에 더욱 활발하게 참여하게 된다.

어린이들이 성숙해감에 따라 행동 면이나 미적 작품에서의 기준을 평가하는 사고가 발달한다. 어린이들은 자신들의 노력만큼 성공적인 작품을 만들지 못할 수 있다는 것을 알게 된다. 창작을 해본 사람들이면 누구나 알듯이 표현하는 것이 항상 성공적일 수만은 없다. 어린이들은 자신들의 작품이 일정한 기준에 도달하지 못하였다는 것을 깨닫게 되면, 대부분은 자신들의 작품이 전시되는 것을 지나치게 부끄러워할 것이다. 따라서 특정한 어린이들 작품은 전시하기 전에 어린이와 직접 그 이전의 작품과 비교하며 이야기를 나누는 것이 좋다.

기본적으로 전시 작품을 이와 같이 선정한다면, 만일 그렇지 않았더라면 발생할 수 있는 예외적인 능력을 가진 어린이의 작품 선정에 따르는 문제가 일어나지 않을 것이다. 학급 어린이들은 재능있는 어린이들이 다른 어린이들의 작품을 제치고 반복적으로 전시에서 중심 위치를 차지하는 것을 보고 실망할 것이다. 누구나 그런 것처럼 재능있는 어린이

는 성공적인 작품을 전시하게 된다. 이런 경우에도, 그 어린이의 작품 중에서 가장 중요한 작품만 전시하는 것이 좋다.

교사는 어린이 각자의 일반적인 발달 상황을 한눈에 살피기 위해, 전학년 동안 모든 학생들의 전작품을 모아둘 필요는 없다. 교사는 참고할 작품들을 포트폴리오 해두기도 하지만, 가장 중요한 것은 각 어린이가 잘한 활동을 기억하는 것이다. 모든 어린이의 감수성이 예민하고 늘 주의를 기울이는 교사의 눈에는 미술 작품 각각이 독특하다.

전시 작품 선정은 작품의 특성뿐 아니라 그것을 표현한 어린이 모두를 더 깊이 알게 됨에 따라 선정하기도 한다. 교사는 어린이 각자의 잠재력을 충분히 알고 개인의 능력과 연관지어 작품을 판단해야 한다.

일반적으로 전시가 교실에서 벗어나 이루어질수록, 즉 교외에 전시될 경우 더욱 주의깊게 작품을 선정해야 한다. 어린이 미술품이 학교의 중앙 홀이나 지역사회의 어떤 장소에 전시될 때, 관람자의 주의를 끌고 사로잡을 수 있도록 각 작품을 선정해야 한다. 교실에서의 전시는 가능한 한 학급 전체 어린이의 작품을 전시한다.

행정가들은 미술 프로그램에 중대한 역할을 할 수 있다. 이 오스트레일리아 교장 선생님은 큰 규모의 미술 작품을 교내의 건물 외부 벽에 붙일 수 있도록 했다.

전시품이 반드시 완성품일 필요는 없다. 완성되지 않는 것들은 과정을 보여줄 수 있으며 부모들이 전시회에 나온 주제와 매체들에 관심을 갖도록 한다.(엘리자베스 새퍼, 리히텐슈타인, 현대 미술박물관)

교실에서 진열하는 방법

2차원 작품의 전시

전시 공간은 너무 혼잡하지 않아야 한다. 여러 가지 방식으로 대지를 댄 작품은 적당한 간격을 두고 진열한다. 대지의 색은 전시에 통일감을 줄 수 있으며 소묘나 회화의 색과 조화를 이루어야 한다. 대체로 대지는 회색, 갈색, 때로는 검정색이 적당하다. 흰색 대지도 그림을 실제보다 나아 보이게 하고 전시장을 산뜻하게 보이게 하므로 권할 만하다. 부드러운 나무, 코르크, 구성판지로 전시용 패널을 만들면, 대지와 그림을 전시판에 스테이플러 또는 머리 부분이 투명한 압핀으로 손쉽게 고정할 수 있다. 압정은 작품을 보는 관람자들의 시선을 산반하게 하므로 피한다.

대지나 틀은 여러 가지 재료와 다양한 방법으로 만들 수 있다. 보통 가장 단순하고 싸면서도 멋지게 대지를 대는 방법은 전시판에 그림보다 약간 크게, 신문용지, 신문지, 또는 보드지를 붙여 고정하는 것이다. 이 방법으로 배경과 그림의 비율을 바꾸면 다양한 효과를 얻을 수 있다. 틀을 만드는 다른 방법은 보드지에 그림을 고정시키는 것인데, 신문지 또는 보드지에 그림 크기만한 창구멍을 내고 그림 위에 그림틀을 붙여 판지에 고정한다. 대지는 넓을 필요없이 2.5센티미터 정도가 효과적이며 라벨을 붙일 정도의 여유만 있으면 된다.

전시를 하려면 제목이 필요하다. 물론 제목은 디자인의 한 부분이다. 제목은 레터링 펜이나 먹물, 또는 컬러 잉크, 펠트 펜으로 평면으로 만들 수 있다. 초등학교 어린이들의 능력에 부칠지라도 보드지에 잘라낸 문자로 입체 제목을 만들 수 있다. 각각의 문자를 잘라낸 다음 핀으로 찔러 전시판에 고정시킨다. 대비되는 색이나 질감이 독특한 배경지는 특별히 시선 끄는 제목을 만드는 데 도움이 된다. 컴퓨터로 출력한 제목도 여러 가지 글꼴을 사용하기 때문에 대중적으로 인기가 있다.

전시 패널 위에 그림을 배치하는 가장 단순하고 일상적인 방법은 상자 종이의 사각형 모양에 따르는 것이다. 게시한 그림의 가장자리는 보드지의 가장자리와 나란하게 맞춘다. 일반적으로 균형잡힌 형식이 아닌 다른 방법을 사용하면 보드지에서 가상의 중심 축 주위에 관람자의

주의를 끌 것이다. 그림틀과 전시 패널의 바깥쪽 모서리 가장자리에 여분이 있어야 하는데, 전시 패널의 가장자리는 아래쪽을 가장 넓게 하고, 위쪽을 가장 좁게, 양옆의 너비는 그 중간 정도로 한다. 세로 형식의 패널에서는 전통적으로 양옆과 윗부분의 비율을 반대로 하여, 아랫부분을 가장 넓게, 윗부분을 그 다음으로 하고, 양옆을 가장 좁게 여백을 준다. 정사각형 패널은 윗부분과 양옆은 똑같이 하고 아랫부분은 좀더 넓게 하여 작품에 대한 정보를 넣어 준다. 이러한 고전적인 배치 방식이 무난하며, 이렇게 해서 어떤 유의 그림도 멋지게 진열할 수 있다.

전시 패널 없이 미술 작품을 학교 강당에 전시하기에는 어려움이 많을 것이다. 그림 뒤에 테이프를 둥글게 말아 붙여서 평면 작품을 붙이곤 하지만 이것은 비용만 들고 그림이 쉽게 떨어지기 때문에 좋은 방법이 아니다. 이것을 영구적으로 해결하는 방법으로는 벽에 좁고 길게 코르크를 붙이거나, 이 방법과 더불어 별도로 스테이플러나 핀을 사용할 수 있는 1.2×2.4미터 정도의 구성보드지나 다른 재료로 큰 틀을 만드는 것이다. 이런 이유로 메소나이트 판은 스테이플러나 핀을 사용할 수 없는 점도 있지만, 한편으로는 선반이나 인형, 다른 입체 작품을 매달기 위한 금속 갈고리를 달 수 있어서 못박이 판으로는 뛰어나다.

교실에서의 모든 전시는 전시 상황에 대한 인식을 보여 주어야 하며, 또 훌륭한 심미안을 기르기 위한 디자인으로 생각해야 한다. 이어지는 전시는 이미 전시된 것과의 관계를 고려해야 한다. 일반적으로, 전시는 특별히 계획된 전시 공간으로 제한하는 것이 가장 좋다. 교실에서 소묘 작품과 회화 작품을 칠판에 붙이고, 분필 놓는 선반에 고정하거나 창문에 붙여서는 정돈된 것으로 볼 수 없다. 미술 작품을 칠판, 분필 선반, 창문에 전시함으로써 교실의 기능을 해치게 된다.

전시용 게시판을 설치할 때 교사가 지켜야 할 것을 몇 가지 제시한다.

1. 게시판은 포스터와 같은 역할을 하기도 한다. 주의를 끌고, 정보를 제공하며, 질감, 양감, 주제, 문자가 서로 어울려서 통일된 디자인이어야 한다.
2. 작품을 고정하는 데는 머리가 투명한 압핀이 가장 좋으며, 그 다음은 금속핀, 그리고 압정을 사용한다. 스테이플러는 스테이플러 리무버와 함께 사용한다.

평면 작품을 꾸미는 방법.

3. 배경의 공간을 혼란스럽지 않게 하여 눈을 편안하게 한다.
4. 관람자의 시점을 중요시한다. 알맞은 평균 높이는 약 160센티미터 정도이다.
5. 복잡하게 대각선으로 배치하는 것과 같이 심하게 '예술가를 흉내내는 것'은 피한다.
6. 게시판의 전시는 2주 이상을 넘지 않아야 한다. 이따금 전시판을 공백으로 두는 것도 나쁘지 않다.
7. 가능한 한 전시를 위한 조명은 잘해야 한다.
8. 그림의 위와 옆은 항상 일관성 있고 질서 있게 정렬해야 한다. 가능한 한 문자 디자인은 세로나 대각선으로 하지 않는다.
9. 색은 있지만 무늬가 없는 올이 굵은 삼베와 같은 재료는 작은 그림 모음을 서로 묶어줄 수 있는 배경지로 근사하다. 어떤 재료든지 전시된 작품으로부터

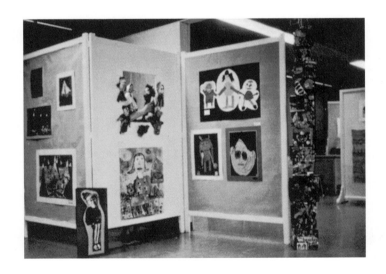

교실 한구석을 일시적으로 화랑으로 개조하였다. 왕래가 편리하고 관람하기 쉽게 전시를 구성하였다.

시선을 빼앗는 것은 사용하지 않는다.

10. 공공 장소에서 전시할 경우 슈퍼마켓이나 주변 환경이 분주한 곳은 전시를 혼란하게 하기 때문에 피한다.

11. 크기나 주제가 너무 비슷한 작품을 무리지어서 전시하지 않는다. 크기가 다른 20점의 소묘나 회화 작품은 그 자체로도 다양한 분위기를 만들 수 있다.

12. 가끔씩 규모가 다른 작품을 섞어 분위기를 전환한다. 실물 크기의 그림이나 벽화를 배경으로 약 30×40센티미터, 약 40×60센티미터 정도의 작품을 돋보이게 하면 매우 자극적으로 만들 수 있다.

13. 작품 중에는 가라앉은 색조이거나 규모가 작아서 다른 것보다 더 '수수한' 것도 있다. 화려한 느낌의 작품은 다른 작품의 효과를 상쇄하기 때문에 수수한 그림들의 전시에서 더 우대받기도 한다. 대조적인 특성을 지닌 작품들을 서로 교차시켜 배치한다.

14. 적절한 때에 학생이나 교사가 설명을 하거나 폴라로이드 사진을 이용하면 수업 활동을 다양하게 해주고 기록영화의 효과를 준다.

15. 전시판에 가득 채워진 미술 작품에 익숙해진 사람들은 전시판이 빈 벽으로 남겨졌을 때 더욱 황량하게 느낀다. 다음 전시를 위해서 적어도 일주일 동안은 벽을 비워둔다. 계속되는 전시는 장식품 정도로만 여겨질 뿐이며, 대중들도 전시된 작품을 당연한 것으로 여기게 될 것이기 때문이다.

입체 작품의 전시

대부분의 교실은 입체 작품을 전시할 수 있는 설비가 없다. 그러므로 입체 전시를 위한 다른 방법을 임시 대용으로 만들어야 한다. 만약 여유 공간이 있다면, 전시판 앞에 테이블을 놓고 그 위에 입체 작품을 놓을 수 있다. 작품에 대한 설명이나 관련된 평면 작품은 전시판에 핀으로 꽂는다. 입체 작품에 대해 설명을 꼭 쓰고 싶으면 작품과 설명을 색실로 연결시킬 수 있다.

입체 작품들은 크기와 높이에 따라 배열해야 한다. 작은 작품들이 가려지지 않도록 부피가 크고 키가 높은 작품들은 뒷줄에 놓는다. 세트로 만들어진 작품들, 특별하게 붙이거나 새겨진 형태나 도자기들은 받침대가 필요한데, 높이를 다양하게 준비한다. 받침대는 상자나 나무토막으로 만들 수 있으며, 거기에 색칠하거나 질감도 표현할 수 있

다. 하나 또는 그 이상의 받침대 위에 유리판을 얹으면 다양한 높이로 간단하게 선반을 만들어 사용할 수 있다. 천장 공간도 활용하여 특별히 모빌이나 연을 진열할 수 있다. 그러나 천장에 작품을 매다는 것은 신중해야 한다. 천장 표면이나 고정된 전등을 조심스럽게 다루어야 한다. 또 천장에는 관리자나 교장과 상의한 다음 작품을 매단다.

전시판에도 입체 작품을 전시할 수 있다. 전시판에 나사못으로 고정한 금속 받침대에 유리 선반을 받치면 근사한 전시 공간을 만들 수 있다.

전시 기획자는 입체 작품 배치에서도 평면 작품의 전시 계획과 마찬가지로, 전시하는 전체 계획 속에 작품이 들어오도록 전시 디자인에 관심을 기울여야 한다. 예를 들면, 색이 현란한 작품이나 눈에 띄는 구조, 또는 질감이 특징적인 작품들은 디자인에서 관심의 초점, 균형, 율동의 관점에서 어울리게 배치해야 한다. 입체 작품 전시에서는 모든 작품에 같은 배경을 사용하여 통일감을 주는 것이 좋다.

지도

미술 전시는 그 자체가 하나의 미술 활동이므로 아이들이 직접 참여하는 것은 매우 바람직하다. 6세 어린이조차도 그림에 대지를 대어 전시했을 때 얼마나 더 근사해지는지를 볼 줄 안다. 이와 같은 단순한 활동은 어린이들 의식 속에 디자인과 질서 사이의 관계를 정립하게 한다. 더욱이 진열 방법은 훌륭한 그룹 활동으로 시도하기에 매우 좋다. 유치원 어린이들도 이런 작업을 시작할 수 있으며, 전시를 위한 영역에 자신들의 작품을 가져다 놓음으로써 그룹 활동에 준하는 방법으로 참여할 수 있다.

교사는 학생들이 자신의 작품을 전시하는 데 새로운 방식을 시도할 수 있도록 지도해야 한다. 학급 어린이들에게 상점의 쇼윈도 등과 같은 눈에 띄는 진열 방법에 대한 보고서를 쓰게 한다거나 때로 교사가 어린이들의 작품을 배치하고 전시하여 직접 새로운 아이디어를 보여 주는 방법도 있다.

교실 외부에서의 전시

학교의 강당이나 교내의 다른 장소에서 전시하는 데서 발생하는 문제점은 교실에서 이루어지는 전시와 별로 다른 점이 없다. 물론 더 많은 사람들이 관람하고 더 많은 작품들이 전시되므로 조직상 문제점이 좀더 많아질 것이다.

매체와 기법

학교 건축은 전시가 가능하도록 주의를 기울여야 한다. 전시 케이스나 교장실 가까이 화랑과 같은 모양의 벽을 설치한 초등학교도 많다.

만약 사용할 전시 공간이 없다면 학교에서는 적당한 패널을 준비해야 한다. 패널이나 전시용 케이스를 설치할 때 책임자는 적당한 조명 배치를 생각해야 한다.

때로 학교에는 특별한 전시 설비가 필요하다. 예를 들면 '부모의 밤' 행사와 같이 학교가 지역사회의 관심을 모으고자 특별히 노력할 때 여분의 패널이 많이 필요하다. 이 여분 패널은 거의 표준에 가깝게 디자인한다. 패널은 건축용 보드로 만들며, 보통 약 120×120센티미터에서 약 120×240센티미터 크기로, 양쪽 끝에 나사못으로 다리 부분을 붙인다. 이 다리 부분은 주로 T자를 거꾸로 한 모양이지만 다른 독창적이고 근사한 디자인으로 할 수도 있다. 입체 전시에는 패널 대신 선반이 있는 상자 모양의 구조물을 사용하기도 한다.

간편한 전시판의 두 번째 유형은 좁은 공간에 빨리 조립할 수 있도록 설계되어 있다. 간이용 전시판은 건축 보드로 만든 패널과 홈이 있는 튼튼한 다리로 되어 있어 둘로 접을 수 있다. 패널을 홈 사이에 끼워서 재미있고 실용적인 지그재그 효과를 만든다. 패널의 위와 아래에서 끈으로 받침 부분을 함께 묶어 안전하게 만든다.

또 다른 간이용 전시판 장치는 약 150센티미터 조금 넘는 길이에, 약 5×5센티미터 두께의 나무 막대기가 필요하며, 거기에 약 75센티미터 간격으로 구멍을 뚫는다. 이들 막대기에 1인치짜리 목공용 못을 박아서 그림을 걸 수 있도록 금속 고리를 매단다. 5×5센티미터 나무 막대기 위에 있는 구멍의 배열은 구성 단위가 서로 엉키지 않도록 여러

전시대를 계획할 때는 천으로 배열된 상자들을 덮고, 평면 작품과 제목 등을 위해 배경을 충분하게 남긴다. 변화를 주기 위해 덮개 아래의 대는 적어도 세 가지 높이나 크기로 계획한다.

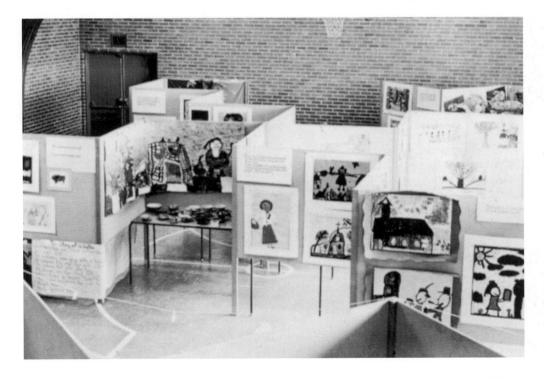

학교 체육관의 지그재그 대규모 전시회. 체육관에서 전시회를 하려면 체육관에서 일상적으로 하는 활동을 조정해야 한다. 더군다나 전시회 기간은 아주 짧음에도 이러한 전시물을 설치하는 데는 교사의 시간과 정력이 상당히 필요하다.(디자인한 사람은 펫 레닉)

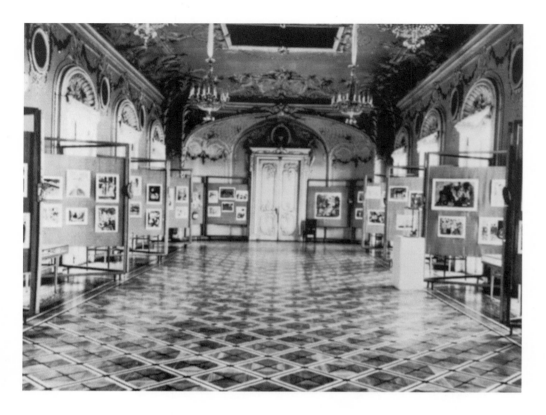

상트페테르부르크 에르미타슈 박물관의 메인 갤러리만큼 어린이 미술을 인상적으로 전시한 곳도 드물다. 이들 작품은 재능있는 어린이들을 위한 박물관의 미술 교실에서 나온 것이다.

각도로 배치한다.

사회 교육으로서의 전시

미술 전시의 주제는 학부형이나 지역사회 집단을 위한 것과 어린이들을 위한 것이 서로 다르다. 학부모와 다른 성인들은 작품뿐 아니라 작품에 나타나 있는 목적과 교육적인 맥락에도 관심이 있다.[6] 오늘날 많은 어른들은 포괄적인 학교 미술 프로그램이 자신들이 어렸을 적의 미술교육과 완전히 다르다는 점을 생각해야 한다. 현대 미술에 대해 잘 이해하지 못해서 때로는 인정하지 않더라도 일단 프로그램의 목표와 내용을 이해하고 나면, 일반적으로 학부모들은 현대 미술교육의 경향에 호의적이다.

어린이 미술품의 전시에서 주제는 학부모들에게 미술 활동의 교육적인 의미를 강조해야 할 것이다. 비평적인 반응이나 미술의 역사 문제가 관련되었을 때는, 미술 작품 옆에 설명을 적어서 전시한다. 전시 주제는 미술 프로그램의 전체적인 구조나 어느 한 측면을 단적으로 드러낼 수 있다. 다음의 몇 가지 주제는 '학부모의 밤'의 프로그램으로 적당하다.

> 미술 프로그램: 학년별 접근법
> 자연 관찰하기
> 미술을 통한 개인의 발달
> 예술적인 표현의 다양성
> 미술에서 협동 작품
> 다른 미술가로부터 배우는 학습
> 다른 문화의 미술
> 오늘날의 미술 양식

모든 전시에서는 간단하면서도 효과적인 방법으로 어린이들이 작품에서 나타내려는 것을 강조해야 한다. 더구나 전시는 첫 시작 부분이 분명해야 하며 전시의 전반에 아이디어가 논리적으로 관련되어 있어야 하고, 이 아이디어는 전시 마지막에 글과 그림으로 간결하게 요약할 수 있어야 한다. 전시회가 단순한 잡무여서는 안 된다. 이것은 일반 대중이나 행정 당국, 또 다른 교사들에게 학교에서의 교사의 역할을 전달하는 가장 극적인 수단이다.

주

. George Szekely, "Visual Arts," in *Kraus International Publication*, ed. John A. Michael, p. 87, 1991.

2. *Art Education in Action*, Tape 3: "Making Art, Episode B: Integrating the Art Disciplines," Sandy Walker-Craig, elementary teacher, videotape (Los Angeles: Getty Center for Elementary in the Arts, 1995).

3. MacArthur Goodwin, ed., *Design Standards for School Art Facilities* (Reston, VA: National Art Education Association, 1993).

4. Frank Susi, "Preparing Teaching Environments for Art Education," *NAEA Advisory* (Reston, VA: National Art Education Association, winter 1990).

5. *Art Education in Action*, Tape 3: "Making Art, Episode A: Integrating Art History and Art Criticism," Evelyn Pender, art teacher, videotape (Los Angeles: Getty Center for Education in the Arts, 1995).

6. Kelly Bass, Teresa Cotner, Elliot Eisner, Tom Yacoe, and Lee Hanson, *Educationally Interpretive Exhibition: Rethinking the Display of Student Art* (Reston, VA: National Art Education Association, 1997).

독자들을 위한 활동

1. 교사들은 전시할 어린이들의 작품을 고르기 위해 사용할 다양한 판단 기준을 서술한다. 어린이들이 관심을 갖는 교육적인 효과에 따라 각 판단 기준을 감정한다.
2. 다양한 교실에서 관찰했던 전시의 기법을 연구하고 비교한다.
3. 그림판과 같은 표면 위에 그림을 대지나 틀을 댄다. 이 장에서 제시한 몇 가지 방법을 시도한다. 그리고 그림을 전시할 새로운 방법을 고안한다.
4. 제5장의 그림을 전시하기 위한 몇 가지 계획안을 연필이나 크레용으로 스케치한다. 그리고 가장 선호하는 방법을 골라 실제 패널 전시에 적용한다.
5. 최소한 12장의 그림이 포함된 전시를 위해 위의 4번을 반복한다.
6. 3점의 도자기를 전시하기 위해 몇 가지 계획을 세운다. 가장 선호하는 방법으로 전시한다.
7. '학부모의 밤'에 학교의 중심 출입구에 미술 전시를 하기 위한 주제의 목록을 만든다. 홀의 출입구는 길이 약 8미터 너비 4미터이다. 마음에 드는 주제를 고른 다음 상세하게 스케치로 나타낸다. (a)전시 패널의 유형과 위치 (b)그림이나 입체 작품 수나 주제 문제 (c)사용될 표제 (d)전시의 관람 순서.
8. 여러 가지 다양한 크기의 상자를 준비하여 배열하고 천으로 씌우면 도예, 조각,

또는 여러 가지 입체 작품들을 근사하게 전시할 수 있다.
9. 미술실, 재능 프로그램, 또는 미술관을 방문하는 것 같은 경험의 일부로서 이러한 일정에서 접하고 배운 것을 보여 주기 위해 친구들과 함께 전시를 꾸민다. 전시회의 사진을 찍어두며 교실에서 전시 효과를 기사로 다룬다.

추천 도서

Bass, Kelly, Teresa Cotner, Elliot Eisner, Tom Yacoe, and Lee Hanson. *Educationally Interpretive Exhibition: Rethinking the Display of Student Art.* Reston, VA: National Art Education Association, 1997.

Evertson, Carolyn M., Edmund T. Emmer, and Murray E. Worsham. *Classroom Management for Elementary Teachers.* 5th ed. Boston: Allyn and Bacon, 2000.

Goodwin, MacArthur, ed. *Design Standards for School Art Facilities.* Reston, VA: National Art Education Association, 1993.

Nyman, Andra L., ed. *Instructional Methods for the Artroom: Reprints from NAEA Advisories.* Reston, VA: National Art Education Association, 1996.

Sandholtz, Judith, Cathy Ringstaff, and David C. Dwyer. *Teaching with Technology: Creating Student-Centered Classrooms.* New York: Teachers College Press, 1997.

Spandorfer, Merle, Deborah Curtiss, and Jack W. Snyder. *Making Art Safely: Alternative Methods and Materials in Drawing, Painting, Printmaking, Graphic Design, and Photography.* New York: Van Nostrand Reinhold, 1993.

Susi, Frank Daniel. *Student Behavior in Art Classrooms: The Dynamics of Discipline. Teacher Resource Series.* Reston, VA: National Art Education Association, 1995.

Weinstein, Carol Simon, and Andrew J. Mignano. *Elementary Classroom Management: Lessons from Research and Practice.* 2d ed. New York: McGraw-Hill, 1997.

Witteborg, Lothar P., Andrea Stevens, S. D. Schindler, and Smithsonian Institution. *Traveling Exhibition Service. Good Show!: A Practical Guide for Temporary Exhibitions.* 2d ed. Washington, DC: The Smithsonian Institution, 1991.

인터넷 자료

아동 미술을 위한 전람회 사이트

ART ala Carte. *Art-Vark*. 1996-1999. 〈http://artcarte.com/artvark.html〉 *Art-Vark*는 Art ala Carte Web Graphics에서 후원한다. 이 사이트의 목적은 미술에 대한 학생들의 흥미를 높이고 상상과 창작력을 장려하기 위한 것이다. 온라인 미술관은 3-15세의 아동과 학생들의 미술 작품을 게시한다. 게시물에 대한 경향은 사이트에 소개되어 있다.

The Natural Child Project Society. *Global Children's Art Gallery*. 1996-1999. 〈http://www.naturalchild.com/gallery/〉 *Global Children's Art Gallery*는 세계 여러 나라의 1-12세의 아동의 작품을 환영한다. 가족적이고 친근한 내용의 드로잉들만 전시된다.

크레이그 롤랜드Craig Roland. The @rtroom. *The @rt Gallery*. 1999. 〈http://www.arts.ufl.edu/art/rt_room/@rt_gallery.html〉 이 웹 사이트는 세계 어린이들의 작품을 전시한다. 온라인 미술관에 전시된 작품에 대한 경향도 소개되어 있다.

아동의 미술 제작 활동에 관한 온라인 전람회 모형

게티의 미술교육 웹 사이트. *ArtsEdNet. Kids Framing Kids: More Than Just a Pretty Picture*. 1997. 〈http://www.art-sednet.getty.edu/ArtsEdNet/Exhibi-tions/Kids/overview.html〉 이 온라인 전시회는 5-11세의 미술사 미술 비평, 미학, 창작을 통해 사진술을 배운 초등학생의 작품을 보여 준다. 이 전시회는 로스엔젤레스에 있는 게티 센터의 개장을 위해 조직되었다.

게티 미술교육 센터. 게더의 미술교육 웹 사이트: *ArtsEdNet. Cognition and Creation*. 〈http://www.artsednet.getty.edu/ArtsEdNet/Ex-hibitions/Eisner/index.html〉 *Cognition and Creation*는 미술창작의 인식적 과정과 이 과정이 학생들의 작품 활동에 어떻게 구현되는지를 연구한다. 스탠퍼드 대학의 미술과 교육분야 교수인 엘리엇 아이스너가 전람회를 구상하였다. 이 온라인 전람회는 인식 발달 단계에 따라 미술을 배운 학생들과 관련하여 학교 미술 전시회의 모델을 제공한다. 인식 발달 단계는 미술교육의 예를 강화하기 위한 지지 도구로서 학생 전람회의 효용을 보여 주고, 학생들이 작품을 준비하고 전시하는 혁신적인 방법을 제공한다.

국립미술협회, 전자 매체에 관심있는 모임과 에밀 로버트 타나이. *Heart in the Middle of the World: Art of Traumatized and Displaced Children*. 1995-1999. 〈http://www.cedarnet.org/emig/in-dex.html〉 보스니아와 헤르체고비나에서 최근의 분쟁으로 추방되거나 집 없는 아이들이 만든 작품에 관한 심의와 전시물. 크로아티아 자그레브 대학의 미술과 교수인 에밀 타나이Emil Tanay 박사가 온라인 전시를 열었다.

안전한 미술 용구와 교실 실습

The Art & Creative Materials Institute, Inc. *Safety-What You Need to Know*. 1996. 〈http://www.creative-industries.com/acmi/safety.html〉 ACMI는 미술, 공예, 창의적인 도구를 제작하는 사람들의 비영리 연합이다. 1940년 이래로 ACMI는 어린이용 미술도구가 무해하고 질적인 면이나 실제 작업하는 면에서 표준을 따랐음을 검증하는 프로그램을 지지해 왔다. 웹 사이트에는 ACMI로부터 아이들이 쓰기에 안전한 것으로 검증받은 미술용품이 소개되어 있다. 또한 이 사이트는 미술 용구에 대한 정보를 제공한다.

Office of Environmental Health Hazard Assessment. "Special Concerns Regarding Children in Kindergarten and Grades 1-6 (K-6)." *Guidelines for the Safe Use of Art and Craft Materials*. 1997. 〈http://www.oeh-ha.ca.gov/art/artguide.htm〉 캘리포니아 주에서 후원하는 이 웹 사이트는 건강상 문제를 일으킬 수 있는 몇 가지를 포함하여 어린이용 미술 및 공예 용구 사용에 관한 내용을 주로 제공한다. 이 사이트에서는 미술용품의 평가, 선택, 사용에 관한 기준과 정보를 얻을 수 있다. 이 사이트는 미술교실과 관련되는 환경적인 문제를 제시한다.

학생 평가 과정과
효과적인 프로그램

믿을 만한 평가는 그 시대가 분명하게 추구하고자 하는 하나의 사상이다. 믿을 만한 평가는 바람직한 학교교육의 핵심이다.[1]

_ 제임스 포팸

미술교사들은 교육과정에서 다른 교과의 교사들과 마찬가지로 충분한 책임감을 가지고 평가와 사정을 해야 한다. 오늘날 미술은 학교에서 모든 학생들이 배워야 할 과목이다. 미술은 일반 교육의 본질적 부분으로 모든 학생들이 공부하고 실제로 해보고 이해하는 과목이 되었다. 교사들은 전문적인 준비과정으로서 평가에 대한 전문적 지식을 갖추어야 한다. 미술교육의 평가에 대한 교사들의 이해는 교육과정과 수업 능력에 적합해야 한다. 실제로 교수 활동의 이 세 가지 영역은 실천상 완전히 통합되어야 한다.

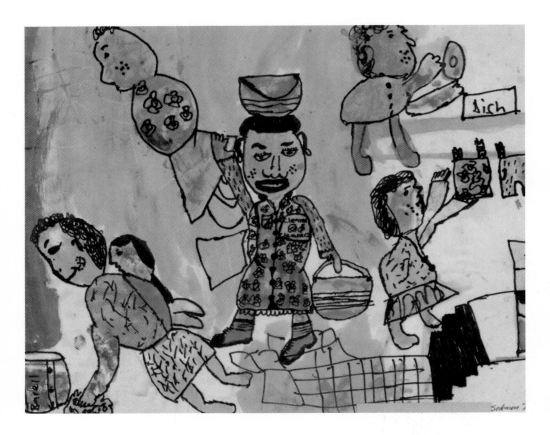

남아프리카.

데, 특히 교실에서의 평가는 일반적으로 교육과정의 목표에 비추어서 학생의 발전 정도를 사정하는 것을 의미한다. 평가는 때로 좀더 넓은 의미에서 철학 및 사회적·재정적인 부분에서부터 교육과정·교수방법·학생평가에 이르기까지 전체적인 교육 프로그램과 연관되어야 한다. 평가는 넓은 관점에서 교육 프로그램에 가치를 부여하는 실천이다. 간략하게 말해 "평가는 사정을 하기 위한 목적으로 사람이나 프로그램, 대상에 대한 정보를 다양하게 수집하는 과정 또는 방법이다……효과적인 평가 기법은 교실 수업을 개선시키고 학생들을 격려하며 학생들의 흥미와 동기를 높여주고 교사들에게 학생들의 발전에 계속적으로 피드백을 제공하게 한다."[2]

　　대부분 미술교육자가 평가가 책임있는 교육의 필수적인 요소라는 데 동의하지만, 이는 미술교육에서 가장 발전이 더디고 가장 많이 오해가 있는 부분이다. 이 마지막 장에서 우리는 평가의 유형에 대해 논의하며, 미술교육의 평가에서 몇 가지 잠재적 오해들을 해소하기 위해 여러 가지 방안이나 적용방법의 실례들을 제시하고자 한다.

비형식적 평가

미술은 교육의 평가 영역에서 독특한 관점에서 기여한다. 바로 그런 특성에 의해 미술을 특정한 형태로 보고 듣고 감상할 수 있는 것이다. 시각 예술에서, 교사들은 학생들이 만든 완성된 작품뿐만 아니라 미술의 풍부한 유산들의 모든 부분들, 스케치, 계획, 공책, 포트폴리오 등과 같은 매체에 그들이 창작을 위해 기록해 놓은 것에도 관심을 기울여야 한다. 미술교육자들은 학교에 만연되어 있는 전통적인 필기시험보다는 더욱 의미있는 신뢰할 만한 평가 전략을 갖고 있다.

　　가능한 한 미술평가에는 작품에 대한 해석, 예술적 제작활동, 논술, 비평적 반응 등 실천적 활동이 포함되어야 하며, 또한 미술 교육과정과 교사들에 의해 적용된 교육적 전략에 부합되어야 신뢰할 만한 평가라 할 수 있다.

　　'평가'와 '사정'이라는 용어는 종종 의미가 서로 바뀌어 사용되는

교사들은 교과서의 질부터 학교시설의 적절성, 개개인의 행동에 이르기까지 일련의 학교의 많은 부분에 관하여 정기적으로 가치 판단을 한다. 이처럼 대부분 평가는 비형식적으로 이루어진다. 예를 들어, 교사는 교실에 들어가면서 교실의 온도, 빛, 가구들의 정리정돈 상태 등을 살펴 본다. 교사는 상황을 평가하고 적절한 조치를 취한다. 학생들이 교실에 들어오고 수업이 진행되면서 교사는 누가 활동에 적극적으로 참여하는지 아닌지를 판단하여 적절한 교수방법을 활용하면서 다양하게 평가할 수 있다. 예를 들어, 교사는 집중하지 못하는 집단이 있을 때 다가가서 미술기법을 설명하기 위해 적절한 이유를 들어가며 칭찬하기도 하고 질책하기도 한다. 이러한 과정에 학생들이 어려움을 느낀다면 다음 활동 계획을 수정할 수도 있다.

형식적 평가

형식적 평가는 학생들의 성적을 사정하는 것에서부터 학교 정책 변화 프로그램 수정하는 것까지 순위를 결정하고 교육적 결정을 하는 데 중요한 정보를 얻기 위한 것이다. 우리는 전통적인 시험과 포트폴리오와 같은 더욱 신뢰할 만한 방법까지 포함해서 학생들의 발전 정도에 대한 형식적인 평가를 실행하는 다양한 방법들을 논의해 왔다.

학생들이 무엇을 배웠는가를 입증하기 위해 학교에서는 보통 형식적인 평가를 한다. 일반적으로 학생들의 발전 정도에 대한 기록이 필요하며, 이러한 사정 형태가 가장 우선되기 때문이다. 어떤 학습의 영역에서 학생들의 발전 정도에 대한 평가의 근거는 대개 그 영역의 목표에서 찾게 된다. 잘 진술된 목표는 그 과목이 제시하는 특별한 기여도를 반영할 뿐 아니라 학교 제도의 교육적 실천이나 철학적 기초를 반영한다. 어떤 학생의 진전에 대한 평가는 일반적으로 학교 체제와, 특히 교사가 기울인 노력의 효율성을 판단하는 기준이 된다.

평가와 수업은 달성하고자 하는 교육 목적과 목표에 준거해야 한다(제1장 참조). 평가는 목표와 부합해야 하며, 그 결과는 학생들에게 의미 있는 여러 가지 방식으로 진술되어야 한다.[3] 다음 다섯 가지 기본적 질문들은 모든 평가 체제에 적용될 수 있다.

· 누가 평가를 할 것인가? – 교사인가? 학생인가? 외부관리인가?
· 무엇을 평가할 것인가? – 태도인가? 기술들, 지식, 과정과 같은 교육과정인가?
· 누구를 평가할 것인가? – 초등학교 학생인가? 교사인가? 선택된 학생들인가?
· 평가의 범위는 어디까지인가? – 학생인가? 학급인가? 학교인가? 미술 프로그램인가?

마지막으로 가장 어려운 것은 아래의 질문이다.

· 평가의 기능과 목적은 무엇인가?

아이스너는 미술 프로그램에서 평가가 교사들에게 다음과 같은 사항에 도움이 된다고 말한다.

1. 진단
2. 교육과정 수정
3. 비교
4. 교육적 요구 파악
5. 목표 성취 여부 결정[4]

이 논의에서 우리는 교사들이 학생들의 전문적인 작품이 아니라 학생 자신, 학급, 교육과정 등을 평가하는 것임을 설명한다. 이런 논의를 통해 교사는 자신의 활동과 학생 활동을 평가하는 실제적인 문제 해결에 도움을 얻게 된다.

미술교육에서 평가에 대한 관심

교육적인 평가의 활용은 미술교육에서 전통적인 것과 현대적인 것으로 구별된다. 과거의 미술교육자들은 형식적 평가가 어린이들이 창조적인 작품 활동에서 학습하고 발전하는 데 방해가 된다고 염려해 왔다.[5] 전체적인 평가의 한 부분으로서의 평가 과정은 어린이들의 완성된 작품에만 너무 강조점을 두어 어린이들의 개인적 감정 표현을 억제하였다. 이러한 우려는 어린이들이 미술 매체로 실기에만 완전히 전념하는 미술 프로그램과 관련하여 가장 두드러지게 제기된다.

평가에 대한 이런 우려에 거의 모든 교육자들은 동의하며, 평가는 항상 교육과 따로 떨어져 생각해서는 안 되며, 교육 개선에 기여해야 한다고 주장하였다. 평가는 독단적으로 해서는 안 되며, 또한 그것이 어린이들이 미술에 대한 이해를 학습하고 발전시키는 것을 단념시켜서는 안 된다. 어린이들에게 완성된 작품을 지나치게 강조해서는 안 되며, 학습 과정과 창조 과정이 가장 중시되어야 한다. 시험과 같은 방법 역시 미술 교육과정에서 지배적이지 않아야 한다. 그렇지 않으면 교사들이 시험 결과를 위해 가르치게 될 것이다. 만일 미술 프로그램이 신뢰할 만하고 포괄적인 범위 안에서 사용된다면 평가의 부정적인 면은 피할 수 있을 것이다. 평가는 주제넘지 않아야 하며 학습 활동의 일부분, 예를 들어 학습의 흥미를 유발하기 위해 사용될 수는 있다.

학생의 발달 정도에 대한 평가

다른 과목과 마찬가지로 미술을 학습함에 따라 많은 요소들이 학생들의 진전에 영향을 미친다. 다음에 나오는 질문들은 교사들의 평가에 대한 답변에 도움이 되는 것들이다.

1. 학생들은 수업에서 긍정적 경험을 하고 있는가? 배우는 학습 환경이 교육의 목적에 적합한가?
2. 학습의 단계에 따라 변화가 요구되는가? 교수전략의 방향 전환이 보장되어 있는가? 집단별 학습과 개인별 학습 프로젝트는 어떠한가?
3. 학생들이 배운 것은 무엇인가? 수업에 대한 이전의 기대와 어떻게 관련되어 있는가? 학생들의 이전 경험과 어떻게 관련되어 있는가? 그리고 학생들 스스로의 장래 희망과는 관련이 있는가?
4. 교사들이 어떻게 더 효율적일 수 있을까? 학생들 진전에 관한 건전한 판단을 어떻게 내릴 수 있는가?
5. 교사들은 미술에서 학생들의 장단점에 대해 어떻게 의사 소통할 수 있는가? 교사는 학생들의 성취에 관해 다른 교사와 학교 행정가, 또는 부모와 어떻게 의사 소통할 수 있는가?

균형잡힌 평가 프로그램

학기 중에 이루어지는 평가는 주로 두 가지 목적으로 사용된다. 첫째는 전체적인 미술 수업에 관한 피드백이나 학생들의 진전 상황을 알기 위해서, 둘째는 학기말의 성적 결정을 하기 위한 기초로 사용된다. 교사가 지금 진행 중인 수업에 관한 교육적인 결정을 내리기 위해 취한 정보를 얻는 것을 '형성 평가'라고 한다. 융통성 있는 교사는 교육과정이 진행되고 있을 때 얻어지는 정보에 응답할 준비가 되어 있으며, 학생들이 이해하지 못한 교육과정 영역을 다시 가르치거나 교수 방식을 기꺼이 수정한다.

학생들이 얼마만큼 교육 목적에 도달하였는지, 반 전체의 도달 여부에 대해 교사가 종합적으로 진술할 수 있도록 도와 주는 평가가 '총괄 평가'이다. 학기 끝 무렵에 이루어지는 학기말 평가는 학생들의 학습 정도를 확인하고, 장래에 각별히 강조해야 할 교육과정 영역을 진단하는

데 중요한 역할을 한다. 이러한 평가에는 기말 시험이나 개인적인 인터뷰를 포함한 광범위한 평가 방안을 포함된다. 종종 이 시기에 교사들은 학생들 작품에 대한 더욱 서술적인 분석을 제공하거나 성적표를 부여하여 교육과정의 목적과 목표에 도달했는지 각기 학생들의 성취 상황을 기록해야 한다. 교사들은 이 성적 기록을 준비하기 위해 교수 후 평가뿐 아니라 학기 중에 얻은 모든 정보를 활용할 수 있다. 균형잡힌 평가 계획을 통해 학생 개인, 교육과정, 그리고 모든 미술 프로그램에 건전한 결정을 내릴 수 있는 적절하고 유용한 정보를 얻을 것이다.

어린이들의 창의적인 작품에 대한 평가

어린이들의 창의적인 미술 활동 작품을 평가하는 것은 교사들의 큰 고민거리이다. 이 주제를 논의하기 전에 교사들이 업무를 더욱 쉽게 받아들이기 위해서 다음과 같은 원칙을 제시한다.

1. 미술 학습의 모든 영역에서처럼 평가는 수업과 밀접하게 관련되어야 한다. 이것은 교사가 가르친 것을 어린이들이 배우기를 기대하고, 어린이들이 배울 수 있는 공정한 기회를 가지며, 어린이들의 기능과 이해의 정도를 평가하는 데 초점을 맞춘다는 것을 의미한다. 학생들의 발전 정도에 관한 평가는 그들의 장단점을 판단하는 수단이 아니라, 그들의 학습을 북돋을 수 있는 교사 능력을 가늠하는 데 더욱 중점을 두어야 한다.
2. 우리는 거의 학생들의 창의성이나 표현력을 평가하려고는 하지 않는다. 오히려 평가는 학생들이 수업 결과 무엇을 배웠는지에 초점이 맞추어져 있다. 학생들의 창의적이고 표현적인 노력을 항상 권장하고, 어느 쪽이든 어린이들의 발전 정도를 측정할 수 있다.
3. 미술 작품을 만드는 데 천부적인 재능을 갖지 않은 학생들도 포괄적인 미술 프로그램의 다양성을 통해 표현을 성공적으로 할 수 있다. 미술 작품 제작에 천부적인 재능을 보이는 학생들은 그들의 노력에 대하여 보상받아야 하며, 다른 학습 영역에서의 훌륭하게 진전하기 위해서도 필요한 일이다.
4. 미술 표현 수업의 일정 부분에서는 색상을 혼합하고, 색의 명도와 채도를 조절하며, 차가운 색과 따뜻한 색을 구별하는 능력 등과 관련되는 색채이론에 대한 지식과 같은 분명한 기능을 다루게 된다. 어린이들은 여러 가지의 미술

매체와 관련된 전문적인 기능과 원리를 적용하는 것을 배울 수 있다.

　　미술 프로그램이 지식과 기능 학습에 초점을 두면, 학생들은 학교의 다른 과목과 마찬가지로 미술도 가르치고 배워야 하는 것이라고 바로 인식하게 된다. 만일 어린이들이 이런 식으로 배우고 활동하게 되면, 그들은 명확히 정의되고 이해할 수 있는 목표 쪽으로만 나아갈 것이다. 완성된 미술 작품만을 의도된 학습에 반영하면, 뛰어난 작품만이 교실 수업에서 부각되고 논의되며 언급될 것이다. 교육과정에서 다른 과목처럼 미술에서 학생들은 타고난 적성이 어떤지에 따라 그 시작이 다르고, 동기유발과 적응력에 따라 빠르거나 느린 속도로 발달한다. 따라서 미술은 몇몇 소수의 '재능있는' 사람들을 위한 것이라는 생각은 사라져야 하며 미술은 모든 사람들을 위한 것이라는 인식이 강조되어야 한다.

　　교사가 시간이 다르면 수업목표가 달라지며, 특정 수업목표에 따라 적절한 다른 평가 절차를 사용해야 한다는 것을 인식하게 된다면, 미술 작품 평가에서의 많은 문제점들이 줄어들 것이다. 예를 들어, 수업목표가 특정한 작품 제작 기능을 습득하게 하는 것이라면 평가 역시 동일하게 특정 영역에 한정된다. 학생들이 공간을 표현하기 위해 사물을 중첩시켜 표현할 수 있는지, 수채 물감의 농도를 조절하는지, 물기가 있는 찰흙을 말아 쌓아서 그릇을 만드는지 교사는 쉽게 알 수 있을 것이다. 이와 같은 작품 제작 기능에서 학생들의 발전 정도가 평가될 것이며, 학생과 교사가 결과에 대해 서로 이야기를 나눈다면 학생들 스스로가 그런 기능을 개발시키는 방법을 알게 될 것이다.

　　그러나 미술 학습 모두가 수업과 평가간에 분명하게 관련되어 있는 것은 아니지만, 미술 활동 시간 동안 작품 결과보다는 활동 과정에서 학생들의 참여가 이루어져야 한다. 예를 들어, 수성 판화 잉크, 손으로 미는 롤러, 판화에 사용되는 여러 가지 도구를 담은 상자 등을 접하는 학생들은 그런 매체들의 가능성을 탐색하고 싶어할 것이다. 따라서 우리가 거는 교육적 기대는 학생들이 그런 미술 매체들의 특성과 가능성을 개별적으로 또는 함께 배우는 것이다. 적절한 교육적 평가는 학생들의 참여도, 진지한 학습의 집중도, 발견한 것을 공유하는 태도, 산만한 정도, 활동 정도, 과제에 대한 관심 등과 관련된 학습 환경의 질 등이 기록되어야

(1) 12세의 멜리사의 '나의 사람들' 이라는 제목의 그림은 기억 속의 사람의 모습을 그리고 있다. 이는 멜리사가 실사 관찰을 통해 그림을 그리는 지도를 받았더라도 거의 수용하지 않았음을 말해 준다. (2) 이 그림은 제6장에서 논의했던 윤곽선 방법을 사용하도록 일정 기간 지도한 결과물이다. 특히 목과 어깨를 다루는 능력이 발달하게 되면, 평가를 위한 분명한 하나의 기초를 제공할 수 있다. 하지만 평가 문제는 30초 동안 전자 음악을 듣고 그 반응을 표현하는 것이다. (3) 선으로 그린 그림 (4) 이 그림은 18세기 미술가 알렉산더 커즌스가 사용한 볼트 그림에 기초한 것으로 일련의 문제점들을 제시하고 있다(커즌스의 《그림을 그리는 독창적인 풍경 구성의 발명을 도와 주는 새로운 방법》 참조). 다 빈치는 구름 형태에서 연상되는 것을 탐색하였고, 커즌스는 잉크를 묻힌 종이뭉치로 표면을 눌렀을 때 발생하는 우연한 효과를 연구하였다. 실제로 예술가들 가운데 우연한 사건으로부터 아이디어를 얻는 경우가 있다. 문제는 그것을 모방하는 학생들을 어떻게 평가할 것인가이다. 우연성은 평가될 수 있는가? 만일 그렇지 않다면 이런 우연한 활동은 기회와 임의성에 기초하는 것인가?

1	2
4	3

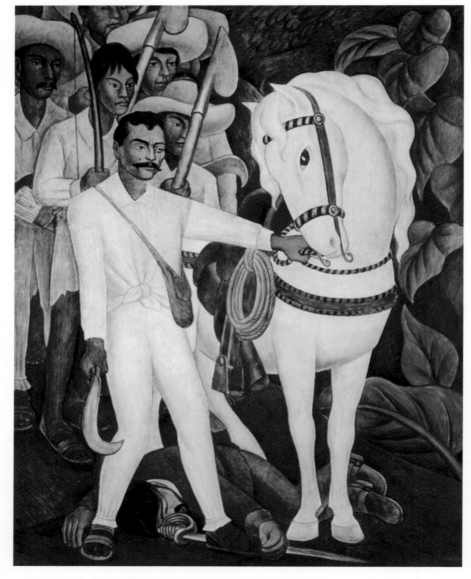

디에고 리베라, 〈농민 지도자 사파타〉, 1931. 교사들은 미술 작품을 서술하고 분석하며 해석하는 어린이들의 학습 활동에서 그들의 말이나 글을 통해 통찰력을 얻을 수 있다. 어린이들이 이런 프레스코를 살펴 보면서 넘어져 있는 남자, 그가 떨어뜨린 칼, 아름다워 보이지만 탄 사람이 없는 흰 말에 대해 어떻게 설명할 수 있는가? 가운데 인물의 손에 있는 도구, 쓰러진 인물 앞에 있는 그의 위치, 말의 고삐를 잡고 있는 것들을 어떻게 해석해야 하는가? 미술사 공부를 통해 작품에서 사람들이 입은 흰 옷, 도구, 모자, 작품의 오른쪽에 그려져 있는 농경지의 배경에 대해 어린이들은 무엇을 알게 되는가? 이 남자들은 누구이고 무엇을 하고 있는가? 이 작품의 사회적 주제는 무엇인가? 어린이들은 리베라, 그가 그린 멕시코의 사건들, 프레스코의 제작 과정 등에 대해 알고 있는가? 뉴욕, 현대 미술관, 애비 앨드리치 록펠러 컬렉션. ⓒ McRay Magleby.

한다.

앞에서도 언급했듯이 기대하고 있는 특별한 정보나 능력을 알아 보기 위해 시험으로 미술 활동을 평가하는 것은 부적절하다. 즉 학생들이 시도한 결과를 통제하거나 그 결과를 미적 수준을 판단하는 것으로 미술 활동을 평가하는 것은 부적절한 일이다.

개인들의 감정과 경험, 탐구 등을 북돋우기도 하는 반면, 정확한 전문적인 기능에 초점을 맞춘 수업 활동도 있다. 또 학생들에게 미술 개념을 요구하거나, 또는 그들의 연령 수준에 적당하고 그 시대에 이르기까지의 미술 교수법이 반영된 작품 제작 기능이 필요한 수업도 있다. '광범위한 미술 프로그램에는 다양한 교육적 목적과 다양한 평가 방법이 있다.' 학생들의 참여도와 특정 과제를 성공적으로 수행하여 완성된 작품의 질에 따라 학생들을 평가할 때, 이는 향상을 위한 진단이나 제안을 위한 것뿐만 아니라 그 성적 등급을 내기 위한 타당한 근거가 된다.

'누구나 보살핌이 필요해', 그리기 수업

2학년 학생들에게 주제가 모두 '애완동물을 보살피는 사람들'으로 동일한 커샛, 르누아르, 바실리예프와 같은 유명한 화가의 작품들을 보여 주었다. 그 작품의 내용을 분석하고 작가들에 대해 공부한 후 학생들에게 그들이 좋아하는 사물(인형, 장난감과 같은) 또는 애완동물과 함께 있는 그들 자신들을 그려 보라고 하였다. 이때 교사는 학생들이 '그들 자신의 감정과 그런 미술 작품에 표현된 유사한 감정을 연관시키도록' 의도했을 것이다. 평가는 다음과 같이 학생들이 할 수 있는 범위에 초점이 맞추어져야 한다.

 a. 그림에서 보살핌의 주제에 대해 인식하기

 b. 그림에 표현된 감정과 학생들의 감정 사이에 연계성을 말로 표현하기

 c. 보살핌의 주제를 그림으로 표현하기

이 수업에서 평가는 교사가 학급과 소집단의 토론, 각 학생 그림을 관찰한 결과로서 이루어질 것이다.[6]

미국의 그래픽 미술가 맥레이 매글레비는 〈평화의 파도〉에서 다른 메시지를 창조하여 호쿠사이의 〈거대한 파도〉에 의미있는 변화를 주었다. 1985, 세리그래프 포스터, 66×102cm. © McRay Magleby.

미술 비평에서의 학습 평가

제12장에서 논의한 대로 균형잡힌 미술 프로그램에서 학생들은 많은 작품들을 보고, 작품에 대해 깊이있게 반응하며, 그것을 논의하고 기록할 것이다. 그들은 작품에 대한 서술, 분석, 해석, 지식이 필요한 선호 등의 단계적인 접근법과 같은 미술 비평도 배울 것이다. 미술 수업에서 비평적인 영역에 대한 평가는 분명하다. 예를 들어, 교사들은 학생들의 미술 활동을 서술하고 분석하면서 강조점을 찾고, 시각적 균형 또는 왜곡 등의 개념을 적용할 수 있을지 판단하게 된다. 교사들은 학생들의 미술 활동을 분석하여 발전의 정도와 작가들이 작업하는 내용과 이유 등에 대한 이해 정도를 알 수 있다. 교사들은 특정한 미술 작품에 대해 그럴듯하게 해석하고 합당한 이유를 들어 가며 그 작품을 지지할 수 있는 능력으로 학생들의 발전 정도를 평가할 수 있다. 교사는 미술가들이 의도하는 목적을 달성하기 위해 어떻게 미술도구를 다루고 활용했는지를 어린이들이 보고 이해한 것에 대해 질문할 수 있다. 모든 경우에 교수의 수준과 평가의 방법들은 어린이들의 능력과 연령 수준에 맞아야 한다.

가쓰시카 호쿠사이, 〈거대한 파도〉, 후지산의 전망 36, 토쿠가와 시대, 1823-1829, 목판화, 폭 37cm, 보스턴 파인아트 미술관, 스폴딩 컬렉션.
이 작품은 다른 미술가의 작품들에서 그 출처를 알아볼 수 정도로 미국에 잘 알려진 몇 안 되는 일본 전통 미술 작품 중 하나이다.

〈거대한 파도〉에 대한 미술 비평 활동

이런 평가 활동은 작품에서 내용을 해석하기 위한 방법으로 형식적 분석을 활용하는 법을 배우기 위한 초등 고학년 학생용 단원이다. 이것은 현대의 작품과 이 작품을 세밀하게 비교할 것을 요구한다. 이런 방법은 교사들에게 형식 분석에 대한 학생들의 이해력과 대비되는 두 작품의 의미를 해석하는 능력을 보여 주는 증거를 제공해줄 수 있다. 동시에 이것은 학생들을 위한 학습 활동이다.[7]

〈거대한 파도〉

호쿠사이의 〈거대한 파도〉와 매글레비의 〈평화의 파도〉를 비교해 보자. 만일 여백이 부족할 경우 그리고 마지막 질문의 경우는 답변을 뒷장에 써보자.

호쿠사이의 〈거대한 파도〉	매글레비의 〈평화의 파도〉
1. 색:	색:
하늘	하늘
물	물
흰 파도	흰 파도
다른 색	다른 색
2. 파도의 모양 :	파도의 모양 :
3. 선의 활용 :	선의 활용 :
4. 질감의 활용 :	질감의 활용 :
5. 전체 구성 :	전체 구성 :

6. 매글레비가 호쿠사이의 작품을 단순화시킨 방법을 써보자.

7. 두 미술 작품은 동일한 느낌이나 생각을 표현하고 있는가? 만일 그렇지 않다면 그 차이는 무엇인가?

8. 어떤 작품이 더 관심이 가는가? 왜 그런가?

어린이들의 비평적인 이해력과 기능에 대한 평가 방법을 모색하려면 교사들의 독창성이 필요하다. 교사는 어린이들의 진행 과정에 관해 가장 의미있는 질문을 해야 하며, 또한 이러한 질문에 대한 반응에서 의미있는 정보를 수집하기 위한 방법을 강구해야 한다. 교사는 미술의 목적과 기능에 관한 어린이들의 이해력에 대해 모든 증거를 수집해야 한다. 교사는 자신의 학생들이 미켈란젤로의 〈피에타〉, 리베라의 〈농민 지도자 사파타〉, 제임스 플래그James Flagg의 〈난 널 원해〉, 마야 잉 린의 〈베트남 재향군인회 기념비〉, 주디 시카고의 〈만찬 파티〉 등과 같은 미술 작품에서의 지적, 종교적, 정치적, 사회적 주제에 대한 지식과 인식을 더 많이 배울 수 있도록 노력해야 할 것이다. 교사는 미술 관련 학문들로부터 내용을 통합한 학습 활동을 평가하기 위해 여러 가지 방법을 사용해야 할 것이다.

교사는 또한 학생들의 발전 정도에 관한 더 광범위한 문제에 주의를 기울여야 한다. 미술 프로그램이 진정 미술 작품에 좀더 완전하게 반응하도록 학생들에게 도움을 주고 있는가? 그 프로그램에 대해 만족을 하고 있는가? 교사가 이런 질문들에 대한 정보를 얻기 위한 증거자료는 무엇인가? 교사는 학생들이 미술에 관한 긍정적인 태도를 갖게 된 증거자료를 확보할 수 있는가? 수업은 인간의 삶 속에서 미술의 목적과 기능을 좀더 넓고 깊게 이해하는 데 학생들에게 도움을 주었는가? 어린이들이 자신들의 미술 선호도를 말하는 데 타당한 근거를 댈 수 있는가? 어린이들이 이러한 활동들을 즐기는가? 이 장에서 논의된 평가의 여러 가지 방법들은 위에서 제시된 질문들에 대해 답할 수 있도록 교사들을 도와줄 것이다.

미술사 학습의 평가

미술사에 대한 학습은 광범위한 범위의 주제를 포함한다. 실제로 미술사를 공부함으로써 세계사를 공부할 수 있다. 내용이 방대하기 때문에 교육과정의 내용으로 무엇을 선택하는지가 중요하다.

제13장에서 언급한 대로 미술사를 가르치는 것은 언어적 형태보다는 여러 시대와 문화의 미술 작품이나 양식들의 시각적 형태를 통해 이루어진다. 미술사의 주제는 어린이들의 흥미와 직접적으로 관련되는

데, 대부분의 인간 경험 주제들이 과거와 현재의 미술을 통해 시각적 형태로 이용할 수 있다. 미술에 관한 책, 잡지, 비디오, 슬라이드, 작품, 작품 사진 등을 쉽게 이용할 수 있는 것이다.

평가 방법은 교사의 수업 접근 방법에 따라 달라진다. 만일 수업이 어린이들에게 중국 미술의 특성을 이해시키려 하였다면 평가는 수업 목표에 맞추어 일반적이어야 한다. 예를 들어, 어린이들에게 다양한 문화의 미술 작품 슬라이드를 보여 주고 이 중에서 중국 작품이 어떤 것인지 골라내도록 하였다고 해보자. 만일 어린이들이 그것을 골라내지 못하였다면 교수방식은 수정되어야 한다. 미술사를 지도할 때는 학생들에게 가르칠 특정한 정보에 대해 정확해야 하며, 그러고 나서 특정 미술 작품의 작가, 양식, 시대, 나라 등에 대해 확인할 수 있는 전통적인 객관식 시험을 적절하게 활용해야 한다. 미술사를 공부하였다면 평가도 이에 맞게 행해져야 한다. 예를 들어, 미술사 수업이 다른 시대, 다른 문화와 미술의 기여도를 이해하고 감상하도록 어린이들을 도와 주는 내용이었다면 평가 역시 이런 목표에 맞게 이루어져야 한다는 것이다. 태도와 선호도 측정은 종종 객관적인 측정 못지않게 이런 영역에서 유용하다.

미학에서 학생의 진전 정도에 대한 평가

균형잡힌 미술 프로그램은 미학이나 예술 철학의 학문에서 도출된 내용을 포함한다.[8] 미학자들은 사람들이 미술에 관해 이야기할 때마다 제기하는 흥미로운 질문들에 대해 다룬다. 심지어 어린 아이들도 '왜 이것은 미술 작품인데, 저것은 미술 작품이 아닌가요?'라고 묻는다. 미학자들은 미술의 기초적인 개념, 아름다움, 미술의 특성, 미술에 관한 판단 등을 연구한다.

미학적 질문들은 다른 미술 학문들과 관련된 수업 활동 안에서 통합된다. 미학 영역에서 학생들의 성취도 평가는 대개 수업 목표와 전략에 좌우된다. 미학에서 정의되는 기초적 질문에 관하여 어린이들이 읽고 쓰는 언어 사용에 초점을 맞춘 평가 전략도 있다. 어린이들은 자기 연령에 맞는 수준에서 미술의 본질을 곰곰이 생각하고 나름대로 결론을 내리기도 한다. 중학년 어린이들은 실제 나무와 나무 그림, 나무 사진을 비교해 봄으로써 자연과 미술의 차이점을 이야기할 수 있을 것이다. 예를 들

어, 고학년 학생들에게 '미술의 목적이 미적 작품을 창작하는 것'이라는 철학적인 입장에 대해 지지하거나 거부하는 세 가지 이유를 말할 수 있게 한다.

학생의 발달 정도에 대한 평가 방법

평가는 최근의 일반적인 교육 개혁의 담론에서 매우 중요한 주제이다. 많은 실현 가능한 대안들이 발표되었는데 예를 들면 '목표 2000: 미국의 교육'(2000년에 연방재정기금 10억 달러를 받음), '미술교육의 국가 표준', 미술에 대한 국가교육기준안(NAPTS), 미술교육 발전에 관한 1997년 국가평가보고서, NAEA의 미술교사 자질에 관한 기준안 등이 있다.[9] 이러한 출판물과 프로젝트는 교육 평가를 교육 개혁의 실현을 위한 중요한 구성 요소로 보고 있다. 미술교육계의 지도자들은 교육의 내용과 질에 광범위하게 영향을 미칠 이러한 활동에 열성적으로 참여하고 있다.

전통적으로 평가를 실행하는 가장 중요한 방법은 선다형이나 진위

조지아 오키프, 〈붉은 언덕과 뼈〉, 1941, 캔버스에 유채, 필라델피아 미술관, 앨프레드 스티글리츠 컬렉션. 오키프의 생애라는 역사적 배경이 학생들이 이 작품을 이해하는 데 도움이 될 것이다. 그들은 미술가의 사진과 함께 표백된 동물의 뼈와 불모지의 붉은 땅이 그려진 이 그림을 연상할 수 있을 것이다. 이런 학습과 연상을 미술가의 삶과 작품에 대한 학습에서 제시된 주제와 기법을 선택하여 학생 자신의 미술 작품 제작에 적용할 수 있다. 평가의 한 방법으로 교사는 학생들이 미술가와 그들의 작품에 대한 지식과 이해를 드러낼 수 있도록 개별 미술가를 존중하면서 그 작품을 제작해 보도록 할 수 있다.

형 문항이 표준화된 시험의 형태였다. 그러나 교육자들은 관점이 협소하고 편향되어 나타나기 쉬운 이러한 지필 시험을 다른 대안 평가로 발전시켰다. '대안 평가'라는 용어는 '실질 평가' '수행 평가'와 비슷한 의미로 사용된다. 대안 평가에 대한 관심으로 교과 내용의 경계를 넘나들게 되었고, 전시, 실험, 출판, 포트폴리오 등에 초점을 맞추어 논의된다. 대안 평가는 학생들이 반응을 선택하기보다는 산출하게 하고 "복잡하고 의미있는 과제를 능동적으로 성취하는 한편 현실적이고 실질적인 문제 해결을 위해 사전 지식과 최근의 학습, 관련된 기능을 효과적으로 사용한다."[10] 학생에 대한 대안 평가, 실질 평가, 수행 평가는 다음을 포함한다.

1. 학생들의 학문적 탐구에 접근하는 과제에 대한 평가
2. 단편적인 부분이 아닌 전체적인 지식과 기능에 대한 고려
3. 현재 평가되고 있는 사항과 그 외의 것을 포함하는 학생의 성취도 평가
4. 수업과 학습의 과정과 그 결과, 그리고 그 모두에 대한 참여

교훈적인 전시, 미술사의 내용

5학년 학생들은 여러 시대 미술가들의 작품들을 통해서 정물화, 풍경화, 인물화 등에 관한 미술 수업에 참여하게 된다. 학생들은 각 주제에 맞게 그림을 그린다. 학교 복도의 전시 활동을 통해 마지막으로 평가되는데, 학생들이 배운 것을 학교의 쉬는 시간에 시각적으로 전달하는 것이다. 이를 위해 학생은 다음과 같은 활동을 한다.

 a. 정물, 풍경, 인물에 대한 개념을 잘 예시하는 작품의 사진을 선택한다.
 b. 각각의 작품에 대해 기본적인 정보들, 즉 제목, 작가, 날짜, 크기, 간단한 참고사항들을 정리하여 꼬리표를 만든다.
 c. 그림을 그린 학생 개인의 진술과 꼬리표에 따라 그림들을 골라 대지를 대어 꾸민다.
 d. 교사들(또는 자원봉사 학부모)의 도움으로 전시회를 연다.

평가는 전시회 그 자체에 대한 관찰과 과제를 얼마나 잘 수행했느냐에 의해 이루어진다. 또한 학생들이 전시하면서 보인 협동심, 서술한 내용의 질, 성취감, 자신감 등을 평가하게 된다.

5. 다른 학생의 평가와 함께 학생 자신의 성취도 평가에 대한 평가
6. 학생들이 자신의 작품에 대해 공개적으로 발표하고 설명할 수 있는지에 대한 평가[11]

대안 평가에 대한 이러한 준거는 미술교육에서의 평가와 관련되어 있다. 실제로 학생의 포트폴리오 작업에 대한 개념은 미술계에서 오래된 역사를 가지고 있었고 현재는 다른 대안으로 인식된다(434쪽 포트폴리오 부분 참고).

굿래드Goodlad는 학교 프로그램에서 미술교사가 다른 과목의 교사들보다 더 다양한 교수방법을 가지고 있음을 발견하였다.[12] 같은 관점에서 다른 과목과 다르게 미술은 시각적, 언어적인 내용들과 많이 관련되고 학생의 창의적인 작품도 포함하기 때문에 평가 방법도 다양하게 적

용해야 한다. 다음은 종합적인 미술 프로그램의 평가에서 사용되는 전통적이거나 대안적인 전략들의 예이다.

관찰

학급 학생들의 과제는 형태를 만드는 전통적인 기법들을 배우기 위한 준비 과정으로 찰흙의 특성을 탐색해 보는 것이다. 교사는 학생들이 과제에 참여하여 집중하는 정도와 찰흙으로 하는 빚기, 굴리기, 찍기, 새기기 등의 작업을 관찰한다. 소극적으로 반응하는 학생들에게는 교사의 관심과 격려가 필요하다.

인터뷰

교사는 수업 중, 학생이 그림 그리는 것을 왜 어려워하는지에 관심을 가진다. 교사는 교실 구석에 혼자 떨어져 있는 어린이와 이야기를 나누면서 무엇이 문제인지를 알려고 노력한다. 또한 교사는 미술 작품들이 어떻게 만들어지고, 미술가들이 어떤 일들을 하며, 미술가들이 어떤 교육을 어떻게 받았는지 등에 관해 학생들이 알고 있는 것을 더 많이 기억하도록 한다.[13] 교사는 5, 6명의 학생들과 이야기를 나누면서 회화 작품 사진을 보여 주고 그들에게 관련된 일반적인 질문을 한다.

토의

교사는 학생들이 미술 작품에 대해 어떻게 해석하며 반응하는지를 더 많이 알고 싶어한다. 교사는 일련의 회화 작품 사진을 학생들에게 보여 주고 토론 수업을 진행한다. 보여준 각 회화 작품은 그 이전의 작품보다 추상적인 것이다.

작업 활동

교사는 기본적인 색과 검은색, 흰색의 템페라 그림 물감을 학생들에게 나누어 주고 붓과 물을 준비하게 한다. 또한 도화지 한 장을 6개의 직사각형으로 나누게 한 후, 각 공간에 주황, 녹색, 보라, 연초록, 갈색, 연파랑색을 혼색하여 색칠하게 한다. 또 교사는 각 학생들에게 투명 비닐로 씌운 정물화 사진과 유성펜을 준다. 학생들에게 자신이 가장 관심 있

는 부분에 동그라미 표시를 하게 하고 긍정적인 부분에는 더하기 표시를, 부정적인 부분에는 빼기 표시를 하게 한다.

점검표

교사가 수업 시간마다 작품에 대한 토의를 진행할 때, 참여하는 학생들에 대한 점검표를 만들어 표시한다. 교사는 참여하지 않는 학생들을 격려하고 반응하게 한다. 또 다른 경우에는 여러 그림 조각을 모아 전체 그

카를로스 알마레즈, 〈탐욕〉, 1982. 이 작품의 주제는 무엇인가? 해석에 어떻게 도움을 줄 수 있는가? 두 동물의 모습에서 특징적인 것은 무엇인가? 색의 선택을 통하여 알 수 있는 미술가의 감정은 어떤 것인가? 색조, 명도, 채도, 관련성에 따라 색을 설명해 보자. 이 작품을 오키프의 붉은 언덕과 동물의 뼈 그림과 어떻게 비교할 수 있는가? 오키프의 작품의 분위기와 비교해서 알마레즈의 작품 분위기는 어떤가? 교사는 이처럼 질문을 구성할 수 있고, 설문지, 토론, 논술, 인터뷰, 미술 작품 창작 등과 같은 다양한 평가 도구를 통하여 어린이들에게 답변하게 할 수 있다. (존과 린 플레셋 컬렉션)

림으로 결합하는 학생들을 지켜 보면서 각 학생들이 만족스럽게 활동에 참여하고 있는지 표시한다.

질문지

교사는 다양한 문화의 건축 양식과 그것이 발달한 이유를 배운 학생들에게 평가할 수 있는 질문지를 준다. 또한 구리 세공 과정의 세부 사항에 대한 질문지에 대답을 요구할 수 있다. 각 학생은 질문지에 100퍼센트 정확하게 표기해야 하고, 그 질문지에는 실제 제작에 따르는 위험과 안전에 대한 주의사항에 대한 항목을 포함한다.

시험

교사는 학교의 학기 동안 몇 가지 학습 내용에 대해 질문하는 선다형과 단답형의 객관식 시험을 낸다. 항목들에는 미술 학습의 미학, 비평, 미술사, 미술 표현의 분야들이 있다.

논술

교사는 각 학년의 쓰기 능력의 적절한 수준을 고려하여 조각에 대해서

내가 비디오에 나온다, 자화상 수업

이 수업은 기존의 자화상 수업과 같은 맥락이다. 학생들은 기존 또는 현재의 여러 자화상 작품의 예들을 감상하고, 그들의 표정, 선호하는 것, 성격 등을 가장 잘 표현할 수 있는 어떤 종류의 그림이나 상징, 이미지를 사용하여 자화상 콜라주를 만든다. 완성된 콜라주 작품은 전시하고, 교사는 각 학생들이 학교 밖에서 만들고 활동하는(학부모와 학생들이 함께하는) 모습을 담은 비디오 테이프를 상영한다.

동료 평가로서, 수업에서 어떤 학생의 자화상과 비디오에 촬영된 모습을 비교하여 그 작품이 얼마나 잘 조화되었는가, 자화상으로서 각 콜라주가 얼마나 효과적으로 표현되었는지, 타당한 근거를 가지고 설명을 하게 한다.

쓰도록 한다. 학생들은 자신들이 수업 중의 크고 작은 토론에서 수업 중 몇 번 실제로 해본 미술 비평의 기능들을 활용하게 된다.

시각적 확인

학생들은 수업 중 학습한 미술가들의 작품을 슬라이드로 본다. 학생들에게 그들이 수업 중 배운 여러 범주들에 따라서 또는 미술가와 스타일에 따라서 작품을 확인하게 한다.

태도 평가

교사는 학생들이 미술에 대해 말하고 쓰는 것뿐만 아니라, 미술 작품을 만든 것을 포함하여 미술교육의 새로운 접근에 어떻게 반응하는지에 대해서도 관심을 갖는다. 개개 학생들의 이야기와 토의에 더하여 교사는 특정 학습 활동에 대한 학생들의 느낌을 묻는 질문지를 개발하여 답하게 한다.

포트폴리오

학생들은 미술 작품, 연습, 쓰기 과제물, 기록, 학급의 유인물 등 사실상 미술시간에 만들어낸 모든 것들을 파일에 정리한다. 교사는 정기적으로 각 학생에 대해 개별적으로 이런 작업을 점검하고 미술에 대한 학생들의 학습, 진전, 영감에 대해 논의한다.

학생 작품에 대한 판단

미술 프로그램이 실기 중심일 때, 많은 교사들은 평가의 근거를 마련하는 것과 학생들의 미술 작품에 대해 점수를 매기는 것은 당연히 자신의 판단이라 생각한다. 미술교사들은 자신들의 판단으로 갖게 될 편견과 모순을 지각하고, 이에 평가 자체를 피하고 싶어할지도 모른다. 그러나 미술에 대한 판단은 미술 비평의 주요한 부분 중의 하나이고 이것은 균형 잡힌 미술 프로그램에 필수적이다.

미술교사는 적절한 맥락에서 학생들의 미술 작품들에 관하여 미적 우수성을 판단할 수 있다. 특정한 미술 기법과 원리, 이해를 지도하고, 다양한 평가도구를 사용하는 균형잡힌 평가 프로그램을 적용하는 교사들

은 학생들의 미술 작품을 판단하는 데 자신감을 갖게 될 것이다. 하나의 예를 들어, 일련의 학습 활동을 통하여 학생들이 기본적 색채이론과 구도, 기본적 회화 기법의 활용에 초점을 맞춘 교육과정을 접하게 되면, 이 과정 속에서 완성된 그림들은 학생들이 배운 개념을 적용한 증거물들이 되므로 교사는 그것을 보고 미적 기준에 따라서 판단하게 된다.

표준화된 미술 검사

평가의 기법들은 가장 형식적인 시험에서부터 '어린이와의 대화'라는 비형식적인 것에 이르기까지 매우 광범위하다. 1920대와 1930년대로 거슬러 올라가는 마이어-시쇼어 미술 판단 검사, 매커더리 미술 검사, 브라이언-슈왐 검사 등의 표준화된 미술 검사방법은 매우 유용하다. 표준화된 미술 검사법들이 흥미롭고 자극적임에도 그것들은 대개 완전히 신뢰할 수는 없으며 교실 상황의 특정한 요구에 적용하기 어렵다.[14]

몇십 년 전, 표준화된 검사법의 전성기 이래 미술 능력 검사의 경향도 특정한 목적을 지향해 오고 있다. 즉 검사법이 교사들이나 혹은 일정한 종류의 정보에 능통한 연구원들에 의해 고안되고 있다는 점이다. 많은 목적들을 위해 검사법이 만들어지지만, 모든 검사법은 공통적으로 일련의 교육적 목표와 비교하여 행동의 적절성에 대해 판단한다. 어떤 검사든지 학생들의 행동, 작업 과정, 기능과 미술에 대한 지식에서 교사가 중요하다고 생각하는 것들을 반영하여 만든다. 검사는 형식적일 수도 있고 비형식적일 수도 있다. 그리고 그것은 단지 학생의 특성을 측정하기 위해 수업 동안 적용할 수 있는 진단 도구의 형태로 수업에 앞서 쉽게 실시할 수도 있다. 어떤 경우에도 검사는 단지 학생 변화의 성향과 특성을 측정하는 많은 방법 중 하나일 뿐이다.

교사에 의해 고안된 형식적 검사

전문가들에 의해 고안된 표준화 검사법 외에 담임교사들에 의해 만들어진 검사지가 있다. 만약 교사가 그 중요성을 이해한다면 그런 검사들이 종종 유용할 수 있다. 때때로 교사는 학생들이 미술 프로그램의 어떤 부분을 파악했는지 아닌지를 알아 보기 위해 검사법을 사용하고 싶어할 것이다. 예를 들어, 특정 매체나 미술가들의 삶을 둘러싼 배경 지식, 혹은

비디오와 광고, 그래픽 디자인 활동

이 단원은 잡지나 TV에 나오는 광고와 같은 그래픽 디자인에 관한 것이다. 이 단원을 진행하는 동안 어린이들은 자신만의 작품 디자인을 만들고 이야기 삽화를 그리게 된다. 학생들이 광고의 유행성을 인식하고, 그 특성과 동기를 판단할 수 있도록 도와주기 위해, 교사는 녹화된 30분 정도의 텔레비전 프로그램을 보여 준다. 학생들은 텔레비전 프로그램과 상업적 광고에서 그래픽 디자인의 활용에 대해 메모할 것이다. 비디오 테이프를 관찰하면서 교사는 학생들의 문자도안 능력, 레이아웃, 일러스트레이션, 애니메이션, 컴퓨터 그래픽 등에 대한 능력을 평가할 수 있다.

교사는 이런 평가를 따르거나 그 대안으로 유명한 잡지를 수집하여 나누어 주고 각자 학생들에게 그래픽 디자인, 포장디자인, 일러스트레이션의 최고의 본보기로 여겨지는 것을 고르도록 한다. 학생들은 그 이미지를 잘라서 풀칠하여 종이 위에 붙이고, 그 이미지가 어떻게 만들어지고 그것을 선택한 이유에 대해 한 단락 정도 기록한다. 교사는 학생들의 그래픽 디자인에 대한 이해도를 평가할 수 있으며, 그 수준을 판단하고 근거를 설명하는 그들의 능력도 평가할 수 있다.

물감 사용 기법 등에 대한 학생들의 지식에 기초한 몇 가지 질문을 제시하는 것이 도움이 될 것이다.

다음의 채워넣기 문제는 혼색에 대한 지식을 검사하는 데 사용될 수 있다.

빈칸을 채워라.

1. 빨간색 템페라화를 '어둡게' 하기 위해서 _____ 첨가한다.
2. 빨간 수채 물감의 '옅은 색'을 얻기 위해 _____ 첨가한다.
3. '파란색'을 회색으로 바꾸기 위해서 _____ 첨가한다.
4. '녹색'을 회색으로 바꾸기 위해서 _____ 첨가한다.

긴 기간의 수행: 금융시장의 증시는 오르락내리락하지만, 당신의 통찰력은 항상 한 자리에 머물러 있습니다. 그래서 금융시장을 멀리 내다보고 신속하게 반응할 줄 아는 능력을 갖춘 은행이 당신에게 필요합니다. 150년이 넘도록 우리 회사의 능력과 장래성에 대한 고객들의 신용은 본사를 세계에서 가장 큰 금융회사로 만들어 놓았습니다. 간단히 말해, 본사는 현재에도, 그리고 미래에도 고객들이 요구하는 것들을 제공해줄 수 있습니다.

개인의 은행업무는 **UBS**

당사 서비스에 대해서 좀더 알고 싶다면 www.ubs.com으로 접속하세요. UBS AG, Hanspeter A. Walder, New York Branch, 10 East 50th street, New York, New York 10022, Tel: (212) 574-3293.

《뉴요커》에 실린 광고(무제), UBS 광고, UBS 제공, 뉴욕.
그래픽 디자이너들은 순수 미술적인 많은 아이디어들을 사용한다. 이 광고에 나타난 포스트모던적인 감성은 사물들 사이(수영하는 사람, 출렁이는 물결, 그리고 저녁노을)의 애매한 관계로 나타나고 있다. 광고주는 이 광고를 보며 '이게 은행 광고'냐고 묻는 사람들이 그저 광고를 힐끗 보거나 그냥 넘겨 버리는 사람들보다 그 은행에 대해 더 잘 기억하리라고 생각한 것이다.

다음과 같이 논술식으로 표현할 수도 있다.

 템페라 물감을 혼합해서 회색을 얻는 두 가지 방법에 대해 써라.

선다형 시험은 어린아이들에게 더욱 유용하다. 왜냐하면 그것들은 대답을 쓰도록 요구하지 않기 때문이다. 다음을 예로 들 수 있다.

 빨간색 템페라 물감에 더해질 때 '어두운' 빨간색이 나오는 것은 어떤 색인가?
 a. 녹색 b. 흰색 c. 검정

또 하나의 인지 영역은 슬라이드와 작품사진을 바탕으로 할 수 있다. 어린이에게 루오와 렘브란트의 그림을 보여준 후 다음 사항을 질문한다.

 루오에게 큰 영향을 준 예술 형태는?
 a. 인상주의자 그림들 b. 스테인드글라스 c. 건축물들

 렘브란트가 자신의 작품 효과를 얻기 위해 사용한 방법은 다음 중 어느 것인가?
 a. 명암법 c. 광택 내기
 b. 두껍게 칠하기 d. 위의 모든 것

 시험 문항을 구성하는 가장 쉬운 방법은 개인적인 표현력과 미술적 창의성을 발달시킬 목적과는 달리 사소한 기법적인 질문들로 만드는 것이다. 가장 중요한 교육 목표일수록 적절하게 평가하기가 복잡하고 어렵다. 교사들은 학생들과 미술 교육과정, 학교의 환경에 따른 요구와 필요 요건들을 충족시키는 창의적 평가 전략을 개발할 수 있다. 예를 들어, 비티Beattie는 미술교육에 대한 59개의 평가 전략을 제시하였다.[15]

비형식적 평가

일화기록법

'일화기록법anecdotal method'으로 알려진 또 하나의 평가 방법은 고려해볼 만하다. 이 방법에서 교사는 주기적으로 세 영역의 준거에 있는 질

문을 바탕으로 각 어린이들에 대한 관찰을 기록한다. 그러한 세부적 반응에 대한 기록이 쌓이면 학생의 발전에 믿을 만한 지침이 될 것이다. 그것은 최소한 미술 학습에서 학생들의 장점과 약점들에 대한 몇 가지 구체적인 증거들을 학생과 교사에게 제공한다.

다음은 활동에 대한 점검표 항목에 따른 초등 1학년인 여섯 살 어린이에 대한 기록 내용이다.

교사들 또한 포트폴리오를 주기적으로 검사한 후에, 때때로 논평들을 생각해야 한다. 점검표는 이러한 논평을 쓰는 지침서로서 사용되지만 항목마다 모두 언급될 필요는 없다. 이런 기록들로 작업 전체에 대한 일반적이고 대체적인 인상들을 파악할 수 있다. 다음은 교사가 개인적 파일을 위해 쓴 어린이들에 대한 기록의 예이다.

'존(6세, 1학년)' 존은 자신의 그림에 다양한 개인적인 경험들을 사용한다. 그리고 그는 최근에 분명히 집에 대한 상징을 개발하기 위한 노력을 지속하고 있다. 한데 이 아이의 작품이 지난 주에 후퇴한 것처럼 보인 것은 매우 이상한 일이다. 하지만 그는 열심히 하고 있고 집단 활동에도 잘 참여한다.

학생	논평
1. 커샛의 작품을 서술하는 데서 선, 형태, 질감의 개념을 사용할 수 있는가?	"그림을 보는 데 매우 흥미있는 것처럼 보인다. 집중력이 좋다."
2. 미술 작품 사진에 대한 학급 토론에 참여하는가?	"아프리카의 가면에 대해 특별한 관심을 보인다. 가면에 대해 느끼는 특성들을 아주 지각적인 말을 사용한다. 아프리카 미술에 대한 도서관 책 중 하나를 언급하였다."
3. 따뜻한 색과 차가운 색들과 원색에 따라 미술 그림엽서를 유형별로 구분하는 집단활동에 참여하는가?	"그룹 활동에서 공유와 협동에 약간의 어려움이 있다. 그룹 활동을 위해 특별한 도움이 필요하다"
4. 일본 판화와 폴록의 그림에 대한 반응으로 이루어진 선 그리기는 완성하는가?	"먼저 이 활동에 대한 목적이 분명하지 않다. 그림이 전시되고 토론될 때 즐거워하는가?"

'로베르토(11세, 6학년)' 이 아이는 감수성이 뛰어나다. 박물관 견학에서 몇 개의 조각 작품에 대한 글에 느낌을 잘 나타내었다. 이 아이는 실제로 본 조각 작품에 매료되었다. 그리고 특히 루이스 네벨슨의 색칠된 나무 조각 작품들을 좋아하였다. 그의 글쓰기는 향상되고 있지만 때로는 거의 읽을 수가 없다. 미술 용어를 사용하는 것을 그의 나이에 비해 뛰어난 편이다.

'베티(10세, 5학년)' 베티는 부주의하고 실수를 잘한다. 이 아이의 판화는 지저분하고 그림들에는 손가락 자국들이 있다. 이 아이는 붓을 씻지 않았다. 하지만 우리 연극 무대의 관리 능력이 뛰어나다. 베티는 그림을 그리고 칠하는 것보다 조각 작품을 만드는 데 더 익숙해 보인다. 찰흙으로 만든 최근 조각 작품도 아주 열정적이었다. 새로운 재료들을 개발하기 좋아하고 지난주에는 학교에 조각할 나무를 가져왔다.

점검표와 다른 기록들에서 나온 자료들은 교사가 학생의 발전 정도를 평가하는 데 크게 도움이 된다. 그러나 기록을 계속해가는 것과 함께 주기적인 학습과 비교를 위해 어린이의 실제 미술 작품들에 대한 파일 정리 또한 필요하다. 대부분 공간 부족으로, 교사들은 평면 작품 외에 보관하기가 어렵다.

이런 평가 방법들을 통해 교사들은 어린이의 발전 정도를 가장 일반적인 용어로 요약할 수밖에 없다. 그러나 교사들이 어린이들의 진전을 기록한 그러한 요약들은 어린이 복지에 관심있는 부모들과 다른 사람들에게 가치로운 것이다.

미술 성적표 작성

어떤 학교 체계든 학급 어린이들의 부모들에게 발달 정도를 보여 주는 성적표를 보낸다. 이것은 학교의 전통적이고 필수적인 역할 중 하나이다. 부모들에게 보낼 성적표 작성에 몇 가지 명심해야 할 것이 있다. 첫째로 모든 부모들이 성적표의 내용을 쉽게 이해할 수 있어야 한다. 복잡한 상징을 사용한 성적표나 다른 사람들이 쉽게 이해할 수 없는 매우 전문적인 '교육 용어'로 씌어진 성적표는 대부분의 부모들이 이해하지 못할 것이다. 둘째로 성적표는 미술 프로그램의 목적과 실천 내용을 반영해야 하고, 한 개인으로서 학급의 한 구성원으로서 어린이에 대한 언급이 있어야

미술에서 학생의 발전 정도에 대한 평가 도구

다음은 앞서 말한 방법들이 반영된 평가 도구들의 몇 가지 예이다.

면접 일정표의 예

이러한 유형의 일정표는 중학년 어린이들에게 사용될 수 있다. 교사는 최근의 프로젝트에 의한 면접을 실시하고, 적절히 기록하기 위해 일정표를 사용하며, 일정 기간의 발전 정도를 알고 미래에 참고하기 위해 일정표를 만들 수 있다.

학생 이름: _____ 학년: _____

	예	아니오	논평
1. 작품을 시작하기 전에 네가 하고 싶었던 것이 뭔지 알았니? 　무엇이었니?	_____	_____	
2. 작품을 만드는 동안 생각이 바뀌었니? 왜 그랬니?	_____	_____	
3. 작업이 잘 진행되었다면 그 이유는 무엇이니?	_____	_____	
4. 작업이 잘 진행되지 않았다면 그 이유는 무엇이니?	_____	_____	
5. 네가 작품을 만드는 동안 이상하거나 　특별한 것을 발견했니?	_____	_____	
6. 너의 문제나 주제를 만족스럽게 해결했니?	_____	_____	
7. 네가 바꾸고 싶은 부분이 있니?	_____	_____	
8. 네가 모든 문제들을 해결하지 못했지만 　이것을 만드는 게 즐거웠니?	_____	_____	
9. 너는 이 같은 활동을 다시 하고 싶니? 왜 그렇지?	_____	_____	
10. 작업을 마치면서 네가 성취한 것에 대해 만족하니? 왜 그렇지?	_____	_____	

출처: 이 평가 도구는 브리검영 대학 도너 케이 비티에 의해 개발되었다.

점묘법 평가표

이것은 교사가 수업의 부분으로 가르친 활동의 특정한 준거에 초점을 맞춘 미술 작품을 위한 척도 평가의 예이다.

학생 이름: _____ 학년: _____

지시사항: 아래의 목록들은 미술실 활동의 결과인 미술 작품과 관련된 평가 기준이다. 아래의 1에서 5번까지의 기준은 다음과 같다.

1. 이 영역에서 학생의 활동은 일반적인 작품보다 '가장 낮은' 수준이다.

2. 이 영역에서 학생의 활동은 일반적인 작품과 비교해서 단지 '평이한' 수준이다.

3. 이 영역에서 학생의 활동은 일반적인 작품보다 '능력있고 잘하는 편'이다.

4. 이 영역에서 학생의 활동은 일반적인 작품보다 '훨씬 뛰어난' 것이다.

5. 이 영역에서 학생의 활동은 일반적인 작품과 비교해서 '가장 뛰어난 것'에 든다.

각 항목들에 대한 당신의 판단을 가장 잘 서술하는 범주를 정해 그 숫자에 동그라미를 해서 작품의 질에 대해 평가해 보자.

미술적 능력

1. 명도의 강한 대비(짙은 검정과 가장 밝은 흰색의 대비)를 표현하는 학생의 기법적 능력

 1 2 3 4 5

2. 점묘법에서 농담법과 명암법을 다루는 학생의 기법적 능력

 1 2 3 4 5

3. 주제를 정확하게 표현하는 학생의 기법적 능력

 1 2 3 4 5

4. 점묘법을 다루는 학생의 기법적 능력

 1 2 3 4 5

5. 창의적으로 주제를 해석하는 학생의 능력

 1 2 3 4 5

출처: 이 평가 도구는 브리검영 대학 도너 케이 비티에 의해 개발되었다.

주디 패프, 〈부두교〉, 1982, 콜라주, 249×52cm, 뉴욕, 버팔로, 올브라이트 녹스 미술관, 에드먼드 헤이스 재단, 1982.
형식적인 분석의 원칙을 배운 어린이는 현대 미술가 패프의 이런 거대한 작품과 같은 비구상 미술 작품의 분위기와 움직임, 느낌 등을 토론하고 해석할 수 있다.

이런 평가지를 하기 전에 학생들은 많은 작품들에 대해 토론하고, 그 작품들의 내용이나 느낌을 설명할 적절한 단어들을 찾으려고 시도할 것이다. 교사는 주디 패프의 작품인 크고 아주 밝은 비구상의 콜라주를 슬라이드로 보여 주고 이 형태에 대한 학생들에게 반응을 살폈다.

패프의 〈부두교〉

패프의 작품 〈부두교〉를 공부해 보자. 이 콜라주 작품을 설명하고 있다고 생각하는 단어를 골라 동그라미 해보자.

부드러운	딱딱한	굴곡있는	곧은
부드럽지 못한	희미한	모가 난	부드러운
거친	얇은	두꺼운	혼합된
활동적인	수평적인	죽은	떠오르는
떨어지는	서로 뒤얽힌	친근한	생기있는
밝은	둔한	어두운	가벼운
층이 있는	혼란스러운	조직화된	신경과민의
고요한	예민한	단순한	휴식의

이 미술 작품을 서술한다고 생각하는 단어를 추가하여 적어 보자.

만약 세로 240센티미터와 가로 150센티미터의 실제 작품 앞에 여러분이 서 있다면 어떤 느낌이 들 것이라고 생각하는가?

여러분이 동그라미 치고 적은 단어들을 바탕으로, 이 작품에서 전해지는 분위기와 아이디어, 느낌은 어떠한가?

이 조사표는 소규모 협동 학습집단뿐 아니라 개인적인 응답에도 사용될 수 있다. 이 내용은 윈슬로 호머의 〈안개 주의보〉라는 작품을 다루고 있으며, 학생들은 이것에 대해 학급 토론을 한다. 학생들은 작품 자체뿐만 아니라 그림에 대한 비평가의 평론에도 반응한다.

〈안개 주의보〉학습지

호머의 그림에 대한 헨리 애덤스Henry Adams의 평론을 읽고 다음의 물음에 답하라.

1. 호머는 어떻게 멀리 항해하는 작은 배로 우리의 관심을 끌고 있는가? (어부의 시선, 물고기 꼬리의 방향, 흰 파도의 강조)

2. 호머는 왜 남자가 노를 잡고 있는 모습이 물 밖으로 보이도록 하였는가?

3. 관람자들이 어떻게 안개가 오른쪽에서 왼쪽으로 움직이는 것을 알 수 있는가?

4. 왜 애덤스는 노를 젓고 있는 사람이 위험하다고 생각하는가? 위험의 신호는 무엇인가? (전진하는 안개, 배의 움직임, 노를 젓는 사람의 잘못된 방향, 큰 파도)

5. 노를 젓는 사람의 경험이 우리의 일상 생활과 유사한 경우는 어떤 경우인가? (우리는 목표를 잃고 혼란에 빠질 때 마치 짙은 안개 속에 있는 것처럼 느껴지며, 진로를 재조정하여 목표에 도달하기 위해 열심히 노력할 필요가 있다.)

6. 이 작품에 대한 애덤스의 해석이 타당하다고 생각하는가? 그 이유에 대해 설명해 보자.

윈슬로 호머, 〈안개 주의보〉, 1885, 캔버스에 유채, 75×122cm, 보스턴 파인아트 미술관.
역사적 지식과 비평을 쓰는 것은 교사와 학생들에게 미술 작품의 의미를 해석하는 데 도움을 준다. 이 작품은 자연에 대한 인간의 투쟁과 역경의 극복에 대한 은유로 해석될 수 있다.

이 학생용 조사표는 산문적인 표현과 구별되는 미술의 은유에 대한 개념을 공부할 수 있도록 초등학교 고학년 학생들을 위해서 개발된 것이다. '학생들은 켈레니Keleny의 재미있는 그림(226쪽 참조)에서 상징과 은유가 무엇인지를 발견할 수 있는가?' 등을 예로 들 수 있다.

은유와 의미

교사가 보여 주는 미술 작품을 잘 살펴 보자. 미술 작품을 보고 아래의 빈칸에 알맞은 말들을 써넣어라. 그리고 작품에 있는 그대로의 내용과 작품의 은유적 의미를 서술하라.

주제 _____ 미술가 _____

문화나 양식 _____ 날짜 _____ 매체 _____

산문적인 내용_____ 은유적인 의미들 _____

여러분이 서술한 내용과 가능한 은유에 근거하여 이 미술 작품의 의미에 대해 간단히 서술하라. 이 종이의 뒷장을 이용하라.

〈맹세 받는 자〉는 아프리카의 나무로 된 조각상으로 서아프리카의 콩고 민족들 사이에 치료의 자원이며, 이혼과 같은 주민들의 문제로 인한 논쟁을 마무리하거나 중재하는 심판자이다. 조각상에 있는 못들은 탄원자들에 의해 만들어진 특별한 맹세들이나 계약서들을 표시하며, 현대의 서구 사회에서 법적인 서류에 서명하는 것과 비슷한 역할을 한다. 학생들은 소집단으로 나누어 토론을 하고 반 전체의 친구들에게 발표해 보자. 미술사, 미술 비평, 미학적인 것들과 관련된 질문들을 기록해 보자.

〈맹세 받는 자〉 학습지

〈맹세 받는 자〉를 보고 분석하여 그것의 문화적 맥락에 대해 학습하고, 다음의 물음에 대답하고 그 대답을 설명하라.

1. 〈맹세 받는 자〉와 같은 은키시 은콘디nkisi n'kondi 조각상이 콩고 문화에서 어떤 목적으로 사용되었는가?
2. 이 나무 조각상에 왜 못들과 칼들이 꽂혀 있는가? 이것은 이 사회의 법적 제도와 어떠한 관련이 있는가?
3. 여러분은 콩고 민족들의 문화에 대해 무엇을 배웠는가?
4. 〈맹세 받는 자〉와 그것의 문화적 역할에 대한 지식이 여러분의 조각을 보는 관점에 어떤 영향을 미쳤는가? 여러분은 그것을 더 잘 이해하게 되었는가? 그것을 더 좋아하거나 싫어하게 되었는가? 무엇이 여러분을 달라지게 하였는가?
5. 〈맹세 받는 자〉와 같은 작품들이 미국의 미술관과 같이 원래의 배경을 벗어난 곳에 전시하는 것이 적절하다고 생각하는가? 당신의 답변에 대해 설명하라.
6. 이런 식으로 조각상을 사용하지 않는 다른 문화권의 사람들이 〈맹세 받는 자〉를 보고 좋아할 수 있을까? 여러분이 그렇게 답변한 이유를 설명해 보자.
7. 〈맹세 받는 자〉에 대한 여러분의 반응에 대해 토론해 보자. 여러분은 이 조각상이 좋은가? 훌륭한 미술품이라고 생각하는가? 그것이 어떤 느낌을 전달하는가? 여러분은 원작을 보고 싶은가? 여러분의 답변에 대해 설명하라.

출처: Kay Alexander and Michael Day, *SPECTRA Art Program, K–8* (Palo Alto, CA: Dale Seymour Publications, 1994).

〈못 박힌 인물상〉, 콩고, 1875-1900, 디트로이트 예술연구소, 설립자 협회 구입, 아프리카 미술을 위한 엘리너 클레이 포드 기금. 사진 ⓒ 1998 The Detroit Institute of Arts.

작품이 창작된 문화적 맥락과 사회에서의 미술 작품의 기능에 대한 이해는 다른 시간과 공간의 미술 작품을 감상하는 데 도움이 될 수 있다. 〈맹세 받는 자〉와 같은 미술 작품은 문화적 편견을 버리고 세계 미술의 다양성에 대한 어린이들의 이해를 확장할 수 있다.

이 평가 도구는 어린이들이 제한 없는 진술들로 답안을 완성하는 것이 특징이다. 이것은 특정 내용의 질문들에 대해 정확하게 정해져 있는 답변만을 요구하지 않는 진술을 끌어내는 데 특히 유용하다.

작품 감상

다음의 글에 이어 완성하라.

1. 공부한 두 유형의 그림들 중에서 가장 좋아하는 그림은 _____이다.

2. 이 그림을 _____ 때문에 가장 좋아한다.

3. 그림에 대해 기억할 가장 중요한 것은 _____ 이다.

4. 그림을 이해하기 위해서 사람들에게 _____ 이 필요하다.

5. 그림들이 _____ 일 때 최고이다.

6. 비어슈타트는 _____ 로 유명하다.

7. 바스키아의 그림을 _____ 이라고 생각한다.

8. 구상주의 화가들은 _____ 하려고 노력한다.

9. 추상표현주의자들은 _____ 하려고 노력한다.

10. 그림을 공부하는 데 _____ 은 정말 중요한 문제가 아니라는 것을 배웠다.

학생들에게 미학적 사례연구 문제가 주어진다. 학생들은 그 문제를 반박할 만한 다른 이유들을 분석한다. 그리고 학생들이 특정 관점들을 지지하는 이유를 평가한다.

평가 이유

'앨런 마을의 주민들은 이번 여름에 다시 공원에 조각을 세우기 위해 예술가들에게 돈을 지불해야 할지 말아야 할지를 놓고 논쟁하고 있다. 작년에 예술가들은 주민들이 만들고자 하는 조각품들에 대해 자신의 작품, 도안, 그리고 계획에 대한 슬라이드를 제출하였다. 예술 비평가, 예술가, 그리고 미술 교사가 포함되어 있는 시민 집단이 예술가들이 재료비로 쓸 수 있도록 돈을 지불해 주어야 된다고 주장한다. 10개의 조각들은 공원에 7월의 네 번째 주말까지 한 달 동안 놓여져 있었다.'

이 토론에서 제공되는 몇 가지 논평들이 있다. 논평이 좋은지 좋지 않은지 자신의 생각을 말해 보자. 동급생으로 이루어진 소규모 집단의 구성원들에게 그 근거를 얘기할 수 있도록 준비를 해보자.

a. 올해에 다시 공원에 조각을 세우기 위해 돈을 예술가들에게 주어서는 안 된다. 예술가들은 예술 작품을 만들지만 우리에게 무엇이 좋고 나쁜지 말해 줄 수는 없다.

　　　좋음 ＿＿＿＿＿＿＿＿＿＿＿　　　　　　좋지 않음 ＿＿＿＿＿＿＿＿＿＿＿

b. 시간이 지나면 뛰어난 예술가들이 두드러지게 될 것이다. 반 고흐도 그 당시에는 인기가 없었지만 그의 작품은 오늘날 매우 가치가 있다. 공원에 예술가의 작품을 세우기 전에, 그 예술가가 정말로 뛰어나다고 여겨질 때까지 기다려야 한다. 앨런 마을 예술가 중 누구도 정말로 훌륭하다고 여겨지는 사람은 없다. 따라서 공원에 조각을 세우도록 그들에게 어떤 돈을 주어서는 안 된다.

　　　좋음 ＿＿＿＿＿＿＿＿＿＿＿　　　　　　좋지 않음 ＿＿＿＿＿＿＿＿＿＿＿

c. 오늘날 작품은 매우 훌륭한 것으로 인정받을지라도 그 작가는 많은 사람들에게 잘 알려지지 않는 경우도 있다. 조각품이 선정된 예술인들은 어떤 것이 최고인지 안다. 따라서 우리는 그게 그리 좋지는 않아도 공원에 조각을 세워야 하고 전문가들이 좋다고 하는 것에 대해 배워야 한다.

　　　좋음 ＿＿＿＿＿＿＿＿＿＿＿　　　　　　좋지 않음 ＿＿＿＿＿＿＿＿＿＿＿

d. 예술품에는 두 종류, 즉 화랑과 박물관을 위한 작품과 공공의 장소를 위한 작품이 있다. 공공장소를 위한 작품은 모두가 좋아하는 것이어야 한다. 보스턴에는 맬라드의 〈오리사냥을 위해 길 만들기(Make Way for Ducklings)〉라는 조각이 그 동화책의 새끼오리들 이야기에서 맬라드와 새끼 오리들이 수영하러 가던 바로 그 시립공원의 늪 가까이에 세워졌다. 공공장소의 작품은 이래야 한다. 즉 모두가 좋아하는 작품이어야 한다. 만약 모두가 좋아하는 조각품이 아니라면 돈을 주어서는 안 된다.

　　　좋음 ＿＿＿＿＿＿＿＿＿＿＿　　　　　　좋지 않음 ＿＿＿＿＿＿＿＿＿＿＿

e. 공공 장소의 작품들은 우리 모두가 이해할 수 있는 작품이어야 한다. 그것은 결코 추상작품이 되어선 안 된다.

　　　좋음 ＿＿＿＿＿＿＿＿＿＿＿　　　　　　좋지 않음 ＿＿＿＿＿＿＿＿＿＿＿

f. 공원에 조각품으로 세우기 때문에 그것은 자연 경관과 조화되어야 한다. 자연과 조화를 이루는 작품을 만드는 예술가들이라야만 돈을 준다.

　　　좋음 ＿＿＿＿＿＿＿＿＿＿＿　　　　　　좋지 않음 ＿＿＿＿＿＿＿＿＿＿＿

g. 공원의 작품은 주변 경관과 어울려서는 안 된다. 모두가 그것이 공원에 있는 예술품이라는 것을 알 수 있을 정도로 두드러져야 한다. 그래야만 사람들은 작품을 보고 이해하려고 노력할 것이다. 어쩌면 사람들은 그것을 이해해서 좋아하게 될지도 모른다.

　　　좋음 ＿＿＿＿＿＿＿＿＿＿＿　　　　　　좋지 않음 ＿＿＿＿＿＿＿＿＿＿＿

h. 예술품은 박물관들과 화랑들에 있어야 하는 것이다. 그것을 공원에 들여 놓지 말아야 한다.

　　　좋음 ＿＿＿＿＿＿＿＿＿＿＿　　　　　　좋지 않음 ＿＿＿＿＿＿＿＿＿＿＿

출처: 이 평가 도구는 쿠츠타운 스테이트 대학 매릴린 스튜어트에 의해 개발되었다.

한다. 셋째로 성적표는 어떤 교사도 받아들일 수 있을 만큼 정확하고 공평해야 한다. 넷째로 성적표의 체제는 교사의 관점에서 일 많은 잡무가 되지 않도록 적절한 양이어야 한다.

교사들이 미술에서 이용할 수 있는 평가를 보고하는 가장 좋은 두 가지 방법은 '발달 정도 성적표'와 '이야기 성적표narrative reports'이다. 발달 정도 성적표는 표시 기호나 상징, 문자 등을 사용하여 기록한다. 가끔 두 개의 기호, 즉 만족을 나타내는 S(satisfactory)와 불만족함을 나타내는 U(unsatisfactory)가 사용된다. 때로 O라는 문자가 두드러진 진전 outstanding progress을 상징하기 위해 사용되기도 한다. 교사는 내용 영역에 따라 소제목(미술사, 작품 제작)을 만들 수 있고, 개인 행동(솔선수범, 사회성 발달)이나 다른 주제에 따라 소제목을 만들 수도 있다. 부모들은 이러한 각각의 소제목에 따라 S, U, O 등의 기호가 표시된 것을 보게 될 것이다. 이런 체제는 각각의 어린이들을 다른 학생들과 비교하기보다는 개개인의 발전에 바탕을 두고 있기 때문에, 이론적으로 미술 성적표에 적절하다고 할 수 있다.

부모들이 동의한다면, 교사는 어린이들의 발달 정도 성적표보다는 학부모와 대화를 하는 이야기 성적표를 만들 수도 있다. 이 방법은 시간을 낭비를 하는 것처럼 보일 수 있다. 그러나 유연성이 있기 때문에 직접 쓴 성적표보다 몇 가지 분명한 장점을 가지고 있다. 물론 교사가 부모의 분노를 일으키지 않고 어린이의 노력들에 대해 긍정적인 면과 부정적인 면을 모두 보고할 수 있는 능력이 필요하다. 더욱이 처음부터 완전한 준비없이 이러한 유형의 면담을 할 수 있는 교사는 별로 없다. 부모들 역시 자기 자녀들의 특별한 교육적 필요에 대해 충분히 알고 있어야 한다. 물론 어린이가 재능이 있다면 교사는 부모가 이를 알도록 알려 주어야 한다. 이와 반대로 어린이가 재능이 없다는 것을 모르는 부모에게는 어린이를 격려할 수 있도록 도와 주어야 한다. 많은 부모들이 자녀들이 가진 창의적인 미술 제작 능력뿐 아니라 미술의 다른 영역에서의 능력도 완전하게 파악하지 못하고 있다.

가장 좋은 보고 유형은 학습이 이루어지는 학기 중에 계속되는 것이며, 이때 교사는 학생을 통해 가정으로 자료를 계속 보내게 된다. 즉 주제와 내용이 있는 미술 단원도 요약하고, 학생 작품에 대해 교사가 논

평하고, 학생 작품 전시회에 대한 초대하기도 하여, 자녀들이 어떤 미술 프로그램으로 무엇을 배우는지 등에 관한 다양한 것들을 부모에게 전달한다. 학부모 회의를 위해 어린이의 발달과 학습을 보여줄 수 있는 정리된 포트폴리오만큼 도움이 되고 인상적인 것은 없다. 학생들의 미술 작품과 작업하는 모습을 촬영하고 편집하기 위해 비디오, 컴퓨터, CD-ROM, XAP Shot 카메라와 같은 기기를 활용하는 교사들도 있다. 예를 들어, 십여 년 교직생활 동안 지도한 학생들의 미술 작품을 한 장의 CD에 저장할 수 있다. 더불어 종합적으로 평가에 접근하는 교사는 각 학생들의 장점, 성취, 향상이 가능한 영역에 대해서 학부모와 매우 세부적으로 의사 소통할 수 있을 것이다. 평가는 교사들에게 잡무가 아니라 미술 프로그램에서 가장 가치있고 필수적인 부분이 될 수 있고, 이를 통해 교사는 많은 개인적인 만족을 얻을 수 있다. 교사는 각 학생의 발전 정도에 대해 학생들과 부모, 학교 행정가들과 매우 정확하고 효과적으로 의사 소통할 수 있는 능력을 가질 수 있기 때문이다.

주

1. James Popham, "Circumventing the High Costs of Authentic Assessment," *Phi 1. Delta Kappan* 74, no. 6 (February 1993): 473.

2. Donna Kay Beattie, *Assessment in Art Education* (Worcester, MA: Davis Publications, 1997), p. 2.

3. Michael Day, "Evaluating Student Achievement in Discipline-Based Art Programs," Studies in *Art Education* 26, no. 4 (1985): 232-240.

4. Elliot Eisner, *The Educational Imagination: On the Design and Evaluation of School Programs,* 2d ed. (New York: Macmillan, 1985), p. 192.

5. Viktor Lowenfeld and Lambert Brittain, *Creative and Mental Growth*, 8th ed. (New York: Macmillan, 1988).

6. Mary Lou Hoffman-Solomon and Cindy W. Rehm, "Art Touches the People in Our Lives," in *Discipline-Based Art Education: A Curriculum Sampler*, ed. Kay Alexander and Michael Day (Los Angeles: The Getty Center for Education in the Arts, 1991).

7. Kay Alexander and Michael Day, *SPECTRA Art Program, K-8* (Palo Alto: Dale Seymour Publications, 1994).

8. 가령, 다음을 보라. Monroe Beardsley, *Aesthetics: Problems in the Philosophy of Criticism* (New York: Harcourt, Brace and World, 1958); Stephen Pepper, *The Basis of Criticism in the Arts* (Cambridge, MA: Harvard University Press, 1945); Susanne Langer, *Mind: An Essay on Human Feeling*, vol. 1 (Baltimore: Johns Hopkins University, 1967).

9. W. J. Clinton, "President's Call to Action for American Education in the Twenty-first Century," *State of the Union Address* (Washington, DC, February 4, 1997); Consortium of National Arts Education Associations, *National Standards for Arts Education: What Every Young American Should Know and Be Able to Do in the Arts* (Reston, VA: Music Educators National Conference, 1994; National Board for Professional Teaching Standards (NBPTS), *Standards for National Board Certification: Early Adolescence thorough Young Adulthood/Art* (Washington, DC: NBPTS, 1994); National Center for Education Statistics, *The NAEP 1997 Arts Report Card* (Washington, DC: U.S. Department of Education, OERI, NCES 1999-486, 1998); Carole Henry, ed., *Standards for Art Teacher Preparation* (Reston, VA: National Art Education Association, 1999).

10. John Herman, Pamela Aschbacher, and Lynn Winters, *A Practical Guide to Alternative Assessment* (Alexandria, VA: Association for Supervision and Curriculum Development, 1992), p. 2.

11. Enid Zimmerman, "Assessing Students Progress and Achievements in Art," *Art Education* 45, no. 6 (November 1992): 16.

12. John Goodlad, *A Place Called School* (New York: McGraw-Hill, 1984).

13. 이 주제에 대한 흥미로운 연구는 다음 자료 참고. Howard Gardner, Ellen Winner, and M. Kircher, "Children's Conceptions of the Arts," *Journal of Aesthetic Education* 9, no. 3 (1975).

14. 표준화된 미술 검사에 대한 철저한 논의는 다음 자료 참고. Gilbert Clark, Enid Zimmerman, and Marilyn Zurmuehlen, *Understanding Art Testing* (Reston, VA: National Art Education Association, 1987).

15. Beattie, *Assessment in Art Education*.

독자들을 위한 활동

1. 미술 프로그램이 (a)학교 교장 (b)학교운영위원회 (c)지역사회 등의 교육적 견해를 반영하는 어떤 상황에 대해 설명해 보자.

2. 다음과 같은 미술 시험 문제를 만들어 보자.
 a. 찰흙 사용법에 대한 3학년 어린이들의 지식을 파악하기 위한 진위형 문제
 b. 색채 혼합에 대한 4학년 어린이들의 지식을 파악하기 위한 완성형 문제
 c. 6학년 학생들의 미술사에 대한 지식을 파악하기 위한 선다형 문제
 d. 5학년 학생들의 혼합 매체 기법을 활용하는 능력을 파악하기 위한 연결형 문제
 e. 6학년 학생들이 미술 용어 지식을 파악하기 위한 인지형 문제

3. (a) 6학년 학생들의 조각에 대한 이해 (b)4학년 학생들의 미술 비평을 하는 데 필요한 기능을 평가하기 위한 점검표를 만들어 보자.

4. 2주 이상 10명의 어린이들로 구성된 한 집단의 미술 활동을 살펴 보자. 각각의 어린이들에 대해 그들의 발달 정도를 요약하여 50단어 정도로 기록해 보자.

5. 어린이들의 미술 활동에 대한 상대 평가 결과를 관찰하여 장점이나 단점을 기록해 보자. 나쁜 성적을 받는 학생들의 반응이 어떤가?

6. 표 19-1의 점검표를 살펴 보자. 미술사, 비평, 미학에서 배운 것을 반영하기 위해 점검표의 일부를 수정해 보자.

7. 여러분이 부모가 되었다고 가정해 보자. 여러분은 미술이 자녀들을 어떻게 변화시키기를 원하는가? 여러분이 부모의 입장에서 미술교육의 효과를 확인할 수 있는 것들을 나열해 보자. 특정 연령 수준에 따라 정리해 보자.

8. 미술 프로그램과 관련된 원리와 능력에 따른 태도의 변화를 반영하는 항목으로 점검표를 만들어 보자.

9. 이 책에 있는 미술가들의 작품들을 검토해 보고, 트레이싱 페이퍼를 덮고 작품 분석을 하는 데 적절한 주제를 가진 세 작품을 골라 보자. 이런 분석은 학년 수준이나 어린이들의 경험에 따라 달라질 수 있는가?

추천 도서

Armstrong, Carmen. *Designing Assessment in Art*. Reston, VA: National Art Education Association, 1994.

Beattie, Donna Kay. *Assessment in Art Education*. Art Education in Practice Series. Worcester, MA: Davis Publications, 1997.

Day, Michael D. "Evaluating Student Achievement in Discipline-Based Art Programs." *Studies in Art Education* 26, no. 4 (1985): 232-240.

Eisner, Elliot W. "Evaluating the Teaching of Art." In *Evaluating and Assessing the Visual Arts in Education: International Perspectives*, ed. Doug Boughton and Elliot W. Eisner. New York: Teachers College Press, 1996, pp. 75-94.

Eisner, Elliot W. "Overview of Evaluation and Assessment: Conceptions in Search of Practice." In *Evaluating and Assessing the Visual Arts in Education*, ed. Boughton, Eisner, and Ligtvoet.

Gardner, Howard. "The Assessment of Student Learning in the Arts." In *Evaluating and Assessing the Visual Arts in Education*, ed. Boughton, Eisner, and Ligtvoet, pp. 131-155.

Johnson, Margaret H., and Susan L. Cooper. "Developing a System for Assessing Written Art Criticism." *Art Education* 47, no. 5 (1994): 21-26.

National Center for Education Statistics. *Arts Education: Highlights of the NAEP 1997 Arts Assessment Report Card. The Nation's Report* Card. [Washington, DC]: National Center for Education Statistics, 1998.

Popham, James W. *Classroom Assessment: What Teachers Need to Know*. Needham Heights, MA: Allyn and Bacon, 1998.

Vallance, Elizabeth. "Issues in Evaluating Museum Education Programs." In *Evaluating and Assessing the Visual Arts in Education*, ed. Boughton, Eisner, and Ligtvoet, pp. 222-236.

Wiggins, G. *Educative Assessment: Designing Assessment to Inform and Improve Performance*. San Francisco, CA: Jossey-Bass, 1988.

Wilson, Brent. "Arts Standards and Fragmentation: A Strategy for Holistic Assessment." *Arts Education Policy Review* 98, no. 2 (1996): 2-9.

인터넷 자료

메타 사이트

베티 레이크Lake, Betti. *The Art Teacher Connection*. 1999. 〈http://www.inficad.com/ ~arted/pages/arted.html〉 일반 평가와 미술 평가에 대한 웹 사이트를 정기적으로 업데이트해서 링크한다.

미국 교육부. 국립교육도서관. *The Gateway to Ecducation Materials* 1999. 〈http://www.thegate-way.org/〉 평가와 사정, 목표와 기준에 관한 내부와 외부 자료와 링크되는 데이터베이스 검색이 가능하다.

평가와 사정

교육자료정보센터(ERIC). *The ERIC(Iearinghouse on Assessment and Evalua-tion*. 1999. 〈http://eri-cae.net/〉 이 사이트는 검사와 평가에 대한 정보와 자료를 제공한다. 자료는 책임있는 검사 활용법뿐 아니라 기준과 모형 검사를 제공한다. 웹 사이트는 텍스트 전체를 제공하는 도서관과 검사 장치를 포함하고 있다.

북중앙지역 교육도서관. *Assessment*. 1999. 〈http://www.ncrel.org/sdrs/path wayg.html〉 이 사이트의 평가 영역은 실질적인 정보와 실천 지침을 포함하고 있다. 검색 도구는 연구 과정을 계획할 수 있도록 하고 있다. 웹 사이트들을 링크해 놓고 있다.

목표와 기준

미국 교육부. *Goals 2000: Legislation and Related Items*. 1999. *Goals 2000: Reforming Education to Improve Student Achievement*도 보라. 1998. 〈http://www.ed.gov/G2K/〉 미국 교육부는 각 아동들이 알아야 하고 할 수 있는 분명하고 엄격한 기준을 개발하는 주와 지방의 노력을 고취하기 위해 이 웹 사이트를 만들었다. 계속적으로 정보를 업데이트하여 그런 기준까지 학생들의 성취도를 높이는 데 초점을 둔 학교의 노력에 대해 주와 지역 차원에서 그 계획과 실행을 지원하고 있다.

미국 교육부. 국립교육통계청. 1999. 〈http://nces.ed.gov/〉 NCES는 미국 학생들의 학문적 수행에 대한 정보를 수집하고 기록한다. 이런 평가의 중요 초점은 미국 초등학교와 중학교 학생들이 학문적 교과를 알고 할 수 있게 하는 것이다. 이 웹 사이트는 NCES의 조서와 평가에 관한 데이터와 정보를 제공하기 위해 구성되었다. 주와 지역 학교에 대해 데이터들을 접할 수 있다.

온라인 잡지

ERIC 평가와 교육 정보센터(ERIC/AE)와 칼리지 파크 메릴랜드 대학교 측정과 통계, 교육과. *Practica Assessment, Research and Evalution*. 1999. 〈http://eri-cae.net/pare/〉 온라인 잡지는 평가와 연구, 사정, 지도의 실제에 관한 실천적 · 이론적 자료 모두의 기사들에 대한 교육 전문가의 평가를 제공하고 있다.

부록 A

미술교육의 역사: 연도, 인물, 출판물, 사건

1749 벤저민 프랭클린은 학교 교육에서 실용적인 기능을 강화하기 위해 학교 교육과정에 미술교육을 포함시킬 것을 주장하였다. 그 결과 그는 1870년대에 매사추세츠에서 교육과정에 그림을 포함시키는 규정을 이끌어낸 선구자로 인식되었다.

1761 장 자크 루소가 《에밀Emile》을 출판하였다. 당시 상황에서 혁신적인 책이었던 《에밀》에서는 교육의 토대로서 자연과 아동의 흥미를 강조하고 있다. 루소의 사상은 후세의 교육자들에게 영향을 끼쳐 아동 중심 교육의 기틀을 마련하였다.

1746-1822 요한 페스탈로치는 루소의 사상을 추앙하고, 자신과 루소를 포함하여 3대 사상가로 불리는 프레데리코 프뢰벨의 사상이 나올 것을 예견하였다. 페스탈로치 역시 아동 연구 운동의 토대를 마련하였다. 3대 사상가는 사물을 다루는 것과 학습 과정에서 일어나는 물리적인 기능, 혹독한 훈련을 거부하는 데 관심이 있었다. 그리고 이들은 무엇보다 아동을 인격체로 존중하였으며 아동은 성인의 축소판이 아니라 나름대로 상황에 대처하면서 성장한다고 보았다.

1781 페스탈로치가 《레오나르드와 게르트루트Leonard and Gertrude》를 출판하였다. 능동적인 학습을 강조하는 그는 루소의 사상에 영향을 받았고 헤르바르트에게 영향을 미쳤다.

1816 요한 프리드리히 헤르바르트가 《지각의 ABC ABC of Sense Percep-tion》를 출판하였다. 독일 태생의 심리학자인 그는 페스탈로치의 교육 사상을 체계화하였다.

1827 드로잉 과정이 보스턴 잉글리시 고등학교에 개설되었다.

1839 매사추세츠 교육 위원회 회장이던 호레이스 만이 드로잉의 교수법을 연구하기 위해 독일을 방문하였다. 그는 독일에서 피터 슈미트Peter Schmidt라는 교사에게 깊은 감명을 받아 슈미트의 수업 방식을 널리 알렸다. 만은 드로잉을 휴식을 제공하고 기쁨을 주는 원천으로 보았다. 스탠리 홀G. Stanley Hall 역시 독일을 방문했으나 그는 드로잉이 아닌 심리학을 연구하였다. 홀이 1800년대에 아동 연구 운동에 속하는 자신의 사상 체계를 확립해 가는 동안 교육과 심리학이 서로 결합되기 시작하였다. 이 두 영역은 지속적으로 영향을 주고받아, 최근 홀이 하버드 대학과 공동으로 연구하는 '프로젝트 제로Project Zero'를 탄생시켰다.

1834-1839 브론슨 올콧은 보스턴에 있는 사원 학교에서 학생들의 상상력을 북돋우기 위해 그림을 사용하기 시작하였다. 보스턴은 정신적 활동의 중요한 세 지역 중의 하나이다.

1835-1850 프뢰벨은 유아학교에서 자신의 사상을 발전시켰다. 유아학교의 커리큘럼은 '물건'을 통한 유희로 수학적인 사고를 기르고, 나무공, 기하학적인 형태, 석판 위에 그린 그림과 같은 '사물'을 이용해 미학적인 관계를 발전시키는 것 등이다.

1848 스위스의 교사이자 삽화가인 루돌프 토플러Rudolf Toppler는 자신의 책

에서 어린이 미술과 관련된 2개의 장에 온 정성을 기울였다. 1902년 《어린이 학습 운동의 아버지The father of the Child Study Move-ment》라는 책은 토플러의 통찰력을 여실히 보여 주고 있다.

1849 윌리엄 미니피William Minifie는 볼티모어에 있는 남자 고등학교에서 회화를 가르쳤다. 그는 벤저민 프랭클린, 스미스, 파울Fowle과 마찬가지로 회화에 '과학적인' 순차적 접근 방법을 사용하였다. 회화에서 실용적이고 유용한 기술을 가르치면서 자신의 신념을 교육에 실현시키고자 하였다.

1860 매사추세츠 스프링필드에 브래들리 사Wm. Bradley Co. 설립됨. 프뢰벨의 '기프트Gifts' 만듦.

1870 템플 스쿨의 교사인 엘리자베스 피바디Elizabeth Peabody는 《기초미술 학교로서 프뢰벨의 유치원에 대한 변명A Plea for Froebel s Kindergarten as the Primary Art School》을 출간하였다. 이 책에서 그녀는 회화가 유치원 교육의 중요한 구성요소라고 주장하였다.

1870년까지 뉴욕의 보통 학교에 일어난 오스위고 운동Oswego Movement은 유치원 운동을 따르고 있다. 이 운동은 교실에서 차트, 카드, 그림세트, 블록, 직물, 표본과 같은 교육적인 '사물'의 사용을 강조한다. 비록 일반적인 교육에 쓰고자 했지만 '사물'의 사용에는 미술교육이 내포되어 있고 이 것은 이후에 더 명백해진다. 이와 연관된 것은 '전형적 형태' 혹은 구형, 원뿔, 정육면체, 각뿔 등과 같은 기하학적 모형이다. 이러한 전형적 형태는 세잔이 자연 형태의 기본적인 구조적 구성요소로 언급한 바 있었다. 전형적 형태들은 1886년에 프랫 연구소Pratt Institute에서 정식으로 예술학교 학생들에게 소개하였다. 헤르만 크루시Herman Krusi는 오스위고에 나타난 중요 인물로 회화에 대한 그의 저서들은 교사들에게 많은 영향을 끼쳤다.

1870 매사추세츠는 인구 5000명 이상의 도시에서는 회화를 의무적으로 교육

시키는 법안을 통과시켰다.

1871 영국의 월터 스미스Walter Smith는 매사추세츠에 있는 보통 예술 학교를 방문하였다. 그의 방문 목적은 디자이너와 화가를 지망하는 학생들에게 새로운 회화 기법을 교수해야 하는 선생님들을 지원하기 위함이었다. 스미스는 매사추세츠 예술대학의 교수가 되었다.

1880년대 어린이 학습 운동Child Study Movement의 시작.

1883 국립교육협회(NEA)에서 미술교육을 처음 시작하였고, 캐러도 리치 Carrado Ricci는 어린이 미술에 관한 첫 번째 책 《밤비니의 미술L' Arte dei Bambini》을 저술하였다.

1800년대 중반 중반 파울은 교수활동을 할 때 학생들을 연습, 훈련시키는 데 도움이 될 만한 시스템이 소개된 《보통 학교들의 저널Common Schools Journal》이라는 책을 출간하였다. 이 책에서 파울은 지도와 칠판의 사용을 강조하였고 육체적 체벌을 금지할 것을 주장하였다. 파울은 교육과 관련된 50여 권의 책을 저술하였고 회화와 관련된 유럽의 저작을 번역하였다.

1888 베르나르 페레즈Bernard Perez가 저술한 《어린이의 미술과 시L' Art et La Poesi-Chez l' enfant》는 어린이 미술에 시적으로 접근하였다(프랑스).

1892 제임스 설리James Sully는 《유년기 탐구Investigation on Childhood》에서 예술의 발달 단계를 세 단계로 구분하고 처음으로 '도식schema'이라는 용어를 사용하였다.

1892 보스턴에서 미술 감상이 학교에 소개되고 어린이 미술을 처음으로 '발견'한 심리학자 얼 반즈Earl Barnes는 《어린 아이들의 미술Art of Little Children》이라는 책을 출간하였다.

1890-1905 어린이 미술에 대한 연구가 가속화되고 설리는 《유아기에 대한 연구

Studies in Childhood)를 통해 예술의 발달 단계에 대한 연구를 개척하였다.

1894 영국의 문법학교 교사 애블릿T. R. Ablett은 기억, 그리는 것과 쓰는 것의 관계, 사물의 윤곽과는 전혀 다르게 표현되는 명암의 쓰임 등에 관한 연구의 개척자이다. 그는 어린이 미술을 전시하고 상상력의 계발을 증진시킴으로써 모든 어린이를 위한 미술의 필요성을 주장하였다.

1895 루이스 메이틀런드Louise Maitland는 여성으로서는 처음으로 《평화적인 교육 저널Pacific Education Journal》에 〈아동화Children's Drawings〉라는 글을 썼다.

1899 미국교육협회(NEA)는 공립 학교에서의 회화 지도에 대한 보고를 위해 위원회의 구성을 명하였다. 보고에 따르면 미술 감상, 창의적인 동기의 계발, 묘사적인 그림을 위한 지각 있는 훈련, 직업 준비를 위한 그리기 등을 강조하였다. 또한 공립 학교에서 학생들을 전문적인 예술가로 훈련시키는 것에 대해 반대하였다.

1899 미술 학습 시리즈인 프란prang의 제8권 《교사 입문서The Teacher's Manual》(제4부)는 교사들이 교육과정의 발전을 위해서 윈슬로 호머와 아서 다우, 프레더릭 처치와 같은 전문가의 이론과 안목들을 이용할 수 있도록 고안되었다. 이 장에서는 미적인 안목, 미술의 역사, 자연회화, 원근법, 장식, 디자인 등과 관련된 내용이 포함되어 있다.

1899 리버티 태드Liberty Tadd가 쓴 《교육의 새로운 방법New Methods in Education》이 출판되었다. 필라델피아의 공예 공립학교 교수인 태드는 미국의 미술교육가로는 처음으로 유럽에 많은 영향을 주었다(그는 영국에서 강연을 초청받았던 것이다). 그의 책은 스미스가 주장한 자연에서의 직접적인 활동을 더욱 강조하고 있다.

1900 어린이 그림 수집가 람프레히트Lamprecht는 예술적 발달 단계와 지능

변화의 성향을 비교하는 이론을 발전시켰다.

1901 제임스 홀James Hall이 발행한 《실용예술개론The Applied Arts book》은 미술교사들이 월터 스미스의 '과학적인' 방법과는 전혀 다른 "과제와 활동들"을 촉진하였다. 매사추세츠 보통 예술 학교를 졸업한 헨리 터너 베일리Henry Turner Bailey는 새롭게 표제를 단 《학교 미술 School Arts Book》의 편집장으로 임명되었다.

1904 오스트리아 예술가이자 교사인 프란츠 치젝Franz Cizek은 빈의 실용 미술 학교에서 수업을 시작하였다. 치젝은 현실적인 그림에 대한 착상에 반대하고 그보다는 오히려 개인적인 반응, 기억들, 그리고 학생들의 경험을 그리는 것을 중시하였다. 치젝의 방법에 따라 그린 학생들의 그림은 매우 인상적이어서 그의 방법을 배우기 위해 미국에서 미술교사들이 방문하였다. 한 논평자는 학생들의 그리기 활동의 우수성은 치젝의 교수 방법에 기인한 것이라는 결론을 내리기도 하였다.

1904-1922 아서 다우Arthur W. Dow는 현재 원리 혹은 구성 요소로 언급되는 미술의 구성 혹은 구조의 중요성을 역설한 중요 대변인이 되었다.

1905 《미술 재능의 발달Die Entwicklung Der Zeichnerischen Begabung》의 저자인 게오르게 케르셴슈타이너George Kerschensteirner는 교육감이자 뮌헨 아이들의 그림 50만여 점을 수집한 예술가이다. 그는 아이들이 교사의 개입으로부터 자유로워야 한다고 역설하였고 일찍이 아이들이 상상력을 사용해야 한다고 주장하였다.

1905 폴란드의 브레슬라우 대학에서 어린이 미술의 심리학에 대한 첫 번째 세미나가 개최되었다.

1908 어린이 미술에 지대한 공헌을 한 첫 번째 정기 간행물 《어린이와 미술 Child and Art》이 출판되었다.

1908 헨리 베일리가 주요 도시의 미술 지도 주임들을 위해 그림 연구에 관한 첫 번째 심포지엄을 개최하였다.

1910 그해 미국교육협회의 46회 회의에는 콜비Colby의 아이들의 본성 연구와 예술적 애호성의 원인에 대한 연구 보고가 포함되었다.

1911 《교육 백과사전The Encyclopedia of Education》에 미술교육에 관한 첫 번째 논설이 실렸다.

1912 50여 명의 미술 지도자들이 뉴욕에서 함께 작업하였다.

1912 시카고 대학의 월터 사젠트Walter Sargent는 《미국에서의 실용 예술Fine and Industrial Art in the United States》이라는 그의 저서에서 미술 활동에서 아이들의 흥미와 필요의 반영과 아이들 각자의 그리기 능력의 불규칙적 발전에 대한 배려의 필요성을 역설하였다. 또한 그는 아이들이 회화에서 유명 예술가들에 의해 인정된 관습적인 기법의 학습을 권장할 것을 주장하였다.

1912 설리의 이론을 확립한 에벤네저 쿡Ebeneezer Cooke은 제도를 실현할 방법론과 발달에 따르는 문제점의 관계성에 대해 글을 남겼다.

1914 막스 페르보른Max Verworn은 《이상적인 예술Ideoplastic Art》에서 교육에서 감각적 경험의 세련을 위해 예술을 적용할 것을 주장하였다.

1917 발터 크로츠슈Walter Krotzsch는 《자유 아동화의 리듬과 형태Rhythmus Und Form in Der Freien Kinderzeichnung》에서 아이들의 창작물뿐만 아니라 과정 연구에 대해 첫 번째 논쟁을 이끌었다.

1919 페드로 레모스Pedro J. Lemos는 베일리의 뒤를 이어 현재 《학교 미술 잡지School Arts Magazine》로 출간되는 《학교 미술》의 편집장이 되었다. 이후에 《학교 미술》은 초등학교 교사뿐만 아니라 미술 학교 교사들에게

도 많은 도움을 주었다.

1920년대 듀이의 사상이 다른 아동 중심 교육자들과 합쳐져 진보주의 교육의 시대가 싹트고 이는 1930년대 진보주의 운동이 소멸할 때까지 지속되었다. 진보주의 교육의 시대에는 사립 학교에서 좋은 성과를 거둔 사례들을 공립 학교에 적용하고자 하였다. 진보주의 교육은 문제 학습과 주제의 통합을 강조하였고 '창의적인 표현'은 이 운동의 슬로건이 되었으며 일반적이지는 않으나 현재까지 쓰인다. 교사의 임무는 자료를 제공하고 자유와 탐험을 자극하는 환경을 촉진하는 데 있으며 미술의 내용은 중요하게 생각되지 않았다. 이는 '그림 연구 운동Picture Study Movement'으로 얻어진 성과물들을 오히려 더 잃게 되는 결과를 초래하였다. 진보주의 사상의 대부분은 1960년대 존 홀트John Holt와 같은 '극단적인' 비평가의 책에서 재포장된다.

1920-1930 작품 연구 운동은 현재 미술교육 운동의 기초적인 학습 전례로서 번성하였다. 인쇄술과 컬러 복제물의 사용으로 고무된 미술 감상은 균형잡힌 프로그램의 일부로서 자리잡았다. 감상의 목표는 미학적인 면의 발달뿐만 아니라 교훈적인 면에도 있다. 회화적 이미지들은 사회에서 가장 가치 있는 것들(예를 들면, 애국심, 가족, 종교 등)을 보여 주는 자연스러운 수단으로 간주되었다.

1924 벨 보아스Belle Boas는 《학교에서의 미술Art in the Schools》을 출간하였다. 여기서 그는 실용적인 예술 철학을 통한 미술 감상을 지지한다. 마가릿 마티아스Margaret E. Mathias는 《공립 학교에서의 미술의 시작The Beginnings of Art in the Public Schools》을 출간하였다.

1925 카네기 재단은 연합 협회에 의해 준비된 미술교육의 역할에 대한 보고를 지지하였다.

1926 구스타프 브리트슈Gustav Britsch의 《어린이 미술의 이론Theory of Child Art》은 미술의 발전적 양상을 나타내는 체계적인 이론으로 '헨리 세이퍼

Henry Schafer와 시면Simmern의 책 (1948, 독일)에 기초를 제공하였다.

1926 플로렌스 구디노프Florence Goodnough는 《회화에 의한 지능의 측정 Measurement of Intelligence by Drawings》을 발표하였다.

1927 마가릿 나움버그Margaret Naumburg는 〈어린이와 세계; 현대 교육에서 의 대화〉(1947), 〈어린이와 성인들의 문제 행동의 진단과 치료 방법으 로서의 "자유" 예술 표현에 대한 연구〉라는 논문을 발표하였다.

1927 이 해에 댈러스, 텍사스에서 열린 NEA 회의에서 미술을 어린이 교육에 서 중요한 부분으로 인정하였다.

1927 오스카 불프Oskar Wulff는 《어린이 예술Die Kunstdes Kindes》에서 느낌 과 예술적 표현에서의 사고력의 영향을 강조하였다. 그는 눈에 보이지 않는 것과 제한적인 것에 기초한 관점을 보이는데 여기에 대해 빅터 로 웬펠드Viktor Lowenfeld의 연구가 의문을 제기하였다.

1932 마티아스의 《미술 지도The Teaching of Art》가 출간되었다. 이 책은 미 술교육에서 진지한 문학적 교양의 성장을 소개하고 있다.

1933 미네소타의 오와토나 미술 프로젝트Owatonna Art Project는 하나의 미 술 프로그램을 만들어냈다. 이 프로그램은 학교 체제의 범위 내에서뿐 만 아니라 시민들의 필요와 실내 장식, 공공 장소에서의 미술, 풍경과 디스플레이에 적용될 수 있는 것이다. 이것은 개인적이면서 공공적이 고 유용하면서도 인격적이며 미술교사들이 지역 사회의 미적 안목을 높일 수 있도록 고안되었다. 프로그램 개발에 참여했던 교사 중의 한 사람인 에드윈 지그필드Edwin Ziegfeld는 이후에 INSEA의 초대 위원장 이 되었다. 또한 컬럼비아 대학의 사범대 미술교육과의 학과장이었다. 그리고 《오늘날의 미술Today's Art》의 저자이다. 오와토나 프로젝트는 제2차 세계대전으로 그 영향력을 상실했으나 미술교육에서 역사적으로 중요한 의미를 갖는다.

1933 오와토나 프로젝트가 진행 중인 동안 독일의 바우하우스의 교사들은 히틀러로부터 탈출하여 조지프 앨버츠Josef Alberts가 이끄는 노스캐롤 라이나에 있는 블랙 마운틴 대학에 도착하였다. 바우하우스는 더 영구 적인 무대인 시카고의 디자인 협회로 옮겨야 하였다. 독일에서 시작된 사상들은 교육과정에서 미국 미술 프로그램의 수적인 증가에 영향을 미쳤다. 중요한 것은 사진과 사진술의 성장이다. 이는 사물에 대한 실 험으로 새로운 태도이며 아서 다우보다는 요한네스 이튼Johannes Itten 의 사상에 더 기초를 두고 고안된 접근 방법이다. 건축물이 유용한 미 술 프로그램의 일부로 자리하였다.

1938 리온 로열 윈슬로우Leon Loyal Winslow 볼티모어 시 예술학교의 교장은 《통합적인 학교 미술 프로그램 The Integrated School Art Program》을 출 간하였다. 이 책에서 그는 학문적인 주제를 학습하기 위한 촉매, 자극 으로서 미술을 사용하는 것에 대한 필요성과 그 방법에 대해 언급하고 있다.

1940 내털리 로빈슨 콜Natalie Robinson Cole의 《교실에서의 미술Art in the Classroom》은 창의적 표현의 중요성과 개인적인 관점으로 주제를 다루 는 몇 권 되지 않는 저서 중의 하나이다. (세오이드 로버트슨 Seoid Robertson의 《장미 정원과 미로Rose Garden and Labyrinth》는 영국의 미 술교육자들이 제한된 장르, 유형, 양식 안에서 어떻게 작업했는가를 보여 주는 훌륭한 예이다.)

1941 지그필드는 레이 포크너Ray Faulkner와 《오늘의 예술: 시각 예술의 소 개Art Today: An Introduction to the Visual Arts》 출간. 메리 엘리노어 스 미스Mary Elinore Smith와 《일상 생활을 위한 예술: 오와토나 미술교육 프로그램 이야기Art for Daily Living: The Story of the Owatoma Art Edu-cation Project》를 1944년에 출간.

1942 빅토르 다미코Victor D'Amico의 《창의적인 미술지도 Creative Teaching in Art》는 창의력의 본질에 대해 진술하고 있다. 그는 뉴욕에 있는 현대

미술 박물관의 어린이 프로그램의 관리자로서 그의 생각을 깊이 있게 연구하고 실행할 수 있는 연구실을 만들었고 창의적이고 카리스마 넘치는 교사로서의 능력을 보여 주었다.

1943 영국의 시인이자 철학자 그리고 비평가인 허버트 리드Herbert Read는 《예술을 통한 교육Education through Art》을 출간하였다. 로웬펠드, 듀이와 같이 리드는 미적 교육을 일반적인 교육의 필연적인 부분으로 보았다. 그는 유럽과 영국의 발전적인 이론들을 만들어냈으며 그의 사상은 예술, 심리학, 그리고 철학으로부터 얻은 거대한 관계의 틀 안에서 이해할 수 있다.

1946 《어린이 미술Child Art》을 쓴 빌헬름 비올라Wilhelm Viola는 치젝의 교수 방법이 시작된 지 42년이 지난 그해에 빈에서 그의 방법을 적용한 수업을 진행하였다. 비올라는 치젝의 수업 방법들을 재수집하여 출간하였다.

1947 로웬펠드의 주요한 업적인 《창의적이고 정신적인 성장Creative and Mental Growth》이 출간되었다. 이 저서는 지금도 여전히 유용하게 쓰인다. 로웬펠드는 유럽에서 시작된 어린이 미술의 발전적 연구의 맥락을 인식하고 이것을 인격의 형성과 연관지었다. 내용이 광범위하고 권위가 있는 이 책은 현지와 해외에 막대한 영향력을 끼쳤다.

1948 매리언 리처드슨Marion Richardson이 《미술과 어린이Art and the Child 》(영국)를 저술하였다.

1948 헨리 새퍼 시먼Henry Schafer-Simmern은 《예술적 활동의 전개The Un-folding of Artistic Activity》에서 노연령, 그리고 지진아와 같은 특수한 집단과 그의 활동을 연관지어 그의 책의 타이틀로 삼았다. 브리트슈의 저서(1926)를 예술적인 발전에 대한 그의 이론 기초에 참고하였다.

1950 창의력은 심리적인 유사성에 의한 것이고 그래서 많은 연구들은 창의성을 분석하는 것을 기본으로 한다. 미국 심리학 학회의 위원장인 길퍼드J. P. Guilford는 동료들에게 진보주의 시대에 미술교육자들이 무시했던 부분들에 대해 관심을 가질 것을 요구하였다.

1951 영국 브리스틀Bristol의 UNESCO 위원회가 '세계미술교육협회 The International Society for Education through Art'를 설립하였다. 이 협회의 목적은 미술교육의 철학, 목표, 교육과정에 관심이 있는 미술교육자들을 위해 정기적인 포럼을 개최하고 미술교육의 국제적인 흐름, 구조, 틀 안에서 미술교육의 방법론을 제시하는 데 있다. 이 협회의 회의는 해마다 3번씩 개최된다. 미국인으로는 지그필드, 앨 허위츠Al Hurwitz, 엘리엇 아이스너Elliot Eisner 등이 협회장으로 초청되었다.

1951 플로렌스 케인Florence Cane의 《우리들의 예술가The Artist in Each of Us》는 예술 치료와 유능한 아이들의 교량 역할을 하였다.

1951 밀드레드 랜디스Mildred Landis의 《의미있는 미술교육Meaningful Art Education》은 듀이의 사상에 기초한 저서이다.

1951 로저벨 맥도널드Rosabelle MacDonald, 《교육으로서의 예술Art as Education》 발표.

1956 토머스 먼로Thomas Munro의 《미술교육, 그 철학과 심리학Art Educa-tion, Its Philosophy and Psychology》은 미술교육에 대한 주목에 초점을 두고 박물관에 정통한 교육자들과 미학자들에 의해 이루어진 첫 번째 학문적 시도였다.

1957 소련의 '스푸트니크' 사건은 소련이 미국보다 우주 항공 기술에서 기술적 우위를 점하는 계기가 되고 이것은 미국의 교육 개혁을 자극하였다. 미국은 과학과 수학에 중점을 두고 교육과정을 재구성했는데 이는 결과적으로 미술교육에도 영향을 끼치게 되었다.

1957 미리엄 린드스트롬Miriam Lindstrom, 《어린이 미술: 어린이들의 시각화 양태에서 정상적인 발달 연구Children's Art: A Study of Normal Development in Children s Modes of Visualization》 출간.

1958 국회에서 '국가방위교육법The National Defense Education Act' 의 법안을 통과시켰다. 이는 일차적으로 방위와 관련된 수학, 과학, 그리고 외국어와 같은 과목들의 교육과정 개정을 촉진하기 위한 것이다. 미술교육은 다른 학문적인 과목들과 마찬가지로 제한된 자금을 받았다.

1959 블랜치 제퍼슨Blanche Jefferson의 《아동 미술지도Teaching Art to Children》가 출간되었다.

1960 로웬펠드 사망.

1960-1970 베트남 전쟁이 끝나기 전 미국의 '재생'(혹은 의식의 고조)은 미국 민족의 다양성에 대한 인식과 미술교육에서의 협력 학습, 기술에 대한 흥미의 촉진을 가져 왔다.

1961 준 캥 맥피June King McFee의 《미술에 대한 준비Preparation for Art》는 계획된 교육과정에서 지각 있고 환경적인 문제들의 중요성에 대해 의미있는 방법을 제공하였다.

1961 존 케네디 대통령의 과학 자문 위원회가 미술이 교육 개혁에 포함되어야 한다고 주장하였다.

1962 매뉴얼 바컨Manuel Barkan의 논문 〈미술교육의 변화: 교육과정의 내용과 교수법의 변화 개념들〉이 《NAEA의 미술교육 저널Art Education Journal of NAEA》에 발표되었다. 이 논문은 미술교육에서 미술 내용에 대해 강조하는 운동의 초기 단계에 주목하고 있다. 이 기간은 더 새로운 매체에 대해 열려 있는 시기이며 고등 교육에서 떠오르는 청년 문화의 대변혁이 시작된 시기이다. 이는 교육의 모든 분야에서 중요한 흐름으로 표현되는 책임 운동의 보수적이고 합리적인 방법에 필적할 만하다.

1965 《미술교육: 미국교육연구협회의 64판 연감》은 미술교육 지도자들이 집필하였는데, 미국 미술교육자들에 대한 상황을 보고하고 있다. 이 연감은 30년 전에 출간된 40판 연감과 비교된다. 이후 1977년에 《미술교육에 대한 NAEA 위원회의 보고》가 나왔다.

1965 미술교육에 대한 연방의 지원은 초등교육과 미술지도의 역할을 강화시키는 중등 교육 활동(타이틀 V)의 교류와 함께 늘어났다.

1965 국회는 미술 활동을 위한 국가적 기금을 조성하였다.

1965 펜 스테이트 대학에서 미술교육 연구와 교육과정 발전을 위한 세미나가 개최되었다. 이 세미나는 처음으로 미술교육에서 교육과정의 본질을 뒤바꿀 수 있는 역량 있는 예술가, 비평가, 역사가, 철학자, 그리고 미술교육자들이 함께 한 세미나였다.

1966 랠프 스미스Ralph Smith, 《미적 교육 저널Journal of Aesthetic Education》 출간.

1967-1976 스탠리 마데자Stanley Madeja가 위원장으로 있는 중앙 중서부 교육 연구소(CEMREL)는 교육과정("미술부터 미학까지")을 개발하기 위해 축적된 프로젝트를 처음으로 정리하였고, 예술가, 역사가, 비평가, 그리고 미학자들에게 상담과 자문을 구하였다.

1968 세인트 루이스에 있는 대학 도시에서는 JDR Ⅲ 기금의 원조와 스탠리 마데자의 지휘 아래 '미술의 고양' 교육과정에 대한 모델을 개발하였다. 이 교육과정은 "미술이 유치원에서 고등학교에 이르는 모든 아이들의 일반적인 교육에 필수적인 것이 될 수 있는가"라는 의문에 답하기 위해 개발되었다. (JDR Ⅲ 재단 이사, 캐스린 블룸Kathryn Bloom)

1968 아이스너의 지휘 아래 스탠퍼드 대학에서 연구된 케터링 프로젝트 Kette-ring Project는 예술적 내용에 기초해서 폭 넓은 초등 미술교육 과정을 개발하였다.

1968-1979 블룸은 '모든 아이들을 위한 모든 미술'을 주장하는 JDR Ⅲ 재단의 미술교육 프로그램을 주관한다. 학교에 대한 지나친 압력 때문에 로라 채프먼Laura Chapman은 새로운 관료 사회가 학교에서 미술교육을 '약화시키는' 역할을 하고 있다고 주장하였다. 즉 무자격 미술교사의 채용, 지역 대행 회사와의 접촉, 미술 협회, 이 모든 것들이 교실에서 미술교육을 약화시켰다는 것이다.

1969 미국교육평가원The National Assessment of Educational Progress(NAEP)에서는 국가적 시각에서 미술교육의 상태를 평가하였다.

1969 인디애너 대학의 메리 로우즈Mary Rouse와 가이 허바드Guy Hubbard는 《의미와 방법, 매체Meaning, Method, and Media》라는 책을 썼는데, 이것은 초등 미술교육 과정을 상업적으로 이용할 수 있는 최초의 책이다.

1970 좀더 높은 수준의 미술 작업과 미술 역사에 관한 소개가 상급 교육기관에 관심있는 고등학교 상급생들을 대상으로 이루어졌다.

1970 10년간의 평가와 책임의 시대가 시작되는 와중에, 미술교육은 행동 목표의 관점에서 정의되었다.

1973 미술교육을 위한 연합회가 존 에프 케네디 센터의 위임으로 형성되었다. 이 연합은 미국 교육자들의 대세에 미술교육을 더 가까이 접근시키기 위해 힘을 합쳤다. 미술교육은 고립에서 벗어나 변화하고 있었고 모든 예술 교육의 테두리 안에 포함되었다. 미술을 위해 활동 중인 다른 조직들로는 'JDR 미술교육 프로그램JDR Arts in Education Program' 그리고 '국립예술기금National Endowment for the Arts'이 있다. 여기에는 '학교 안 미술가들'을 포함, 조직을 지원하는 수많은 프로젝트들이 포함되어 있다.

1973 미술교육의 진전에 대한 국제적 평가가 미국 교육 사무처의 요청으로 실시되었다. 이 연구는 미술교육의 목표를 조사의 기초로 삼아 9세, 13세, 17세 학생들의 미술에 대한 지식, 기능, 태도 등을 조사한 것이다. 브렌트 윌슨Brent Wilson이 위원장이었다.

1978 미술에서 두 번째 NAEP가 실시되었으나 자료의 분석이 없었다.

1981 시카고의 NAEA 위원회에서 미술교육에 유용한 프로그램이 개최되었다. 이것은 '마그넷 학교Magnet schools'의 성장과 같이 아이들과 어른을 위한 새로운 프로그램일 뿐만 아니라 미술교육에 관련된 많은 출판물의 출간과 회의를 이끌었고, 미술교육자들이 특별한 필요와 요구를 가진 아이들의 흥미에 응할 수 있는 프로그램이었다.

1982 7개의 게티 센터 중의 하나인 게티 미술교육 센터Getty Center for Education in the Arts(현재는 The Getty Education Institute for the Arts로 명칭이 바뀜)가 출범하였다. 레이라니 라틴 듀크Leilani Lattin Duke가 소장을 맡은 게티 센터는 학술 연구 프로그램, 출판물, 회의, 연구, 지역 연구소를 통해서 공립학교의 학문에 기초한 미술교육Discipline-Based Art Education(이하 DBAE)을 지원한다. 로라 채프먼이 미술교육 정책에 대한 독자적인 관점을 담은 《인스턴트 미술, 인스턴트 문화 Instant Art, Instant Culture》를 출판하였다. 이 책에는 장래에 도움이 되는 연구 보고서와 추천서가 포함되어 있다.

1984 드웨인 그리어Dwaine Greer가 논문 〈미술교육 연구 Studies in Art Education〉에서 '학문에 기초한 미술교육(DBAE)'이라는 용어를 소개하였다.

1988 미국예술재단은 《문명을 향하여: 미술교육에 관한 보고서 Toward

Civilization: A Report on Arts Education)를 출판하였다. 이 책은 미국 교육에서 미술이 어떤 위치를 차지하는가를 보여 주려고 했으며 NAEP가 복위되기를 권고하고 있다.

1990 미국 정부 주지사들과 조지 부시 대통령이 미국 교육에 관한 보고서인 《미국 2000 America 2000》을 출판하였다. 처음에 예술과 그 결과에 관한 언급을 포함하지 않은 실수를 범한 이후 이 보고서에는 국가적 목표 진술에서 미술을 포함하게 되었다.

1991 미술교사를 포함하여, 모범적이고 뛰어난 중등 교사를 인정해 주기 위해 미국전문교사자격위원회(NBPTS)가 출범하였다. 이후에 초등 교사도 인정해 주게 되었다.

1994 모든 학교 교육과정에 표준을 확립해 보자는 운동과 연계하여 3개의 예술교육협회인 미국연극교육연맹American Alliance for Theatre & Education, 미국음악교육협회Music Educators National Conference, 미국미술교육협회 National Art Education Association에서 자발적인 미국 예술 기준안을 개발하였다.

1994 역사적으로 초기에 있었던 광범위한 미술교육 개혁에서, 1988년 게티 미술교육 센터가 플로리다 주, 미네소타 주, 네브래스카 주, 오하이오 주, 테네시 주, 텍사스 주에 각각 설립한 6개의 미술교육 기관은 유치원생부터 고등학교 3학년 학생까지 거의 100만 명에 이르고 15개 주에 있는 200개 이상의 교육청에서 사용하는 학문에 기초한 미술교육(DBAE) 프로그램을 지원하고 있다. 이 교육 기관들은 로스앤젤레스 게티 시각예술 교육자 연구소Getty Institute for Educators on the Visual Arts(1982-1989)가 연구한 결과물을 중심으로 프로그램을 운영하고 있다. 로스앤젤레스 지역의 21개의 교육청에 근무하고 있는 1300명의 교사들은 로스앤젤레스 게티 시각예술 교육자 연구소의 도움을 받고 있다.

1996 중등 미술교사는 국가 공인 자격을 받게 되었다. 1999년까지 국가 공인 미술교사는 미국의 모든 주에서 100명에 달하게 된다. 국가 공인 자격증은 2000년대가 되면 초등 미술교사에게도 유용하리라고 전망된다.

1997 제2의 미국 시각예술교육발전평가원에서 좀더 광범위한 평가 항목을 사용하게 된다. 그리고 평가에서 장래에 믿을 만한 접근법이라고 할 수 있는 교육평가를 국가적으로 개발하였다.

1998 레이라니 라틴 듀크가 게티 미술교육 센터의 소장직을 사임하였다. 게티 미술교육 프로그램은 눈에 띄게 줄어 들었다.

1999 미국미술교육협회에서 《미술교사가 되기 위한 표준Standards for Art Teacher Preparation》을 출판하였다. 이 문헌은 미술교사 교육 프로그램의 질, 교원 준비, 신입 미술교사가 교직에 처음 진출했을 때 필요한 지식과 기술을 다루고 있다.

2000 창의성 운동The Creativity Movement이 50주년이 되었다.

부록 B

미술교육 전문가로서의 책임과 전문 협회

가르치는 일은 단순히 직업이 아니라, 우리의 아이들이 사회에서 자신의 역할을 다할 수 있게 준비시키는 가장 중요한 일이다. 교직을 전문직으로 생각하는 헌신적인 교사는 전문가로서의 교사의 책임을 인정한다. 전문가뿐만 아니라 지역 사회의 일원으로서, 교사는 아동과 청소년에게 필요한 건전한 교육 프로그램을 개발하고 적용하는 안내자 역할을 해야 한다. 교사로서의 교육적 경험이 있기 때문에, 교사는 다른 직업을 가진 일반 사람들이 할 수 없는 교육적 식견을 지역 사회에 제공할 수 있다.

교사는 교직 전문가로서 몇 가지 책임의식을 가져야 한다. 첫째, 학생들에게 많은 교육적 경험을 제공하기 위해 대학교육을 심화하여 가르치는 일을 더 철저히 준비해야 할 의무가 있다. 현직 교사는 교육계에서 화제가 되는 이슈와 교육의 흐름뿐만 아니라 자신의 전공 분야에서 일어나는 변화와 혁신을 따라잡을 수 있어야 한다. 법조계나 의학계, 기업계, 기타 다른 분야의 전문가들처럼 교사도 단체를 구성해야 하며 회지도 발간해야 한다. 그리고 아동에게 최상의 교육을 제공하기 위해 그날 발행된 교육적 발간물에 관심을 가져야만 한다.

교사가 학생들에게 배움의 기쁨을 가르쳐 주고 교육의 가치와 이로움을 느끼게 해주는 모범이 될 수 있다면 교사 스스로도 자신들의 권리를 적극적으로 찾을 수 있을 것이다. 교사는 교육계에 중요한 자료들을 수집하고 관리하고 늘려 나가야 한다. 교사는 자신의 전공 분야에 관심을 갖고 가르치는 일을 즐김으로써 적극적으로 배우는 자세를 가질 수 있다. 예를 들어 미술교사라면, 미술 박물관과 화랑을 찾아가고, 현재 나와 있는 미술 서적과 정기 간행물을 읽어 보고, 미술 작품을 통해 자신의 생각과 감정을 표현해 보는 일을 실천할 수 있을 것이다. 미술교사가 미술 활동에 관심을 갖고 미술 작품을 감상하고 평론함으로써 얻을 수 있는 감흥과 기쁨은 학생들에게 그대로 전달된다. 열정과 정신적인 삶을 대신할 수 있는 것은 아무것도 없다. 학생들은 바보가 아니다. 학생들은 배우고 가르치는 일이 중요하다고 주장하는 교사의 말이 진심인지 아닌지 알 수 있다.

일주일 내내 학생들과 생활하다 보면 교사들은 동료 교사와 유대감을 느끼기 어려운 적이 많다. 다른 분야의 전문가들처럼 교사들도 동료와 의견을 나눌 기회나 시간적인 여유가 필요하다. 자신이 속해 있는 지역이나 주 또는 전국적인 협회에 가입한 적극적인 회원은 그런 기회가 많이 있다. 전문가가 되기를 원하는 교사들을 격려하고, 동료들과 서로 배우고, 아동과 청소년에게 건전한 교육을 제공하는 지도자가 될 교사들에게 유용한 단체는 다음과 같다.

미술교육 전문 협회

세계 미술교육 협회
(International Society for Education through Art, InSEA)
cito/InSEA
P.O. Box 1109
NL 6801 BC Arnhem
The Netherlands
cspace.unb.ca/insea

미국미술교육학회(United States Society for Education through Art, USSEA)
C/O Dr.Mary Stockrocki
Arizona State University
School of Art
Box 871505
Tempe, Arizona 85287

미국 국립 미술교육 협회
(National Art Education Association, NAEA)
1916 Association Drive
Reston, VA 20191-1590
703/860-8000

캐나다 미술교육 학회
(Canadian Society for Education through Art, CSEA)
675 Rue Samuel-De-Camplian
Boucherville, Quebec J4B 6C4
Phone: 450/655-2435
http://art-education.concordia.ca/csea/

부록 C

미술교육 정보

미술관 정보

올브라이트-녹스미술관
(Albright-Knox Art Gallery)
1285 Elmwood Avenue
Buffalo, NY 14222
716/882-8700
www. albrightknox. org

미국 박물관 협회
(American Association for
Museums)
1575 I Street Northwest, Suite
400 Washington, DC 20005
202/289-1818
www. aam-us. org

미국 공예 박물관
(American Craft Museum)
40 West 53rd Street New York,
NY 10019 212/956-3535
www.fieldtrip. com/ ny/
29563535. htm

아몬 카터 박물관
(Amon Carter Museum)
3501 Camp Bowie Boulevard
Fort Worth, TX 76107 Mail to:
P.O. Box 2365 Fort Worth, TX
76113-2365 817/738-1933
www. cartermuseum.org

시카고 미술원
(Art Institute of Chicago)
111 South Michigan Avenue
Chicago, IL 60603
312/443-3600
www. artic.edu/aic/index. htm

아서 새클러 박물관
(Arthur M. Sackler Gallery)
1050 Independence Avenue,
Southwest Washington, DC
20560 202/357-488
www. si. edu/asia/

샌프란시스코 아시아 미술관
(Asian Art Museum of San
Francisco)
The Avery Brundage Collection
Golden Gate Park San
Francisco, CA 94118
415/379-8801
www. asianart. org

볼티모어 미술관
(Baltimore Museum of Art)
Art Museum Drive Baltimore,
MD 21218-3898 410/396-7100
www. tartbma. org

버밍엄 미술관
(Birmingham Museum of Art)
2000 Eighth Avenue North
Birmingham, AL 35203
205/254-2566
www. artsbma. org

버팔로 빌 역사 센터
(Buffalo Bill Historical Center)
720 Sheridan Avenue Cody,
WY 82414 307/587-4771
www. bbhc. org

카네기 미술관
(Carnegie Museum of Art)
4400 Forbes Avenue
Pittsburgh, PA 15213-4080
412/622-3131
www.cmoa. org

신시내티 미술관
(Cincinnati Art Museum)
953 Eden Park Drive
Cincinnati, Ohio 45202
513/639-2995
www. cincinnatiartmuseum. org

클리블랜드 미술관
(Cleveland Museum of Art)

11150 East Boulevard

Cleveland, Ohio 44106-1797

216/421-7340

www. clemusart. com

현대 미술관

(Contemporary Arts Museum)

5216 Montrose Boulevard

휴스턴, 텍사스 77006-6598

713/284-8250

www. camh. org

쿠퍼-휴이트 박물관

(Cooper-Hewitt Museum)

National Museum of Design

Smithsonian Institution 2 East

91st Street New York, NY

10128 212/849-8400

www. si. edu/ ndm/ info/ start.

htm

댈러스 미술관

(Dallas Museum of Art)

1717 North Harwood Dallas,

TX 75201 214/922-1200

www. dm-art. org

델라웨어 미술관

(Delaware Art Museum)

2301 Kentmere Parkway

Wilmington, DE 19806

302/571-9590

www. delart. mus. de, us

덴버 미술관

(Denver Art Museum)

100 West 14th Avenue Parkway

Denver, CO 80204-2788

303/640-4433

www. denverartmuseum. org

디트로이트 미술관

(Detroit Institute of Arts)

5200 Woodward Avenue

Detroit, MI 48202 313/833-7900

www. dia. org

프리어 예술미술관

(Freer Gallery of Art)

Smithsonian Institution

Jefferson Drive at 12th Street

SW Washington, DC 20560

202/357-4880

www. si.edu/ organiza/ muse-

ums/ freer/ start. htm

프릭 컬렉션

(Frick Collection)

1 East 70th Street New York,

NY 10021-4967 212/288-0700

www. frick. org

그린빌 카운티 박물관

(Greenville County Museum of

Art)

420 College Street Greenville,

SC 29601 864/271-7570

www. joel. nu/ museums. htm

하이 미술관

(High Museum of Art)

1280 Peachtree Street Northeast

Atlanta, GA 30309

404/733-HIGH

www. high. org

허숀 박물관과 조각공원

(Hirshhorn Museum and

Sculpture Garden)

Smithsonian Institution

Independence Avenue at 7th

Street, Southwest Washington,

DC 20560-0350 202/357-3091

www. si. edu/ organiza/ muse-

ums/ hirsh/ hrshwel. htm

미국 라틴 아메리카 학회

(Hispanic Society of America)

613 West 155th Street New

York, NY 10032

212/926-2234

www. hispanicsociety. org

헌팅턴 미술관

(Huntington Museum of Art,

Inc.)

2033 McCoy Road Huntington,

WV 25701 304/529-2701

www. artcom_com/ museums/

nv/ gl/ 25701-49.

미국 인디언 미술 연구소

(Institute of American Indian

Arts Museum)

1600 St. Michael s P.O. Box

2007 Santa Fe, NM 87504

www. hanksville. phast. umass.

edu/ misc/ IAIA. htm/

폴 게티 미술관

(J. Paul Getty Museum)

The Getty Center 1200 Getty

Center Drive Los Angeles, CA

90049-1679 310/440-7300

www. getty. edu

조슬린 미술관

(Joslyn Art Museum)

2200 Dodge Street Omaha, NE

68102 402/342-3300

www. joslyn. org

킴벨 미술관

(Kimbell Art Museum)

3333 Camp Bowie Boulevard
Fort Worth, TX 76107
817/332-8451
www. kimbellart. org

로스앤젤레스 카운티 미술관
(Los Angeles County Museum
of Art)
5905 Wilshire Boulevard Los
Angeles, CA 90036
323/857-6000
www. lacma. org

뉴욕 메트로폴리탄 미술관
(Metropolitan Museum of Art)
1000 Fifth Avenue at 82nd
Street New York, NY 10028
212/535-7710
www. metmuseum. org

밀워키 미술관
(Milwaukee Art Museum)
750 North Lincoln Memorial
Drive Milwaukee, WI 53202
414/224-3200
www. mam. org

미니애폴리스 미술 연구소
(Minneapolis Institute of Arts)
2400 Third Avenue South
Minneapolis, MN 55404

888/MIA-ARTS
www. artsmia. org

미네소타 미술관
(Minnesota Museum of Art)
Landmark Center 75 West Fifth
Street Saint Paul, MN 55102
651/292-4355
www. mtn. org/ MMAA

시카고 현대 미술관
(Museum of Contemporary Art,
Chicago)
220 East Chicago Avenue
Chicago, IL 60611
312/280-2660
www. mcachicago. org

로스앤젤레스 현대 미술관
(Museum of Contemporary Art,
Los Angeles)
250 South Grand Avenue
California Plaza Los Angeles,
CA 90012 213/621-2766
www. moca-la. org

피터즈버그 미술관
(Museum of Fine Arts, St.
Petersburg)
255 Beach Drive St.
Petersburg, FL 33701

727/896-2667
www. fine-arts. org

뉴욕 현대 미술관
(Museum of Modern Art)
11 West 53rd Street New York,
NY 10019 212/708-9400
www. momg. org

미국 인디언 박물관
(Museum of the American
Indian)
470 L Enfant Plaza Southwest,
Suite 7102 Washington, DC
20560
www. si. edu /nmai

국립 아프리카 미술관
(National Museum of Afican
Art)
950 Independence Avenue
Southwest Washington, DC
20560 202/357-4600
www. si. edu/ nmafa

국립 미국 미술관
(National Museum of American
Art)
8th & G Streets N. W.
Washington, DC 20560
202/357-1729

www. nmaa-ryder. si. edu

국립 여성 미술관
(National Museum of Women
in the Arts)
1250 New York Avenue
Northwest Washington, DC
20005 202/783-5000
www. nmwa. org

국립 초상화 미술관
(National Portrait Gallery)
F Street at 8th Northwest
Washington, DC 20560
202/357-2866
www. npg. si. edu

넬슨–애킨즈 미술관
(Nelson-Atkins Museum of Art)
4525 Oak Street Kansas City,
MO 64111 816/751-1278
www. nelson-atkins. org

노스캐롤라이나 미술관
(North Carolina Museum of Art)
2110 Blue Ridge Road Raleigh,
NC 27699 919/839-6262
www. ncmoa. org

오클랜드 박물관
(Oakland Museum)

1000 Oak Street

888/OAK-MUSE

www. museumca. org

필라델피아 미술관

(Philadelphia Museum of Art)

P.O. Box 7646 Philadelphia,

PA 19101-7646 215/763-8100

www. Philamuseum. org

포틀랜드 미술관

(Portland Art Museum)

1219 SW Park Avenue

Portland, OR 97205

503/226-2811

www. pam. org

세인트 루이스 미술관

(Saint Louis Art Museum)

Forest Park 1 Fine Arts Drive St.

Louis, MO 63110 314/721-0072

www. slam. org

샌프란시스코 현대 미술관

(San Francisco Museum of

Modern Art)

151 Third Street San Francisco,

CA 94103 415/357-4000

www. sfmoma. org

시애틀 미술관

(Seattle Art Museum)

100 University Street Seattle,

WA 98101-2902 Mail to: P.O.

Box 22000 Seattle, WA

98122-9700 206/654-3100

www. seattleartmuseum. org

솔로몬 구겐하임 박물관

(Solomon R. Guggenheim

Museum)

1071 Fifth Avenue New York,

NY 10128-0173 212/423-3500

www. guggenheim. org

사우스웨스트 박물관

(Southwest Museum)

234 Museum Drive Los

Angeles, CA 90065 Mail to:

P.O. Box 41558 Los Angeles,

CA 90041-0558 323/221-2164

www. southwest. museum. org

섬유 박물관

(Textile Museum)

2320 South Street Northwest

Washington, DC 20008

202/667-0441

www. textilemuseum. org

버지니아 파인 아트 미술관

(Virginia Museum of Fine Arts)

2800 Grove Avenue at the

Boulevard Richmond, VA

23221-2466 804/340-1400

www. mfa. state. va. us

워커 아트 센터

(Walker Art Center)

Vineland Place Minneapolis,

MN 55403 612/375-7622

www. wakerart. org

휘트니 미국 미술관

(Whitney Museum of American

Art)

945 Madison Avenue at 75th

New York, NY 10021

212/570-3676

www. echonyc. com/ ~whitney

위치토 미술관

(Wichita Art Museum)

619 Stackman Drive Wichita,

KS 67203-3296 316/268-4921

http://www. wichitaartmuseum

. org

A.R.T. 스튜디오 클레이 컴퍼니

(A.R.T. Studio Clay Company)

9320 Michigan Avenue

Sturtevant, WI 53177-2425

877/ART-CLAY

www. artclay. com

아트키츠(Artkits, Inc.)

743 East Washington Street

Louisville, KY 40202

888/884-4002

www. artkits. com

아트 인더스트리

(Art Industries Inc.)

151 Forest Street Montclair, NJ

07042 973/509-7736

www. artindustries. com

아트 비주얼(Art Visuals)

P.O. Box 925 Orem, UT

84059-0925 801/226-6115

www. members. tripod. com/

~artvisuals

아멕스포 컴퍼니(교육용 소프트웨어)

(AmeXpo Company)

P.O. Box 2094 Carlsbad, CA

92018 760/720-1010

www. znet. com/ ~amexpo

베클리 카디 그룹

(Beckley Cardy Group)

100 Paragon Parkway P.O.

Box 8105 Mansfield, OH 44903

888/222-1332

www. beckleycardy. com

베미스-제이슨 코퍼레이션

(Bemiss-Jason Corporation)

525 Enterprise Drive Neenah,

WI 54956 920/722-9000

www. bemiss-jason. com

비니 앤 스미스

(Binney & Smith Inc.)

1100 Church Lane Easton, PA

18044-0431 1-800-CRAYOLA.

http://www.binney-smith.com

Crayola:

http://www.crayola.com

Crayola Art Education:

http://education.crayola.com

Crayola in Canada:

http://canada.crayola.com

Liquitex:

http://www.liquitex.com

800/CRAYOLA

www. crayola.com

www. liquitex. com

데코 아트(Deco Art)

P.O. Box 327 Stanford, KY

40484 606/365-3193

www. decoart. com

크로마(Chroma, Inc.)

205 Bucky Drive Lititz, PA

17543 800/257-8278

www. chroma-inc. com

크리에이티브 페이퍼클레이 컴퍼니

(Creative Paperclay Company)

79 Daily Drive, Suite #101

Camarillo, CA 93010

805/484-6648

www. paperclay. com

크리즈맥

(CRIZMAC)

P.O. Box 65928 Tucson, AZ

85728-5928 800/913-8555

www. crizmac. com

데이비스 퍼블리케이션

(Davis Publications, Inc.)

50 Portland Street

Worcester, MA 01608

800/533-2847

www. davispub/. com

딕 블릭 미술 재료

(Dick Blick Art Materials)

P.O. Box 1267 Galesburg, IL

61402 800/447-8192

www. dickblick. com

에드 호이즈 인터내셔널

(Ed Hoy's International)

27625 Diehl Road Warrenville,

IL 60555

www. edhoy. com

피스카스 컨슈머 프로덕트

(Fiskars Consumer Products

Inc.)

P.O. Box 8027 7811 West

Stewart Avenue Wausau,

Wisconsin 54401, USA

715/845-2091 /

www. fiskars. com

글렌코/맥그로-힐

(Glencoe/McGraw-Hill)

1221 Avenue of the Americas

New York, NY 10020

800/334-7344

www. glencoe. com

골든 아티스트 컬러

(Golden Artist Colors)

188 Bell Road New Berlin, NY

13411 800/959-6543

www. goldenpaints. com

J. L. 햄멧 컴퍼니

(J. L. Hammett Company)

P.O. Box 859057 Hammett

Place Braintree, MA 02185

800/333-4600 /

www. store. yahoo. com/ ham-

mett/

러너 퍼블리싱 그룹

(Lerner Publishing Group)

1251 Washington Avenue North

Minneapolis, MN 55401

800/328-4929

www. lernerbook. com

미니애폴리스 미술 디자인 대학

(Minneapolis College of Art and

Design)

2501 Stevens Avenue South

Minneapolis, MN 55404

800/874-6223

www. mcad. edu

뮤지오그래프스(Museographs)

3043 Moore Avenue

Lawrenceville, Georgia 30244

404/979-9618 /

www. thelazargroup. com/

나스코 미술과 공예

(Nasco Arts and Crafts)

4825 Stoddard Road P.O. Box

3837 Modesto, CA 95352

800/558-9595

www. nascofa. com

샌포드(Sanford)

2711 Washington Boulevard

Bellwood, IL 60104

800/323-0749

www. sanfordcorp. com

색스 미술과 공예

(Sax Arts and Crafts)

2405 South Calhoun Road New

Berlin, WI 53151 800/558-6696

/www. junebox. com/ sax/

스쿨 스페셜티

(School Specialty)

P.O. Box 1579 Appleton, WI

54913 920/734-5712

www. schoolspecialty. com

스컷 세라믹 프로덕트

(Skutt Ceramic Products)

6441 Southeast Johnson Creek

Boulevard Portland, OR 97206

503/774-6000

www. skutt. com

유니버설 컬러 슬라이드 컴퍼니

(Universal Color Slide

Company)

8450 South Tamiami Trail

Sarasota, FL 34238-2936

800/326-1367

www. universalcolorside. com

부록 D

초등학교 미술교육에서 사용할 만한 안전한 재료

사진촬영

광화학 물질

- 전사轉寫할 필요가 없는 폴라로이드 카메라를 사용한다.
- 현상할 때 필름을 빼낸다.
- 청사진 종이와 일광으로 인화한다.
- 미술 작품을 사진 복사한다.

섬유 미술

합성 염료

- 시금치나 찻잎, 양파 껍질과 같은 야채를 염료로 사용한다.

합성 섬유

- 포름알데히드 광택 처리가 되지 않은 섬유를 사용한다.

천 조각

- 베갯속을 채우거나 소프트 조각 프로젝트를 할 때 남은 천 조각을 사용한다.

판화

스크린 판화

- CP/AP 마크가 있는 수성 잉크를 사용한다.
- 종이 스텐실 판을 사용한다.

볼록 판화

- 목판 대신 리놀륨 판을 사용한다.
- CP/AP 마크가 있는 수성 잉크를 사용한다.

조각

모델링 찰흙

- 혼합이 되어 있는 찰흙을 사용하거나 CP/AP 마크가 있는 모델링 재료를 사용한다.

종이죽

- CP/AP 마크가 있는 풀이나 섬유소로 만든 즉석 종이죽(파피에마세)과 흑백 신문을 사용한다.

회화와 드로잉

그림물감

- 성인용 물감이 아니라 CP/AP 마크가 있는 수채 물감, 템페라 물감, 아크릴 물감을 사용한다.

향수 마커

- 아동들이 미술 재료의 냄새를 맡거나 먹을 수 있기 때문에 사용하지 않는다.

변색하지 않는 마커

- CP/AP 마크가 있는 수성 마커를 사용한다.

파스텔화

- CP/AP 마크가 있는 오일 스틱, 크레용, 분필, 색연필을 사용한다.

스프레이

- 드로잉을 고정시킬 때 CP/AP 마크가 있는 투명한 아크릴 에멀션을 사용한다.

*CA/AP는 미술·공예 재료 연구Art and Crafts Materials Institute가 보증하는 제품(CP)이거나 인가한 제품(AP)임을 확인하는 표시이다.

목공예

나무

- 부드러운 나무만 사용한다.

접착제

- CP/AP 마크가 있는 접착제를 사용한다.

그림 물감

- CP/AP 마크가 있는 수성 물감을 사용한다.

도예

찰흙

- 물기가 있고 혼합이 되어 있는 찰흙만 사용한다.

지점토

- 활석滑石이 없는 찰흙을 사용한다.

유약칠

- 유약 대신에 아크릴 물감이나 템페라 물감을 칠한다.
- 파우더가 아닌 미리 혼합한 액체 유약을 사용한다.

금속 공예

보석 세공

- 납과 주석의 합금 대신에 휘어진 금속 와이어를 사용한다.

스테인드글라스

- 색 유리와 납틀의 효과를 그대로 살리기 위해 색 셀로판지와 검은색
 종이를 사용한다.

상업 미술

향수 마커

- 아동들이 미술 재료의 냄새를 맡거나 먹을 수 있기 때문에 사용하지
 않는다.

변색하지 않는 마커

- CP/AP 마크가 있는 수성 마커를 사용한다.

고무 접착제

- 콜라주를 할 때 CP/AP 마크가 있는 접착제를 사용한다.

찾아보기

이 책은 허위츠와 데이의 *Children and their Art* 최근판인 제7개정판을 번역한 것이다. 이 책은 미술교육을 공부하는 분들, 학교나 학원 등에서 미술을 가르치는 분들, 특히 예비 교사와 현직 교사에게 도움이 되는 미술교육에 대한 전반적인 내용을 다루고 있다. 미술교육 이론에 관한 부분뿐 아니라 각 실기 영역의 실제적인 지도 방법, 어린이 미술의 발달 과정, 미술비평, 미술사, 미학 등의 지도 방안, 미술교육의 평가 등 미술교육을 배우고 가르치는 모든 분들이 꼭 알아야 하는 것들을 빠짐없이 살펴보고 있다.

출판사로부터 이 책의 번역을 처음 제의받았을 때 많이 망설일 수밖에 없었다. 그 이유는 로웬펠드의 《인간을 위한 미술교육》, 아이스너의 《새로운 눈으로 보는 미술교육》, 윌콕스의 《색채혼합기법》 등을 번역하면서 다시는 힘든 번역 작업을 하지 않겠다고 내심 생각했기 때문이다. 그러나 대학원에서 교재로 사용하면서 접한 이 책의 매력은 결국 나로 하여금 번역을 결심하도록 만들었다. 이 책의 원서는 작은 글씨에 450여 쪽에 달하는 방대한 분량이다. 이를 세 번역자가 나누어 번역했는데, 그 작업에는 예상을 넘어선 각고의 노력이 필요했다.

이 책을 처음 접한 것은 15년 전 대학원에서였다. 당시에는 게이츠켈과 허위츠, 데이, 세 사람의 공저로 제4개정판이었다. 이 책을 세 사람의 대학원생들이 매주 일정 분량씩 번역하여 발표하는 수업이었는데, 한 주 한 주의 번역 작업은 매우 힘든 과정이었고, 번역하다 보면 짜증과 화가 저절로 치오르는 경험의 연속이었다. 하지만 그런 힘든 과정에서 많은 것들을 얻었음을 깨닫게 되었다.

내가 미술교육자로서 길을 걷는 데 가장 큰 영향을 미친 외국 서적 세 가지를 들라면, 앞서 번역한 로웬펠드의 *Creative and Mental Growth*와 아이스너의 *Educating Artistic Vision*, 그리고 이 책 *Children and their Art*이다. 로웬펠드는 자유로운 자기표현을 통한 창의성 계발을 강조하여 세계의 미술교육에 가장 큰 영향을 미친 미술교육자의 한 사람이다. 그는 어린이와 청소년, 그리고 특수아들을 직접 지도한 경험을 바탕으로 발달단계에 기초하여 광범위하면서도 경험에서 우러나오는 책을 집필하였다. 이 책은 로웬펠드가 1960년에 사망한 후에도 브리테인과의 공저 형식으로 계속 출판되어 제8개정판까지 나와 현재에도 많은 사람들이 애독하고 있다. 이 책은 1993년에 《인간을 위한 미술교육》이란 제목으로 번역 출간되었고

미술교육계의 고전이자 스테디셀러로 자리 잡았다. 아이스너는 로웬펠드 이후 창의성 중심 미술교육에 의문을 제기하고 미술을 다른 교과나 다른 목적을 달성하기 위한 수단이 아닌 미술의 독자성과 고유성을 주장하여 미술 이해 교육을 강조한 학자이다. 그는 *Educating Artistic Vision*을 통해 미술교사로서의 경험과 교육학에 관한 폭넓은 지식에 바탕을 두어 미술교육에 대한 새로운 시각을 제시하였다. 이 책은 《새로운 눈으로 보는 미술교육》으로 번역되어 예경에서 출간되었다.

한편으로 허위츠와 데이의 이 책은 미술교육 현장에 가장 가까운 책이다. 미술을 가르치는 것과 관련된 많은 문제들을 아주 광범위하게 다루고 있다. 미술교육에 관한 이론에서부터 각 실기 영역, 미술비평, 미술사, 미학, 평가 등 폭넓은 영역들에 대해 아주 구체적으로 살피고 있다.

이 책에 실린 수백 장의 도판은 시각예술인 미술의 특성을 백분 발휘하여 이해를 돕는다. 각 도판들은 글로써 불충분한 면들을 바로 이해할 수 있도록 적절하게 배치되어 있다. 더불어 가장 최근의 미술교육 이론들이나 현대 사회의 변화를 수용하여 반영하고 있다. 인터넷이나 컴퓨터를 활용한 미술, 포스트모더니즘 등 현대 사회의 변화를 미술교육에 활용할 수 있도록 집필하였으며, 도움을 받을 수 있는 인터넷 사이트의 주소, 박물관, 미술교육 관련 자료가 많은 곳, 재료까지 매우 섬세한 부분까지 친절하게 안내하고 있다.

이 책에 대한 번역 작업은 이미 3년 전에 마쳤다. 그런데 출판사에서 글을 다시 다듬고, 편집에 공을 들이느라 다시 3년이라는 세월이 걸렸다. 이 글의 번역을 의뢰해주신 예경의 한병화 사장님, 그리고 꼼꼼하게 글을 다듬느라 애쓴 편집부에 번역자들의 마음을 모아 진심으로 감사드린다. 더불어 매우 바쁜 과정 속에서도 어려운 번역에 함께 해주신 박수자, 김정선 선생님께도 이 자리를 빌려 깊은 감사의 마음을 전한다.

이 책이 한국 미술교육을 좀더 체계화시키고, 그 지평을 넓히며, 미술교사와 미술교육자들의 연구에 하나의 지침서가 되기를 간절한 마음으로 바라마지 않는다. 특히 미술교육을 공부하고 있는 예비교사들이나, 현장에서 묵묵하게 미술교육을 실천하는 많은 교사들에게 전문성을 높여 주는 안내서가 될 수 있으리라 기대한다.

또 하나의 새로운 봄을 기다리며 복사골에서 전 성 수